땅의 도시
땅의 건축
LAND ARCHITECTURE
LAND URBANISM

산길 물길 바람길의 도시
서울의 100년 후를 그리다
CITY OF MOUNTAIN RANGES
WATERWAYS AND WIND BREEZES
DRAWING OF THE SEOUL'S
NEXT 100 YEARS

땅의 도시, 땅의 건축: 산길, 물길, 바람길의 도시 서울의 100년 후를 그리다

'땅의 건축'은 땅과 물과 바람이 관통하는 건축을 말한다. 이는 랜드스케이프 (Landscape) 건축이나 그라운드 스케이프 (Ground-scape) 건축과는 구분되는 것이며, 스케이프(Scape), 즉 경치 너머의 큰 개념의 것으로 땅을 통해 부는 바람이나 빛, 식생 등의 모든 환경적, 생태적 조건과 맥락을 다루는 참된 건축이다.

'땅의 도시'는 땅과 물과 바람의 흐름을 잇는 도시를 말한다. 우리 선조가 600년 전 꿈꾸었던 산과 강과 바람의 흐름을 따라 그 틀을 마련한 옛 서울(한양)이 바로 그런 곳이다. 북으로는 북악산과 북한산을 두어 겨울의 찬 바람을 막고, 남으로는 강이 흐르는 넓게 트인 공간을 두어 여름의 시원한 바람을 맞는 구조의 친환경적 도시 한양은 땅의 도시의 모습을 갖추고 있다.

이렇듯 서울은 풍수와 자연환경의 존중으로부터 시작되었지만, 지난 100년간의 개발로 산길, 물길, 바람길의 자연환경이 많이 훼손되었다. 전통 도시 구조와 현대 도시 구조의 충돌로 도시의 스카이라인은 연속성 없이 들쑥날쑥하고, 자연과 도시의 연계는 지구 단위 계획 등에 의해 파편적으로 다루어져 주변 자연과 도시적 연속성에 입각한 합리적 대지 활용이 이루어지지 않고 있다. 하지만 서울의 진정한 정체성을 되살리기 위해선 향후 100년 후 서울에 대한 공동의 가치 기준 설정이 필요하다.

'산길, 물길, 바람길의 도시, 서울의 100년 후를 그리다'라는 부제가 달린 제4회 서울도시건축비엔날레는 서울의 100년 후를 상상하며 이 도시를 들여다보고자 했다. 땅에 서린 형상적, 생태적, 문화적 관계를 각각 살피고 '땅의 건축'에 담긴 서로에 대한 '상호의존적 관계성의 깨달음'을 고찰한다. 또 이러한 건축이 모여 만들어진 '땅의 도시' 사례를 수집하고 '100년 후 서울은 어떠한 모습이었으면 하는가'라는 이상향을 제안한다. 이러한 도시에 대한 해법이 서울에 국한되지 않고 한국 전역은 물론 전 세계 도시의 개선 및 새로운 도시 건설에도 훌륭한 좌표 역할을 하기를 기대한다.

더불어 제4회 서울도시건축비엔날레는 관객이 서울의 중심축을 관통하는 산길, 물길, 바람길을 직접 체험하고 학습함으로써 도시를 새로이 경험하고 인지할 수 있도록 했다. 이를 통해 서울이 친환경과 유기성을 기반으로 계획된 독특한 도시이며, 이런 특성을 이어가는 것이 중요하다는 사실을 한국인뿐만 아니라 외국인, 건축가 및 도시설계가, 그리고 다양한 층위의 방문객들도 체득할 수 있는 기회가 되었기를 바란다.

제4회 서울도시건축비엔날레 총감독
조병수

LAND ARCHITECTURE, LAND URBANISM: CITY OF MOUNTAIN RANGES, WATERWAYS, AND WIND BREEZES— DRAWING OF THE SEOUL'S NEXT 100 YEARS

"Land Architecture" in our theme refers to architecture where land, water, and wind seamlessly integrate with the built environment. It is distinct from 'landscape architecture' or 'ground scape architecture.' It is a largescale concept transcending landscape and architecture, and addresses environmental conditions and contexts with respect to nature that sprawls over land.

"Land Urbanism" in our theme refers to urbanism that blends with the natural harmony of land, water, and wind to form a collective impact. Hanyang (present-day Seoul) was the city that embodied characteristics of Land Urbanism. Our ancestors laid the groundwork for the country's capital, envisioning natural harmony. Mount Bugaksan and Bukhansan in the north of the capital fend off the cold winter winds, while the river to its south takes in refreshing breezes in summer.

Although the city was founded with respect for its landscape and natural environment, the urban development over the past 100 years has destroyed much of the natural environment of mountains, waterways, and wind paths that make up the city's true identity. Due to the collision of traditional and modern urban structures, the skyline of the city became jagged, lacking continuity. The connection between nature and the city is handled fragmentarily at the district level, leading to irrational land use that fails to consider the surrounding natural and urban environment. However, in order to revive Seoul's true identity, it is necessary to establish a common standard of values for Seoul 100 years from now.

Subtitled "City of Mountain Ranges, Waterways, and Wind Breezes—Drawing of the Seoul's Next 100 years" the 4th Seoul Biennale of Architecture and Urbanism looks into Seoul by imagining the city in 100 years. The biennale examines the figurative, ecological, and cultural relationships embedded in the land, reflecting on the "realization of interdependence" within "land architecture." In addition, the biennale gathers examples of "land urbanism" that offer an idealized vision of "what Seoul should look like in 100 years." It is hoped that these solutions will not only transform Seoul, but will also serve as a great reference for urban improvement and the construction of new cities throughout Korea and around the world.

In addition, the 4th Seoul Biennale aims to enable audiences to experience and perceive the city in a new way by directly experiencing and learning about the mountain, water, and wind paths that run along Seoul's central axis. In this way, it will showcase Seoul as a unique city that was planned on the basis of eco-friendliness and organicism, and help visitors from all walks of life, including Koreans and foreigners, architects and urban planners, realize the importance of maintaining these qualities.

The 4th Seoul Biennale of Architecture and Urbanism
General Director Byoungsoo Cho

제4회 서울도시건축비엔날레 THE 4th SEOUL BIENNALE OF ARCHITECTURE AND

땅의 도시 LAND ARC
땅의 건축 LAND URB

우리 선조가 600년 전 꿈꿨던 옛 서울, 한양은 산과 강과 바람의 흐름을
따라 거주의 틀을 세운 '땅의 도시'였다. 북으로는 북악산과 북한산을 두어
겨울의 찬 바람을 막고, 남으로는 강이 흐르는 '넓게 트인 공간'을 두어
여름의 시원한 바람을 맞이하는 친환경적 도시였다.

서울은 풍수와 자연환경에 대한 존중으로부터 시작되었지만 지난
100년간의 개발로 산길, 물길, 바람길의 자연적 환경이 많이 훼손되었다.
전통 도시 구조와 현대 도시 구조의 충돌로 인해 각 건물의 스카이라인은
연속성 없이 들쑥날쑥하고, 자연과 도시의 연계는 지구단위계획 등에 의해
파편적으로 다루어져 주변 자연과 도시적 연속성에 입각한 합리적 대지
활용이 이루어지지 않고 있다. 하지만 서울의 진정한 정체성을 되살리기
위해선 향후 100년 후 서울에 대한 공동의 가치 기준 설정이 필요하다.

'산길, 물길, 바람길의 도시, 서울의 100년 후를 그리다'라는 부제로
진행하는 제4회 서울도시건축비엔날레는 서울의 100년 후를 상상하며
이 도시를 들여다보고자 한다. 땅에 서린 형상적, 생태적, 문화적 관계를
각각 살피고 '땅의 건축'에 담긴 서로에 대한 '상호의존적 관계성의
깨달음'을 고찰한다. 또 이러한 건축이 모여 만들어진 '땅의 도시'의 사례를
수집하고, '100년 후의 서울은 어떠한 모습이었으면 하는가'에 대한
이상향을 제안한다. 이러한 도시에 대한 해법이 서울에 국한되지 않고
한국 전역은 물론, 전 세계 도시 개선 및 새로운 도시 건설에도 훌륭한
좌표 역할을 하기를 기대한다. 더불어 제4회 서울비엔날레는 관객이
서울의 중심축을 따라 관통하는 산길, 물길, 바람길을 직접 체험하고
학습함으로써 도시를 새로이 경험하고 인지할 수 있도록 하고자 한다.
그리하여 서울이 친환경과 유기성을 기반으로 계획된 독특한 도시임을
알리고, 이런 특성을 이어가는 것이 중요하다는 사실을 한국인뿐만 아니라
외국인, 건축가 및 도시설계가, 그리고 다양한 층위의 방문객들도 체득할
수 있도록 할 것이다.

제4회 서울도시건축비엔날레
총감독 조병수

Seoul was once called Hanyang, the capital of the Joseon Dynasty,
600 years ago. Koreans at the time dreamed of the city as the "city
of the land" that followed the course of mountains, rivers, and winds.
Hanyang was an eco-friendly city. To the north, Bugaksan and Bukhan
Mountains protected the city against the cold winds of winter. To the s
was a wide-open space with a river running through, which welcomed
the cool summer breeze.

Although the city was founded with the respect for its landscape and
natural environment, the urban development over the past 100 years h
destroyed much of the natural environment of mountains, waterways,
and wind roads that make up the city's true identity. Due to the collisio
traditional and modern urban structures, the skyline of the city is jagge
and without continuity. The connection between nature and the city is
fragmented by district-level plans. As a result, there is a lack of rationa
land utilization based on the surrounding nature and urban continuity.
However, in order to revive Seoul's true identity, it is necessary to set
common standard of value for Seoul 100 years from now.

Subtitled "Drawing the city of mountains, waterways, and wind roads
100 years later," the 4th Seoul Biennale of Architecture and Urbanism
looks into Seoul by imagining the city in 100 years. The biennale exam
the figurative, ecological, and cultural relationships embedded in the
land, reflecting on the "realization of interdependence" in the "land
architecture." In addition, the biennale gathers examples of "land
urbanism" created by such architecture to propose an idealized vision
of "what Seoul should look like in 100 years." It is hoped that the solutio
to these cities will not be limited to Seoul, but will also serve as a great
coordinate for urban improvement and the construction of new cities
throughout Korea and around the world. In addition, the 4th Seoul
Biennale aims to enable audiences to experience and perceive the city
in a new way by directly experiencing and learning about the mountain
water, and wind paths that run along Seoul's central axis. In this way, it
will showcase Seoul as a unique city that was planned on the basis of
eco-friendliness and organicism, and help visitors from all walks of life
including Koreans and foreigners, architects and urban planners, realiz
the importance of continuing these qualities.

The 4th Seoul Biennale of Architecture and Urbanism
General Director Byoung Soo Cho

2023

주제문 BIENNALE STATEMENT

ITECTURE
IISM

산길 물길 바람길의 도시
서울의 100년 후를 그리다
CITY OF MOUNTAIN RANGES
WATERWAYS AND WIND BREEZES
DRAWING OF THE SEOUL'S
NEXT 100 YEARS

Exhibition Guide

Thematic Exhibition
Critical exploration of the Biennale's theme
Venue: Songhyeon Green Plaza, SHUA

Guest Cities Exhibition
Introduction to urban issues
from invited cities around the world
in invited cities around the world
Venue: SHUA, Seoul Citizens Hall

Seoul 100-year Masterplan Exhibition
Exploration of architectural and
urban solutions for the city of Seoul
Venue: SHUA

Global Studios
Academic research and projects developed
in universities around the world
Venue: Songhyeon Green Plaza

On Site Projects
Experimental Exhibition of
the Biennale's theme
Venue: Songhyeon Green Plaza

작품 배치도
Site Map

The 4th Seoul Biennale of Architecture
and Urbanism used recyclable materials
and structures to minimize waste.
The modular stand materials are designed
for easy assembly while the display panels
are printed on a synthetic fiber, Tyvek.
The Tyvek used will be recycled after
the exhibition into a secondary product
by RE:CODE.

안내 센터
Information

안톤 가르시아-아브릴, 데보라 메사 / 앙상블 스튜디오
Antón García-Abril, Débora Mesa / Ensamble Studio

서울 도시건축 비엔날레
SEOUL BIENNALE OF ARCHITECTURE AND URBANISM

겨울에는 태양과 가까워지고, 여름에는 그늘을 보게 됩니다
You get closer to the sun in winter

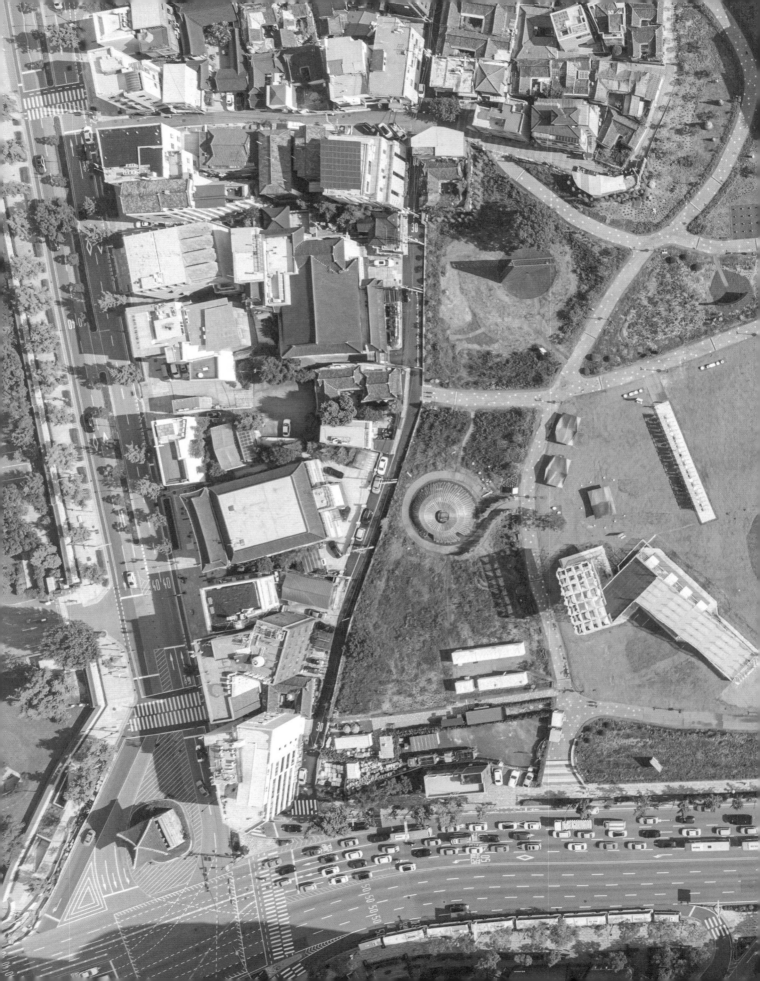

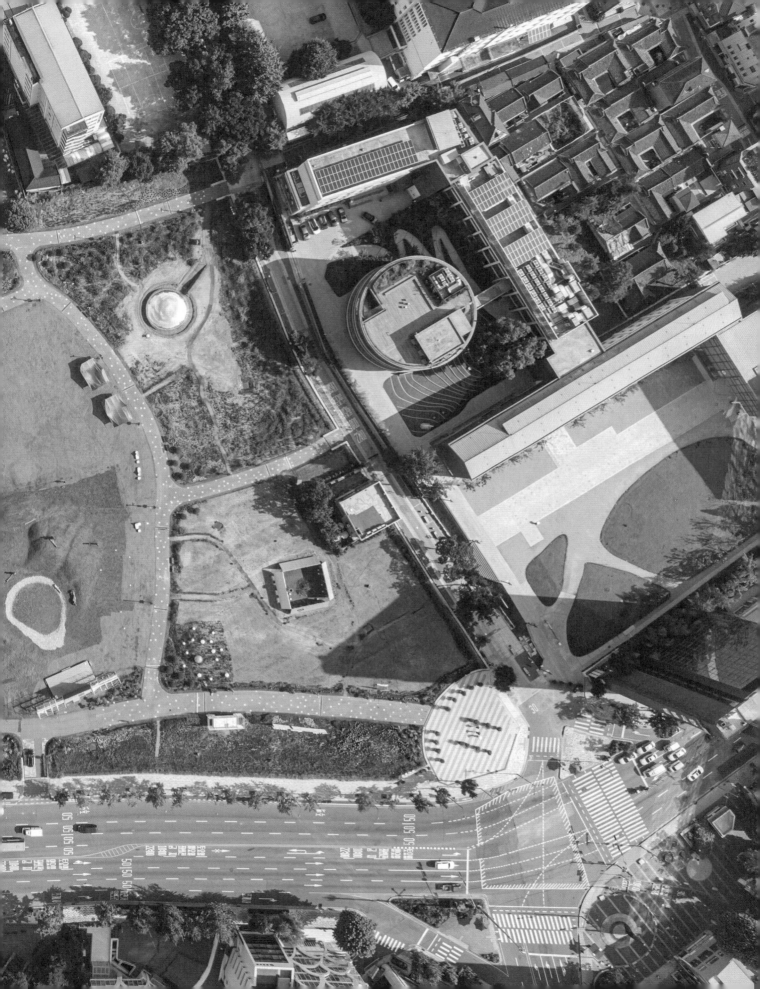

주제전 PART 1.
땅의 건축

THEMATIC
EXHIBITION
PART 1.
LAND ARCHI-
TECTURE

조병수

땅의 건축:
서로에 대한
깨달음의 건축

땅의 건축은 주어진 땅의 조건에 적응하고
순응하는 건축이다. 자신의 존재를 주장하며
주변을 제압하는 것이 아닌, 자신을 낮추어
땅으로 스며들고 땅의 기운을 살리는
상호의존적 성격의 건축이다. 그 고요함
속에서 우리 인간의 몸과 마음이 거주하며
서로에 대한 깨달음을 이끌어내는 건축이
바로 땅의 건축이다. 이러한 땅의 건축을
만들어가는 데에서 가장 고려해야 할
사항으로 다음 세 가지를 제안한다.

땅의 형상에 대한 지형적 해석과 배려
먼저 땅의 형상과 지형적 해석에 있어서는
무엇보다 땅과 인간의 '몸의 관계'가 중요할
것이다. 몸과 땅의 위치, 형상과의 관계
설정뿐 아니라, 땅의 지표면과 혹은 단면상의
관계 등의 설정은 무엇보다 강렬히 인간의
체험을 이끌어내고 나아가 자연과 더불어
몸과 영혼이 그 땅에 거주하게 하는 데 있어
가장 중요한 요소로 작용한다. 그리고 그곳에
이미 지어져 있던 것들에 대한 고려와 배려
또한 중요할 것이다. 지어진 건물은 구조물
자체가 이미 시간성을 가지고 있으며 때로는
해당 지역민에게 의미 있는 역사성을 가진
경우도 있다. 이렇듯 땅과 함께해온 기존
건물이나 흔적이 주어진 땅만큼 의미 있는
경우가 많다.

자연환경과 생태계에 대한 관찰과 배려
생태 및 환경 관련 문제에서도 땅의 형상과
조건, 이미 그 땅에 가해진 영향이나 그 위에
구축된 건축물 등에 대한 종합적 이해와
효율적 활용이 필요할 것이다. 그 땅을
관통하여 흐르는 바람길, 물길, 생태길의
이해는 말할 것 없이 중요한 생태적 고려
사항이며, 이러한 건축을 하기 위해서는

건물의 배치와 단면의 연구가 건물 자체의
시각적 디자인보다 훨씬 중요하다.

앞서 말한 바와 같이 땅의 건축은
존재감을 과시하며 서 있는 건축이기보다는
땅에 스며들거나 사뿐히 놓이는 등 사려
깊은 관계성을 통한 경험의 건축, 다시 말해
깨달음의 건축이다. 케네스 프램튼 교수는
그의 저서 『비판적 지역주의를 향하여』에서
"비판적 지역주의 건축을 현대건축의
대안으로 제시하며 지형과 날씨와 빛 등에
대한 고려를 강조하고, 원근법적 혹은 시각적
표현보다는 촉각적이며 텍토닉한 형태로
만들어야 한다"고 말했다.

지역의 사회문화적(socio-cultural) 관계
마지막, 사회문화적 이해와 해석 및 배려는
앞서 설명한 땅에 대한 지형적 배려나
생태적 흐름과 어느 정도 구분되는 것이다.
후자가 물리적이라고 한다면, 전자는
인문학적이며 눈에 보이지 않는 현상학적인
것이다. 건축과 도시를 만들어가는 데 있어
사용자뿐 아니라 그곳과 더불어 살아갈
이웃과 사회 역시 중요하게 고려되어야
한다. 아무리 지형과 잘 맞고 생태적으로
건강한 건물이나 도시라 하더라도 사용자
및 이웃에 대한 사려 깊은 사회문화적
배려가 부족하다면 소외감과 이질감을
느끼게 되며 정서적으로 건강하지 못한
집과 사회를 만들게 될 것이다. 사회문화적
배려를 위해서는 먼저 해당 사회와 지역
혹은 그 사용의 문화에 관한 충분한 연구가
선행되어야 한다. 이를 위해 그곳의 역사성과
정체성을 이해하는 것은 물론 어느 정도
현재와 미래에 대해 분석하고 예측하는 자세
또한 필요할 것이다.

앞서 열거한 땅의 형상적, 생태적, 문화적
고려를 통해 서로에 대한 '상호의존적
관계성의 깨달음'의 건축을 '땅의 건축'이라
정의하고, 그러한 건축이 혹은 도시적
결과물이 모여 만들어진 도시를 '땅의
도시'라 정의하고 싶다.

Byoungsoo Cho

LAND ARCHITECTURE: ARCHITECTURE OF 'INTERDEPENDENT NATURE'

"In our world, we need a clear awareness of the interdependent nature of nations, of humans and animals, and of humans, animals, and the world. Everything is of interdependent nature. I feel that many problems, especially man-made problems, are due to a lack of knowledge about this interdependent nature."
— *The Path to Tranquility*, Dalai Lama, 1998

Land architecture is architecture that adapts and conforms to the conditions of the given land. It is an interdependent architecture that does not assert its existence and dominate its surroundings, but humbles itself to permeate the land and revitalize its energy. It is land architecture that allows our human bodies and minds to dwell in tranquility and come to a realize one another.

Topography

First and foremost, when it comes to interpreting the shape and topography of the land, "the bodily relationship" between the land and the human body is more important than anything else. The positioning of the body on the land, its relationship to the shape, as well as its relationship to the surface or cross-section of the land, is the most intensely human experience. Furthermore, it is the most important factor in making the body and soul inhabit the land along with nature. It is also important to consider and respect what has already been built in the place. When a building is constructed, the structure itself already has a temporality. In some cases, a building may have historical significance to the local residents. As such, existing buildings and traces of the land's history are often as meaningful as the land itself.

Natural Environment and Ecology of the Land

Ecological and environmental issues will require a comprehensive understanding and efficient utilization of the shape and condition of the land, the impacts already inflicted on it, and the buildings built on it. Understanding the wind, water, and ecological paths that run through the land is an important ecological consideration. The study of the layout and cross-section of the building is far more important than the visual design of the building itself in order to build such architecture.

As explained, land architecture does not boast its presence. It is rather an architecture of experience through thoughtful relationships, permeating the land or resting softly on the land. In other words, it is an architecture of enlightenment. In his essay *Towards Critical Regionalism*, Kenneth Frampton presented critical regionalism as an alternative to modern architecture, emphasizing the consideration of topography and pushing for the tactile and tectonic over the perspective and visual expression.

Socio-Cultural Relationship

Finally, to a certain degree, sociocultural understanding, interpretation, and care are distinct from the topographical consideration of the land and ecological flows as mentioned earlier. If the latter is physical, the former is humanistic, invisible, and phenomenological. When creating buildings and cities, it is important to consider not only the users but also the neighborhoods and societies that will live alongside them. No matter how well a building or city fits into the landscape and is ecologically sound, it will create a sense of alienation and otherness and an emotionally unhealthy home and society if it lacks thoughtful social and cultural consideration for its users and neighbors. Implementing sociocultural considerations requires sufficient research into the society, region, or culture in which they are used. To this end, it will be necessary not only to understand the historicity and identity of the place but also to analyze and predict the present and future to some extent.

I would like to define "land architecture" as architecture that "realizes the interdependent relationship" to each other through the aforementioned geometric, ecological, and cultural considerations of the land. And I would like to define "land urbanism" as a city made up of such architecture or urban creations.

주제 파빌리온

하늘 소
조병수

열린송현녹지광장에 지상 12m 높이로 설치된 〈하늘 소〉는 송현동 부지와 주변 환경의 관계를 조망할 수 있도록 고안된 구조물이다. '하늘과 만나는 곳'이라는 뜻의 이 파빌리온에 오르면 경복궁 도심 너머로 북악산, 인왕산 일대가 한눈에 담기며 땅의 지형과 산세가 부지와 맺는 관계성을 직접적으로 체감할 수 있다. 또한 과거 조선의 수도였던 한양이 산, 강, 바람, 빛 등 자연의 흐름을 고려해 만들어진 친환경 도시였으며, 이러한 환경적 조건이 경복궁과 한양의 배치 계획에 어떻게 반영되었는지 살펴봄으로써 땅의 도시가 나아가야 할 방향에 대한 이상적인 청사진을 그리도록 돕는다.

전망대 상부에 늘어트린 흰 천은 대지에 부는 바람과 빛의 움직임을 시각화하고, 그 아래 마루판에 놓인 네 개의 흙은 각각 DMZ, 해남, 양평, 은평구에서 채취해 한 데로 모았다. 이는 지역 간의 풍토와 흙의 특성에 따른 차이를 보여주기도 하지만, 동시에 땅이 가진 문화를 있는 그대로 존중하고 서로 상생할 때 도시가 회복될 수 있다는 의미를 함축한다. 한편 〈하늘 소〉는 폐막 이후에도 재사용될 수 있도록 조립, 해체, 확장, 축소에 용이한 금속 비계로 제작되었다.

땅 소
조병수

〈땅 소〉는 몸을 낮추어 낮은 곳에서 송현동과 주변 땅의 기운을 느끼도록 한 작품이다. 관람객은 야트막한 언덕 위에 서서 주변 풍경을 관망하기도 하고, 왕릉을 연상시키는 굴곡진 둔덕에 앉거나, 비스듬히 누워 보기도 하며 땅이 주는 생생한 감각을 경험한다. 특히 작품 중앙 수공간에 비치는 하늘의 모습과 바람이 만드는 수면의 잔물결은 과거 한강 변의 모습을 연상시키며 도심 한가운데서 사색적인 풍경을 만들어 냈다. 수공간에 비친 송현동의 푸른 하늘과 산세는 땅과 더불어 생명을 잉태하고 성장시키는 물의 중요성과 아름다움을 은유적으로 드러낸다.

두 개의 파빌리온은 하늘과 땅이 반대의 개념이면서도 연결되어 있다는 점을 역설하며, 자연은 상호 의존적·보완적인 동시에 서로 유기적으로 순환한다는 사실을 상기시킨다. 〈땅 소〉 역시 불필요한 환경의 훼손 및 낭비를 줄이고자 송현 부지에 있는 흙을 그대로 사용했고 수공간에 배치된 나무는 버려진 목재를 활용해 구성했다. 수공간의 바닥을 이루는 자갈은 과거 맑았던 한강 변 풍경에 대한 그리움과 자연 회복에 대한 필요성의 의미를 담고 있다.

THEMATIC PAVILION

Haneulso, "Sky Pavilion"
Byoungsoo Cho

Perched twelve meters above the ground in the newly opened Songhyeon Green Plaza, *Haneulso* is an architectural marvel designed to offer panoramic views of the Songhyeon-dong neighborhood and its interaction with the surrounding landscape. Aptly named the "meeting point with the sky," *Haneulso* rewards visitors with sweeping views of Bugaksan, Inwangsan, and the urban expanse around Gyeongbokgung Palace. From this vantage point, visitors can experience firsthand how the land's topography and the mountainous terrain engage with the site. Reflecting on Hanyang, the Joseon dynasty's capital, reveals its legacy as an eco-friendly city, harmoniously aligned with nature's elements such as mountains, rivers, wind, and light. Observing how these natural factors influenced the planning and placement of Gyeongbokgung and Hanyang itself, *Haneulso* inspires visitors to envision the ideal trajectory for future urban development in harmony with the earth.

The white fabric draped across the observation deck captures the essence of wind currents over the land and the interplay of sunlight, serving as a canvas for nature's dynamism. Beneath it, four distinct samples of earth gathered from the DMZ, Haenam, Yangpyeong, and Eunpyeong-gu are exhibited side by side. This display not only highlights the differences in climate and soil characteristics across these regions but also symbolizes the deep respect for the unique narratives and cultures each land holds. It suggests that urban restoration is achievable through the harmonious coexistence and mutual respect of these diverse stories and cultures. In alignment with the 4th Seoul Biennale of Architecture and Land Urbanism's commitment to a "zero-waste exhibition," the *Haneulso* structure is crafted from metal scaffolding, chosen for its versatility in assembly, demolition, and adaptability for future use, thereby embodying the principles of sustainability and reuse.

Tangso, "Earth Pavilion"
Byoungsoo Cho

Tangso, gently nestled into the earth, encourages visitors to connect with the essence of Songhyeon-dong and its adjacent landscapes from a grounded perspective. Whether standing atop *Tangso* to take in the panoramic views, sitting on its undulating mounds reminiscent of royal tombs, or reclining to fully immerse in the tactile sensations offered by the earth, visitors are invited to deeply engage with the land's vibrant spirit. Central to this experience is the tranquil water feature that mirrors the sky above, with its surface animated by the gentle caress of the wind. This serene exhibit evokes memories of strolling along the banks of the Han River, crafting a contemplative oasis amidst the urban sprawl. The reflection of Songhyeon-dong's azure sky and the contour of the mountains in the small body of water subtly underscores the symbiotic relationship between water and earth – a metaphor for water's vital role in fostering and sustaining life.

Haneulso and *Tangso* illustrates the paradox that while the sky and the earth are often considered opposites, they are intrinsically connected, embodying the principle that nature operates within an interdependent, complementary, and cyclical system. In line with the commitment to minimizing the environmental impact and waste, *Tangso* was constructed using soil native to Songhyeon-dong. The wooden elements found throughout the pavilion were crafted from repurposed timber, embodying a spirit of renewal and sustainable use of materials. The gravel lining the water feature was sourced from the upper reaches of the Han River, embodying the artist's personal recollections of the river's once-clear waters and underscoring the imperative for ecological restoration.

THEMATIC EXHIBITION
PART 1. LAND ARCHITECTURE

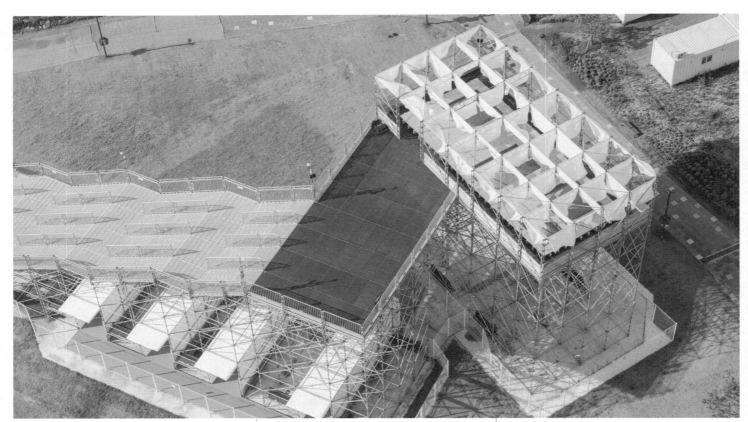

个 하늘 소
Sky Pavilion

주제전 PART 1. 땅의 건축

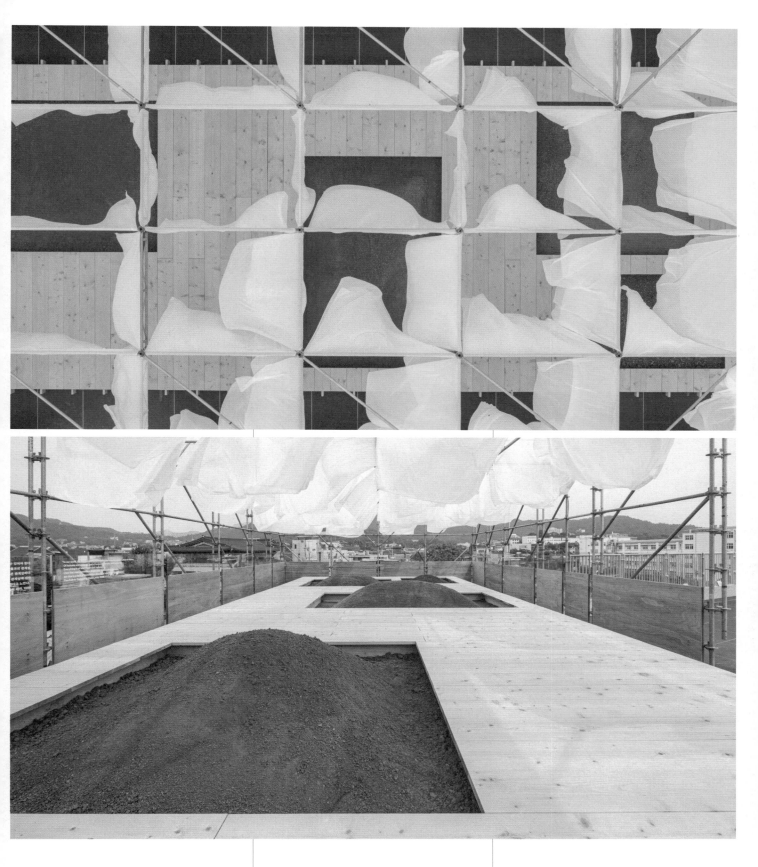

THEMATIC EXHIBITION
PART 1. LAND ARCHITECTURE

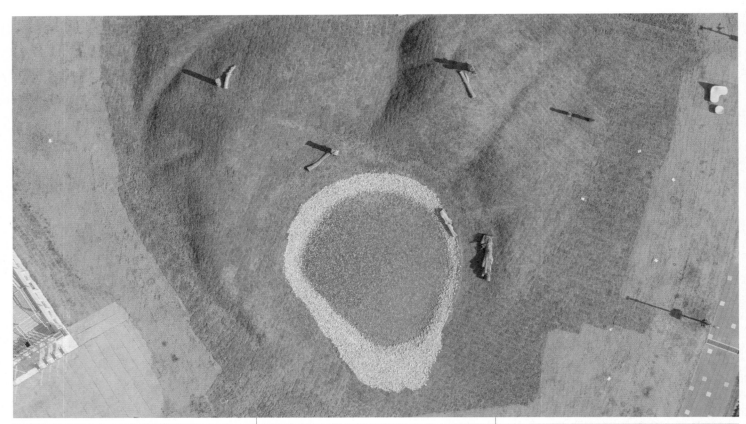

个 땅 소
Earth Pavilion

주제전 PART 1. 땅의 건축

THEMATIC EXHIBITION
PART 1. LAND ARCHITECTURE

푸른 물
박형진

주제 파빌리온 〈땅 소〉와 닮은 박형진의
〈푸른 물〉은 작가가 작업실 옥상에서 마주한
바리케이드 속 물웅덩이의 모습을 담고
있다. 신비로운 푸른색을 띠는 물웅덩이
주변으로 무성하게 자란 잡초와 타이어 바퀴
자국, 물 호스 등이 뒤엉킨 풍경은 반복되는
세밀한 선의 중첩으로 표현되어 도시에서
소외된 자연의 모습을 있는 그대로 조명한다.
작가는 사람이 점유한 땅의 틈을 비집고
자연이 다시 자리 잡는 바리케이드 너머의
풍경을 묘사함으로써 자연과 인간의 대립에
주목하고, 자연을 지배의 대상으로 바라보는
현대사회의 특성을 꼬집는다. 이로써 방치된
땅과 추방된 자연, 인간이 남긴 잡다한
흔적들은 캔버스 너머의 우리에게 이 땅의
주인은 과연 누구인지 되묻는다.

주인 있는 땅_송현동 48-1
박형진

〈주인 있는 땅_송현동 48-1〉은 과거
담장으로 둘러싸여 있던 송현 부지의 풍경을
담은 작품이다. 조선시대 경복궁 옆에 위치한
소나무가 우거진 곳이라 하여 이름 붙여진 땅
'송현(松峴)'은 해방 이후 미국 대사관의 숙소
부지로 사용되었고, 이후 여러 차례 주인이
바뀌며 방치되었다. 작가는 송현 공터의
갈대와 잡초가 겪어낸 긴 시간을 그림으로
옮겨와 얇은 선을 반복해서 긋는 방식으로
표현하며 장소가 가지는 역사성과 자연의
생명력을 담담히 기록했다. 작품 속 풍경을
통해 이제는 모두가 주인이 된 땅, 송현동
48-1 부지가 갖는 의미를 환기하고 '땅의
도시'가 나아가야 할 미래에 대해 생각해
보는 계기가 될 것이다.

↑ 푸른 물, 장지에 먹 혼합재료, 130x162cm, 2016
Blue Water, Ink on korean traditional paper,
130x162cm, 2016

주제전 PART 1. 땅의 건축

Blue Water
Hyungjin Park

Echoing the theme of the Tangso pavilion, Hyungjin's *Blue Water* captures the sight of a water puddle as seen within a barricade on the artist's studio rooftop. The mystical blue puddle is encircled by a dense growth of weeds, traces of tire tracks, and entwined water hoses, depicted through meticulous, repetitive lines that highlight the encroachment of nature in urban settings. The artwork portrays the scene beyond the barricade, where nature carves a space for itself amidst human encroachment, drawing attention to the ongoing struggle between natural forces and human intervention. It critiques the contemporary societal tendency to dominate nature. Through the canvas's depiction of abandoned land, reclaimed by nature, and various human remnants, it poses a poignant question to the viewer: "Who truly owns this land?"

Occupied Land_Songhyeondong 48-1
Hyungjin Park

Occupied Land_Songhyeondong 48-1 portrays the historical landscape of Songhyeon-dong, once enclosed by walls. Named "Songhyeon" (Pine Ridge) for its dense pine trees adjacent to Gyeongbokgung Palace during the Joseon dynasty, the area served as housing for American embassy staff after Korea's liberation. Over time, as ownership changed hands, the site fell into neglect. The artist meticulously captures the enduring reeds of abandoned Songheyon, employing delicate, repetitive lines to document the site's rich history and the tenacity of nature. The artwork serves as a contemplation on the now collectively owned land of "Songhyeondong 48-1" encouraging reflection on the significance of "Land Urbanism" and the future directions it may take.

↑ 주인있는 땅_송현동48-1, 장지에 먹,
145x136cm, 2015
Occupied Land_Songhyeondong 48-1,
Ink on korean traditional paper, 145x136cm, 2015

THEMATIC EXHIBITION
PART 1. LAND ARCHITECTURE

땅의 건축
지형도 12

칸 테라
메노르카, 2020
앙상블 스튜디오
안톤 가르시아-아브릴, 데보라 메사

"우리는 그간 땅과 자원을 남용하며 장소성을 무시한 채 건축해왔습니다. 그리고 이러한 도시화의 결과들을 점점 체감하고 있죠. 이제는 삶의 방식을 다시 진지하게 고민해야 할 시점입니다. 건축가는 건축, 도시, 경관을 어떻게 만들어가야 할지, 그리고 서로 어떻게 상호작용하게 할지 고민해야 합니다. 하지만 건축을 통해 이러한 고민을 당장 해결하기는 어려우므로, 집단적인 노력이 필요합니다. 우리는 이 문제와 감각을 어떻게든 예술적으로 표현하고 해결할 수 있다고 믿습니다. 하지만 그러기 위해서는 이에 어울릴만한 '언어'가 필요하죠."

준비된 땅

처음 부지를 발견했을 때 이 땅은 버려진 땅이나 마찬가지였다. 어떻게 사용할 수 있을지 아무도 모르는 무용의 공간이었다. 스페인 내전 당시 탄약을 보관하는 군사 시설 혹은 대피 시설로 활용됐던 공간으로 일시적으로 사용된 후 버려진 상태로 남아 있었다. 구조는 이미 만들어져 있었기에 우리는 그 지점에서 나름의 가능성을 발견했다.

모더니즘은 'La Tabula Rasa, 비워진 석판(백지상태)'로 끝났다. 현재는 'Tabula Pronta, 준비된 석판(준비된 땅)'의 시대가 되었다. 지금은 땅을 평탄화할 필요도 없고, 빈 캔버스에서 시작할 필요도 없다. 우리가 처음 칸 테라를 방문했을 때 그곳은 이미 준비된 공간이었다. 건축적 장치, 예술적 감각의 장치가 필요했지만, 그보다 더 중요한 것은 공간은 이미 그 자체로 준비되어 있었다는 점이다. 그리고 이 사실은 칸 테라에서 얻을 수 있는 좋은 교훈이었다. 건축가인 우리는 칸 테라를 새롭게 디자인하지 않았다. 칸 테라는 가장 순수한 건축적 행위, 즉 살아가는 행위를

통해 변화되었다. 그리고 예상보다 더 멋진 박물관이 되었다.

준비된 땅, 준비된 이 공간은 스스로 무엇이 될지 알려주었다. 건축은 이런 일을 해야 한다. 건축가는 모든 지형에서 나름의 가능성을 찾아야 하며, 미리 생각을 정하지 않고 일을 시작하는 것이 중요하다. 우리는 모두 이곳에 잠시 머무를 뿐이지만 이 공간은 앞으로 우리보다 더 오래 존재할 것이고 어떠한 존재로든 변할 수 있을 것이다.

편안함의 재균형

편안하다는 것은 인위적인 구축(공간)에 의한 관념이다. 그러므로 편안함을 느끼는 감각에 대한 재정의가 필요하다. 우리는 인간과 자연을 분리하지 않고, 더 의미 있는 방식으로 자연을 연결해 주는 건축을 추구해야 한다. 자원은 한정적이다. 먼 미래에는 제한된 환경에서 살아야 하는 상황도 피할 수 없을 것이다. 그러나 자연과 밀접하게 사는 것이 더 건강한 방법이므로, 자연과 인간의 관계 회복성을 높여야 한다. 이는 현재 우리가 살고 있는 환경과 비교했을 때 불편할 수밖에 없지만, 점차 이러한 삶의 방식에 맞춰나가야 할 것이다.

또한 이곳에서의 삶의 방식은 직교성과 소유물 없이 살아가는 방법이기도 하다. 칸 테라는 사전에 가공되거나, 덧대고, 조립된 부분 없이 물질로만 이루어진 순수한 공간이기 때문이다. 자연의 힘과 에너지가 날 것 그대로 드러나는 순수 건축의 모습에 굴착과 같은 인간 행위의 흔적이나 기술의 층위가 덧입혀진 상태이다. 이러한 균형은 그동안의 현대적 공간과 완벽하게 다른 공간을 만들고, 이곳에서 어떻게 살아야 하는지 배우도록 유도한다. 겨울에는 태양과 가까워지고, 여름에는 그늘을 보게 되며, 바람을 따라 움직이기도 하고, 직접 공기 순환을 경험하는 활동이 되기도 할 것이다.

현대건축의 등장은 편안함을 제공했지만 모든 인간적 경험을 박탈했다. 건축은 인간적 경험, 집에서 느끼는 공간과 일체감을 주면서, 동시에 위생과 편안함을 제공해야 한다. 저렴한 호텔은 편안함을 주지만, 특별한 경험을 기대할

LAND ARCHITECTURE ATLAS 12

"We have historically exploited the land and its resources by building cities while disregarding the environment's genius loci. We are now growing increasingly aware of the consequences of such urbanization and it is now the time to take a long, serious look at the way we live. Architects must deliberate on the creation and interaction of architecture, cities, and landscapes. However, finding solutions to these challenges through architecture alone is extremely daunting, necessitating a collective endeavor. We are optimistic about uncovering an artistic solution, but moreover, this pivotal moment demands its own unique language."

The Land Prepared: "Tabula Pronta"

Upon our initial discovery of the building site, it appeared virtually abandoned, indistinguishable from a derelict piece of land. It was an ostensibly useless space, with no clear purpose or potential for use in sight. This site had once served temporarily as a military installation for ammunition storage and as a shelter during the Spanish Civil War, only to be forsaken afterwards. Despite this, the existence of an already established structure revealed to us a glimmer of potential.

Modernism concluded with la tabula rasa, or "the blank slate." We have now entered the era of la tabula pronta, meaning "the ready slate." No longer is there a need to level the ground or to start from a blank canvas. Upon our first visit to Ca'n Terra, we found the space inherently prepared. While it still needed architectural intervention and an infusion of artistic insight, what was paramount was its intrinsic readiness. This realization stands as a profound lesson from Ca'n Terra. As architects, we did not reimagine Ca'n Terra into something new. Instead, Ca'n Terra underwent a transformation through the purest architectural act: inhabitation. Frankly, we never envisioned it evolving into such a remarkable museum.

Tabula pronta, the readiness of this land, revealed to us its potential destiny. This is what architecture ought to facilitate. Architects are tasked with uncovering possibilities in every landscape, approaching each project without preconceived notions. While we are merely transient occupants, this space will persist far beyond our presence, with the capacity to evolve into anything.

Rebalancing Comfort

The notion of comfort is an artificial construct derived from the manipulation of space, necessitating a reevaluation of what it truly means to feel comfort. It is imperative for architecture to seek ways to not separate humans from nature but to create a meaningful connection between them. Such an approach is believed to steer humanity towards a brighter future. Given our finite resources and the inevitability of facing constrained living conditions in the future, fostering a closer relationship with nature is seen not only as a healthier alternative, but also a means to enhance the restoration of the fraught relationship between humans and the natural environment. Naturally, this adjustment may induce discomfort when compared to our current living conditions, but adapting to this lifestyle is essential.

Living in this place also means embracing a life devoid of orthogonality and material possessions. Ca'n Terra represents the essence of the architecture in its most unadulterated form, constructed solely from sandstone without any pre-fabricated, added, assembled components. This approach allows the unfiltered strength and energy of nature to be revealed, overlaying the raw architectural form with the marks of human intervention and layers of technology through excavation. Such a balance creates a space distinctly different from modern environments, teaching us new ways to inhabit and interact with our surroundings. In winter, one finds warmth in the proximity to the sun, while summer invites the cool respite of shade. Following the wind becomes

수 없다. 아름다운 경관은 최고의 경험을
제공하지만, 편안함을 기대할 순 없다.
한쪽이 불가능하다는 것이 아니라, 주거
적합성 측면에서 다르다는 뜻이다. 따라서
현대건축에선 이러한 균형의 변화가
필요하다. 20세기 현대건축은 경험을
지우고, 균형을 깼다. 일정한 온습도가
유지되고, 조명은 표준화되었으며, 변하는
것 없이 모든 게 완벽하다. 이 같은 행위는
늘 가변적이며 끊임없이 동적으로 변하는
자연과의 관계를 비인간적으로 바꿔버렸다.

이러한 측면에서 칸 테라는 생각의
변화를 불러일으키며 건축이 균형을 찾을 수
있게 도와준다. 이것은 새로운 개념이 아니라
인류가 오랫동안 해오던 일이다. 어쩌면
조금은 과거로 돌아가야 할지도 모르지만,
지나치게 인위적인 것을 버리고 새로운
연결점을 찾아야 한다.

땅과 함께 살기
도시에서의 삶과 또 다른 점이 있다.
이곳에서는 좀 더 변하는 환경에 따라
적응하며 살아가야 한다는 점이다. 여름과
겨울의 삶 역시 다르며, 공간 내 다양한
영역의 활동과 사용 방식에 있어서도
자연스러운 변화에 적응할 수밖에 없다.
생활은 날씨에 따라 변할 것이며 야외
활동은 훨씬 많아질 것이다. 기후는 통제하지
않고, 원하는 대로 통제할 수도 없다. 날씨가
춥다면 스웨터를 입어야 하고, 추위에
적응하기 위해 몸을 움직여야 한다. 더
이상 건물 외벽이 자연 변화로부터 보호나
필터의 역할을 하지 않는다. 다양한 층위의

↑ 칸 테라, 자료 제공: 앙상블 스튜디오
Ca'n Terra, Courtesy of Ensamble Studio

상호작용이 일어나며 공간 환경은 사람의
통제에서 벗어나게 된다.

현대건축의 모순은 겨울에는 옷을 벗고
여름에는 옷을 껴입는다는 점이다. 하지만
이곳에서는 주어진 환경에 따라 경험의
마지막 층위인 자연의 존재감을 느끼며
살아가게 된다.

앞으로는 도시와 자연의 연결이 우리의
미래와 21세기를 규정할 것이다. 도시와
자연을 분리하는 계획은 과거의 유산이 될
것이며, 이들 간의 경계는 점점 더 모호해질
것이다. 인간은 도시와 자연의 통합에 대한
욕구를 가지고 있고, 이제는 이를 실현시킬
기술 또한 가지고 있다. 머지않아 우리는
도시와 자연이 합쳐진 풍경 속에서 살게
될 것이며, 도시는 로-테크(Low-tech)의
꿈이 될 것이다. 자연은 우리가 속한 곳이며
실현되지 않은 인간의 열망이기 때문이다.
과거에는 자연에 대응하고, 탈출하고,
자연으로부터 우리의 삶을 보호해야 했다.
그러나 이제 우리에게는 자연으로 돌아가는
삶을 사유할 감성과 기술이 있다.

땅과의 교감
칸 테라는 건축과 자연이 더 의미 있는
관계를 맺을 수 있다는 가치관을 보여주는
사례다. 단순히 보호주의를 주장하는 것이
아니라 다른 감성으로 공간을 사용하고,
즐기고, 돌볼 수 있다는 가능성을 보여주고자
한 것이다. 칸 테라가 위치한 메노르카는
이를 실현할 수 있는 장소이며 점점 더
늘어나고 있는 생태적, 예술적 감성의
접점이기도 하다. 이러한 현상은 이곳에서의

삶을 개선하고 나아가 예술, 문화, 과학계와
생각을 나눌 수 있는 계기가 될 것이다.

땅 그리고 땅의 건축은 인간의 모든
욕구를 충족시킬 수 있다. 땅을 억누르거나
바꾸지 않고서도 주거와 경험, 안식처에
대한 인간의 욕구를 충족시킬 수 있다.
이러한 조화를 통해 우리의 삶은 더 나아질
것이며, 땅과의 교감으로 또 다른 상호작용을
만들어낼 수 있을 것이다.

앙상블 스튜디오는 예술과 기술의 균형을
유지하는 작업을 이어오고 있다. 그들에게
건축은 양극단에 있는 예술과 기술의 접점을
만들어내는 일이다. 매우 개인적이고, 강력한
욕구에 의한 예술적 비전, 그리고 기술이
만나 생기는 새로운 충돌, 이것이 그들이
추구하고자 하는 건축이다. 사람과 재능,
아이디어가 모여서 생기는 '앙상블'을 통한
교차점이 앙상블 스튜디오 건축의 방향성과
정체성이다.

↑ 칸 테라, 사진: 이완 반
Ca'n Terra, Photo: Iwan Baan

THEMATIC EXHIBITION
PART 1. LAND ARCHITECTURE

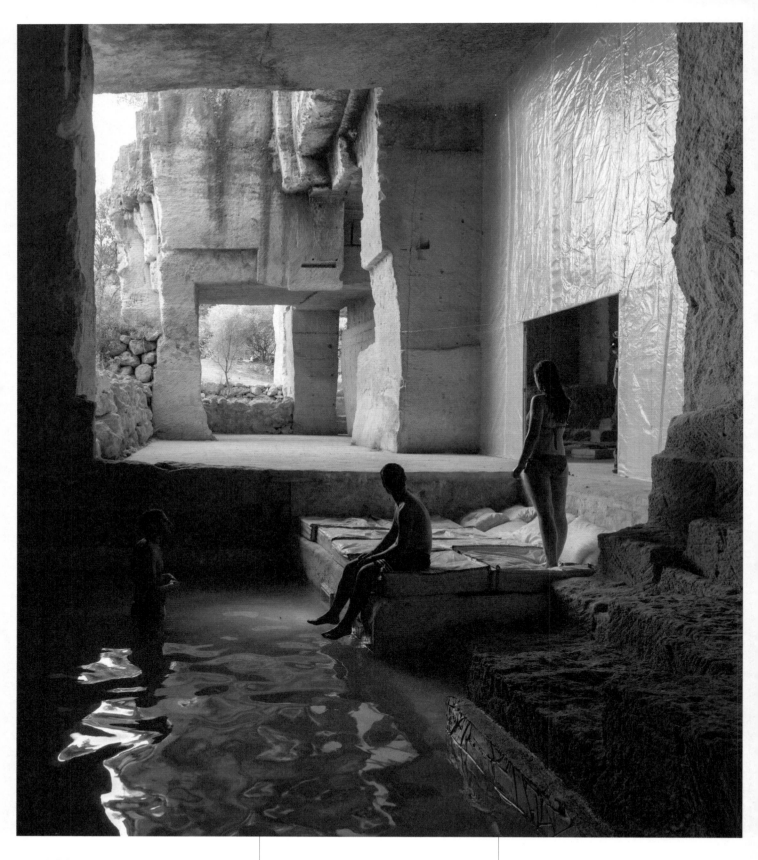

↑ 칸 테라, 사진: 이완 반
Ca'n Terra, Photo: Iwan Baan

주제전 PART 1. 땅의 건축

a guide, and active participation in ventilation becomes part of daily life.

Contemporary architecture has undoubtedly brought us comfort, yet it has also stripped away a myriad of human experiences. True architecture should foster human connections, evoke a sense of belonging, and provide both hygiene and comfort. A budget hotel might offer utmost comfort but lacks any unique experience, while a beautiful landscape can deliver unparalleled experiences devoid of comfort. This dichotomy does not imply that either aspect is unattainable but highlights their differences in terms of livability. Hence, a recalibration of balance within contemporary architectural practices is essential. The 20th century modern architecture movement excised such experiences, disrupting this equilibrium. It maintained precise temperature, humidity, and uniform lighting—creating a static perfection that alienates us from nature's inherent variability. Nature is intrinsically changing and perpetually in flux.

In this regard, Ca'n Terra serves as a catalyst for a change in perspective and assists in guiding architecture towards a restored equilibrium. This approach is far from novel; it's a continuation of practices humanity has engaged in for ages. It might necessitate a slight return to earlier principles, shedding the overly artificial in favor of forging new connections with the natural world.

Living with the Earth
Living in Ca'n Terra presents a stark contrast to city life, primarily in how we must adapt to the ever-changing environment. The experience of living here varies significantly between summer and winter, necessitating an adaptation to the rhythms of nature within different areas of the space. Our daily activities and lifestyles naturally evolve with the weather, leading to a predominance of outdoor life. We neither control nor manipulate the climate to our preferences. On colder days, donning a sweater or engaging in physical activity becomes essential for warmth. The building's exterior no longer serves as a barrier against the whims of nature. Instead, various layers of interaction with the environment emerge, liberating the

spatial experience from human control.

The paradox of modern architecture is evident in its inversion of natural living— shedding layers in winter and bundling up in summer. Here, however, we embrace the conditions bestowed by our surroundings, living in harmony with the natural world's authentic presence.

In the 21st century and as we look towards the future, the integration of urban and natural environments emerges as a pivotal element of urban planning. The time has come to foster connections rather than divisions between nature and urban spaces, and we are equipped with both the desire and the technology to make this vision a reality. This evolution is not just anticipated; it's already underway. The delineation between urban landscapes and natural settings is becoming increasingly indistinct, paving the way for a future where we live in a blended environment of city and nature. The city will embody a low-tech aspiration, while the high-tech dream will resolve around living in harmony with nature. Nature represents our true home, and an unfulfilled human longing. In the past, our relationship with nature involved reaction, escape, and protection. Now, we have the sensibility and the technology to contemplate a return to a life intertwined with the natural world.

Communion with the Earth
Ca'n Terra exemplifies the philosophy that architecture can cultivate a more profound relationship with nature. This approach transcends mere conservationism, aiming to reveal the potential for spaces to be engaged with, enjoyed, and cared for through a distinct sensitivity. Situated in Menorca, a place in the Mediterranean ideally suited for such realizations, it becomes a confluence of ecological and artistic sensibilities. This convergence promises not only to enhance the life's quality but also to foster dialogue among the arts, culture, and science.

The architecture that resonates with the earth fulfills all human needs— offering habitation, experience, and sanctuary without dominating or altering the landscape. We aspire to share this insight and pursue a life in harmony. Embracing

this direction is likely to enrich our lives, creating a new level of interaction and communication with the earth.

Ensamble Studio is dedicated to maintaining a balance of art and technology in their work. For them, architecture serves as a bridge between the realms of art and technology, traditionally viewed as opposites. It is the innovative convergence of a deeply personal and passionate artistic vision with technological advancements. This dynamic intersection, fueled by a collaboration of individuals, talents, and ideas, defines the direction and identity of Ensamble Studio's architecture, embodying the true spirit of an "ensemble."

노르웨이 국립 오페라하우스 [2]

오슬로, 2007

스노헤타

체틸 투르센

"'땅의 건축'은 일종의 건축과 조경의 융합이라고 할 수 있습니다. 우리가 어디에 있든, 지구와 맺는 관계에 있어 인간이 만든 모든 것에 대해 맥락을 이해할 필요가 있습니다. 건축을 다룰 때는 자연에 대한 책임도 따르게 됩니다. 이것은 마치 조경을 다룰 때 자연에 대한 책임이 있는 것과 마찬가지입니다. 우리가 살고 있는 이 땅은 얼마나 더 고통받아야 하나요? 아니면 다음으로 나아가기 위해 얼마나 그 땅을 회복시켜야 할까요? 저는 항상 이런 생각과 관련한 질문을 던졌습니다. 건물을 짓는 장소에 관해 말할 때, 건축의 맥락에 관해 이야기할 때, 만약 그러한 맥락이 인간에게만 관련된 것이라고 생각한다면 우리는 이 땅을 간과하는 것입니다."

땅의 역사

오슬로의 반도에 있는 부지를 상상해 보자. 오슬로는 손가락 모양처럼 생긴 부두 끝에 만들어진 도시다. 대부분의 사람들은 바다로 뻗어 나가는 부두의 끝자락에 건물을 짓길 바란다. 하지만 우리는 부두와 90도 각도로 놓인 경관과의 관계에 따라 건물을 배치했다. 3만 년 전 빙하가 녹아 오슬로 피오르드가 생겼을 때 90도 각도로 돌이 형성되었기 때문이다. 풍경의 방향과 빙하의 움직임이 90도로 만나는 패턴을 만들어낸 것인데 이것이 현재의 오슬로 부두를 이해하는 방식에 영향을 미쳤다. 그리고 바로 이곳에 오페라하우스가 자리하게 되었다. 건축과 조경이라는 맥락을 감안했을 때 스노헤타는 이런 식의 교차하는 지형을 많이 다뤄왔다.

부지는 평면, 대지, 건축 요소의 상호작용이 드러나지 않는 교차 지형에 위치한다. 이는 건축의 전형적인 수직적, 수평적 측면에서 벗어나는 것이며, 덕분에 접근성이 높은 건축을 전개할 수 있었다. 실제로 오페라하우스는 광장에 가깝다.

마치 자연의 일부처럼 공공이 접근할 수 있는 경사진 광장인 것이다. 하지만 자연경관이라고 할 수는 없으며, 건축에 녹아들 수 있는 경관의 특성을 활용했다고 할 수 있다. 오페라하우스는 수평 바닥도 아니고 수직 벽도 아닌 것으로, 풍경 속에서 항상 보이는 그 사이의 어떤 것이다.

중력

하나의 지붕 아래에 놓인 건물을 설계했다. 거대한 흰 대리석으로 이루어진 표면 아래 모든 기능을 갖춘 건물이다. 지붕은 지상에서 약 32m 높이에서 시작해 수면을 향해 서서히 낮아진다. 경사진 지붕은 해수면까지 천천히 내려와 닿게 되는데, 이 경사면을 걷기 시작하면 중력과 몸의 관계가 달라진다. 수평면에 서 있으면 모든 힘이 몸을 통과해 지구 중심부와 이어지지만, 경사를 주면 힘의 벡터값이 생기기 때문에 보행이 불안정해지므로 항상 한쪽 발이 다른 발 앞에 있어야 한다.

자신이 어디에 있는지 의식하기 위해서는 관찰력이 필요하다. 몸의 위치를 다양하게 느낄수록 사물과의 거리는 가까워지며 더욱 친밀한 관계를 맺을 수 있다. 그렇게 되면 개인적으로, 감정적으로 그 대상을 소유하기도 용이해진다. 자연 속에서 걷기 위한 이러한 몸의 인식이, 건축 안에서의 움직임에도 이어질 수 있을까? 우리는 편리한 건축에 익숙하다. 이를테면 바닥이 수평이어야 한다는 것을 당연하게 여긴다. 하지만 건축의 공공성이 발전하면서 건축가들은 이러한 과제를 새롭게 돌파해가야 할 것이다.

접근의 권리

'접근의 권리(만행권)'는 1814년 노르웨이 건국과 함께 제정된 법이다. '접근의 권리'는 공공의 접근에 대한 많은 부분을 보장한다. 그중 하나가 바로 해안에 접근할 수 있는 권리다. 현재 노르웨이에서는 어떤 종류의 해안도 사유화할 수 없다. 해변가 땅 일부를 사서 거기에 오두막을 짓더라도 울타리를 쳐서 막을 수 없고, 사람들이 그곳을 지나가도 막을 수 없다. 자신이 소유한 땅에 다른 사람이 지나가도 막을 수 없다는

이야기다. 다른 자연 환경에서도 '배회할 권리', '이동할 권리', '접근할 권리'를 적용할 수 있다. '접근할 권리'는 여러가지 면에서 정말 멋진 법인데, 국가가 사유지를 공공에 제공하고 "어서와요. 당신은 손님입니다. 그러니 제 해변을 사용하세요"라고 말하는 것과 같다.

해안선

오페라하우스의 '웨이브 월(Wave Wall)'은 옛 해안선을 따라 만들었다. 육지와 바다 사이에 걸쳐 있던 해안선의 역사를 참고한 것이다. 공연장은 오슬로의 땅에 놓였고, 로비는 물이 있던 곳이며, 웨이브 월은 옛 해안선을 따라 지어졌으므로 공공공간에 노출된 나머지 부분은 수면 위에 떠 있게 된다. 건물에 들어서면 웨이브 월을 지나 공연장에 들어서게 되는데, 이는 이렇게 해석할 수 있다. "우리는 공공의 일원으로 이 해안선을 좋아해요. 그러니 공공이 접근할 수 있게 만들어봅시다"

이 구조물은 노르웨이 정부와 오슬로 시가 시민들에게 주는 선물이라고 생각한다. 또한 공공에 대한 관대함이 그들에게 얼마나 중요한지 보여주는 것이기도 하다. 사람들은 전혀 기대하지 못했던 것을 갑자기 받게 되면 그것을 바로 받아들이곤 한다. 사람들은 자기가 뭘 원하는지 알지만, 자기가 모르는 걸 원한다고 생각하지는 못한다. 그런 부분을 일깨워주는 것이 건축가의 책임이자 역할일 것이다.

도시적 지형

무대 뒤에는 사람들이 일하는 곳이 있다. 그곳에도 새로운 것을 시도했는데, 연습실과 작업실이 건물의 입면을 향하도록 배치했다. 덕분에 사람들이 작업실을 실제로 볼 수 있고, 가발을 만들거나 무대 세트를 만드는 모습도 볼 수 있다. 공연 준비 과정을 볼 수 있는 매력적인 장소가 된 것이다. 대중과 작업자, 그리고 오페라 하우스 직원들이 대중에게는 시각적으로, 직원 및 예술가들에게는 물리적으로 합쳐지는 바로 그때 공간은 마법 같은 순간을 선사한다. 오슬로는 오랫동안 아케르셀바 강에 의해 동쪽과 서쪽 구역으로 분리되어 있었다.

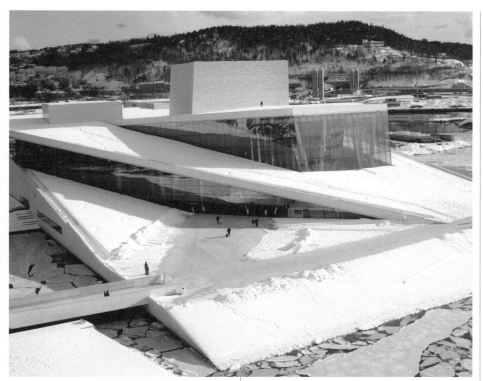

Oslo Opera House
Oslo, 2007
Snøhetta
Kjetil Thorsen

2

"'Land architecture' might be described as a fusion between architecture and landscape architecture. Regardless of our location on the globe, in every creation humans introduce, there's a necessity to comprehend and integrate this blend and its context. Handling architecture bears an inherent responsibility towards nature, akin to the duty upheld in landscape architecture. The question arises: how much distress can we allow the land we engage with to endure? Conversely, to what degree of restoration is necessary to move forward? These questions have perpetually resonated with me. Discussing the building site and the context of architecture, if we assume this context to be solely human-centric, then we are indeed overlooking the essence of the land."

History of the Land
Let's start by visualizing a building site on a peninsula in Oslo. The site is situated at the end of piers that extend into the seas, reminiscent of fingers stretching outwards. While the expectation might be to construct a building at these outstretched ends, the decision was made to position the building in alignment with the landscape, which intersects the dock at a right angle. This decision traces back to a geological event 30,000 years ago when the glaciers receded, giving rise to the Oslofjord. The ice melt led to the formation of rocks at right angles, where the landscape's orientation and the glacier's retreat intersected to create a ninety-degree pattern. This geological phenomenon played an influential role in our understanding of Oslo's piers today. It is here, at this precise juncture, that the Opera House stands. Considering the dialogue between architecture and landscape architecture, Snøhetta has frequently navigated such terrains.

At this unique intersection, the dynamics among the plane, the land, the site, and the architectural elements become subtly integrated. This departure enabled the creation of the Oslo Opera House as an accessible architectural marvel. It is akin to a sloped plaza that blends seamlessly with the surroundings, inviting public access as if it were an extension of the natural landscape itself. Yet, as a constructed entity, it cannot be deemed purely as part of the natural landscape. The design leverages landscape features that resonate with architecture principles. The resulting slope transcends traditional categorizations, existing neither as a flat floor nor as a vertical wall, but as an intermediary form that naturally coexists within the landscape.

Gravity
We designed this large building under a single roof, encompassing all necessary functions beneath its expansive white marble surface. Starting from a height of thirty-two meters above the ground, the roof gradually descends towards the sea. This sloped design extends gently down to the meet the water's edge, creating a seamless transition between land and sea. Navigating this inclined surface, one experiences a shift in the relationship with gravity. On a flat plane, gravitational forces algin directly through the body towards the Earth's core. Introducing a slope alters this dynamic, introducing a vector of force that necessitates a constant adjustment of balance, with one foot perpetually leading the other to maintain stability.

Awareness of one's position on this gradient requires vigilant observation, despite the absence of an overt biases in the design. This attentiveness causes one to be closer with the surrounding elements, fostering a proximity that cultivates an intimate connection. Such intimacy potentially eases personal and emotional ownership of the space. This raises the question: can the physical awareness cultivated in natural settings be recreated within a building? Accustomed to comforts of conventional architecture, where a level floor is given, the challenge for architects is to innovate in public spaces, pushing beyond the expected to reimagine our engagement with the existing environment.

그중 동쪽은 노동자 구역으로 강을 통한 운송이 이뤄졌으며, 모든 공장이 동쪽에 모여 있었다. 오슬로의 공장과 노동자의 역사는 산업화 이후인 현재까지도 강변을 따라 남아있다. 그리고 바로 이 자리에 오페라하우스의 사무실, 식당, 리허설 공간이 위치하며 공연자들의 무대 뒤 활동들이 펼쳐진다. 매일 이 장소는 다양한 활동으로 붐빈다. 오페라하우스는 역사의 상징으로서, 한때 모든 공장을 수용했던 오슬로의 전통적인 산업 지대에 지어진 것이다.

오슬로 시내에서 좁은 다리를 건너면 삼각형의 작은 광장이 펼쳐지고, 대리석 카펫으로 이루어진 지붕 아래로 아주 낮은 공간이 이어진다. 그리고 다시 높은 공간이 펼쳐지다가 마침내 말발굽처럼 생긴 공연장으로 진입하게 된다. 이것은 아주 이해하기 쉬운 수평과 수직의 상황이다. 다리 위에서는 사람들이 서로 가깝게 붙어 있다가 천장이 낮고 높은 곳을 연달아 통과하게 되는 것이다. 이를 통해 사람들은 공연장에 도착하기 전까지 다양한 공간적 경험을 연속적으로 겪게 된다.

사람들이 도시의 다양한 장소에서 이곳으로 온다는 걸 상상했을 때 오페라하우스 쪽으로 향하는 움직임이 역동적으로 이어지고, 흩어지고, 흐르길 원했다. 여러 방향에서 접근할 수 있고, 지붕 위를 걸어서 올 수도 있는 자유로운 공간 말이다. 그러고 나서 로비에 들어서면 참나무로 만들어진 꽤 어두운 공연장으로 들어가게 되고, 커튼이 올라간 다음, 사람들이 박수를 치면 이윽고 '짠!'하고 새로운 공연이 시작된다.

너그러운 건축
예술 기관은 주어진 역할 이상의 사회적 책임이 있다. 이것이 바로 이 프로젝트가 시사하는 바이다. 건축은 사람들을 하나로 모으고 조금 더 너그러운 태도를 보임으로써 공적 소유의 모델을 만들어낼 수 있다. 그리고 이러한 관대함을 통해 사회를 향유하고 보호할 수 있다. 우리의 목표는 이러한 경험이 사라지지 않도록 지키는 것이다. 가장 궁극적인 보존의 형태는 머리가 아닌, 진심 어린 마음에서 우러나오는 노력으로 이루어진다.

스노헤타는 1989년에 설립된 건축 사무소다. 조경, 건축, 도시계획, 인테리어, 그래픽 디자인뿐만 아니라 제품 디자인과 미술 작업 등 다양한 분야에서 활동하고 있다. 본사는 노르웨이에 있으며, 전 세계 9곳에 지사를 두고 있다. 스노헤타는 설립 초창기부터 조경과 건축을 함께 할 수 있는 팀을 구성했으며, 대지와 건물의 맥락을 읽고 자연을 존중하는 작업 방식을 중요하게 생각한다.

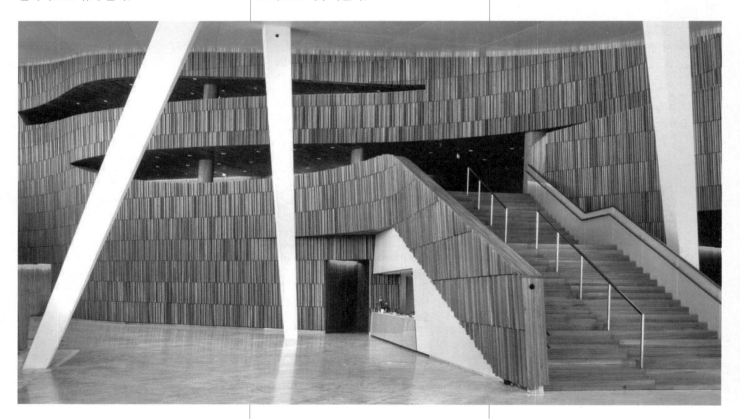

↑ 노르웨이 국립 오페라하우스, 사진 제공: 스노헤타
Oslo Opera House, Courtesy of Snøhetta

주제전 PART 1. 땅의 건축

Right to Roam

The "right to roam" is a law established in 1814, in tandem with Norway's foundation as a free nation. This right significantly broadens the scope of public access within society, notably including unfettered access to coastlines. In Norway today, the privatization of any waterfront is prohibited. Ownership of coastal property and the construction of a cabin does not permit the erection of barriers or the obstruction of passage. Essentially, one cannot prevent others from walking through land they own. The principle of "right to roam", along with the "right to move", and "right to access" extends to many natural environments. This "right to roam" stands as a commendable law, symbolically extending private property to the public domain, with the nation graciously inviting "Welcome, you are my guest. Please, enjoy my beach."

Waterline

The Opera House's "Wave Wall" sits along the historical shoreline. This architectural feature is a reference to the interface between land and sea that once characterized the area. The auditoriums are situated on what is now Oslo's terrestrial expanse, the lobby occupies the area once kissed by waves, and the "Wave Wall" aligns with the ancient coastal boundary. This design choice symbolically embeds the memory of the coastline into the fabric of the building, suggesting that the past topography is echoed in the contemporary public space floating above the water. Upon entering the building visitors are greeted by this wall, seamlessly transitioning into performance halls. This message conveys a clear message: "We cherish these coastal boundaries as a public treasure, thus we've made them accessible to everyone."

This building represents a generous gift from the Norwegian government and the city of Oslo to its citizens, also demonstrating the significance they place on showing generosity towards the public. People often embrace unexpected gifts accepting them readily. While individuals may know what they want, they seldom realize their desire for the unknown. Awakening this realization is both the responsibility and the role of architects.

Urban Landscape

Behind the scenes at the opera house lies a bustling workspace. In an innovative twist, all the rehearsal rooms and workshops are positioned to face outward, allowing the public a glimpse into the creative process. Onlookers can observe the intricacies of wig-making or the construction of stage sets, transforming workshops into fascinating showcases of the preparatory aspects of a performance. This design piques curiosity among the public, creating a unique interaction between observers and the creators. There exists two distinct but interconnected realms: the public domain and the domain of the opera house staff and artisans. At the convergence of these spheres – where activities of the opera house staff and artists become visible to the public – a magical interaction is sparked, blending the urban landscape with the artistic environment.

Oslo has for a long time been divided into eastern western sectors, divided by the Akerselva River. The eastern bank was predominately a working-class area, bustling with transportation and industrial activity, as all factories were situated there. To this day, the remnants of Oslo's industrial past and its laborer's legacy still echo along the riverbanks. It is here that performers and back-stage activities now unfold, alongside offices, dining facilities, and rehearsal spaces. Daily, this place buzzes with activity. In a symbolic return to its roots, the building stands on Oslo's traditional industrial ground, alongside the river that once housed all its factories.

Crossing a narrow bridge in downtown Oslo, you find yourself in a quaint triangular plaza. As you proceed under a marble-adorned roof, you reach a notably low-ceilinged area, which then leads to a space with a slightly higher ceiling, culminating in the horseshoe-shaped performance hall. This journey from bridge to hall illustrates a clear interplay between horizontal and vertical elements, drawing people closer together before they transition through varying heights and spaces. This sequence of experiences mirrors the diverse paths people take from across the city to the opera house. The design encourages a dynamic ebb and flow, guiding visitors from various directions, allowing them to meander over the rooftop and move freely throughout the space. Upon entering the lobby, guests naturally progress into the oak-clad concert hall, bathed in soft lighting. As the oak-built auditorium dims, the curtain rises and applause fills the air, a new performance springs to life.

Generosity

Art institutions carry a social responsibility that goes beyond their assigned functions. This is the underlying message of this project. By uniting people and adopting a more generous approach, we can forge a model of public ownership. It is through this generosity that enjoyment becomes collective, fostering and safeguarding our society. We don't desire for these experiences to fade or disappear. Hence, our aim is to preserve these experiences; and the most profound form of preservation is one that emanates not only from intellectual efforts but from heartfelt commitment.

Snøhetta, founded in 1989, is a multifaceted design firm engaged in various domains including landscape architecture, architecture, interior architecture, urban planning, graphic and digital design, product design and art. Headquartered in Norway, the firm has expanded its presence globally with nine international offices. Since its inception, the firm has emphasized a collaborative approach, often integrating landscape architects and architects, as well as their other disciplines, into a unified team. This integration underlines their commitment to thoroughly understanding and respecting the connection between the natural environment and the architectural structures, prioritizing a holistic working methodology.

 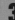
"잉카 사람들에게 자연은 신이었습니다. 바람도, 비도, 그들에겐 자연의 모든 모습이 신이었습니다. 그들은 빛과 바람 등 자연의 요소를 존중하고 협력하는 것을 중요하게 생각했습니다. 제 성은 이탈리아계이지만, 혈통은 잉카인입니다. 저는 자연과 건축을 다르게 생각할 수가 없습니다.

저에게 있어 '땅의 건축'이란 자연의 가장 최근 상태를 뜻하며, 인간이 자연 속에서 만들어내는 자연을 뜻합니다. 쉽게 말하면 신이 창조한 자연에 인간이 만든 변화가 더해진 지금의 모습이 가장 최근의 자연이라는 것입니다.

하지만 '땅의 건축'은 기본적으로 장소로부터 출발해야 합니다. 땅의 규모와 특성을 이해하고 건물을 이용할 사용자들을 고려해야 합니다. 또한 건축가는 창조자이고 인간은 자연의 일부라는 인식을 통해 우리 자신의 본성을 이해해야 합니다. 결국 설계는 신성한 결정을 내리는 행위이며, 따라서 '땅의 건축'은 자연과 동일한 존재라고 할 수 있습니다."

땅의 영혼

잉카어로 '파차'는 땅을, '카막'은 영혼을 뜻한다. 따라서 '파차카막'은 '땅의 영혼'이라 불리는 곳에 위치한 주변 경관이 매우 아름다운 대지였다. 대지는 작은 언덕에 자리했던 터라 이곳을 가는 가장 좋은 방법은 차로 진입하는 것이었다. 대지의 상층부에 주차한 후, 건물 안으로 들어가는 방법이 가장 적합할 것 같았고, 그것은 마치 땅속으로 생명, 죽음, 또 다른 삶을 찾으러 내려가는 듯한 느낌을 줄 수 있을 것이라 생각했다. 땅을 거스를 필요 없이 진입할 수 있도록 건물을 언덕 그 자체로 변형하고자 한 것이다.

이 건물은 두 철학자가 은퇴 이후 거주할 집이었다. 노후를 보내기 위해 완공

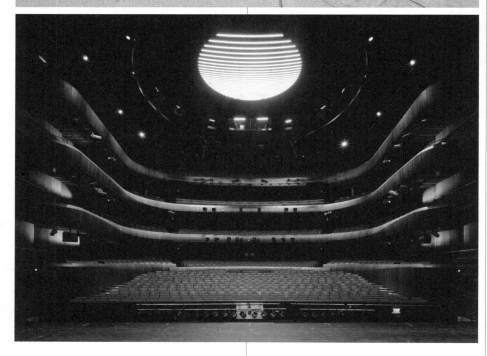

↑ 노르웨이 국립 오페라하우스, 사진 제공: 스노헤타
Oslo Opera House, Courtesy of Snøhetta

"For the Incans, nature was divine. Wind, rain – every element of nature was considered a deity. They placed great importance on respecting and collaborating with the nature, including light and wind. Although my surname is Italian, I am Incan by blood. To me, nature and architecture are inseparable.

'Land architecture' signifies the latest state of nature, which encompasses nature as modified by human intervention within its realm. Everything created by humans remains a segment of nature; thus, our current environment, molded through changes brought about by humans using divinity-created nature is newest form of nature.

Recognizing the architect as a creator in the image of the Creator, and acknowledging that humans are fundamentally a part of nature, allows for a deeper understanding of our own nature. Ultimately, design is a revelation from the divine, a sacred decision-making process. Hence, land architecture is inherently synonymous with nature itself."

Spirit of Earth
This place is known as "Pachacamac." In Quechua, the language of the Incans, "pacha" stands for "earth" and "camac" for "spirit." Essentially, "spirit of the earth," a name that befits the breathtaking landscape where this site is located. Positioned atop a small hill, the site is most naturally accessed by car. It seemed fitting that entrance to the building – essentially a part of the hill – should follow parking at its summit. The descent into the structure is conceived to mirror a journey through life, death, and rebirth, in harmony with the earth. That was when I began thinking about transforming the hill itself, so that one can go enter it without significantly altering the overall terrain.

This residence was designed for two philosophers seeking a tranquil retreat for their retirement years. Given the exceptional nature of the location, embedding their dwelling within the earth seemed an apt reflection of life's final chapters. While some perceived the design as akin to designing a tomb, it is worth noting that in many cultures, including Mexican, death is embraced as a friend. In Inca tradition, tombs of important individuals are often underground, infused with deep cultural symbolism.

This exploration into Incan traditions and customs was the genesis for the Pachacamac House. Inspired by Incan traditions and architecture principles, the house offers beautiful vistas from beneath the earth. Visitors moving through the space, experience shifts from subterranean darkness to intense illumination and back, leading some to describe the house as being enveloped in light. This interplay of light is incredible, revealing its true power as one ventures further into the depths of the house.

Views
Access to the house requires descending downwards. A few meters down, a small patio unfolds with two distinct entrances: one protruding and one recessed, the latter serving as the main entrance into the house. This entrance provokes contemplation on the lifestyle to be led within the walls, serving as a transitional space into the home. Inside, floor windows disrupt conventional placements, challenging perspectives and sparking introspection.

Entering this space offers a new sensation each time. From the corridor one can proceed straight into the living and the dining areas, or turn left to confront the outdoors and the hill, bisected by the building. The upper floor prevents an external view, particularly captivating as it overlooks the trees. On clear days, the view extends beyond the foliage to the ocean, a few kilometers away. The right side offers views of the Andes. This location offers sun rises, and also allows for views of the setting sun when one turns away.

The uniqueness of this site is what defines its spirit, and I feel very fortunate to be allowed to pay homage to this site and view. The house's character shines throughout nearly every space. Some corridors are intentionally complex, offering privacy while allowing for possible disorientation due to the absence of doors – a nod to Incan traditions, contrasting with the Spanish conquistadors who had introduced doors to Peru. The lack of doors provides a natural connection between the interior and the exterior.

Additionally, as we transformed the hill into a residence, we adhered to a material continuity with the natural landscape. Areas distant from the house retain a rugged appearance, while that nearer feature smooth laid stones. Approaching the house, surfaces become glossy and refined, embodying the modern embrace of concrete as a contemporary stone.

A specially designed glass box was used to pronounce the architectural work, signaling the embedding of the building within the hillside. This special place encompasses views of the land, sea, and the Andes. With the desire to capture all of these breathtaking views led to the design and formation of the house. The house's design, inspired by the exceptional panorama, aimed to create a unique vantage point within, offering expansive 180-degree views, and crafting an unparalleled spatial view.

From the Land
While building this house, I focused on three fundamental principles: utilizing site-specific materials as much as possible, employing local labor, and ensuring all areas of the building were designed to maximize exposure to sunlight and wind for natural lighting and ventilation. When construction began, there was no available utilities such as electricity or water, nor were there any workers on sight. Bringing in individuals from the city to work as contractors proved impractical, which led to us instead, training local farmers in construction techniques, especially stone masonry. We discovered that Peruvians have a rich tradition stone craftsmanship, which facilitated their

한참 후에 이주할 예정이었고, 장소가 너무나 특별했기에 그들에게 땅 안에서 살아가는 것 또한 말년을 잘 보내는 방법이 아닐까 생각했다. 사람들은 건축주의 무덤을 설계했다고 말하기도 했지만, 멕시코 사람들은 죽음을 친구로 여기며, 잉카의 무덤 혹은 중요한 인물들의 무덤을 보면 전통적 요소와 의미를 담아 지하에 만들곤 했다. 그때부터 잉카의 전통을 탐구했고, 그 시작이 이 파차카막 하우스였다. 파차카막 하우스는 잉카의 전통과 건축에 영감을 받아 설계했고, 실제로 파차카막 하우스는 내부에서 자연을 볼 수 있어 아름답다. 걸어가면서 땅 밑, 빛, 강한 빛, 다시 땅 밑을 볼 수 있는데, 이 집을 경험한 많은 사람들이 빛 안에 집을 묻었다고 표현하기도 한다. 빛의 힘이란 놀랍고, 실제로 집 안으로 깊이 들어갈수록 그 진가를 발휘한다.

풍경

집에 들어가려면 항상 밑으로 내려가야 한다. 몇 미터 정도 내려가면, 두 개의 출입구가 있는 작은 파티오(테라스)를 발견하게 된다. 돌출된 출입구, 함몰된 출입구가 있는데, 함몰된 출입구가 건물의 입구다. 이 출입구를 통해 들어가면 어떤 삶을 집에 들여야 할지 생각하게 된다. 따라서 입구는 일종의 전환(전이) 공간이다. 입구에 들어가면 바닥에 창이 위치해 있다. 창문, 즉 개구부가 눈높이를 따르지 않고, 사유를 끌어내기 위한 장치로서 기능하도록 배치한 것이다.

이곳에 들어서면 매번 다른 느낌을 받게 된다. 복도에서 거실이나 다이닝 공간으로 바로 이동할 수도 있고, 왼쪽의 외부 공간에서 건물의 큰 절개면 사이로 언덕을 볼 수도 있다. 2층에서는 밖이 보이는데, 절개가 나무 방향으로 나 있어 매우 아름답다. 맑은 날에는 나무 너머의 풍경이 보이기도 하고 심지어는 수 킬로미터 떨어진 바다가 보이기도 한다. 우측으로는 안데스산맥이 보이고 이곳에서 해가 뜨는 모습을 바라볼 수 있으며, 반대쪽으로 시선을 돌리면 해가 지는 모습 또한 감상할 수 있다.

장소의 특별함은 이 집의 거의 모든 공간에서 드러난다. 일부 복도는 상당히 복잡하게 만들었는데, 길을 잃을 수 있다는

단점이 있지만 동시에 프라이버시를 지킬 수 있는 요소가 되기도 한다. 또한 문은 사용하지 않았다. 페루에서는 스페인 정복자로부터 문이 유입되었지만, 본래 잉카 사람들은 문을 쓰지 않았으며 그렇기 때문에 안과 밖은 자연스럽게 연결된다.

이와 더불어 언덕을 집으로 바꾸면서 언덕과 같은 재료를 활용하는 것 이상으로 물성에 어느 정도 질서를 부여했다. 집에서 멀리 떨어진 곳은 거친 모습인 반면, 가까운 곳은 고운 돌을 배치했다. 내부 공간의 일부는 광택이 있고 부드러운 콘크리트를 사용했는데, 우리는 콘크리트 또한 새로운 종류의 돌로 받아들였다.

특히 건물에 유리로 만든 공간을 설계했는데, 이는 건축물의 존재를 주변에 각인시키기 위해서였다. 일종의 표지판처럼 언덕 안에 건축물이 있다고 알리는 장치인 것이다. 이곳은 위치가 매우 뛰어나 땅이나 바다를 볼 수 있으며, 앞은 산을 향하고 있어 최고의 전망을 가지고 있다. 풍광이 빼어나 주변의 모든 자연을 보여주고 싶었고, 집의 한 지점에 특별한 전망을 만들고 싶었다. 이곳에서는 사방이 180도로 탁 트인 풍경을 볼 수 있다.

땅으로부터

파차카막 주택을 설계하면서 세 가지에 주안점을 두었다. 가능하면 현장 자재를 사용하고, 시공하는 사람은 지역 출신이어야 하며, 건물의 모든 공간은 태양과 바람, 자연 채광과 자연 환기가 이루어져야 한다는 것이었다. 이 집을 짓기 시작했을 때는 전기도, 물도, 사람도 없었다. 도시에서 인력을 데려올 수 없었기 때문에 농사를 짓던 사람들에게 돌을 다루는 법을 훈련시켜 시공해야 했다. 이 과정에서 나는 페루인들에게 돌을 다루는 전통이 있다는 것을 알게 되었고, 농업을 하던 사람들도 손쉽게 돌을 다룰 수 있다는 사실을 알게 되었다. 현지의 노동력을 쓰는 것 말고는 다른 방법이 없기도 했지만, 현장에는 돌이 많았고 어떤 곳에 어떤 돌을 사용할지 모두 직접 고를 수 있었다. 모든 디테일을 계획하고 현장에서 직접 일하기도 했다. 이 같은 과정은 설계를 직접 구현한 디자인 빌드 작업이었다.

존중의 건축

자연을 존중하는 것이야말로 가장 가치 있는 교훈이다. 자연의 빛, 공기의 순환과 함께하고, 가능한 현장의 자재를 사용하며, 현지의 인력과 함께해야 한다. 파차카막 주택의 경우 이런 방법을 쓸 수밖에 없었지만, 지금은 의식적으로 이 방법을 적용하기 위해 노력한다. 나는 자연을 존중하는 방식으로 일하며, 이제는 자연과 건축을 다르게 생각할 수 없다.

롱기 아키텍츠는 루이스 롱기 1인 스튜디오로 운영되고 있다. 그는 예술적인 건축을 추구하며, 어떤 유형의 예술이든, 창작함에 있어 예술적 사고가 필요하다고 생각한다. 예를 들어, 그는 조각의 사고방식을 건축에 접목시키기도 하며, 때론 건축에 무대 디자인을 활용하기도 한다. 이처럼 다양한 예술적 생각의 변화는 그에게 새로운 형태를 만들어낼 때 중요한 단서가 되기도 한다. 물질에 새로운 정신을 부여할 수 있는 것은 예술이 유일하며, 사용자를 감동시켜 건축이 또 다른 예술이 될 수 있는 예술적 건축(artistic architecture)을 추구한다.

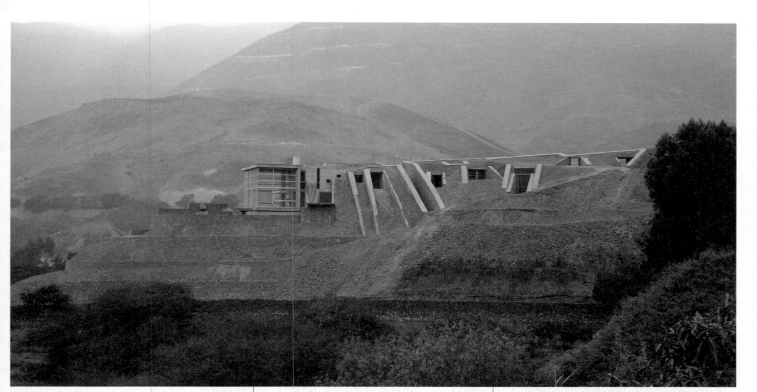

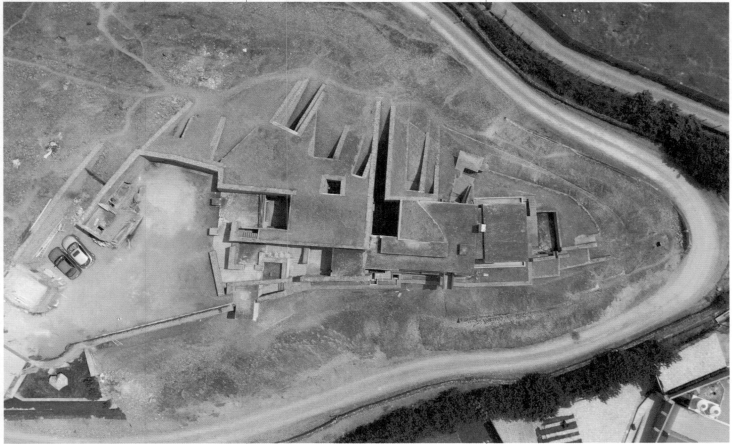

↑ 파차카막 주택, 사진 제공: 롱기 아키텍츠
Pachacamac House, Courtesy of Longhi
Architects

THEMATIC EXHIBITION
PART 1. LAND ARCHITECTURE

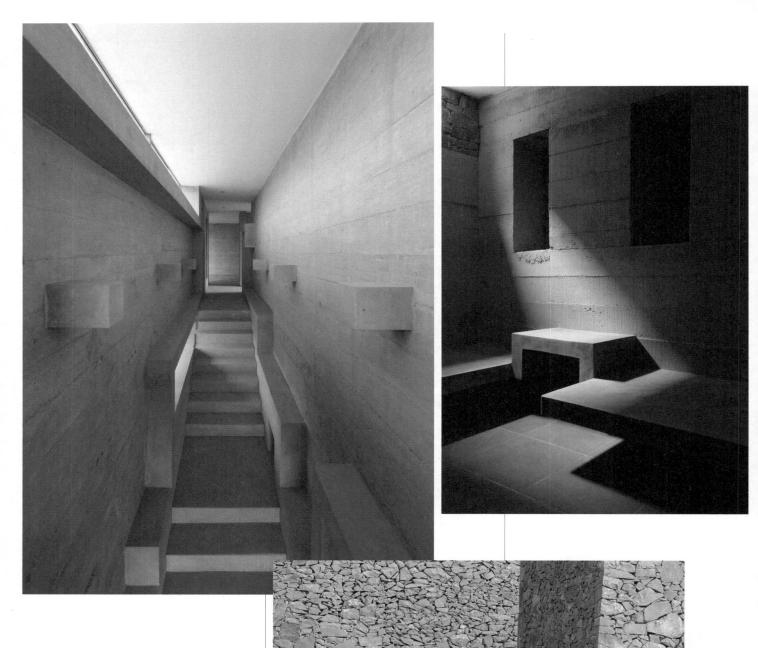

↑ 파차카막 주택, 사진 제공: 롱기 아키텍츠
Pachacamac House, Courtesy of Longhi
Architects

주제전 PART 1. 땅의 건축

adaption to the construction work. Given the circumstances, utilizing local labor was not only a necessity, but also an opportunity to align the project with regional practices and resources. The scarcity of other materials meant relying heavily on the stones available on-site. Each stone was meticulously selected and designated for a specific use within the building. I managed every aspect of the project, from the detailed planning to hands-on involvement in the construction process. The house was a culmination of a design-build approach, where I was intimately involved in realizing the design from conception to completion.

Respecting Nature

In every project that I undertake I aim to use materials found from the site itself and collaborate closely with the local contractors for both the design and construction. While this approach was a necessity for the Pachacamac House, I now continue to pursue this methodology. Even when there's an option to employ construction workers from distant areas, I prefer hiring and working with those local to the area. This working philosophy showcases my efforts to honor and preserve the natural environment, by also minimizing the consumption of energy from cars as those local can walk to the site. Consequently, I no longer view nature and architecture as being separate, but as being inherently interconnected.

Luis Longhi runs Longhi Architects as a solo practice. He is an advocate for artistic architecture, holding the belief that artistic sensibility is essential in all forms of creative act, regardless of the medium. For instance, he applies sculpting methods to architectural design and often refers to the architectural process in stage design. Such diverse shifts in artistic perspective provide crucial inspiration for developing new forms. Art alone has the power to empower materials with a new spirit, and it is this unique blend that Longhi seeks to achieve with artistic architecture–crafting buildings that not only serve functional purposes but also resonate emotionally, elevating architecture to the realm of art.

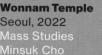

**Won Buddhism
Wonnam Temple**
Seoul, 2022
Mass Studies
Minsuk Cho

"When I first arrived at the site, I was astounded by how such diverse elements could exist so harmoniously. There was a mixture of materials and buildings, each with different heights and sizes, seamlessly integrated. Today, in the cities of South Korea, there is little control over the urban landscape, a problem compounded by the stifling uniformity seen in Korea's apartment complexes. Between the extremes of heterogeneity and homogeneity, lies the nuanced context of urbanity, a space where something unique seeks to reveal itself.

In Seoul, prime locations for constructing important or iconic buildings are increasingly scarce. Thus, discovering the inherent narrative of a site becomes akin to delicately unwrapping a precious gift. In this context, I view the role of the architect to be more of a nurse than a doctor – less about prescribing immediate solutions and more about the long-term care and observation of the land and its narrative."

Continuing Past

The project began as a design competition. We were drawn to Won Buddhism for two reasons: It's an inclusive and open religion, and plays a central role in the neighborhood. An interesting aspect was the presence of an old temple on the site, constructed in the 1960's, which had east and west facing windows, but they were covered by a cloth curtain. I was curious about the purpose of these windows here given the lack of appealing views outside. But after seeing historical aerial photographs, I discovered that the land was situated atop a hill about ten meters high, making it the highest point in the neighborhood. Surrounded by single-story Hanok houses, the site originally provided clear views of the

Changgyeonggung Palace. The main reason for constructing a temple here became apparent: it was designed to stand out without overshadowing the neighboring one-story buildings, thereby creating a welcoming beacon for the community while offering panoramic views., In essence, the site's inherent genius loci that endowed the temple with a central, almost civic, role in the neighborhood.

As modernization progresses, the role of religion has significantly evolved. An intriguing aspect of Won Buddhism is that it is a religion that was founded in the early-20th century religion, following profound inquiries into the existence of God. Influenced by Zen Buddhism, it diverges from traditional beliefs by not adhering to the concepts of Buddha nor reincarnation. Instead, it advocates "studying our inner selves" or personal cultivation, aiming for harmonious coexistence and compassion within the community and the wider world, thus defining it as a "lived religion."

Therefore, the architectural and urban objective for this space was to create a sanctuary for meditation and self-reflection, while simultaneously fostering a dynamic environment that encourages and facilitates intimate interactions among people. This dual approach aims to reflect the lived experience of Won Buddhism within the architectural design.

Admission of Disharmony

Upon my initial visit, I was astounded by the profound heterogeneity of the environment. A diverse array of materials and architectural styles naturally coexisted, each differing in scale and height. Notably, the Changgyeonggung Palace, over six hundred years old, stood nearby. Alongside, there stretched an alleyway reminiscent of scenes captured by photographer Kim Ki-chan, while adjacent to the main road stood abruptly erected, imposing fourteen-story buildings. It appeared there had been little attempt to foster a dialogue of intentional coexistence within such an entropic urban sprawl.

Previously, this urban dissonance was merely seen as a temporary stage towards densification and vertical

원불교 원남교당

서울, 2022

매스스터디스

조민석

"처음 현장에 와서 '이렇게 이질적인 (heterogeneous) 것들이 함께할 수 있을까' 생각했어요. 모든 재료, 유형의 건축물이 각각 다른 규모와 높이로 아무렇지도 않게 공존하고 있었죠. 현재 도시들은 도시 경관에 대한 통제력이 약합니다. 물론 한국의 아파트 단지들처럼 숨 막히는 동질성도 문제이지만요. 이질성과 동질성, 두 극단의 도시 문맥들 사이 어느 특정한 지점에서 무언가를 드러내고자 해야 하는 거죠. 서울에는 더 이상 멋진 건물을 지을 만한 번듯한 장소가 많이 남아있지 않아요. 그렇기에 선물상자를 어렵게 열 듯 장소가 가진 서사를 찾아야 하는거죠. 그러려면 건축가의 역할이 의사보다는 간호사와 가까울 거라고 생각해요. 어떠한 방식이든 땅과 장소를 지속적으로 살피고 돌보는 행위인 거죠."

지속되는 과거

원불교 원남교당은 설계 공모를 통해 시작된 프로젝트다. 두 가지 이유에서 시작하게 됐는데 원불교가 포괄적이고 열려 있는 종교라는 데서 매력을 느꼈고, 이 건물이 이 지역에서 중심 역할을 한다는 점 또한 인상 깊었다. 또 한 가지 흥미로웠던 것은 이 자리에 1960년대에 지은 오래된 교당이 있었다. 창문이 동서쪽으로 나 있었는데, 천으로 된 가림막으로 가려져 있었다. 외부에 좋은 풍경이 없는데 여기에 왜 창문이 있었을까 궁금했다. 과거 항공사진을 찾아보니 이 땅이 10m 정도 높은 구릉 위에 있어 인근에서 가장 높은 곳에 위치했고, 주변엔 단층 한옥들이 있어 창경궁 조망이 가능한 곳이었다. 이곳에 법당이 생긴 근본적 이유, 즉 주변 낮은 건물들에게 민폐를 덜 끼치면서, 사람들이 모일 수 있도록 잘 보이고, 주변을 바라보기도 좋은 장소였다는 과거의 상황을 간신히 알아냈다. 애초에 원남교당은 사이트가 가진 일종의 장소성(Genious Loci)의 힘으로 이 지역에서 중심 역할, 어떻게 보면 공적인 기능을 하게 된 것이다.

현대화가 진행되면서 종교의 역할이 많이 달라졌다. 원불교가 흥미로운 것은 20세기 초반에 생겨난 종교라는 점이다. 선불교의 영향을 받았고, 부처님이나 윤회도 믿지 않는다. 원불교는 '마음공부'라고 하는 개인적 수양을 토대로 세상과 공동체 안에서 다른 사람들과 함께 배려심 있게 사는 것을 중요시 여기며, '생활 종교'라고도 불린다. 그래서 이 장소에는 명상이나 자기를 홀로 들여다볼 수 있게 하는 정적인 공간도 있어야 하지만, 동시에 동적으로 주변에 기존하는 흐름들과 연결되어 생활 속에서 많은 이들이 친밀하게 접촉할 수 있는 경험을 만들어주자는 것이 건축적, 도시적 목표였다.

부조화의 긍정

처음 현장에 왔을 때 '이렇게 극단적으로 이질적인 것들이 함께할 수 있을까' 생각했다. 모든 재료, 유형의 건축물이 각각 다른 규모와 높이로 아무렇지도 않게 공존하고 있었다. 먼저 가까이에 600년이 넘은 창경궁이 있었다. 한쪽에는 사진가 김기찬이 찍었을 법한 골목길 풍경이 펼쳐지고, 큰 길가에는 급조된, 위압적인 14층 건물들이 아무렇지도 않은 양 함께하고 있었다. 이렇게 엔트로피가 강한 도시 맥락 속 의도치 않은 공존의 담론화를 시도해본 적이 거의 없었던 것 같다.

이러한 불협화음의 도시 상황은 언젠가 고밀화, 고층화될 도시의 과도기 정도로 여겨져 왔지만, 정체된 현실은 고도 경제 성장기의 지난 세기와는 다르다. 그래서 이 상황을 좋고, 나쁘고로 판단할 수 없다. 우리가 마주하고 긍정하며 바라봐야 하는 현실이며, 이전 20세기 모더니스트 방식으로 경관을 통제하거나, 조화를 이뤄보고자 하는 것과는 다른 종류의 사고와 전략이 필요하다. 이런 곳들을 쓸어버리고 재개발하자는 식의 발상으로 빌딩 몇 개를 세우고, 이에 따라 오랜 서사가 축적된 도시 조직들이 사라지는 모습을 너무 많이 봤다. 그렇기 때문에 이곳에서라도 뭔가를 해봐야겠다는 의욕이 생겼던 땅이기도 했다.

공동의 지형

건물 주변은 '막다른 길이 없고, 죽은 공간도 없게(No dead end, no dead space)' 만들겠다는 생각으로 주변 이웃과 지속적으로 소통했다. 이 '도시 침술'같은 과정에서 많은 노력에도 불구하고 대법당 서쪽 부분은 미완성인 채로 남을 수밖에 없었는데, 이는 이웃의 한 호텔이 언젠가 주차장을 지을 생각으로 소유하고 있었기 때문이었다. 그러다 팬데믹의 영향으로 다른 기업에서 이 땅을 인수하게 되었고,

↑ 원불교 원남교당, 사진: 신경섭
Won Buddihism Wonnam Temple,
Photo: Kyungsub Shin

THEMATIC EXHIBITION
PART 1. LAND ARCHITECTURE

사회 공헌 프로그램의 일환으로 어린이
통합케어센터를 짓게 되면서 다른 가능성이
생겨났다.

　　지하층 골조 공사를 마치고 1층
콘크리트를 타설하기 바로 직전에 어린이
통합케어센터의 설계자에게 문의가 온
것이다. 케어센터를 서울대학교 의과대학
캠퍼스와 연결하고 싶은데, 두 건물 사이에
3층 다세대 주택이 있어 불가능하니 법당
후면 땅을 통해 지나갈 수 있게 해달라는
요청이었다. 이미 1년 여간 공사 중인
원남교당의 설계 변경을 기대할 수 없으니,
그는 궁여지책으로 서울대 캠퍼스 쪽에 야외
엘리베이터를 만들어 3m를 올라온 뒤, 법당
땅 끝자락을 통해 케어센터 부지로 넘어가
긴 램프로 다시 내려와야 하는 복잡한
설계를 보여줬다. 이에 우리는 아슬아슬하게
시간상으로 가능성이 있어 보여서 공사를
중단하고 1층의 내부 설계를 크게 변경했다.

야외 엘리베이터나 복잡한 램프를 통해
사람들이 오르락내리락할 필요가 없도록
만든 것이다. 이 과정을 통해 원남교당의
서측이 공동의 공간으로 가꿔지며 법당
주변으로 길이 막힘없이 순환할 수 있게
되었다.

　시간성
우리는 조경가 정영선에게 자문을 부탁했다.
그는 옛 대법당 부지 모서리에 있던,
아마도 60년대 초 법당을 시작했을 때
심었을 아름드리 은행나무를 살리자고
제안했다. 이제는 구하려 해도 구할 수
없다는 것이 이유였다. 흔하게 여겨지는
나무라 이를 살리기 위해 공사 기간 유별난
노력을 해야 하는 제안을 누군가는 이해하지
못했지만, 그는 이 나무가 가진 시간의
가치를 높이 산 것이다.

　　이 도시는 단절의 연속이었지만

지금은 성장 위주의 지난 세기와는 다른
패러다임의 시대다. 도시와 건축은 지극히
인간 중심적인 학제로 여겨져 왔기에 이를
넘어 비인간 주체들과 공존하려는 노력이
필요하다. 인류와 함께해 온 다양한 개체들을
배려한다는 것은 기본적으로 불교의
관점이기도 하다.

　　착공식에는 성직자를 포함한 많은
이들이 참석했는데, 모든 것이 철거된 빈
땅에 작은 둔덕과 은행나무만 함께 있는
모습이 초현실적으로 느껴졌다. 어려운
작업이었지만 은행나무는 공사기간을 잘
감내했다. 도시적, 공간적 연속성과 더불어
나무를 통해 원의 연속성을 시간성으로도
드러낸 셈이 되었다.

　보살핌의 건축
과포화 상태로 정체된 서울 안에는 새
건물이 번듯하게 들어설 만한 장소가

expansion, a stark departure from the rapid economic advancement of the last century. Yet, this scenario is impossible to classify as either good or bad. It represents a reality that must be acknowledged and confronted. A departure from early-20th century modernist attempts to dominate the landscape or attempts to achieve forced harmony is necessary. Given the frequent and regrettable instances where long-standing urban narratives have been erased for redevelopment, leaving only towering structures in their wake, I felt compelled to act differently in this space.

Collaborative Landscapes

In adherence to our guiding principle of "no dead end, no dead space," we strived to stay in tune with the surrounding neighborhood. In this process of "urban acupuncture" we were forced to accept that despite our efforts, the western side of the grand hall would remain unfinished. The land to the west was originally owned by a neighboring hotel with the intention of building a parking lot someday. However, during the temple's construction, the pandemic's impact shifted circumstances, leading to a corporation to purchase the land to develop a children's Intensive Care Unit (ICU) as part of a Corporate Social Responsibility program.

Just as we finished the construction of the basement and were on the brink of pouring the first floor concrete, a request came from the architect of the children's care center. They aimed to link the center with Seoul National University's medical campus, but a three-story house in between made direct access impossible. They proposed routing through behind grand hall, necessitating a complex path involving an outdoor elevator from the university campus, ascending three meters to traverse the temple's edge, and descending again via a lengthy ramp to the center. Recognizing a narrow window for modification without derailing our schedule, we halted construction to significantly redesign the temple's first floor design. This eventually allowed for straightforward access for patients without the need for complex ramps, ultimately transforming the west side

into a completed, shared space, enabling unobstructed public access all around the temple.

Temporality

I sought landscape advice from Jung Young-sun, an esteemed landscape architect After seeing the beautiful gingko tree at the corner of the grand hall siter, likely planted in the early 1960's when the temple was first established, she advised preserving this irreplaceable tree. While some questioned the extensive efforts to save a tree as common as the gingko, she highlighted its unique temporality.

The city of Seoul has experienced a series of disruptions, yet now it operates within a paradigm shift, moving beyond the growth-centric mindset of the last century. Urbanism and architecture are anthropocentric disciplines with a long history, it is necessary to shift towards embracing non-human elements. This notion of considering various entities that have coexisted with humanity aligns with many fundamental Buddhist principles.

At the groundbreaking ceremony, attended by clergy and many others, the sight of the lone gingko tree standing amidst the cleared land was strikingly surreal. Despite the challenges, the tree withstood the construction period. Thus, alongside maintaining urban and spatial continuity, the gingko tree symbolized a full circle, adding a layer of temporal continuity to the landscape.

Nurturing

In the over-saturated expanse of Seoul, few spaces remain readily available for new buildings. The urban fabric is a patchwork of conflicting designs, creating entangled pathways and intersections. It falls upon the architect to delicately uncover narratives within these spaces. While akin to art with creative manifestation of new entities, architecture demands extensive engagement and navigates through diverse social processes, making it inherently time-intensive. Therefore, an architect resembles less a doctor providing a diagnosis, and more a nurse, fostering long-term development and nurture. The project spanned about four

years, underscored by the continuous interactions and dialogues with the clergy and congregation members. It reaffirms my anticipation for the potential impacts of architecture through sustained, minor acts of engagement with the land, accumulating into a meaningful and collective movement.

Mass Studies was established in Seoul in 2003 by Minsuk Cho. The term "Mass" reflects dual connotations: it pertains to the material world in scientific terms and simultaneously engages with societal dynamics. Though architecture is a highly interdisciplinary field, the word "Mass" intersects these different fields. Like a kernel, the word encapsulates the core themes of Mass Studies. "Studies" signifies a commitment to perpetual observation and adaptation to the ever-evolving global landscape.

"건축을 창작 작업이라고 했을 때,
일반적인 창작 작업들과 다른 점은
건축은 땅과 하는 작업이라는 것입니다.
땅에 인간이 살 수 있는 충분조건을
만들어내려면 그 땅을 어떻게 이해하고,
어떻게 이용하는지가 매우 중요한
포인트가 될 거라 생각합니다.

한국 땅의 특징은 무엇일까요? 매우
높은 산은 아니지만, 비슷한 높이의 산들이
산맥을 이루면서 구릉을 지어나갑니다.
우리는 블루와 그린, '파란'과 '푸른'을
구분하지 않고 사용하죠. 이것은 우리만의
특별한 언어적 특성입니다. 우리의
지형에서는 앞산과 먼 산이 하늘과
이어지면서 초록색에서 파란색으로,
나중에는 하늘로 그러데이션됩니다.

우리 땅은 평원과 달리 계곡,
언덕, 산과 들로 특정된 공간을 이루고
있습니다. 평야나 평원의 건축이 어떤
하나의 독립된 개체로, 자연과 대비되는
형태로 인지되는 반면, 우리의 공간에서는
건축이 자연의 일부가 됩니다. 이
같은 지점에는 인공과 자연이 어떻게
결합하느냐에 대한 개념적인 차이가 있을
것이라 생각합니다.

우리에게 건축은 공간을 만들려고
하는 것이지, 형태를 만들려고 하는
것은 아닙니다. 건축의 목적은 사람이
안전하게 존재할 수 있는 하나의 공간을
만드는 것이고, 그 공간을 만들어내는
구법과 재료는 부수적으로 따라오는
결과물일 뿐입니다. 건축의 목적은 공간을
구성하는 것이고, 그 공간은 자연과 함께
유기적으로 연결되어야 합니다."

많이 남아 있지 않다. 다른 도시 조직들이
누더기처럼 충돌하며 동선은 꼬인 매듭
같은 곳들이 많다. 이러한 장소들에 내재된
서사를 드러내려면 장소의 맥락을 세심하게
살펴봐야 하며, 이것이 건축가의 역할이라고
생각한다. 건축은 창의성을 바탕으로 뭔가를
만들어내야 한다는 면에서 예술과 비슷한
점이 있지만, 어떤 창의적 분야보다도 작품에
관여하는 시간이 길며 다양한 사회적 과정을
요구한다. 그래서 건축가는 처방을 내리는
의사보다는 오히려 긴 시간 지속적으로
돌보는 간호사에 가깝다. 이 프로젝트는 약
4년 정도 걸렸는데, 교당의 성직자, 교도들이
끊임없이 이웃과 만나 대화한 노력들이
중요하게 작용했다. 앞으로도 건축을 통해
이런 종류의 역할을 할 수 있기를 기대한다.
땅에 관한 지속적이고 작은 반작용들이

모여 하나의 의미 있는 큰 작용이 될 수 있지
않을까 하는 기대와 함께.

매스스터디스는 2003년에 서울에서
조민석 소장이 시작한 건축사사무소이다.
'매스'는 자연에서의 어떤 물질 세계를
다루는 단어이자, 동시에 사회를 다루는
단어이기도 하다. 건축이 많은 학제가
교차하는 분야이지만 특히 물질 세계를
다루는 과학과 사회적 현상을 다루는 학문의
교차점인 '매스'는 매스스터디스의 화두를
보여준다. 두 번째 단어 '스터디스'는 항상
변화하는 세상을 계속 관찰한다는 생각을
보여준다.

↑ 원불교 원남교당, 사진: 신경섭
Won Buddihism Wonnam Temple,
Photo: Kyungsub Shin

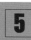
"In viewing architecture as a creative act, its distinct difference from other forms of creation lies in its direct engagement with the land. Architecture cannot exist without land, and since land is a necessary condition for human existence, understanding and utilizing the land to be habitable for humans becomes a critical aspect of architectural design.

What, then, characterizes the land in Korea? It is characterized by mountain ranges that, while not towering, are all a similar height and create a rolling landscape. The Korean words for "blue" and "green" are used interchangeably, a unique linguistic feature reflecting our environment.

The land in Korea, unlike flat plains, consists of valleys, hills, mountains, and fields that create a space of their own. Whereas the architecture of the flatlands forms an independent entity that stands out in contrast from the surrounding nature, Korean architecture merges with the nature environment, reflecting a conceptual divergence in how man-made structures are integrated with nature.

Thus, for us, architecture is about creating spaces, not just forms. The true purpose of architecture is to provide a safe habitat for human existence, where form is merely incidental, merging from the techniques and materials used to craft the space. Ultimately, architecture aims to create a space that seamlessly integrates and coexists with nature."

Earth and Air
The chosen site was not my initial preference. There was the Kali Gandaki River, running beside an area that dips into a basin-like terrain. I contemplated building there initially, but when consulting with the local community leader on how to decide on a site, he suggested I choose any location that appealed to me. Upon my request for two specific sites—a flat area and a hilltop within the village – the village leader rejected both, and opted instead for a plot on the hillside.

I explored an old village known as Marpha, which ascends along a mountainside. Similarly in Korea, as the flat lands are reserved for agriculture, homes are built on the hillside. This custom was mirrored in Marpha, where flat areas serve as farmland while the residences ascent the mountains. After walking up the hill where I encountered people building houses on the slope. This customary adaptation to the terrain, preferring slopes over plains or hilltops, helped me understand the village leader's decision in choosing the site.

One notable environmental characteristic of the Mustang region is the daily occurrence of strong winds due to thermal convection. After sunrise, the air begins to warm up, winds start to blow around 8 to 9 a.m. This convection, intensified by the narrow valleys, results of continuous winds reaching speeds of up to 10 meters per second from dusk to dawn. Moreover, being situated at an altitude of approximately three thousand meters above sea level, the region is characterized by arid land where only shrub-like vegetation similar to that found in deserts can grow, lacking any large trees. Geographically, it lies within the subtropical zone, but its high plateau status results in a unique climate that lacks the typical monsoon rains or snowy conditions. Due to these conditions, residential architecture in Marpha predominately features flat roofs.

In exploring how the locals withstand the intense cold winters, I noticed that while there are kitchens for cooking and small stoves which were not primarily used for heating the living space. Consequently, the houses are built to endure winter without conventional heating: walls are thick, structures are sealed to minimize exposure to the cold, and a central opening allows for light and air, similar to the traditional Korean 'Madang' or courtyard. The layout typically includes space for livestock on the ground floor, living spaces on the second, and a flat roof on the third floor serving as a courtyard for drying and processing harvested grain. Built on an inclined terrain, the houses form terraced clusters, separated by narrow alleys just wide enough for donkeys. This tight-knight arrangement, reminiscent of penguins huddling in Antarctica, represents a communal strategy to protect each other and overcome the harsh natural environment.

New Possibilities
The idea behind the design of the Himalesque was to infuse local architectural styles of the community with our contemporary interpretation. Traditionally, their homes were quite enclosed, with only a central courtyard allowing light in. Small, almost non-functional windows facing the street leading to dark, deep interior spaces. My intention was to transform these dark, enclosed areas into bright, open spaces. By integrating their traditional load-bearing structures with a more flexible post-and-lintel framework, I envisioned freeing up the walls to accommodate larger windows. This resulted in a double-wall structure: an external barrier to shield the house from the wind, and internal windows to enhance lighting and air ventilation.

An interesting anecdote from the project: after the construction was completed, several women from the village came to clean, and expressed their astonishment at seeing a building with floor-to-ceiling glass windows for the first time. Transporting the glass panels was a real challenge. The initial journey over twelve hours of dirt roads resulted in shattered glass. So we had to arrange for a helicopter to bring in replacements. Through Himalesque, we aimed to demonstrate that integrating new concepts with respect for traditions can create such transformative spaces, embodying the project's essence.

땅과 기후

현재의 부지는 우리가 원했던 땅은 아니었다. 이곳에는 칼리 간다키라는 강이 흐르는데, 처음에는 그 옆에 분지같이 오목하게 들어가 있는 지형이 있어서 그곳에 건물을 지으면 어떨까 생각했다. 땅을 어떻게 결정하는지 지역 주민대표에게 물었더니 내가 마음에 드는 곳으로 정하면 된다고 했다. 그래서 땅 두 군데를 원한다고 했더니 주민 대표가 마을의 가장 큰 어른이 언덕 뒤 산기슭에 있는 땅으로 결정했다고 알려줬다.

처음에 우리는 마르파라고 하는 전통 마을을 답사했는데 마을의 구성 원리를 보면 모두 산을 타고 올라가게 되어 있었다. 이 점은 우리나라도 마찬가지인데, 평지에는 농사를 지어야 하므로 집은 경사지에 세워지게 되는 것이다. 이 같은 이유로 마르파의 집은 모두 경사지를 타고 올라가는 모양으로 지어져 있었는데, 그들에게는 하나의 관습처럼 익숙한 모습이라 평지가 아닌 경사지를 택한 게 아닐까 하는 생각이 들었다.

무스탕 지역의 환경적인 특징 중 하나가 아침에 해가 떠서 대기가 열을 받기 시작하면 8-9시경부터 바람이 부는 대류 현상이 생긴다는 점이었다. 좁은 협곡으로 대류 현상이 생기다 보니 해가 떠서 해가 질 때까지 초속 10m 정도의 강풍이 분다. 또한 무스탕 지역은 해발 3,000m 정도이기 때문에 식생이 거의 사막의 덤불 같은 정도로만 자라고 큰 나무는 없는 그야말로 건조한 땅이다. 위도상으로는 고원이다 보니 건기와 우기로 나누어지는 아열대 기후성인데, 우기에 비도 오지 않고, 눈도 오지 않는다. 이런 조건들 때문에 마르파의 주거 건축들은 모두 평지붕이다.

겨울에 추위가 예상되어 난방 장치를 찾아보았는데 조리하는 부엌에 조그마한 아궁이만 있고 난방 역할을 하지는 않았다.

그러다 보니 벽을 두껍게 만들고, 외기에 최소한으로 접하도록 집을 폐쇄적으로 지은 다음 가운데에 채광과 환기를 위한 구멍을 만들었다. 우리나라의 마당과 같은 형태였다. 1층은 가축들이 쓰고, 2층은 주거가 되고, 위층은 평지붕의 마당이 되어 수확한 곡물을 말리거나 가공하는 장소로 쓰였다. 경사진 지형 아래에 평지붕의 집들이 계단식으로 지어지고, 집과 집 사이에는 담을 쳐서 보호하되 당나귀가 지나갈 정도의 골목을 만들었다. 이곳의 집들은 남극의 펭귄들이 허들링하는 것처럼 밀집한 군집을 이루며 자연조건을 극복하고 있었다.

가능성의 대입

히말레스크의 설계 개념은 그 사람들의 전통 양식을 차용해 우리의 생각을 대입시키자는 것이었다. 사람들이 그동안 살아왔던 공간은 폐쇄적이고, 채광을 위한 공간은 가운데

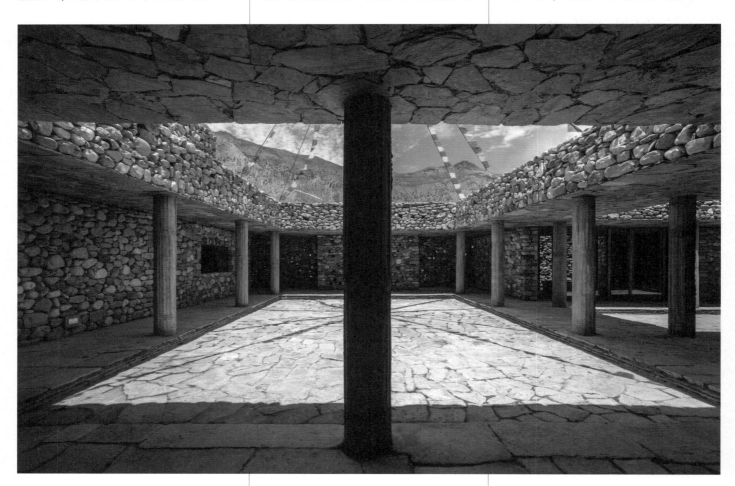

↑ 히말레스크, 사진: 전명진
Himalesque, Photo: MyungJin Jun

주제전 PART 1. 땅의 건축

Familiarity

When confronted with something new, our initial reaction often stems from unfamiliarity, which can lead to rejection. To mitigate this, I wondered how to maintain a sense of familiarity based on an understanding of the local culture. Though each architect may take a differing approach, I aimed to nurture this sense of familiarity through the selection of materials and methods. I utilized stones like gneiss, formed from sedimentary rock layers, prevalent in this region. This area is rich in flagstones, which, when broken and smoothed by river currents, become river stones. Hence, I employed flagstones for the interiors and river stones for the exteriors.

Initially, I was concerned about stacking these stones. While lying flat stones is fairly straightforward, achieving balancing with round stones is significantly more challenging. Yet, observing the local masons at work, it turned out to be surprisingly simple. They skillfully balanced the stones on mortar, constructing upwards smoothly, and then framed the windows with stone lintels, foregoing concrete. For the ceiling near the central courtyard, we laid flagstones flat and considered integrating downlights between the stones. We ended up drilling holes in the flagstones to accommodate the downlights, completing the task seamlessly.

This approach to stone craftsmanship yielded results that far exceeded my expectations. I pondered whether the same level of detail could have been achieved with exposed concrete or other materials. Ultimately, I felt validated in choosing to work with stone, affirming the decision as correct for the project's authenticity and connection to its environment.

Normally, cylindrical columns are constructed with plywood or metal molds. However, the locals here employ a unique method by bending flexible went about this task by using rounds of reed wood and tie them together with a metal wire. Due to the 2.3-meter- height of the columns, they could not be cast in one go, and had to pour the concrete in two segments of 1.2-meters each., inevitably resulting in visible seams halfway up the column.

When my team offered to repair and cover this seam, I opted to leave them as they were. This decision was grounded in the belief that these imperfections reflect the local reality; concealing them would only distract from the authenticity we aimed to preserve. The architectural vision I pursued here was not about flawless perfection but one of genuine naturalness. It wasn't about creating

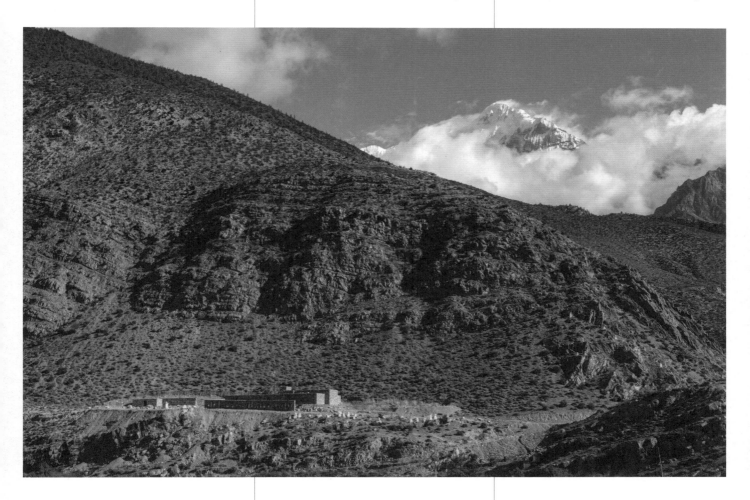

중정뿐이었을 것이다. 길 쪽으로 작은 창이 있긴 하지만 거의 사용할 수 없었다. 우리는 이렇듯 어둡고 깊은 공간을 밝고 열린 공간으로 만들고 싶었다. 그들이 쓰는 벽식 구조에 라멘식, 가구식 구조를 접합하고, 가구식으로 만들어 자유로워진 벽에는 크게 창을 낼 수 있겠다고 생각했다. 최종적으로는 이중의 벽을 만들어 바깥에는 바람을 막는 담을 하나 두고, 담에서 떨어져 채광과 환기를 할 수 있는 창을 만들었다. 후일담으로 공사가 끝난 후 마을 주민들이 와서 청소를 하는데, 바닥에서 천장까지 유리창으로 지어진 건물은 처음 본다고 했다. 실제로 유리를 운송할 때 비포장도로로 약 12시간 정도 달려오다 보니 유리가 다 깨져버려 다시 헬리콥터로 수송하는 등 우여곡절이 있었다. 결국 히말레스크는 사람들의 전통을 존중하되, 거기에 새로운 생각을 더하며 이런 공간이 가능하다는 것을 보여주려 했던 것이 요점이자 요체였다.

친숙한 감각

우리가 새로운 것을 만났을 때, 틀렸다고 생각하기 쉬운 것은 이질감 때문이다. 우리는 이질감을 줄이기 위해 그들에 대한 이해를 바탕으로 그들이 친숙하다고 느끼는 감각을 어떻게 유지할 것인가에 대해 고민했다. 그 결과 재료와 기법을 통해 친밀감을 높이고자 했고 퇴적암으로 만들어진 지층이 형성한

돌, 즉 편마암 같은 돌을 사용했다. 이곳은 판석이 많이 나오는 지역이다. 그 돌들이 떨어져서 파편이 되어서 강에서 구르고 연마되면 강돌이 된다. 그래서 판석은 내부 공간에 쓰고 외벽은 강돌을 쓰려고 했다. 처음에 걱정했던 것은 돌을 쌓는 것이었는데 평평한 돌을 쌓는 것은 쉽지만, 둥근 돌을 쌓는 것은 균형을 맞추기가 상당히 어렵다. 그런데 석공들이 작업하는 것을 보니 모르타르 위에 돌을 놓고, 균형을 맞춰가며 올리는 방식으로 아주 쉽게 작업하고 있었다. 또 창이 만들어지면 창에 소위 인방을 두고 콘크리트로 걸쳐 놓는데 석공들은 그것도 돌로 작업하겠다고 했다. 그뿐만 아니라 중정 쪽 천장은 판석을 눕혀서 작업했는데 돌과 돌 사이에 조명을 넣자고 했더니, 다운라이트를 담당했던 직원은 판석에 구멍을 뚫어서 거기에 다운라이트를 넣어 작업을 완성했다. 이런 식으로 돌을 다루는 데 있어서는 기대 이상의 결과물을 만들어냈다. 노출 콘크리트나 다른 재료를 사용했다면 내가 원하는 노출은 만들어지지 않았을 것이다.

원기둥은 보통 합판을 거푸집으로 만들거나 철판으로 만들어 세우는데, 이곳 사람들은 쫄대 나무를 둥그렇게 이어 철사로 묶어 작업한다. 이때 2.3m 높이의 기둥을 한 번에 못 치고 1.2m씩 나누어서 치니 연결 자국이 생길 수밖에 없었다. 담당 직원은 이

부분을 보수하겠다고 했지만 우리는 그냥 두기로 했다. 그 모습이 이곳의 현실이므로 덧칠해서 때우지 말고 그대로 두는 것이 좋겠다고 생각한 것이다. 우리가 추구하고자 했던 건축적인 완결은 완벽함이 아니라 자연스러움이었다. 깔끔하게 다듬어 감탄을 자아내는 것이 아닌, 자연스럽게 그 사람들의 감각에 녹아들어 갈 수 있게 만드는 것이 핵심이었다. 건물이 '우리는 이전부터 여기 이렇게 있었어'라는 듯이 보여주는 그런 자세가 궁극적으로는 이곳 사람들한테 거부감을 주지 않았을 것이라고 생각한다.

다름의 재해석

기본적으로 내가 존중받으려면, 내가 남을 존중해야 한다. 레비스트로스는 '문화의 흐름'에서 문화는 어느 한쪽에서 다른 한쪽으로 교류를 통해 흘러가게 된다고 말한다. 이때 서로 균등하게 주고받는 게 가장 좋지만, 한쪽이 약할 때는 강한 쪽에서 강제로 흘러가게 되는데 이를 '문화의 이식'이라고 설명한다. 내 것을 고집하기보다 상대방의 것을 이해하고, 그것이 틀린 게 아니라 다른 것이라는 개념인 것이다. 서로가 가진 다름을 인정하고, 그 다름을 나만의 방식으로 재해석하는 행위는 일종의 번역이라고도 할 수 있다. '나는 이 장소에, 내 생각과 해석을 통해 이렇게 표현해봤어'라는 태도가 밑바탕이 된다면, 좀 더 이질적이지 않은 결과물을 만들어낼 수 있지 않을까 생각한다.

아르키움은 건축가 김인철이 이끌고 있는 건축사사무소로 그간 약 200여 개의 설계 작업을 진행해왔다. 대표작으로는 김옥길기념관, 웅진씽크빅, 어반하이브, 바우지움이 있다.

↑ 히말레스크, 사진: 전명진
Himalesque, Photo: MyungJin Jun

주제전 PART 1. 땅의 건축

a polished, immaculate structure to evoke admiration, but rather about how seamlessly the building could integrate into the locals' environment and sensibilities. Ultimately, naturalness was key. I believed that maintaining this approach would prevent any sense of alienation among the locals allowing them to feel as if "this has always been here."

Bridging Differences

I firmly believe that to gain respect, one must show respect to others. Lévi-Strauss spoke of the 'flow of culture,' where culture moves from one entity to another. This movement occurs through exchange; ideally, it's a reciprocal process. However, when one side is weaker, the stronger may impose upon the other, a concept he referred to as 'implantation of culture,' Rather than clinging to my own perspective, I aim to understand and embrace the other's culture, recognizing that different does not mean wrong. It's merely an alternative view that I can reinterpret or 'translate' through my lens. By adopting this approach in my work, I hope to create outcomes that are not perceived as alien but as harmonious blends of varied cultural expressions.

Archium, an architecture firm led by Incheurl Kim, is a prolific firm with over two hundred design projects under its belt. Notable projects include the Kim Ok-Gil Memorial Hall, the headquarters for Woongjin Thinkbig, Urban Hive, and Bauzium.

↑ 히말레스크, 드로잉: 김인철
Himalesque, Drawing: Incheurl Kim

바덴해 센터
리베, 2017
도르테 만드루프 A/S
도르테 만드루프

6

"'땅의 건축'이란 지형이나 형식, 물질에 대한 것 그 이상으로 총체적인 이해를 요하는 일입니다. 땅과 맺는 문화적 관계에 대한 이해이기도 합니다. 자연과 문화는 서로 연결되어 있고 인간의 문화 역시 그 주변의 경관과 깊은 관계를 맺고 있습니다.

장소에는 지형이 존재하며, 스케일의 문제, 연결 지어야 할 많은 역사가 존재합니다. 우리는 우리 자신을 장소에 존재해왔던 것들의 연장선으로 여겨야 합니다. 주목받아야 할 어떤 존재로 여기는 게 아닙니다. 일종의 균형을 찾는 일이라 볼 수 있죠. 건축 작업이 어떻게든 그 장소를 바꿔야 한다고 보지도 않고요. 바꾼다고 하더라도 자연스럽게 이뤄져야 하고, 새로운 것을 기존과 연결하여 자연스러운 연속물로 보이게 해야 한다고 생각합니다."

자연스러운 연결
바덴해가 유네스코 유산으로 지정되면서 이 프로젝트가 시작되었다. 이곳의 생태계는 첫눈에 보기에 그리 인상적이진 않았다. 호주의 에어즈 락이나 다른 멋진 유네스코 유산과는 다른 꽤나 소박한 모습이었기 때문이다. 처음 겨울에 방문했을 때는 온통 회색 풍경에 나무도 거의 없었고, 우울감이 감돌았다. 하지만 바다는 조수 간만의 차로 계속해서 변해 어떨 때는 땅이 되고, 어떨 때는 바다가 되었다.

가장 중요하게 생각한 점은 이곳에 멋진 풍경이 있고, 그 풍경에 둘러싸일 수 있다는 것이었다. 처음에는 매우 거칠고 친근하지 않은 풍경이지만 그곳에서 시간을 보내다 보면 점차 익숙해지기 시작한다. 그리고 그러한 풍경의 일부가 될 수 있다는 걸 이해하고, 땅과 맺는 아름다운 관계가 존재한다는 것을 인식하게 된다.

이곳에서 수확하는 갈대는 거의 노란색을 띠는데, 갈대로 지붕을 이기 시작하면 회색으로 변한다. 재료의 색과 땅의 색이 거의 비슷한 모습이 되는 것이다. 우리는 건물이 풍경의 일부처럼 보이도록 하기 위해 직사각형 대신 대각선을 사용했다. 이 같은 형태는 바람의 흐름과도 잘 맞아떨어졌는데, 이곳에는 바다가 있어 수평의 표면에 바람이 많이 일었다. 우리는 뜰 위로 바람이 자연스럽게 지나가도록 만들어 건물 내부로는 바람이 들지 않게 했다. 이것은 덴마크의 환경에서는 매우 중요한 부분으로, 덕분에 바람으로부터 보호받는 따뜻하고 안온한 건물이 될 수 있었다.

과거를 감싸기
이 프로젝트는 설계공모를 통해 진행했고 덴마크의 주요 재단인 A.P. 묄러 재단, 리얼다니아 재단과 함께했다. 부지에는 1990년대에 지은 농장 건물처럼 작고, 여러 양식을 혼합하거나 모방한 기존 건물이 있었는데 이 건물을 어떻게든 수용하는 것이 바덴해 센터의 설계 개념이었다. 건물 전체를 새로 지었다고 생각하는 사람이 많지만 건물의 삼분의 일은 원래 있던 부분이다. 전체적으로 새로운 건물로 기존 건물을 감싼 형태이며, 내부에는 기존 건물의 흔적이 남아있다.

바덴해에는 바이킹의 문화가 남아있다. 이곳에서 바이킹들은 전사이자 농부였으며 습지에서 갈대를 수확해 엮어 지붕을 만들었고, 흙으로 만든 기반 위에 건물을 놓는 식으로 홍수에 대비했다. 바덴해 센터 역시 갈대를 사용해 기존의 건물들과 어우러지며 바이킹 농가의 개념을 더 확장하고자 했다.

땅과의 결합
지붕을 엮는 재료는 바이킹 시대부터 사용되던 상당히 단순한 소재로 근처 습지에서 수확한 갈대이다. 오랜 시간 사용해왔기 때문에 갈대에 대한 이해도가 높았고, 규모가 작긴 하지만 장인들도 존재했다. 그들이 가진 지식은 글보다는 가족 사회에서 자연스럽게 학습된 것이었다.

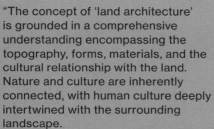

The Wadden Sea Centre 6
Ribe, 2017
Dorte Mandrup A/S
Dorte Mandrup

"The concept of 'land architecture' is grounded in a comprehensive understanding encompassing the topography, forms, materials, and the cultural relationship with the land. Nature and culture are inherently connected, with human culture deeply intertwined with the surrounding landscape.

This shift has sparked interest in a much more holistic form of architecture, one that respects history, topography, scale, while acknowledging the layers of history. We need to consider ourselves as an extension of what has already been, not as conspicuous entities demanding attention. It's about seeking balance, not necessarily about transforming a place. Any alterations should blend in naturally, and maintain a natural continuity between the new and the already existing."

Natural Continuation
The project started coincided with the Wadden Sea's designation as a UNESCO heritage site. Initially, the ecosystem did not seem particularly striking, especially when compared to the grandeur of

places like Ayer's Rock in Australia or other awe-inspiring UNESCO-protected sites. The Wadden Sea presented a far more modest facade. My first visit during winter revealed a harsh environment, dominated by a bleak, gray landscape with very little vegetation, exuding a sense of desolation. Yet, the sea's dynamic nature, shifting between land and sea with the tides, was captivating.

The most significant realization was the grandeur of the scenery, and it's all-encompassing beauty. At first sight harsh and unwelcoming, the landscape becomes familiar over time, revealing the possibility of integrating into its fabric and recognizing the profound connection shared with the land.

The harvest reeds in this area are predominately yellow, transitioning to gray as they are used for thatching, mirroring the colors of the land. By opting for diagonal lines over conventional rectangular forms, the design aims to merge the building seamlessly with the surroundings, making it appear as an extension of the landscape. This approach was particularly effective against the local winds: while flat surfaces bear the brunt of the wind, our design allowed the wind to sweep over the courtyard, protecting the interior and creating a sheltered microclimate. This consideration is crucial in Denmark, ensuring the building is both warm and shielded from the wind.

Embracing the Past
The project was initiated through a design competition, in collaboration with Denmark's prominent the A.P. Møller and Realdania Foundations. There was a challenge expanding the existing Wadden Sea Centre, which was originally constructed in the 1990s and resembled a small, eclectic farmhouse. The core concept behind the Wadden Sea Centre's design was to integrate the existing building. Contrary to the belief of many, a third of the building preexisted; if one looks closely, spaces from the old building are preserved within the new construction's interior. Essentially, the new building encases the old one.

The Vikings were not just warriors. They were also farmers. They harvested reeds from the wetlands to thatch roofs and built buildings on top of earthen foundations to mitigate flooding risks. Similarly, the Wadden Sea Centre seeks to intertwine with the pre-existing buildings, extending the architectural legacy of the Viking farmers by incorporating reed materials.

Merging with the Land
The material used to thatch the roof has been utilized since the Viking era. Harvested from the nearby wetlands, reeds serve as this basic material. Consequently, there's a significant understanding surrounding reeds, and despite their small scale, reed craftsmen do exist. Their knowledge,

THEMATIC EXHIBITION
PART 1. LAND ARCHITECTURE

바덴해 센터를 지으면서 이런 작업의 표준을 찾으려 했다. 유트란트 서해안, 유트란트 동해안의 방식과는 달랐고, 이런 지식들을 통합하며 새로운 표준을 세우려 했다. 바덴해 센터에서도 갈대 작업을 맡은 분이 있었다. 혼자서는 할 수 없어서 사람을 찾아야 했는데, 규모가 큰 건물이라 갈대를 엮을 수 있는 사람이 많지 않았다. 덴마크에서는 전체 벽면을 갈대로 작업한 사례를 찾기 어려워 네덜란드에 직접 가서 그 방식을 알아보기도 했다. 돌출형으로 갈대를 엮는 것은 새로운 실험이었고, 실험적인 성격이 강한 갈대 장인들과 일할 수 있었다. 원래 쓰던 건물도 갈대로 엮을 계획이 있었으나 갈대로 지붕을 엮으려면 가파른 지붕이 필요했다. 기존의 건물은 갈대로 엮을 만큼 지붕의 각도가 나오지 않아 로비니아(아까시나무)를 사용했다. 이는 상당히 기름진 목재로, 단단하고 내습성이 강하다. 이미 몇 번의 실험을 통해 로비니아를 엮으면 회색으로 변하며, 습한 기후 조건에도 잘 맞을 거라는

것을 알고 있었다. 결국 나무도, 갈대도 점차 회색으로 변하며 모든 것이 하나의 풍경으로 합쳐지게 된다.

세심한 이해

지역 사회에서는 이 건물을 아주 호의적으로 받아들였다. '바덴해 센터의 친구들'이라는 단체도 만들어졌고, 자주 방문해서 건물 안쪽 정원에서 많은 식물을 가꾸기도 한다. 여름철에 새들이 번식하는 툰드라도 그 주변에 있는데 여기에도 많은 손길이 필요하기 때문에 여러 지역 공동체가 활동 중이다. 매우 포용적이고 긍정적인 분위기는 이 건물이 안겨주는 감성적인 측면이라 생각한다. 사람들은 이제 바덴해가 얼마나 중요한지 잘 알고 있다. 바덴해 쪽으로 산책을 나가는 사람들은 새를 구경하러 가도 되고, 굴을 보러 갈 수도 있다. 사람들이 이곳을 다시 찾거나, 이 건물에 다녀와서 감정이 북받쳤다는 이야기를 해주면 정말 뿌듯하고 행복하다. 건축가들은 항상 서로 관계를 맺고

숭고함을 창조하려 애쓰기도 하며 정교한 방식으로 논의를 펼친다. 장소에 감동받는 사람들의 모습은 건축가들에게 또 다른 감동이다. 이곳에서 안전한 느낌이 든다거나 어떤 감정을 일으킨다고 말하기도 한다.

어린 시절에는 보통 사람이 이해하는 건축을 할 필요는 없다고 생각했다. 건축은 건축가들이 자신을 위해서 하는 일이라고 생각했다. 그러나 바덴해 센터를 지으면서 건축에 대한 가치관이 변했다. 모든 사람과 직접 소통하고, 세심한 방식으로 맥락을 보려고 노력한다. 이것은 내가 누구인지, 무엇인지 해석하는 일이며 매우 철저하게 진행해야 할 책임이 있는 작업이기도 하다.

도르테 만드루프 건축사무소는 코펜하겐에 자리하고 있다. 넓은 차원에서의 맥락을 중요시 하며, 항상 직접적으로 맥락을 다루는 작업들을 이어오고 있다.

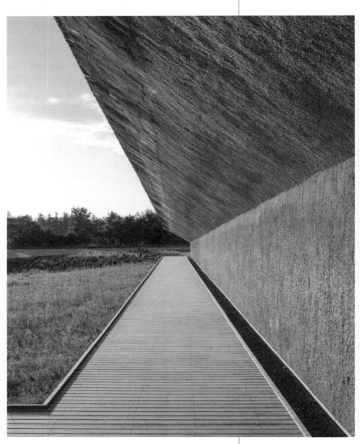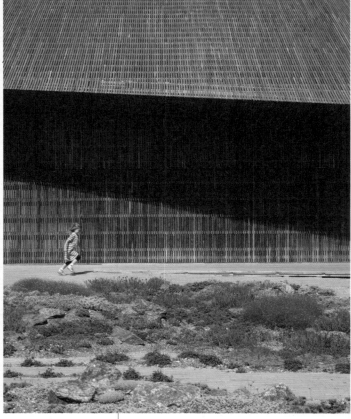

个 바덴해 센터, 사진: 아담 머크
The Wadden Sea Centre, Photo: Adam Mørk

주제전 PART 1. 땅의 건축

primarily passed down with familial and community contexts rather than in written form., has been pivotal in the traditional construction of reed-thatched farmhouses. In creating the Wadden Sea Centre, we aimed to establish a standard for this craftsmanship. The methods differed between the west and east coasts of Jutland, prompting us to combine these approaches and create a new standard.

For the Wadden Sea Centre, there a designated person overseeing the reed work. Due to the project's large scale, finding skilled thatchers proved challenging. In Denmark, it was rare to find examples of entire walls covered with reeds, leading us to explore techniques from the Netherlands. Weaving the reeds in a convex shape was innovative, allowing us to work with thatchers who relished in this experimentative approach.

Originally, we intended to apply reed thatching to the existing building. However, reed roofs required a steep incline, and the original building's roof did not meet this requirement. We resorted to using Robinia wood instead, known for its durability, oiliness, moisture resistance. We had prior experience with this material, knowing that it would turn gray and weather the wet climate well. As both the wood and the reeds weathered to gray, everything seamlessly blended together.

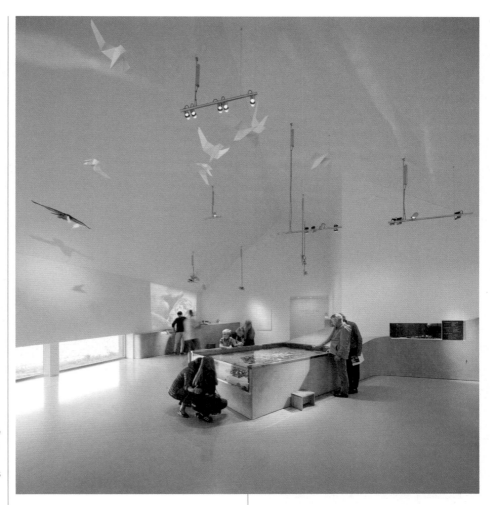

Thorough Sensitivity
The local community has warmly embraced the building. A group called "Friends of the Wadden Sea Centre" was formed, and they often visited cultivate various plants in the building's inner courtyard. Additionally, during the breeding season in the summer the nearby tundra, home to numerous birds, requires considerable attention, prompting active engagement from many local communities. This has fostered an inclusive and positive atmosphere, which I consider the sentimental aspect of this building. People now deeply appreciate the significance of the Wadden Sea. Those who stroll along it can engage in birdwatching or go on oyster trips. It's profoundly satisfying and joyous when those who return or share their emotionally charged experiences from their visit.

Architects often engage primarily with each other, striving to achieve a sense of the sublime through creation, and engage in esoteric debates. Seeing people moved by a space provided a different type of fulfillment for architects. Some have expressed that they feel safe within these spaces, or that the places evoke particular emotions in them.

When I was younger, I believed that architecture didn't need to be understandably by the layperson, viewing it as an endeavor solely for architects. However, while building the Wadden Sea Centre, my own principles about architecture have shifted, coming to understand that architecture can directly communicate with everyone and can resonate deeply, even for those outside of its immediate cultural context.

It's not about claiming to understand everything, but rather about putting a greater emphasis on trying to perceive and understand the context in a sensitive manner.

Dorte Mandrup A/S is an architectural firm based in Copenhagen. It emphasizes the significance of understanding the broader context and consistently strives to address and incorporate this context directly in its projects.

"저는 항상 땅에 관심이 많았습니다. 문명화되지 않은 삶에서 카펫의 역할이랄지 혹은 여성들이 바닥에 카펫만 깔고 살면서 가구가 없는 천막에서 이사갈 때 카펫만 챙기는 관습, 땅의 구성이나 태양과 같은 것들... 제 작업에서는 땅을 이해하기 위해서 이런 점이 매우 중요했습니다. 그 땅 위에서 우리는 일하고, 살아가고, 태어나고, 죽습니다. 제 작업은 자연스럽게 이런 내용을 구현하고 있죠. 이것이 장소에 대한 제 생각을 이끌어 갑니다.

공간이 어떻게 구성되고, 마모되고, 변하는지, 공간의 미묘한 측면을 살피는 것 또한 분명 제 작업의 한 부분입니다. 인간이 공간에 어떻게 흔적을 남기는지 보는 거죠. 이러한 작업을 하는 이유는 제가 직접 만질 수 있고, 물리적으로 공감할 수 있는 것을 찍고 싶기 때문입니다. 제가 스스로를 표현하는 방식인 거죠.

물론 공간이 만들어진 방식 또한 중요합니다. 엄청난 보살핌과 친밀함으로 알맞은 돌, 경로, 자리를 찾아 만들어졌으니까요. 무엇보다 공간에 친밀함을 만들어내는 것이 중요합니다."

역사를 담은 세 장소

종묘에 가면 장소가 땅과 맺는 독특한 관계를 볼 수 있다. 기다란 종묘의 형태가 배경의 부차적인 것이 되어 마치 우주와 같은 느낌을 불러일으키는 것이다. 이곳에서는 우리들 사이의 영원한 것과 성스러운 것에 대한 개념이 얽히며 한 걸음 한 걸음 내디딜 때마다 의미를 느끼게 된다. 나는 왕의 영혼이 이승을 떠나는 길을 프레임에 담고자 했는데 이토록 아름다운 경험은 처음이었다. 이곳에서 나는 엄청난 영감을 받았다.

병산서원과 소쇄원은 주변 풍경에 완전히 녹아 들어있다. 주변에 둘러싸인 모습으로 공간의 경계를 명확히 구분할 수 없다. 무엇보다 소쇄원은 정자가 있는 정원이다. 그곳에서도 건물과 주변 환경이 깊은 관계를 맺고 있다. 대나무숲을 걸어 그곳에 들어가게 되는데 이 길을 통과하면서 마음의 준비를 하게 된다. 자연과 연결되어 있으며 걱정과 고민을 도시에 두고 떠나온 것이고 소쇄원에는 다른 경험을 하기 위해서 왔다는 느낌을 준다. 이것은 마치 아름다운 춤을 추듯 이뤄지는데 이 과정 역시 매우 독특한 방식으로 구현된다. 자연과 연결되면서도 자유롭게 느껴지고, 자연이 지나치게 조작되었다고 느껴지지 않는다. 그저 그곳에 자연스럽게 존재한다는 느낌을 준다. 때로는 매우 소박한 관찰이 이루어지기도 한다. 병산서원은 매우 아름다운 느린 경험이었다. 들어서는 길이 정말 아름다웠는데, 병산서원의 계단을 오르면 건물이 점차 서서히 드러나고 그 광경은 거의 삼켜지는 듯한 느낌을 준다. 건축가 존 헤이덕은 건축에 대한 인식이야말로 모든

예술 형식 가운데 가장 복잡하다고 말한다. 건축이라는 몸에 들어서면, 건축이 우리를 삼켜버리기 때문이다. 그 몸 안에 들어가면 빈 장소, 즉 안뜰이 드러난다. 건축을 아름답게 소개하는 과정이다. 멀리 떨어져서 봐야 하는 우뚝 솟은 화려한 탑이 아니라 경험으로 이뤄지는 건축이다.

대화

병산서원에 도착할 때마다 매번 독특하고 색다른 경험을 하게 된다. 그저 단순하고 일차원적인, 흑백의 표면으로 환원될 수 없는 경험이다. 그래서 이 중 하나에 집중해 나만의 경험으로 만들기를 바란다. 나는 그곳에 앉아서 돌, 나무들을 살펴보았고, 그들과 대화를 나누었다. '저 돌 좀 봐, 나이든 돌이네.' '항상 저기에 있던 돌인가봐.' '아주 중요한 기둥을 떠받치고 있네.'

더 먼 곳에는 또 다른 돌이 있었다. 특색 없어 보이는 돌이었는데 어떻게 보면 달을 보는 것 같기도 했다. 그런 의미가 실제로 존재한다는 건 아니지만 보이는 것에 생명력을 불어넣기 위해서는 스스로 이야기를 만들어내서 대화해야만 한다.

↑ 소쇄원, 사진: 헬렌 비네
Soswaewon, Photo: Hélène Binet

"I was always interested in the land. This encompasses various elements, such as the role of carpets in primitive lifestyles or the tradition of women who lived on only a carpet on the floor, carrying these carpets when moving between tents without furniture, and the composition of the land, the influence of the sun. Understanding the land has always been a very important part of my work. On this land, we work, live, are born, and die. Naturally, my work embodies these concepts, guiding my perception of a place.

Observing how a place is organized, eroded, and transformed is undoubtedly a part of my work. It's about seeing how humans leave their marks on a space. As for why I pursue this type of work, it's because I want to capture what is tangible, what can be physically touched by my hands. This is how I express myself.

But of course, the manner in which a space is crafted is equally important. It's formed with great care and intimacy, through the meticulous selection of the right stone, pathway, and placement. Above all, the creation of intimacy within a space is of paramount importance."

Three Historical Sites
At Jongmyo Shrine, one can witness the unique connection between the site and the land. It's a place where the lengthy structure of the shrine itself becomes almost secondary to the subtle contours of its setting, evoking a sensation akin to our own universe. In this place, every step taken is laden with meaning, intertwining with notions of the eternal and the sacred among us. When fully immersed, I find deep enjoyment in this experience. I sought to capture the essence of the king's soul departing the mortal world, a profoundly beautiful moment that was a first-encounter for me. I was immensely inspired there.

Byeongsanseowon and Soswaewon are seamlessly integrated into the surrounding landscape, blending so well that it is hard to discern where they begin and end. Notably, Soswaewon features a pavilion within a garden, demonstrating a deep connection between the architecture and its environment. To approach it, one must first walk through a bamboo forest itself is an initiation rite which prepares one for their destination. One becomes transitioned to feel connected with nature, leaving behind earthly concerns as they arrive at Soswaewon. Like a graceful dance, this transition is highly unique. There is a sense of freedom and connection with nature, without the feeling that it has been overly tampered with. It simply exists as if it has always, and naturally belonged there.

Sometimes, this transition leads to very humble observations. Experiencing Byeongsanseowon is profoundly a beautiful and unhurried journey. The approach is captivating; as one ascends its stairs, the building begins to reveal itself, evoking a sensation of being enveloped by the architecture. Architect John Hejduk has said that the perception of architecture is arguably the most complex among of all forms of art. This is because entering an architectural body, it seems to consume us. Inside, an empty space or a courtyard is revealed, presenting the architecture in a beautiful light. This is not about witnessing a towering, ornate structure from a distance but about engaging with architecture as a lived experience.

Dialogues
Every visit to Byeongsanseowon offers a distinct and novel experience. It's a multi-layered experience that transcends mere black and white simplicity. Thus, I seek to delve into one aspect of this experience and personalize it to make it my own. I observed the stones and trees, engaging in a silent dialogue with them: "See that stone? It appears ancient," "It must have been sitting there forever," "It's holding up an important pillar."

There was another stone further away, seemingly ordinary, yet somehow it reminded me of the moon. This isn't to suggest actual presence, but done in order to breathe life through my own narrative. "Notice this stone, facing a tree. It has spent all of its life admiring it." Between these two lies a century-old dialogue, an imaginary

↑ 종묘, 사진: 헬렌 비네
Jongmyo, Photo: Hélène Binet

THEMATIC EXHIBITION
PART 1. LAND ARCHITECTURE

꿈꾼 적 있는 장소의 범위에 속하는 것일까?
기억과 어떻게 연결되는지는 매우 중요하다.

겸손하게 바라보기

새로운 장소를 방문한다는 것은 야생동물과
마주하는 것과 비슷한 일이다. 상대방을
알고 싶다고 직설적으로 다가가면 안 되고
기다려야 한다. 장소도 마찬가지다. 장소의
존재와 정체성과 접점을 만들고 겸허한
자세를 취해야 한다. 그렇게 서로를 알아가기
시작하는 것과 비슷하다. 나는 내 작업을
통해 사람들이 시간을 들여 돌과 이야기를
나누었으면 한다. 장소에 도착했을 때 사진
찍는 대신 그림을 그리거나, 시간을 들였으면
좋겠다. 그러한 평화, 명상의 감각, 사소한
부분과의 친밀한 관계를 음미할 수 있다.
그것이야말로 그 장소를 모두 다 안다고
자만하지 않으면서도 장소를 방문하고,
이해하는 방식이라고 생각한다.

요즘 젊은 건축가들은 휴대전화를 많이
본다. 이미지를 약 1초쯤 보고 건물을 안다고
생각할지도 모른다. 만약 인식의 순간을
북돋을 수 있다면 건물의 영혼, 장소성
등이 우리 모두의 내면에 각기 다르게
보일 것이라 생각한다. 이런 태도가 새로운
프로젝트의 창작에도 도움이 되었으면 한다.
하지만 나는 도시계획가도, 건축가도 아니다.
그저 한 명의 사진가로서 이미지를 통해 이
세상에 대한 감정과 표현을 전달하고 이를
통해 소통할 수 있기를 바랄 뿐이다.

헬렌 비네는 40년간 사진가로 활동하고
있으며 아날로그 작업, 흑백 필름 작업을
주로 선호한다. 많은 작업에서 공간을 다루며
공간이 우리에게 무엇이고, 우리는 이를
어떻게 인식하는지 표현하고자 한다. 공간에
대한 인식과 사진을 통한 소통에 관심을
가지며 건축과 공간, 사진의 관계를 살피는
활동을 이어오고 있다.

'이 돌 좀 봐. 나무를 향해 있네. 평생
나무를 보고 살았나봐.' 그 둘 사이에는
100년 전부터 시작된 대화가 있는 것이다.
상상만으로 아름다운 일이라 생각한다.
그들은 서로를 어떻게 바라보는 걸까?
대단한 이해를 갖고 관찰한다고 해서 어떤
영적인 교감이 이루어지지는 않는다. 대신
장소 안으로 녹아 들어가 이러한 우정을
만들어내는데, 그런 것이 카메라를 통해
가시화될 수 있도록 이끌고자 한다.

건축과 사진

25년 전, 페터 춤토르가 로열 아카데미에서
강연한 적이 있다. 청중이 상당히 많았는데,
페터가 이렇게 말했다. "사진 없이 음악을 좀
틀겠어요. 내 건물은 직접 가서 보세요." 페터
춤토르는 자기 건축물을 알고 싶다면 직접
가서 보라고 말했다. 그 대신 그가 좋아하는
음악과 영감을 주는 것을 보여주고, 그때

그가 어떤 생각을 했는지 알려주겠다고 했다.

단순한 사진만으로는 건물의 전체
이야기를 담을 수 없듯이 나도 나의 작업이
건물을 찍은 사진이라 말하고 싶지는 않다.
사진 한 장으로 건물을 다 보여줄 수는
없지만, 한 편으로는 그 장소에 잠시라도
들어갈 수 있게 사람들을 이끄는 일이기도
하다. 누구나 상상하며 책을 읽거나 꿈을
꾸면서 독특한 공간을 만든다. 나는 이미지를
통한 가능성을 제공하고 싶은 것이다. 이러한
진입의 기회를 제공하기 위해서 이미지로
보여주는 순간이 필요하다.

균열, 질문과 같이 정의되지 않은 것이
필요하다. 완벽함, 기술적인 이미지가 아닌
약간의 물성이 필요하기도 하다. 완벽하거나
기술적인 이미지는 감상자로 하여금 놀라게
할 수는 있지만 무의식에 들어오게 하지도,
질문을 이끌어내지도 않는다. 이것은 대체
무엇일까? 이 장소는 어디일까? 내가 봤거나

↑ 병산서원, 사진: 헬렌 비네
Byeongsanseowon, Photo: Hélène Binet

주제전 PART 1. 땅의 건축

Visiting a new place is similar to encountering a wild animal. One should not approach directly with the intent to immediately understand; instead, patience is required. The same principle applies to a new place. One must engage with its essence and identity with a respectful and humble attitude, stretch out a hand towards the identity and soul of the place. It's akin to beginning the journey of getting to know someone else. Through my work, I encourage people to invest time in engaging with their surroundings, like talking with the stones. Instead of merely snapping quick photos upon arrival, perhaps they could sketch or simply be present, allowing for a deeper appreciation of tranquility, mediative reflection, and a closer connection with all of the subtle details. I believe this approach fosters a respectful way of visiting and comprehending a place without arrogantly claiming to fully grasp its entirety.

These days, young architects seem to spend a lot of time on their phones. They might believe they understand a building just by briefly viewing an image for a brief moment. If it's possible to enhance the moment of realization, I believe that the spirit of the building and its sense of place will manifest uniquely within each person. I wish this perspective could aid in the creation of new projects. However, I am neither an urban planner nor an architect; I am merely a photographer. Through my images, I aim to convey my feelings and interpretations of the world, hoping they resonate and communicate well with others

Hélène Binet has dedicated four decades to photography, with a distinct preference for analog and black and white film techniques. Her extensive portfolio frequently explores the concept of space, delving into our relationship with it and our perceptions thereof. Her work scrutinize the relationship between architecture, space, and photography, focusing on our interpretations of space and the communicative power of photography.

construct I find profoundly beautiful. How do they perceive each other? Deep understanding and observation does not necessary lead to spiritual communication. Rather, I aim to blend into the locale, fostering such camaraderie, guiding this vision to materialize through my lens.

Architecture and Photography
Twenty-five years ago, Peter Zumthor delivered a memorable lecture at the Royal Academy. There was a large audience when Zumthor declared, "I will not show pictures. Instead, I'll play some music. Please, visit my buildings to experience them firsthand." Zumthor advocated for personal exploration of his architecture, opting instead to share his musical preferences and sources of inspiration, providing insight into his creative process at the time.

Similarly, I believe a single

↑ 소쇄원, 사진: 헬렌 비네
Soswaewon, Photo: Hélène Binet

photograph cannot capture the full narrative of a building. While I cannot claim that my photographs fully represent these structures, they do serve as a portal, briefly inviting viewers into the space. Just as people create unique space in their minds while reading or dreaming, I aspire to offer a glimpse of possibility through my imagery. This gateway presenting the architecture within an image, inviting contemplation and engagement.

What's needed is the undefined-elements like cracks or questions. A hint of raw materiality is also essential, as opposed to flawless or overly technical imagery. While pristine, perfect technical images may impress the viewer, they often fail to delve deep into the subconscious or spark inquiry. What exactly is this? Where is this place? Is this a place I've seen or dreamed before? The connection to memory is crucial.

THEMATIC EXHIBITION
PART 1. LAND ARCHITECTURE

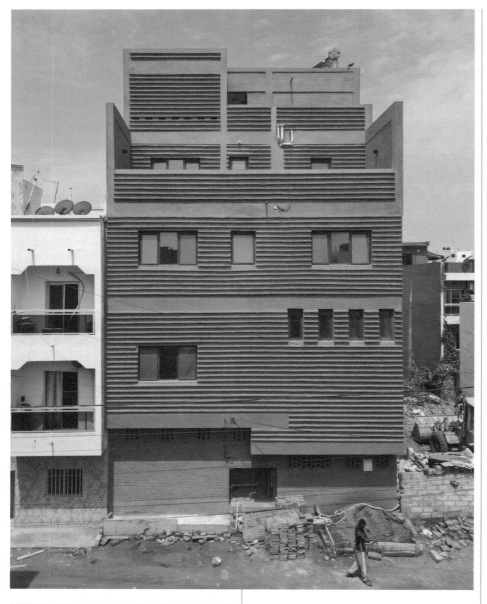

↑ NKD 하우스, 사진 제공: 워로필라
NKD House, Courtesy of Woroflia

NKD 하우스 ⑧

다카르, 2021

워로필라

장가 엠부프, 니콜라 롱데

'땅의 건축'은 사유하는 건축이라고
생각합니다. 인간이 사는 곳을 물질적,
인간적 맥락과 관련해 보는 거죠. 맥락을
고민하는 것은 우리의 DNA에 새겨져
있습니다. 이는 역사, 지리, 기후, 문화,
사회적인 것을 가리지 않죠."

콘크리트의 생태

다카르는 200년 가까이 된 현대 도시다.
과거에는 원주민 마을이 밀집한 큰
마을이었고, 프랑스 식민 지배에 맞서는
과정을 거치기도 했다. 그 과정에서 토착적
도시의 흔적과 프랑스 식민주의의 흔적
모두를 동시에 갖고 있는 하이브리드(혼합형)
도시로 변모했다. 현재 다카르의 항공
사진을 보면 온통 회색이다. 이 회색은 바로
도시에 주로 쓰인 재료인 시멘트 색인데
지금은 대부분 콘크리트를 재료로 사용하며,
현지에서 가장 많이 생산되는 재료이기도

하다. 세네갈에서는 시멘트를 둘러싼 경제
규모가 매우 크기 때문에 공급이 원활한
편이며, 어디에 가든 쉽게 구입할 수 있다.
시멘트로 건물을 짓는 것이 쉽다고 생각해
직업으로 선택한 사람 또한 많다.

시멘트는 해방과 자긍심을 위한 소재나
다름없는데, 맥락에 대해 설명하면 주거용
건물의 85%가량이 건축 전문가가 아닌
일반인이 직접 짓는 건물이다. 건축은 모두
개인 자금으로 이루어지며, 전문 훈련을
받거나 기술자가 아닌 일반 사람들이 직접
조금씩 지어나간다. 세네갈에서는 신용
대출을 받기가 어려운 편이라 건물을 조금씩
완공해 나간다는 점이 아주 중요하다.

그래서 사람들은 일단 땅을 한 필지
사는 것부터 시작하며, 일단 땅을 사고
나면 돈이 조금씩 생길 때마다 시멘트를 몇
포대 사고, 그 다음 단계로 벽돌을 만들기
시작한다. 물과 모래를 약간 섞어서 벽돌을
만들며 돈이 생길 때마다 천천히 진행하는
것이다. 그 다음엔 토대를 짓고, 기둥을
올린다. 돈이 더 생길 때까지 아무것도 하지
않고 내버려둘 때도 있다. 건물이 조금씩
늘어나는 과정으로서 존재하는 셈이다.
이것은 이 과정 자체로 아주 흥미로운
점이지만 건물과 구조가 외부 환경에
노출되는 문제도 있다.

다카르는 해양 도시라서 염분의 작용이
강력한 곳이다. 그래서 철근이 노출된 채로
기둥을 방치하면 부식이 진행되고, 이렇게
2-5년 정도 방치했다가 그 위에 콘크리트를
부어버리면 안전하지 않다. 시멘트로 튼튼한
집을 지을 수는 있지만, 돈을 구하는 속도에
맞춰 평생에 걸쳐 건물을 짓게 된다.
그래서 콘크리트와 현실 사이에 약간의
긴장이 존재한다.

생재료의 구축

NKD 하우스는 다카르의 응고르 마을에
위치해 있는데, 식민지 도시가 생겨나기
전부터 다카르 토착민들의 마을이 있었던
곳이다. 실제로 마을의 토착 혈통인 한
가족이 있었는데 5년 전에 설계를 의뢰받게
되었다. 가족이 살 패시브 하우스라는 목표가
처음부터 명확히 주어졌다. 주로 흙과 같은
생재료로 지을 거라는 점 역시 확실했다.

70 주제전 PART 1. 땅의 건축

"I consider 'land architecture' to be architecture that thinks. It's looking at human settlements within both its material and societal contexts. It is in our DNA to think about context. Whether its historical, geographical, climatic, cultural, or social."

Concrete Systems

Dakar is a modern city with a history spanning nearly two centuries. In the past, it was a large village comprised of numerous indigenous communities and later experienced a period of French colonial rule. This history has transformed it into a hybrid city that embodies both the traces of indigenous and French colonial influences.

Aerial views of Dakar today reveal a predominantly gray landscape, indicative of its primary construction material: concrete. Currently, concrete is derived primarily from locally produced cement, and dominates the city's architecture. In Senegal, the cement industry is very large, with three major factories underpinning the economy. The abundance of cement and concrete ensures their accessibility everywhere in Senegal, simplifying construction and leading many to pursue careers as cement masons.

Cement is a material with strong ties to self-empowerment and pride, and put into context, 85% of residential buildings are built by people who are not architectural professionals. A lot of construction is done by people who are self-funding and building with their own hands. These people have not received professional training, nor are they particularly skilled, and

they're building with their own money. In Senegal, it's difficult to get credit, so it is very important for people to build incrementally.

People typically start by purchasing a plot of land. After acquiring the land, as soon as they save a bit of money, they buy a few bags of cement and begin to produce bricks. They mix sand and water to form bricks, building slowly, advancing as funds allow. The next steps involve laying the foundation and erecting columns. Sometimes, they pause construction until additional funds are secured, leaving the structure exposed. This incremental construction process is fascinating in itself, but also leads to the issue of the building and its framework being exposed to the elements.

There is a high concentration of marine salt in the air in the coastal city of Dakar. Therefore, if the columns with exposed rebar are neglected for two to five years, corrosion sets in, making it

어떻게 생태기후적 건물을 지을 수 있을까? 어떻게 에어컨 없이도 쾌적할 수 있을까? 어떻게 자연적으로 환기를 할 수 있을까? 공간을 차지하지 않으면서 해를 가릴 수는 없을까? 사람들, 거주민들에게 어떻게 친밀성을 줄 수 있을까? 이처럼 밀도가 높은 맥락에서 사고하는 것은 어려운 과제였다.

특정한 재료의 물성의 관점에서 몇 가지 어려움과 기회가 동시에 존재했다. 우선 흙을 가지고 건물을 만들면서 동시에 하중을 버티게 만들고 싶었으나 5층이라는 높이 때문에 쉽지 않았다. 처음에 수치를 계산했을 때는 지상층 벽의 두께가 600mm 정도가 되었는데, 150m² 밖에 안 되는 필지라는 사실을 고려하면 매우 어려운 과제였다. 그래서 어느 정도는 하이브리드 구조로 작업해야 했고, 일부 벽은 기둥을 활용해서 구조를 보강하고 두께를 줄였다. 바닥도 하중을 지지하는데 활용했으며, 아치형 구조로 바닥을 지지할 수 있게 했다. 바닥은 아치 구조 윗부분도 활용했는데 이를 통해 흙과 함께 단열성이 뛰어난 타이파 갈대를 덮을 수 있었고, 이를 통해 중간층에 차음 효과를 냈다. 꼭대기 층에는 지붕이 있는데 여기서도 단열 효과를 낼 수 있었다. 이외에도 외벽에 활용하기 위해서 벽돌을 사용했는데 비에 노출되더라도 견딜 수 있는 소재이다. 벽돌을 쓴 덕분에 일종의

노출된 외벽을 만들 수 있었고 돌출된 지붕을 설치하지 않아도 됐다. 건물의 결이나 형태를 고려해 생각해보면 벽돌이 아니었다면 구현하기가 상당히 어려웠을 것이라 생각한다.

이 프로젝트에서 소재는 중요하다. 소재를 통해 발견한 문제를 어떻게 해결하는지도 중요하며, 자연 통풍의 역할로서도 작용한다. 공기 순환 없이는 실내 환경을 보호할 수 없는데, 그래서 열역학 법칙처럼 뜨거운 공기를 위로 내보내는 단순한 원리를 활용해 공기가 자연스럽게 흐르게 만든다. 전통적 지식 체계 안에서 생재료를 활용하기 위한 기반은 이미 갖춰져 있고 기후에 맞춰 패시브 건물을 만들 수 있다.

지역적 지식

지역적 지식에서 배울 수 있는 가장 큰 교훈은 기후에 따른 건축의 특수성이라 할 수 있다. 그리고 기후와 지형에 맞는 건물의 적절성을 배울 수 있다. 세계 어디를 가더라도 토착 건축물을 보면 현지에서 구할 수 있는 재료가 무엇이고, 어떻게 쓰이는지를 알 수 있다. 그것은 돌이나 흙, 점토, 목재, 섬유일 수도 있으며 심지어는 얼음이나 물일 수도 있다. 이러한 소재를 조합하는 방식에 있어서도 많은 독창성과 다양한 기술이 활용된다. 흙을 사용하는 경우만 보더라도

흙은 전 세계 어디서든 볼 수 있는 재료이며, 토착적으로 많이 쓰이고 있는 재료다. 이 재료를 활용하기 위한 건축 도구는 이미 흔하게 사용되고 있으며, 이 재료를 어떤 방식으로 활용하는지도 중요하다. 기후에 반응하는 방식으로 재료를 사용하며, 직접 모방하는 것이 아니라 토착적인 건물과 같은 비평적 성격과 방법론을 선택한다는 점이 중요하다. 이것을 지금의 삶의 방식에 적용한다는 점인데, 비록 우리는 도시에 살고 있지만 NKD 하우스와 같은 건물을 통해 비판적 사고를 할 수 있다. 건물에 쓰이는 모든 재료를 생각해볼 수 있다. 다카르와 같은 도시 환경에 맞게 다른 방식으로 사용하는 것이다.

자율의 건축

이해할 없는 수준의 퇴행이 벌어지고 있다. 콘크리트처럼 신식 재료로 건물을 지으면서 전통 건축물처럼 편안한 공간을 만들 수는 없을까? 우리는 현대건축이 얼마나 큰 퇴행의 결과물인지 잘 인지하지 못한다. 그래서 간단한 기술을 활용한 대안을 제시하고자 한다.

기후에 더 알맞은 방식을 보여주고, 장소에 적합한 재료와 건축방식을 고려하며, 인간의 지식 혹은 몸과 이어지는 재료를 활용하고, 그리하여 결과적으로 사람들이 인간적인 체계에 집중하도록 돕는 것이다. 이처럼 건축의 과정을 통해 환경과 사람을 연결하며, 환경을 더 인간적으로 만들어야 한다. 만약 우리가 건축의 재료를 충분히 고려하지 않는다면, 우리는 그들과 함께 지속적으로 사는 방법을 알지 못하게 될 것이다.

워로필라는 세네갈을 기반으로 징가 엠부프와 니콜라 롱데가 2019년 함께 설립, 운영하는 건축사사무소다. 바이오 기반 소재로 생태기후적 건축을 전문으로 하며, 기후에 적합한 패시브 건축물을 만든다.

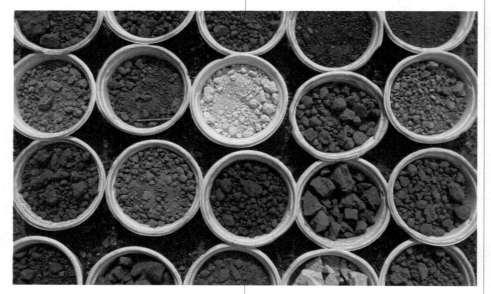

↑ NKD 하우스, 사진 제공: 워로필라
NKD House, Courtesy of Woroflia

unsafe to subsequently encase them in concrete. While it is possible to build a durable home with cement, the actual construction extends over a lifetime, aligning with the availability of funds. Thus, there exists a subtle tension between the ideal use of concrete and the actual circumstances faced by the builders.

Biomaterial Tectonics
The NKD House is located in Ngor Village in Dakar, an area that predates the colonial city, originally a settlement of the local Dakar population. In fact, a family with indigenous roots from this village approached us five years ago to commission the design. They had a clear objective from the start: they wanted the house to be a passive house, emphasizing that it should be constructed predominantly from natural materials like earth.

How can we construct an eco-climatic building? How can we ensure comfort without the need for air conditioning? How can we ventilate this place naturally? Is it possible to provide shade from the sun occupying additional space? How can foster a sense of intimacy among the residents? Tackling such questions was a challenging task with this densely packed context.

In considering the physical characteristics of specific materials, we encountered several challenges and opportunities when working with raw materials. Initially, we aimed to construct a building from earth capable of becoming a load-bearing structure, but that proved challenging due to the intended five-story height. Our initial calculations resulted in ground-floor walls approximately 600 millimeters thick, a significant challenge given the small plot size of only 150 square meters. So, we were left with no choice but to adopt a hybrid structure, reinforcing certain walls with columns to make them thinner. We utilized the floor as part of the load-bearing design, incorporating arch-based structures for support. Furthermore, we employed the arch structures' upper sections, enabling us to cover them with earth and Typha reeds, which offer excellent insulation, thereby providing acoustic insulation between the intermediate floors. The topmost floor features a roof that adds an additional layer of thermal insulation. Externally, we used bricks able to withstand rainfall, creating an exposed façade without the need for large overhanging roofs. The building's texture and form would have been difficult to achieve without the use of bricks.

Materials played a critical role in this project, crucial both for resolving encountered issues and for facilitating natural ventilation. Maintaining the indoor climate is impossible without proper air circulation. Therefore, by applying the basic thermodynamic principle that allows hot air to rise, we facilitated a natural flow of air. The foundation for employing raw materials already exists within traditional knowledge systems, enabling the construction of a passive house suitable for the climate.

Vernacular Knowledge
We think the most significant lesson to be learned from vernacular knowledge is the distinctiveness of architectural designs according to different climates. Additionally, it teaches us about the suitability of those buildings for their respective climates and terrains. Observing indigenous architecture worldwide reveals the local materials available and their applications. These can range from stone, earth, clay, timber, fiber, and even ice or water. The ingenuity and diversity of techniques in the application of these materials demonstrates extensive innovation. Specifically, soil, a universally available and widely used material in indigenous communities, showcases this. The building tools and methods used to apply the materials are already well-established. The crucial aspect lies in utilizing materials in a way that responds to the climate, choosing to not simply emulate the method but selectively draw from the style and methodology of vernacular buildings. This approach is applicable to our current lifestyles; even though we live urban settings, we can learn to think critically through reflecting on buildings like the NKD House. It encourages us to reconsider all the materials used in construction, adapting them to fit different environments, like in Dakar.

Empowerment
There is an incomprehensible level of regression. Can buildings constructed with modern materials like concrete offer the same comfort as traditional structures? Many do not realize the extent of which modern architecture represents a regression. Therefore, we are trying to find a solution using simpler technology.

We are trying to demonstrate a more climate-appropriate methodology, reflect deeply on materials and construction methods, and use empirical knowledge and materials we are physically intimate with to draw attention to a more humane system. This approach aims to reconnect people with the architectural process and their living environment, making the surroundings more humane. If we become entirely disconnected from the building's materials, we lose the understanding of how to maintain them and coexist with them.

Worofila is a Senegal-based architectural firm, founded and operated by Nzinga Mboup and Nicolas Rondet since 2019. The firm is dedicated to ecological and climatic architecture, specializing in the use of bio-based materials and the construction of climate-appropriate, passive buildings.

THEMATIC EXHIBITION
PART 1. LAND ARCHITECTURE

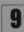
"콘크리트가 과연 돌과 다를까요? 자연에 의해서 풍화된 돌의 표면과 인간에 의해서 절개된 콘크리트의 단면, 무엇이 진짜이고 무엇이 가짜인가요? 무엇이 자연이고 무엇이 인공인가요? 이 장소를 경험할 때 고민해보고자 했던 질문입니다. 한편으로는 인공의 것들도 우리가 자연을 더 풍요롭게 경험하고 결국 지속 가능한 관계를 맺기 위한 요소이며, 자연과 인공을 구분하는 것이 무의미할 수도 있겠다고 생각하게 되었습니다. 결국은 영구적인 건축은 없다고 생각합니다. 땅의 역사 안에서 짧은 기간만 점유하게 되는 것이죠. 땅과 관계 맺고 그 땅 안에서 어떻게 나이 들면서 자연의 일부로 지속될 수 있는지가 중요한 질문일 것 같습니다."

있는 그대로

사람들은 '제천'하면 청풍호를 떠올릴 것이다. 그러나 우리는 청풍호를 지나면서 보는 기암괴석이나 주변이 파헤쳐진 산 내부의 모습 등을 통해 땅에 대한 본질적인 이야기를 해야겠다고 생각했다. 부지는 정제되지 않은 자연 한복판으로 이미 개발 허가가 난 곳이었다. 건물은 기본적으로 두 개의 큰 단에 위치하고 있었다. 아랫단과 윗단 사이에 석축으로 옹벽이 쳐져서 평탄화된 두 개의 단으로 구성되었고, 그 후 절토와 성토를 하는 과정에서 대지로부터 나온 돌로 자연스럽게 석축을 형성해 놓은 사이트였다. 그래서 설계의 시작점은 이 널브러진 자연을 어떤 태도로 어떻게 보듬을 것인가의 문제가 아닌 자연에 가해진 힘에 의해 만들어진 인공의 두 단을 어떻게 설정할 것인가에서 시작했다. 우리는 이것이 현장에서 발견된 현상이라고 생각했는데, 우리에게는 그 현상마저 중요한 맥락이었다. 그래서 그 두 개의 매우 이질적인 거의 한 층 층고가 형성되는 두 개의 옹벽을 최대한 건드리지 않고 건물을 연결시키는 방법을 생각하게 되었다. 그에 따라 처음 지하로 진입하며 만들어지는 장소에는 어둠이 형성되고, 그 장소를 통해 위로 올라가면서 점차 빛을 마주하는 공간 시퀀스를 생각했다. 또한 동시에 콘크리트라는 재료를 사용했지만 이 주변의 어떤 경관, 바람의 흐름, 물의 경관 등의 문제를 어떻게 담을 것인가를 고민하게 됐다.

불이

콘크리트월에서 생각한 핵심이 '다르게 보이나 다르지 않다'는 주제의식이었다. 한자로 '불이(不異)', 다르지 않다. 하나다. '두 개가 아닌 하나'라는 문제 의식이다. 콘크리트가 과연 돌과 다른가? 콘크리트는 인간이 만든 것이고 돌은 자연이 만든 것이다. 그러면 과연 인간은 자연이 아닌가라는 질문부터 해야 된다고 생각한다. 자연 안에 나무, 돌, 다람쥐, 사람 등이 존재한다. 사람 역시 자연의 일부이고 그걸 부정할 수는 없다. 그러면 사람이 만든 어떤 물질이 과연 자연적이지 않나라는 근본적인 질문을 하게 된다. 콘크리트는 인간의 거주 환경을 만들기 위해 20세기에 만들어진 물질이다. 자연의 물질들을 혼합해서 인위적으로 만든 물리적인 형태인데, 여기서 '인공'이라는 언어 자체가 사람의 관점에 기반을 둔 것이다. 사람이 만든 자연의 일부 안에 녹아드는 것은 근본적으로는 자연의 일부라고 생각한다.

콘크리트월을 둘러보면 알겠지만 콘크리트 자체도 굉장히 다양한 표면과 형태로 쓰였고, 실제 돌들도 이 콘크리트월에서 굉장히 중요한 요소라고 생각해서 빛의 정원이나 판매동의 지붕 위에 다양하게 배치했다. 우리는 항상 관계 속에서 핵심이 나온다고 생각한다. 예를 들어 돌과 인공의 콘크리트 사이 공간을 지나며 사람들이 '돌이 왜 여기 있지?'하는 질문에서부터 관계를 고민하게 되는 것이다. 그다음에는 '콘크리트 단면에서 돌이 노출이 되네?', '근데 왜 여기 놓여 있지?'하는 생각을 연속적으로 떠올릴 것이다. 이를 통해 진짜와 가짜에 대한 이야기를 할 수도 있고, 콘크리트나 돌의 본질에 대한 이야기도 떠올릴 수 있다. 이렇듯 단지 스쳐 지나가며 이런 생각들을 떠올려 보는 것만으로도 이 공간의 의미가 있지 않을까 생각한다.

그런 측면에서 우리는 관계와 경계에 대해 이야기하고 싶었다. 관계의 본질을 따져보면 항상 그것의 경계가 어디인가도 질문하게 된다. 관계를 분석하면 항상 경계가 어디인가도 질문하게 되는데, 콘크리트 또한 같은 맥락의 질문이었다. 자연과 인공, 진짜와 가짜, 물질과 비물질이라는 상반된 언어에 내재된 힘의 작용에 대한 질문인 것이다. 인공에 의해 풍화된 돌의 표면과, 인간에 의해 절개된 콘크리트의 단면. 무엇이 진짜이고 무엇이 가짜인지, 무엇이 자연이고 무엇이 인공인지. 우리는 이 문제에 경계를 만들며 이 장소를 경험할 때 그러한 관계를 고민해 보고자 했다.

자연을 위한 배경

콘크리트월은 이 장소에 개입하기 위한 하나의 재료였다. 돌이 많은 자연으로 존재했고 그래서 기존에 만들어진 석축 역시 자연의 일부로 존재하고 있었다. 그 장소에 인간이 점유해야 되는 건축, 공간을 만든다고 생각했을 때 콘크리트월이 개입하기 좋은 매개체라고 생각했다. 이 장소를 만드는 데는 크게 두 가지 생각이 적용됐다. 첫 번째는 이 땅(자연) 안에 인간이 건축을 통해서 어떻게 개입하는가의 문제에 있어 콘크리트월이 하나의 소재가 될 수 있겠다는 생각이다. 두 번째는 바람과 물에 풍화되면서 가지는 시간성과 인간에 의해 풍화되는 물질성 역시 자연의 일부라는 생각이다. 그래서 다양한 마감과 구조, 표피와 속살을 드러내는 방식을 통해 이 프로젝트를 구체화하게 되었다.

사람이 감각하는 방식, 즉 무언가를 느끼는 방식은 모두 다르다. 우리가 자연을 경험할 때, 자연에서 존재한다는 이유만으로 아름답다고 느끼지는 않는다. 나뭇잎 사이로 바람이 불고, 빛이 들어오고, 그 빛이 산란되면 훨씬 더 좋은 환경이라고 느끼는 것이다.

또 다른 인상 깊은 경험이 있다. 동굴 답사를 갔었는데 한 시간 동안 랜턴 빛에 의지해서 공간을 탐험했고, 동굴에 있다가 입구로 나왔을 때 입구 쪽으로 갈수록 흐르는 빛의 색이 정말 인상적이었다. 빛은 매일 경험하는 자연이지만, 그때 본 빛은

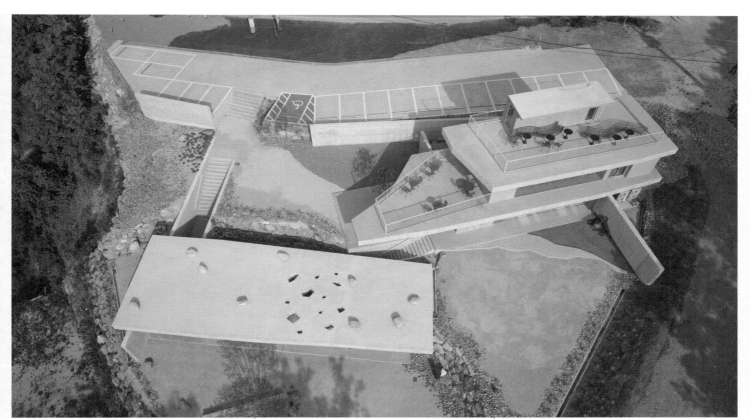

↑ 콘크리트월, 사진: 노경
Concretewall, Photo: Kyung Roh

THEMATIC EXHIBITION
PART 1. LAND ARCHITECTURE

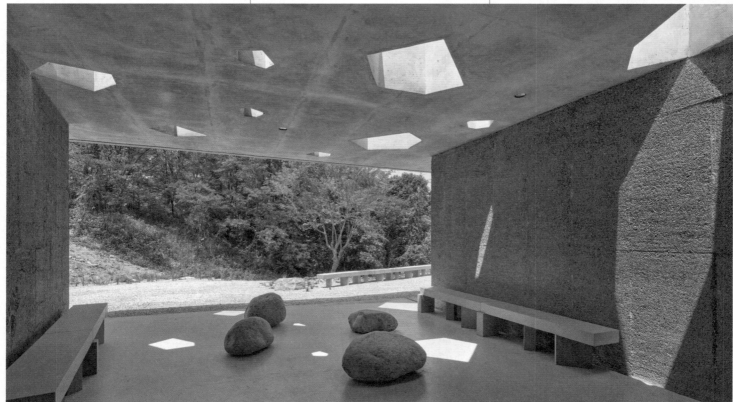

↑ 콘크리트월, 사진: 노경
Concretewall, Photo: Kyung Roh

주제전 PART 1. 땅의 건축

Concretewall
Jecheon, 2003
Nameless Architecture
Unchung Na, Sorae Yoo

"Is concrete really different from stone? Considering the surfaces of stones weathered by nature versus the cross-sections of concrete cut by man, what is real and what is fake? What is natural, and what is artificial? We reflected on these questions as we explored this place. On one hand, artificial elements can enrich our encounter with nature, ultimately fostering a sustainable relationship, leading to the realization that distinguishing between natural and artificial might be meaningless. Ultimately, I believe there is no permanence in architecture; it merely occupies a brief moment in the timeline of the land. The crucial questions are how a building can forge a connection with the land, and how it can endure as a part of nature."

As It Is

When people think of Jecheon, they usually envision Cheongpung Lake. However, as we passed, it was the distinctive rock formations and the exposed interiors of the surrounding mountains that captured our attention, prompting us to delve into a fundamental narrative about the land of Jecheon. The site we encountered was in its raw, natural state, yet it was already designated for development. The building was positioned on two large terraces. These terraces were formed by a retaining wall constructed between the lower and upper levels, creating two flattened areas through the process of cutting and filling, utilizing the stones from the land to naturally build up the retaining structures. Our design process did not start from the intention to tame this sprawling nature; instead, it began with the challenge of how to approach these two artificial terraces forged by natural forces. We viewed this scenario as a phenomenon discovered on-site, which became an important context for our approach. Consequently, we devised a strategy to connect the building without altering the two dramatically different retaining walls, which together resembled the height of a single-story building. This led to the conception of a spatial sequence that starts with entering a dark underground space and ascending to an increasingly bright space. Despite using concrete as the primary material, we deliberated on how to encapsulate aspects such as the surrounding landscapes, the flow of the wind, and views of the lake, integrating them into our design.

Connectedness

The central theme behind 'Concretewall' is "appearing different yet not being so," which is encapsulated in the traditional Chinese concept of "不異," or "indistinguishable." It challenges the notion of duality, suggesting instead a unified existence: "Not two, but one." This raises the question: how different are concrete and stone, really? While concrete is a manmade creation and stone is a product of nature, this distinction prompts a deeper inquiry: aren't humans part of nature as well? In nature we find trees, stones, squirrels, and humans coexisting. It's undeniable that humans are a component of nature, leading us to reconsider whether anything human-made can truly be considered unnatural. Concrete, a material created in the 20th century for building human living spaces, is formed by artificially combining elements from nature. However, labeling something as 'artificial' reflects a human-centric perspective. Fundamentally, we believe that manmade objects created by humans naturally integrate with the environment, becoming a part of nature itself.

As one explores Concretewall, they will discover that concrete is used in a myriad of textures and forms. We have also placed significant emphasis on real stones, integrating them throughout the Garden of Light and atop the café roof, highlighting their importance within the Concretewall context. We hold the belief that the essence of relationships emerges from interaction. As visitors navigate between natural stones and fabricated concrete, they may wonder, "Why is this stone placed here?" Such questions mark the beginning of a deeper reflection on the interplay between natural and man-made elements. Visitors might then ponder, "Why is the stone visible on this concrete exposed?" or "What is the purpose of that stone's placement?" These questions can prompt a dialogue on authenticity versus fabrication and encourage contemplation of the intrinsic properties of concrete and stone. Merely contemplating these elements as one moves through the space could enhance its significance.

From this perspective, we aimed to engage in a dialogue about relationships and boundaries. Delving into a relationship invariably invites inquiries about boundaries. There exists a mutual interdependence between the parties, prompting a reevaluation of where one delineates the edge of their interaction. This analysis extends to pondering the forces embedded in the dichotomies of natural versus artificial, real versus fake, and tangible versus intangible. This site was designed to provoke thought on the distinctions between authentic and simulated rocks, between surfaces of stones weathered artificially and sections of concrete precisely cut by human hands. It challenges visitors to contemplate: What constitutes reality and fabrication? What delineates nature from artifice? By establishing these boundaries, we invite visitors to ponder the intricate web of relationships as they experience this space.

Nature as a Foreground

Concretewall served as a way for us to intervene in this landscape, which was naturally abundant with stones, integrating existing rock formations as elements of nature. We considered Concretewall an effective medium for establishing a space for human habitation within this context. In shaping this site, we focused on two main concepts: the role of Concretewall as a means for human intervene architectural intervention into nature, and the idea that materials weathered by time, wind, water, and human interaction could become part of the natural environment. These concepts were materialized through

THEMATIC EXHIBITION
PART 1. LAND ARCHITECTURE

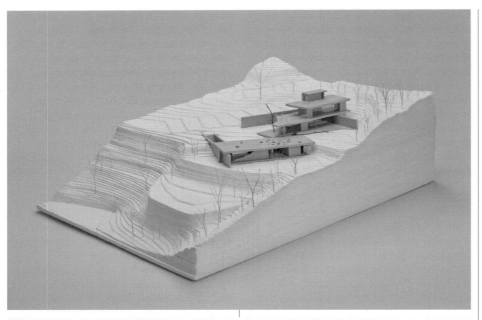

Wall Plate Land

의미도 중요하지만, 5-10년이 지나면서 건축이 어떻게 나이들 수 있는가의 문제도 매우 중요하다고 생각한다. 그래서 마냥 통제하기보다는 섬세한 건축적 접근을 통해서 땅과 관계 맺고 그 땅 안에서 어떻게 나이 들면서 자연의 일부로 지속될 수 있는지를 고민하는 것이 중요할 것 같다. 결국 콘크리트월이 서 있는 이 땅의 감각을 느끼는 것이 중요하다고 생각했다. 건축물이 자연 위에 그저 서 있는 것이 아니라 사람들이 풍경을 감상하고, 시간을 보내고, 주변 자연의 새소리, 꽃, 나무의 냄새 등등 자연의 감각을 느끼고 자연과 어떻게 관계 맺고 있는지 보여줄 수 있었던 것이 이 땅의 근본적인 이야기라 생각한다.

네임리스 건축은 나은중, 유소래 두 명이 함께 작업하고 있는 건축사사무소이다. 예측하기 힘든 세상에 '단순함의 구축'이라는 화두로 건축하고 있다.

그야말로 황금색이었다.

어떤 면에서 인공적인 요소 또한 우리가 자연을 더 잘 느끼도록 하는 중요한 요소라고 생각한다. 이 경험으로 자연과 인공을 구분하는 경계는 어쩌면 무의미할 수도 있겠다는 생각을 하게 되었다.

땅의 이야기
콘크리트월뿐만 아니라 결국 건축에 있어서도 영구적인 건 없다고 생각한다. 건물이 50년, 100년 간다고 해도 전체의 긴 역사 안에서는 짧은 기간을 점유하게 된다.

↑ 콘크리트월, 사진 제공: 네임리스 건축
Concretewall, Courtesy of Nameless Architecture

이 프로젝트를 진행하며 큰 역사의 흐름에서 이 땅에 이 건물이 어떻게 개입할 수 있을지, 그리고 어떤 방식으로 땅을 잠시 점유할 수 있을지에 대해 고민했다. 건물은 건축가 혹은 시공자에 의해서 만들어지지만 가장 중요한 것은 땅의 시간성을 어떻게 풀어내느냐의 문제이다. 시간이 지나면서 자연스럽게 녹이 슬고, 물과 바람에 의해 풍화되며, 그리하여 시간과 함께 나이들 수 있는 재료, 물질, 건물이 되었으면 하는 바람이 있다.

자연 속에 관계 맺는 건축에 관심이 있다 보니 완공됐을 때 건축이 갖고 있는

diverse finishes and structures, which exposed various layers and textures, essentially revealing the 'skin' and 'flesh' of the architecture, thereby harmonizing the build environment with its natural surroundings.

Perhaps the differences in how individuals perceive and feel things – our unique sensory and emotional experiences – account for the realization that mere presence in nature does not automatically equate to finding it beautiful pleasurable. We often discuss how our most cherished natural scenes involve light filtered by leaves, becoming even more splendid as it scatters in the breeze.

Another memorable experience comes to mind: a caving expedition. For an hour, we navigates the cavern's depths, guided only by the glow of our lanterns. The transition of light near the cave's entrance, growing increasingly radiant, left a lasting impression. Light, a common daily element, appeared extraordinarily golden in that moment.

This leads us to consider that artificial elements play a crucial role in enhancing our appreciation of nature. While there exists a conventional boundary between what is natural and what is artificial, our experiences suggest that this distinction might, in certain contexts, be rather arbitrary.

Land Narratives
Concretewall, like all architecture, underscores the notion that nothing is truly permanent. A building may stand for fifty or a hundred years, but this is merely a fleeting moment in the grand tapestry of history. This perspective led us to ponder how Concretewall could make a meaningful intervention in the larger narrative of the land, occupying it transiently through the medium of concrete. Buildings come to life through architects or builders, yet the real challenge lies in addressing the nature of temporality. As time passes, structures inevitably rust and weather under the influences of wind and water. Our hope is for Concretewall to be a material embodiment that ages gracefully with time.

Our interest in architecture that connects with nature informs our belief

that while the completion of a structure holds significance, equally crucial is how it ages over five to ten years. Rather than exerting excessive control, a nuanced architectural approach should be adopted, contemplating how the structure can form a symbiotic relationship with its environment and age harmoniously within it, ultimately becoming an integral part of the natural landscape. Ultimately, experiencing the essence of the land where Concretewall stands becomes pivotal. The building does not merely exist atop nature but enriches the land's narrative, enabling

individuals to immerse in the landscape, shape moments, and engage with the natural ambiance of birdsong, flowers, and the scent of trees, thus illustrating its profound connecting with nature.

Nameless Architecture is an architecture practice under the partnership of Unchung Na and Sorae Yoo. In a world rife with unpredictability, their approach to architecture is defined by their motto, "building simplicity."

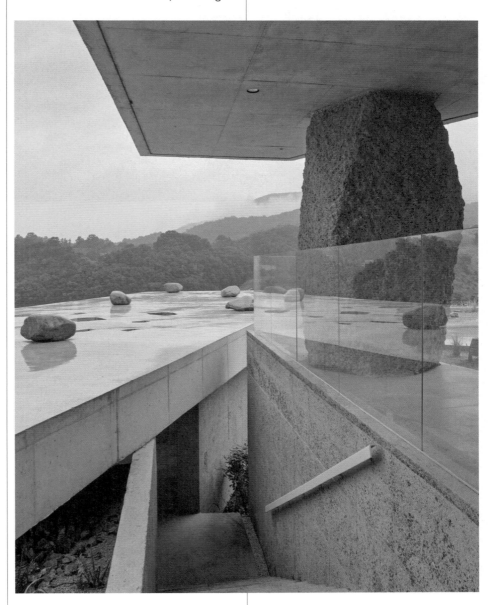

↑ 콘크리트월, 사진: 노경
Concretewall, Photo: Kyung Roh

THEMATIC EXHIBITION
PART 1. LAND ARCHITECTURE

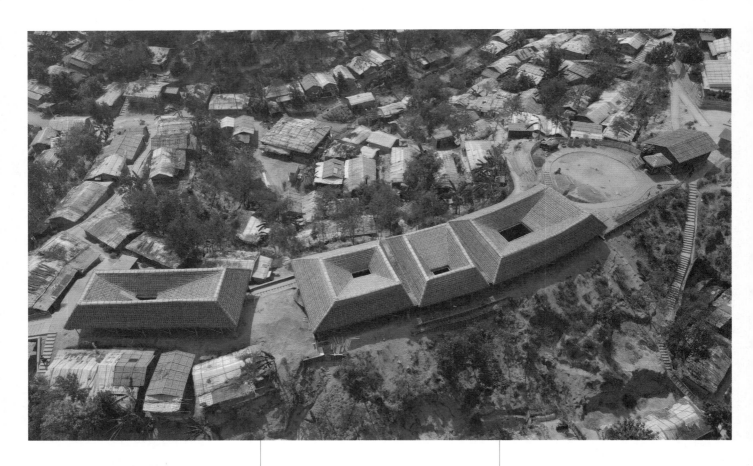

↑ 로힝야 문화 기념 센터, 사진: 리즈비 하산
Rohingya Cultural Memory Centre,
Photo: Rizvi Hassan

로힝야 문화 기념 센터
아담푸르, 2022
리즈비 하산

10

"정부는 난민 캠프에 영구적 건물을 지을 수 없게 제한했습니다. 영구적 건물처럼 보이거나 영구적인 걸 짓는다는 느낌을 풍길 수도 없습니다. 그렇기 때문에 건물 기초를 포함해 모든 것을 모듈화했습니다. 대신 미얀마 피난민들이 쓰고 싶어하는 재료를 쓰려고 노력했습니다. 이 분들에게는 야자나무 잎을 엮는 특별한 기법이 있는데, 우리는 수업을 마련해 지역 장인들에게 이 기법을 전수하게 해, 배워서 보존할 수 있게 했고, 이를 통해 난민들은 새로운 정체성을 갖게 되었습니다. 저는 이제 방글라데시에서 자연 소재로 무언가를 지어야 할 때마다 말합니다. 로힝야 사람들이 '이 재료를 매우 잘 다룬다'고 말입니다."

이동

난민 캠프를 처음 방문했을 때 눈앞에 펼쳐진 상황은 꽤 충격적이었다. 수백만 명의 사람들이 일상을 영위할 수 있는 가장 기본적인 요건조차 충족되지 않는 상황에 놓여 있었다. 비나 햇빛으로부터 가족을 보호할 수 있는 그늘막, 밤에 쉴 수 있는 거처, 씻을 수 있는 화장실 등 기본적인 시설 사용은 상상할 수조차 없는 상황이었다. 이런 상황에서 단 몇 주 안에 방글라데시로 이주하는 난민들을 위한 수천 개의 보호소와 위생 시설을 지어야 했다. 몇 년에 걸쳐 성장해야 할 도시가 2-3개월 만에 완성됐고, 또 준비해야 했다. 하지만 난민 시설을 가건물로만 짓게 한 법률처럼 시설 제공에 제동을 거는 제도 역시 해결해야 할 과제였다. 종종 정부가 난민들을 본국으로 송환해야 할 때도 있기 때문에 다른 도시, 마을과 비슷하긴 하지만 더 복잡하고 제한이 많았다.

그러나 수백만 명의 사람들이 어디로 갈지, 무엇을 할지 알 수가 없었고, 난민

캠프에서 태어날 다음 세대가 어떻게 살지도 알 수 없었다. 그곳에선 희망이 보이지 않았다. 그러다 우리가 그들을 진정으로 이해하고, 신뢰하며, 그들이 얼마나 함께 지내는지 등이 중요하지 않다는 걸 깨달았다. 평생을 살든 단 일주일을 살든 그곳을 가꿔야 한다는 걸 알게 된 것이다. 이처럼 이곳은 앞으로의 존속 위기에 놓인 지역사회의 문화와 정체성은 어떻게 극복할 수 있을지에서 출발하게 되었다.

기억

2020년에 UN 국제이주기구에서 연락을 받았는데, 그들은 이미 우리 프로젝트에 대해 알고 있었다. 정신건강 및 심리사회적 지원(MHPSS)팀을 통해서 지원하자는 제안을 받았고, 난민의 문화와 정체성을 다루기 위해 32개 가량의 난민 캠프에 연락을 시도했다. 이를 통해 여러 시인, 가수, 장인들을 알게 되었는데, 모두 본국 미얀마에서 전문적으로 활동하던

주제전 PART 1. 땅의 건축

Rohingya Cultural Memory Centre
Adampur, 2002
Rizvi Hassan

10

"The government forbade the construction of permanent structures in the refugee camps, ensuring nothing resembles or evokes the permanence of a fixed building. Consequently, we had to make every component, including the building's foundation, modular. However, we endeavored to incorporate materials preferred by the Myanmar refugees. These people possess a unique skill in weaving palm leaves, so we organized workshops with local artisans to pass down this technique, allowing it to be preserved and enabling the refugees to develop a new sense of identity. Now, whenever there is a need to build with natural materials in Bangladesh, I always mention how skilled the Rohingya people are with these materials."

Displacement

When we first visited the refugee camp, the scene that unfolded before us was quite shocking. Millions of people were living without even the most basic necessities for daily life. The absence of basic amenities such as shade to shield families from rain and sunlight, a place to rest at night, and even facilities to maintain personal hygiene was beyond conceivable. In this dire situation, we were tasked with constructing thousands of shelters and sanitary facilities for refugees relocating to Bangladesh within just a few months. A city that should have taken several years to develop was completed in merely two to three months, and yet, there was still much to prepare. However, we faced challenges due to regulations, like the ones mandating that refugee facilities be constructed as temporary structures only. This, along with the government's occasional need to repatriate refugees, made the project akin to building a city or village, albeit one that was far more

81

THEMATIC EXHIBITION
PART 1. LAND ARCHITECTURE

사람들이었다. 그들의 이야기를 통해 '그들의 문화와 정체성을 위한 장소를 짓는다면, 먼저 그들의 이야기에 귀 기울이고 배우려고 노력해야 한다'는 생각이 들었다. 결국 '메모리 센터'는 그들의 기억을 다루는 일이라 생각했기 때문이다.

그래서 그들과 함께 하는 다양한 워크숍을 제안했고, 실제로 미얀마에서 쓰던 기술이나 다양한 재료를 쓸 수 있는 워크숍으로 노인, 남성·여성 그룹 또는 어린이와 함께 지역사회의 주요 리더들과 진행할 수 있었다. 마치 디자인 스튜디오처럼 난민 캠프에서 매일 멋진 것들을 만들고 공유했다. 워크숍을 진행하면서 알게 된 것은 미얀마 가옥의 90%는 지붕을 니파 야자나무로 만든다는 점이었다. 예전에는 방글라데시에서도 쓰던 소재이지만 이제는 흔하지 않은 소재다. 니파 야자나무를 사용한 그들만의 전통 지붕 엮기 방법이 있다는 사실을 알게 되었고, 마찬가지로 대나무를 비롯한 천연 재료를 활용하여 목조 건물을 짓는 법도 더 자세히 알게 되었다. 또한 정부는 난민 캠프에 영구적 건물을 지을 수

없도록 제한했다. 따라서 무엇을 결정하거나 선택하든지 주변에서 구할 수 있는 자원이나 천연 재료, 임시 재료를 써야 했다. 영구적 건물처럼 보이거나 영구적인 걸 짓는다는 느낌을 풍길 수도 없었다.

그렇기 때문에 건물의 기초, 바닥, 기둥까지 모든 것을 다 모듈화했다. 문화적 측면을 고려해 난민들에게 익숙하고, 사용하고 싶어 하는 재료를 모두 쓰려고 했다. 지붕에는 니파 야자나무를 쓰기 위해 난민 캠프 주변에서 재료를 찾았는데 다행히 니파 야자나무가 있는 큰 정원을 찾을 수 있었다. 그곳에서 야자나무 잎을 수집했고, 야자나무 잎을 엮는 특별한 기법을 사용했다. 나뭇잎으로 이뤄진 판을 만들어 지붕에 겹쳐 쌓을 수 있게 하는 기법인데, 난민들을 통해서 알게 된 이 기법을 알리기 위해 즉시 수업을 마련했다. 우리를 비롯한 새로운 장인들에게 이 기법을 알려줄 수 있도록 했다. 이를 통해 기법을 알리고 보존할 수 있었고, 난민들은 새로운 정체성을 갖게 되었다.

수업을 통해 만든 니파 야자수잎의 판을 시험적으로 만들었고, 이를 들고 난민 캠프를

지나고 있었다. 갑자기 길에서 사람들이 모여들더니 나에게 "어디서 났어요? 이거 우리 고향에서 온 거예요. 캠프에서는 못 본 건데요"라고 묻기 시작했다. 길을 가다가도 지붕에 쓴 재료 하나로 사람들과 이어질 수 있다면 이 재료를 사용한 것이 큰 의미가 될 수 있을 것이라 확신했다. 사람들은 이제 메모리 센터에서 지붕을 엮은 이야기와 거기서 보이는 대나무의 짜임을 이야기한다. 그들은 평생 이 기법을 보아왔고, 따라서 이 모든 것은 그들의 기억과 연결된다. 이 기술을 다시 되살린다면 난민들의 마음을 이어주고, 깊은 감정을 느끼도록 할 수 있을 것이라 생각했다.

현재에 머무르기

사람들은 여전히 메모리 센터의 영속성에 대해 말하고, 메모리 센터가 영구적일 수 있는지 묻는다. 문제는 난민들의 고향에 있던 것을 여기서 만들 수는 없다는 점이다. 그들이 계속 여기에 머무를 것이라고 확신할 수는 없지만 이것을 함께 만든 기억은 우리와 함께 존재할 것이다. 이러한 경험은

complex and restricted.

However, we were at a loss as to where these millions of people could possibly go, what could be done, or how the next generation born in the refugee camps would manage to live. There seemed to be no visible hope in sight. Yet, it became clear to us that truly understanding and trusting these people, and their ability to coexist, Was not trivial but essential. We realized that irrespective of whether they were to spend a year or their entire lives there, it was imperative to improve their living conditions. Thus, our project began addressing the question of to preserve and rejuvenate the culture and identity of a community facing such profound existential threats.

Memory

In 2020 we were contacted by the UN's International Organization for Migration, who were already familiar with our project. They proposed collaboration through their Mental Health and Psychological Support (MHPSS) team, leading us to reach out to about thirty-two refugee camps to focus on

preserving the refugees' culture and identity. This initiative introduced us to numerous poets, singers, and craftsmen, all of whom had been professionals in Myanmar. Hearing their stories reinforced our belief that to construct a space truly reflective of their culture and identity, we must first listen and learn from them. Ultimately, we conceived the "Memory Centre" as a venue dedicated to honoring and preserving their memories.

We proposed various workshops to be conducted with the refugees, engaging people of all ages and genders, as well as community leaders. These workshops allowed participants to employ techniques and materials traditionally used back in Myanmar. In the refugee camp transformed into a veritable design studio, where daily, we crafted and shared remarkable creations. One significant insight gained from these workshops was that ninety percent of homes in Myanmar had roofs made from Nipa palm leaves, a material once also common in Bangladesh but now rare. We discovered their unique tradition of thatching roofs with palm trees and

learned more about building with natural materials, such as bamboo. Additionally, due to government restrictions, we were prevented from building any permanent structures in the camp. This meant that whatever we designed or chose had to utilize locally available, natural, or temporary materials, without creating the impression of permanence.

Consequently, we modularized everything from the building's foundation to its floors and pillars, keeping in mind the cultural preferences of the refugees. Specifically for roofing, we sought out Nipa palm trees around the refugee camp. Fortunately, we discovered extensive gardens these palms. We harvested their leaves and employed a special technique for weaving them into panels, which could then be layered to construct roofs. Recognizing the importance of this traditional method, which we learned from the refugees, we promptly organized workshops to share and preserve this technique. These sessions not only helped spread the knowledge but also empowered the refugees with a renewed sense of identity.

During one of the classes, we created a test panel from Nipa leaves. As I was carrying this panel through the refugee camp, people began asking, "Where did you find this? It's from our homeland. We haven't seen this around the camp." This moment made me realize the profound significance of using this material – if merely walking with a piece of roof material could forge such a connection with the people, it affirmed the deep value of our choice. Now, at the Memory Centre, people share stories of the roofs woven from these layers and the patterns seen in the bamboo, connecting them back to their hearts. They have grown up with technique, linking directly to their memories. Reviving this technique, I believe, will not only will bring the refugees closer together but also evoke profound emotions within them.

Being Present

People continue to speak about the permanency of the Memory Centre, asking whether it can be a permanent installation. The problem lies in the

나와 난민들에게 가르침을 준다. 그들이 미얀마나 다른 곳으로 돌아가든, 새로운 곳으로 이주하든 그들은 다시 일어설 수 있는 힘을 얻게 될 것이다. 그들은 이러한 기억과 문화적 규범을 간직하는 것이 얼마나 중요한지 그 가능성을 보았다. 처음에는 이게 꼭 필요한 것인지, 아름다운 것은 맞지만 왜 굳이 보존해야 하는지, 이걸 왜 만들어야 하는지 질문했다. 하지만 우리 모두는 아름다운 것을 만드는 일이 필요하다는 것을 깨닫게 되었다. 사람들이 모이기 시작했고, 이야기를 나누고 질문하기 시작했고, 이 점은 여기에 커뮤니티를 모으고, 마음에 힘을 불어넣는 강력한 힘이 있다. 건물이나 구조가 중요한 게 아니라, 더 잘할 수 있고 다시 일어설 수 있다는 마음의 힘이 중요하다.

갈등

처음에는 로힝야 난민들에 대한 고정관념이 있었다. 그들이 교육받지 못했다고 생각했고, 평화를 이룰 수 없을지도 모른다고

생각했다. 다가오는 갈등을 피할 길이 없다고 생각했지만 그들과 4-5년 이상 일한 지금 내 생각은 전혀 다르다. 이젠 그들이 대나무를 얼마나 아름답게 엮을 수 있는지, 자연의 소재로 얼마나 아름답게 작업할 수 있는지 알고 있다. 시멘트나 벽돌과 같은 새로운 소재가 등장했기 때문에 방글라데시 장인들은 이런 기법을 거의 망각했다. 이를 통해 새로운 정체성을 갖게 되었고, 함께 하는 노력으로 이루어낼 수 있었다 생각한다. 이제 방글라데시에서 자연 소재로 무엇을 지어야 할 때마다 말하게 된다. 로힝야 사람들이야말로 이 재료를 잘 다룬다고 말이다. 로힝야 커뮤니티를 통해 로힝야 사람들의 기술을 배우고 발전할 수 있는 것이다. 서로를 존중하고, 아름다운 것을 만들어내는 모습을 통해 지역사회의 자긍심을 높이고 정체성도 지킬 수 있었다. 여러 갈등과 모순에도 불구하고 난민을 수용하는 나라와 난민 커뮤니티 모두에게 자랑스러워할 만한 좋은 사례를 창조했다고 생각한다.

희망

나는 이곳에서 절대 희망을 잃지 않는 법을 배웠다. 처음 동료들과 난민 캠프를 방문했을 때는 어떤 희망도 보지 못했다. 사람들은 이런 상황에서 건축가가 무슨 일을 할 수 있는지, 대체 그곳에 왜 가는 것이며, 왜 가야만 하는지 물었다. 이제는 단단한 마음으로 자신 있게 말할 수 있다. 단 하루, 아니 일주일이라도 더 나은 삶의 환경을 만들어야 한다고 말이다. 난민 캠프를 가든, 가족과 어떤 곳을 가든 우리는 그곳을 깨끗이 치우고, 아이들과 다음 세대를 위해 더 좋은 곳으로 만들 것이다.

리즈비 하산은 방글라데시 출신 건축가로 기존의 관행에서 벗어나 건축의 다양한 역할을 탐구한다. 난민 캠프, 비공식 정착촌 등 다양한 장소를 방문해 건축이 그저 눈에 보이는 것, 측정 가능한 것만이 아니며, 손에 잡히지 않는 부분을 고려한 작업들을 이어오고 있다.

↑ 로힝야 문화 기념 센터, 사진: 리즈비 하산
Rohingya Cultural Memory Centre,
Photo: Rizvi Hassan

주제전 PART 1. 땅의 건축

impossibility of replicating exactly what the refugees had in their homeland here. While we cannot guarantee their prolonged stay, the shared memories of thatching the roofs together will endure with us. This journey imparts lessons to both me and the refugees. Whether they return to Myanmar or move elsewhere, they will carry the strength to rebuild. They have recognized the significance of holding onto these memories and cultural practices. Initially, there were doubts about necessity and preservation of this tradition, questioning its importance beyond its beauty. Such creation is a powerful tool for gathering a community, sparking dialogue, and emboldening the heart. It's not about the physical buildings or structures that matter most, but the inner strength to improve and rebound that holds true value.

Conflicts
At first, I harbored stereotypes against the Rohingya refugees, believing they were uneducated and incapable of fostering peace. I feared inevitable conflict. However, after four to five years of collaboration, my perspective has radically shifted. Now, I recognize their exceptional skills in weaving bamboo and crafting with natural materials. The advent of modern materials like cement and bricks had led Bangladeshi craftsmen to almost completely abandon these old techniques. But through our collective efforts, the Rohingya refugees have been able to craft a new sense of identity. Now, whenever there's a need to construct something with natural materials in Bangladesh, I confidently state that the Rohingya are masters of these materials. We have opportunity to learn and evolve through the skills of the Rohingya community. By fostering mutual respect and creating beauty together, we have enhanced and preserved the community's pride and identity. Despite various conflicts and hardships, I believe we have created a praiseworthy example for both the host country and the refugee community.

Hope
I have learned the invaluable lesson of never losing hope. In the beginning, upon visiting the refugee camp with my team, I saw no glimmer of hope. And people questioned what an architect could possible achieve in such a scenario, why we were going there, and the purpose of our visit. Now, I can confidently assert with conviction that even if it's for a single day, three days, or a week, we must strive to improve the living conditions. Whether in a refugee camp or on vacation with family, our duty is clear: to keep our environment clean and transform it be a better place for the children and future generations. It doesn't matter if it's a refugee camp or a permanent settlement; the imperative is always to strive for a better environment.

Rizvi Hassan is a Bangladeshi architect who breaks away from traditional practices to delve into the diverse functions of architecture. He has worked in various settings, including refugee camps and informal settlements, focusing on aspects of architecture that go beyond the tangible and measurable, embracing the intangible elements of his projects

THEMATIC EXHIBITION
PART 1. LAND ARCHITECTURE

"오픈패브릭의 작업에서 주인공은 땅, 토지, 토양이에요. 모든 프로젝트들의 작업과 연구는 땅 아래 있는 것을 연구하는 것에 초점을 둡니다. 땅의 건축을 공기와 연관 지어 볼 수도 있어요. 땅과 공기는 어떠한 경계나 한계로 제한받지 않습니다. 땅과 공기는 연속적인 매개체이고, 경계 없는 현실이자, 생태계이며, 지구 전체를 둘러싸고 있습니다. 땅은 'Palimpsest(땅과 시간의 겹)'이기에 시간도 하나의 요소입니다. 즉 땅은 다양한 역사와 요소가 겹쳐진 것이에요. 자연의 역사가 남긴 여러 흔적이 겹쳐진 것이고, 인간의 역사, 혹은 자연과 인간이 함께 남긴 흔적이기도 합니다."

사라지는 경계

'땅의 건축'은 하나의 강력한 개념이다. 이를 조경을 포함하는 총체적인 용어라고 생각할 수 있지만, 오히려 다양한 방면의 노력과 투자를 유도해 역으로 조경을 풍부하게 하는 것이라고도 생각한다. 따라서 기존의 생각에서 벗어난 새로운 시도를 통해 건축뿐만 아니라 인류 차원으로도 확장되어야 할 것이다. '땅의 건축'을 공기와 연관 지어볼 수도 있다. 땅과 공기는 어떠한 경계나 주어진 한계에 제한되지 않는다. 그것은 연속적인 매개체이며, 경계가 없는 현실이자 생태계로, 지구 전체를 둘러싸고 있다.

움직이는 지형

우리는 움직이는 지형, 지중해를 더 깊게 이해하기 위해 이 프로젝트를 시작하게 되었고, 이는 '지중해 대륙은 이동하는가?'를 묻는 프로젝트이기도 하다. 이 질문은 다시 땅의 건축을 묻는 것이기도 하다. 모든 경계를 무시하고, 체계 내에서 연속성의 요소를 다룬다는 점에서 그러하다. '움직이는

지형'이라는 개념은 브렛 밀리건 같은 여러 흥미로운 학자들이 언급한 개념이다. 밀리건은 기존의 '이주', '이동'의 개념에 대해 사물, 씨앗, 인간, 상품이 고정된 배경 위로 움직이는 게 아니고, 사실은 배경이 움직이는 거라고 말한다.

〈지중해 이주 지도〉 프로젝트는 다양한 시간의 척도를 모아, 매우 느린 지각판의 이동과 대류가 서로 멀어지거나 가까워지는 것 그리고 짧은 순간에 벌어지는 변화를 아우른다. 대륙 안에서 볼 수 있는 화산 폭발, 지진 등 즉각적 분열들을 살펴본다. 이 모든 요소는 서로 엮여 있다. 이처럼 거대한 매핑은 자율성의 요소, 의존성의 요소, 상호 의존성의 요소를 보여줄 수도 있다. 우리는 전혀 보이지 않는 해저 인터넷 케이블의 네트워크로 연결되어 있다. 또, 우리는 현재 가스 송유관과 관련한 위기를 목도하고 있다. 가스 송유관 시스템 역시 살펴보면 상호 의존적 체계를 즉각적으로 이해할 수 있다. 여기에는 당연히 지정학적 요소도 반영되어, 한 국가가 다른 국가보다 불리한 위치에

놓일 수도 있다. 여기에 서사를 덧붙여 보면, 이 모든 것들이 변화를 가리키고 있다고 생각한다. 연구자, 디자이너, 설계자들도 지중해 전체가 움직이고 있다는 사실을 이해해야 한다. 지중해는 이동하고 있으며, 매우 불안정하다.

보이지 않는 연결망

화산 폭발, 지각판, 지진, 주요 도시 내 강수량 등의 현상 및 변화들에 집중해볼 필요가 있다. 그중에서도 자원 추출의 문제를 심도 있게 다뤄야 한다. 우리 주변 경관은 송유관에서 추출된 자원에 의해 변형된다. 하지만 송유관은 중앙 아프리카, 러시아나 우크라이나에서 왔을지도 모른다. 염전, 풍력발전소도 마찬가지다. 연간 몇 밀리미터의 비가 내리는지 등의 강수량과 같은 도시 고유의 기후 조건 역시 고려해야 한다. 같은 지중해 안에서도 다양한 맥락이 존재하는데, 지중해 연안에는 엄청나게 건조한 곳이 있는 반면, 1년에 강수량이 0에 수렴하는 곳, 2,000mm에 이르는

Migrating Mediterranean
The Mediterranean, 2022
Openfabric
Francesco Garofalo

"In Openfabric's work, the primary focus is on the ground, the land, and the soil. All our projects and research are centered around prioritizing what lies beneath the surface of the earth. The architecture of the land can be considered in relation to the air and atmosphere as well. Neither the land nor air is confined by any boundaries or limits. They form a continuous medium, an unbounded reality, encompassing ecosystems and enveloping the entire globe. The concept of 'Palimpsest' applies to the land, indicating that time is an integral element. The land embodies overlapping layers of diverse histories and elements. It is a tapestry of traces left behind by the course of natural history, and marks made by both nature and human activities."

Borderless Reality
Land architecture is not just an all-encompassing term that includes landscape architecture; it's a robust concept that enriches landscape architecture through diverse efforts and investments. This idea should break free from the conventional constraints and extend beyond mere buildings to encompass humanity itself. Just as land architecture can be associated with the air and atmosphere, one might wonder: Can we design the air? Indeed, we can, since land and the atmosphere share commonalities. Neither is restricted by any boundaries or limits. They are a continuous medium, a boundless reality that wraps around the entire globe.

Migrating Landscapes
We began this project, to deepen our understanding of the Mediterranean and its shifting landscapes, essentially asking:, "Is the Mediterranean continent moving?" This question leads us back to the concept of land architecture, which involved overlooking all boundaries and focusing on the continuity within

systems. The idea of a 'migrating landscape' has been discussed by several notable scholars, including Brett Milligan. Milligan challenges the conventional notions of 'migration' or 'movement', arguing that it is not merely objects, seeds, humans, or goods that move across a static backdrop; rather, it is the backdrop itself that is in motion.

The 'Migrating Mediterranean' project aggregates various temporal scales to map the gradual movements of tectonic plates and the continents drifting apart or converging. It encompasses rapid changes occurring in mere moments, such as volcanic eruptions or earthquakes, within a continent. These phenomena are interconnected. This comprehensive mapping highlights elements of autonomy, dependency, and interdependency. We are invisibly connected through a network of undersea internet cables. Currently, we are also witnessing a crisis related to the gas pipeline networks, illustrating an immediate sense of mutual dependency when examined. Geopolitical factors

THEMATIC EXHIBITION
PART 1. LAND ARCHITECTURE

곳도 있습니다. 이는 평소에는 보이지 않던 변화들이 곧 드러날 조짐이라 추측한다.

쉽게, 우리의 식량은 어디서 오는 걸까? 다들 한 번쯤은 생각해볼 수 있을 것이다. 아침이나 점심을 먹으며 식재료의 원산지를 추적해 보는 것이다. 구체적인 답을 찾는 게 사실상 불가능할 것이다. 그 정보는 알 수도 없고, 우리에게 허락되지도 않는다. 건축 재료 역시 마찬가지로 재료들은 어디에서 온 걸까? 물론 이를 추적하기 위한 노력들이 있지만, 기존의 노력들 보다 더 발전해야 한다고 생각한다. 우리는 우리의 재료가 어디에서 왔는지 알아야만 한다.

사물의 이동
제인 후튼이 쓴 『상호적 경관』이라는 책이 있다. 이 책은 경관을 소비의 장소이자 생산의 장소, 즉 하나의 조합으로 여길 수 있음을 알게 해준다. 〈지중해 이주 지도〉 프로젝트는 이러한 사유를 바탕으로 한다. 조경가로서 거리에 나무를 심는다고 가정해본다. 하지만 대체 그 나무들은 어디에서 왔을까? 어떤 묘목장에서 온 나무일까? 우리는 그 나무를 어떻게 얻게 되었을까? 그 나무는 어떻게 길러냈을까? 여기서 가로수에 대한 상호적 경관은 200km쯤 떨어진 어느 묘목장이 된다. 화강암 테이블에 대한 상호적 경관은 산속 어딘가 존재하는 채석장이다. 우리의 모든 프로젝트와 사유에 이런 생각이 들어 있다. 다양한 규모의 공공공간 설계에서 수행하는 모든 물리적인 작업은 항상 생산의 경관을 참조한다. 심지어 땅이나 흙도 그것 어딘가에서 현장으로 가져온 상호적인 경관을 지닌다.

따라서 〈지중해 이주 지도〉 프로젝트는 일종의 초대와 같다. 경관을 연속적이며 통합적인 네트워크로 자립적으로 움직이는 이미지가 아니라 소비와 생산의 연쇄 안에서 보게 하는 것이다. 독립적으로 존재하는 건 사실 매우 어려운 일이다. 경관은 다른 경관에 의존한다. 경관이 소비되는 곳에서 먼 곳의 다른 경관에 기대기도 하고, 이것이 이 프로젝트에서 배운 가장 소중한 깨달음이다. 언제나 더 큰 시공간적 맥락에 최소점을 참조하고 시간과 공간에 질문을 던지는

것이다. '사물'은 어디에서 오는가? 이것이 전체를 아우르는 질문이라 생각한다.

오픈패브릭은 로테르담과 밀라노에 본사를 둔 조경, 도시계획 사무소로 글로벌 규모의 다양한 프로젝트를 진행하고 있다. 가구처럼 작은 것부터 지역 계획까지 다양한 규모의 프로젝트를 다루며 다양성에 대해 논의하는 것을 추구한다. 오픈패브릭의 대표, 프란체스코 가로팔로는 밀라노 공과대학교, 하버드 GSD에서 학생들을 가르치고 있다.

주제전 PART 1. 땅의 건축

also play a significant role, positioning one country at a disadvantage compared to another. By integrating these elements into a narrative, we underline the constant state of flux. Researchers, designers, and planners need to recognize that the entire Mediterranean basin is in motion and inherently unstable.

Hidden Connections
There is a pressing need to focus on natural phenomena such as volcanic eruptions, tectonic shifts, earthquakes, and rainfall in major cities. A critical issue within these changes is the extraction of resources. Our surroundings are reshaped by from pipelines, which might originate from Central Africa, Russia, or Ukraine, without our knowing. The same goes for salt ponds and wind farms. The unique climatic conditions of cities, such as annual rainfall measured in millimeters, must also be considered. Within the Mediterranean basin itself, conditions vary dramatically – from bone-dry areas with nearly zero annual precipitation to regions with up to two thousand millimeters. These are signs of changes that, though often invisible, are likely to emerge soon.

On a more personal thought, where does our food come from? This is a question many of us might have pondered while eating breakfast or lunch. Attempting to trace the origins of our food can be enlightening, yet definite answers are often elusive. We lack access to this information. The same applies to construction materials; while efforts exist to trace their origins, we must strive for greater transparency. Understanding the source of our materials is essential.

Material Movements
Jane Hutton's book 'Reciprocal Landscapes' reveals how landscapes serve dual roles as places of consumption and production, offering a combined perspective. The 'Migrating Mediterranean' project is inspired by this concept. Consider the role of a landscape architect planting trees along a street. One must ponder: where did these trees originate? Which nursery nurtured them? How were we able to acquire them? What was their growth process? In this scenario, a nursery some two hundred kilometers away becomes a reciprocal landscape for the urban street trees. Similarly, the landscape associated with a granite table traces back to a remote quarry nestled in the mountains. This concept of interconnectedness permeates all our projects, reminding us that every physical act in designing public spaces at varying scales invariably references a landscape of production. Even the earth or soil used in our projects has its own reciprocal landscape, having been transported from a distinct location.

Hence, the 'Migrating Mediterranean' project serves as an invitation to view landscapes not merely as autonomous entities in a seamless network but within the intricate interplay of consumption and production. True independence within landscapes is challenging; they are inherently dependent on each other. A landscape of consumption leans on distant landscapes, a profound insight gained from this project. It compels us to always consider the broader spatial-temporal context, prompting us to ask: 'Where do things originate?' This question encapsulates the overarching theme of our inquiry.

Based in Rotterdam and Milan, Openfabric is an international landscape architecture and urbanism practice taking on a range of projects. They work on projects of a range of scales, from furniture to regional planning. The CEO of Openfabric, Francesco Garofalo, is a professor at the Polytechnic University of Milan and Harvard GSD.

THEMATIC EXHIBITION
PART 1. LAND ARCHITECTURE

"땅, 터, 대지, 이것은 동양 건축에서 중요하고 자연스러운 개념이었어요. 한국의 경우에는 굉장히 오래 전부터 터를 읽으려는 노력들이 있어왔어요. 단순히 터의 문제가 아니라, 씨족 마을에서 사람, 농업, 바람으로 인해 저절로 있어왔던 노력들인 반면 서양에서는 이제 막 눈 뜨고 있는 단계죠. 이렇게 우리한테 전통적으로 내려오고 있는 문화적인 면을 우리 스스로 잘 지켜가면 좋을 것 같아요. 터에 대해서 다같이 동감하고, 땅에 대해서도 함께 동감하는 것이죠.

경관, 랜드스케이프 같은 것들은 서구적인 개념이에요. 인간을 중심으로 바라보는 풍경의 개념인 거죠. 그래서 저는 '그라운드 스케이프'라는 말을 쓰고 있는데, 이것은 지표면 위의 바다, 호수, 그 안의 미생물, 식생, 물고기 같은 것들이 모두 포함되는 개념입니다. 사람도, 문화도 포함될 수 있습니다. 이런 포괄적인 개념에서 경관을 다뤄야 하는 것은 당연한 일입니다. 그래서 우리는 오래전부터 서양에서 말하는 랜드스케이프보다 더 넓은 개념을 가지고 있었고, 이것을 잊지 않는 것이 중요하다고 생각했습니다."

평평한 섬

가파도는 평지 섬이다. 해수면에서 제일 높은 지점이 20m밖에 안 되는데, 이 같은 섬은 세계적으로 드물다. 섬이라는 것은 화산 작용에 의해서 생겨나기 때문에 대부분 산으로 이루어져 있는데, 가파도는 평지 섬이기 때문에 수평적인 경관이 가장 중요했다. 또 가파도의 전체 크기가 30만 평이 안 된다. 마치 18홀짜리 골프장 하나 크기와 같다는 말로 걸을 수 있는 커뮤니티가 된다는 것이다.

가파도는 크지 않은 섬이고, 평지 섬에, 육지에서도 가깝기 때문에 생태적으로 잘 복원한다면 굉장히 중요한 공원이 될 것이라고 생각했다. 가파도에 방문하면 섬이 아닌 주변이 보인다. 바다, 우리나라 최남단인 마라도 섬, 제주도에서 가장 아름다운 모습과 풍경이 보인다. 그래서 가파도는 일종의 자연의 무대이자 풍경의 무대였다. 가파도 자체만 보면 아주 특별한 장소는 아니지만, 평지 섬이라는 것 자체가 주변 맥락과 풍경, 그리고 기후까지도 모두 아우르기 때문에 굉장히 특별한 섬이라 생각했다.

시간의 풍경

프로젝트 진행과정에서 중요하게 생각했던 것은 가파도의 일 년 열두 달의 풍경이었다. 가파도에는 눈으로 보이는 풍경, 지표면의 풍경이 있는데 5월이면 청보리가 피고, 가을이면 갈대가 있다. 평지 섬이라 바다에 생물이 풍부했고 이를 포함한 바다 풍경 역시 중요한 부분이었다.

가파도에는 정주민이 150명인데 이곳에 외지인이 많아지면 섬이 망가지게 될 거라고 생각했다. 그래서 외지인이 적절하게 올 수 있는 밀도 조절이 중요했고, 어떤 건축물을 어떤 규모로 만들 것인지를 고민했다. 이를 위해 우리는 마을 풍경, 생업의 풍경 등 주변의 모든 것들을 조사했다.

그리고 이러한 조사를 시간 순서대로 나열했다. 이것이 그라운드스케이프를 보는 방법인데, 어떤 장소나 도시, 환경을 볼 때 시간이라는 요소를 고려해야 하는 것이다. 단순히 시각적인 시선에서는 안 보이는 것들이 시각을 포함한 문화, 기후, 인물 등을 나열해 보면 새롭게 보이기 때문이다.

시나리오 기반 계획

마스터플랜에 의해 프로젝트를 만들어 낼 수도 있지만, 사실 이 프로젝트 같은 경우 마스터플랜이 불가능하다고 봤다. 마스터플랜은 소위 건축가가 주도적으로 되어서 모든 것을 수렴하는 방식인데, 이는 정주민들을 위한 것이 아니라 생각한다. 시나리오 기반 계획은 여러 상황을 염두에 두고 대처해 나가도록 했고, 극한 경우에는

프로젝트가 멈출 수 있는 상황도 고려했다. 우리나라가 휴전 상태에 있듯이 가파도 프로젝트는 그 정도 단계에 있다.

27만 평 밖에 안 되는 가파도에 항구가 두 개 있다. 두 개의 항구를 잇는 가운데 길을 활성화하면 27만 평의 나머지 부분들은 생태를 보존할 수 있는 절호의 찬스일 거라고 생각했다. 마을 사람들한테는 입구에 마을의 이미지를 만들어낼 수 있는 그늘 겸 쉼터가 필요할 것이고, 반대쪽에 있는 많은 창고를 정비할 수 있는 어업 센터가 필요할 것이며, 어업 센터에서는 수산물을 좋은 가격에 팔면 수익이 생길 것이라 생각했다. 수익이 생기면 자연스럽게 젊은이들이 섬에 들어올 것이고, 그래야 이 마을이 지속 가능하다고 생각한 것이다. 이 과정이 바로 시나리오 계획이다.

당시 150명이었던 가파도의 인구를 어떻게 지속할 것인가가 가장 중요했다. 주민들의 평균 나이는 70대 이상이었기 때문에, 노령화가 지속되면 섬의 인구는 20년 안에 사라질 것이다. 가파도의 지속 가능성을 만들기 위해 젊은 사람들은 어떻게 유입시키고, 생활과 문화, 환경을 어떻게 지속할 것인가가 매우 중요했다.

최소한의 구조물

가파도의 건축물이 지속 가능하려면 섬에 살고 있는 고령의 주민들이 직접 손쉽게 고칠 수 있어야 하며, 재료 또한 쉽게 구할 수 있는 것이어야 했다. 가파도는 섬의 섬 형태이기 때문에 공사를 하려면 콘크리트가 배를 타고 들어와야 하기 때문이다. 이 건축물은 '아름다운 건축물'이 아니라 '최소한의 구조물'이다. 최소한의 비용을 들이며 마을의 생태를 건드리지 않아야 했고, 고령의 주민도 고칠 수 있도록 만드는 것. 이러한 진정성이 가파도 프로젝트의 가장 중요한 차별점이다.

'AiR'라고 부르는 '가파도 아티스트 인 레지던스'는 버려진 지하 구조물이었다. 그 장소가 굉장히 아름답기 때문에 20여 년 전에 숙소를 지으려고 누군가 시도하다가 지하 구조물만 짓고 부도가 났다. 구조물은 20년 이상 물에 잠겨 있었는데, 평지 섬에 지하 구조물이라고 하는 것은 굉장히 귀한

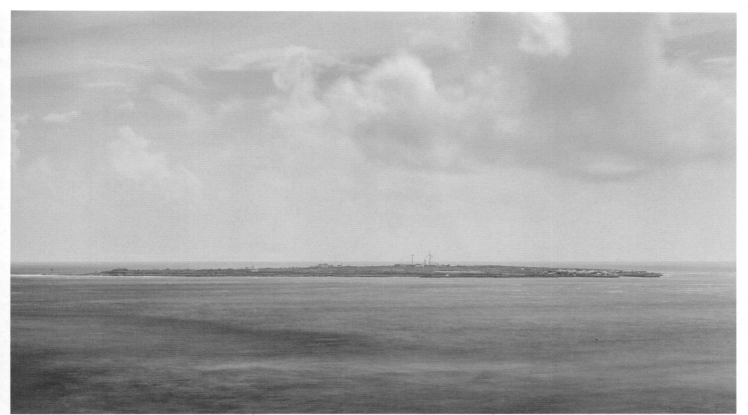

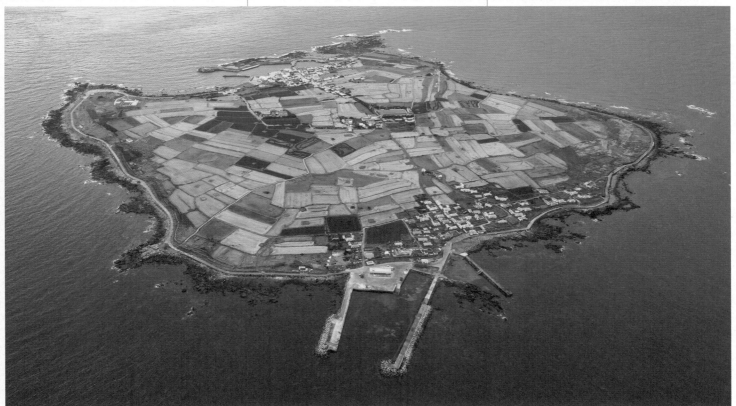

↑ 가파도 프로젝트, 사진: 김인철
Gapado Island Project, Photo: Inchul Kim

THEMATIC EXHIBITION
PART 1. LAND ARCHITECTURE

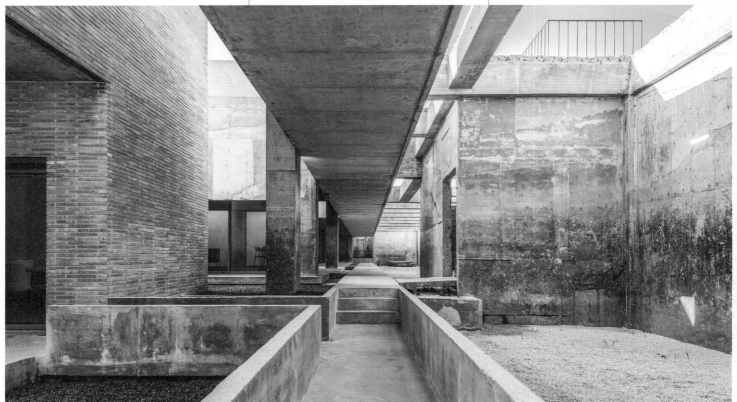

↑ 가파도 프로젝트, 사진: 김인철
Gapado Island Project, Photo: Inchul Kim

주제전 PART 1. 땅의 건축

Gapado Island Project
Jejudo, 2018
ONE O ONE Architects
Wook Choi

"In Eastern architecture, concepts of land, ground, and earth have always been fundamental and inherent. In Korea, there exists a longstanding tradition of understanding and interpreting the land, which transcends mere location selection. It encompasses clan villages, considering the interplay of people, agriculture, and wind. This holistic approach is only recently beginning to be acknowledged in the West. It is crucial for us to preserve our culture, which has been handed down through generations, by fostering a deep connection with the land and earth.

The term 'landscape' is primarily a Western concept, centered around human perspectives. This is why I prefer the term 'groundscape,' which encompasses everything on the Earth's surface, including oceans, lakes, microbes, vegetation, and fauna. Humans and their culture are integral parts of this concept. 'Groundscape' provides a more holistic view than the conventional Western notion of 'landscape.' It is essential for us to remember and uphold this broader interpretation that has been a part of our understanding for a long time."

A Flat Island
Gapado is an uncommon example of a flat island. Its highest point barely reaches twenty meters above sea level, a rarity worldwide since islands typically form from volcanic activity and are mostly mountainous. This flatness defines Gapado, making its horizontal landscape its most distinctive aspect. Additionally, the island's total area is less than a million square meters, equivalent in size to an eighteen-hole golf course,

facilitating a walkable community.

Gapado, being small and close to the mainland, could become an exceptionally significant park if ecologically restored. When visiting Gapado, one's focus shifts from the island to its surroundings: the sea, Marado—the southernmost point of Korea—and the splendid vistas of Jejudo. Thus, Gapado serves as a natural and scenic stage. While the island itself may not seem extraordinary, its uniqueness lies in its flatness and how it integrates with the surrounding context, landscape, and climate, rendering it a particularly special island.

Landscape of Time
Throughout the project, we prioritized the diverse landscapes of Gapado throughout the year. The island presents visible landscapes, such as the horizon, where green barley blooms in May and reeds appear in autumn. The island's flatness also means that its surrounding ocean, rich with marine life, is an integral part of the scenery.

Moreover, Gapado has only one hundred and fifty residents. An influx of outsiders could disrupt the island's delicate balance. Therefore, managing the influx of visitors through density control was critical. Deciding on the type and scale of buildings was essential to maintaining this balance. Consequently, we thoroughly investigated the island's community, traditional livelihoods, and landscapes.

As discussed earlier, elements were arranged chronologically to provide a linear narrative. This approach mirrors the way we perceive the 'groundscape.' When observing any location, city, or environment, we must consider the temporal dimension, examining all twelve months of the year. Through this lens, aspects not immediately visible—such as cultural and climatic changes, and the community—become apparent, unraveling the narrative over time.

Scenario-based Planning
For this project, we determined that a conventional master plan was not suitable. Typically, a master plan is architect-led and aggregates all elements under a single vision, but we felt this approach would not serve the

locals adequately. Instead, we adopted a scenario-based planning approach, which allows for flexibility in response to a range of possible situations and even contemplates the possibility of project suspension, much like the ongoing ceasefire status of Korea. The Gapado project, therefore, was in a state of limbo.

Gapado is a modest island, covering just over 900,000 square meters, yet it boasts two harbors. By revitalizing the central road that connects these harbors, we saw an invaluable opportunity to preserve the island's remaining natural environments. The plan included creating a communal space at the village entrance that could serve as both a landmark and a shelter, and establishing a modernized fishing center opposite the existing one, equipped with adequate storage facilities. By processing and selling marine products at fair prices, particularly to markets in Seoul, we anticipated generating income that could entice younger people to the island, thereby ensuring its sustainability. We adjusted our plans according to these scenario-based strategies.

At the time of our assessment, Gapado had fewer than 150 residents, and addressing the challenges of sustaining this population, particularly given its aging demographic with an average age in the seventies, was paramount. The island faced the risk of depopulation within two decades. The critical questions were how to attract young people back to the island and how to maintain the community's lifestyle, culture, and environment sustainably.

Minimum Structure
To ensure sustainability, it was crucial that the local elderly could easily repair the architecture themselves. Simplicity in repair and material usage is fundamental to sustainability. Our approach started from these very basic principles. Practically, delivering tangible cultural benefits to the island was challenging due to its isolated nature. For instance, any construction effort required materials like concrete to be shipped in by boat, presenting logistical challenges. However, we managed to implement parts of our vision despite

보물 같은 것이었다. 섬 풍경을 망치지 않기 때문이다. 우리는 지하 구조물을 어떻게 활용할 수 있을까 고민했고, 여러 아이디어가 있었으나 결론적으로는 섬에 문화가 필요하다는 생각이 들었다. 이곳은 원래 소를 키우는 곳이었고, 정주민이 없는 장소였기 때문에 문화가 없는 장소였다. 문화가 없는 섬에 사람들을 유입시키기는 매우 까다로웠고, 그렇기 때문에 섬이 지속 가능하려면 문화에 대한 자부심이 굉장히 중요할 것이라고 생각했다. 이곳에 아티스트 레지던스가 생겨서 그곳에 세계적인 작가들이 오게 되면 가파도에 문화가 축적될 수 있을 것이라 상상했고, 모두 흔쾌히 이 기획을 찬성해 주었다.

레지던스는 아티스트에게는 특별한 공간이 되었고 이는 주민들에게도 마찬가지였다. 이곳에는 탑처럼 엘리베이터가 올라와 있어서 마을 어르신들이 준공 후에 올라가 볼 수 있었는데 그때 '아, 우리 동네가 이렇게 생겼구나'하고 처음 보시게 되었다. 이곳에는 높은 건물이 없기 때문이다. 이곳에서 주민들은 자신들이 사는 마을을 보았고, 아티스트들은 자연의 원초성을 봤으며, 건축가는 그를 위한 특별한 공간을 선사했다고 생각한다.

보존을 위한 변화
긍정적이든 부정적이든 가파도의 풍경은 많이 변했다. 외지로부터 들어오는 인구가 많아진 것에 대한 우려는 있지만, 마을 주민들에게는 자신들의 장소를 새롭게 바라볼 수 있는 계기가 될 것이라는 점은 분명하다. 그렇기 때문에 지금 환경에서는 마을 사람들의 삶이 완전히 달라졌다고 생각한다. 다만 시간이 지나 조금 더 성숙되면 그다음 단계에 우리의 과정이 있을 것이다. 과거는 무엇을 남겨놔야 하고, 미래를 위해서 지금 단계에서 무엇을 해야 하며, 지금은 못하는 것을 미래에는 남겨두는 일은 중요하다.

건축은 꽃꽂이가 아니라 농사를 짓는 것이다. 땅을 보고, 문화를 보고, 물을 주듯이 보살펴서 거기서 피어나는 것이 무엇인지를 보는 것이다. 그렇기 때문에 가파도의 장점을 다른 곳으로 옮겨간다는 것은 있을 수 없는

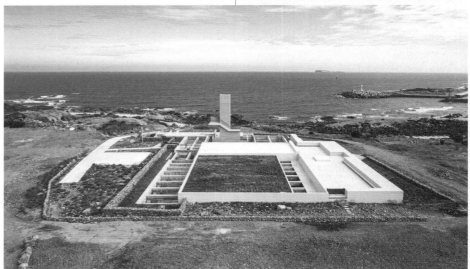

일이다. 가파도 프로젝트에서는 땅, 사람들, 오랫동안 변하지 않은 시간대를 기록하고 보존하려 노력했다. 지금 우리가 할 수 있는 부분에 기여를 했다는 것이 중요하며, 다른 장소에서도 이런 작업을 해야 한다고 생각한다. 우리는 앞으로의 작업에서도 지금과 같은 태도로 임할 것이다.

원오원 아키텍츠는 눈이 닿는 부분, 손이 닿는 부분, 발이 닿는 부분, 그리고 마음이 가는 부분을 디자인하고 있는 사무실이다.

↑ 가파도 프로젝트, 사진: 김인철
Gapado Island Project, Photo: Inchul Kim

these obstacles. The architectural structures were designed not for their aesthetic appeal but for their minimalistic functionality, built with minimal cost in mind, without disrupting the local ecosystem, and allowing for easy maintenance by the elderly residents. The authenticity and respect for the local context and needs have been the Gapado Project's most distinctive attributes.

The 'Artist in Residence' (AiR) on Gapado repurposed an abandoned underground structure. This site, abandoned for over two decades after a failed construction project, presented a unique opportunity given its beauty and the island's flat terrain. Utilizing this underground space was crucial since any above-ground development could detract from the island's scenic beauty. The space sparked numerous ideas, including a brewery for the local green barley festival. However, considering the island's history of minimal habitation and lack of cultural activities, we focused on creating a meaningful cultural presence. A vibrant artist residency could foster a sense of pride and cultural growth, attracting young people and contributing to the island's sustainability. This vision for an artists' residence was warmly received and became part of our broader strategy for cultural enrichment on Gapado.

For the artists, this space became a sanctuary, offering an elevator for the disabled, which acts like a viewing tower. For the first time, the village elders were able to see their community from a new perspective, given the lack of tall structures on the island. This allowed the elders to see their village anew, while artists gained inspiration from the island's untouched nature. From my perspective as an architect, creating this unique space was particularly fulfilling, offering new vistas and experiences for both the local community and visiting artists.

Change to Preserve
Regardless of being positive or negative, the landscape on Gapado has changed significantly. While the influx of outsiders can be seen as negative, it likely provided an opportunity for the

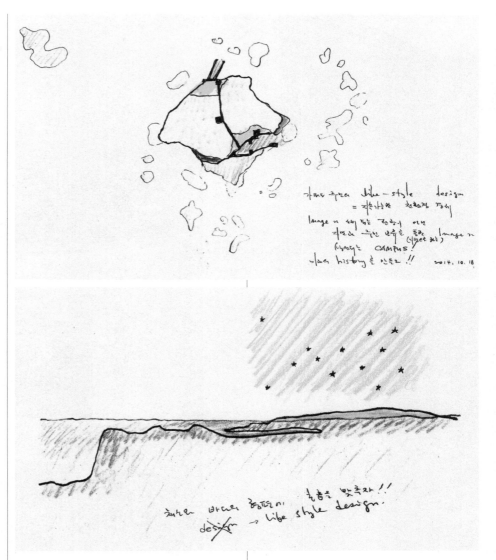

residents to reconsider their sense of place. As a result, I believe there has been a profound change in the lives of the villagers. As time passes and we mature, we'll encounter the next phase of our process. Deciding what to retain from the past, what actions to take in the present for the future, and what currently impossible tasks to reserve for future efforts are crucial considerations.

While the influx of outsiders can be seen as negative, it likely provided an opportunity for the residents to reconsider their sense of place. As a result, I believe there has been a profound change in the lives of the villagers. As time passes and we mature, we'll encounter the next phase of our

process. Deciding what to retain from the past, what actions to take in the present for the future, and what currently impossible tasks to reserve for future efforts are crucial considerations.

ONE O ONE Architects is a firm that designs things that can be touched by our eyes, hands, feet, and even our hearts.

↑ 가파도 프로젝트, 드로잉: 최욱
Gapado Island Project, Drawing: Wook Choi

THEMATIC EXHIBITION
PART 1. LAND ARCHITECTURE

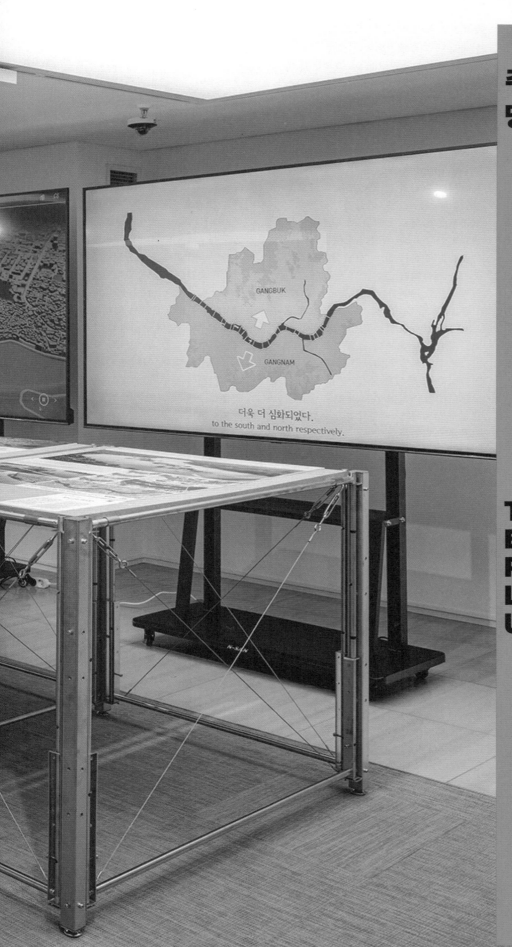

더욱 더 심화되었다.
to the south and north respectively.

THEMATIC
EXHIBITION
PART 2.
LAND
URBANISM

서울그린링과
미래변환

주제전의 두 번째 파트 '땅의 도시'에서는 주제에 대한 건축가들의 리서치 작업과 아이디어를 소개한다. 주요 내용은 미래 도시 서울과 대한민국의 모습을 상상하는 것으로, 크게 서울그린링(SGR), 도시건축의 미래변환(OCS), 서울도시건축플랫폼(SAUP)으로 나누어져 있다.

먼저 '서울그린링(SGR, Seoul Green Ring)'은 조선 초기 서울 성곽이 들어서는 한양의 옛 모습을 출발점으로 삼았다. 서울은 태조 이성계가 조선의 도읍지로 정하고 성곽을 세우면서 순성길로 연결되었다. 이후 사람이 모여들며 자연스럽게 산과 물, 지천을 중심으로 도시가 형성되어 성장했고, 현재에 이르러서는 근대화와 경제발전을 거치면서 거주 인구 1,000만 명과 수도권 활동 인구 2,500만 명이 모이는 터전이 되었다. 서울은 이러한 급속한 성장과 확장 속에서도 산으로 둘러싸인 외곽 녹지를 둘레길로 연결하여 그 특징을 유지했다. 그러나 최근 코로나19를 거치며 녹지와 거주지 간의 연결과 선형 공원의 필요성이 이전보다 더욱 강조되면서, 보행로·공원·주거지를 최대한 연결하는 쾌적한 정주 환경 제공의 필요성이 더욱 높아지고 있다. 이러한 시대 변화에 발맞추어 향후 교통 인프라의 지하화로 만들어지는 녹지와, 기존의 공원, 한강과 지천을 포함하여 서울 전체를 약 3km 정도 반경의 그린 보행로로 연결하여 주거지 및 상업지에서 쉽게 주요 녹지로 갈 수 있도록 하는 그린 패스 네트워크(Green Path Network)를 조성하는 것이 서울그린링의 목표이다. 서울그린링은 생태 도시 서울의 미래 비전을 상정하는 일종의 '담대한 혁신 목적(MTP, Massive Transformative Purpose)'이다. 이것이 실현되기 위해서는 신축되는 건축물의 지층들이 다양한 방식으로 연결될 수 있도록 입체 공공보행통로를 조성하고, 이에 대한 도시계획적 인센티브 체계를 만드는 것을 고민해야 한다. 서울그린링은 향후 도심 항공 교통(UAM)과 같은 미래 운송 수단의 응급 통로로도 활용될 수 있을 것이며, 이를 통해 우리 후손들은 녹지가 연결된 생태 도시 서울을 향유하게 될 것이다.

다음으로 '도시건축의 미래변환, 원시티스테이트(OCS, One City-State)' 파트는 도시의 미래가 어떻게 변할지, 그리고 우리가 미래 대한민국의 어디서 어떻게 살 것인지에 대한 탐구이다. 인공지능의 도움을 받아 데이터 마이닝 과정을 통해 드러나는 미래 도시 건축의 키워드는 크게 '교통 물류, 디지털 변환, 탄소 중립, 인구 변화' 네 가지이다. 이들 키워드를 중심으로 도시의 미래 모습을 살펴보고, 미국과 유럽 그리고 중국과 일본에서 보여지는 메가리전(Megaregion) 현상을 연구하여, 인구가 감소하고 지역이 소멸해가는 대한민국의 미래를 고민해보고자 했다.

마지막으로 '서울도시건축플랫폼(SAUP, Seoul Architecture & Urbanism Platform), 한강고래'는 입체화된 디지털 공간을 통해 도시 공간에 대한 아이디어를 제안하고 공유할 수 있는 일종의 미래 공간 상상 플랫폼이다. 이번 전시에서는 다양한 건축가들이 꿈꾸고 생각하는 서울의 미래 모습을 컴퓨터 화면과 모바일로 손쉽게 체험해볼 수 있다. 한강고래는 아직 시작 단계에 불과하지만 점차 다양한 아이디어가 누적되면서 비엔날레 이후에도 계속해서 전시되고 활용되는 중요한 건축 소통의 플랫폼이 될 것이다.

Euiyoung Chun

FUTURE TRANSFORMATION AND SEOUL GREEN RING

The 2nd part of the Thematic Exhibition "Land Urbanism" introduces architects' research works and ideas on the theme. The main contents are imagining the future city of Seoul and South Korea. These are largely divided into three categories: Seoul Green Ring (SGR), Future Transformation of Architecture & Urbanism (OCS), and Seoul Architecture & Urbanism Platform (SAUP).

Seoul Green Ring (SGR) started its concept from the old city of Hanyang Castle, where the Seoul Wall was built in the early Joseon Dynasty. Hanyang, the old city name of Seoul, was connected by Sunseong-gil around the castle wall as King Taejo designated it the capital of Joseon and built its wall. Since then, the population has increased, and the city has naturally formed its physical shapes around mountains, waterways, and valleys. Through modernization and economic development, it has become a place with 10 million residents and 25 million working people in the metropolitan area altogether. Despite the expansion to Gangnam and the city's growth, mountains surrounding Seoul were connected by the Seoul Dulle-gil and maintained its characteristics. With the growing emphasis on linear parks and the integration of parks with residential areas due to the impact of COVID-19, the importance of creating connection between parks and residences has escalated. Enabling seamless connectivity between pedestrians, parks, and their residences has become a crucial aspect in enhancing the quality of urban spaces. The objective of Seoul Green Ring is to establish a 3km-radius green path network in each area of Seoul that links the entire city, including the Han River waterfront. This network aims to facilitate convenient access to key green spaces from both residential and commercial areas across Seoul. Seoul Green Ring represents a form of "Massive Transformative Purpose," envisioning Seoul's future as an ecological city. To realize this vision, it is essential to establish urban planning incentive systems that utilize on multi-layered public walkways for new buildings. This green ring can be used as emergency channels for future transportation such as urban air mobility (UAM) and our descendants will enjoy the future ecological city, Seoul.

One City-State (OCS), the future transformation of architecture and urbanism, is an exploration of how cities will change and where and how we will live in future Korea. The keywords of future urban architecture revealed through a data mining process with the help of AI can be largely divided into four categories: transportation logistics, digital transformation, carbon neutrality, and population change. Focusing on these keywords, our goal was to look at the future of megaregions in the United States, Europe, China, and Japan, and the future of Korea, where the population is decreasing and some remote regions are going extinct.

'SAUP, Hangang Whale' serves as a digital platform for imagining the future of urban spaces in Seoul. Various architects' diverse ideas of future Seoul are showcased in this exhibition, allowing easy exploration via computer screens and mobile devices. Although currently in its early stages, Hangang Whale could evolve into a significant platform for architectural communication as a variety of ideas accumulate over time, even after the Seoul Biennale of Architecture & Urbanism.

서울그린링

서울그린링은 '땅의 건축과 땅의 도시'를 주제로 자연과 유기적으로 연결되는 서울의 미래 비전을 그려보는 프로젝트다. 이러한 생각은 서울도시건축비엔날레를 준비하면서 "서울의 원풍경은 자연생태도시이다"라는 조병수 총감독과의 대화에서 시작되었다. 이후 프랜시스코 레이바(Francisco Leiva)와 함께 아이디어를 공유하고, 서울그린링의 매니페스토*를 준비하면서 많은 생각을 발전시킬 수 있었다.

생태도시 서울의 미래 비전은 경부고속도로 지하화로 시작되는 새로운 녹지와 기존 공원, 산지, 한강 및 지천들이 약 3km 반경의 원형 그린 패스 네트워크로 연결되는 것을 시작으로 한다. 이러한 그린링들이 입체 공공보행통로를 통해 도시 내부와 건축물로 연결되어 도시 전체가 보행으로 연결되는 것을 목표로 한다. 입체 공공보행통로는 녹지와 녹지, 또는 녹지와 건물을 연결하는 일종의 새로운 지상층의 개념이다. '그라운드 플로어(Ground Floor)'의 개념을 1–3층의 지상층 및 지하층까지 확대하여 저층부를 멀티 레이어의 입체 공공보행통로로 개방하는 경우, 다양한 인센티브를 제공하여 보행이 연결된 도시를 만들어가자는 생각이다. 새롭게 지어지는 건축물과 재개발을 중심으로 건물의 내부 기능만을 중시하는 기존의 방식을 탈피하여 건축물이 자연과 연결되도록 인센티브 체계를 갖추는 것이 필요하다. 이러한 인센티브 체계가 지상층의 녹화와 건축물의 그린 아트리움, 공중정원, 그린테라스와 같은 개념으로 확장된다면 도시 전체가 탄소발자국을 낮추는 자연중심 생태계로 전환될 수 있을 것이다. 시민들이 이용하는 입체 공공보행통로에 녹화가 이루어진다면 가로수처럼 공공이 함께 관리하며 저층부의 녹도를 가꾸어 나가는 지속 가능한 시스템 또한 고려되어야 한다. 중요한 것은 이러한 녹지축을 통해 도시 내 주요 녹지들이 연속적으로 연결될 수 있도록 하는 것이다. 이를 위해 역세권 또는 주요 녹지와 공공보행통로를 연결하거나 보행연결형 공공공지를 제안하는 경우 상응하는 건폐율과 용적률 등의 인센티브 체계가 도시 차원에서 고민되어야 한다.

서울그린링은 작은 여러 개의 그린링이 모여 서클패킹으로 클러스터링되며, 커다란 외곽링 속에 작은 여러 개 서브링을 만들어가는 과정이다. 이러한 과정을 도시에 적용하는 그린링 어바니즘(Green Ring Urbanism)의 개념은 산과 하천, 해안으로 둘러싸인 대한민국의 주요 광역시들에 적용하는 것도 가능할 것이다. 오늘날 뉴욕의 센트럴파크가 뉴요커들에게 큰 선물이 되었듯, 우리가 고민하기 시작한 '서울그린링'은 훗날 이 땅을 살아갈 후손들에게 커다란 선물이 될 것이다. 생태도시, 서울의 미래를 위해 서울그린링(SGR)의 매니페스토에 담고자 하는 도시의 원칙은 다음과 같다.

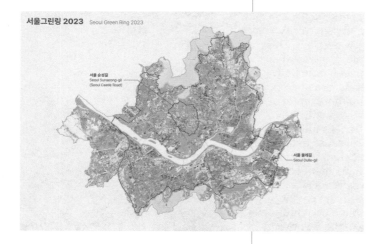

↑ 서울그린링 2023
Seoul Green Ring 2023

*** 서울그린링 매니페스토, 생태 도시 서울의 원칙 3**

1. 서울그린링은 하나다
어떠한 녹지공간도 고립되거나 조각난 채로 남아서는 안 된다. 연속성이 가장 중요한 가치로 여겨지는 서울그린링 네트워크는 향후 생태도시 서울의 녹색 심장의 역할을 할 것이다. 모든 그린링은 최대한 많이 연결되어 있어야 하며, 시민들이 직장과 주거지에서 도보로 20분 내에 쉽게 접근할 수 있어야 한다. 공공보행의 통로로 연결되기 위해서는 상대적 과밀 지역을 만드는 것과 이에 따른 건축 인센티브 시스템을 적용하는 것이 필요하다. 이러한 노력들을 통해 더 많은 녹지가 연결된 미래 서울을 향유할 수 있을 것이다.

2. 물길은 그 자체로 존중되어야 한다
물길은 자연과 도시의 계곡을 통해 물의 흐름을 드러낸다. 물은 산길에서 흘러내려 가면서 토지에 자양분을 공급하고 지형에 따라 산길, 숲길, 계곡을 거쳐 바다로 흘러간다. 이러한 물길과 숲길의 주요 경로에 건축물이 지어져서는 안 되며, 이 길에 세워진 건물들은 비켜나도록 하거나 자연과 조화되는 새롭고 창의적 해결방안이 마련되어야 한다.

3. 도시는 자연중심의 생태계이다
자연과 건축물 사이의 경계는 사라져야 할 것이다. 도시는 사회적, 기술적, 경제적 및 문화적 요소를 갖는 자연 중심의 생태계로 여겨져야 한다. 개발은 환경과의 통합을 기반으로 이뤄져야 하며, 새로운 개발계획은 생태계와 자연의 흐름을 배려해야 한다. 미래 도시 서울은 생태 순환의 일부가 되어야 한다.

Seoul Green Ring (SGR)

The Seoul Green Ring draws a future vision of Seoul that is organically connected to nature. Under the theme of "Land Architecture and Land Urbanism", this vision began with a conversation with the director general, Byoungsoo Cho, who stated, "The original landscape of Seoul is a natural ecological city." Along with discussions with Francisco Leiva, several iterations for the Seoul Green Ring were further tested and developed.* The principal goal of the Seoul Green Ring(SGR) is to consolidate fragmented green spaces of Seoul into a single, unified entity. SGR introduces a circular green ring network with a radius of about three-kilometers that connects the Han River, existing parks, mountains, natural waterways, and newly planned green corridors including the Gyeongbu Expressway into a coherent urban infrastructure.

Seoul Green Ring begins with expanding on the existing green ring around Seoul, also known as the Seoul Dulle-gil Trail, a vast, metropolitan scale green network that however only exists on at the city's edge. By introducing smaller clusters of green networks within the existing green periphery-rings within a ring-SGR introduces a seamless network of diverse scale and intensity of natural landscapes. Within this circle-packed urban-scale green network, several public pedestrian walkways and green corridors are proposed within the SGR, connecting natural landscape and urban development. These green corridors establish a new ground floor of sort, and new thresholds between the natural landscape and adjacent urban sites. It aims to promote a pedestrian-friendly city where lower floors are transformed into multi-layered public pedestrian walkways–the expansion of the notion of 'ground floor' into various levels. SGR envisions a realistic urban planning strategy which introduces an incentive structure for urban developments that actively incorporates the vision. With a focus on new construction and urban renewal projects, incentives around FAR increase, easement on building footprints, and other zoning bonuses can be systematically can be systematically introduced to make more audacious visions feasible. The aim is to promote the wider range of innovative and experimental urban typologies that incorporate both nature and urban space be made common practice, such as green atriums, floating garden, terraces, and beyond. The Seoul Green Ring hopes to become a great gift to our descendants, just as Manhattan's Central Park surely is for New Yorkers today.

1. Green is One: No green space should be left isolated or fragmented, but it needs to be connected into a single network of green rings. This Seoul Green Ring network, where continuity is regarded as the most important value above all, will serve as the green heart of the ecological city of Seoul in the future. The green rings should be accessible and connected as much as possible, being within a 20-minute walk from people's homes and workplaces. In order to connect with the green corridors, it is crucial to have architectural incentive systems and some relatively overpopulated areas as a trade-off. In the end, more greens will be interconnected in and out of Seoul in the future.

2. Water follows its own path: The natural and urban valleys shape the course of water, which follows its own flow. Water enriches the soil as it moves along the paths defined by the terrain; from the mountains to the rivers. These paths should be preserved as green corridors and any buildings standing in the way should be relocated or be addressed by new and creative solutions for harmonious integration.

3. Cities should be a nature-driven ecosystem: The boundaries between the natural and the built must be eliminated. Development needs to be based on its integration with the environment. Cities should be viewed as a natural ecosystem containing social, technical, economic, and cultural components. New construction plans should not segregate, but integrate nature and the built environment as a whole. The environmental flows that control the ecosystem's functions should be taken into account when developing, and the newly built urban areas should be part of this ecological cycle.

↑ 서울그린링 2100
Seoul Green Ring 2100

원시티스테이트(One City-State), 미래변환과 메가시티 국가 전략

『마켓 5.0』의 저자 필립 코틀러는 미래 기술의 발달로 인해 디지털 전환이 가속화될 것이라 보고, 우리에게 새로운 기술을 적극 활용하는 혁신을 요구하고 있다. 레이먼드 커즈와일은 인간의 사고 발달은 선형적이지만 기술의 발전은 기하급수적이므로, 2045년 즈음에는 인공지능이 인간 지능의 총합을 추월하는 특이점의 시기가 도래할 것으로 본다. 커즈와일의 이런 발상에 주목하여 피터 디아만디스는 기하급수적 진화를 설명하는 '6D'란 프레임워크를 만들었다. 그는 기술의 기하급수적 발전으로 가용 자원이 풍부해질 수 있고, 정보통신, 생명과학 기술과 지식의 발전이 만들어내는 새로운 미래는 기존 산업혁명과는 다를 것이라고 믿는다. 이러한 관점에서 '조직'을 '도시'로 바꿔보면 도시도 이러한 가능성을 고민해야 하는 시점이다. 미래 변환의 키워드와 메가리전의 등장에 대한 분석을 중심으로 국토의 미래전략에 대한 생각을 정리했다.

미래변환과 미래도시

인공지능 분석을 이용해 [1]교통 물류, [2]디지털 변환, [3]탄소중립, [4]인구 변화라는 키워드들을 중심으로 도시건축의 미래변환을 살펴보고자 한다.

먼저 [1]교통 물류의 경우, 자율주행차량(AV), 도심항공교통(UAM), 운송 드론, 목적 기반 모빌리티(PBV), 그리고 스마트 물류 등은 미래 도시건축에서 빼놓을 수 없는 중요한 요소이다. 이러한 기술들은 도시의 이동성을 향상시키고, 친환경 교통 시스템을 구축할 뿐 아니라, 스카이포트나 하이퍼루프 터미널과 같이 새로운 모빌리티의 풍경을 만들어낼 것이다.

[2]디지털 변환의 경우, 스마트 도시 관련 화두들이 주류를 이룬다. 데이터를 분산 저장하여 신뢰성은 물론 편의성을 만들어주는 블록체인 기술, 물류 배송과 위험업무를 대신하는 로봇기술, 현실 세계를 디지털 환경으로 모사하여 분석, 예측이 가능한 디지털 트윈(Digital Twin) 등은

AI Aided Image 인공지능 생성 이미지

Riverside

AI Aided Image 인공지능 생성 이미지

Multi-Layered Ground

새로운 변화의 전주이다.

[3]탄소중립의 경우, 도시 전반을 저탄소 생태계로 구성하는 것이 갈수록 중요하다. 우리나라도 '2050 탄소중립 계획'을 통해 탄소 배출을 최대한 줄이되, 불가피한 경우 포집하거나 흡수해 배출하는 이산화탄소가 '제로(0)'가 되어야 한다고 밝혔다. 환경부 자료에 따르면 온실가스 배출량이 유럽에서는 20여 년 전에 정점을 이뤘지만 우리나라에서는 작년에 처음으로 감소세로

돌아섰다. 석탄발전 비중은 여전히 40%를 차지하는 반면, 재생에너지 보급률은 7.4%에 불과하다. 여러 어려움에도 불구하고 우리 경제와 도시를 저탄소 체제로 전환하는 것은 전 지구적 과제에 동참하는 것이다.

[4]인구변화를 살펴보면, 1950년 이후 폭발적으로 증가한 세계 인구는 삼분의 이가 도시에 흡수되어 왔다. UN 자료[1]는 세계 인구가 정점을 찍는 시기를 2080년으로 보고, 2100년까지 약 100억

1. Source: UN Population Division 2019: medium variant

One City-State: Strategies for Future Transformation and Megacity Nations

Philip Kotler, author of *Marketing 5.0*, foresees that technological advancements will accelerate digital transformation and insists on the need for innovative ways to actively harness new technologies. Raymond Kurzweil predicts that due to the exponential growth of technology, as opposed to the linear progression of human thought, a singularity is expected around by 2045a point where artificial intelligence will surpass the collective intelligence of humanity. Inspired by Kurzweil, Peter Diamandis has developed a framework termed 'the 6 D's' to describe exponential evolution. Diamandis envisions that exponential technological growth will lead to an abundance of resources and believes that the future shaped by advancements in knowledge in Information and Communications Technology (ICT) and life sciences technology will diverge from the traditional industrial revolutions. Translating this concept from "organizations" to "cities," suggests that cities too must consider these potentialities. This discussion synthesizes thoughts on the country's future strategy centered on analyzing key elements of future transformations and the emergence of megaregions.

Future Transformation and Future Cities

We aim to explore the following topics utilizing artificial intelligence analysis: [1] Transportation and logistics, [2] Digital transformation, [3] Carbon neutrality, and [4] Demographic changes.

[1] Transportation and logistics includes essential elements such as autonomous vehicles (AV), urban air mobility (UAM), cargo drones, purpose-based vehicles (PBV), and smart logistics systems are indispensable to the evolution of future of cityscapes. These advancements are set to enhance urban mobility, establish sustainable transportation networks, and forge new landscapes of mobility, including skyports and hyperloop terminals.

[2] Digital transformation conversations are dominated by smart city initiatives. Technologies like blockchain, that offers distributed data storage for enhanced reliability and convenience; robotic automation for logistics and dangerous tasks, and digital twins which simulate and analyze real-world environments digitally, are at the forefront of this wave of change.

[3] Carbon neutrality makes it increasingly important to transform our cities into low-carbon ecosystems. South Korea, guided by the "2050 Carbon Neutrality Act," is committed to minimized carbon emissions. In instances where reduction is not feasible, it is imperative to ensure that the resulting carbon dioxide emissions are neutralized through capture or absorption to achieve a net-zero status. According to the Ministry of Environment, greenhouse gas emissions in South Korea have only recently begun to decline, marking a significant shift from last year, despite having peaked in Europe over two decades ago. Currently, coal-fired power still accounts for 40% of the nation's energy mix, while the penetration rate of renewable energy lags at just 7.4%. Despite facing numerous challenges, transitioning South Korea's economy and urban frameworks to a low carbon model is a crucial step in contributing to a global initiative.

[4] Demographic changes reveal that since 1950, a significant boom in the global population has resulted in two-thirds of all people live in urban settings. According to UN data[1], the global population is expected to reach its peak in 2080 and is projected to rise to ten billion by 2100. Ben Wilson, author of *Metropolis*, suggests that as the global population has increased, humanity has evolved into an 'urban species' over the last six thousand years.

The number of cities with populations exceeding ten million increased from nine in 1985 to nineteen in 2004, twenty-five in 2005, and thirty-four in 2020.[2] Additionally, the number of megacities, those boasting populations over twenty million has increased to twelve. This surge has led to urban populations increasingly clustering in mega-regions. The global stage is set to undergo significant changes due to the forthcoming competition among these colossal urban centers.

The Global Megaregions and the Seoul-Mountain Megaregion

In the 1950s, the top ten global cities were predominantly located in the developed countries of the northern hemisphere, including New York, Tokyo, London, and Paris. However, by 2020, cities like Mexico City and São Paulo in Latin America, Delhi and Mumbai in India, and Cairo in Africa have each surpassed populations a population of twenty million.[3] This demographic concentration in major urban areas results from urbanization and globalization. Urbanization has resulted in a considerable concentration of population, capital, information, and technology, with urban centers further solidifying their status as hubs of economic activity and cultural activities. In recent years, major metropolitan economies have begun to engage directly with the global network, exerting more influence on the global economy than entire countries. In this context, the emergence of 'megaregions'–expansive areas comprising interconnected megacities and surrounding urban areas–has become a critical factor in the future transformation of urban architecture. A megaregion encapsulates economies of scale and agglomeration benefits, driving economic growth and innovation while connecting diverse cultures and resources. These regions typically transcend traditional administrative boundaries, creating vast, fluid urban conglomerates. While megaregions offer new prospects, they also usher in challenges such as urban overcrowding, wealth disparity, disease spread, crime, and social division.[4] Hence, it is imperative to explore solutions and adaptations for sustainable coexistence within future megaregions.

Comparing the physical size of South Korea with ten major global megaregions provides perspective on scale. The Jingjinji Metropolitan Region around Beijing is three times larger than South Korea, while the Shanghai region is four times larger. Similarly, the Northeast Corridor and the Great Leakes region in the United States are respectively four and eight times larger than South Korea. Given these comparisons and considering the straight-line distance

1. Source: UN Population Division 2019: medium variant
2. *Metropolis*, Ben Wilson, *Maeil Business Newspaper* 2020, p.8

3. Source: Harry Bruinius / Correspondent / UN, Department of Economic and Social Affairs, Population Division
4. *The New Urban Crisis*, Richard Florida, translated by Ahn Jong-hui, *Maeil Business Newspaper* 2017

THEMATIC EXHIBITION
PART 2. LAND URBANISM

명의 인구에 이를 것으로 예측하고 있다. 『메트로폴리스』의 저자 벤 윌슨(Ben Wilson)은 세계 인구가 증가하면서 지난 6천 년간 인류가 "도시 종족"으로 변모해왔다고 한다

1985년 9개였던 인구 천만 이상의 도시도 2004년 19개, 2005년 25개, 2020년 34개로 증가하였다.[2] 더불어 인구 2천만 이상의 초거대도시도 12개로 늘어나며 메가리전으로 도시인구가 몰리고 있다. 세계는 장차 이들 초거대도시 간의 경쟁으로 변화할 예정이다.

글로벌 메가리전과 서울-산 메가리전
1950년대 세계 상위 10개 대도시를 살펴보면 뉴욕, 도쿄, 런던, 파리 등과 같이 북반구에 위치한 선진국 도시들이 많았다. 그러나 2020년 통계를 살펴보면 중남미의 멕시코시티, 상파울루와 인도의 델리, 뭄바이, 아프리카의 카이로와 같은 도시들이 2천만 명을 넘어서는 인구를 보유하고 있음을 알 수 있다.[3] 세계 대도시의 인구 집중 현상은 도시화와 세계화의 결과로 발생된 현상이다. 도시화로 인해 인구, 자본, 정보, 기술 등이 도시로 집중되어 경제 활동과 사회 문화적 교류의 중심지로서의 기능이 더욱 강화되고 있다. 근래에는 주요 대도시권 경제들이 글로벌 네트워크에 직접 참여하며 국가보다 강력하게 세계 경제를 주도하고 있다. 이러한 과정에서 광역적인 도시와 지역의 집적체를 형성하는 메가리전의 부상이 도시건축 미래변환의 중요한 주체가 되고 있다. 메가리전은 인구 약 1천만 명의 거대도시인 메가시티와 그 주변의 도시들이 기능적으로 연결된 공간이다. 메가리전은 규모의 경제와 집적의 이익을 통해 경제 성장과 혁신을 촉진하고, 다양한 문화와 자원을 연결하며 글로벌 경쟁력을 갖추고 있다. 이들은 보통 기존 행정구역과 일치하지 않으며, 공간의 경계가 모호하고 유동적인 도시공간 집적체이다. 이런 점에서 메가리전은 새로운 희망을 보여주지만, 동시에 도시의 과밀화와 빈부격차, 감염병과 범죄, 사회적 분열과 갈등 등이 시작되는 곳이기도 하다.[4] 따라서 미래의 메가리전에서 함께 살아가기 위한 해결책과 변화되는 모습들을 살펴볼

필요가 있다.

10개의 글로벌 핵심 메가리전들과 대한민국의 물리적 크기를 비교해 보면 규모를 체감하는 데 도움이 된다. 베이징 징진지의 경우 남한 면적의 3배, 상하이권은 4배, 미국의 동북부 코리더의 경우는 4배, 시카고의 그레이트 레이크 지역의 경우도 8배의 면적에 육박하는 물리적 규모를 가지고 있다. 이를 바탕으로 생각해 보면, 서울과 부산 간 직선거리 325km인 대한민국의 물리적 크기는 전체를 주요 거점으로 묶어 하나의 초광역 거대도시로 보는 전략이 타당하다.

대한민국의 지역 현황과 미래변환 전략
현재 국토공간의 가장 큰 문제 중 하나는 대도시와 수도권에만 일자리와 놀거리를 포함한 핵심시설이 집중되어 있다는 것이다. 특히 수도권을 제외한 타 지역에 그만큼의 인프라와 거점이 부재하기 때문에 수도권 집중 현상은 현재 진행 중이며 가속도가 붙고 있다. 이를 해결하기 위해서는 국토공간의 주요 지역에 일자리와 놀거리를 해결할 수 있는 압축거점을 계획하고, 이를 초고속 교통으로 연결하여 전 국토가 하나로 묶일 수 있는 전략이 필요하다. 이러한 지역 압축거점은 업무,

교육, 의료, 쇼핑, 문화 등 도시의 핵심 프로그램들이 집적되고 저탄소화, 자동화, 서비타이제이션(Servitization)의 미래 트렌드가 실현된 혁신 플랫폼 체제의 도시를 말한다. 또한, 지속 가능한 도시 성장을 위하여 기본 인프라 환경과 교통, 그리고 경제 생태계를 구축할 수 있는 산업, 대학, 연구기관인 분산 거점이 함께 시너지를 일으킬 수 있어야 한다. 이를 위해 압축거점은 산학연협력의 지식산업 엔진과 복합교통의 접점이자, 도로, 철도, 항공교통의 모빌리티 통합연계체계(SIMS, Seamless Integrated Mobility System)로 구축되어야 한다.[5] 적절한 지역 압축거점의 부재가 인구와 재화를 수도권으로 집중시키는 이른바 '빨대 현상'을 가속하고 있다. 각 지역별 핵심 산업을 특성화하고 압축거점과 분산거점을 중심으로 일자리와 놀거리를 확보해야 한다. 이러한 권역별 압축거점들을 연결하여 대한민국을 하나의 도시국가 시스템으로 운용하는 것이 원시티스테이트(OCS, One City-State)의 주요 전략이다. 하이퍼루프와 같은 미래 교통 수단이 상용화되면 전 국토가 1시간 전후의 권역이 되어 전국 어디에서나 '자기 위치 중심의 전국화'라는 국민적 자부심의 공간 효과를 만들어낼 수 있을 것이다.

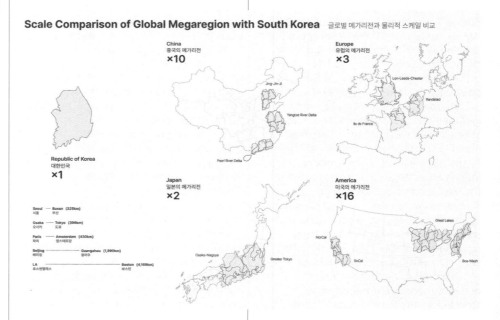

Scale Comparison of Global Megaregion with South Korea 글로벌 메가리전과 물리적 스케일 비교

China 중국의 메가리전 ×10
Jing-Jin-Ji
Yangtze River Delta
Pearl River Delta

Europe 유럽의 메가리전 ×3
Lon-Leeds-Chester
Randstad
Ile de France

Republic of Korea 대한민국 ×1

Japan 일본의 메가리전 ×2
Greater Tokyo
Osaka-Nagoya

America 미국의 메가리전 ×16
Great Lakes
NorCal
SoCal
Bos-Wash

Seoul 서울 — Busan 부산 (325km)
Osaka 오사카 — Tokyo 도쿄 (396km)
Paris 파리 — Amsterdam 암스테르담 (430km)
Beijing 베이징 — Guangzhou 광저우 (1,890km)
LA 로스앤젤레스 — Boston 보스턴 (4,169km)

2. 메트로폴리스, 벤 윌슨(Ben Wilson), 매일경제신문사 2020, p.8
3. Source: Harry Bruinius / Correspondent / UN, Department of Economic and Social Affairs, Population Division

4. 도시는 왜 불평등한가, 리처드 플로리다, 안종희역, 매일경제신문사 2017

5. Designing a Seamless Integrated Mobility System (SIM System) A Manifesto for Transforming Passenger and Goods Mobility, World Economic Forum 2018

구분 Category	네옴, 미러라인 Neom, Mirror Line	텔로사 시티 Telosa City	이노베이션 파크 Innovation Park	스마트 포레스트 시티 Smart Forest City
개요 Summary	일반적인 도시가 밀도가 높은 중앙에서 외곽으로 방사형 구조를 형성하는 것과는 달리, 네옴은 200m 폭에 500m 높이, 그리고 170km 길이의 선형적인 도시로 계획되어 있다. 이 도시는 차가 없이 어디든 걸어서 2분 이내에 자연을, 5분 이내에 주요 시설과 인프라를 누릴 수 있도록 계획되었다. 개인 차량을 중심으로 하지 않은 고밀 압축도시이다. Unlike typical cities, which have a dense center and radially expands outward, NEOM is planned as a linear city stretching 170 kilometers in length, with a width of 200 meters, and a height of 500 meters. The city is designed to ensure that residents can access natural surroundings within a two-minute walk without relying on cars, and reach major facilities and infrastructure within five minutes. It aims to be a high-density, compact urban city that de-emphasizes the use of private vehicles.	미국의 억만장자 마크 로어 (Marc Lore)가 유토피아형 평등도시 텔로사(Telosa, 2021)를 발표했다. 이 프로젝트는 2050년까지 인구 500만 명의 도시를 만드는 것을 목표로 덴마크 건축가 그룹 B.I.G.가 설계에 참여하고 있으며, 초기 1단계로 5만 명 규모의 도시를 계획 중이다. In 2021, American billionaire Marc Lore announced his vision for Telosa, utopian egalitarian city. The project, designed by the Danish architecture studio B.I.G., aims to develop a metropolis housing five million people by 2050, starting with an initial phase for fifty thousand residents.	이노베이션 파크(혹은 캠퍼스)는 암호화폐 백만장자인 제프리 번즈가 설립한 블록체인 회사가 계획하고 있는 스마트 도시이다. 모든 상호작용의 기반이 되는 분산형 블록체인 인프라를 갖춘 스마트시티를 목표로 하여, 투명한 경제와 선거 시스템을 보장하고, 이로 인해 도시가 발전하는 트러스 트레스(Trust-less)의 바텀업 시스템을 추구한다. Innovation Park (or Campus) is a smart city initiated by cryptocurrency millionaire Jeffery Burns' blockchain company. The city aims to be built upon a decentralized blockchain infrastructure, serving as a foundation for all interactions. By doing so, the project seeks to pursue a transparent environment for economic transactions and electoral systems, thereby fostering a "trust-less," bottom-up development system for the city.	이탈리아 건축가 스테파노 보에리가 설계를 맡은 멕시코 칸쿤의 스마트 포레스트 시티(Smart Forest City)는 섬유, 라이프 스타일, 농업을 전문으로 하는 GK기업에서 추진 중인 친환경 도시이다. 주민 1명 당 2.3그루에 이르며 무려 750만 그루의 식물이 살 수 있는 녹지 공간이 있어, 연간 11.6만 톤의 이산화탄소를 흡수할 예정이다. Smart Forest City in Cancún, Mexico, designed by Italian architect Stefano Boeri, is an eco-friendly city commissioned by Grupo Karim, a corporation with specialties in textiles, lifestyle, and agriculture. The city is designed to support a remarkable green space capable of accommodating 7.5 million plants, averaging 2.3 trees per resident, and aims to absorb 116,000 tons of carbon dioxide per year.
위치 Location	사우디 아라비아 Saudi Arabia	미정 Undecided	미국, 네바다 Nevada, United States	멕시코, 칸쿤 Cancún, Mexico
계획 규모/ 인구 Project Size/ Plan Population	약 34km²/ 약 900만명 (폭 200m, 길이 170km) About 34km² / About 9 million people (Width 200m, length 170km)	약 607km²/ 약 500만명 About 607km² / About 5 million people	약 271km²/ 약 3.6만명 About 271km² / About 36,000 people	약 5.6km²/ 약 13만명 About 5.6km² / About 130,000 people
주요 건축가/ 홈페이지 Architect/ Website	Morphosis, Peter Cook, Delugan Meissl 등 https://www.neom.com/en-us/regions/theline	Bjarke Ingels Group(BIG) https://cityoftelosa.com/	Tom Wiscombe(TWA) https://tomwiscombe.com/TWA-Announced-as-a-Designer-on-The-Line	Stefano Boeri(SBA) https://www.stefanoboeriar chitetti.net/project/smart-forest-city-cancun/
핵심 개념 Key Idea	선형 압축도시 Linear Compact City	평등도시 Egalitarian City	블록체인 시티 Blockchain City	탄소제로 도시 Zero-carbon City
주요 특징 Main Characteristics	길이 170km 압축 선형도시, 2분 이내 자연 친환경 도시, 5분 이내 주요 시설 연결 170 km-long linear compact city, An eco-friendly city where the natural environment is accessible within two minutes, Key facilities within a five-minute reach	커뮤니티 중심 의사결정, 평등주의(Equitism), 핵심 부지 지역사회 공유 Community-based decision making, Equitism, Community-wide sharing of key sites	분산형 블록체인 인프라, 트러스트레스 바탐업 시스템, 디지털 신원 Decentralized blockchain infrastructure, Trust-less, bottom-up system, Digitized identification	750만 그루 나무 식재, 이산화탄소 흡수(11.6만t/년), 물 중심의 순환경제 Plant 7.5 million trees, Absorb carbon dioxide (116,000 tons per year), Water-centric circular economy

↑ 미래도시 주요 사례
Comparison of key future cities

THEMATIC EXHIBITION
PART 2. LAND URBANISM

원시티스테이트는 대한민국 도시건축의 미래를 그리는 '담대한 혁신 목적(MTP)' 담론의 출발점이다. 인구감소와 고령화, 양극화 등의 심각한 문제에 직면하고 있는 상황에서, 수도권, 충청권, 영남권, 호남권 등 핵심 권역의 압축거점을 중심으로 국토 전체를 재구축하는 것이 필요하다. 더 나아가 향후 일본이나 중국, 러시아와의 글로벌 연결 가능성도 함께 준비되어야 한다.

결론적으로 수도권, 충청권, 영남권, 호남권 등의 메가리전을 집중 육성하고, 주요 압축거점을 초고속 교통망으로 연결하여 하나의 초광역 거대도시권인 '원시티스테이트'의 초광역 메가시티 국가가 되도록 미래변환 전략을 준비해야 한다. 이를 위해 국토의 교통망 재편, 행정체계의 광역화, 특화산업 육성, 지식계급 유인 등의 창조적 전략을 고민해야 한다. 이러한 생각을 기반으로 대한민국의 미래변환을 위한 다음 세 가지 실행 방향을 도출하였다. 첫째, 지자체 간 거버넌스를 확립하여 전국토를 주요 압축 거점으로 연결하기, 둘째, 초지능 · 초연결 · 초융합의 플랫폼 체제 준비하기, 셋째, 5년 정부를 초월한 장기 국토공간 계획하기이다. 원시티스테이트는 도시건축의 미래변환과 대한민국의 미래 모습을 보여주는 작지만 분명한 단서이다.

서울도시건축플랫폼 SAUP

한강고래

'서울도시건축플랫폼(SAUP, Seoul Architecture & Urbanism Platform), 한강고래'는 디지털 공간을 통해 서울의 도시 공간에 대한 아이디어를 제안하고 공유하는 미래 공간 상상 플랫폼이다. 다양한 건축가들이 상상하는 서울의 미래 모습을 컴퓨터 화면과 모바일 기기를 통해 쉽게 체험할 수 있다. 이 한강고래는 아직 초기 단계에 머물러 있지만 시간이 흐름에 따라 다양한 아이디어가 축적되면서 서울도시건축비엔날레 이후에도 활용되는 건축 소통의 중요한 플랫폼이 될 것으로 기대된다.

대한민국 OCS의 가능성 Possibility of OCS

∞ (인피니티) 형

↑ 원시티스테이트 인피니티 유형
OCS Infinity Type

↑ 서울도시건축플랫폼 한강고래
SAUP Hangang Whale

of 325 km between Seoul and Busan, it is reasonable to consider South Korea as a single, expansive urban region, strategically integrating it as a major metropolitan hub.

The Current Regional Status and Future Transformation Strategies in South Korea

A primary issue in South Korea's territorial development is the concentration of essential amenities, including employment and leisure facilities, within major urban areas and the capital region. This centralization is intensifying, particularly as other regions lack comparable infrastructure and focal points. Addressing this requires the establishment of compact hubs in key national areas to facilitate access to jobs and leisure, connected by a high-speed transportation network, unifying the country into a cohesive whole. These compact urban hubs are envisioned as innovative platforms where essential urban programs related to work, education, healthcare, shopping, and culture are connected, and future trends like decarbonization, automation, and servitization are realized. Moreover, sustainable urban development demands that these hubs synergize with distributed nodes of in industry, academia, and research institutions underpinned by robust infrastructure and economic ecosystems. These hubs should serve as intersections for industry-academia collaboration and as nodes within a Seamless Integrated Mobility System (SIMS) linking roads, railways, and air travel.[5]

The lack of appropriate regional hubs accelerates the "straw phenomenon," drawing population and resources towards the capital. It is vital to develop specialized core industries in each area, centered around both compact and distributed hubs. The ultimate strategy, the One City-State (OCS), involves linking these hubs to function South Korea as a unified urban state. The advent of future transportation methods like the hyperloop will transform the entire country into a zone where any location is reachable within about an hour, fostering a sense of national pride through "location-centric

nationalization".

The One City-State concept marks the beginning of the "Massive Transformative Purpose (MTP)" narrative, envisioning the future of urban architecture in South Korea. Facing significant challenges such as population decline, aging, and increasing political polarization, it is crucial to restructure the entire nation around compact hubs in key areas, including the Seoul Metropolitan Area, Chungcheong, Yeongnam, and Honam. Additionally, it's important to prepare for future global connectivity with neighboring countries such as Japan, China, and Russia.

In conclusion, it's essential to strategically develop megaregions such as the Seoul Metropolitan Area, Chungcheong, Yeongnam, and Honam. A strategy for future transformation should be implemented to unite these major hubs through a high-speed transportation network, evolving into a One City-State – a combined megacity and metropolitan-area that functions as a cohesive national entity. Creative strategies should be devised to reconfigure the national transportation infrastructure, broaden the administrative framework, foster specialized industries, and also attract the intellectual class.

From this perspective, we have identified three actional directions for South Korea's future transformation: First, establish governance among local governments to link the entire country through key compact hubs. Second, prepare for a future defined by superintelligence, hyperconnectivity, and super convergence with a suitable platform system. Third, design a long-term spatial strategy that exceeds the typical five-year governmental term. The One City-State concept serves as a small yet definitive indication of the future transformation of urban architecture and South Korea's prospective landscape.

Seoul Architecture & Urbanism Platform

Hangang Whale
SAUP, Hangang Whale serves as a digital platform for imaging the future of urban spaces in Seoul. Various architects' diverse ideas of future Seoul are showcased in this exhibition, allowing easy exploration via computer screens and mobile devices. Although currently in its early stages, Hangang Whale could evolve into a significant platform for architectural communication as a variety of ideas accumulate over time, even after the Seoul Biennale of Architecture & Urbanism.

5. Designing a Seamless Integrated Mobility System (SIM System) A Manifesto for Transforming Passenger and Goods Mobility, World Economic Forum 2018

THEMATIC EXHIBITION
PART 2. LAND URBANISM

서울그린링
아이디어 6

T-시티
민성진

1

세계적으로 도시화가 가속화되면서 경제적, 도시계획적 화두가 단일 대도시 중심의 도시권을 말하는 메트로폴리스(Metropolis)에서 최소 2개 이상의 기존 거대도시가 연결되어 인구 1,000만 명 이상의 연결된 도시 군집을 이루는 메가리전으로 옮겨가고 있다. 대한민국 부산은 가까운 미래인 50년 내에 환태평양 일대, 즉 대한민국-중국-일본-호주-러시아-미국을 연결하는 지정학적 거점이 될 것이며, 부산-울산-거제-남해의 경남 지역은 이미 갖춰진 산업-문화-관광 인프라를 토대로 글로벌을 연결하는 한반도 남부지역의 메가리전을 이룰 것이다. 특히 그 중심에 위치한 부산은 중국과 일본을 육-해상으로 잇는 초고속 연결망의 핵심지역이며, 주요한 해상 교통과 물류기지를 갖추고 있어 국내외 무역에 중요한 역할을 할 것이다.

인류의 산업은 자동화, 로봇화, 컴퓨팅, AI 기술의 발전으로 시공간을 초월하여 일하는 형태가 가능해지면서 업무의 효율성과 생산성이 향상되고 있다. 또한 유연근무제의 확산으로 휴식과 여가를 즐기는 시간 또한 증가하면서 일과 여가 사이 경계가 흐려질 것이라고 예측된다. 이러한 발전들은 기존의 업무 환경과 방식을 근본적으로 변화시킬 수 있으며, 도시와 건축은 이러한 변화를 반영할 수 있는 새로운 업무 형태인 워케이션(Work + Vacation)의 개념을 고민해야 한다.

SKM Architects는 부산광역시의 오시리아관광단지 중 미개발지역인 휴양문화지구에 업무와 여가가 융합된 미래의 업무-휴양 단지 〈T-시티〉를 제안한다. 〈T-시티〉는 오시리아관광단지가 갖추고 있는 관광휴양인프라의 중심에 위치하고 있어, 바다와 녹지를 동시에 접할 수 있는 지리적 이점을 극대화할 수 있다. 친환경적이며 지속 가능하고 미래지향적인 디자인을 통해 새로운 업무 형태인 워케이션을 실현함으로써 부산이 기술, 문화, 여가, 산업 등 여러 측면에서 글로벌 메가리전으로써 발돋움할 수 있도록 한다.

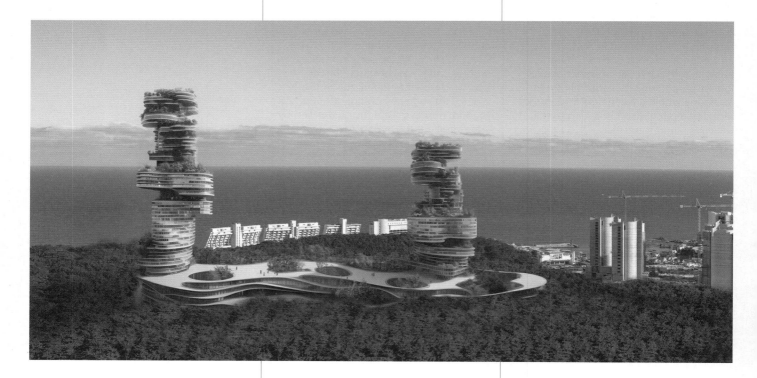

주제전 PART 2. 땅의 도시

SEOUL GREEN RING IDEA 6

T-City
Ken Sungjin Min

As urbanization accelerates worldwide, the concept of Megaregions is gaining prominence. These are extensive networks connecting two or more megacities within a larger metropolitan area, forming urban clusters that host over 10 million people. Such configurations are increasingly significant for economic development and urban planning. Busan, South Korea, is emerging as a pivotal hub that could link Pacific Rim countries—including Korea, China, Japan, Australia, Russia, and the United States—within the next 50 years. The Gyeongnam area, comprising Busan, Ulsan, Geoje, and Namhae is looking establish a Megaregion in the southern part of the Korean Peninsula by capitalizing on its existing infrastructure.

Advancements in human industry are revolutionizing how we work, breaking down the constraints of time and space through innovations in automation, robotics, computing, and AI technologies. Coupled with the increasing adoption of flexible working schedules, these advancements are expected to extend periods dedicated to leisure and rest, progressively diminishing the distinction between work and leisure. These shifts are poised to overhaul traditional workspaces and practices, compelling urban planners and architects to explore the concept of "Workcation" (Work + Vacation), which mirrors these evolving trends.

SKM Architects introduces the pioneering concept of *T-CITY*, a fusion of work and recreation spaces within Busan's Osiria Tourist Complex. Located at the heart of the city's tourism and leisure facilities, *T-CITY* leverages its geographical advantage, offering access to both the sea and green spaces. Designed with eco-friendly and progressive principles, *T-CITY* materializes the Workcation concept, aiming to position Busan as a global leader in technology, culture, leisure, and industry within the burgeoning Megaregion framework.

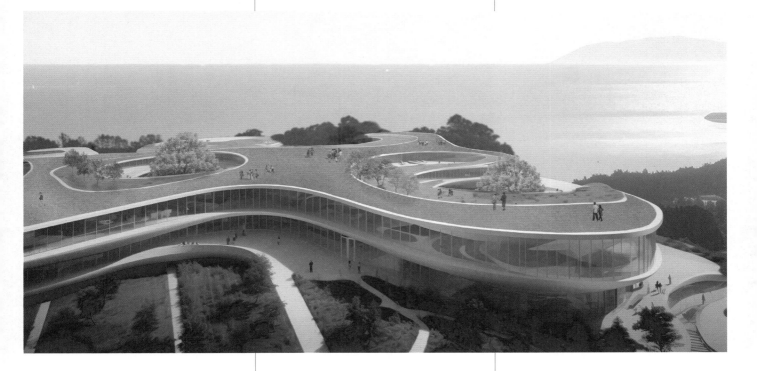

THEMATIC EXHIBITION
PART 2. LAND URBANISM

민성진은 미국 남부 캘리포니아 대학교에서 건축학 학사, 하버드 대학교 건축대학원에서 도시디자인학 석사를 취득하고, 1995년 한국으로 돌아와 SKM Architects를 설립했다. 국내외에서 활발하게 활동하고 있는 한국의 대표적 건축가 중 한 명이며, 아난티클럽 서울, 힐튼 남해 골프 & 스파 리조트, 파주 헤르만하우스 등 다수의 대규모 프로젝트를 수행했다. 건축을 바라보는 포괄적인 관점과 폭넓은 문화 경험을 토대로 작업에 임하며, 건축이 사고의 틀을 확장하고 행동의 긍정적 변화를 가져올 수 있다는 믿음으로 새로운 잠재력과 가능성을 끊임없이 모색하고 있다.

한강, 그리고 새로운 밀도
박희찬(어반 에이전시)

2

서울의 한강은 홍수 예방과 동서축의 간선도로 연결의 필요성으로 현재와 같이 균일한 1km 폭을 가진 형태로 변화되어 왔다. 이에 따라 한강은 다양성이 상실되고, 강남과 강북 사이의 사회적, 경제적 분리를 가속화시키는 진공의 공간이 되었다. 한강은 더 이상 서울을 남북으로 분리하는 경계가 아닌, 도시에 다양한 가능성을 제공하는 공간으로 변화해야 하며, 각 지역을 연결하는 새로운 접근의 전략이 필요하다. 우리는 강북과 강남의 도시 조직을 연장하고 한강 위 공간의 밀도를 높이는 '다층 복합적 연결체'를 제안한다. 기존 도시 조직으로부터 연장된 다층 복합적 연결체는 한강 위에 떠 있는 부유식 섬들로 확장되어 강북과 강남의 연결성을 강화한다. 도시 영역이 한강 한복판까지 확장됨에 따라 시민들은 다양한 공간과 프로그램을 경험할 수 있으며

연결체는 강북과 강남의 지역적 특성을 잇는 플랫폼이 되어 도심의 새로운 밀도를 만든다. 이로써 한강은 도시 간의 단절을 촉진하는 진공 상태로서가 아닌, 서울 시민을 위한 다채로운 이벤트를 만들어낼 수 있는 무한 가능성의 공간으로 전환될 수 있을 것이다.

박희찬은 헤닝스투번(Henning Stüben)과 함께 어반 에이전시의 공동대표로서 덴마크 코펜하겐과 독일 뒤셀도르프 사무실을 운영하며 전 세계에서 다양한 프로젝트를 수행하고 있다. 서울의 M.A.R.U.와 런던의 홉킨스(Hopkins Architects)에서 실무를 익혔으며 다양한 분야의 건축 프로젝트에 참여했다. 런던의 웨스트민스터 대학의 파브리케이션 페스티벌 워크숍에서 학생들을 가르쳤으며, 건축 디자인 그룹 어반 에이전시를 통해 건물 자체를 넘어 도시 디자인, 공공공간, 지속 가능성의 중요성을 강조하는 실용적이고 독창적인 프로젝트를 이어오고 있다.

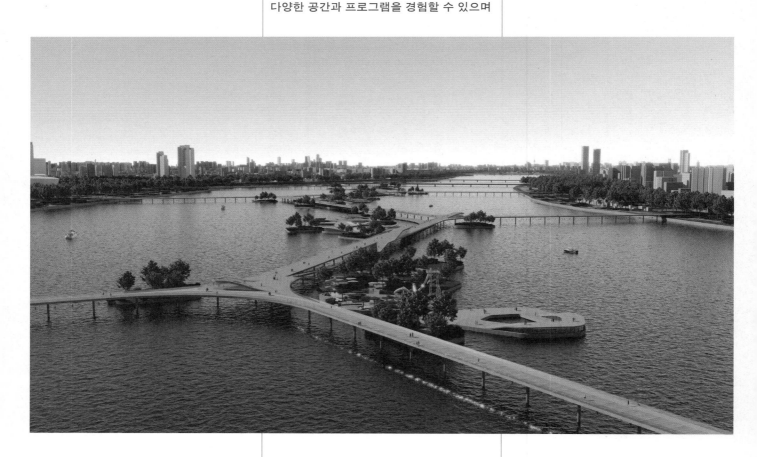

주제전 PART 2. 땅의 도시

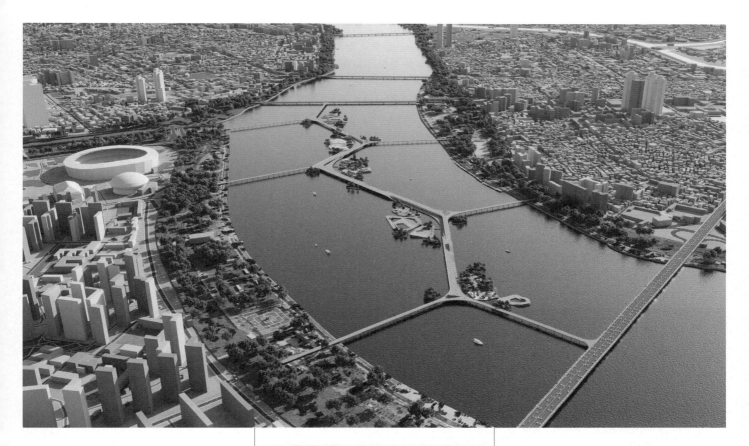

Ken Sungjin Min earned his bachelor's degree in architecture from the University of Southern California (USC), and his master's degree in urban design at Harvard Graduate School of Design (GSD). He founded his firm SKM Architects in 1995. Since then, he has completed various large-scale projects both in Korea and internationally, making him one of the industry's most active architects. Known for his optimistic approach and dynamic energy, he approaches architectural projects with the conviction that he can transform the ordinary into the extraordinary. His holistic view of architecture and his values stem are influenced by his extensive travels and exposure to diverse cultural. He continually questions the conventional, persistently exploring new possibilities with the belief that architecture can broaden an individual's perspective and instigate positive behavioral changes.

The New Density of Han-River
Heechan Park(Urban Agency)

The Han River in Seoul has evolved to maintain a consistent width of 1 kilometer, primarily for flood prevention and to facilitate the connection of east-west arterial roads. This modification, while necessary, has diluted the river's natural diversity and contributed to social and economic divide between the northern and southern parts of the city. In modern Seoul, there is a pressing need for a novel urban strategy that reimagines the Han River, not as a dividing line between the north and south, but as a comprehensive urban space capable of embracing a multitude of functions and opportunities. To bridge this divide, we propose the concept of a 'multi-layered complex connection,' a strategy that aims to extend and reconnect the urban frameworks of the two halves of the city. This approach includes the introduction of 'Floating Islands' of varying sizes and functions. These islands are interconnected within the network, offering diverse waterside experiences and hosting urban activities for the city's residents. Through these interventions, a new type of urban density will emerge within the central expanse of the Han River, transforming it from a mere segregating boundary between into a vibrant platform that nurtures an array of urban spaces.

Heechan Park, in collaboration with Henning Stüben, co-founded Urban Agency, a dynamic architectural firm in Copenhagen, Denmark and Düsseldorf, Germany. Together, they are managing a diverse array of projects globally.

〈게이트웨이+공원〉은 서울그린링 비전의 일환으로 도시와 공원의 교차점에 주목한 제안이다. 현재 각 지역에서 서울로 진입하는 주요 방법은 차량을 통한 고속도로 네트워크를 이용한 접근으로, 많은 현대 도시와 마찬가지로 차량의 흐름이 보행자의 통행보다 우선된다. 이 가운데 프로젝트 대상지는 서울의 주요 차량 진입 지점인 양재 IC를 따라 위치해 있으며, 매헌 시민공원을 비롯한 서울의 여러 공원들과 인접해 있다. 프로젝트의 첫 단계에서는 도시와

녹지 공간의 경계를 명확하게 규정하고, 새로운 '그린 서울'을 위해 경계의 일부 영역을 확장하여 식물 정원을 형성했다. 이 과정에서 서로 이질적으로 구성된 공원과 녹지 공간을 하나로 통합하고 서울로 진입하는 새로운 '게이트웨이'를 정의했다. 〈게이트웨이+공원〉은 기존의 자연 요소(공원)를 보존하며 새로운 진입로(게이트웨이)를 만들어 새로워질 녹색 서울의 도시 경계를 선명하게 하는 한편, 자연과 건축 환경 간의 관계를 명확하게 보여준다.

오스카강은 서울과학기술대학교 교수로 하버드 디자인 대학원에서 건축학 석사 학위를, 일리노이 공과대학에서 건축학 학사 학위를 받았다. Oscar Projects 건축설계 연구소를 설립하여, 건축 디자인 작업을 이어가고 있다. 이전에는 시카고의 John Ronan Architects, 보스턴의 Machado 및 Silvetti Associates, 뉴욕의 Grimshaw 및 Selldorf Architects 사무실에서 근무했다.

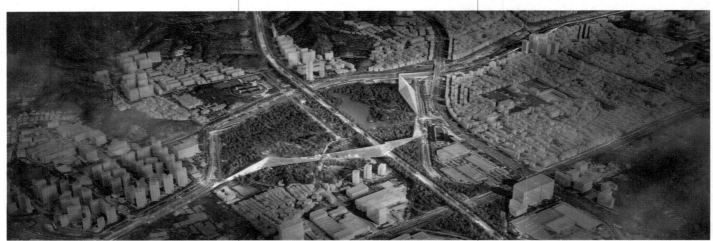

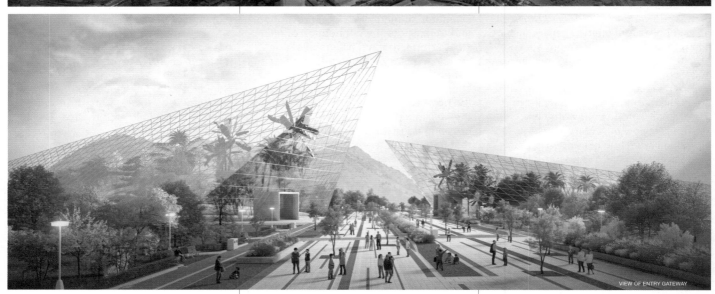

VIEW OF ENTRY GATEWAY

This proposal delves into the dynamic between urban space and green space within the framework of the Seoul Green Ring, focusing particularly on the vehicular-centric access to the city through a network of expressways. Like many modern cities, Seoul prioritizes vehicles over pedestrians, a trend this project aims to address. Located at a key point of vehicular entry into Seoul, the Yangjae Interchange, and in proximity to several parks including the Maeheon Citizen's Park, our proposal seeks to redefine the interaction between the natural landscape and urban structures. By establishing a clear demarcation between the city's built environment and the preserved natural spaces, our plan not only protects existing green areas, but also enhances Seoul's urban gateway. This initiative is intended to foster a New Green Seoul, celebrating the coexistence of nature and urbanity while promoting a shift towards more pedestrian-friendly infrastructure.

Oscar Kang is a distinguished professor at Seoul National University of Science and Technology, specializing in architecture. He boasts a rich educational background with a Master's in Architecture from the Harvard Graduate School of Design and a Bachelor's Degree in Architecture from the Illinois Institute of Technology. Kang is the founder of Oscar Projects, a laboratory dedicated to exploring innovative architectural designs. His impressive professional journey includes significant stints at renowned firms: he has previously contributed his skills and insights at John Ronan Architects in Chicago, Machado and Silvetti Associates in Boston, and at the offices of Grimshaw and Selldorf Architects in New York.

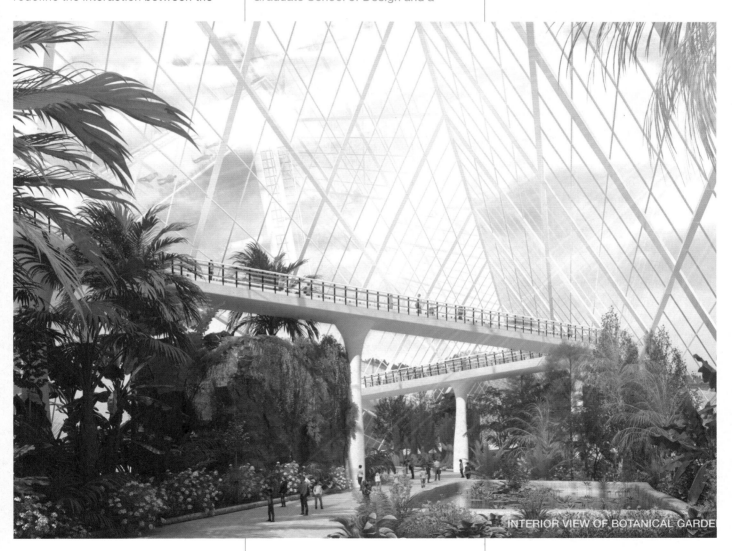

INTERIOR VIEW OF BOTANICAL GARDE

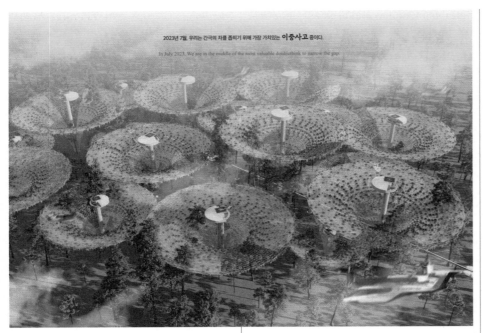

2023년 7월. 우리는 간극의 차를 좁히기 위해 가장 가치있는 **이중사고** 중이다.

In July 2023, We are in the middle of the most valuable doublethink to narrow the gap.

유해연은 (주)삼우종합건축사사무소(2000-2008)에서 도시주거 마스터플랜과 설계 등 실무에 참여하였다. 서울대학교에서 '도시저층주거지 재생을 위한 소블록단위 집합주거계획 연구(2010)'로 박사학위를 취득한 후 한국토지주택공사(LH)의 도시재생사업단, 총괄과제팀에서 정책 및 제도를 연구했다(2010-2012). 이후 숭실대학교 건축학부 및 대학원에서 여러 수업을 진행하고 있다(2012-).

이중사고
유해연

건축과 도시를 계획하는 데 있어 무엇보다 중요한 점은 지역성과 특수성을 고려하는 것이다. 그럼에도 불구하고 OCS 프로토타입이 필요한 이유는 무엇일까? 더 늦기 전에 성장 중심의 개발로 훼손된 자연을 복원하고, 자연과 상생하는 시스템을 마련해야 하기 때문이다. 따라서 우리는 재건축, 재개발 사업이 확대되고 도시화가 극대화되는 이 시점에 미래를 위한 가장 '가치 있는 이중사고', 즉 자연과 기술이 함께 공존할 수 있는 최선의 대안을 제안하고자 한다. 프로젝트에 앞서 50명의 건축가 및 학생들에게 100년 후 서울에 대한 의견을 물었다. 그 결과 우리는 자연을 소중히 여기나 개발의 당위성은 주장하고 있으며, 앞으로의 미래 또한 꿈꾸고 있다는 사실을 도출했다. 땅과 바람, 빛과 자연이 주는 소중함과 가치를 잘 알고 있으나 동시에 기술을 활용하여 누릴 수 있는 편리함을 포기할 수 없는 것이다. 이러한 사고를 토대로 선정된 프로젝트 대상지는 서울 남동부 경계부에 위치하고 있으며 다양한 유형의 도시기반 시설이 총합되어 있어 최근 지하공간 복합화 계획이 논의되고 있는 장소이다. 우리는 이곳에 원시티스테이션의 모듈이자, 필요에 따라 적층하거나 덧붙이는 식의 무분별한 거점 개발이 아닌 '자연 농도'를 고려한 다층적 복합 플랫폼을 제안한다.

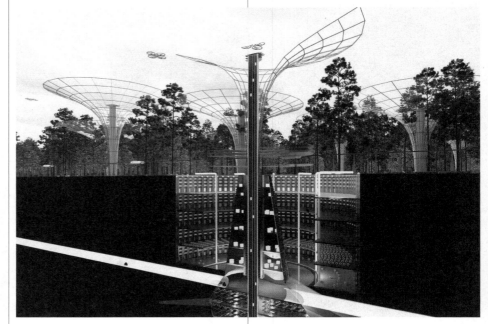

The necessity for Operational Component Systems (OCS) prototypes in architecture and urban planning, despite the emphasis on local specificity and context, stems from an urgent need for systems that can restore nature damaged by conventional growth-focused development and ensure its coexistence with urban environments. In an era marked by rampant urbanization and expansion of reconstruction and redevelopment projects, presenting a "valuable doublethink" becomes crucial. This concept represents the ideal compromise where nature and technology harmonize, providing a sustainable blueprint for future cities. Prior to initiating our project, we consulted 50 architects and students about their visions for Seoul and its evolution over the next century. The feedback revealed a common theme: a profound respect for nature coupled with an acknowledgement of the necessity for development. This dichotomy reflects a broader societal "doublethink," where the value of land, wind, light, and nature, is universally recognized, yet the conveniences afforded by technology remain indispensable. In this context, our project, Target B, situated on the southeastern fringe of Seoul, integrates various transportation, logistics, and energy systems with urban infrastructure. We propose a multi-layered complex platform (Module of One City Station) focusing on 'natural concentration' rather than the conventional, indiscriminate foundation development characterized by stacking and other methods.

Haeyeon Yoo was involved in practical tasks such as urban housing master planning and design at Samoo Architects and Engineers from 2000 to 2008. She earned her PhD from Seoul National University. From 2010 to 2012, she worked on policies and systems in the Urban Regeneration Project Team and General Project Team at the Korea Land and Housing Corporation (LH). Since 2012, she has been teaching various classes at the Faculty of Graduate School of Architecture at Soongsil University.

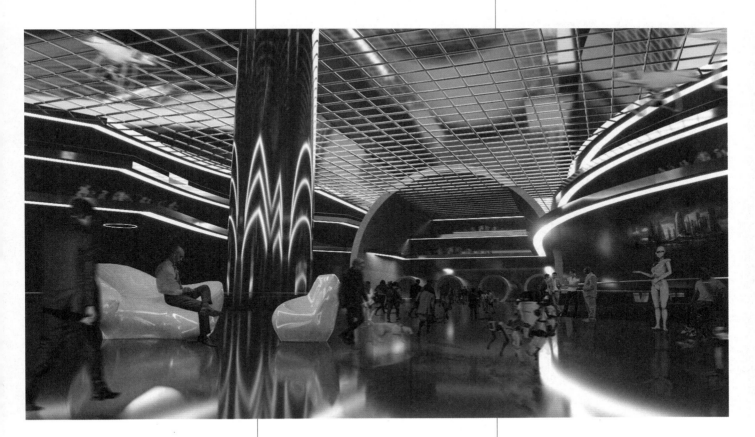

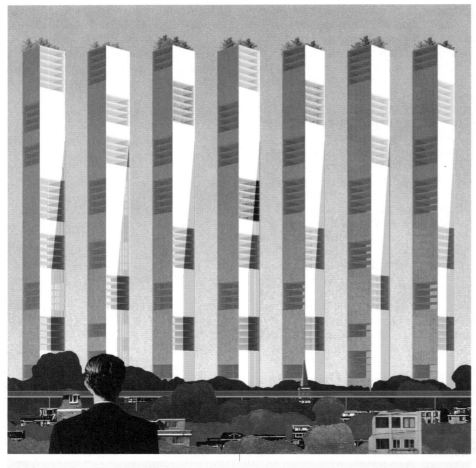

〈해방촌 유적도시〉는 해방촌을 인위적인
역사 공원으로 만드는 프로젝트이다.
50층 규모, 26동의 건물이 형성하는 '도시
울타리(Urban Fence)' 사이를 공원과
자연, 유적이 공존하는 공간으로 만들며
용산공원과 남산의 녹지축을 연결하는
상상을 해본다.

전재우는 건축 디자이너, 작가 그리고
학자이다. 하버드 대학교에서 건축학
석사를, 워털루 대학에서 건축학사를
졸업했다. 2020년에 하이퍼스팬드럴
사무실을 설립하여 건축뿐만 아니라
2021 서울도시건축비엔날레, 광주 ACC
레지던시 등을 통해 다양한 공간개념적
작품을 선보이고 있으며 최근에는 그룹전
〈(Really)New Territory〉에 참여했다. 현재
한양대학교와 인하대학교에 겸임 교수로
활동하고 있다.

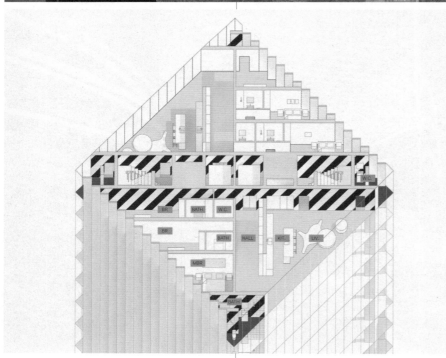

Haebangcheon Ruin City
Jaewoo Chon

The Haebangcheon Ruin City intentionally leaves parts of Haebangcheon untouched, enabling natural reclamation and bridging the historical divide between Namsan and Yongsan Park. This transformation results in a new green corridor along Haebangcheon, framed by residential towers, that assumes the unique identity as urban ruins. This change fosters a sense of history, reflection, and exploration within the space.

Jaewoo Chon is an architectural designer, writer, and scholar. He received his Master of Architecture from Harvard University and his Bachelor of Architecture from the University of Waterloo. In 2020, he established Hyperspandral, through which he presents not only architecture but also various spatial conceptual works at the 2021 Seoul Biennale of Urbanism and Architecture and the ACC Residency in Gwangju. Currently, he serves as an adjunct professor at both Hanyang University and Inha University.

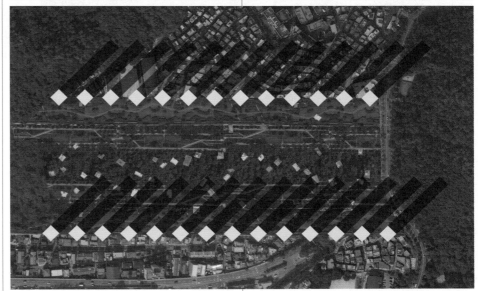

THEMATIC EXHIBITION
PART 2. LAND URBANISM

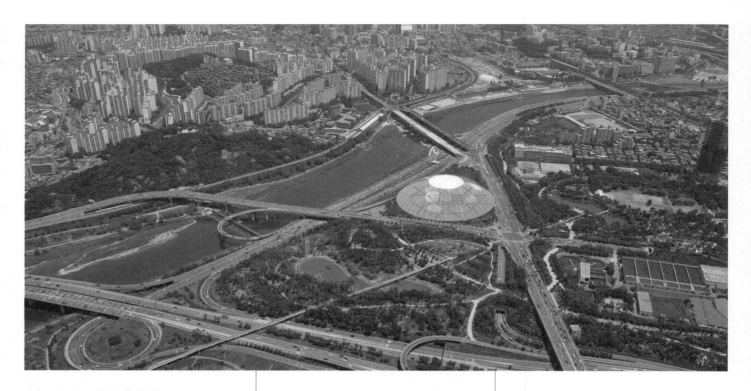

한강 마케마케 프로젝트
조신형

6

전 세계 역사에서 이름을 떨친 국가들은 모두 물의 번영을 이룩했다. 우리나라의 역사에서도 하천을 잘 다스린 왕이 나라의 발전을 오래 이끌었다. 그러나 우리나라의 하천은 '악천'이라 불릴 만큼 하상계수가 높고, 사용 가능한 수자원 대비 물 수요 비율이 높을 때 발생하는 '물 스트레스 지수' 또한 상당히 높은 편이다. 지금 한국은 시대에 걸맞는 물 순환 해법이 절실한 시점이다. 그것은 단순히 제방을 짓고 보를 설치하는 것이 아니라, 물을 저장하고 활용하여 에너지를 만들어내는 영역까지 확보할 수 있는 시스템이어야 한다. 이에 DFFPM은 인간 세상의 풍요로움을 만드는 신 마케마케처럼, 삶의 새로운 가능성을 위한 염원을 담아 한강을 이롭게 하는 〈한강 마케마케 프로젝트〉를 제안한다.

프로젝트는 한강의 폭을 줄이는 것에서 시작한다. 한강은 폭에 비해 수위가 매우 낮아 침수가 잘 일어나므로, 강을 더 깊게 준설하여 '한강'이라는 물그릇의 모양을

바꾸는 것이다. 한강은 본래 다른 하천에 비해 팔당댐으로부터 많은 양의 물을 받아서 흐른다. 때문에 극한 강우가 오면 방류량이 많아지며 서울의 곳곳이 침수되고 배수 시스템은 홍수를 감당하지 못하는 수준에 이르게 된다. 우리는 이러한 고질적인 문제를 해결하기 위해 한강과 팔당댐을 거대한 파이프로 연결하고, 서울의 둘레길을 따라 설치한 링 로드(Ring Road) 하부로 물을 빼내고자 한다. 이 과정을 통해 배출된 물은 링 로드 아래 위치한 실린더와 탱크에 저장되었다가, 정수 과정을 거쳐 중수로 활용한다. 또한 일부 물은 최종 배출지로 향하는 실린더의 계단식 낙차를 활용하여 수력 발전으로 이용할 수도 있다.

한강 마케마케 프로젝트는 물을 적재적소에 활용하는 시스템에서 나아가 서울 곳곳에 지름 200m에서 2.6km에 달하는 구조물인 돔 아트리움(Dome Artrium) 설치 계획까지 포함한다. 이는 100년 뒤 서울의 환경을 예측한 시나리오를 바탕으로 돔 안에서 저장수를 재활용하며 수소는 에너지원으로, 산소는 실내의 청정 공기로 활용될 것이다. "이제 인류는 성공적으로, 그리고 지속적으로 살아남는

선택을 할 수 있다. 그러기 위해서는 적은 비용으로 많은 일을 해내는 원칙을 찾아 활용해야 한다"라는 건축가 벅민스터 풀러(Buckminster Fuller)의 말처럼, 우리는 매년 더 심하게 쏟아지는 폭우와 범람하는 한강을 제대로 활용할 방법을 찾아야 한다. 이는 점차 수자원이 희박해질 미래에 서울 시민, 나아가 세계 시민이 살아남을 수 있는 선택이 될지도 모른다.

조신형은 연세대 건축과 졸업 후 영국 AA스쿨과 하버드 대학교 건축학과에서 수학했으며 현재 건축사무소 DFFPM을 운영하고 있다. 미국 쿠퍼유니온(Cooper Union)에서의 교수 경험과 노만포스터(Norman Foster) 스튜디오에서의 경력을 가지고 있으며, 2008년에 지식경제부가 선정한 차세대 디자이너에 지명되기도 했다. 대표작으로는 잠원동 서울웨이브 아트센터, 한남동 스페이스 신선, 화천위라리주택, 부산 모놀리틱 스톤 등이 있으며 이외에도 다수의 프로젝트 경력을 보유하고 있다.

주제전 PART 2. 땅의 도시

Korea urgently needs a contemporary water circulation solution. This goes beyond simply constructing levees and dams; it necessitates a system capable of not only storing but also utilizing water to generate energy. In this spirit, inspired by Makemake, the deity of fertility and humanity from Rapa Nui mythology, DFFPM proposes the *Han-River Makemake Project* aimed at enhancing the Han River and opening new possibilities for life.

The initiative starts with narrowing the Han River, as its disproportionate width to depth ratio leads to frequent flooding. By deepening and reshaping the riverbed, we aim to alter the basin's structure. The Han River, distinct from other rivers, receives a substantial volume of water from the Paldang Reservoir, leading to overflows and urban flooding and paralyzing the drainage system during heavy rainfalls. To tackle these chronic issues, our solution is to connect the Han River and the Paldang Reservoir with a large conduit and channel the excess water beneath Seoul's Ring Road surrounding Dulle-gil. This diverted water will be stored in underground cylinders and tanks, and later to be treated and used as gray water. Additionally, some of this water can also be harnessed for hydroelectric power generation by utilizing the cascading drop of the cylinder towards the final outlet.

The Han-River Makemake Project is a system that not just optimizes water usage but also plans to construct Dome Atriums throughout Seoul, ranging from 200 meters to 2.6 kilometers in diameter. These are designed based on a hundred-year forecast of Seoul's environmental future, with plans for the domes to recycle stored water, utilizing hydrogen for energy and oxygen for clean indoor air. Echoing R. Buckminster Fuller's statement — "Humanity has a chance to survive lastingly and successfully on planet Earth, and if so, how?" — we must find efficient solutions to address the escalating intensity of heavy rains each year and effectively manage the flooding in the Han River. These measures will become essential for Seoul residents and, more broadly, global populations in an increasingly water-scarce future.

Shin-hyung Cho, CEO of DFFPM, holds a degree from the Department of Architecture at Yonsei University and furthered his studies at the AA School in England and the Department of Architecture at Harvard University. He has teaching experience at Cooper Union in the United States and a career at the Norman Foster studio. In 2008, he was recognized as the Next Generation Designer by the Ministry of Knowledge Economy. His project portfolio includes the Seoul Wave Art Center in Jamwon-dong, Space Shinseon in Hannam-dong, Wirari House in Hwacheon, and Monolithic Stone in Busan.

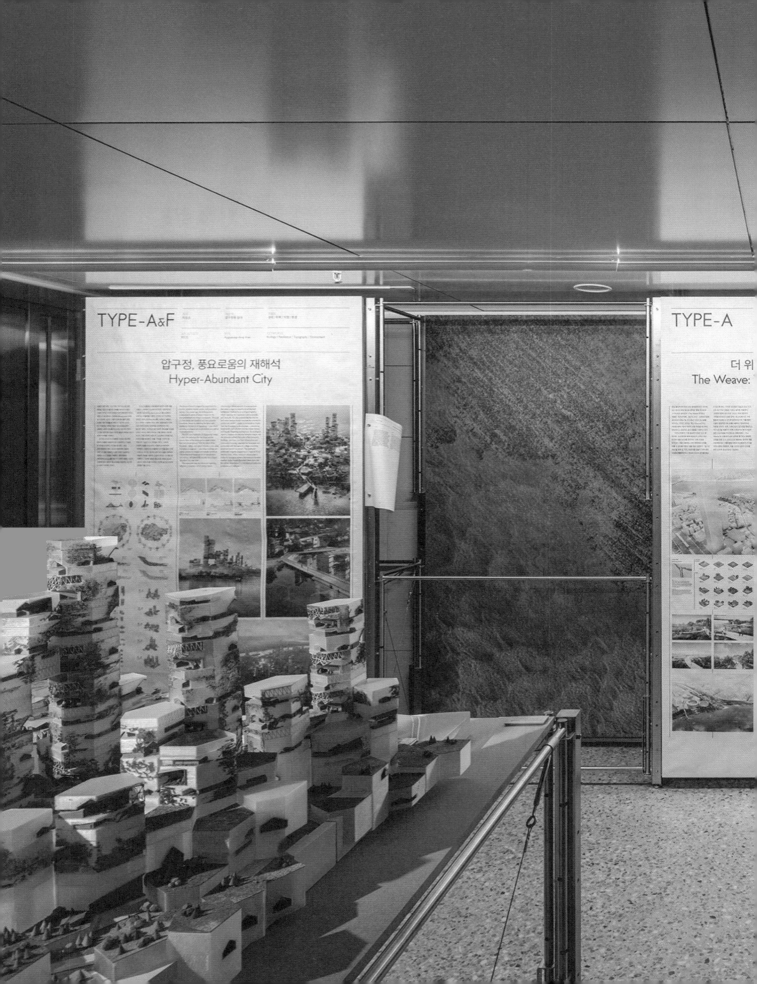

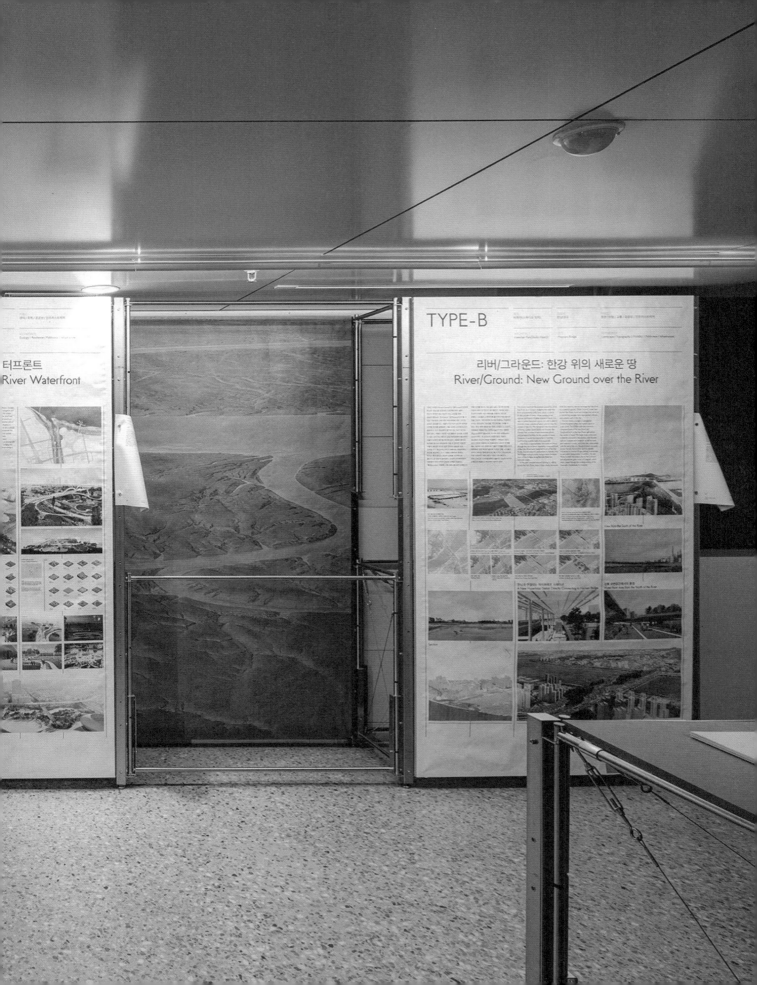

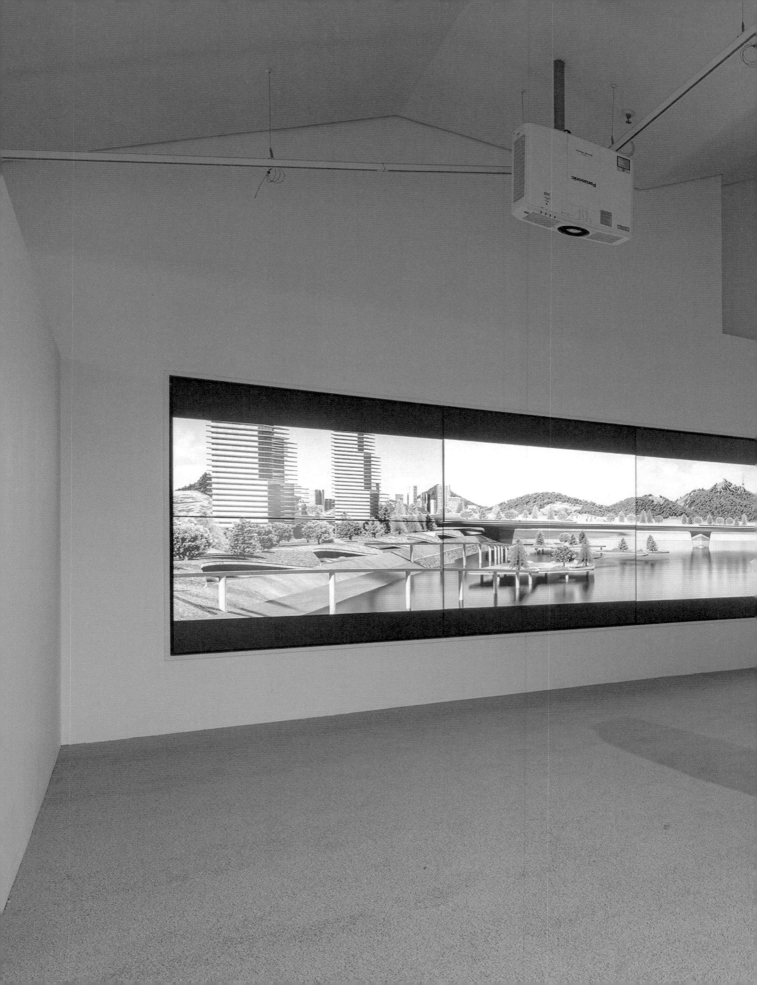

서울 100년
마스터플랜전

SEOUL
100-YEAR
MASTERPLAN
EXHIBITION

조병수

서울 그린
네트워크

《서울 100년 마스터플랜전》은 서울의 도시 발전과 장기 계획의 좌표가 될 수 있도록 서울의 100년 후를 그리는 마스터플랜을 제시한다. 지난 100여 년간 서울은 도시화를 위한 개발 중심의 계획들에 의해 건축되고 만들어졌다. 그러나 이대로는 전통과 현재와 미래를 연결하는 도시의 균형과 조화를 기대하기 어려우며 여전히 단기적 변화에 함몰되어 혼란이 가중되고 있다. 오늘날의 도시는 빅데이터를 활용한 교통 체계, 주차장이나 공용 공간 등의 새로운 도시 운용 시스템 등이 필요하다. 즉 고효율 도시로의 전환을 요구하고 있으며, 이는 삶의 질을 개선하는 동시에 궁극적으로 자연과 자원을 보다 잘 활용하는 방향의 개선으로 이어지고 있다.

《서울 100년 마스터플랜전》은 서울 특유의 지리적·물리적 상황인 산길, 계곡길, 물길, 바람길 등의 끊어진 맥을 다시 이어 100년 후 하나의 흐름을 가지는 '친환경 고밀도시 서울'을 위한 틀을 보여준다. 우선 도심 근교의 산의 흐름, 한강과 그 지류의 흐름을 축으로 하여 각 환경에서 일어나는 다양한 충돌을 유형별로 정리하고, 각각의 유형에 해당하는 실제 지역에 대한 케이스스터디와 창의적 제안을 통해 구체적인 해결 가능성을 들여다보았다. 특히 지역 지구(zoning)에 따른 용적률의 급격한 차이 등으로 발생하는 도시의 연속성 단절과 충돌을 완화하고, 자연과 인공의 도시 공간을 유기적으로 연결하며, 크게는 산세의 흐름을 따라 도시 건축물들의 높이와 형태가 자연스럽게 이어질 방법들을 찾았다. 서울이 바람길, 물길, 산길로 관통되고 주변과 연결되는 친환경, 고밀·고효율 도시로서 시민들에게 양질의 주거와 삶을 제공하고자 한다.

여기에서 소개하는 제안들은 고정 불변한 완성형 계획이라기보다 앞으로 발생할 도시의 경제, 사회, 문화적 변화에 유연히 대처하고 보완되어갈 수 있는 유기적이며 부드러운 구조의 계획이다. 비엔날레라는 환경에서 시작되었기에 서울의 모든 부분에 대한 구체적 계획을 만들기란 불가능하며, 더욱이 그러한 계획은 앞으로의 도시 환경 변화에 유연하게 대처하기도 힘들다. 따라서 이 전시가 제시하는 마스터플랜은 서울(도시)의 100년을 내다보고 추구해야 할 공동의 가치를 세워 점층적으로 변화해갈 수 있는 유형별 제안으로 구성했다.

그럼에도 마스터플랜에서 보이는 참여 작가들의 연구와 제안은 미래 서울의 밑그림을 그리는 데에 중요한 자료가 될 것이다. 건축가와 도시 설계자의 관점에서 실제의 장소, 기반 시설, 건축물 등을 정해 문제점과 잠재력을 따져보고 창의적 방안을 찾아가는 제안들이 '땅의 도시, 땅의 건축' 서울을 완성해가는 장기적 접근 방식과 유기적 마스터플랜의 밑거름이 되기를 기대한다. 그리고 서울뿐 아니라 전 세계 여러 도시들의 미래를 그려나가는 데에도 유용한 제안이 되기를 희망한다.

Byoungsoo Cho

SEOUL GREEN NETWORK

The *Seoul 100-year Masterplan* Exhibition presents a master plan that envisions Seoul in 100 years to serve as a coordinate for the city's urban development and long-term planning. Although the city was founded with the respect for its landscape and natural environment, for the past 100 years, Seoul has been built and shaped by development-oriented plans for urbanization. However, it is difficult to achieve the balance and harmony of a city that connects tradition with the present and future, and the city is still mired in short-term change, adding to the chaos. Today's cities need new urban management systems, such as transportation systems using big data, parking lots, and public spaces. This calls for a shift towards highly efficient cities, which improve quality of life and ultimately lead to better use of nature and resources.

The *Seoul 100-year Masterplan* Exhibition presents a framework for an "eco-friendly high-density city of Seoul" that will have a single urban flow in 100 years by reconnecting the broken veins of Seoul's unique geographical and physical situation: mountains, valleys, waterways, and wind roads. First, we categorized various conflicts that occur in each environment by type, focusing on the flow of mountains near urban centers and the flow of the Han River and its tributaries. Then, we looked at case studies and creative suggestions for each type of problem to see how they might be solved. In particular, we looked for ways to alleviate urban continuity disruptions and conflicts caused by sharp differences in floor area ratios based on local zoning, to organically connect natural and man-made urban spaces, and to create a natural progression in the height and form of urban buildings that largely follows the flow of the mountain. By presenting an eco-friendly, high-density, high-efficiency city connected to its surroundings by mountains, waterways, and wind roads, we would like to propose the city of Seoul to provide quality housing and life for its citizens.

The proposals presented in the *Seoul 100-Year Master Plan* Exhibition are not conceived as fixed, unchanging, and completed plans. Rather, they are conceived as plans with an organic and smooth structure that can flexibly cope with and complement the economic, social, and cultural changes that will occur in the future. Since it was started in the context of the biennale, it is impossible to create a specific plan for every part of Seoul. Furthermore, such a plan would not be flexible enough to adapt to future changes in the urban environment. Therefore, the master plan presented in this exhibition is composed of tangible proposals that can be changed gradually by establishing common values that Seoul should pursue in the next 100 years.

Nonetheless, the research and proposals of the participating architects presented in the exhibition can be an important source of data for sketching the 100-year master plan for Seoul as a whole. It is hoped that proposals from the perspective of architects and urban designers to identify actual locations, infrastructure, and buildings to examine problems and potentials and find creative solutions will serve as the basis for a long-term approach and organic master plan to complete Seoul with "land architecture, land urbanism." We hope that it will be a useful proposal for shaping the future not only of Seoul but also of cities around the world.

SEOUL 100-YEAR
MASTERPLAN EXHIBITION

더 위브: 탄천/한강 워터프론트
MVRDV

움직이는 물의 지형
장윤규, 김미정

리틀 시티 서울 2123
이지현, 윤자윤, 홍경진

리버/그라운드:
한강 위의 새로운 땅
박희찬

여러 계층의 그린힐시티 및 건축
루이스 롱기

산에서 강으로
조민석

한강 변 스카이라인;
실리적 혼돈 또는 새로운 서울다움
백승만

서울의 그린링. 지구의 도시,
물의 도시, 공기의 도시
그루포 아라네아

서울의 재구성: 사라진 수계 및
생태적 환경 복원을 통한
지속 가능한 서울에 관한 비전
스노헤타

재현된 지형의 인공대수층
오피스박김

"인프라네이처"
미래모빌리티를 통한
자연과 인프라스트럭쳐의 화해
유은정, 안성모

100년 후:
열역학적 균형을 이룬 서울
지 오터슨 스튜디오

압구정, 풍요로움의 재해석
리오스

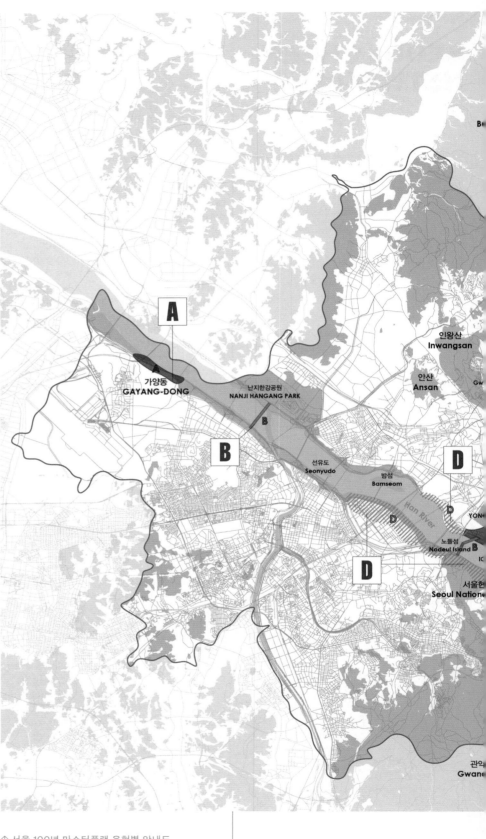

↑ 서울 100년 마스터플랜 유형별 안내도
조병수, BCHO 건축사 사무소
(장현배, 송해란, 미켈레)

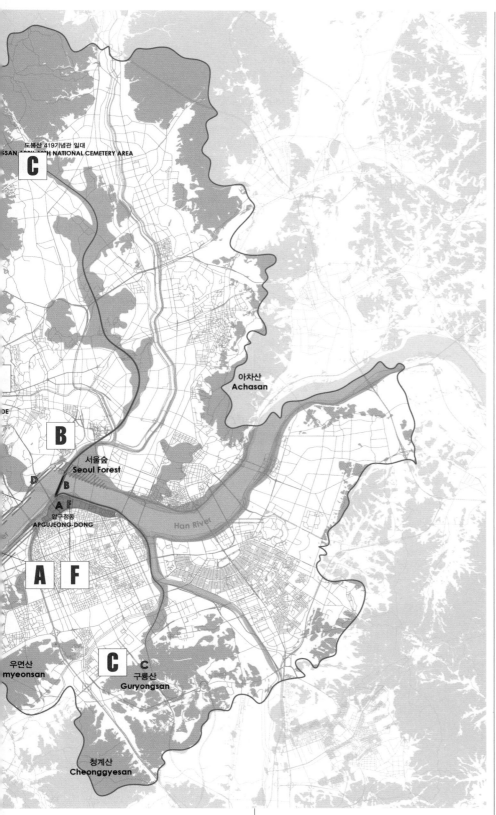

↑ Guide map of Seoul 100-Year Masterplan
by Type
Byoungsoo Cho, BCHO Partners
(Hyunbae Chang, Haeran Song,
Michele Maria Riva)

The Weave:
Tancheon/Han River Waterfront
MVRDV

Topography of Water
in Movement
Yoongyoo Jang, Mijung Kim

Rhythm City Seoul 2123
Jihyun Lee, Jayoon Yoon,
Kyungjin Hong

River/Ground:
New Ground over the River
Heechan Park (Studio Heech)

City and Multi-Layered
Architecture—Green Hill
Luis Longhi, RIOS

From Mountain to River
Minsuk Cho

Han Riverside Skyline;
Pragmatic Chaos or
New Seoul-ness
Seungman Baek

Green Rings of Seoul.
City of Earth, City of Water,
City of Air
Grupo Aranea

Restructuring Seoul:
Restoring Waterways,
Rehabilitating the Ecological
Layer within the City's
Urban Fabric an answer to
climate change and
increasing flood risks
Snøhetta

Bridge of Aquifer: Topo Revived
Office Parkkim

"InfraNature"
Reconciliation of Green
and Urban Infrastructure
with Future Mobility
Eunjung Yoo, Seongmo Ahn

100 years on: Seoul in
Thermodynamic Balance
Ji Otterson Studio

Hyper-Abundant City
RIOS

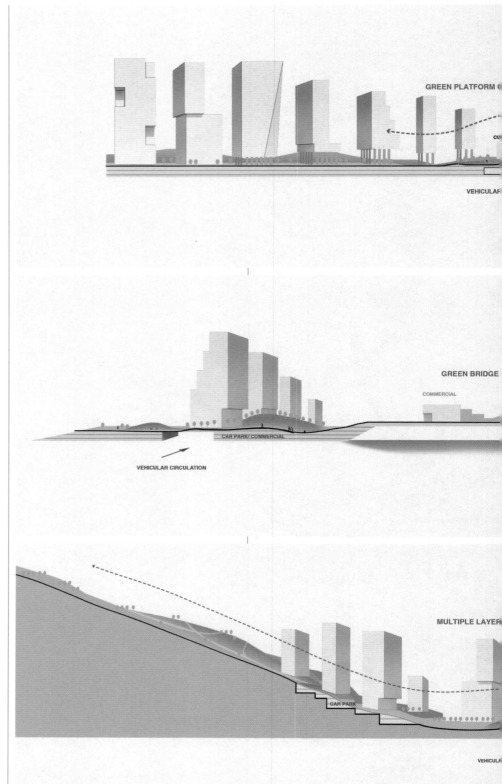

Type A

올림픽대로와 강변북로를 덮는 한강 변 공원

도심과 한강 변 공원의 연결을 제안한다. 공원, 녹지를 늘리며, 한강 주변으로 조성된 서울의 주요 숲길, 한양 도성 길과 물길을 단절시킨 구간을 그린 네트워크로 연결한다. 여러 층으로 덮개 공원을 구축하고 이를 연결해 문화, 공공, 업무, 상업 등의 활동을 극대화한다.

Type B

새로운 도시 건축으로서의 브리지

한강을 하나의 새로운 지형으로 바라보고, 올림픽대로와 강변북로를 잇는 한강 상부의 브리지를 제안한다. 폭 0.5-2km에 이르는 이 브리지는 보행교이자 그 자체로 시민이 거주하는 새로운 도시다. 보행자와 자전거 도로, 광장 그리고 주거, 상업, 문화가 복합된 열린 도시다. 이는 서울의 남과 북, 북악산과 관악산의 녹지 축을 연결하며 공공성을 확대하는 인프라 구조로 작동한다.

Type C

다층화된 녹화 언덕

서울의 구릉지는 도시의 골격에서 파생된 것이면서 인간이 터전을 잡아 생활을 이어나가는 과정에서 생성된 취락 구조다. 이곳에서는 서울 고유의 주거지 경관을 접할 수 있다. 하지만 자생적으로 형성된 주거지의 특성상 열악한 기반 시설, 과도한 지형 훼손, 전면 철거에 따른 도시 구조 및 커뮤니티 파괴 등의 문제에서 자유로울 수 없다, 새로운 정비 방식 마련의 필요성이 높아진 것이다. 이를 위해 '다층화된 녹화 언덕'을 제안한다. 기존의 부지 레벨보다 살짝 들어 올린 플랫폼을 만들어 아래로는 찻길과 주차 공간을, 위쪽의 녹지 공간에는 주거, 상업, 업무 등 여러 용도의 건축물을 세우는 것이다. 이를 통해 멀리 내다보이는 서울의 산세와 난개발된 도시에서 비롯된 불연속적 풍경을 매끄럽게 연결할 수 있다.

↑ 서울 100년 마스터플랜 유형별 다이어그램
조병수, BCHO 건축사 사무소(유지연, 장현배, 송해란, 미켈레)

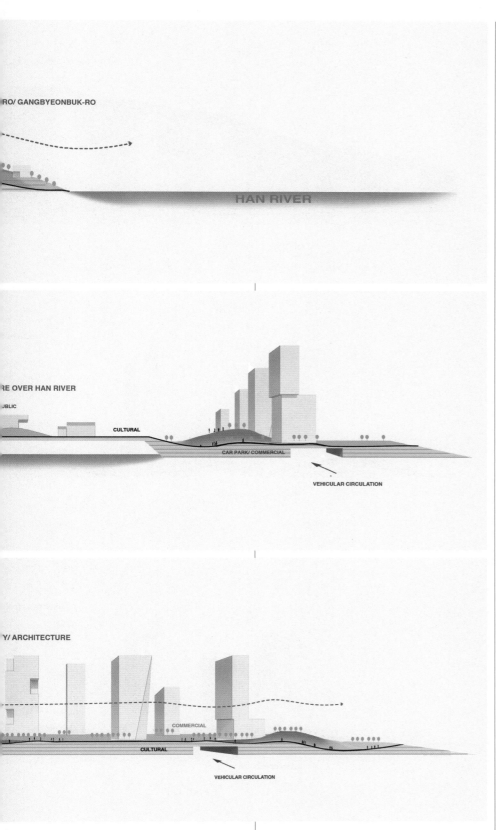

RO/ GANGBYEONBUK-RO

HAN RIVER

RE OVER HAN RIVER

UBLIC

CULTURAL

CAR PARK/ COMMERCIAL

VEHICULAR CIRCULATION

Y/ ARCHITECTURE

COMMERCIAL

CULTURAL

VEHICULAR CIRCULATION

↑ Diagram of Seoul 100-Year Masterplan by Type
Byoungsoo Cho, BCHO Partners(Jiyeon Yoo, Hyunbae Chang, Haeran Song, Michele Maria Riva)

Type A
Hangang Riverside Park Covering the Olympic Highway and Gangbyeon Expressway
TYPE A projects suggest linking the city and the Hangang Riverside parks. They connect the zones that have severed the waterways, Hanyangdoseong, the Seoul City Wall, and major forest pathways along the Hangang River by expanding parks and green areas. It maximizes cultural, public, and commercial activities by building a multi-leveled park.

Type B
Bridge as New Urban Architecture
Looking at the Hangang River as a new topography, these projects suggest a bridge that stretches from Olympic Highway to the Gangbyeon Expressway. The bridge with a width of 0.5–2km is a pedestrian bridge is imagined as a new city for Seoulites; a comprehensive, open city with roads for pedestrians and cyclists, public plazas, areas for housing, commercial and cultural activities. Bridging the north and south of Seoul and green areas from Bukaksan Mountain to Gwanaksan Mountain, this new bridge will serve as an infrastructure that expands the public value.

Type C
Multi-leveled Green Hill
The topographic frame of Seoul has made many hills, which served as sites for settlements for its people. It is the unique settlement landscape of Seoul. Considering the features of settlements that have been self-built, the city cannot be free of issues including weak infrastructure, excessive topographic damages and destruction of urban structure and communities due to extensive demolishment. This means that there is an increasing need for a new way of maintenance. To this end, TYPE C projects suggests a "Multi-tiered Green Hill." It envisions a slightly elevated green platform with housing, commercial, and office spaces, with roads and car parks underground. This can smoothly interconnect the severed landscape of Seoul as a result of extensive development.

Type D
자연 합일적 스카이라인과 도시의 정체성 찾기

건폐율과 용적률에 의해 건물 규모나 높낮이가 급격하게 변하면서 발생하는 문제점을 개선한다. 한강 변의 건물과 서울의 자연환경이 조화를 이루면서 발전하여 더 나은 스카이라인을 형성할 수 있도록 제안한다.

Type E
녹지 축으로 연결한 도심 생태계

과거에 지은 건물이 노후화하고 활용도가 떨어지면서 인근 지역에 슬럼 현상이 발생했다. 이를 개선하기 위해 중심 상업 지역의 기존 건물을 활용할 것을 제안한다. 관건은 주변 지역을 다층적 생태 녹지 축으로 연결하는 것. 도시를 관통하는 녹지 플랫폼을 유기적으로 활용한다.

Type F
주거 유형 연구: 새로운 고밀 녹색 열린 주거

서울은 주택 문제를 해결하기 위해 고층 아파트로 고밀도 개발을 추진해왔다. 주변 환경과의 관계보다는 독립된 단지에 초점을 맞춘 개발은 주거지 간 단절을 비롯해 많은 문제를 발생시켰다. 이를 보완하고자 도로주차 공간 등의 공공 시설 및 상업 시설을 확대하고 사적·공적 공간의 유기적 연계를 고려해 새로운 유형의 고밀 녹색 주거를 제시한다.

Type G
자유 유형 (잠재적 개발 및 활용 방안 연구)

서울의 미활용 대지 및 잠재적 개발이 가능한 대지를 자유롭게 선정한다. 대상지에 새로운 활용 방안이 필요한 공공공간을 발굴하고, 창의적인 활용 아이디어를 제시하여 문제 해결 방법을 모색한다. 이는 향후 실현 가능한 아이디어로 발전되어 우리가 함께 바라는 서울을 만들 수 있는 토대가 되어줄 것이다.

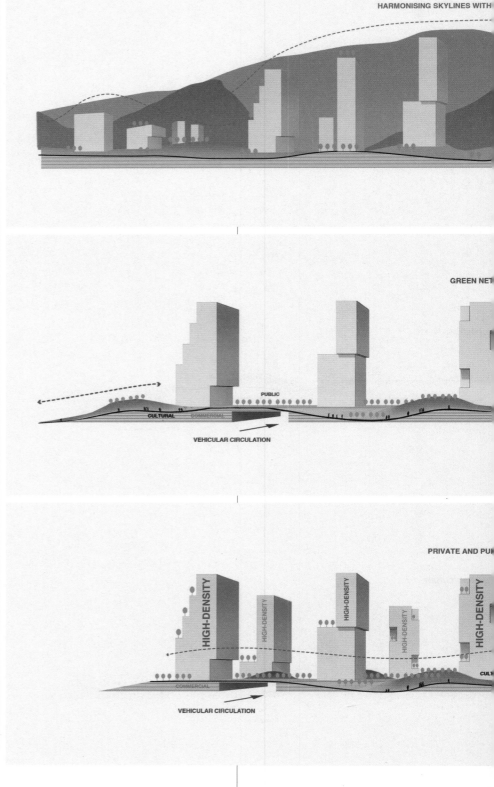

↑ 조병수, BCHO 건축사 사무소(유지연, 장현배, 송해란, 미켈레)

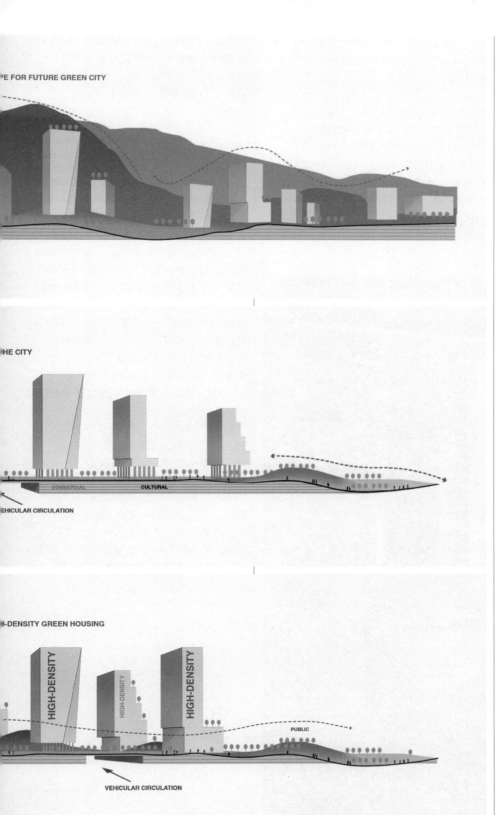

PE FOR FUTURE GREEN CITY

HE CITY

COMMERCIAL CULTURAL

EHICULAR CIRCULATION

-DENSITY GREEN HOUSING

HIGH-DENSITY HIGH-DENSITY HIGH-DENSITY

PUBLIC

VEHICULAR CIRCULATION

↑ Byoungsoo Cho, BCHO Partners(Jiyeon Yoo, Hyunbae Chang, Haeran Song, Michele Maria Riva)

Type D

Finding City Identity and Skyline United with Nature

TYPE D projects address and improve the problems that arise from the disparate height and size of buildings due to the building-to-land ratio and floor space index. The project proposes architecture along the Hangang River that can form harmonious skylines and engage with Seoul's natural environment.

Type E

Urban Ecosystem Connected with Greenery as Axis

As some buildings become aged and decrease in functionality, we are witnessing the phenomenon of slums in these regions. To address this, the project proposes utilizing the existing buildings within central commercial zones. The essence of this is to have the surrounding areas be connected with multi-layered ecological greenery. It will organically utilize the green platform that stretches across the city.

Type F

Research on Forms of Housing: New Green, Open Housing with High Density

Seoul has been carrying out high-density development with high-rise apartments in order to solve issues related to housing supply. Development focused on creating isolated complexes rather than prioritizing the relations with the surrounding environment has led to many problems including the severed connections among the residential complexes. To complement this, the project aims to suggest a new form of green housing with high density by expanding public facilities like roads, car parks and commercial facilities while also taking into consideration on the organic connection of private and public spaces.

Type G

Free Type (Study on Potential Development and Utilization)

Free choice of unutilized and potentially developable land in Seoul.

서울의 표정/비디오 생성 서비스
레벨나인

서울의 표정 1
과거, 현재, 미래의 시간 위에서 서울은 끊임없는 변화를 겪어왔다. 〈서울의 표정 1〉은 일상 속 우리가 마주하는 서울의 다양한 표정과 이야기를 시간 위를 거니는 '산책자'의 경험으로 들여다본다. 도시 서울의 다양한 아카이브를 통해 익숙하면서도 낯선 서울의 표정들을 담아내고, 마스터플랜전의 작업을 토대로 그린 미래상을 사람의 이야기로 다시 쓴다.

서울의 표정 2
100년 전 한강은 어떤 모습이었을까? 〈서울의 표정 2〉는 겸재 정선의 『경교명승첩』에 기록된 내용을 기반으로 과거 한강의 모습을 재현하고, 다가올 미래 서울의 풍경을 3D 그래픽으로 구현했다. 미래 서울은 산과 녹지, 강과 수변 공간이 복원된 회복의 장소이자 새로운 도시가 될 것이다. 과거의 시간들과 중첩되는 미래 서울의 모습을 통해 이 도시를 살아갈 사람들의 일상을 상상하고, 시간을 사이로 흐르는 산길, 물길, 바람길의 회복을 기다린다.

비디오 생성 서비스
미래 서울의 모습을 가상의 서비스로 소개한다. 이 서비스가 제공하는 각각의 채널들은 마스터플랜전의 주제와 제안이 그리는 미래를 일상의 시선으로 다시 생성한다. 땅에 기억의 유전자가 있다면, 그 땅 위에 살아가는 우리는 지금도 미래의 기억을 생성하는 중이다. 미래를 그린다는 것은 지금의 마침표가 아니라, 현재도 생성 중인 기억과 이야기들의 일부이다. 〈비디오 생성 서비스〉는 건축가의 제안을 일상의 풍경으로 다시 그려내고, 그중 일부는 인공지능의 미래-기억으로 생성했다. 이 특별한 비디오 채널을 통해 《서울 100년 마스터플랜전》의 경험적 가능성을 탐색한다.

레벨나인은 기획자, 디자이너, 연구자 등 다양한 분야의 전문가로 구성된 창작 그룹이다. 이들은 기성의 형태를 거부하는 저항자(rebel) 정신을 바탕으로 현재에 머무르지 않는 내일의 문화 경험을 고민한다. 특히 문화예술 아카이브를 바탕으로 데이터 기술과 물리적 공간을 융합해 새로운 문화 경험을 만들어내는 것을 목표로 하며 융합과 공동의 창작 활동을 전개해오고 있다.

↑ 비디오 생성 서비스, 사진: 레벨나인
Video Generating Service, Photo: Rebel9

서울 100년 마스터플랜전

Faces of Seoul/
Video Generating Service
Rebel9

Faces of Seoul 1
Seoul has been a city in perpetual
motion, evolving through the past,
present, and into the future. *Faces of
Seoul 1* explores the myriad expressions
and narratives of Seoul encountered
in daily life, as seen through the eyes
of a "wanderer" meandering through
time. This segment illuminates the city's
diverse faces by showcasing a variety
of Seoul's archival images, presenting
aspects both familiar and unfamiliar.
It reinterprets the envisioned future
derived from the *Seoul 100 Year Master
Plan*, transforming it into relatable human
stories.

Faces of Seoul 2
What appearance did the Han River hold
one hundred years ago? *Faces of Seoul
2* revisits the past landscapes of the Han
River, using the historical depictions from
Gyeonggyo Myeongseungcheop ("The
Album of Famous Scenic Attractions in

the Capital Region") by the renowned
artist Jeong Seon (Gyeomjae), as a
foundation. It then transitions to depict
the future landscape of Seoul in 3D
graphics. The Seoul of tomorrow is
envisions as a rejuvenated city, where
mountains, greenery, alongside rivers
and waterfronts, are restored to their
former glory. This vision blends the
Seoul of the past with the Seoul of the
future, prompting us to envision the daily
lives of its future inhabitants. It's a wait
for the restoration of the natural trails of
mountains, water, and wind, interweaving
through time's fabric.

Video Generating Service
The *Video Generating Service* introduces
a vision of Seoul. This innovative service
brings to life the visions outlined in the
Seoul 100-year Master Plan exhibition,
reinterpreting them through the lens of
everyday life. Imagine if our very land
held the genetic blueprint of memory –
then we, as its inhabitants, are actively
creating memories of the future even in
our present moments. Envisioning the
future is not merely placing a period
at the present's end, but continuing
the narrative within the ongoing

creation of memories and stories. The
Video Generating Service transforms
architect's visions into relatable
daily scenes, where some conceived
through the future-memory of artificial
intelligence. Through this unique video
channel, we delve into the tangible
possibilities presented by the *Seoul 100-
year Masterplan* exhibition.

Rebel9 is a collective of creatives
including experts from diverse fields
such as planning, design, and research.
Anchored by a rebellious spirit that
challenges conventional ideas, the
group is dedicated to contemplating
the cultural experience of tomorrow,
experiences that transcend the
limitations of the present. Their goal is
particularly focused on crafting new
cultural experiences by integrating
data technology with physical spaces,
based on a foundation of cultural
and artistic archives. They have been
actively engaged in collaborative and
interdisciplinary creative activities,
promoting innovation and shared
creation.

A: 짓는다는 말, 재밌지 않아?

A: 옷도 짓는다고 하고 집도 짓는다고 하고 밥도 짓는다고 하잖아.

A: 사람이 태어나면 이름부터 짓잖아.

B: 태어날 때부터 짓기 시작하는 거네.

A: 서울은 한 번도 멈춘 적이 없었어.

A: 관성을 거스르면 고꾸라지고 말잖아.

B: 때로는 의도적으로 넘어질 필요도 있지.

A: 의도적, 아니 우발적으로 넘어지고 말았네.

A: 돌 틈에서도 꽃이 피어나다니 근사하다.

B: 햇빛과 빗물의 도움으로 싹을 틔우고 자라나 꽃을 피웠겠지. 경이롭다

A: 생명의 안간힘이네. 어떻게든 살아나겠다는,

A: 살아내겠다는 의지가 느껴지네.

↑ 서울의 표정 1, 사진: 레벨나인
Faces of Seoul 1, Photo: Rebel9

서울 100년 마스터플랜전

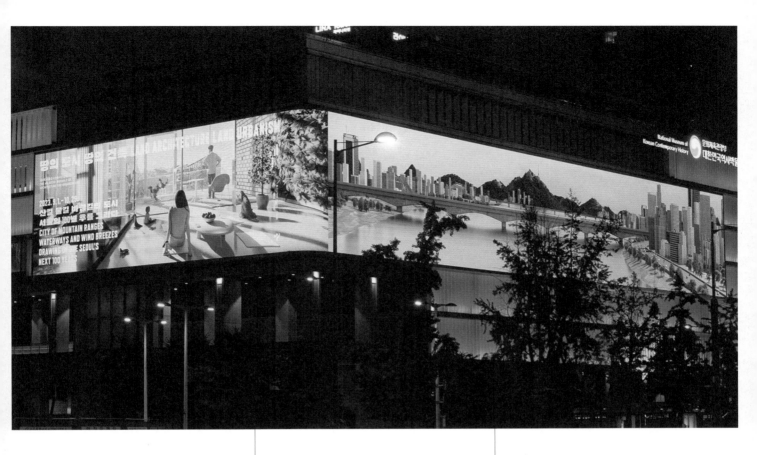

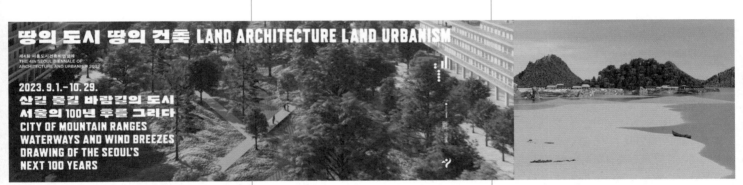

↑ 서울의 표정 2, 사진: 레벨나인
Faces of Seoul 2, Photo: Rebel9

SEOUL 100-YEAR
MASTERPLAN EXHIBITION

더 위브: 탄천/한강 워터프론트
Type A
MVRDV
대상지: 잠실, 탄천 일대
키워드: 생태, 회복, 공공성,
인프라스트럭처

잠실 올림픽 경기장과 강남 중심업무지구 사이에 있는 탄천과 한강 합수부 영역은 현재 주차장과 고가도로로 덮여있다. 〈더 위브〉의 중심 개념은 '자연성 회복', '접근성 개선', '수변여가문화 공간조성'이라는 세 가지 중심 디자인 요소들을 엮어내는 것이다. 우리는 '엮는다(weave)'라는 개념을 통해 사람과 자연의 상호작용을 촉진하는 연속적이고 유동적인 공간 창출을 기대하고 있다.

'자연성 회복'은 가장 중요한 디자인 요소 중 하나로, 프로젝트를 통해 대상지가 가지고 있던 녹지와 생물다양성을 증진하는 것에 초점을 맞추었다. 개발 이후에도 지역 생태계와 조화를 이룰 수 있도록 기존의 식물 종을 포함한다. '접근성 개선'을 위해

길, 다리, 전망대를 만들어 지역 내의 이동을 원활하게 하고, 한강과 도시의 경치를 즐길 수 있도록 한다. 이러한 경로들은 잠실과 강남 지구 간의 유기적인 연결을 이루는 실처럼 작용한다. '수변여가문화 공간조성' 요소는 야외극장부터 가족놀이터까지 다양한 문화, 레크리에이션, 사회 활동에 대응할 수 있도록 발전되었으며, 이를 통해 서울의 열정적인 에너지를 표출하는 문화허브로 작동할 것이다. 또한, 수변으로의 접근성을 확보하고 여가 공간을 창출하기 위해 수영장이나 분수시설과 같은 수상시설을 적극적으로 계획하였다. 〈더 위브〉는 이용성이 낮은 영역을 활기차고 생태적 균형을 갖춘 도시 오아시스로 변환하는 창의적 개발 프로젝트이다. 이를 통해 자연과 인공환경의 간극을 자연스럽게 연결하며, 서울 시민과 방문객 모두를 위한 문화적 중심지로서 기능한다.

자연성 회복: 경관
경관계획은 대상지가 가지고 있었던 자연성의 회복을 시각화하는데 기여한다.

각각의 녹지 유형은 도시와 자연사이의 연관성 그리고 수변조경과 녹지조경 사이의 상호작용 속에 다양한 경관을 만들어낸다. 이렇게 함으로써 공원의 방문자는 다양한 실험적 유형의 녹지 공간을 경험할 수 있다. 이 다양성은 서로 엮여진 보행동선을 따르는 방문자의 움직임에 의해 풍부해진다. 이 녹지의 네트워크는 바쁜 도시일상에서 녹음이 우거진 오아시스와 같은 역할을 한다.

접근성 개선: 동선
보행로는 대부분 목적지가 설정되어있지 않은, 자발적인 보행자의 움직임에 따라 그 방향이 결정된다. 보행로 자체에는 도로의 위계가 없지만 보행자의 이동을 통해 서로 얽히고 엮여 작동한다. 주 보행로는 내부 동선의 중심축을 형성하여, 모든 유지 보수, 물류 및 비상 사용을 용이하게 한다. 이는 대상지 내의 주 진출입부에 연결되어 있다. 하위 보행로는 연속적으로 연결되어 순환가능한 테마별 경로이다. 곡선형 보행로의 특성으로 인해 느리지만

↑ 더 위브: 탄천/한강 워터프론트
The Weave: Tancheon/Han River Waterfront

The Weave:
Tancheon/Han River
Waterfront
Type A
MVRDV
SITE: Jamsil, Tancheon Area
KEYWORDS: Ecology, Resilience,
Publicness, Infrastructure

A

Located between Seoul's former Olympic Stadium in the Jamsil district and the rapidly growing central business district in Gangnam, the point where the Tancheon River joins the Han River is currently dominated by surface car parking and elevated highway structures. The central concept of *The Weave* was to intertwine three aspects of the landscape: 'Restoring nature, Accessibility improvement, and Leisure-Cultural waterfront'. Through the central concept of weaving, MVRDV envisions creating a continuous, fluid space that fosters the interplay between humans and nature.

'Restoring nature' is a crucial design facet, as the project seeks to introduce greenery and biodiversity. Native plant species will be incorporated to ensure the development is harmonious with the local ecology. 'Accessibility improvement' involves creating pathways, bridges, and viewing platforms for seamless navigation and stunning river and city view threads that weave the tangible connection between the Jamsil and Gangnam districts. 'Leisure-Cultural waterfront' components are versatile, hosting diverse cultural and social activities. From outdoor theaters to family playgrounds, the project aims to be a cultural hub echoing Seoul's energy. Water features like pools and fountains create recreational spaces, acknowledging the site's river proximity.

The Weave is an innovative project, transforming an underused area into an ecologically sound, interconnected urban oasis, bridging the natural and built environments while becoming a cultural hub for Seoul.

Restoring Nature
LANDSCAPE
Landscape design also serves to visually restore natural site qualities. To address the inherent tension between urban and natural, as well as between wet and dry landscape, we introduce various landscapes. Park visitors can explore areas with diverse experiential qualities. This diversity of experiences continues throughout the site to establish a richly diverse and comprehensive green network. This network will become a lush oasis in the heart of a busy city.

Accessibility improvement
CIRCULATION
Navigation through the path system is largely self-directed. The paths

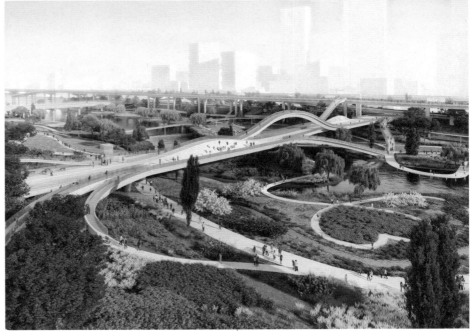

걷는 재미가 있다. 그 길들은 지형에 맞게 오르내리며 배치되어 있다. 이러한 친환경적 보행로는 물가를 따라 조용히 명상할 수 있는 고요한 길인 셈이다. 보행자 동선을 안전하게 분리하기 위해 자전거 도로는 띄워져 있다. 이러한 자전거 도로는 가능한 경우 기존 교량 구조에 매달려 있다. 이것은 빠른 자전거 네트워크에 대한 서울시의 구상을 반영한다.

수변여가문화 공간조성: 프로그램
다양한 프로그램은 서로 다른 세대와 취향을 가진 이용자들을 끌어 들이고, 각 시간대와 계절에 따라 폭넓은 이용을 가능하게 한다. 주요 프로그램들은 이용자들의 보행 교차지점에 배치된다. 사이트 안에서 보행로는 서로 엮이고 교차하며 각 장소와 프로그램에 맞게 특정한 형태를 구현한다.

MVRDV는 Winy Maas, Jacob van Rijs, Nathalie de Vries에 의해 1993년에 설립되었다. 로테르담, 상하이, 파리, 베를린, 뉴욕에 기반을 두고 있으며, 전 세계의 모든 지역을 대상으로 현대건축과 도시 문제에 대한 해결책을 제시한다. MVRDV만의 연구를 기반으로 한 디자인 방법론은 협력적이며 고도로 발달되어 있다. 디자인 과정의 초기부터 클라이언트, 이해관계자, 그리고 여러 분야의 전문가들을 참여시킨다. 이를 통해 특별하고 두각을 나타내는 창의적인 프로젝트를 만들어 내며, 우리의 도시와 풍경이 더 나은 미래를 향해 발전할 수 있도록 한다.

새로운 땅의 구현:
회복탄력적 경관을 향해
Type A
최혜영, 나성진, 임수아, 이한슬
대상지: U1, 동부이촌동 일대
키워드: 경관, 생태, 회복, 지형
소속 국가: 한국, 미국

동부이촌동 일대는 미군기지의 반환 후 조성될 용산공원과 서울의 주요 수공간인 한강 사이에 위치한 곳으로, 남북녹지축과 동서수경축이 교차하는 서울시의 지리적 중심이다. 또한, 태백산맥에서 이어지는 한북정맥이 서울로 흘러 들어 한강과 만나는 종착점이다. 이곳은 향후 서울시의 생태적 거점으로 거듭날 수 있는 큰 잠재력이 있으며 나아가 한국의 상징적 랜드스케이프가 도입되어야 할 적지다. 흔히 우리는 과거의 원지형을 회복하는 것에 큰 가치를 둔다. 원래의 모습이 가장 자연적이라고 생각하기 때문이다. 그러나 전 지구적 기후변화로 인해 인류의 미래를 걱정해야 할 지금, 우리는 원래의 자연으로 돌아가야 할까? 그것이 생태적일까? 우리는 새로운 지형(terrain)을 도입하여 산지의 능선이 이어지는 한국의 경관적 DNA를 보여줌과 동시에 환경 문제에 회복탄력적(resilient)으로 대응하는 새로운 경관을 제안하고자 한다. 물결치는(undulating) 지형의 군집은 도시 지형에 대한 새로운 해석(interpretation), 적극적인 간섭(disturbance), 세심한 조작(manipulation)을 통해 만들어진다. 새로운 지형은 해수면/강수면의 상승에 유연하게 대응하며 이상 기후로 인한 자연 재해를 예방하는데 도움을 준다. 다양한 크기/형태/높이/경사도의 언덕은 주변 지역과 소통하며 여러 종류의 녹지 공간/수 공간/프로그램 공간/도시의 필수기능 공간(ex. UAM 등 미래 도시의 기능) 등을 만들어 낸다. 다양한 땅의 형태는 생태적, 경관적 역동성(dynamics)을 추구하며 시민들에게 즐거움을 선사한다. 결과적으로, 이곳에 만들어질 제3의 자연(랜드스케이프)은 예상치 못한 환경

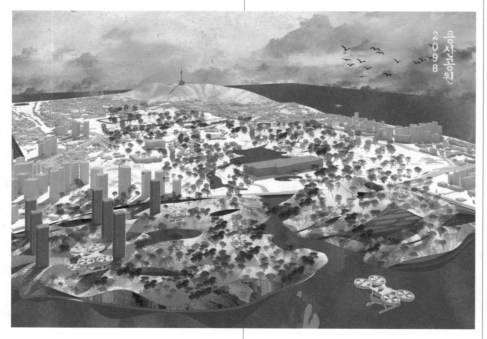

↑ 새로운 땅의 구현: 회복탄력적 경관을 향해
Terrain Manipulation: Towards Resilient Landscape

themselves do not have a hierarchy, but rather work as a weaving network of human movement. The main path forms the spine facilitating all maintenance, logistics and emergency use. It is connected to the main site entrances. The system of sub paths are continuous, circuitous themed paths. Due to their meandering nature, they are slow, but entertaining. They rise and fall as they relate to the terrain they cross. The eco-path is a calm, quiet route for silent contemplation along the water's edge. Cycling paths are raised in order to safely separate pedestrian movement. These cycling paths are suspended from existing bridge structure where possible. This addresses the City of Seoul's current vision for a rapid bicycle network.

Leisure-Cultural Waterfront
PROGRAM
The diverse program offer will attract different ages and social groups, and encourage occupation at different times and in different seasons. Major attractions are located at key pathway intersections. In these zones, the circulation paths weave and turn into configurations specific to each place and program.

MVRDV was founded in 1993 by Winy Maas, Jacob van Rijs and Nathalie de Vries. Based in Rotterdam, Shanghai, Paris, Berlin, and New York, we have a global scope, providing solutions to contemporary architectural and urban issues in all regions of the world. Our highly collaborative, research-based design method involves clients, stakeholders, and experts from a wide range of fields from early on in the creative process. The results are exemplary, outspoken projects that enable our cities and landscapes to develop towards a better future.

**Terrain Manipulation:
Towards Resilient Landscape**
Type A
Hyeyoung Choi, Sungjin Na,
Sua Im, Hanseul Lee
SITE: U1, Dongbu Ichon-dong Area
KEYWORDS: Landscape, Ecology,
Resilience, Topography
COUNTRY: Republic of Korea, USA

This location, situated between the future Yongsan Park and the Han River, holds immense potential to be transformed into a future ecological hub for Seoul. Additionally, it presents an ideal opportunity to showcase Korea's symbolic landscape. Our proposal involves introducing a new terrain, presenting a vibrant landscape that resiliently addresses environmental issues while embodying the fundamental characteristics of Korea's interconnected mountain ridges. The cluster of undulating topography is meticulously formed through innovative interpretation, active disturbance, and careful manipulation of the urban topography. This new topography exhibits adaptability to rising sea levels and the prevention of natural disasters caused by abnormal weather patterns. The hills, varying in size, shape, height, and slope, establish harmonious connections with the surrounding areas and create diverse green, water, programmatic, and essential functional spaces within the city. The varied forms of the land prioritize ecological and landscape dynamics, instilling a sense of joy among citizens. Consequently, the resulting third nature, "landscape" fosters a city that evolves and adapts to unexpected environmental changes, ensuring its long-term sustainability.

변화에도 적응하여 진화하는 도시를
가능케 한다.

최혜영은 EDAW/AECOM, West8에
근무하며 전 세계 다양한 문화권의 조경,
도시 프로젝트를 담당했으며 대한민국
최초의 국가공원으로 조성되고 있는
용산공원 프로젝트의 국제공모전에서
팀의 당선을 이끌었다. 현재 성균관대학교
부교수로 재직 중이며, 설계 과정의
경험을 토대로 도시 리질리언스, 이용자
행태 등 공원에 관련된 다양한 주제의
연구를 수행하고 있다. 최혜영은
서울대학교 조경학과를 졸업하고
(미)펜실베니아대학교에서 조경학 석사 학위,
다시 서울대학교에서 박사 학위를 받았다.

나성진은 서브디비전의 창업자이자
소장이다. 서브디비전은 컴퓨테이셔널
디자인 중심의 조경설계 회사로, 국내 외
다양한 규모와 성격의 조경, 건축, 도시
프로젝트들을 진행하고 있다. 나성진은
서울대학교 조경학과에서 학사 학위를,
하버드 대학교 디자인 스쿨에서 조경학 석사
학위를 받았으며 현재 컴퓨테이셔널 디자인
및 테크놀로지 전문가로 강의, 연재, 유튜브
등에서 활약하고 있다.

새로운 지형
Type A
박치영
참여자: 김기태, 장산
대상지: U1, 동부이촌동 일대
키워드: 교통, 공공성
소속 국가: 한국

서울의 산, 물, 바람, 보행을 연결하는 "길"은
자동차 중심의 도시계획과 교통시설의
확충으로 인해 단절되면서, 재난과
재해로부터 취약하고 획일화된 도시공간이
되었다. 하지만 새로운 모빌리티의 도입으로
수요가 감소하는 기존 도로와 주차장과 같은
차량점유공간(vehicle occupied space)을
재활용하여 보다 포용적이고 회복탄력적인
녹색도시 서울로 거듭나길 기대한다.
　　대상지인 동부이촌동 일대의 물리적
환경과 생활이동 현황을 분석하여 데이터
지형을 형성한다. 〈새로운 지형〉은
용산공원-서빙고로-이촌로-강변북로-
한강변의 단절된 구간을 녹지와 공원으로
연결하여 도시의 보행 체계를 강화한다.
지형의 형태와 지질의 지층을 모티브로
계획된 다층구조의 도시공간은 유형별로
[1]미래교통거점, [2]문화상업가로,
[3]공공교육거점, [4]생태녹도 등 다양한
시설과 입체복합개발 된다.

박치영은 시플랩의 디렉터이자 숭실대학교
건축학부 조교수이다. 그는 도시, 건축,
조경의 경계를 넘어 통합적 관점에서
도시공간구조, 모빌리티, 스마트도시,
공간유형, 공공공간 등을 연구한다. 그는 뉴욕
겐슬러, 필드오퍼레이션스, 포트어바니즘에서
근무하며 다양한 스케일의 국제 프로젝트를
수행하였으며, 서울 정림건축에서 실무한
경험이 있다. 펜실베니아대학교(유펜)에서
도시설계 전공으로 조경학 석사학위와
숭실대학교에서 건축학 학사학위를
취득하였다. 2023년 서울도시건축비엔날레
참여 작가로 선정되었으며, 2018년에는
서울시에서 주최한 잠실종합운동장 주경기장
리모델링 국제 현상 공모에서 3등을

입상하였다. 2020년부터 한국연구재단의
지원을 받아 '자율주행시대의 도시재생 전략과
가이드라인 개발' 연구를 수행하고 있다.

[지형 1] 미래 교통 거점
한강대교 북단 교차로 부근의 경의중앙선-이촌로-강변북로에 의한
단절지역에 인접 부지를 활용하여 돌출 지형을 제안한다. 교차로 북쪽
블록과의 보행 연결을 강화하고, 기존 노외주차장은 공원으로
조성한다. 지상은 UAM 환승시설로 입체개발되고, 지하는 자율주행차
주차 및 충전시설이 들어선다. 한강변의 수상 택시와도 연계된다.

[지형 2] 문화 상업 가로
이촌역에 서빙고로-이촌로-강변북로를 넘어 한강변까지 완만한
경사로 계획된 사면 지형은 다양한 문화 및 상업시설과 중첩되어 보행
접근이 강화된 지역형 문화 상업 가로로 조성된다. 한강변에는 다양한
문화/여가 활동이 가능한 오픈스페이스와 풍부한 녹지와 도시숲이
존재한다.

↑ 새로운 지형
New Terrain

Hyeyoung Choi, an associate professor at Sungkyunkwan University and a landscape designer, joined SKKU in 2017 after leading the West8 Team to win the Yongsan Park design competition. Since 2007, she has worked on various multidisciplinary landscape and urban projects. Hyeyoung holds a Ph.D. from Seoul National University and an MLA from the University of Pennsylvania School of Design.

Sungjin Na is the founder of Subdivision, a Seoul-based landscape architecture firm specializing in computational design. Their projects range from residential gardens to urban regeneration initiatives. Sungjin also manages a YouTube channel dedicated to computational design methods. He has an MLA from Harvard University Graduate School of Design and a Bachelor of Landscape Architecture from Seoul National University.

New Terrain
Type A
Chiyoung Park
TEAM MEMBERS:
Kitae Kim, San Jang
SITE: U1, Dongbu Ichon-dong Area
KEYWORDS: Ecology, Resilience, Publicness, Infrastructure
COUNTRY: Republic of Korea, USA

The pathways that connect Seoul's mountains, waters, winds, and pedestrian areas have become fragmented due to car-centric urban planning and the expansion of transportation infrastructure. As a result, urban space in Seoul has become vulnerable to disasters and uniformity, losing its diversity and resilience. However, there is an expectation that through the introduction of new mobility, the declining demand for existing vehicle-occupied spaces such as roads and parking lots can be repurposed to transform Seoul into a more inclusive and resilient green city.

The physical environment and daily mobility patterns of the target area in Dongbu Ichon-dong are analyzed to create a data-driven topography. The *New Terrain* connects Yongsan Park, Seobinggo-ro, Ichon-ro, Gangbyeonbuk-ro, and Han River through green spaces and parks, thereby enhancing the urban pedestrian network in the city. The multi-layered urban space, planned with inspiration from the form of the terrain and geological strata, is developed into various facilities such as [1] future transportation hubs, [2] cultural and commercial streets, [3] public education centers, and [4] ecological green spaces.

Chiyoung Park is the director of City Place Laboratory and an assistant professor in the School of Architecture at Soongsil University. He conducts research on urban spatial structures, mobility, smart cities, spatial typologies, and public spaces from an integrated perspective encompassing urbanism, architecture, and landscape. He has worked at New York Gensler, Field Operations, and PORT, leading various international projects across different scales from conceptual frameworks through all design phases. He earned a master's degree in Landscape Architecture with a concentration on Urban Design from the University of Pennsylvania, and a Bachelor's degree in Architecture from Soongsil University. In 2023, he was selected as a participating artist for the Seoul Urban Architecture Biennale. In 2018, he received the third prize in the international design competition for the remodeling of the main stadium at Jamsil Sports Complex, hosted by the Seoul Metropolitan Government. Since 2020, he has been conducting research on "Urban Regeneration Strategies and Guidelines in the Era of Autonomous Vehicles" with the support of the Korea Research Foundation.

선데이 애프터눈
Type A
페데리코 타베르나, 시브렌트 빌렘스,
펠리시아 리앙
대상지: U1, 동부이촌동 일대
키워드: 생태, 공공성
소속 국가: 이탈리아, 벨기에, 스웨덴

이촌 한강공원에 대한 우리의 비전은
명확한 공원이 아닌, 다양성과 차이, 혼란과
명료함, 높음과 낮음, 밀집과 공백, 고요함과
시끄러움으로 이루어진 하나의 '방법'이다.
우리는 단순히 아름답고 화려한 건축물을
제안하는 것이 아니라 서울의 삶과 잘
어우러져 함께 상상하고 이용할 수 있는
변화와 발전의 공간을 만들고자 한다.
현재 공원의 기능은 최소한의 수단만 있는
공간이며, 일련의 수평적인 선으로 작용한다.
서울을 관통하는 한강에서 시작해, 운동
중심의 액티비티와 일방통행으로 인해
제한된 다른 선형 부문들이 이어진다.

이러한 제안은 그룹과 프로그램을
통합해 공원을 일상 생활과 연결하는 것을
목표로 한다. 우리의 제안에서 도시 개발은
기본적인 선형 인프라를 잃지 않으면서,
기존의 특화된 병렬 부문에서 교차로 형태로
점차 변화한다. 단계적으로 각 레이어에서는
다양한 요소가 추가되어 서로 복잡하게
얽히게 될 것이며, 향후 100년간 서울을
위한 도시 공간에서 건축적 특수성과 함께
특히 프로그램적 유연성에 특히 중점을 둘
것이다.

레이어링의 방법은 모든 사람들이 각
레이어에서 자신만의 공원 사용 방식을
찾아낼 수 있도록 기본 도구를 구성하는
것이다. 공원은 복합적인 프로그램을
수용하고, 사람들이 주도할 수 있는 장소,
사람들을 제약하지 않는 장소가 될 것이다.
그 과정에서 시간의 흐름에 따라 시민들의
참여 없이 완성된 도시 공간을 시도하는
것은 현실적이지 않다.

공원 전체에 분포되어 있는
하이브리드들은 각기 다른 형태를 가지고
있으며, 부지를 분할하고 방문자들이 모여

교류할 수 있는 기회를 제공한다. 이들은
관습적 편의시설을 위한 공간이지만, 과거의
선례와 무관하게 존재하기 때문에 다른
용도로도 활용될 여지가 있어, 그 기능은
임의적일 수 있다.

페데리코 타베르나(Federico Taverna),
시브렌트 빌렘스(Siebrent Willems),
펠리시아 리앙(Felicia Liang)은 벨기에와
스웨덴에서 활동하는 세 명의 젊은
건축가이다. 이들은 함께 공부한 경험을
바탕으로, 건축 실무 및 큐레이터로
국제적으로 활동하고 있다.

↑ 선데이 애프터눈
SUNDAY AFTERNOON

SUNDAY AFTERNOON
Type A
Federico Taverna, Siebrent Willems,
Felicia Liang
SITE: U1, Dongbu Ichon-dong Area
KEYWORDS: Ecology, Publicness
COUNTRY: Italy, Belgium, Sweden

Our vision for Ichon Hangang Park over the next generations to come is not a definite park but a "method" to allow diversity and difference, confusion and clarity, highs and lows, density and emptiness, quietness and loudness - materialized in a system with structures. We´re not proposing something that is solely beautiful or splendid in its architecture but we want to establish a place for change and progress that blends in well with the lives of Seoul to imagine and use together.

The proposal aims to bring together diverse groups and programs and connect the park to everyday life. In our proposal the urban development will gradually change from the existing specialized parallel sectors to an intersection; without losing the basic linear infrastructure. Step by step, in each layer, an addition of different factors will intricately entangle with each other with an overriding emphasis on programmatic flexibility with architectural specificity in an urban space geared for Seoul for the next 100 years.

The method of layering is to formulate basic tools to give all people an answer to how to invent their own way to use the park, in each layer. The park will accommodate a complex program and be a place that people can take over and it would not constrain them. It is not realistic to attempt a finished urban space without engaging people along the way and with time.

The hybrids distributed across the park, each have a distinct form and break up the site and provide opportunities for visitors to gather and interact. They are spaces for ritual amenities but there is also room for other purposes since they exist independently of any historical precedents so their functions can be arbitrary.

Federico Taverna, Siebrent Willems and Felicia Liang are three young architects based in Belgium and Sweden. After a shared studying experience, they work internationally as practicing architects and curators.

서울 테트라팟
Type A
손주휘, 김현수, 이현우, 한규원
대상지: U1, 동부이촌동 일대
키워드: 생태, 인프라스트럭처, 교통
소속 국가: 한국

서울은 수많은 모습을 갖고 끊임없이 변화하는 에너지 넘치는 도시다. 〈서울 테트라팟〉은 도심에, 공원에, 강변에 위치하는 인프라 모듈로, 서울의 다양한 지형과 끊임없는 변화에 대응하는 구조물이다. 테트라팟은 보행자를 위한 시설이 되기도 하고, 자연을 위한 구조물이 되기도, 도시의 설비 시설의 역할을 하기도 한다. 테트라팟의 모듈은 하나의 기둥과 세 방향으로 뻗은 사면체의 모습을 하고 있어 기존 도시의 지면을 최소한으로 간섭하면서 다른 모듈들과 연결될 수 있다. 여러 개가 모여 공원을 만들기도 하고, 선형으로 늘어서 공중보행교가 되기도 하며, 단독으로 설치되어 조경, 설비 시설이 되기도 한다. 기존의 이촌한강공원을 최대한으로 유지하면서도 강변북로를 넘어 공중 공원을 조성하며 한강으로, 용산공원으로까지 뻗어나가 자연과 도시공간에 스며드는 공원이 된다. 또, 다양한 레벨의 지표면뿐 아니라 지하철역, 주차장 등 지하공간과 한강 속의 수중공간, 고층 건물과도 연계되어 서울이 입체적인 도시환경을 갖도록 한다. 테트라팟은 또한 다음과 같은 역할을 한다: 공중녹지, 캐노피 쉼터, UAM PORT 등 공중보행로의 역할, 동식물의 수평 및 수직 생태통로, 한강 변 철새 쉼터, 수중 물고기 서식지 등 생태계를 위한 역할, 빗물저류조, 미세먼지 필터, 지하 환기구, 수중 쓰레기수집 등 환경을 위한 역할이다. 프리캐스트 콘크리트 구조로 이루어진 〈서울 테트라팟〉은 도시환경에 따라 다른 기능을 갖고 설치되기도, 철거되기도 하면서 변화하는 서울의 다양한 모습을 수용하는 유연한 플랫폼이 된다.

SON-A는 한양대학교 건축학과 교수인 손주휘가 이끄는 건축집단으로 도시와 건축의 사회적 환경을 관찰, 분석하고 이를 토대로 현대인의 삶에 적합한 생활 환경을 찾아가는데 관심을 갖고 있다. 지역의 건축·도시를 관찰하고 이를 재해석함으로써 지역적 특징을 반영한 건축 디자인과 실무에 중심을 둔 연구 활동을 지향한다. 건축, 인테리어, 공공예술, 조명디자인, 건축연구 및 교육 등 다양한 작업을 하면서 건축분야의 외연을 넓히는 데 일조하고 있고, 특정 용도나 스케일에 구애받지 않는 작업을 하고 있다.

SEOUL TETRAPOD

↑ 서울 테트라팟
Seoul Tetrapod

Seoul Tetrapod
Type A
Joohui Son, Hyunsoo Kim,
Hyunwoo Lee, Gyuwon Han
SITE: U1, Dongbu Ichon-dong Area
KEYWORDS: Ecology,
Infrastructure, Mobility
COUNTRY: Republic of Korea

Seoul is a dynamic city with countless faces and constant transformations. The *Seoul Tetrapod* is an infrastructure module situated within the city center, parks, and along the riverbanks. It serves as a structure that adapts to Seoul's diverse terrains and ever-changing nature. The Tetrapod functions as facilities for pedestrians, structures for nature, and urban utility facilities. The Tetrapod modules consist of a central column and a tetrahedral shape extending in three directions, allowing minimal disruption to the existing urban ground while connecting with other modules. They can come together to create parks, stretch linearly to form elevated pedestrian bridges, or stand alone as landscape and utility structures. While preserving the existing Ichon Hangang Park, the Tetrapod extends beyond the Gangbyeonbuk-ro, the artery at the north of Han river, to create an aerial park that integrates with the natural and urban spaces, extending to the Han River and Yongsan Park. Moreover, it connects with various levels of surface terrain, underground spaces like subway stations and parking lots, underwater spaces within the Han River, and high-rise buildings to create a multi-dimensional urban environment for Seoul. The Tetrapod fulfills the following roles: aerial green space, canopy shelter, UAM PORT, and other aerial pedestrian paths; horizontal and vertical ecological corridors for flora and fauna; a resting place for migratory birds along the Han River; underwater habitats for fish and other aquatic species to promote the ecosystem; roles in environmental aspects such as rainwater collection, fine dust filtration, underground ventilation, and underwater waste collection. Constructed with precast concrete structures, the *Seoul Tetrapod* serves as a flexible platform that accommodates various functions based on the urban environment. It can be installed and dismantled to adapt to the changing and diverse facets of Seoul.

SON-A is an architecture group led by Professor Joohui Son from the department of architecture at Hanyang University. They focus on observing and analyzing the social context of urban and architectural environments, aiming to discover living spaces that align with the modern human experience. Their interests lie in reinterpreting local architecture and urban settings to inform architectural designs that incorporate regional characteristics, emphasizing practical research activities. Engaging in various endeavors such as architecture, interior design, public art, lighting design, architectural research, and education, they are expanding the scope of the architectural field. Their work transcends specific functions or scales, reflecting a diverse approach.

우리집은 어디에 있어?

Type A
김준회, 김규진, 윤수빈
대상지: U2, 압구정동 일대
키워드: 생태, 에너지, 공공성
소속 국가: 한국

우리는 왜 자연을 관망의 대상으로만 여기며 살아갈까? 이러한 인식은 우리로 하여금 자연을 정복과 보전의 대상으로만 여기도록 하였다. 지금껏 구분되었던 자연을 우리의 터전에 가까이한다는 것은 기존 인식에서 벗어나 그들과 더욱 깊은 관계를 맺고 살아가야 함을 의미한다.

우리의 클라이언트는 자연이다. 자연을 드러낸다는 것은 자연을 위한 건축 또한 필요함을 의미하기 때문이다. 따라서 우리는 자연의 입장에서 그들이 바라는 건축을 상상하는 것으로 프로젝트를 시작하였다. 우리는 물, 흙, 바람, 빛과 같이 서울 도심 곳곳에서 이미 함께 살아가고 있지만 구성원의 영역에서 조금은 배제 되어있던 자연을 공생을 위한 건축의 공간으로 초대해 보았다. 이곳에서의 인간과 자연은 모두 도시를 이루는 하나의 객체이자 구성원이다. 그리고 이러한 도시는 마침내 서울을 자연과 인간 모두를 아우르는 조화로운 생태계로 거듭나도록 할 것이다.

우리와 닿아있는 모든 것은 고유한 이야기를 가지고 있다. 만남과 헤어짐 속에 수없이 만들어지고 사라지는 이야기를 TORY만의 방식으로 담아낸다. 이야기를 뜻하는 STORY, 연기(S)처럼 사라지는 무형의 이야기들은 TORY로 다시 재탄생한다. TORY는 유쾌하면서도 섬세한 시선으로 세상을 바라본다. 그 일환인 TORY의 첫번째 프로젝트, archiTORY는 우리를 둘러싼 자연의 이야기에서 시작한다. 우리는 건축적 해석과 유쾌한 상상력을 바탕으로 새로운 이야기를 만들어 내었다. 보통의 일상 속에서 우리가 나누는 이야기로 조금 더 즐거운 순간이 함께하길 바란다. TORY의 이야기는 인스타그램 @archi_tory에서 계속된다.

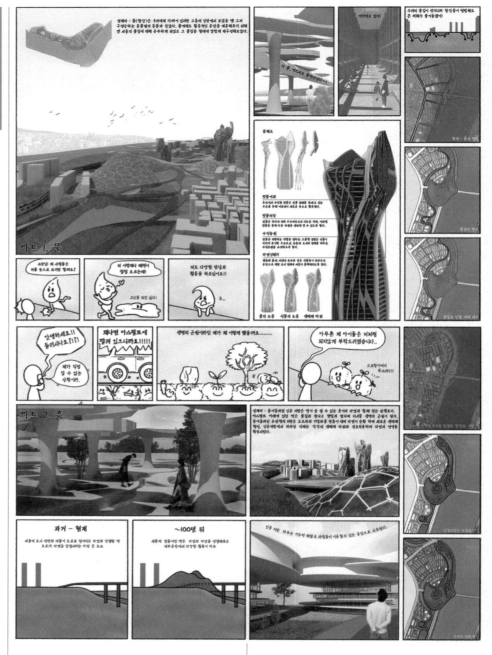

↑ 우리집은 어디에 있어?
Where is Our House?

Where is Our House?

Type A

Junhoi Kim, Gyujin Kim, Subin Yun
SITE: U2, Apgujeong-dong Area
KEYWORDS: Ecology,
Energy, Publicness
COUNTRY: Republic of Korea

Why do we regard nature only as an object of observation? This recognition has led us to consider nature only as an object to be conquered and preserved. Bringing nature, which has been classified until now, closer to our home means that we must break away from existing perceptions and live in a deeper relationship with them.

Our clients are nature. Exposing nature means that architecture for nature is also necessary. Therefore, we started the project by imagining the architecture that nature itself would desire.

We invited nature, which has already been living together in various parts of downtown Seoul, such as water, soil, wind, and light, but was a little excluded from the realm of members, into an architectural space for coexistence. Humans and nature are both objects and members of the city. And such a city will ultimately transform Seoul into a harmonious ecosystem that embraces both nature and humans.

Everything we touch has a unique story. In TORY's own way, stories that are created and disappear countless times in encounters and partings are captured. STORY, which means story, intangible stories that disappear like smoke (S) are reborn as TORY. TORY looks at the world with a delightful yet delicate gaze. As part of that, TORY's first project, archiTORY, begins with the story of nature surrounding us. We created a new story based on architectural interpretation and delightful imagination. We hope that the stories we share in everyday life will bring more enjoyable moments together. TORY's story continues on Instagram @archi_tory

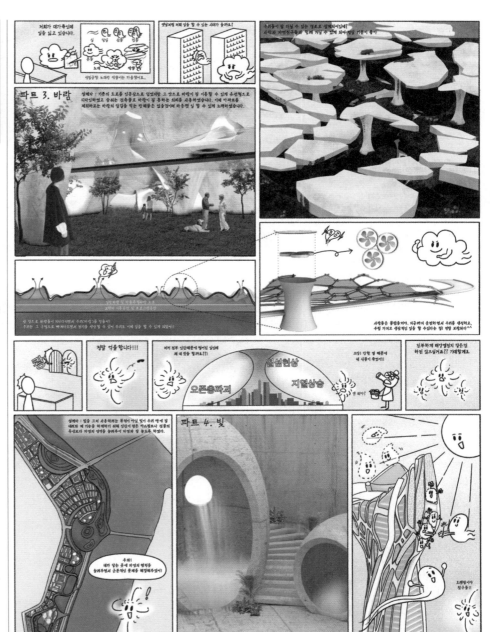

묻기와 덮기, 정의된 도시

Type A

신지승

대상지: U2, 압구정동 일대

키워드: 경관, 지형

소속 국가: 한국

정의된 도시로 묻고 덮는다. 사라지지 않아도 어느 순간 모든 것이 달라져 있다. 날 선 단절, 이기적인 배타성, 탐욕스러운 소유, 접하고 싶지 않은 부산물, 알고 싶지 않은 미래. 한 겹의 얕은 흙으로 덮어놓고 시작한다.

현황
도시를 이루는 많은 요소 중, 하나의 부분으로만 이루어진, 극단적으로 경직된, 공공성이 결핍된 곳이다. 특히 이곳의

↑ 묻기와 덮기, 정의된 도시
Burying & Shrouding by the Defined City

거주자들은 한강을 소유해 왔고, 쓰레기와 죽음을 바깥으로 밀어내면서, '배타적 공공성'을 누리고 있다.

가설
거대한 타워는 소수의 소유에 의해 좌지우지되고, 그 외의 마운드를 이루며 한강 변까지 이어지는 거대한 땅은 정제되지 않고 그대로 존재하는, 다수가 경험하는 영역이다.

거대한 타워
현재의 단일 용도의 아파트를 털어내고, 수직적으로 이질적인 프로그램이 삽입된, 높은 용적률과 낮은 건폐율의 이 건물들은 전체성을 가진 부분들이며, 정의된 도시다.

거대한 땅
이 마운드의 속은 환경기초시설이고, 겉은, 대로의 상부부터 도시 안쪽에 걸친 덮개

공원이다. 소수에 의해 소유됐던 이 장소는, 건물 외에는 공공의 영역이 될 것이며, 지금까지 단절됐던 한강으로 접근과 경험이 풍부하게 할 것이다.

아직 건축적 방향성이 정해지지 않은, 정제되지 않은 상태인 건축 전공자다. 학부 시기에, 지형, 인공지형, 부분과 전체, 집합성, 군도, 무용계급, 반복과 변주, 모호함, 주름 등의 주제에 관심이 있었다. 한국예술종합학교 건축과를 졸업했으며, 현재 건축사사무소 원오원 아키텍스의 사원이다.

Burying & Shrouding by the Defined City

Type A
Jiseung Shin
SITE: U2, Apgujeong-dong Area
KEYWORDS: Landscap, Topography
COUNTRY: Republic of Korea

Burying & Shrouding by the Defined City
Even if nothing disappears, everything changes at some point. Let's start with burying sharp severance, selfish exclusivity, greedy possession, by-products you don't want to encounter, future you don't want to know, with a layer of shallow soil.

Given Condition
Of the many elements that make up a city, here is the place of an extremely rigid, lack of publicness, consisting of a fragment. In particular, residents here have owned the Han River and enjoy "exclusive publicness" by pushing wastes and other negative aspects outward.

Hypothesis
The huge tower is controlled by a minority, while the vast land that forms other mounds and extends to the Han River is experienced by the majority. This area remains unrefined and exists in its natural state.

Big Tower
These buildings, which move away from current single-use apartments and incorporate vertically diverse programs, are parts of a whole known as Defined Cities. They feature high densities and small footprints.

Big land
The inside of this mound serves as an environmental basic facility, and the outside is a covered park that extends from the top of the boulevard to the inside of the city. The site, owned by a minority so far, will become a common domain except the buildings, enriching access and experience to the Han River, which has been cut off so far.

An architecture major who has not yet decided on a specific architectural direction and is still refining their approach. During my undergraduate years, I was interested in topics such as topography, artificial landscapes, parts and wholes, collectivity, archipelagos, irrelevant beings, repetition and difference, ambiguity, and folds. I graduated from the Department of Architecture at the Korea National University of Arts and am currently a member of One O One Architects.

오라, 달콤한 죽음이여

Type A
홍승표, 황사운
대상지: U2, 압구정동 일대
키워드: 경관, 생태, 회복, 에너지
소속 국가: 한국, 중국, 호주

〈오라, 달콤한 죽음이여(Come, Sweet Death)〉는 서울의 미래를 극단적인 기후 조건 아래서 생존을 중요한 열쇠로 사용하여 파괴된 자연환경을 재부활시키는 어두운 유머러스한 아포칼립스적인 프로젝트이다. 서울의 급속한 도시화와 미래 기술은 사회, 경제, 다양한 도시의 여러 층들이 예상하기 힘들게 변화하여, 극단적인 생활 조건에서 생존하지 않으면 인류가 멸종 직전에 처한 상태로 상상했다.

4가지 원칙(변형, 중앙 집중화, 운반, 유연성)을 통해 건축 형태를 기획하였으며 최소한의 건축면적은, 서울도시의 녹지 공간의 극대화, 농장, 숲, 수경 경관 및 다른 동물들의 서식지와 같은 자연 요소를 활용하고, 조화로운 상생 과정을 통해 동식물, 농업 생명주기, 생산 및 식량 자원의

통제를 위한 목적으로 사용된다.

초고층건물들은, 자연과 동식물들의 서식지에 대한 다목적적인 공간을 열어주며, 에너지와 식량 자원을 생산할 것이다.

홍승표 조경건축가는 ASPECT Studios, Group GSA, AECOM에서 다양한 프로젝트를 설계하고 시공한다.

황사운 조경건축가는 Rush Wright Associates에서 소규모부터 대형 프로젝트를 설계하고 멜버른 대학교에서 방문 교수로 활동 중이다.

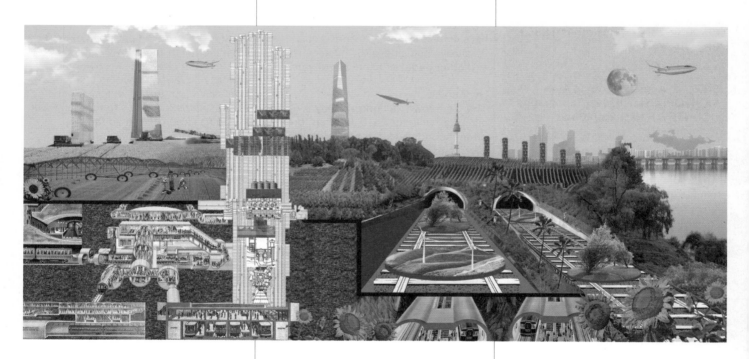

↑ 오라, 달콤한 죽음이여
Komm, Susser Tod

Komm, Susser Tod

Type A
Carl Seungpyo Hong,
Hayley Siyun Huang
SITE: U2, Apgujeong-dong Area
KEYWORDS: Landscape, Ecology,
Resilience, Energy
COUNTRY: Republic of Korea,
China, Australia

Komm, Susser Tod(Come, Sweet Death) envisions Seoul's extreme weather future, emphasizing adaptability and restoring nature. It's a darkly humorous, apocalyptic project exploring urbanization complexities. Apgujeong symbolizes tragic modernization, stifling green spaces. Facing crises and climate change, underground infrastructure and transformable buildings adapt to the evolving environment. We reconnect nature and provide habitats through symbiosis. Our planning scheme maximizes green spaces, incorporating farms and preserving for future generations, offering a fresh perspective on urban design.

Carl Seungpyo Hong is a landscape architect, graduated from RMIT University. currently working for AECOM Melbourne.

Hayley Siyun Huang is also a landscape architect finished University of Melbourne, worked in multiple cities and currently works at Rush Wright Associates in Melbourne.

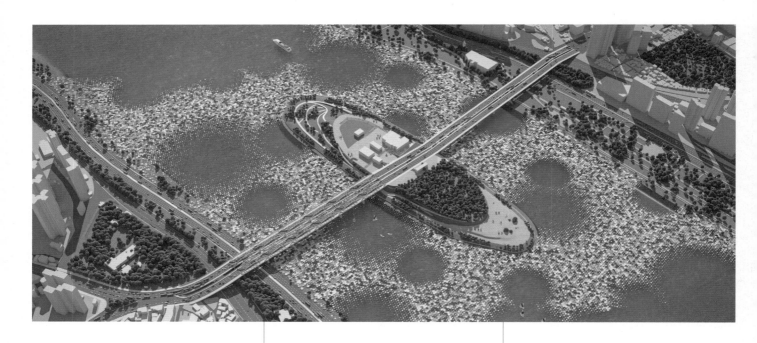

움직이는 물의 지형

B

Type B
장윤규, 김미정
참여자: 양원준, 김민균, 최지훈
대상지: 한강
키워드: 경관, 생태, 지형, 교통, 공공성,
인프라스트럭처

지금까지 인류가 접해온 상상력의 욕망은
다른 가능성으로 건축과 도시를 변화시킬
수 있을까? 우리는 이러한 질문을 탐구해야
하는 시기를 맞았다. 새롭게 등장한 과학
기술과의 접목, 다가올 사회에 대한 통찰력을
바탕으로 우리의 삶과 도시, 그리고 도시의
관계성을 근본적으로 변화시키는 혁명의
문을 열어야 할 때가 되었다. 미셸 푸코가
말하는 유토피아인 헤테로토피아적
가능성을 바로 눈앞에서 찾아내야 한다.
미래의 건축, 'Visionary Architecture'란
주제로 현재와 미래의 도시와 공간을
바꾸는 혁신적인 건축 제안을 모색할
필요가 있다. 프로젝트의 대상지인 한강은
서울시를 동서로 가로지른다. 역사적으로
강이 도시의 모습을 만들었다면, 생성된
도시는 강의 모습을 계속해서 변화시켜 왔다.

치수 위주로 조성된 한강 둔치와 제방은
굽이치는 형태에 따라 다양한 퇴적물로 인해
다채롭던 수변 공간을 단조롭고 기능적으로
변화시켰다. 한강을 따라 조성된 다양한
공원과 공공공간에도 불구하고 현재의
서울은 한강과 배타적 관계를 설정하고
있다. 강은 자유로움을 가지고 있었다.
한쪽에 모래가 쌓여서 유연한 프로그램을
담는 지형이었으며 다양한 식물생태계를
수용하는 도시와 자연의 모호한
경계공간이기도 하였다. 그러나 지금 한강은
서울의 남과 북을 단절하는 장애물이다.
30여 개의 대교는 삶의 공간이기보다는
이동의 장치이다. 이 프로젝트에서 한강은
그 자체로 우리의 도시를 연결한다. 한강의
드넓은 폭은 '광활한 대지'이며 거대한 수량은
'깊은 공간'이다. 이곳은 새로운 공간이
이식될 수 있는 움직이는 지형이다.

구축을 지양하는 무정형적,
Amorphous 공간

산업화 시대를 지나며 지구온난화, 자원과
에너지의 고갈 등, 환경적 위험성이 대두된
이래, 자본주의에 따른 소비지향적인
사회는 이러한 위험성을 점차 증가시켰고,
현재 우리 사회의 이러한 문제들은 관심을
넘어선 생존의 기로에서 피할 수 없는

과제가 되었다. 특히 대도시의 인구, 건축,
인프라의 끝없는 팽창과 그로 인한 환경을
소비하는 문화는 거대해진 도시의 환경과
자연이 함께 지속 가능하기 위한 새로운
상상력을 요구한다. 현재 우리 도시의 모든
공간들은 '건설을 통해 도시를 점유'하는
비가역적 구축 방법을 통해 만들어진다.
도시는 빠르게 변화하고 그에 발 맞춘 모든
건축적 행위, 건설과 붕괴, 모두에는 자원과
에너지의 소비를 필요로 한다. 소모적 고리를
끊어내는 새로운 구축의 패러다임으로서
어디에도 존재하지 않지만 어디에서든
존재할수 있는 잠재적 중간체 상태의 '무정형
공간(Amorphous Space)'을 제안한다.
무정형 공간은 이동성을 가진 작은 공간들의
조합으로 구축된다. 완전한 고체화 상태
이전의 '결정체'처럼 이 작은 공간 유닛은
다른 유닛들과의 느슨한 관계망안에서
흔들리며 존재한다. 통상적으로 구축되고
확정적인 프로그램을 담아내는 방식을
지양하고, 항시 변화되고 자라날 수 있는
무한한 매트릭스로 상정되는 강은 이러한
작은 유닛 공간의 결정체가 맺히는 장소이다.
물의 지형은 그 물리적 속성과 같이 살아
움직이며 그곳의 공간은 견고한 구축이 아닌
가벼운 점유로 획득된다.

↑ 움직이는 물의 지형
Topography of Water in Movement

Topography of Water in Movement

B

Type B

Yoongyoo Jang, Mijung Kim

TEAM MEMBERS: Wonjun Yang, Minkyun Kim, Jihoon Choi

SITE: Hangang River

KEYWORDS : Landscape, Ecology, Topography, Mobility, Publicness, Infrastructure

The time has come to delve into the question of whether architecture and cities can undergo transformation through the new realm of imaginative possibilities that humanity has encountered thus far. We stand on the brink of a revolution that holds the potential to fundamentally reshape our lives, our cities, and our relationship with them. This transformation is rooted in the fusion of emerging sciences and technologies, coupled with insights into the unfolding future. We must unearth the heterotopian potentials akin to Michel Foucault's utopian concepts, which lie before us in plain sight. Guided by the theme of Visionary Architecture, an architecture designed for the future, we are called to explore innovative architectural propositions that will reshape the landscapes and urban spaces of both today and tomorrow. The Han River, the project site, flows between the eastern and western reaches of Seoul. You may say that, historically, the river has played a defining role in shaping the city, while the city, in turn, has continually molded the river. However, the once-diverse waterfronts that meandered along the Han River have been largely transformed into uniform and functional structures, primarily for flood control purposes. Despite the presence of numerous parks and public spaces along the Han River, modern-day Seoul's connection to the river has become exclusive and distant.

The river used to be a free territory, boasting sandy shores that accommodated flexible programming and serving as an ambiguous boundary between the city and nature teeming with a diverse plant ecosystem. Today, however, the Han River stands as a barrier that cleaves the northern and southern parts of Seoul in two. The 30 bridges spanning its width serve more as conduits for transportation than as spaces for communal living. Yet, in this project, the Han River itself binds our city. Its expansive breadth becomes a 'vast land,' and its immense volume transforms into 'deep space.' It represents dynamic terrain onto which new spatial concepts can be grafted.

Amorphous space, rejecting definite construction

Since environmental risks such as global warming, and depletion of resources and energy emerged through the industrial era, a consumption-oriented society due to capitalism has gradually increased these risks, and these problems in our society have become inevitable at the crossroads of survival beyond interest. In particular, the endless expansion of population, architecture, and infrastructure in large cities and the resulting environment-consuming culture requires a new imagination for the environment and nature of the enormous city to be sustainable cities. Currently, all spaces in our city are created through an irreversible construction method that 'occupies the city through construction'. A city needs consumption of resources and energy in every architectural act, construction, and collapse that changes rapidly and is tailored to it. We propose a potential intermediate state 'Amorphous Space' that does not exist anywhere but can exist anywhere as a paradigm for new constructs that break the consumptive loop. Amorphous space is constructed as a combination of small spaces with mobility. Like a 'crystal' before complete solidification, this small space unit is shaking in a loose network with other units. Rivers,

수중 드론과 강의 매트릭스

26,000km²의 면적에 평균 10m의 수심이 만드는 한강의 물은 자율주행 로봇인 수중드론을 위한 거대 매트릭스이다. 수중 드론은 육각형으로 구성되어 자유로운 강의 모습과 강물의 유속에 유연하게 반응하면서도 다양한 조합이 가능한 비정형을 위한 기하학의 유닛이다. 전파를 사용하여 거리, 방향, 각도 및 속도를 측정하는 감지 시스템으로 물속의 장애물과 생명체의 움직임을 감지하고 한강의 물속 환경에 대한 데이터를 수집한다. 또한 한강의 수질을 감지하고 관리자에게 지속적으로 정보를 보내며 장착된 모터를 이용하여 물을 강제적으로 순환시켜 필터를 통해 물속의 부유물을 걸러내 수질을 정화한다. 수중에서 개별적으로 유영하는 수중 드론들은 GPS를 통한 위치기반 기술을 이용하여 수면에서의 각각의 위치로 이동한다. 자율 주행 기술은 작은 단위의 이동성의 공간이 도로와 같은 기존의 도시 기반시설의 한계에서 벗어나 구축될 수 있도록 한다. 강의 수중에서 떠오른 각각의 유닛 공간들은 6개의 주변의 드론들과 모서리를 맞대고 연결되어 다양한 형태를 가진 수상 공간을 만든다. 이는 강으로 제한된 도시의 길이 되기도 하며 수변의 대지를 확장하기도 하며 공공 이벤트를 위한 광장을 조성하기도 한다. 한강의 공간은 경관으로서 존재하는 것이 아닌 도시민들이 직접 대면하는 휴식과 일탈의 공간을 구축하기 위한 새로운 인프라로 확장된다. 물과 도시의 경계는 사라지고 강의 작은 공간들은 모이고 흩어지며, 수면으로 부유하고 수중으로 잠식되는 물의 지형이며 도시적 공공성의 지형이다. 물의 지형은 기존의 도시가 가지고 있던 체계를 부정한다. 확정된 도로와 건축 그리고 이들의 비가역적 관계가 만들어내는 공간의 경직성은 없다. 수천년을 흘러온 한강은 이제 태초의 그 유연함을 회복하여 사람들과 호흡하는 공간이 된다.

장윤규는 서울대학교 건축학과와 동 대학원을 졸업하였다. 신건축 타키론 국제현상, UIA 바르셀로나 국제현상, 이스라엘 평화광장 국제현상 13파이널리스트 등에 입상하였으며, 2001년에는 일본 저널 '10+1' 세계건축가 40인에 선정되기도 하였다. 현재 국민대학교 건축대학 교수로 재직 중이며 건축을 넘어 문화적 확장을 위해서 갤러리 정미소를 운영하고 있다. 운생동의 설립자이자 대표로서 '장윤규 건축실험 아틀리에'를 '건축가그룹 운생동'으로 변화시켜 건축의 다양한 분야인 건축설계 및 기획, 인테리어, 대단위 단지계획 등의 여러 분야에서 협력 건축가의 방식으로 수행하고 있다. 대표작으로는 복합문화공간 크링, 성수 문화 복지회관, 생능출판사 등이 있다.

김미정은 2010년부터 운생동의 일원으로 함께 했으며 국민대학교와 영국왕립예술대학교에서 건축을 수학하였다. 건축의 문화적 콘텐츠로서의 가능성을 다각적으로 발현해 내기 위한 다양한 개념적 건축을 실험하고 있다. 국내외 설계 공모를 담당하여 최근에는 VISIONARY ARCHITECTURE 팀을 이끌며 사회와 도시에 대한 담론을 건축적 상상력으로 풀어내는 작업을 진행 중이다. 대표작으로는 이상봉타워, 크로노토프 월하우스, 포스코 인큐베이팅센터 등이 있다.

which are usually assumed to be infinite matrices that can change and grow at all times, avoiding the method of capturing established and definitive programs, are the places where crystals of these small unit spaces are formed. The topography of water moves and lives alongside its physical properties, and the space there is acquired through light occupancy, rather than through solid construction.

Underwater Drone and River Matrix
The water of the Han River, which is 26,000 km2 and has an average depth of 10 meters, is a huge matrix for underwater drones, which are self-driving robots. An underwater drone is a unit of geometry for an amorphous form that consists of a hexagonal shape and flexibly responds to the flow rate of a free river and allows for various combinations. A detection system that uses radio waves to measure distance, direction, angle, and speed detects the movement of obstacles and life in the water and collects data on the underwater environment of the Han River. In addition, it monitors the water quality of the Han River, continuously sends information to the management department, forcibly circulates the water using a mounted motor, and filters out suspended matter in the water through a filter to purify the water quality. The unit machines that swims individually underwater moves to their respective locations on the surface of the water using location based technology through GPS. Autonomous driving technology allows small units of mobility space to be built beyond the limits of existing urban infrastructure such as roads. Each unit space rising from underwater of the river is connected to six surrounding drones at corners, creating a water space with various shapes. This can be a city road, expand the land along the waterfront, and create a plaza for public events. The space of the Han River does not exist as a landscape for observation but expands to a new infrastructure to build a space of rest and deviation that urban residents experience in person. The boundary between the water and the city disappears, and the small spaces of the river gather and blur, these are the topography of water that

is rich and submerged by the surface of the water and are the topography of urban publicity. The topography of water denies the existing system of cities. There is no rigidity in the space of water terrain created by the roads, architecture, and their irreversible relationships. The Han River, which has been flowing for thousands of years, has now rehabilitated its flexibility in the beginning and becomes a place to breathe with people.

Yoongyoo Jang graduated from Seoul National University. His early works were awarded as finalists in international competitions such as the New Architecture Takiron International Competition, UIA Barcelona International Competition, and Israel Peace Plaza International Competition 13 Finalist, and was selected as the 40 world architects of the Japanese journal "10+1" in 2001. He is currently a professor at the School of Architecture, Kookmin University, and operates the gallery "Jung Mi So" for cultural expansions beyond architecture. As the founder and representative of UnSangDong, "Jang Yoon Gyoo Architectural Experiment Atelier" was transformed into "UnSangDong Architects Cooperation" to carry out various fields of architecture such as architectural design, planning, interior, and large-scale complex planning in the way of cooperative architects. Representative works include the complex cultural space Kring, Seongsu Cultural Welfare Center, and Saengneung Publishing House.

Mijung Kim, who has been a member of UnSangDong since 2010, studied architecture at Kookmin University and the Royal College of Art in London. She is experimenting with conceptual architecture to express various possibilities as cultural content. She is in charge of the design team for international and domestic architectural competitions, and currently leading the 'Visionary Architecture' team to unravel the discourse about society and the city with architectural imagination. Representative works include Lee Sang-bong Tower, Chronotope Wall House, and POSCO Incubating Center.

리듬 시티 서울 2123

Type B

이지현, 윤자윤, 홍경진
참여자: 라이언 응우옌,
미셸 마리아 리바, 장현배
대상지: 동부이촌동-용양봉 일대
키워드: 경관, 생태, 회복, 공공성,
인프라스트럭처

한강은 1960년대 이후 급속한 도시화
과정에서 도시의 동서를 가르는 인프라
구축이 시작되면서 한강 둔치의 많은
부분이 오늘날의 단절된 형상을 띠게
되었다. 〈리듬 시티 서울 2123〉은 서울의
자연과 도시의 맥을 예전처럼 연결하면서
시민들의 도시 경험이 지속 가능하도록
가볍고 유연한 도시조직을 제안한다.
동부이촌동, 노들섬, 용양봉 일대에 이르는
지역을 연구하여 도시 디자인적, 생태학적
관점에서 현재 한강과 산길을 단절하는
기본 인프라를 다층적 플랫폼으로 바꾸어
서울의 물길, 바람길, 사람길이 복원된 자연
친화적 개발 방향을 제시한다.

미래 도시 서울에서는 자연도 같이
도시의 주인공이 된다. 자연과 도시의
적절한 접점을 찾기 위해 먼저 한강과 산이
연결되는 몇몇 지점들이 복원될 것이다.
그리고 도시의 조직은 복원된 자연의 맥
주변을 느슨하게 둘러싼다. 한강의 앞쪽에
배치된 건물군들은 최대로 고층화되고 최대
1km 너비에 해당하는 한강의 거대한 규모
안에서 강은 새로운 차원의 공간이 된다.
한강 앞쪽의 건물 높이는 건폐율과 용적률에
의해 결정되는 것이 아니라, 서울의 산과
강의 형상을 도시의 어떤 지점에서 조화롭게
경험할 수 있는지를 검토하는 것으로부터
결정된다. 고층화를 통해 충분히 이격된
건물군들은 다층화된 플랫폼으로 연결되어
새로운 단지의 개념이자 하나의 체계로서
조직을 갖출 것이다.

플랫폼 안에 최대 400m 간격으로
배치된 노드(node)는 도심 활성화를
촉진하는 도시의 인프라로 작동한다.
이는 한강을 건널 수 있는 부유 구조물의

정박지가 되기도 하고 산으로부터 모인 물이
노드에 담겨 물의 저장공간이 되기도 한다.

다층화된 플랫폼으로 재구성된 도시
조직은 서울의 회복된 자연과 함께 리듬
있는 도시 경험이 지속될 수 있도록 할
것이다. 다층적 플랫폼은 서울의 어떤
단절된 공간에도 적용할 수 있으며 부드러운
도시 경관(soft city landscape)을 지향한
디자인이다. 고층화된 건물군은 바람 축,
산세 축을 고려하여 배치되며 그것을 잇는
공중 플랫폼은 서울의 밀도를 최소화하는
거미줄 형태의 보이드(void) 공간이 있는
형태로 디자인된다. 보이드 공간은 도시의
열섬현상을 줄이는 통풍 길로 작용하고,
보이드 하부 지상 공간은 녹지공간과
실개천으로 복원되어 주변 평균온도를
낮춘다. 고층화 전략으로 건물의 접지면을
최소화하여 생긴 나머지 지상 공간은
생태공간으로 복원한다.

이지현은 KAIST에서 산업 디자인을,
Politecnico di Milano에서 건축학 및
도시계획 석사학위를 받았다. 밀라노의
Mario Bellini Architects, 홍콩의 HOK에서
근무하며 다양한 스케일의 국제 프로젝트를
경험하였다. 2015년부터 BCHO Partners에
합류하여 다수의 프로젝트를 진행하였다.

윤자윤은 2015년부터 BCHO 건축사
사무소에서 실무를 쌓았고 2019년부터
파트너로 일하고 있다. 고려대학교
건축학과를 졸업하고, 영국왕립예술학교
(Royal College of Art) 인테리어디자인
석사학위를 받았다. 2023년부터 고려대학교
건축학과 겸임교수로 1학년, 5학년 건축설계
스튜디오를 지도하고 있다.

홍경진은 이화여자대학교에서 건축학과
미술사학을 공부하고, 미국 미시간에서 건축
석사학위를 받았다. 2013년도부터 BCHO에
합류하였으며, 2020년부터 소속 파트너
건축사로 재직 중이다.

↑ 리듬 시티 서울 2123
Rhythm City Seoul 2123

서울 100년 마스터플랜전

Rhythm City Seoul 2123

Type B
Jihyun Lee, Jayoon Yoon,
Kyungjin Hong
TEAM MEMBERS: Ryan Nguyen,
Michele Maria Riva, Hyunbae Chang
SITE: Dongbu Ichon-dong–
Yongyangbong Peak Area
KEYWORDS: Landscape, Ecology,
Resilience, Publicness, Infrastructure

In the subsequent rapid urbanization of the 1960s, starting construction of infrastructure, the riverside of the Hangang River was interrupted and has the shape of these days. Thus, we propose a light and flexible urban fabric that will reconnect Seoul with its environment. Now, we present the eco-friendly development vision that aims to recover waterways, windway, and landscape trails by conducting sample studies of areas ranging from Dongbu Ichon-dong, Nodeul Island, and Yongyangbong Peak. And we suggest a vision for the future of Seoul through urban design and ecological perspectives and transforming basic infrastructure to a multi-layered platform.

In the future city of Seoul, nature became the main subject in urban. For searching an optimal way to face nature and urban, we restore the several contact point of the Hangang River and mountain. Then the urban fabric will loosely surround the restored nature. The cluster of buildings placed along the Hangang River are high-rises. And the Hangang River which stretches to nearly 1km becomes a new space. The height of these buildings is not determined by the current building-to-land ratio and floor area ratio. It is decided from examining at what point in the city we can experience the shape of Seoul's mountains and rivers in harmony. By connecting the platforms to the banks of the Han River in the form of wetlands, we also aim to resolve the disconnection caused by the riverside roads and artificial embankments, as well as provide Seoul citizens with a more diverse experience of the Han River. A fully separated building group will be connected with the multi-layered platform and it will be organized as a single system or a new conception of the complex.

Nodes, arranged at intervals of up to 400 meters, will serve as the city's infrastructure promoting downtown. Also, these become the anchor point for floating structures that used to cross the Hangang River and the depot collecting water from the mountain.

The Urban fabric that is reorganized by the multi-layered platform will keep on rhythmic urban experience with recovered nature in Seoul. The multi-layered platform can be applied to any disconnected space and this is the design to create a soft city landscape. Void space will take a roll of windway releasing Urban Heat Island, and ground-level space underneath the Void will cool down around the site by restoring it to green space and stream. High-rises will be placed in consideration of mountains and wind paths, then connected with aerial platforms in the shape of a web. The space between these web-like platforms, which we call "voids", will be designed to minimize Seoul's density. The use of high-rises will reduce ground space occupied by a building, thereby the rest of the ground space is restored to ecological space.

Jihyun Lee holds a degree in Industrial Design from KAIST and a degree in Architecture and Urban Planning from Politecnico di Milano. She worked for Mario Bellini Architects in Milan, where she was exposed to Italian renewal and regeneration contexts in Architecture. She then worked for HOK in Hong Kong, where she gained experience in various large-scale international projects. She has been with BCHO Partners since 2015 and became a partner in 2019.

Jayoon Yoon has received her Bachelor of Architecture at Korea University and her Masters of Interior Design at Royal College of Art. She has worked at BCHO Architects since 2015, and has begun her practice as partner since 2019. Currently, she is overseeing the Incheon CGV Renovation project that investigates the potential of architecture in the renewal of the Incheon Port. In 2016, she taught the 5th year Architecture Studio at Hawaii University under the subject, 'Material Investigation'.

Kyungjin Hong graduated from Ewha Woman's University, where she studied architecture and art history. She received her Masters of Architecture at University of Michigan in the U.S.A. She has worked for BCHO Partners since 2013 and is currently working as a partner of BCHO.

리버/그라운드:
한강 위의 새로운 땅
Type B
박희찬(스튜디오 히치)
참여자: 이진희, 안건혁, 박지원, 최선우
대상지: 한남대교
키워드: 경관, 지형, 교통, 공공성,
인프라스트럭처

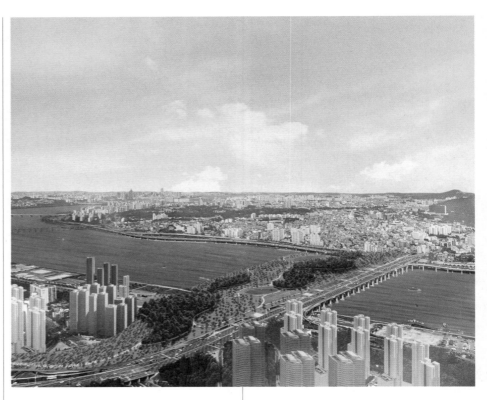

〈리버/그라운드〉는 '땅(Ground)'으로서
한강의 가능성을 탐험하는 프로젝트이다.
넓은 한강이 바라만 보는 대상이 아닌
시민을 위한 공공의 땅(land), 장소(place),
공간(space)으로 될 수 있는 가능성과
그에 따른 미래 변화에 대한 고민과 상상의
결과물이다. 서울이 가진 녹지 공간의 면적과
지역별 분포를 살펴보면, 서울 외곽의 산지에
녹지가 분포하고, 도시 중심부의 평지에 있는
녹지 공간은 많지 않다. 서울은 다양한 시민
활동과 일상을 수용할 수 있는 산이 아닌
평지의 공공 녹지공원이 필요하다. 서울이
뉴욕의 센트럴 파크와 같이, 거대한 평지의
녹지공간을 도시 중심부에 가질 수 있다면
어떨까? 서울이 센트럴 파크와 같은 면적의
새로운 공공 공원을 도시 중심부에 가지기
위해서는 천문학적인 땅값이 필요하다.
도시 서울을 관통하여 흐르는 약 1km
폭의 한강은 강남과 강북을 시각적으로
물리적으로 완전히 분리한다. 도시가
고도화되면서 대부분의 한강 다리가 강남과
강북을 연결하는 '통로(corridor)' 역할에
그쳐 대중교통 없이 보행자가 직접 다리를
건너는 것이 쉽지 않다. 과거엔 한겨울
기온이 내려가면 한강이 얼어붙었다. 바라만
보던 한강이 다양한 시민 이벤트를 수용하는
땅으로 변했다. 시민들은 스케이트를
즐기거나 직접 걸어서 강을 건넜다.
이런 한강의 과거와 연결되는 지점에서
우리는 땅으로서 가능성을 가진 한강을
그려볼 수 있다. 한강 위에 새로운 땅 '리버
그라운드'는 단순히 연결통로 역할을 하는
다리(bridge)가 아닌 새로운 땅(ground)이자
숲(wood), 도시의 공공 공원(public park)이
된다. 폭 500m의 거대한 땅은 서울의
중심에서 강남과 강북을 연결한다. 수변공간
등의 도시 구조와 직접적으로 연결되면서
새로운 관계를 맺는 대규모 시민 공원으로
서울의 미래를 변화시킨다. 지하화된 강변
북로와 올림픽 도로로 인해, 시민들은
걸어서 새로운 땅에 쉽게 접근할 수 있고
한남대교와 직접 연결되어 대중교통의
이용도 편리해진다. 경부고속도로 지하화를
통해 만들어진 강남의 녹지가 강북으로
연결되고 확장하는 장치가 된다.

박희찬은 서울과 런던에서 건축을
공부하고 실무를 쌓았으며, Bartlett
Travel Scholarship을 수상하였고,
런던의 로열 아카데미(Royal
Academy)에 작품이 초청되어 전시했다.
영국왕립건축사(RIBA)로 2018년
서울에서 스튜디오 히치(Studio Heech)를
설립해 건축, 산업디자인, 패브리케이션,
디지털 인터랙션 분야에서 프로젝트를
진행하고 있으며, 저서로는 '여행의 기록
알바알토'가 있다. 산양양조장으로 2020년
한국건축가협회상을 수상하였다.
스튜디오 히치(Studio Heech)는 다양한
종류의 건축, 공간, 산업디자인, 디지털
인터랙션 분야에서 활동하고 있는 건축
디자인 스튜디오이다. 전통적인 만들기
기법(traditional craftsmanship)과
우리 시대의 기술(technology in our
times)을 결합해 시대가 요구하는 디자인을
추구하면서, 다양한 분야의 장인, 엔지니어,
예술가, 디자이너들과의 협업을 통해
창의적이고 예술적인 디자인을 실현한다.
히치는 건축 공간과 장소의 창조가 우리
삶과 지구환경에 직접적인 영향을 미친다고
믿는다. 히치의 건축 디자인 작업은 초기
단계부터 지속 가능성(Sustainability)을
염두에 두고 진행된다.

↑ 리버/그라운드: 한강 위의 새로운 땅
River/Ground: New Ground over the River

River/Ground:
New Ground over the River
Type B
Heechan Park (Studio Heech)
TEAM MEMBERS: Jinhee Lee,
Geonhyuk An, Jiwon Park,
Sunwoo Choi
SITE: Hannam Bridge
KEYWORDS: Landscape,
Topography, Mobility, Publicness,
Infrastructure

This project explores the potential possibility of the Han River as a 'Ground'; imagining the wide Han River as a potential public land, place, or space for the people of Seoul. When looking at the regional distribution of green spaces in Seoul, it is easy to notice that green spaces are only located in mountain areas, outside of Seoul, and not near the centers of the city. We recognized the importance of having a green space inside city bounds, like Central Park, in order to accommodate athletic and recreation facilities for the people of Seoul. However, it would be impossible to fund the construction of a public park of an equal size.

Han River is approximately 1km wide and flows through the city of Seoul, separating Gangnam(South of the Han River) and Gangbuk(North of the Han River). It is not easy for pedestrians to directly cross the bridges without public transportation because most of the bridges along the Han River are vehicular roads.

In the past, people enjoyed skating or walking across the Han River when it froze during the winter. With this memory, we can envisage the Han River as a potential ground. 'River Ground', a new land on the Han River, is not just a bridge that serves as a connecting passage, but a new ground, a forest, and a public park in the city.

It is not simply a bridge or passageway connecting green areas, but a green space on a new level. The 500m wide land connects Gangnam(South of the Han River) and Gangbuk(North of the Han River) right amidst the center of Seoul. This large-scale public park directly connects to the existing urban facades such as Gangnam and Gangbuk, as well as roads and waterfront spaces, and forms new relationships with the rest of the city. People in Seoul can easily access the new land on foot, and it is directly connected to Hannam Bridge, making it convenient to use public transportation. In addition, the new 'River Ground' becomes a device that connects and expands the green areas of Gangnam, which were created through the undergrounding of the Gyeongbu Expressway, to Gangbuk.

Heechan Park studied Architecture and worked as an architect in Seoul and London. He was awarded the Bartlett Travel Scholarship and his work "Experimental Toy Factory" was invited to show at the 2014 Summer Exhibition at the Royal Academy, UK. Park is a qualified architect and established Studio Heech in 2018. Studio Heech carries out projects in architecture, industrial design, fabrication, and digital interaction. Additionally, Park has won the 2021 best building of the year award by Korean Institute of Architects and "Today's Young Artists award by Ministry of Culture, Sports and Tourism, South Korea" in 2022, as well as writing his book, "Aalto, Architecture & My Travels" (2016, Spacetime).

Studio Heech is an architectural design practice based in Seoul, working across the field of architecture, industrial design, print, furniture and interactive performance installation with a focus on cultural projects. Their work is mostly based on traditional approaches in architecture merged with modern technology.

클라우드 아틀라스
Type B
강도균, 강동희, 김효주, 박지우, 이혜윤
대상지: U4, 난지한강공원–증미산 일대
키워드: 환경, 회복, 인프라스트럭처
소속 국가: 한국

산길과 물길, 그리고 바람의 흐름에 맞추어 친환경적인 방식으로 만들어진 도시 서울. 근대화를 거치며 경제적 효율만을 추구한 서울은 기존 자연 요소로부터 점점 멀어져 왔다. 이러한 자연 파괴와 무분별한 개발은 정화와 순환 작용을 정지시키고 기상 이변, 지구온난화와 같은 문제를 야기했다. 현재와 같은 추세로 자연을 배려하지 않는 개발이 계속된다면, 서울은 사람들이 거주할 수 없는 불모지의 땅으로 변화할 것이다. 훗날 서울에 '땅의 건축'은 존재할 수 없다. 우리는 도시의 많은 부분이 잠식당할 100년 뒤 서울에서의 생존과 불바다가 된 대지를 치유할 건축을 제안한다. 〈클라우드 아틀라스〉는 점진적으로 확장하며 거주지와 도시 인프라를 제공하는 한강 위 요새이자, 끊어진 자연의 맥을 연결해 서울의 정체성을 되찾고 생명의 땅으로 회복시켜줄 시스템으로서 작동할 것이다.

우리는 땅으로 돌아가야 한다. 새로운 땅의 건축을 제안한다. 〈클라우드 아틀라스〉는 사람들이 거주하고 도시기반시설임과 동시에 자연의 축을 연결하는 보행 브리지이며, 자가적인 시스템으로 구름을 생산하여 대지를 회복시킨다.

서울은 점차 거주하기 어려운 땅이 되어가고 있다. 사이트는 난지한강공원과 하늘공원, 자원회수시설 등 끊어진 자연의 축을 다시 연결시켜 줄 잠재성을 지닌 장소이다. 〈클라우드 아틀라스〉는 모두 구름생성장치를 기반으로 작동하며, 생산/문화/서비스/주거 네 가지 모듈로 구성되어 사람들에게 풍부한 도시 기반 시설을 제공한다. 100년 동안 점진적으로 확장해 나가는 도시구조체를 제안한다. 구름생성장치 노드를 선으로 연결하고 그 사이 면을 생태녹지로 덮어 지속 가능한 도시를 만들고자 한다.

강도균, 강동희, 김효주, 박지우, 이혜윤은 각기 다른 학교와 집단에서 성장했다. 서울의 어두운 미래 속에서 생산적으로 살아남기 위해 고민하며, 한 가지 미래에 대한 잡담을 기반으로 건축적 집합체의 표준성과 복합성을 상상했다.

↑ 클라우드 아틀라스
CLOUD ATLAS

CLOUD ATLAS
Type B
Dokyun Kang, Donghee Kang, Hyoju Kim, Jeewoo Park, Haeyoon Lee
SITE: U4, Nanji Hangang Park–Jeungmi Mountain Area
KEYWORDS: Environment, Resilience, Infrastructure
COUNTRY: Republic of Korea

Seoul, a city built in an eco-friendly way to match mountain roads, waterways and wind currents. Seoul, which pursued only economic efficiency through modernization, has gradually moved away from existing natural factors. Such natural destruction and reckless development have stopped purification and circulation, causing problems such as abnormal weather conditions and global warming. If the current trend continues to lead to unfriendly development, Seoul will be transformed into a barren land where people cannot live. In the future, 'land architecture' cannot exist in Seoul. We propose survival in Seoul 100 years after many parts of the city will be eroded, and construction to heal the land that has become a sea of fire. *Cloud Atlas* will work as a fortress on the Han River that gradually expands and provides residential and urban infrastructure, and as a system that will restore Seoul's identity and restore it to the land of life by connecting the broken veins of nature.

We have to go back to the ground. Propose the construction of a new land. *Cloud Atlas* is a residential urban infrastructure and pedestrian bridge that connects and heals the natural environment by generating clouds that water the land.

Seoul is becoming increasingly inhospitable. The site has the potential to reconnect the green spaces of the city, such as Nanji Hangang Park, Sky Park, and the resource recovery facilities. *Cloud Atlas* operates around the cloud generators and consists of four modules: production/culture/service/residential, proving residents with abundant urban infrastructure. This urban structure will gradually expand over 100 years. The aim is to create a sustainable city by connecting the cloud production nodes with lines and covering the areas in between with green spaces.

Dokyun Kang, Donghee Kang, Hyoju Kim, Jeewoo Park, Haeyoon Lee grew up in different schools and collectives. As they struggled to survive productively in the dark future of Seoul, they imagined the standardization and complexity of architectural assemblages based on small talk about a possible future.

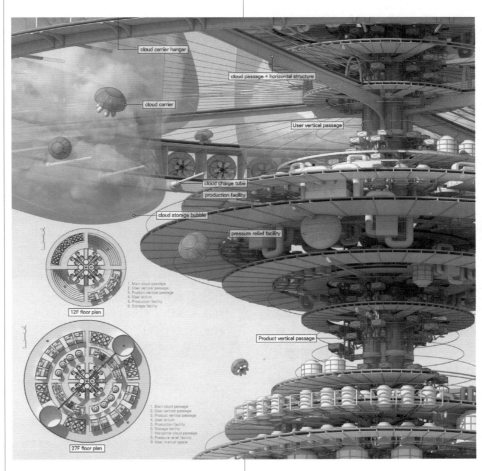

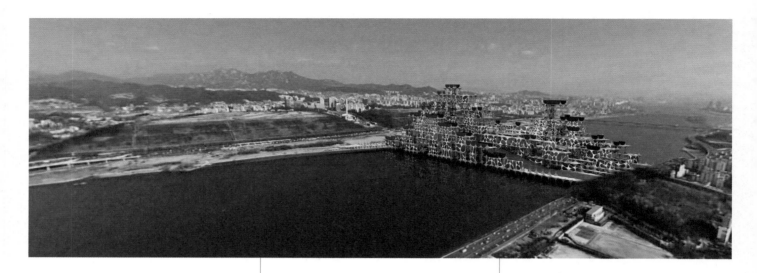

서울게이트
Type B
김동휘
대상지: U4, 난지한강공원–증미산 일대
키워드: 경관, 생태
소속 국가: 한국

서울 난지 한강공원과 증미산일대는
도시의 난개발을 피해 여전히 자연녹지와
한강의 생태를 잘 유지하고 있는 지역이다.
특히 인천 국제공항 및 김포공항으로부터
인적, 물적교류가 활발이 일어나는 서울
및 대한민국의 관문이자 첫인상을 주는
곳이기도 하다. 해당 장소에 산과 한강
그리고 바람 및 사람의 길이 구현되는 미래
서울도시의 건축을 계획한다.

단일화된 구조체(Vexel)를 통해
가변적이면서도 견고한 도시건축을
제안한다. 각 유닛들은 필요에 따라 증식 및
타입변형을 할 수 있으며 한강 위에 새로운
지형적 건축이 되기를 목표로 적층하였지만
가변적인, 쌓았지만 열려 있음을 통해 서울
및 대한민국의 수많은 산길, 바람길, 물길을
닮기를 기대한다.

계획된 'Vexel' 타입은 필요 구조체를
형성하기 위해 조합될 수 있다. 그리고 이
조합된 타입들은 필요에 따라 슬라브 및
벽을 생성하기 위한 공간을 제공하며 그
공간에 시민들을 위한 다양한 프로그램이

삽입됨으로써 한강변을 잇고 향유하는
미래의 도시건축이 된다.

COMPUTATIONAL LOGIC
유닛화된 'Voxels'은 필요한 구조체를
만들기 위해 조합하며 성장할 수 있다.
조합된 타입들은 건축적 요구에 따라
슬라브 및 벽 등을 생성하기 위한 공간을
제공하며 해당 공간에 다양한 프로그램이
삽입된다. 구조적 유닛들의 적층과
반복을 통해 형성한 된 구조체에 필요한
건축적 프로그램을 계획하고 프로그램에
대응하여 파사드 및 마감, 공유공간을
계획한다. 또한 〈서울게이트〉는 디지털
패브리케이션(Digital Fabrication) 기술을
이용한 로보틱 패브리케이션(Robotic
fabrication), 즉 로봇의 제작 및 조립도 함께
고려하고 있다.

김동휘는 건축가이자 디자이너로 2022년
STUDIO INDEX를 설립하였다. 유럽과
아시아, 중동에서 다양한 스케일의 건축
작업을 하였으며 컴퓨테이셔널 디자인과
디지털 패브리케이션을 통한 새로운
건축작업방식에 초점을 둔다.

↑ 서울게이트
SEOUL GATE

SEOUL GATE
Type B
Donghwi Kim
SITE: U4, Nanji Hangang Park–
Jeungmi Mountain Area
KEYWORDS: Landscape, Ecology
COUNTRY: Republic of Korea

Nanji Han River Park: Jeungmin Mountain – Until now, the site location has effectively maintained its natural greenery as well as the ecology of the Han River by largely avoiding urban redevelopments. The area is significant as the gateway to Seoul, with many people gathering their first impression of South Korea, and Seoul, when passing through the gateway from Incheon International and Gimpo Airports - where lively human and material resource exchanges take place. In this context,

the designer has created a futuristic urban architectural design which allows the mountains, the river, the wind, and humans to work together in harmony at the location.

Voxel (the unitized structure utilized in the design) proposes a variable and solid urban architecture. Each Voxel unit can be multiplied and type modified as needed and stacked with the aim of becoming a new topographical architecture on the Han River. In this scenario, the units are concrete but variable, stacked but open, with the designer anticipating that the end urban architecture will look like numerous mountains, wind pathways, and waterways in Seoul and South Korea.

The Voxel units can be combined together to produce the required structure. In addition, this combined Voxel methodology provides space for the creation of slabs and walls as needed, with various programs for

citizens installed into it. Finally, this urban architecture connects the southern and northern parts of Seoul and allows people to enjoy Han River.

COMPUTATIONAL LOGIC
Unitized Voxels can grow in combination of required structures. The combined Voxel types provide space for creating slabs and walls according to architectural needs, and various programs are inserted into the space. Structures shall be formed through the way of stacking and repetition with the structural units, and finally it allows to plan for facades, finishes, and outdoor space in response to the architectural programs. *Seoul Gate* also considers robotic fabrication and assembly using the advanced Digital Fabrication technology.

Donghwi Kim is a Korean architect and designer (MAA / Member of The Danish Association of Architects, M.Arch 2016 / UCL - the Bartlett School of Architecture). He established architectural design studio 'Index' in 2022. He has extensive Architectural and Design experience from across Europe, Asia, and the Middle East. His current practice focuses on new architectural models engaging with increased computational design and digital fabrication.

분실물 보관소—나 자신의 발견
Type B
아지자 리그마 아룸 파베스트리,
패니 힐리아툰니사
대상지: U5, 동부이촌동—용양봉 일대
키워드: 경관, 공공성
소속 국가: 인도네시아

스트레스나 불안은 전 세계적으로, 특히
한국에서 큰 문제가 되고 있다. 〈분실물
보관소(Lost and Found)〉는 사람들이
잃어버린 영감, 기분, 심지어는 긴 하루 일과
또는 수업이 끝난 후에 에너지를 재발견할
수 있는 공간이다. 디자인 방향은 다양한
개성을 가진 사람들이 공공공간에서의
액티비티라는 맥락에서 각자의 필요를
충족시킬 수 있게 하는 것이다. 다리는 개인-
공동 공간, 문화 공간, 수변경관, 놀이터,
관광, 상업 공간 등 다양한 액티비티와
사람들의 선호를 수용할 수 있도록 모듈로
구성되어 있다. 이러한 설계는 우리가 때때로
길을 잃기도 하지만 언제나 돌아갈 수 있는
길이 있다는 것을 인식하고, 자신을 찾는
것이 가장 좋은 대응 방법이라는 인식에서
시작되었다.

미래의 서울
개인이 점점 더 고립되는 시대가 도래하면서,
위압감을 느끼지 않고 사람들과 어울릴
수 있는 적응형 공간이 필요하게 되었다.
〈분실물 보관소〉는 모든 계층을 포용하고
모든 취향에 열려 있는, 미래 친화적인
서울의 모습을 그린다. 엄선된 부지에
대한 개입은 서울의 다른 지역에서도
더 개방적이고 다양하며 참여도가 높은
공공공간, 멋진 촬영을 위한 핫스팟을
개발하는 데 시범사례가 될 것이다.

아지자 리그마 아룸 파베스트리, 패니
힐리아툰니사는 2019년부터 협업을
시작했다. 이들은 스트레스가 많은
환경에서도 작업을 즐기며, 프로젝트에서
특별하고 흥미진진한 것을 찾고자 하고,
가능한 유쾌하게 대상을 해석하려고
노력한다.

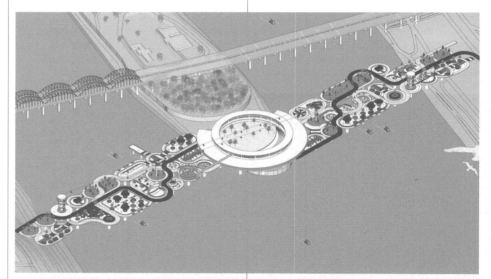

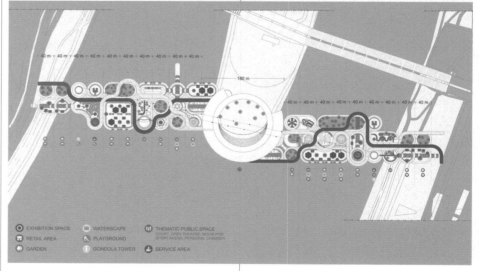

↑ 분실물 보관소—나 자신의 발견
Lost and Found—Discover Yourself!

needs in the context of activities in public spaces. The bridge is composed of modules that are then developed to accommodate the diversity of activities as well as people's preferences; including individual-communal areas, cultural space, waterscapes, playgrounds, sightseeing, and commercial retail. The design was developed with the awareness that the best way to cope with ourselves is to find ourselves that are sometimes lost but there's always a way back, found us.

Future Seoul
The development of the era that makes individuals become more and more secluded, demands adaptive spaces where they can be encouraged to socialize without feeling intimidated. Lost and Found is a picture of a future friendly Seoul that is inclusive of all groups and open to all preferences. Interventions on selected sites are expected to become pilots for other areas in Seoul to develop public spaces that are more open, diverse, and engaged -a hot spot for a good shoot.

Azizah Rigma Arum Pawestri and Fanny Hilyatunnisa started collaborating in 2019. They enjoy working even in stressful environments, want to find something special and exciting in their projects, and try to interpret their subjects as playfully as possible.

Lost and Found – Discover Yourself!
Type B
Azizah Rigma Arum Pawestri,
Fanny Hilyatunnisa
SITE: U5, Dongbu Ichon-dong–
Yongyangbong Peak Area
KEYWORDS: Landscape, Publicness
COUNTRY: Indonesia

Stress and anxiety have become significant issues both globally and specifically in South Korea. Lost and Found is a space for people to rediscover what they have lost—whether it's inspiration, mood, or energy—after a long day of work or school. The design orientation is how to make people with various characteristics feel accommodated to their respective

서울은 인구 밀도가 지속적으로 증가하고 있으며 100년 후에는 단독가구가 약 1.3배 증가한다. 즉, 서울로 인구는 더욱 몰릴 것이고 가구 수도 증가할 것이라고 분석한다. 따라서, 서울에는 더 많은 주거와 시설(Infra)이 필요하다.

수요를 감당하기 위해 100년 후에는 땅 위로의 발전뿐만 아니라 바다나 강 위로 다양한 인프라가 들어선 수상 도시가 발전할 것이다. 우리는 한강에 새로운 개념의 브리지 도시건축을 수상 도시로 나타내고자 한다. 새로운 수상 도시는 관악산부터 북악산의 녹지와 함께 한강으로 인해 남북으로 나눠진 서울의 길을 잇는다. 더 나아가 서울을 이어주는 상징적인 역할을 하면서 서울의 공공성을 확대하는 수상 도시를 Type B를 통해 제안하고자 한다.

방주(方舟)란 사전적으로 네모난 선박을 의미한다. 우리는 서울을 보면서 노아의 방주를 떠올렸다. 노아의 방주는 세상의 모든 것을 담을 수 있는 것으로 묘사된다. 이 때문에 무엇이든 있는 서울이 노아의 방주처럼 느껴졌다. 서울은 자연, 문화, 주거, 사람 등 모든 것이 '집합'된 공간이라고 해석했다. 우리는 모든 것이 집합되어 있고, 물 위에 떠서 움직이는 노아의 방주에서 모티브를 얻어 네모난 방주 형태 안에 서울의 집합을 담아내고자 했다. 서울의 집합체인 방주는 서울에 있는 모든 것을 담아 서울의 산길, 물길, 바람길을 한강 너머로 이어준다. 750m라는 다리 길이를 활용해 넓은 공간에 다양한 인프라를 담고자 했다. 상부에 UAM, 주거, 상업 등의 시설을 두어 다리로 시설들을 연결함으로써 수상 도시 주민들이 도보로도 어떤 시설이든 쉽게 접근할 수 있게 했고 강의 내외부를 연결해주는 브리지를 통해 수상 도시 내외부의 통행도 원활하게 이루어지도록 했다. 하부에는 숲, 잔디밭, 광장 등의 녹지를 물길과 함께 구성하여 강 너머로 관악산과 북악산의 자연과 지형을 잇는 등의 방법으로 서울의 모든 것을 담아냈다.

서울을 담은 방주는 한강을 부유하면서 서울의 곳곳을 이어준다. 방주는 서울의 모든 것을 담은 서울의 집합체이기 때문에 한강의 어디에 위치하든 그 주변 맥락에 자연스럽게 스며든다. 변화하는 방주의 위치에 따라 색다른 풍경을 보여줌과 동시에 '방주'가 서울을 잇는 하나의 상징물로서 서울의 공공성을 확대해주는 역할을 할 것이다.

Ark(方舟) Dong

Type B
Dain Kim
TEAM MEMBERS: Yonghyeon Park,
Oyun Gwon, Jaehun Jeong,
Mingyeong Kim
SITE: U5, Dongbu Ichon-dong–
Yongyangbong Peak Area
KEYWORDS: Landscape, Topography,
Mobility, ublicness, Infrastructure
COUNTRY: Republic of Korea

Seoul's population density is on a continuous rise, and it's projected that within a century, the number of single-family households will surge by approximately 1.3 times. This implies that a larger influx of individuals will be drawn to Seoul, subsequently causing an uptick in the number of households.

Consequently, Seoul has a need for a greater number of houses and supporting infrastructure. To address this growing demand, in 100 years, we won't solely see land-based development, but also the emergence of floating cities with diverse infrastructure upon the sea or rivers. We're introducing a groundbreaking concept—a "Bridge" city architecture on the Han River, designed as a floating city. This novel floating city will bridge the divide between the northern and southern parts of Seoul, which is bisected by the Han River, with greenery from Gwanaksan Mountain to Bukhansan Mountain. What's more, our proposal extends to a floating city that plays a symbolic role in unifying Seoul, simultaneously broadening the public realm through type B Urban 5.

An ark is typically characterized as a square vessel. When we gazed upon Seoul, it instantly evoked thoughts of Noah's Ark. Noah's Ark is described as a vessel capable of sheltering all that exists in the world. That is why Seoul, a place that seems to encompass everything, resonates with Noah's Ark. We interpreted Seoul as a sort of modern-day Noah's Ark, where everything is 'gathered' within its bounds: nature, culture, residences, and people. Drawing inspiration from Noah's Ark, we aimed to capture Seoul's amalgamation in the form of a square ark, where everything is aggregated and floats upon the water.

The Ark, a compilation of Seoul, encapsulates every facet of the city and interlinks its mountains, waterways, and breezy paths over the Han River. Leveraging the span of the 750-meter bridge, we aimed to accommodate various infrastructures in the large space. By placing Urban Air Mobility(UAM), residential complexes, and commercial facilities at the upper level and connecting them with bridges, residents of the floating city can effortlessly access any facility on foot and be connected to the inside and outside of the river to facilitate fluid traffic in and out of the floating city. At the lower level, green areas such as forests, lawns, and plazas are arranged alongside the waterways, connecting the natural beauty and landscape of Gwanaksan and Bukhansan Mountains on either side of the river and encompassing all that Seoul has to offer within the area.

The Ark of Seoul drifts down the Han River, connecting the diverse areas of the city. As the Ark encapsulates every facet of Seoul, it effortlessly blends into the backdrop of its environment, regardless of its placement along the Han River. Depending on the Ark's shifting position, it will unveil distinct landscapes while simultaneously enhancing Seoul's public spaces and serving as a symbol that unites the city.

그냥 내버려 둬.
Type B
김준엽, 최태주
대상지: U5, 동부이촌동-용양봉 일대
키워드: 보존
소속 국가: 한국

전시를 준비하는 사이 노들섬이 이렇게
화젯 거리가 될 줄 몰랐다. 노들링이라고
불렀던 우리 안의 제목을 뺏긴 것 같아
속상하다고나 할까. 작업을 발전시키면서
처음 우리가 떠올린 이미지에 뭔가를
덧붙이는 게 거짓 같았다. 우리가 떠올린
이미지는 다음과 같다.

0. 100년 후에도 노들섬은 특별하지 않고
편안한 장소면 좋겠다.
1. 지금처럼 천천히, 차분하게 노들섬에
일상이 침투되면 좋겠다.
2. 섬 주위로 물의 파장이 자연스럽게 생겨나
기존의 노들섬을 보존하며, 그 주변으로
새로운 공간을 제공하고 싶다.

김준엽, 최태주가 함께하는 GSD는
내러티브를 기반으로 협업하는
스튜디오이다. 애써 스타일을 만들려고 하지
않고 다양한 가능성을 탐색한다.

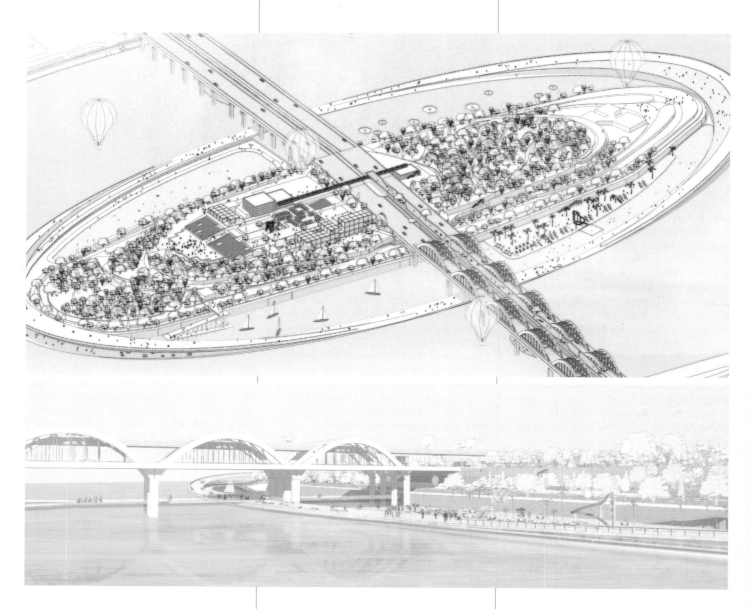

↑ 그냥 내버려 둬.
Just Leave It Alone.

Just Leave It Alone.
Type B
Junyub Kim, Taeju Choi
SITE: U5, Dongbu Ichon-dong–
Yongyangbong Peak Area
KEYWORDS: Preservation
COUNTRY: Republic of Korea

While preparing for the exhibition, we didn't expect Nodeul Island to become such a hot topic. It is regrettable that the name of Nodling was taken away. It seemed like a lie to add something to the image that we made for the first time, while developing it. The image we came up with is as follows.

0. We hope Nodeul Island will be a comfortable place and not a special place in 100 years from now.
1. We hope everyday life will be soaked in the Nodeul Island as slowly and calmly as it is now.
2. We wanted to preserve the existing Nodeul Island and provide a new space around it as the wavelength of water naturally grows around the island.

GSD is a narrative-based collaborative studio founded by Junyup Kim and Taeju Choi. They don't try hard to make some style, but rather explore various possibilities.

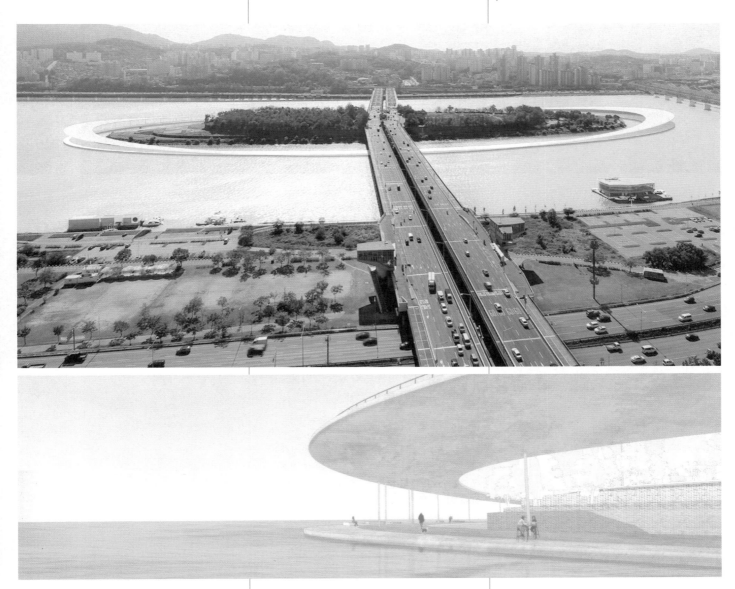

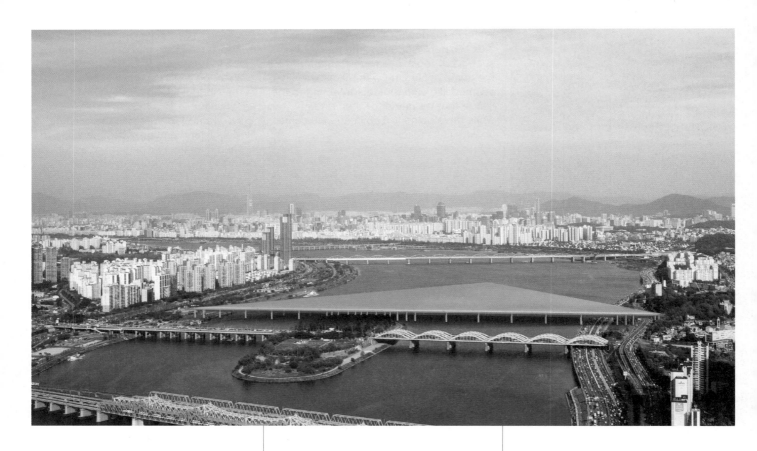

스카이-미러

Type B
웨니 즈우
대상지: U5, 동부이촌동–용양봉 일대
키워드: 공공성, 인프라스트럭처
소속 국가: 중국

물

도시에서 물을 직접 만지고 놀 수 있는 곳은
매우 드물다. 서울의 중심에 있는 청계천은
그런 매력적인 수공간이다. 땅값이 비싼
서울 한복판에 수영을 할 수 있는
대규모 수공간을 만드는 것이 가능할까?
〈스카이-미러〉는 그 해답을 제시한다.
한강대교 동쪽에 노들섬을 활용해 한강 위에
거대한 삼각형 모양의 떠 있는 수영장을
만드는 것이다.

↑ 스카이-미러
SKY-MIRROR

거대 구조물

한 변의 길이가 1,000m, 면적은
442,800㎡인 정삼각형의 수상 수영장을
교량 구조물이 받치고 있다. 5m 높이의
구조물 층에는 레스토랑, 카페, 호텔 등
휴게공간이 들어서고, 한강물을 정수해
꼭대기 층의 수상 수영장에 공급한다. 수만
명의 사람들이 이 하늘 수영장에서 물놀이를
하는 모습을 상상할 수 있다. 물론 이곳은
동부이촌동에서 노들섬을 거쳐 용양봉으로
연결되는 보행교이기도 하다.

자연

고도(古都) 서울은 산과 강 사이에 위치해,
남북축을 형성하며 도시와 자연을 통합한
전체적인 공간 패턴을 만들어낸다. 스카이-
미러 아이디어는 이 축과 한강이 교차하는
서측에 위치한다. 도시와 자연의 연결, 하늘과
땅의 소통, 인간과 자연의 결합이 크게
강조된다. 해질녘 〈스카이-미러〉는 사람들이
자연을 만끽할 수 있는 멋진 공간을 선사한다.

웨니 즈우는 1963년생으로 온라인
설계자이자 건축 이론가이다. 대표작으로
온라인 아키텍처(2023), 온스크린
아키텍처(2020), 루프탑 어바니즘(2020)
등이 있다.

서울 100년 마스터플랜전

SKY-MIRROR
Type B
Wenyi Zhu
SITE: U5, Dongbu Ichon-dong–
Yongyangbong Peak Area
KEYWORDS: Publicness,
Infrastructure
COUNTRY: China

WATER
In the city, water that you can touch and play with is very rare. In the center of Seoul, Cheonggyecheon is such a charming water space. But is it possible to create a larger-scale water space for swimming in the heart of Seoul, where land is expensive? The proposal SKY-MIRROR gives the answer: on the east side of the Hanyang Bridge, with the help of Nodeul Island, a huge triangle-shaped aerial beach swimming pool is created over the Han River.

MEGASTRUCTURE
The equilateral triangular beach swimming pool with a side length of 1,000m and an area of 442,800m^2 is supported by bridge structures. Recreational spaces such as restaurants, cafes, hotels, etc. are set in the 5m-high structural layer, while the water from the Han River is treated and supplied to the beach swimming pool at the top. It is conceivable that tens of thousands of people are playing in this sky swimming pool. Additionally, this structure also serves as a pedestrian bridge, connecting Dongbu Ichon-dong to Nodeul Island and Yongyang Peak.

NATURE
The ancient city of Seoul is located between the mountains and rivers, forming a north-south axis that integrates the city with nature. The proposal SKY-MIRROR is located on the west side of the intersection of the axis and the Han River. The connection between the city and nature, the communication between the sky and the earth, and the combination of man and nature are greatly strengthened. At sunset, SKY-MIRROR creates a wonderful place for people to fully enjoy nature.

Wenyi Zhu, born in 1963, is an online designer and architectural theorist. His works include Online Architecture (2023), On-Screen Architecture (2020), and Rooftop Urbanism (2020).

대기대교
Type B
RE-Laboratorio Creativo
이사벨 라미레스, 로레나 라미레스,
호세 나스피란, 니콜라스 말도나도
대상지: U5, 동부이촌동–용양봉 일대
키워드: 환경, 경관, 생태, 회복, 공공성
소속 국가: 콜롬비아

RE-Laboratorio Creativo는 다학제적 그룹으로, 건축, 도시주의, 미식 사이의 관계를 문화의 필수 축으로서 탐구하고 이해하는 것을 추구한다. 이들은 다양한 규모와 연구, 디자인, 실험을 통해, 도시를 경험할 수 있는 다른 가능성에 대해 탐구하며, 이는 도시 거주자들이 공유하는 "도시"라는 감각으로 연결된다. RE-Laboratorio Creativo는 이러한 도시 경험을 적절히 활용하고 내러티브로 만든다면, 도시에 담긴 시학을 발견하고 정의하는 것이 가능하다고 믿는다.

한강대교는 저항과 인내의 기념물이다. 날씨와 기후, 물의 순환에는 국경이 없기 때문에, 〈대기 대교〉는 서울의 현재와 미래에서 해결해야 하는 다양한 상황에 대한 대응책으로 탄생했다. 도시의 연결성과 이동성을 강화할 뿐만 아니라 기후변화, 사회/문화/상업적 다이나믹의 가치 평가, 자연 경관의 회복 등 즉각적이고 장기적인 조치가 필요한 문제를 다룬다.

대교는 총 4개의 레이어로 구성되어 있으며, 시너지를 통해 현재와 미래의 인구 수요에 대응하는 것을 추구한다.

노들섬은 기후변화라는 전 지구적 맥락을 고려하여, 대교의 다른 레이어와 함께 연구, 기상 및 환경 모니터링을 위한 공간이 될 것이며, 이러한 중요한 사안에 대한 세계적 기준이 되어 문화적 지속 가능성을 추구할 것이다.

두 번째 레이어인 〈행복한 빨리빨리 대교〉는 보행자가 주인공이 되어 서울의 빠른 이동 경험을 즐길 수 있게 만들고, '빨리빨리' 경험을 행복한 경험으로 전환하는 것이 목적이다.

세 번째 레이어인 〈사회/문화/상업적 마음 대교〉는 6개 중요 카테고리(한복, 한식, 한지, 한글, 한옥, 한국 음악)에서 1차적으로 영감을 받았으며, 한국인의 삶의 방식을 복원하고 개선하는 것을 목표로 한다. 마지막으로 〈상상의 산 지형 대교〉 레이어는 한국에서 주로 나타나는 산악 지형에서 영감을 받아, 한국인들이 많이 즐기는 등산 문화와 더불어 자연 경관을 소중히 여기고 회복하는 것이 목적이다.

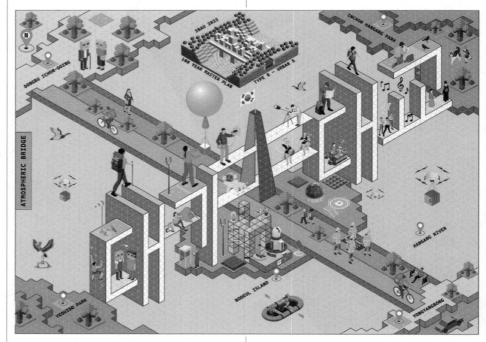

↑ 대기대교
ATMOSPHERIC BRIDGE

ATMOSPHERIC BRIDGE
Type B
RE-Laboratorio Creativo
Isabel Ramírez, Lorena Ramírez,
José Naspirán, Nicolás Maldonado
SITE: U5, Dongbu Ichon-dong–
Yongyangbong Peak Area
KEYWORDS: Environment,
Landscape, Ecology, Resilience,
Publicness
COUNTRY: Colombia

Hangang Bridge is a Monument to Resistance and Perseverance! As weather, climate and the water cycle know no national boundaries, The Atmospheric Bridge arises as a response to the diverse situations that demand a response in the present and future in Seoul, not only to improve the connectivity and mobility of the city, but also addressing aspects that demand immediate and long-term action, such as climate change, the valuation of social, cultural and commercial dynamics,

as well as the recovery of the natural landscape.

The bridge is composed of four layers, whose synergy seeks to respond to the current and future needs of the population:

Nodeul Island, which together with the other layers of the bridge, considering the global context of climate change, will be a space for research and meteorological and environmental monitoring, seeking cultural sustainability by becoming a world reference on this important issue.

The second layer, the Happy Bridge, aims to make the experience of rapid mobility in Seoul a pleasant experience with the pedestrian as the protagonist, transform the experience into the Happy experience!

The third layer, the Social, Cultural and Commercial Bridge, inspired initialy by six important categories (Hanbok, Hansik, Hanji, Hangeul, Hanok and Hanguk Eumak), this level aims to rescue and enhance the Korean way of life and finally the Topographic Bridge Inspired

by the mountainous topography that predominates in Korea, this layer aims to value and recover the natural landscape, as well as the culture of hiking, a predominant sporting activity in Korea.

RE-Laboratorio Creativo is a multidisciplinary group that seeks to explore and understand the relationships between architecture, urbanism and gastronomy as essential axes of culture. From different scales and through research, design and experimentation, they inquire about other possibilities of experiencing the built city, which, moreover, are connected by the sense of "the urban" shared by those who inhabit it. RE-Laboratorio Creativo believe that if these urban experiences are appropriated and narrated, it is possible to discover and define the poetics of the city.

확장된 도시

Type B
김경율, 송혜진
대상지: U5, 동부이촌동–용양봉 일대
키워드: 교통, 인프라스트럭처, 공공성
소속 국가: 한국

한강은 서울이라는 고밀한 도시공간을
남과 북으로 단절하는, 밀도 높은 도심의
거대한 보이드이다. 그간 노들섬, 선유도를
비롯한 자연섬의 재생과 세빛둥둥섬과
같은 인공섬의 개발 등 섬을 중심으로
도시공간의 물리적 영역을 확장하고 강남과
강북을 연계하려는 시도가 있어 왔으나,
교량에 의존한 단선적 연결에 그치고 있어
보행환경은 여전히 불편하고 한계가 있으며,
심지어 강 양안에서 섬으로의 접근조차도
쉽지 않은 실정이다. 이에 우리는,
도시공간의 물리적 확장과 연계를 위한
도구로써 보다 자유롭고 유연한 인공섬의
개념을 제안하고자 한다.

우리가 제안하는 인공섬 네트워크는
범용 유닛을 조합하여 필요에 따라
가변적으로 자유롭게 이용가능한 작은
인공섬 무리로, 개별 섬 그 자체가
프로그램을 갖춘 시설인 동시에
연결보행로로 기능하며, 영구구조물로
고정되어 있지 않아 다양한 상황과 요구에
자유롭게 대응할 수 있다. 부유하는 섬들로
구성된 인공섬 네트워크는 문화, 상업, 레저,
녹지, 서비스시설인 동시에 한강의 면적을
넓게 활용하는 거대한 보행랜드이기도
하다. 부유하는 인공섬 네트워크는
이촌한강공원과 노들섬 동측, 노량대교를
넓게 연결한다. 수위변화에 대응가능한
부표식 잔교로 북쪽의 한강공원으로부터의
동선을 수용하며, 인공섬에 설치된 계단탑과
교각 상부에 설치된 브리지를 통해 남쪽
노량대교 건너편의 도시공간으로 진입한다.
공연장, 수영장, 운동장, 캠핑장, 팝업스토어,
플로팅 가든 등 남북으로 넓게 펼쳐진 시설
아일랜드는 시민들에게 풍부한 즐길거리를
제공하며 보행, 자전거 등을 이용한 자유로운
이동을 지원한다.

김경율은 (주)건축사사무소율건축의
설립자이다. 서울대학교 건축학과 학사
졸업 이후 (주)해안종합건축사사무소를
거쳐 율건축의 소장으로서 단독주택,
집합주거, 근린생활·업무·상업 시설의
민간분야 설계·감리를 수행해 왔으며,
2023년 현재 도서관, 주민센터, 영상센터,
대학연구강의동, 마을회관 등 공공건축 설계
프로젝트에 집중하고 있다.

송혜진은 서울대학교 건축학과 후배이자
율건축의 직원으로, 공공건축 현상설계와
실시설계를 비롯한 율건축의 다양한
프로젝트에 관여하고 있다.

↑ 확장된 도시
Enlarged Territories

Enlarged Territories

Type B
Kyungyul Kim, Hyejin Song
SITE: U5 / Dongbu Ichon-dong–
Yongyangbong Peak Area
KEYWORDS: Mobility / Infrastructure
/ Publicness
COUNTRY: Republic of Korea

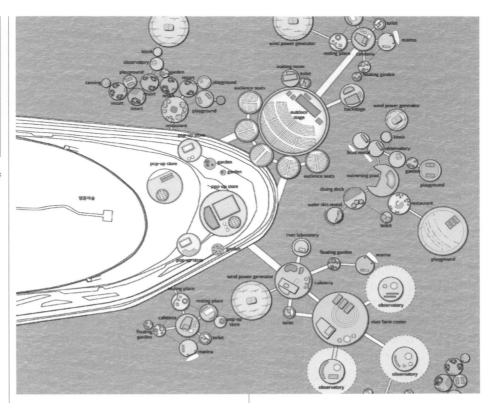

The Han River is a huge void that cuts off the dense urban space of Seoul into the northern area(Gangbuk) and southern area(Gangnam). In the past, there were attempts to expand the physical realm of urban space to connect Gangnam and Gangbuk by islands: developing natural islands such as Nodeulsum and Seonyudo and artificial islands such as Sebit Floating Island into cultural space. However, the pedestrian access to these islands from both sides of river is still inconvenient and limited, and that makes attempts being failed to enlarge urban territory across the river widely. In the response of this situation, we would like to propose the concept of flexible, pedestrian-friendly artificial island for physical expansion and connection of urban space.

The artificial island network we propose is a group of small artificial islands made through flexible combination of general-purpose units. Each unit island has a single program with a single facility, and the cluster of these islands becomes a cultural, commercial, leisure, green, and service facility, as well as a vast pedestrian land that widely utilizes the area of the Han River. This artificial island does not have a fixed permanent structural system, and that enables this system to adapt to various situations and needs. In the site we chose to realize this conceptual idea, the network of floating artificial islands widely connects between Ichon Hangang Park, Nodeulsum, and Noryang Bridge. It is a buoy-type pier, respond to changes in water level, that accommodates pedestrians from the northern side of Ichon Hangang Park. Crossing artificial islands on Han River, pedestrian enter into the southern city through the stair tower installed on the extension of artificial islands and the

bridge installed on the upper part of the Noryang Bridge. This artificial island system with various urban facilities including performance halls, swimming pools, playgrounds, camping grounds, pop-up stores, and floating gardens, enlarging urban territories from land to river, provides citizens with a wealth of entertainment and allows pedestrians to freely walk and cycle across the river.

Kyungyul Kim is the founder of YUL Architecture, Inc. Graduating from Seoul National University's Department of Architecture and Architectural Engineering, he has carried out various design projects such as private housing, collective housing, office and commercial building. Recently he focuses on public architecture including library, community center, media center, university building.

Hyejin Song, who went to the same university with him, has been involved in various projects of YUL Architecture, Inc.

서울링
Type B
김정식, 김소희
대상지: U6, 서울숲–압구정동 일대
키워드: 교통, 인프라스트럭처, 공공성
소속 국가: 한국

〈서울링〉은 네 가지 노드(node)를 잇는 보행교이다. 대상지는 대중교통 접근이 수월치 않은 곳에 위치한다. 때문에 동호대교와 성수대교, 서울숲 남단과 압구정 북단에 설치될 노드에 기존 교통 인프라와 미래 교통 인프라를 동시에 담아 교통 중심 역할을 하는 허브를 만들었다. 또한 이 노드는 서울링을 도시의 자연과 문화에 연결한다.

〈서울링〉은 도시의 다양한 기능을 담은 패치워크(PATCHWORK)이다. 이 패치워크는 강의 남쪽과 북쪽을 잇는 그린 네트워크의 일부이다. 링의 상단은 보행로 뿐만 아니라 팝업스토어, 카페, 도시농장 등 다양한 기능을 담는다. 하단은 속도가 빠른 교통수단(자율주행차, 퍼스널 모빌리티 등)이 운행할 수 있는 도로이다. 〈서울링〉은 보행친화적인 다리이자, 자족하는 도시 생태계로서 휴먼 스케일을 시민에게 돌려주는 도시적 장치이다. 이 플랫폼 위에서 서울의 새로운 산길, 물길, 바람길, 그리고 사람길을 그려본다.

Diagram 1.
한강은 걸어서 건너기 힘든 스케일의 강이다.

Diagram 2.
강을 보행의 스케일로 바꿔줄 '한강역'을 제안한다. 〈서울링〉의 입구이자, 가장 큰 NODE-교통허브이다.

Diagram 3.
한강역을 포함한 네 가지 노드를 잇는 보행교, 〈서울링〉을 제안한다.

Diagram 4.
〈서울링〉은 자족하는 도시생태계이자, 새로운 산길, 물길, 바람길을 구현할 플랫폼이다.

김정식, 김소희는 미국과 한국에서 건축 설계사무소를 경험하고, 서울에서 실무를 쌓고 있다. 둘은 업무 외에도 건축의 재미와 의미를 찾기 위해 애쓰고 있다. 일반 시민이 좋아할 만한 장소, 살고 싶은 동네가 서울에 하나 더 생겼으면 좋겠다는 바람으로 2023 서울도시건축비엔날레에 참여했다.

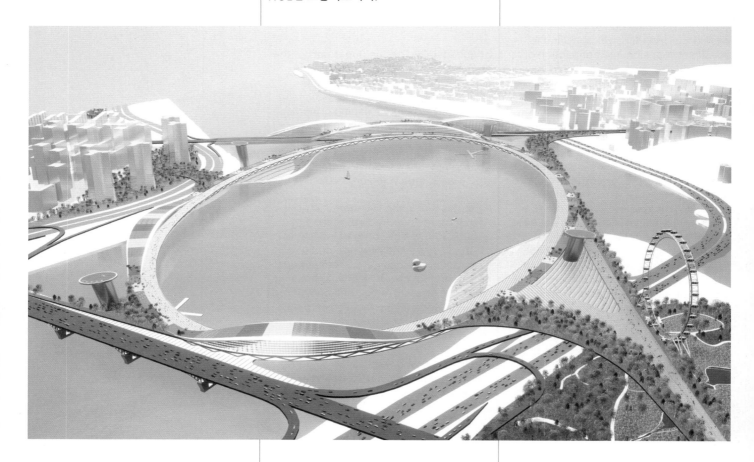

↑ 서울링
SEOUL RING

서울 100년 마스터플랜전

SEOUL RING
Type B
Jungsik Kim, Sohee Kim
SITE: U6, Seoul Forest–
Apgujeong-dong Area
KEYWORDS: Mobility,
Infrastructure, Publicness
COUNTRY: Republic of Korea

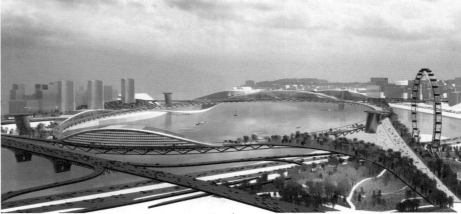

SEOUL RING is a pedestrian bridge that connects four distinct nodes. These nodes, located at Dongho Bridge, Seongsu Bridge, the southern part of Seoul Forest, and the northern part of Apgujeong, will serve as key transportation hubs accommodating both traditional and future transportation infrastructure.

SEOUL RING integrated city features functioning as a PATCHWORK. The upper section of the ring offers pedestrian pathways incorporating programs such as pop-up stores, cafes, and urban farms. The lower part serves as a roadway for the fast transportation such as autonomous vehicles, bicycles, and personal mobility devices. *SEOUL RING* is a pedestrian-friendly pathway and a self-sustaining ecosystem that seeks to restore the human scale of Seoul. It is an urban platform allowing citizens to envision the concepts of mountain ranges, waterways, wind breezes, and human flow within the city of Seoul.

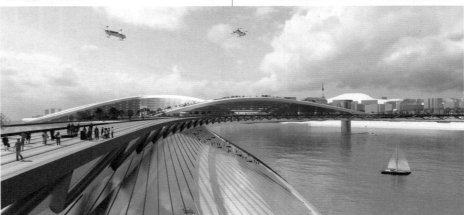

Diagram 1.
The Han River poses a considerable challenge for pedestrians to cross.

Diagram 2.
Redefining the river into a pedestrian friendly environment, we propose the "Han River Station"; as the transportation hub.

Diagram 3.
SEOUL RING interconnects four nodes, prominently featuring Han River Station as one of its key components.

Diagram 4.
SEOUL RING represents an ecosystem, providing a sustainable platform for mountain ranges, waterway, and wind breezes.

Jungsik Kim and Sohee Kim have experienced architectural design firms across the United States and South Korea. Based in Seoul, they're gaining practical expertise while delving into the deeper significance of architectural endeavors. With a vision for another popular destination in Seoul, they participated in the Seoul Biennale of Architecture and Urbanism 2023.

인공자연공원
Type B
도형록, 신상규
대상지: U6, 서울숲-압구정동 일대
키워드: 생태, 교통, 환경,
인프라스트럭처, 공공성
소속 국가: 한국

산업기술의 발전 및 세계화와 함께 성장해
온 물류산업은 미래에도 지속적으로 성장할
것이다. 새로운 교통 인프라의 확충의
필요성과 이에 따라 증가하는 외래 생물의
유입 및 기후변화에 적극적으로 대응할
수 있는 새로운 교량/녹지 연구시설인
〈인공자연공원〉을 제안한다.

인공자연공원은 인간의 손에 의해
만들어진 생태계를 위한 피난처이다.
물류 교통량이 많은 길목과 서울숲을
연결하는 복층 구조의 다리로써 서울의
주요 도로를 연결하는 물류 전용도로를
위층에, 보행과 자전거를 위한 녹지공간이자
한반도의 외래유입생물 및 생태계를
연구하는 연구시설 및 공원을 아래층에
배치한다. 물류 트럭이 교량을 통과하면서
외래종의 씨앗들이 자연스럽게 아래층의
녹지공간으로 떨어져 자라나고, 인간의 손에
의해 새로운 자연이 생겨난다. 아래층에
위치한 연구소는 물류 이동에 의해 생겨난
외래 식물을 채집하고 조사하여 국내
생태계의 변화를 연구하고, 더 나아가
기후변화에 따라 변화하는 한반도의
생태계에 적합한 외래생물을 발견하여
토종생물과의 공존을 모색하게 될 것이다.
기존 서울숲의 녹지 공간 및 연구시설들과
연계하여 시너지를 극대화하며, 식물의
성장에 필수적으로 필요한 물은 다리 아래의
한강으로부터 자체적으로 공급받을 것이다.
다리에서 길러지는 외래 식물들은 이전처럼
단순히 생태 교란종으로 배제되지 않고
새로운 생태계를 구축하면서 시민들에게
이국적인 경험을 제공할 것이다. 기존에는
없었던 한강 위의 인공적으로 만들어진
지형, 〈인공자연공원〉은 서울 남북의 녹지를
연결할 뿐만 아니라, 서울시민들에게 새롭고

낯선 서울을 경험하게 하는 공공인프라가
되기를 기대한다.

도형록은 한양대학교와 뉴욕 컬럼비아
대학교에서 공부하였고 각각 학사와
석사(M.Arch)학위를 받았다. 2016
베니스 비엔날레 한국관 및 2019 서울
도시건축비엔날레에서 국내/외 건축가를
도와 전시에 참여하였으며 그 외 다수의
건축 프로젝트를 국내 및 뉴욕에서
진행하였다. 현재 뉴욕 Weiss/Manfredi에서
건축 실무를 하고 있다.

신상규는 연세대학교 건축공학과를
졸업하고 뉴욕 컬럼비아 대학교에서

석사(M.Arch) 학위를 받았다. 호텔롯데 및
뉴욕 Skidmore, Owings and Merrill 등
국내외 여러 사무소에서 실무 경력을 쌓으며,
건축 및 인테리어를 포함한 다양한 스케일의
프로젝트에 다수 참여하였다.

↑ 인공자연공원
Constructed Nature

Constructed Nature
Type B
Hyung Rok Do, Sanggyu Shin
SITE: U6, Seoul Forest–
Apgujeong-dong Area
KEYWORDS: Ecology, Mobility,
Environment, Infrastructure,
Publicness
COUNTRY: Republic of Korea

The logistics industry has grown tremendously with the development of industrial technology and globalization, and it will continue to grow steadily in the future. We propose "Constructed Nature," a new bridge/environmental research facility that actively responds to the need for new transportation infrastructure, the increasing nonnative species, and climate change.

Constructed Nature is a sanctuary for ecosystems that have been created by human hands. It is a double-decker bridge connecting a busy road to Seoul Forest. The upper level features a dedicated logistics road connecting major roads in Seoul, while the lower level offers green space for pedestrian walkways and bikeways. It also includes a research facility and park for studying nonnative species and ecosystems on the Korean peninsula. As logistics trucks pass through the bridge, the seeds of nonnative species will naturally fall to the green space below. They will grow, creating new nature through human hands.

The research center on the lower level will collect and study the nonnative plants created by logistics movements to analyze changes in the domestic ecosystem. It will also identify nonnative plants suitable for the changing ecosystem of the Korean Peninsula due to climate change and seek coexistence with native species. The center will be connected to the existing green spaces and research facilities of Seoul Forest to maximize synergies. Water, essential for plant growth, will be supplied by the Han River under the bridge.

The exotic plants that grow on the bridge will not be simply relegated to the status of ecological disruptors, as they have been in the past. Instead, they will provide a unique experience for citizens while contributing to the formation of a new ecosystem.

Constructed Nature, an artificially created nature on the Han River that has never existed before, will connect green spaces in the north and south of Seoul. It will become a public infrastructure that allows Seoulites to experience Seoul with a sense of unfamiliar familiarity.

Hyungrok Do received his B.Arch and M.Arch degrees from Hanyang University and Columbia University in New York. He has participated in exhibitions with Korean and international architects at the Korea Pavilion of the 2016 Venice Biennale and the 2019 Seoul Urban Architecture Biennale. He has also worked on numerous other architectural projects in Korea and New York. Currently, he practices architecture at Weiss/Manfredi in New York.

Sanggyu Shin received his B.Arch degree from Yonsei University and his M.Arch degree from Columbia University in New York. He has worked at Skidmore, Owings, and Merrill in New York and at Hotel Lotte in Korea, among other offices in Korea and abroad. He has been involved in many projects ranging in scale from interiors to architecture.

Type C
루이스 롱기

참여자: 알프레도 데 라 크루즈,
아드리안 아메즈, 크리스티안 루이즈,
크리스토퍼 타피아, 파브리지오 메시아,
할린 카마레나, 주니어 쿠유투파,
마르코 레이바, 세바스티안 유판키
대상지: 서울 구릉지역
키워드: 생태, 지형, 인프라스트럭처, 환경

자연의 자연, 건축

아주 오래 전 우리가 자연이라고 부르는
것의 기원에는 창조자의 독창적인 설계안이
존재했다. 이는 지금과는 다른 모습으로
자연은 인간에 의해 변화하고 변이를
일으켰으며 새로운 자연이 만들어졌다. 또한
인류의 발전으로 자연은 도시를 만드는
재료로 전락하여 인간은 자연을 파괴하고
잔해만 남겼다. 우리는 '도시는 자연으로부터

자연을 훔쳤다'고 말할 수 있을 것이다.

서울 도심의 구릉지에 제안하는 이
프로젝트는 대상지를 새로운 자연으로
바라본다. '잘려 나간 거대한 나무로
이루어진 숲'을 상상하며, 그 숲에 남겨진
잔해를 연장하는 의미에서 50층 주거
타워를 제안한다.

건축은 자연의 확장된 개념이 되어야
한다. 우리는 다음 세 가지 방법을 제시하며,
이를 '땅의 건축'을 이루는 조건으로
정의한다.

자연 1: 건물의 각 층에 휴식을 위한 '수직
공원'을 만들어 자연을 확장한다. 이러한
'수직 자연'은 모든 유닛에 자연 채광과
환기를 제공하는 역할을 한다.

자연 2: '인공 자연'으로 만들어진 건물의
첫 번째 피부는 그 형태의 구성을 따라 사적
공간과 공적 공간으로 구분된다. 이는 자연적
질서를 따르는 건축 구조로 폭포와 식생의
기반이 된다.

자연 3: '자연의 자연'은 첫 번째 외피(자연
2)를 덮는 필터 시스템으로 실내의
쾌적함을 위해 외부의 극한의 기후를
제어하는 역할을 한다.

루이스 롱기는 페루의 건축가, 조각가, 무대
디자이너, 박물관 전문가이다. 2010년
파차카막 힐 하우스로 페루 골든메달 수상,
2011년 안데스대학 명예박사 학위 취득,
1980년 리카르도 팔마 대학 건축가 선정,
1984년 펜실베니아 조소 대학에서 건축
디자인 및 미술 석사 취득, 1991년 하버드
디자인대학원(GSD)에서 건축 및 조경
디자인 적용 컴퓨터 애니메이션 디플로마를
받았다. 그는 지구상의 모든 문화권에서
자연과 어울리는 건축을 완성하기 위해,
현대건축에 대한 자신의 철학과 작품을
과거의 전통과 공유하는 것을 직업적 목표로
삼고, 교수 및 해외 강연가로 활동해 왔다.
그는 이러한 탐색을 '전통과 현대의 글로벌
건축'이라고 부른다.

↑ 레지덴셜 타워 평면
Residencial Tower Floor Plan

City and Multi-Layered Architecture— Green Hill

C

Type C
Luis Longhi
TEAM MEMBERS: Alfredo De la Cruz, Adrián Amez, Cristian Ruiz, Christopher Tapia, Fabrizzio Mesía, Harlyn Camarena, Junior Cuyutupa, Marco Leyva, Sebastián Yupanqui
SITE: Hills around Seoul
KEYWORDS: Ecology, Topography, Infrastructure, Environment

Architecture as the Nature of Nature
Long ago, at the origin of what we call nature, there existed the original design of the creator. Since then, and as a result of human presence, this original nature has been changing, mutating, and generating new forms. Due to human growth, nature has been used as raw material for the construction of cities, in many cases devastating it, to the point that we could say that; "cities would have stolen nature from nature".

In our project in the hills around Seoul, we understand the site as the new nature, imagining as a design metaphor a forest of huge cut trees, where our architecture aims to be the extension of these remains, using the cut trees to turn them into 50-story housing towers.

Since architecture should be an extension of nature, we see three ways to achieve such a condition:

NATURE 1: Vertical Nature, is an extension of nature designed as "vertical parks" for active and passive recreation on the different levels of the building, these green areas are also providers of natural light and ventilation for all units.

NATURE 2: Artificial Nature, the first skin or "shell" of the building, is the structure of architecture following natural orders where the composition of its forms defines the private and public spaces, also organized with landscape features such as waterfalls and vegetation.

NATURE 3: Nature of nature, architectural intervention as natural filter systems inhabited by man, covering the "shell" of the building or first skin, which in turn serves to transform the extreme climate for a comfortable life inside the buildings. The combination of these 3 natures will define the 'Land Architecture' that we want to use on any existing and/or recent nature.

Luis Longhi is a Peruvian architect, sculptor, set designer and museographer. He has been awarded the Golden Medal Peru 2010 for Pachacamac Hill house, Doctor Honoris Causa UANCV 2011, Ricardo Palma University Architect 1980, and received a Master's Degree in Architectural Design and Fine Arts mention in Sculpture University of Pennsylvania in 1984, and a Diploma in Computer Animation applied to Architectural and Landscape design GSD Harvard 1991. In addition, Longhi has worked as a professor and international speaker whose professional objective is to share his thinking and achievements in contemporary architecture with ancestral traditions in order to accomplish architecture that belongs to nature in any culture on the planet. He calls this search: "Global Ancestral Contemporary Architecture".

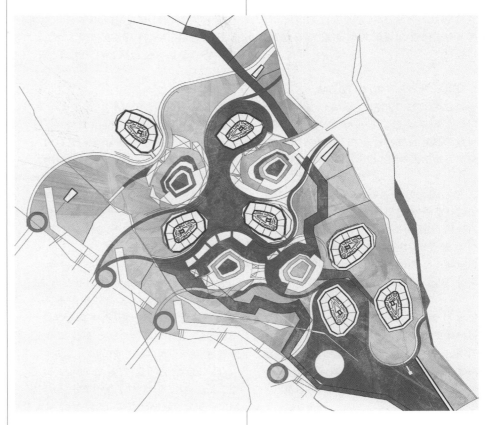

↑ 마이크로 뷰 1, 힐 시티 평면
Micro View 1, Hill City Plan

SEOUL 100-YEAR
MASTERPLAN EXHIBITION

산에서 강으로
Type C
조민석
참여자: 강준구, 구재승, 이성훈,
김보라, 석치환, 정대인, 민근호
대상지: 이태원, 한남동 일대
키워드: 지형, 교통, 공공성,
인프라스트럭처

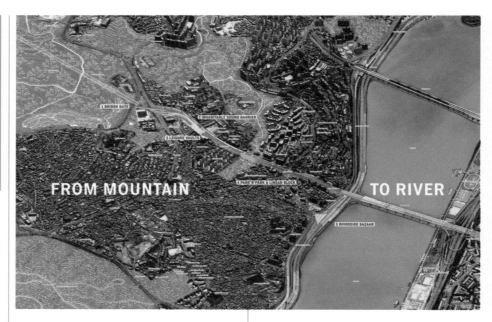

FROM MOUNTAIN TO RIVER

남산과 한남대교를 이어주는 2km 길이의
한남대로는 양단에서 82m의 높이 차이가
나는 변화무쌍한 자연, 인공 지형과 복합적인
도시적 요소들로 구성되어 있다. 한남대로에
대한 고찰을 기반으로 하는 건축적 제안인
〈산에서 강으로〉는 보행자 문화를 중심으로
하는 서울의 도시 재생에 대한 공명이자,
도시 조직의 뿌리는 풍부한 자연환경에
있음을 환기하려는 시도이다. 급격한 성장이
만든 혼잡하고 파편화된 도시풍경은 자연을
전면으로 내세운 다음의 다섯 가지 개입을
통해 매력적으로 일구어질 것이다. 또한
도시 인프라의 언어와 문화공간 사이의
동시다발적인 교류를 통해 공공 영역 생성을
꾀한다.

1. 브리지 게이트 +90.0–76.0M
남산으로 직접 이어지는 새로운 보행자
다리는 하부의 번잡한 교차로와는 독립된
산책로로써 보행자들을 이태원 방향의
도시조직으로 이끈다.

2. 점유 가능한 차음벽 +55.0–23.5M
한남대로의 여분의 폭은 실내외가 점유
가능한 선형 구조물로 전환되어 내부로는
상업 및 문화기반 시설이, 외부로는
한남대로를 따라 도심 속 산책을 가능케 할
옥상 정원이 사회적 활동들을 촉발한다.

3. 레저 볼트 +20.0M
한남대로의 급격한 레벨 차이로 인해
생겨난 10–15m 높이의 옹벽 뒤편으로 볼트
지붕으로 덮인 실내 공간을 파내어 공공
참여가 가능한 새로운 지하 레저공간을
제공한다.

4. Park'n'Park와 선형 블록 +23.5M
현재 개발되지 않은 채 남아있는 빈 땅은
32,450m²의 넓은 공원으로 다시 탄생한다.
공공주차장과 이를 에워싼 상업공간들로
이루어진 이 공원은 부유하는 주거/업무
선형 블록 아래를 통과하여 매봉산의 숨겨진
입구로 연결된다. 이 새로운 복합체는
추후 버스중앙차선 정류장의 지붕으로도
활용된다.

5. 한강 시민장터 +8.0M
기존 한남 고수부지로 향하는 지하
공간에는 연속된 볼트 모듈을 사용하여
부분적으로 땅에 덮인 공간을 연출하여
한강으로의 접근성을 향상하며 시민장터와
같은 공공공간으로 활용된다. 또한 교외
통근열차로 사용되는 한남역을 한남대교와
수직적으로 연결함으로써 출퇴근자들의
통행에 도움이 되고자 한다.

조민석은 2003년 서울에서 매스스터디스
건축사무소를 설립했다. 사회 문화 및
도시 연구를 통해 새로운 건축적 담론을
제시하는 그의 대표작으로는 픽셀 하우스,
실종된 매트릭스, 다발 매트릭스, 상하이
엑스포 2010: 한국관, 다음 스페이스 닷 원,
티스톤/이니스프리, 사우스케이프, 돔-이노,
대전대학교 기숙사, 스페이스K 서울 미술관,

페이스 갤러리 서울, 원불교 원남교당,
주한 프랑스 대사관 신축과 리모델링 등을
꼽을 수 있다. 현재는 현상설계 당선작인
서울 시네마테크(몽타주 4:5), 당인리
문화공간(당인리 포디움과 프롬나드),
양동구역 보행로 조성사업(소월숲)과 연희
공공주택 복합시설이 진행 중이다. 또한,
2011년 광주 디자인 비엔날레 전시를
공동 기획했고, 2014년 베니스 비엔날레
한국관 커미셔너/큐레이터로 황금사자상을
수상하였다. 2014년 삼성 플라토 미술관에서
〈매스스터디스 건축하기 전/후〉 개인전 등
다수의 전시와 강의를 통해 활동하고 있다.

↑ 산에서 강으로
From Mountain to River

From Mountain to River
Type C
Minsuk Cho
TEAM MEMBERS: Junkoo Kang,
David Koo, Nathaniel Lee, Betty Kim,
Chiwhan Seok, Daein Cheong,
Geunho Min)
SITE: Itaewon, Hannam-dong Area
KEYWORDS: Topography, Mobility,
Publicness, Infrastructure

Spanning from Namsan Mountain to Hannamdaegyo Bridge, the two-kilometer-long Hannam-daero(Hannam Boulevard) is composed of ever-changing natural and man-made landscapes and intricate urban features, with an elevation difference of 82 meters from one end to the other. Drawing on inspiration from a contemplation of Hannam-daero, the architectural concept of *From Mountain to River* emerges as a harmonious response to Seoul's urban revitalization, with a strong focus on pedestrian-friendly spaces and gently reminding us of the deep-rooted connection between our urban setting and the rich natural environment. The congested and disjointed urban landscape resulting from rapid expansion will undergo a welcoming transformation via five interventions that prominently feature nature. Simultaneously, it aims to build a communal space by fostering a dynamic interplay between urban infrastructure and cultural areas.

1. BRIDGE GATE +90.0–76.0M
A new pedestrian bridge provides direct access to Namsan Mountain and marks the gateway into the urban fabric of Itaewon above a vast, intimidating intersection.

2. INHABITABLE SOUND BARRIER +55.0–23.5M
The extraneous width of Hannam-daero is turned into a 750m long occupiable linear building with commercial and cultural functions and a roof park that utilizes road space, widens sidewalks, and triggers social activities.

3. LEISURE VAULTS +20.0M

At the northern bend of the southbound Hannam-daero is a 10–15m tall retaining wall created by the drastic level difference from the road and is an opportunity to re-sculpt the man-made mound into a series of internal vaults for public engagement.

4. PARK'N'PARK & LINEAR BLOCK +23.5M
An undeveloped empty plot of land reorganized as a large 32,450m² park consists of two levels of public parking below and is enclosed by retail spaces. The surface of the park continues below a 'floating,' 9-story linear block for office and residential use, and crosses over Hannam-daero to link to the hidden entrance to Maebong Mountain Park. This new complex will also umbrella the future bus median lane on Hannam-daero.

5. RIVERSIDE BAZAAR +8.0M
At a close distance to the remote commuter rail, Hannam Station, the existing, isolated river access point is upgraded into a series of prefabricated sail vault modules generating a wide opening and passage for a fluent approach to the waterfront and public gatherings, such as a marketplace, along the Han River. Access to Hannam Station is also improved by the addition of a vertical entity from Hannam Bridge.

Minsuk Cho founded the Seoul-based firm Mass Studies in 2003 and has been committed to the discourse of architecture through built design and socio-cultural and urban research. Works include the Pixel House, Missing Matrix, Bundle Matrix, Shanghai Expo 2010: Korea Pavilion, Daum Space.1, Tea Stone/Innisfree, Southcape, Dome-ino, Daejeon University Student Dormitory, Space K Seoul Museum, Pace Gallery Seoul, the Won Buddhism Wonnam Temple, and the New French Embassy in Seoul (in collaboration with Tae Hoon Yoon, SATHY). Current projects—all finalists in competitions—include the new Seoul Cinematheque (Montage 4:5), the Danginri Cultural Space (Danginri Podium and Promenade), the Yang-dong District Main Street (Sowol Forest), and the Yeonhui Public Housing Complex.

Apart from his own practice, Cho also co-curated the 2011 Gwangju Design Biennale and was the commissioner and co-curator of the Korean Pavilion for the 14th International Architecture Exhibition—la Biennale di Venezia, which was awarded the Gold Lion for Best National Participation. In late 2014, PLATEAU Samsung Museum of Art, Seoul, held its first-ever architecture exhibition, highlighting his works in a solo show titled "Before/After: Mass Studies Does Architecture." Cho is also an active lecturer and speaker at symposiums.

↑ 브리지 게이트 전후 모습
Before & after of Bridge Gate

작은 물길을 통한 구릉지 동네의 재(탄)생

Type C
강해성
대상지: U9, 청파동 일대
키워드: 경관, 에너지, 공공성
소속 국가: 한국

기후변화에 대응하는 회복탄력성이 있는 도시를 연구하며, 도시의 열을 저감하는 물순환이 중요함을 발견하였다. 다양한 스케일의 물순환을 탐구하면서 도시 곳곳을 흐르는 작은 물길이 시민의 집단적 도시 경험을 강화한다는 사례를 알게 되었다. 그렇다면, 서울에 맑게 흐르는 작은 물길이 생긴다면 어떨까? 특히, 물이 잘 흐를 수 있는 경사를 가진 구릉지 주거지에서

가능성을 포착하였다. 서울역 뒤편에 위치한 청파 서계동이 대표적이다. 청파 서계동에는 지금은 복개된 만초천으로 향하는 물길이 동네 곳곳에 흐르고 있었다. 당시 실개천의 자리는 상당 부분 지금의 보행로와 일치하며, 그 흔적을 따라 자연스러운 작은 물길이 회복될 수 있다. 따라서, 험난한 지형과 오래된 주택이 밀집된 주거지, 그리고 노후한 기반시설로 인해 청파 서계동에 부재하는 물순환의 거점과 작은 물길 조성을 제안한다. 본 제안은 땅의 형상을 거스르며 많은 에너지를 소모하는 기존 상수도 시스템이 갖는 비효율을 극복한다. 빗물을 주요한 수원으로 바라보고 분산형 저류시설과 자연유하식의 물길을 조성한다. 구릉지의 넓은 공지는 물순환의 거점으로 작동하며, 교육과 농업, 조경에 이용된다. 작은 물길은 서로 인접하지만,

단절된 도시조직을 연결하고 주민을 위한 공적영역을 만들어 준다.

강해성은 수원의 화성과 수원천 인근에서 어린 시절을 보내고 성인이 되어 서울에서 건축을 공부하며, 오래된 도시와 동시대에 나타나는 사회적 요구가 충돌하며 나타나는 현상들에 관심을 갖게 되었다. 이와 같은 맥락에서, 부드러움과 맹폭함의 양면성을 갖는 물(길)이 역사의 지리적 기록이자 도시기반시설로서 지금의 도시에서 갖는 양가적 가치에 주목한다. 도시의 침수와 폭염과 같은 비일상적 현상에 대한 고찰과 대응이 일상을 튼튼하게 만든다는 믿음을 바탕으로 가까운 미래에 대비하기 위해 도시에서 나타나는 이상현상에 귀를 기울이고 있다.

1 풍수탑 風水塔 Chilling Tower

장소 | 청파초등학교 운동장
인근 대지의 표고 범위 | 50.5m - 74.0m
대지 표고 | 64.6m
인접한 길과의 최대 표고 차 | 8.5m

Place | Cheongpa Elementary School Playground
Ground Elevation | 64.6 m
Elevation range of nearby land | 50.5 m - 74.0 m
Maximum elevation difference from adjacent road | 8.5 m

구릉지의 등성이에 높이 솟은 대지 위의 학교는 요새의 형상을 하고 있다.
The school on the ground rising high on the ridge of the hilly area is in the shape of a fortress.

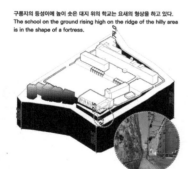

↑ 작은 물길을 통한 구릉지 동네의 재(탄)생
Water Runnels Revitalizing
a Hillside Neighborhood

탑에서 모은 물은 생활용수와 조경용수로 적극적으로 사용된다.
The water collected from the tower is actively used for living and landscaping.

탑의 상층부는 가장 신선한 빗물과 햇빛을 이용하는 식물원이 된다.
The upper level of the tower becomes a botanical garden that uses the freshest rainwater and sunlight.

탑은 구름으로부터 시작된 물순환이 수직적으로 연결되도록 만든다.
The tower makes the water cycle that started from the cloud vertically connected.

이 물길은 효창공원 앞에 조성되어 있던 수경시설로 흐른다.
This waterway flows into the waterscape facility built in front of Hyochang Park.

탑은 건물을 구조적으로 지탱한다.
The tower structurally supports the building.

개울이 중류로 향한다.
The stream heads to the midstream.

서울 100년 마스터플랜전

Water Runnels Revitalizing a Hillside Neighborhood
Type C
Haeseong Kang
SITE: U9, Cheongpa-dong Area
KEYWORDS: Landscape, Energy, Publicness
COUNTRY: Republic of Korea

While studying resilient cities in response to climate change, the importance of water circulation in reducing urban heat was discovered. Exploring water circulation at various scales, examples were found where small water runnels flowing throughout the city enhance the collective urban experience for citizens. So, what if Seoul had small, clear water paths? Particularly, the potential was identified in hilly residential areas with slopes that allow the water to flow. These neighborhoods had small water paths flowing through various parts, leading to the currently covered Mancho Stream. Therefore, considering the challenging terrain, densely populated areas with old houses, and aging infrastructure, we propose establishing hubs for water circulation and creating small water channels in Cheongpa and Seogye-dong. These small waterways will connect fragmented urban tissues and create public spaces for residents.

Having spent my childhood near Suwon's Hwaseong and Suwoncheon, and later studying architecture in Seoul, I developed an interest in phenomena that arise from the collision between an old city structure and contemporary social demands. In this context, I pay attention to the dual nature of water, which embodies both gentleness and forcefulness, serving as a geographical record of history and a urban infrastructure with dual values in today's cities. Based on the belief that reflecting and responding to extraordinary events like urban flooding and heatwaves fortify everyday life, I'm attentive to the anomalies emerging in urban environments.

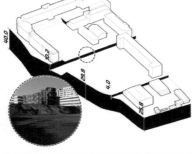

서라벌전경 2123

Type C
전지용
참여자: 이재진, 장미래, 김창용, 박성진
대상지: U9, 대모산–구룡산 일대
키워드: 인프라스트럭처, 지형, 공공성
소속 국가: 한국

〈서라벌전경 2123〉은 대모산과 구룡산의 안녕을 위해 2123년의 미래에서 보내는 전언이다. 제사의 형식을 취한 전시기획을 통해 과거, 현재를 성찰하고 거울에 비친 '당신'에게 서울의 미래를 의탁한다. 제사상 위에 놓인 침식도, 모형, 건축적 튜링테스트, 오픈소스 프로그램 등은 산의 파괴 현황을 드러내고 소수의 전문가뿐만 아니라 모두가 마스터플랜 과정에 목소리를 내도록 돕는다.

대모산과 구룡산은 국정원, 난방공사, 터널, 아파트 단지 등의 수많은 이해관계가 뒤엉킨 정치적 지형이다. 은폐와 무관심 속에서 침식된 산은 인간의 삶에 맞춰지기 위해 더욱 파괴적으로 변형 당하거나, 미래 도시 인프라에 침범될 위기에 처해있다. 한편, 후기-인류세는 인공지능으로 자동화된 건축유형들이 지질학적 행위자가 되는 시대로, 소수의 기업가에 의해 주도될 수 있다는 점을 고려했을 때 모든 시민을 위한 대안적 방법론이 필요하다.

마스터플랜 알고리즘은 구릉지를 파괴하지 않으면서 데이터센터를 주거와 오피스를 위한 인프라로 편입하려는 시도로, 다른 산지에 확장될 수 있도록 오픈소스로 배포된다. 구체적으로는 등고선을 새로운 인프라-그리드 축으로 채택한 마스터플랜 가이드라인을 제안하며, 시민들의 적극적인 참여를 독려하기 위해 웹을 통한 게이미피케이션 서비스를 도입한다.

〈서라벌전경 2123〉 팀은 기술 비평과 컴퓨테이셔널 사고를 통해 건축과 디자인 프로세스에 대한 새로운 담론을 형성하고자 한다. 인공지능, 프로그래밍 등의 새로운 기술 매체와 사회 간의 건설적인 관계를 형성함으로써, 도시건축설계 분야의 가능성을 증폭시킬 수 있다고 믿는다. 또한 포스트휴머니즘, 과학기술사회학 등을 건축, 디자인, 기술 철학의 연구 근간으로

삼아, 건축의 영역을 확장하고 건축가의 새로운 정의를 탐색하고 있다. 대표적인 진행 프로젝트로는 '강소도시와 테크놀로지: 형용모순 도시', 'Young Architect Fellowship Korea 2021: 로보틱스 오피스 표준 연구', '건축인을 위한 부동산 종합정보 조회 및 분석 웹서비스 개발' 등이 있다.

↑ 서라벌전경 2123
Seoul Panorama 2123

Seoul Panorama 2123
Type C
Jiyong Chun
TEAM MEMBERS: Jaejin Lee,
Meelae Jang, Changyong Kim,
Sungjin Park
SITE: U9, Daemo Mountain–
Guryong Mountain Area
KEYWORDS: Infrastructure,
Topography, Publicness
COUNTRY: Republic of Korea

Seoul Panorama 2123 is a message sent from the future, the year 2123, intended for the well-being of Daemo-Guryong Mountain. Adopting the format of a ritual offering, the exhibition prompts reflection on the past and present and entrusts the future of Seoul to 'you.' The exhibition, through research, models, and open-source software, highlights mountain destruction and invites not only experts but also citizens to contribute. The mountain, entwined with interests from the National Intelligence Service to apartment complexes, faces alteration due to human habitation and future infrastructure. As automated infrastructures by tech companies could become geological agents in the Post-anthropocene, an inclusive planning method is essential. Our master plan algorithm, which integrates data centers into residential and office spaces without damaging mountains, will be shared as open source for wider application. It proposes an infrastructure grid based on contour lines and uses gamification to encourage participation.

The Seoul Panorama 2123 team aims to form a new discourse on architecture and design processes through technical critique and computational thinking. We believe that by fostering constructive relationships between society and emerging technologies, such as AI and programming, we can greatly amplify the potential in urban and architectural design. Based on research in architecture, design, and the philosophy of technology – with a focus on areas such as science and technology studies (STS) and posthumanism – we are exploring the future definition of architects. Our research includes 'Alternative City and Technology: Oxymoron City,' 'Young Architect Fellowship Korea 2021: Robotics Office Standards,' and a web service for architects that provides comprehensive real estate information and analysis.

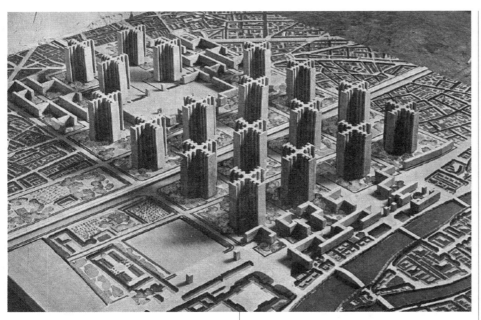

김남주는 건축가이자, 연구자, 그리고 교육자이다. 현재 서울시립대학교 건축학과 조교수로 재직 중이다. 고려대학교에서 건축 학사를, MIT에서 건축 석사를 받았다. 하울러+윤 아키텍처의 어소시에이트로 재직하며 다수의 건축상을 받은 여러 프로젝트를 이끌었다. 대표 프로젝트는 버지니아 대학의 흑인 노예를 위한 메모리얼과 MIT 미술관 등이 있다. 2018년에 건축의 경계를 넓혀 환경, 기술, 건축의 관계를 새롭게 조명하고자 디자인 연구 스튜디오인 Studio DOHGAM을 설립하였다. 미국 매사추세츠주의 등록 건축가이다.

지강일은 뉴욕주 등록건축가이자, 교육자, 연구자이다. 2021년부터 한국예술종합학교에서 조교수로 재직 중이다. 한국예술종합학교에서 건축 학사를, 그리고 하버드 디자인대학원에서 건축 석사를 받았다. 2018년에 김남주와 함께 Studio DOHGAM을 공동 설립한 후 환경과 기술에 초점을 두어 작업한 프로젝트들을 통해 여러 상을 받았다. 그의 디자인과 연구는 베니스 비엔날레, 서울 도시건축 비엔날레, 스토어프론트 아트 앤 아키텍처, 아키텍처럴 리뷰, 그리고 SPACE(공간) 등에 국제적으로 발표되고 출판되었다.

**공존의 경계: 인프라의 도시,
생태네트워크의 산**
Type C
김남주, 지강일
대상지: U9, 도봉구 방학동 일대
키워드: 경관, 생태, 인프라스트럭처
소속 국가: 한국

인프라의 도시

서울의 시가화지역 변천과정을 살펴보면, 서울 외곽지역은 논밭 혹은 밀도가 낮은 촌락이었다가 토지구획정리사업이 시행되면서 점차 시가지로 변모하고 상하수도와 같은 공공 기반시설이 확충되었다. 기반시설 확충이 완료된 현재의 서울에서 자연환경인 산과 건조환경인 도시 사이의 경계는 기반시설의 경계와 일치한다. 외곽이 산으로 둘러싸인 서울의 지형적 특성은 도시의 경계, 인프라의 경계, 그리고 구릉지가 일치하는 서울의 구릉지 현상을 만들었다.

구릉지의 미래: 도시의 수축과 자연의 확장

고령인구가 증가해 인구구조가 바뀌고 미래 모빌리티가 확대되어 초도심이 가능해지면 서울에서도 부분적인 도시 수축이 일어날

가능성이 있으며, 이동에 제약이 많은 구릉지가 이러한 변화에 상대적으로 취약하다. 지하시설물은 도로를 따라 각기 다른 심도에 위치하는 데다가 한번 구축된 뒤에는 거대 네트워크의 일부가 되므로 완전한 제거가 불가능하다. 따라서 구릉지에서 부분적인 도시 수축이 일어나게 되었을 때, 이 땅에는 인프라가 남아있는 채로 자연과 도시 사이의 경계에 대한 교섭이 일어나게 될 것이다.

침범되었던 자연이 재확장할 때 그 영역은 도시인가 자연인가? 자연과 도시의 이분법적인 구분은 도시가 확장하고 성장하여 인프라의 경계가 도시의 경계와 일치하던 때에만 유효하다. 수축 도시에서, 인프라의 잔재가 남아있는 채로 자연에 포섭된 영역은 도시와 자연의 중간지대이며, 지금까지 우리가 상상하지 못했던 새로운 가능성을 지닌 땅이다.

무분별한 에너지 소비로 기후변화가 촉발되었음에도 역설적으로 인류는 기후위기의 시대에서 살아남기 위해 그 어느 때보다 단단한 기반시설과 인공 기후를 필요로 하고 있다. 자연과 도시의 경계인 구릉지에서 기존 인프라가 맺어주는 인간과 자연의 새로운 공존을 상상한다.

↑ 공존의 경계: 인프라의 도시, 생태네트워크의 산
Border of Coexistence: City of Infrastructure,
Mountain of Ecological Networks

**Border of Coexistence:
City of Infrastructure,
Mountain of Ecological Networks**
Type C
Namjoo Kim, Kangil Ji
SITE: U9, Banghak-dong,
Dobong-gu Area
KEYWORDS: Landscape,
Ecology, Infrastructure
COUNTRY: Republic of Korea

City of Infrastructure

If we examine the urbanization process of Seoul, the outskirts of Seoul were previously rice fields or sparsely populated villages. With the implementation of the Land Readjustment Project, these areas underwent a gradual transformation into urban areas, accompanied by the expansion of essential public infrastructures such as water supply and sewage systems.

Therefore, in present-day Seoul, the boundary between the natural environment of mountains and the built environment of the city align with the edge of infrastructure. The unique topographical characteristics of Seoul, surrounded by mountains, have resulted in the phenomenon where the boundaries of the city and its infrastructure coincide with the hilly areas.

The Future of hilly areas:
Shrinking City and Expanding Nature

As demographic shifts occur due to an aging population and future mobility enables higher density in city centers, Seoul will likely experience partial urban shrinkage in the hilly areas. Hilly areas with limited accessibility are particularly vulnerable to these future changes.

Given that the underground infrastructure is located at different depths of the roads and becomes part of a vast network once built, it will be difficult to remove them completely in the case of urban shrinkage. Therefore, when partial urban shrinkage occurs in hilly areas, nature and the city will need to negotiate the boundaries between them, with infrastructure remaining on the land.

When nature reclaims space from the city, is it urban area or nature? The nature-urban dichotomy is only valid when the city has expanded and grown so that the boundaries of the infrastructure coincide with the boundaries of the city. In a shrinking city, the areas embraced by nature are the middle ground — a realm that lies between the urban and natural spheres. This realm holds new possibilities that we have yet to imagine.

While reckless energy consumption has triggered climate change, paradoxically, humanity needs solid infrastructure and artificial climate control more than ever to survive the climate crisis. In the hills, where the boundary between nature and the city intertwines, we envision a new coexistence between humans and nature, supported by existing infrastructure.

Namjoo Kim is an architect, researcher, and educator who is currently an Assistant Professor of Architecture at the University of Seoul. Kim received a Bachelor of Architecture from Korea University and a Master of Architecture from MIT. Kim was an associate at Höweler + Yoon Architecture, where she led a range of award-winning projects. In 2018, she founded Studio DOHGAM, a design research studio dedicated to exploring the intersections of environment, technology, and architecture. Kim is a registered architect in Massachusetts, USA.

Kangil Ji is a registered architect in New York, educator, and researcher. Since 2021, he has been an Assistant Professor at the Korea National University of Arts(K-Arts). He received a B.Arch from K-Arts and an M.Arch from Harvard GSD. He co-founded Studio DOHGAM with Namjoo Kim in 2018 and has been working on many award-winning projects. His design and research work has been presented and published internationally, including the Venice Biennale, Seoul Biennale of Architecture and Urbanism, Storefront for Art and Architecture, Architectural Review, and SPACE Magazine.

2022년 여름, 기습적으로 내린 폭우에 서울의 곳곳이 물에 잠겼다. 전 세계적인 기후변화로 인해 서울의 집중호우 일수는 점점 증가하는 반면, 빗물 처리 시설은 부족하여 서울의 홍수 피해 규모는 해마다 커지고 있다. 그중 침수에 가장 취약한 지역은 저지대에 위치한 강남구이다. 한강 이남의 수많은 아스팔트 포장도로는 땅이 빗물을 흡수할 수 없게 만들었고, 강남일대는 서울의 고질적인 침수 지역이 되었다. 서울 침수 문제를 해결하기 위해 근원으로 거슬러 올라가 보면 그 끝에서는 자연을 마주하게 된다. 산은 도시보다 많은 물을 담기 때문이다. 점점 심해지는 이상기후로 언젠가 잠겨버릴 도시를 구하고자 도심 속 구릉지에서 그 해결책을 찾아보려 한다.

이 프로젝트에서 제안하는 〈마을, 댐〉은 도심 방재시설의 일환으로 땅 자체가 물길이 되고, 저류시설이 되며, 자연재해가 도심까지 이어지지 않도록 댐의 역할을 하는 저류지 마을이다. 산과 물이 스스로 길을 이루는 구릉지대, 그중에서도 도시와 산지의 경계에 묻혀 있는 구룡마을에서 앞으로의 서울 100년을 그려본다.

마을 댐, 자연방재 도시
마을에 흐르는 물길은 모든 행위의 중심이다. 비워진 웅덩이를 둘러싸며 서로 다른 기능과 모듈의 건물이 들어선다. 건물의 구조체는 물길과 간섭하지 않아 산사태를 예방함과 동시에 마을 전체의 안전성을 보장한다.

물길, 바람길, 사람길, 하나의 마을을 이루다
〈마을, 댐〉의 광장에서부터 뻗어 나오는 사람들은 물길을 따라 공원을 거닐고, 비행체로 이동하며 회복된 자연을 경험한다. 물과 산이 균형을 이루는 마을에서 시민들은 서로 소통하고, 도시와 자연은 활기를 되찾는다.

저지대에 갇힌 땅,
차오르는 물과 무너져 내리는 흙
도시화로 인해 지워진 산길과 물길을 되살리고, 폭우에 대비해 물길의 갈래를 나눴다. 구간마다 형성되는 크고 작은 웅덩이는 사방댐과 함께 유속을 감소시키며, 물과 흙을 담는다. 기존 구룡마을의 큰

물줄기 2개가 만나는 곳에 흡수되지 못한 물이 모이는 물탱크가 놓인다. 양재대로를 두고 도시와 맞닿아 있는 이 물탱크는 빗물이 도시와 양재천으로 곧바로 흘러 들어가는 것을 막아주며, 이는 강남의 침수를 막아줄 수 있는 시작점이 된다.

↑ 마을, 댐
Village Dam

서울 100년 마스터플랜전

in place. Adjacent to the nearby river, a water storage facility acts as a buffer between the city and the water, preventing rain from directly flooding the city. This marks a starting point to safeguard Gangnam from flooding.

Village Dam
Type C
Yoona Lee, Habin Park,
Jeongsun Ma, Hanseo So
SITE: U9, Guryong Village Area
KEYWORDS: Ecology, Resilience,
Infrastructure
COUNTRY: Republic of Korea

Seoul faced major challenges in 2022 as heavy rainfall flooded the entire city. The rising frequency of intense rainfalls has amplified the scale of flood damage. The lack of adequate rainwater treatment facilities has further exacerbated the situation. Among the affected areas, Gangnam stands particularly vulnerable due to its low-lying land. The extensive presence of asphalt roads has hindered natural water absorption, transforming Gangnam into a chronically flooded region in Seoul.

To tackle this, we must embrace nature's solutions. We can reduce flood risks by restoring mountainous areas to their original state, enhancing their ability to retain water. Recognizing the urgency of severe weather patterns, we integrated natural topography into our urban disaster prevention infrastructure. Project *Village Dam* imagines a resilient

future for Seoul, safeguarding against submergence amidst escalating abnormal weather.

Village Dam, the Starting Point of Resilient Seoul
The waterway flowing through the village is the heart of all activities. Surrounding the emptied puddles, buildings of various functions and modules are placed. The structures of the buildings do not interfere with the waterway, preventing landslides and ensuring the overall safety of the village.

Connecting City and Nature
From the *Village Dam* plaza, people can walk or take aerial vehicles along the waterway, and experience the restored nature. In a village where water and mountains are balanced, citizens gather, and the city and nature regain vitality.

Fortifying Seoul's Waterways Against Low Land, Heavy Rain, and Landslides
In response to urbanization, Seoul's waterways have been revitalized, and measures have been taken to prepare for heavy rainfall through the creation of diversion channels. These pathways have created ponds of different sizes, with protective barriers that control water flow and keep water and sediment

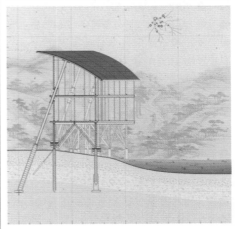

↑ 표면의 도시
Living Surface

표면의 도시
Type C
남정민
대상지: U9, 성북구 구릉지
중저층형주거지역 일대
키워드: 생태, 경관, 회복
소속 국가: 한국

〈표면의 도시〉 프로젝트는 소외되어 온
도시의 다양한 틈새공간과 이를 구성하는
표면의 가치를 재인식하고, 이들의 재구성을
통해서 서울 고유의 도시적 잠재력과 미래의
가능성을 제시한다. 서울은 특유의 지형과
역사를 바탕으로 형성된 고유한 도시적
특징이 있다. 특히, 도시조직을 구성하는
필지들은 지형을 따라 형성되어 왔고
건물들은 그 필지들 안에서 개별적으로
고립되며 계획되고 만들어져 왔다.

결과적으로 도시의 전체적인
통일감이나 정체성을 제시할 수 있는
체계로서 공공영역과 경관은 고려되지
못했고, 개별 필지마다 제각각 건물들이
조성되며 도시의 전체 이미지를 형성해
왔다. 그 결과 개별화되며 각자의 필지
안에 고립되며 조성된 건물들은 버려진
틈새공간들을 남기며 제각각 서 있다. 그

틈새공간들은 공간적 가능성에도 불구하고
'건축과 도시'의 사이 그리고 '공공과
개인영역' 사이에서 제대로 쓰이지 못하고
있다. 그 공간들은 '도로면', '지면', '입면',
'옥상' 등 다양한 종류의 표면들의 집합으로
이루어지며, 건물 사이의 작은 틈에서부터
도시의 공공영역에 이르기까지 다양하게
잃어버린 가능성으로 남아있다.

〈표면의 도시〉 프로젝트는 '크지만,
소수에 불과한 랜드마크'가 아닌 '작지만,
일상을 만들어 내는 수많은 평범한 건축'의
중요성을 강조한다. 이들이 모여있는 중저층
지역의 문제를 서울의 보편적 도시문제로
인지하며, 이에 대한 해결책에서 서울이
나아갈 방향을 찾는다. 평범한 건축물들과
공공영역 사이의 다양한 경계에서 표면들로
형성된 틈새공간의 가능성을 찾으며, 사람과
자연이 공존하고 그 안에서 삶을 누리고
지속 가능한 서울의 미래를 제시한다.

남정민은 현재 고려대학교에서 교수로
재직하며, OA-Lab건축연구소를 통해
활동하고 있다. 기념비적인 건축이
아닌, 일상을 만드는 평범한 다수의
건축이 가진 가치를 중요시하며, 작은
건축물들과 그들의 합이 만들어 내는
집합적 환경에 관심을 가지며 작업을 한다.
연세대학교에서 건축공학과를 졸업한 후
하버드대학교에서 건축설계석사(M.Arch I)
학위를 받았고, OMA와 Safdie
Architects에서 인턴을 KVA에서
실무를 하였다. 2009년 하버드대학원
졸업논문상 파이널리스트, 2009년
AIA미국건축가협회(MA) 주택공모전 대상,
2015년 AIA미국건축가협회(국제)
건축부문 대상, 2018년 젊은건축가상,
2021년 순천신청사 공모전 당선,
2021년 AIA미국건축가협회(홍콩) 건축부문
대상 등 다수의 수상을 하였다. 현재
서울시공공건축가와 순천시총괄건축가로
역할을 하고 있다.

Living Surface
Type C
Jungmin Nam
SITE: U9, Seongbuk-gu
Low-mid-rise Residential Area
KEYWORDS: Ecology,
Landscape, Resilience
COUNTRY: Republic of Korea

The *Living Surface* project re-recognizes the value of various niche spaces in Seoul that have been neglected. It discovers Seoul's unique urban potential from them. Through their reconstruction, it suggests a sustainable living environment for the future, where nature and built environment coexist. Seoul has unique urban characteristics formed based on its unique topography and history. In particular, the lots constituting the urban organization have been formed along the topography, and buildings have been individually planned within the property lines. As a result, as a place with the overall sense of unity and identity of the city, the public area and common urban scenery were neglected during the urbanization process, and the overall image of the city was formed from individually created buildings.

As a result, individualized and isolated buildings stand apart, leaving abandoned niches. Despite their spatial potential, these niche spaces are not properly used between "architecture and city" and between "public and private realm." The spaces are made up of a collection of various types of surfaces, such as "road surface," "ground," "elevation," and "rooftop," and are left with various lost possibilities ranging from small gaps between buildings to public areas in the city.

The *Living Surface* project emphasizes the importance of "the many small but ordinary architecture of everyday life" rather than "a large but few landmarks." Recognizing both the potential and problems of the middle and low-rise areas that can represent a universal urban problem in Seoul, the project is looking for a direction for Seoul to move forward. Searching for

better living environments at various boundaries between buildings and the public realm, "Living Surface" suggests a sustainable future for Seoul where people and nature coexist full of life.

Jungmin Nam is an architect and educator. He is currently teaching as a professor at Korea University, Dept. of Architecture, and conducting design research as a founding principal of OA-Lab(Operative Architecture Lab). Believing the value of many small architectures encountered in everyday life rather than the few monumental architecture, he focuses on small architecture and their collective built environment as critical elements for better human living. Previous to his own practice, he has gained his architecture education at Harvard University(GSD) with the Letter of Commendation and experienced his professional practice at KVA, OMA and Safdie Architects. He received numerous awards, including Harvard GSD's 2009 Thesis Award Finalists, 2009 BSA/ AIA's Housing Competition 1st Prize, 2018 Korean Young Architects Awards, 2021 Winning Award for Suncheon City Hall Competition, and 2021 AIAHK Honor Award for Architecture. Currently he is working for better cities in Korea as a Seoul-Public Architect and Suncheon-General Public Architect.

자연 기반의 도시를 위한 5개의 레이어
Type C
패트릭 M. 라이던, 강수희
참여자: The Nature of Cities(NPO)
대상지: U9
키워드: 생태, 경관, 회복
소속 국가: 미국, 한국

만약 우리가 나무의 소리를 귀 기울여 듣는다면, 그 소리는 몇 년, 몇십 년, 몇 세기에 걸쳐 도시의 풍경을 어떻게 바꿀 수 있을까?

한국의 전통, 그리고 현대 과학은 지속 가능한 도시에 관한 공통된 관점을 갖고 있다. 양쪽 모두, 미래의 도시는 '자연을 듣는 방법'을 배워야 한다고 제안한다. 우리가 자연을 귀 기울여 들을 때, 우리는 어떻게 '도시계획'이 자연에 반하는 행동이 아니라 자연의 일부가 될 수 있는지를 알게 된다. 우리가 자연을 제대로 듣고 깊이 들여다볼 때, 수백 년 넘게 이어져 온 전통문화 속에는, 지속 가능한 도시에 관한, 자연을 기반으로 한 답을 존재한다는 걸 기억하게 된다. 우리가 자연과 더욱 긴밀한 관계로 이어질 때, 우리는 지속 가능하며 동시에 재생 가능한 도시를 위한 풍요로운 길을 발견할 수 있다. 그러한 길의 다섯 가지 레이어는 다음과 같다.

[1] 산부터 강까지 이어지는 숲, [2] 강과 하천의 '통행권' 보장, [3] 토착 동식물들의 서식지, 야생 초원, [4] 자연 습지 보존, [5] 자연에 이로운 농장들

위의 다섯 가지 레이어 속에는 명확한 '도시적' 측면은 보이지 않는다. 미래에는 하수, 폐기물, 도로 및 건축물 같은 도시적 시스템 자체가 자연에 생태적으로 통합될 것이다. 예를 들어, 하수 처리는 천연 퇴비화 및 습지 구조를 활용할 것이며, 도로 및 건축물의 건설과 에너지의 생산은 재생 가능한 지역 자원에 기반할 것이다.

한국의 역사적 도시경관의 독창성에 영감을 받고, 과학적 연구로 뒷받침되며, 의미 있는 관계로 연결된 미래의 서울은, 생태학적으로 더욱 책임감 있을 뿐 아니라, 모든 존재들이 본성에 따라 살아갈 수 있는, 더욱 살기 좋고 건강하며 연결된 도시가 될 것이다.

시티 애즈 네이처(City as Nature)는 패트릭 라이든(미국)과 강수희(한국)로 구성된 생태예술 창작그룹으로, 도시와 자연, 사람들 사이의 조화로운 연결을 주제로 예술 전시, 미디어 제작, 커뮤니티 프로젝트를 진행해오고 있다. 자연과 조화를 이루는 농법을 실천하는 사람들을 취재한 다큐멘터리 영화 〈자연농(Final Straw)〉(2015)을 제작하였으며 이를 바탕으로 책 『불안과 경쟁 없는 이곳에서』를 펴냈다. 현재 대전에 거주하며 문화 예술공간 '안녕 코너샵'을 운영 중이다.

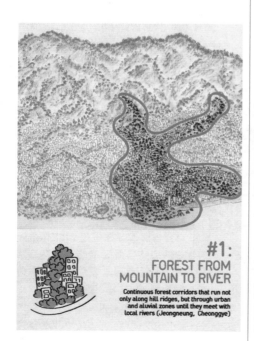

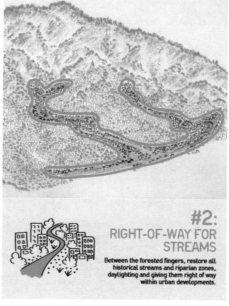

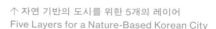
↑ 자연 기반의 도시를 위한 5개의 레이어
Five Layers for a Nature-Based Korean City

**Five Layers for
a Nature-Based Korean City**
Type C
Patrick M. Lydon, Suhee Kang
TEAM MEMBERS:
The Nature of Cities(NPO)
SITE: U9
KEYWORDS: Ecology,
Landscape, Resilience
COUNTRY: USA, Republic of Korea

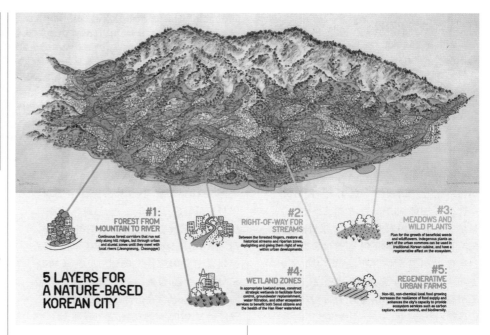

**5 LAYERS FOR
A NATURE-BASED
KOREAN CITY**

**#1:
FOREST FROM
MOUNTAIN TO RIVER**
Continuous forest corridors that run not only along hill ridges, but through urban and alluvial zones until they meet with local rivers (Jeongneung, Cheonggye)

**#2:
RIGHT-OF-WAY FOR
STREAMS**
Between the forested fingers, restore all historical streams and riparian zones, daylighting and giving them right of way within urban developments.

**#3:
MEADOWS AND
WILD PLANTS**
Plan for the growth of beneficial weeds and wildflowers. Indigenous plants as part of the urban commons can be used in traditional Korean cuisine, and have a regenerative effect on the ecosystem.

**#4:
WETLAND ZONES**
In appropriate lowland areas, construct strategic wetlands to facilitate flood control, groundwater replenishment, water filtration, and other ecosystem services to benefit both Seoul citizens and the health of the Han River watershed.

**#5:
REGENERATIVE
URBAN FARMS**
Non-till, non-chemical local food growing increases the resilience of food supply and enhances the city's capacity to provide ecosystem services such as carbon capture, erosion control, and biodiversity.

If we listened to the voice of the trees, how might the things we hear transform the landscape of a city over years, decades, or centuries?

Korean tradition and modern science share a common idea about sustainable cities. They both suggest that to be sustainable, a city and its people must learn to listen to nature. When we do listen to nature, we hear how an 'urban plan' can become a part of nature, rather than an act against her. When we look deep into nature, we remember that for hundreds of years, our cultures have already known nature-based answers for sustainable cities. When we enter into an honest relationship with nature, we find abundant answers for regenerative growth. Here, we outline, five such answers:

[1] Forest Corridors; [2] Right-of-Way for Streams; [3] Meadows and Wild Plants; [4] Wetland Zones; [5] Regenerative Urban Farms.

There is no explicit 'urban' layer in this proposal. You see, in the future, urban systems themselves—such as waste water, refuse, streets and buildings—are ecologically integrated within nature's layers. Waste water treatment for instance, makes use of natural composting and wetland systems, while streets and buildings, food and energy production make use of mostly regional materials that are regenerative actors in the lifecycle of a landscape.

Inspired by the ingenuity of Korea's historic urban landscapes, backed by scientific research, and connected by meaningful relationships, the Seoul of the future might of course be ecologically responsible. More than this however, it will be an abundant living landscape that finally achieves that elusive goal: a society where all beings are supported to live according to their nature.

City as Nature is a creative urban ecology studio, founded in 2011 by artist Patrick M. Lydon(United States) and herbalist Suhee Kang (Korea). They work across disciplines and ways of seeing to re-connect people and cities with nature, and have collaborated with groups and individuals in more than 40 countries on award-winning art, storytelling, and placemaking projects. The studio is currently based in Daejeon, Korea.

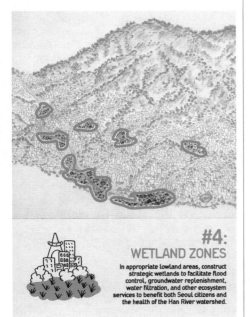

**#4:
WETLAND ZONES**
In appropriate lowland areas, construct strategic wetlands to facilitate flood control, groundwater replenishment, water filtration, and other ecosystem services to benefit both Seoul citizens and the health of the Han River watershed.

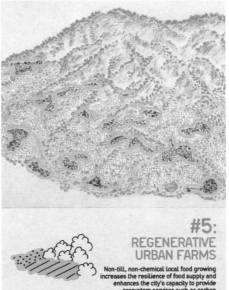

**#5:
REGENERATIVE
URBAN FARMS**
Non-till, non-chemical local food growing increases the resilience of food supply and enhances the city's capacity to provide ecosystem services such as carbon capture, erosion control, and biodiversity.

한강 변 스카이라인;
실리적 혼돈 또는
새로운 서울다움
Type D
백승만
대상지: 여의도, 반포지구
키워드: 경관, 공공성

수변의 스카이라인은 도시의 대표적 이미지로 상징화되는 경향이 있다. 특히, 수평적 수면에 대조되는 수직 도시의 실루엣이 돋보이기 마련이다. 오늘날 많은 도시가 서로 경쟁하듯이 상징적으로 초고층 건물을 세우고 있다. 우리는 어디에, 얼마나 높게 세우는 것이 좋은가? 과연 초고층의 도시경쟁력이 시민의 삶을 풍족하게 만드는가?

근린생활권 그린 링
풍수적 입지인 서울은 2겹의 산들(내4산, 외4산)로 둘러싸여 내겹은 역사적 중심지인 사대문 지역(1396), 외겹은 도시 경계인 그린벨트(1977)이다. 이러한 지형적 특징을 보행자 중심의 근린생활권(소생활권)

그린 링, 그리고 모세혈관처럼 그린망의 네트워크를 이루어 모두가 자연에 호흡하는 걷고 싶은 도시로 발전시킨다.

도시 정체성에 맞는 도시이미지
한강은 도시팽창에 따라 도시의 경계에서 가운데에 위치하게 되고, 그린벨트로 인해 그 중심성이 확정되었다. 서울이 형태적으로는 파리와 런던과 유사하지만, 산 중심으로 팽창한 도시와 강 중심의 경우는 서로 다른 도시구조를 지닌다. 오늘날 유럽의 역사도시들은 강변의 많은 문화유산을 보호하는 도시관리제도를 강화하는 동시에 각 도시의 특성(도시 정체성)에 부합하는 현대적 랜드마크를 드러냄으로써 국제적 도시경쟁력을 창출해낸다. 파리는 오스만 개조사업의 건축유산을 도시 정체성으로 규명하고 이에 부합하는 높이규제 및 디자인 가이드라인으로 엄격한 도시관리를 하는 반면에, 국제적 도시경쟁력을 위해 파리시의 역할을 확장하는 그랑파리 프로젝트(2007)를 진행한다. 런던은 버킹엄궁, 웨스트민스터궁, 세인트폴 성당, 런던타워 등 역사적 기념비 건축에 대한 경관규제를 세분화하지만, 고품격 고층 건물

클러스터의 특화된 업무지역전략(2001)으로 국제적 경쟁력을 마련한다.

바람직한 국제적 랜드마크란?
뉴욕, 시카고, 시드니, 싱가포르, 홍콩은 화려한 수변경관이 돋보이는 도시이다. 이들은 근대 개척 시대에 기원을 둔 국제적 항구도시로서, 격자형 도시조직, 조닝제도, 용적률 제도 등이 도시의 형성 및 관리에 근저를 이룬다. 위생적, 기능적인 근대도시계획은 역사문화자원이 부족한 만큼, 제도는 유동적인 경향이 있다. 특히, 주권회복이 늦은 홍콩(1997)은 1950년대 산업화과정에서 주거지역에 일조권, 인동간격, 높이규제 등을 없앰으로써 매우 열악한 생활환경을 형성하였다. 기능별로 나뉘어 허용 용적률을 달리하는 조닝제도(용도지역제)에서 시각적인 랜드마크는 고층화하기에 적합한 중심업무지역(CBD)이다.

P1. 국제적 랜드마크로서의
새로운 여의도 만들기
여의도가 지닌 장소적 잠재력을 최대한 살리고 단점을 수정하여 한강 변의 국제적

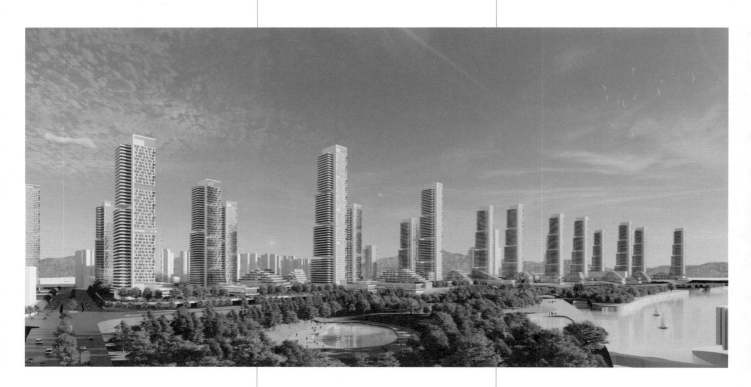

↑ 한강 변 스카이라인 반포 지구
Han Riverside Skyline Banpo District

서울 100년 마스터플랜전

**Han Riverside Skyline;
Pragmatic Chaos or
New Seoul-ness**
Type D
Seungman Baek
SITE: Yeouido, Banpo Area
KEYWORDS: Landscape, Publicness

D

The waterside skyline tends to be symbolized as a representative image of a city. The contrasting silhouette of a vertical city against a horizontal water surface will stand out more than others. Many cities of today are competitively erecting symbolic skyscrapers. Where and how tall should we build the super high-rise buildings? Can the competitiveness of urban high-rises enrich the lives of citizens?

Neighborhood Living Area Green Ring
Seoul, a city based on geomancy, is surrounded by two layers of mountains(4 inner mountains and 4 outer mountains). The inner layer is the historical center of the 4 Main Gates Area(1396), and the outer layer is the Green Belt(1977), which defines the boundary of Seoul. These topographical characteristics develop into a pedestrian-oriented Neighborhood Living Area(Small Living Area) Green Ring, and form a Green Network like capillaries making it a walkable city where everyone can take rest in nature

City Image that Matches
Identity of a City
With the expansion of Seoul, the Han River is now at the center of the city, and its centrality is confirmed by Green Belt. Seoul seems like Paris and London in a morphological aspect, but the city based on mountains and the city based on a river have developed their urban structure in different ways. Today, European historical cities create international urban competitiveness by strengthening the city management system that protects cultural heritages along the riverside and at the same time shows off modern landmarks that fit the city's characteristics(City Identity). While Paris identifies the architectural heritage of Paris-Haussmann as its urban identity and conducts strict city management with corresponding height regulations and design guidelines, the Grand Paris project(2007–) expands the role of Paris for international urban competitiveness. London subdivides landscape regulations for historical monuments such as Buckingham Palace, Westminster Palace, St. Paul's Cathedral, and London Tower, but secures international competitiveness with a specialized business area strategy(2001) of high-quality skyscraper clusters.

What is a Desirable
International Landmark?
New York, Chicago, Sydney, Singapore, and Hong Kong are cities that boast splendid waterscapes. They are international ports that were established in the modern pioneering age, and their urban formation and management are based on Grid Urban Fabric, Zoning system, and Floor Area Ratio system. Their sanitary and functional modern urban planning tends to be flexible as they lack historical and cultural resources. In particular, Hong Kong, which restored sovereignty lately(1997), developed very poor living environments due to the abolition of the right to sunlight, spacing between buildings, and height restrictions in residential areas during the process of industrialization in the 1950s. In the Zoning system(Use Zoning system) in which Floor Area

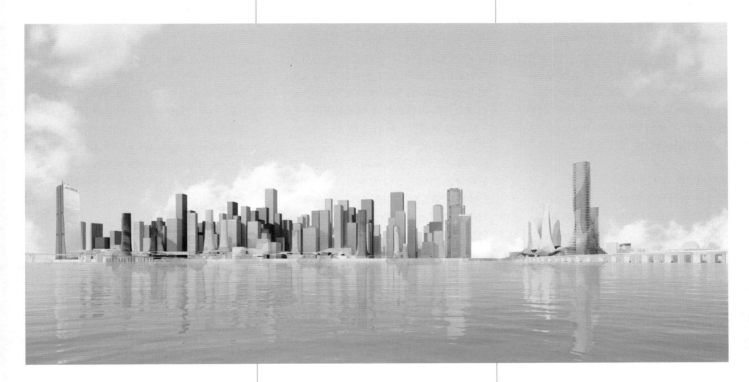

↑ 한강 변 스카이라인 여의도
Han Riverside Skyline Yeouido

랜드마크로 만든다. 중심업무지역에
부합하는 도시조직으로 재정비하고, 분리된
불균형적 발전을 보완한다.
– 기존의 주거지역은 주거 기능이
위주가 아닌 상업 기능 위주의 그리드화로
재개편한다.
– 국회의사당은 미래엔 보안상의 주변
높이규제가 아닌 역사문화자원으로서
경관을 보호한다.
– 새로운 랜드마크, 새로운 프로그램,
녹지네트워크로 시각적으로, 공간적으로
장소의 잠재력을 최대화한다.

한강 변 주거 단지는 어떻게 변할 것인가?
2014년부터 주요 산(해발 남산 262m,
봉화산 160m, 천왕산 144m, 낙산 110m)에
대한 조망경관의 공공성을 위해, 한강 변
주거 건물에만 최대 35층(약 100m)으로
높이규제를 실시하였으며, 예외적으로,
한강 르네상스 프로젝트(2007)에서
랜드마크 건물에 한하여 50층 내외의
주거 건물이 건축되었다. 그러나 35층
아파트가 한강 변에 병풍처럼 획일적으로
세워짐에 따라 절대적인 높이기준이 아닌
유연한 높이계획으로 변경될 예정이다.
또한, 일조권(1976)에 대한 아파트 간의
인동간격이 건물높이의 1.25배, 1배, 0.8배,
0.5배로 점차 축소되고 있다.
　　더 촘촘해지고, 더 높아질 한강 변 주거
단지는 세계적으로 지탄받는 홍콩 주거
단지와 어떻게 다를 것인가? 끊임없이
변화하는 한강 변 경관은 이중 겹의 산들로
둘러싸인 서울의 역사 문화적 특성을
언제까지 유지할 수 있을까?

P2. 자연에 최적화된
새로운 반포지구 만들기
현재 주거 용도가 85% 이상인 한강 변
지역은 대부분 1970년대에 대단지로
개발되기 시작하여 이미 재개발되었거나
재개발 단계에 이르렀다. 특히, 산과 인접한
강북지역보다도 평지에 가까운 강남지역이
주거수요가 높다. 재개발 과정에서 초기의
판상형은 타워형 및 복합형으로 변모하고,
건물이 높아지고 인동간격은 좁아져
개발밀도가 상승하는 추세이다. 오늘날 한강

변 주거 단지는 디자인 수준이 높아지고,
다양화, 고급화되고 있는 반면에, 일조권,
경관 측면에서는 열악해지고 있다. 강남
반포지구를 자연환경에 최적화한다.
– 동일한 개발밀도에서 건물 간
인동간격을 넓힌다.
– 저층부는 도시조직에 따라 변형시키고,
고층부는 자연조건에 맞춘다.
– 보행자 중심의 다양한 녹지네트워크는
거주 공간과 한강공원을 자연스럽게
연결한다.

백승만은 한양대학교 건축학과를 졸업하고,
파리 벨빌 국립건축대학에서 디플롬, 파리
라빌레뜨 국립건축대학에서 포스트디플롬,
파리 사회과학고등연구원에서 박사학위를
취득했다. 서울연구원, 공간그룹, 정림건축
등에서 실무를 경험했으며, 프랑스 정부

공인 건축가로서 2010년부터 영남대학교
건축학부에서 교수로 재직하고 있다. 또한
영주시 공공건축가, 재한 프랑스건축사
회장, 한국건축설계학회 회장을 역임했다.
대표적 저서로는 〈동아시아의 도시생태계와
건축 Ecosystème urbain et architecture
en Asie orientale〉(2021), 〈Bio-Digital
City〉(2015), 〈도시환경 속의 건축〉(2004)
등이 있다.

↑ 한강 변 스카이라인 반포 지구
Han Riverside Skyline Banpo District

↑ 한강 변 스카이라인 여의도
Han Riverside Skyline Yeouido

Ratio is designated by function, visual landmarks will be the Central Business District(CBD) suitable for high-rise buildings.

Project 1. Recreating Yeouido as International Landmark

We propose to make Yeouido an international landmark along the Han River by making the most of its spatial potential and correcting its shortcomings. Its urban fabric should be reorganized suitable for the Central Business District(CBD) and disparate and unbalanced development should be compensated.
– Existing residential areas are reorganized into grids that focus on commercial functions rather than residential ones.
– The landscape of the National Assembly will be protected as a historical and cultural resource, not by height regulation for security reasons.
– The potential of the place will be maximized visually and spatially with new landmarks, new programs, and green networks.

How will the Residential Area along the Han River Change?

Since 2014, height restrictions have been enforced at a maximum of 35 floors(approximately 100m) for residential buildings along the Han River in order to protect views of the major mountains(Nam-san 262m above sea level, Bonghwa-san 160m, Cheonwang-san 144m, Nak-san 110m). The Han River Renaissance Project(2007) exceptionally allowed residential buildings to be built with around 50 floors, only for landmark buildings. However, as the 35-floor apartments are uniformly built like folding screens along the Han River, it will be changed to a flexible height plan rather than an absolute height standard. In addition, the distance between apartment buildings for the right to sunlight(1976) is gradually reduced to 1.25, 1, 0.8, 0.5 times the building height.

How will the Han Riverside residential area, which will become denser and taller, differ from Hong Kong's residential area which is criticized worldwide? How long can the ever-changing scenery along the Han River maintain the historical and cultural characteristics of Seoul surrounded by double-layered mountains?

Project 2. Recreating a New Banpo District Optimized for Nature

Most of the Han Riverside areas, where residential use accounts for more than 85%, began to be developed as large-scale apartment complexes in the 1970s and have already been redeveloped or are in the redevelopment stage. In particular, the Gangnam area, which is closer to flat land, has higher housing demand than the Gangbuk area, which is adjacent to the mountainous area. In the process of redevelopment, the initial plate type is transformed into a tower type and a complex type, and the height of buildings increases and the distance between buildings narrows, increasing the development density. Today, Han Riverside apartment complexes are improving, diversifying, and luxuriating in design, but are deteriorating in terms of sunlight and landscape.
Let's optimize the Gangnam Banpo district to the natural environment.
– Widen the space between buildings at the same development density.
– The lower part is transformed according to the urban fabric, while the upper part is adapted to the natural conditions.
– Various pedestrian-oriented green networks naturally connect living spaces and Han-river Park.

Seungman Baek graduated from Hanyang University, then earned a diploma from ENSA Paris-Belleville, a Post-Diploma from ENSA Paris-La-Villette, and a Doctorate of Philosophy from the School for Advanced Studies in Social Sciences (EHESS-Paris). He is a French Government Certified Architect (DPLG Architect) and has been working as a Research Fellow at the Seoul Institute, Space Group, Junglim Architecture. Baek has been working as a Professor at Yeungnam University since 2010, a Public Architect for Yeongju City, as well as the President of the French Architects of Korea and the Architectural Design Institute of Korea. His major publications include Ecosystème urbain et architecture en Asie orientale(2021), Bio-Digital City(2015), Architecture in the Urban Environment(2004), etc.

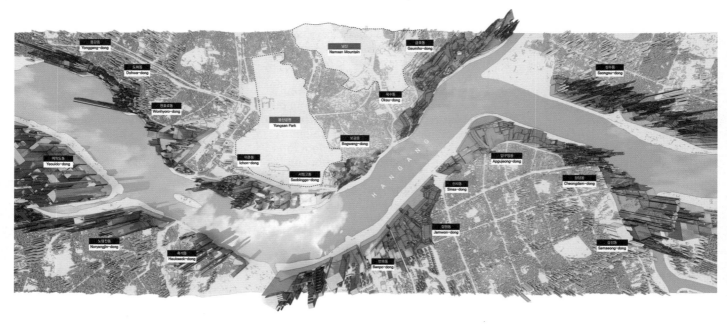

한강변의 미래:
스카이라인의 유기적 결합

Type D
임 저스틴 희준, 이재민, 원종민,
안재성, 홍진서, 도상혁
대상지: U10, 강변북로 & 올림픽대로 일대
키워드: 경관
소속 국가: 한국

한강 변 건축물 높이 제한 폐지는 한강 변의
미래, 그리고 궁극적으로 서울의 미래에
대하여 많은 사람의 관심을 불러일으켰다.

　이러한 변화는 서울만의 특색있는
스카이라인을 창출하는 새로운 시대로
나아가며, 획일화되고 답답했던
스카이라인에서 벗어나 서울의 다채로운
경관을 형성할 수 있음을 기대하게
한다. 이러한 변화에 따라 우리는 높이와
밀도의 조절을 통해 한강 변의 개발 가능
범위를 최대화하여 다양하고 입체적인
스카이라인을 도출하는 연구를 제안한다.

　높이와 밀도의 지표로 자연·도시경관을
고려하여 다음의 다섯 가지 요소를
설정하였고, 이를 기반으로 최대 개발 제한
범위를 자동으로 구축할 수 있는 그래스호퍼
스크립트를 개발하였다.

↑ 한강변의 미래: 스카이라인의 유기적 결합
Performance-Based Maximum Height Envelope
along the Hangang Riverfront

1. 주요 산과 산맥을 바라보는 경관축:
'서울시 한강 변 관리 기본계획2030
(2015)'에서 언급된 10개의 조망점을
수변 건축물의 높이 제한의 주요 요인으로
설정한다.

2. 주요 차량 및 보행자 경관축:
주요 차량 및 보행자의 경관 네트워크는
높이와 밀도 계획에 있어 중요하다. 이들의
수변 접근에 대한 주요 시각적 및 물리적
임곗값을 생성한다.

3. 주요 역사문화 자원 경관축:
수변을 따라 위치하고 있는 역사문화 자원의
영향을 고려하며 자원 활용을 통해 한강과
연계가 가능하도록 조성한다.

4. 주요 오픈스페이스:
그린인프라스트럭처와 같은 주요
오픈스페이스에서의 경관은 중요하게
고려된다. 이들을 주요 경관 기준점으로
설정하여 수변 지역들과 시각적으로
연결한다.

5. 기존 건물에 의해 차단된/
차단되지 않은 경관: 기존 건물을 이해하는
것은 매우 중요하다. 이를 통해 건조
환경으로 인해 차단된/차단되지 않은
조망점들의 관계를 이해할 수 있을 것이다.

임 저스틴 희준은 서울대학교 환경대학원
교수이며 이재민은 연세대학교 도시공학과
부교수이다. 원종민은 서울대학교에서
도시설계학을 전공했고 안재성과 홍진서,
도상혁은 서울대학교 환경대학원을
졸업했다.

**Performance-Based
Maximum Height Envelope
along the Hangang Riverfront**
Type D
Lim Justin Heejoon, Jaemin Lee,
Jongmin Won, Jaeseong An,
Jinseo Hong, Sanghyuk Do
SITE: U10, Gangbyeonbuk-ro &
Olympic-daero Area
KEYWORDS: Landscape
COUNTRY: Republic of Korea

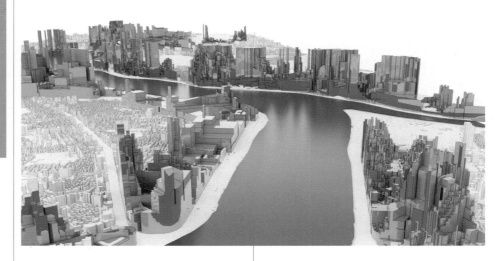

The abolishment of height limits along the Hangang has created a lot of public interest with regard to the future of the riverfront and, ultimately, for the city of Seoul.

This change poses a new era for the city to create a more distinct skyline that is unique to Seoul – our proposal, "Performance-Based Maximum Height Envelope along the Hangang Riverfront" is a research in creating a dynamic skyline that enables much taller and denser development envelope along the river. The team has developed a Grasshopper script that automatically determines the maximum envelope based on the following five elements.

1. Significant view corridors to the important mountain peaks and ridges:
Historically considered as the main driver for the existing height limits along the river, the ten viewpoints illustrated in "Seoul Riverfront Vision 2030(2015)" were investigated.

2. Important vehicular and pedestrian corridors:
The network of important vehicularand pedestrian corridors will also contribute to the development of height envelope. They create important visual and physical thresholds to and from the river.

3. Important cultural and historic site corridors:
The cultural and historic sites along the river provide location-specific influences and further shape the height envelope.

4. Important open spaces:
Views from and to the major open spaces, such as green belts and water bodies will have a major impact. They created important viewsheds and will be preserved to allow visual connections to and from the river and its surrounding areas.

5. Views blocked/unblocked by the existing buildings:
Understanding the existing buildings will be extremely important. This will allow us to understand the relationship of the blocked/unblocked views from the built environment.

Lim Justin Heejoon, Associate Professor, Seoul National University
Jaemin Lee, Associate Professor, Yonsei University
Jongmin Won, Graduate Student, Interdisciplinary Program in Urban Design, Seoul National University
Jaeseong An, Graduate Student, Graduate School of Environmental Studies, Seoul National University
Jinseo Hong, Graduate Student, Graduate School of Environmental Studies, Seoul National University
Sanghyuk Do, Graduate Student, Graduate School of Environmental Studies, Seoul National University

물결형 여의도 메타버스

Type D

엘 쿠시 누르

참여자: 아슈라카트 칼레드, 암르 가말,
아비르 아메드

대상지: U10, 강변북로 & 올림픽대로 일대

키워드: 경관, 생태, 교통, 환경

소속 국가: 이집트

〈물결형 여의도 메타버스〉는 서울
여의도의 도시 조직, 가로망, 도시 디자인을
재설계하는 제안이다.

첫 번째 접근법: 환경

우리는 기존 도시계획을 확인한 후, 여의도의
새로운 조닝 기능에 맞추어 가로망을
수립했다. 또한, 한국의 해수면 상승과 향후
여의도에 미칠 영향을 연구해, 경사진 물결
위에 연속해서, 그리고 3개 구역 사이에 빗물
가든 시스템을 설계하여 식재활동에 빗물을
재활용한다. 여의도를 둘러싸고 있는 기존의
녹지대는 향후 회복탄력성 문제에 대응하는
방벽 역할을 하므로 그대로 유지하는 것이
유리했다.

두 번째 접근법: 도시화

조닝(zoning) 기능과 관련해, 상업 구역은
수변 전망 앞에서 메인 스파인(중심부에서
가장 높고, 경계부에서 가장 낮음)에서 뻗어
나오는 계단식으로 합쳐져 수변 전망과
조화로운 스카이 라인을 만든다. 주거
구역은 휴식 공간, 녹지, 서비스 구역 등을
내려다보면서, 경사 지대에서 뻗어 나오는
동일한 기법이 적용된다.

세 번째 접근법: 기술

마지막으로, 메타버스 속의 여의도를 제안해,
향후 서울시의 계획에 맞춰 여의도의 기술을
발전시키고자 했다. 이 프로젝트는 여의도
주민들이 또 다른 차원인 '메타버스'의
무한한 경계를 탐험할 수 있게 한다.
하이테크 안경을 쓰고 여의도를 걸으면서,
메타버스 속 설계된 도시와 현실 세계
모두를 보여주는 증강 현실을 통해 메타버스
속 도시를 탐색할 수 있다. 또한, 메타버스에
별도로 접속해서, 일하고, 놀고, 디자인하고,
이벤트를 탐색할 수도 있다.

결론적으로, 이 프로젝트는 세 가지
목표를 제안한다.

– 환경 목표: 빗물을 재활용할 뿐만 아니라
녹지 관개에도 도움을 주는 빗물정원
시스템을 통해 기후변화로 인한 문제를
해결한다.

– 도시화 목표: 수년에 걸친 인구 과잉에
대응하기 위해, 고층 건물에 거주하는
주민들이 쾌적한 환경을 유지하면서 거주할
수 있게 한다.

– 메타버스 목표: 메타버스를 통해 현실과
증강현실을 융합하여, 서울의 미래 계획에
맞추어 업무, 일상, 경제 등의 사용자 경험을
개선한다.

↑ 물결형 여의도 메타버스
The Ripple Yeouido-Verse

The Ripple Yeouido-Verse
Type D
El-Koussy Nour
TEAM MEMBERS: Ashraqat Khaled,
Amr Gamal, Abeer Ahmed
SITE: U10, Gangbyeonbuk-ro &
Olympic-daero Area
KEYWORDS: Landscape, Ecology,
Mobility, Environment
COUNTRY: Egypt

The Ripple Yeouido-Verse is a proposal
to the Yeouido Island of Seoul to
redesign the urban tissue, street
networks, and urban design.

First approach, environmental;
After studying the existing urban plan,
we developed the street network to be
compatible with the new zoning functions
of the island. After studying the sea level
rise in Korea and the future effect it has on
the Island, we designed rain water garden
systems on the sloped ripple continuously

and among the three zones to use the
rain water for recycling usage in planting
activities. In addition, it was beneficial to
keep the existed green belt that surrounds
the island as it acts like a barrier from the
future resilience challenges.

Second approach, urbanization;
Regarding the zoning functions; the
commercial zones are merged together
in front of the sea view in a stepping
form sprouting from the main ripple
spine(the highest at the center, lowest
on the edges) to create a harmonized
skyline on the sea view.

Third approach; technological;
Finally, we wanted to develop the island's
technology to match Seoul plan for the
upcoming years by creating a proposal
of the Yeouido Island in the metaverse.
Residents are allowed to explore the city
in the meta-verse through augmented
reality by wearing a high-tech glasses
that shows you both the reality and the
designed city in the meta-verse as you
walk through the Island.

In conclusion, having three main
different aims to be proposed:
The Environmental Aim: to tackle
the issues resulting from the climatic
changes through a system of rain
garden that not only recycles rain water
but aids in green spaces irrigation.
The Urbanization Aim: As a result
of overpopulation throughout the
years, inhabiting residents in high-rise
buildings while maintaining comfortable
environment for humans. The Meta-
Verse Aim: Merging the reality with the
augmented reality through the meta-
verse to meet Seoul plans for the future
to enhance the user experience in work,
life, economic, etc.

땅과 하늘이 만나는 지점에 인간이 개입하는 방식

Type D
김수인
대상지: U10, 강변북로 & 올림픽대로 일대
키워드: 경관
소속 국가: 한국

웨인 애토(Wayne Attoe)는 땅과 하늘이 만나는 지점에 인간이 개입하는 방식, 즉 인간이 건축과 도시계획을 통해 공간을 형상화하는 방식이 문명의 수준을 나타내는 지표라고 보았다. 도시가 형성된 이후 나타난 개념으로 '스카이라인'은 인간이 축조한 구조물에 의한 수평선을 의미하는데, 이는 건축과 건설 기술, 자원의 활용 방식, 나아가 자연을 대하는 태도까지도 투영하며 도시의 발전과 변화를 시각적으로 나타낸다. 하지만,

이러한 '개입'은 위상학적 대립 관계에 위치하기도 한다.

서울과 같이 자연지형이 발달한 도시는 고층 건물로부터 산의 고유한 자연경관을 보호하기 위해 건물 높이를 제한해온 도시계획의 역사가 있다. 산의 도시들은 저마다 도시의 개발과 높이 규제 사이에서 능선과 고층건물에 의한 독특한 스카이라인을 이루어 왔지만, 점점 거대해지는 도시에서 절대적 높이와의 타협은 점점 어려워지고 있다. 그렇다면, 현행 높이 규제는 바람직한 스카이라인을 달성하고 있는가? 이전에, 적절한 개발 용량 혹은 특정 목표를 충족하면서 산의 조망을 보호하는 스카이라인의 형태는 무엇인가?

사실 질문의 답을 하기엔 그동안 충분히 시뮬레이션이 이루어지지 않았다. 이 작업은 이러한 논의의 기반을 마련하고자 최적화를 제안한다. 이는 고도로 합리화된 하나의 도시 모델을 조각하거나 논의의 교착점을 대신 찾으려는 것이 아니다. 오히려 다양한

도시 형태의 가능성을 탐색하고 절충적인 타협을 가능하도록 하기 위한 시도이다. 따라서 최적의 모델을 도출하기보다는 최적화 과정에서 생성된 무수히 많은 형태가 그려놓은 궤적을 검토하는 것을 제안한다. 정성적 평가를 보완하거나 의견을 수렴하여, 혹은 다른 계획과 조율하는 등의 과정을 통해 더 나은 변칙점들을 찾을 수 있을 것이다.

김수인은 충남대학교에서 건축학과와 서울대 통합설계미학연구실에서 공부했다. 국토교통부장관상을 받았고, 서울연구원과 건축공간연구원에 재직하였다. 현재는 HLD에서 서울 도심부 녹지생태도심 마스터플랜을 수립하고 있다.

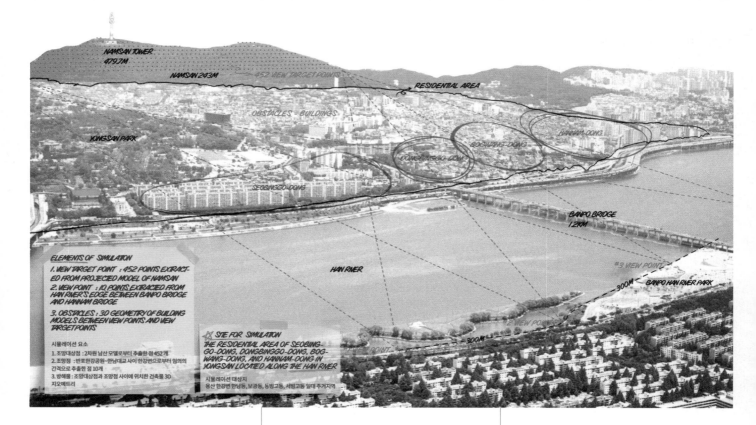

↑ 땅과 하늘이 만나는 지점에 인간이 개입하는 방식
The Way Mankind Intervenes at Junction
of Land and Sky

서울 100년 마스터플랜전

The Way Mankind Intervenes at Junction of Land and Sky

Type D
Suin Kim
SITE: U10, Gangbyeonbuk-ro &
Olympic-daero Area
KEYWORDS: Landscape
COUNTRY: Republic of Korea

Wayne Attoe regarded the way mankind intervenes at the junction of land and sky as one of the meaningful measures of civilization. Following the establishment of cities, the concept of a skyline emerged, denoting the horizon defined by structures constructed by humans. This not only reflects architectural and construction techniques, resource utilization approaches, but also extends to attitudes towards nature, visually capturing urban development and evolution. However, each of these interventions also resides within a topological duality relationship.

Cities like Seoul, which have developed within natural topography, possess a history of urban planning involving height restrictions on buildings to conserve the natural landscapes of mountains. These mountain-bound cities each form unique skylines through a juxtaposition of ridgelines and tall structures, amidst the interplay between urban development and height regulations. Nonetheless, within expanding urban conglomerates, striking a compromise between absolute height and preservation becomes increasingly complex. So, does the existing height regulation genuinely facilitate an 'ideal' skyline? Furthermore, what forms of skylines that protects mountain views while meeting appropriate development capacity or specific goals?

In actuality, there has been insufficient simulation to satisfactorily address the questions posed. This endeavor introduces optimization as a proposition to establish the foundation for such discussions. It is not an endeavor to carve out a highly rationalized single urban model or to locate deadlocks in discourse. It is an attempt to explore the potentialities of diverse urban forms and enable adaptable compromises. Hence, it suggests examining the trajectories drawn by the multitude of forms generated within the optimization process, rather than extracting optimal model. Through complementing qualitative assessments or accommodating viewpoints, or by engaging in processes like aligning with alternative plans, this methodology can unearth better points of deviation.

Suin Kim studied Architecture at Chungnam National University and Integrated Design·Landscape Aesthetics lab at Seoul National University. She won the Minister of Land, Infrastructure and Transport Award and researched at the Seoul Institute and the Urban Research Institute. She is currently establishing a master plan for the green ecological city for downtown Seoul at HLD.

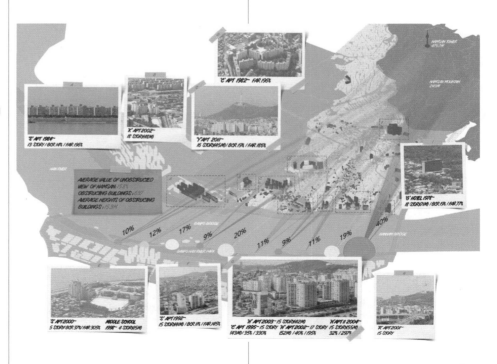

서울의 그린링. 지구의 도시, 물의 도시, 공기의 도시

Type E
그루포 아라네아
참여자: 프란시스코 레이바,
로코 페르난데즈, 안드레스 로피스,
호세 루이스 카라탈라, 마르타 가르시아
대상지: 서울 전체
키워드: 경관, 생태, 회복, 지형, 보존

지리적 정체성은 지속 가능한 미래를 위해 중요한 요소이다. 바람길, 물길, 산세를 통해 도시를 분석하는 것으로 도시들을 규정할 수 있다. 서울의 미래를 계획하는 것은 도시의 지리적 특성에 대해 논한 다음 차례로 이루어져야 한다.

지리적 환경 그리고 자연 사이에 감성적인 연관성은 서울의 전통적 특징이다. 옛 서울은 개별 자연 요소뿐 아니라 그것들 간의 관계와 이러한 그린링(Green Ring)을 통한 공동체 형성에 대한 관심을 보여준다.

기반시설(infrastructure)은 토양을 해치고 자원을 고갈시킨다. 이 프로젝트는 자연이어야 마땅한 곳에서 이러한 구조물을 제거하는 것을 목표로 삼고 더 구체적으로는, 지리적으로 물을 모으고 삶의 요람이 되는 유역에서 새로운 도시건축 프로젝트를 진행한다.

이러한 구조물이 제거되고 난 뒤, 남은 도시의 조직은 고밀화되며 하부 토양의 공간에 섞일 것이다. 땅, 하늘, 그리고 물과 이야기를 나누며 대기 중의 변화와 도시의 에너지 자원은 통합되며 새로운 건물 유형이 도입될 것이다.

한편 일부 역사적인 건축물은 보존되어야 할 것이다. 우리가 한때 잃어버렸으나, 다시 회복할 자연은 도시의 역사를 연결하는 강력한 도구가 될 것이다. 이러한 일련의 과정을 통해, 자연은 순환하며 다시 태어나고 토양은 풍요로움을 되찾을 것이다.

1. 물은 물길 따라 흐른다
지형은 자연과 도시의 골짜기에 물길을 남긴다. 물은 지형이 만들어 낸 길 따라 흐르며 토양을 적신다. 그것은 산 타고 흐르며 자연스러운 방법으로 강에 도달하고 그렇게 되는 것을 막아서는 안 된다. 그런 그린 루트에 새로운 건물이 들어서는 일은 없어야 하며 그 경로 위에 지어진 건물들은 제거되어야 마땅하다.

2. 비옥한 토양에는 짓지 말기
자연스러워야 하며 물이 흘러야 하는 영역 내 토양을 틀어 막고 있는 건물은 없어야 한다. 우리에게 필수적인 자양물이 나고 모든 살아 숨 쉬는 것들이 자라는 이 비옥한 토양을 곁에 두고 농업과 도시 농업을 촉진하는 주거와 농업 사이의 균형을 회복해야 한다. 미래의 도시계획은 미래 도시 개발에 자연과 식량 그리고 인간 사이 연결의 중요성을 포함해야 한다.

3. 건물은 산을 이룬다
자연의 계곡에서 건물들이 제거된다면, 새로운 건축물이 지어져야 한다. 집중되고, 복잡하고, 풍부하고, 고밀도의 건축은 비옥한 토양 위가 아닌 바위투성이 산기슭에 자리한다. 미래 건축 유형론은 미래 문명에서 삶의 흥미롭고 새로운 방식을 촉진하고 주요 야생 자연을 보완하는 새로운 자연을 만들어 내는 것에 집중할 것이다. 이러한 높다란 건축물 그룹은 새로운 지형, 산 그리고 자연과 농업 공간으로 물을 향하도록 하는 계곡의 프로필을 만든다.

4. 우리 선조의 흔적은 보전돼야 한다
예외적으로, 계곡과 자연의 회랑 지대에서, 사회적이고 공공의 성격을 지니며 문화적이고 역사적인 가치가 있는 건물은 자연에 둘러싸여, 보호되고, 보전될 것이다. 문명은 우리의 시작과 연결을 유지하고, 역사와 우리 이전에 이 땅에 살았던 이들에게 배우기 위해서 중요하기 때문이다. 그러나, 전통 건축이 높은 역사적 가치를 가질 것이라고 우리가 알고 있는 것만이 다가 아니기에 역사 문화적 가치는 100년마다 재고되어야 한다. 현대건축물의 역사는 광범위하고 다양하며, 더 많은 전통적인 건축물에 필적하는 가치의 사회적 이익을 대중에게 가져다주었고, 앞으로도 계속될 것이다.

5. 자연은 길을 만든다
점유되고 남용된 산과 계곡 그리고 숲의 자연 지역은 복원되어야 한다. 인간이 이 복원에 나서야 하고, 그들 자연의 자정

↑ 물은 물길 따라 흐른다
Water follows its own course
↑↑ 건물은 산을 이룬다
Buildings form mountains

↑ 비옥한 토양에는 짓지 말기
Do not build on fertile soil
↑↑ 우리 선조의 흔적은 보전돼야 한다
Traces of our ancestors are preserved

**Green Rings of Seoul.
City of Earth, City of Water,
City of Air**

E

Type E
Grupo Aranea
TEAM MEMBERS: Francisco Leiva,
Rocío Ferrández, Andrés Llopis,
José Luis Carratalá, Marta García
SITE: Entire City of Seoul
KEYWORDS: Landscape, Ecology,
Resilience, Topography, Preservation

What if the built-up city does not occupy the places where the most fertile nature develops and instead guides the mountains to connect the river? It is vital to recognize and value our geographical identity as a powerful tool in the fight for a sustainable future. The view of the environment from natural flows—wind, water, land—allows for the characterization of cities and, beyond that, the characterization of each specific area within them. The way to intervene and plan Seoul in the future must necessarily be based on a conversation with the city's geography.

The emotional connection with the geographical environment and nature is a long-standing tradition in the city of Seoul. The old plans show an ancient interest in the mountains, the river, and not only in green areas, but also in their connection and continuity through green corridors.

The new city planning is based on a network of interconnected green rings. Nature is the main actor in the city. Green spaces with their own identity that in many cases maintain their own natural history linked to water and land, and in other cases must be reconstructed by us. Rings that are naturally valleys, following the natural topography of the land, that follow the path of rivers and only sometimes need to pass over them to reconnect their banks. Rings that regenerate mountains that were perforated, recovering the richness of the subsoil and revegetating the city.

The built city does not grow in the fertile valley where vegetables do. Buildings do not occupy the land that feeds us. The built city accompanies the mountains and is part of them. New groups of buildings are new topographies. The hard infrastructures, architecture, follow the feet of the mountain ranges, for the fertile soil to be returned to nature promoting its growth.

These new architectures are allowing nature to enter and reconquer the city but without forgetting testimonies of past times. Leaving some buildings and architectural pieces as traces of history. Some samples of what we once had, lost, and now we recover with nature as a positive tool to reconnect us with the city and its past. To value the legacy of all generations.

1. Water follows its own course
Geography marks the path of water through natural and urban valleys. Water nourishes the soil through which it flows along the paths marked out by the topography. It flows through the mountains reaching the rivers in a natural way and nothing should prevent it from doing so. No new buildings should be built on these green routes and the buildings that have been constructed on them should be removed.

2. Do not build on fertile soil
Buildings that are clogging up the soil in areas that should be natural, where water flows, should be removed. This fertile soil, which is also the place where our vital sustenance and that of all living things grows, must be set aside, restoring the balance between agriculture and inhabitants promoting urban agriculture. Future city planning should incorporate the importance of the link between nature, food and humans in future urban developments.

3. Buildings form mountains
If buildings are removed from natural valleys, new architecture must be built. Concentrated, complex, rich, high-density architecture located at the foot of the mountains, on the rocky ground, not on the fertile soil. The future architecture typologies will be focused on creating new natures that promote exciting new ways of living for future civilizations and complement primary wild nature. These high built groups create profiles of new topographies, mountains and valleys that keep directing.

4. Traces of our ancestors are preserved
As an exception, in the valleys and natural corridors, buildings of cultural and heritage value with a social and public character will be preserved surrounded and protected by nature. As

↑ 자연은 길을 만든다
Nature makes its way

↑ 도시는 자연이다
The city is nature

↑ 토양은 재산이다
Soil is wealth

작용과, 동식물상 생물다양성을 촉진하고 궁극적으로 모든 생명체들의 삶의 질 향상을 도모해야 한다.

6. 도시는 자연이다
자연과 인공물 사이의 경계는 제거되어야 한다. 새로운 인공 건축물이 새로운 자연이 될 것이라면 당연히 자연환경과의 통합에 기반하여 이루어져야 한다. 새로운 건축물의 체계는 생태계의 기능을 조직하는 자연의 흐름을 따라야 하며 인간은 자연의 혜택을 받지만 동시에 자연의 성장에 공헌하는 자연 순환의 일부를 이루어야 한다.

7. 토양은 재산이다
지구의 모든 층은 재평가되어야 한다. 다층 시스템을 방어하는 건축물과 달리, 건설된 표면에 아무 제약 없이 잇따라 층을 추가한다. 가장 얕은 산소층부터 지하수가 스며드는 가장 깊은 층까지, 우리가 밟는 토양은 우리 주거의 기초를 덮는 작은 막에 지나지 않는다. 표면 아래의 토양은 생태계의 기능에 필수적인 나무의 뿌리와 곰팡이 증식을 수용하는 식물의 주요 지지체이다. 이 토양의 층들은 도시의 자연과 인류의 역사를 말해준다.

8. 녹지대는 하나다
녹색 지역은 녹지가 고립되지 않게 남김없이 서로 연결되어야 한다. 그린 인프라스트럭처는 어떤 핑계로도 연속성이 깨져서는 안 되는 상호 연결된 고리의 단일 네트워크여야 한다. 그린 인프라스트럭처는 숲, 녹색 회랑 지대, 공원, 정원, 파사드, 테라스, 방, 화분 등 다양한 규모로 만들어져 있으며, 그 위 모든 생명체의 내부에서 끝난다.

9. 강은 구분하지 않는다
광활한 숲은 강을 건널 것이다. 인간과 비인간으로 이뤄진 시민들은 도서의 한쪽에서 자연 깊은 곳으로 들어가는 다른 편으로 갈 수 있게 될 것이다. 푸른빛 연결은 또한 도시가 분할되고 있는 두 부분을 연결하기 위해 강의 가장자리를 연결하는 것으로 이루어진다. 비록 물의 가장자리를 그린링과 연결한다는 생각이 물이 흐르는 계곡을 통해 그린 네트워크를 만들려는 열망과 모순되지만, 이러한 경우 녹지의 연속성을 유지하는 것이 중요하다. 이러한 상황에서, 물은 그린링과 만나지 않고 그 아래를 지나간다.

10. 중요 코어간 상호연결을 통해 도시는 발전한다
서울은 각각의 건물들이 고유한 정체성을 가지고 있고, 각각의 인간이 자생하는 내면세계를 가지고 거주하는 다른 세포들이 조직된 살아있는 유기체이다. 따라서, 도시는 모든 부분들이 이 존재의 진동과 호흡 그리고 박동의 조화를 유지하기 위해 함께 노력해야 하는 독립적인 단위인 살아있고 복잡한 메커니즘이다.
서울 123 선언문

미래의 도시는 정확하게 예측하는 것이 불가능하다. 그러나, 우리는 의도를 밝히는 특별한 가이드라인을 세울 수 있다. 이 선언문은 단지, 2123년의 서울이 무엇이 되기를 열망할 수 있고, 환경과 더 큰 조화를 이루어 살 수 있으며, 궁극적으로 우리와 그곳에 거주하고 거주할 생명체들의 삶의 질을 향상하기 위한 선언일 뿐이다.

그루포 아라네아는 1998년에 농업 공학자 마르타 가르시아 치코와 건축가 프란시스코 레이바 이보라에 의해 설립된 다학제 팀이다. 알리칸테에 설립된 그들의 프로젝트는 지중해 풍경의 전통을 따라 맥락에 깊게 파고들고자 한다. 건축가, 예술가, 그리고 공학자들로 이루어진 그루포 아라네아는 25년 넘는 세월 동안 경관, 건축, 그리고 예술 사이의 경계를 해체하려고 노력해 왔다. 그루포 아라네아의 작품은 바바라 카포친 국제 건축상, 유럽 도시 공공공간상, FAD 도시 및 경관 및 건축상, AR 하우스상을 포함하여 유럽 미스 반 데어 로에상 후보에 몇 번 오르는 등 수많은 상으로 인정받았다. 또한 아라네아는 수많은 국내 및 국제 공모전에서 1위를 차지했는데, 그중에는 발렌시아 녹색 도시계획 설계 공모전(2021), 알리칸테 해안 산책로 설계 국제 아이디어 공모전(2019), 라 마리나 드 발렌시아 선착장 국제 공모전(2019) 등이 있다.

↑ 녹지대는 하나다
Green is one

↑ 강은 구분하지 않는다
Rivers are not dividers

서울 100년 마스터플랜전

civilization is important to keep the link with our beginnings, to learn from history and from those who inhabited this land before us. However, this heritage value must be rethought, since, in 100 years, it is not only what we know as traditional architecture will have a high heritage value. The history of modern architecture is extensive and diverse and has brought, and will certainly continue to bring, social benefits to the public of comparable value to more traditional architecture.

5. Nature makes its way

Natural areas in mountains, valleys and forests that have been occupied and abused must be remediated. Humans must support this remediation, leaving it to natural cycles to repair and reconquer their own space, promoting biodiversity on flora and fauna, and ultimately, the improvement of the quality of life of all living beings.

6. The city is nature

The boundaries between the natural and

↑ 중요 코어간 상호연결을 통해 도시는 발전한다
The city develops in vital interconnected cores
↑↑ 서울 123 선언문
Seoul 123 Manifesto

the built must be removed. If new human constructions will be new natures, of course they must be based on its integration with the natural environment. The order of new constructions must follow the natural flows that organize the functioning of the ecosystem and humans must form part of this natural cycle, benefiting from nature but at the same time contributing to its growth.

7. Soil is wealth

All the layers of the earth must be revalued. Contrary to the architecture that defends a multi-layered system, adding successively layers to the built-up surface with impunity. From the shallowest oxygenated layers to the deepest layers where groundwater seeps in, the soil we walk on is nothing more than a small film covering the foundations of our habitat. The soil beneath the surface is the main support for vegetation, hosting the roots of trees and the vascularization of fungi that are vital to the functioning of the ecosystem. These layers of soil tell the natural and human history of the city.

8. Green is one

Green areas should be linked together, leaving no green space in isolation. Green infrastructure must be a single interconnected network of rings whose continuity must not be broken under any pretext. Green infrastructure is made of different scales, it is the forest, a green corridor, a park, a garden, a façade, a terrace, a room, a flowerpot, and on and on it ends in the inside of every living being.

9. Rivers are not dividers

Wide forest will cross rivers. Citizens, humans and non-humans, will be allowed to get from one side of the city to the other going deep into nature. The green connection also consists of linking the margins of the rivers to link the two parts in which the city is being divided. Although the idea of linking the water's edges with green rings contradicts the desire to run the green network through the valleys where the water flows, in these cases, it is vital to keep the continuity of green. In these situations, water does not coincide with the green

rings, but passes underneath them.

10. The city develops in vital interconnected cores

Seoul is a living organism that is organized in different built cells with individual cores, where each building has its own identity, in which each human inhabits with a self-living inner world. So, the city is a living and complex mechanism in which all its parts are independent units that need to work together to keep alive the harmony of the vibration, breathing and beating of this entity.

Seoul 123 Manifesto

The city of the future is impossible to predict with precision. However, one can bet on certain guidelines that declare intentions. This manifesto is just that, a declaration of intent about what the Seoul of 2123 can aspire to be, to live in greater harmony with the environment, and ultimately to improve our quality of life and that of the living beings that inhabit and will inhabit it.

Grupo Aranea is a multidisciplinary team founded in 1998 by agricultural engineer Marta García Chico and architect Francisco Leiva Ivorra. Established in Alicante, their projects seek to anchor deep into the context, following the traditions of the Mediterranean landscape. Formed by architects, artists, and engineers, Aranea has been trying to dismantle the boundaries between landscape, architecture, and art for more than 25 years. Grupo Aranea's work has been recognized with numerous awards, including the Barbara Cappochin International Architecture Prize, the European Prize for Urban Public Space, the FAD Prize for City and Landscape and Architecture, AR House Award, and several nominations for the European Mies Van der Rohe Award. Additionally, Aranea has been awarded first place in numerous National and International Competitions, among which are, the Contest for design the Green Plan for Valencia City (2021), International Ideas Competition to design the Coastal Passage of Alicante (2019), International Contest of La Marina de Valencia (2019), and more.

SEOUL 100-YEAR
MASTERPLAN EXHIBITION

서울의 재구성: 사라진 수계 및
생태적 환경 복원을 통한
지속 가능한 서울에 관한 비전
Type E
스노헤타
참여자: 로버트 그린우드, 이슬,
에밀리 옌, 웨 홍, 임태준, 리처드 우드,
카렌 쉐, 춘 윙 포크
대상지: 강남역 일대
키워드: 경관, 공공성, 인프라스트럭처,
환경

땅의 도시와 땅의 건축을 다루는 다양한
해석과 접근법이 있다. 서울 100년 후의
모습을 그리기 위해서는 도시 구조를
재편하고 장기적인 관점으로 해결책을
제시해야 한다. 서울의 경관에 대한 접근은
극대화된 잠재력을 상상하고 일련의
도시계획 너머의 전망 또는 디자인 방법을
탐구하는 데 있다. 서울의 표면에 흐르는
수백 개의 계곡과 전체적인 산지를 보여주는
지도는 서울의 지형과 물길에 대한 연구를
토대로 만들어졌다.

첫 번째 해결해야 할 문제는 서울 도심의
정기적인 홍수이다. 두 번째 문제는 많은
사유화된 개방 공간을 만드는 개발 철학과
자연경관의 흐름에 역행하는 격자형 도시
구조이다. 이와 연관된 세 번째 문제는 특히
밀집된 지역들에서 공공공간의 불충분한
분배이다. 이 같은 전제하에, 강남역은
위에서 서술한 세 가지 문제를 보여주었기에
중심지로서 돋보인다. 이 지역은 이상적인
실험 사례 새로운 도시계획 방법론을 그리는
이상적인 모범 사례로서, 50년 혹은 그 이후
강남의 이미지와 그것의 잠재적 변화를
시험하고 있다.

1단계, 현재 감춰진 물길의 흐름을
파악하고 가능한 녹지로 진입할 수 있는
경로를 따라 확보할 수 있는 개방 공간으로
전환된다. 2단계, 녹지 공간이 확장되고
물길이 지나고 만나는 수역을 조성하기
위해선 충분한 시간이 필요하다. 이
과정에서, 해당 영역을 포함한 기존 건물들이
점차 철거된다. 3단계, 녹지와 2단계에서
확보한 수역을 분리하는 기존 도로는

블록에서 연결 공간으로 전환된다. 이것들은
주변에 구축된 격자형 도시 구조에서 벗어나
그 흐름과 물길을 통한 도시 조직의 새로운
유형을 형성하는 시작점으로서의 역할을
한다. 선형의 복합용도 공간을 조성하기
위해 기존에 견고한 그리드로 분리된
토지이용계획 전반에 다양한 프로그램들이
허용된다. 마지막 4단계, 청록 회랑 주변
밀집도를 재조정하면서 재개발은 시작된다.
충분한 시간을 거친 세 단계 과정 중에
새로이 개발된 선형 공원이 주변 지역의
발전을 촉진하는 중요한 요소로 작용할
것이다.

제시된 방법론은 강남권역에 수용된
밀집도를 가능한 한 유지하면서 재분배하는
정량적인 접근으로는 제한이 있다. 실제
토지 소유권, 보상, 그리고 그 절차 등
복잡한 문제를 다루고 있지 않다. 하지만,
이것은 적절한 전략, 계획, 그리고 연구에
뒷받침되었을 경우 실질적으로 가능한

현실적인 비전을 보여주고자 한 것이다.
땅의 도시와 땅의 건축에 관한 다양한
해석과 접근방식이 있겠지만, 우리는 앞으로
서울의 100년을 내다보았을 때 장기적인
관점에서 해결방안을 고민해보아야 할
문제들을 중심에 두고, 이를 해결하는
방향으로 접근하였다

프로젝트의 시작
우리는 이 프로젝트의 목적이 기존의
도시계획 또는 설계 방식을 벗어나
앞으로의 가능성을 최대치로 전망하는
가상의 프로젝트라고 판단하였다. 따라서
분석과정에서도 건축 프로젝트를 위한
일반적인 주변환경 분석방식에서 벗어나,
서울이 내재하고 있는 생태적 환경에 초점을
둔 GIS분석을 수행했다.

특히 서울의 지형과 수계에 관한 분석을
보면 서울은 산지와 같은 지형으로 이루어져
있으며, 상류에서부터 흐르는 수백개의

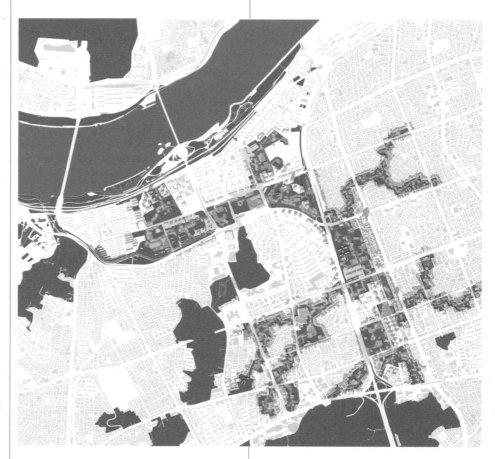

↑ 서울의 재구성
Restructuring Seoul

**Restructuring Seoul:
Restoring Waterways,
Rehabilitating the Ecological
Layer within the City's
Urban Fabric an answer to
climate change and
increasing flood risks**
Type E
Snøhetta
TEAM MEMBERS: Robert
Greenwood, Seul Lee, Emily Yan,
Yue Hong, Taejun Yim, Richard Wood,
Karen Shueh, Chun Wing Fok
SITE: Gangnam District
KEYWORDS: Landscape, Publicness,
Infrastructure, Environment

There are various interpretations and approaches to land urbanism and land architecture. To consider the next 100 years of Seoul, one must reorganize the urban structure to address issues and suggest solutions with a long-term perspective. The approach to Seoul's landscape was to envision a maximized potential and explore prospects beyond a series of urban planning or design methods.

The first issue to address is the regular flooding in Seoul's city centre. The second issue is the development philosophy that creates many privatized open spaces and the grid-type urban structure that works against the natural landscape flow. Linked to this is the third issue; insufficient distribution of public spaces especially in densely built areas. With such a premise, Gangnam Station stood out as an area of focus as it displayed all three issues above. This area is an ideal prototype case for envisioning a new urban planning methodology, examining the image of Gangnam and its potential changes over the next 50 years or beyond.

In Phase 1, the flow of currently hidden waterways is identified and converted to open spaces that can be secured along the path into green areas as much as possible. In Phase 2, sufficient time is needed to expand green spaces and create water spaces where waterways pass by or meet. In this process, the existing buildings included in this area are gradually demolished. In

Phase 3, the existing roads separating green areas and water spaces secured in Phase 2 are converted by blocks into connection spaces. These serve as a starting point for forming a new type of urban organization along the waterways and their flow; free from the grid-type urban structure built around it. Diverse programs are allowed to create a linear mixed-use space across the land use plan that was previously separated by the rigid grid. In Phase 4, the final phase, redevelopment starts by readjusting the density around the blue-green corridor. The linear park newly created in the process of passing through the above three Phases with sufficient time will act as an important factor in promoting the development of the surrounding area.

The proposed methodology is limited to a quantitative approach of redistribution while maintaining the density accepted in the Gangnam area as much as possible. It does not deal with the complex matters of actual land ownership, compensation, and its procedures. However, it was intended to show a substantially realistic vision if supported by appropriate strategies, plans, and research.

There are various interpretations and approaches to land urbanism and land architecture. As we consider the next 100 years of Seoul, we attempt to approach it by reorganizing the urban structure to address issues and suggest solutions with a long-term perspective.

Initiation of Project
Given the virtual and open nature of the

물줄기가 서울의 지표면을 타고 흘러
한강으로 유입되는 현상을 확인할 수 있다.

서울과 홍수

여기서 우리는 서울의 첫번째 문제인 도심
속 홍수 문제를 포착하였다. 최근 서울 도심
지역이 침수되는 패턴의 홍수가 거의 매해
발생하고 있다. 기후변화가 동반한 급격한
강우량 증가는 기존의 하수 시스템과 빗물
펌프장이 감당할 수 있는 범위를 벗어났고,
그 과정에서 발생한 역류는 서울 도심
곳곳을 침수시킨다. 이러한 맥락에서 과거
지표면에서 사라진 수계를 복원하는 것은
빗물이 머무를 공간을 마련하는 동시에
빗물이 기존의 하수 시스템과 한강에
흘러들어가는 속도를 늦춰 역류를 예방하는
데에 도움을 줄 수 있다. 뿐만 아니라 이
과정에서 확보되는 녹지공간과 수공간은
도시의 바람길(Ventilation corridor) 역할도
하여 도심 속 열섬 현상을 완화하는데
도움을 줄 수 있다.

커뮤니티의 단절

우리가 포착한 서울의 두번째 문제는
개발논리에 치중된 주거 단지 개발로
인한 많은 게이티드 커뮤니티(gated
community)와 사유화된 공공공간이다.
도시구조적인 관점에서 보았을 때, 우리는
서울 시내 곳곳에서 볼 수 있는 격자형
도시구조도 어느정도 이러한 문제에
기여한 바가 있다고 보았다. 따라서 우리는
수계복원과 그 과정에서 함께 확보되는
녹지공간과 수공간의 공원화를 제안한다.
이는 현재 격자형 도시구조에 각각의 섬처럼
구성되어있는 여러 주거 단지를 가로질러
연결하는 선형의 공공공간으로 오랜시간에
걸쳐 서서히 독립된 주거 단지들의 폐쇄성을
완화하는 방식으로 나아갈 것이라 보았다.

개발논리에 밀린 공공공간

커뮤니티 단절 현상은 우리가 파악한 서울의
세번째 문제인 공공공간의 부족현상과도
맞닿아 있다. 서울의 높은 지가는 자연스럽게
공공을 위한 공간의 부족으로 이어진다.
이를 해소하기 위한 방법을 생각했을
때 가장 쉽게 떠올릴 수 있는 방법은

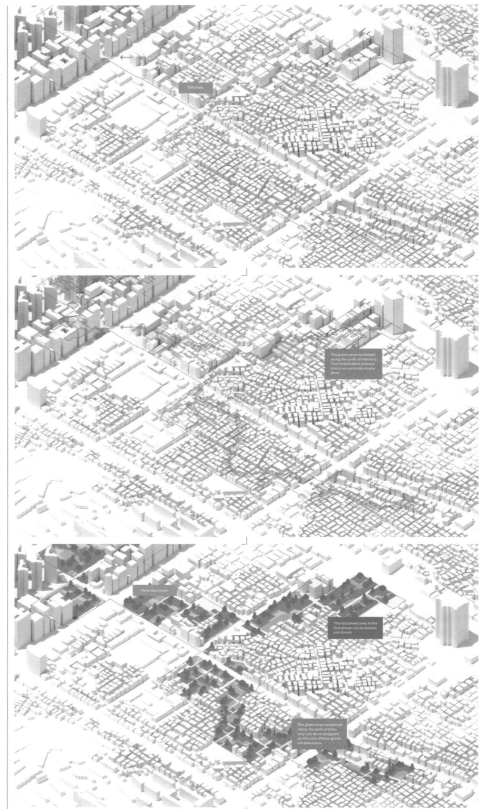

↑ 서울의 재구성
Restructuring Seoul

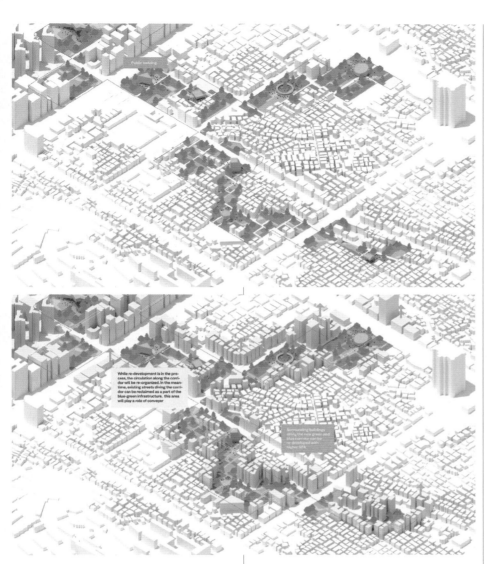

brief, our approach to Seoul's landscape was to envision a maximized potential and explore prospects beyond a series of urban planning or design methods of today. Therefore, we conducted several analyses focusing on the ecological environment inherent in Seoul, moving away from general environmental analysis for architectural projects.

Through analysis of Seoul's topography and waterways we derived maps that indicated the overall mountainous terrain where hundreds of streams run down the surface of Seoul and flow into the Han River.

We identified regular flood events as an issue in Seoul's city center and took it as the first focal point to address.

Recently, floods inundating many parts of downtown Seoul occur almost every year, causing severe damage to the built and natural environment, economical loss, and in some cases taking lives. The rapid increase in rainfall coupled with climate change is beyond the range that existing sewage systems and rainwater pumping stations can handle. In this context, restoring the waterways that have disappeared from the surface of the city in the past is one answer to help prevent the overflow of runoff. By carving out waterways natural to the original landscape, it can slow down stormwater flow into the existing sewage system and the Han River, while preparing a space for rainwater to stay. In addition,

green areas and water spaces secured in this process also serve as ventilation corridors to help alleviate the urban heat island effect.

The second matter we wanted to address in Seoul is the development philosophy that create the many gated communities and privatized open spaces as seen in the large residential complexes and the grid-type urban structure that works against the natural landscape flow. Our solution would be to carve out green areas and waterscapes along with the restoration of the waterways; creating an organic landscape that respects natural land formation to result in a public linear park that sprawls the city center. These green-blue ribbons will function as connectors between several residential complexes that are currently segregated. We envision that this will contribute to gradual alleviation of the closedness of independent complexes and enable a nurturing of communities through shared spaces.

Linked to this is a third issue we identified in Seoul; insufficient distribution of public spaces especially in densely built areas. Seoul's high land prices naturally lead to a lack of non-commercial space for the public. The quick-fix solution to this problem would be for the Seoul Metropolitan Government to purchase the land to expand the public space. However, this is not a realistic way to create a large-scale public space in downtown Seoul, which is notorious for its high land prices. Thus, we provide a solution that tackle the flooding issue, enabling long term benefits for private land owners while securing public space for the wider community.

With such premise, we identified Gangnam Station as an area of focus. Gangnam Station has been a flood-stricken area in recent years, like many areas in Seoul, it is where tributaries used to flow and have disappeared. Tracing the surrounding environment along the flowlines of the currently hidden waterways, the building typologies range from high-rise office buildings, commercial facilities, or housing complexes along Gangnam-daero, to high-rise residential buildings

서울시가 대지를 매입하여 공공공간을 가능한 확장하는 것이지만 높은 지가를 자랑하는 강남과 같은 서울 도심에 대규모의 공간을 공공공간 만드는 방법으로는 다소 현실성이 떨어진다고 할 수 있다. 따라서 우리는 수계를 복원하는 과정에서 필수적으로 요구되는 공공공간 확보가 대지소유주에게도 장기적으로 이점이 있는 방식이 무엇일지에 관해 고민할 필요가 있었으며 가장 직관적인 해결방안으로 '잃는' 만큼 '얻는' 방법을 생각했다. 이 말인 즉슨, 수계 복원 영역에 해당하는 수많은 필지들을 서울시가 모두 매입하는 대신 여러 필지들을 묶어서 대형 건설사들이 매입하는 방식으로 한다. 이후 합쳐진 필지들의 상당부분을 수계복원을 위한 선형공원의 일부로 내어주는 대신, 건설사들은 현재 용적율과 비교했을 때 2배 이상의 인센티브를 받는 방식을 제안한다.

강남역 일대와 수계의 복원

강남역은 최근 지난 몇년 홍수피해를 입는 지역인 동시에 과거 강의 지류 형태로 흐르던 수계의 흐름이 사라진 서울의 대표적인 지역이기도 하다. 현재 숨겨진 수계의 흐름을 따라 가며 주변환경을 살펴보면 강남대로를 따라 늘어선 고층의 오피스 건물 또는 상업시설들과 주택단지, 한강변에 이르러서는 고층의 주거형 건물까지 다양한 프로그램이 들어서 있다. 특히 주거 단지를 살펴보면 이들은 격자형의 도로 구조망에 둘러싸여 있는 형태로 각각의 독립된 영역으로 자리잡고 있으며 외부공간은 주민들만을 위한 공간으로 구성되어 있다. 우리는 이러한 복합적인 성격을 가진 강남역 일대를 새로운 도시계획의 방법론을 적용하는 공간으로 적합하다고 판단하였고, 앞으로 약 50년 또는 그 이상의 시간에 걸쳐서 변화해갈 강남의 모습을 시험해 보았다.

첫번째. 수계복원을 위한 대지확보

첫번째 단계에서는 현재 숨겨진 물의 흐름을 파악하고 그 경로에 확보가능한 공지를 최대한 녹지로 전환한다.

두번째. 블루 그린 인프라 영역의 확장과 강화

충분한 시간을 가지고 이미 확보된 녹지 주변으로 녹지를 확장 및 강화하고 수계가 지나가는 부분이나 수계가 서로 만나는 지점에 수공간을 조성한다. 이 과정에서 이 영역안에 포함되는 기존의 건물들은 서서히 철거한다.

세번째. 독립적인 녹지 및 수공간의 연결과 새로운 타이폴로지 도입

두번째 단계에서 확보된 녹지 및 수공간을 블록 단위로 분리하던 기존 도로를 각각의 블록을 연결하는 공간으로 전환한다. 단절되어 있던 녹지 및 수공간을 단순히 물리적으로 연결하는 역할을 넘어서 블루 그린 인프라(Blue-green infrastructure)의 빗물 이동통로(conveyor)로 설계될 수 있다. 그리고 이렇게 만들어진 연속적인 블루 그린 인프라(Blue-Green corridor) 영역안에 새로운 타이폴로지의 건물을 짓기 시작한다. 이 새로운 타이폴로지들이 가진 하나의 공통점은 필로티 구조로서, 새롭게 확보된 선형의 녹지 및 수공간을 가능한 차지하지 않은 방향으로 제공된다. 뿐만 아니라 주변에 구축되어 있는 격자형 도시구조 형태로부터 자유롭기 때문에 수계와 흐름을 따라 새로운 방식의 도시조직을 구성하는 시작점으로서의 역할을 한다. 프로그램 측면에서도 여러가지 다양한 프로그램을 허용하여 격자형으로 구분된 기존의 토지이용계획도(Land use plan)를 가로지르는 선형의 복합 개발(mixed use) 공간으로 만들어 진다.

네번째. 재개발의 용적률 재조정

마지막 단계로 블루 그린 인프라(Blue-green corridor) 주변부의 밀도를 상향 조정하여 재개발을 하는 방식을 제안한다. 앞의 세가지 단계를 충분한 시간을 두고 지나오는 과정에서 새롭게 조성된 선형의 공원은 주변부의 개발을 촉진시키는 중요한 요소로 작용하게 될 것이다. 이에 대응하여 공원을 둘러싸고있는 주변부의 용적률을 극대화하여 앞의 과정에서 생겨난 GFA의 손실을 복구하고자 하였다.

스노헤타(Snøhetta)는 30년 넘는 세월 동안 공공 및 문화 프로젝트를 진행해 왔다. 대표작으로는 오슬로의 노르웨이 국립오페라발레극장, 뉴욕 세계무역센터 911 메모리얼 파빌리온 등이 있으며 오슬로, 파리, 인스부루크에서 홍콩, 선전, 애들레이드, 멜버른, 뉴욕, 샌프란시스코 등 세계 곳곳의 스튜디오에 근무하는 350명 이상의 직원과 함께한다. 스노헤타의 작업 방식에선 전통적인 수공예와 최첨단 디지털 기술을 동시에 활용한다. 모든 작업에서 사회적·환경적 지속 가능성을 중점적으로 다루며, 휴머니즘에 부응하는 건축 환경과 디자인을 만들기 위해 노력한다. 또한, 정밀하게 고안된 디자인이 세상을 효율적으로 만들고 사람들이 건강하고 즐거운 삶을 사는 데 도움을 줄 수 있다고 믿는다. 스노헤타는 유럽현대건축상을 받은 바 있고 노르웨이 국립오페라발레극장으로 미스 반 데어 로에상을 받았으며 알렉산드리아 도서관으로 아가 칸 건축상을 받았다.

along the Han River. In particular, the residential complexes are gated and closed off to their independent site boundaries, surrounded by a grid-shaped road structure with exterior space exclusive for residents only. Based on such typically complex nature Gangnam Station area was ideal prototype case for envisioning a new urban planning methodology, examining the image of Gangnam and its potential changes over the next 50 years or beyond.

Phase1. Reclaiming Land for Tributaries
In Phase 1, identify the flow of currently hidden waterways and convert the open spaces that can be secured along the path into green areas as much as possible.

Phase2. Thickening the Blue-Green Corridor
Allow sufficient time to expand and enhance green spaces around already secured green areas and create water spaces where waterways pass by or meet. In this process, the existing buildings included in this area are gradually demolished.

Phase 3. Connecting Green Blocks and Providing New Building Typologies
Convert the existing roads that separated the green areas and water spaces secured in Phase 2 by block into connection spaces. It can be designed as a space that serves as a conveyor in blue-green infrastructure, beyond simply connecting green areas and water spaces that used to be physically disconnected.

Begin constructing raised buildings with new typologies in the continuous blue-green corridor area. These new typologies are all elevated on a piloti structure integrated into the newly secured linear green areas and water spaces wherever possible. These serve as a starting point for forming a new type of urban organization along the waterways and their flow; free from the grid-type urban structure built around it. Diverse programs are allowed to create a linear mixed-use space across the land use plan that was previously separated by the rigid grid.

Phase 4. Increasing Density Along the Corridor
In the final phase, we propose to allow redevelopment by readjusting the density around the blue-green corridor. The linear park newly created in the process of passing through the above three phases with sufficient time will act as an important factor in promoting the development of the surrounding area. In response to this, it was intended to recover the Gross Floor Area(GFA) loss that occurred in the previous process by maximizing the floor area ratio of the peripheral area surrounding the park.

The proposed methodology is limited to a quantitative approach of redistribution while maintaining the density accepted in the Gangnam area as much as possible. It does not deal with the complex matters of actual land ownership, compensation, and its procedures. However, it was intended to show a substantially realistic vision if supported by appropriate strategies, plans, and research.

For more than 30 years, Snøhetta has designed some of the world's most notable public and cultural projects. Since its inception in 1989, the practice has maintained its original transdisciplinary approach and often integrates a combination of architecture, landscape, interior, product, graphic, digital design and art across its projects. The collaborative nature between Snøhetta's different disciplines is an essential driving force of the practice. At the heart of all Snøhetta's work lies a commitment to social and environmental sustainability, shaping the built environment and design in the service of humanism. Among its many recognitions, Snøhetta has been awarded the European Union Prize for Contemporary Architecture—Mies van der Rohe Award for the Norwegian National Opera and Ballet, National Design Award for Architecture, and the Aga Kahn Prize for Architecture for the Bibliotheca Alexandrina.

재현된 지형의 인공대수층
Type E
오피스박김

대상지: 우면산 양재고개
키워드: 경관, 생태, 지형, 인프라스트럭처

경부고속도로 건설로 인해 잘려 나간 우면산 자락의 양단을 잇는 생태교량을 설계해야 하는 과제를 앞에 두고 가장 먼저 생각한 것은 '생태교량의 가장 중요한 이용자는 야생동물이다'라는 매우 기본적인 사실이다. 따라서, 최우선 주안점은 자연토양에 기반한 주변 서식지로부터 물 흐르듯 이어지는 서식지를 교량 인공구조물 위에 조성하는 것이고, 이를 위해 2m 깊이의 토심을 확보하는 것이다. 깊은 흙의 무게를 떠받치면서 그 자체가 아름다운 구조를 가지는 교량을 설계하기 위해 교량의 상부와 하부, 둘로 나누어 생각했다. 상부는 동물이 쉽게 길을 찾을 수 있도록 양쪽 능선 지형의 완만한 부분을 연결하여 수평적으로 설계했고, 하부는 잃어버린 우면산 지형을 구조적으로 재현한 셸 아치(shall-arch) 구조를 통하여 상판의 하중을 지지함과 동시에 서울의 진입 관문이자 경관적으로

중요한 양재고개의 도시 경관적 가치를 부각하고자 했다.

전체 교량의 길이는 약 130m이며 상판의 폭은 전체 20m로, 동물이 지나가는 공간과 식재가 있는 곳은 17m, 그리고 사람들의 보행공간의 폭은 3m로 되어 있다. 상부구조의 구조시스템에서 약 3m 높이의 철골 H빔을 기본 골조로 하여 약 4m 간격으로 배치하며 추가로 처짐 문제의 해결을 돕기 위해 직경 150mm 서브 케이블이 상부구조 양 끝단에 앵커링이 되는 것으로 가정했다. 하부구조는 높이 약 2m의 각형강관이 수평적으로 다른 층을 가지고 연결되어 강성을 높이며 역동적인 입면의 이미지를 나타냄과 동시에 상부구조에서 파생하는 수직하중의 약 40%를 부담하도록 설계됐다. 각형강관의 적용은 비단 구조적인 해결 방안에 머무는 것이 아니라, 강관의 빈 공간이 상부에 조성될 서식지 물 대기에 필요한 물의 저장소, 즉 인공적 대수층(aquifer)으로 쓰이도록 했다. 이 빈 공간은 또한, 기후변화로 인해 늘고 있는 집중호우 시 상부 교량으로부터 흘러내리는 우수의 방출 속도를 저감 시키는 수직적 유수지(vertical detention pond)로도 기능하게 된다.

오피스박김은 박윤진과 김정윤이 대만 치치 지진 메모리얼 국제 공모에서 우승하며 2004년 로테르담에서 설립한 서울과 보스턴 소재 회사이며 2006년에 서울로 이전했다. 이 회사는 도전적인 사고와 잘 지어진 프로젝트로 유명하다. 2015년에 박윤진과 김정윤은 2001년부터 여러 매체에 두 소장이 집필한 글을 정리한 '얼터너티브 네이처'를 출간했다. '얼터너티브 네이처'라는 용어는 'Asian Alterity (Ed. William Lim, Singapore: 2007)'에 출간된 그들의 에세이 'Gangnam Alternative Nature: The experience of nature without parks'에서 처음 만들어졌으며, 현대 동아시아 도시주의 맥락에서 '자연'의 개념을 다시 생각해 보았다. 토론과 관련 연구는 도시 환경에서 자연의 경험을 실현하기 위한 박김의 작업을 계속해서 풍부하게 해왔다. 또한 두 명의 설립자는 2018년부터 모교인 하버드 디자인대학원에서 가르치고 있다.

↑ 재현된 지형의 인공대수층
Bridge of Aquifer: Topo Revived

서울 100년 마스터플랜전

Bridge of Aquifer: Topo Revived

Type E
Office Parkkim
SITE: Yangjae Hill in Umyeon Mountain
KEYWORDS: Landscape, Ecology, Topography, Infrastructure

This proposal envisions an eco-bridge made of a shell arch that would structurally revive the pre-existing topography of Umyeonsan Mountain lost in the construction of the Gyeongbu Expressway, the first highway in Korea built in the 1960s. The project is also based on a very basic fact: "The most important users of ecological bridges are wildlife." The eco-bridge was sited by connecting the more gentle ridges of the mountain in consideration of animal migration. The deck was leveled and positioned, aiming for the shortest passage to ensure the smoothest movement. A pedestrian passage is attached to the deck, away from the animal passageways. The first priority was to create a habitat that flows from the natural soil-based surrounding habitat onto the artificial structure of the bridge, and to do this, a 2-meter-deep soil core was secured. In order to design

a bridge that could support the weight of the deep soil and still have a beautiful structure in itself, the bridge was divided into two parts: the upper and lower parts.

The horizontal space of the upper bridge works as the fundamental function of the eco-bridge — providing animals with a passage within the city. The shell arch works as the visual symbol of the gateway to Seoul while supporting the weight of soil and water required for the foliage. Run-offs are retained in the pipes composing the arch so that the structure itself acts as an aquifer. uired for the foliage. The void will also function as a vertical detention pond to reduce the rate of stormwater discharge from the upper bridge during heavy rainfall events, which are increasing due to climate change.

Parkkim is a Seoul and Boston-based landscape architecture firm founded by Yoonjin Park and Jungyoon Kim in 2004 Rotterdam upon winning the Taiwan Chichi earthquake memorial design competition and relocated to Seoul in 2006. The firm in known for its speculative thinking and well-built projects. In 2015, Park and Kim published the book "Alternative Nature", A compilation of Articles written by the two principals in various media since 2001. The term 'Alternative Nature' was first coined in their essay 'Gangnam Alternative Nature: The experience of nature without parks', published in the book 'Asian Alterity (ED. William Lim, Singapore: 2007)', Rethinking the concept of 'Natural' within the context of contemporary east Asian urbanism. The debate and related research have continued to enrich Parkkim's work to realize the experience of nature in urban environments. Two founding principals also have been teaching at Harvard graduate school of design, Their alma mater, since 2018.

"인프라네이처"
미래모빌리티를 통한
자연과 인프라스트럭처의 화해
Type E
유은정, 안성모
대상지: 내부순환로 정릉천고가 구간
키워드: 경관, 생태, 교통, 공공성,
인프라스트럭처

도시 속 굽이치는 내부순환로를 바라보면 삭막한 이미지에 앞서 자연스럽고 아름다운 인상을 준다. 토지보상금을 피하는 동시에 신속한 건설이라는 경제적 논리로 하천 상부에 건설된 내부순환로는 아이러니하게 자연 일부로, 마치 빛의 흐름으로 치환된 미래의 강처럼 보인다. 땅과 소통하며 형태를 찾아가는 물은 자연의 시공간적 스케일로부터 주변환경과 가장 조화로운 상태로 아름다움을 가지고, 이를 따라 건설된 고가도로도 자연스러운 '땅의 건축' 일부가 된다. 하지만 정릉천과 내부순환로의 형태적 유사성에도 불구하고 두 계층의 강한 경계는 오랫동안 하천이 역할 하던 주변 지역과의 소통까지도 단절시킨다. 정릉천 주변, 야릇한 한약 냄새로 약령시 근처에 왔음을 알게 되고 비릿한 고기 냄새로 마장동 근처임을 인식한다. 이러한 다양한 도시 패브릭의 내러티브를 소통시켜주었을 정릉천은 내부순환로로 인해 단절되어, 정릉천을 마주하고 있는 도시패브릭은 마치 가장 깊은 동네의 뒷골목과 닮았다. 이러한 찻길과 물길의 수평적 스케이프로부터 상호관계 맺기의 새로운 가능성을 미래모빌리티를 통해 탐색해 보고자 했다.

대상지인 내부순환로 정릉천고가 구간은 한약재를 파는 경동시장, 청량리 농수산물 시장, 마장동 축산시장이 인접해 있는 대규모 전통시장 단지이다. 시장은 풍부한 식자재의 물류거점인 청량리역으로부터 비롯되었다. 냄새를 전하는 공기, 시장의 아케이드, 철로의 유연한 연결성과 같은 맥락으로부터 우리가 제안하는 미래의 운송기기는 자율주행에 기반한 버블형 모듈로 구성되며 지상에서는

자유롭게 군집을 이루어 아케이드형 시장을 형성하고 내부순환로 하부에 매달려 움직이며 서울 전역으로 신선한 식자재와 사람을 운송시킨다. 버블형 PBV를 통해 내부순환로와 정릉천의 두 개의 선적인 평행 스케이프를 시장이라는 오래된 도시 패브릭에 입체적으로 연결함으로써 경계 흐리기를 통한 인프라스트럭처와 자연의 화해를 시도하였다. 궁극적으로 자연 위에 건설된 인프라스트럭처가 거꾸로 자연을 돌려주는 '인프라네이처(InfraNature)'가 됨으로써 내부순환로(Inner Circle Ring Road)가 미래의 서울그린링(Seoul Green Ring)을 형성시키는 대안이 될 수 있는 마스터플랜을 제안한다.

유은정은 도시, 건축, 인테리어, 가구 등 다양한 스케일을 넘나드는 공간 작업을 하고 있으며 특히 모빌리티, 가상공간, 엠비언스디자인, 인공지능에 대한 관심분야로부터 이들이 상호 교차하는 영역에서 '신모빌리티와 도시공간연구', '제너레이티브 신체와 스케일로 구축되는 포털 디자인 연구', '몰입형공간디자인', '인공지능과 제너레이티브 공간 연구' 등을 진행해 왔다. 실험적인 작품을 통해 Red dot 어워드, IDEA 어워드, iF 디자인 어워드 등 다수의 국제 디자인상을 받았다. 유은정은 서울대학교와 하버드건축대학원에서 디자인과 건축을 전공하였고, 현재 스튜디오이제의 대표, 엑스오비스연구소의 이사로 재직 중이다.

안성모는 인간, 기술, 환경의 세 가지 관심 분야로부터 이들이 상호 교차하는 영역에서 파생되는 다양한 공간적 이슈들을 대상으로 '디지털 환경 연구', '디지털 조형 연구', '공간디자인 연구' 등을 진행해 왔다. 또한 이러한 개념들이 적용된 실험적인 작품을 통해 Red Dot 디자인어워드, IDEA 어워드, iF 디자인어워드 등 다수의 국제 디자인상을 받았다. 안성모는 서울대학교와 쿠퍼유니언에서 디자인과 건축을 전공하였고, 현재 서울대학교 미술대학 디자인과 교수로 재직 중이다.

↖ "인프라네이처"
"InfraNature"

"InfraNature"
Reconciliation of Green and Urban Infrastructure with Future Mobility
Type E
Eunjung Yoo, Seongmo Ahn
SITE: Naebu Expressway, Jeongneungcheon Highway Sector
KEYWORDS: Landscape, Ecology, Mobility, Publicness, Infrastructure

When looked at from above, the long and winding Naebusunwhan-ro gives us an impression that it is natural and beautiful. When built without the methods of land compensation and rapid construction, even this elevated highway constructed along the waterway becomes part of nature. And it looks like a 'river of future' that is supplant by the flow of light. The water that found the way with corresponding to changes of land are in utter harmony along the spatiotemporal scale of nature, therefore highway become nature-conscious 'Land architecture'. However, despite the geometric similarity between Jeongneung-cheon(river) and Naebusunwhan-ro, the layer creates a hard boundary between the two. An oriental medicine market makes itself known by its distinct herbal scent, while the livestock market in Majang-dong exudes the gamey smell of raw meat. Despite these distinctive signs of lively urban experiences, Jeongneung-cheon is cut off by the imposing boundary of the Naebusunwhan-ro. And the urban fabric facing Jeongneung-cheon Stream resembles a back alley in the deepest neighborhood. Drawing inspiration from these parallel scapes of the road and river, we sought to explore new possibilities for establishing relationships through future mobility.

The site, Naebusunwhan-ro near Jeongneung-cheon, is a large traditional market complex, adjacent to Gyeongdong Market selling herbal ingredients, Cheongnyangni Agricultural Market, and Majangdong Livestock Market. The formation of these traditional markets originates from Cheongnyangni Station, a thriving logistics hub for healthy and abundant produce. The moving smells, arcades, markets, and the flexibly shaped roads and railways, inspired the proposed new transportation device that takes the form of a self-driving, inflatable bubble-shaped module. On the ground, these modules cluster together, forming an arcade-like market, while they move suspended beneath the Naebusunwhan-ro, transporting fresh produce across Seoul. The key catalyst, the bubble PBV(purpose-built vehicle), connects the two parallel scapes of the Naebusunwhan-ro and Jeongneung-cheon to the three-dimensional fabric of the old city, thus attempting to reconcile infrastructure and nature through blurred boundaries. Ultimately, the infrastructure built upon nature becomes "InfraNature," giving back to nature in reverse, and proposing a master plan that suggests the Naebusunwhan-ro(inner circle ring road) as an alternative to creating the future Seoul Green Ring.

Eunjung Yoo's spatial work crosses various scales, including urban, architecture, interior, and furniture design. Her research projects include: 'New Mobility and Urban Space', 'Portal Design from Generative body and Scale', 'Immersive space design', and 'Artificial Intelligence and Generative Space', while her interests vary from mobility, virtual space, ambience design, and artificial intelligence. Through her experimental works, she has won numerous international design awards, including the Red dot Award, IDEA Award, and iF Design Award. Eunjung Yoo studied design and architecture at Seoul National University and the Harvard Graduate School of Design and is currently a principal at StudioIZE and a director at Xorbis R&D centre.

Seongmo Ahn has conducted research on various spatial issues derived from the intersection of three main areas of interest: human, technology, and the environment. He has been involved in studies such as 'Digital Environment Research,' 'Digital Form Research,' and 'Spatial Design Research.' Furthermore, he has received numerous international design awards, including the Red Dot Design Award, IDEA Award, and iF Design Award, for experimental works applying these concepts. Seongmo Ahn majored in design and architecture at Seoul National University and Cooper Union and currently serves as a professor in the Department of Design at Seoul National University.

서울이 주는 즐거움의 파편들
Type E
에이미 브라, 줄리아 시엘로, 강다희
대상지: U11, 세운상가 및 주변
키워드: 지형, 인프라스트럭처, 경관, 회복
소속 국가: 영국, 일본, 한국

서울은 지난 수십 년 전부터 현대화된 인간
삶의 변화와 함께 계획되지 않았던 도시에서
과거, 현재, 그리고 미래, 또 자연과 인공을
아울러 조화롭게 만들어가려는 과정에 있다.
현재 서울의 모습은 주거시설, 고층빌딩,
각종 복합시설들과 도로 등이 낙후된 과거와
현대의 모습으로 고밀도화되어 얽혀있기에,
균형잡힌 서울을 위한 다양한 시도가
이루어지고 있다.

　　세운상가는 노후화된 모습으로 보존과
철거의 경계선에 있다. 그러나 그 건물의
역사성과 서울의 지리적인 조건인 굴곡진
지형, 청계천이라는 자연환경을 고려하여
연속적인 그린 플랫폼과 보행로를 통해
세운상가를 이웃건물들과 연결시켜
활성화시키고자 한다. 기존의 세운상가와
주변 건물 위에 녹지를 형성한 플랫폼은
건물 위에 떠있는 가벼운 골조 시스템으로
휴게 시설과 지역 활성화를 위한 공간과
소통할 수 있는 미래의 어반스케이프를
제안한다. 새로운 도시의 틀을 실현하는 데
기반이 되기를 기대한다.

Shared Notes는 에이미 브라(Amy Brar),
줄리아 시엘로(Giulia Cielo), 강다희(Dahee
Kang)가 이끄는, 건축, 조경, 기술 간의
교차점을 탐색하는 디자인 그룹이다. 건축을
위한 R&D 도구에 기반해, 인간과 비인간,
유형과 무형의 상호작용을 통해 개인의
행동을 탐구하고, 우리가 살아가는 환경을
하나의 공생체로 인식한다. 서로 다른 세
가지 문화에 기반한 이질성과 대화는 이들
트리오 정신의 핵심이다.

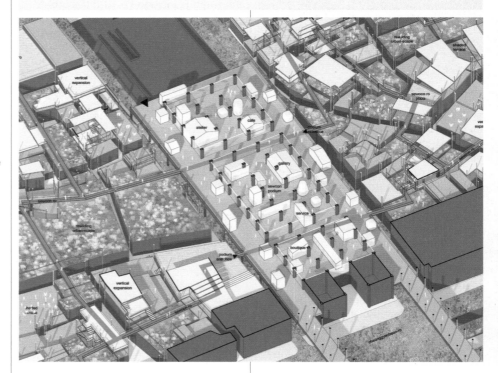

↑ 서울이 주는 즐거움의 파편들
The Fragments of Seoul's Delights

The Fragments of Seoul's Delights
Type E
Amy Brar, Giulia Cielo, Dahee Kang
SITE: U11, Sewoon Shopping
Center Vicinity Area
KEYWORDS: Topography,
Infrastructure, Landscape, Resilience
COUNTRY: United Kingdom, Japan,
Republic of Korea

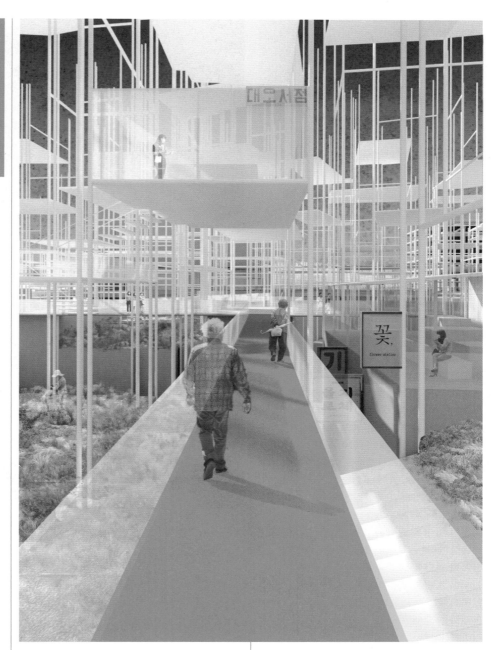

What is Seoul's identity? In the recent past, layers of natural landscape have been overshadowed by accelerated anthropogenic growth. This dense web of socio-spatial conditions emerging out of unplanned micro-settlements and post-war mega structures are inextricable from the identity of Seoul. In Sewoon Plaza and its neighbourhood, although both urban typologies seem polarised, the scales of occupation within them are highly akin, creating a challenging dialectic between preservation and transformation.

And so, guided by the undulating topography of Seoul and expanding through the constellation of informal settlements, the proposal stitches the spatially alienated Sewoon Plaza and its vicinity through a series of green platforms and pathways by specifically activating its podium level. A lightweight scaffolding system, punctured at irregular intervals, extends across Seoul's labyrinth, providing the framework for a new urban-scape to materialize on.

Shared Notes, led by Amy Brar, Giulia Cielo and Dahee Kang, is a design collective investigating the intersection between architecture, landscape and technology. Grounded in research and development tools native to architecture, the collective explores individual behaviour through interactions between humans and non-humans, the tangible and intangible, by addressing the environment we inhabit as a symbiotic body. Coming from three distinct cultures, heterogeneity and dialogue is at the core of the trio's ethos.

쌓인 땅, 쌓은 숲

Type E
권용남, 손승준, 윤경익, 이승훈, 정동준
대상지: U11, 세운상가 및 주변
키워드: 경관, 생태
소속 국가: 한국

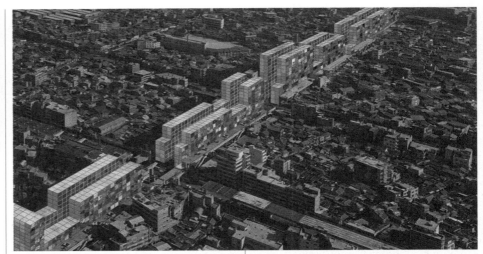

도심 내 고밀 주상복합개발은
메가스트럭쳐를 남겼다. 종묘부터
남산자락까지 길게 늘어선 이 고용적의
건물을 대지로 바라보자. 광대하게 펼쳐진
녹지가 아닌, 다층의 대지에 켜켜이 쌓여
들어간 고용적 녹지를 상상한다. 새로이
생성된 대지로부터 나무가 퍼져 나가는, 낯선
풍경을 기대한다.

현시대의 세운상가는 과거의
건축유산을 현대에 맞추어 재단장하는
것을 넘어서, 서울을 공시적으로 살아가는
이웃들이 서울이라는 도시의 미래를
어떻게 가꾸어 가려 하는지에 대한 질문에
의의가 있다. 녹지 축 조성을 통한 생태적,
환경적 연결을 계획하는 지금, 세운상가는
도심형 고용적 녹지의 원형이 되어야 한다.
개발된 도심 내 녹지 조성을 위한 생태적
방법론과 빛, 물, 흙의 보편적인 관입
시스템을 구상하고 세운상가에 적용한다.
자연 상태에서 노지가 숲으로 변화하는
과정인 천이를 활용하여, 100년에 걸쳐
세운상가라는 대지를 숲으로 변화시킨다.
단계적 목표녹지(초지, 관목지, 교목림)를
설정하고 이를 조성하기 위한 흙과
선구식물을 식재하되, 청계천과 남산자락에
존재하는 생태 먹이사슬을 끌어와 숲으로의
천이를 유도한다. 천이과정을 통해 조성된
숲은 단순한 녹지와 공원이 아닌, 청계천과
남산자락의 생태계를 이어주는 이식된
생태계가 된다.

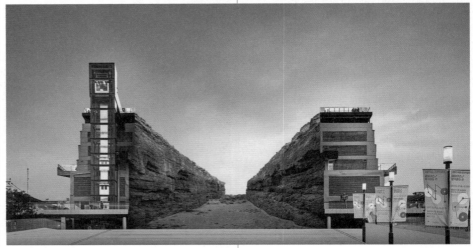

불온전단(BBra)은 건축을 기반으로 조형물,
가구, 그래픽, 공간 등을 다루는 디자인
스튜디오이다. 건축적이지 않은 것을
건축적으로, 건축적인 것을 건축적이지 않은
방식으로 고민하고 다루고자 노력하고 있다.

↑ 쌓인 땅, 쌓은 숲
Layered Ground, Layering Forest

Layered Ground, Layering Forest
Type E
Yongnam Kwon, Seungjun Son,
Kyungik Yun, Seunghoon Lee,
Dongjun Jeong
SITE: U11, Sewoon Shopping Center
Vicinity Area
KEYWORDS: Landscape, Ecology
COUNTRY: Republic of Korea

Layered Ground, Layering Forest is a project that turns a multi-story concrete mega-structure into a multi-story forest. Instead of demolishing the buildings and creating a large urban park, it makes a high Floor Area Ratio(FAR) green ecosystem from Jongmyo to Namsan while utilizing the existing structure.

The main point of replanning Sewoon Arcade is not renovating the architectural heritage of the past but asking how the people who live in Seoul would plan the city's future. Sewoon Arcade should be the prototype of an Urban Multi-layered Forest as a green axis. *Layer Ground, Layering Forest* is a manifesto of methodology for creating green areas in the city and a suggestion of a universal supply system of light, water, and soil in architecture. The layered ground will be turned into a forest over 100 years by ecological succession, transitioning from bare ground to a forest. The forest created by applying the food chain of Cheonggyecheon and Namsan is not a park but a transplanted ecosystem that connects the environment in the city.

BBra is a design studio that covers installation, furniture, graphics, and space based on architecture. The members are trying to deal with things that are non-architectural in an architectural way and architectural in a non-architectural way.

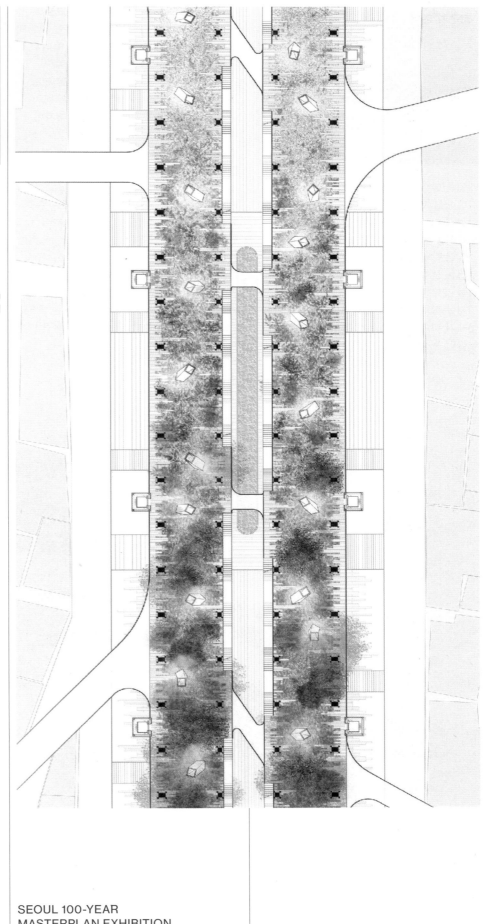

지구의 흔적

Type E
레쉬 길레르모, 파쿤도 가르시아 베로,
폴라 레쉬
대상지: U11, 세운상가 및 주변
키워드: 생태, 경관, 회복
소속 국가: 아르헨티나

개입은 땅의 흔적을 회복하고 도시 파편 사이에서 자연의 생명력을 드러내어, 지역 사회를 위해 훌륭한 개방 공공공간을 제공하는 자연 생태계를 되살린다.

　　태초에 땅과 물, 그리고 태양이 있었다. 우리는 본질적인 이 생명 주기를 회복할 것을 제안한다. 먼저 물에 대하여, 생명 주기는 부족(가뭄)이나 과잉(홍수)으로 인해 문제가 되는 것을 멈추게 한다. 그 대신, 식물이 도시의 틀로 자랄 수 있는 가능성을 제공하는 중요한 요소로 변모하여 그늘과 산소를 제공한다. 자연경관과 그 생명 주기의 회복은 도시와 그 자연계에 가치를 부여하고 서로 연결하여, 지속적으로 공존할 수 있는 공공공간을 만들기 위해 제안된 연결 고리이다.

　　이 제안은 건축적 해결책이나 디자인 제스처에 기반한 것이 아닌, 자연적인 과정, 초월적인 것들, 서울의 향후 100년에 가치를 부여하는 것을 목표한다.

레쉬 길레르모, 파쿤도 가르시아 베로, 폴라 레쉬는 우리의 삶의 필수 요소인 부지의 토양, 기질, 사람들과의 연결고리를 탐색하는 건축가 그룹이다. 이러한 요소가 아이디어의 원동력임을 인식하고, 각 장소별로 특별한 의미를 갖는 경험을 만들어낸다. 문제나 위기가 있으면 현실을 개선할 수 있는 좋은 기회도 있다고 믿으며, 낙후된 지역에서 많은 잠재력을 발견한다.

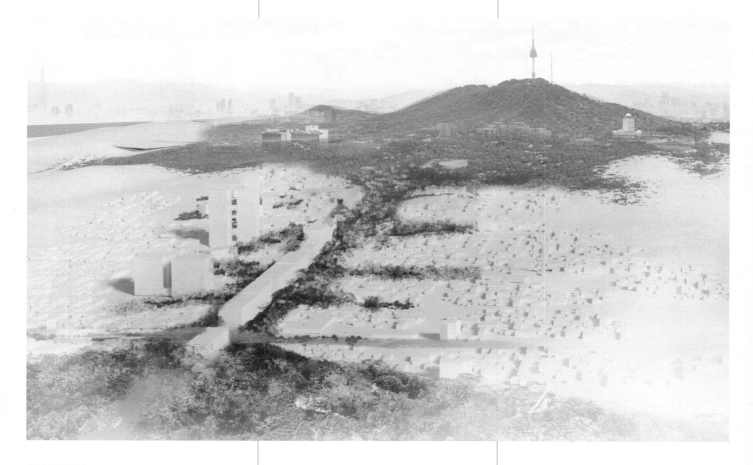

↑ 지구의 흔적
TRACES OF EARTH

서울 100년 마스터플랜전

TRACES OF EARTH

Type E
Lesch Guillermo, Facundo Garcia
Berro, Paula Lesch
SITE: U11, Sewoon Shopping Center
Vicinity Area
KEYWORDS: Ecology, Landscape,
Resilience
COUNTRY: Argentina

The intervention recovers the traces of the land, pushing nature's vital force to emerge from in between the urban pieces in order to recreate a natural ecosystem that provides great quality of public open space for the community.

In the beginning, there was land, water and sun. We propose to recreate this vital cycle, the essential. Starting with the water, so it stops being a problem because of shortages(droughts) or because of excesses(floods). Instead, it transforms into the vital element that gives the possibility for vegetation to grow into the urban framework, generating shadows and oxygen. This recreation of the native landscape and its vital cycles, is the conductive string, proposed in order to give value to the urban and natural pieces of the city, and also link them with one another creating a continuous walkable public space.

The proposal is not based on architectural solutions or design gestures, it is aiming to give value to the natural processes, those things that transcend, the essential for the next hundred years of Seoul.

TERRA is Enthusiastic architecture thinkers in search for the essentials of designing places for life: the soil of each site, the substrate and the link with its people. Understanding that it is the engine that drives each proposal, creating experiences especially attached in each particular place. They believe that when there is a problem or a crisis there is also a great opportunity to change the reality. They see a degraded area with a lot of potential.

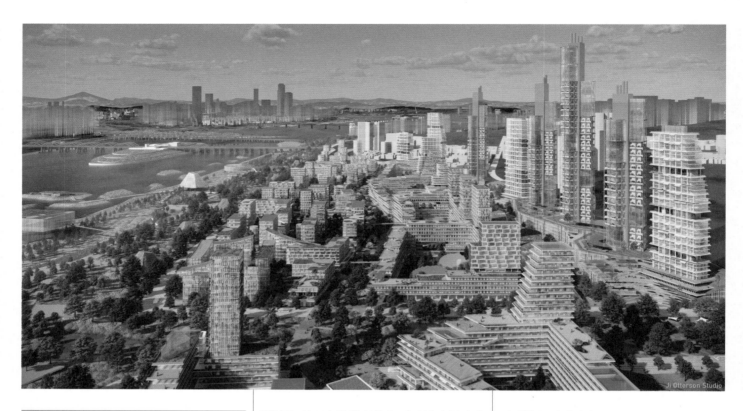

↑ 100년 후: 열역학적 균형을 이룬 서울
100 years on: Seoul in Thermodynamic Balance

100년 후: 열역학적 균형을 이룬 서울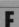

Type F
지 오터슨 스튜디오
참여자: 지예원, 라이언 오터슨
대상지: 동부이촌동 일대
키워드: 에너지, 환경, 생태, 회복,
교통, 인프라스트럭처

서울의 기원은 산맥, 산들바람, 그리고
수로와 관련하여 계획된 도시에 있고
한때 이곳의 자연은 열역학적으로 균형을
이루었다. 하지만 농업 사회에서 산업
사회로의 전환과 증가하는 지식 노동력을
향한 패러다임은 사회 전반적으로 커다란
변화와 열역학적 변화를 가져왔다. 화석
연료의 연소로 인해 물, 폐기물, 전기, 그리고
열에너지의 새로운 유통망이 형성되면서
대기는 이산화탄소로 채워졌고 지구
온난화를 일으켰다. 자연이 인간의 생명과
생태 시스템을 지탱하는 기능적 시스템에서
건축물을 중심에 둔 미학적 상품으로 변형된

것이다. 100년 안에 서울은 자연적인 특징과
물질적인 자원, 그리고 에너지에서의 균형을
되찾아야 한다. 회복하는 자연, 지속 가능한
재료로 이루어진 건축물, 그리고 사람들
사이의 열역학적 교환 네트워크 시스템은
열역학적 균형을 회복하고 우리의 선조들이
경험한 자연과 공존하는 삶을 제공할 것이다.
이 마스터플랜은 100년 이내 동부이촌동의
열역학적 균형 회복을 중심에 둔다. 한강의
가장자리를 습지로 복원하고, 고속도로를
덮고, 한강 변과 이촌동을 연결하였다.
울창한 녹색 회랑 네트워크에는 강에 수직인
도시를 가로질러 도시의 미풍 주기와 자연
냉방을 복원하도록 교정된 유선 네트워크로
도시 산책로를 감싸 주거지를 통과하도록
만들었다. 철거된 콘크리트 건축 잔해는
겨울에는 열을 저장하고 여름에는 열을
내리는 대형 열 배터리 구조물에서 열
교환을 위해 재사용될 것이다. 포장된 도로는
열전 및 압전 포집 기술을 통해 이동 및
태양 에너지를 모으는 한편, 자율 주행 차량
및 자율 배송 로봇은 합리적인 시스템으로
순환할 것이다. 강철 목조 하이브리드 고층
타워는 스마트팜을 가지고 있어 지속 가능한

식생활을 지원하며, 홈 인테리어는 다양한
온열 쾌적함을 경험할 수 있도록 나노입자로
제작된 천연 및 첨단 소재 팔레트로
구성되어 있다.

지 오터슨 스튜디오는 지예원과 라이언
오터슨이 설립한 보스턴과 서울에
위치하고있는 건축 디자인 사무소이다.
에너지와 재료의 연구를 통해 프로젝트를
진행하며 환경과 사회에 긍정적인 영향을
주는 디자인에 초점을 맞추고 있다. 지
오터슨 스튜디오는 사람들과 깊이 공감하는
공간을 창조하는 동시에 환경과 기후를
고려하여 건축과 자연 세계 사이의 조화와
균형을 촉진하는 새로운 타이폴로지(유형)의
건축을 연구하고 디자인한다. 현재
마스터플랜, 어반(도시)디자인, 건축 설계,
파사드 디자인, 에너지 컨설팅 등 다양한
스케일의 디자인 활동을 하고 있으며, 특히
서울의 지리학적, 도시적 특성에 관심을
가지고 있어, 다수의 작품과 연구가 서울을
중심으로 진행되고 있다.

* 2023 서울도시건축비엔날레 상 수상작

100 years on: Seoul in Thermodynamic Balance
F

Type F
Ji Otterson Studio
TEAM MEMBERS:
Yewon Ji, Ryan Otterson
SITE: Dongbu Ichon-dong Area
KEYWORDS: Energy, Environment, Ecology, Resilience, Mobility, Infrastructure

Thermodynamics is the study of the relationships between heat and other forms of energy. Seoul, initially planned with consideration for its landscape, has undergone significant changes due to its shift from an agricultural to an industrial society and a knowledge-workforce paradigm. This transformation has led to massive thermodynamic shifts, including the burning of fossil fuels, resulting in atmospheric CO_2 emissions and global warming. As a consequence, the use of machines for climate control increased, while the utilization of landscape and construction materials for the same purpose declined, turning nature into an aesthetic commodity. Looking ahead 100 years, Seoul aims to restore the thermodynamic balance with its natural features, materials, and energy resources. To achieve this, a network of thermodynamic exchange between landscape, constructed material, and people will be established, surpassing the quality of life in current neighbourhoods. For the site in Ichon-dong, a series of interventions are proposed to restore thermodynamic balance over the next century. This includes restoring the river's edge as a wetland, making the riverside accessible to the city's entire length, and implementing green corridors and urban promenades to restore natural air conditioning and breeze cycles. Additionally, former concrete towers and slabs will be repurposed for heat exchange, and large thermal-battery structures will store heat for winter and release it during summer. Paved areas of the city will capture energy through thermo-electric and piezo-electric technologies, while autonomous vehicles and delivery robots ensure a near-loss-less energy cycle. The new architectural language of the city will be arranged through materials according to their ability to store, release, or reflect heat, store carbon, or clean the air, rather than according to their ability to instill meaning through symbolism.

Ji Otterson Studio is an architectural design office located in Boston and Seoul. Co-founded by Yewon Ji and Ryan Otterson, the studio focuses on projects dealing with energy and materials. The studio works to create spaces that deeply resonate with people, enhancing their quality of life while shaping ecology, climate, and new typologies, leaving a positive impact on the environment and society. Their dedication lies in fostering harmony between built environments and the natural world, promoting a profound sense of connection and well-being for inhabitants. Ji Otterson Studio works at the diverse scales of master planning, urban design, architectural design, facade design, and energy consulting. They are particularly interested in the urban and natural environments in Seoul and much of their work and research is based in the city.

* The Prize of Seoul Biennale of Architecture and Urbanism 2023

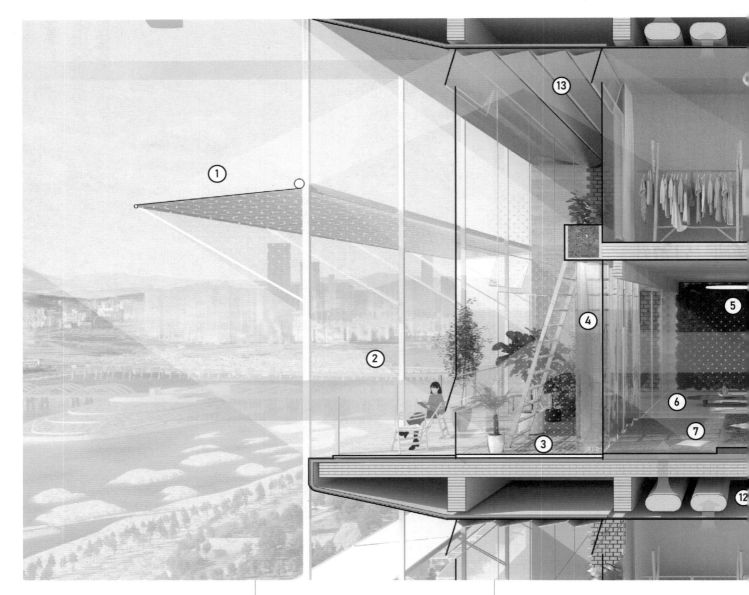

열역학적 집

스타일이나 부를 과시하는 건축보다는,
건축 자재를 열적(thermal) 이익과 인간의
편안함에 의해 사용하는 주거 디자인

1 접이식 태양광 차양
2 외부 테라스
3 열 완충 구역 - 증발 냉각 용량이 있는 세라믹 표면
4 수관 내의 열질량 축열(콘크리트보다 높은 열용량)
5 공기 여과 및 제습과 연결된 실내 식생
6 저열 관성 석면(최대 일교차)
7 중간 열관성 석면
8 높은 열관성 석면(최소 일교차)
9 폐열 회수가 가능한 주방
10 유닛 교차 환기
11 가장 서늘하고 건조한 구역의 침실
12 바닥에서 배기랑 환기
13 열 완충 영역의 빛 반사판

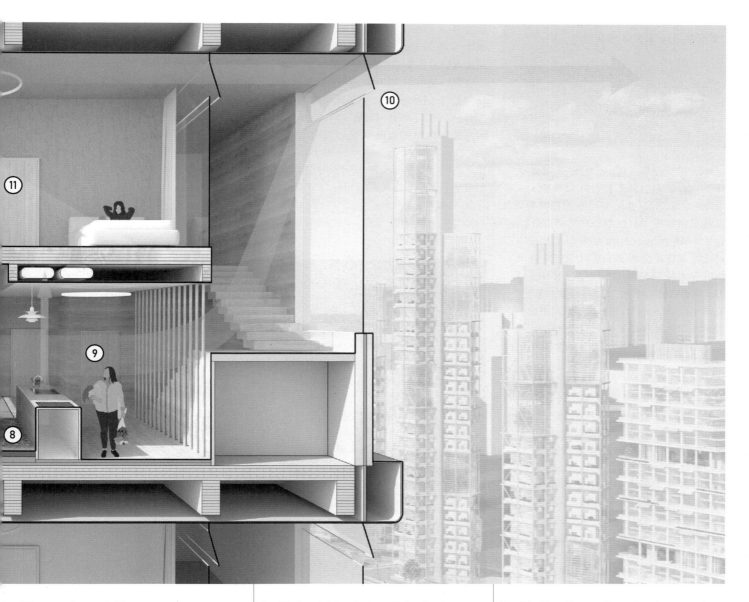

Thermodynamic Homes

Building materials arranged by their thermal benefits and human comfort, rather than fashion or symbols of wealth

1 Retractable photovoltaic shades
2 Exterior Terrace
3 Thermal buffer zone - ceramic surfaces with evaporative cooling capacity
4 Thermal mass heat storage in water tubes(higher thermal capacity than concrete)
5 Interior vegetation connected to air filtration and dehumidification
6 Low thermal inertia stone surface(max diurnal temp. differential)

7 Medium thermal inertia stone surface
8 High thermal inertia stone surface(min. diurnal temp. differential)
9 Kitchen with heat recovery for waste heat
10 Unit cross vertilation
11 Bedrooms in coolest / driest area of home
12 Displacement ventilation from floor
13 Light reflectors in thermal buffer zone

압구정, 풍요로움의 재해석
Type F
리오스

대상지: 압구정동 일대
키워드: 생태, 회복, 지형, 환경

서울은 자원 부족, 기상 이변, 인구 감소에
대한 예측을 기반으로 불안한 미래를
바라보고 있다. 오늘의 우리는 인간이 환경과
자연 생태계에 미치는 영향으로 특징화되는
인류세(Anthropocene) 속에 살고 있으며,
시간의 흐름과 함께 풍요롭지 못한 미래에
대한 우려를 증식해간다. 압구정 100년
마스터플랜은 새로운 개념의 풍요로움을
통해 생태적, 사회적 풍요를 우선시하는
압구정 지역의 구조를 재해석함으로써
이러한 불길한 예측을 뒤엎고 긍정의 미래를
기대한다.

압구정 100년 마스터플랜은 한강과
역사적인 경관의 흐름을 포용하여 보다
유동적이고 다공화 된 지반을 조성하는
비전을 제시한다. 한강 유역 범람원과
계곡, 둔치가 복원되며 건물과 자연
시스템이 통합되고 상호 이익이 발생하는
새로운 도시 기반을 구축한다. 재자연화와
엔트로피(entropy)를 위한 이 건축적 체제는
시간의 흐름에 따라 새로운 풍요로움을
제공하는 유기적 도시로서 정의될 것이다.

이 마스터플랜은 강을 활용해
일련의 강변 섬을 만들고, 수변에서
도시에 이르기까지 집중적으로 '에코톤
네트워크(ecotone network)'를 도입한다.
또한 마스터플랜을 수평적, 수직적으로
구성하여 바이오 태피스트리(tapestry)를
구성하고, 새로운 도시 구역이 수생에서
육상 생태, 범람원에서 산에 이르기까지
자연의 잠재력을 극대화하여 모든 경사면,
테라스 및 파사드에 다양한 생태계를
연결할 것이다. 바이오 태피스트리는
건물 형태와 관련해 주거는 가정 단위와
커뮤니티 규모에서 시작된다는 아이디어를
제시한다. 건물, 구조물, 인프라 및 커뮤니티
기능은 도시 경관을 이루고, 사회적, 자연적
연결을 우선시하는 마을의 논리에 따라

축적된다. 더욱이 마스터플랜은 압구정을
홍수 저류 지역으로 여기며, 방어적
사회기반시설을 구축하여 역동적 기후를
수용하는 능동의 바이오 시스템으로
대체한다. 이러한 새로운 풍요로움 속에서
일상은 개인과 커뮤니티를 아우르는 건강한
삶으로 지속적 번영을 이룰 것이다.

리오스는 경계를 초월하여 다양한 분야를
창의적으로 결합하며 디자인의 영향력을
확대해나가는 국제적인 디자인하우스다.
그들의 재능은 건축, 조경, 도시계획,
인테리어 디자인, 비디오, 그래픽 및 안내
표지, 체험 및 제품 디자인을 포함한
광범위한 전문 기술로 구성되어 있다.
리오스의 작품은 장소의 서사와 인간 문화의
복잡한 질서와 불가역적으로 연결되어
있으며, 즐거움을 주고, 진정성 있으며,
예상치 못한 해결책을 창출한다. 그들의
프로젝트는 리테일, 문화, 호스피탈리티,
도시계획, 주거공간 등 다양한 분야를
포함하고 있다.

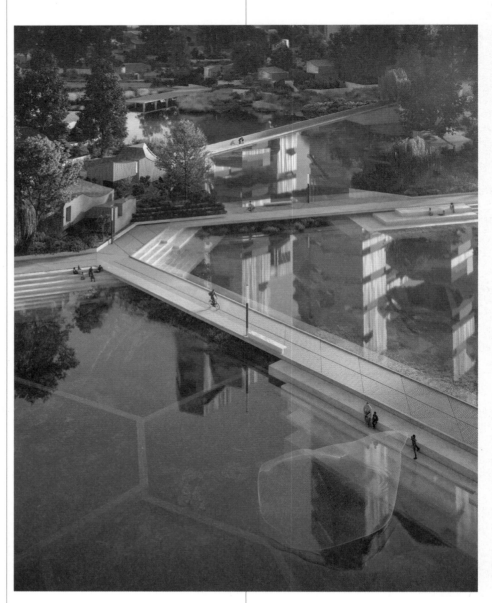

↑ 압구정, 풍요로움의 재해석
Hyper-Abundant City

서울 100년 마스터플랜전

Hyper-Abundant City
Type F
RIOS
SITE: Apgujeong-dong Area
KEYWORDS: Ecology, Resilience, Topography, Environment

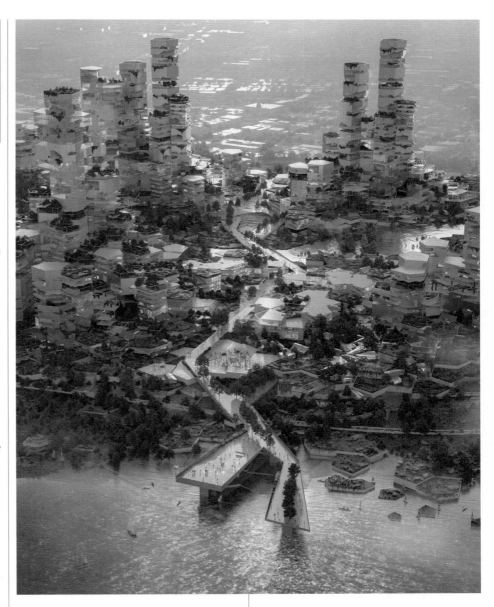

The future of Seoul is plagued by predictions of scarcity, extreme weather events, and population decline. Our current age, the Anthropocene, is described in terms of human impact on the environment and non-human counterparts. We look to invert these dire headlines and avert possible formidable futures by rethinking the fabric and masterplan framework of Apgujeong—one that prioritizes ecological and social richness as a path to hyper-abundance.

The 100-year masterplan of Apgujeong creates a vision that embraces the Han River and the historic flows of the landscape to create a more fluid and porous ground. With the return of the floodplain, valleys, and upland mounds, a new urban foundation is imagined—one where buildings and natural systems are integral and mutually beneficial. This architectural framework for re-naturalization and entropy will dynamically accrete into a Hyper-Abundant City over time.

The masterplan uses the river as an organizing influence in creating a set of riverine islands, introducing a dense network of ecotones from the water's edge to a tapestry of architectural settlement. Defined by an ecological tapestry, which organizes the masterplan both horizontally and vertically, the plan presents the idea that the new urban section should maximize the potential for productive nature—aquatic to terrestrial ecologies, from the floodplain to the mountain—introducing biodiversity and cultivation at every slope, terrace, and façade. Regarding building form, the ecological tapestry presents the idea that habitation begins with the domestic unit and the scale of the community. Buildings, structures, and their infrastructure and community functions, negotiate the landscape and accumulate with the logics of a village

prioritizing social and natural connection. The masterplan additionally imagines Apgujeong as a regional flood retention zone, where defensive infrastructure is traded for biological systems that embrace dynamic weather. In this Hyper-Abundant future, everyday life will be characterized by individual and collective prosperity and wellness.

RIOS is an international design collective working beyond boundaries to inventively combine disciplines and amplify the impact of design. Combined, our talents comprise a wide range of professional skills including architecture, landscape, urban planning, interior design, video, graphics and signage, and experiential and product design. Our work is irreversibly connected to the narrative of place and the complex order of human culture, creating solutions that are joyful, authentic, and unexpected. Our projects are diverse, including commercial, civic, hospitality, institutional, and residential.

EISM-PR
East Ichon-dong Sector Master plan Project

이들이 극단화된 환경에 적응하여 앞으로
수백 년 동안 고통스러운 생존의 과정을
거칠 뿐이다.

　이러한 상황에서 건축가는 어떠한
역할을 할 수 있을 것인가? 본인은 우리
시대의 잘못으로 인해 후대가 겪을 생존
위기의 대응안들을 건축적 방법론들을 통해
제시하였다. 그리고 서울이라는 장소의
사회적 특성을 고려한 '단지-성채의 해체',
'발코니 확보 의무와 이를 통한 기후 위기
대응' 등의 구체적 방법론을 제시하여,
2100년 극한의 환경에 던져질 후대들이
동부이촌동을 거닐며, '그나마 살만하다.'라고
생각할 장소를 만들고자 노력하였다.

김원빈은 서울시립대 건축학부 건축학
전공으로 재학 중이며, 편입학 이전
(주)희림종합건축사사무소에서 2018년
중반부터 2021년 초까지 실무를 거치며,
여러 프로젝트에 참여하였다. 2023년
1월부터 싱가포르 기술디자인대학교의
Calvin Chua 교수 지도하에 2023
서울도시건축비엔날레 글로벌스튜디오에서
Inhabitable Crossing(s) 설계를 진행한
바 있다.

김상우는 모형 및 방문 사이트를 제작했으며
서울시립대 건축학부 건축학 전공으로 재학
중이다. 그래스호퍼, 파이선 등으로 디지털
형상을 만들고, 레이저 등 다양한 장치를
이용하여 모형을 제작하는 일에 관심이 있다.

동부이촌동 부문별 마스터플랜 프로젝트
Type F
김원빈
참여자: 김상우
대상지: U12, 동부이촌동 일대 고밀주거
키워드: 경관, 환경
소속 국가: 한국

EISM-PR, 동부이촌동 부문별 마스터플랜
프로젝트는 건축을 통한 기후 위기
대응과 서울시민들의 주거에 대한 내적
빈곤 해소라는 시대정신에 답하기 위해
시작되었다.

　현재의 인류는 기후 위기, 인수
공통 바이러스, 다극주의의 도래 그리고
식량부족으로 멸종하기 직전의 모습이다.
하지만 인간은 멸종하지 않을 것이며, 많은

↑ 동부이촌동 부문별 마스터플랜 프로젝트
EISM-PR(East Ichon-dong Sector
Master Plan Project)

EISM-PR(East Ichon-dong Sector Master Plan Project)
Type F
Wonwien Kim
TEAM MEMBERS: Sangwoo Kim
SITE: U12, Dongbu Ichon-dong
High-density Residential Area
KEYWORDS: Landscape,
Environment
COUNTRY: Republic of Korea

Wonwien Kim is an undergraduate of Architecture school at University of Seoul. Before starting his program at UOS, he devoted himself to Heerim Architects & Planners Co., Ltd. and participated in various projects from mid 2018 to early 2021. In 2023, he took part in Global Studio, Seoul Biennale under the guidance of Professor Calvin Chua at Singapore University of Technology and Design.

Sangwoo Kim is an undergraduate of Architecture school at University of Seoul. He is interested in Grasshopper, and Python for making 3d models and crafting architectural models by laser cutter.

EISM-PR, East Ichon-dong Sector Master Plan Project in 2100 started to respond zeitgeist, Climate crisis, and internal poverty of Seoul citizens. Today, humanity is appeared on the verge of extinction due to the climate crisis, zoonotic viruses, the advent of the multipolar world, and food shortages. But humans will not go extinct. Many adapt to the extreme environment and will only survive the painful process of survival for hundreds of years to come.

In this situation, what role can architects do? I presented the countermeasures through architectural methodologies for the survival crisis that future generations will experience due to the mistakes of our time. And I considered the characteristic of Seoul's society for the detailed methods such as "Demolished Citadel", "Responding Climate crisis by securing balconies". Based on these, I intended to create a place, our descendants can think It's worth living who will experience extreme environment in 2100.

English Proofreader: Sunjae Yoo

생성 그리드: 자라나는 도시
Type F
조은솔
대상지: U13, 압구정동 일대 고밀주거
키워드: 에너지, 교통
소속 국가: 한국

압구정동은 한강 남쪽의 도시개발에 따라 도로가 큰 격자형으로 생기고 이후에 건축물이 격자를 예우면서 스스로 격리된 섬이 되었다. 주거와 상업의 용도는 골고루 섞이지 못해 분리되고 비대면의 시대를 맞이함에 따라 우리는 주변의 소매 상권과 더욱 멀어지게 되었다. 우리가 사는 이곳 서울에는 가까운 자연은 어디 있으며 왜 우리 스스로를 이웃 생활로부터 격리했을까. 왜 우리는 멀리서 음식을 배달시켜야 하며 자연을 찾아 차를 타고 먼 곳으로 나가는 선택을 했을까.

본 작업은 압구정동 일대를 시작점으로 한강 하부에 녹색 그리드를 생성하는 고밀 주거를 제안한다. 큰 도로로 분리된 강남의 메가 블록들은 용도에 따라 구획되어 이웃 주민과의 연관을 맺지 못하고 파편이 되어 분리 되어있다. 현재의 도시계획은 운송수단의 물류 이동에 맞춰진 그리드 시스템을 따르고 있어 보행자들에게 불편한 경험을 준다.

작가는 이곳에 생성하는 그리드를 만들어 사람들에게 바로 공급이 가능한 자원을 도심에서 생산하고 저장하여 물류의 이동을 줄여 이산화탄소 배출을 감소하는 데에 기여한다. 이는 환경뿐만 아니라 도심에 사는 사람들에게 걷기 좋은 가로를 제안하고 강남에 발생하는 상업 공실을 주거로 대체할 가능성을 가지고 있다. 도시가 확장됨에 따라 우리는 도시 외부로부터 자원을 받기보다는 스스로 생성할 수 있는 능력을 지녀야 한다고 생각한다.

조은솔은 한국예술종합학교 건축학과에서 공부했다. 졸업 후 스위스 제네바에서 재직하고 있다. 건축의 경계 안팎에서의 추상적인 생각들을 현실로 이끌어내며, 건축이 대중에게 제공하는 보편적인 예술의 경험에 관심을 가진다.

↑ 생성 그리드: 자라나는 도시
Engendering Grid: Growing City

서울 100년 마스터플랜전

Engendering Grid: Growing City
Type F
Eunsol Jo
SITE: U13, Apgujeong-dong
High-density Residential Area
KEYWORDS: Energy, Mobility
COUNTRY: Republic of Korea

Apgujeong-dong, Seoul became a self-isolated island as roads were formed in a large grid shape due to urban development south of the Han River, and buildings later filled the grid. As the use of housing and commerce was not evenly mixed, it was separated, and as we entered the era of non-face-to-face, we became further distant from the surrounding retail commercial districts. Where is the nature close to here in Seoul where we live, and why have we isolated ourselves from our neighbors' lives? Why did we have to deliver food from afar and choose to drive to faraway places in search of nature?

This work proposes a high-density residential area that creates a green grid at the bottom of the Han River starting from Apgujeong-dong. The mega-blocks in Gangnam, separated by large roads, are divided according to their use, and are separated into fragments without being able to relate to neighbors. Current urban planning follows a grid system tailored to the logistics movement of transportation, giving pedestrians an uncomfortable experience.

The artist creates a grid here to produce and store resources that can be supplied directly to people in the city center, contributing to reducing carbon dioxide emissions by reducing the movement of logistics. This suggests not only the environment but also the people living in the city center a good street to walk on, and has the possibility of replacing commercial vacancies in Gangnam with housing. As city expands, we believe that we should have the ability to create ourselves rather than receive resources from outside the city.

Eunsol Jo studied in the Department of Architecture at Korea National University of Arts. After graduation, she is working in Geneva, Switzerland. She is passionate of bringing abstract ideas within and outside the boundaries of architecture to reality, and is interested in the universal art experience that architecture offers to the public.

강 어귀의 흐름으로 융합되는 도시

Type F

진교진, 김연희

참여자: 임 저스틴 희준, 김성원, 헷원얀,
임현진, 곽예은, 김성경

대상지: U13, 압구정동 일대 고밀주거

키워드: 생태

소속 국가: 한국

흰 배꽃이 흩날리고 갈매기들이 한가롭게 나는 한명회가 거닐던 한강 변의 유래를 떠올리며 100년 후 압구정(狎鷗亭)에서 인간과 자연의 지속 가능한 또 다른 풍요를 상상해 보고자 본 대상지를 선정하였다. 압구정은 한강을 두고 산과 강물이 오랜 기간 자연스럽게 반응하며 형성된 강북과 직각의 강남지구의 사이를 잇는 마중 공간이다. 자연에서의 강어귀의 물은 오랜 기간에 걸쳐 가장 편안한 물길을 형성한다. 형성된 물길은 마치 핏줄처럼 수많은 생물을 생육시키고 풍성한 생태 시스템으로 대기의 탄소를 흡수하고 질 좋은 공기를 내뿜으며 더 크고 넓은 생태 시스템과 긍정적인 상호작용한다.

30년 동안 5배가량 넓이를 불리며 원시 자연의 모습으로 철새들을 반기는 밤섬은 그 안에 생육하는 생태계로서의 풍요로움을 뽐낸다. 향후 우리 도시는 이러한 강어귀의 땅의 생태와 공존하는 도시의 모습을 그려가야만 한다. 지난 반세기 동안 한강의 어귀는 치수와 도로 인프라의 확충을 위한 신속한 개발 수단으로서 강과 인근 도시를 가로지르는 장애 요소를 확충해 왔다. 둑과 보를 쌓고, 그 가장자리에 팽창한 도시를 관통하는 대로들을 기계적으로 올려 물의 흐름을 도시의 일상과 단절시켰다. 마치 광화문 대로의 권위적 대로가 사회적 토론과 질문들을 통해 점차 보행자 중심의 도심 공간으로 변모해 왔듯, 한강 어귀와 너른 한강의 폭은 인근 문화시설과 융합된 진정한 서울의 마당이자 광장으로 자연의 흐름을 수용하며 융합시켜 나가야 한다. 공학적으로 계산되고 건설된 이 너른 저수지의 연속은 자연과 생태 그리고 도시 문화적인 변수를 더해 다시 계산되어야만 한다.

진교진은 부산대학교 건축학과에서, 임 저스틴 희준은 서울대학교 환경대학원에서 각각 조교수로 근무하며 작업과 연구, 교육을 병행하고 있다. 김연희는 순천대학교 영상디자인학과 겸임교수로 영상 설치 작업과 교육 및 연구를 병행하고 있다. 건축과 도시 그리고 순수 미술 전문가로 이루어진 본 팀은 서울 한강 변 주거 단지와 한강의 자연 친화적인 100년 후의 미래를 그린다.

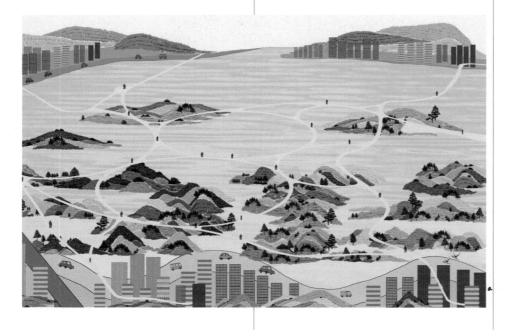

↑ 강 어귀의 흐름으로 융합되는 도시
Urban Estuary Confluence City

Urban Estuary Confluence City
Type F
Keojin Jin, Yeonhee Kim
TEAM MEMBERS: Lim Justin Heejoon,
Seongwon Kim, Wonyan Htet,
Hyeonjin Lim, Yeeun Gwak,
Seonggyeong Kim
SITE: U13, Apgujeong-dong
High-density Residential Area
KEYWORDS: Ecology
COUNTRY: Republic of Korea

Reflecting on the genesis of Han Myeong-hoe's leisurely walk along the Han River, where white pear blossoms danced in the air and seagulls glided gracefully, the designated location for envisioning Seoul's future of sustainable harmony between humans and nature became the Apgujeong waterfront space. Situated adjacent to Apgujeong and the Han River waterfront, this area seamlessly connects the historic Gangbuk city with the orderly grid of Gangnam district. Over time, the topography here was shaped through the organic interplay of mountains and rivers. The estuary of the river, a natural phenomenon, has given rise to a tranquil waterway that functions akin to blood vessels, absorbing carbon from the atmosphere within its thriving ecological system, emitting pristine air, and fostering positive interactions within the broader, expansive ecological network.

'Bamseom' Island, which has expanded nearly fivefold in the past three decades, now serves as a sanctuary for migratory birds, showcasing the bountiful richness of its ecosystem. As we look ahead, it is imperative for our city to depict a landscape that harmonizes with the river's estuarine ecology. Over the past half-century, the riverbanks have been transformed into engineered structures, and riverside highways have forcefully encroached upon the expanding city, severing the waterfront areas from the daily life of its inhabitants. Similar to how Gwanghwamun-daero, once an authoritative boulevard, has gradually evolved into a pedestrian-oriented urban space through societal deliberations, the estuaries and broad expanse of the Han River should merge with the organic flow of nature, becoming a genuine Seoul courtyard and plaza interwoven with the surrounding urban fabric.

The orchestrated construction of this extensive network of reservoirs necessitates a recalibration, taking into account the inclusion of natural, ecological, and urban cultural factors.

By incorporating these variables, we can achieve a harmonious coexistence between engineered and natural elements, fostering a truly sustainable and vibrant future for Seoul.

Keojin Jin, an architect and assistant professor at Pusan National University's Department of Architecture, collaborates with Lim Justin Heejoon from Seoul National University's Graduate School of Environment. They both actively contribute to research, education, and practical work in their respective fields. Yeonhee Kim, an artist and adjunct professor in the Department of Visual Design at Suncheon University, passionately pursues video installation projects alongside her commitments to teaching and research. Our team, composed of experts in architecture, urban planning, and fine arts, aims to envision an Apgujung's urban waterfront, where nature and human create a complementing relationship, projecting a century ahead.

SEOUL RE-WILD 나대지 활력 프로젝트 **G**

Type G
김희원, 윤정원, 장용준
대상지: U14, 서울내 나대지 전체
키워드: 회복, 경관, 공성
소속 국가: 한국

'건설할 것'에 초점을 맞춘 제안만으론 글로벌 메가시티로서 서울의 진정한 친환경적 고밀을 구상할 수 없다. 유기적으로 얽힌 도시와 자연은 그 자체로도 살아 움직이는 유기체이기 때문이다. 그린 네트워크는 고정된 공원녹지의 양적 확충을 넘어 유기적인 구성과 질적 활용이 필요하다. 이러한 측면에서 100년 뒤 도시는 건물 혹은 녹지를 얼마나 채웠냐는 수치보다, 무엇을 채우고 어떻게 조절했는지의 방법론적 고찰로 진정한 밀도를 평가받을 것이다. 현재

서울을 녹색 선과 영역으로 제도하는 과정은 100년 후의 마스터플랜을 상상할 수 없다.

탄력적으로 존재하는 땅, 빗물과 생물체 그리고 시민들의 무한한 활용을 담는 장, 개발과정의 담화가 자연의 속도와 발맞춘 시간의 조건들을 갖춘 '건설되지 않은 과정'인 나대지를 100년 후 그린네트워크의 잠재적 자원이자 새로운 공공공간으로 바라본 이유이다. 나대지는 전방위적인 건설 과정과 도시 맥락에 따라 여러 형상으로 생성되고 사라진다. 개발 투기의 부산물이란 인식을 극복할 때, 소생물체가 서식하는 서식지이자 분산식 빗물관리의 그린 인프라이며 지역 주민·개발 주체가 자유로이 활용하며 도시 활력을 이끄는 공공공간이 될 수 있다.

현재 나대지가 가진 인식을 극복하기 위해 나대지 활력 프로젝트를 제안하고 다음의 노력을 선언한다.

1) 최소한의 비용과 개입, 2) 이해관계자의 자발적인 참여, 3) 생태적 잠재력의 극대화, 4) 문화적 자본의 형성, 5)

일상적 안전과 자산 가치 보호. 또한 이용 주체(실천적 활동), 조성주체(환경 조성 기준), 소유주체(인센티브 계획) 측면에서 실행전략을 제시하여 성숙한 개발 인식과 지역의 사회경제적 이익을 유도한다. 이로써 서울의 경직된 그린네트워크 골격은 100년 뒤 탄력적이고 질적으로 활용되는 유기적 나대지로 보완되며 녹색 마스터플랜의 새로운 공공공간, '공존공간'이 될 것이다. "나대지를 가리는 높은 철판과 편의로 평탄화한 땅이 아니었다면, 그곳은 도심의 초원이자 야생으로 물과 생명을 품고, 공터이자 공원으로 모든 도시산책자(flaneur)의 노스텔지어가 되었을 테지요. 나대지는 도시의 '공존공간' 입니다."

김희원, 윤정원, 장용준은 도시 또는 조경을 전공했다. 이들은 스스로를 빛이 보이면 뛰어드는 불나방이라고 부르며 꺼져가는 숯의 온기 같은 담론도, 소낙비 번갯불 같은 예고 없던 사건도, 흥미를 유발하고 논의의 가능성이 보이는 주제라면 참지 못하고 생각과 상상을 쏟아낸다. 현업과 일상에서 공간, 경험, 풍경, 산업, 브랜딩, 물성, 사회, 지구 등에 관심을 가지며 의논하고 탐구한다. 이들은 더 나은 세상에 대한 대안과 이상을 논의하며 작지만 의미 있는 변화를 이끄는 새로운 불꽃이자 등불이 되길 꿈꾼다.

SEOUL RE-WILD Vacant to Vibrant of Seoul

Type G
Heewon Kim, Jeongwon Yoon, Yongjun Jang
SITE: U14, Entire of Vacant site in Seoul
KEYWORDS: Resilience, Landscape, Publicness
COUNTRY: Republic of Korea

G

An exclusive focus on proposals centered around 'construction' alone cannot conceive Seoul as a truly environmentally-friendly and densely populated global megacity. The intertwined urban fabric and nature form an organic entity in itself. Green-networks necessitate not only quantitative expansion of parks and green spaces but also organic configurations and qualitative utilization. From this perspective, 100 years from now, cities will be evaluated for their true density not merely by the extent of built structures or green areas, but by the methodological reflection on what has been filled and how it has been regulated. The current process of defining Seoul through green lines and areas cannot imagine the masterplan in 100 years from now. The reason for regarding vacant lands as a potential resource of the Green Network and a new public space 100 years from now is due to its elastic existence, encompassing resilient lands, rainwater, organisms, and the boundless utilization by citizens.

Thus, Seoul's rigid green-network framework will be complemented by resilient and qualitative utilization of organic spaces 100 years from now, becoming a new public space of the Green masterplan, the 'Coexistence Space.' "If it were not for the tall steel plates concealing and conveniently flattening a vacant lands, it could have been a city's meadow and a sanctuary of wild, embracing water and life, serving as both a playground and park, becoming a nostalgic place for all urban flaneur. Vacant land is the city's 'Coexistence Space.'"

Heewon Kim, Jeongwon Yoon, and Yongjun Jang majored in urban or landscape architecture. They call themselves Bul-nabang who jump at the first sign of light, and they can't wait to pour out their thoughts and imaginations on any topic that intrigues them and has the potential to be discussed, whether it's discourse like the warmth of extinguishing charcoal or an unexpected event like a lightning strike. In their work and daily lives, they are interested in, discuss, and explore space, experience, landscape, industry, branding, materiality, society, and the planet. They discuss alternatives and ideals for a better world and dream of becoming a new spark and beacon for small but meaningful change.

127

Type G
이재민, 임 저스틴 희준
대상지: U14, 서울 역사 도심
키워드: 경관
소속 국가: 한국

현대 도시 스카이라인 관리는 도심과밀방지, 역사보전, 지속 가능성 증대 및 경제성장이라는 모순된 목표 속에서 완벽한 균형점을 찾아야 하는 불가능한 과업이다. 전후 성장기에 서울은 도시 확장 및 도심 개발을 통해 뉴욕, 시카고 등 서구 도시의 스카이라인을 차용하여 역사도심의 현대성을 강조하였고 그 결과로 현재 서울은 도시와 산의 경계가 공고해지는 결과를 낳았다. 서울시는 2000년부터 도시와 자연, 도시와 역사의 단절을 극복하기 위해 역사도심 계획을 수립하고 2015년 건축물의 최대 높이를 90m로 제한하는 정책을 시행하였다.

이런 역사도심 계획을 바탕으로 서울은 역사도시로서 재조명되고 있지만 다른 한편으로 도심 쇠퇴라는 우려도 증가하고 있는 상황이다. 2000년부터 2020년까지 센서스 기준으로 중구는 6.5%, 종로구는 15.9%의 인구가 감소하였고 강남구와 비교할 때 신규 건축물은 절반에 미치지 못한다.

역사도심의 고궁, 내외사산, 현대도시의 마천루가 공존하는 서울의 경관은 해결해야 할 문제인 동시에 해법이다. 흔히 역사보존과 도심활성화는 상반된 개념으로 타협될 수 없는 가치라고 여겨져 왔지만, 이는 사실이 아니다. 사대문 안의 현존하는 고층건물은 역사경관을 훼손하는 흉물로 여겨질지 모르지만 동시에 새로운 고층건물을 가리는 장막으로 활용되어 서울 스카이라인을 보완할 수 있는 가능성을 가지고 있다. 우리는 기존의 건축물의 경관음영(view shadow)을 활용하여 쇠퇴하는 역사도심에 새로운 성장의 공간(room for growth)을 찾아내려고 시도하였다.

우리는 경복궁 등 문화재 앙각, 내사산에서 부감, 주요 가로의 조망점 27개소에서 디지털모형을 3d isovist 분석으로 최대 개발가능한 envelope을 산정하였고 기존의 일률적인 높이제한이 아니라 최소 31m, 최대 127m 높이까지 역사경관에 악영향을 미치지 않는 건축물을 구축할 수 있다는 결론에 도달하였다. 127m는 역사도심이 지속적으로 성장할 수 있는 새로운 서울의 지붕(city envelope)이다.

이재민은 연세대학교 부교수이며, 비전통적인 지하 공공공간, 도시와 지역의 생태 모델링, 도시 설계의 정량적-정성적 연구 전통 사이의 격차를 해소하는 연구에 관심을 갖고 있다. 펜실베이니아 대학교 환경건축 및 디자인 센터의 외부 교수진 협업자이자, 펜실베이니아 대학교 도시연구소의 신진 학자이다. SOM의 시카고 및 뉴욕 사무소에서 도시 설계 소장으로 다양한 도시 설계 프로젝트에 참여했다.

서울 100년 마스터플랜전

127
Type G
Jaemin Lee, Lim Justin Heejoon
SITE: U14, Seoul Historic Downtown
KEYWORDS: Landscape
COUNTRY:

Managing a contemporary urban skyline presents an impossible task that requires striking the perfect balance between the competing goals of accommodating urban density, preserving historical significance, boosting sustainability, and fostering economic growth.

Seoul's landscape, characterized by its historic palaces, four major mountains encircling the city, and modern skyscrapers, presents both challenges and solutions. A common assumption is that historical preservation and urban revitalization stand in opposition with no middle ground, but this doesn't hold true. While the existing skyscrapers in the city center might be seen as disruptive to the historic landscape, they also hold the potential to complement Seoul's skyline by serving as a protective barrier for new skyscrapers. Leveraging the concept of viewing the shadows cast by these existing structures, we attempted to unearth fresh avenues for growth within the declining historic city center.

By conducting an extensive 3D ISOVIST analysis on digital models from 27 vantage points—including various angles of elevation from cultural treasures such as Gyeongbokgung Palace, elevated perspectives from the city's four major mountains, and viewpoints along main streets—we've arrived at the conclusion that buildings that blend seamlessly with the historical landscape can be erected within a range spanning from a minimum height of 31 meters and a maximum of 127 meters, instead of the fixed height limit we have today. Setting the new city envelope to 127 meters allows the historic center to continue to evolve.

Jaemin Lee is an associate professor at Yonsei University. He has research interests in non-conventional and underground public space, ecological modeling of cities and regions, and bridging the gap between quantitative and qualitative research traditions in urban design. He is an emerging scholar at the PENN Institute for Urban Research and an external faculty collaborator at the Center for Environmental Building & Design, University of Pennsylvania. He has worked in a range of city building projects as an urban design associate in both Chicago and New York offices at Skidmore, Owings, and Merrill LLP.

**삶의 패턴을 바꾸다: 서울과 경기
접경지역의 일상변화의 기폭제**

Type G
이아영, 원예지, 백광익, 송현준, 박래은,
신유경, 송민영, 심재현, 윤은주, 이진미
대상지: U14, 과천대로 인근 채석장 부근
키워드: 교통
소속 국가: 한국

매일 출퇴근 시간, 수많은 통근자들이
서울과 경기도의 접경지 주요 관문지점을
통과한다. 이러한 관문지점 중 경기남부에서
강남·서초로 향하는 길목의 사당역 주변에
주목하고 경제성 위주의 도시개발로
자연의 맥이 끊어진 돌산길(채석장)을 이어
도시민들의 일상과 도시적 흐름을 잇는
〈그린 어반 네트워크〉를 제안한다.
서울-경기도 관문지점들(Node Points)은
산으로 둘러싸인 서울의 지형의 특성상
산길을 끊어내어 만든 길목에 위치한다.
고질적인 병목현상으로 인해 접경지역을
통과해 업무지구로 향하는 수많은
통근자들은 많은 시간과 에너지를 길 위에서
허비하게 된다. 그러나 만일, 이 노드점에
일정한 시간적 물리적 패턴을 보이는 도시적
흐름을 소화하는 플랫폼을 삽입한다면
도시순환 패턴과 도시민들의 일상생활
패턴을 바꿀 수 있지 않을까?

제안안은 사당역 주변 채석장을 경계로
단절되어 있는 도심의 자연 요소들을
연결하는 그린 네트워크를 형성하고 서울과
경기의 도시적 흐름과 일상의 모습을
변화시키는 지속 가능한 어반 네트워크를
구성하고자 한다. 또한 새로운 플랫폼으로
작동하는 〈그린 어반 네트워크〉는 신기술을
탑재한 모빌리티 실험의 장이 되어 시민들의
일상에 잃어버린 시간을 되돌려주는 일상
변화의 기폭제(The Pattern Changer)가 될
것이다.

홍익대학교 건축학과 학부생과 교수로
구성된 The Pattern Changers는 다양한
서울의 도시적인 맥락에 따른 건축이 주는
변화의 힘에 대해 연구해 왔다. 교통 및
통신 등의 발전으로 도시들은 광역적으로
더 촘촘하게 연결되어 감에 따라, 사람들의
생활패턴은 과거와 다르게 형성되어 간다.
이를 위한 건축적인 프로그램과 공간을
탐색해 왔고, 그 첫 번째 연구의 일환으로
The Pattern Changers를 소개한다.

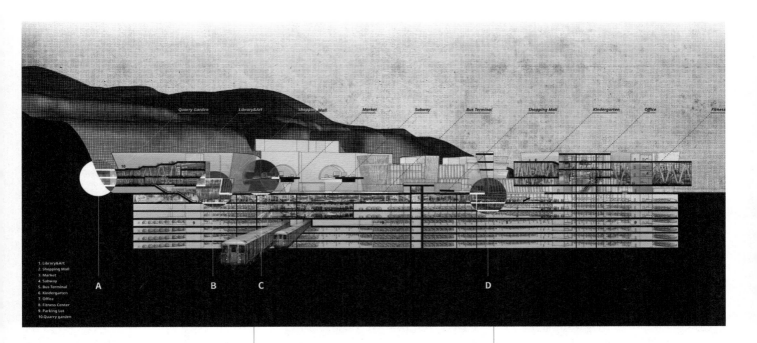

Quarry Garden Library&Art Shopping Mall Market Subway Bus Terminal Shopping Mall Kindergarten Office Fitness

1. Library&Art
2. Shopping Mall
3. Market
4. Subway
5. Bus Terminal
6. Kindergarten
7. Office
8. Fitness Center
9. Parking Lot
10. Quarry garden

A B C D

THE PATTERN CHANGERS: LIFE & TRAFFIC
Type G
Ayoung Lee, Yeji Won, Kwangik Baek,
Hyunjun Song, Raeun Park,
Yugyeong Shin, Minyoung Song,
Jaehyun Sim, Eunju Yun, Jinmi Lee
SITE: U14, Nearby Gwacheon-daero
Quarry Vicinity
KEYWORDS: Mobility
COUNTRY: Republic of Korea

Every day during commuting hours, numerous commuters pass through key gateway points between Seoul and Gyeonggi Province. Among these gateway points, attention is drawn to the area around Sadang Station, which serves as a route from Gyeonggi South to Gangnam and Seocho. The proposal is to create a *Green:Urban:Network* that connects the disrupted Dolsan Road(quarry) in the vicinity of Sadang Station, which has been severed by economically driven urban development, to the daily lives and urban flow of city dwellers.

The gateway points between Seoul and Gyeonggi Province are located along paths created by cutting through mountain trails due to the topography of Seoul, surrounded by mountains. Due to chronic congestion, many commuters traveling through border areas waste a significant amount of time and energy on the road to their workplaces. However, if a platform that accommodates urban flow patterns showing consistent temporal and physical patterns is inserted at these Node Points, could it change the urban circulation pattern and daily routines of city dwellers?

The proposal aims to form a Green Network that connects the natural elements of the urban center, which are currently disconnected due to the quarry around Sadang Station, and to establish a sustainable Urban Network that transforms the urban flow and daily life in Seoul and Gyeonggi. Furthermore, the *Green:Urban:Network*, operating as a new platform, will serve as a space for mobility experiments incorporating cutting-edge technologies. It will act as a catalyst for everyday changes, returning the three hours lost in the daily lives of citizens(The Pattern Changer).

The Pattern Changers, composed of undergraduate students and professors from the Department of Architecture at Hongik University, has been conducting research on the transformative power of architecture in various urban contexts in Seoul. With the advancement of transportation and communication, cities are becoming more closely interconnected on a metropolitan scale, leading to the formation of different lifestyle patterns compared to the past. The group has been exploring architectural programs and spaces to accommodate these changes, and as part of their initial research, they introduce The Pattern Changers.

아르카디아 서울 2123

Type G

이세진, 장승엽, 홍성연, 허경화

대상지: U14, 관악구 인헌 1길 일대

키워드: 경관, 생태, 지형, 공공성,
에너지, 환경, 보존

소속 국가: 독일

관찰하며 공간을 포착하거나 그 안에 담긴 서사를 표현하는 작업을 하며 현재 다양한 아티스트들과 협업하고 있다. 허경화는 서울대학교에서 건축을 공부한 뒤 상하이와 베를린에서 실무를 한 뒤 현재는 베를린 공과대학교에서 석사 논문을 준비하고 있다.

서울의 많은 동네에는 원룸과 빌라 등 저층 건물들이 빼곡하여 외부 공간은 이동 통로의 역할만 하고 있다. 우리는 주거지 내의 건물 밀도를 조절하여 자연 요소와 녹지를 도심지 내부로 끌어들이는 새로운 도시경관 마스터플랜을 제시하고자 한다. 다세대 주거지는 저층 고밀하며 단지가 형성되어 있지 않고, 외부공간 사이의 위계가 명확하지 않다. 본 프로젝트는 기존에 형성된 주거지 내의 약 10,000m²의 대지 내에 있는 건물들을 단지화하여, 내부 중정을 조성하고 외부 가로를 고밀화하는 방안을 제시한다. 기존 건물들 사이에는 이격거리가 존재하는데, 이 불완전한 공간들은 상황에 따라 주거, 상업, 또는 무장애 동선을 보강하기 위한 엘리베이터를 설치할 수도 있다. 새롭게 계획된 면적만큼 단지 내부 건물들을 비워낸다. 비워진 내부 공간은 녹지, 공원화 되어 공적-사적 영역을 잇는 버퍼 존으로 작동하며 시민들의 안전한 휴식처, 주거지에 충분히 빛과 바람을 공급하는 길목이 된다.

독일과 한국, 중국을 오가며 활동하는 건축/도시/예술 분야의 전문가들이 모인 ar-ge 팀은, 건축과 도시 프로젝트의 다층적 성격을 예술적 해결책을 통해 표현할 수 있다고 믿고 있다. 이세진은 독일 등록 건축사이고, ar-ge의 대표로 다양한 건축 작업을 하며 강원대학교에서 강의하고 있다. 장승엽은 베를린과 프랑크푸르트에서 실무를 하며 다양한 국제적 프로젝트에 참여해 왔고, 현재 다름슈타트 공과대학교 석사과정에 재학 중이다. 홍성연은 함부르크에서 활동하는 일러스트 아티스트로, 도시를

The ar-ge team, a group of architectural, urban, and artistic professionals working between Germany, South Korea, and China, believes that the multi-layered nature of architectural and urban projects can be expressed through artistic solutions. Sejin Lee is a registered architect in Germany and the principal of ar-ge working on various architectural projects and teaches at Gangwon National University. Sungyub Chang has practiced in Berlin and Frankfurt, participated in various international projects, and is currently a master's student at the Technical University of Darmstadt. Seongyeon Hong is an illustrator based in Hamburg, whose work involves observing the city to capture its spaces and express the narratives within them, and is currently collaborating with various artists. Qionghua Xu studied architecture at Seoul National University, practiced in Shanghai and Berlin, and is currently preparing her master's thesis at the Technical University of Berlin.

Arcadia Seoul 2123
Type G
Sejin Lee, Sungyub Chang, Seongyeon Hong, Qionghua Xu
SITE: U14, Inheon 1-gil, Gwanak-gu Area
KEYWORDS: Landscape, Ecology, Topography, Publicness, Energy, Environment, Preservation
COUNTRY: Germany

Many neighborhoods in Seoul are densely populated with low-rise buildings such as apartments and villas, leaving the exterior spaces to serve only as corridors. We propose a new urban landscape master plan that regulates the density of buildings within residential neighborhoods, bringing natural elements and greenery into the city center. The residence buildings are low-rise, dense, and disjointed, with no clear hierarchy between the exterior spaces. This project proposes a proposal for clustering the buildings within an approximately 10,000m² plot of land within the existing residential area, creating an interior courtyard and densifying the exterior streets. There are gaps between the existing buildings, and these incomplete spaces can be used for residential, commercial, or even an elevator to enhance barrier-free circulation, depending on the situation. The buildings inside the complex are vacated by the newly planned courtyard area. The vacated space is greened and parked, serving as a buffer zone between the public and private spheres, providing a safe place for citizens to rest, and a way to bring in enough light and air for residential areas.

지역—서울 2023-2123 마스터플랜
Type G
셀마 앨리호지치
대상지: U14, 세종대로 일대
키워드: 회복, 생태, 교통
소속 국가: 스위스

제4회 서울도시건축비엔날레를 찾은 관람객들은 전시가 끝난 후 무엇을 기억하게 될까? 100년 마스터플랜이 현재에도 어떤 긍정적인 영향을 미칠 수 있을까? 이러한 질문은 서울의 역사가 발굴된 층위를 실물로 전시한 서울도시건축전시관 입구로 우리를 이끈다. 아스팔트로 깔끔하게 포장된 세종대로는 자동차가 주체가 된 도시계획의 대표적 사례이다. 역사적 축을 따라 위치하고 있으며, 보행로 확장이라는 현재의 목표를 바탕으로, 과감한 개입을 시도한 아이디어다. 차 없는 거리를 조성하고 한 걸음 더 나아가, 북악산-관악산 축을 녹지 네트워크와 연계해 시각적으로 복원하는 가능성을 제시한다.

어떻게 하면 현재의 잠재력을 미래에 투영해 자연유산의 가치를 보여줄 수 있을까? '패치'는 서울 전체를 구성하고 있는 점토, 모래, 세사 등이 여러 층으로 이루어진 구 모양의 땅이다. 붉은색은 100년 마스터플랜의 디지털 공간을 체험할 수 있는 특별한 QR 코드가 포함되어 있는 넓은 공간이다. 실물 전시물 근처에 배치되어 관람객이 직접 사진을 찍으며 풍경을 체험할 수 있다.

'땅의 도시, 땅의 건축'이라는 독특한 철학의 진정한 가치는 서울도시건축전시관의 정문에서 예술적 개입으로 시작되면서, 건축가와 도시학자가 맡은 책임을 보여준다. 한 국가의 땅의 진정한 가치는 자연, 문화, 기술과 조화를 이루는 거주지의 품격이라는 사실을 많은 도시가 배울 수 있을 것이다. 단순한 '패치' 하나가 강력한 도구가 되어, 과거의 유산과 현재의 스마트 기술을 연결하고 전 세계의 모범이 되는 서울의 미래를 구상해냈다.

셀마 앨리호지치(Selma Alihodžić)는 하이브리드 디자인과 도시 재생 전문가다. 슈투트가르트 국립 미술대학에서 디자인 이론과 공유 경제 전략을 강의했고, 예술가 및 지역 NGO와 함께 유럽 전역에서 도시 안의 개입을 구현했다. 제14회 베니스 건축 비엔날레의 미국관 작업에 참여했으며, 스위스와 독일의 서적 및 잡지에 글이 게재되었다. 헤르초크 & 드 뫼롱(Herzog & de Meuron) 등과 협업했으며 현재 스위스 바젤에 거주하고 있다.

서울 100년 마스터플랜전

PATCH—SEOUL 2023–2123 MASTERPLAN

Type G
Selma Alihodžić(Selma Alihodzic)
SITE: U14, Sejong-daero Area
KEYWORDS: Resilience,
Ecology, Mobility
COUNTRY: Switzerland

What does the visitor of the 4th Seoul Biennale of Architecture and Urbanism take home after the exhibition? How can a 100-Year-Masterplan have a positive impact already today? These questions lead to the doors of Seoul Hall of Architecture and Urbanism, which also contains a display of excavated layers of Seoul's history as physical matter. Sejong-daero as a neatly sealed off asphalt surface is representative of a urban planning in which the car is the main actor. Located along the historical axis, building upon the current aims to extend pedestrian walkways, this idea argues for a bold intervention. By creating a car-free zone the potential of going one step further calls for action: restoring the visual Bugakasan-Gwanaksan-Axis with a linked green network.

How to show the value of natural heritage, projecting the potential of the present into the future? Patch is a piece of sphere-shaped land made of layers on which the entire Seoul is built: clay, sand, silt. The red is expansive as it contains a special QR-code that opens the door to experience a digital space: the 100-Year-Masterplan. It is laid out nearby the excavations on display can be taken by the visitor to interact with the landscapes.

As the real value of this unique land-architecture-land-urbanism-philosophy started as an artistic intervention at the front door of Hall it shows the responsibility of architects and urbanists. Many cities will learn from this idea: the real value of the land of a nation is the quality of habitat created in harmony with the nature, culture and technology. A simple patch became a powerful tool to connect heritage of the past, using smart technology of the present and envisioning a future of Seoul that sets an example for the world as a whole.

Selma Alihodzic is dedicated to hybrid design practices and urban regeneration. At the State Academy of Fine Arts in Stuttgart she taught design theory and sharing economy strategies. Together with artists and local NGOs she realized urban interventions across Europe. She contributed to the American Pavilion at the 14th Venice Architecture Biennale and her writing has been published in Swiss and German books and magazines. She collaborated with Herzog & de Meuron among others and is based in Basel, Switzerland.

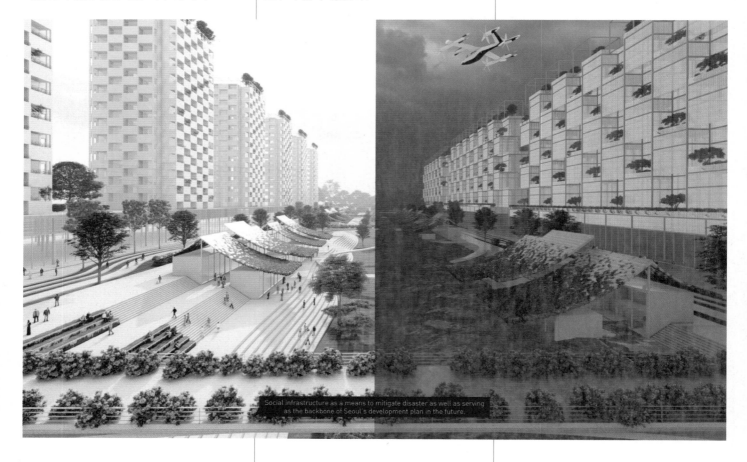

서울 루프: 향후 100년을 위한 서울의 기후변화 회복력 강화 계획

Type G

임 테어 민

참여자: 진 차오 주, 완 슈엔 우
대상지: U14, 여의도–잠실 일대
키워드: 회복, 공공성,
 인프라스트럭처, 환경
소속 국가: 대만

전 세계의 많은 도시와 인구 밀집 지역이 그렇듯, 서울도 기후변화의 돌이킬 수 없는 영향으로 인한 큰 도전에 직면해 있다. 해수면 상승, 점점 극단적이고 예측 불가능한 폭우, 극한의 기온 등의 현상이 나타나고 있다. 최근 2022년 여름 대홍수는 80년 만에 가장 많은 강우량을 기록해 인명, 주택, 생계의 터전을 앗아갔다.

이러한 전제하에 서울은 이러한 과제를 해결하기 위한 종합적인 기후 계획이 절실히 필요하다. 대도시의 자연적, 지리적 특성의 이점을 활용할 수 있는 기회가 있다. 땅의 도시와 땅의 건축을 만들어내는 것은 서울의 기후 회복력을 강화하는 데 핵심적인 접근법일 뿐만 아니라, 이 위대한 도시의 진화하는 정체성에도 기여할 것이다. 이 아이디어는 서울의 새로운 도시성을 위한 기반으로서 인프라와 자연을 활용하는 마스터플랜을 요구한다. 한강 양쪽 지역을 둘러싸는 40km 길이 링 형태의 새로운 개발 구역으로 구성된다.

서울의 폭우는 점점 더 빈번히 발생하며, 치명적인 피해를 낳고 있다. 이는 단순한 환경 문제가 아니라 사회적 문제이기도 하다. 최악의 피해를 입은 지역은 도시 재생, 공공시설 및 공간 확충이 절실히 필요하다. 결정적으로 홍수 방어 및 보호가 필요하다. 재난 인프라를 도시 재생의 촉매제로 사용하는 도시 개입을 구상할 수 있을까? 홍수 방어와 도시 재생은 상호 건설적인 도구가 될 수 있을까?

우리는 서울 한양도성에서 영감을 받아, 도시 재생이 절실한 도시 낙후 공간이자 빈곤층 밀집 지역인 여러 수해 지역을 연결하는 인프라 링을 제안한다. 이러한 문제들은 서로 불가분의 관계에 있기 때문에 사회 인프라 접근 방식은 도시 전체에 장기적이고 의미 있는 영향을 미칠 것이다. 청계천 복원 사업의 성공 사례에서 알 수 있듯이, 하부 가로(sub-street) 단위의 공공공간은 매우 실현가능한 아이디어임이 확인되었다. 우리는 이를 확장하여 도시의 지리적 중심을 둘러싸는 빗물 저류지를 만들 것을 제안한다. 이 저류지는 기반시설로서, 과잉 빗물을 모아 한강과 교차하는 두 구역으로 흘려보낸다. 세심하게 설계된 수문은 해수면 상승으로부터 이 공간을 보호하는 동시에 강으로 물을 방류하는 출구 역할도 한다. 재해가 없는 날에는 새로운 공공공간이자 친환경 이동 통로로 활용될 수 있는, 가치가 매우 높은 시설이다.

Social infrastructure as a means to mitigate disaster as well as serving as the backbone of Seoul's development plan in the future.

Seoul Loop: A Plan for Seoul's Resilience against Climate Change for the Next 100 Years
Type G
Lim Ter Min
TEAM MEMBERS:
Qin-Chao Zhou, Wan Hsuan Wu
SITE: U14, Yeouido–Jamsil Area
KEYWORDS: Resilience, Publicness, Infrastructure, Environment
COUNTRY: Taiwan

As with many cities and population centers around the world, Seoul is facing a major challenge against what appears to be the irreversible effects of climate change. Sea levels are rising, storm weather increasingly extreme and unpredictable, and extreme climatic temperatures.

Our proposal calls for a masterplan that draws from infrastructure and nature as the basis for a new urbanism of Seoul. It comprises of a new 40km-long development ring zone that encircles an area on both sides of the Han River.

Is there a way to create an urban intervention that uses disaster infrastructure as a catalyst for urban regeneration? Can flood mitigation and urban regeneration be mutually constructive tools?

As inspired by the Ancient Fortress Walls of Seoul, we propose a ring of infrastructure that connects many flood disaster zones in Seoul that are also spaces of urban blight and destitute in dire need of urban regeneration. Because these issues are inextricably linked, the social-infrastructure approach will create a long-lasting and meaningful impact to the entire city.

As evidenced by the success of Cheonggyecheon Stream Restoration Project, we witness that a sub-street level public space is a highly feasible idea. We propose to expand on this idea to create a stormwater detention reservoir that encircles the geographic center of the city. As infrastructure, it captures excessive rainfall and channel them to two zones that intersect with the Han River. With carefully designed water locks, they protect these spaces against rising sea levels, but are also outlets for water evacuation into the river. On days that are not impacted by disaster, these reservoirs are extremely valuable as new public spaces and eco-friendly mobility routes.

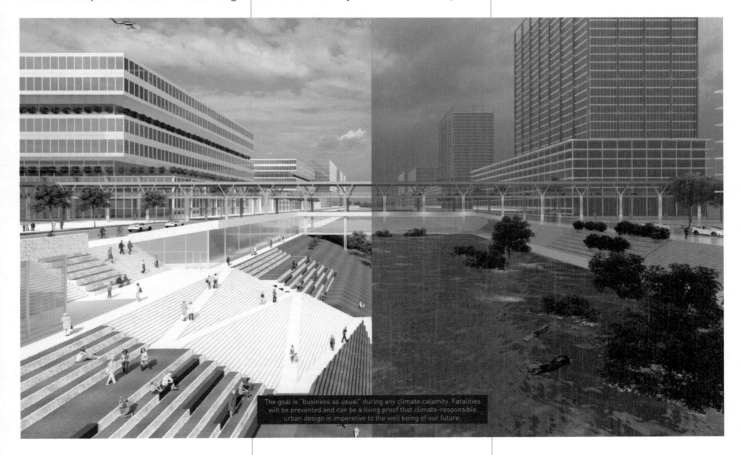

The goal is "business as usual" during any climate calamity. Fatalities will be prevented and can be a living proof that climate-responsible urban design is imperative to the well being of our future.

『생산적 한가람』:
문화와 생태의 마당으로서의 한강
Type G
문동환, 클레이튼 스트레인지,
시어도어 호어, 김동세, 에반 시, 맹필수,
김지훈, 켈리 워터스
대상지: U14, 한강 전체 일대
키워드: 경관, 인프라스트럭처, 생태, 교통
소속 국가: 한국, 미국

맥락적이고 시대를 초월하며 사회적,
생태적으로 책임감 있는 디자인 접근 방식은
미래 도시에 대한 새로운 비전을 발전시키는
다학제적 시너지를 강화한다.

〈생산적 한가람〉은 한강을 서울의 중심 공공공간으로 재탄생 시키기 위해 30개의 교량과 강변을 총체적인 녹지 네트워크로 탈바꿈시키는 프로젝트다. 기존의 교량과 수변은 생산적이고 성능이 우수한 공공 인프라로 점진적으로 변모하게 된다. 이 단계적인 과정을 통해 보행자 중심의 플랫폼이 만들어지고, 에너지가 생산되고 공기와 물이 여과되는 공간들이 구성될 것이다. 교량은 걷고, 달리고, 자전거를 탈 수 있는 연속적인 산책로 역할 외에도, 늘어난 홍수로 인한 영향을 완화하는 다기능 '마당' 공간이 되어 강의 새로운 부드러운 경계부에 통합될 것이다. 휴먼 스케일에서는 놀이터, 피크닉 공간, 수영장, 산책로, 학습 센터, 레스토랑, 카페가 다양한 연령대의 시민들이 함께 어울리고 공유할 수 있는 새로운 수변 공간이 될 것이다. 또한 교량과 강변은 기후변화와 물 위기의 영향을 능동적으로 완화하는 인프라로 개조된다. 〈생산적 한가람〉은 서울 주변의 하천과 산, 태백산맥과 황하로 이어지는 수역과 서울시민을 연결하고, 한강의 생태적 잠재력을 증폭시켜 서울의 미래 100년을 위한 다양한 사회정치적 변화를 촉발함으로써, 서울의 새로운 공동 정체성을 능동적으로 창출한다.

New York Eight는 하버드 디자인 대학원에서 처음 만난 건축가, 도시 디자이너, 조경가, 학자들로 구성된 팀이다. 오늘날 건축 환경이 직면한 복잡한 사회- 정치적 문제에 공간 디자인이 어떻게 대처할 수 있는지에 대한 학제 간 대화를 통해 협업을 진행하고 있다. <New York Eight>의

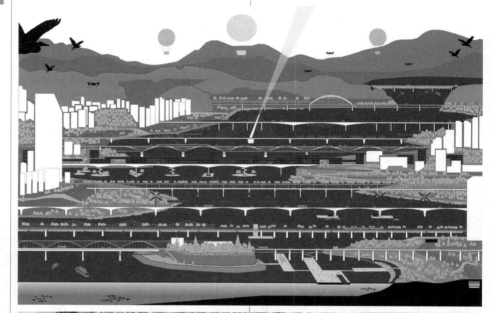

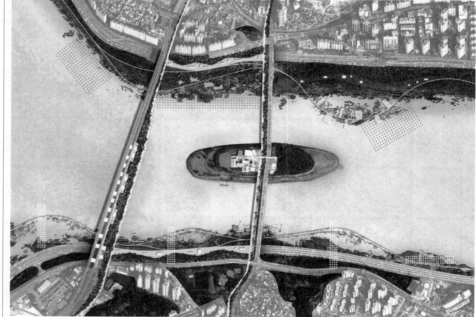

Productive Han-Ga-Ram: Han River as Madang of Culture and Ecology

Type G
Donghwan Moon, Clayton Strange,
Theodore Hoerr, Dongsei Kim,
Evan Shieh, Pilsoo Maing, Jihoon Kim,
Kelly Watters
SITE: U14, Hangang River Area
KEYWORDS: Landscape,
Infrastructure, Ecology, Mobility
COUNTRY: Republic of Korea, USA

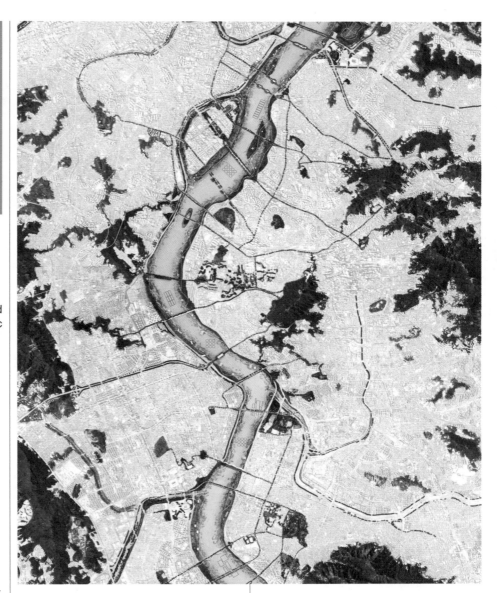

Productive Han-Ga-Ram reimagines the Han River as Seoul's central public space by transforming its thirty bridges and riverfronts into a collective green network. The existing bridges and the waterfronts will be gradually transformed into a productive and performative public infrastructure. This phased process will create a series of pedestrian-oriented platforms and spaces where energy is produced, air and water are filtered. In addition to the continuous trails for walking, running, and biking, these bridges will become multi-functional 'madang' spaces integrated into rivers' new soft edges that mitigate the effects of increasing floods. At the human scale, playgrounds, picnic areas, pools, trails, learning centers, restaurants, and cafes, provide opportunities for young and seniors to mingle and share the river's new spaces. Further, bridges and riverfronts will be retrofitted into infrastructure that proactively mitigates the increasing impacts of the changing climate and water crisis. *Productive Han-Ga-Ram* generates a new collective identity for Seoul proactively by connecting the people of Seoul to its immediate waters and mountains and to the water bodies that connect to the Taebaek Mountains and the Yellow River and amplify Han River's ecological potential to trigger a series of sociopolitical transformations for Seoul's next 100 years.

New York Eight is a team of architects, urban designers, landscape architects, and academics who first crossed paths at the Harvard Graduate School of Design. Their collaborations are driven by interdisciplinary dialogues that interrogate how spatial design can confront today's complex socio-political issues facing our built environments. New York Eight's contextual, timeless, socially, and ecologically responsible approach to design amplifies their multi-disciplinary synergistic approaches that advance new visions for our future cities.

30% REDUCED HEATING LOADS
25% REDUCED COOLING LOADS

which transmits daylight to living units
on the outside of the donut-shaped plan.

Each 3m x 4.2m panel will provide vitamins
for 3 people for 1 year.

여의도 파사드 100년 기록학
Type G
우재훈, 샬롯 다치에르노, 클레런스 리
대상지: U14, 여의도 일대
키워드: 환경
소속 국가: 한국, 미국, 호주

이 프로젝트는 2125년을 배경으로 하는
어느 한 박물관의 전시로 구성되어 있다.
'아카이브롤로지(Archivology)'라는 제목의
전시 소개 팻말이 관람객에게 다음을
소개한다:

2120년, Samsazon은 서울을 세계 3대 지속
가능한 도시 중 하나로 선정했다. 세계에서
가장 인구 밀도가 높은 도시 중 하나였던
서울이 어떻게 인구 증가와 천연자원 감소
사이에서 균형을 유지하며 환경 도시주의의
모범이 될 수 있었을까? 우리 건축 기록
팀과 함께 지난 세기 동안 대한민국 수도의
변화를 살펴보자. 이번 조사는 서울의
도시 역사에서 존재하는 하나의 건축 구성
요소인 커튼월 패널에 초점을 두고 있다.
이 구성 요소는 우리가 세상을 바라보는
렌즈이자 내부와 외부를 가르는 장벽이며,
차곡차곡 쌓아 올려 궁극적으로 서울 전체의
에코토피아(Ecotopia)를 연결하는 아주
작은 단위 요소이다.
 이번 전시는 2023 서울
도시건축비엔날레의 주제인 100년의 세월과
축을 공유하는, 물리적 표현과 디지털 시각화
기법을 결합한 전시이다. 전시는 2025년,
2050년, 2075년, 2100년, 2125년의
커튼월 패널을 각각 묘사한 5개의 이미지를
중심으로 구성된다. 방문객들은 1) 단일
커튼월의 규모와 2) 도시의 규모라는 두
가지 축척으로 이 전시를 살펴볼 수 있다.
관람객은 스마트폰을 사용하여 각 패널의
영상물 정보를 QR 코드를 통해 시청할
수 있다. 각 시점을 묘사하는 영상물은 각
커튼월 패널이 존재하는 더 큰 사변적 틀을
묘사하고 건축적 선택과 결정, 그리고 도시

전체에 미치는 영향에 대한 설명을 제공한다.
본 전시를 통해 관람객들이 미시적, 거시적
규모와 이 둘 사이의 상호 관계에 대해
생각해 볼 수 있기를 바란다. 아주 작은 건축
요소도 도시 전체에 광범위한 영향을 미칠
수 있다.

대학 동기, 전문가, 교육자로서 5년 이상의
협업 경험을 가진 다양한 디자이너로 구성된
팀이다. 건축적 제안을 발전시키고, 긴급한
사회 문제를 해결하며, 미래의 가능성과
대안을 구상하기 위한 파워 내러티브 설계와
시나리오 기획을 중시한다.

서울 100년 마스터플랜전

[Archivology] 100 Years of Yeouido Facades

Type G
Jaehun Woo, Charlotte D'Acierno,
Clarence Lee
SITE: U14, Yeouido Area
KEYWORDS: Environment
COUNTRY: Republic of Korea, USA,
Australia

This project is structured as a museum exhibit, set in the year 2125. The introductory wall plate to the exhibit, titled "Archivology" informs visitors: In 2120, the Samsazon corporation designated Seoul one of the world's top three sustainable cities. The distinction prompted many to ask: How did what was, and still is, one of the densest cities in the world balance its growing population and dwindling natural resources to become the paragon of environmental urbanism? Our investigation focuses on a discrete architectural module within the urban history of Seoul: a single curtain wall panel. These components are the lenses through which we view the world, the barrier between interior and exterior, and the micro units which build upon each other to eventually connect the entire ecotopia of Seoul.

In the spirit of the 100-year timeline of the 2023 Seoul Biennale, this exhibit combines tactile physical representations as well as digital visualization techniques. The exhibit is organized around 5 scale drawings, each depicting a single curtain wall panel from the years 2025, 2050, 2075, 2100, and 2125. We invite visitors to explore these drawings at two scales: 1) the scale of a single unit and 2) the scale of the city. Visitors can also use their smartphones to access video information on each panel. In the exhibition, these narrative videos depict a larger speculative framework for which each of the panels exist and provide explanations for the architectural decisions and their impacts on the city at large. It is our hope that this exhibit inspires visitors to think at

UIDONG SQUARE YEAR 2075

AVERAGE DAILY PANELS ASSEMBLED: 16

Their frames now made of timber or 75% recycled metal.

YEOUIDO PARK YEAR 2100

A series of small mirrors embedded within the panels

both micro and macro scales, and the reciprocal relationship between the two. Even the smallest architectural components can have a broad impact on an entire city.

They are diverse team of designers with 5+ years of experience collaborating as classmates, professionals, and educators. We believe in the power narrative design and scenario planning to cultivate architectural propositions, address urgent social issues, and envision future possibilities and alternatives.

GUEST CITIES EXHIBITION

Parallel Grounds: Cities between Density and Public Value

고밀도 다층 도시에 던지는 여섯 가지 질문

페러럴 그라운즈: 도시의 활력을 만드는 밀도와 공공성

activity
ground?
NDS

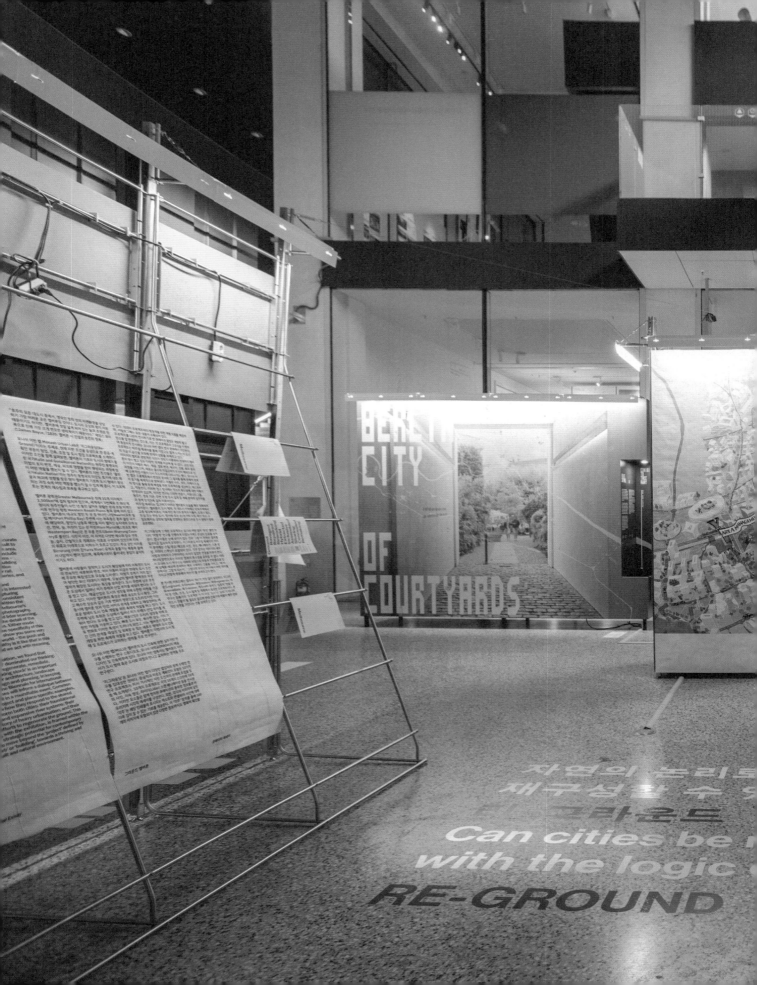

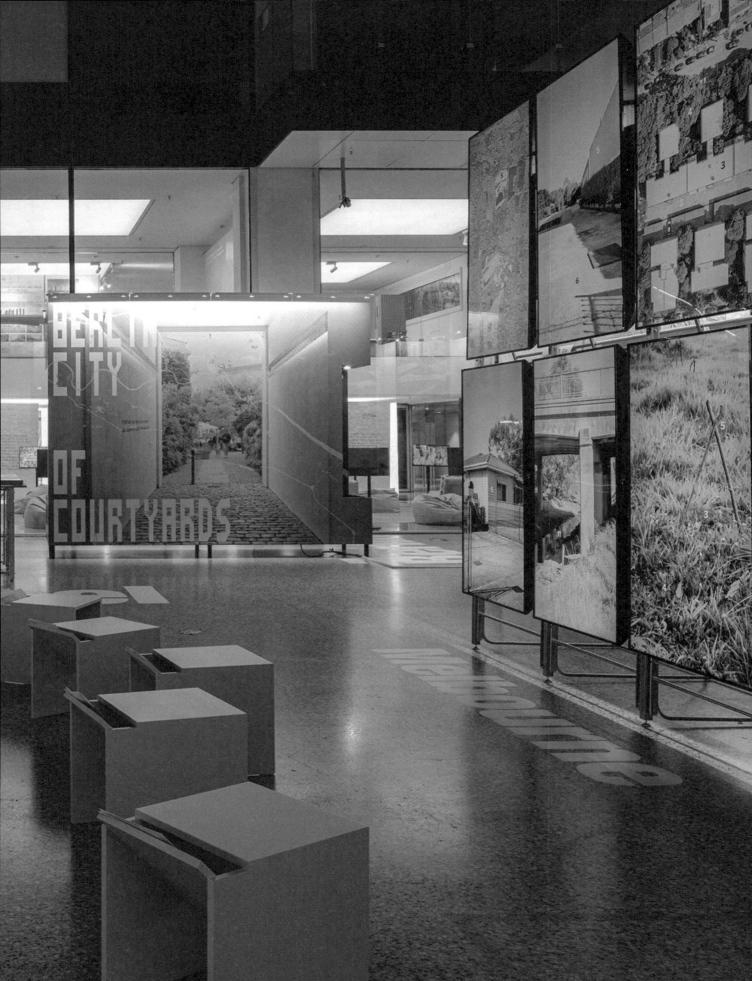

Ikebukuro,
Tokyo:
Probably
Public Space?

게스트시티전

GUEST CITIES
EXHIBITION

염상훈, 임진영

패러럴 그라운즈: 도시의 활력을 만드는 밀도와 공공성

제4회 서울도시건축비엔날레의 주제 '땅의 건축, 땅의 도시'는 산길, 물길, 바람길 등 지형의 회복과 존중을 이야기한다. 급격하게 성장한 도시에서 자연과 지형을 회복하기 위해서는 도시 공간의 다층적 활용과 유기적인 연계를 고려하게 되며, 이 과정에서 도시는 밀도와 공공성의 균형을 고민하게 된다. 게스트시티 전시에서는 물리적으로, 사회문화적으로 다층화한 땅의 구성에서 어떻게 그라운드 레벨(Ground level)의 활력을 살리고, 밀도와 공공성을 동시에 다룰 것인가에 대해 질문한다.

우리가 누리는 도시는 그라운드에서 시작한다. 도시의 활력이 시작되는 지상 1층, 거리와 직접적으로 만나는 그라운드 레벨(Ground level), 스트리트 레벨이다. 이곳에서 바라본 도시의 공간 구조는 시민들이 직접 경험하는 중요한 요소이자, 교류, 이벤트, 상업 등 여러 활동이 시작되는 기본적인 토대가 된다. 하지만 도시가 고밀화, 다층화되면서 그라운드 레벨(Ground level)은 복잡한 상황을 마주하게 되며, 그라운드 레벨(Ground level)의 분리와 단절은 도시의 공적 활동을 한정하게 된다.

'패러럴 그라운즈(Parallel Grounds)'에서는 밀집의 방식이 땅과 밀접하게 연계할 때 작동할 수 있다는 전제 아래 '밀도를 다루면서 공공성을 늘리는 시도'들에 주목한다. 이번 전시는 고밀화를 단순히 여러 기능의 수직적 적층으로 접근하는 대신, 그라운드의 의미를 재조명하여 공공의 활동을 증대시키는 방식으로 이해하고자 한다. 이를 위해 그라운드의 성격을 들여다보고 이를 확장하거나 재구성하는 여러 도시의 사례를 살펴본다.

이미 실현되었거나 실현되고 있는 프로젝트를 통해 화려한 결과물 너머의 과정, 즉, 각 주체가 어떻게 서로의 목적과 이익을 공유하고 충돌하며 갈등을 해결하고 조율했는지, 그 작동 방식을 살펴볼 예정이다. 더불어 효용성과 공적 가치를 동시에 다루는 각 도시의 사회적, 정치적, 법적, 행정적 배경을 함께 들여다봄으로써 도시의 작동 방식에 주목하고자 한다.

이를 위해 전시는 각 도시에 함께 생각해 볼 질문을 던진다. 고밀도 다층 도시에 던지는 6개의 질문은 전시의 소주제이기도 하며, 그라운드의 개념, 성격, 가치를 묻는 것에서 출발해 밀도와 공공성, 사유재산과 공익을 조율하는 방법, 도시의 단절을 잇거나 새로운 땅을 만들어내는 방식, 다층화한 도시 공간에서 도시의 활력을 유지하기 위한 고민 등을 담고 있다. 도시 환경을 조성하는 거대하고 지난한 프로젝트를 실현하기 위해 우리가 고민해야 할 것이 무엇인지, 랜드마크와 같은 결과물 너머를 주목함으로써 도시 공간을 개선하기 위해 어떠한 사회적 합의가 필요하고 어떻게 공동의 선을 이룰 수 있는지 아이디어를 얻을 수 있길 기대한다.

*
본문의 주제 텍스트(빨간색, 노란색)는 큐레이터, 일반 텍스트는 작가의 글임을 밝힙니다.

게스트시티전

Sang Hoon Youm, Jinyoung Lim

PARALLEL GROUNDS: CITIES BETWEEN DENSITY AND PUBLIC VALUE

The 4th Seoul Biennale of Architecture and Urbanism revolves around the theme of "Land Architecture, Land Urbanism." This theme underscores the importance of recognizing and restoring our connection to the land, encompassing land paths, waterways, and wind routes. As urban areas rapidly expand, there's a pressing need to consider multi-level usage and interconnections within urban spaces. These considerations must balance between the density of the city and enhancement of public spaces. The *Guest Cities Exhibition* delves into these complex topics, questioning how we can invigorate the vibrancy at the ground level within multifaceted physical and socio-cultural terrains, and whether it's possible to address urban density and public space in tandem.

The city as we know it, starts at the ground level. The ground level shapes our immediate urban experience and serves as the foundational stage for a myriad of activities, from personal interactions to events and commerce. Yet, as urban areas grow denser and more stratified, the very essence of this ground level is challenged by intricate dynamics. The segmentation and detachment of this crucial plane curtail the vibrancy and breadth of public activities within the city.

"Parallel Grounds" emphasizes the quest to expand public spaces amidst increasing urban density. Its exploration operates on the belief that any successful densification strategy must inherently align with the underlying ground conditions. Rather than viewing densification merely as a vertical stacking of functions, the exhibition aims to redefine it as a means to bolster public engagement by reimagining the concept of the ground itself. To achieve this, the exhibition delves into the very essence of the ground, spotlighting city examples that are either broadening or reshaping their foundational terrains.

Through both completed and ongoing projects, we aim to delve deeper than just the impressive end results. We'll explore how various stakeholders aligned their goals and interests, and the methods employed to resolve disputes and ensure coordination. The exhibition will further shed light on the intricacies of urban operations by analyzing the social, political, legal, and administrative contexts cities navigate when they are dealing with issues of both effectiveness and public value.

With this objective in mind, the exhibition poses six questions which form the exhibition's six sub-themes. They encompass inquiries into the definition, nature, and value of the ground; strategies to harmonize density with public realms, private property against the greater public interest; methods for bridging urban voids or even crafting new terrains; and sustaining urban dynamism within multi-tiered urban environments. By looking beyond, the allure of iconic landmarks and addressing the monumental challenges of urban development, we hope to understand the societal consensus necessary for refining urban spaces and directing our collective efforts towards the greater good.

*
Body text(red, yellow) was written by curators, plain text by artists and studios.

그라운드에서 공적 활동은 어떻게 만들어지는가?
리빙 그라운드

리빙 그라운드에서는 땅(Ground)에 대한 시대적 개념과 건축가들의 제안에서 출발해, 그라운드의 성격을 어떻게 봐야 할지 질문한다. 도시 활동의 출발이 되는 그라운드에서 무엇이 활력을 만드는지, 다층화된 도시에서 시민들의 활발한 활동을 끌어내려면 무엇을 고민해야 할지, 삶의 토대로 그라운드를 바라본다.

먼저 버려진 철도 노선(40년 후 하이라인이 되는 곳)을 주거 용도로 재활용하는 1981년 계획안 이후로, 지형과 상호작용을 통해 도시 맥락에 대응하면서 공동 공간을 만들어내려 한 스티븐 홀의 스터디를 들여다본다. 홍콩의 다층적 그라운드를 리서치하고 엑소노메트릭으로 풀어낸 〈지면이 없는 도시〉의 드로잉도 함께 소개한다. 헤어초크 & 드 뫼롱의 거대한 단면들은 지면에서 이어지는 그라운드의 다층적 활용에 관한 생각을 보여주며, 베를린 도시의 중정이 갖는 역사적 의미와 성격, 존 린과 리디아 라토이가 탐색하는 중국 전통 지하 주택을 현대적으로 활성화하며 땅의 개념을 재정의하는 작품을 소개한다.

Z-차원 건축
스티븐 홀 아키텍츠
뉴욕, 선전, 난징, 청두 [1]

1981년 스티븐 홀은 뉴욕 첼시 지역의 버려진 고가철도를 주택과 공공공간으로 활용하는 계획안을 발표한다. 40년 후 지금의 하이라인으로 바뀐 곳이다. 철로라는 인프라를 그라운드로 확장한 이 〈브리지 하우스〉 이후로 스티븐 홀은 도시의 다층적인 구조에 대응하며 조경과 건축을 융합하는 건축 유형을 실험해왔다. 이는 40여 년간 다양한 프로젝트로 이어져 지형과 상호작용하는 입체적인 건축을 선보이고 있다. 건축의 다차원적인 형태는 대중에게 대규모 녹지 공간을 개방할 뿐만 아니라 하나의 경관을 만들어낸다.

스티븐 홀의 작업에서 일관되게 보이는 땅과의 긴밀한 관계, 조경과 건축의 통합 등의 접근은 패러럴 그라운드의 개념이 도시에 어떻게 실현되고 또 어떻게 공공공간을 만들며 녹지를 제공할 수 있는지를 보여준다. 이번 전시에서 스티븐 홀 아키텍츠는 Z차원의 건축 개념을 보여주는 스티븐 홀의 스케치와 프로젝트를 통해 지형에서 확장한 입체적인 건축 개념이 어떻게 전개되었는지 보여주고자 한다.

짐나지움, 1977-1978
위치: 미국 뉴욕
프로그램: 버려진 철도 차량 부지의 재사용을 위한 전반적인 계획의 일환으로 스포츠 시설이 포함된 보행교
현황: 개념 설계

짐나지움 브리지는 하이브리드 건물로, 긍정적인 경제적, 물리적 효과를 창출하기 위해 특별한 전략으로 통합되었다. 회의, 휴식, 업무 활동이 하나의 구조물에 응축되어, 커뮤니티에서 랜달스 아일랜드 공원으로 연결되는 다리를 구성한다. 커뮤니티 구성원은 임금을 받고 정상적인 업무일에 맞춰 계획된 신체 활동에 참여한다. 빈곤층이 사회에 재진입하고 정상적인 일과에 익숙해지며 개인의 잠재력을 개발할 수 있는 힘을 얻는 수단이다. 여러 개의 다리가 겹쳐진 형태의 건축물이다.

브리지 하우스, 1979-1982
위치: 미국 뉴욕
프로그램: 주택, 공공공간 도시 연결성
면적: 13,703m²
현황: 개념 설계

브리지 하우스 뉴욕시 첼시 지역에 버려져 있는 고가 철도 연결로의 상층부 구조물(현 하이라인)에 지어졌다. 이 철골 구조물은 허드슨 강과 평행한 웨스트 19번가부터

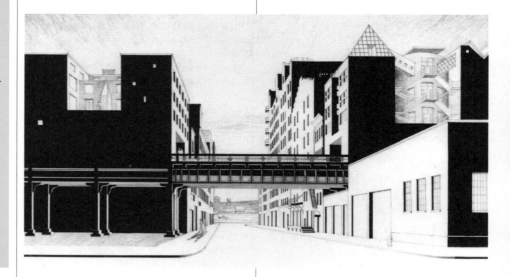

↑ 브리지 하우스, 자료 제공: 스티븐 홀 아키텍츠, 뉴욕, 1981
The Bridge of Houses, Courtesy of Steven Holl Architects, New York, 1981

게스트시티전

HOW IS PUBLIC ACTIVITY CREATED ON THE GROUND?
LIVING GROUNDS

Starting from the evolving definitions of ground across different eras and the perspectives of architects, we delve into understanding the essence of the ground. We view the ground as the bedrock of life, investigating what breathes life into it as the epicenter of all urban endeavors. Moreover, we consider the factors that promote active participation of citizens in a multi-tiered urban setting.

We kick off with Steven Holl's visionary approach. Since his 1981 proposal for reusing the old, abandoned train lane (what would become later as the Highline) to build above them new housing, Holl has consistently aimed at creating communal spaces by interacting with the terrain in responding to the city's unique contexts. Also showcased is insightful research on Hong Kong, Cities Without Ground. The axonometric illustrations capture the multi-layered essence of Hong Kong's urban landscape. Herzog & de Meuron's signature expansive cross-sections epitomize the multi-layered potential of ground utilization. Additionally, we highlight projects that seek to reshape our understanding of the ground. This includes the historically resonant courtyards of Berlin and John Lin and Lidia Ratoi's innovative endeavors in rejuvenating traditional Chinese underground homes.

Z-Dimension Architecture
Steven Holl Architects
New York, Shenzhen, Nanjing, Chengdu

In 1981, Steven Holl unveiled a visionary proposal to repurpose an obsolete elevated railway in New York's Chelsea district, which after four decades is now known as the Highline, into a fusion of housing and public space. Since his innovative "bridge house" concept, which intertwined the railway's infrastructure with the ground, Holl has consistently delved into an architectural paradigm that marries landscape and structure, addressing the city's intricate layered form. Over the ensuing 40 years, this exploration has given birth to an array of projects that echo the ethos of three-dimensional architecture in harmony with the land. This multifaceted architectural form not only unveils expansive green spaces for the public but also stands as an iconic landmark.

Steven Holl's architectural journey underscores a profound relationship with the land and an enduring commitment to integrating landscape and architecture. This approach epitomizes how the principle of Parallel Grounds can manifest in urban realms, carving out public spaces and bestowing green lungs. Through this exhibition, Steven Holl Architects seeks to illuminate how the Z-dimensional architectural philosophy evolved in synergy with the terrain, with a vivid display of the firm's sketches and projects.

GYMNASIUM, 1977–1978
Location: New York City, United States
Program: A pedestrian bridge containing athletic facilities as part of an overall plan for re-use of abandoned railroad yards
Status: Concept Design

The Gymnasium Bridge is a hybrid building synthesized as a special strategy for generating positive economic and physical effects. The bridge condenses the activities of meeting, physical recreation, and work into one structure that simultaneously forms a bridge from the community to the park on Randall's Island. Community members participate in physical activities organized according to a normal workday with wages. The bridge becomes a vehicle from which destitute persons can re-enter society, become accustomed to a normal workday, and help gain strength to develop their individual potential. The form of the architecture is a series of bridges over bridges.

THE BRIDGE OF HOUSES, 1979–1982
Location: New York City, United States
Program: Housing, public space urban connectivity
Area: 13,703m²
Status: Concept Design

The site and structural foundation of the Bridge of Houses is the existing superstructure of an abandoned elevated rail link in the Chelsea area of New York City. This steel structure is utilized in its straight leg from West 19th Street to West 29th Street parallel to the Hudson River. West Chelsea is changing from a warehouse district to a residential area. With the decline of shipping activity on the pier front, many

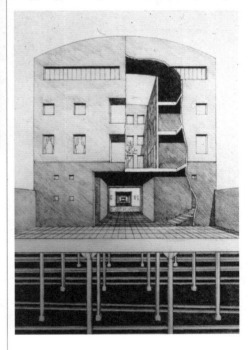

↑ 브리지 하우스, 자료 제공: 스티븐 홀 아키텍츠, 뉴욕, 1981
The Bridge of Houses, Courtesy of Steven Holl Architects, New York, 1981

웨스트 29번가까지의 직선 구간에 해당한다. 웨스트 첼시는 창고 지역에서 주거 지역으로 바뀌고 있다. 부두 앞의 해운업이 쇠퇴하면서 비어 있는 창고들을 주거용 원룸으로 개조하는 사례가 늘고 있기 때문이다. 브리지 하우스는 주거지로서 이 지역의 새로운 특성을 드러낸다. 기존 다리를 철거하지 않고 재사용함으로써 도시의 특성에 영구적으로 이바지할 것이다.

미국기념도서관, 1988
위치: 독일 베를린
프로그램: 미국기념도서관
리노베이션 및 증축
면적: 9,290m²
현황: 공모 수상작

이 작품은 공모전 수상작으로 오픈 스택의 철학적 관점을 확장한다. 회로경험을 중심으로 장서를 구성하여 독자가 방해받지 않고 책을 접할 수 있는 공간을 설계했다. 이러한 회로는 건물을 순환하는 공공 경로로

도서관 전체 장서를 보여주며, 원래의 건물을 감싸는 슬립 링을 형성한다. 증축부는 기존 건물을 압도하거나 방해하지 않으면서, 공간에서 건물을 유지한다. 도서관을 도시의 게이트와 유사한 주요한 도시요소로 만듦으로써, 도시계획 내에서 부지의 중요성을 표현하고 있다.

도시의 경계부, 1989-1990
위치: 미국 피닉스
프로그램: 미국 대도시 외곽을 위해 설계된 다목적 주거 프로젝트
면적: 미정, 모듈 수에 따라 다름
현황: 개념 설계

피닉스 외곽에는 공간을 위한 여러 개의 고정 철근이 설치되어 있어, 도시의 경계, 사막지대의 시작점을 유추할 수 있다. 다락방 같은 거실 공간이 상층부에 조용히 분리되어 있으며, 사막의 일출과 일몰을 조망하는 새로운 지평선을 만들어낸다. 각 층마다 중정을 통해 출입할 수 있어 공동체

생활을 활성화한다. 문화 시설은 개방형 프레임 구조에 매달려 있다. 30'×30' 건물 섹션은 중공 철근 콘크리트 기둥 역할을 한다. 외관은 유색 콘크리트로 되어 있으며, 암(arm) 밑면은 고광택 처리되어 붉은 사막의 태양으로 빛난다.

나선형 섹터, 1990
위치: 미국 달라스
프로그램: 주거, 업무, 휴식 활동
면적: 약 12,090m²
현황: 개념 설계

텍사스의 나선형 섹터는 구역 개념에 따라 구조화되어, 주거, 업무, 휴식을 포함한 다양한 기능을 제공한다. 미래의 거주자들은 달라스/포트워스 공항에서 고속 열차를 통해 새로운 도시 구역으로 이동하게 된다. 새로운 계층 구조의 공공공간은 서로 다른 형태를 만들어내는 연속적인 공간에서 맞물리는 구조로 둘러싸여 있다. 지붕을 따라 이어진 여러 개의 공공 통로는 이동 평면을 형성해,

게스트시티전

vacant warehouses are being converted to residential lofts. The Bridge of Houses reflects the new character of the area as a place of habitation. Re-use rather than demolition of the existing bridge would be a permanent contribution to the character of the city.

AMERIKA-GEDENKBIBLIOTHEK, 1988
Location: Berlin, German
Program: Renovation and addition to American Memorial Library
Area: 9,290m²
Status: Competition, first prize

The design for this competition winning scheme extends the philosophical position of the open stack—the unobstructed meeting of the reader and the book—by organizing the offerings around a browsing circuit. The circuit is a public path looping the building, presenting the collection of the entire library. The circuit forms a slipped ring bracketing the original building. The extension holds the original building in space without over-powering/deferring

to it. The importance of the site within the city plan is expressed by making the library a major urban element, analogous to a city gate.

EDGE OF A CITY, 1989–1990
Location: Phoenix, United States
Program: Multi-use residential projects designed for the periphery of major American cities Area: Undetermined, dependent on number of modules
Status: Concept Design

Sited on the periphery of Phoenix, a series of spatial retaining bars infer an edge to the city, a beginning to the desert. The loft-like living areas in the upper arms hang in silent isolation forming a new horizon with views of the desert sunrise and sunset. Communal life is encouraged by entrance and exit through courtyards at grade. Cultural facilities are suspended in open frame structures. The 30' by 30' building sections act as reinforced concrete hollow beams. Exteriors are of pigmented concrete with the undersides

of the arms polished to a high gloss, and illuminated by the red desert sun.

SPIROID SECTORS, 1990
Location: Dallas, United States
Program: Housing, work and recreational activities
Area: Around 12,090m²
Status: Concept Design

The Spiroid Sectors in Texas are structured by following the concept of precincts, providing for a diverse mix of functions that include housing, work and recreational activities. Future residents are transported to the new urban sectors from the Dallas/Fort Worth airport via high-speed trains. A new hierarchy of public spaces is surrounded by interlocking structures in a continuous space that create different morphologies. Several public passageways along the roofs form a plane of movement that reinforces the interconnection between the different sectors. The spiral structures contain a mix of macro-programs: public transit

서로 다른 섹터 간의 상호연결을 강화한다. 나선형 구조물에는 대중교통 역, 건강센터, 영화관, 갤러리 등 다양한 거시적 프로그램이 수평, 수직으로 모두 연결되어 있다.

로마 현대미술관, 1999

위치: 이탈리아 로마
프로그램: 공공공간, 아카이브 사무실, 서비스 센터, 카페, 레스토랑, 루프탑
면적: 154,225m²
현황: 공모 수상작

역동적인 도시구성으로 설계되었으며, 루프가든의 공공 통로가 1층부터 최고층까지 시계 방향으로 구불구불하게 이어진다. 중앙입구 파빌리온과 연결된 육교가 지름길과 횡단로 역할을 하며, 흰색 콘크리트 큐브 형태의 이 파빌리온에는 정원과 리플렉팅 풀이 위치한다. 파빌리온은 개방성과 다공성이 특징이며, 퇴적 석회석으로 만든 플랫폼 위 1층에 위치한 다양한 카운터로 사람들을 맞이하고 방향을 안내하는 기능을 한다. 각 사무실과 부서는 넓은 공공공간층 위에 수직으로 편리하게 배치되어 있다.

로스앤젤레스 카운티 미술관, 2001

위치: 미국 LA
프로그램: 미술관 증축
면적: 8,593m²
현황: 공모전

LA 카운티 미술관(LACMA) 증축-캘리포니아 최대의 미술 전문 공공기관은 LA 광역지대를 사회적으로 응집하는 기능을 해야 한다. 게티 뮤지엄과 달리, LACMA는 거리에서 대중에게 직접 개방되어, 모든 계층과 연령대를 자유롭고 풍요로운 예술 경험의 세계로 초대할 수 있다. LACMA의 새로운 정체성으로서, 내부 공간에서 극적인 영감을 불러일으키는데 중점을 두고 있다. 외부를 내부로 끌어들이기 위해, 내부의 일부를 "Y"자형 캐년이라는 광활한 공공공간으로 드러내 24시간 무료로 개방하고 있다.

로이시움 복합건물, 2003

위치: 오스트리아 랑겐로
프로그램: 방문자 센터, 와이너리 전시 공간, 호텔
면적: 8,226m²
현황: 준공

본 프로젝트는 저장고, 와인 센터, 호텔 스파 리조트로 구성된다. 저장고의 기하학적 구조는 3차원 공간 언어로 추상화되어 건축의 바탕으로 녹아들었다. 각 요소는 저장고 고유의 공간적 특징을 공유하면서도 공간, 재료, 빛, 경험 등에서 개별적 특성을 띤다. 이 세 부분은 기하학적인 포도밭과 와이너리 주변 풍경과도 관계를 맺는다.

1. 지하 – 기존 저장고
2. 지상 – 와인 센터, 연결 램프
3. 스파 리조트 호텔

아이오와 미술대학동, 2006

위치: 미국 아이오와
프로그램: 조소, 회화, 판화용 시설 포함한 미술 및 미술사 건물, 대학원 스튜디오, 행정 사무실, 갤러리 및 도서관
면적: 6,503m²
현황: 준공

독립적인 형태의 건물보다는 인접한 대학 시설과 연결되는 도구이자 캠퍼스 공간의

창출 주체로 생각했다. 건물의 모호한 모서리는 연못의 경계와 맞닿아 새로운 캠퍼스 공간, 통로, 연결, 즉 캠퍼스의 다공성을 만들어낸다. '하이브리드 악기'에 비유되는 피카소의 1912년 조소 작품을 평면적으로 열린 건축 언어로 차용했다. 도서관의 2개 층은 건물을 낮추면서 연못과 맞닿을 수 있도록 캔틸레버 안으로 밀어 넣었다.

허드슨 야드, 2007

위치: 미국 뉴욕
프로그램: 마스터플랜, 복합 용도 프로젝트
면적: 3,444,240m²
현황: 공모전

이 프로젝트는 주변 환경과 조화를 이루며 LIRR 시설(롱아일랜드 철도)에 대한 간섭을 최소화하고 MTA(뉴욕시와 그 일대의 대중교통 운영 기관)에 상당한 경제적 가치를 돌려준다는 점에서 의미가 있다. 미드타운 맨해튼의 마지막 대규모 미개발지로, 21세기의 새로운 도시 패러다임을 창출할 수 있는 전례 없는 기회였다. 서스펜션 데크 설계안은 363만 평의 고밀도 복합 용도 공간을 제공하는 동시에 공공공간을 극대화하고 모든 방향과 접근로에서 부지의 다공성과 개방성을 가능하게 한다. 미드타운, 첼시 예술지구, 컨벤션 센터를 허드슨강으로 연결한다.

↑ 반케 센터, 자료 제공: 스티븐 홀 아키텍츠, 선전, 2009
Vanke Center, Courtesy of Steven Holl Architects, Shenzhen, 2009

stations, health centers, cinemas and galleries, connected both horizontally and vertically.

CENTER OF CONTEMPORARY ART IN ROME, 1999

Location: Rome, Italy
Program: Public space, archives offices service counters cafes and restaurants public grounds and rooftops
Area: 154,225m²
Status: Competition, first prize

The building is conceived as a dynamic urban composition, with a public pathway on the garden roofs winding clockwise from the ground floor until the highest level. Shortcuts and crosswalks are offered through the inclusion of overhead walkways connected with the central entrance pavilion, a white concrete cube that includes gardens and reflecting pools. The pavilion, marked by openness and porosity, performs the function of welcoming and orienting the public to the various counters, all located on the ground floor on a platform made of travertine. The respective offices and departments are conveniently placed vertically above the grand public space level.

LOS ANGELES COUNTY MUSEUM OF ART, 2001

Location: Los Angles, CA, US
Program: Museum expansion
Area: 8,593m²
Status: Competition

The expansion of the Los Angeles County Museum of Art—California's largest public institution devoted to art, should be a social condenser for greater Los Angeles. Unlike the Getty Museum, LACMA can open directly to the public on the street, inviting all groups and ages into the world of liberating and enriching experiences of art. We envision a new identity for LACMA which is concentrated in the dramatic inspiring qualities of its inner spaces. In order to draw the outside-in, we turn portions of the inside out in a vast public space—a "Y" shaped Canyon—free to the public and open 24 hours.

LOISIUM COMPLEX, 2003

Location: Langenlois, Austria

Program: Visitor Center and Exhibition space for Winery, hotel
Area: 8,226m²
Status: Be completed

The project is composed of three parts: the existing vaults, the Wine Center, and the Hotel Spa Resort. The vault system's geometry is transformed into an abstract three dimensional spatial language which forms the basis of the architecture. Each project element relates to the unique spaces of the vaults, while simultaneously having individual qualities of space, materials, light and experience. Three elements of the project stand in relation to a geometric field of vineyards and the surrounding landscape of wine production:

1. Under the ground—Existing Vaults

2. In the ground—The Wine Center and Ramp Connection
3. Over the ground—Spa Resort Hotel.

ART BUILDING U. of IOWA, 2006

Location: Iowa City, United States
Program: Art and art history building including facilities for sculpture, painting, printmaking Graduate studios administrative offices gallery, and library
Area: 6,503m²
Status: Be completed

We thought of the building as an instrument of connection with adjacent University facilities and a generator

↑ 반케 센터, 자료 제공: 스티븐 홀 아키텍츠, 선전, 2009
Vanke Center, Courtesy of Steven Holl Architects, Shenzhen, 2009

of campus space, rather than an autonomous form. Engaging the edges of the reclaimed pond, the building's fuzzy edges create new campus spaces, pathways and connections: a campus porosity. As an analogy for a "hybrid instrument", Picasso's 1912 Guitar sculpture provides a planar open architectural language. Two levels of the library are pushed out into a cantilever keeping the building low and engaging the pond.

HUDSON YARDS, 2007

Location: New York City, Unites States
Program: Master plan mixed-use project
Area: 3,444,240m²
Status: Competition

This project is in harmony with the surrounding environment, in that both minimizes interference with LIRR operations and returns considerable financial value to the MTA. This last large undeveloped Midtown Manhattan site provides an unprecedented opportunity to create a new urban paradigm for the 21st century. While offering a high mixed-use density of 12 million square feet; the proposed suspension deck design maximizes public space and creates a porosity and openness for the site from all sides and approaches, connecting Midtown, the Chelsea Arts District, and the convention center with a grand public park open to the Hudson River.

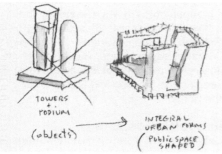

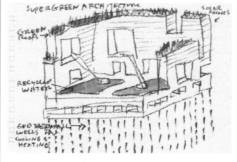

넬슨 아킨스 미술관, 2007

위치: 미국 캔사스 시티
프로그램: 미술관 증축 및 리노베이션
면적: 15,329m²
현황: 준공

넬슨 아킨스 미술관 증축 프로젝트는
건축과 조경을 융합해 방문객이 시공간을
이동하면서 인지하는 대로 펼쳐지는 체험형
건축이다. 기존 조각 정원과 연결되어
미술관 부지 전체로 방문객 경험을 확장한다.
증축 부분은 캠퍼스의 동쪽 경계부를 따라
뻗어 있으며, 기존 건물에서 조각 공원을
가로지르는 5개의 유리 렌즈로 새로운
공간과 가시각을 형성한다.

↑ 잘린 다공성 블록, 자료 제공: 스티븐 홀 아키텍츠,
청두, 2012
Sliced Porosity Block, Courtesy of Steven Holl
Architects, Chengdu, 2012

항저우 트라이액시얼 필드, 2008

위치: 중국 항저우
프로그램: 다목적 이벤트 공간
면적: 2,738m²
현황: 공모전

트라이액시얼 필드는 중국 항저우의 습지
지대 끝에 자리하고 있다. 호텔과 빌라를
짓는 대규모 개발의 일부이지만, 자연
습지와 수로 전망을 중심으로 설계되었다.
이 프로젝트는 '오브제' 건물 설계가 아니라,
조경과 건축의 융합이라 할 수 있다. 건물의
삼면이 연못으로 둘러싸여 있어 건물과
자연과의 연결성을 강조한다. 지붕은 계단,
난간, 접합 유리 채광창을 세심하게 배치하여
누구나 접근할 수 있다.

수평 마천루, 2008

위치: 중국 선전
프로그램: 호텔, 사무실, 아파트,
공공 공원을 포함한 복합 용도
면적: 120,445m²
현황: 준공

열대 정원 위에 떠 있는 이 '수평 마천루'는
엠파이어스테이트 빌딩 높이만큼 길게
뻗어 있는 하이브리드 건물로, 아파트, 호텔,
차이나 반케 본사가 위치하고 있다. 대형
구조물 하나를 35m 고도 제한에 약간 못
미치는 높이에 띄움으로써, 대중에게 개방된
최대 규모의 녹지 공간을 지상층에 확보할
수 있게 되었다. 부유식 구조물의 아래쪽은
6층 높이의 주요 입면이 되며, 이곳에서 '선전
창문'을 통해 아래쪽의 울창한 열대 경관을
360도로 조망할 수 있다.

선전 4+1, 2008

위치: 중국 선전
프로그램: 오피스 타워 4동, 카페, 레스토랑,
피트니스 시설, 갤러리, 강당, 상점
면적: 355,200m²
현황: 공모전

'하나가 된 선전 타워 4동'은 열대 지방의
고층 빌딩을 그늘 기계로 표현한 콘셉트가
바탕이다. 여기에 소셜 브라켓이라고
부르는 공공 프로그램과 옥상 수경 정원이
있는 기다란 덩어리가 더해져 타워와 길을
이어낸다. 소셜 브라켓은 타워 4동에서
열리는 공공 프로그램을 한데 모아 도시의
길과 보행 흐름을 하나의 연속적인 요소로
결합하는 역할도 한다. 또한, 카페, 체육관 등
타워를 위한 지원 프로그램은 소셜 브라킷과
만나고, 미술관, 대강당, 영화관 등의 문화
프로그램으로 한층 강화된다. 길게 뻗은
옥상 정원 공원은 빗물을 모으고 4개의 고층
빌딩에서 나오는 모든 중수를 재활용한다.

링크드 하이브리드, 2009

위치: 중국 베이징
프로그램: 아파트 644세대 공공 녹지 공간
상업 지역, 호텔 영화관, 유치원 몬테소리
학교 지하 주차장

THE NELSON-ATKINS MUSEUM OF ART, 2007
Location: Kansas City, United States
Program: Museum addition and renovation
Area: 15,329m²
Status: Be completed

The expansion of The Nelson-Atkins Museum of Art fuses architecture with landscape to create an experiential architecture that unfolds for visitors as it is perceived through each individual's movement through space and time. The new addition, engages the existing sculpture garden, transforming the entire Museum site into the precinct of the visitor's experience. The new addition extends along the eastern edge of the campus, and is distinguished by five glass lenses, traversing from the existing building through the Sculpture Park to form new spaces and angles of vision.

HANGZHOU TRIAXIAL FIELD, 2008
Location: Hangzhou, China
Program: Multi-purpose event space
Area: 2,738m²
Status: Competition
Triaxial Field lies on the edge of a wetlands area in the Chinese city of Hangzhou. While it is part of a larger development of hotels and villas, it is oriented around the views of the natural wetlands and the water channel. Rather than designing an "object" building, this project is a field that merges landscape and architecture. The building is flanked on three sides by water ponds which emphasize the building's connection with the natural. The roof is accessible by the public through the careful placement of a staircase, guardrails, and laminated glass skylights.

HORIZONTAL SKYSCRAPER, 2008
Location: ShenZhen, China
Program: Mixed-use building including hotel, offices serviced apartments and public park
Area: 120,445m²
Status: Completed

Hovering over a tropical garden, this 'horizontal skyscraper'—as long as the Empire State Building is tall—is a hybrid building including apartments, a hotel, and offices for the headquarters for China Vanke Co. ltd. The decision to float one large structure right under the 35-meter height limit, generates the largest possible green space open to the public on the ground level. The underside of the floating structure becomes its main elevation—the sixth elevation—from which Shenzhen windows offer 360-degree views over the lush tropical landscape below.

SHENZHEN 4+1, 2008
Location: Shenzhen, China
Program: four office towers, cafe restaurants, fitness facilities galleries, auditorium, and retail
Area: 355,200m²
Status: Competition

"Shenzhen 4 Tower in 1" is based on the concept of tropical skyscrapers as Shade Machines with a Social Bracket connecting the towers and the street level with a horizontal structure containing public programs and a rooftop water garden. The Social Bracket gathers the public programs from all four towers, combining them as one continuous element that links the four sites with the city streets and pedestrian traffic. Supporting programs for the towers, such as cafeterias and gyms, are combined in the Social Bracket and enhanced with cultural programs such as art galleries, auditoriums, and a cinema. A continuous roof garden park collects storm water and recycles all the greywater from the four skyscrapers.

LINKED HYBRID, 2009
Location: Beijing, China
Program: 644 apartments public green space commercial zones, hotel cinematheque, kindergarten montessori school underground parking
Area: 220,000m²
Status: Be completed

The 220,000 square-meter Linked Hybrid complex in Beijing, aims to counter the current privatized urban developments in China by creating a twenty-first century porous urban space, inviting and open to the public from every side. A filmic urban experience of space; around, over and through multifaceted spatial layers, as well as the many passages through the project, make the Linked Hybrid an "open city within a city". The project promotes interactive relations and encourages encounters in the public spaces that vary from commercial, residential, and educational to recreational; a three-dimensional public urban space.

SLICED POPOSITY BLOCK, 2012
Location: Chengdu, China
Program: Offices, serviced apartments retail, a hotel, cafes restaurants, large urban public plaza
Area: 310,000m²
Status: Be completed

In the center of Chengdu, China, at the intersection of the first Ring Road and Ren Min Nan Road, the Sliced Porosity Block forms large public plazas with a hybrid of different functions. Creating a metropolitan public space instead of object-icon skyscrapers, this three million square foot project takes its shape from its distribution of natural light. The required minimum sunlight exposures to the surrounding urban fabric prescribe precise geometric angles that slice the exoskeletal concrete frame of the structure. The building structure is white concrete organized in six-foot-high openings with earthquake diagonals as required while the "sliced" sections are glass.

CAMPBELL SPORTS CENTER, 2013
Location: New York, United States
Program: Strength and conditioning spaces, offices for varsity sports theater-style meeting rooms a hospitality suite student-athlete study rooms
Area: 4,459m²
Status: Be completed

The Campbell Sports Center aims at serving the mind, the body and the mind/body for aspiring scholar-athletes. The design concept "points on the ground, lines in space"—like field play diagrams used for football, soccer, and baseball—develops from point foundations on the sloping site. Just as points and lines in diagrams yield the physical push and pull on the field, the building's elevations push and pull in space. The building

면적: 220,000m²
현황 준공

링크드 하이브리드는 베이징에 있는
22만m² 규모의 복합단지이다. 사방으로
열려 사람들을 끌어들이는 구조로, 21세기형
다공성 도시 공간을 조성한다. 이는 현재
중국의 도시개발 사유화에 대응하는 것이
목적이다. 프로젝트를 관통하는 수많은
통로뿐만 아니라 다면적인 공간 레이어
주변, 상부, 그리고 내부를 통과하는, 영화
같은 도시공간 경험을 통해 '도시 안의
개방형 도시'를 만든다. 상업, 주거, 교육,
휴식 등 다양한 목적의 공공공간이 도심 속
상호작용을 촉진하고 교류를 장려한다.

잘린 다공성 블록, 2012
위치: 중국 청두
프로그램: 사무실, 서비스형 아파트,
소매점, 호텔, 카페
면적: 310,000m²
현황: 준공

잘린 다공성 블록은 중국 청두 중심부, 첫
번째 순환도로와 렌 민난로가 교차하는
지점에 있으며 다양한 기능이 섞인 대형
공공 광장으로 이루어져 있다. 아이코닉한
고층 빌딩 대신 공공공간을 만든 8만 4천
평 규모의 이 프로젝트는 자연 채광이 퍼질
때 그 모습을 드러낸다. 주변 도시 구조물의
최소 일조량을 감안해 구조물의 외골격
콘크리트 프레임의 기하학적 각도를 찾았다.
1.8m 높이의 입구로 구성된 흰색 콘크리트로,
필요에 따라 내진 대각선이 설치되어 있고,
잘린 부분은 유리로 표현했다.

캠벨 스포츠센터, 2013
위치: 미국 뉴욕
프로그램: 근력 및 회복실, 스포츠 사무실,
극장식 회의실, 호텔식 스위트룸,
학생-선수 스터디룸
면적: 4,459m²
현황: 준공

캠벨 스포츠센터는 운동선수 지망생의
심신 단련을 위한 공간이다. 축구, 야구에

사용되는 필드 플레이 다이어그램과 같은
"지상의 점, 공간의 선"이라는 설계 개념은
경사진 부지의 기초 점에서 발전시킨
것이다. 다이어그램의 점과 선이 운동장에서
물리적인 밀고 당김을 만들어내는 것처럼
건물의 입면 또한 공간을 밀고 당긴다.
브로드웨이와 218번가의 도심 모퉁이에
자리 잡고 있으며, 위쪽으로 정문이 있어
경기장과 거리 경관을 연결한다. 푸른색의
처마 장식은 베이커 육상경기장으로 향하는
도시 차원의 개방감을 높인다.

칭다오 문화예술센터, 2013
위치: 미국 캔자스시
프로그램: 미술관 증축 및 리노베이션
면적: 201,549m²
현황: 공모 수상작

새로운 문화예술센터 공모의 당선작은
칭다오와의 연결에서 출발한다. 세계 최장
해상교량인 자오저우만 대교의 선형적인
형태는 넓은 부지에 라이트 루프 형태로
이어진다. 여기에는 갤러리가 위치하며
경관과 공공공간 모든 측면과도 이어진다.
튀어나온 라이트 루프는 부지를 가로지르는
이동성과 다공성을 극대화하고, 바다에서
오는 자연 바람이 부지를 통과해 흐르도록
한다.

시팡 아트 뮤지엄, 2013
위치: 중국 난징
프로그램: 박물관 단지(갤러리, 다실,
서점, 큐레이터 기숙사)
면적: 2,787m²
현황: 준공

원근법은 서양화와 중국화의 근본적인
역사적 차이점이다. 13세기 이후 서양 회화는
인위적 원근법에서 소실점을 개발했다.
중국 화가들은 원근법을 알고 있었지만,
단일 소실점 방식을 거부하고, 대신 관객이
그림 속을 여행하는 '평행원근법'으로 풍경을
그렸다. 시팡 아트 뮤지엄은 변화하는 시점,
공간의 레이어, 안개와 물의 확장 등을
탐구한다. 이러한 요소는 초기 중국 회화에서
번갈아 나타나는 심오한 공간적 신비의

특징이다. 뮤지엄은 공중에 뜬 가벼운
'형상' 아래에 평행원근법 공간 의 '영역'과
검은 대나무 모양의 콘크리트로 된 정원
벽으로 구성된다.

더 리치, 2019
위치: 미국 워싱턴D.C
프로그램: 조경 파빌리온, 공연 극장,
리허설/공연 공간, 카페, 외부 공연 공간,
접견 공간, 라운지, 강의실,
프로덕션 사무실, 버스 주차장
면적: 18,766m²
현황: 준공

더 리치는 살아있는 기념관이라는 차원을
확장하기 위해 건축과 경관을 결합한
디자인이다. 더 리치의 3개 파빌리온은
에드워드 듀렐 스톤이 설계한 기념비적인
오리지널 케네디 센터 건물과 상호 보완/
대조를 이루며 조경과 어우러진다. 파빌리온
사이에 야외 공간을 형성하고 워싱턴
기념비, 링컨 기념비, 포토맥 강변의 전망을
보여준다. 탁 트인 경관은 사람들이 언제
든지 모이고 방문할 수 있는 넓고 친밀한
공간을 제공한다. 가장 큰 파빌리온은 넓은
잔디밭 앞에 자리했으며 그 북쪽 벽에는
케네디 센터 내부에서 진행되는 라이브
공연의 시뮬레이션 영상이 투사된다.

스티븐 홀 아키텍츠는 허드슨 밸리, 뉴욕,
베이징에 위치한 국제적으로 인정받는
혁신적인 건축 및 도시 설계 사무소이다.
1977년에 회사를 설립한 스티븐 홀은
파트너인 노아 야페, 로베르토 바누라,
디미트라 차크렐리아와 함께 사무실을
이끌고 있다. 건축가 스티븐 홀은 우수한
디자인으로 건축계에서 가장 권위 있는
상, 출판물 및 전시회를 통해 국제적인
영예를 얻었다. 수상 경력으로는 벨룩스
데이라이트 건축상(2016), 프레미엄
임페리얼 건축상(2014), 미국건축가협회
금메달(2012), RIBA 옌크스 상(2010),
BBVA 재단 지식의 프론티어 상(2009),
프랑스 건축 아카데미 그랑 메달(2001),
알바 알토 상(1998) 등이 있다.

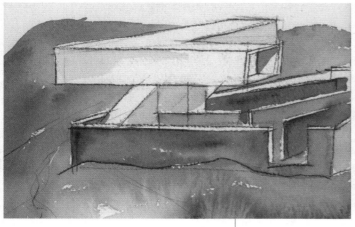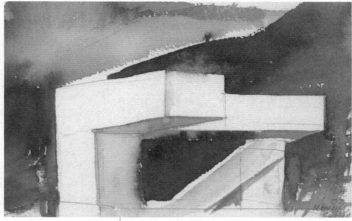

shapes an urban corner on Broadway and 218 th street, then lifts up to form a portal, connecting the playing field with the street scape. Blue soffit heighten the openness of the urban scale portico to the Baker Athletics Complex.

QINGDAO CULTURE AND ART CENTER, 2013

Location: Qingdao, China
Program: Museums of Modern Art Classic Art, Public Arts and Performing Arts hotel and associated facilities and public space
Area: 201,549m²
Status: Competition, first prize

The competition winning design for the new Culture and Art Center begins with a connection to Qingdao. The linear form of the Jiaozhou Bay Bridge—the world's longest bridge over water—is carried into the large site, in the form of a Light Loop, which contains gallery spaces and connects all aspects of the landscape and public spaces. The raised Light Loop allows maximum porosity and movement across the site, and permits natural sound bound breezes that blow in off the ocean to flow across the site.

SIFANG ART MUSEUM, 2013

Location: Nanjing, China
Program: Museum complex with galleries, tearoom, bookstore a curator's residence
Area: 2,787m²
Status Be completed

Perspective is the fundamental historic

difference between Western and Chinese painting. After the 13th Century, Western painting developed vanishing points in fixed perspective. Chinese painters, although aware of perspective, rejected the single-vanishing point method, instead producing landscapes with "parallel perspectives" in which the viewer travels within the painting. The museum explores the shifting viewpoints, layers of space, and expanses of mist and water, which characterize the deep alternating spatial mysteries of early Chinese painting. The museum is formed by a "field" of parallel perspective spaces and garden walls in black bamboo-formed concrete over which a light "figure" hovers.

THE REACH, 2019

Location: Washington D.C, United States
Program: Landscape pavilions performance theater rehearsal / performance spaces café, exterior performance space, pre-function spaces lounge, classrooms, production offices, bus parking
Area: 18,766m²
Status: Be completed

The design for The REACH merges architecture with the landscape to expand the dimensions of a living memorial. In complementary/contrast to the monumental original Kennedy Center building by Edward Durell Stone, The REACH's three pavilions are fused with the landscape. They shape outdoor spaces between them, and frame views to the Washington Monument, Lincoln

Memorial and Potomac riverfront. The open landscape provides both large and intimate spaces to gather and visit at all times of the day. Simulcast projections of live performances from within the Kennedy Center are projected onto the north wall of the largest pavilion in front of a broad lawn.

Steven Holl Architects is an internationally recognized, innovative architecture and urban design office with locations in the Hudson Valley, New York, and Beijing. Steven Holl founded the firm in 1977 and leads the office with partners Noah Yaffe, Roberto Bannura, and Dimitra Tsachrelia. Steven Holl Architects is internationally honored with architecture's most prestigious awards, publications, and exhibitions for excellence in design. Awards include the Velux Daylight Award for Daylight in Architecture (2016), the Praemium Imperiale Award for Architecture (2014), the Gold Medal from the American Institute of Architects (2012), the RIBA Jencks Award (2010), the BBVA Foundation Frontiers of Knowledge Award (2009), the Grande Médaille d'Or from the French Académie D'Architecture (2001), and the Alvar Aalto Award (1998).

↑ 시팡 아트 뮤지엄, 자료 제공: 스티븐 홀 아키텍츠, 난징, 2013
Sifang Art Museum, Courtesy of Steven Holl Architects, Nanjing, 2013

그라운드를 확보하기 어려운 초고밀
도시에서 공적 활동은 어떻게 작동할까?
홍콩은 그라운드의 의미와 역할에 대해
질문하게 되는 도시다.

홍콩을 리서치한 아담 스노우
프램프트, 조나단 D. 솔로몬, 클라라 윙은
홍콩을 '지면(ground)이 없는 도시'로
정의한다. 대신 대중교통 노선과 보행자
통로, 쇼핑몰과 사무실 로비가 입체적으로
연결되어 하나의 형상을 이루는, 연속된
내부를 가진 도시라고 말한다. 보도교
네트워크로 연결된 건물과 극심한 고밀도,
기후의 영향을 통해 미래도시의 공공공간
모델을 읽어 내기도 한다.

지면이 없는 극한의 제약 조건에서
홍콩의 도시 활동은 독특한 문화를
만들어낸다. 전시회와 시위가 벌어지는
쇼핑몰, 가사 노동자들이 모이는 보행로,
레스토랑과 댄스홀이 되는 거리 등
작가는 홍콩이 광장과 같은 안정적인
지면이 없이도 공공공간의 생존력과
견고함을 보여준다고 설명한다. 이러한
배경에서 드로잉은 도시의 거점이 어떻게
연결되고 활용되는지, 입체적으로 구현된
홍콩의 새로운 지면을 그려내고 있다.

처음 홍콩에 온 여행자라면 복잡하고
혼란스러워 보이는 도시 구조를 보고
당황할 수밖에 없다. 하지만, 몇 주가 지나면
홍콩이 놀랍도록 기능적인 도시라는 사실이
서서히 드러난다. 멀게 느껴졌던 거리는
실제 지리적으로 매우 가깝다. 왠지 모르게
바글거리는 듯했던 군중은 잘 짜인 의도대로
움직이고 있다. 수많은 버스와 기차가 놀라울
정도로 안정적으로 출발·도착하므로 항상
목적지에 정확히 도착할 수 있다.

홍콩의 도시화는 탑다운 계획과
바텀업 솔루션, 실용적 사고와 종합적인
마스터플랜이 3차원 공간에서 펼쳐지는
독특한 협업의 결과물이다. 보도교
네트워크는 서로 다른 시기에 서로 다른
주체들이 서로 다른 단기적 욕구를
충족시키기 위해 단편적으로 건설되었다.
이는 결국 광범위한 네트워크를 이루어
홍콩의 대규모 도시 프로젝트를 위한
보편적인 개발 모델이 되었다.

지면은 연속적인 평면이자 안정적인
기준점이다. 공공과 민간, 계획된 것과
즉흥적인 것, 특권층과 취약 계층 등 도시
근접성의 갈등이 해결되는 표면이다.
뉴욕과 같은 도시에서는 공간적 지면에
큰 문화적 의미를 부여하고, 지면의
연속성을 위해 플랫폼, 터널 등의 인프라
솔루션을 배치한다. 다른 곳에서는 상업,
엔터테인먼트, 공공 프로그램과 같은 문화
활동이 지상에서도 계속될 수 있다. 도쿄의
신주쿠역은 한 지구 전체를 지하로 확장하고,
바, 레스토랑 등이 지상의 고층 빌딩을 가득
채우고 있다. 지면은 여전히 문화생활의
기준점이다. 홍콩은 지면을 기준으로 삼는
것을 완전히 없앨 정도로, 입체적인 연결성을
강화했다. 홍콩은 지면이 없는 도시다.

홍콩이라는 도시의 공간적 논리를
해석해 보면 도시계획과 건축에 대한
새로운 이론을 확인할 수 있다. 다양한
시대와 문화권에서 도시계획의 역사는 건축
형태, 개방 공간, 공공과 민간의 관계 등에
대한 건물-지면의 관계였다. 반면, 홍콩은
연속적인 건물 대 건물의 관계에 대한 비전,
극심한 고밀화가 진행되는(그리고 기상
변화의 영향을 받을 수 있는) 미래 도시 내
공공공간의 표본을 보여준다.

홍콩은 오브제도 대지도 아닌, 촘촘히
밀집되고 끊임없이 파급되는 형상들로
이루어진 하나의 덩어리를 보여준다. 이러한
형상들은 3차원으로 연결되어, 홍콩이
도시 규모의 연속된 내부라는 인상을 준다.
입체적으로 시각화하면 촘촘하게 밀집된
동선 네트워크 간의 관계가 명확해져 에어컨
배관처럼 보인다. 클러스터 형상은 대중교통
노선이 연결하며, 주변의 콘텍스트와는 거의
관계가 없다.

홍콩은 공간적 지면 대신 연결성을
확보하고 있다. 홍콩섬 북쪽 해안에서는
슌탁 센터(Shun Tak Centre)의 마카오
페리(Macau Ferry)에서 센트럴(Central)과
애드미럴티(Admiralty) 지구를 거쳐
완차이(Wan Chai) 끝에 있는 퍼시픽
플레이스까지 고가 또는 지하 보행자 통로,
서로 연결된 쇼핑몰, 사무실 로비 등의
연결된 네트워크를 통해 밖으로 나가지
않고도 걸어서 이동할 수 있다.

홍콩에는 택시와 페리는 물론 트램,
이층 버스, 좀 더 민첩한 16인승 미니버스,
헬리콥터, 케이블카, 유람선, 비행기 등
다양한 교통수단이 운행되고 있다. 매일
출퇴근 시 버스에서 페리, 기차, 택시로
갈아타는 일이 흔하다. 다른 곳에서는 상상할
수 없는 편리한 복합 환승이 가능하며
이러한 여정이 홍콩 라이프의 특징이다.

효율성과 이윤 추구라는 상반된 요인이
결합하여 미로 같은 도시를 만들어 냈다.
거주하는 사람들도 길을 잃는 일이 자주
있다. 정부 소유의 공공 공원이나 도로 위에
보행교를 건설해야 하든, 민간 소유의 회사
로비를 통과해야 하든, 보행로는 가능한 한
최단 거리로 연결할 수 있다. 또한, 경제적
인센티브를 위해 주변 상권과 최대한
많이 연결되기 때문에 보행로는 피할 수
없는 듯한, 완전히 길을 잃게 하는 배열로
상점들과 이어질 수 있다.

쇼핑몰, 기차역, 회사 로비 등 홍콩의
가장 일반적인 공간은 극한의 제약 조건에서
기능성을 고려해 파생되었지만, 독특한
문화를 정의하고 만들어 낸다.

형상-지면의 관계는 도시 프로그램을
요구한다. 지면이 없는 상태에서 홍콩이
보여주는 형상은 또렷한 질서가 아니다.

In hyper-dense urban landscapes where acquiring ground space is a challenge, how does public activism navigate its terrain? The intricacies of Hong Kong compel us to re-evaluate the perceptions of ground's significance and purpose.

Scholars Adam Frampton, Jonathan D. Solomon, and Clara Wong characterize Hong Kong as a "city without ground". They paint a picture of Hong Kong as a seamless interior labyrinth of intertwined spaces, where transport routes, pedestrian pathways, commercial centers, and building lobbies weave together across multiple levels to sculpt a singular, cohesive structure. The city's distinctive tapestry of pedestrian overpasses, its remarkable vertical density, combined with climatic factors, offers a window into a prospective blueprint for future urban public spaces.

In a setting where ground space is severely limited, Hong Kong's urban life births a distinct culture. Malls become arenas for both exhibitions and protests, walkways transform into meeting points for domestic workers, and streets evolve into dining spots and dance venues. The artist illustrates how Hong Kong underscores the potential and resilience of public spaces, even without conventional groundings like plazas. Reflecting this, the sketches showcase the intricate interconnections of the city's foundations, offering a three-dimensional portrayal of Hong Kong's reimagined ground.

To a visitor, Hong Kong appears at first confounding in its complexity and seemingly chaotic organization. After a few weeks, the city gradually reveals itself to be remarkably functional. Distances that seemed vast experientially turn out to be compact geographically. Crowds that appear to teem ambiguously turn out to move with well-choreographed intent. Apparently innumerable buses and trains arrive and depart with such remarkable dependability that you always end up just where you need to be.

Urbanism in Hong Kong is a result of a combination of top-down planning and bottom-up solutions, a unique collaboration between pragmatic thinking and comprehensive masterplanning, played out in three-dimensional space. Footbridge networks throughout the city that grew piecemeal, built by different parties at different times to serve different immediate needs, eventually formed an extensive network and became a prevailing development model for the city's large-scale urban projects.

The ground is a continuous plane and a stable reference point. It is the surface on which the conflicts of urban propinquity: public and private, planned and impromptu, privileged and disadvantaged, are worked out. In cities like New York, great cultural significance is placed in being on the spatial ground, and infrastructural solutions: platforms and tunnels are deployed to keep the ground continuous. In other places, cultural activity – commerce, entertainment, public program – may continue well above the ground plane. In Tokyo, Shinjuku station extends an entire district underground; while restaurants and bars fill skyscrapers above the ground. The ground plane remains a reference point for cultural life. Hong Kong enhances three-dimensional connectivity to such a degree that it eliminates reference to the ground altogether. Hong Kong is a city without ground.

Explicating the spatial logic of the city of Hong Kong reveals a framework for a new theory of urbanism and architecture. If the history of urbanism across time and cultures, from built form and open space to public and private relationships, has been one of relationships of figure to ground, Hong Kong manifests a vision of continual figure-to-figure relationships, a template for public space within future cities undergoing intense densification (and subject to changing weather).

Hong Kong exhibits neither objects nor a field, but a mass composed of tightly packed, continually ramifying figures. These figures connect in three dimensions, creating the impression of the city as a continuous, urban-scaled interior. When visualized as solid, relationships between the tightly packed circulation networks become apparent, taking the appearance of air-conditioning ductwork. Figural clusters connect via transit lines and bear little relationship to adjacent context.

In place of a spatial ground, Hong Kong has connectivity. On the north shore of Hong Kong Island, it is possible to walk from the Macau Ferry at Shun Tak Centre through Central and Admiralty to Pacific Place 3 on the edge of Wan Chai without ever having to leave a continuous network of elevated or underground pedestrian passageways and interconnected malls and office lobbies.

Taxis and ferries, as well as trams, double-decker buses and more agile 16-seat minibuses, helicopters, cable cars, cruise ships and airplanes all serve Hong Kong. It is not uncommon, as part of a daily commute, to take a bus to a ferry to a train to a taxi. Facilitated by elegant intermodal switches, such journeys, unthinkable elsewhere, are a hallmark of life in Hong Kong.

The opposing forces of efficiency and profit-making collude to create a labyrinthine urbanism in which even locals are frequently lost. Pedestrian connections are capable of spanning the shortest possible distance whether they require a footbridge to be built over a government-owned public park or street, or passage to be provided through a privately owned corporate lobby. At the same time, they can curl into seemingly inescapable and thoroughly disorienting sequences lined with shops as financial incentive dictates as many connections to

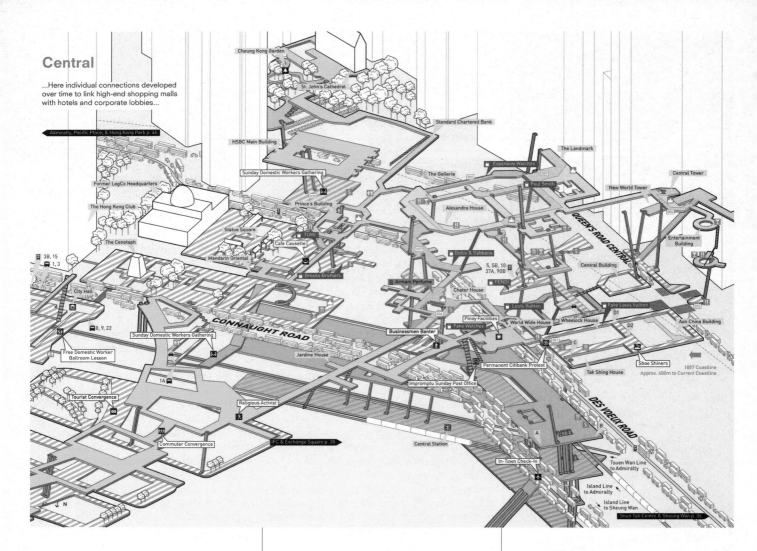

Central

...Here individual connections developed over time to link high-end shopping malls with hotels and corporate lobbies...

Admiralty, Pacific Place, & Hong Kong Park p. 46

Cheung Kong Garden
St. John's Cathedral
Standard Chartered Bank
HSBC Main Building
The Landmark
Sunday Domestic Workers Gathering
The Galleria
Expensive Watches
Central Tower
Former LegCo Headquarters
Prince's Building
Paul Smith
New World Tower
The Hong Kong Club
Alexandra House
Statue Square
Central Building
Entertainment Building
The Cenotaph
Cafe Causette
Dolce & Gabbana
Mandarin Oriental
Brooks Brothers
Armani Perfume
Chater House
FENDI
City Hall
Louis Vuitton
Fake Louis Vuitton
Pinoy Facilities
World Wide House
Wheelock House
Aon China Building
Businessmen Banter
Fake Watches
CONNAUGHT ROAD
Sunday Domestic Workers Gathering
Permanent Citibank Protest
Tak Shing House
Shoe Shiners
Free Domestic Worker Ballroom Lesson
Jardine House
1887 Coastline
Approx. 600m to Current Coastline
DES VOEUX ROAD
Impromptu Sunday Post Office
Tourist Convergence
Religious Activist
Central Station
In-Town Check-In
Commuter Convergence
IFC & Exchange Square p. 38
Tsuen Wan Line to Admiralty
Island Line to Admiralty
Island Line to Sheung Wan
Shun Tak Centre & Sheung Wan p. 36
QUEEN'S ROAD CENTRAL
TUMI
N

오히려 활동은 어떤 형상에서도 발생할 수 있으며, 심지어 연결된 네트워크로 이동하여 동선과 프로그램의 구분이 모호해진다. 쇼핑몰에서는 미술 전시회와 정치 시위가 열리고, 가사 노동자들은 쉬는 날 보행교에 모인다. 인도는 미용실이나 작업장이 되고 거리는 레스토랑이나 댄스홀이 된다. 대중이 접근할 수 있는 대부분의 사유 공간은 규제가 엄격해서 소음, 개 산책, 유해 과일, 흡연, 착석, 댄스 등의 활동이 모두 금지될 가능성이 크다. 또한, 연결로 네트워크는 상당히 중복되기 때문에 이러한 모든 활동은 차단된 공간 위, 아래 또는 옆에서 그 이상으로 어쨌든 일어나고 있는 듯하다.
　이러한 활동의 확산은 공공공간에 안정적인 지면이 필요하지 않음을 보여준다.

홍콩은 거리나 광장을 닮지 않은 공공공간의 생존력과 견고함을 보여준다.

아담 스노우 프램프튼은 미국인 건축가이자 교육자이다. 건축가 카롤리나 체첵과 함께 2013년에 설립한 뉴욕 기반의 건축·도시 디자인 프랙티스인 온니 이프(Only If)의 대표이기도 하다. 컬럼비아 건축 계획 보존 대학원의 겸임 조교수이며, 켄터키 디자인 대학원의 객원 조교수와 시라큐스 건축 대학원의 객원 크리틱을 역임했다.

프로젝트 리드: 사이러스 페나로요

↗ 센트럴, 지면이 없는 도시: 홍콩 가이드북, 자료 제공: 아담 스노우 프램프튼, 조나단 D. 솔로몬, 클라라 윙, 2012
Central, Cities Without Ground: A Hong Kong Guidebook, Courtesy of Adam Frampton, Jonathan D. Solomon, Clara Wong, 2012

surrounding retail opportunities as possible.

While derived from functionality under extreme constraints, Hong Kong's most generic of spaces: shopping malls, train stations and corporate lobbies, define and generate a unique culture.

Figure-ground relationships order urban program. Without ground, figures in Hong Kong do not exhibit legible order. Rather, activity can occur in any figure, and even migrate into networks of connectivity, conflating distinctions between circulation and program. Art exhibitions and political protests occur in shopping malls, domestic workers gather on footbridges on their day off, sidewalks become salons or workshops, and streets become restaurants or dance halls. Most privately owned spaces that are publicly accessible are highly regulated and activities including loud noises, dog walking, noxious fruits, smoking, sitting and dancing are all likely to be prohibited. At the same time, due to high levels of redundancy in the network, all these activities and more seem to be occurring anyway just above, below, or beside an interdiction.

This proliferation of activity proves that public space does not require stable ground. Hong Kong demonstrates the viability and even robustness of public spaces that do not resemble a street or a square.

Adam Snow Frampton is an American architect and educator. He is a Principal of Only If, a New York City-based design practice for architecture and urbanism, founded in 2013, together with architect Karolina Czeczek. He is also an adjunct assistant professor at the Columbia Graduate School of Architecture, Planning, and Preservation. and has taught as a visiting assistant professor at the University of Kentucky College of Design and as a visiting critic at the Syracuse University School of Architecture.

Project Lead: Cyrus Penarroyo

GUEST CITIES EXHIBITION

공공 생활의 층위: 3개의 프로젝트 단면

3

헤어초크 & 드 뫼롱

함부르크, 마이애미, 홍콩

건축물에 그라운드를 끌어오는 시도는 도시의 활력을 건물 안까지 확장한다. 헤어초크 & 드 뫼롱은 3개의 대표작을 통해 그들이 프로젝트에서 공공 생활을 육성하기 위해 갖고 있는 원칙을 보여준다. 기존 건물 위에 건축하기, 개방형 및 녹지 공간의 극대화, 가능한 것은 재사용, 유연성 반영, 용도 혼합, 지상층 활성화, 대중교통 및 저속운행 우선시, 프로세스 전반에 걸친 주민 참여 등이다.

홍콩의 대규모 박물관이자 문화센터인 M+, 독일 함부르크 엘브 필하모니, 미국 마이애미 비치의 주차장 및 다용도 개발인 1111 링컨 로드는 사람들에게 주목받은 랜드마크이지만, 그 너머에는 어떻게 지역과 연결해 공적 활동을 확대할 것인가에 대한 고민을 담고 있다.

헤어초크 & 드 뫼롱은 건축의 전통적인 표현 형식인 거대한 단면을 통해 도시의 흐름이 건축에 연결되는 방식을 보여주고, 각 장소에서 벌어지는 시민들의 여러 활동을 QR 코드로 살펴볼 수 있도록 했다.

함부르크 엘브 필하모니

독일 함부르크

콘셉트 2001-2003, 프로젝트 설계 2004-2014, 시공 2006-2016

메인 콘서트홀, 광장, 주차장 단면도

벽돌과 유리로 이루어진 엘브 필하모니의 2개의 볼륨 사이에는 디자인의 도시적 중심을 이루는 개방된 사이 공간이 있다. 낙후한 창고 옥상은 완전히 새로운 도시의 면모를 감상할 수 있는 거대한 전망대로 바뀌었다. 북쪽의 도심과 남쪽의 컨테이너항이 한데 어우러져 함부르크의 새로운 도시 구심점을 형성한다.

함부르크 엘브 필하모니에는 교향악 홀, 실내악 홀, 레스토랑, 바, 파노라마 테라스, 아파트, 호텔, 주차 시설 등이 위치한다. 이렇게 다양한 용도의 공간이 하나의 건물에 결합해 있으며, 하나의 도시에 연속적인 흐름으로 매끄럽게 연결되어 있다.

방문객들은 주로 매우 긴 에스컬레이터를

↑ 함부르크 엘브 필하모니 단면도, 자료 제공:
헤어초크 & 드 뫼롱
Elbphilharmonie Hamburg Section, Courtesy of
Herzog & De Meuron

Layers of Public Life: Three Project Sections

| 3 |

Herzog & De Meuron
Hamburg, Miami, Hong Kong

Integrating the "ground" into a building extends the city's vibrancy. Herzog & De Meuron, through three emblematic projects, illustrate their guiding tenets to nurture public engagement in their architectural endeavors. Their principles encompass: build on the built; maximize open and green spaces; reuse what you can; incorporate flexibility; mix uses; activate ground floors; prioritize public transport and slow traffic; involve the community throughout the process.

The landmarks—M+, a vast cultural hub in Hong Kong; the Elbe Philharmonic in Hamburg, Germany; and 1111 Lincoln Road, a multifaceted development in Miami Beach, U.S.—are not just focal points of architectural admiration, but they underscore a deeper narrative of community integration and amplifying civic participation.

To articulate this intertwining of urban flow and architectural design, Herzog & De Meuron employ expansive cross-sections and use QR codes to delve into the diverse community activities that each edifice nurtures.

Elbphilharmonie Hamburg
Hamburg, Germany
Concept 2001-2003,
Project 2004–2014,
Realization 2006–2016
Section through the main concert hall, plaza and parking garage

Between the Elbphilharmonie's two volumes of brick and glass is an open in-between space that forms the urbanistic center of the design. The historic warehouse rooftop becomes a gigantic viewing platform to take in an entirely new aspect of the city. The city center to the north and the container port to the south are brought together to create a new urban fulcrum point for Hamburg.

The Elbphilharmonie in Hamburg accommodates a philharmonic hall, a chamber music hall, restaurants, bars, a panorama terrace, apartments, a hotel and parking facilities. These varied uses are combined in one building as they are in a city and connected seamlessly in a continuous flow. Visitors mainly

↑ M+ 단면도, 자료 제공: 헤어초크 & 드 뫼롱, 홍콩
M+ Section, Hamburg, Courtesy of Herzog & De Meuron, Hong Kong

통해 입장하는데, 이 에스컬레이터는 한쪽 끝에서 다른 쪽 끝까지 전체를 볼 수 없도록 약간의 곡선을 그리며 기초 역할을 하는 오래된 건물을 가로지른다. 도로에서 벽돌로 된 기존 창고 건물 상층부이자 현대식 유리 건물 하단부에 있는 광장으로 이어진 길인 것이다. 마치 과거와 현재를 잇는 거대한 경첩과 같다. 상반되는 특징의 2개 건축물이 중첩되어 흥미롭고 다양한 공간 시퀀스를 연출한다. 창고 건물 카이스파이허(Kaispeicher)의 독창적이고 고풍스러운 느낌과 필하모닉의 화려하고 우아한 세계가 동시에 펼쳐진다고 할 수 있다.

고가 광장은 이 복합 시설의 중심인 콘서트홀로 이어지는 새로운 공공공간일 뿐만 아니라 건물 내 어디로든 이어진다. 뿐만 아니라 방문객이 주변을 산책하며 함부르크의 탁 트인 전망을 감상할 수 있는 장소이기도 하다.

1111 링컨 로드
미국 마이애미 비치
프로젝트 설계 2005-2008,
시공 2008-2010
프라이빗 레지던스, 주차장, 리테일 공간

일부 층의 천정고를 높이는 간단한 아이디어 덕분에 주차장 이외의 다양한 용도를 위한 매력적인 공간이 탄생했다. 운동, 요가, 파티, 사진과 영화 촬영, 패션쇼, 콘서트 등 다양한 액티비티가 1111 링컨 로드에서 정기적으로 열린다. 이 건물은 개인 소유지만 공공 도로의 연장선상과 같다.

마이애미 비치의 1111 링컨 로드는 주차, 리테일, 프라이빗 레지던스를 위한 복합 용도 건물이다. 울창한 나무 아래에 상점, 레스토랑, 바가 연중무휴 밤낮으로 운영되어 가게들로 활기찬 도심 가로인 링컨 로드 몰에 화룡점정을 찍는 것 같다. 주차장은 기차역이나 공항처럼 사람들이 환승을 위해 사용하는 공공시설이다. 마이애미 비치 당국은 이 프로젝트의 잠재력을 보고 연면적은 유지한 채 층고 상향을 과감하게 승인했다. 층고를 높인 덕분에 공간은 더 여유로워지고 통풍이 잘되며, 탁 트인 뷰와 더 멋진 전망을 누릴 수 있게 되었다.

주차장은 완전히 개방된 콘크리트 구조다. 층고는 표준 주차장 높이의 2배 또는 3배로 다양해 영구 또는 임시 용도로 다양하게 활용할 수 있다. 배경으로는 도심의 멋진 전망이 펼쳐진다. 중앙에 있는 개방형 조각 계단은 차를 타고 건물을 통과할 때처럼 걸어갈 때 주변이 파노라마 같이 펼쳐지는 의식적인 경험을 할 수 있게 해준다.

M+
홍콩
공모전 2012-2013, 프로젝트 설계
2013-2020, 준공 2021
'파운드 스페이스', 수평의 전시건물, 수직의 사무실/교육 건물의 단면도

M+는 누구나 즐길 수 있는 공간이다. 사방이 개방되어 있어 다양한 방식으로 건물에 출입하고 이동할 수 있다. 공원과 인접한 포디움 아래에서 쉬어 가거나, 대형 계단의 넓은 공공공간에서 휴식을 취하고, 옥상 정원으로 올라가 항구로 탁 트인 전망을 즐길 수도 있다. 타워의 파사드는 디스플레이 스크린으로 되어 있다. 예술을 공공 영역으로 확장하여 방문객뿐만 아니라 홍콩 도시 전체의 참여를 유도한다.

M+는 예술, 디자인, 건축, 영상 미디어를 위한 문화센터로, 이러한 미디어 전시 및 관람과 관련된 모든 공간과 활동을 담고 있다. 화이트 큐브 갤러리, 재구성 가능한 공간, 상영실, 다목적 시설, 심지어 '산업 공간'까지 다양한 공간이 마련되어 있다. 건물 부지는 최근 수십 년간 바다를 매립해 만든 인공적인 땅으로, 지하로는 기차 터널이 가로지르고 있다. 이를 통해 완성된 파운드 스페이스(Found Space)는 M+만의 도시적 경험을 선사하는, 선큰 전시 공간이다. 그 위에 떠 있는 수평형 건물에는 전통적인 전시 공간이 있으며, 지상과 하늘을 조망할 수 있는 열린 중앙 광장이 있다.

'파운드 스페이스'와 떠 있는 수평형 건물 사이의 연결부는 모든 층과 면으로 열려 있는 넓은 입구 공간이다. 방문객들은

이곳에서 M+의 다양한 활동을 한 눈에 볼 수 있다. 방문객은 여유 있는 계단과 빠른 에스컬레이터를 이용해 갤러리로, 그리고 그 너머의 해안 산책로와 항구, 독특한 홍콩 스카이라인이 내려다보이는 옥상 테라스로 불편함 없이 이동할 수 있다.

헤어초크 & 드 뫼롱은 스위스 바젤을 중심으로 활동하는 국제적인 건축사무소다. 자크 헤어초크와 피에르 드 뫼롱이 1978년 공동 설립했다. 전 세계 50여 국에서 모인 600여 명의 전문가들이 건축이 급격하게 변화하는 세상의 요구와 바람을 충족할 수 있는 방식을 모색하기 위해 노력하고 있다.

게스트시티전 작품 컨트리뷰터:
마틴 크누엘, 파트너
1111 링컨 로드 완공 책임: 크리스티나 빈스왕거, 수석 파트너
M+ 책임: 윔 월샤프, 파트너 /
아스칸 머건탈러, 시니어 파트너
엘브 필하모니 책임: 아스칸 머건탈러, 수석 파트너

enter through an exceptionally long escalator that cuts through the historic base building with a slight curve so that it cannot be fully seen from one end to the other. This leads to the plaza, on top of the existing brick warehouse and under the contemporary glass extrusion, which is like a gigantic hinge between old and new. The two contradictory and superimposed architectures ensure exciting, varied spatial sequences: the original and archaic feel of the Kaispeicher concurrent with the sumptuous, elegant world of the Philharmonic.

The elevated plaza is a new public space that leads to the main concert hall at the heart of the complex and offers access to all of the building's facilities, but can also simply be a place where visitors stroll around the entire perimeter and take in panoramic views of Hamburg.

1111 Lincoln Road
Miami Beach, USA
Project 2005–2008,
Realization 2008–2010
Section though private residence,
car park and retail spaces

The simple idea of adding floor height to some levels makes them attractive for other uses beyond just parking: workouts, yoga, parties, photo and film shoots, fashion shows, concerts and other social activities take place at 1111 Lincoln Road on a regular basis. Although privately owned, the building is like an extension of the public street. 1111 Lincoln Road in Miami Beach is a mixed-use structure for parking, retail and a private residence. It punctuates Lincoln Road Mall, a vibrant urban pedestrian street where shops, restaurants and bars are active day and night, all year round, under lush trees.

A car park is a public facility, like a train station or an airport, where people change modes of transportation. Seeing the project's potential, Miami Beach authorities courageously approved more height on this corner, but not more floor area. The additional height is used for higher ceilings, more air, panoramic views and better views of the structure.

The garage is a fully open concrete structure. Floor heights vary between standard parking height and double or even triple height, in order to accommodate other uses, both permanent and temporary, while offering amazing views as the backdrop. An open sculptural stair in the center makes pedestrian circulation in the garage a panoramic, ceremonial experience, as is moving through the building in a car.

M+
Hong Kong
Competition 2012–2013,
Project 2013–2020, Opening 2021
Section through the "Found Space",
horizontal exhibition building and
vertical staff & education building

M+ is a public destination. Open from all sides, there are many ways of entering and moving through the building. People can take shelter under the podium adjacent to the park, rest on the generous public topography of the Grand Stair, or ascend to the rooftop garden to enjoy panoramic views of the harbor. The tower façade is a display screen that engages not only visitors but the city of Hong Kong at large by bringing art into the public domain.

M+ is a cultural center for art, design, architecture, and the moving image that embraces the entire spectrum of spaces and activities related to exhibiting and viewing these media. Spaces range from white cube galleries, reconfigu - rable spaces, screening rooms, multipurpose facilities and even an 'Industrial Space'.

The building site – an artificial piece of land reclaimed from the sea over recent decades – is crossed by an underground train tunnel. This gives form to the 'Found Space', a sunken exhibition topography that provides an urban experience specific to this place. Hovering above, the horizontal exhibition building houses the more conventional display spaces, all accessible from a wide central plaza with vertical views down to the ground and up to the sky.

The joint between the 'Found Space' and the lifted horizontal building is a spacious entrance area open to all sides and levels, where visitors can see the many activities of M+ at a single glance. Generous stairs as well as fast escalators seamlessly bring visitors to the galleries, and beyond to the rooftop terrace overlooking the waterfront promenade, the harbor, and the distinctive Hong Kong skyline.

Herzog & de Meuron is an international architectural practice based in Basel, Switzerland, founded by Jacques Herzog, and Pierre de Meuron. Approximately 600 highly engaged individuals from 50 countries are all eager to explore how architecture can meet the needs of our rapidly and radically changing world.

Contributor of the work of Guest Cites Exhibition: Martin Knüsel, Partner
The charge of the completion of the 1111 Lincoln Road: Christine Binswanger, Senior Partner
The charge of the M+: Wim Walschap, Partner / Ascan Mergenthaler, Senior Partner
The charge of the Elbphilharmonie: Ascan Mergenthaler, Senior Partner

베를린—중정의 도시

퀘스트
(크리스티안 부르크하르트 &
플로리안 퀼)
베를린

시대에 따라 도시 공간의 성격도
달라진다. 때로 방치되었던 곳이나
폐쇄적인 땅이 공적인 성격으로 변하면서
도시의 활력을 만드는 요소가 되기도
한다. 도시의 성장 과정에서 만들어진
베를린의 중정도 시대가 변하면서 도시의
중요한 공공공간이 되어 물리적, 사회적,
생태적으로 지역을 연결하는 매개체가
되고 있다.

급격한 성장 과정에서 도시의 블록이
기존 토지를 둘러싸면서 베를린에는
비교적 큰 중정들이 만들어졌다. 때로는
기능적으로만 쓰이거나 폐쇄되거나
전쟁의 폐허가 되기도 했던 중정은
시간이 지나면서 공적인 공간으로
변화했다. 지금은 시민들에게 사랑받는
지름길이 되기도 하고, 공공공원으로
사용되기도 하며, 인공 습지를 활용해
물을 재사용하는 친환경 플랫폼이 되기도
한다.

베를린시는 4개의 대표적인 중정을
통해 그 역사적 배경과 함께 도시의
물리적 구조로 만들어진 여백이 어떻게
시민들에게 사랑받는 공공장소로
변모했는지 살펴본다. 이를 통해 도시의
여백이 그라운드의 활력을 가져오는
방식에 대해 의견을 나누고자 한다.

베를린의 중정은 특별하다. 베를린은 연이은
산업화의 물결을 타고 1920년 세계 최대
규모의 대도시로 성장했다. 그러나, 성장에
따른 도시계획은 기존 부지 규모를 변경하지
않고 진행되었고, 이 과정에서 생긴 블록
건축물은 부지를 둘러쌌고 폐쇄했다.

이러한 설계로 인해, 비교적 큰 중정이
부지 중앙에 들어서게 되었다. 그 규모는
도시계획이 아닌 기술적 요인에 의해
결정되었다. 밀집되고, 기능적, 사회적으로
혼합된 경우가 많았다. 제2차 세계대전 당시
폭격으로 지형이 엉망이 된 경우도 있었다.

이러한 중정은 정통의 현대건축
철학을 옹호하는 사람들에게 수십 년간
거부당했지만, 시간을 들여 조심스럽게
밀집화 노력을 기울인 끝에 도시의 필수
공간으로 발전했다. 본 전시는 베를린의
소중한 중정이라는 공간을 조명하고,
조용하면서도 당당하게 베를린의 현재와
미래 모습에 기여한 중정만의 방식을
보여준다.

다양성
복합단지 개발의 시초가 된 베를린의 중정은
언제나 만남의 장소였다. 거리의 소음에서
벗어나 사람들이 서로 만날 기회를 제공하고,
사람 뿐만 아니라 다양한 커뮤니티가 번성할
수 있게 한다.

연합
공통 관심사, 일상적 주제 또는 다른
사람들에 대한 편안한 대화는 삶의 즐거움이
되며, 낯선 사람들과도 쉽게 유대감을 형성할
수 있게 해준다. 조용하고 구불구불한
베를린의 중정은 이러한 교류에 완벽한
곳이다.

Berlin—City of Courtyards
Quest
(Christian Burkhard &
Florian Köhl)
Berlin

Urban spaces inherently evolve over time. What may start as overlooked or enclosed areas can often transform into pulsating public hubs that infuse life into cities. The courtyards of Berlin, primarily birthed during its expansive growth phases, have seamlessly woven themselves into the city's tapestry, bridging neighborhoods both physically and socially while also serving ecological purposes.

During Berlin's phase of rapid expansion, the formation of city blocks encapsulated existing plots, giving rise to spacious courtyards. These spaces, which sometimes were strictly functional or closed out, and in some cases destroyed by war evolved into vibrant public realms over time. Today, these courtyards are cherished pathways, doubling as public parks or even as green infrastructures that ingeniously recycle water through artificial wetlands.

In a deep dive into this transformative journey of Berlin, we'll examine four representative cases, illustrating their rich history and the evolution of city's physical structure into a treasured urban alcove. This exploration is poised to spark dialogues on how urban void can be reimagined to breathe life back into the cityscape.

Berlin's courtyards are special. The city, shaped by successive waves of industrialization, has grown into one of Europe's large agglomerations, but planning schemes which accompanied this growth did not alter original plot sizes. Instead, the block structures encircled and closed off existing plots. This very design produced relatively large courtyards in the centre of these plots as a by-product. Their size was determined by technical considerations, not urban planning. They were dense

and often functionally and socially mixed. Sometimes they were messy terrains ripped open by WWII bombs. For decades these courtyards were rejected by advocates of orthodox Modern planning ideals, but over time and following cautions densification efforts they grew into essential urban spaces. This exhibit shines a light on Berlin's beloved courtyards and shows how they contribute modestly, but unapologetically, to shape Berlin's presence and future.

Diversity
As harbingers for mixed use developments, Berlin courtyards have always been places for encounters. Away from the street noise they create opportunities for people to meet and diverse communities to thrive.

Cohesion
Chatty conversations on common interests or everyday subjects provide great satisfaction and can create low-threshold bonds- even among strangers. Quiet Berlin courtyards are perfectly suited to make these exchanges happen.

Openness
All our courtyards presented are open to the public. Many provide passages for passers-by which entice either for long walks to pause and linger or shortcuts for a quick way through the block.

Shelter
Courtyards do not only protect its users from traffic and the sometimes hazardous street life, they can also play a vital role in protecting the environment, for instance through pollution reduction, cooling or rainwater retention.

Downtown courtyard "waterscapes"
Block 6 is a hybrid building ensemble with a vast courtyard designed as a pioneering research project for inner city water management.

From 1979 to 1987 Berlin organized its second International Building Exhibition(IBA). The "IBA" is a planning instrument employed by German cities and regions to generate new strategies as well as concrete building projects to drive unban change.

One of the goals of this IBA was the greening of existing buildings and courtyards(e.g. IBA Block 103 D4, Mariannenstrabe 48). It also foresaw the effective use of pioneering green technologies. One of these model projects has since become known as Block 6.

Block 6 was formed after heavy WWII construction by a few remaining houses, a 1970s large-scale housing complex and about 100 affordable housing units built for the IBA. The block's courtyard has the character of a public pocket park opened by large gates to surrounding streets and public green spaces with a wastewater treatment in its core. There the wastewater produced by the block inhabitants was separated into grey and black water. The recovered water was repurposed for irrigation as well as domestic use. This so-called "integrated water concept" relied on a constructed wetland in the courtyard. Due to poor purification performance and high cost, the project was ended in 1992, but later revived after a complete overhaul. Today grey water produced by about 250 people is treated there mechanically and biologically to achieve bathing water quality. Additionally, rainwater from the adjacent building roofs is fed into the original constructed wetland. After heavy rainfalls, excess water can seep away via adjacent ditches. The ensuing improvement of the microclimate is fostering bio-diversity.

In 2013 an experimental research project on urban water farming was added to the site. Today, the silhouette of the constructed wetland made up of rush and reed fields, the small ditches for excess water with its blue-painted steel footbridges surrounding it and the grand piano-shaped house for water treatment still give the Block 6 courtyard its surprising character.

Green
Green courtyards provide shelter from heat and pollution and help to conserve valuable rainwater. The constructed wetland and the b-shaped water treatment house erected on the foundations of the former wetland pond make the courtyard unique.

Downtown courtyard "waterscapes"

Block 6 is a hybrid building ensemble with a vast courtyard designed as a pioneering research project for inner city water management.

From 1979 to 1987 Berlin organised its second International Building Exhibition (IBA). The "IBA" is a planning instrument employed by German cities and regions to generate new strategies as well as concrete building projects to drive urban change. One of the goals of this IBA was the greening of existing buildings and courtyards (e.g. **IBA Block 103 D4**, Mariannenstraße 48). It also foresaw the effective use of pioneering green technologies. One of these model projects has since become known as Block 6.

Block 6 was formed after heavy WWII construction by a few remaining houses, a 1970s large-scale housing complex and about 100 affordable housing units built for the IBA. The block's courtyard has the character of a public pocket park opened by large gates to surrounding streets and public green spaces with a wastewater treatment in its core. There the wastewater produced

by the block inhabitants was separated into grey and black water. The recovered water was repurposed for irrigation as well as domestic use. This so-called "integrated water concept" relied on a constructed wetland in the courtyard. Due to poor purification performance and high costs, the project was ended in 1992, but later revived after a complete overhaul. Today grey water produced by about 250 people is treated there mechanically and biologically to achieve bathing water quality. Additionally rainwater from the adjacent building roofs is fed into the original constructed wetland. After heavy rainfalls, excess water can seep away via adjacent ditches. The ensuing improvement of the microclimate is fostering **bio-diversity.**

In 2013 an experimental research project on urban water farming was added to the site. Today, the silhouette of the constructed wetland made up of rush and reed fields, the small ditches for excess water with its blue-painted steel footbridges surrounding it and the grand piano-shaped house for water treatment still give the Block 6 courtyard its surprising character.

CHARACTERISTICS / 개요

NAME / 건물명	Block 6 Kreuzberg
ADDRESS / 주소	Dessauer Str. 9—17, Kreuzberg
BUILT / 건축 연도	1983 2006 (re-engineered water concept)
ARCHITECT / 설계	Rave & Partner (also block concept); Borck Boye, Schafer; Christoph Langhoff, Grötzebach, Plessow, Ehlers; Regina Poly (landscape)
TOTAL SURFACE / 총면적	21,500m²
OF WHICH IS COURTYARD / 중정 면적	12,500m²
EAVES HEIGHT / 건물 규모	5 floors

The constructed wetland and the b-shaped water treatment house erected on the foundations of the former wetland pond make the courtyard unique

시내 중정 "수공간"

블록 6은 넓은 중정이 있는 하이브리드 건물 앙상블로, 도심 수자원 관리를 위한 선구적인 연구 사업으로 설계되었다.

베를린은 1984년부터 1987년까지 두 번째 국제건축전시회(IBA)를 개최했다. IBA는 독일의 도시와 지역이 주최하며 도시의 변화를 일으키기 위한 구체적 건축 프로젝트와 더불어 새로운 아이디어를 구상하는 것이 목적이다. 1984~1987년 IBA는 기존 건축물의 녹지화를 목표 중 하나로 삼았다(IBA 블록 103 D4, Mariannenstraße 48 등). 또한, 선구적인 친환경 기술의 효과적인 활용을 예측하고자 했다. 이러한 맥락에서 탄생한 모델 중 중정을 중심으로 한 프로젝트가 있는데, 오늘날 '블록 6'으로 불리는 곳이다. 블록6는 처음에는 중정을 둘러싼 주택단지 블록을 지칭하는 이름으로 사용되었다. 약 100개의 임대료 지원 주택, 공공주택으로 구성되어 있으며, 폐수처리 시설을 갖추고 있다. 블록에 거주하는 주민들이 배출하는 하수는 중수와 폐수로 분리되었다. 회수된 물은 관개용수, 가정용수 등 새로운 용도로 사용되었다. 이른바 '통합 수자원 개념' 모델 프로젝트로서 중정의 인공습지를 활용했다. 정화 성능 저하 및 전체 비용 문제로 프로젝트는 중단되었으나, 이후 완전히

재설계해 재가동되었다. 이를 위해 기존 습지 연못의 기초 위에 하수처리 개선을 위한 목조 주택을 지었다. 현재 약 250명이 배출하는 중수는 이곳에서 기계적, 생물학적 방법으로 처리되어 수영수 정도의 수질로 재탄생한다. 또한, 주변 건물 지붕에서는 빗물을 수집해 기존의 인공습지로 공급한다. 폭우가 내린 후 발생한 과잉수는 인접한 배수로를 통해 빠져나갈 수 있다. 이를 통해 미기후를 개선하고 생물 다양성을 증진한다. 2013년에는 도심 내 분산 수자원 관리에 관한 실험 연구 프로젝트가 추가로 실행되었다. 여전히 블록6 중정에는 갈대밭으로 이루어진 기존 인공습지의 실루엣, 파란색 철제 보행교로 둘러싸인 소형 배수로, 습지 옆에 b자형 하수처리시설 등이 보인다.

중정 속 과거 습지 연못 기초 위에 지은 b자형 폐수처리시설과 인공습지가 눈에 띈다

GREEN / 녹지공간

Green courtyards provide **shelter** from heat and pollution and help to conserve valuable rainwater
녹지로 구성된 중정은 더위와 오염을 막고, 소중한 빗물을 수집, 활용하는 데 도움이 된다

HISTORY / 연혁

1928
The dense block is home to the Berlin Philharmonic Orchestra
매우 밀도가 높은 구역으로 베를린 필하모닉 오케스트라 콘서트홀 위치

1984
The block was all but destroyed in WWII. A large-scale housing unit was erected
제2차 세계대전 당시 파괴된 후 나머지 건물 복원

2006
The Block 6 courtyard is given its current appearance
블록 6 중정이 현재의 모습을 갖추게 됨

개방성

여기에 소개된 모든 중정은 일반인에게 개방되어 있다. 상당수는 보행자를 위한 통로를 제공하기 때문에, 중간에 휴식을 취하거나 상점 및 서비스를 이용하며 천천히 즐길 수도 있고, 지름길을 선택해 블록을 빠르게 통과하는 등 원하는 대로 선택할 수 있다.

보호

중정은 교통 체증, 때로는 위험한 길로부터 사용자를 보호한다. 또한 오염 저감, 열기 식히기 또는 빗물 저류 등을 통해 도시 환경을 보호하는 역할도 한다.

↑ <베를린 – 중정의 도시> 패널 일부, 자료 제공: 퀘스트
A part of 'Berlin – City of Courtyards', Courtesy of Quest

시내 중정 "수공간"

블록 6은 넓은 중정이 있는 하이브리드 건물 앙상블로, 도심 수자원 관리를 위한 선구적인 연구 사업으로 설계되었다.

베를린은 1984년부터 1987년까지 두 번째 국제건축전시회(IBA)를 개최했다. IBA는 독일의 도시와 지역이 주최하며 도시의 변화를 일으키기 위한 구체적 건축 프로젝트와 더불어 새로운 아이디어를 구상하는 것이 목적이다. 1984-1977년 IBA는 기존 건축물의 녹지화를 목표 중 하나로 삼았다. (IBA 블록 103 D4, Mariannestrabe 48 등). 또한, 선구적인 친환경 기술의 효과적인 활용을 예측하고자 했다. 이러한

맥락에서 탄생한 모델 중 한 프로젝트가 있는데, 오늘날 '블록 6'로 불리는 곳이다.

블록 6는 처음에는 중정을 둘러싼 주택단지 블록을 지칭하는 이름으로 사용되었다. 약 100개의 임대료 지원 주택, 공공주택으로 구성되어 있으며, 폐수처리 시설을 갖추고 있다. 블록에 거주하는 주민들이 배출하는 하수는 중수와 폐수로 분리되었다. 회수된 물은 관개용수, 가정용수 등 새로운 용도로 사용되었다. 이른바 '통합 수자원 개념' 모델 프로젝트로서 중정의 인공습지를 활용했다. 정화 성능 저하 및 전체 비용 문제로 프로젝트는 중단되었으나, 이후 완전히 재설계해 재가동되었다. 이를

Getting around, lingering in-between

자유로운 산책, 중간의 휴식공간

Courtyards with entrances at opposite ends, become passageways. Open to the public, they offer shortcuts to pedestrians and make room for serendipitous diversions

양쪽 끝에 입구가 위치한 중정은 통로로 역할을 한다. 일반인에게 개방되어 있어 보행자들은 지름길을 사용할 수 있으며 뜻밖의 즐거움을 발견할 수 있다

Heckmann-Höfe (Heckmann Courts) are an inner-city ensemble which connects two busy streets with a meandering passageway through a series of three courtyards with shops, restaurants, a theatre and a townsquare like centre.

헤크만회폐는 상점, 음식점, 극장, 중앙 광장이 있는 3개의 중정을 구불구불한 통로로 연결한 도심 속 앙상블로, 2개의 번화가를 연결한다.

The ensemble is framed by residential buildings at either end of the passage. The structure in the north which constitutes the entrance from Auguststraße is the oldest building still in existence today. It was constructed in 1856 by a timber merchant as a four-storey corner building with a late classicist facade. Today it is a listed monument. In 1887 a transverse building in the first courtyard (from the north) as well as the tenement complex on Oranienburger Strasse (at the south entrance) were added as replacement for previously existing smaller structures.

In 1905 the Berlin industrialist Friedrich Wilhelm Heckmann, the owner of a metal processing plant bought the existing ensemble. As was usual at the time, senior company staff and some members of the Heckmann family lived on site. The buildings stemming from the timber trade were eventually demolished and replaced. In 1950 the Heckmanns were expropriated like many business owners in Socialist East Germany. In 40 years under socialist administration the buildings were only poorly maintained.

The revival began in the early 1990s after German reunification when fashion labels, clubs and artists squatted in the then relatively abandoned buildings. Before long, in accordance with national legislation, the property was restituted to the descendents of the former owners who sold it on to a real estate investor. After several changes in ownership a plan was presented to close off the passage and convert the ensemble into flats and townhouses. This was prevented by the municipality. A new investor bought the premises and the courtyards remained **open** ⓡ to the public.

Today Heckmann-Höfe are still a mixed use ensemble which comprises flats as well as offices, shops, restaurants and cultural venues. The three differently sized courtyards all have a different atmosphere. They feature benches as well as shaded green areas and convey a town-like feeling where people can mingle in a **cohesive** ⓡ atmosphere.

이 앙상블은 가로 양 끝에 있는 주거용 건물로 둘러싸여 있다. 아우구스트스트라세(Auguststraße) 에서 진입로를 만드는 북쪽 건물은 헤크만 단지에서 가장 오래된 건물로 아직 남아있다. 1856년 목재 상인이 후기 고전주의 외관을 갖춘 4층 코너 건물로 설계했으며, 현재는 기념물로 지정되어 있다. 기존 소형 건물들을 대체하기 위해 1887년 첫 번째 중정(북쪽에서)의 가로 건물, 그리고 남쪽 입구가 있는 오라니엔부르거 거리의 연립주택 단지가 추가로 들어섰다.

1905년 금속가공 공장 주인이자 베를린의 사업가 프리드리히 빌헬름 헤크만 Friedrich Wilhelm Heckmann 이 기존 앙상블을 매입했고, 곧 헤크만 회사의 엔지니어링 및 상업 활동 중심지가 되었다. 회사 임원과 헤크만 가족 일부가 이곳에 거주했다. 19세기 목재 무역을 위해 지어진 건물들은 철거되거나 개조되었다. 1950년 헤크만 가문은 동베를린시 당국에 의해 재산을 몰수당했다. 1990년대 초에는 패션 브랜드, 클럽, 예술가들이 거의 방치되다시피 했던

중정을 무단으로 점유하기도 했다. 결국, 이 부지는 헤크만 가문 후손에게 반환되었고, 부동산 투자자에게 매각되었다. 소유자가 여러 차례 변경되면서 앙상블을 아파트와 타운하우스로 개조하고 통로를 폐쇄하는 계획이 제시되었으나, 다행히도 새로운 투자자가 건물을 매입하고 중정을 일반인에 개방 ⓡ 하면서 실현되지 않았다. 오늘날 헤크만회폐는 아파트, 사무실, 상점, 음식점, 문화 공연장 등을 갖춘 복합 앙상블로 여전히 사용되고 있다. 각기 다른 규모의 중정 3곳은 서로 다른 분위기를 자아낸다. 벤치와 그늘진 녹지를 모두 갖추고 있으며, 특별히 **따뜻한** ⓡ 분위기는 지역 주민이 방문객과 어울릴 수 있도록 친근한 마을 같은 느낌을 준다.

CHARACTERISTICS / 개요	
NAME / 건물명	Heckmann-Höfe
ADDRESS / 주소	Oranienburgerstr. 32/Auguststr. 9, Mitte
BUILT / 건축 연도	1856 (as an ensemble)
ARCHITECT / 설계	Unknown
TOTAL SURFACE / 총면적	5,500m²
OF WHICH IS COURTYARD / 중정 면적	2,500m²
EAVES HEIGHT / 건물 규모	1—5 floors

Heckmann-Höfe (Heckmann Courts) feature a meandering passageway through three courtyards

헤크만회폐(헤크만 코트)는 3개의 중정을 통과하는 구불구불한 통로가 특징이다

Getting around, lingering in-between
Getting around, lingering in-between Heckmann Höfe(Heckmann Courts) are an inner-city ensemble which connects two busy streets with a meandering passageway through a series of three courtyards with shops, restaurants, a theatre and a townsquare like centre. The ensemble is framed by residential buildings at either end of the passage. The structure in the north which constitutes the entrance from Auguststraße is the oldest building still in existence today. It was constructed in 1856 by a timber merchant as a four-storey corner building with a late classicist façade. Today it is a listed monument. In 1887 a transverse building in the first courtyard(from the north) as well as the tenement complex on Oranienburger Strasse (at the south entrance) were added as replacement for previously existing smaller structures. In 1905 the Berlin industrialist Fredrich Wilhelm Heckmann, the owner of a metal processing plant bought the existing ensemble. As was usual at the time, senior company staff and some members of the Heckmann family lived on site. The buildings stemming from the timber trade were eventually demolished and replaced. In 1950 the Heckmanns were expropriated like many business owners in Socialist East Germany. In 40 years under socialist administration the buildings were only poorly maintained. The revival began in the early 1990s after German reunification when fashion labels, clubs and artists squatted in the then relatively abandoned buildings. Before long, in accordance with national legislation, the property was restituted to the descendents of the former owners who sold it on to a real estate investor. After several changes in ownership a plan was presented to close off the passage and convert the ensemble into flats and townhouses. This was prevented by the municipality. A new investor bought the premises and the courtyards remained open to the public.

A green "Resource"

The history of **Krausnickpark** harks back to the 18th century. For a long time it was used by citizens for a variety of social gatherings. Today it is restored as a public park in a courtyard, maintained by neighbours and residents.

In 1784 the citizens' association "Resource for Amusements" was founded to rent a plot used as a fruit and vegetable garden inside the city. In 1800 the association bought the property. At the time the name "Resource" was given to associations (or clubs) which served for the diversion of their members who usually came from the upper middle classes. Balls were held, theatre plays given and concerts performed. In the beginning these events took place outdoors, later several built structures were added. The Resource was active until it sold the plot in 1929 to settle debts accrued during the global financial crisis.

Subsequently, the area fell in disarray. It was divided by fences and walls, partly abandoned or used as a playground. After reunification in 1990 second-hand cars were sold there. Then the property became part of one of many municipal urban renewal zones in former East Berlin.

The redevelopment as a public green space was planned, but the site was also earmarked for construction. Residents protested in **cohesion** with local initiatives and the municipality. They prevailed with the help of the legal planning instruments employed by the municipality. In 2006, the area was transformed with public funds. It was opened to the public in 2007 and named Krausnickpark.

The park is slightly sloped and opens from the entrance towards an inviting lawn in the centre. Surrounding trees create more private lawn areas on the periphery of the park next to the courtyard buildings which frame it. The park also features two themed play areas for children, a pavilion suitable for picnics and some dedicated flower beds held by residents. The park is accessible by a single gated passage which **shelters** small children playing inside, but closed during night hours.

Residents still have their own access from adjacent properties. The park is managed and maintained by an open-to-all residents' and neighbours' association.

CHARACTERISTICS / 개요

NAME / 건물명	Krausnickpark
ADDRESS / 주소	Oranienburgerstraße 19/20, Mitte
BUILT / 건축 연도	1842 (garden pavilion, ballroom) 2006 (park creation)
ARCHITECT / 설계	Wilhelm Louis Drewitz (pavilion, ballroom) District Council Mitte (park)
TOTAL SURFACE / 총면적	30,000m²
OF WHICH IS COURTYARD / 중정 면적	15,000m²
EAVES HEIGHT / 건물 규모	3~6 floors

The park proposes low-threshold spaces for gatherings. There are lawns for picnics, playgrounds for children and an open pavilion suitable for small parties

친환경 "클럽"

크라우스니크파크의 역사는 18세기로 거슬러 올라간다. 오랫동안 시민들이 다양한 사교 모임을 위해 이용했던 공간이다. 현재는 중정 내의 공공 공원으로 복원되어 이웃과 주민들이 관리하고 있다.

1784년 베를린 교외에서 과일과 채소밭으로 사용되던 부지를 임대하기 위해 시민단체 'Resource for Amusement'가 설립되었다. 이 단체는 1800년 부지를 매입했다. 당시 'Resource'라는 명칭은 주로 중상류층 회원들의 기분 전환을 위해 만들어진 협회 또는 클럽에 사용되었다. 이 특별한 클럽에서는 무도회, 연극, 공연, 콘서트가 열렸다. 처음에는 야외에서 행사를 진행했지만, 나중에는 여름 파빌리온 등 여러 구조물이 추가되었다. 단체는 100년이 넘도록 운영되었으나 대공황 당시 발생한 부채를 갚기 위해 1929년 부지를 매각했다. 그 여파로 지역은 혼란에 빠졌다.

결국, 부지에는 펜스와 벽이 쳐졌고, 일부는 버려지고 일부는 운동장으로 사용되었다. 1990년 이후에는 그 일부가 중고차 판매장으로 사용되기도 했다. 1997년에 이 부지를 공공 녹지공간으로 재개발하기 위한 논의가 시작되었다. 동시에 건축 부지로 지정되기도 했다. 그러나 주민들은 이웃 거주민들과 **연합해** 싸웠고 결국 승리했다. 이에 2006년 공적 자금 지원을 받아 마침내 새롭게 재탄생했다. 2007년 일반에 공개되었고 현재의 이름인 크라우스니크파크로 불리게 되었다.

이 공원은 약간 경사져 있으며, 입구를 통해 중앙부로 들어오면 수목에 둘러싸인 매력적인 잔디밭을 마주할 수 있다. 수목 덕분에 공원 가장자리는 좀 더 차분하고 조용한 분위기다. 잔디밭 외에도 공원에는 어린이를 위한 2개의 테마 놀이 공간, 피크닉을 위한 파빌리온, 주민들이 관리하는 전용 화단이 있다. 공원은 게이트가 설치된 통로 1곳을 통해 접근할 수 있는데, 이는 내부에서 놀고 있는 어린이를 **보호하는** 역할을 한다. 공원은 야간에 문을 닫는다. 이 공원은 아이들의 생일이나 동향회 모임 장소로 자주 사용되고 있다. 주민들은 인접한 건물을 통해 드나들 수도 있다. 이 공원은 누구나 참여할 수 있는 주민 및 거주자 협회에서 유지, 관리하고 있다.

공원은 누구나 쉽게 찾을 수 있는 모임 공간을 제공한다. 피크닉을 위한 잔디밭, 어린이를 위한 놀이터, 소규모 파티에 적합한 개방형 파빌리온을 갖추고 있다

위해 기존 습지 연못의 기초 위에 하수처리 개선을 위한 목조 주택을 지었다. 현재 약 250명이 배출하는 중수는 이곳에서 기계적, 생물학적 방법으로 처리되어 수영수 정도의 수질로 재탄생했다. 또한, 주변 건물 지붕에서는 빗물을 수집해 기존의 인공습지로 공급한다. 폭우가 내린 후 발생한 과잉수는 인접한 배수로를 통해 빠져나갈 수 있다. 이를 통해 미기후를 개선하고 생물 다양성을 증진한다. 2013년에는 도심 내 분산 수자원 관리에 관한 실험 연구 프로젝트가 추가로 실행되었다. 여전히 블록 6 중정에는 갈대밭으로 이루어진 기존 인공습지의 실루엣, 파란색 철제 보행교로

↑ <베를린 – 중정의 도시> 패널 일부, 자료 제공: 퀘스트
A part of 'Berlin – City of Courtyards', Courtesy of Quest

둘러싸인 소형 배수로, 습지 옆에 b자형 하수처리시설 등이 보인다.

녹지공간
녹지로 구성된 중정은 더위와 오염을 해소하고, 소중한 빗물을 수집, 활용하는 데 도움이 된다. 중정 속 과거 습지 연못 기초 위에 지은 b자형 폐수처리시설과 인공습지가 눈에 띈다.

자유로운 산책, 중간의 휴식공간
헤크만회페는 상점, 음식점, 극장, 중앙 광장이 있는 3개의 중정을 구불구불한 통로로 연결한 도심 속 앙상블로, 2개의

번화가를 연결한다.

이 앙상블은 가로 양 끝에 있는 주거용 건물로 둘러싸여 있다. 아우구스트스트라세(Auguststraße)에서 진입로를 만드는 북쪽 건물은 헤크만 단지에서 가장 오래된 건물로 남아있다. 1856년 목재 상인이 후기 고전주의 외관을 갖춘 4층 코너 건물로 설계했으며, 현재는 기념물로 지정되어 있다. 기존 소형 건물들을 대체하기 위해 1887년 첫 번째 중정(북쪽에서)의 가로 건물, 그리고 남쪽 입구가 있는 오라니엔부르거(Oranienburger) 거리의 연립주택 단지가 추가로 들어섰다.

1905년 금속가공 공장 주인이자

Kreuzberg mixed use calling

Elisabethhof (Elisabeth Court) was built at the end of the 19th century as one of the largest inner city manufacturing complexes in Berlin. As was usual at the time it combined wings for working and living.

Beyond the city limits of Berlin, the district of Kreuzberg is known as a vibrant quarter shaped by its courtyard buildings. Since the 19th century they have attracted small manufacturing businesses and creative outfits. One such complex is Elisabethhof. The architect and entrepreneur who constructed Elisabethhof was also responsible for the construction of other famous Berlin manufacturing courts (Industrie- und Gewerbehöfe) like **Hackesche Höfe** F4 or **Zollernhof.** E5

As was customary in the manufacturing courtyard architecture of the turn of the century, the factory wings are hidden from the street behind a stately-looking apartment building with a front garden. The six- and seven-room flats in the front building were generously proportioned and comfortably furnished. The residential building provides **open** O access to the commercial wings behind. Entrances and exits, which were laid out separately from each other, together with the cleverly arranged passages under the factory wings, enable a trouble-free roundabout through all the courtyard areas. In addition, six lifts and nine staircases facilitate the vertical movement of people and goods. In terms of construction, the Elisabethhof is in keeping with the times. The reduced structural system allowed the realisation of open floor plans and thus for extremely flexible use. This juxtaposition of working and living functions brings about a **diverse** O environment which triggers encounters of people from different professional and social backgrounds.

For a long time Elisabethhof belonged to two entrepreneurs. The premises were rented to up to fifty private individuals and companies, which included sectors like book printing, telegraph construction or comestible goods. Temporarily these industrial lofts were also used as flats. Today the commercial ensemble is used by a multitude of crafts and industries – from metal works, planning bureaus, media companies to technology startups.

크로이츠베르크 복합 공간

엘리자베트호프는 19세기 말 조성된 베를린 최대의 도심 산업단지 중 하나다. 당시 일반적인 구조대로 일과 삶을 위한 공간을 결합한 형태였다.

엘리자베트호프 건물 중 한 곳은 상부가 시계로 장식되어 있으며, 정문 위에는 "때가 왔으니 기회를 놓치지 말 것"이라고 적혀 있다. 전환기의 분주한 생활상을 보여주는 듯하다. 이곳을 시공한 건축가 겸 사업가는 하케셔 회페Hackesche Höfe F4, 촐레른호프Zollernhof E5 등 베를린의 다른 유명 산업단지의 건설도 진행한 경험이 있다. 전환기의 산업단지 건축에서 흔히 볼 수 있는 것처럼, 공장 건물은 중정이 있는 웅장한 아파트 건물 뒤편에 숨겨져 있어 도로에서 보이지 않는다. 전면 건물에는 방 6개, 7개짜리 아파트가 여유롭고도 편리하게 꾸며져 있다. 주거용 건물은 개방된 출입구를 통해 뒤쪽의 상업용 건물로 연결된다. 입구와 출구가 각각 별도로 있으며 공장 건물 아래에 있는 통로를 통해 중정 구역 전체를 편하게 돌아다닐 수 있다. 또한, 엘리베이터 6대와 계단실 9곳이 설치되어 있어 사람과 물품의 수직 이동이 용이하다. 엘리자베트호프는 건축적인 측면에서도 시대의 변화를 잘 반영하고 있다. 구조적 시스템을 축소한 덕분에 개방형 평면도를 구현할 수 있었고, 이로 인해 매우 유연한 사용이 가능하다. 업무와 생활 기능이 나란히 배치되어 다양한 직업적, 사회적 배경을 가진 사람이 만날 수 있는, **다양성** O 의 공간이 완성되었다. 엘리자베트호프는 2명의 기업가가 오랫동안 소유했는데, 그중 1명은 교사로 일한 경력도 있다. 이 부지는 최대 50개의 개인과 기업에 임대되었고, 출판, 통신, 식품 등의 산업이 모이게 되었다. 현재는 금속 세공부터 공기업, 미디어 회사, 기술 스타트업에 이르기까지 다양한 공예 및 산업체가 입주해 있다.

CHARACTERISTICS / 개요

NAME / 건물명	Elisabethhof
ADDRESS / 주소	Erkelenzdamm 59—61, Kreuzberg
BUILT / 건축 연도	1897/98
ARCHITECT / 설계	Kurt Berndt
TOTAL SURFACE / 총면적	7,000m²
OF WHICH IS COURTYARD / 중정 면적	3,000m²
EAVES HEIGHT / 건물 규모	5 floors

The courtyard has an H-formed layout with dedicated entrance and exit routes for easy dispatch and delivery
전용 출입구가 있는 H자형 레이아웃, 물품 발송과 배송에 유리하다

Today, Heckmann- Höfe are still a mixed use ensemble which comprises flats as well as offices, shops, restaurants and cultural venues. The three differently sized courtyards all have a different atmosphere. They feature benches as well as shaded green areas and convey a town-like feeling where people can mingle in a cohesive atmosphere.

Shortcuts
Courtyards with entrances at opposite ends, become passageways. Open to the public, they offer shortcuts to pedestrians and make room for serendipitous diversions.

A green "Resource"
The history of Krausnickpark harks back to the 18th century. For a long time, it was used by citizens for a variety of social gatherings. Today it is restored as a public park in a courtyard, maintained by neighbours and residents.
In 1784 the citizens' association "Resource for Amusements" was founded to rent a plot used as a fruit and vegetable garden inside the city. In 1800 the association bought the property. At the time the name "Resource" was given to associations (or clubs) which served for the diversion of their members who usually came from the upper middle classes. Balls were held, theatre plays given and concerts performed. In the beginning these events took place outdoors, later several built structures were added. The Resource was active until it sold the plot in 1929 to settle debts accrued during the global financial crisis.

Subsequently, the area fell in disarray. It was divided by fences and walls, partly abandoned or used as a playground. After reunification in 1990 second-hand cars were sold there. Then the property became part of one of many municipal urban renewal zones in former East Berlin. The redevelopment as a public green space was planned, but the site was also earmarked for construction.

베를린의 사업가 프리드리히 빌헬름 헤크만(Friedrich Wilhelm Heckmann)이 기존 앙상블을 매입했고, 곧 헤크만 회사의 엔지니어링 및 상업 활동 중심지가 되었다. 회사 임원과 헤크만 가족 일부가 이곳에 거주했다. 19세기 목재 무역을 위해 지어진 건물들은 철거되거나 개조되었다. 1950년 헤크만 가문은 동베를린시 당국에 의해 재산을 몰수당했다.

1990년대 초에는 패션 브랜드, 클럽, 예술가들이 거의 방치되다시피 했던 중정을 무단으로 점유하기도 했다. 결국, 이 부지는 헤크만 가문 후손에게 반환되었고, 부동산 투자자에게 매각되었다.

소유자가 여러 차례 변경되면서 앙상블을 아파트와 타운하우스로 개조하고 통로를 폐쇄하는 계획이 제시되었으나, 다행히도 새로운 투자자가 건물을 매입하고 중정을 일반인에게 개방하면서 실현되지 않았다. 오늘날 헤크만 회페(Heckmann Höfe)는 아파트, 상점 등을 갖춘 복합 앙상블로 여전히 사용되고 있다.

각기 다른 규모의 중정 3곳은 서로 다른 분위기를 자아낸다. 벤치와 그늘진 녹지를 모두 갖추고 있으며, 특별히 따뜻한 분위기는 지역 주민이 방문객과 어울릴 수 있도록 친근한 마을 같은 느낌을 준다.

지름길

양쪽 끝에 입구가 위치한 중정은 통로 역할을 한다. 일반인에게 개방되어 있어 보행자들은 지름길을 사용할 수 있으며 뜻밖의 즐거움을 발견할 수 있다.

친환경 "클럽"

크라우스니크파크의 역사는 18세기로 거슬러 올라간다. 오랫동안 시민들이 다양한 사교모임을 위해 이용했던 공간이다. 현재는 중정 내의 공공 공원으로 복원되어 이웃과 주민들이 관리하고 있다.

1784년 베를린 교외에서 과일과 채소밭으로 사용되던 부지를 임대하기 위해 시민단체 'Resource for Amusement'가 설립되었다. 이 단체는 1800년 부지를 매입했다. 당시 'Resource'라는 명칭은 주로 중상류층 회원들의 기분 전환을 위해 만들어진 협회 또는 클럽에 사용되었다. 이 특별한 클럽에서는 무도회, 연극, 공연, 콘서트가 열렸다. 처음에는 야외에서 행사를 진행했지만, 나중에는 여름 파빌리온 등 여러 구조물이 추가되었다. 단체는 100년이 넘도록 운영되었으나 대공황 당시 발생한 부채를 갚기 위해 1929년 부지를 매각했다.

그 여파로 지역은 혼란에 빠졌다. 결국, 부지에는 펜스와 벽이 쳐졌고, 일부는 버려지고 일부는 운동장으로 사용되었다. 1990년 이후에는 그 일부가 중고차 판매장으로 사용되기도 했다. 1997년에 이 부지를 공공 녹지공간으로 재개발하기 위한 논의가 시작되었다. 동시에 건축 부지로 지정되기도 했다. 그러나 주민들은 이웃 거주민들과 연합해 싸웠고 결국 승리했다. 이에 2006년 공적 자금 지원을 받아 마침내 새롭게 재탄생했다. 2007년 일반에 공개되었고 현재의 이름인 크라우스니크파크로 불리게 되었다.

Residents protested in cohesion with local initiatives and the municipality. They prevailed with the help of the legal planning instruments employed by the municipality. In 2006, the area was transformed with public funds. It was opened to the public in 2007 and named Krausnickpark.

The park is slightly sloped and opens from the entrance toward an inviting lawn in the centre. Surrounding trees create more private lawn areas on the periphery of the park next to the courtyard buildings which frame it. The park also features two themed play areas for children, a pavilion suitable for picnics and some dedicated flower beds held by residents. The park is accessible by a single gated passage which shelters small children playing inside, but closed during night hours.

Residents still have their own access from adjacent properties. The park is managed and maintained by an open-to-all residents' and neighbours' association.

Commons
Citizen led developments of urban spaces create room for fruitful gatherings and encounters.

Kreuzberg mixed use calling
Elisabethhof(Elisabeth Court) was built at the end of the 19th century as one of the largest inner city manufacturing complexed in Berlin. As was usual at the time it combined wings for working and living.

Beyond the city limits of Berlin, the district of Kreuzberg is known as a vibrant quarter shaped by its courtyard buildings. Since the 19th century they have attracted small manufacturing businesses and creative outfits. One such complex is Elisabethhof. The architect and entrepreneur who constructed Elisabethof was also responsible for the construction of other famous Berlin manufacturing courts (Industrie-und Gewerbehöfe) like Hackesche Höfe or Zollernhof.

As was customary in the manufacturing courtyard architecture of the turn of the century, the factory wings are hidden from the street behind a stately-looking apartment building with

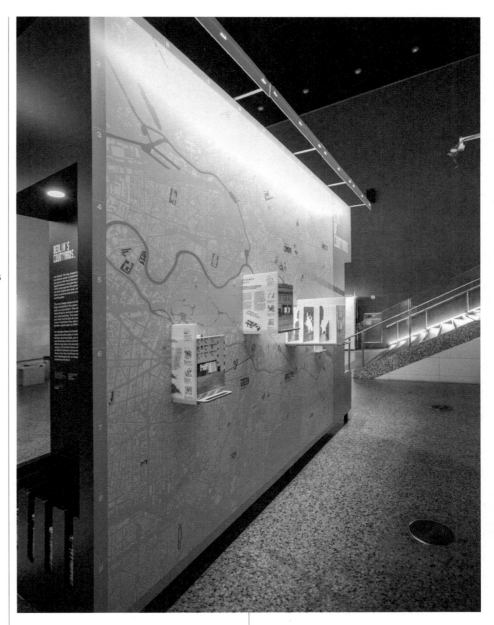

a front garden. The six-and seven-room flats in the front building were generously proportioned and comfortably furnished. The residential building provides open access to the commercial wings behind. Entrance and exits, which were laid out separately from each other, together with the cleverly arranged passages under the factory wings, enable a trouble-free roundabout through all the courtyard areas. In addition, six lifts and nine staircases facilitate the vertical movement of people and

goods. In terms of construction, the Elisabethhof is in keeping with the times. The reduced structural system allowed the realization of open floor plans and thus for extremely flexible use. This juxtaposition of working and living funtions brings about a diverse environment which triggers encounters of people from different professional and social backgrounds.

For a long time Elisabethhof belonged to two entrepreneurs. The premises were rented to up to fifty

GUEST CITIES EXHIBITION

이 공원은 약간 경사져 있으며, 입구를 통해 중앙부로 들어오면 수목에 둘러싸인 매력적인 잔디밭을 마주할 수 있다. 수목 덕분에 공원 가장자리는 좀 더 차분하고 조용한 분위기다. 잔디밭 외에도 공원에는 어린이를 위한 2개의 테마 놀이 공간, 피크닉을 위한 파빌리온, 주민들이 관리하는 전용 화단이 있다. 공원은 게이트가 설치된 통로 한 곳을 통해 접근할 수 있는데, 이는 내부에서 놀고 있는 어린이를 보호하는 역할을 한다. 공원은 야간에 문을 닫는다. 이 공원은 아이들의 생일이나 동창회 모임 장소로 자주 사용되고 있다. 주민들은 인접한 건물을 통해 드나들 수 있다. 이 공원은 누구나 참여할 수 있는 주민 및 거주자 협회에서 유지, 관리하고 있다.

시민들의 공간
시민 주도의 개방형 도시공간 개발은 유익한 모임과 만남을 위한 공간을 만들어낸다. 공원은 누구나 쉽게 찾을 수 있는 모임 공간을 제공한다.

크로이츠베르크 복합 공간
엘리자베트호프는 19세기 말 조성된 베를린 최대의 도심 산업단지 중 하나다. 당시 일반적인 구조대로 일과 삶을 위한 공간을 결합한 형태였다.

엘리자베트호프 건물 중 한 곳은 상부가 시계로 장식되어 있으며, 정문 위에는 "때가 왔으니 기회를 놓치지 말 것"이라고 적혀있다. 전환기의 분주한 생활상을 보여주는 듯하다. 이곳을 시공한 건축가 겸 사업가는 하케셔 회페(Hackesche Höfe), 촐레른호프(Zollernhof) 등 베를린의 다른 유명 산업단지의 건설도 진행한 경험이 있다.

전환기의 산업단지 건축에서 흔히 볼 수 있는 것처럼, 공장 건물은 중정이 있는 웅장한 아파트 건물 뒤편에 숨겨져 있어 도로에서 보이지 않는다. 전면 건물에는 방 6개, 7개까지 아파트가 여유롭고도 편리하게 꾸며져 있다. 주거용 건물은 개방된 출입구를 통해 뒤쪽의 상업용 건물로 연결된다. 입구와 출구가 각각 별도로 있으며 공장 건물 아래에 있는 통로를 통해 중정 구역 전체를 편하게 돌아다닐 수 있다. 또한, 엘리베이터 6대와 계단실 9곳이 설치되어 있어 사람과 물품의 수직 이동이 용이하다. 엘리자베트호프는 건축적인 측면에서도 시대의 변화를 잘 반영하고 있다. 구조적 시스템을 축소한 덕분에 개방형 평면도를 구현할 수 있었고, 이로 인해 매우 유연한 사용이 가능하다. 업무와 생활 기능이 나란히 배치되어 다양한 직업적, 사회적 배경을 가진 사람이 만날 수 있는, 다양성의 공간이 완성되었다.

엘리자베트호프는 2명의 기업가가 오랫동안 소유했는데, 그중 1명은 교사로 일한 경력도 있다. 이 부지는 최대 50개의 개인과 기업에 임대되었고, 출판, 통신, 식품 등의 산업이 모이게 되었다. 현재는 금속 세공부터 공기업, 미디어 회사, 기술 스타트업에 이르기까지 다양한 공예 및 산업체가 입주해 있다.

업무-생활 복합공간
주거와 업무가 결합한 복합공간은 분주하고 활기찬 지역을 만들어낸다. 전용 출입구가 있는 H자형 레이아웃, 물품 발송과 배송에 유리하다.

크리스티안 마르쿠스 부르크하르트는 카셀 대학교 건축, 도시계획 및 조경학부(ASL)에 재직하고 있다. 부르크하르트는 2013년부터 플로리안 쾰과 함께 베를린의 프린제시넨가르텐에 녹색 구조를 설치하는 등 다양하고 활기찬 도시 공간을 조성하기 위한 다양한 프로젝트에서 협력해 왔다. 두 사람은 2016년에 퀘스트(Quest)라는 단체를 공동 설립하여 도시 생태계를 지원하는 건축의 중추적인 역할에 대해 더욱 깊이 탐구하고 있다.

플로리안 쾰은 현재 카셀 대학교 교수로 재직 중이며 베를린 공과대학교와 런던 바틀렛 건축학교에서 수년간 연구 및 강의를 했다. 또한 베를린 공동주택 건축가 네트워크(NBBA), 팀엘레븐, 베를린 인스턴트 시티의 공동 창립자이기도 하다.

후원: 베를린 상원 주택·건물·도시개발부
아이디어 및 콘셉트: 크리스티안 부르크하르트, 플로리안 쾰
디자인 및 레이아웃: 팀 셔포드
콜라주 및 일러스트레이션: 가브리엘 포르텐바허

private individuals and companies, which included sectors like book printing, telegraph construction or comestible goods. Temporarily these industrial lofts were also used at flats. Today the commercial ensemble is used by a multitude of crafts and industries–from metal works, planning bureaus, media companies to technology startups.

Worklife
Mixed use typologies which combine living and working create bunstling and prolific neighbourhoods.

Christian Markus Burkhard serves as a Senior Lecturer at Universität Kassel in the Faculty of Architecture, Urban Planning, and Landscape Architecture (ASL). His research prominently focuses on the integration of nature within architectural designs, emphasizing the benefits of incorporating trees into building facades for both aesthetic appeal and enhanced thermal comfort. Since 2013, Burkhard has collaborated with Florian Köhl on various projects aimed at fostering diverse, lively urban spaces. Their joint efforts led to the creation of a vertical green structure in Berlin's Prinzessinnengarten. Further solidifying their partnership, the two co-founded Quest in 2016, an initiative that centers on architecture's pivotal role in supporting urban ecosystems.

Florian Köhl is currently a professor at the University of Kassel, he researched and taught for several years at the Technical University of Berlin and the Bartlett School of Architecture, London. He is also a co-founder of the NBBA (Network of Co-housing Architects in Berlin), Teameleven, and Instant City, Berlin. Florian Köhl founded the Berlin-based fatkoehl architects in 2002. A major trait of the studio's work is its constant search for ways of relating people through architecture with their urban surroundings. In this context, his studio spearheaded efforts to elaborate alternative architectural production models on an all but stale Berlin housing market in the early 2000s.

Sponsor: Senate Department for Urban Development, Building and Housing Berlin
Idea and concept: Christian Burkhard & Florian Köhl
Design and layout: Tim Sawford
Collages and illustrations: Gabriel Fortenbacher

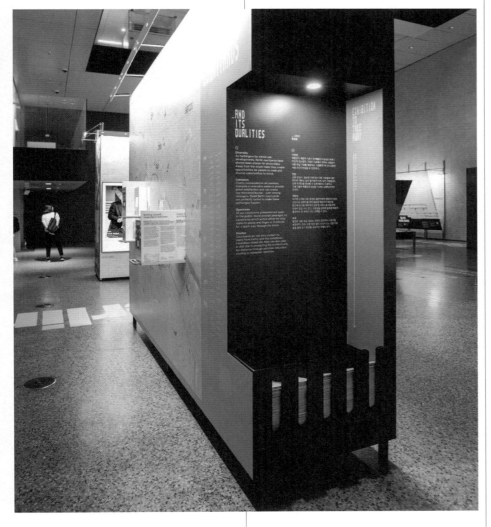

미래의 전통 가옥

존 린, 리디아 라토이
홍콩대학교
홍콩

그라운드는 전통과 현대가 충돌하는
현장이 되기도 한다. 땅속을 파고들어간
중국의 전통적인 지하 주택과 지상에
개발된 아파트의 분리된 단면은 땅의
전통적인 활용과 산업화한 인프라가
단절된 현실을 보여준다. 반면 이 분리된
땅에 개입함으로써 전통적인 지하 중정을
활성화하고 전통과 현대의 공존을 시도할
가능성도 있다.

존 린과 리디아 라토이는 중국
곳곳의 전통 주거지를 리서치하고 땅의
개념을 재정의한다. 나아가 단절된
그라운드에 개입해 중정을 공동체를 위한
공간으로 바꾸거나, 연결하는 구조물을
선보이기도 한다. 이를 통해 건축가는
땅의 전통적인 쓰임이 작동하지 않을 때
우리는 무엇을 고민하고 어떻게 참여해야
하는가 질문을 던진다.

미래의 전통 가옥은 어떤 모습일까? 중국
전역의 농촌 주택 소유주들은 빠르게
변화하는 생활 방식에 따라 전통 가옥을
재구성하고 있다. 장인 중심의 건축 방식은
산업적 방식과 충돌하며 초고속 인터넷을
기반으로 한 새로운 생계 방식이 농업과
공존한다.

이 연구는 중국 농촌 곳곳에서
전통 주거지를 비공식적으로 개조하는
거주자들을 조사하는 것에서 시작해, 민간
및 공공 프로그램의 새로운 조합, 산업형
및 전통 건축 기술을 결합하는 리노베이션
전략, 지속 가능한 생활 방식에 대한 새로운
개념을 보여준다.

프로젝트는 지하 주택을 활성화하기 위한
전략을 제안한다. '땅'의 개념을 재정의하고,
개인 주택의 중정을 공동체적 공간으로
탈바꿈시켰다. 이 프로세스는 기존의 건축
조직을 변경할 수 없는, 적응이 필요한 '새로운
자연'으로 보고 지속 가능성의 핵심 영역인
사회적, 기술적, 문화적 측면을 따른다.

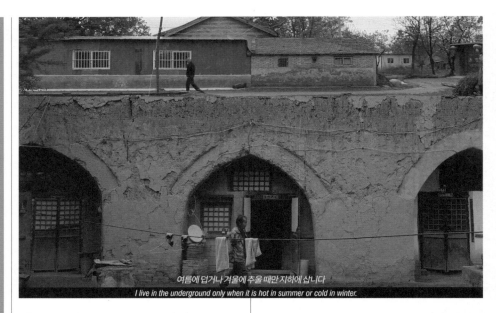

여름에 덥거나 겨울에 추울 때만 지하에 삽니다
I live in the underground only when it is hot in summer or cold in winter.

존 린은 홍콩대학교 교수이다. 중국 정부가
2030년까지 7억 명이 살고 있는 농촌 중
절반을 도시화하겠다는 계획을 발표한
2005년, 그는 농촌이 도시화 과정의
최전선에 있다는 사실을 깨닫고 조슈아
볼초버와 함께 농촌도시프레임워크(RUF)를
설립했다. 자선 단체와 비정부 기구에 디자인
서비스를 제공하는 비영리 단체 RUF는
중국과 몽골 전역의 여러 마을에서 다양한
프로젝트를 진행하고 있다.

리디아 라토이는 홍콩대학교 건축학과
조교수이다. 공개 논문 제작 프로그램인
IAAC 바르셀로나에서 로봇 제작 학위를
받았으며, 이전에는 부쿠레슈티의
UAUIM에서 건축학 석사 과정을 마쳤다.
홍콩대학교에서 학부 2학년 과정을
코디네이트하고 있으며 로봇 제작 영역에서
재료 생태학 및 지속 가능성을 연구하는
프로젝트를 진행하고 있다.

↑ <분열된 삶> 영상 중 한 장면, 자료 제공: 존 린
A scene from 'Split Lives', Courtesy of John Lin

The Traditional House of the Future
John Lin and Lidia Ratoi
The University of Hong Kong
Hong Kong

The ground often becomes a battleground where tradition and modernity clash. The separation evident between China's traditional underground homes and the contemporary above-ground apartments highlights the divide between customary land uses and today's industrialized infrastructure. Yet, there's an opportunity within this divide. By delving into this separation, there's potential to rejuvenate the traditional underground courtyards and create a balance between the old and the new.

John Lin and Lidia Ratoi have extensively researched traditional habitats across China and are reimagining our relationship with the land. They intervene in these separated grounds, either transforming courtyards into areas for community engagement or introducing structures that connect the disparate elements. Through their work, the architects prompt us to consider: When traditional land usage no longer aligns with our needs, how should we rethink our approach and become actively involved?

What does the traditional house of the future look like? Across China, rural homeowners are altering, adapting and reconfiguring their long-established conventional dwellings to be a better fit for their rapidly changing lives. Craftsmen based ways of building are colliding with industrial methods and materials while livelihoods suddenly enabled by high-speed internet and sophisticated logistic networks still coexist alongside unchanging agrarian practices. The spirit and enthusiasm by which vernacular dwellings are being transformed into novel contemporary hybrids, suggest that this context could be a fertile new ground to revisit the question of the modern and the

traditional and ask ourselves, can they be one and the same thing? And how can the architect and designer now participate in the ever-evolving future of the traditional house?

This research begins by investigating a minority of self-builders who are making informal adaptions to their traditional dwellings throughout the Chinese countryside, leading to a discovery of new combinations of domestic and public programs, renovation strategies for combining industrialized and handicraft building techniques and surprising notions of sustainable living. These "modernizations" of existing vernacular typologies could be a means to counter the increasing obsolescence of historic building traditions.

Our project proposes strategies for revitalizing an underground house. The project redefines the notion of ground while rethinking the relationship between individuals and the collective. From a private dwelling we have transformed the courtyard into a community space. We explore how technology can act as a social potentiator and become a means to strengthen local and cultural building practices. Considering the existing built fabric as a "new nature", which cannot be altered and therefore

requires adaptation, the process touches upon key areas of sustainability: social, technological, cultural.

John Lin is a professor of Architecture at The University of Hong Kong. In 2005 when the Chinese government announced its plan to urbanize half of the remaining 700 million rural citizens by 2030, he recognized that the rural is at the frontlines of the urbanization process, and together with Joshua Bolchover established Rural Urban Framework (RUF). Conducted as a non-profit organization providing design services to charities and NGOs, RUF has built or is currently engaged in various projects in diverse villages throughout China and Mongolia.

Lidia Ratoi is an assistant professor at The University of Hong Kong – Department of Architecture. She holds a degree in robotic fabrication from IAAC Barcelona, the Open Thesis Fabrication program, and has previously completed her master's studies in architecture at UAUIM, Bucharest. At HKU, she is currently coordinating the year 2 undergraduate degree and works on projects investigating material ecology and sustainability in the realm of robotic fabrication.

그라운드 레벨을 연결하고 확장하여 도시의 흐름을 만들 수 있는가?
연결된 그라운드

도시의 그라운드에서 발생하는 단절은 도로, 철길뿐만 아니라 강과 호수 등 자연환경에 의해서도 발생한다. 이런 상황에서 각 도시는 땅을 연결하고 확장하는 것뿐만 아니라 자연과 경관을 끌어들이는 시도를 통해 도시의 새로운 흐름을 만들고자 한다. 센강변의 바람길, 물길을 끌어들이는 도미니크 페로의 2024 파리 올림픽과 패럴림픽 선수촌, 민관 협력을 통해 입체적인 공공공간을 실현해낸 니켄세케이의 도쿄역 야에스 개발과 미야시타 공원 사례, 그리고 라인강변과 도시의 활성화된 연결을 위한 바젤시의 제안을 소개한다.

선수촌: 그랜드 파리의 새로운 지구—2024 파리 올림픽과 패럴림픽 1

도미니크 페로
파리

강변에 건물이 들어설 때 전망을 우선하면 거대한 벽이 생기기 쉽다. 도미니크 페로는 센강에 정박한 거대한 선박처럼, 직각으로 들어선 6개의 블록을 제안한다. 거울을 통해 물의 반사에 대한 은유를 담은 전시물은 강과 도심을 다시 연결하는 강변 개발에서 바람길이 통하고 물길을 확장하는 접근을 보여준다.

2024년에 열리는 파리 올림픽과 패럴림픽을 위한 선수촌은 일 생드니, 생드니, 생투앙 쉬르센을 포함한 지역으로 센강을 마주하고 있다. 선수촌은 '아일랜드 보트(Island Boats)'라는 개념으로 도시 경관을 배경으로 '센강에 세워진 6개의 섬'이라는 은유를 담고 있다.

강변에 면해 폭이 좁고 길게 들어선 블록은 센강의 물길을 끌어오면서 동시에 바람길을 만든다. 강을 전망할 수 있는 개방형 코어 공간과 함께, 수많은 녹지 공간을 통합한 건물 배치는 블록의 중심부에서 더 넓은 경관을 볼 수 있도록 했다. 또한, 선수촌 전체의 공공공간을 50%로 확보하며 열린 단지를 만들고 있다.

2024년 여름, 파리에서 올림픽과 패럴림픽이 열린다. 파리가 올림픽 개최 후보지로 선정된 2016년부터 2020년 착공에 이르기까지 5년간 도미니크 페로 아키텍쳐(DPA)는 프로젝트 관리 컨소시엄을 이끌며 도시계획 전문 사무소로서 선수촌 설계를 맡았고, 솔리데오가 계약 체결 기관으로 참여한다.

2023년 말, 파리에는 18일간의 올림픽과 12일간의 패럴림픽을 위한 선수촌이 들어설 예정이다. 올림픽이 끝난 후(2026년) 경기장과 인프라는 약 2,400세대 주택과 119,000m² 규모의 시설 및 사무실로 전환할 수 있도록 구상 및 설계되었다. 파리 대도심의 3개 코뮌(일 생드니, 생드니, 생투앙 쉬르센을 포함한 파리 지역)에 들어서는 이 새로운 지구에는 1만 명 이상의 주민이 거주할 수 있게 된다. 선수촌을 새로운 지구로 전환하는 것은 파리 올림픽의 중요한 유산이 될 것이다.

선수촌 부지는 그랑 파리(파리 대도시권)를 가로지르는 센 강 양쪽에 펼쳐져 있으며, 다양한 시설이 자리 잡고 있다. 파리 대도심 3개 코뮌에 걸쳐 조성되는 40헥타르 규모의 부지는 주요 시설인 올림픽 스타디움 및 올림픽 아쿠아 센터 인근에 자리하게 된다.

이 프로젝트는 장기적인 관점에서 도시계획을 고려한 것으로, 그 첫 단계는 2024년 올림픽 참가 선수와 대표단을

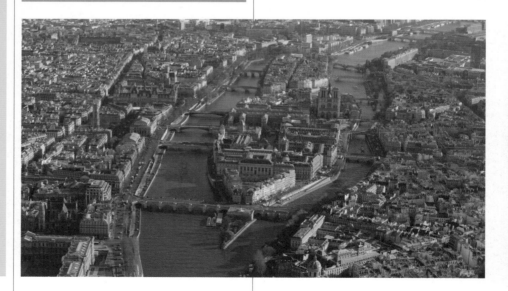

↑ 파리 센강 전경, 자료 제공: 도미니크 페로
View of the Seine in Paris, Courtesy of Dominique Perrault

HOW CAN GROUND LEVELS BE CONNECTED AND EXPANDED TO CREATE URBAN FLOW?
CONNECTED GROUNDS

The fragmentation of urban grounds isn't solely a product of infrastructural elements like roads and railways, but also natural features such as rivers and lakes. Confronted with this, cities worldwide are not just focusing on bridging and expanding their grounds but also connecting natural landscapes into their urban matrix. We'll explore some iconic examples: the Paris 2024 Olympic and Paralympic Athletes' Village by Dominique Perrault, which harmoniously integrates wind and waterways along the Seine; Nikken Sekkei's transformative approach to Tokyo Station Yaesu Development and Miyashita Park; and the City of Basel's strategic vision for a vibrant nexus between the Rhine and the urban space.

The Athletes Village: A new district of the Grand Paris— Paris 2024 Olympic and Paralympic Games

1

Dominique Perrault
Paris

Dominique Perrault envisions six blocks perpendicular to the waterway, akin to colossal ships anchored by the Seine. The exhibition, with mirrors symbolizing the water's reflective surface, showcases a design method in a riverside development project that promotes airflow and broadens water channels and successfully reconnects the river to the city center.

The Athletes' Village, primed for the 2024 Paris Olympics and Paralympics, encompasses neighborhoods such as Ile Saint-Denis, Saint-Denis, and Saint-Etienne-sur-Seine, all of which directly face the Seine. This village is crafted with six blocks, designated as 'Island Boats'. This layout evocatively paints the image of "six islands in the Seine," silhouetted against the urban horizon.

Fashioned to be slender yet elongated, the blocks lean towards the river, inviting its refreshing aura while fostering natural air corridors. The architectural design prioritizes vast green expanses and incorporates a central open space offering panoramic river vistas, thereby ensuring unobstructed views even from deep within each block. Additionally, with half of the entire athletes' village earmarked as public areas, the compound exudes an airy, communal ambiance.

The Olympic and Paralympic Games will be held in Paris during the summer of 2024! For five years, from 2016, when Paris entered the candidacy phase to host the Games, to the launch of construction in 2020, Dominique Perrault Architecture (DPA) has headed the project management consortium, is head urbanist, and the creator of the Athletes Village for which SOLIDEO is the contracting authority.

By the end of 2023, Paris will be ready to welcome the Athletes Village for the 18 days of the Olympic Games and the 12 days of the Paralympic Games. The venues and infrastructures built for the Games are conceived and designed to be converted, after the Games (by 2026), into some 2,400 housing units and 119,000 m² facilities and offices. More than 10,000 inhabitants will be able to stay in this new district formed over the three communes of the Paris metropolis (Paris region including Ile-Saint-Denis, Saint-Denis, and Saint-Ouen-sur-Seine). The reversibility aspect of the Athletes Village to this new district is an important part of the Paris Games heritage.

The Village site stretches out on either side of the Seine, the river that runs through the Grand Paris (Greater Paris region). The site's assets are manifold. The 40-hectare site, spread over the three communes of the Paris metropolis will be close to two major Games facilities: the Olympic Stadium and the future Olympic Aquatic Center.

This project is a long-term reflection on urban planning that firstly involves creating a welcoming Village for the athletes and their delegations for the 2024 Games. And secondly, to guarantee an exemplary new district for 2026, and over the longer term 2050. The purpose is to create a district anchored in its territory and connected to the metropolis, making the most of its geographical, cultural, and historical assets. Based on what already exists, the project aims to improve interactions between the district and its immediate environment, as well as with the metropolis.

Echoing existing large-scale architectural objects, such as the current Cité du Cinéma (heritage facilities dedicated to the cinema industry), six urban pieces called «Island Boats» have been imagined. The island boats act as metaphor for the buildings that will be set into the urban landscape like islands, perpendicular to the Seine River. Through this urban morphology capable of accommodating a wide variety of programs (housing, offices, hotels, student residences, retail outlets, etc.), complexes will open onto both the public

위한 선수촌을 조성하는 것이다. 두 번째는 2026년부터 장기적으로 2050년까지 새로운 지구가 운영된다. 지리적, 문화적, 역사적 자산을 최대한 활용하여, 해당 지역에 기반을 두고 대도시권과 연결된 지구를 조성한다. 기존 시설을 기반으로, 대도시권뿐만 아니라 해당 지구와 주변 환경 간의 상호작용을 강화하는 것이 본 사업의 목적이다.

시테 뒤 시네마 Cité du Cinéma (영화 산업을 위한 문화 시설) 등 대형 건축물을 연상시키는 '아일랜드 보트 Island Boats' 라는 6개의 도심 작품을 구상했다. 아일랜드 보트는 도시 경관을 배경으로 센 강에 직각으로 세워진 섬 같은 건축물의 메타포이다.

다양한 프로그램(주택, 사무실, 호텔, 학교 기숙사, 상점 등)을 수용할 수 있는 이러한 도시 형태를 통해, 더 넓은 경관을 조망할 수 있는 블록의 중심부와 공공공간 모두로 열려 있는 단지가 완성된다.

본 프로젝트는 우수한 지속 가능성, 넓은 공공공간, 소프트 교통수단의 증진, 복원 식재, 생물 다양성 증진 등 환경적 측면에 중점을 두었다. 강변의 개발은 이러한 노력을 보여주는 것이며, 부두를 전망할 수 있는 개방형 코어 공간과 함께, 수많은 녹지공간을 통합한 건물 배치에서도 확인할 수 있다.

↑ <선수촌: 그랜드 파리의 새로운 지구—2024 파리 올림픽과 패럴림픽> 패널의 일부, 자료 제공: 도미니크 페로

공유 공간 또는 도시 농업 전용 공간이 될 건물 옥상에서도 자연을 만날 수 있게 된다.

DPA는 본 프로젝트에서 에너지 소비 절감과 현지 생산을 통한 적극적 에너지 전략으로, 시공에 소요되는 에너지 비용 최소화를 목표로 하고 있다. 또한, 디지털 기술, 도시 서비스, 적응성, 공간 확장성의 중요성에 주목하며, 파리 대도시권과의 연결에서 핵심적인 요소인 이동성도 고려한다.

DPA는 파리 올림픽 선수촌을 통해 현재, 과거, 미래상을 제시하고자 한다. 이번 전시를 통해 6개의 프로젝트 목표를 살펴보고 상세히 설명할 예정이다. 이러한 목표를 기준으로 도시를 위한 새로운 정주성을 확립함으로써, 야심차고 지속 가능한 유산의 우수 사례를 주민, 사용자, 지역사회에 남긴다는 프로젝트 목표를 달성할 예정이다.

도미니크 페로는 프리미엄 임페리얼 어워드 수상자로, 프랑스 국립 도서관(1995)으로 국제적인 명성을 얻었다. 도미니크 페로는 건축을 도시계획과 본질적으로 연결된 분야라고 믿으며 파리 일 드 라 시테의 도시 미래 연구 프로젝트, 2024 파리 올림픽과 패럴림픽 선수촌 개발 프로젝트를 맡고 있다.

A part of 'The Athletes Village: A new district of the Grand Paris—Paris 2024 Olympic and Paralympic Games', Courtesy of Dominique Perrault

AMBITION 04
CLIMATE 2050

AMBITION 05
SPORT IN THE CITY
THE ATHLETIC LOOP

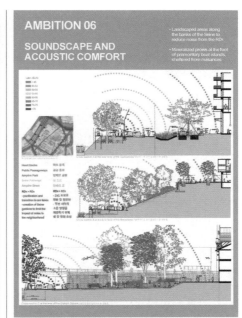

AMBITION 06
SOUNDSCAPE AND
ACOUSTIC COMFORT

space, and the heart of blocks with views of the wider landscape.

A strong environmental dimension was given to this project, through high standards of sustainability, spacious public areas, promotion of soft modes of transport, revegetation, and enhanced biodiversity. The development of the riverbanks testifies to this commitment, as does the layout of the buildings, which incorporates numerous green spaces,

with open core areas offering views over the quays. Nature will also be present on building rooftops which are either meant to become shared spaces or spaces dedicated to urban agriculture.

Through this project, DPA also aims to minimize the energy bill of construction by implementing an ambitious energy strategy both in terms of lower consumption and local production. Attention is paid to the

importance of digital technology, urban services, adaptability, and scalability of spaces. Mobility is also central to the integration of the Village into the metropolis of Paris.

With the Athletes Village, DPA seeks to reveal what currently exists, what existed in the past, and what will exist in the future. DPA defined 6 project ambitions that will be explored and detailed through this exhibit. The ambitions provide structure to the project in order to reach its objective of creating new habitability for the metropolises, and thus, guaranteeing that inhabitants, users, and local areas have an ambitious, sustainable, and exemplary heritage.

Praemium Imperiale award laureate, Dominique Perrault gained international recognition with the French National Library (1995). Dominique Perrault sees architecture as a discipline intrinsically linked to urban planning, he has worked on the urban future of the Ile de la Cité in Paris and developed the Olympic and Paralympic Athletes Village for the Paris 2024 Games.

GUEST CITIES EXHIBITION

새로운 도시기반시설을 위한 코퍼레이티브 디자인: 도쿄역 야에스 개발 및 미야시타 공원

2

니켄세케이
도쿄

코로나19 팬데믹은 고밀도 도심에서 공공공간이 얼마나 중요한가를 경험하게 했다. 머물 수 있는 외부 공간의 존재는 시민들에게 중요한 쉼터가 될 뿐 아니라 도시의 활력을 만든다. 20년 동안 진행된 재개발 프로젝트의 흥미로운 결과물이 등장하고 있는 도쿄에서 눈길을 끄는 것도 고밀도를 유지하면서 풍부한 공공공간을 선보이고 있다는 점이다.

공공 교통 중심의 도시인 도쿄의 특성상 철도역 주변에 만들어진 공공공간들은 한정된 공간을 입체적으로 이용한다. 보행자 중심의 광장으로 재구성하거나, 쾌적한 이동을 위한 연속된 네크워크를 구축하고, 공원과 하천을 민간 개발과 일체로 정비해 공간적으로 이어지도록 하며, 입체적으로 적층된 공공공간을 통해 사람들의 움직임을 만들어낸다.

니켄세케이는 도쿄역 야에스 출구의 그랜드 루프와 새로운 광장, 상업시설과 공원을 적층한 시부야의 미야시타 공원 사례를 통해 고밀도 도심에서 어떻게 공공공간을 개선해나가는지 제안한다. 무엇보다 여러 관계자의 조율로 공공과 민간이 협력해 이뤄내는 과정은 더 나은 공공공간을 만들기 위해 어떻게 사회적 합의를 이루어가야 할 것인가를 보여준다.

2020년 전 세계적으로 맹위를 떨친 코로나19로 인해 도심 속 퍼블릭 스페이스(공공공간)의 중요성이 다시 한번 증명되었다. 세계적으로 긴장감이 팽배한 가운데, 집 근처의 공원에 나가 일광욕을 하고, 바람을 맞으며 산책을 하며, 활력 있는 옥외 활동을 즐기는 것이 몸과 마음의 건강을 유지하는 데 중요한 역할을 한다는 것은 이제 모두 의심할 여지가 없을 것이다.

여기서 도쿄의 매력적인 퍼블릭 스페이스에 주목했다. 이 고밀화된 도쿄에 양질의 퍼블릭 스페이스가 생겨나는 과정을 꼼꼼하게 살펴보는 것은 앞으로 일본과 세계에 도시 만들기의 힌트가 되리라 생각한다.

도쿄의 매력적인 퍼블릭 스페이스 대부분은 1990년 버블 경제 붕괴 후 도시 재생 프로젝트에 의하여 생겨난 것으로, 도시에서 생활하는 사람들의 일상생활의

↑ 콘셉트 다이어그램, 자료 제공: 니켄세케이
Concept diagram, Courtesy of Nikken Sekkei

The COVID-19 pandemic underscored the significance of public spaces in densely populated urban areas. Beyond offering residents a vital outdoor refuge, these spaces inject life and vibrancy into cities. In Tokyo, where the fruits of a two-decadelong redevelopment initiative are now evident, a notable feature is the ample public space maintained amidst high density.

Tokyo, being a public transit-oriented metropolis, maximizes the areas around railway stations through a multi-layered utilization of the constrained space. These areas are transformed into pedestrian- friendly squares, forming a seamless network for easy mobility. Developed in collaboration with the private sector, they also merge parks and riversides, establishing interconnected spaces and fostering movement within layered public realms.

Nikken Sekkei's Gran Roof at Tokyo Station's Yaesu Exit and Shibuya's Miyashita Park, which seamlessly blends a plaza, retail area, and park, illustrate the enhancement of public spaces in bustling urban cores. Furthermore, the collaborative endeavors between public and private sectors, harmonizing the interests of various stakeholders, exemplify how social consensus can be achieved to create better public spaces.

The COVID-19 pandemic that raged around the world in 2020 proved once again the importance of public spaces in urban centers. Amidst global tensions, there's no doubt that going to a park near your home to soak up the sun, take a walk in the breeze, and enjoy energizing outdoor activities plays an important role in keeping your body and mind healthy.

With this in mind, we turn our attention to Tokyo's captivating public spaces, recognizing that a closer examination of the process behind creating quality public spaces in this densely populated city can offer valuable insights for future placemaking endeavors in Japan and beyond. Many of Tokyo's alluring public spaces emerged from urban renewal projects following the burst of the bubble economy in 1990. They stand as collaborative endeavors between the public and private sectors, seeking to enhance the daily lives of city residents. Although this process often entails numerous challenges, it ultimately fosters coordination that transcends differences, resulting in vibrant and engaging places. From conception to construction and operation, this coordination necessitates time and the integration of ideas from multiple stakeholders.

These public spaces have become a form of infrastructure that is indispensable for cultivating a lively and human-centric environment, where citizens relish their surroundings. Therefore, we have chosen to redefine urban infrastructure and christen public spaces as "New Urban Infrastructure." Through this exhibition, we delve into the creation of public spaces in Tokyo, focusing on two exemplary areas: Shibuya and Yaesu. We firmly believe that these spaces hold profound implications for city development. Tokyo is a city built around public transportation. Many public spaces that have emerged through urban renewal are in or around train stations. Creating linkages between such spaces and the stations improves access to the stations and also generates lively activities around them. Space in these places is sometimes used dynamically in three dimensions, to make the most of what little is available. Many ingenious strategies have been employed in the operating phase of the spaces, to increase their vitality. The spaces and activities in them may be collectively understood as "new urban infrastructure." In this issue, we have classified examples of the spaces into five types, according to their characteristics.

1. Mobility hub fabric space. Expanding pedestrian spaces through station reorganization

In the past, spaces in front of stations were primarily devoted to bus and taxi terminals, to accommodate people transferring between trains and automobiles. This, however, has been changing. In recent years, these spaces have been redeveloped as pedestrian-oriented plazas. Creative solutions have been employed in station-front reorganization projects that involve private development and infrastructural improvements. For example, transportation terminals, concourses, and other station functions have been shifted onto privately developed land. This has made it possible to create pedestrian-centric public spaces that allow people to safely transfer between different modes of transportation. It has also helped the stations to extend out into the city.

2. Form a seamless network public space. Networks that support comfortable movement

Linear networks extend over railroads, major roads, rivers, and other dividing elements in cities to provide continuous stretches of greenery and vitality. They make moving through cities more enjoyable. At first glance, they appear seamless but they actually extend across land belonging to different owners. Creating seamless linkages requires pedestrian spaces to be joined across multiple public and private developments based on a shared vision of the future. Clear guidelines and masterplans must be established to achieve this goal.

3. Base-like in cooperation with surrounding towns public space. Improvements involving parks, rivers, and private development

Urban green cores are large green spaces and waterfront open spaces created in conjunction with urban developments. In many instances, government and the private sector coordinate to join open spaces along rivers and parks with spaces on privately developed land. Uniting the efforts of

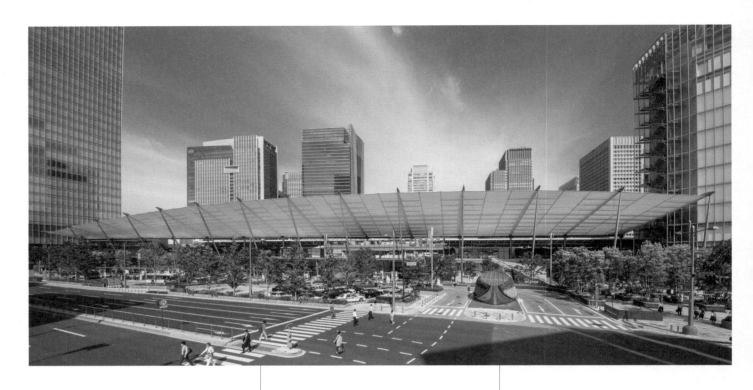

↑ 도쿄역 야에스 출구 개발, 2013
그랜드 루프와 녹음에 둘러싸인 역 앞 광장
사진: 라이너 비에틀뵈크
Tokyo Station Yaesu Development, 2013
Station plaza surrounded by Granroof and
greenery
Photo: Rainer Viertlböck

일본 유수의 터미널인 도쿄역 주변에는 고밀한 도시 개발과 도쿄 중심에 걸맞은 풍부한 퍼블릭 스페이스를 만드는 프로젝트가 진행되고 있다. 야에스 출구 개발에서는 역 앞 광장과 소유자가 다른 3개의 건물 부지를 일체감 있게 계획함으로써 상징적인 그랜드 루프와 녹음이 풍부하고 광활한 보행자 공간을 동시에 실현했다. 이로 인해 역 앞 광장은 그랜드 루프와 녹음이 사람들의 다양한 활동과 교통광장 기능을 부드럽게 감싸는 공간으로 다시 태어났다.

The Tokyo Station Yaesu Exit Development project aims to create vibrant public spaces around Tokyo Station, a major transportation hub in the heart of Tokyo. By integrating the station plaza with three adjacent building sites owned by different owners, the project combines the iconic Granroof structure with expansive green pedestrian areas. This transformation has rejuvenated the station plaza, providing a harmonious environment where people can engage in diverse activities while maintaining its functionality as a transportation hub. The Granroof and surrounding green create an inviting atmosphere, enveloping the space with natural beauty.

질을 높이기 위해 공공과 민간이 협력하여 만든 장소들이다. 이 과정은 많은 대립 관계를 낳기도 했지만, 궁극적으로는 서로 다른 입장을 넘어서 다양한 조율로 이어졌고 비로소 활력 있는 장소로 탄생하게 되었다. 이 조율은 구상 단계부터 시작해 준공과 운영단계까지 긴 시간이 필요하다. 여러 관계자의 아이디어가 집적되어 비로소 코퍼레이티브 디자인(Cooperative Design)이 가능해지는 것이다.

이곳은 시민들이 생활을 즐기는, 활력 넘치는 인간 중심의 풍경을 만들어 가기 위해 없어서는 안 될 인프라스트럭처 그 자체가 되었다. 이 때문에 지금까지의 도시 인프라의 정의를 재해석해 퍼블릭 스페이스를 뉴 어반 인프라스트럭처(New Urban Infrastructure) 라고 명명하기로 한다. 이번 전시에서는 도쿄에 있는 퍼블릭 스페이스가 만들어지는 방법을 시부야와 야에스, 두 공간의 사례로 풀어냈다. 이 공간이 도시 만들기에 큰 시사점을 줄 것으로 생각한다.

도쿄는 공공 교통 중심의 도시이기 때문에 도시재생 사업과 더불어 만들어진 퍼블릭 스페이스 대부분이 철도역과 그

주변에 있다. 퍼블릭 스페이스가 이어지면서 역의 접근성을 향상하는 것뿐만 아니라 역을 중심으로 한 생활의 중심에 활력을 만든다. 이러한 장소에서는 한정된 공간을 유효하게 활용하기 위해 공간을 입체적으로 이용하려는 시도가 있다. 또 운영단계에서도 활력을 만들기 위한 여러 가지 아이디어를 볼 수 있다. 이러한 공간·활동 전체를 뉴 어반 인프라스트럭처(New Urban Infrastructure)라고 할 수 있으며, 이번 전시에서는 그 사례를 특징에 따라서 다섯 가지 타입으로 분류한다.

1. 모빌리티 허브가 되는 퍼블릭 스페이스.
역 주변의 재편에 의한 보행자 공간의 확충
과거 역 앞 공간은 주로 버스와 택시 터미널로 사용해 기차 또는 자동차로 환승하는 사람들을 수용했다. 하지만 최근 몇 년 동안 역 주변 공간이 보행자 중심의 광장으로 재편되는 변화의 움직임이 생겨나고 있다. 민간 개발 및 기반 시설 개선을 포함한 역과 역 주변을 전면적으로 재편하는 프로젝트에 창의적인 해법이 적용되고 있다. 예를 들어, 교통 터미널, 역 앞 중앙광장 및 기타 역 기능의 재편을 민간

게스트시티전

공원과 상업을 적층한 시부야만의 퍼블릭 스페이스
사진: 코리 호지우치
Shibuya's Miyashita Park, 2020
Shibuya's distinctive public space that integrates
park and commerce
Photo: Koji Horiuchi

도쿄를 대표하는 번화가인 시부야. 시부야역에서
도보로 3분 거리에 있는 미야시타 공원은 공원,
상업시설, 호텔, 도시계획에 따라 주차장을 일체
정비한 형식의 도쿄에서도 보기 드문 도시공원이다.
공원과 민간시설이 한 몸으로 등장한 이 퍼블릭
스페이스는 시부야구, 개발자, 설계자, 기타
이해관계자가 민관의 영역을 넘어 '더 나은 공공공간
실현'을 위해 논의한 결과였다. 3개 층의 상업시설도
공원이나 거리에 어울리도록 디자인했다. 지역,
상업시설, 공원이 원활하게 연결된 이 장소는 현재
다양한 활동이 전개되는 퍼블릭 스페이스로서
시부야의 새로운 랜드마크로 인정받고 있다.

Shibuya is one of Tokyo's quintessential downtown districts and Miyashita Park, a three-minute walk from Shibuya Station, stands out as a rare gem in the urban landscape of Tokyo by combining recreational green spaces, commercial amenities, a hotel, and a well-planned city parking lot. The creation of this public space was the result of extensive consultations and collaborations across the public-private divide among Shibuya City, developers, architects, and various stakeholders. Their collective vision aimed to actualize an exceptional public space that crosses the public-private divide. The commercial facilities on the three floors are designed to blend in with the surrounding park and streetscape. Fostering connectivity between neighboring areas, commercial spaces, and a park, this site has emerged as a prominent new landmark within Shibuya, serving as a vibrant public space that hosts a diverse range of activities.

the public and private sectors in this way helps bring the vitality of private facilities out into the public spaces. Urban green cores are designed with consideration of spatial continuity and serve as hubs of the city's pedestrian networks.

4. Interdisciplinary compound public space. Activity layered in three dimension

At the center of the city, where large crowds gather and activity is most concentrated, multi-layered developments are often created. Public space is arranged three-dimensionally, to make the most of what little land area is available. Legal reforms have enabled the spaces to unfold three-dimensionally above and below roads and rivers, above buildings, and so on across properties managed by different authorities. These spaces provide new places for viewing the city and allow people to spend

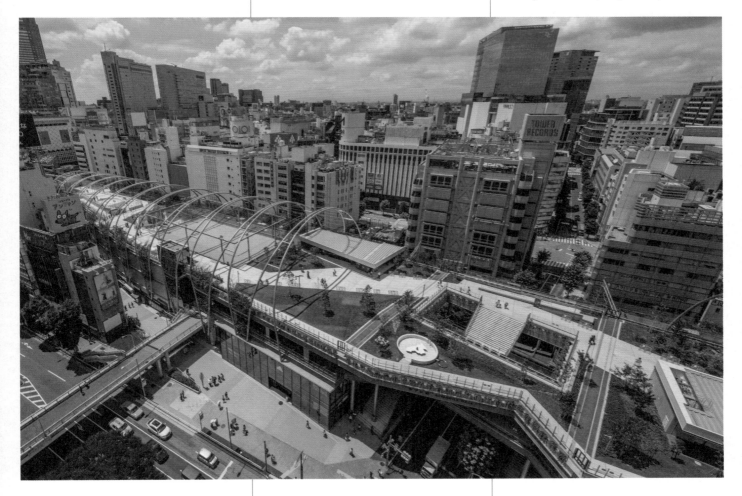

개발에 맡겨, 이용자가 다양한 교통수단으로 안전하게 이동할 수 있는 보행자 중심의 퍼블릭 스페이스를 만들 수 있었다. 이러한 변화는 역을 도시로 확장하는 계기로 이어진다.

2. 연속된 네트워크를 형성하는 퍼블릭 스페이스. 쾌적한 이동을 뒷받침하는 네트워크

철도나 간선도로, 하천 등 도시를 분단하는 요소를 뛰어넘는 네트워크를 만드는 것은 녹지와 사람들의 활력에 연속성을 만든다. 또한, 도시 내부 이동을 쾌적하고 즐겁게 할 것이다. 언뜻 연속된 공간으로 보이는 선적인 네트워크의 내부를 들여다보면 실제로는 서로 다른 소유자의 토지로 구성되어 있다. 따라서 이러한 연속성을 실현하기 위해서는 복수의 민간 개발과 공공이 같은 미래상을 공유할 필요가 있다. 그 미래상이란 바로 도시의 마스터플랜이고 가이드라인이라고 할 수 있다.

3. 주변 지역과 연계된 공공공간의 거점. 공원이나 하천과 민간 개발과의 일체 정비

도시개발이 진행되면서 대규모 녹지 또는 수변 중심의 오픈 스페이스(열린 공간)가 만들어진다. 그중에는 공원과 하천 등의 공공시설과 민간 개발 부지 내의 공지를 함께 정비하는 식으로 공공과 민간이 토지를 상호 할애함으로써 성립되는 경우가 많다. 이처럼 관민(官民) 일체로 정비하는 방식은 민간시설의 활기가 퍼블릭 스페이스에 스며드는 효과로도 이어진다. 또 이 연계는 주변 지역과 공간적인 연속성을 배려해 정비됨으로써 도시 보행자 네트워크의 허브가 된다.

4. 영역횡단형의 복합 퍼블릭 스페이스. 입체적으로 적층한 액티비티

사람들과 여러 활동이 많이 모이는 도심부에는 입체적인 퍼블릭 스페이스를 만드는 것으로 공간을 유효하게 활용하는 경우가 많다. 법 제도의 개정 등으로 도로 위, 하천 위, 건축물 위 등의 관리 주체 간 경계를 초월하면서 입체적으로 전개하는 퍼블릭 스페이스가 그 예다. 이곳은 도시를 내려다볼 수 있는 새로운 장소가 되고, 새로운 형태의 체험 공간을 제공한다. 또 사람의 활동이 입체적으로 적층된 풍경은 새로운 도시의 아이콘이 되기도 한다.

5. 지역에서 육성하고 운영하는 퍼블릭 스페이스. 양질의 운영을 통해 매력을 더해가는 퍼블릭 스페이스

퍼블릭 스페이스에 활기 넘치는 활동을 만들기 위해서는 공간 디자인뿐만 아니라 운영·관리가 중요하다. 양질의 운영·관리와 다채로운 이벤트, 지역과 연계한 프로그램 등이 사람들의 관계를 만들고 일상생활의 질을 높인다. 이 활동의 주체는 민간 개발 사업자에 국한하지 않는다. 행정과 지역주민, 기업, 사용자와의 연계와 협력, 조화로 만들어진다.

니켄세케이는 연구, 계획, 컨설팅 등 건축 설계, 도시 설계 등에 통합적이고도 전략적으로 접근하는 종합 컨설팅 그룹이다. 일본 도쿄에 본사를 두고 지난 123년간 변화하는 사회와 함께 성장해 왔다. 오늘날에도 '경험, 통합'을 슬로건으로 설정하고, 변화하는 사회의 욕구와 열망에 대응하기 위해 도시 환경, 건축 환경 디자인 트렌드를 읽어내고 세밀히 세운 디자인 전략을 설계에 투영하고자 노력하고 있다.

for a large variety of planning, design, and management. Headquartered in Tokyo, Japan, the group has grown alongside changing society for the past 123 years. Even today, with the slogan "EXPERIENCE, INTEGRATED," Nikken Sekkei aims to incorporate design strategies that respond to the evolving needs of society, by observing trends in urban and built environment design.

time in new and unique ways. Scenes of human activities layered in three dimensions also serve the city as new icons.

5. Public spaces nurtured and operated by local communities. Creating vibrant public spaces goes beyond spatial design. Good management and operation are essential for bringing these spaces to life. High-quality maintenance, event organization, and community collaboration are key to establishing strong community ties and enhancing people's daily lives. Such activities are not carried out solely by business operators from private developments; they also involve the cooperation of the government, local residents, companies, and end users.

Nikken Sekkei is a comprehensive professional consultancy group providing integrated service solutions

어반 플레이트 텍토닉

3

바젤-슈타트 주정부 산하
주·도시 개발부; 미데리 아키텍텐
바젤

강변을 활성화하기 위해서는 접근성과
지원 시설, 그리고 도심과 연결하는 방식
등 다양한 측면을 고려할 수 있다. 특히
강변과 도심이 만나는 단면은 접근과 확장
가능성을 탐색하는 흥미로운 단서가 된다.
 중세 성벽에 막혀 접근이 어려웠던
바젤시의 라인강변은 21세기 초 접근성과
수질을 개선해 도심과 통합하면서 도시의
중요한 공공공간이 되었다. 수영하고
산책하고 또 레스토랑에서 식사하며
사회적 상호작용을 이끄는 강변의
그라운드는 바젤의 도심 그라운드와 점차
연결되고 있다. 여기에 강변의 건물 역시
1층을 비움으로써 더 적극적인 연결을
시도하고 있다.

미데리 아키텍텐은 이번 전시에서
라인강의 흐름을 보여주는 감각적인
영상과 라인강변에 대한 분석을 담은
데스크를 대비해 보여준다. 라인강 주변의
역사적, 문화적, 사회학적, 지형학적 또는
경제적 영향을 지도와 이미지, 텍스트를
통해 설명할 뿐만 아니라, 라인강과
주변의 문화 집단이 어떻게 상호 영향을
주고받고 있는지를 담고 있다.

바젤-라인강의 "연결된 그라운드"
바젤시는 역사적으로 라인강과 함께,
그리고 라인강과 분리되어 성장했다.
오늘날에도 강의 흐름을 따라 이어진 산업,
문화, 상업, 취미 활동의 클러스터는 종종
강과 단절되어 있다. 지난 30년 동안 강
제방은 도시의 사회적 상호작용을 위한
공공공간이 되었으며, 성벽으로 둘러싸인
공간이라는 중세 시대의 이미지를 깨뜨렸다.
이제 라인강은 더 이상 바젤을 두 지역으로
가르지 않고, 하나의 중심점을 제공한다.
 미래의 바젤은 2개의 역사적 구조를
이어내야 한다. 강과 제방의 '제로 그라운드'를
바젤의 '도시 그라운드'로 만들면서, 그리고
활동 클러스터와 결합하면서 말이다.
이러한 '연결된 그라운드'가 형성되면(이미
어느 정도 형성되었지만), 새로운 도시가
탄생할 것이며 라인강은 다양한 활동이
연달아 있는 곳에서 연속된 클러스터가
존재하는 곳으로 변신할 것이다. 수변으로
시작된 곳이 지식의 지형으로, 더 나아가
다중심 도시로 변모할 것이다.

↑ 어반 플레이트 텍토닉 전시 전경, 사진: 박영채
Urban Plate Tectonics Development, Photo:
Youngchae Park

Urban Plate Tectonics

Development Department
in the Presidential Department
of the Canton of Basel-Stadt;
Mideri Architekten
Basel

The process of activating a riverfront is multifaceted, encompassing elements like accessibility, the presence of support facilities, and its integration with the city core. Specifically, the juncture where the riverfront merges with the city center offers intriguing insights for potential access and expansion.

The area near the banks of the Rhine, once sealed off by medieval walls, underwent a transformation. By the early 21st century, with enhanced accessibility and water quality, it evolved into a vital public space after being integrated with the city's center. Now, the riverside is a bustling hub where residents swim, take a walk, dine, and interact socially, strengthening its ties to Basel's central areas. Additionally, buildings flanking the river are aiming to foster a more dynamic link by vacating their ground levels.

In this exhibit, MIDERI ARCHITEKTEN presents sensory videos capturing the Rhine's flow side by side with desks detailing riverfront analyses. Through a blend of maps, visuals, and narratives, they shed light on the Rhine's diverse influences, be they historical, cultural, sociological, geographical, or economic, and how the cultural communities along its expanse interact.

Basel – Rhine 'connected grounds'

The city of Basel grew historically along and away from the Rhine. Even today, the clusters of industrial, cultural, commercial, and recreational activity that follow the course of the river are often disconnected from it. Over the last thirty years the banks have become the main public space for social interaction in the city, breaking down the mental image of the medieval city with its walled riverbanks. Today, the river no longer splits Basel into two parts looking in opposite directions but now gives them a common centre. The future Basel must interlace these two historical structures, combining the 'zero ground' of the river and its banks with the 'urban ground' of Basel and its clusters of activity. If these 'connected grounds' manage to emerge (as they already have to some extent), they will give birth to a new city and transform the river from a string of activities into a succession of clusters: what began as a waterfront will metamorphose into a topography of knowledge and, beyond that, a polycentric city. The contagious interaction between the Rhine and the clusters along it evolves according to the local character of the river, the activities taking place nearest to it, and the specific interests operating at the time the project is built. This process reinforces the collage-like character of the riverbanks: instead of a planned and uniform promenade, bathers will pass cargo ships, and river beaches will meet large-scale residential buildings, making the strong contrast of use and urban form the main feature of the connection between Basel and the Rhine.

History

In the past, the city turned its back to the Rhine, neglecting its relationship with the river and even precluding any contact with it: the media-eval city walls extended to limit contact with the river, making it inaccessible from the Basel conurbation. This situation extended well into the twentieth century, when, even with the walls gone, the riverbanks were populated by peripheral activities, from parking to drug dealing, detaching the river totally from the activities of the city. Since the beginning of the twenty-first century, this relationship has started to change, and the city has reclaimed the banks as its main public space for social activities. The improved water quality, the reshaping of the connection with the river to make it accessible and the installation of urban features have succeeded in activating both the water (for swimmers) and the promenade (for a myriad of uses, ranging from barbeques to sunbathing and from jogging to strolling). Nowadays the river is fully integrated into the city as an unplanned surface characterised by its contrasting uses. The city is currently growing onto the riverbanks with varying success, benefiting from their centrality and density of use. Current examples are the kHaus, where a building has been emptied to enhance the relationship with the park beyond, and the Novartis area, where the impenetrable city wall is now in the process of being removed. After centuries during which the relationship with the river was denied, the campuses inside the city have started to acknowledge it as an area of opportunity that can enhance their character, thus extending the Rhine into Basel.

Integrated sustainable urban development

The Rhine Promenade is the main public space in Basel, providing safe and inclusive access for everyone: it is an example of how to deliver complex answers to multifaceted problems.

Once the recipient of the city's sewage, the river has now become a lively ecological environment. The lowest point in the human relationship to the river was the disaster caused by the Sandoz fire in 1986, which released toxic agrochemicals into the air and tons of pollutants into the Rhine, turning it red and causing massive wildlife death. Since this ecological disaster, the river has been carefully rehabilitated to become a lively ecosystem with maximum resilience to disruptive events, as it can raise and lower its water level without destroying the many adjustments that have been made to its banks in recent years.

A highly efficient and healthy combination of mobility modes coexists on the river, at minimal financial and environmental cost: you can swim down the river, bike along its banks, take a boat to the Netherlands, or fly to New York by plane. The local and global dimension connects small scale activities like the city's buvettes with global tourism and international river traffic. This process has aligned the interests of the private sector, public administration, and citizens to create more and better opportunities for all stakeholders.

We can see how what began with the renaturation of a river has become

라인강과 그 주변 클러스터 사이에는 전파력 있는 상호작용이 발생하면서 라인강의 지역적 특성, 강과 근접한 곳에서 벌어지는 활동, 연결 시점에 적용되는 구체적 이해관계에 따라 진화가 일어난다. 이 과정에서 강 제방의 콜라주 같은 특성이 강화된다. 즉, 계획적이고 획일적인 산책로 대신 해수욕객이 화물선 옆을 지나고 강변이 대규모 주거용 건물과 만나면서 용도와 도시 형태의 강한 대비가 바젤과 라인강 연결의 중요한 특징이 되는 것이다.

역사

과거 바젤은 라인강을 방치하고 시민과 강의 관계를 신경 쓰지 않았다. 심지어 강으로 못 내려가게 하려고 중세 성벽을 확장해 바젤 도시권에서 접근할 수 없게 만들었다. 이러한 기조는 20세기까지 이어져 성벽이 사라진 후에도 남아 있었다. 강 제방이 주차장이나 마약 거래 장소로 쓰이는 등 강과 도시 활동은 완전히 분리된 듯 보였다.

21세기 초부터 이러한 관계는 변화하기 시작했고, 도시는 사회 활동을 위한 주요 공공공간으로 제방을 되찾았다. 수질 개선, 접근성을 높이기 위한 강과의 연결 재구성, 도시 시설물 설치 등으로 수변(수영)과 산책로(바비큐, 일광욕, 조깅에서 산책에 이르기까지 다양한 활동)를 모두 활성화하는 데 성공했다. 오늘날 라인강은 다양한 용도가 특징인, 계획되지 않은 지형으로 도시에 완전히 통합되었다.

바젤시는 현재 라인강변을 중심으로 다양한 성공을 거두며 성장하고 있으며, 강변의 중심성과 사용 밀도의 이점을 누리고 있다. 최근의 사례로는 건물을 비우고 그 너머의 공원과의 관계를 개선한 케이하우스(kHaus), 철옹성 같던 성벽을 철거중인 노바티스(Novartis) 지역이 있다. 도시 내 캠퍼스들은 수 세기 동안 강과의 관계를 부정해왔으나, 이제 강을 자신들의 개성을 선보일 기회의 공간으로 인식하기 시작했다. 라인강은 바젤로 확장해 나가고 있다.

지속 가능한 통합 도시 개발

라인강 산책로는 바젤의 주요한 공공공간으로, 누구나 안전하고 자유롭게 접근할 수 있다. 복합적인 문제에 대한 좋은 해답이라 할 수 있다.

한때 도시의 하수 방류지로 사용되던 라인강은 이제 활기찬 생태 환경이 되었다. 강과 인간의 관계에서 최악의 시기는 1986년 산도스 화재였다. 독성 농약이 대기 중으로 방출되면서 수많은 오염 물질이 라인강에 유입되면서 강을 붉게 물들이고 야생동물은 대량 폐사했다. 이 환경 재난 이후, 파괴적인 사건에도 최대한 회복력을 가진 활기찬 생태계로 세심하게 복원되었다. 최근 몇 년에 걸쳐 제방에 이루어진 다양한 변화를 파괴하지 않고도 강은 물의 수위를 조절해 높이거나 낮출 수 있다.

라인강을 보자. 강에서 수영을 하거나, 강둑을 따라 자전거를 타거나, 보트를 타고 네덜란드로 가거나, 비행기를 타고 뉴욕으로 이동하는 것 등 경제적, 환경적 비용이 최소 수준인, 매우 효율적이고 건강한 모빌리티 조합이 여기에 공존하고 있다. 지역적이면서 글로벌한 특징으로 인해 작은 식당과 액티비티 운영은 물론 해외 관광, 국제 운송 또한 가능하다. 이를 통해 민간 부문, 공공 행정, 시민의 요구 사항을 일치시켜 모든 이해 관계자에게 더 많은, 더 나은 기회를 창출했다.

라인강 회복에서 시작된 프로젝트가 도시 문제에 대한 다층적인 대응책이 된 과정을 확인할 수 있다. 라인강에 대한 바젤의 접근 방식에서 지속 가능한 통합 도시 개발 논의를 시작하는 이유가 바로 이 때문이다.

강 횡단 방법

바젤은 교량과 페리 보트를 결합해 바젤 구도심과 클라인바젤(Kleinbasel) 지구를 연결한다.

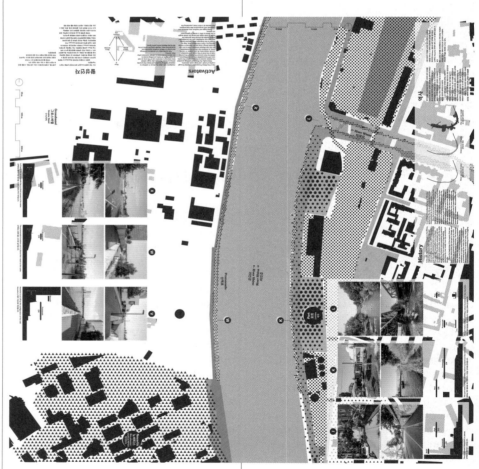

↑ <어반 플레이트 텍토닉'> 설치 작업의 일부, 자료 제공: 미데리 아키텍텐
A part of 'Urban Plate Tectonics', Courtesy of Mideri Architekten

게스트시티전

a multilayered response to the city's issues. This is why, in discussions about Basel's approach to the Rhine, we speak of integrated sustainable urban development.

Crossing the river

Basel combines bridges with ferry boats to connect the main old town of Basel (Grossbasel) with the district of Kleinbasel.

The four ferry boats (part of a non-motorized system that uses the natural stream and a fixed cable to connect the banks) have distinct characters and relate to traditional figures in Basel folklore: the St. Alban ferry is called Wild Maa ('wild man'), the Münster ferry Leu ('lion'), the Klingental ferry Vogel Gryff ('bird')—names that refer to mediaeval societies—and the St. Johann ferry Ueli (a court jester).

Each bridge has its own character and history: the Mittlere Brücke is the oldest existing bridge across the Rhine between Lake Constance and the North Sea; the Dreirosenbrücke has a lower section for heavy traffic, with an asymmetrical section on top providing a public walkway; meanwhile, the Schwarzwaldbrücke enables most of the traffic to bypass the city centre. The bypass involves three bridges that have ten lanes for cars, two for bikes, six for trains, and one pedestrian connection.

However, both systems express a topographical relation: if the ferry boats relate to the river current, which they use to propel themselves, the bridges can be understood as carriers of the city's geological history. In Basel, two topographies collide: the topography of the surroundings (with the old town as a hill) and the topography of the river (with its characteristic valley form). A view of the elevation of a Basel bridge explains this clash: the upper part connects and restores the 'original' levels of the city, while the height shows how much land the river has 'eaten away'. The bridge thus constitutes, as it were, an amplification of these two topographies.

Activators

Use of the Rhine Promenade is enabled through a series of small- and large-scale elements. Historically, the Rheinbad buildings provided the easiest access to the water (when the banks were still inaccessible): they are multilayered platforms that connect the level of the promenade to the level of the water and nowadays include restaurants all year around. In recent times, to enhance the use of the promenade, the city has allowed temporary bars to be con-structed along it that can be removed in winter: starting as a trial in the kHaus area, they extended to the Dreirosen with a second facility and have now multiplied, with ten buvettes and several mobile structures that activate the banks on both sides and along the whole length of the Rhine to offer a variety of gastronomical options.

These large and medium-size elements are combined with acupuncture-like interventions that operate at a micro level, populating the riverbanks with urban furniture: in addition to classical lighting, benches and steps that provide sitting surfaces, there are also large rubbish bins catering to intensive use of the area as well as small flights of stairs providing access to the water and showers to refresh swimmers after their activity.

This combination of activators (buildings and urban furniture) enables expected and unexpected uses, transforming the banks of the Rhine into Basel's main public space.

Trade

The Rhine is navigable from the port of Rotterdam to the city of Basel, where a dam limits the size of ships that can travel upstream. Besides being a classical trading route, the river has also been used in modern times to transport goods: shipments started on the Upper Rhine (up to Schweizerhalle) in 1904. This process culminated in the construction of the St. Johann port and the two docks in Kleinhüningen: from

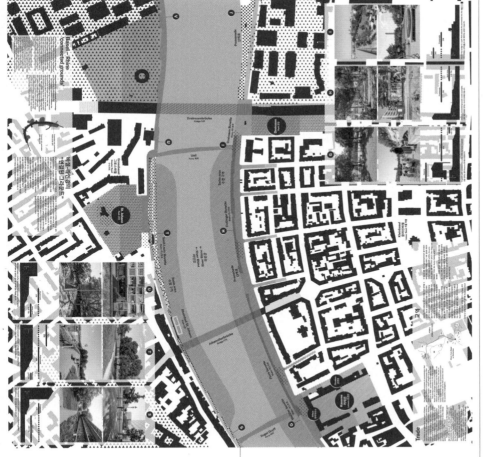

페리 보트 4대는(자연 하천과 고정 케이블을 사용해 제방을 연결하는 무동력 시스템의 일부) 바젤 전통문화의 인물과 관련이 있다. 세인트 알반 페리는 Wild Maa(야생인), 뮌스터 페리는 Leu(사자), 클링겐탈 페리는 Vogel Gryff(새), 세인트 요한 페리는 Ueli(궁정 광대)로, 각기 독특한 캐릭터를 가지고 있다.

각 교량도 고유한 특징과 역사가 있다. 미틀레어 브루케(Mittlere Brucke)는 콘스탄스 호수와 북해 사이의 라인강을 가로지르는 현존하는 가장 오래된 다리이다. 드라이로젠 브루케(Dreirosen Brucke) 하부 구간은 교통량이 많고, 비대칭적인 상부 구간이 공공 보행로 역할을 한다. 슈바르츠발트 브루케(Schwarz-wald Brucke)는 대부분의 차량이 도심을 우회할 수 있게 해준다. 이 우회도로에는 3개의 교량이 위치하며, 자동차 전용 10차선, 자전거 전용 2차선, 기차 전용 6차선, 보행자 전용 1차선으로 구성된다.

하지만, 두 시스템 모두 지형적 관계를 표현한다. 페리 보트가 강의 흐름을 통해 스스로 추진력을 얻는다면, 교량은 도시의 지질학적 역사를 전해주는 매개체로 볼 수 있다. 바젤에서는 두 가지 지형이 충돌하는데, 주변 지형(언덕을 이루는 구시가지)과 강 지형(계곡 형태가 특징)이다. 바젤 다리의 높이를 보면 이러한 충돌을 이해할 수 있다. 상부는 도시의 '원래' 높이를 연결하고 복원하는데, 그 높이를 보면 강이 얼마나 많은 지면을 '잠식했는지' 알 수 있다. 따라서, 교량은 이 두 가지 지형을 그대로 증폭시킨 것에 해당한다.

활성인자

크고 작은 일련의 요소들이 모여 라인강 산책로 이용이 가능해졌다. 일종의 구조물인 라인바트(Rheinbad)는 제방에 접근하기 어려웠던 시기에 강에 가장 쉽게 접근할 수 있는 방법을 제시했다. 산책로에서 강 수면을 연결하는 다층 플랫폼으로, 현재는 1년 내내 운영하는 레스토랑이 있다. 시 정부는 최근 산책로의 활용도를 높이기 위해 가설 바(bars) 설치를 허용했다. 케이하우스 구역에서 시범적으로 시작하여 두 번째 시설과 함께 드라이로젠(Dreirosen)까지 확장되었다. 현재는 라인강 양쪽과 강 전체 길이에 이르는 제방을 활성화하여 다양한 레스토랑이 위치한 여러 이동식 구조물과 10개의 부베트로 늘어났다. 이러한 중대형 요소는 핀셋으로 조정하는 듯한 미시적 수준의 개입과도 결합되어 있다. 제방에는 도시 가구가 채워져 있다. 클래식한 조명, 벤치, 앉을 수 있는 계단 외에도, 사용자가 몰릴 때를 위한 대형 쓰레기통, 수변에 접근할 수 있는 소형 계단, 수영을 즐긴 후 깨끗이 씻을 수 있는 샤워시설도 있다.

이러한 활성인자(건물과 도시 가구)의 조합은 예상한 용도 외에 예상치 못한 용도도 가능하게 하여 라인강 변을 바젤의 주요 공공공간으로 탈바꿈한다.

교역

라인강을 따라 로테르담 항구에서 바젤시까지 항해할 수 있지만, 댐으로 인해 상류로 이동할 수 있는 선박의 크기가 제한되어 있다. 라인강은 전통적인 무역로일 뿐만 아니라, 근대에도 상품 운송 통로로 역할을 했다. 1904년 라인강 상류에서 운송이 시작되었다. 이러한 과정은 세인트 요한 항구와 클라인후닝엔(Kleinhuningen)의 부두 건설로 이어졌고, 바젤을 둘러싼 철도 시스템을 통해 내륙으로 확장되었다.

이로 인해 상업이 발전하면서 특히 소매 부문에서 가장 많은 일자리를 창출했다. 스위스 제품의 판매를 촉진하기 위해, 1917년 처음으로 바젤에서 샘플 박람회인 머스터메세(Mustermesse)가 열렸고, 이는 다양한 무역 박람회가 열리는 메세 바젤(Messe Basel)로 발전했다. 강 옆으로는 제이알 가이기(J. R. Geigy) 약국과 알렉산더 클라벨(Alexander Clavel)의 아닐린 염료 생산 시설이 들어서면서 화학-제약 산업이 뿌리를 내렸다. 이후 집중화 과정이 진행되어 1996년 합병을 통해 노바티스(Novartis)가 된 글로벌 그룹 시바-가이기 산도즈(Ciba-Geigy and Sandoz), 그리고 로슈(Roche)가 탄생했다.

강과의 강력한 연결 덕분에 바젤은 해당 지방 및 스위스 전체 교역망에서 전략적인 위치를 차지하게 되었다. 이러한 연결을 바탕으로 바젤은 전 세계 5대 제약 회사 중 2곳의 본거지이자 생명 과학 연구의 주요 허브가 되었다.

미켈 델 리오 사닌은 미데리 아키텍텐의 설립자 중 한 명이다. 2001년부터 2012년까지 에스투디 다 아키투라(Estudi d'Arquitectura)에서 파트너로 일했으며, 헤어초크 & 드 뫼롱, 아리올라 앤 피올 같은 유수 사무소에서 인턴십을 수행하며 건축가의 길을 걸었다. 2013년에는 바젤에서 한스 포케틴과 함께 포케틴 델 리오(Focketyn del Rio) 건축사무소를 공동 설립했고 바젤의 카세른 리노베이션을 포함하여 다양한 상을 수상했다. 미켈은 교육자로서도 활동하며 모이세스 갈레고와 ETSAB에서 건축을 가르치고 있다.

사진, 영상: 마리스 메줄리스
그래픽 디자인: 파스칼 슈토르츠

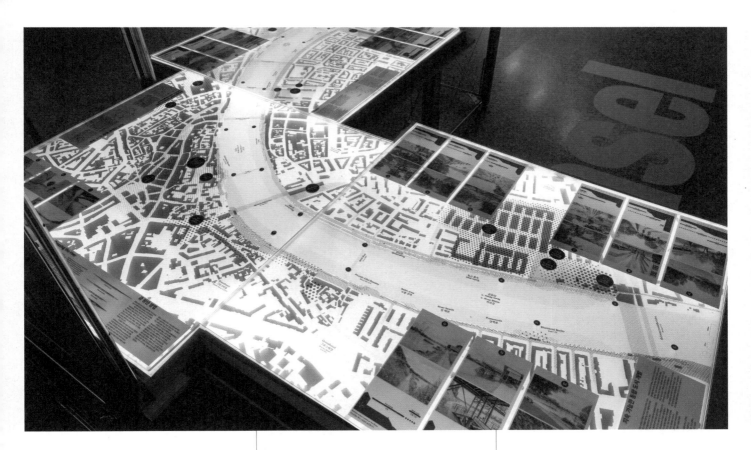

there, goods were transported inland via the railway system that surrounds Basel.

This has made commerce the biggest provider of jobs, above all in the retail sector. To promote the sales of Swiss products, the Mustermesse (Sample Fair) took place in Basel for the first time in 1917; this evolved into Messe Basel with its many trade fairs.

Next to the river, the chemical-pharmaceutical industry began with the J. R. Geigy pharmacy (from 1758) and the aniline dye production of Alexander Clavel (from 1859). This marked the beginning of a process of concentration that led to the creation of the global groups Ciba-Geigy and Sandoz—which merged to form Novartis in 1996—and Roche (founded in 1896).

This strong connection to the river provides Basel with a strategic position in the trade network for the local region and the country as a whole. Based on this connection, the city is home to two of the top five pharmaceutical companies worldwide and is their primary hub of bio-scientific investigation.

Miquel del Rio Sanin, the founding partner at MIDERI ARCHITEKTEN GmbH, is a renowned architect from Barcelona. He began his studies at the International Business School (ESCI-UPF) in 1998, followed by a decade at ETSAB, culminating in a master's in Architecture in 2009. Miquel's journey in architecture saw him partnering at RDR, Estudi d'Arquitectura from 2001-2012, and undertaking internships at esteemed firms like Herzog & De Meuron and Arriola & Fiol. Alongside his professional achievements, Miquel has been an educator, serving as a teaching assistant at ETSAB under Moisés Gallego.

Pictures and Video: Maris Mezulis
Graphic design: Pascal Storz

↑ 어반 플레이트 텍토닉 전시 전경, 사진: 박영채
Urban Plate Tectonics Development, Photo: Youngchae Park

GUEST CITIES EXHIBITION

자연의 논리로 도시를 재구성할 수 있을까?
리-그라운드

'리와일딩(Rewilding, 재야생화)'은 자연이 스스로 돌보도록 해 손상된 생태계를 회복하려는 노력이다. 제방, 복개 등 인간의 방식은 뒤로 물러나고 자연 스스로 회복, 관리하도록 하는 이 개념은 도시를 자연의 관점으로 바라본다. 리-그라운드에서는 도시에서 자연을 끌어들이는 사례를 통해 지형의 회복을 이야기한다. 미국 시카고강의 복원을 제안한 SOM과 어반 리버스 & 옴니 에코시스템의 와일드 마일, 호주의 모나쉬 어반 랩에서 리서치한 멜버른의 토대와 땅의 진화에 대한 10개 프로젝트가 소개된다.

와일드 마일: 시카고의 강 복원 1
스키드모어, 오윙스 & 메릴(SOM), 어반 리버스 & 옴니 에코시스템
시카고

리-그라운드에서는 자연의 논리로 지형의 회복을 바라본다. 제방과 같은 인간의 논리는 최소화하고 생태적인 회복을 위해 지원한다. 강의 생태적인 회복 역시 단순하면서 확장 가능한 방식으로도 가능하다.

1850년대 산업화로 인해 수질 오염이 심해지고 접근이 어려워진 시카고강은 21세기에 강변을 시민들을 위한 공간으로 바꾸기 위한 복원을 시작한다. 마지막 빙하기에 만들어진 시카고강의 자연 습지 서식지를 복원하기 위해, SOM과 어반 리버스는 2만 평 규모의 수상 생태공원을 설계했다.

와일드 마일 프로젝트의 목표는 지역사회를 참여시키고 강의 접근성을 높이며, 자연과 야생동물이 서식할 수 있는 공간을 만드는 것이다. 이를 위해 강의 영역별로 서식하는 식생을 구분하고 이를 복원하는 과정을 거쳤다. 무엇보다 디자인 전략은 구성 요소를 조합해 확장할 수 있도록 설계하는 것이다. 부유식 모듈형 데크, 뗏목형 서식지, 경사로와 전망대, 부두 모듈은 주민들이 필요할 때 가능한 예산에 맞추어 확장되고 조정될 수 있다. 이는 첨단 기술이 없어도 쉽게 재현할 수 있는 모델을 바탕으로 자연 서식지를 복원하기 위한 제안을 보여준다.

구스 아일랜드를 따라 이어지는 와일드 마일의 서쪽 경계부는 야생동물을 위한 공간이다. 와일드 마일은 수로를 통해 접근할 수 있어 카약과 조정을 하기에 이상적인 환경이다. 연속된 보행 통로는 경관 감상과 상호작용을 최대화하면서도 서식지 파괴를 제한하는 등 야생동물을 우선시하도록 설계되었다. 각 식물 종류는 곤충, 개구리,

거북이, 조류, 포유류 등 야생동물에 대한 가치, 그리고 토착 서식 상태를 기준으로 선택했다. 부유식 모듈형 서식지는 물을 여과하고 추가적인 야생동물 서식지를 제공한다. 와일드 마일 전역의 다양한 식물은 강과 육지의 동물에게 1년 내내 먹이, 둥지, 산란 장소, 은신처를 제공한다. 가파른 경사면이 강의 경계부로 이어지는 곳은 폭우로 인해 토양이 쉽게 침식될 수 있다. 파괴된 해안선은 완만한 경사로 복구하고, 토착 식물을 심어 복원할 예정이다. 제방에 설치된 굴절식 콘크리트 매트는 침식을 최소화하고, 무척추동물과 소형 어류가 먹이를 구하고 포식자를 피해 숨을 수 있는 공간을 제공한다. 벽과 수면 아래에 부착된 구조물은 어류와 무척추동물을 위한 쉼터, 휴식 공간, 퇴적물이 없는 산란 공간을 제공한다. 수면 높이로 벽에 고정된 대형 통나무와 기타 천연 자재는 거북이가 햇볕을 쬐고, 개구리가 휴식을 취하며, 새가 앉아 있을 수 있는, 안정적이고 건조한 안식처를 제공한다. 덩굴성 식물은 성장하기에 충분한 토양이 있는 벽 상단에 설치될 예정이다.

공유 수로 되찾기
한 때 시카고시는 마지막 빙하기에 만들어진 습지와 강이 서로 연결된 곳이었다. 이러한 경관은 1850년대 이후 시카고가 산업 및 도시 허브를 형성하는 과정에서 극적으로 재편되었다. 시카고의 주요 수로인 시카고강의 변화가 가장 눈에 띄는 사례일 것이다. 1850년대부터 제철소, 목재 야적장, 육류/접착제/비누/가죽 생산 공장 등 산업시설이 강변을 따라 건설되면서 수질이 오염되기 시작했다. 시카고 대화재로 인한 건축법 변경으로 인해 벽돌 제조를 위한 점토 굴착이 늘면서, 강 북부 지류에 새로운 수로와 인공 섬이 만들어졌다. 가장 놀라운 것은 1900년 도시 하수를 하류로 내려보내기 위해 강을 역류시킨 것으로, 이는 그 이후로 미시간 호수, 미시시피강과 그 지류의 생태에 영향을 미쳤다. 100년 후, 시카고는 새로운 관리 모델을 위한 중요한 첫 발걸음으로, 접근성을 높이고 새로운 휴식 기회를 제공해 강변을 시민의 자산으로 되찾기 위한 진지한 노력을 시작했다. 그

CAN CITIES BE RESHAPED WITH THE LOGIC OF NATURE?
RE-GROUND

Rewilding emphasizes the healing of damaged ecosystems by letting nature recover organically. This approach calls for a departure from human-imposed constructs like levees and culverts, prompting us to envision urban spaces with a naturalistic perspective. In "Re-Ground," we delve into the transformative potential of integrating nature within urban confines. We spotlight SOM, Urban Rivers & Omni Ecosystems' "Wild Mile"—a vision to rejuvenate the Chicago River in the U.S., and ten projects that examine the foundations of Melbourne and the evolutionary cases of the land researched by Monash Urban Lab in Melbourne, Australia.

The Wild Mile: Restoring Chicago's Urban River

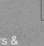

Skidmore, Owings & Merrill(SOM), Urban Rivers & Omni Ecosystems
Chicago

"Re-Ground" delves into restoration grounded in nature's logic, minimizing human interventions like levees in favor of ecological rejuvenation. Such ecological revival of rivers can be approached in straightforward, scalable ways.

The Chicago River, tainted and made inaccessible post-industrialization in the 1850s, has embarked on a 21st-century rejuvenation journey, repurposing the riverfront as a civic expanse. In an effort to revert the river to its natural wetland habitat from the last ice age, SOM in collaboration with Urban Rivers & Omni Ecosystems designed a sprawling 17 acres floating eco-park.

The "Wild Mile" initiative aspired to foster community engagement, amplify river access, and craft an environment where nature and wildlife flourish. This undertaking involved pinpointing and reviving native plant species across diverse river stretches. Central to the design approach is the modularity, enabling components to be merged and extended. Features such as floating modular platforms, tethered habitats, access ramps, observation decks, and docking units can be scaled and modified based on local demand and financial constraints. This showcases a blueprint for reinstating natural habitats utilizing a replicable design that doesn't always hinge on cutting-edge technology.

The western edge of the Wild Mile along Goose Island is dedicated to wildlife. Accessible by water, the Wild Mile is an ideal setting for kayaking and rowing. The continuous pedestrian pathway is designed with a wildlife-first approach that limits habitat disruption while maximizing the boardwalk's use for viewing and interacting with nature. Each type of plant was selected based on its native status and its value to wildlife, including insects, frogs, turtles, birds, and mammals. Floating, modular habitats filter water and provide additional wildlife habitat. An assortment of plants throughout the Wild Mile provide year-round food, nest sites, spawning areas, and shelter to animals in the water and on land. Where steep slopes lead to the river's edge, heavy rains can easily erode the soil. Degraded shorelines will be restored to a gentle slope and planted with native vegetation. Articulated concrete mats placed on the riverbank minimize erosion and provide nooks and crannies where invertebrates and small fish can forage, hide from predators, and shelter. Structures attached to the walls and beneath the water level provide diverse shelter, rest areas, and sediment-free spawning areas for fish and invertebrates. Large logs and other natural materials secured to the walls at water level provide stable, dry, protected places for turtles to bask, frogs to rest, and birds to perch. Plants with trailing growth forms will be installed at the top of the walls, where soil is adequate for growth.

Reclaiming a Shared Waterway

The city of Chicago was once a network of interconnected wetlands and rivers created by the last ice age. Since the 1850s, this landscape has been dramatically reshaped to build Chicago into an industrial and urban hub, perhaps most visible in the reshaping of the city's main waterway, the Chicago River. Beginning in the 1850s, industrial facilities—including steel mills, lumber yards, and plants producing meat, glue, soap, and leather—were built along the banks of the River and began polluting the water. Clay excavation for brickmaking created a new channel and artificial island on the North branch of the river following the Great Chicago Fire and subsequent change in building codes. Most astonishingly, the River's flow was reversed to send the city's sewage downstream in 1900, a move which has impacted the ecology of Lake Michigan, the Mississippi River, and their tributaries ever since. A century later, Chicago began a serious effort to reclaim the riverway as a civic asset,

일환으로 SOM과 어반 리버스는 세계적인 도시를 탄생시킨 자연 습지 서식지를 복원하기 위해 20만 평 규모의 수상 생태공원 '와일드 마일'을 설계했다.

재현 및 확장 가능한 시스템
확장 가능한 솔루션
와일드 마일은 지역사회의 요구와 가용 예산에 맞추어 시간이 지남에 따라 배포, 확장, 조정할 수 있는 구성 요소의 조합으로 설계되었다. 이러한 요소에는 다음이 포함된다.

– 길: 케보니 나무로 만든 부유식 모듈형 데크
– 뗏목형 서식지: 식물과 야생동물을 위한 것으로, 코코넛 섬유, LECA(경량 점토 골재), HDPE(고밀도 폴리에틸렌 플라스틱) 복합재로 만든다.
– 접근 경사로: 누구나 접근 가능한 연결로를 도로 끝과 블록 중간 지점에 배치할 수 있다.
– 전망대: 제방에 전망 플랫폼 형태로 추가할 수 있으며, 접근 경사로와 결합하여 설치하면 강으로 직접 접근이 가능하다.
– 전망용 부두: 하나의 부두 모듈로 3–5명이 조류 관찰, 낚시 또는 가장자리에 앉을 수 있다.
– 액티비티 플랫폼: 3개의 부두 모듈이 연결되어 다양한 의자, 해먹, 이동식 가구를 놓을 수 있다.
– 강의장 플랫폼: 5개의 부두 모듈이 연결되어 약 30명을 수용할 수 있으며, 더 많은 사람이 야외 과학 수업이나 요가 수업 등을 즐기는 공간을 제공할 수 있다.

도시 전체를 위한 비전
와일드 마일의 모듈 방식은 기존 건축물 조건과 야생동물의 상황에 맞춰 조정할 수 있다. 시카고시에 제출된 기본 계획은 지역사회 및 이해관계자와 함께 수립했으며, 점진적인 확장을 제안하고 있다. 터닝 분지, 노스 및 사우스 리치와 같은 시카고강 노스 브랜치 운하 인접 지역에 대한 비전도 포함되어 있다.

– 터닝 분지 : 운하의 북쪽 지점에 있으며, 프로젝트의 관문으로 구상되었다. 예술과 공연에 중점을 둔 이 구역에는 자연 원형극장, 수상 공연장, 전망대, 자연 보호구역 등이 있다.

– 노스 리치: 음식, 모임, 예술, 야외 학습을 위한 공간이다. 서쪽 끝은 자연과 예술을 위한 공간으로, 예술 벽화, 조각으로 장식한 서식지 사이에 화분 매개 곤충 호텔과 새집이 있다. 동쪽에는 예술과 교육을 위한 플랫폼이 부유식 정원에 자리 잡고 있다.
– 사우스 리치: 해먹, 그물망 의자, 자원봉사 사무소가 있는 산책로, 공원, 휴식 공간이 있다. 식물식재지역, 보호 수역, 화분 매개 곤충 정원 등의 자연구역이 곳곳에 위치한다.

시카고와 마찬가지로 전 세계의 많은 산업화 도시도 활용도가 낮은 수로와 오염에 관해 유사한 문제를 안고 있다. 서울은 대대적인 인프라 프로젝트인 청계천 복원에 성공했으며, 공공 편의시설, 깨끗한 물, 자연 서식지 복원으로 찬사를 받고 있다. 하지만, 기후변화의 시급성을 고려할 때 전 세계의 신속한 행동이 필요하다. 와일드 마일은 도시 하천을 야생동물 보호구역과 공공공간으로 탈바꿈시키기 위한, 첨단 기술 없이도 쉽게 재현할 수 있는 모델이다.

시카고강 제방 활성화
2021년 1단계가 완공된 와일드 마일은

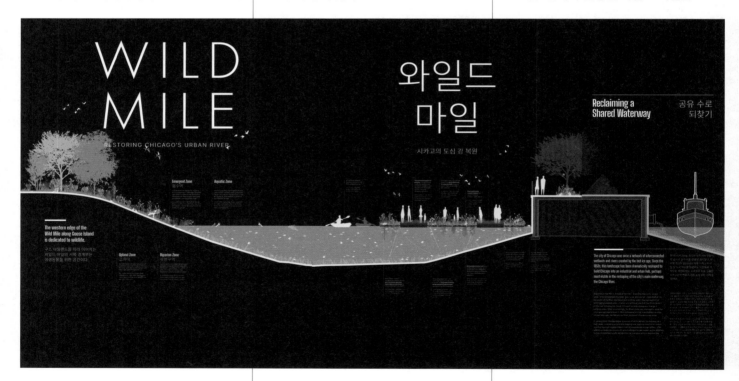

↑ <와일드 마일: 시카고의 강 복원> 패널의 일부, 자료 제공: SOM, 어반 리버스 & 옴니 에코시스템
A part of 'The Wild Mile: Restoring Chicago's Urban River', Courtesy of SOM, Urban Rivers & Omni Ecosystems

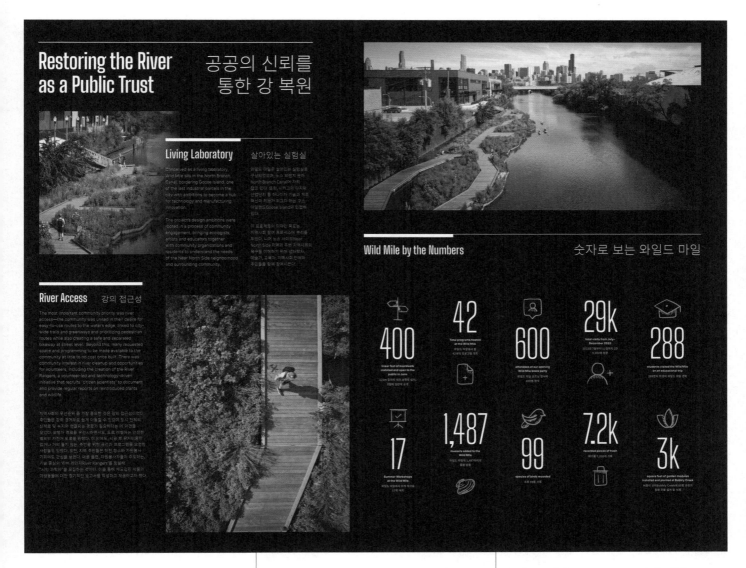

Restoring the River as a Public Trust

공공의 신뢰를 통한 강 복원

Living Laboratory
살아있는 실험실

Conceived as a living laboratory, Wild Mile sits in the North Branch Canal, bordering Goose Island, one of the last industrial parcels in the city with ambitions to become a hub for technology and manufacturing innovation.

The project's design ambitions were rooted in a process of community engagement, bringing ecologists, artists and educators together with community organizations and residents to understand the needs of the Near North Side neighborhood and surrounding community.

River Access
강의 접근성

The most important community priority was river access—the community was united in their desire for easy-to-use routes to the water's edge, linked to city-wide trails and greenways and prioritizing pedestrian routes while also creating a safe and separated bikeway at street level. Beyond this, many requested space and programming to be made available to the community at little to no cost once built. There was community interest in river cleanup and opportunities for volunteers, including the creation of the River Rangers, a volunteer-led and technology-driven initiative that recruits "citizen scientists" to document and provide regular reports on reintroduced plants and wildlife.

Wild Mile by the Numbers
숫자로 보는 와일드 마일

400 linear feet of boardwalk installed and open to the public in June

42 Total programs hosted at the Wild Mile

600 attendees at our opening Wild Mile block party

29k total visits from July–December 2022

288 students visited the Wild Mile on an educational trip

17 Summer Workshops at the Wild Mile

1,487 mussels added to the Wild Mile

99 species of birds recorded

7.2k recorded pieces of trash

3k square feet of garden modules installed and planted at Bubbly Creek

increasing access and creating new opportunities for recreation as a first big step toward a new model of stewardship. As part of this, SOM and Urban Rivers designed a 17-acre floating eco-park known as the Wild Mile to help restore the natural wetland habitat that gave birth to a global city.

A Replicable and Scalable System Scalable Solutions
The Wild Mile is designed as a kit-of-parts that can be deployed, expanded, and adapted over time to suit the community's needs and available funding. These elements include:

– Path: a floating boardwalk composed of modular dock elements made from kebony wood.
– Floating Habitat Rafts: support plants and wildlife. They are made of composite coconut fiber, LECA (lightweight clay aggregate) and HDPE (high density polyethylene plastic).
– Access Ramp: universally-accessible connections can be deployed at street ends and at midblock points.
– Overlook: can be added to river banks as viewing platforms and can be paired with access ramps for direct access to the river.
– Viewing Pier: a single dock module creates a viewing pier for 3-5 people to birdwatch, fish, or sit on the edge.
– Activity Platform: three connected dock modules can support flexible seating, hammocks, and movable furniture
– Classroom Platform: five connected dock modules can support around 30 people and create space for larger groups to gather for outdoor science lessons or yoga classes.

City-wide Vision
The Wild Mile's modular approach is capable of adapting to the needs of existing property conditions and local wildlife. The original framework plan presented to the city was developed with local communities and stakeholders, and proposes incremental expansion. The plan includes visioning for adjacent

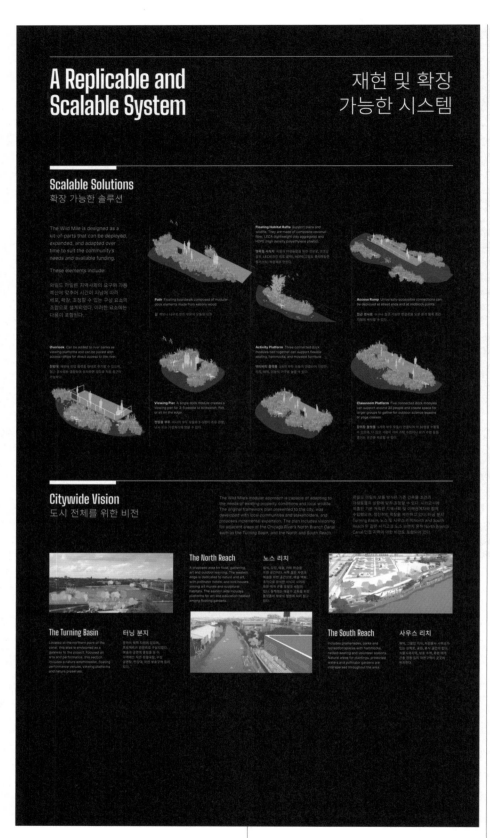

↑ <와일드 마일: 시카고의 강 복원> 패널의 일부,
자료 제공: SOM, 어반 리버스 & 옴니 에코시스템
A part of 'The Wild Mile: Restoring Chicago's
Urban River', Courtesy of SOM, Urban Rivers &
Omni Ecosystems

이미 강변의 사람, 야생동물, 식물 서식지에 극적인 변화를 가져오기 시작했다. 이 프로젝트는 부유식 정원, 공공 산책로, 자전거 도로, 카약 선착장, 자연보호구역을 통해 인간과 다른 동물이 안전하게 공존할 수 있는 공간을 선보인다.

우선, 와일드 마일은 현대식 개발로 제방이 바뀌기 전 한때 존재했던 서식지 구역을 복원하고 확장하는 데 중점을 두었다. 이는 시카고강을 자연과 야생동물에게 되돌려 주기 위한 것이다. 이곳의 자연 생태계에는 육지와 물 사이를 점진적으로 이동하는 다양한 서식지가 있다. 이곳은 고지대, 수변구역, 정수역, 수생역 네 가지 구역으로 구분할 수 있다. 강 경계부는 방파제와 격벽으로 수로화되어 강과 육지가 갑작스럽게 합쳐지게 되는데 이는 해당 지역에서 번성하던 생태계에 혼란을 초래한다. 와일드 마일의 부유식 이동로와 뗏목형 서식지는 강 경계부를 따라 건설된 구성 요소의 주변을 부드럽게 만들어 자연과 야생동물이 서식할 수 있는 공간을 만든다.

– 원래 상태: 수변은 경사진 해안선으로 이루어져 있어 다양한 서식지를 품고 있었으며 육지와 물 사이를 오가는 동물 종들이 서식하고 있었다.
– 수로화 이후: 시카고강이 도시의 초기 산업 발전을 위한 물자 수송로가 되면서 강 경계부는 수직 벽으로 대체되었다. 이는 토착 야생동물에게 서식지로서의 가치가 거의 없는 벽이다.
– 향후 경계부: 와일드 마일은 시카고강의 기존 제방에 부유식 정원을 새로 설치해 수변구역과 정수역에서 자생하는 서식지를 복원하는 것을 목표로 한다.

1. 고지대: 높은 고도에서 배수가 잘되는 토양과 건조한 환경에 잘 견디는 식물이 자라고 있다. 이 구역은 강물의 흐름을 안정화하고, 강으로 유입되기 전에 물을 거르는 역할을 한다.
2. 수변구역: 강 경계부를 따라 위치한 땅으로, 물과 육지 사이의 생태적 다리 역할을 한다. 도시 개발과 강둑 수로화로 인해 가장 위협받는 서식지이다.

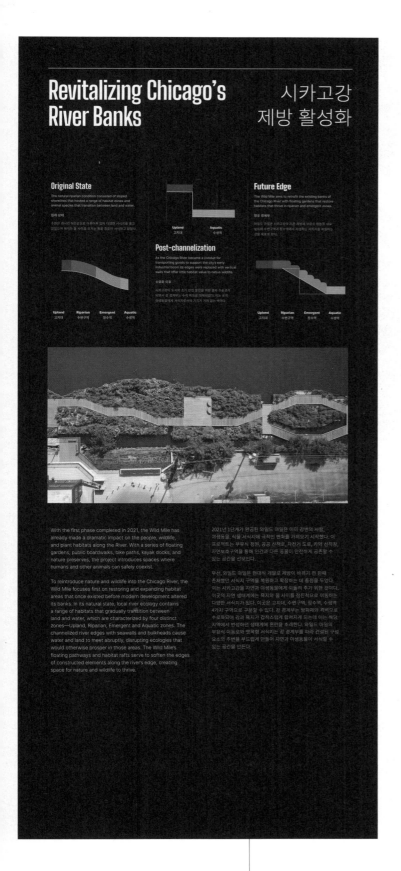

areas of the Chicago River's North Branch Canal such as the Turning Basin, and the North and South Reach.

– The Turning Basin: Located at the northern point of the canal, this area is envisioned as a gateway to the project. Focused on arts and performance, this section includes a nature amphitheater, floating performance venues, viewing platforms and nature preserves.
– The North Reach: A proposed area for food, gathering, art and outdoor learning. The western edge is dedicated to nature and art, with pollinator hotels, and bird houses among art murals and sculptural habitats. The eastern side includes platforms for art and education nestled among floating gardens.
– The South Reach: Includes promenades, parks and recreation spaces with hammocks, netted-seating and volunteer stations. Natural areas for plantings, protected waters and pollinator gardens are interspersed throughout the area.

Much like Chicago, many other industrialized cities around the world are faced with similar challenges regarding underutilized waterways and pollution. Seoul has already been successful in the restoration of the Cheonggyecheon river, a major infrastructure project now lauded for its public amenities, clean water and natural habitats. However, the urgency of climate change is going to require swift action all around the world. The Wild Mile offers a highly replicable, low-tech model for transforming urban rivers into wildlife sanctuaries and public space.

Revitalizing Chicago's River Banks
With the first phase completed in 2021, the Wild Mile has already made a dramatic impact on the people, wildlife, and plant habitats along the River. With a series of floating gardens, public boardwalks, bike paths, kayak docks, and nature preserves, the project introduces spaces where humans and other animals can safely coexist.
 To reintroduce nature and wildlife into the Chicago River, the Wild Mile focuses first on restoring and expanding habitat areas that once existed before

3. 정수역: 강둑을 따라 펼쳐진 얕은 지역이며 뿌리는 물에 잠긴 채 줄기는 물 밖으로 자라는 식물이 있다. 많은 어류와 곤충의 중요한 서식지이며, 해안선을 안정시키고 물을 여과하는 데 도움이 된다.

4. 수생역: 강에서 자라며 그늘과 산소를 공급하는 다양한 완전 침수식물이 서식하고 있다. 이것은 수생 생물에게 중요한 먹이이며, 어류와 곤충이 알을 낳을 수 있는 자연 구조물 역할을 한다.

스키드모어 오윙스 & 메릴(Skidmore, Owings & Merrill, SOM)은 더 나은 미래를 만들기 위해 함께 일하는 건축가, 디자이너, 엔지니어, 기획자들로 구성된 집단이다. 전 세계 도시가 직면한 복잡한 과제에 대한 혁신적인 솔루션을 찾고, 항상 건축 환경과 자연 환경이 조화를 이룰 수 있도록 노력한다. 자체 운영과 설계하는 모든 프로젝트에서 탄소배출량을 감축하고자 2040년까지 현재 진행 중인 설계 작업 100%를 탄소배출량 제로로 하겠다는 목표를 갖고 있다.

어반 리버스는 세계적으로 유명한 조직, 기업 및 기관을 아우르는 집단적 배경을 가진 생태학자, 기업가 및 공무원으로 구성된 집단이다. 도시의 수로를 야생동물 보호구역으로 바꾸는 것이 중요한 환경적 사명일 뿐만 아니라 사회적으로도 매우 중요한 일이라고 믿는다.

옴니 에코시스템은 과학과 디자인을 작업 환경에 통합하여 건축 환경의 복원력을 개선하고 인간이 더 건강하고 행복해질 수 있도록 지원하는 사무소이다.

팀: SOM, 어반 리버스, 옴니 에코시스템, 테트리 테크, 니어 노스 유니티 프로그램, O-H 커뮤니티 파트너스, 데소토 주식회사

modern development altered its banks. In its natural state, local river ecology contains a range of habitats that gradually transition between land and water, which are characterized by four distinct zones—Upland, Riparian, Emergent and Aquatic zones. The channelized river edges with seawalls and bulkheads cause water and land to meet abruptly, disrupting ecologies that would otherwise prosper in those areas. The Wild Mile's floating pathways and habitat rafts serve to soften the edges of constructed elements along the river's edge, creating space for nature and wildlife to thrive.

– Original State: The natural riparian condition consisted of sloped shorelines that hosted a range of habitat zones and animal species that transition between land and water.
– Post-Channelization : As the Chicago River became a conduit for transporting goods to support the city's early industrial boom, its edges were replaced with vertical walls that offer little habitat value to native wildlife.
– Future Edge : The Wild Mile aims to retrofit the existing banks of the Chicago River with floating gardens that restore habitats that thrive in riparian and emergent zones.

1. The Upland Zone: has well-drained soils at higher elevations with plants that are tolerant of drier conditions. This zone helps stabilize river courses, and filters water before it enters the river.
2. The Riparian Zone: is the land along the river's edge that acts as an ecological bridge between the water and the terrestrial world above. This habitat zone is the most imperiled by urban development and channelized river banks.
3. The Emergent Zone: consists of shallow areas along riverbanks where plants emerge from the water while their roots remain inundated. These are important habitat zones for many fish and insects, and help stabilize shorelines and filter water.
4. The Aquatic Zone: hosts a range of fully submerged plants that grow from the river bed providing shade and oxygen. They are also important food sources for aquatic life, and create natural structures for fish and insects to lay eggs.

Skidmore, Owings & Merrill (SOM) is a collective of architects, designers, engineers, and planners working together to build a better future. They find innovative solutions to the complex challenges facing cities around the world—seeking always to create harmony between the built and natural environment. SOM is targeting net-zero whole-life carbon in 100 percent of our active design work by 2040.

Urban Rivers is a passionate group of ecologists, entrepreneurs, and public servants with a collective background that spans world-renowned organizations, businesses, and institutions. They believe that transforming urban waterways into wildlife sanctuaries is not only an important environmental mission but also a critical social one.

Omni Ecosystems integrates science and design into working landscapes to improve resiliency within the built environment and empower healthier, happier humans.

Team: SOM, Urban Rivers, Omni Ecosystems, Tetra Tech, Near North Unity Program, O-H Community Partners, d'Escoto Inc.

그라운드 멜버른
모나쉬 어반 랩
멜버른

건물이 세워지고 시간이 흘러 낡고 재생 또는 재개발을 맞이하는 동안 건물 아래 땅도 같은 일을 겪는다. 모나쉬 어반 랩은 이 지점에서 돋보기로 관찰하듯 건물과 땅의 관계, 자원 발굴과 활용 방식을 세세히 뜯어보거나 새처럼 허공을 날며 내려다보듯 도시에서 벌어지는 거주자의 이동, 기후변화, 주요 산업의 동향 등을 조망한다. 즉, 도시의 '그라운드'를 미시적으로 또 거시적으로 이해하려는 시도라고 할 수 있다.

전시장에 소개된 총 10개의 프로젝트는 황폐한 땅, 회복된 땅, 새로운 작업의 땅, 하이브리드의 땅, 채굴된 땅, 포용적 땅, 연결된 땅, 공유의 땅, 숨겨진 땅, 새로 만드는 땅이란 주제어 아래 영상 하나, 브로슈어 하나로 프로젝트를 1:1 매칭했다. 프로젝트마다 영상과 사진, 텍스트 등 풍부한 연구 자료가 등장하므로, 이를 총합하면 지속할 수 있고 다양성이 있는 도시를 위한 멜버른의 실험을 압축 정리한 '그라운드 멜버른' 보고서 한 권을 만난 듯하다.

"호주의 모든 대도시 중에서, 영국인 정착 전의 자연환경을 상상하기 가장 어려운 곳은 멜버른일 것이다. 도시의 규모와 평지 지형 때문이기도 하지만, 멜버른에 정말 넓게 퍼져 있는 늪과 초원은 정복으로 인해 가장 크게 변모한 생태계이기 때문이다."
–『1835: 멜버른 시 건설과 호주의 정복』, 제임스 보이스

모나쉬 어반 랩은 '리그라운드(Re Ground)'라는 주제로, 현재 지반 조건을 중심으로 한 준공 계획안 부문의 협업, 건축, 조경 및 도시 협업 프로젝트를 소개한다. 이러한 조건을 함께 살펴보면, 멜버른의 기초와 도시의 형태가 쿨린 국가(Kulin Nation) 원주민 동맹국의 미합의 토지 변경, 채굴, 파괴로 영향을 받아 형성되는 과정에 땅이 어떤 역할을 했는지 알 수 있다. 멜버른의 지반 조건들은 쿨린 국가라는 원주민 동맹국의 미양도 토지에 대한 채굴과 파괴에 영향을 받은 땅이 멜버른의 기초와 도시 형태가 형성되는 과정 속에서 기초적, 문화적 역할을 했으며 이에 따라 이 프로젝트는 관계의 재수립과 회복을 촉구하고 있다.

멜버른 광역권은 현재 31개 지자체가 2,500km²에 걸쳐 펼쳐져 있으며, 세계에서 세 번째로 큰 화산 평원이자 원주민들이 수만 년 동안 살아온 광활한 온대 초원 지역인 서부 현무암 평원 동쪽 끝에 자리 잡고 있다. 멜버른의 대규모 항만 두 곳 중 하나인 나암(Naarm) 주변에 사는 부족들은 동부 쿨린 국가에 해당하며, 항만의 남동쪽 해안을 따라 펼쳐진 늪지대와 모래 능선, 언덕, 늪, 하천이 있는 완 마린은 '분 우룽 컨트리(Boon Wurrung Country)'로 불린다. 식민지 이전, 이 지역은 다양한 해수와 담수 연못, 늪, 습지, 간헐적으로 개폐되는 석호로 구성되어 있었으며 지역의 위쪽과 아래쪽으로 지하수가 흐르고 있었다. 주요 강인 비라룽(Birrarung) 유역과 물줄기는 북동쪽 끝에서 나암까지 뻗어 있으며, 북쪽에서부터 흘러내린 용암의 끝자락이기도 하다.

멜버른에 사람들이 정착하고 도시가 확장됨에 따라 이뤄졌던 도시의 연속적인 세분화와 변경, 여러 이동이 지금은 현대적 도시 조건에 주요한 복합성으로 모습을 드러낸다. 지형적 경계가 거의 없으며 평탄한 화산 지대이기 때문에, 오늘날의 멜버른 광역권은 무분별하게 확장된 도시라는 특징을 보여준다. 도시 주변에 남은 초원은 도심에서 밀려난 저가 주택과 산업 부지를 세워야 한다는 요구를 받고 있다. 채굴산업은 도시의 성장을 위해 유한한 자원을 가공하고 있다. 이러한 멜버른의 특성은 빠른 속도의 도시 확장, 그리고 해수면 상승과 같은 기후변화의 영향으로 도드라졌지만 이는 동시에 멜버른 땅과 인간 사이의 관계를

게스트시티전

Ground Melbourne
Monash Urban Lab
Melbourne

2

As buildings rise, age, deteriorate, and then undergo regeneration or redevelopment, the earth beneath them experiences similar cycles. From this perspective, Monash Urban Lab probes the interplay between structures and the soil, the extraction and use of resources, as well as patterns of urban migration, climate change impacts, and significant industry shifts. They explore this from both a detailed close-up and a broad bird's-eye view, aiming to comprehend the city's "ground" from micro to macro scales.

In the exhibition, every one of the 10 projects is summed up in a video and a brochure, each centered around distinct themes: Ravaged ground, Repaired ground, Reworking ground, hybrid ground, Bluestone Quarries, inclusive ground, Assembled ground, Sharing ground, Ripponlea, and Remaking ground. Drawing from an exhaustive range of research mediums—including video, photography, and written content—the exhibition comes together as a cohesive anthology named "Ground Melbourne", chronicling Melbourne's journey towards crafting sustainable and multifaceted urban spaces.

"Of all Australia's major cities, the natural environment of Melbourne before British settlement is perhaps the most difficult now to imagine. This is in part a product of the city's size and flat topography, but it also reflects the extent to which the region was dominated by swamps and grasslands – the two ecosystems that were most comprehensively transformed by the conquest."
—James Boyce, *1835: The Founding of Melbourne & The Conquest of Australia*

With the theme of 'Re-Ground', Monash Urban Lab presents built and unbuilt collaborative architecture, landscape and urban projects through the lens of Melbourne's present physical ground conditions. Collectively the conditions presented tell the story of the ground's formative role in Melbourne's foundation and urban form while at the same time reveal the modification, extraction and destruction of the unceded land of the Kulin and Gunaikurnai Nation that threaten the lifeforms, natural systems and culture the ground sustains. The projects prompt resetting and repair.

Now a metropolitan urban area of 31 municipalities, sprawling across 2,500 square kilometers, Greater Melbourne occupies the eastern extent of the Western Basalt Plains, the third largest volcanic plains in the world. It is an area of extensive temperate grasslands where Aboriginal people have been living for tens of thousands of years. The clans that live around Naarm (Port Phillip Bay), one of two large bays of Melbourne, are made up of the eastern Kulin Nations. The swampy lowlands along the south-eastern shore of the Bay and Warn Marin (Westernport Bay), an area of sand ridges, hills, swamps, and streams, are Boon Wurrung Country. Prior to colonisation, this area contained numerous variants of saltwater and freshwater ponds, swamps, marshes, intermittently open and closed lagoons and above and below ground water flows. Tributaries and catchments of the main river Birrarung (Yarra River) stretch from the north-east edges to Naarm and the river marks the edge of the lava flows from the north. The successive subdivisions, alterations and displacements made as Melbourne was settled and expanded, now emerge as major complexities within our contemporary urban condition. Greater Melbourne today is characterised by uncontained sprawl facilitated in part by the flatness of the volcanic plains and few topographical boundaries. On the urban fringe, remnant grasslands are under pressure to make way for low-cost housing and industries that are being pushed out of inner urban areas. Extractive industries process finite materials to support urban growth. The rapid pace of urban expansion, sea level rise and other climate change impacts have exposed these patterns of land use and provide the catalyst to develop new forms of urban architecture that can reset and repair our relationship with the ground of Melbourne. Ancient precolonial landscapes have been drained, extracted, rerouted, filled in, built over and blown up. At times, the underlying geomorphology pushes back through flooding and the constraints of geotechnical conditions. The projects of Monash Urban Lab systematically uncover evidence of this troubled relationship by documenting modification and its consequences. They imagine, test and apply projects that seek to remediate through modes of repairing, refitting and remaking. Implicit in this approach is an attitude towards the specificity of place and this research happens over many years with experts, community groups, Traditional Owners, government bodies and practitioners in the adjacent fields of landscape design, urban design and planning.

The visual essay puts forward a detailed and accurate picture of Melbourne that can otherwise be difficult to access. The city form, or rather the metropolitan area, results from a complex mix of legacies. These include the continuous speculation in various built forms – from the single-family house to the high-rise building – combined with a confused urban configuration reflecting alternating philosophies of road or rail, centre or satellite, radial or hand shaped arteries, and sprawl or densification.

When conceiving this exhibition, we found that keywords with the prefix 're' dominated our thinking: reground, repair, restore, regenerate, remediate, recover, refit. A sort of 'taking stock' is an important contemporary project for architecture, landscape architecture, urban design and planning. In keeping with the ambitions of the Biennale for international exchange, these themes will inform a dialogue between Melbourne and Seoul in a roundtable event, Common Ground. Through project and place-specific examples, architects will show how they respond to the shared conditions that inform both cities: their foundational ancient cultures and expansive river systems; their 20th century history of heavy urbanization; and their contemporary efforts to regenerate the ground. This dialogue, along with the exhibition, is framed

회복하고 재설정하는 새로운 형태의 도시 건축 개발을 위한 촉매제 역할을 하고 있다. 고대 식민지 이전의 지형은 배수, 채굴, 경로 변경, 메우기, 건축, 폭파 등의 과정을 거쳤으며, 때로는 홍수와 지질공학적 조건의 제약으로 인해 근본적인 지형이 다시 두드러지게 나타나기도 했다. 모나쉬 어반 랩은 프로젝트에서 변경된 문서와 그 결과를 통해 문제적 관계의 증거를 체계적으로 밝혀낸다. 이들은 수리, 개조, 리메이크 등의 방식을 통해 문제 해결을 위한 프로젝트를 상상하고, 테스트하고, 적용한다. 이러한

접근 방식에는 장소의 특수성에 대한 이해가 반영되어 있으며, 이러한 연구는 다양한 전문가, 커뮤니티 그룹, 원주민, 정부 기관, 주변 조경·도시 설계 및 계획 분야의 실무자들과 함께 장기간에 걸쳐 이루어진다. 비주얼 에세이는 접근하기 어려운 멜버른의 모습을 매우 정확하게 보여준다. 멜버른의 도시 형태, 즉 대도시 지역에는 단독 주택에서 고층 빌딩에 이르는 지속적인 투기의 흔적과 더불어, 도로나 철도, 도심 또는 위성 도시, 방사형 또는 손/손가락 모양, 확산 또는 고밀도화라는 상반된 철학을

반영하는 혼란스러운 도시 형태가 함께 공존한다.

본 전시의 키워드에는 접두사 'Re'가 가장 많이 등장한다. 리그라운드(Re-ground), 수리(Re-pair), 복원(Re-store), 재생(Re-generate), 치료(Re-mediate), 복구(Re-cover), 개조(Re-fit) 등이다. 일종의 현황 파악은 건축, 조경, 도시 설계 및 계획에서 중요한 프로젝트이다. 본 연구는 건축가의 프로젝트가 더 이상 도시나 교외가 아니며 현대건축가의 역할이 매우 전략적인 성격을 가진다는 것을 보여주고 있다.

1. 황폐화된 대지: 터미널 보이드(갈탄)

오늘날 멜버른은 라트로브 밸리에서 추출한 갈탄으로 생산한 전기 덕분에 인구 500만 명이 거주하는 번화한 대도시가 되었다. 이 프로젝트는 건축 설계와 표현 방법을 사용해, 호주에서 가장 인구가 많은 도시에서 탄소연료 기반의 급속한 확장이 지속하여 황폐해진 지반을 시각화하고 있다.

(1) 1928년부터 운영된 얄룬은 밸리에서 가장 오래된 발전소이다. 현지에서 채굴한 갈탄으로 전기를 생산하고 있으며, 현재 연평균 온실 가스 배출량 15t으로 호주에서 가장 많은 오염원을 배출하는 발전소이기도 하다.

(2) 이러한 독성 물질 배출은 대기뿐만 아니라 라트로브 및 모웰 강과 같은 소중한 수계에도, 하천 전환 부지에도 영향을 끼친다.

(3) 토지도 그 중 한 영향권에 포함된다. 라트로브 밸리의 광활한 노천 광산은 인근 마을을 쉽게 오염시킬 수 있다. 이 위성 이미지에서 현재는 폐쇄된 헤이즐우드 발전소의 대형 노천 광산을 볼 수 있는데, 인구 27,000명의 마을인 모웰을 집어 삼킬 수 있을 만큼 큰 규모다.

(4) 이 지역에 풍부한 갈탄은 멜버른의 급속한 발전을 촉진한 에너지원이다. 하지만, 저급 화석 연료로 분류되며, 부드럽고, 쉽게 부서지며, 수분 함량이 높고, 모든 석탄류 중에 체화 에너지가 가장 낮다. 이러한 특성으로 인해 매우 비효율적이고, 오염이 심하며, 국내외 시장에서 그다지 많이 사용되지 않는다.

↑ 얄룬 발전소 위성도, 자료 제공: Nearmap, 2023
Satellite view of Yallourn Power Station, Courtesy of Nearmap, 2023

게스트시티전

within the expansive and strategic potential for contemporary architecture to move beyond the 'project' defined by 'city' or 'suburb' or 'building', towards a thriving and integrated built and natural environment.

1. Ravaged Ground: Terminal Void (Lignite)

Today, Melbourne is a bustling metropolis of five million-people thanks to the electricity produced with lignite extracted from the Latrobe Valley. This project employs architectural design and representation methods to visualize the ravaged grounds that continue to sustain the rapid, carbon-fueled expansion of Australia's most populous city.

(1) Operating since 1928, Yallourn is the oldest power station in the valley. Producing electricity from locally sourced lignite, Yallourn is currently Australia's dirtiest plant, with an average of 15 tons of greenhouse gas emissions per year.
(2) Yallourn's toxic legacy not only affects the atmosphere, but also impacts precious water systems like the

Latrobe and Morwell rivers, now sites of poisonous discharges, water extractions, and river diversions.
(3) The territorial scale of the vast open-cut mines in the Latrobe Valley overshadow the nearby townships. In this satellite image, we see the large open cut of the now decommissioned Hazelwood Power Station, big enough to engulf the adjacent town of Morwell with a population of 27,000 people.
(4) Due to its abundance in the area, lignite is the source of energy that has facilitated the rapid development of Melbourne. However, being soft and crumbly, and having a high level of water content, this low-ranking fossil fuel has the least embodied energy among all coal types. This characteristic makes it highly inefficient, extremely polluting, and largely unattractive for national and international fossil fuels markets.
(5) Driving across this green and otherwise fertile landscape, we see the mighty Loy Yang open cut mine emerge abruptly, like a tarnished human-made geographical accident. A valley within a valley, this unfathomable hole is not a one-off anthropocentric intervention

but yet another instance of an industrial process that follows a long history of colonial dispossession and human-driven environmental transformation.
(6) In this image, an imposing cooling tower in the Loy Yang Power Station absorbs most of our attention.
(7) On close inspection, this image reveals the presence of more-than-human lifeforms, including kangaroos and gum trees. The demolition of cooling towers is typically welcomed as a victory for the ecological movement. However, this photograph suggests that their destruction can also affect many other lifeforms. Are there alternative futures for these infrastructures once they cease to serve the fossil fuel-based energy industry?
(8) Despite their fear-inspiring presence, the massive cooling towers typically associated with pollution are mostly harmless. Their emissions, visible from far away, are in fact human-made clouds–concentrations of water vapour mixed with airborne particles largely innocuous to humans and the environment.

↑ 1961년 7월 1일 기준 라트로브 밸리 갈탄 매장지 및 개발 계획, 자료 제공: 빅토리아 주립 도서관
Latrobe Valley brown coal deposits and planned developments as of 1 July 1961, Courtesy of State Library of Victoria

(5) 푸르고 비옥했을 이 풍경을 가로질러 달리다 보면, 거대한 로이 양 노천 광산이 갑자기 모습을 드러낸다. 인간이 만든 지형적 재난이라고 할 수 있다. 이 거대한 구멍은 밸리 안의 또 다른 밸리와 같으며, 일시적인 인간 개입이 아니라, 식민 지배와 인간 중심의 오랜 환경 변화의 역사를 잇는 또 다른 산업 과정의 예이다.

(6) 로이 양 발전소의 위풍당당한 냉각탑이 시선을 사로잡는다.

(7) 그럼에도 불구하고, 자세히 살펴보면 캥거루, 유칼립투스 나무 등 인간 외의 생명체가 존재한다는 것을 알 수 있다. 냉각탑 철거 광경은 일반적으로 환경운동의 승리로 환영받는다. 하지만, 이 사진은 냉각탑 파괴가 다른 많은 생명체에도 영향을 미칠 수 있음을 보여준다. 이러한 인프라가 화석 연료 기반 에너지 산업에 더는 필요 없게 된다면, 미래의 대안은 있는 것인가?

(8) 거대한 냉각탑은 보통 오염을 연상시키지만, 공포를 불러일으키는 존재임에도 불구하고 대부분은 무해하다.

↑ 비료와 약한 산화로 인한 조류 형성,
사진: 루이스 라이트
Algae formation due to fertilizer and low oxidation, Photo: Louise Wright

먼 거리에서도 볼 수 있는 냉각탑의 배출물은 사실 인간이 만든 구름으로, 공기 중 입자와 혼합된 수증기 농도는 인간, 인간 이외의 생명체, 환경에 대부분 무해하다.

2. 회복된 땅: 불린-반율레 평원

빌라룽(야라 강)은 발원지에서 나암(포트 필립 베이) 하구까지 242km를 굽이굽이 흐른다. 이 강은 멜버른 대도시에서 중요하고 필수적인 구성 요소다. 1840년경 식민지 개척자들이 이 지역에 정착한 이래, 불린-바율 평원으로 알려진 굴곡, 범람원, 빌라봉을 따라 단편적인 개발이 이루어지면서 강의 생태계가 이동하게 되었다.

본 연구는 디자인 스튜디오 더블 그라운드에서의 교육을 통해 진행되었다. 건축물 철거, 생태계 복구, 활용도가 낮은 기존 건축물의 업데이트 프로그램 이전을 제안하며, 2개의 부지, 2개의 그라운드를 복원하는 작업이었다. 모나쉬 어반 랩의 루이스 라이트와 캐서린 머피의 프로젝트 〈Recity〉에 대한 사례 연구가 되었다. 〈Recity〉는 계획수립 도구와 거버넌스 체계를 통해 생태계 복원을 특히 중시하는 도시계획 대안을 검토하고, 토지사용을 생태 시스템으로 되돌릴 수 있는 목표 지향적이고 전략적인 건물 철거를 제안하고 있다.

(1) 도로로 둘러싸인 2×1km의 땅에는 18홀 골프장, 주택 27채, 타원형 경기장 6개, 축구 경기장 6개, 클레이 테니스 코트 6개, 실내 농구장 3개, 양궁장 1개, 최소 600대의 차량을 수용할 수 있는 아스팔트 주차장이 여러 부지 위에 걸쳐 있으며, 레스토랑, 풋살장, 컨벤션 룸을 갖춘 대형 사교 클럽, 대형 전기 철탑, 과거 드라이브인 식당의 흔적, 그리고 길, 울타리, 장벽, 화장실, 클럽 룸, 놀이터를 비롯해 최근까지 산업 단지였던 곳과 현재 건설 중인 6차선 터널이 복잡하게 얽혀 있다.

(2) 우룬제리 우이우룽 족의 풍부한 식량과 자원이 있는 중요한 문화적 장소로, 최대 500명을 부양할 수 있는 곳이며 1880년대 중반부터 존 커J, 로버트 레이들로가 이 지역을 점유하면서 개간, 경작, 방목이 시작되었다. 그 이후로 하천 통로의 분열과

도시화는 계속되고 있다.

(3) 범람원의 도시화는 하천과 거의 또는 전혀 관계 없는 '저렴한' 개발의 형태로 이어졌다. 범람원을 취미용 운동장으로 사용하고 '친환경적'인 듯 보이는 홍수 친화적인 기능을 설치하면서, 하천 생태계는 단일 재배로 대체된다. 시비로 영양분을 공급하고, 수로의 탈산소화와 조류 생장을 촉진하는 방식이다.

(4) 비라룽에서 불과 50m 떨어진 곳에 있는 80여 곳의 산업용 건물들은 터널 공사를 위한 부지 확보를 위해 철거되고 있다. 이 연구 프로젝트는 이 과정이 도로 계획을 통해 어떻게 실행되며, 어떻게 하면 생태 복원을 위한 방식으로 실행될 수 있는지를 연구한다.

(5) 산업적 토지 이용은 멜버른에서 가장 빠르게 증가하고 있는 비효율적인 토지 이용 중 하나다. 넓은 콘크리트 지역이 건물을 둘러싸고, 토양과 생물 다양성을 봉쇄하고 있다. 수로를 따라 형성된 생태적 연결성과 퇴적물을 여과하는 자연경관은 이렇듯 포장된 부지로 바뀌었다.

(6) 토지 개간과 단단한 지표면 때문에 수목이 고립된 곳에서는 뿌리를 연결하는 균사체 지하 네트워크를 통해 전달이 이루어지지 않는다. 또한, 씨앗은 포장된 부지 밑에서는 발아할 수 없다.

(7) 비료 사용으로 인한 영양분 증가로 조류가 증가했다.

(8) 넓은 면적의 아스팔트 표면은 20세기, 21세기 도시화의 특징이다. 생물이 서식할 수 없는 데드 존이다. 이곳에서는 아스팔트가 들어오면서 하천 통로의 하천잔디숲이 사라졌다.

(9) 수천 년 동안 자연의 힘으로 하천과 그 환경이 지속해서 형성되었다. 현재의 하천은 약 4,000년 전, 현재 멜버른 서쪽 화산에서 흘러 나온 용암에 의해 형성되었다. 지난 200만 년 동안 용암이 흐르면서 처음에는 수로가 막혔지만, 수천 년이 지나면서 현재와 같은 물길이 만들어졌다. 강둑 사이의 높이 차이는 용암이 흘렀던 끝부분을 나타낸다.

(10) 비라룽의 갈색은 토지 개간 및 개발로 인한 집수구의 쉽게 침식된 점토 토양의 입자에 의해 발생한다.

2. Repaired Ground: Bulleen-Banyule Flats

Birrarung (Yarra River) meanders 242 kilometers from its source to its mouth in Naarm (Port Phillip Bay). It is a significant and integral component of the fabric of metropolitan Melbourne. Since the colonial settlement of this area around 1840 along the bends, floodplains and billabongs known as Bulleen-Banyule Flats, piecemeal development has displaced the river's ecosystem.

This research was facilitated by the design studio Double Ground. The project proposed removal of built form, ecosystem repair and the relocation of 'updated' programs in existing under-utilized built form to repair two sites – two 'grounds'. It has provided a case study for the project ReCity at Monash Urban Lab by Louise Wright and Catherine Murphy. ReCity investigates an alternative urban plan that foregrounds ecosystem repair enabled

through planning tools and governance arrangements, and proposes targeted and strategic removal of built form over time that returns land use to ecological systems.

(1) Within this 2km by 1km parcel of land bound by roads there is an 18 hole golf course; an estate of 27 houses ; six sporting ovals; six soccer pitches; six clay tennis courts; three indoor basketball courts; an archery field; bituminised car parks across multiple sites for at least 600 cars; a large social club with restaurant, futsal court and convention rooms; major electrical pylons; the large scar of a former drive-in; a web of paths, fences, barriers, toilets, clubrooms, playgrounds; an industrial estate (until recently); and a six-lane road tunnel currently in construction.
(2) An important Cultural Place of the Wurundjeri Woi-wurrung people with rich

food and resources capable of sustaining up to 500 people, it was cleared, farmed and grazed from the mid-1880s when squatters John Kerr and Robert Laidlaw occupied the area. The fragmentation and urbanization of the river corridor has continued ever since.
(3) The urbanization of floodplains has been characterized by cheap development with little or no relationship to the river. The floodplains have been used for recreational sports fields which seem to have 'green' and flood-friendly credentials. As a result, the riverine ecology has been displaced by a monoculture whose fertilization introduces nutrients and promotes algal growth and deoxidisation of the waterways.
(4) Just 50 meters from Birrarung around 80 industrial buildings are currently being removed to make space for the road tunnel works. The research project investigates how this process is enacted

↑ 아스팔트 주차장을 변형시키는 나무 뿌리,
사진: 루이스 라이트
Tree root deforming the bitumen carpark,
Photo: Louise Wright

↑ 어린 유칼립투스 나무가 있는 불린-반율레 평원의
빌라봉, 사진: 루이스 라이트
Billabong at Bulleen-Banyule Flats with juvenile
river red gum trees, Photo: Louise Wright

(11) 정착 당시(1835년) 비라룽은 투명했다고
한다.

3. 새로운 작업의 땅: 개조 키트

멜버른 '땅'의 진화는 멜버른의 일반적인
주택 유형을 통해 드러난다. 무질서하게
뻗어나가는 교외 도시 멜버른에서 주택은
상품화되었고, 무분별하게 철거 후
재건축되었다. 이에 대한 대안으로 기존
주택을 체계적으로 개조하면 지속 가능하고
유연하며 환경 반응적인 소프트 밀도 방식을
통해 21세기 생활방식에 맞출 수 있다.

(1) 1960년대 멜버른 도심 교외 지역에는
새로운 유형의 인필 개발 방식이 확산했다.
넓은 부지의 빅토리아식 주택 대신 들어선
워크업 아파트로, 밀도를 크게 높여 최대
3배에 달한다. 호주 도시에서 가장 흔한
아파트 유형 중 하나로, 유형학적으로
비교적 적합해 대규모 개조 및 적응을 위한
이상적인 모델이다.
(2) 멜버른 교외의 피츠로이 사례는
클러스터형 모델로, 블록 사이 및 전면에
수목과 기타 조경을 위한 넉넉한 공간을
남겨두었다.
(3) 높은 쾌적함, 주택 밀집화를 위한 소규모
커뮤니티 모델로서 인필 모델은 건축 형태와
경관 사이의 동등한 관계에서 그 가치가
드러난다.
(4) 전면의 기존 북향 발코니는 빨래를
널고 말리는 공용 세탁 공간이 된다. 이는
건물의 집합 시스템에서 중요한 요소로서
전체적으로 계속 반복된다.
(5) 새로운 발코니 디자인에서는 이러한
비율이 반복되지만, 이번에는 개인 용도를
위한 야외 공간으로 사용된다. 폴리카보
네이트 벽은 프라이버시를 제공하고 서쪽의
햇빛으로부터 보호하는 동시에 여과된 빛을
받아들인다.
(6) 가장 일반적인 형태인 워크업 아파트는
긴 직선의 평면, 단층 또는 뾰족한 지붕
형태이며, 밖에서 보면 똑같이 찍어낸 듯한
모습이다. 얇은 볼륨은 채광과 공기 순환에
좋은 쾌적함을 제공한다.
(7) 건설 당시에는 워크업 아파트가
기본적인 것으로 인식되어, 주변 빅토리아

↑ 피츠로이 워크업 아파트 조감도, 사진: 피터 베넷
Aerial of Fitzroy walk-up apartments, Photo:
Peter Bennetts

through the Victorian Planning Scheme for roads and considers how it could be enacted for ecological restoration in the future.

(5) The development of land for industry is one of the fastest growing and inefficient land uses in Melbourne. Large concreted areas surround buildings, sealing the soil and preventing biodiversity. Along waterways, the ecological links and sediment-filtering landscapes are displaced by these hardstands.

(6) Where vegetation is isolated due to land clearing and hard surfaces, it is unable to communicate via the underground network of mycelium that connects roots. Furthermore, seeds are unable to germinate in the sealed soil.

(7) Algal growth results from increased nutrients caused by the use of fertilizer.

(8) Large areas of bitumen surfaces are characteristic of 20th- and 21st-century urbanization practices. Bituminizing surfaces creates dead zones in the soil; here it displaces the Riverine Grassy Woodland of the river corridor.

(9) Natural forces have continually shaped the Birrarung and its environment over more than 4000 years.

The differences in elevation between the river's banks mark the edge of a lava flow form the west of Melbourne.

(10) The brown color of the Birrarung is caused by particles of the easily eroded clay soil of its catchment caused by land clearing and development.

(11) At the time of settlement (1835) the Birrarung was said to be clear.

3. Reworking Ground: Retrofit Kit

The evolution of Melbourne's 'ground' is revealed through its common housing types. In this sprawling suburban city, housing has become a commodity that is wastefully erased and rebuilt. As an alternative, the systematic retrofitting of existing dwellings can adapt to 21st-century living through soft density approaches that are sustainable, flexible and ecologically responsive.

(1) Walk-up flats were a new type of infill development that proliferated in Melbourne's inner suburbs in the 1960s, replacing Victorian houses on large blocks of land and significantly increasing density by up to three times. As one of the most common apartment types in Australian cities with relative typological conformity, these flats provide an ideal model for at-scale retrofitting and adaptation.

(2) In this example in the Melbourne suburb of Fitzroy, a clustered model leaves generous space around blocks of flats for trees and other landscaping.

(3) The value of this infill model is underscored by an equal relationship between the built form and the landscape to create a high amenity, small community model for densification of housing.

(4) The existing north-facing balcony in the foreground services the shared laundry used for hanging out clothes to dry. These shared areas are repeated throughout to form an important element in the collective systems of the building.

(5) The design of the new balcony repeats the proportion of the laundry, but this time as an outdoor room for private use. Here a polycarbonate wall gives privacy and protects against the sun in the west, while admitting filtered light.

(6) In their most generic form, walk-up flats have a long, rectilinear plan with a singular flat or hip roof form, presented like a cookie cutter to the street. Their thin volume provides good amenity for

↑ 대규모 적용을 위한 발코니 디자인의 잠재력, 자료 제공: NMBW 건축 스튜디오
Potential of the balcony design for at-scale application, Courtesy of NMBW Architecture Studio

↑ 기존 형태의 피츠로이 워크업 아파트, 자료 제공: 빅토리아 주택 위원회, 1965
Original Fitzroy walk-up apartments, Courtesy of Housing Commission of Victoria, 1965

활용해 원래 방과 발코니 방을 결합한
다목적 생활 공간으로 사용할 수 있다.
동선은 해당 공간을 통과하고, 주변을 둘러싼
형태로 배치된다. 새로운 개방감 덕분에
남향 거실로 북쪽의 채광과 환기가 유입되어
아파트에 쾌적함을 더한다. 건축가와
입주민은 모든 입주민이 발코니를 사용할
수 있도록 설계했으며, 건물 구조는 동일한
개보수 작업을 체계적으로 적용할 수 있도록
했다.

(11) 공용 면적 공간에 있는 새로운 발코니가
저녁 햇살에 반짝인다.

(12) 각각의 펌프가 장착된 새로운 탱크를
설치했으며, 세탁실 계단 뒤쪽의 하수관에
연결해 지붕에서 내려오는 물을 모아
물탱크 안으로 흘러 들어가게 했다. 원래
건물의 구조는 세탁실 발코니 아래에 차고가
없도록 설계했기 때문에 물탱크를 쉽게
개조할 수 있다.

4. 하이브리드의 땅:
그레이트 스웜프 재생 계획

그레이트 스웜프는 식민지 정착을 위해 땅을
개간하고 배수하기 전에는 광활한 습지였다.
현재는 멜버른의 도시화와 기후변화로 인해
파편화되고 취약해진 상태다. 늪지대의
억압 된 자연계, 그리고 현재의 토지 이용을
어떻게 하면 지속 가능하며 재생 가능한
미래의 근간으로 삼을 수 있을지 살펴본다.

(1) 멜버른의 주택은 도시 성장경계선의
동쪽 끝까지 뻗어 있으며, 그레이트 스웜프
유역을 침범하고 있다. 성장경계선은 대도시
개발의 한계선을 의미하며, 그 너머에는
비도시적 토지 이용이 대부분이다. 그러나,
이러한 경계선은 지정된 성장 지역에서
변경될 가능성이 있다. 도시 주변 지역에서
토지비축률이 높다는 것은 이 경계가 (다시)
변경될 것이라 는 '시장'의 기대를 보여준다.

(2) 이전의 광대한 다중 셀 습지는 19세기
말, 20세기 초에 개간 및 배수되었으며,
농업, 철도 인프라 및 마을 조성을 위해
세분화되었다. 오늘날 저지대의 평지 경관은
긴 수로가 가로지르고 있는데, 거의 200년
동안 자유면으로 물을 배수하는 데 사용되고

시대 건축물보다 초라하다는 평을 받았다.
그러나, 매우 쾌적한, 저층, 다세대 주택인
워크업에 대해 최근 몇 년 동안 관심이 다시
높아지고 있다.

(8) 현재 진행 중인 공사를 통해 워크업
아파트의 쾌적함과 환경 성능을 개선하면서
유연성을 높이는 개조 시스템을 테스트했다.
여기에서는 침실의 이중 벽돌 벽을 창틀에서
콘크리트 슬래브까지 절단하여 창문을
출입구로 전환했다. 이 전략은 구조적 요소를
추가하지 않고 기존 창틀을 유지할 수 있는,
직접적이고 효율적인 방법이다.

(9) 이 시스템은 건물의 모든 창문이
동일하기 때문에 대규모로 반복할 수 있다.

(10) 한때 활용도가 낮았던 침실은 이제 넓은
야외 공간과 연결되어, 평면의 유연성을

light and air circulation.

(7) At the time of their construction, walk-up flats were regarded as rudimentary and generally maligned as meagre compared to the surrounding Victorian-era fabric. However, in recent years there has been renewed interest in this apartment type as low-rise, high amenity, multi-dwellings in well serviced locations.

(8) Ongoing building works have tested the retrofitting of systems to make walk-ups more flexible, with higher amenity and environmental performance. Here, a bedroom's double-brick wall is cut from the window-sill down to the concrete slab, converting a window into a doorway. The strategy is direct and efficient, maintaining the existing window lintel with no added structural components.

(9) This system of balcony addition could be repeated at scale, as all the windows in the building are identical.

(10) The previously under-utilized bedroom is now connected to a generous outdoor room. The flexibility of the plan enables the combined

↑ 갯벌 입구 진흙, 사진: 나이젤 버트램
Tidal inlet mud, Photo: Nigel Bertram

original and balcony rooms to be used as a multi-purpose living space which has circulation through and around it. The new openness allows borrowed north-light and ventilation to reach into the south-facing living rooms, adding amenity to the flat. As the building structure enables an identical retrofit to be systematically applied, the architect and owners have made the design of the balcony available for all residents to use.

(11) The new balcony in the common property airspace, glows in the evening light.

(12) New tanks, each with their own pump, have been installed and connected to the downpipes at the back of the laundry stairwells, enabling runoff water from the roof to be captured and flow into the tanks. Originally designed with no garages below the laundry balconies, the building organization allows for easy retrofitting of tanks.

4. Hybrid Ground:
Great Swamp Regenerative Plan

The Great Swamp was a vast wetland before the ground was cleared and drained for colonial settlement and is currently fragmentary and vulnerable in the face of Melbourne's urbanization and climate change. We consider how the swamp's suppressed natural

systems and current land uses could become the foundation for a sustainable, regenerative future.

(1) Melbourne's housing sprawls to the eastern edge of the Urban Growth Boundary, encroaching into the Great Swamp Catchment. The growth boundary indicates the limits of metropolitan urban development, beyond which non-urban land uses prevail. However, the boundary has the potential to be altered in designated growth areas, and in this peri-urban region the high rate of land banking indicates 'market' anticipation that it will be extended (again).

(2) The previous extensive, multi-cellular wetland was cleared and drained in the late 19th and early 20th centuries, and subdivided for farming, railway infrastructure and townships. Today the low-lying, flat landscape is crossed with long lines of channels that have been draining water to free ground for early 140 years.

(3) The mangroves, gradually migrating up the drain lines, are a sign of increasing saline water moving inland as a result of rising sea levels.

(4) Within the comprehensively cleared and drained region of the Great Swamp, this fragment of dense vegetation on a

↑ 그레이트 스웜프 하천유역-계층형 기록 및 GIS 도면, 자료 제공: 모나쉬 어반 랩, 루트거 파스만
Great Swamp catchment-Layered historical and GIS drawing, Courtesy of Monash Urban Lab, Rutger Pasman

있다.

(3) 맹그로브가 점차 배수관 위로 이동하는 것은 해수면 상승으로 인해, 점점 더 많은 해수가 내륙으로 이동하고 있다는 표시다.

(4) 그레이트 스웝프 지역에는 전체적으로 개간 및 배수가 진행된 구역이 있다. 그 내부의 늪지 바닥 위 울창한 초목지대에서는 식민지 이전의 경관을 엿볼 수 있다.

(5) 달모어 점토로 알려진 이탄질의, 검고 부서지기 쉬운 토양은 수백만 년에 걸쳐 늪에 잠기면서 형성되었다. 오늘날 이 비옥한 땅은 농업에 유용하다.

(6) 달모어 점토는 생산성이 높아 시장 원예에 적합하다. 그러나, 이 농업 지역은 도시화로 인해 위협을 받고 있으며, 멜버른 인구의 중요한 식량원 역할을 위해 보호가 필요하다.

(7) 일부 농부들은 토양을 가볍게 경작하고 퇴비차와 같은 천연 비료를 사용하는 등 유기농 기법을 실험하고 있다. 이는 토양의 미생물을 파괴하는 공정인 화학물질 사용과 심층 굴착에 대한 새로운 대안이다.

(8) 동부 쿨린 국가의 분 우룽족에게, 그레이트 스웝프는 계절에 따라 침수되기 쉽고 생명체로 가득 찬 곳이며, 사회생활과 생계를 위한 의식의 중심이었다. 오늘날 연구자들은 원주민, 설계, 생태학, 조경, 수문학 등 다양한 지식을 바탕으로 그레이트 스웝프에 대한 200년 발전 계획을 제안했다. 이는 일종의 기후 적응으로써, 가능한 한 오랫동안 자산을 보호하는 동시에, 생물 다양성을 유지 및 강화하는 해안 생태계의 내륙 이동에 대비하는 방안이다

(9) 라이얼 만은 조수간만의 차가 약 3m에 달하는 자연 수로이다. 해안 지역의 맹그로브가 우거진 해안으로 이어지는, 구불구불한 조류 세곡 중 하나이기도 하다. 이 지역은 그레이트 스웝프 유역이 해안에 미치는 영향을 보여주기 때문에 국가적으로 중요한 의미를 지닌다.

(10) 라이얼 만 위쪽에 있는 식민지 시대의 농가 '헤어우드'는 라이얼 가문이 분 우룽 원주민의 땅에 지은 것이다. 현재 소유주를 비롯한 여러 사람이 힐스빌-필립 아일랜드 자연연결조직을 통해 이 땅을 재생하기 위해 노력하고 있다.

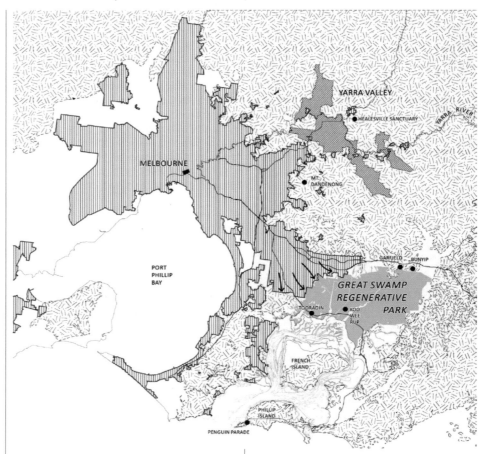

(11) 갯벌에는 화이트 맹그로브의 살아있는 뿌리 사이에서 먹이를 찾는 갯게가 서식하고 있다. 맹그로브는 한때 폭 200m의 숲으로 웨스턴 포트 대부분을 뒤덮었으나, 현재 남아있는 맹그로브는 어류와 철새에게 중요한 쉼터를 제공한다.

(12) 이 평면도 뷰에서는 '불멸의' 스웝프 페이퍼바크 흙 더미의 미세 지형을 확인할 수 있다.

5. 채굴된 땅: 블루스톤 채석장

멜버른 북부와 서부는 세계에서 가장 큰 화산 평원 중 하나에 자리 잡고 있으며, 많은 교외 지역이 60km 깊이의 냉각된 용암 지반 위에 있다. '블루스톤'(현지에서는 어두운 현무암 암석으로 알려져 있음)은 도시의 특성과 구성에 영향을 끼쳤다. 블루스톤 채굴을 중심으로 산업이 성장했고, 산업화 이후 채석장의 경관은 도시 성장에 영향을 주었다. 블루스톤으로 건물의

기초와 인프라가 건설되었고, 블루스톤의 음울한 어두운 컬러가 멜버른의 공공영역의 특색으로 자리 잡았다. 인간이 블루스톤을 활용해 온 방식은 시간의 경과에 따른 가치의 변화를 보여준다. 필수 건축 자재에서 콘크리트의 일반 골재, 심지어 폐기물로 전락해서 채굴 후 생긴 구멍이 석재 자체보다 가치를 인정받게 되었다. 새로운 제조 방식은 이제 또 다른 변화의 가능성을 제시한다. 자동화와 첨단 제조업은 현지 석재로 건축할 새로운 기회를 만들어줄 수 있을까?

(1) 마리비농 강의 암석 경사면은 19세기에 시작되어 오늘날까지 계속되고 있는 현무암 채취에 이상적인 조 건이었다.

(2) 채석장이 '작업을 마치면', 수십 년 동안 유휴 상태로 방치되어 물이 모인다. 생태계는 황폐해진 경관을 재생하기 시작한다.

게스트시티전

boggy creek bed provides an insight into the precolonial landscape.

(5) The peaty, black, friable soil, known as Dalmore clay, has built up over millions of years, submerged in the swamp. Today this rich ground is used for agriculture.

(6) The productive Dalmore clay is well suited for market gardening. However, this agricultural zone is under threat from urbanization and its role as an important food bowl for Melbourne's population needs to be protected.

(7) A small group of farmers are experimenting with organic techniques such as tilling the soil lightly and applying natural fertilizers like compost tea. This is an alternative to the traditional technique of digging deeper and adding chemicals – processes that destroy the microbiology of soil.

(8) For the Boon Wurrung people of the East Kulin Nation, the Great Swamp, seasonally susceptible to inundation and teeming with life, was central to the rituals of social life and sustenance. Today, researchers, drawing on multiple knowledges–Indigenous culture, design, ecology, landscape, hydrology– have proposed a two-hundred-year regenerative plan for the Great Swamp. This is an example of climate adaptation that protects assets for as long as practicable, while providing for the inland migration of coastal ecosystems that maintain and enhance biodiversity.

(9) Lyalls Inlet is a natural channel with a high tidal range of around three metres. This inlet is one of a series of meandering tidal creeks that open onto the mangrove fringed shore of this coastal region. The area is of national significance because it displays the impact of the drainage of the Great Swamp on the coast.

(10) Above Lyalls Inlet, the colonial homestead Harewood was built by the Lyall family on the Country of the Boon Wurrung people. The current owners and others work to regenerate this land through the organization Healesville to Phillip Island Nature Link (HPNL).

(11) The tidal mud flats are home to mud crabs that feed among the breathing roots of the white mangrove. These trees once covered much of Western Port in 200m-wide forests–the remaining mangroves continue to provide an important shelter for fish and migratory birds.

(12) The micro topography of an immortal mound of swamp paperbark is revealed in this planimetric view.

5. Extracted Ground: Bluestone Quarries

The north and west of Melbourne sits over one of the largest volcanic plains in the world–many suburbs are underpinned by cooled lava 60kms deep. The dark basalt rock locally known as 'bluestone' influences the character and organisation of the city: industries have grown around its extraction; post-industrial quarried landscapes influence urban growth; foundations and infrastructures are constructed from it; and the brooding darkness of bluestone identifies Melbourne's public realm. The way humans have utilized bluestone reflects shifting values over time. It has been an essential construction material, a generic aggregate in concrete, and even a waste product of a process in which the hole created from extraction is more valuable than the material itself. New modes of manufacturing now offer

↑ 블루스톤 채석장, 자료 제공: 로라 하퍼
Bluestone Quarries, Courtesy of Laura Harper

　　GUEST CITIES EXHIBITION

(3) 멜버른의 도시 성장경계선이 확장되면서 한때 도시 변두리 채석장이었던 곳은 점차 도시에서 미개발된 공백으로 전락한다.
(4) 멜버른 북서쪽의 지형은 녹은 용암이 기존의 협곡과 밸리를 통과하여 흐르는 방식에 따라 만들어졌다. 현무암 암석과 화산재가 결합하여 화산 평원 위에 토양이 발달했고, 이곳에는 빅토리아 화산 평원 초원이 만들어졌다. 풍부한 생물 다양성을 유지하는, 멸종 위기에 처한 생태 공동체다.

↑ 풋스크레이 아파트를 위한 설계, 로라 하퍼
Design for Footscray apartment building,
Laura Harper

21세기에 멜버른 도심의 현무암은 폐기물이 되었다. 토지는 물질이 있는 것보다 없는 경우 가치가 더 높다. 즉, 물질이 제거되었을 때 생기는 공간의 가치가 더 높다.
(5) 식민지 정착민들은 자연적으로 발생하는 현무암, 즉 '블루스톤'을 활용했다. 블루스톤은 초기 식민지 시대 건물과 인프라 시설의 특징이며, 멜버른의 연석과 도로에 계속 사용되고 있다. 아스팔트 도로 노면은 블루스톤 골재로 만들어진다.
(6) 멜버른의 도시 외곽에는 현대식 현무암 채석장이 여전히 존재한다. 이러한 채석장 대부분은 대형 기계식 방법을 통해 가공할 수 있는 도로 기초 및 콘크리트 골재용 쇄석 제품을 생산하고 있다. 현재 주로 사용되는 채굴 방법은 폭발을 통해서다. 노동력이 필요한 건축용 블루스톤 조각 제품은 해외에서 더 저렴하게 공급받고 있다.
(7) 제조 및 절단 기술의 발전으로 석재 가공의 용이성과 비용 효율성이 개선되었다. CAD 기반 기계와 다이아몬드 와이어 커팅을 통해, 단단한 석재를 정밀하게 가공할 수 있다. 새로운 기술은 석재 가공에 더 큰 변화를 가져올 수 있으며, 블루스톤의 가치를 다시 한번 변화시킬 것이다.
(8) 채석장 주변의 신규 주택 개발. 채석장 부지가 계속 사용되지 않는 상태에 있다면, 부동산 가격 상승 시 매력적인 가치가 생긴다. 복원 비용은 토지와 주택 분양으로 상쇄할 수 있다. 채석장의 변화는 보통 개발 과정의 마지막 단계로, 주민들은 산업화 이후 황폐해진 채석장을 바라보며 수년 동안 살게 된다.

6. 포용적 땅: 세인트 올번스 정착지

빅토리아 서부 화산 평원, 멜버른에서 가장 다문화적인 교외 지역인 세인트 올번스에 많은 이민자가 정착했다. 오래된 나무들이 자리 잡은 정착지 층에서 익숙하지만 예상치 못한 방식으로 다양한 노력과 포용성이 나타나고, 근본적이지만 자주 방치 되는 땅의 공간을 드러낸다.

(1) 기존 기차역을 중심으로 설계된 19세기의 정식 서커스 구 조물로, 시골 휴양지에 금광 투자를 유치하기 위한 목적으로 지어졌다.

방사형 대로와 유칼립투스 나무가 늘어선 도로에 만들어진 웅장한 공간은 초기 식민지의 터전이 되었다. 그러나, 초원 화산평야에 대한 이질감으로 인해, 여유 있는 도시 패턴은 정착민들에게 별다른 매력을 주지 못했고, 꿈은 실현되지 못했다.
(2) 빠르게 변화하는 활기찬 시장 같은 거리로 상점들이 나와 있다.
(3) "호주에 오신 것을 환영합니다!"
1960년대에 많은 이민자가 세인트 올번스에 정착하기를 원했지만, 주택이 매우 부족했다. 하지만 도시 외곽의 낯설고 열악한 환경 조건에도 불구하고, 모든 것을 잃은 이주민들을 위해 신속하게 지을 수 있는 저렴한 주택을 건설하기 위한 지원이 이루어졌다. 이 시기의 대표적 사례인 '하프 하우스'는 빈 목장 위에 지어졌으며, 당시의 기본적인 주거 공간의 시급함과 필요성을 잘 보여준다. 물론 가장 쉽게 지을 수 있는 유닛을 기반으로, 값싼 자재를 최소한으로 사용하여 신속하게 보호 공간을 만들기는 했지만, 상하수도, 가스가 없는 등 편의시설은 거의 없었다. 이러한 전후 주택 유형의 클러스터는 비록 약간의 변형을 거치기는 했지만, 새로운 곳에서 새롭게 정착하기 위한 끈기, 그리고 환경 '길들이기' 노력, 즉 기본적인 쉼터의 본질을 여전히 느낄 수 있는 증거로 오늘날까지 남아있다.
(4) 세인트 알반스는 인구가 계속 증가함에 따라 주택 부족 위기가 계속되고 있다. 야심차고 신중하게 설계된 사회주택 실험은 다양한 거주자들을 수용하고 이전의 단층 주택을 4층, 7개의 주택으로 늘려 밀도를 높이는 것을 목표로 한다. 넓은 전면 정원은 거리에 개방되어 있어 공공과 사적 영역 사이의 연결을 제공한다.
(5) 지반 상태를 고려한 조경 계획을 위해, 물이 정원지로 흘러 들어가 식재된 조경이 성장할 수 있도록 하는 콘크리트 연석 틈새, 투과성 자재를 사용한 진입로 등을 적용했다. 상자형 빗물 정원은 지붕에서 유출되는 물을 사용한다.
(6) 세인트 올번스 주변을 걷다 보면 성숙목을 많이 볼 수 있다. 교외의 구조를 통합하고, 인간을 하늘과 땅으로 다시 연결해 준다.

another potential shift—can automation and advanced manufacturing create new opportunities for building with local stone?

(1) The rocky slopes of the Maribyrnong River provided ideal conditions for basalt extraction which began in the 19th century and continues today.
(2) When quarries are 'worked out' they sit idle for decades, collecting water. Ecologies begin to regenerate the degraded landscape.
(3) The expanding urban growth boundary of Melbourne gradually overtakes what were once urban fringe quarries, leaving them as undeveloped holes in the urban fabric.
(4) The geomorphology of the north-west of Melbourne is influenced by the way molten lava flowed through and over existing river ravines and valleys. The soils which developed over the volcanic plains, a combination of basalt rock and volcanic ash, have given rise to the Victorian volcanic plain grasslands, an endangered ecological community which supports a rich biodiversity.
(5) Colonial settlers took advantage of the naturally occurring basalt or 'bluestone' as it came to be known. Bluestone characterizes early colonial buildings and infrastructures and continues to be used for kerbs and streets in Melbourne. Bitumen road surfacing is made from bluestone aggregate.
(6) Contemporary basalt quarries continue to exist on the urban fringe of Melbourne. The majority of these quarries produce crushed rock products for road base and concrete aggregate that can be processed through large scale mechanical methods. Explosives are now used as the primary method for extracting matter. Carved bluestone products which require labour, such as architectural elements, are more cheaply sourced from overseas.
(7) Advances in manufacturing and cutting have made stone processing easier and more cost effective. CAD-based machinery and diamond wire cutting allow for precision crafting of solid stone. Emerging technologies have created the potential to change stone processing further, shifting the value of bluestone again.
(8) New housing development on the edge of the quarry. Quarry sites that have remained unused become attractive to developers as property values rise. The cost of remediation can be offset by the sale of land and housing. The transformation of a quarry is often the last phase of a development process – residents live for many years with a view of a postindustrial and degraded hole.

6. Inclusive Ground: Settling in St. Albans

On the Western Victorian Volcanic Plains, waves of migrants have made homes in St Albans, one of Melbourne's most multicultural suburbs, since the 1950s. Diversity of enterprise and inclusion appears in familiar yet unexpected ways in this urban fabric. Layers of settlement are unified by established trees, while voids reveal the underlying but often-neglected ground.

(1) A formal 19th century circus structure designed around an existing railway station was created to attract gold boom investment to a rural retreat. The grand vision, with radiating boulevards and eucalyptus-lined streets, formed the early colonial ground but the dream failed to materialize. The area remained vacant due to the unfamiliarity of the grassland volcanic plain which had little appeal for the settler population.
(2) Shops spill out onto the payment in this fast-paced, vibrant, marketlike street.

↑ 세인트 올번스 공공주택, 사진: 피터 베넷
St Albans Social Housing, Photo: Peter Bennetts

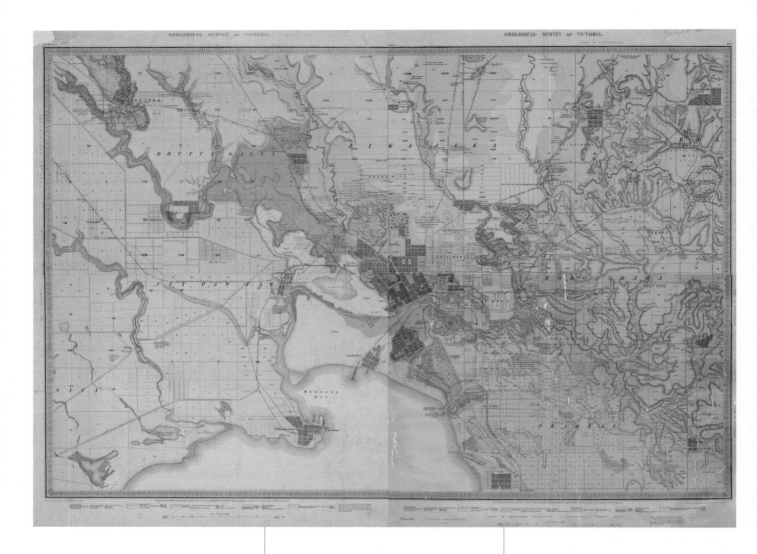

(7) 적극적인 사회주택 실험은 세심하게 설계 및 수립되었으며, 다양한 거주자를 수용하는 것과 더불어, 기존 단층에서 4층, 7가구 규모의 주택으로 밀도를 높이는 것을 목표로 한다. 대형 승강로 등 넉넉한 내부 동선과 공용 공간, 의자와 전망대가 있는 계단 로비는 품격 있는 주택단지에서 주민들이 서로 교류하는 밝고 따뜻한 분위기의 공간을 완성한다.

(8) 제2차 세계 대전 이후 수많은 이주자가 밀려 들어왔다. 초기 서커스 부지는 수십년 동안 아무도 원하지 않고 사용하지 않는 공간이었지만, 새로운 이민자들에게 저렴한 주거지로 인기를 얻게 되었다. 유고슬라비아, 몰타, 이탈리아 등의 국가에서 온 이재민들은

자신만의 집과 교회를 지었고, 그러한 유형들은 교외 지역 뒷골목에 새로운 문화적 정체성의 표현으로 이어졌다.

(9) 붉은 기와지붕의 소박한 집이, 유칼립투스 나무 그늘에 자리한 유명한 성 조지 세르비아 정교회의 화려한 벽돌 구조물과 맞닿아 있다.

(10) 알록달록한 빛이 교회 입구의 뭉툭한 경계를 부드럽게 만든다.

↑ 빅토리아 지질조사소 No.1, 자료 제공: 공공토지부, 1860
Geological Survey of Victoria No. 1, Courtesy of Public Lands, 1860

(3) 'Welcome to Australia!' By the 1960s large numbers of migrants wanted to make a home in St Albans, but there was a desperate housing shortage. Despite the unfamiliar and adverse environmental conditions on the edge of the city, migrants who had lost everything, were supported to build cheap and affordable homes that could be constructed rapidly. The 'halfhouse' was an example of an expedient housing type that captured the urgency and need for a rudimentary shelter that could be built on empty paddocks. Based on the easiest possible unit to build, its form, which could later be added to, used the least amount of cheap available materials and provided immediate protection but little comfort, with no running water, no gas and no sewerage. Today, clusters of this type of post-war housing, albeit in modified form, still stand in testimony to the perseverance of those creating a new life in a new world, and their determination to tame the environment. The essence of the basic shelter is still felt.

(4) A housing shortage crisis continues in St Albans as populations keep growing. An ambitious and carefully designed social housing experiment aims to house diverse residents and increase density by increasing the previous single-story dwellings to four-story, seven-dwelling residences. The generous front garden is open to the street, providing connection between the public and private realm.

(5) Landscape treatments that are attentive to the ground condition include a permeable driveway and gaps along the concrete curb that let water flow into garden beds to irrigate the planted landscape. A raised raingarden in a box treats runoff water from the roof.

(6) Walking around St Albans reveals many mature trees which unify the fabric of the suburb and connect people to the sky and back to the ground.

(7) In this dignified housing development generous internal circulation spaces include an over scaled lift lobby. Common spaces like stairwell lobbies with seating and outlook, create a light and welcoming area for the residents to meet.

(8) Large waves of migration came after World War II. The early circus plan, left vacant and unwanted for decades, became desirable as an affordable option for newly arrived people. Displaced migrant communities from countries like Yugoslavia, Malta and Italy built their own homes and churches which brought unexpected material expressions of cultural identity to suburban back streets.

(9) A simple house with a red tiled roof abuts the ornate brick structure of the prominent St George Serbian Orthodox Church which sits in the shadows of an established eucalyptus tree.

(10) Dappled light softens the blunt demarcation of ground at the church gateway.

↑ 세인트 올번스 새로운 교외, 저자 미상, 1888
new suburb of St. Albans, unknown, 1888

7. 연결된 땅: 새로운 도시 영토

멜버른의 식민지 정착지는 인프라, 자연,
산업 등 선형 회랑의 패턴으로 구성되었으며,
도시의 성장과 운영에 따라 재구성되고
있다. 이 프로젝트는 이러한 회랑 내의 자연
및 인공 지반 조건의 지속적인 재구성을
탐색한다. 공간에 대한 탐색을 통해 도시화의
영향을 확인하는 동시에 지속 가능한 재생을
위한 미래의 잠재력을 발견한다.

(1) 멜버른의 건축 구조는 도심에서
방사형으로 뻗어나가는 선형 회랑을 따라
형성되었다.
(2) 무분별하게 이어졌을 도로망은
구불구불한 개방 공간 보호구역으로
차단되어 있다. 청록색 회랑은 도시를 향해
흐르는 '자연스러운' 하천의 흐름을 따라,
하류의 비라룽(야라) 강과 합류하여 마침내
나암(포트 필립 베이)으로 흘러 들어간다.
(3) 민간 산업과 공공 보호구역 사이의
경계는 제대로 관리되고 있지 않으며, 녹색
경관에 충분한 가치를 부여하지 않고 있음을
보여준다. 이 경우 철망 울타리와 잡초가
경계를 드러낸다.
(4) 유량 제어를 위해 '자연적인' 수로를
콘크리트 수로로 변경했다. 지자체의 경계는
주로 하천 중앙선을 따라 그려지며, 수로
자체는 주 정부 관할이다. 따라서 하천과
주변 도시 생태계의 수질에 대한 책임을
맡고 있는 기관이 없다. 반대편 제방의
공간은 주변 시의회가 완전히 다른 상태로
유지(또는 방치)할 수 있다.
(5) 물이 차량 교차로 아래 지상으로 통과할
수 있도록 자연 회랑을 추가로 재설계했다.
이러한 교차로에서 새로운 설계 가능성이
나타난다. 여러 평면을 다시 연결하고 도로와
아래 하천에 모두 접근할 수 있게 하려면
공공영역을 수직적으로 재설계해야 한다.
(6) 유용성과 쾌적함, 즉 인공 회랑과 자연
통로 사이의 대립이 가장 두드러지게
나타나는 곳은 아마도 개방 공간과 산업
지대의 경계일 것이다. 처음에 산업 지대와
개방 공간 회랑을 함께 배치한 것은
위험하거나 공격적인 생산 공정으로부터
주거 지역을 격리하기 위한 것이었다. 현재
측면에 배치된 공간 벽면은 쾌적한 경관에

7. Assembled Ground: New Urban Territories

A cadence of linear corridors–infrastructural, natural, industrial–have shaped Melbourne's colonial settlement and are also reshaped by the city's continuing growth and operation.
This project examines the ongoing reconstruction of natural and artificial ground conditions within these corridors. The spatial exploration simultaneously exposes the impacts of urbanization, while pointing to future potentials for sustainable renewal.

(1) Melbourne's built fabric formed along linear corridors radiating out from the city centre.
(2) Meandering open space reserves interrupt the otherwise relentless street grid. The blue-green corridors follow the 'natural' flow of creeks towards the city, joining with the Birrarung (Yarra) River downstream, and finally spilling into Naarm (Port Phillip Bay).
(3) The untreated interface between private industry and public reserves indicates the lack of value placed on the green landscape. In this case, a wire mesh fence and line of weeds delineates the boundary.
(4) The natural waterway has been transformed into a concrete channel to control the flow of water. Local Government boundaries are often drawn in the centre line of creeks, and the waterway itself falls under State Government control. As such, no single entity is responsible for the quality of the stream and surrounding urban ecosystem. The spaces on opposite banks may be kept (or left) in a completely different condition by neighbouring councils.
(5) Natural corridors are further re-engineered to enable water to pass under vehicle crossroads above, at grade level. New design potentials

↑ 새로운 공간 집합 도면, 뤼터 파스만
The new spatial assemblies, Rutger Pasman

대한 대중의 접근을 막는다.

(7) 빅토리아주 정부는 현재 1850년대 철도망 구축 이후 가장 큰 규모의 철도 인프라 공사 프로그램을 진행하고 있다. 인공적이고 중첩된 지면은 통근자, 화물, 자원의 도시 전체 내 이동을 수직적으로 재구성하게 될 것이다. 새로운 교통 허브가 들어서면서 통근자들은 선큰 철로 위로 이동하게 된다.

(8) 교외 철도 루프와 도시 횡단 터널이 설치되어, 사람들의 동선은 지하로 내려가고 멜버른 회랑의 선형 구조는 보이지 않게 달라진다.

(9) 시간이 지남에 따라 멜버른의 회랑이 점진적으로 재건되면서 도시 경관은 파편화되었다. 땅 자체가 인프라-토지의 하이브리드 벽으로 조정되고 변형되었다.

(10) 서로 엇갈리는 간선도로는 주변 환경을 거의 고려하지 않고 지면 위, 아래, 상공의 공간을 가로지른다.

(11) 재건된 도시 경관은 접거 용이성이 매우 낮다. 쾌적성이 상당히 떨어져, 향후 생태 복원 회랑의 필요성을 보여준다. 이 프로젝트는 자연 및 인공 지반의 지속적인 변경을 통해 도시 인프라에 대한 실용주의적 접근법에 도전하는 새로운 회랑 유형을 제안한다.

8. 공유의 땅: 건물과 생태계

완 마린(웨스턴포트)은 넓은 조간대 지역으로 멜버른의 2개 베이 중 하나이며, 국제적으로 중요한 생물권이다. 한때 멜버른 남동쪽의 넓은 대도시에서 이곳으로 물을 배수한 적이 있었다. (그레이트 스월프 참조) 이 지역은 적어도 1826년부터, 길게는 수천 년 동안 원주민이 거주했던 곳이다. 잠깐의 식민지 정착지 건설이 실패한 후 벌목, 와틀나무 껍질과 맹그로브재 제거, 방목을 위한 개간, 모래 채굴, 작은 해안 마을 개발 등이 진행되었다. 개간된 토지 사이에 있는, 식민지 이전 정착지 수목 지대 일부에 자리 잡고 있다. 바라 코+라이트 아키텍츠의 생태계 복원 연구 프로젝트의 결과물 중 하나인 '작은 집'은 이 훼손된 식생을 복원해 그곳의 삶을 지원하기 위해 시작되었다.

(1) 이 부지는 역사적으로 특이한 토지 소유권

형태인 '자투리' 식생 통로 안에 있다. 지금은 대부분 주택 정원, 인간 및 (원주민이 아닌) 동물 활동으로 인해 변경되었지만, 과거 이곳에 무엇이 있었는지 가늠해볼 수 있다.

(2) 이 부지는 유네스코 세계 생물권보전지역 네트워크의 일부이자 람사르 습지로 지정된 넓은 조간대인 완 마린(웨스턴포트)과 연결되어 있다. 분 우룽족(부누룽, 부너룽이라고도 함)은 수천 년 동안 완 마린 주변에 살아왔다.

(3) 이 부지에 토착 육상 난초가 존재하는 것은 토양이 변경되지 않았음을 나타낸다. 토양과 식재된 풀 아래에는 한때 그 곳에서

자랐던 식물 군집의 뼈가 묻혀 있었다.

(4) 현장에 남아있는 토착 식물의 건강을 위해 브래들리 방법을 사용하여 제초 작업을 수행한다. 바깥쪽의 '건강한' 부분부터 시작해 식물이 천천히 다시 자리 잡을 수 있게 하는 방법이다.

(5) 분 우룽 땅에 있는 이 실험적인 '간헐적' 집은 이 부지의 생태계 복구 과정에 포함시켜 구상했다. 얇은 물리적 경계인 폴리카보네이트 시트는 내부에 식생이 유지될 수 있도록 건물에 의해 차단된 빛을 투과시켜 투명성을 유지한다.

(6) 공간 경계는 일반적인 건축

emerge at these intersections. In order to reconnect multiple ground planes and enable access to both the road level and the creek below, a vertical re-thinking of the public realm would be required.

(6) The impacts of water retention and redirection are registered downstream where dwindling creeks and cleared flood zones are reserved from development. On the surface, these unprogrammed tracts of grassland appear to resist the process of urban expansion but, below the vacant space, hidden pipes deploy the services needed for ongoing growth and development.

(7) The Victorian State Government is currently delivering the largest program of rail infrastructure works since the establishment of the train network in the 1850s. A series of artificial and overlapping ground planes will vertically reconfigure the movement of commuters, freight and resources across the city. New transport hubs pull commuters up and over sunken rail lines.

(8) Submerged rail loops and cross-city tunnels simultaneously push people underground, and invisibly morph the linear structure of Melbourne's corridors.

(9) The incremental reconstruction of Melbourne's corridors over time has resulted in a fractured urban landscape, with the ground itself manipulated and reformed into hybrid infrastructure–land walls.

(10) The weaving arterials cut through space above, below and over ground with little regard for their surroundings.

(11) Ease of occupation is notably absent in the reconstructed urban landscape. The striking lack of amenity points to future corridors of ecological repair. This project leverages the ongoing modification of natural and artificial grounds to propose new corridor typologies that challenge the utilitarian approach to urban infrastructure.

8. Sharing Ground: Buildings and Ecosystems

Warn Marin (Westernport Bay) is a large intertidal zone and one of the two bays of Melbourne. It is an internationally significant biosphere. Large areas of south-east Melbourne's metropolitan area once drained into this bay. Occupied by First Nations people for thou - sands of years, this area which was the site of a brief failed colonial settlement has, since at least 1826, been logged, stripped for wattle-bark and mangrove ash, cleared for grazing, mined for sand and developed through small coastal communities. The site lies within a fragment of precolonial settlement vegetation between cleared land. A small house by Baracco+Wright Architects, one of the outcomes of a research project of ecosystem restoration, was conceived to include the regeneration of this compromised vegetation to support the life there.

(1) Within a leftover vegetated corridor–a historical anomaly of land ownership–the site provides a glimpse into what used to be there, although it is significantly altered through domestic gardens, human and (non-native) animal activity. The road now occupies the position of an ephemeral creek, and the area, being downhill, can be seasonally wet and dry, and prone to flooding.

(2) The site connects to Warn Marin (Westernport Bay), a large intertidal zone that is part of UNESCO's World Network of Biosphere Reserves and a Ramsar wetland. The Boon Wurrung people (also known as Bunurong and Boonerwrung) have lived around Warn Marin for thousands of years.

(3) On this site the existence of endemic terrestrial orchids indicated that the soil had not been altered. Embedded in the soil and under the introduced grass were the bones of a plant community that once grew there.

(4) To support the strength of the remnant indigenous vegetation present on the site, weeding is carried out using the Bradley Method which works by gradually clearing small areas around healthy native vegetation so that the native plants can slowly reestablish.

(5) This experimental and 'sometimes' house on Boon Wurrung land was conceived to include the repair of the site's ecosystem. A thin physical boundary of polycarbonate sheet maintains transparency, admitting light, that would otherwise be displaced by a building, in order to sustain the vegetated life inside.

(6) Spatial boundaries are not achieved

용어(벽, 창문, 방, 천장과 바닥)가 아닌 폴리카보네이트 층의 양쪽에 있는 식생에 의해 만들어진다. 벽이라고 할 수는 없지만, 안쪽에서 시작되는 불명확한 벽이 식생과 함께 세워진다. 돌출된 바닥을 폴리카보네이트 앞에서 바로 멈추게 함으로써, 해자 같은 수평 경계가 이루어진다.

(7) 작은 유틸리티 공간을 제외하고, 땅은 밀폐되어 있지 않다. 이것은 집 안에서 식생의 확장을 촉진한다. 이제 이 집은 생태계 일부가 되어 생명을 지탱하는 역할을 한다.

(8) 돌출된 데크는 지면에서 문턱이 확장된 또 다른 형태로, 밀폐되지 않은 땅과 범람한 물이 통과할 수 있다. 투명한 '창고'로 덮인 데크와 높은 플랫폼, 내부 둘레의 '베란다'는 정원(및 자연 식생) 공간이며, 생활 공간은 상향, 하향, 하단, 상단 등 역동적이면서도 미묘하게 정의되어 있다. 토양과 자연적인 지반선이 유지되고 이어진다.

(9) 전반적인 관계망과 자연계에서 고립되어

있어서, 이러한 지속적인 활동이 식물 군락을 강화할지, 아니면 앞으로 항상 인간의 도움에 의존하게 될지는 알기 어렵다.

(10) 지면과 식생은 건축물을 통과하는 공간적 연속성을 추구한다. 지붕의 작은 개구부를 통해 주변과 토양으로 비가 들어온다.

(11) 건물은 산업화된 요소(철골)와 수공예(목재 프레임)를 혼합하여 건물 자체 및 제작 방식에 구애받지 않고 만들어진다. 키트 프레임 건설 공정은 현장의 방해를 최소화한다.

9. 숨겨진 땅: 리폰레아의 물 이야기

나암/포트 필립 베이의 남동쪽 해안은 분 우룽 컨트리이다. 계절에 따라 생기는 물길과 담수 샘이 특징이다. 19세기부터 시작된 식민지 도시화로 인해, 지표면에서 물이 제거되고 점차 지하로 배관되거나 배수되었다. 리폰 레아의 식민지 저택 단지는 고도로 변형된 수계 경관 위에 자리 잡고 있다. 이 저택은 1860년대 멜버른 최초의 그물망 상수도와 함께 지어졌으며, 광범위한 지하수 공급 시스템이 있었다. 이 시스템은 지하수원의 유출수를 수집한다. 지하수원은 샘물에서 물이 공급되는 자연발생적인 수로로, 지하 파이프로 연결되었고 현재는 우수 시스템의 일부가 되었다. 리폰 레아의 배관 시스템을 살펴보면, 멜버른의 숨겨진 지하 수계로 들어가는 수로가 유지하는 생태계를 확인할 수 있다.

(1) 멜버른은 나암/포트 필립 베이로 알려진 넓은 해안 제방을 둘러싸고 있다. 나이럼의 면적은 1,950km²가 넘고 북쪽에서 남쪽으로 58km에 걸쳐 있다.

(2) 나암의 남동쪽 해안은 한때 복잡한 습지 네트워크를 지탱했다. 이러한 습지는 식민지 도시화 과정을 통해 지하로 배관 설치 또는 배수가 이루어지면서, 저밀도 교외 지역으로 확장되었다.

(3) 리폰 레아의 식민지 시대 저택 부지는 고도로 변형된 수로 경관 위에 자리 잡고 있다. 호주 식민지 초기 19세기 사유지 중 가장 온전하게 보존된 곳 중 하나이며, 14에이커(약 17만 평)의 '유원지'로 둘러싸인

https://vro.agriculture.vic.gov.au/ dpi/vro/ portregn.nsf/pages/ppwp_soil_pit_gp53, 2023 7월 15일 접속(accessed 15th July, 2023)

빅토리아 시대 저택이 자리하고 있다.

(4) 일크는 분 우룽족에게 문화적으로 중요한 의미를 지닌 회유성 장어로, 산호해에서 2,000km 이상 이동하여 나암 해안을 따라 내륙에 서식한다.

(5) 수로가 도시화된 이후, 일크는 그들의 경로를 조정해 이제는 우수 터널, 운하, 배관 등의 복잡한 시스템을 통과해 이동한다. 리폰 레아 호수는 이 지역에서 유일하게 일크가 발견된 장소로, 이곳까지 가려면 150년 된 토관 관개 시스템을 통과해야 한다.

(6) 지하수 시스템은 각각 뚜껑 패널이 장착된 85개 이상의 벽돌로 된 수직 갱도를 통해 접근한다. 시간이 지남에 따라 뚜껑에는 잡초가 무성하게 자라고 가려져, 지표 아래에 있는 대규모의 인프라는 숨겨진다.

(7) 리폰 레아의 물은 다른 도시 유출수와 합류하여 남서쪽으로 이동하고, 하류의 엘스터 크릭과 만난다. 고도로 변형된 수로의 대부분은 도시에서 보이지 않는다. 때로는 지하로 흐르고, 때로는 후면 펜스 뒤의 잊힌 구역에서 흐르기도 하기 때문이다.

(8) 멜버른 주변의 인프라 수자원 부지는 높은 펜스와 주변 교외로부터의 지반고 변경을 통해 보호 되고 있다. 인프라 또는 자연 공간으로서 인간이 부여한 가치와 관계없이, 동식물은 이러한 공간 에서 생존하고 번성할 기회를 찾아낸다.

(9) 리폰 레아 호수에서 범람한 물은 바이런 유역으로 흘러 들어가 콜필드 공원에서 흘러나온다. 솟아난 용수가 흘러가고, 한때 나암/포트 필립 베이로 흐르던 계절성 수로의 역할과 위치를 거의 대체하고 있다.

(10) 건조한 날 이 배수로를 통해 물이 흐르는 것은 이 경관의 기초가 되는 사암 지질 분지에 지하수가 존재한다는 증거다. 교외 지역은 지표면이 포장되어 있지만, 물은 자연 및 인공 경관이 공존하는 복잡한 지형을 통과해 흘러갈 방법을 계속 찾고 있다.

(11) 리폰 레아 정원에는 광대한 양치식물이 있으며, 섬세한 목재 칸막이로 덮인 높은 주철 구조물이 그늘을 만들고 있다.

(12) 양치식물에는 집중적인 물 공급이 필요한데, 이를 위해 1860년대에 건설된, 당시로써는 독특하고 복잡한 지하 배관 시스템이 사용되었다. 이 시스템은 지하

게스트시티전

with usual architectural forms (walls, windows, rooms, ceiling and floor) but are made by the vegetation on either side of the polycarbonate layer. This construction is not a conventional wall but, together with the vegetation, it makes an ill-defined enclosure. It starts on the inside with the moat-like horizontal boundary which is achieved through a raised floor that stops short of the polycarbonate.

(7) Apart from a small utilities area, no ground is sealed. This supports the expansion of the vegetation inside the house. Now part of this ecosystem, the house supports life.

(8) The raised deck is another expanded threshold which allows the unsealed ground and its floodwaters to carry through underneath. Consisting of a deck and raised platform covered by a transparent 'shed', the interior perimeter 'verandah' is a garden (and spontaneous vegetation) space. Living areas are dynamic yet subtly spatially defined—up, down, under and above. The soil and natural ground line of the site are maintained and connected to the surrounding area.

(9) As this site is isolated from the overall web of relationships and natural systems, it is difficult to know if the project is strengthening a plant community or if the reestablished biodiversity will always depend on human care.

(10) The site's biodiversity has greatly increased over ten years through a combination of hand weeding to support the remnant plant community and planting of indigenous species. This project is expanding into adjacent land which is still a monoculture of introduced pasture grass.

(11) The building is made with a mix of industrialised elements (the steel frame) and handmade structures (the timber frame) without concern with modes of making. Processes of kit-frame construction minimize site disturbance.

9. Concealed Ground: Rippon Lea Water Story

The south-east coast of Naarm (Port Phillip Bay) is Boon Wurrung Country, characterised by wetlands, seasonally occurring watercourses, and freshwater springs. From the 19th century, water

was removed from the surface of this land, gradually piped underground or drained during colonial urbanization. The mansion estate of Rippon Lea sits over this highly modified watery landscape. Built in the 1860s in parallel with Melbourne's first reticulated water supply, the estate includes an extensive underground watering system that harvests water from a naturally occurring, spring-fed waterway—now accommodated in the stormwater system. Exploring Rippon Lea's pipes reveals the subterranean world of

Melbourne's hidden water and the ecologies it continues to support.

(1) The city of Melbourne wraps around a large seawater embayment known as Naarm (Port Phillip Bay). Naarm is over 1950m² in area and stretches 58kms from north to south.

(2) The south-east coast of Naarm once supported a complex network of wetlands which were piped underground or drained through a process of colonial urbanization to make way for low density suburban sprawl.

↑ 리폰레아, 자료 제공: 모나쉬 어반 랩
Rippon Lea, Courtesy of Monash Urban Lab

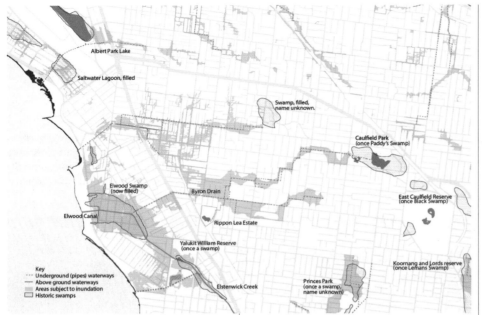

↑ 지하 수로를 보여주는 멜버른 남동부 지도, 자료
제공: 모나쉬 어반 랩
Map of south-east Melbourne showing
underground waterways, Courtesy of Monash
Urban Lab

수원의 유출수를 수집한다. 지하수원은 샘물에서 물이 공급되는 자연발생적인 수로로, 19세기에 지하 파이프로 연결되었고 현재는 우수 시스템의 일부가 되었다. 이 지하수 시스템 덕분에 리폰 리아 저택 부지는 멜버른 지역에서 여러 차례 장기 가뭄을 극복하고, 희귀 및 멸종 위기에 처한 식물, 조류, 곤충 및 기타 생물의 안식처가 될 수 있었다.

(13) 정원에 그림 같은 풍경으로 등장하는 리폰 레아 호수는 지하 샘에서 끌어올린 물, 그리고 집과 정원에서 흘러나온 물을 저장하는 거대한 저장 탱크 역할을 통해, 관개 파이프를 통해 끌어올려 정원에 용수를 공급한다.

(14) 멜버른은 분 우룽족의 활동가들이 지자체와 협력해 수로 경관을 재구성하는 역사적인 순간을 맞이하고 있다. 한 가지 예로, 최근 분 우룽어로 '야루킷 윌리엄 보호구역'으로 이름이 바뀐 구 엘스터윅 골프장이 있다. 이 골프장은 엘스터 크릭의 침수 취약지대에 있어, 잦은 홍수로 인해 골프장 기능을 상실하게 되었다.

(15) 지하수가 발견되어 야루킷 윌리엄 보호구역으로 유입되고 있다. '연못 유역' 확장 및 습지 조성을 통해, 홍수에 취약한 하류 교외 지역 보호를 위한 유량을 유지하고 생물 다양성을 복원함으로써 이를 수용하고 있다.

10. 새로 만드는 땅: 멜버른 대학교 학생 구역

멜버른 대학교의 학생 구역은 구(舊) 멜버른 사범대학 캠퍼스를 개조한 것이다. 캠퍼스에는 빅토리아 공공사업부 소속 건축가들이 설계해 1888–1972년까지 지어진 다양한 건물이 자리 잡고 있다. 1968년에 건설된 기념비적인 고가 콘크리트 광장을 철거하고, 이 구역에는 새로운 버전의 '단단한 땅'을 복원한다. 기존의 건축 유산을 존중 및 복원하면서도, 부지의 지하 수계 및 연결성의 도시 공간 네트워크와 관련된, 원주민 주도의 새로운 장소 개념을 도입하는 것이다. 새로운 경관은 내부 및 외부 동선의 조합을 통해 다양한 건물 레벨을 아우르며, 부지 레벨은 모임의 중심지이자 공연을 위한 중앙 원형극장을 위해 설계했다. 각 건물은 신중하게 복원, 수리, 재구성했으며, 새로운 프로그램과 용도를 갖추고 미래 세대를 위해 수명을 연장했다.

(1) 1854년, 식민지 정부는 미래의 멜버른 대학교를 위해 넓은 부지를 확보했다. 해당 부지에는 현재 콘크리트 잔디 밭으로 알려진 곳에 간헐적으로 수역이 있었고, 부베리 스트리트 저지대로 이어지는 물길이 있었다. '부베리 크릭'은 이후 파이프를 연결하여 1880년대 전에 지하에 묻혔지만, 짧은 지느러미 장어는 여전히 야라 강에서 현재 캠퍼스까지 이 배수구를 따라 이동한다. 이 물길은 엘리자베스 스트리트로 흘러 들어가, 야라 강에 인접한 도심의 잦은 홍수의 원인이 되고 있다.

(2) 새로운 경관은 여러 건물 레벨과 부지 레벨을 아우르면서 중앙 원형극장과 대각선 이동 경로를 만들고 있다. 고가 광장이 철거됨에 따라 1939빌딩의 북쪽과 서쪽 면은 상당 부분 재건되어 원래 상태로 복원되었다.

(3) 새로운 조경은 중요한 나무를 보존하고 장차 클 나무에 깊은 뿌리 공간을 제공하는 것을 중심으로 설계되었다. 새로운 중정과 차도 공간은 빗물 정원에서 유출수를 모으고 정화하며, 완전히 접근 가능한 새로운 조경을 연결하면서, 이 구역 전체의 8m 높낮이 차를 활용한다.

(4) 학생 구역은 멜버른의 주요 동선인 스완스턴 스트리트로 통하는 새로운 보행자 입구를 통해 캠퍼스 생활의 활기를 도시로 확산하고, 부베리 크릭의 또 다른 입구가 있는 새로운 멜버른역과 연결한다.

(5) 도서관 건물 측면에 있던 기념비적인 계단은 철거되었고 그 조각만이 이 장소의 변천사를 말한다. 1960년대 이전에 설치된 고층부 하단에는 사교활동을 위한 새로운 평면이 설치되었다.

(6) 1930년대 벽돌과 유리 블록 파사드를 유지 및 복원하여 보행자 전용 도로와 조경 식재로 이루어진 새로운 도시 환경을 조성한다.

(7) 지반이 낮아지면서 오랜 세월 지하에서 창문이 벽돌로 막힘에 따라 손상된 원래의 파사드가 드러났다. 오래된 창문 개구부를 수리하고 낮추어 문으로 만들어, 사람들이 새로운 방식으로 오래된 건물을 통과할 수 있게 했다. 기존 체육관은 개방해서 구역의 중심을 마켓홀 학생 공간으로 만들었다. 외부 바닥면은 건물 내부로 계속해서 이어진다. 이전에 닫혀 있던 동쪽과 서쪽 파사드(원래 화장실)를 통해 대형 개구부를 만들고,

(3) The colonial estate of Rippon Lea sits over this highly modified watery landscape. It is amongst the most intact 19th-century private estates from early colonial Australia. The site supports a Victorian mansion surrounded by fourteen acres of 'pleasure gardens'.

(4) Iilk (eel) are a migratory species with cultural significance to Boon Wurrung people. They travel over 2000kms from the Coral Sea to live inland along the coast of Naarm.

(5) Since the urbanization of the waterways, iilk have adapted their journey and now travel through a complex system of stormwater tunnels, canals and pipes. The Rippon Lea lake is the only recorded location in the local area where iilk are found—to get there they must navigate the 150 year old clay pipe irrigation system.

(6) Beneath the Rippon Lea garden is an intricate underground pipe system constructed in the 1860s, unique for its time. The system harvests naturally occurring spring-water which travels from Caulfield Park to the north through the storm water drains. The clay pipes under Rippon Lea are accessed through over 85 brick-lined vertical shafts, each with a fitted lid panel. Over time the lids become overgrown and camouflaged, concealing the extensive infrastructure

far below the surface.

(7) Water from Rippon Lea joins other urban runoff and travels south-west to meet Elster Creek downstream. Most parts of this highly modified waterway are hidden from the city—sometimes the water runs underground, sometimes it runs in forgotten easements behind back fences

(8) Infrastructural water sites around Melbourne are shielded from the suburbs around them by high fences and changes in ground level. Flora and fauna opportunistically find ways to survive and flourish here, irrespective of the value placed on them by humans as infrastructure or as natural spaces.

(9) Overflow from the Rippon Lea lake spills into the Byron Drain, which travels from Caulfield Park, draining the spring water. The drain then rises to roughly replace the role and location of a seasonal waterway which once flowed towards Naarm (Port Phillip Bay).

(10) Water flowing through these drains on a dry day gives clues to the presence of groundwater, retained in the sandstone geological basin which underpins this landscape. Despite the terrestrial covering of suburbia, water continues to find ways to flow through this complex hybrid of natural and engineered landscape.

(11) The Rippon Lea garden includes an extensive fernery, shaded by a soaring cast iron structure covered with delicate timber slats.

(12) The fernery requires intensive watering which is enabled by the sustainable water supply running in the underground pipe system. This underground water has enabled the Rippon Lea Estate to weather multiple long-term droughts in the Melbourne region and to become a haven for rare and endangered plants, birds, insects, and other creatures.

(13) The Rippon Lea lake, a picturesque landscape feature in the garden, also acts as a giant storage tank. It holds water harvested from the underground spring, as well as runoff from the house and surrounding grounds, before it is pumped through irrigation pipes to water the garden.

(14) Melbourne is at a historical moment in which the activism of Boon Wurrung people is resulting in a collaboration with local government bodies to reconfigure water landscapes. The former Elsternwick Golf Course, for example, has recently been renamed in Boon Wurrung language, and repurposed as the Yalukit Willam Nature Reserve. Located over an area subject to inundation on Elster Creek, the golf course had become dysfunctional due to increased flooding events.

(15) Underground water is being uncovered and welcomed onto Yalukit Willam Nature Reserve, accommodated through an enlarged 'chain of ponds' and wetland planting designed to repair biodiversity and hold water flow to protect suburbs downstream which are prone to flooding.

10. Remaking Ground: University of Melbourne Student Precinct

The University of Melbourne Student Precinct has been adapted from the campus of the former Melbourne Teachers' College. The campus included a diverse range of buildings constructed between 1888 and 1972, all designed by architects within the Victorian Public Works Department. A monumental elevated concrete plaza constructed in 1968 has been removed, and the Precinct reinstates a new version of 'solid

↑ 히든 리폰레아 앱의 스크린샷, 자료 제공: 모나쉬 어반 랩
Screenshots of the Hidden Rippon Lea app, Courtesy of Monash Urban Lab

수직으로 층고가 2배 정도 되는 공간을 만들었다. 이러한 새로운 조건은 기존 건물 환경의 무결성을 유지하면서 학생들의 활동이 그 흐름을 따라 이루어지도록 새로운 경관과 연결한다.

(8) 새로운 지붕과 구조물에서 나오는 물을 모아 텃밭과 화단으로 보낸다. 도시의 공공 통로는 비바람을 피할 수 있게 하며, 사람들은 일상적인 사회생활과 학습 활동을 하는 동안 건물과 건물 사이를 오가며 내부에서 외부로, 외부에서 내부로 이동한다.

(9) 원형극장의 낮은 지반은 지형학적 특성을 이용해 자연스러운 모임의 중심지와 공연 공간을 만들어낸다. 신축 및 리모델링된 건물은 모두 비공식적인 학습과 협업에 초점을 맞추어, 여러 건물에 분산된 발코니와 교류 공간의 형태로 담아내고 있다.

(10) 장소 기반 조화의 과정은 조경 디자인에서 건물의 물리적 물성까지 이어진다. 캐스트 레진 '아이덴티티 브릭'은 대학 커뮤니티의 원주민 예술가들이 주도하는 과정에서 원주민 학생과 교직원들이 개발했다. 각 벽돌에는 제작자의 기억과 정체성을 나타내는 오브제가 들어있다. 이 벽돌은 구조의 일부여서 제거할 수 없으며, 원주민의 다양한 정체성은 부지와 그 구조의 근본적인 부분이다.

(11) '원주민을 위한 배려' 원칙의 일환으로, 주요 보도는 자연경관, 특히 이곳과 빅토리아주의 지질학적 특성을 드러내고 기념하기 위한 것이었다. 다양한 크기의 분홍색 이암과 이암 바위를 세밀하게 활용해 보도 경계선을 표시했다.

모나쉬 어반 랩은 멜버른의 도시 건축에 관한 실무기반 연구를 수행하는 연구 스튜디오로, 모나쉬 대학교(MADA)의 예술 디자인 및 건축학부에 있다. 모나쉬 어반 랩에서는 멜버른의 자연사가 도시 형태 혹은 도시화 과정과 만나고 교차하는 영역을 주로 연구한다.

↑ 세인트 올번스 공공주택, 사진: 피터 베넷
St Albans Social Housing, Photo: Peter Bennetts

게스트시티전

ground' which respects and restores the settings of original heritage buildings, and embeds them in a new Indigenous-led conception of place linked to the underlying water story of the site and a network of connective urban spaces. The new landscape addresses multiple building levels through a combination of internal and external circulation, and site levels are worked to create a central amphitheatre that acts as a gathering focus and performance space. Individual buildings have been carefully restored, repaired and reimagined with new programs and uses, extending their life for a new generation.

(1) In 1854 a large section of land was reserved by the colonial government for the future University of Melbourne. It included an intermittent waterbody in what is now known as Concrete Lawn, and a series of watercourses leading to a low-point at the head of Bouverie Street. Known as Bouverie Creek, this waterway was subsequently piped and buried underground sometime before the 1880s, but the short-finned eel still migrates up these drains from the Yarra to the current campus. This watercourse feeds into Elizabeth Street and contributes to the frequent flooding of the central city adjacent to the Yarra River.
(2) The new landscape addresses multiple building levels and site levels are worked to create a central amphitheatre and diagonal movement paths. With the removal of the elevated plaza, the north and west frontages of the 1939 Building (renamed the Frank Tate Building) have been substantially rebuilt and reinstated to original condition.
(3) New landscape is designed around the retention of significant trees and provision of deep root zones for new canopy trees. New courtyard and laneway spaces catch and clean water runoff in raingardens and link together new landscaping that is fully accessible, addressing the 8m fall across the precinct.
(4) The Student Precinct opens the energy of campus life up to the city. A new pedestrian entrance connects the precinct directly to Swanston Street, Melbourne's main circulation spine. A second major entrance at the head of Bouverie Creek links through to the new Melbourne Metro underground station.
(5) The monumental staircase has been removed from the side of the library building, with just a fragment remaining to tell the story of the site's transformation. A new plane of social activity has been established under the previous 1960s raised level.
(6) 1930s brickwork and glass brick facades are retained and restored, addressing a new urban setting of pedestrian laneways and planted ground.
(7) Lowering of the ground exposes original facades that were damaged by years underground with bricked-in windows. The old window openings have been repaired and lowered to become doors, allowing movement of people through the old building in a new way. The previous gymnasium is opened up to become a Market Hall space for students at the heart of the precinct, where the external floor surface continues inside the building. Large openings have been cut through previously closed east and west facades (originally bathrooms) and also through the floor to create a double-height venue. The new conditions maintain the integrity of the original building while linking it to the new landscape with student activity flowing through it.
(8) Water from new roofs and structures is collected and directed to raingardens and planting beds. Public urban passages are protected from wind and rain, encouraging people to move from inside to outside and inside again, as the activities and functions of daily student social life and study flows between buildings.
(9) The lowered ground of the amphitheatre uses topography to create a natural gathering focus and performance space. New and refurbished buildings all address this space through balconies and connected social spaces focused on informal student learning and working together.
(10) The process of place-based reconciliation is incorporated into the landscape design and continues into the physical materiality of the building. Cast resin 'identity bricks' were developed by Indigenous students and staff in a process led by Indigenous artists from the university community. Each brick contains embedded objects representing memories and the identity of the maker. The bricks are structural and cannot be removed making these multiple Indigenous identities a fundamental part of the site and its structure.
(11) As part of 'caring for Country' principles, the main pavement was designed to celebrate the natural landscape and, specifically, to reveal the geology of the place and of greater Victoria. The water line was marked through a detailed pavement design using various sizes of pink mudstone and mudrock boulders.

Monash Urban Lab is a research studio undertaking practice-based research into urban architecture in Melbourne and is based at the Faculty of Art Design and Architecture (MADA) at Monash University. Much of the Lab's research is focused on the intersection of the natural history of Melbourne with its urban form and processes.

공공성에 대응한 밀도는 어떠한 형태가 가능한가?
밀도의 형태

도시의 건폐율과 용적률은 건물이 갖는 형태와 밀도를 결정한다. 〈밀도의 형태〉에서는 주어진 법적 제한에 멈추지 않고 더 나은 도시 환경을 위한 새로운 규칙을 만드는 마스터플랜이나, 용적률 거래를 통해 보존의 대안을 만드는 것, 공개 공지(POPS)의 포섭을 통해 공공공간의 확장하는 방식을 탐색한다. 하펜시티 마스터플랜으로 유명한 KCAP가 로테르담 베인하벤과 취리히의 유로팔레 마스터플랜을 통해 밀도와 형태의 규칙을 소개한다. 메데인시에서는 거시적인 지형과 물길 등이 도시의 형성과 계획에 어떤 영향을 미쳤는지를 살펴보고, 크리스티안 디머와 게이고 고바야시는 이중적인 성격을 가진 도쿄 이케부쿠로 지역의 공개 공지를 연극의 배우로 내세워 이들이 어떻게 도시라는 무대를 변화시키고 있는지 탐색한다. 또한, 도쿄역 주변의 고밀도 공간과 공공공간을 리서치한 송지원+염상훈+CAT LAB의 작업이 함께 소개된다.

자유를 위한 제한 [1]
KCAP
로테르담, 취리히

KCAP가 선보이는 2개의 마스터플랜은 도시 환경을 더 유연하게, 더 활기차게 만들기 위해서 전략적이고 세밀한 도시계획이 뒤따라야 함을 보여준다. 첫 번째 베인하벤 아일랜드는 로테르담을 유럽 물류의 중심지로 자리매김하게 한 마스강변에 연중무휴 살아 있는 복합지구를 개발하는 프로젝트다. 두 번째 유로팔레는 취리히 중앙역 일대를 생활, 업무, 쇼핑 등 다양한 역할을 확대할 수 있도록 다층적으로 개발한다.

이번 전시에서는 강과 역처럼 도시의 핏줄과도 같은 일대를 활성화하기 위해 어떠한 '제한'이 필요하고, 그 '제한'은 어떤 '자유'를 만들었는지 소개한다. 특히 기존 도심의 구조를 유지하면서도 새 건물의 밀도를 제한하며 시장의 요구에 맞추려는 전략, 활성화의 열쇠가 될 프로그램 간의 관계 등 여러 단서를 살펴볼 수 있다. 의미 있고 지속 가능한 도시 변화를 위해서는 도시 내 다양한 주체의 참여를 끌어내고 규제를 해석해 이를 바탕으로 한 디자인이 필요함을 보여준다.

1. 베인하벤 아일랜드, 로테르담 단일기능지역에서 도심복합지역으로의 입체적인 변화

도심과 마스강 사이에 전략적으로 위치한 로테르담 베인하벤(와인 항구) 아일랜드는 24시간 생기있고 활기찬 도시 환경을 만들기 위해 전략적이고 지속 가능하며 역동적인 요소를 조화시키는 맞춤형 도시계획의 모범이라고 할 만하다.

세심하게 만들어진 고밀화 전략이 구체화됨에 따라 섬은 단일 업무 기능에서 점진적으로 지속 가능하고 활기찬 도심으로 변하고 있다. 이곳에 적용된 개방형 접근 방식의 마스터플랜은 지역의 고유한 특성을 유지하면서도 시장의 역동성을 잘 활용하고 있다.

동적 변형 모델은 건물의 위치, 형태 및 치수에 유연성을 제공한다. 기존 도시 블록 구조는 유지된다. 일정 임계값을 초과하면 자유보유권 경계, 일광 침투, 일조, 전망, 후퇴 및 바람 조절을 고려하여 특정 조건에서 고층 건축이 자유롭게 허용되는 방식이다.

건물을 최대로 크고 넓게 짓고자 하는 시장의 요구와 활기찬 도시 경관에 대한 비전 사이의 균형을 유지하면서 건축물의 최대 연면적은 필지 제곱미터당 22m²로 제한한다. 이는 높이가 증가해도 세장한 비율을 보장하여 지층에 햇볕을 들이고 조화로운 상호작용을 촉진한다. 재정적 영향이 해당 지역의 건설 높이를 추가로 규제한다. 베인하벤 아일랜드의 역동적인 변형 모델은 전략적 비전, 시장 요구, 지속 가능성 및 도시의 활력이 수렴되는 포괄적인 구역 계획의 역할을 하고 있다.

WHAT FORMS OF DENSITY ARE POSSIBLE IN RESPONSE TO PUBLIC VALUES?
DENSE FORMS

While a city's floor area ratio and building coverage ratio typically shape its building form and density, we go beyond these standard parameters. We delve into masterplans that not only redefine rules for an enhanced urban experience but also introduce novel methods of preservation through floor area ratio trades and expand public realms via the integration of Privately Owned Public Spaces (POPS). Highlighted within our exploration is KCAP, famed for their HafenCity masterplan, presenting innovative plans for Rotterdam's Wijnhaven and Zürich's Europaallee. We will also uncover how Medellín's unique macro topography and waterways have steered its development trajectory. Christian Dimmer and Keigo Kobayashi's project in Ikebukuro highlighted the dual personality of POPS as pivotal elements and tracked how they have reshaped the urban landscape. Also spotlighted is the collaborative research by Jiewon Song, Sang Hoon Youm, and CAT LAB, focusing on the intricate dance of high-density zones and public realms around Tokyo Station.

Creating Conditions for Freedom
KCAP
Rotterdam, Zürich

1

Two masterplans presented by KCAP illustrate the importance of strategic and detailed urban planning in crafting flexible and vibrant urban spaces. The first, Wijnhaven Island, is an initiative to create a 24/7 liveable complex along the Maas River, reinforcing Rotterdam's position as a prominent European logistics hub. The second, Europaallee, is a layered development surrounding Zurich's main station, encompassing various functions such as living, working, and shopping.

The exhibition delves into the necessary of creative 'restrictions' and balancing freedoms to rejuvenate vital city areas like riversides and train stations. A specific focus will be on strategies that manage the density of new constructions while preserving the existing urban landscape and aligning with market needs. Additionally, the exhibit will explore the dynamics between various programs crucial for revitalization. This exposition underscores that impactful and sustainable urban evolution demands designs that involve a broad spectrum of city stakeholders, interpret regulations insightfully, and expand upon them.

1. Wijnhaveneiland, Transformation of a Monofunctional Inner-City Area in Rotterdam

Rotterdam Wijnhaven ('Wine Harbour') Island, strategically located between the city centre and the River Maas, unveils a tailor-made urban plan that harmonizes strategic, sustainable, and dynamic elements to create a vibrant and lively 24/7 urban environment.

Embodying a carefully crafted densification strategy, the monofunctional island strives to become a sustainable and vibrant neighborhood through gradual transformation. The open-ended approach leverages market dynamics to shape the area while preserving its distinct character.

The dynamic transformation model allows for flexibility in location, form, and dimensions of buildings. The existing urban block structure will be maintained. Beyond this threshold, high-rise construction is permitted under specific conditions, considering freehold boundaries, daylight penetration, sunlight, views, setbacks, and wind control.

By striking a balance between the market's demand for maximum building capacity and the vision for a vibrant urban landscape, the maximum built volume is capped at 22 cubic meters per square meter of land. This ensures slender buildings as their height increases, fostering a harmonious interplay of sunlight and daylight at ground level. Financial implications further regulate construction heights in the area. Wijnhaven Island's dynamic transformation model serves as a comprehensive zoning scheme, where strategic vision, market demands, sustainability, and urban vibrancy converge.

* slankheidsfaktor =
 세장 계수

$$\dfrac{H \quad 높이}{\sqrt{Opp/verd\ 면적/층수}}$$

* Maximaal oppervlak per verdieping =
 층 당 최대 면적

$$\left(3\sqrt{\dfrac{extra\ m3\ 추가볼륨}{slankheidsfactor\ 세장계수}}\right)^2$$

* Hoogte =
 Height =

$$3\sqrt{\dfrac{extra\ m3\ 추가볼륨}{slankheidsfactor\ 세장계수}} \times slankheidsfaktor\ 세장계수$$

* Voor volumes met een slankheid groter of gelijk aan 1 moet de vorm van de plattegrond zodanig zijn dat de langst mogelijk te trekken rechte hierin de waarde van de maximale diagonaal niet overtreft.
 가늘기가 1보다 크거나 같은 볼륨의 경우 평면도의 모양은 그릴 수 있는
 가능한 가장 긴 직선이 최대 대각선 값을 초과하지 않도록 해야 함.

* maximale diagonaal =
 최대 대각선 값 =

$$3\sqrt{\dfrac{extra\ m3}{slankheidsfaktor}} \times 1,45$$

* Deze regel geldt voor elke verdieping afzonderlijk.
 이 규칙은 각 층에 별도로 적용됨.

층당 최대 표면 면적은 타워 전체 층의 평균값. 층마다 다른 입면 계획이 가능하다. 최대 대각선; 평면도에서 그릴 수 있는 가장 긴 직선은 층마다 다르며 이는 가능한 형태 변형을 결정한다. 인접한 부지 경계에 건물을 지음으로써 결합된 계단실은 더 세장한 건물이라는 옵션을 가능하게 한다.

The maximum surface area per floor is an average value over all floors of the tower. Different surfaces per floor are possible. The maximum diagonal; the largest straight line that can be drawn in the floor plan applies to each floor separately and determines the form variation that is possible. By building on the boundary, in collaboration with the adjacent plot, a combined stairwell can offer the opportunity to build more slender.

↓ Slimness factor.

The maximum surface area per floor is an average value over all floors of the tower. Different surfaces per floor are possible.

층당 최대 면적은 타워 전체 층의 평균값. 층마다 다른 표면이 가능하다.

The maximum diagonal; the largest straight line that can be drawn in the floor plan applies to each floor separately and determines the form variation that is possible.

최대 대각선; 평면도에서 그릴 수 있는 가장 큰 직선은 각 층에 개별적으로 적용되며 가능한 형태 변형을 결정한다.

By building on the boundary, in collaboration with the adjacent plot, a combined stairwell can offer the opportunity to build more slender.

인접한 대지와 함께 경계에 건물을 지음으로써 결합된 계단통은 더 가느다란 건물을 지을 수 있는 옵션을 제공할 수 있다.

↑ <자유를 위한 제한> 패널의 일부, 자료 제공: KCAP
A part of 'Creating Conditions for Freedom',
Courtesy of KCAP

SETBACKS

Along the Wijnhaven, above a height of 25m on the North side is a set-back of min 10m mandatory and of 15m on the South side. At the point, a set-back is not mandatory but it is compulsory to comply with the maximum building height of 70m.

베인하벤을 따라 북쪽에서 25m 이상의 높이에는 최소 10m, 남쪽에서 15m의 후퇴를 해야 한다. 이 지점에서 후퇴는 의무사항은 아니지만 건물 최대높이 70m를 준수해야 한다.

BUILDING HEIGHTS

A minimum building height of 9m is the guiding principle along Wijnhaven, Posthornstraat and Glashaven:
Min. building height 20m ~ Max. building height 25m

9m의 최소 건물 높이는 베인하벤, 포스토른가(Posthornstraat) 및 흘라스하벤(Glashaven)을 따라가는 기본 원칙이다.
최소 건물 높이 20m ~ 최대 건물 높이 25m

PLINTH RULES

With the above mentioned volume rules, it's possible to choose for a maximum plinth volume with a height of 20m up to 25m and on top of that put a tower with a maximum floor area which doesn't reach the maximum height.
Max. volume increase per plot: 55.000 m³
A further extreme variant is to choose a minimum plinth height of 9m with a possible slim tower.

위에서 언급한 볼륨 규칙을 사용하면 높이가 20m에서 최대 25m인 최대 저층부 볼륨을 선택할 수 있으며 그 위에 최대 높이 규정없이 최대 바닥 면적을 가진 타워를 놓을 수 있다.
최대 구획탕 부피 증가: 55,000㎡
또 다른 극단적인 변형은 가능한 슬림 타워와 함께 9m의 최소 저층부 높이를 선택할 수도 있다.

VOLUME

Higher than 9m increase of volume is possible in the form of towers with a floor area of 22㎡/㎡ plot area. Maximum volume increase per plot: 55.000㎡ The added volume is not realised in side/edge buildings along Wijnhaven, Posthoornstraat or Glashaven, the remaining can be realised according to the rules in the towers: 50% of the building plot is the maximum floor area, for a possible tower the maximum floor area is 580m2.

지면에서 9m 이상은 대지면적 22㎡/㎡의 대지면적을 가진 타워 형태로 용적증가가 가능하다. 필지당 최대 부피 증가: 55,000㎡ 추가 볼륨은 베인하벤(Wijnhaven), 포스토론가(Posthoorn-straat) 또는 흘라스하벤(Glashaven)을 따라 가로변 블록 건물이 아닌 타워의 규칙에 따라 상부 볼륨으로 실현될 수 있다. 건물 플롯의 50%는 최대 바닥 면적입니다. 가능한 타워의 경우 최대 바닥 면적은 580㎡이다.

SLIMNESS

Maximum diagonal of a storey of the tower is 1,45 x S (storey floor area).

타워 층의 최대 대각선은 1.45 x S(층 바닥 면적)

MAXIMUM, MINIMUM FLOOR AREA

50% of the building plot is the maximum floor area, for the possible tower the maximum floor area is 580㎡.
The minimum floor area for 2 apartments is 350㎡.
The minimum floor area for 1 apartment is 160㎡.

건물 대지면적의 50%는 최대 바닥 면적이며 가능한 타워의 경우 최대 바닥 면적은 580㎡이다.
아파트 2개 유닛의 최소바닥면적은 350㎡, 1개 유닛의 최소 바닥 면적은 160㎡

↑ Urban Rules.

Setbacks. 베인하벤을 따라 북쪽에 있는 건물 높이 25m 이상부터는 최소 10m에서 15m만큼 남쪽에서 후퇴해야 한다. 이 지점에서 후퇴는 의무 사항은 아니지만, 최대 건물 높이 70m를 준수해야 한다.

Building heights. 기본 원칙에 따라 베인하벤, 포스트호른가 및 흘라스하벤에 위치한 건물의 최소 높이는 9m이다. 최소 건물 높이 20m, 최대 건물 높이 25m.

Plinth rules. 위에서 언급한 볼륨 규칙을 적용하면 높이 20m에서 최대 25m인 저층부 최대 볼륨을 선택할 수 있으며 그 위에 최대 높이 규정과 상관없이 최대 바닥면적을 가진 타워를 올릴 수 있다. 구획당 최대 부피 증가: 55,000㎡ 또 다른 극단적인 변형은 가능한 슬림 타워와 함께 9m의 최소 저층부 높이를 선택할 수도 있다.

Volume. 지면에서 9m 이상부터 바닥면적 22m²의 공간을 타워형으로 더 쌓을 수 있다. 필지당 최대 증가 부피는 55,000m²이다. 추가 볼륨은 베인하벤, 포스트호른가 또는 흘라스하벤의 모서리를 따라서가 아니라 타워 규칙에 따라 생성될 수 있다. 건물 부지의 50%가 최대 바닥면적이다. 타워의 경우 최대 바닥면적은 580m²이다.

Slimness. 타워 평면의 최대 대각선 길이는 1.45×S(층 바닥면적)이다.

Maximum, Minimum floor area. 대지면적의 50%는 최대 바닥면적이며 타워의 경우 최대 바닥면적은 580m²이다. 아파트 2개 유닛의 최소 바닥면적은 350m², 1개 유닛의 최소 바닥면적은 160m²이다.

Setback. Along the Wijnhaven, above a height of 25m on the North side is a set-back of min 10m mandatory and of 15m on the South side. At the point, a set-back is not mandatory but it is compulsory to comply with the maximum building height of 70m.

Building heights. A minimum building height of 9m is the guiding principle along Wijnhaven, Posthornstraat and Glashaven: Min. building height 20m Max. building height 25m.

Plinth rules. With the above mentioned volume rules, it's possible to choose for a maximum plinth volume with a height of 20m up to 25m and on top of that put a tower with a maximum floor area which doesn't reach the maximum height. Max. volume increase per plot: 55.000 m³ A further extreme variant is to choose a minimum plinth height of 9m with a possible slim tower.

Volume. Higher than 9m increase of volume is possible in the form of towers with a floor area of 22m²/m² plot area. Maximum volume increase per plot: 55.000m³ The added volume is not realized in side/edge buildings along Wijnhaven, Posthoornstraat or Glashaven, the remaining can be realized according to the rules in the towers: 50% of the building plot is the maximum floor area, for a possible tower the maximum floor area is 580m².

Slimness. Maximum diagonal of a story of the tower is 1.45×S (story floor area).

Maximum, Minimum floor area. 50% of the building plot is the maximum floor area, for the possible tower the maximum floor area is 580m². The minimum floor area for 2 apartments is 350m². The minimum floor area for 1 apartment is 160m².

및 도시 지역의 라이프사이클과 변화 과정을
전문적으로 관리한다. KCAP는 고객과 함께
전 세계에서 끊임없이 성장하는 세계 도시와
대도시를 위해 시대를 넘나들며 적재적소에
필요한 도시 개입을 실현하는 혁신적인
프로젝트를 선보인다.

2. 유로팔레, 스위스 취리히 중앙역 주변 역세권 개발 프로젝트

취리히 중앙역 주변 지역인
유로팔레(Europaallee)는 도심 중심부라는
위치와 뛰어난 접근성으로 인해 매우
중요한 장소로 여겨지고 있다. 마스터플랜은
기존 도시의 형태와 블록 구조를 신중하게
고려하여 새로운 개발을 주변 환경에
원활하게 통합하는 것을 목표로 하였다.

지속 가능한 구조를 마련하기 위해
새 블록의 외피 구성안을 정의할 때, 최대
치수 및 일조 및 시선에 대한 지침과 같은
매개변수를 설정하였다. 이 유연한 도시
개발 프레임워크를 통해 지역을 점진적으로
채우고 진화하는 프로그램 요구, 건축 선호도
및 시장 요구에 부응하고자 하였다.

전 세계적으로 철도역 및 대중교통
영역은 다양한 흐름을 수렴하고 생활,
업무, 쇼핑 및 레크리에이션과 같은 활동을
통합하는 다층적인 도시 허브로 진화하고
있다. 기차역 주변 지역도 마찬가지다.
역동적인 교통 패턴을 수용하고 다양한
편의시설과 공공영역을 제공하기 위해 종종
새로운 적응이 필요하다.

현대적 요구 사항에 따라 취리히의
주요 기차역 인근은 새로운 목적지와 플랫폼
쪽으로 확장하는 다공성 도시 구조를

제공하여 사람들이 머물고 만나는 공간을
제공하는 등 철도 구역에서 마치 '강 제방'을
형성하는 변형을 겪을 것이다.

역과 철도 노선은 새로운 도시 구조에
완전히 통합될 것이다. 시각선 도입과 철도를
가로지르는 새로운 다리는 인접 지역을
아우를 것으로 기대하고 있다.

KCAP는 세계적으로 유명한 도시, 건축 및
조경 디자인 기업으로, 25개국 100명 이상의
전문가가 모여있다. 로테르담, 취리히,
상하이에 사무소를 두고 있으며 건물, 지역

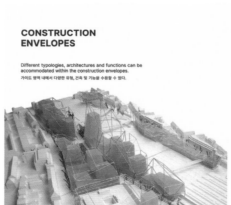

↑ <자유를 위한 제한> 패널의 일부, 자료 제공: KCAP
A part of 'Creating Conditions for Freedom',
Courtesy of KCAP

2. Europaallee, a New Neighborhood in the Heart of Zürich

"Europaallee", the area surrounding Zurich's main railway station, is a site of key importance due to its central location and excellent accessibility. The masterplan aims to seamlessly integrate the new development into its surroundings by carefully considering the existing city's morphology and block structure.

To ensure a sustainable structure, construction envelopes were defined for the new blocks, outlining parameters like maximum dimensions and guidelines for daylight penetration and sightlines. This flexible urban development framework allows for gradual filling of the area, catering to evolving programmatic demands, architectural preferences, and market demands.

Railway station precincts worldwide are evolving into multi-layered urban hubs, where various traffic flows converge and activities like living, working, shopping, and recreation are integrated. Similarly, the areas surrounding railway stations often require adaptations to accommodate dynamic traffic patterns, provide various amenities and public realm.

In line with modern-day requirements, the immediate vicinity of Zurich's main railway station will undergo transformation, providing a new destination and a porous accessible urban fabric that extends towards the platforms, forming the 'river embankment' of the rail precinct providing various spaces to stay and meet.

The station and railway lines will be fully integrated into the new urban fabric.

The introduction of sightlines and a new bridge across the railway will unite the adjacent areas.

KCAP is a globally renowned urbanism, architecture, and landscape design firm, comprising a team of over 100 people and more than 25 nationalities. With offices in Rotterdam, Zurich, and Shanghai, They specialize in taking care of the lifecycle and transformation processes of buildings, neighborhoods, and urban regions. KCAP works on innovative projects around the world that result in timeless urban interventions for the world's ever-growing cities, and metropolises.

URBAN RULES

1. BLOCK VOLUME

1. 블록 볼륨

i. Defining the street
ii. Eaves at 18m
iii. Buildings line is street edge

i. 가로 구획.
ii. 처마높이 18m
iii. 건물 라인은 가로대응형으로.

2. THE OFFICE BUILDING

2. 사무실 건물

i. Up to 40m
ii. In a block network
iii. Min. Floor space: 1,200m²

i. 최대 40m
ii. 블록 네트워크 내.
iii. 최소 건평: 1,200m²

3. THE RESIDENTIAL TOWER

3. 주거용 타워

i. 60-110m high
ii. In a block network
iii. Base area approx. 650m²

i. 높이 60-110m
ii. 블록 네트워크 내.
iii. 베이스 면적 약 650m²

4. SLIMMING RULE

4. 슬리밍 규칙

i. views

i. 전망

Connections
연결

Spine
축

Staging - Orientation
각색 - 오리엔테이션

Limits-Inventory & Replanning
제한 - 재고 및 재계획

도시, 물, 사람들… 바이오 지역 [2]

호르헤 페레즈 자라밀로

아르키텍토

메데인

지형과 물의 흐름을 고려한 도시의 거시적인 계획은 인간을 위한 인프라뿐만 아니라 자연과의 공존, 나아가 영토의 균형과 환경친화적인 접근을 끌어낼 수 있다. 안데스 황무지, 강, 습지 사바나, 호수와 석호, 대서양과 태평양과 인접해 풍요로운 환경과 경관을 가지고 있는 메데인시는 이번 전시에서 '물길을 따른다'라는 방법론을 선보인다. 물 생태계에 기반한 토지 이용 계획을 보여주는 각기 다른 스케일의 3개 도시계획이다.

지자체 단위에서는 메데인시의 국토관리계획을, 대도시 단위에서는 아부라 밸리 대도시 지역을, 지역 단위에서는 안티오키아의 거시적 프로세스와 수자원 전략을 소개한다. 자연을 기반으로 한 거시적인 정책은 수생태계에 따른 도시계획과 더불어, 프로젝트 의사 결정의 지침이 되는 정보 시스템과 토지에 대한 이해를 구조화해 보여주고 있다.

이 과정에 참여한 MDE 어반 랩은 지도 제작, 정보 시스템, 데이터베이스의 구축을 통해 창의적인 사고와 도시 해석을 시도하는 거시적인 프로세스를 보여준다.

THE ROUTE IS WATER

REGENERATIVE DEVELOPMENT TOOLBOX
HABITAT / ORIENTED / DEVELOPMENT: H.O.D

물길을 따르다 | 재생적 개발 도구 주거지 / 지향 / 개발

"The route is water
The territory, thought from the water
Water is life; thinking cities, metropolises and regions from the perspective of water, an opportunity for life.
Planning and designing territories and cities based on water, with broad citizen participation, is a great way forward"

물의 관점에서 바라본 대지
물은 생명이다. 생명의 기회인 물의 관점에서 도시, 대도시, 지역을 바라보다. 많은 시민의 참여 아래 물을 기반으로 토지와 도시를 계획하고 설계하는 일은 미래를 위한 훌륭한 방법이다."

Medellín, the metropolis of the Aburrá River and Antioquia as a region, are projects structured with water as a structural element, understanding its value, the Andean moors, the rivers, the wetland savannahs, lakes and lagoons, the two oceans, make up a water territory.

아부라강과 안티오키아 지역의 대도시 메데인은 안데스 황무지, 강, 습지 사바나, 호수와 석호, 2개의 대양이 이루는 수역과 그 가치를 인식하고 이를 구조적 요소로 삼아 기획되었다.

Antioquia and Medellín are territories located in the northwestern corner of South America, right at the end of the Andes mountain range and neighboring the Atlantic Ocean and the Pacific Ocean. A very complex ecosystem of enormous biodiversity and unlimited environmental and landscape wealth. We are a territory of water, the route is water because understanding water, understanding its condition in the territory, geography, basins, water ecosystems, water production territories, such as the high Andean moors, wetlands, large rivers that are part of our wealth, it is essential to manage the future of humanity in the territory.

티오키아와 메데인은 남미 북서쪽 안데스산맥의 끝자락에 위치한 지역으로 대서양과 태평양이 인접해 있다. 다종다양한 생물과 끝없이 펼쳐지는 환경과 경관의 풍요로움이 있는 매우 복잡한 생태계이기도 하다. 우리는 물의 영토이며, 물길을 따른다. 안데스 고원 황무지, 습지, 큰 하천 등 인류가 가진 풍요로움의 일부인 큰 강을 포함해 토지, 지리, 유역, 수생태계, 용수 생산지에서 물과 그 상태를 이해하는 것은 인류의 미래를 위한 토지 관리에서 필수적이다.

What we want to share is how, at the mun icipal, metropolitan, and regional levels throughout the department of Antioquia, we have learned to do things over time, from planning, from urban management, and from urban planning on multiple scales to manage the relationship, settlement, urbanization and natural and water systems.

안티오키아주 전역의 지자체, 대도시, 지역 단위에서, 계획 수립, 도시 관리, 다양한 규모의 도시 계획으로부터 관계, 정착, 도시화, 자연 및 수자원 시스템 관리 방법을 배우게 되는 과정을 공유하고자 한다.

The route is about water is about understanding that our future, our survival, our health, our quality of life depends on inhabiting the planet in deep harmony with water, with natural systems and that decisions to create infrastructures and developments for the human habitat can be with solutions based on nature, that respect ecosystems and that capitalize or take advantage of the beauty and possibilities that nature offers us. The route is the water is the way to plan and implement.

'물길을 따르다'는 인류의 미래, 생존, 건강, 삶의 질이 물, 자연계와 조화를 이루며 살아가는 것에 달려있으며, 인간 거주지를 위한 인프라 건설 및 개발 결정은 자연 기반 솔루션을 통해 이루어져야 한다는 것, 그리고 자연이 우리에게 제공하는 아름다움과 가능성을 활용하고 생태계를 존중하는 방식이어야 함을 보여준다. 계획을 수립하고 실행하는 방식에 해당한다.

Drawing and representing the territory is fundamental both on the scale of the small urban planning project, and on the scale of regional planning, in this sense cartographies, information systems and databases feed creative thinking and the interpretation of the territory. In this way, we have been structuring the work methodologies of this concept that we have called the route is water, information systems and reading of the territory that guide us in making project decisions, because thinking about a planning or urban design is similar in methodological terms and approach to information sources, what changes are the scales.

토지의 도면을 작성하고 표시하는 것은 소규모 도시 계획과 지역 계획 모든 분야에서 기본이다. 이에 지도 제작, 정보 시스템, 데이터베이스는 창의적인 사고와 토지 해석의 바탕이 된다. 이러한 방식으로 우리는 '물길을 따르다'라는 방법론과 더불어, 프로젝트 의사 결정의 지침이 되는 정보 시스템과 토지에 대한 이해를 구조화했다. 도시 계획이나 설계에 대한 사고는 방법론적 측면이나 정보원에 대한 접근법이 유사하기에, 규모만 차이가 있기 때문이다.

At MDE Urban Lab, one of the issues that we value and capitalize on in the best way are databases, cartographies and information systems, as the element that feeds creative and purposeful thinking for territorial development. We have done this on a departmental scale with territorial macro-processes, on a regional scale in the metropolitan valley of the Aburrá river and, of course, on the scale of River Parks in Medellin and throughout the thought of the city in its urban planning and spatial transformation processes.

MDE 어반 랩은 국토개발을 위한 창의적이고 목적 지향적 사고의 기반으로서, 데이터베이스, 지도학, 정보 시스템의 가치를 인식하고 최대한 활용하고 있다. 우리는 거시적 프로세스를 통해 주 단위, 아부라 밸리의 도심 지역, 메데인의 하천 공원에도 이를 적용하고, 도시 계획 수립 및 공간 변환 프로세스 전반에 걸쳐 고려하고 실험하고 있다.

"물은 생명이다. 생명의 기회인 물의 관점에서 도시, 대도시, 지역을 바라본다. 많은 시민의 참여 아래 물을 기반으로 토지와 도시를 계획하고 설계하는 일은 미래를 위한 훌륭한 방법이다."

아부라강과 안티오키아 지역의 대도시 메데인은 안데스 황무지, 강, 습지 사바나, 호수와 석호, 2개의 대양이 이루는 수역과 그 가치를 인식하고 이를 구조적 요소로 삼아 기획되었다.

안티오키아와 메데인은 남미 북서쪽 안데스산맥의 끝자락에 위치한 지역으로 대서양과 태평양에 인접해 있다. 다종다양한 생물과 끝없이 펼쳐지는 환경 및 경관의 풍요로움이 있는 매우 복잡한 생태계이기도 하다. 우리는 물의 영토이며, 물길을 따른다. 안데스 고원 황무지, 습지, 큰 하천 등 인류가 가진 풍요로움의 일부인 큰 강을 포함해 토지, 지리, 유역, 수생태계, 용수 생산지에서 물과 그 상태를 이해하는 것은 인류의 미래를 위한 토지 관리에서 필수적이다.

안티오키아주 전역의 지자체, 대도시, 지역 단위에서, 계획 수립, 도시 관리, 다양한 규모의 도시계획으로부터 관계, 정착, 도시화, 자연 및 수자원 시스템 관리 방법을 배우게 되는 과정을 공유하고자 한다.

'물길을 따르다'는 인류의 미래, 생존, 건강, 삶의 질이 물, 자연계와 조화를 이루며 살아가는 것에 달려있으며, 인간 거주지를 위한 인프라 건설 및 개발 결정은 자연 기반 솔루션을 통해 이루어져야 한다는 것, 그리고 자연이 우리에게 제공하는 아름다움과 가능성을 활용하고 생태계를 존중하는 방식이어야 함을 보여준다. 계획을 수립하고 실행하는 방식에 해당한다.

↑ <도시, 물, 사람들… 바이오 지역> 패널의 일부,
자료 제공: 호르헤 페레즈 자라밀로 아르키텍토
A part of 'The City, The Water, The People… The Bio Region', Courtesy of Jorge Perez Jaramillo Arquitecto

게스트시티전

The City, The Water, The People... The Bio Region

Jorge Perez Jaramillo
Arquitecto
Medellin

2

Macro-planning that integrates a city's topography and waterways can transcend mere human infrastructure to foster harmony with nature, resulting in territorial equilibrium and eco-conscious strategies. Medellin, cradled within the vibrant landscapes of the Andean moorlands, rivers, marshy savannas, lakes, and lagoons, showcases a methodology termed "following the water" in this exhibition. Three distinct city layouts at varying scales emphasize land-use planning anchored in water ecosystems.

At the city level, the Land Management Plan of Medellin is featured; at the metropolitan tier, the strategy for the Aburra Valley is highlighted; and at a broader regional scale, the water-centric initiatives and macro-processes of Antioquia are explored. These macro-level strategies, rooted in nature, craft urban planning around aquatic ecosystems. They emphasize the information systems and land understanding that influence project decisions.

The MDE Urban Lab, having contributed to this initiative, manifests the expansive process of innovative thought and urban interpretation, encapsulated in the design of maps, information platforms, and databases.

"The route is water. The territory, thought from the water. Water is life; thinking cities, metropolises and regions from the perspective of water, an opportunity for life. Planning and designing territories and cities based on water, with broad citizen participation, is a great way forward"

Medellín, the metropolis of the Aburrá River and Antioquia as a region, are projects structured with water as a structural element, understanding its value, the Andean moors, the rivers, the wetland savannahs, lakes and lagoons, the two oceans, make up a water territory.

Antioquia and Medellín are territories located in the northwestern corner of South America, right at the end of the Andes mountain range and neighboring the Atlantic Ocean and the Pacific

둔 싱크탱크 MDE 어반 랩의 구성원이며,
2012년부터 2015년까지 메데인의 수석
도시계획가였다. 그는 특히 리오 공원과
비다 아티큘라다 공원과 같은 여러 프로젝트
수립에 참여했다.

코디네이션: 호르헤 페레즈 자라밀로
아르키텍토, 건축가
팀: 카를로스 페르난도 카다비드 레스스레포,
케미컬 엔니지어 / 카밀로 차베라 몬살브,
변호사 / 산티아고 카다비드 아르벨라에즈,
건축가 / 마리아 카밀라 디아즈, 건축가 /
이자벨 그리잘레스 M, 건축가

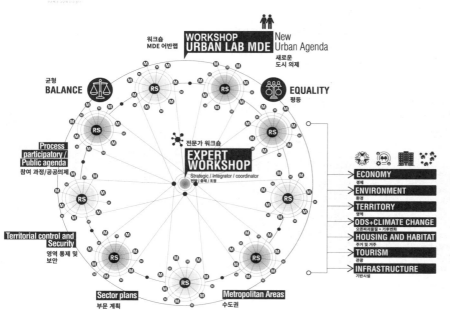

통합 역량 관리
국토개발계획

INTEGRATED COMPETENCE MANAGEMENT
TERRITORIAL DEVELOPMENT PLANNING

01
MUNICIPAL
Agreement + MDE core team
According to project scale
지자체 단위 협약 + MDE 핵심 팀

02
METROPOLITAN SCALE
AMVA + Leaders Table + MDE core team
대도시 단위 AMVA + 리더스 테이블 + MDE 핵심 팀

03
REGIONAL SCALE
Mayor + Leaders Table
지역 단위 시장 + 리더스 테이블

토지의 도면을 작성하고 표시하는
것은 소규모 도시계획과 지역 계획 모든
분야에서 기본이다. 이에 지도 제작, 정보
시스템, 데이터베이스는 창의적인 사고와
토지 해석의 바탕이 된다. 이러한 방식으로
우리는 '물길을 따르다'라는 방법론과 더불어,
프로젝트 의사 결정의 지침이 되는 정보
시스템과 토지에 대한 이해를 구조화했다.
도시계획이나 설계에 대한 사고는
방법론적 측면이나 정보원에 대한 접근법이
유사하기에, 규모만 차이가 있기 때문이다.
　　MDE 어반 랩은 국토개발을 위한

창의적이고 목적 지향적 사고의 기반으로서,
데이터베이스, 지도학, 정보 시스템의
가치를 인식하고 최대한 활용하고 있다.
우리는 거시적 프로세스를 통해 주 단위,
아부라 밸리의 도심 지역, 메데인의 하천
공원에도 이를 적용하고, 도시계획 수립 및
공간 변환 프로세스 전반에 걸쳐 고려하고
실험하고 있다.

호르헤 페레스-자라밀로는 콜롬비아
메데인에 기반을 둔 건축가이자
도시계획가이다. 그는 현재 메데인에 기반을

Ocean. A very complex ecosystem of enormous biodiversity and unlimited environmental and landscape wealth. We are a territory of water, the route is water because understanding water,

understanding its condition in the territory, geography, basins, water ecosystems, water production territories, such as the high Andean moors, wetlands, large rivers that are part of our wealth, it is essential to manage the future of humanity in the territory.

What we want to share is how, at the municipal, metropolitan, and regional levels throughout the department of Antioquia, we have learned to do things over time, from planning, from urban management, and from urban planning on multiple scales to manage the relationship, settlement, urbanization and natural and water systems.

The route is about water is about understanding that our future, our survival, our health, our quality of life depends on inhabiting the planet in deep harmony with water, with natural systems and that decisions to create infrastructures and developments for the human habitat can be with solutions based on nature, that respect ecosystems and that capitalize or take advantage of the beauty and possibilities that nature offers us. The route is the water is the way to plan and implement.

Drawing and representing the territory is fundamental both on the scale of the small urban planning project, and on the scale of regional planning, in this sense cartographies, information systems and databases feed creative thinking and the interpretation of the territory. In this way, we have been structuring the work methodologies of this concept that we have called the route is water, information systems and reading of the territory that guide us in making project decisions, because thinking about a planning or urban design is similar in methodological terms and approach to information sources, what changes are the scales.

At MDE Urban Lab, one of the issues that we value and capitalize on in the best way are databases, cartographies and information systems, as the element that feeds creative and purposeful thinking for territorial development. We have done this on a departmental scale with territorial macro-processes, on a regional scale in the metropolitan valley of the Aburrá river and, of course, on the scale of River Parks in Medellín and throughout the thought of the city in its urban planning and spatial transformation processes.

Jorge Pérez-Jaramillo is an architect and urban and regional planner, based in Medellín, Colombia. He is currently a member of the Medellín-based think tank MDE Urban Lab and was the city's Chief Planner between 2012 and 2015. He participated in the definition of several strategic projects such as the Parques del Río ('River Parks') and the Unidades de Vida Articulada (UVAs, or the 'Articulated Living Units'), among many others.

Coordination: Jorge Perez-Jaramillo–Architect.
Team : Carlos Fernando Cadavid Restrepo–Chemical Engineer, Camilo Chaverra Monsalve–Lawyer, Santiago Cadavid Arbelaez–Architect, Maria Camila Diez J–Architect, Isabel Grisales M–Architect

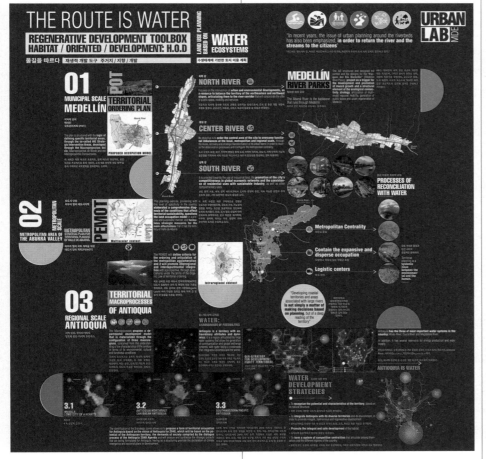

↑ <도시, 물, 사람들… 바이오 지역> 패널의 일부,
자료 제공: 호르헤 페레즈 자라밀로 아르키텍토
A part of 'The City, The Water, The People… The Bio Region', Courtesy of Jorge Perez Jaramillo Arquitecto

이케부쿠로:
아마도 공공공간?(ProPS)

크리스티안 디머+게이고 고바야시

도쿄

공개 공지(POPS)는 개인 소유의 공공공간을 말한다. 법에서 허용하는 것보다 더 많은 면적을 허가받는 대신, 사유지의 한 부분을 공공공간으로 제공하는 제도다. 하지만 종종 공개 공지는 모호한 성격을 드러낸다. 크리스티안 디머와 게이고 고바야시는 도쿄 이케부쿠로 지역의 공개 공지에서 모호하고 역동적이며 혼성적인 특징을 읽어 낸다. 그리고 공적 공간이면서 동시에 사적 공간인 공개 공지가 사회적으로 비슷한 공공성을 갖는지, 그 복잡한 성격에 관해 질문한다.

도쿄의 경계지대로 꽤 오랫동안 어두운 이미지를 갖고 있던 이케부쿠로는 새로운 공공공간을 조성해 매력적인 장소를 만들고 있다. 크리스티안 디머와 게이고 고바야시는 극장이 밀집된 이케부쿠로의 특징을 반영해, 새로 등장한 공공공간을 극장의 배우로 세운다. 무대 위에서 맡은 배역을 연기하지만, 무대 뒤에서 사적인 성격이 드러나는 배우처럼, 도시 전면에서 공공공간을 연기하지만, 그 이면에서는 사적이고 불명확한 특징이 있음을 포착해낸다.

관람객들은 무대 위에 등장한 이케부쿠로의 흥미로운 장소를 새롭게 등장시키고 조합하고 구성하며, 도시 공간의 성격을 직접 재구성해보고 그에 대해 생각해볼 수 있다.

공공공간은 도시계획과 건축에서 핵심적인 주제이지만, 쉽게 분류하기는 어렵다. 공간이 공적 또는 사적 공간으로 분류되는 조건은 무엇인가? 공적 공간이면서 동시에 사적 공간이 되는 것이 가능한가? 공간은 모든 사회 구성원에게 비슷한 공공성을 갖는가? 이 전시는 공공공간의 다형성, 모호성, 창발성을 탐구하고, 이러한 복잡성에 대한 새로운 사고방식인 〈ProPS〉를 제안한다.

지난 10년 동안 도쿄에서는 공공공간이 그 어느 때보다도 빠르게 성장했다. 일각에서는 현재 사용하지 않는 공원들이 있으며 일본인들은 공공 생활에 적극적으로 참여하지 않는다는 점을 자주 언급하지만, 민간 금융 이니셔티브에 기반한 프로젝트와 새로운 도시의 공유 자산을 통해 새로운 인기 공원, 산책로, 커뮤니티 정원 또는 광장이 엄청나게 많이 만들어지고 있다.

도쿄라고 하면 긴자, 니혼바시, 신주쿠, 시부야 등 유명한 장소를 떠올리지만, 개발의 최전선에 있는 곳은 도쿄에서 오랫동안 간과되어온 이케부쿠로다. 사회적 기업가,

Ikebukuro: Probably Public Space?

Christian Dimmer +
Keigo Kobayashi
Tokyo

3

Privately Owned Public Space (POPS) presents a unique urban phenomenon, where private lands are dedicated as public realms. This arrangement allows property owners to develop beyond typical zoning allowances in exchange for offering accessible public spaces. However, the demarcation between public and private often remains blurred, leading to ambiguity in how these spaces function. Christian Dimmer and Keigo Kobayashi delve into this intricate dynamic, focusing on the Ikebukuro district of Tokyo. Their exploration challenges the dual nature of POPS, probing whether such spaces genuinely embody the spirit of publicness in urban societies.

Historically perceived as an edgier, less-central district of Tokyo, Ikebukuro is undergoing a transformation, curating new public spaces to shed its erstwhile image and bolster its appeal. With a rich tapestry of theaters, Dimmer and Kobayashi conceptualize these emerging spaces as actors on Ikebukuro's urban stage. Much like a thespian who oscillates between their onstage persona and their offstage self, these POPS in Ikebukuro echo the juxtaposition of public facades over private nuances.

Visitors are encouraged to engage with Ikebukuro's vibrant tableau, reconstructing its urban narrative, and to ponder upon the true essence of urban spaces. Through this, they can explore and reshape the character of a city's spaces, reevaluating the balance between private ownership and public utility.

Although public space is a central trope in urbanism and architecture, it evades easy categorizations. Under which conditions does space appear as public, when as private? Can it be both, simultaneously public and private? Is a space similarly public for every member of society? This exhibit explores the polymorphous, ambiguous, and emergent nature of public space and offers a new way of thinking about this complexity: *PROPS (Probably Public Space?)*

The last decade witnessed an unprecedented burgeoning of public spaces in Tokyo. Where observers often commented on unused parks and the supposed reluctance of people in Japan to actively engage in public life, today Private Finance Initiative powered projects and new urban commons are producing a staggering number of new, widely publicized parks, promenades, community gardens, or squares.

Although most associate Tokyo with well-known places like Ginza, Nihonbashi, Shinjuku, or Shibuya, it is the

혁신적인 기획자, 개혁 정치인들은 전 세계 대도시의 유사한 신규 개발 사례를 반영해, 멋지고 새로운 공공공간을 잇달아 선보였다.

이케부쿠로는 도시의 경계지대로서 양면적이고 이질적이며 그림자 같은 이미지가 있는, 독특한 곳이다. 다층적인 어두운 역사를 덮어버리고 여성, 가족, 청년, 부유층에 매력적인 긍정적 이미지를 만들기 위해, 새로운 공공공간을 설치했다.

이케부쿠로의 특징은 극장과 공연 공간이 밀집되어 있다는 점, 대중이 사용할 수 있는 공간을 최대한 넓은 스펙트럼으로 보유하고 있다는 점이다. 2009년부터 이곳에서 개최된 유명한 〈페스티벌 도쿄〉는 도시를 향해 공연장을 개방하여 거리, 보도, 공원에서 극적인 공연을 실험하고, 배우와 관객의 전도를 시도한다.

서양 사상과 문학의 '테아트럼 문디(Theatrum mundi, 인생은 연극이다)'라는 개념은 이 세계는 신에 의해 연출된 무대이고 인간은 그곳에서 맡은 역할을 연기하는 배우일 뿐이라는 의미다. 고도로 구조주의적인 이러한 관점에서 인간은 전지전능한 작가의 손에 의해 움직이는, 수동적인 엑스트라나 소품에 불과했다.

리처드 세넷 등 공공공간 사상가들은 도시를 곧 공유지로 바꾸기 위해, 도시 설립에 '참여하는 사람들을 다각화'하는 '테아트럼 문디' 프로젝트를 만들었다. 1950년대 초, 어빙 고프먼은 프런트-백 스테이지의 메타포를 사용해, 사회생활 연구에 대한 연극학적 접근법을 개발했다. 사람들은 각기 다른 환경에서 통용되는 예의 규범에 따르고, 소품을 사용하여 다른 사람들과 소통하면서 프런트 스테이지, 즉 대중 앞에서 자신의 다양한 사회적 역할을 연기한다. 백 스테이지, 즉 사적인 공간에서는 사회적 역할로 인한 제약이 완화된다. 일본에서는 타테마에(Tatemae)라는 개념이 존재한다. 문자 그대로 '만들어진 가면'이라는 뜻으로, 타인 앞에서 사회적 역할을 수행할 때 착용하는 가면을 말한다. '혼네(Hon'ne)', 즉 '진짜 목소리'는 공적인 감시에서 벗어난 사적인 자아를 의미한다.

이러한 개념의 한계를 인식하면서, 극장의 은유는 도쿄의 풍부한 ProPS 레퍼토리에 내재된, 이케부쿠로의 끊임없이 등장하는 다양한 이야기를 살펴보는 데 유용하다. 위에서부터 내려오는 신들의 지시, 반항적인 배우들의 아래로부터의 저항 사이에는 과소평가된 이야기와 배우들에 관한 철저하고 끊임없이 변화하는 스펙트럼이 존재한다. 이는 특정 도시 공간에서 공공성과 프라이버시 간의 깨지기 쉬운 균형을 재조정하는 것과 같다.

제럴드 S. 케이든은 개인 소유 공공공간의 약자인 POPS(Privately Owned Public Space)를 매우 정확하게 정의하고 있다. 이는 법적 교환을 통해 이루어진다. 개발회사는 법에서 보통 허용하는 것보다 더 크고 수익성이 높은 건물을 지을 수 있는 허가를 받는 대신, 법적으로는 사유지의 한 공간을 제공해야 한다. 즉, 토지 소유주는 이에 대한 모든 권한을 포기하고 원칙적으로 일반 대중에게 개방해야 한다. 케이든의 POPS 개념은 인센티브 조닝의 맥락에서 일체의 모호함도 허용하지 않는다. 반면, 우리의 ProPS 개념은 내재된 모호성, 역동성, 혼성성을 강조하며, 맥락, 형태, 용도, 내러티브의 변화에 따라 이러한 공간의 성격을 끊임없이 변화시킨다.

크리스티안 디머는 와세다 대학교 국제자유학부 도시학 부교수이다. 독일 카이저슬라우테른 공과대학교의 학제 간 공간 및 환경 계획 프로그램을 졸업했다. 그는 도쿄 대학교 도시공학과에서 공공공간 아이디어의 사회적 생산에 관한 연구로 박사 학위를 받았다. 주요 연구 분야로는 건축과 계획, 새로운 도시 공유지, 전환 설계, 공동주택에 초점을 맞춘 정책 이동성, 도넛 경제학에서 인간 중심 디자인 이론과 실천 등이 있다.

게이고 고바야시는 와세다 대학교 건축학과를 졸업하고 2005년 미국 케임브리지 하버드 디자인 대학원에서 석사 학위를 취득했다. 2012년까지 렘 쿨하스의 OMA에서 수많은 주요 프로젝트에 참여했다. 건물, 가구, 전시 디자인 등 다양한 공간 디자인을 아우르며, 2014년 베니스 비엔날레 건축전 일본관 전시와 2018년 도쿄 국립현대미술관에서 열린 고든 마타-클락 전시를 디자인한 바 있다.

프로젝트 팀: 아부드자나 하이더 엘바젤라 바비커, 크리스티 엘리아스, 미사토 후지이, 소라미 이코마, 오웬 헨드릭 로우, 준롱 린, 류토 오츠카, 박하은, 박유리, 사치 사와무라, 셀레나이 야킨

게스트시티전

capital's long-overlooked Ikebukuro that is at the forefront of these developments. Social entrepreneurs, planning innovators, and reform politicians have rolled out a series of spectacular new public spaces, reflective of similar novel developments in other great cities around the world.

Ikebukuro is unique because of its ambivalent, heterotopic, and shadowy image as an urban borderland. New public spaces have been created with the unspoken objective to overwrite the multi-layered dark histories and to construct univocally positive imaginaries that attract women, families, young people, and affluent demographics.

A characteristic of Ikebukuro is a concentration of theatres and performance spaces, paralleled by the widest-possible spectrum of different publicly usable spaces. The well-known Festival Tokyo F/T, which has been held here since 2009, seeks to open theatres towards the city and experiments with dramatical performances in streets, sidewalks and parks; toying with the inversion of actors and spectators.

In Western thought and literature, the ancient idea of the 'Theatre Mundi' emerged which saw the social world as a theatre, wherein human beings appeared as characters on a stage and their performances formed the drama of life that the gods were scripting. In this highly structuralist view, people were merely passive extras or props in the hands of omnipotent directors.

Richard Sennett and other public space thinkers created the 'Theatre Mundi' project to "diversify who has a voice" in making cities, trying to turn the city into an imminent common. In the early 1950s, Erving Goffman developed his dramaturgical approach to the study of social life, using the metaphor of front and backstage. People would act out their diverse social roles on the front stage, in public, guided by accepted codes of civility in different settings and using props to communicate with others. On the backstage, or in private, the constraints that social roles impose, are relaxed. In Japan, the concept of 'Tatemae' exists, which literally translates 'to a built facade' –a mask people wear when performing social roles in front

of others. 'Hon'ne,' or the 'real voice', is the private self, withdrawn from public scrutiny.

Acknowledging the limitations of these concepts, the metaphor of the theatre is useful to examine in Ikebukuro the diverse and constantly emergent stories, embedded in Tokyo's rich repertoire of PROPS. Between the top-down direction of the Gods and the bottom-up resistance of insurgent actors, there exists an exhaustive and constantly shifting spectrum of under-appreciated stories and actors that recalibrate the fragile balance between publicness and privacy in any given urban space.

Jerold S. Kayden defines POPS, abbreviated for privately owned public space, with great precision. These result from a legal exchange: Developers are granted the right to build bigger, more profitable buildings than normally allowable by regulations. In turn, a space has to be prepared on the building site that legally remains in private property, but the landowner is required to give up full powers over it and opens it in principle to the general public. Kayden's concept of POPS does not allow for any ambiguity within the context of incentive zoning. Our concept of PROPS, on the other hand, stresses inherent equivocacy, dynamism, and hybridity; constantly changing the nature of these spaces, depending on their shifting context, form, use, or narratives.

Christian Dimmer is an associate professor of Urban Studies at Waseda University's School of International Liberal Studies. He graduated from the trans-disciplinary Spatial and Environmental Planning program of the Technical University of Kaiserslautern, Germany. Christian earned his Ph.D. from The University of Tokyo on the social production of public space ideas in Japanese urban planning. His research interests are the emergence of human-centered design theories and practices in architecture and planning, new urban commons, transition design, policy mobilities with a focus on co-housing, and Doughnut Economics.

Keigo Kobayashi graduated from the Department of Architecture at Waseda University, Tokyo, Japan, and completed a Master's Degree at the Harvard Graduate School of Design, Cambridge, USA, in 2005. He was involved in numerous major projects at an architecture design firm called OMA in Rotterdam with Rem Koolhaas until 2012. Kobayashi's recent works involve a wide variety of spatial designs such as buildings, furniture, and exhibition designs. He designed the 2014 Venice Biennale Japanese Pavilion Exhibition and Gordon Matta-Clark Exhibition in the National Museum of Modern Art, Tokyo in 2018.

Project Team: Abudjana Haider Elwaseela Babiker, Christy Elias, Misato Fujii, Sorami Ikoma, Owen Hendrik Law, Jun-Rong Lin, Ryuto Otsuka, Ha Eun Park, Yuri Park, Sachi Sawamura, Selenay Yakin

공공 밀도와 새로운 유산: 도쿄 도심재개발

송지원, 염상훈, CAT Lab
도쿄

대규모 재개발은 도시에 어떠한 기여를 할 수 있을까? 고밀도 도시의 건축은 태생적으로 공공성을 가지고 있으며, 사적 영역과 공적 영역이 상호보완적으로 작동할 때 살기 좋은 도시 환경이 만들어진다. 도쿄의 유산 기반의 도시 재생 및 개발은 공적 기여와 사적 희생에서 균형을 이루려는 시도를 보여준다. 특히 니혼바시와 마루노우치 지구는 도시 유산을 둘러싼 도심재개발 프로젝트로 자본과 역사적 가치의 공존에 대해 생각하게 한다.

인센티브로 거래된 용적률 대신 대규모 실내외 공개 공지, 재난 대피 시설, 보행환경 개선 등을 마련한 도쿄의 재개발은 규모의 거대함과 여러 제도 및 사회 시스템을 통한 일관된 실행 과정이 특징이다. 이번 전시에서는 니혼바시와 마루노우치의 역사적 변천 과정을 살펴보고 그 결과로 나타난 도시 환경을 지상의 3차원적 공간감을 보여주는 보이드스케이프(Voidscape) 드로잉으로 재구성한다.

면적이 아니라 거리와 높이의 비례 등 3차원적인 접근으로 바라본 공공공간은 도시 환경에 대한 유의미한 관찰점이 되며, 용적률 거래를 통한 새로운 유산 만들기, 대규모 개발, 그리고 공적 공간의 규모와 네트워크가 만들어낸 도쿄의 모습은 밀도라는 자본과 공적 가치의 공존 방법에 대해 질문을 던진다.

공공 밀도와 새로운 유산: 도쿄 도시 재개발

유산 기반의 도시 재생 및 개발은 도시유산을 출발점으로 장소의 공공성에 대해 고민하고 실천한다. 이를 분해해서 들여다보면 근현대건축물을 중심으로 하는 도시유산의 보전과 활용, 도시계획 그리고 도시 재개발이 기본 골격을 이루고 있음을 알 수 있다. 국제화와는 다른 세계화의

시대에 국가의 개념이 약해지고 인류 공동의 보편타당한 가치를 추구하는 가운데, 오늘날 도시 장소와 장소의 진정성에는 무슨 일이 일어나고 있는가? 글로벌시티 도쿄의 니혼바시와 마루노우치 지구에는 도시유산을 둘러싼 도시 재개발 프로젝트가 진행되고 있다. 이번 전시에서는 이 사례를 통해 밀도 보너스, 도시 장소의 효용성과 공공적 가치 구현이 작동하는 메커니즘 그리고 진정성을 풀어낸다. 용적률 거래를 통한 역사와 문화의 새로운 유산 만들기, 대규모 개발은 새로운 지상층의 공적 공간 규모와 네트워크를 만들어내고, 그 결과 나타난 고밀도 도시의 빈 공간(void)의 형태는 유의미한 관찰점이 된다. 두 지구의

역사적 변천 과정 그리고 지상의 3차원적 공간감을 보여주는 '보이드스케이프' 드로잉을 통해 밀도라는 자본과 공적 가치의 공존 방법에 대해 질문을 던지고자 한다.

보이드스케이프 드로잉

보이드스케이프 드로잉은 빈 도시 공간의 3차원적인 상황을 보여주는 드로잉이다. 엑소노메트릭(axonometric) 드로잉은 3차원의 형상을 2차원 평면에 그릴 때 전통적으로 많이 사용되는 기법이다. 하지만 이 기법은 빈 공간 혹은 여백을 그리기에는 한계가 있다. 빈 공간은 하나의 물체라기보다는 여러 3차원 물체로 둘러싸인 복합적인 공간이기 때문이다. 본

Jiewon Song, Sang Hoon Youm, CAT Lab
Tokyo

What can expansive redevelopment contribute to a city? In densely-populated urban landscapes, architecture takes on a fundamentally public persona. It's within this interplay between private and public sectors that truly habitable urban spaces emerge. Tokyo's commitment to heritage-focused urban renewal showcases this delicate dance between societal benefit and individual compromise. Specifically, the revitalization projects in the Nihonbashi and Marunouchi districts underscore the intricate balance between economic interests and historical preservation.

Tokyo's urban metamorphosis is marked by its grandiosity and the unified efforts spanning multiple institutional and societal mechanisms. These efforts are manifest in the form of sweeping public announcements, robust disaster evacuation facilities, and enhanced pedestrian pathways. In exchange, developers receive incentives that modify traditional floor area ratios. This exhibition delves deep into the historical evolution of the Nihonbashi and Marunouchi districts. Through 'Voidscape' drawings, we capture and represent the resulting urban tapestry, offering a three-dimensional perspective of ground-level spaces.

When we view public spaces through a 3D lens—emphasizing vertical and horizontal proportions over mere area—it offers fresh insights into the urban fabric. Tokyo's approach, which involves leveraging floor area ratios, ambitious development projects, and the expansive reach of its public spaces, prompts us to reflect on the symbiotic relationship between economic interests and public welfare in high-density settings.

Public Density and the New Heritage: Tokyo Redevelopment

Heritage-based urban regeneration and development projects contemplate and realize the publicness with urban heritages as a starting point. The fundamental framework rests upon the preservation and application of urban heritage, as well as urban planning and redevelopment focused on modern and contemporary architecture. In the age of globalization–distinct from internationalization, where national identities are diminishing and there's a quest for values universally embraced by all of humanity–how is the authenticity of our urban locales and spaces evolving today? In the global city of Tokyo, we delve into urban redevelopment initiatives centered around the urban heritage of the Nihonbashi and Marunouchi districts. Here, we aim to elucidate the workings of density bonuses, the mechanisms ensuring the efficacy of urban places, the realization of public value, and the authenticity of sites. Key areas of focus include the establishment of new heritage landmarks via floor area ratio trading, the magnitude of new public spaces birthed from expansive development, and the emergence of high-density urban voids crafted by interconnected networks. Leveraging 'Voidscape' drawings that chart the historical evolution of these districts and provide a three-dimensional perspective of ground space, we ponder the harmonious coexistence of density capital and public value in contemporary times.

VOIDSCAPE Drawing

A VOIDSCAPE drawing illustrates the three-dimensional aspects of an urban void. Historically, axonometric drawing has been a preferred method for representing three-dimensional structures on a two-dimensional surface. Yet, its efficacy diminishes when visualizing voids or areas of

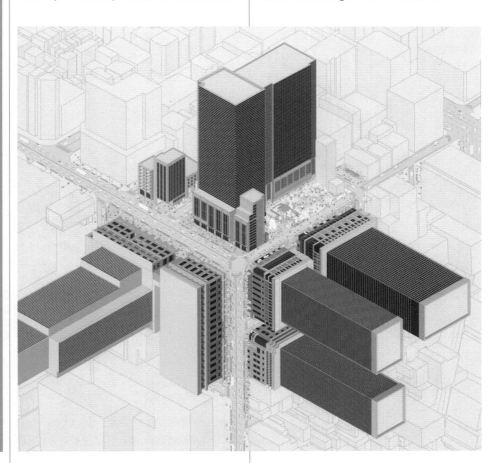

↑ 보이드스케이프 니혼바시, 염상훈, CAT Lab, 2023
VOIDSCAPE Nihonbashi, Sang Hoon Youm, CAT Lab, 2003

전시에서 사용된 보이드스케이프 드로잉은 마치 큐비즘의 그림처럼 여러 각도의 엑소노메트릭 드로잉을 병치하고 펼쳐서 도시의 빈 공간의 평면적인 상황과 수직적인 밀도를 여러 각도에서 함께 담아내고 있다.

송지원은 이화여자대학교 사회학과, 유니버시티 칼리지 런던 고고학연구소, 뉴욕 컬럼비아 건축대학원과 도쿄대학교 도시공학과를 졸업하고 세계 각지에서 도시유산 실무 경험을 쌓았다. 현재 서울대학교 환경계획연구소에서 책임연구원으로 융복합 학문인 문화유산학을 통한 도시공간과 경관에 대한 연구를 진행하고 있다.

염상훈은 서울대학교 건축학과와 뉴욕 컬럼비아 건축대학원을 졸업하고 현재 연세대학교 건축공학과 교수로 재직하고 있다. CAT건축도시디자인연구실을 운영하며 도시와 건축의 접점을 넓히고 고도 기술과 역사적 미가 반영된 환경을 조성하는 방안을 연구하고 있다. 그의 건축 디자인과 연구는 MMCA 서울, MoMA 뉴욕 등 다양한 장소에서 의뢰 및 전시된 바 있으며 한국건축가협회상 등 다수의 건축상을 수상한 바 있다.

팀: 강지원, 김민지, 김형석, 유혜림, 조아라, 홍수민

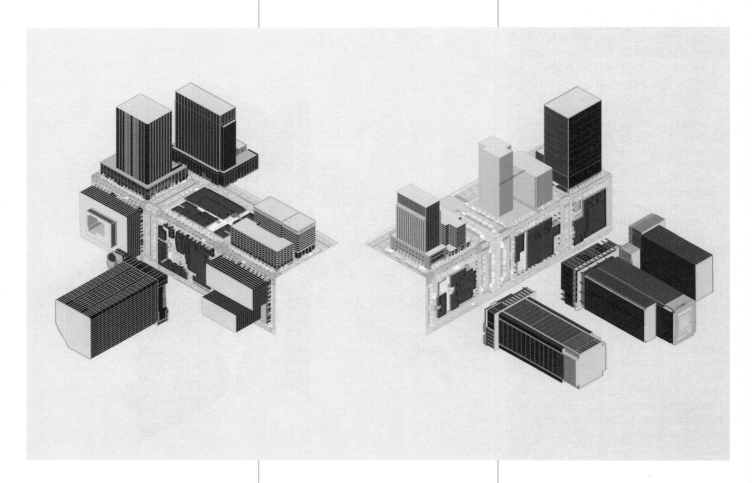

↑ 보이드스케이프 마루노우치, 염상훈, CAT Lab, 2023
VOIDSCAPE Marunouchi, Sang Hoon Youm, CAT Lab, 2003

게스트시티전

absence. This is primarily because a void isn't merely a standalone entity, but a multifaceted space enveloped by numerous three-dimensional forms. In this exhibition, the VOIDSCAPE drawings, akin to the layered perspective of Cubist art, juxtapose axonometric renditions from diverse viewpoints. This approach seeks to simultaneously portray both the ground level and layered depth of urban voids.

Jiewon Song is an expert in urban planning and heritage studies. She holds a PhD in Urban Planning, The University of Tokyo; an MS in Historic Preservation, Columbia University; and an MA in Cultural Heritage Studies, University College London. She also earned a BA in Sociology, Ewha Womans University. Currently, she works as a principal investigator at the Environmental Planning Institute of Seoul National University after conducting extensive fieldwork for global urban heritage projects.

Sang Hoon Youm graduated from Seoul National University and Columbia University and he is currently an associate professor at Yonsei University and runs the CAT Architecture & Urban Design Lab. His research focuses on architectural & urban design strategies, urban boundaries, architectural welfare, and psychology & architectural design. His architectural design and research have been commissioned and exhibited worldwide and have received various architectural awards.

Team: Jiwon Kang, Minji Kim, Hyeongseok Kim, Hyelim Yu, Ara Cho, Sumin Hong

새로운 땅으로 도시의 공공공간은 어떻게 확장하는가?
뉴 그라운드

도시의 새로운 땅을 만들어내는 사례를 통해 도시의 공공공간은 어떻게 확장하는가를 살펴본다. 철로를 덮는 대형 도시 개발부터 도로 위를 덮는 공원 등의 사례는 새로운 그라운드의 출현을 보여준다. 미국 역사상 최대 규모의 개발 프로젝트인 허드슨 야드의 복합적인 배경과 건축의 역할을 KPF가 소개하고, 크리스티안 요기만, 케네스 트레이시와 헨드리코 테구는 미세 기후에 대응하는 싱가포르의 공공공간을 소개한다. 와이스/만프레디는 잘 알려진 올림픽 조각 공원이 실현되기까지 협업 과정을 주목하고 최근작인 헌터스 포인트 사우스 수변 공원의 조성 과정을 소개한다.

허드슨 야드, 뉴욕 1
콘 페더슨 폭스 (KPF)
뉴욕

우리는 베슬과 아트 센터 더 셰드(The Shed)의 강렬한 이미지로 허드슨 야드를 떠올리지만, 허드슨 야드의 중심에는 30개 철도선로 위를 덮어 조성한 공공공간, 퍼블릭 스퀘어 앤 가든스(The Public Square and Gardens)가 있다. 선로로 단절된 부지를 덮어, 분리되었던 지역을 연결하는 거대한 조경 플랫폼은 그 자체가 기술 혁신을 담고 있다. 식재가 가능하도록 고려한 새로운 땅에는 환기, 빗물 관리 및 재사용, 구조 등 고도의 엔지니어링이 고려되었다.

미국 역사상 최대 규모의 민간 부동산 개발이자 뉴욕시에서 가장 복잡한 건설 프로젝트로 꼽히는 허드슨 야드는 부지 남쪽으로 하이 라인이 연결되며 양쪽으로 2개의 고층 오피스타워를 통해 대규모 개발을 이끌었다. 방치된 철도기지창에 새로운 땅을 조성해 매력적인 공공공간을 조성하고, 문화 및 예술의 활동적인 프로그램으로 지역의 활동을 늘리며 이를 중심으로 고층 타워를 연계시킨 개발 방식은 대규모 개발에서 고려해야 할 우선순위를 생각하게 한다.

허드슨 야드는 미국 역사상 최대 규모의 민간 부동산 개발이자, 뉴욕시에서 진행된 가장 복잡한 건설 프로젝트 중 하나다. 광활하고 황량한 공간을 활기찬 복합 용도 지역으로 탈바꿈해 맨해튼의 인상과 분위기를 확장하고 강화한다.

이 새로운 프로젝트는 뛰어난 설계, 복잡한 프로젝트 계획 및 엔지니어링이 요구되었으며, 미국에서 가장 분주한 철도 차량기지인 롱 아일랜드 레일로드 위 플랫폼에 세워졌다. 펜 스테이션으로 진입하기 전에 30개의 철로가 4개로 합쳐지는 지점이다. 지하철 7호선과도 바로 연결된다.

허드슨 야드는 주민과 직원들이 사용하고 즐기는 역동적인 공간으로 구성되어 있으며, 뉴요커와 전 세계 방문객이 찾는 명소다. 상점, 레스토랑 뿐만 아니라 예술, 문화 등의 프로그램이 활발히 진행되며, 복합 용도 포디움 '허드슨 야드 20'으로 연결된 고층 오피스 타워 '10 허드슨 야드'와 '30 허드슨 야드'가 중심을 이루고 있다.

약 17만 평의 공공공간으로 구성된 허드슨 야드는 빠르게 변화하는 뉴욕시 웨스트사이드의 중심이다. 첼시, 헬스키친, 미드타운, 허드슨강 수변이 만나는 이곳은 과거 미개발 부지로 분리되어 있던 지역을 연결한다. 맨해튼 최초의 LEED 골드 근린개발 인증을 받았으며, 부지 내 발전시설, 열병합 발전소 2곳, 부지 내 재사용을 위한 빗물 집수시설도 갖추고 있다.

30 허드슨 야드
엠파이어 스테이트 빌딩보다 높은 30 허드슨 야드는 뉴욕에서 세 번째로 높은 약 395m의 오피스 건물이다. 강을 향해 탁 트인 파노라마 전망, 야외 테라스, 3층 높이의 로비, 7호선 지하철 연결 등이 특징이다. 허드슨 야드 프로젝트에서 가장 높은 타워인 30 허드슨 야드에는 서반구에서 가장 높은 야외 전망대인 엣지가 있으며, 다양한 글로벌 기업의 본사가 입주해 있다.

20 허드슨 야드
2개 타워 사이에 위치한 20 허드슨 야드에는 상점, 레스토랑, 엔터테인먼트 공간이 위치하고 있다. 타워의 로비 및 동서쪽 출입구와 직접 연결되어 있어, 보행자가 인근 지역으로 쉽게 접근할 수 있다.
또한, '20 허드슨 야드'에 적용된 혁신적인 기술은 철도부지 개발 기능에 필수적이다. 건물의 동쪽 파사드는 하부의 철도 부지를 환기하는 기능을 하며, 다층 구조는 부지의 경사 변화를 고려해 설계되었고, 열병합 발전소가 있어 필요한 전력을 공급한다.

10 허드슨 야드
'10 허드슨 야드'는 부지 남쪽 코너를 중심으로, 유명한 하이라인에 걸쳐 있다. 코치(COACH)의 글로벌 본사를 비롯해

HOW CAN URBAN PUBLIC SPACES GROW BY CREATING NEW LAND? NEW GROUNDS

The exhibition illustrates the emergence of new grounds, from extensive urban projects enveloping rail tracks to expansive parks overlaying roadways. KPF elaborates on the intricate dynamics and the architectural influence behind the creation of Hudson Yards, the largest development project in U.S. history. Christine Yogiaman, Kenneth Tracy with Hendriko Teguh spotlight Singapore's public domains addressing microclimatic challenges. Weiss/Manfredi underscores the joint efforts that realized the renowned Olympic Sculpture Park and introduces their recent venture, Hunter's Point South Waterfront Park.

Hudson Yards, New York
Kohn Pedersen Fox (KPF)
New York

Hudson Yards is often evoked by the iconic Vessel and the avant-garde arts center, The Shed. Yet, at its core lies The Public Square and Gardens, an expansive public space ingeniously constructed atop 30 active railroad tracks. The vast landscaped decks bridging the divide once created by these rail tracks stand as a marvel of technological innovation. The endeavor to create arable land on this newly minted terrain demanded intricate engineering solutions, encompassing ventilation systems, efficient stormwater management and reuse, and foundational stability.

Representing the most extensive private real estate development in U.S. history, and ranking among New York City's most intricate construction undertakings, Hudson Yards seamlessly integrates with the renowned High Line to its south and is punctuated by towering office edifices on either side. The visionary transformation of a once-neglected railroad depot into a pulsating hub adorned with public spaces, cultural initiatives, and enveloping skyscrapers underscores the imperative of thoughtful planning in grand-scale urban development.

The largest private real estate development in U.S. history, and one of the most complex construction projects ever built in New York City, Hudson Yards transforms a vast desolate space into a vibrant, mixed-use neighborhood, extending and enhancing the texture and feel of Manhattan.

Requiring both design excellence and complex project planning and engineering, the new neighborhood is built on a platform above the Long Island Rail Road rail yard, the country's busiest train yard, at the point where 30 rail tracks converge into four before entering Penn Station. It also connects directly to the No. 7 subway line.

Hudson Yards is comprised of dynamic spaces used and enjoyed by residents and workers, and is a celebrated destination for New Yorkers and visitors from around the world. Characterized by an active program of shops, restaurants, arts, and culture, the development is anchored by 10 and 30 Hudson Yards, two high-rise office towers linked by a mixed-use podium, 20 Hudson Yards.

Organized around 14 acres of public spaces, Hudson Yards is the center of New York City's rapidly changing West Side. At the nexus of Chelsea, Hell's Kitchen, Midtown, and the Hudson River waterfront, it connects what was previously separated by the undeveloped site. The first LEED Gold Neighborhood

↑ 허드슨 야드 전경, 자료 제공: KPF
View of the Hudson Yards, Courtesy of KPF

여러 세계적인 기업이 입주해 있다. 한 쌍으로 설계된 '10 허드슨 야드'와 '30 허드슨 야드'는 반대 방향으로 기울어져 서로 의도적인 대화를 나누는 듯하다. 타워의 역동적인 스카이라인은 보는 위치에 따라 다양한 인상을 주며, 뉴욕 도시 풍경 안의 허드슨 야드를 드러낸다.

콘 페더슨 폭스(KPF)는 공공과 민간 영역에서 건축, 인테리어, 프로그래밍 및 마스터플랜 서비스를 제공하는 미국 건축 기업이다. 미국 뉴욕에 본사를 두고 있으며 뉴욕에서 가장 큰 건축사무소 중 하나로 알려져 있다. 세계에서 가장 높은 타워, 가장 긴 경간, 가장 다양한 프로그램, 가장 창의적인 형태 등 KPF의 프로젝트는 혁신과 가깝다. KPF는 각 프로젝트에 가장 스마트한 솔루션을 찾고자 하며, 최고의 디자인은 선입견이나 공식이 없는 열린 사고의 산물이라고 믿고 있다.

↑ 허드슨 야드는 운영 중인 철도 차량기지와 여러 개의 지반터널 위에 건설되어 특히 복잡한 엔지니어링 기술이 요구되었던 작품이다.
Built above an active rail yard and multiple sub-grade tunnels, Hudson Yards is a complex feat of engineering.

게스트시티전

Development in Manhattan, Hudson Yards includes onsite power-generation, two cogeneration plants, and stormwater collection for reuse on site.

30 Hudson Yards
Rising above the Empire State Building, the 1,296-foot-tall 30 Hudson Yards is the third tallest office building in New York City, and features river-to-river panoramic views, outdoor terraces, a triple-height lobby, and direct access to the No. 7 subway line. The tallest tower in the development, 30 Hudson Yards is home to the highest outdoor observation deck in the Western Hemisphere, Edge, and serves as the headquarters for a range of global companies.

20 Hudson Yards
Situated between the two towers, 20 Hudson Yards is home to shops, restaurants, and entertainment spaces. With direct connections to the towers' lobbies and entrances to the east and west, 20 Hudson Yards provides easy pedestrian access to the neighborhood. In addition, 20 Hudson Yards' technical innovations are integral to the function of the over-rail development. The building's east façade ventilates the below rail yards, its multi-level design negotiates the site's change in grade, and it is home to a co-generation plant that powers the development.

10 Hudson Yards
Anchoring the southern corner of the site and straddling the famed High Line, 10 Hudson Yards, serves as COACH's global headquarters and a host of other world-class companies. Designed as a pair, 10 and 30 Hudson Yards tilt in opposing directions, engaging in a purposeful dialogue with one another. The towers' dynamic skyline presence offers varying experiences depending on the viewing location and marks Hudson Yards within the New York cityscape.

Kohn Pedersen Fox Associates (KPF) is an American architecture firm that provides architecture, interior, programming, and master planning services for clients in both the public and private sectors. KPF is one of the largest architecture firms in New York City, where it is headquartered. Their projects include the world's tallest towers, longest spans, most varied programs, and inventive forms. The goal that binds their work–and what motivates their efforts–is finding the smartest solution for each project. KPF believes that the best design is the product of an open-minded search, one without preconceptions or stylistic formulae.

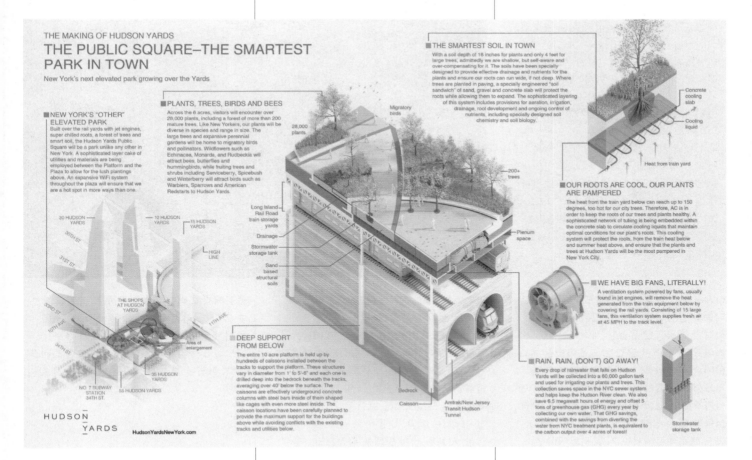

↑ 이 플랫폼에는 조경 및 빗물 관리를 위한 여러 스마트 기능이 통합되어 있다.
The platform integrates a number of smart features that supports landscaping and stormwater management.

미기후 인프라: 밀집된 열대 도시의 공공공간 온도 조절

크리스티안 요기만, 케네스 트레이시+헨드리코 테구

싱가포르

도시의 그라운드는 기후의 영향도 받는다. 고온다습한 열대기후에서 어떻게 쾌적한 공공공간을 만들어낼 수 있을까? 현대식 복합용도 개발을 주도해온 싱가포르는 다층적 동선과 연결되고 열대기후에 적합한 공공공간 유형을 꾸준히 개척해오고 있다.

크리스티안 요기만과 케네스 트레이시, 헨드리코 테구는 윌리엄 림, 간 엠 온, 테이 켕 순이 설계한 골든 마일 콤플렉스와 포스터 앤 파트너스가 설계한 사우스 비치 로드 타워를 통해 공공공간의 진화를 보여준다. 1973년에 완공된 골든 마일 콤플렉스(GMC)는 복합용도 건물 내 최초이자 최대 규모의 에어컨을 갖춘 아트리움 중 하나로 리뉴얼이 시급한 상황이지만, 보존에 대한 대중의 폭넓은 지지를 받고 있다.

포스터 앤 파트너스가 설계한 사우스 비치 로드 타워는 기후 시뮬레이션과 파라메트릭 설계를 통해 더욱 효과적인 패시브 전략을 개발했는데, 도시 블록 전체로 캐노피를 확장해 새로운 지상 환경을 만들었다. 시원한 미기후 조건을 갖춘 쾌적하고 투과성 높은 공공영역이다. 미기후를 고려한 이 성공적인 공공공간 모델을 통해 기후에 대응하는 그라운드의 사례를 살펴볼 수 있다.

싱가포르의 현대식 복합용도 개발 사업은 다층적 동선과 통합되고 열대 환경에 적합한 공공공간 유형을 개척하는 데 기여했다. 이러한 공간은 고온다습한 열대 기후에서 쾌적한 공공공간에 대한 필요성을 충족시킨다. 이는 1960~1980년 싱가포르의 경제 성장과 싱가포르 당국의 설득력 있는 정책 결정 덕분에 가능했다. 최근 프로젝트에서는 기후 시뮬레이션과 파라메트릭 설계를 통해 더욱 효과적인 패시브 전략을 개발했다.

싱가포르의 비치 로드에는 이러한 복합용도, 미기후 공간의 축소판이 펼쳐져 있다. 이곳의 회랑은 도시 외곽과 핵심 중심업무지구를 연결하는, 일련의 실험적인 복합용도 프로젝트를 보여준다. 이번 전시에서는 기후 및 문화적 맥락, 도시계획의 영향, 사용된 설계 방법을 중심으로, 도시 공간에서 이러한 실험의 진화를 확인할 수 있다. 윌리엄 림, 간 엠 온, 테이 켕 순이 설계한 골든 마일 콤플렉스와 포스터 앤 파트너스가 설계한 사우스 비치 로드 타워를 통해, 이러한 작업의 정점을 보여주고자 한다.

Microclimatic Infrastructure: Tempering Public Space in a Dense Tropical City
Christine Yogiaman and Kenneth Tracy With Hendriko Teguh
Singapore

In regions where the climate plays a decisive role, crafting comfortable public spaces in the midst of tropical heat and humidity poses unique challenges. Singapore, a forerunner in innovative mixed-use development, has consistently crafted public spaces that seamlessly integrate multi-level circulation while also being tailored to its tropical milieu.

Christian Yogiaman and Kenneth Tracy with Hendriko Teguh delve into this evolution by spotlighting two iconic structures: the Golden Mile Complex, the brainchild of architects William Lim, Gan Eng On, and Tay Keng Soon, and the South Beach Road Tower by the renowned Foster & Partners. Inaugurated in 1973, the Golden Mile Complex stands out with one of the earliest and grandest air-conditioned atriums within a mixed-use setting. Despite being on the cusp of needing rejuvenation, the building garners significant public sentiment advocating its preservation.

Conversely, the South Beach Road Tower, a design of Foster & Partners, incorporated advanced climate simulation and parametric design, fostering innovative passive strategies. This led to the extension of a shade-providing canopy across the entire city block, paving the way for a rejuvenated urban setting. The outcome? A public domain that offers a refreshing microclimate, balancing permeability with comfort. This pioneering venture serves as a testament to the possibility of public spaces harmoniously coexisting with challenging climates.

Singapore's modernist, mixed use developments helped pioneer a type of public space which was integrated with multilevel circulation and tempered for the tropical environment. These spaces answer the need for comfortable public space in a tropical climate which has high diurnal temperatures and high humidity. This was fueled by both the economic growth of the city from 1960-1980 and the persuasive policy making of Singapore authorities. More recent projects have developed more effective passive strategies informed by climatic simulation and parametric design.

A microcosm of these mixed use, microclimatic spaces lie along Beach Road in Singapore. This corridor of development presents a series of experimental mixed use projects linking the fringe of the city with the core Central Business District. This exhibition will present the evolution of these experiments in urban space focusing on the climatic and cultural context, the planning influence, and the design methods used. Buildings such as the Golden Mile Complex designed by William Lim, Gan Eng Oon, and Tay Kheng Soon and South Beach Road Towers by Foster and Partners will be used to show the culmination of this work.

1. South Beach
Foster + Partners
Location: 26 Beach Rd,
Singapore 189768
Built Area: 146,800m²
Developer: South Beach Consortium
Completion: 2015

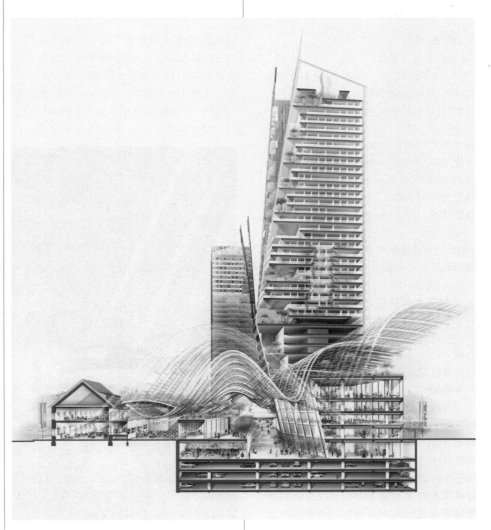

↑ 사우스 비치, 자료 제공: 포스터 앤 파트너스, 2015
South Beach, Courtesy of Foster and Partners, 2015

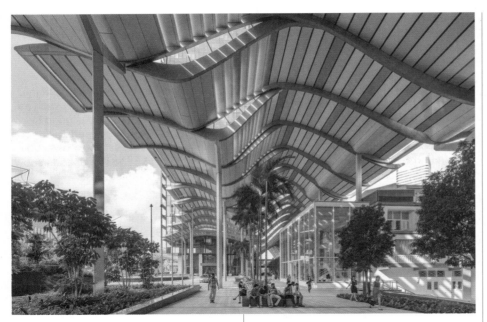

주변의 접근 가능한 승하차 지점과 함께, 쾌적하고 투과성이 높은 보행자 공공 영역을 조성한다. 사우스 비치는 엄격한 입주 후 평가를 통해 입증된 효과적인 패시브 환경 전략으로, 싱가포르 건설청의 그린 마크 플래티넘 등급을 획득했다.

사우스 비치 개발 단지의 새 부지는 광범위하고 쾌적한 공공공간의 성공적인 프로토타입이며, 현재 '시티 룸'이라고 불리는 하나의 유형이 되었다. 2016년부터 싱가포르 URA는 공개 공지(POPS) 이니셔티브를 시작했으며, 제대로 디자인된 공공공간을 위한 민관 파트너십을 강화하기 위해 공개 공지(POPS) 설계 지침을 지속해서 개발해 왔다.

1. 사우스 비치

포스터 앤 파트너스
위치: 26 Beach Rd, Singapore 189768
건축면적: 146,800m²
개발사업자: 사우스 비치 컨소시엄
완공: 2015
환경 엔지니어링: Parsons Brinckerhoff
구조 엔지니어링: Arup
조경 설계: ICN Design International
조명 엔지니어링: Lightcibles PTE Ltd
협업 건축사무소: Aedas Pte Ltd

2015년에 완공된 사우스 비치는 싱가포르 중심업무지구 외곽의 비치 로드, 브라스 바사 로드, 니콜 하이웨이, 미들 로드로 둘러싸인 도시 전체 블록을 대상으로 시행된 개발 사업이었다. 전략 프로젝트로 지정되었으며, 도시재개발청(URA)은 2007년 입찰공고를 통해 4개의 보존 대상 건물이 있는 부지에 대대적인 고밀도 복합용도 건물을 개발하고 하부의 MRT역과 통합하는 요건을 제시했다.

제안서 입찰 방식에서 포스터 앤 파트너스의 안이 있는 사우스 비치 컨소시엄이 낙찰받았는데, 역사적으로 보존된 건물과 신축 건물을 연계하는 혁신적인 콘셉트를 제안하고 있다. 도시 블록의 전체 범위를 확장한 캐노피는 채광이 좋은 공공공간과 극한 열대 기후로부터 쉴

공간을 제공해, 새로운 지상 환경을 만든다. 캐노피의 알루미늄 및 철제 루버 리본은 맞춤형 디지털 워크플로를 통해 기하학적 해상도를 설계했으며, 시원한 미기후 조건을 만들어 낸다. 물결 모양의 캐노피는 매력적인 시각적 아이콘일 뿐만 아니라, 도시 블록

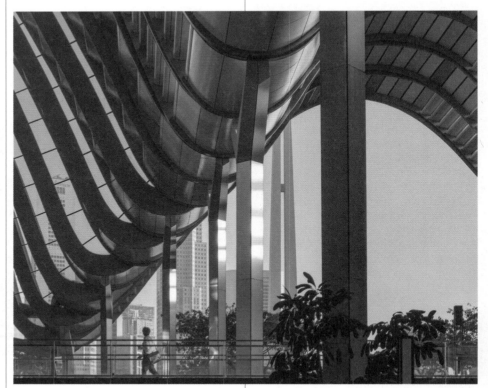

Environmental Engineer:
Parsons Brinckerhoff
Structural Engineer: Arup
Landscape Architect:
ICN Design International
Lighting Engineer: Lightcibles PTE Ltd
Collaborating Architect: Aedas Pte Ltd

Completed in 2015, South Beach development covers an entire city block bounded by Beach Road, Bras Basah Road, Nicoll Highway and Middle Road, at the periphery of Singapore's Central Business District. Designated as a strategic project, Urban Renewal Authority's 2007 call to tender outlined an ambitious high density mixed-use development in a site with 4 existing conserved buildings and the need for integration to the Mass Rapid Transit station at its base.

South Beach Consortium won the competitive two envelope bids, with Foster + Partners' innovative concept proposal that interlaces new construction with the historical conserved buildings. A canopy extending the full extent of the city block creates new ground conditions by organizing and sheltering the light-filled public spaces beneath from the extremes of the tropical climate. The geometric resolution of the canopy's ribbons of steel and aluminum louvers were designed through bespoke digital workflows to generate cooling microclimate conditions. The undulating canopy is not only a compelling visible icon but creates a conditioned and highly permeable pedestrian public realm with accessible drop off points around the perimeter of the city block. South Beach achieved Singapore Building Construction Authority's Green Mark Platinum rating for its effective passive environment strategies that were proven through rigorous post occupational studies.

The extensive new grounds of South Beach development is a successful prototype of a conditioned public space, becoming a type that is currently referred to as a "City Room". Since 2016, Singapore's Urban Renewal Development has rolled out a Privately Owned Public Spaces (POPS) initiative and has continued the development of POPS Design Guidelines to better enhance Public and Private sectors partnership to create well-designed public spaces.

2. Golden Mile Complex
Design Partnership
Location: 5001 Beach Road,
Singapore 199588
Built Area: 50,000m²
Developer: Singapura Developments

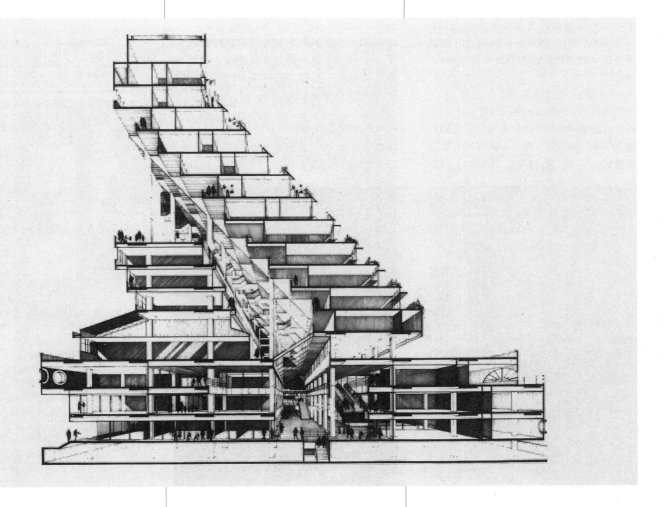

↑ 골든 마일 콤플렉스, 자료 제공: 윌리엄 림, 간 엥 온, 테이 켕 순, 1972
Golden Mile Complex, Courtesy of William Lim, Gan Eng On, Tay Keng Soon, 1972

2. 골든 마일 콤플렉스

디자인 파트너십
위치: 5001 Beach Road,
Singapore 199588
건축 면적: 50,000m²
개발사업자: Singapura Developments
완공: 1972
건축 설계: William lim, Gan Eng Oon,
Tay Kheng Soon.

1973년 완공된 골든 마일 콤플렉스(GMC)는 싱가포르의 정부 토지 매각(GLS) 절차를 통해 실현된 비치 로드 최초의 복합용도 개발 단지다. GMC는 민관합작이라는 효과적인 GLS 계획 전략의 시작으로, 오늘날 싱가포르에서 영향력 있는 도시 개발을 지속하는 성공 전략으로 입증되었다. GMC는 싱가포르 국가 건설 초기, 디자인 파트너십(DP)의 윌리엄 림, 간 엥 온, 테이 켕 순이 설계한 보행자 중심의 도시화에 대한 실험으로, 도시 고밀도화라는 아시아 담론에 특화된 아방가르드한 메가스트럭처로 나타났다.

GMC는 1973년 복합용도 건물 내 최초이자 최대 규모의 에어컨을 갖춘 아트리움 중 하나였으며, 효과적인 소비자 및 사회적 공간은 기계적으로 제어되고 조절되어야 한다는 철학을 반영했다. 대형 연속 공기 처리 파이프와 통풍구가 GMC 아트리움의 내부 경계를 따라 설치되어 있으며, 건축기술을 활용한 쾌적한 공유 "도시" 공간 조성의 장점을 보여준다.

45년 동안 운영되어 온 GMC는 리뉴얼이 시급한 상황이었으며, 소유주들은 2019년 7월에 처음으로 대량 매각을 시작했다. GMC는 2022년 5월 페레니얼 홀딩스(Perennial Holdings Private Limited), 시노 랜드(Sino Land), 파이스트(Far East Organization)로 구성된 컨소시엄에 성공적으로 매각되었다. 2019년부터 2022년까지 세 차례에 걸친 대량 매각을 통해, GMC는 국가의 집단 기억에 기여하는 건물로 대중의 폭넓은 지지를 받았으며, 2021년에는 도시재개발청(URA)으로부터 보존 지위를 부여받았다.

크리스티안 요기만은 요기만 트레이시 디자인을 이끌고 있다. 인도네시아의 문화가 내재한 정서적 작업을 만들기 위해 맥락에 대한 고려와 디지털 기술의 활용에 중점을 둔 디자인 연구를 수행한다.

케네스 트레이시는 싱가포르 기술 디자인 대학교의 건축학 및 지속 가능 디자인 조교수이다. 이전에 그는 아메리칸 대학교 샤르자, 프랫 인스티튜트, 컬럼비아 대학교, 뉴저지 공과대학교 및 워싱턴 대학교에서 가르쳤으며 2009년에는 패브리케이션 리서치 랩을 설립했다. 2010년 요기만 트레이시 디자인을 공동 설립했다.

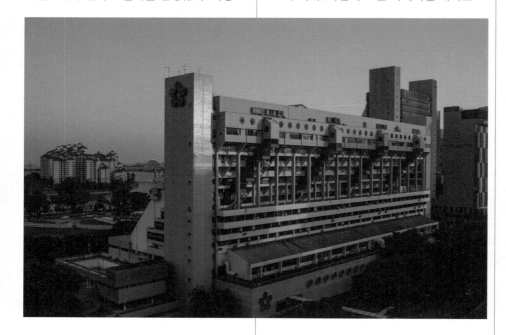

↑ 골든 마일 콤플렉스, 자료 제공: 윌리엄 림, 간 엥 온, 테이 켕 순, 1972
Golden Mile Complex, Courtesy of William Lim, Gan Eng On, Tay Keng Soon, 1972

Completion: 1972
Architects: William lim, Gan Eng Oon, Tay Kheng Soon.

Completed in 1973, Golden Mile Complex (GMC) was the first mixed-use strata titled development on Beach Road that was realised through Singapore's Government Land Sale (GLS) Procedure. GMC pioneered the effective GLS planning strategy of public-private partnership that had demonstrated to be successful in sustaining an impactful urban development in Singapore today. Designed by William Lim, Gan Eng Oon, and Tay Kheng Soon of Design Partnership (DP) at the beginnings of Singapore's nation building period, GMC was an experiment on pedestrianized urbanism that formalized into an avant-garde megastructure that was specific to an Asian discourse of urban densification.

One of the first and largest air-conditioned atriums within a mixed-use building in 1973, GMC reflected the attitude that an effective consumer and social space is one that is mechanically controlled and conditioned. Large continuous air handling pipes and vents lined the interior perimeters of GMC's atrium, celebrating the use of building technologies in creating a comfortable shared "urban" space.

After 45 years in operation, GMC was in urgent need of renewal, pushing owners to put the building up for its first collective sale in July 2019. GMC was successfully sold in May 2022 to a consortium of Perennial Holdings Private Limited, Sino Land and Far East Organization. Through these three rounds of collective sales between 2019 - 2022, GMC had generated overwhelming public acknowledgement as a building contributing to the nation's collective memory, and was awarded a conservation status by Urban Renewal Authority (URA) in 2021.

Christine Yogiaman directs Yogiaman Tracy Design (yo_cy), a research and design practice that focuses on the utilization of digital techniques along with contextual influences to create culturally embedded, affective work in Indonesia.

Kenneth Tracy is an assistant professor in Architecture and Sustainable Design at the Singapore University of Technology and Design. Previously Tracy taught at the American University of Sharjah, Pratt Institute, Columbia University, the New Jersey Institute of Technology, and Washington University where in 2009 he established a fabrication research lab. In 2010 Tracy co-founded Yogiaman Tracy Design.

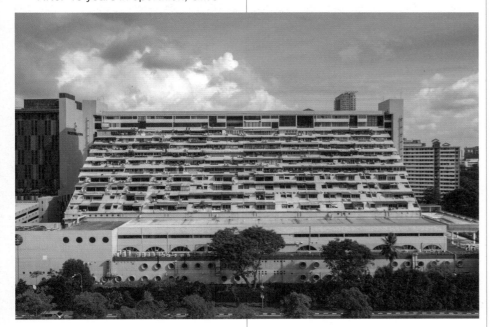

↑ 골든 마일 콤플렉스, 자료 제공: 윌리엄 림, 간 엥 온,
테이 켕 순, 1972
Golden Mile Complex, Courtesy of William Lim,
Gan Eng On, Tay Keng Soon, 1972

GUEST CITIES EXHIBITION

올림픽 조각 공원과 헌터스 포인트 사우스 수변 공원 [3]

와이스/만프레디

시애틀, 뉴욕

수변 공원은 종종 교통 인프라와 홍수로 인해 도심과 단절되기 쉽다. 특히 산업 시대에 조성된 강변의 땅은 그 쓰임에서도 강과 도심을 분리하곤 한다. 수변과 도심 사이 단절된 지형을 연결하는 것은 접근성을 높이고 도심 공원의 역할을 확장할 뿐만 아니라 생태를 확장하는 방법이 된다.

이미 잘 알려진 시애틀의 올림픽 조각공원은 기차선로와 간선도로로 단절된 데다 오염으로 얼룩진 산업 부지였다. 이 부지를 Z자형 녹색 플랫폼으로 만들고 조각공원으로 조성하면서 시애틀 미술관에서 강변까지 자유롭게 이동할 수 있게 했다.

최근작인 헌터스 포인트 사우스 수변 공원은 활용도가 낮은 산업 부지의 강변을 조경, 건축, 인프라의 통합 설계로 생태 통로로 조성했다. 특히 홍수에 대해 대비하면서도 콘크리트 격벽을 부드러운 인프라로 대체하면서 지속 가능한 수변의 모델을 제시하고 있다. 수변 공간을 새로운 보행자 인프라로 연결하고 생태적인 복원으로 수변의 회복 탄력성을 높여 자연의 회복을 보여주는 두 프로젝트에서 인프라, 조경, 건축을 엮는 통합적인 설계를 살펴볼 수 있다.

1. 올림픽 조각 공원
워싱턴주 시애틀

이 프로젝트는 조각 공원을 위한 도시 모델로 구상되었다. 시애틀의 마지막 미개발 수변 부지인 기차선로와 간선도로로 나뉜 산업 재개발 부지, 총 3개의 부지를 연결해 Z자형 녹색 플랫폼으로 만든 시도다. 도시 지면에서 수면까지 약 1.2m 아래로 내려가고, 스카이라인과 엘리엇 베이의 전망을 살리고, 기존 인프라 위로 올라가 활성화된 수변과 도심을 다시 연결한다.

과거 석유화학 기업인 유노컬(Unocal)이 소유했던 이곳에는 석유 이송 시설이 있었다. 이 때문에 공원을 조성하기 전 12만 톤 이상의 오염 토양을 제거하고, 시애틀 미술관의 도심 확장 프로젝트에서 굴착한 약 28만 톤 이상의 청정 매립재로 대부분을 덮어 새로운 지형을 만들었다.

국제설계공모전 당선작인 올림픽 조각 공원의 설계는 부지 꼭대기에서 수변 경계부까지 약 1.2m의 경사 변화를 활용한 것이 특징이다. Z자형 하이브리드 지형은 도시에서 해안선까지 이어지는 연속적인 경관으로 계획되어 새로운 보행자 인프라를 제공한다. 기계적으로 안정화된 지반 시스템이 지형을 강화하며, 고속도로와 기차선로가 부지를 가로지르며 도시로

이어져 부지의 원래 지형을 재설정한다. 기존 부지와 인프라 위로 수변에 접근할 수 있는 역동적인 연결로가 겹쳐진다. 주 보행 동선은 약 505평 규모의 전시관에서 시작해 구간마다 완전히 다른 경관이 펼쳐지는 가운데 아래로 내려간다. 첫 번째 구간은 고속도로를 가로질러 올림픽 국립공원의 전망을, 두 번째 구간은 기차선로를 가로질러 도시와 항구의 전망을, 마지막 구간은 수변으로 내려가 새로 조성된 해변의 전망을 보여준다. 이러한 보행 지형 덕분에 시민들은 복원된 수변과 도심 사이를 자유롭게 이동할 수 있다.

전시관에서 수변으로 내려가는 길은 울창한 온대 상록수림, 계절에 따라 변화하는 낙엽수림, 연어 서식지와 염생식물을 위한

Olympic Sculpture Park and Hunter's Point South Waterfront Park

3

Weiss/Manfredi
Seattle, New York

Waterfront parks, especially those that emerged during the industrial age, frequently face separation from urban cores due to transport infrastructures and the looming risk of flooding. Bridging this division not only enhances accessibility and magnifies the utility of urban parks but also promotes the extension of their ecological benefits.

One iconic transformation is Seattle's Olympic Sculpture Park. Previously a contaminated industrial zone isolated by railway lines and major roads, it was reimagined into a 'Z'-shaped verdant platform. This innovative design ensures an uninterrupted passage from the Seattle Art Museum straight to the waterfront.

Similarly, the more contemporary Hunters Point South Waterfront Park rejuvenates an erstwhile industrial space into an ecological artery, marrying the principles of landscape, architecture, and infrastructure. This transformation emphasizes sustainability. Concrete barriers give way to flexible infrastructure, bolstering the area's defense against potential flooding.

These exemplar projects spotlight nature's inherent adaptability. By forging new pedestrian connections and embracing ecological restoration, they underscore a holistic design approach that seamlessly integrates infrastructure, landscape, and architectural elements.

1. Olympic Sculpture Park
Seattle, Washington

Envisioned as a new urban model for sculpture parks, this project is located on Seattle's last undeveloped waterfront property – an industrial brownfield site sliced by train tracks and an arterial road. The design connects three separate sites with an uninterrupted Z-shaped "green" platform, descending forty feet from the city to the water, capitalizing on views of the skyline and Elliott Bay, and rising over existing infrastructure to reconnect the urban core to the revitalized waterfront.

Formerly owned by Union Oil of California (Unocal), the area was used as an oil transfer facility. Before construction of the park, over 120,000 tons of contaminated soil were removed. The remaining petroleum contaminated soil is capped by a new landform with over 200,000 cubic yards of clean fill, much of it excavated from the Seattle Art Museum's downtown expansion project.

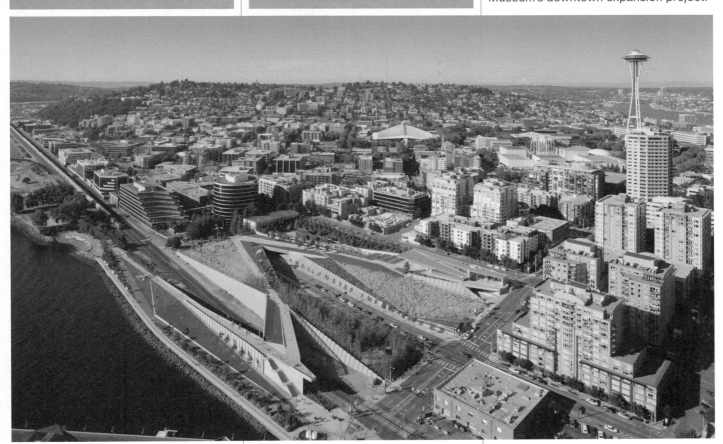

↑ 올림픽 조각 공원 전경, 자료 제공: 와이스/만프레디
View of the Olympic Sculpture Park, Courtesy of Weiss/Manfredi

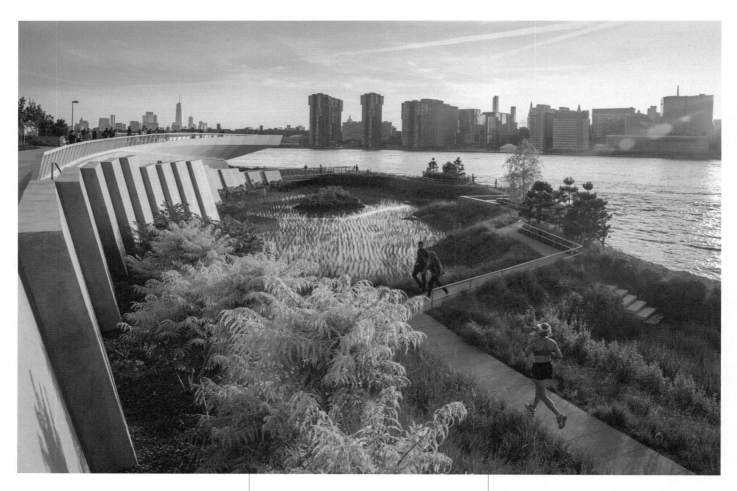

새로운 조류 단구를 포함한 해안 정원 등
세 가지 환경을 연결하고 있다. 공원 전체에
걸쳐 지형과 식물을 결합해 빗물이 부지에
스며드는 과정에서 경로 조절, 집수, 정화를
통해 엘리엇 베이로 방류될 수 있도록 했다.
올림픽 조각 공원은 '예술을 위한
경관'으로서 미술관 벽 밖에서 근현대 미술에
대한 새로운 경험을 정의한다. 지형적
다양성을 통해 여러 규모의 조각 작품을
위한 풍부한 환경을 만들어낸다. 의도적으로
개방형으로 설계해, 예술과 환경적 참여에
대한 새로운 해석을 유도하며, 예술, 경관,
도시 생활의 단절된 관계를 다시 연결한다.

2. 헌터스 포인트 사우스 수변 공원
뉴욕주 퀸스

도시 생태의 국제적 모델이자 혁신적인
지속 가능성 전략을 위한 실험실로 구상된

↑ 헌터스 포인트 사우스 수변 공원, 자료 제공:
와이스/만프레디
Hunter's Point South Waterfront Park and
Infrastructure, Courtesy of Weiss/Manfredi

헌터스 포인트 사우스 수변 공원은 최근
일반 대중에게 그 모습을 드러냈다.
롱아일랜드 시티 이스트강변 약 36,700평에
달하는 후기 산업 시대의 수변을 바꾸는
대규모 마스터플랜의 1단계에 해당한다.
마스터플랜에는 1970년대 이후 뉴욕시
최대 규모의 중산층 주택 건설 프로젝트도
포함되어 있다. 이 공원과 오픈 스페이스는
토마스 발슬리 어소시에이츠, 와이스/
만프레디가 공동으로 설계했으며, ARUP이
컨설팅 및 인프라 설계를 맡았다.

이 부지는 3면이 물에 둘러싸여 있는
중요한 입지이지만 투자가 중단된 지
오래여서 활용도가 낮았다. 다양한 친환경
이니셔티브를 활용한 설계를 통해 새로운
도시 생태 패러다임으로 변신했다. 이곳은
수변이자 도시이며, 관문이자 보호구역이고,
빈 공간이면서도 잔상이 남아있는 곳이다.
200년 전에는 여러 개의 습지로 이루어져

있었다. 수변 및 철로와 인접한 전략적
위치로 인해 최근 산업 부지로 사용되면서
생태적으로 풍부했던 초기의 흔적은 모두
사라졌다. 역설적으로, 오늘날 그러한 유산은
다층적 역사와 멋진 경관을 활용한 공원
설계를 통해 입체적이면서 회복력을 갖춘
새로운 여가/문화의 공간을 만든다. 새로운
학교, 공공 도서관, 5,000세대의 중산층
주택 단지 부지와 인접하고 있어 지역사회
발전의 중심에서 여가를 위한 새로운 개발형
공간과 공공의 장을 제공할 것이다.

이 공원은 지속 가능한 도시 수변을
위한 모델로 회복 탄력적으로 설계되었다.
허리케인 샌디 당시 1.2m 높이의 해일도
견뎌내며 주변 지역사회를 보호했다.
인프라, 조경, 건축을 통합적으로 설계하여
후기 산업 시대의 수변 부지가 새로운 생태
통로로 바뀌었다. 필연적으로 나타날 홍수와
수위 상승 패턴을 예측하고 헌터스 포인트

Winner of an international design competition, the design for the Olympic Sculpture Park capitalizes on the forty-foot grade change from the top of the site to the water's edge. Planned as a continuous landscape that wanders from the city to the shoreline, this Z-shaped hybrid landform provides a new pedestrian infrastructure. Built with a system of mechanically stabilized earth, the enhanced landform re-establishes the original topography of the site, as it crosses the highway and train tracks and descends to meet the city. Layered over the existing site and infrastructure, the scheme creates a dynamic link that makes the waterfront accessible. The main pedestrian route is initiated at an 18,000-square-foot exhibition pavilion and descends as each leg of the path opens to radically different views. The first stretch crosses a highway, offering views of the Olympic Mountains; the second crosses the train tracks, offering views of the city and port; and the last descends to the water, opening views of the newly created beach. This pedestrian landform now allows free movement between the city's urban center and the restored beaches at the waterfront.

As the route descends from the pavilion to the water, it links three distinct settings: a dense and temperate evergreen forest; a deciduous forest of seasonally changing characteristics; and a shoreline garden including a series of new tidal terraces for salmon habitat and saltwater vegetation. Throughout the park, landforms and plantings collaborate to direct, collect, and cleanse storm water as it moves through the site before being discharged into Elliott Bay.

As a "landscape for art", the Olympic Sculpture Park defines a new experience for modern and contemporary art outside the museum walls. The topographically varied park provides diverse settings for sculpture of multiple scales. Deliberately open-ended, the design invites new interpretations of art and environmental engagement, reconnecting the fractured relationships of art, landscape, and urban life.

2. Hunter's Point South Waterfront Park and Infrastructure
Queens, New York

Hunter's Point South is envisioned as an international model of urban ecology and a laboratory for innovative sustainable thinking. Recently opened to the public, Hunter's Point South Waterfront Park is phase one of a larger master plan that encompasses the transformation of 30 acres of post-industrial waterfront on the East River in Long Island City and includes the largest affordable housing building project in New York City since the 1970's. The park and open space is a design collaboration between Thomas Balsley Associates and WEISS/MANFREDI with ARUP as the prime consultant and infrastructure designer.

Surrounded by water on three sides, the design incorporates numerous green initiatives, transforming a critically located but underutilized waterfront characterized by long-term disinvestment, into a new urban ecological paradigm. The site is waterfront and city, gateway and sanctuary, blank slate and pentimento. Two hundred years ago the site was a series of wetlands. The site's more recent industrial identity reflects its strategic proximity to waterfront and rail exchange, eliminating all signs of its early ecologically rich history. Today, this legacy presents a paradox—the park design leverages its layered histories and spectacular views to establish a new resilient, multi-layered recreational and cultural destination. Sited adjacent to a new school, public library, and an

사우스를 새로운 문화 및 생태 패러다임으로 탈바꿈시킨다. 이 설계는 부지의 북쪽과 남쪽 끝을 연결하는 일련의 평행한 주변 생태계를 제시하고 있다. 이러한 선형적 구조는 강 경계부와 나란히 이어지는 새로운 생태 통로를 구성하여, 공원의 주요 구역과 프로그램을 연결하는 다수의 동선 네트워크를 만든다. 수변에는 새로운 습지와 통로가 기존의 콘크리트 격벽을 전략적으로 대체하면서, '부드러운' 인프라의 경계부를 완성한다. 도시와 공원 간의 교차점은 풍성하게 식재된 식생 수로로 채워졌다. 매우 불규칙한 공원 둘레는 도시와 강 사이의 간격에 따라 폭이 다양하게 변하며, 공원 전체에 걸쳐 프로그램 요소의 규모를 조절한다.

새로 조성된 다목적 타원형 잔디밭은 부지에서 가장 넓게 열린 부분으로, 강 건너 맨해튼까지 직접 조망할 수 있으며 다양한 공연이 열린다. 이곳은 공원 북쪽 구역의 중심이 되며, 타원형의 곡선을 따라 이어지는 남쪽의 연속된 길과 주름진 강철 그늘 캐노피로 둘러싸여 있다. 수상 페리 정류장과 상업용 건물을 위한 휴식 공간이기도 하다.

잔디밭을 둘러싸고 있는 산책로는 2단계에서 부지의 남쪽 끝자락에 있는 캔틸레버 전망대로 연결될 예정이다. 전망대는 약 9m 높이의 캔틸레버형 플랫폼으로, 새로운 습지의 경계부 위로 공중에 설치되어 있어 세련되면서도 이색적인 느낌을 준다. 좁은 산책로는 이 중앙통로에서 강변까지 통로가 없는 구역을 지나서도 이어지며, 새로운 습지와 조류 및 수생생물 서식지를 연결한다. 혁신적인 이러한 통합 설계는 인프라, 조경, 건축을 엮는 새로운 지속 가능 전략을 통해 도시를 공원으로, 공원을 수변으로 끌어들인다.

와이스/만프레디 건축/조경/어바니즘은 조경, 건축, 인프라, 예술 간의 관계를 재정의하는 건축 디자인의 최전선에 서 있다. 환경 보호와 지속 가능성을 업무의 핵심으로 삼아 진보적인 생태 및 인프라 프레임워크를 필요로 하는 다양한 설계 현장을 주도해 오고 있다. 토마스 제퍼슨 재단 건축 부문 메달(2020)과 쿠퍼 휴잇 스미스소니언 연구소의 내셔널 디자인 어워드(2018), 뉴욕 AIA 골드 메달, 미국 예술 문학 아카데미의 아카데미 건축상 등을 수상했다.

emerging residential development of 5,000 permanently affordable units, the park will provide a public front door and new open spaces for recreation at the heart of a growing community.

Resiliently designed as a new model for a sustainable urban waterfront, the park survived a four-foot surge during Hurricane Sandy and acted as a protective perimeter for the surrounding community. The integrated design weaves together infrastructure, landscape, and architecture to transform a post-industrial waterfront site into new ecological corridors that anticipate the inevitable patterns of flooding and rising water levels, transforming Hunter's Point South into both a new cultural and ecological paradigm. The design proposes a series of parallel perimeter ecologies that link the northern and southern ends of the site. These linear strands form new ecological corridors which run parallel to the water's edge, providing multiple systems of paths that link the major precincts and programs of the park. Along the water, existing concrete bulk-heads are strategically replaced by new wetlands and paths creating an infrastructural "soft" edge. The intersection between the city and the park is defined by a richly planted bio-swale. The park's highly irregular perimeter varies widely from slender to broad widths of land between the city and water, calibrating the scale of the program elements throughout the park.

A new multi-use green oval defines the most generously open part of the site and offers views directly across the river to Manhattan and space for formal and informal performances. This green anchor the park's northern precinct and is framed by a continuous path and pleated steel shade canopy on the south side which follows the curve of the oval and offers shelter for a water ferry stop and concession building.

A walkway that surrounds the green will unfurl in Phase 2 into a cantilevered overlook at the southern terminus of the site. This overlook, a 30-foot-high cantilevered platform is at once urbane and otherworldly, suspended over a new wetland water's edge. From this central path, slender walkways extend into off route extensions to the water's edge, connecting new wetlands and habitats for avian and aquatic species. This innovative and integrated design creates a new sustainable strategy that weaves infrastructure, landscape and architecture, bringing the city to the park and the park to the waterfront.

Weiss/Manfredi Architecture/ Landscape/Urbanism is at the forefront of architectural design practices that are redefining the relationships between landscape, architecture, infrastructure, and art. The firm has spearheaded various design efforts that require progressive ecological and infrastructural frameworks, placing environmental stewardship and sustainability at the core of Weiss/ Manfredi's work. They received the 2020 Thomas Jefferson Foundation Medal in Architecture and the 2018 Cooper Hewitt Smithsonian Institution's National Design Award, as well as the New York AIA Gold Medal and the Academy Award in Architecture from the American Academy of Arts and Letters.

땅의 가치는 어떻게 만들어지는가?
그라운드의 가치

도시의 다양한 주체와 땅을 규정하는 여러 기준을 들여다봄으로써 땅의 상품 가치 너머의 다양한 관점을 제안한다. 자넷 킴+한나 레더, 베넷 그리지는 오클랜드의 토지 매입 사례를 분석하며 부동산 소유권에 대한 새로운 시선을 보여준다. 빅터 페레즈-아마도와 비야나 마니는 고령화가 진행된 토론토시에서 주택, 이동성, 편의시설에 대한 근접성 등 도시의 소외된 주체를 위해 법과 제도에서 무엇을 개선할 수 있는지 탐색한다. 부다페스트시에서는 유럽에서 가장 규모가 크고 복잡한 문화 도시 프로젝트인 〈리젯 부다페스트〉를 소개한다. 이미 형성된 대규모 도심 공원을 더 훼손하지 않고 문화 시설을 확충하는 과정과 녹지와 건축의 공존 방식을 보여준다. 또 스페인의 유명한 메트로폴 파라솔은 위르겐 마이어가 설계한 대표적인 세비야의 랜드마크로, 도시의 상징적인 구조물이 이후 어떻게 그라운드에 활력을 가져오고 다양한 방식으로 소비, 확장되는지를 보여준다. 또 스웨덴, 핀란드, 노르웨이가 참여한 노르딕 연합에서는 북유럽 도시의 지속 가능성에 관한 5개의 사례를 보여준다.

매니폴드 인클로저
자넷 킴+한나 레더, 베넷 그리지
오클랜드

땅은 자산 가치로 평가받는다. 땅의 가치는 활용에 막강한 영향력을 미치고, 그 과정에서 권력이 되기도 한다. 만약 소유권이 다양하게 정의된다면 땅의 활용은 어떻게 달라질 수 있을까? 자넷 킴+한나 레더, 베넷 그리지는 캘리포니아 오클랜드의 '에스더의 오르빗 룸' 사례를 통해 소유의 방식에 따라 다양한 구성원을 참여시키고 토지 회생력을 높이는 가능성을 보여준다.

웨스트코스트 블루스의 마지막 보루인 오클랜드에서 이스트베이 부동산 투자 협동조합(EB PREC)은 주택 대출 보조금에서 제외된 유색인종을 보호하고 저소득층 주민과 상인들을 지원하기 위해 '오르빗 룸'을 매입한다. 주주 수익에 상한선을 두어 토지가 투기의 대상이 되지 않도록 한 조합은 노동, 문화, 활동의 네트워크를 연결해 하나의 작은 마을을 만들어낸다.

보고서, 구술 이력 기록 및 설계 컨설턴트 보고서 등을 분석한 작가는 색상을 겹쳐 찍는 방식으로 부동산 소유에 대한 다중적이고 대조적인 경제, 사회, 건축 논리를 드러낸다. 이를 통해 새로운 소유자가 토지 사용의 재생 및 상호 순환을 스스로 재구성할 수 있음을 보여준다.

자넷 킴은 샌프란시스코 베이 지역에 거주하는 건축 디자이너, 연구원, 그리고 교육자이다. 그의 작업은 디자인 회사 올 오브 더 어보브(All of the Above)의 대표, 캘리포니아 칼리지 오브 디 아츠의 연구 실험실 어반 워크 에이전시의 공동 책임자, 독립 학자 및 작가의 세 가지 방식으로 운영된다.

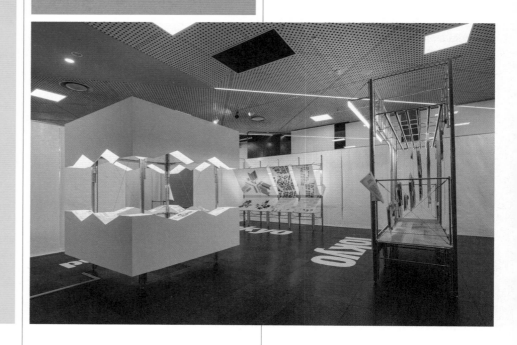

HOW IS THE VALUE OF GROUND CREATED? GROUND VALUES

In exploring how land value is determined, this section delves into the roles of different city stakeholders and the criteria that define land, moving beyond its simple commodity status. Janette Kim with Hannah Leathers and Bennett Grisley conducts an in-depth analysis of land acquisition in Oakland, shedding light on the nuances of property ownership. In Toronto, a city grappling with an aging population, Victor Perez-Amado and Vinaya Mani evaluate how laws and institutions might better cater to the city's marginalized groups, addressing housing, mobility, and access to amenities. In Budapest, attention is given to the Liget Budapest Project, identified as Europe's most comprehensive and intricate cultural urban project. This project illustrates the method of augmenting cultural facilities without further damaging the existing urban park, emphasizing harmony between green spaces and architecture. In Seville, Spain, the landmark Metropol Parasol, conceived by Jürgen Mayer, stands as a testament to innovative urban rejuvenation. It epitomizes how a city's iconic structures can be revitalized and repurposed in diverse ways. Finally, the Nordic Union, encompassing Sweden, Finland, and Norway, praesents five paradigmatic sustainable urban models from the Nordic region.

Manifold Enclosures
Janette Kim with Hannah Leathers and Bennett Grisley
Oakland

| 1 |

Land is more than mere property; its value greatly influences its utilization, consequently becoming a symbol of power. How would land utilization shift if the tenets of ownership were altered? Janette Kim with Hannah Leathers and Bennett Grisley delve into this question by examining Esther's Orbit Room in Oakland, California, suggesting that varied forms of ownership can engage a broader range of stakeholders, enhancing land resilience.

In Oakland, a prominent hub for West Coast blues, the East Bay real estate investment cooperative, EB PREC, acquired the Orbit Room. Their mission was to assist low-income inhabitants and merchants and to advocate for communities of color who had been sidelined from housing loan benefits. To shield the land from speculative market forces, the cooperative has set a ceiling on shareholder gains. Furthermore, it knits together labor, culture, and various activities to forge a tight-knit community.

Through a meticulous study of reports, oral accounts, and advisory documents on design, the artist employs color layering techniques to unravel the multifaceted and sometimes conflicting economic, societal, and architectural narratives surrounding property ownership. The work underscores the potential for new landowners to innovate, steering the rejuvenation and reciprocal dynamics of land utilization.

Janette Kim is an architectural designer, researcher, and educator based in the San Francisco Bay area. Kim's practice operates in three modes: as principal of the design firm All of the Above, as co-director of the research laboratory Urban Works Agency at the California College of the Arts, and as an independent scholar and author. Across these roles, she promotes equitable design protocols and creates multimedia decision-making tools to help translate between architecture and its stakeholders. In her own words, Kim aims to "empower communities to realize a more equitable redistribution of land, resources, and risk."

에스더의 오르빗 룸
Esther's Orbit Room

재산은 권력이다. 사유재산으로 토지를 분할해 이익을 얻는 자, 끝까지 지키는 자, 어떤 소멸 또는 경멸이라면서 사회 정의에 영향을 미쳤었다. 어로, 흑인, 원주민, 유색인종은 생계의 양적학 연속성을 유지할 기회를 박탈당했다. 하지만, 재산에도 또 다른 측면도 있다. 교묘한 방식을 도입한다면, 다양한 구성원을 참여시키고 토지와 재생력을 높이는 관계를 구성할 수 있다.

캘리포니아 오클랜드에 위치한 '에스더의 오르빗 룸'이 좋은 예이다. 이곳은 미드 센추리 웨스트코스트 블루스브루스 음악 장면 중 하나로 마지막 남아있는 곳을 공간이다. **이스트베이 부동산 투자 협동조합** EB PREC 여라는 시민단체가 대로운 부동산 투 거강부터 보장으로 혹인 문화의 안식처를 만들기 위해 2021년 구매했다.

이 도면은 이 부지의 오랜 역사를 변영한 아카이브 지도, 구술 역사, 컨설턴트의 보고서를 통해 '에스더의 오르빗 룸' 협력 시설과 건축을 분석한 것이다. 동일한 공간에 대해서도 소유권이 얼마나 다양하게 정의될 수 있는지를 보여준다. '에스더의 오르빗 룸' 은 요새, 마을, 그리고 다공성 풍경이다. 이러한 다양한 복합적 구역 때문에 부지 관리자들은 소유권에 대한 보다 광범위한 버전을 재구성해서 태양할 수 있다.

관련 기사 및 영상:
For related articles & videos:

Property is power. The subdivision of land as a private commodity has shaped social justice by determining who profits, who endures, and who belongs. It has dispossessed Black, Indigenous, and people of color from their livelihoods and the opportunity to sustain cultural continuity. There is a flip side of property, however. Alternate arrangements can reach diverse constituents and foster more regenerative relationships with land.

Esther's Orbit Room, in Oakland, California, is one such example. The last remaining venue of the mid-century West Coast Blues scene was purchased in 2021 by a grassroots organization called the **East Bay Permanent Real Estate Cooperative (EB PREC)** to take the site off the speculative market and create a haven for Black culture.

Drawings presented here analyze the institution and architecture of Esther's, through archival maps, oral histories, and consultants' reports that reflect on the site's long history. They show how multiple definitions of ownership can coexist in the same space. Esther's Orbit Room is a fortress, a village, a cove, and a porous landscape. Together, these **manifold enclosures** empower the site's stewards to recombine and negotiate a more expansive vision of ownership.

Earthwork: The land beneath Esther's Orbit Room was seized from Lisjan Ohlone people by Spanish colonizers. It was granted in 1820 to Luís Maria Peralta, a soldier praised for suppressing Ohlone uprisings at Mission San Jose. The land was largely open in 1850 by three Anglo men who squatted the land. They freed surveyor Julius Kellersberger to plot properties for a new city wall and lucrative, even without Peralta's approval.

Claims: The City of Oakland eventually verified the 'squatters' claims, asserting that there any 'imputed' the land economic possibly have the right to it. Oakland's property lines were then legitimized by labor and influence as much as legal and bureaucratic process. Still, other current claims exist alongside these bundles too, such as temporary ancestral rights, use rights, and subsistence rights.

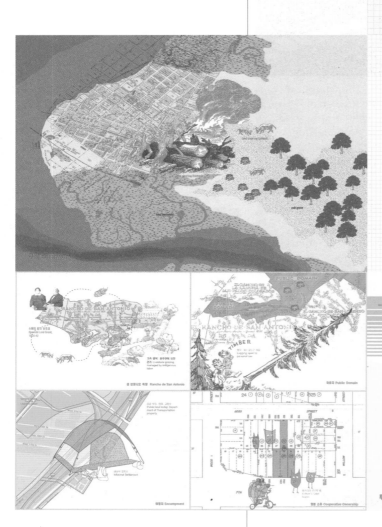

↑ <매니폴드 인클로저> 패널의 일부, 자료 제공: 자넷 킴, 한나 레더, 베넷 그리지

A part of 'Manifold Enclosures', Courtesy of Janette Kim, Hannah Leathers, Bennett Grisley

구획 Platting

주장 Claims

Speculation: Kellersberger's grid set up a speculative market in which investors and lands from some but too wealth from land and people, especially people of color who were historically excluded from subsidized home loan practices called redlining. To counteract this, EB PREC purchased the Orbit Room to support low-income residents and businesses. It stages their own unfair and local, grassroots investors. It also turns shareholder re-turns to reframe land from the speculative market

투기 Speculation

< $1,500,000 < $3,100,000 < $300,000 < $4,900,000

>> 상호부조: 에스더의 오르빗 룸은 서던 퍼시픽 철도역과 오클랜드 항만을 호텔, 여인숙, 부두, 노조 사무실과 연결하는 역할을 했다. 이는 흑인 노동 노동조합 '침대차 포터 형제단(Brotherhood of Sleeping Car Porters)'의 그곳 하나였다. 이들의 노동, 문화, 공동 네트워크는 연결된 전통은 오늘날까지 웨스트 오클랜드 곳곳에서 이어지고 있다.

Mutual Aid Networks: The Orbit Room reached out connecting the Southern Pacific Railroad Station and Port of Oakland to hotels, rooming houses, docks, and union halls, including the last African American labor union, the Brotherhood of Sleeping Car Porters. The legacy of linking labor, culture, and activist networks endures across West Oakland today.

>>> 사업가 정신: 세븐스트는 오클랜드 시내에서 쫓겨난 인종 7번가에서는 이들의 사업체를 환영했다. 7번가는 1940년대, 1960년대 웨스트코스트 블루스의 중심지였다. 여러 아스파탄이 부동산 투자 없는 주민이 PRECiDE 사업체 활기를 입혀줄 7번가 문화지구를 통해 '흑인 경제자주'의 씨앗을 뿌리고자 한다.

Entrepreneurship: 7th Street welcomed businesses owned by people of color who were pushed out from downtown Oakland. It sat at the heart the West Coast Blues scene in the 1940s and 60s. Today, UI PRECiDApes to seed a "Black economic drones" along a newly revitalized 7th Street Cultural Corridor.

>>>> 대항적 공중: 에스더의 오르빗 룸은 흑인 문화가 번성할 수 있는 보호 구역을 연출했다. 1959년부터 2010년까지 에스더 마브리는 아침과 점심, 저녁 식사 카테일을 만들었고, 에타 제임스Etta James부터 MC 햄머MC Hammer까지 다양한 연주자를 초청했다.

Counterpublics: Esther's Orbit Room created a protected enclave where Black culture thrived. From 1959 to 2010, Esther Mabry cooked breakfast, lunch, and dinner mixed cocktails, and hosted performers from Etta James to MC Hammer.

생활 및 &
Lives &
생계
Livelihoods

이곳이 제격이었다……. 현장 감독들은 일손이 부족하면 사람을 찾으러 왔다. 나는 사람들이 어디에 있는지 알고 있었다. 카드 게임을 하고 있었을 것이다. 나는 그들에게 저녁에 일거리가 생겼다고 알려주었다. 이런 식으로 잘 풀려갔다. It was the place to be. ... If [the foremen] were short of help they'd come down looking for somebody. I knew where to contact them. Maybe they'd be playing cards. I'd go and tell them they got a job for the evening. That would work out real good.

에스더의 오르빗 룸은 미국이 우리를 일원으로 받아줄 것이라는 희망, 우리 스스로의 힘과 공동체를 구성할 공간이 있다는 희망이 있었던 시절을 상징한다. Esther's is a symbol of when we had hope that the United States would hold us as members. That there was space to create our own power and our own membership.

Esther Mabry

Noni Session

상호부조 Mutual Aid Networks

대항적 공중 Counterpublics

1933 Tate Jesse shoe shiner
1925-1920 Central Cafe Parenti A
1943 La Cove Pierre shopsdwiv A
1926 Pellettt John Soft Drinks
1925-1920 Long Pong Market
1945 West Inn Cafe
1933 Orukahara Manuel (Libra)
1955 Shaw S Maggie Beauty Nook
1943-1928 Matsulovich Jacob Katie Meats
1943-1920 Hufschmidt Louis & Son HDWE & PLBG
1928 Draggoenole Mary shoe md
1943 Chase Obs barber
1943 Cerasi Leon Antonatta mgr harvey hotel
1955-1943 Hufschmidt Plumbing Co
1925-1920 Shasta Limited Club
1945 Moon Dan R
1928 Davis Paul Elsie E barber
1943 Briggs Ellsworth Easie barber

2023-1970 UNITED STATES POSTAL SERVICE OAKLAND PROCESSING AND DISTRIBUTION CENTER

1929 Smith T E ins
1955 Cab Cleaners
1920 Keysinger The
1935 Allene S Barber Shop
1935 1945 Chase S Barber Shop
1928 Lakesily Block Mission J L king parlor
1955-1943 Christ Holy Sanctified Church
1943 Watson Georgia maid R
1955 Golden Gate Key & Lock
1945 Philips Waffle Shop
1943 Oakhauser Road D Barbara USCG A
사업가 정신 Entrepreneurship **Big Four Whist Club**
1928 Low Pay red R

1945-1943 Hurt Eugene West End Recreation Parlor
1970 Lyons Eddie J
1970-1967 WALLACE MILTON H CHEVRON SERVICE STN
1930 Ruby J W & Sons CGRS & TOB
1975 Dining Car Cooks and Waiters Recreation Hall
1928 Cuddy Leo J May L Cigars
1925 Perrera Manuel CIGA S & TOB
1943 Smith Frank Dorothy clk R
1925 Ford E W Restaurant
1955-1945 Jones Charles E R
1935 Spike S Barber Shop
1943 Thornton Moses Norma E barber
1928 B Jas Cigars
1933 Williams Ralph C barber
1933 Sarille Sidney Cigars
1970-1955 Harvey's Tavern
1970 Alberry Yacht Sales
1933 Earl Ned Cigars
1933-1928 Armelli Heuro (Wio) Manuel drygds
1945 Cary Ray R
1920 West Oakland Candy Kitchen
1975 Esther S Breakfast Club & Cocktail Lounge
2017-1980 William Mabry 1928 Baxxs Bing
2000-1943 Singers Arcade & Cafe
1994 Esthers Liquors
1933 Jones Chas conly 1928 Irving Nettie K
1933 Dellum Cottrell E Billiards
1970-1955 Porter J Norman Mrs
1920 Lett & Fisher Cafe
1975-1938 Brotherhood of Sleeping Car Porters
1920 Cook Rosa Mrs. H
1943 Gray Oscar Cigars
1928 Dale Willette Pub Station
1933 Fano Geo G (Rebana) barber
1967 Harvey Liquors
1955 Rex Record Shop
1943-1928 Fakoury Fred A Addie maria home
1933 Johns Smoke Shop
1970-1967 BILL & NEALS SERVICE STATION
1933 Kournopakis Theros Shoe REPR
1943 Thomas Chas B Rosa tailor
1955-1945 Buy & Sell Store 1925 Exzelsior Clothing Co
1925 Pot Roast Restaurant
1962-1935 Pullman Liquor Store
1955 Yoshioka Kay R 1943 Alaine A J R
1967-1962 Perry's Barbecue Pit
1920 Golden West Meat MKT
1943 Harvey's Rex Club
1970 Brown Felix
1962-1955 Rex Club
1943 Burnette Rottit shoe shiner
1945-1920 Sandelin Drug Co (O H C and Mildred E Frisch)
1933 Oakhauser Road D Barbara USCG A
1962 Thomas Osomars
1970 Scoggins Sushe Lee

SEVENTH STREET

GUEST CITIES EXHIBITION

빅터 페레즈-아마도, 비나야 마니
토론토

도시에는 다양한 주체가 존재한다. 같은 도시 환경도 연령, 성별 등에 따라 다르게 받아들여진다. 특히 노인과 같은 사회적 약자에게 그라운드는 사회적으로나 물리적으로 다른 환경이 된다. 이 작품은 고령화가 진행되는 토론토시에서 도시가 노화를 어떻게 수용할 것인가에 대해 법과 제도의 개선을 통해 질문한다.

고령화가 진행 중인 토론토에는 15세 미만 인구보다 더 많은 노인이 살고 있다. 단독주택이 밀집된 지역에는 향후 6년 이내에 65세 이상의 사람들이 거주할 것으로 예상한다. 노인들을 위한 커뮤니티와 공공주택이 포화상태인 상황에서 고령 인구를 수용하기 위해서는 지역의 물리적인 구조와 구성을 검토해야 한다는 의미다.

빅터 페레즈-아마도, 비나야 마니는 노인과 같은 사회적 약자, 특히 성소수자 노인들에 주목해 고령화를 위한 새로운 주택 유형과 도시계획 지침을 제공하고자 한다. '선택된 가족' 개념으로 커뮤니티를 이루는 성소수자 고령자 그룹을 위해 정책, 법안을 새롭게 제안하고 나아가 그라운드의 새로운 디자인을 제안한다.

함께 나이 듦: 노인의 지역사회 계속 거주(AIP)를 위한 토론토의 포용적 전략

토론토 고령층의 주택 수요

토론토의 고령 인구는 빠르게 증가하고 있다. 현재 65세 이상 인구가 15세 미만 인구보다 더 많고, 캐나다 정부는 이 인구 격차가 2046년까지 거의 2배로 늘어날 것으로 예측하고 있다. 예측에 따르면 곧 단독주택 지구 거주민 대부분은 65세 이상 주민이 차지할 것이다. 또한, 토론토의 고령 인구 통계의 급격한 변화로, 토론토시는

필요한 지원주택 제공에 어려움을 겪고 있다. 예를 들어, 온타리오주 보건장기요양부 데이터에 따르면 토론토시는 장기 요양원 10곳과 지원주택 시설 9곳을 운영하며 총 72,000명을 수용할 수 있지만, 현재 대기 중인 고령자가 27,000명에 달한다. 은퇴자 커뮤니티와 지원형 공공주택(현재 수용 능력 포화상태)에 중대한 변화가 없는 한, 토론토시는 고령 인구의 새로운 요구를 수용하기 위해 이러한 지역의 물리적 구조와 구성을 다시 검토해야 할 것이다.

2SLGBTQI+(인디언 2개의 영혼, 레즈비언, 게이, 양성애자, 트랜스젠더, 퀴어, 인터섹스 등) 고령자 그룹은 고령자 포용적 주택이 부족한 경우 특히 취약하다. 일부 정보에 따르면 '커밍아웃' 고령자는 적절한 주거 옵션의 부족, 직원이나 동료 거주자로부터의 차별, 동성애 혐오 또는 트랜스포비아에 대한 두려움으로 인해 자신의 정체성을 숨겨야 한다고 느낄 수 있다.

이러한 문제를 해결하기 위해서는 노인의 기존 주택 또는 지역사회 계속 거주(Aging-in-place, AIP; Aging-in-community, AIC) 원칙에 맞는 개조 전략 등 새로운 주택 모델과 서비스가 필요하다. AIP는 개인이 선호하는 주택에 가능한 한 오랫동안 거주할 수 있도록 하고, AIC는 니즈 변화에 따라 주거 옵션과 위치를 유연하게 선택할 수 있게 함으로써, 선택된 가족 및 이웃과의 관계가 중요함을 강조하고 있다.

연방, 주, 지자체의 토지 사용 정책

캐나다의 주택 정책은 2SLGBTQI+ 노인의 특수한 사회 구조를 더욱 잘 고려해야 한다. 이들은 선택된 가족의 부양을 받는 경우가 많다. 이러한 가족은 부양 네트워크와 비공식적 돌봄에 필요한, 비생물학적 관계를 통해 형성된다. 인류학자 캐스 웨스턴이 주창한 '선택된 가족' 개념은 친가족으로부터 거절을 경험했을 수 있는 가까운 친구의 역할을 인정한다. 2SLGBTQI+ 고령자의 AIP를 위해, 캐나다는 안전하고 저렴한 주택과 공공부문의 서비스를 우선시하는 포용적인 정책을 수립해야 한다.

주택, 도시 서비스, 개방 공간 편의시설에 대한 책임은 궁극적으로 캐나다의 세 단위

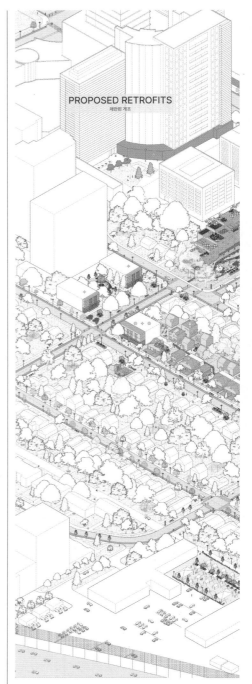

PROPOSED RETROFITS
제안된 개조

정부에서 모두 분담하고 있다.
(1) 연방: 국가주택전략, 캐나다 모기지 및 주택공사, 연방주택지원청, 국가주택위원회를 통해 주택에 대한 공공자금 지원 및 감독 역할을 담당한다. 2SLGBTQI+ 사무국과 캐나다 인권위원회는 성소수자에 대한 차별과

↑ <함께 나이 듦: 토론토를 위한 포용적 고령화 전략> 패널의 일부, 자료 제공: 빅터 페레즈-아마도, 비나야 마니
A part of 'Aging Together: Inclusive Aging-in-Place Strategies for Toronto', Courtesy of Victor Perez-Amado, Vinaya Mani

Aging Together: Inclusive Aging-in-Place Strategies for Toronto

Victor Perez-Amado, Vinaya Mani
Toronto

Cities teem with diverse inhabitants, and the same urban backdrop can be experienced uniquely based on factors such as age and gender. Particularly for marginalized demographics like the elderly, the urban terrain can offer a distinctive social and physical setting. This project delves into how Toronto, a rapidly aging city, has evolved in terms of policies and institutional structures to support its elderly population.

Toronto, which is witnessing an increase in its elderly population, now has more senior citizens than individuals under 15. Areas predominantly consisting of single-family homes are projected to predominantly house those aged 65 and over in the forthcoming six years. Given the rising number of communities for seniors and public housing projects, it's crucial to re-evaluate the physical infrastructure and layout of these neighborhoods to be more accommodating to the elderly demographic.

Victor Perez-Amado and Vinaya Mani seek to introduce innovative housing models and urban design guidelines that cater to the needs of the aging population, especially focusing on marginalized groups like the elderly and LGBTQ seniors. They present fresh legislative initiatives, policies, and even ground designs tailored for LGBTQ senior communities, anchoring their proposals on the idea of "chosen families."

Aging Together: Inclusive Aging-in-Place Strategies for Toronto

Understanding the Housing Needs of Toronto's Aging Groups

Toronto's aging population is growing rapidly. Currently, there are more people over the age of 65 than

under 15, a population disparity the Government of Canada predicts will almost double by 2046. Projections indicate that neighborhoods designated for single-detached homes will soon be predominantly occupied by people aged 65 and older. Furthermore, the rapid shift in Toronto's aging demographics causes difficulties for the city to provide the needed supportive housing: for example, based on data from the Ontario Ministry of Health and Long-Term Care, the City of Toronto runs ten long-term care homes and nine supportive housing facilities, which altogether maintain a capacity of 72,000 people; 27,000 older adults currently are waitlisted. Unless there is a significant shift towards retirement communities and supportive public housing (currently at capacity), the city will need to reconsider the physical structure and composition of these neighborhoods to accommodate the changing needs of its aging population.

Older adults who identify as 2SLGBTQI+, which stands for groups: Indigenous Two-Spirit, lesbian, gay, bisexual, transgender, queer, and intersex, are particularly affected by the lack of age-inclusive housing. Limited information suggests that "out" older adults may feel the need to hide their identity due to a lack of appropriate housing options and fear of discrimination, homophobia or transphobia from staff or fellow residents.

To address these issues, new housing models and services are necessary, including retrofitting strategies that align with the principles of aging-in-place and aging-in-community. Aging-in-place allows individuals to stay in their preferred homes for as long as possible, while aging-in-community offers flexibility in housing options and locations based on evolving needs, emphasizing the importance of chosen family and connections within the neighborhood.

Federal, Provincial and Municipal Land Use Policies

Canada's housing policy should better consider the unique social structures of 2SLGBTQI+ older adults, who often rely on chosen families for support. These families are formed through

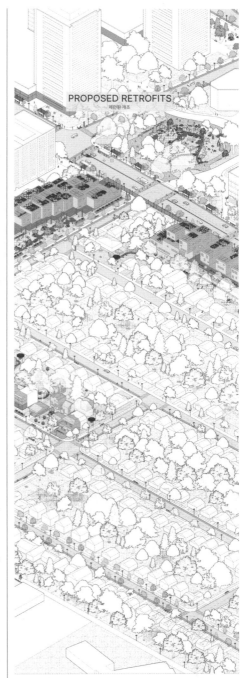

PROPOSED RETROFITS
제안된 개조

non-biological relationships essential for support networks and informal caregiving. The concept of chosen family, introduced by anthropologist Kath Weston, recognizes the role of close friends who may have experienced rejection from their biological families. In order to facilitate aging-in-place

관련된 문제를 감독한다.

(2) 주 정부: 주택 공급업체를 규제하고 자금을 제공하며, 일부 지역에서는 공공주택을 조성하고 관리하는 주택 당국에 대한 책임을 진다.

(3) 시(토론토): 토지용도 지정법을 관할하며, 일부 지역에서는 공공주택 관리를 담당한다.

전시 가이드

본 전시의 목적은 토론토의 고령 인구, 특히 2SLGBTQI+를 중심으로 한 니즈를 파악하고, AIP 및 AIC를 위한 혁신적인 주택 및 도시계획 지침을 제공하는 것이다.

후면: 전시의 후면 패널과 영상은 토론토의 주택, 공공영역 서비스, 개방 공간 편의시설 가용성과 현황이라는 세 가지 핵심 요소를 다루고 있다.

전면: 토론토의 윌로우데일-노스요크 지역은 인구의 상당수가 노인이지만 이들의 니즈를 위한 인프라가 부족해, 미시적인 수준의 변화가 논의되고 있다. 예를 들면, 주택 개조, 공공영역 개선, 서비스 향상, 개방 공간 편의시설, 토지 이용 정책 제안 등이다. 이러한 개입은 건축 환경을 개선하고, 필수 편의시설에 대한 접근성을 높이며, 2SLGBTQI+ 커뮤니티를 포함한 고령자의 AIP를 지원하는 것을 목표로 한다.

빅터 페레즈-아마도는 토론토 메트로폴리탄 대학교 도시/지역계획학부의 조교수로, 토론토 대학교에서 근무했다. 하버드 디자인 대학원을 졸업하고 건축설계와 도시설계에 대한 교육을 모두 받은 페레즈-아마도의 연구는 계속거주(AIP), 장기 요양 시설의 변화, 다세대 주택 등에 초점이 맞춰져 있는데, 특히 성소수자 커뮤니티에 대한 연구가 중점적이다. 주요 프로젝트로는 래스롭 커뮤니티와 렉싱턴 브룩헤이븐이 있다. 또한, 그의 작품은 '우길 정글(Woggle Jungle)' 및 '캐벌케이드(Cavalcade)'와 같은 참여형 설치 미술로도 유명하다. 하버드 클리포드 윙 상과 ASLA 영예상 등 여러 상을 수상했다.

게스트시티전

for 2SLGBTQI+ older adults, inclusive policies that prioritize safe, affordable housing and public realm services are needed in Canada.

Responsibility for housing, urban services and open space amenities is ultimately shared amongst all three levels of government in Canada.

(1) Federal: Provides national funding and oversight for housing through the National Housing Strategy and Canadian Mortgage and Housing Corporation, the Federal Housing Advocate and the National Housing Council. The 2SLGBTQI+ Secretariat and the Canadian Human Rights Commission oversee issues relating to discrimination against 2SLGBTQI+ individuals.
(2) Provincial: Regulate and provide funding to housing providers and, in some jurisdictions, are responsible for housing authorities which create and administer public housing.
(3) Municipal (Toronto): Responsible for Zoning Bylaws and, in some jurisdictions, for administering public housing.

The exhibition aims to understand the needs of Toronto's aging population, with a focus on 2SLGBTQI+ individuals and provides innovative housing and city planning guidelines that support aging-in-place and aging-in-community.

Back: The exhibition's back panels and video examine three key factors: the current availability and conditions of housing, public realm services, and open space amenities in Toronto.

Front: Micro-level changes are being proposed for the Willowdale-North York neighborhood in Toronto, where a significant population of older adults reside but lacks sufficient infrastructure to meet their needs. These proposed changes include housing retrofits, public realm improvements, enhanced services, open space amenities, and land use policy recommendations. These interventions aim to improve the built environment, increase access to essential amenities, and support aging-in-place for older adults, including those from the 2SLGBTQI+ community.

Victor Perez-Amado, an assistant professor at Toronto Metropolitan University's School of Urban and Regional Planning, previously served at the University of Toronto. Trained as an architect and urban designer, he boasts a distinguished academic background from Harvard University Graduate School of Design. Perez-Amado's research delves into aging in place, the transformation of long-term care facilities, and multigenerational housing, especially in LGBTQ2S communities. Additionally, he's known for interactive public installations like "Woggle Jungle" and "Cavalcade." Perez-Amado has received several awards, including The Harvard Clifford Wong Prize and an ASLA Honor Award.

대규모 공원의 기능을 개선하고자 할 때
개발의 균형은 어떻게 이룰 수 있을까?
200년 역사를 가진 부다페스트의 도심
공원 '시티 파크'는 녹지와 휴식 기능을
개편하고 아울러 수백 년 된 제도적
틀을 개선하고자 한다. 이를 위해 전통을
존중하면서도 21세기에 적합한 재생
방식을 모색한다.

건축물들은 공원 내 녹지를 훼손하지
않기 위해 기존 건물과 여백을 활용하고
건물의 높이가 숲의 높이를 넘지 않도록
지하를 활용한다. 120년 된 미술관의
리노베이션부터 소우 후지모토의
하우스 오브 뮤직 헝가리가 지어졌고 곧
사나(SANAA)가 설계한 신 국립미술관이
완공될 예정이다.

리젯 부다페스트는 공원의 활성화를
위해 문화시설을 조성하고 세계적인
건축가의 작업을 선보이며 녹지와 결합한
문화 공원의 조성 과정을 보여주고 있다.

유럽에서 가장 복잡한 문화 지구가
부다페스트에 조성되고 있다. 2011년에
시작된 리젯 부다페스트 프로젝트로,
현재 유럽 최대 규모의 문화 및 도시 개발
사업이다. 이 프로젝트는 약 30만 평 규모의
'시티 파크'를 복합 개발하는 것을 목표로
하며, 공원 녹지 및 휴식 기능을 개편하고
확장함은 물론, 수백 년 된 제도적 틀을
개선하는 일도 포함한다.

'시티 파크'는 박물관, 전시관, 동물원,
수영장, 아이스링크, 서커스 등 다양한
휴식 공간을 제공하는 200년 역사를 가진
독특한 도심 공원이다. 리젯 프로젝트
덕분에 해당 부지는 전통을 존중하면서도
21세기 기준에 적합한 방식으로 재생되고
있다. 이 프로젝트의 일환으로 120년 된
웅장한 미술관이 리노베이션되었고, 소우
후지모토(Sou Fujimoto)가 구상한 하우스

오브 뮤직 헝가리, 헝가리 건축가 마르셀
페렌츠(Marcel Ferencz)가 설계한 민족
박물관이 지어졌다. 프리츠커 상을 수상한
일본 건축가 사나(SANAA)가 설계한 신
국립미술관도 가까운 시일 내에 완공될
예정이다.

타마스 베그바르는 리젯 부다페스트의
콘텐츠 개발을 담당하는 부대표이다. 그는
2015년에 리젯 부다페스트에 합류하여
IT 팀과 영업 부서를 담당하고 있다. 리젯
부다페스트는 유럽에서 가장 규모가
크고 복잡한 문화 도시 개발 프로젝트로,
부다페스트에 위치한 100헥타르 규모의
도시 공원을 종합적으로 개발하는 것을
목표로 한다.

How can urban development be harmonized with the preservation and enhancement of a historic park? City Park, a revered 200-year-old green oasis in Budapest, is at the crossroads of rejuvenating its lush landscapes and recreational features while simultaneously modernizing its long-standing institutional foundation. The architects sought a rejuvenation strategy that melds reverence for the past with contemporary needs.

To safeguard the park's verdant expanses, the design approach leveraged existing structures and peripheral areas, and looked below ground level to ensure that new edifices did not overshadow the tree canopy. This vision encompassed projects ranging from the restoration of a century-old art museum to the inception of SOU Fujimoto's House of Music Hungary. Moreover, the soon-to-be-unveiled National Gallery, a masterpiece by SANAA, adds to this tapestry of architectural brilliance.

The rejuvenation project, dubbed LIGET BUDAPEST, has birthed an array of cultural hubs, flaunted the genius of globally renowned architects, and epitomized the synthesis of a verdant park with cultural landmarks.

Europe's most complex cultural quarter is being built in Budapest. Launched in 2011, the Liget Budapest Project is now Europe's largest cultural and urban development program. The project aims to comprehensively develop the 100-hectare City Park, including the renewal and expansion of the park's green area and recreational functions as well as its centuries-old institutional framework.

The City Park is a unique urban park with a 200-year-old history offering a wide range of recreational opportunities, including museums and exhibition halls, a zoo, a bathing complex, an ice rink, and a circus. Thanks to the Liget project, this part of the city is being regenerated in a way that respects tradition, but meets 21st-century standards. Among other elements, in the framework of the project the imposing 120-year-old Museum of Fine Arts were renovated, the House of Music Hungary envisioned by Sou Fujimoto and the Museum of Ethnography designed by Hungarian architect Marcel Ferencz were built, and the New National Gallery, designed by Pritzker Prize-winning Japanese architect SANAA will also be implemented in the near future.

Tamás Végvári is the deputy-CEO responsible for content development of the Liget Budapest. He joined the Liget Budapest team in 2015, and has been responsible for (programming of the project, its cultural content,) the IT team and the Department of Sales. The Liget

Budapest is currently Europe's largest-scale and most complex cultural urban development project. It is aimed at the comprehensive development of the 100-hectare City Park in Budapest.

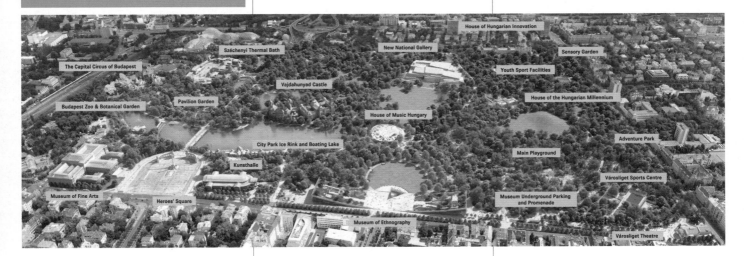

↑ <친환경, 문화 및 엔터테인먼트: 부다페스트 중앙 공원의 전면적인 리뉴얼> 패널의 일부, 자료 제공: 리젯 부다페스트
A part of 'Green, Cultural and Entertaining: The total renewal of the Central Park of Budapest', Courtesy of Liget Budapest

메트로폴 파라솔의 빛:
도시 영혼의 어포던스와 전유

위르겐 마이어 앤 파트너스
세비야

4

도시의 강렬한 랜드마크는 자체의 형태보다 시민들의 활용을 통해 파급력이 확산하기도 한다. 세비야의 엔카르나시온 광장에 메트로폴 파라솔이 들어선 지 11년이 지난 지금, 이 랜드마크는 레저, 스포츠, 종교, 소셜 미디어, 음악과 마케팅, 정치 등 전방위적으로 활용, 소비되고 있다.

구시가지의 중심부를 다양한 도시 활동을 위한 복합적인 장소로 재탄생시킨 이 목재 구조물의 이미지는 이제 고양이 사료 광고에서도 그 이미지를 찾아볼 수 있을 정도다. 위르겐 마이어 앤 파트너스는 메르토폴 파라솔이 어떻게 도시의 사회적 잠재력과 도시 활동을 활성화하고 있는지, 또 어떻게 도시의 상징성을 획득하고 친근한 배경으로 소비되고 있는지, 다양한 이미지와 영상을 수집해 펼쳐낸다. 이는 도시의 공공공간을 조성할 때 그 안에서 펼쳐질 시민들의 활동을 어떻게 끌어내야 하느냐는 점에서 랜드마크의 역할을 보여준다.

메트로폴 파라솔은 세비야의 새로운 아이콘 프로젝트로, 스페인에서 가장 매혹적인 문화 중심지인 세비야의 역할을 명확히 드러내는 상징적인 장소이다. 메트로폴 파라솔은 엥카르나시온 광장이 현대 도시의 새로운 중심지가 될 수 있는 잠재력을 탐색한다.

1996년 베를린에서 설립된 위르겐 마이어 앤 파트너스는 국제적으로 인정받는 건축사무소이다. 건축, 커뮤니케이션 및 기술의 교차를 중시하는 이들의 프로젝트는 도시계획부터 혁신적인 설치물까지 다양한 범위에 걸쳐 있다. 이들의 접근 방식은 인체, 기술, 자연 간의 시너지 효과를 강조한다. 2014년에는 파트너인 안드레 산터와 한스 슈나이더를 영입하여 회사를 확장했다. 주목할 만한 작품으로는 스페인 세비야의 메트로폴 파라솔과 조지아의 다양한 사회기반시설 프로젝트가 있다.

The Radiance of Metropol Parasol: Affordances and appropriations of an urban soul

4

J. Mayer H. and Partners
Seville

Urban landmarks often resonate most profoundly not just through their architectural allure, but through the myriad ways they are utilized. A little over a decade since the Metropol Parasol graced Seville's Plaza de la Encarnacion, its influence has permeated various facets of daily life - from leisure and sports to religion, music, and even politics.

This timber-clad marvel, which revitalized the epicenter of the Old Town into a multifaceted urban hub, has found its visage even in unlikely places like cat food advertisements. J. MAYER H. and Partners have curated a diverse collection of images and footage, painting a vivid tapestry of how the Metropol Parasol not only galvanized urban vibrancy but has also etched itself as a symbolic urban motif. This narrative underscores the quintessential role of iconic structures in molding urban communal arenas and fostering engagement with the activities they host.

"Metropol Parasol" is the new icon project for Sevilla - a place of identification and to articulate Sevillas role as one of Spains most fascinating cultural destinations. "Metropol Parasol" explores the potential of the Plaza de la Encarnacion to become the new contemporary urban centre.

Founded in 1996 in Berlin by Jürgen Mayer H., J. MAYER H. and Partners is an internationally recognized architectural firm. Specializing in the intersection of architecture, communication, and technology, their projects range from urban planning to innovative installations. Their approach emphasizes the synergy between the human body, technology, and nature. In 2014, the firm expanded with the addition of partners Andre Santer and Hans Schneider. Notable works include the Metropol Parasol in Seville, Spain, and various infrastructural projects in Georgia.

북유럽의 지속 가능한 도시
(덴마크 건축센터)
노르딕 연합

코케달, 헬싱키, 코펜하겐, 트론하임

UN 2030 의제는 세계 도시의 심각한 문제 해결을 위한 프레임워크의 하나로 '지속 가능한 도시와 지역사회'를 꼽고 있다. 이를 전적으로 수용하고 있는 북유럽 국가들은 이 지속 가능성에 대한 여러 프로젝트를 적극적으로 추진하고 있다. 이번 전시에서는 유럽 북부의 북유럽 국가 중 덴마크, 핀란드, 노르웨이의 사례를 소개한다.

홍수 문제를 해결하기 위해 조경 계획을 기반으로 빗물을 관리하는 광범위한 해결책을 모색한 코펜하겐 코케달 마을, 주차장의 옥상을 공간과 야외 체육관으로 활용해 멋진 경관을 시민들과 나누는 코펜하겐의 파크 앤 플레이 프로젝트, 호숫가 사우나라는 전통적인 방식으로 작은 섬의 수변에 만든 헬싱키의 공공 사우나가 소개된다. 또한, 황폐한 공업단지였던 일라달렌에서 오래된 수로를 활용해 자연을 회복한 노르웨이 트론하임 일라 사례와 건물 옥상에 녹지와 텃밭을 조성하고 파사드에 식물을 재배하는 방법을 모색한 헬싱키 야트카사리의 아파트를 소개한다.

북유럽 국가는 스웨덴, 노르웨이, 핀란드, 아이슬란드, 덴마크를 비롯해 그린란드, 페로 제도, 올란드 등 북유럽에 위치한 국가들로 구성되어 있다.

전 세계 도시는 노인 고독사부터 도시 홍수, 대기오염에 이르기까지 심각한 공통의 문제에 직면해 있다. 유엔 의제 2030은 이러한 문제를 해결하기 위한 포괄적인 프레임 워크로서 도시가 직면한 시급한 문제들의 해결책을 제시한다. 이 의제에 명시된 지속 가능한 개발 목표(SDGs) 중 11번째 목표인 '지속 가능한 도시와 지역사회'는 지속 가능한 개발을 달성하기 위해 도시와 지역사회가 중추적인 역할을 수행해야 한다는 점을 강조한다. 북유럽

도시들이 제안하는 해결책은 지속 가능한 개발목표(SDGs)의 11개 목표 너머의 다른 수많은 목표들과 복합적으로 연결되어 있다는 점을 인지해야 한다. 이처럼 북유럽 국가들은 유엔 의제 2030을 전적으로 수용하고 있으며, 그 목표를 달성하기 위해 적극적으로 노력하고 있다.

북유럽 국가들은 지속 가능한 개발 목표의 실현을 위해 다양한 해결책을 개발하고 있다. 건강, 이동성, 탄소중립, 순환 경제, 회복력 등의 영역에서 건축가와 엔지니어들은 혁신적인 프로젝트를 진행하고 있다. 또한 북유럽 국가들은 이러한 여정을 통해 공통의 문제를 직면한 다른 국가들에게 영감을 주고 함께 동참할 수 있는 기회를 제안한다.

이번 전시는 북유럽의 도시들이 제안하는 혁신적인 아이디어를 소개하고자 한다. 전시를 통해 관람객들이 지속 가능한 미래에 대한 영감을 받고, 이러한 공동의 노력에 동참하는*계기가 되기를 기대한다.

노르딕 연합의 '노르딕 지속 가능한 도시'는 지속 가능하고 살기 좋은, 스마트한 도시를 위한 북유럽만의 방법론을 촉진하기 위해 고안된 핵심적인 프로젝트이다. 2050년까지 전 세계 인구의 66%가 도시에 거주한다는 예상에 따라 급속한 도시화에 따른 도시 문제를 혁신적으로 해결할 방법을 모색하고자 한다.

코케달의 기후변화: 코케달, 덴마크
파크 앤 플레이: JAJA 아키텍츠, 코펜하겐, 덴마크
론나 사우나: OOPEAA MFA, 헬싱키, 핀란드
일라베켄, 수변 휴식공간: 일라, 트론하임, 노르웨이
가장 친환경적인 아파트 단지: 헬싱키, 핀란드

Nordic Sustainable Cities (Danish Architecture Center) [5]

Nordic Union
Kokkedal, Copenhagen,
Helsinki, Trondheim

The UN's 2030 Agenda spotlights "sustainable cities and communities" as a pivotal strategy to tackle pressing urban challenges worldwide. In alignment with this vision, Nordic nations - notably Denmark, Finland, and Norway - have championed a plethora of sustainability endeavors. This exhibition unveils such exemplary initiatives from these northern European countries.

Highlighted projects include Copenhagen's Kokkedal Village, an innovative approach that harnesses landscape planning to counteract flooding through comprehensive stormwater management. In the same city, the Park and Play initiative transforms parking garage rooftops into outdoor gymnasiums, providing residents with panoramic views of the urban expanse. Helsinki introduces a public sauna, meticulously erected along the shoreline of a quaint island, reminiscent of traditional lakeside saunas. Trondheim, Norway, showcases Ila, an initiative that breathes life back into Iladalen, a previously desolate industrial sector, by revitalizing an ancient watercourse. Lastly, in Helsinki's Jatkasari district, an avant-garde apartment complex stands as a testament to urban greening, with its rooftops adorned with lush gardens and its facades draped in verdant plant life.

The Nordic countries are situated in Northern Europe and consist of Sweden, Norway, Finland, Iceland and Denmark– including the associated territories Greenland, The Faroe Islands and Åland. These examples of Nordic city ideas can be found in Denmark, Finland, and Norway.

Across the globe, cities face significant and shared challenges, ranging from loneliness among the elderly to urban floods and air pollution. To address these issues, the UN Agenda 2030 serves as a comprehensive framework, offering solutions to many of these pressing concerns. Among the sustainable development goals outlined in the agenda, Goal 11, titled "sustainable cities and communities," highlights the pivotal role played by cities and communities in achieving sustainable development. However, it is essential to recognize that urban solutions extend beyond Goal 11 and are interconnected with numerous other goals.

The Nordic countries wholeheartedly embrace the UN Agenda 2030 and are actively dedicated to fulfilling its objectives. They have already developed solutions that contribute to the realization of the Sustainable Development Goals (SDGs). Within the domains of health, mobility, low carbon initiatives, circular economy, and resilience, Nordic architects and engineers are diligently working on innovative projects.

Embarking on a sustainability journey, the Nordic countries aim to inspire and encourage others to join them in their efforts. Through this exhibition, we showcase some of the groundbreaking solutions being developed in the Nordics, inviting you to be inspired and become a part of our collective pursuit towards a sustainable future.

Nordic Sustainable Cities by Nordic Union is a pivotal initiative designed to champion Nordic solutions for sustainable, liveable, and smart cities. As the world witnesses rapid urbanization, with an estimated 66% of its population to inhabit urban areas by 2050, the demand for innovative urban solutions grows.

Klimatilpasning Kokkedal:
Kokkedal, Denmark
Park'n'Play: JAJA Architects,
Copenhagen, Denmark
Lonna Sauna: OOPEAA MFA,
Helsinki, Finland
Ilabekken, recreational area along river:
Ila, Trondheim, Norway
The Greenest Block of Flats:
Helsinki, Finland

How can climate adaptation create more liveable cities?

A beatiful graphic frieze invites poeple to follow the history of the Copenhagen habor all the way to the top of the roof, where the view is bound to impress!

With less space in our cities, we need buildings to be versatile, not monofunctional. Park'n'Play is not just a typical car park but also a playground and outdoor gym. The design is playful and filled with colors - inviting both grown-ups and children to engage in the physical activities while also providing facilities for more dedicated training programs.

Multifunctional buildings make better use of costly building sites

Old Nike sneakers and car tires are turned into pavement

Park'n'Play combines the static function of a car park with an invitation for an active lifestyle. Located on the rooftop of the car park-24 meters above ground-is a recreational area with a view of the horizon, often reserved for the privileged few.

A free gym that attract visitors and locals

Project name: Park'n Play / Konditaget Lüders
Client: By & Havn
Place: Copenhagen, Denmark
Year: 2014-2016
Companies: JAJA Architects, 1a byg, Søren Jensen ingeniører, Rama Studio
Link: www.ja-ja.dk

个 파크 앤 플레이, JAJA 아키텍츠, 2016
Park'n'Play, JAJA Architects, 2016

How do we bring people together?

All Finns have the experience of a lakeside sauna imprinted in their hearts. In the times of urbanisation, sauna culture was rooted in the cities as well – but was later forgotten. Helsinki's recent revival of public saunas combines the two traditions.

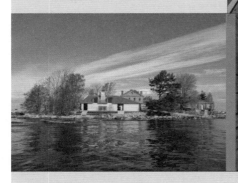

The small Lonna Island outside of Helsinki was, until a few years ago, occupied by the Finnish army. As the military left, a new public sauna was commissioned. The handcrafted log building is part of the continuum of the tradition of public saunas in Finland and of the newly revived urban sauna culture. On the border between city and nature, Lonna Sauna offers views of both the city with its historical harbour and the archipelago all the way to the open sea. It creates a meeting place where people of all ages and backgrounds come together.

Less CO² – due to the use of wood

The Sauna stimulates urban life – creating business opportunities for shops

It brings people of all ages together!

Project name: Lonna Sauna
Client: Governing Body of Suomenlinna
Place: Helsinki, Finland
Year: 2017
Companies: OOPEAA / Anssi Lassila
Link: www.oppeaa.com

How can we bring nature back into cities?

Open water flow gave room for fluctuating water quantities, thus preventing possible flooding.

Birdlife reappeared -and the trout returned.

The river Ilabekken in Trondheim, Norway, had been sealed underground in a piping system from 1910-1960. It was not before a new road was due in 1990, that the municipality again considered the advantages of an open running river stream. Different zones have been developed along the river, from canals down in the city centre, to green parks further up, ending in a forestry vegetation at the top.

An old water system became a lush corridor, combining the city with the nature, thus changing Iladalen from a depraved industrial zone, to a well-functioning recreational area.

The growth in biological diversity in the area has been immense, with additional reduction in noise level and improved temperature regulation.

Reduction in noise level and improved temperature regulation.

Project name: Ilabekken, recreational area along river
Client: Statens Vegvesen, Trondheim Municipality
Place: Ila, Trondheim, Norway
Year: 2005 - 2008
Companies: Multiconsult AS, Asplan Viak AS, Reinertsen Anlegg AS, Reinertsen Anlegg AS, Solrunn Roness, Stefan Christiansen
Link: www.multiconsult.no

↑ 론나 사우나, OOPEAA MFA, 2017
Lonna Sauna, OOPEAA MFA, 2017

↑ 일라베켄: 수변 휴식공간, 2008
Ilabekken, recreational area along river, 2008

How can climate adaptaion create more liveable cities?

The town of Kokkedal, north of Copenhagen, was facing acute problems with cloudbursts. With the largest climate adaptation initiative in Danish history, they have both solved problems with flooding and created a more attractive city.

Kokkedal Climate Adaptation contains an extensive catalogue of solutions for landscape based stormwater management. The main strategy is to always work with dual-use – being able to handle water when it rains while creating spaces for play and recreation when the sun is shining.
The water is drained from the potentially flooded parts of the city through pools where the water is cleaned and used for community gardens and playgrounds. The projected was nominated for the World Architecture Festival Award in 2018.

A heightened sense of security & improved urban life – among the citizens

Greater biodiversity

Cheaper to handle water over ground – rather than laying new pipes

Project name: Klimatilpasning Kokkedal
Client: Fredensborg Municipality
Place: Kokkedal, Denmark
Year: 2011–2018
Companies: Schønherr, Rambøll
Link: www.klimatilpasningkokkedal.dk

How do we add green spaces to a densely built city?

More people are moving into cities – forcing cities to become more and more compact. We need new innovations to ensure green areas within the city. The Greenest Block of Flats experiments with rooftop gardens and growing plants on the facades.

Plants absorb pollution and purify air

Roof terraces and gardens create social activities

The Greenest Block of Flats in the new Jätkäsaari district in Helsinki explores how to incorporate green areas and allotment gardens on residential building rooftops and growing plants on the facades. The project has an impact on urban runoff, energy efficiency and a positive effect on the sense of happiness and community among the residents. The building's appearance will be developing over the years as the vegetation takes over, perhaps in unpredictable ways.

Creates resilience against climate change

Project name: The Greenest Block of Flats
Client: TA–Rakennuttaja Oy
Place: Helsinki, Finland
Year: 2017
Companies: Talli Architecture & Design, LOCI Landscape Architects, Helsinki University Urban Ecology Research Group
Link: www.talli.fi

↑ 코케달의 기후변화, 2018
Klimatilpasning Kokkedal, 2018

↑ 가장 친환경적인 아파트 단지, 2017
The Greenest Block of Flats, 2017

브리지 BRIDGE

Lanes

한강로 지명
The Han-Gang Intertwined Tamsle

Mangwon Hangang Park
망원한강공원

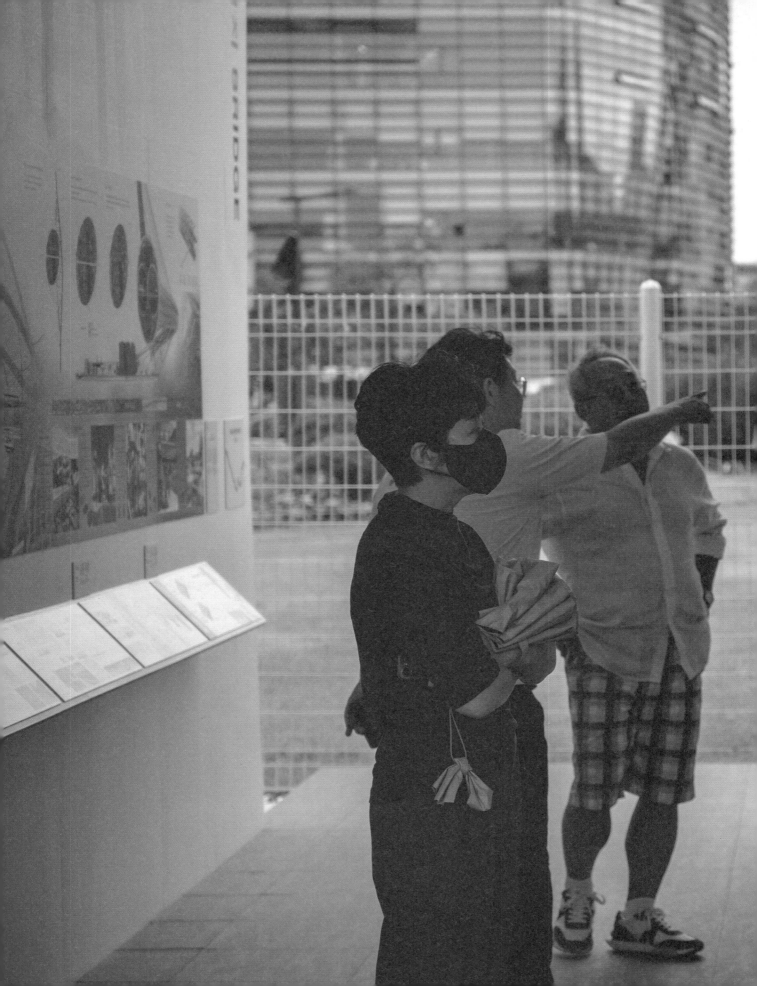

글로벌 스튜디오

GLOBAL
STUDIOS

레이프 호이펠트 한센

메가시티의 연결

전 세계 30개 대학이 설계한 65개의 교량 건축으로 구성한 '메가시티의 연결'은 단순한 건축 프로젝트 모음이 아닌 우리 도시의 미래를 바꾸겠다는 교수와 젊은 학생들의 의지를 보여주는 증거다. 참가 대학은 한강에 위치한 세 곳의 부지를 교량 설계를 위한 중점 지역으로 지정 받았다. 첫 번째 부지는 노을공원 인근, 두 번째 부지는 노들섬 인근, 세 번째 부지는 서울숲 인근이다. 각 교량(Bridge)의 설계는 지리적 경계를 초월해 지속 가능성과 도시 회복력에 대한 글로벌 대화에 기여하는 문화, 아이디어, 열망 사이의 다리인 통합을 상징한다.

'메가시티의 연결'은 미래의 메가시티를 정의하는 복잡한 도전 과제를 다루고 있다. 설계된 교량은 단순히 한강을 물리적으로 연결하는 것을 넘어 우리 도시가 미래에 필요로 하는 다각적인 솔루션을 구현한다. 이 프로젝트를 통해 우리는 전통적인 건축의 경계를 넘어 도시계획, 사회 통합, 생태 보존, 기술 혁신에 대해 탐구한다.

전례 없는 도시화로 인해 전 세계 도시는 상호작용과 지역사회 참여를 장려하는 집합적 공간의 필요성을 해결하기 위해 고심하고 있다. 전시된 교량은 설계와 목적이 잘 어우러진 우수 사례로 소프트 트래픽, 사회적 융합, 예술적 표현, 문화 교류를 위한 플랫폼을 제공한다. 이때 교량은 단순한 기능적 통로가 아니라 연결의 촉매제 역할을 하고 메가시티의 사회적 구조에 활력을 불어넣는 활기찬 장이 된다.

전시에서는 공원과 그린벨트를 교량 구조에 통합하여 울창한 녹지 공간을 반영한 디자인을 볼 수 있다. 이 프로젝트들은 도시 환경 속에서 자연의 본질적인 역할에 대해 이야기하며, 시민들이 번잡한 도시 생활에서 피난처를 찾을 수 있도록 한다. 교량을 통해 한강은 더 이상 장벽이 아니라 평온과 휴식의 오아시스를 엮어내는 실이 된다.

도시 확장으로 인해 종종 가려지는 생물 다양성 문제가 '메가시티의 연결'에서 중요한 부분을 차지한다. 일부 디자인은 야생동물의 통로와 서식지를 교량 구조에 통합해 인간이 만든 환경과 자연계의 공존을 도모한다. 이러한 교량은 도시화를 위해 생물 다양성을 희생시킬 필요가 없으며, 오히려 생물 다양성의 회복을 촉진할 수 있다는 사실을 보여주는 살아있는 증거가 된다.

깨끗한 물과 물 규제에 대한 메가시티의 갈증은 최첨단 집수 및 정수 시스템을 교량 구조에 통합한 혁신적인 설계를 통해 해결된다. 이러한 디자인은 물 부족 문제를 해결해야 하는 시급성을 반영해 교량을 생명선으로 변모시키고 도시 경관의 중심부에 깨끗한 물을 조절하고 공급하는 총체적인 솔루션을 제안한다.

로컬 식량 확보를 위해 새롭게 떠오르는 도시 농업은 이러한 비저너리 디자인 (visionary designs)에서 중요한 위치를 차지한다. 교량은 농작물 재배와 수직 정원, 수경 재배 시설 등을 위한 비옥한 땅이 되고 농업과 도시가 조화를 이루며 메가시티의 생계를 보장하는 동시에 지역 사회와 식량 공급원을 직접 연결하는 역할을 한다.

오염 수준이 높아지는 상황에서 가장 중요한 관심사인 대기질은 전시에서 혁신적인 해결책을 찾을 수 있다. 이 교량에는 친환경 기술을 적용하여 오염을 완화하고 도시 거주자의 웰빙을 개선하는 데 도움이 되는 깨끗한 공기 통로 역할을 한다. 이러한 디자인은 건축이 삶의 질을 향상시키는 원동력이 될 수 있으며, 대도시 주민의 건강에 적극적으로 기여할 수 있음을 강조한다.

'메가시티의 연결'은 건축적 추측을 초월해 희망과 혁신, 도시를 회복력 있고 지속 가능하며 포용적인 공간으로 변모시키겠다는 공통된 의지를 담고 있다. 서울 한강을 가로지르는 미래의 잠재적 교량을 위한 이 프로젝트는 예술적 표현을 넘어 대화의 촉매제이자 행동의 발판이며 가능성의 지표이다.

Leif Høgfeldt Hansen

BRIDGING THE MEGACITY

Bridging the Megacity is a testament to the power of human creativity and collaborative vision. Comprising 65 architectural designs of bridges from 30 universities worldwide, this exhibition is more than a collection of architectural projects; it is a testament from professors and young students to the shared determination to reshape our urban future. The universities have been given three sites on the Han River as their focus points for the design of bridges. The first site is near Noeul Park, the second site is near Nodeul Island, and the third site is near Seoul Forest. The design for each bridge symbolizes unity, a bridge between cultures, ideas, and aspirations, transcending geographical borders to contribute to a global dialogue on sustainability and urban resilience.

Bridging the Megacity addresses the complex web of challenges that define the modern megacity of tomorrow. The designed bridges are not just physical connections over the Han River; they embody the multifaceted solutions that our cities demand for the future. We step beyond traditional architecture's boundaries and delve into urban planning, social cohesion, ecological preservation, and technological innovation.

In this era of unprecedented urbanization, cities worldwide grapple with a pressing need for collective spaces that foster interaction and community engagement. The showcased bridges exemplify the fusion of design and purpose, offering platforms for 'soft traffic', social convergence, artistic expression, and cultural exchange. These bridges are not just functional conduits; they are vibrant arenas that catalyze connections and invigorate the social fabric of the megacity.

In the exhibition, we witness designs incorporating lush green spaces, seamlessly integrating parks and green belts into the bridge's structure. These projects speak to the essential role of nature in urban environments, where urbanites can seek refuge in bustling city life. Through these bridges, the Han River is no longer a barrier; it becomes a thread weaving together vibrant oases of tranquility and respite.

The issue of biodiversity, often overshadowed by urban expansion, takes center stage in "Bridging the Megacity." Some designs introduce wildlife corridors and habitats integrated into the bridge's structure, fostering coexistence between the human-built environment and the natural world. These bridges stand as living testimonies to the fact that urbanization need not come at the cost of biodiversity; it can catalyze its rejuvenation.

The megacity's thirst for clean water and water regulation is met head-on by innovative designs that incorporate cutting-edge water collection and purification systems into the very fabric of the bridges. These designs mirror the urgency of addressing water scarcity, proposing holistic solutions that transform bridges into lifelines, and offering to regulate and deliver clean water to the heart of the urban landscape.

Urban farming, an emerging imperative for securing local food production, takes center stage in some of these visionary designs. The bridges become fertile ground for cultivating crops, vertical gardens, and hydroponic installations. They epitomize the harmonization of agriculture and urbanity, ensuring the megacity's sustenance while forging a direct connection between the community and its food sources.

Air quality, a pivotal concern in the face of rising pollution levels, finds innovative solutions within the designs showcased. The bridges incorporate green technologies, acting as conduits for clean air corridors that help mitigate pollution and improve the well-being of urban dwellers. These designs underscore that architecture can be a driving force for improving the quality of life, actively contributing to the health of the megacity's inhabitants.

Bridging the Megacity transcends architectural speculation. It embodies hope, innovation, and a shared commitment to transforming our cities into resilient, sustainable, and inclusive spaces. These projects for potential future bridges crossing the Han River of Seoul are more than artistic renderings; they are catalysts for dialogue, springboards for action, and beacons of possibility.

귀가

제4회 서울도시건축비엔날레를 통해 서울은 다시 한번 자연환경과 연결된 도시로의 도약을 시도할 것이다. 서울 곳곳에서는 전통과 현대를 모두 포용하기 위한 대규모 및 세분화된 개발이 난립하고 있으며, 이로 인해 도시와 주민, 자연환경 간의 단절이 일어나고 있다. 이 프로젝트는 새로운 개발 계획을 늘리기보다는 기존 구조물의 재사용을 통해 미래에 다가가는 친환경 고밀도 스마트 시티를 구상한다. 우리는 뛰어난 회복력과 유연성을 갖춘 도시로의 발전을 위해 전통과 현대적 원칙을 연결하는 유기적이고 탄력적인 개발 프레임워크를 제안하여 인간과 자연의 재연결을 추구한다.

교수: 애드리안 카터, 브라이언 토요타
학생: 젬마 보라, 라라 다멜리안, 이모젠 배리-머피

리버스케이프 서식지

이 프로젝트는 대한민국 한강변의 거주지를 탐구한다. 2주간의 여정에는 현장 분석, 워크숍, 지역사회 참여가 포함된다. 한강의 역동적인 경관은 교통, 주거, 생태, 문화를 아우르고 있다. 이는 도시를 나누는 핵심 요소로 통합적인 계획을 필요로 한다. 이 프로젝트는 건축, 생태, 사회를 연구하여 미래 거주지를 위한 가교 구조를 설계한다. 건축, 조경, 도시 설계의 학제 간 원칙을 적용하고 현장별 공간 개념에 따라 설계한다.

교수: 멜 도드, 신혜원
어시스턴트: 김선주
그래픽 디자이너: 전혜인
학생: 윌리엄 쿠피도, 애슐리 호, 톰 잉글리스, 랴나 이샤크, 안나 나소울라스, 루라 스미스, 차일린 도우자, 클레어 나이트, 양한 린, 지안 몬타노, 유에탄 시아오, 재키 윙

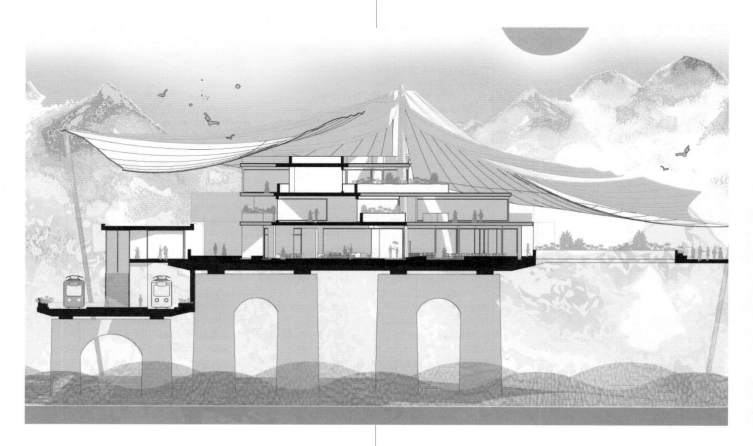

↑ 본드 대학교
Bond University

Bond University 〔1〕

Returning Home

The 4th Seoul Biennale of Architecture and Urbanism calls for a reshaping of Seoul into a city that is once again connected to its natural environment. To embrace both the traditional and modern, Seoul city has seen a rise to haphazard changes through large, fragmented developments, creating a disconnect between the city, its inhabitants and the beautiful natural environment. Instead of more new developments, we envision an eco-friendly, high-density smart city that approaches the future through adaptive reuse of existing structures. We propose an organic, adaptable framework for development that seeks to connect tradition with contemporary principles for a more resilient & flexible city, reconnecting man and nature.

Professor: Adrian Carter, Brian Toyota
Students: Gemma Borra, Lara Damelian, Imogen Barry-Murphy

Monash University (MADA) 〔2〕

Riverscape Habitation

This project explores (in)-habitation along Han River, South Korea. A two-week trip involves site analysis, workshops, and community engagement. Han River's dynamic landscape encompasses transport, housing, ecology, and culture. It's a key urban element dividing the city, urging integrated planning. The studio studies architecture, ecology, and society to design a bridging structure for future habitation. Applying transdisciplinary principles of architecture, landscape, and urban design, guided by site-specific spatial concepts.

Professor: Mel Dodd, Haewon Shin
Assistant: Seonju Kim
Graphic Designer: Hyein Jeon
Students: William Cupido, Ashley Ho, Tom Inglis, Ryana Ishaq, Anna Nasioulas, Leura Smith, Chailyn D'Souza, Claire Knight, Yanghan Lin, Giane Montano, Yuetan Xiao, Jacky Wong

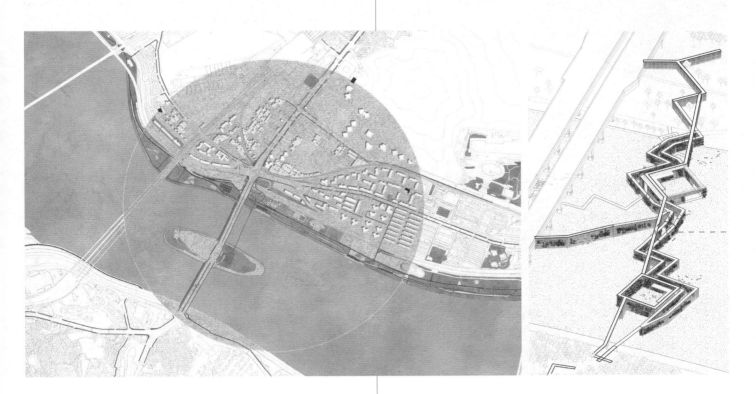

↑ 모나쉬 대학교
Monash University

GLOBAL STUDIOS

생각의 양식 / 생태 놀이터 / 그린웨이 교차로 / 생태 뫼비우스 고리

이 프로젝트는 서울의 생태 기반에 대응하여 급진적인 접근 방식을 제안한다. 자연 그대로의 모습을 반영하여 육교와 콘크리트 중심의 솔루션에 의문을 제기하고, 순환, 프로그램, 하천의 역학 등 다양한 생태를 탐구했다. 이러한 요소들은 진정한 생태학적 원칙에 부합하는 영향력 있는 도시 개발을 제안한다. 이 프로젝트는 획일적이지 않은 독특한 생태학적 개입을 솔루션으로 한다. 단일 경로를 거부하며 서울의 생태적 미래를 위해 조율되지 않았지만, 신중하고 다양하며 때로는 대립되는 주장을 모자이크처럼 제시한다. 서울이 다음 세기를 향해 나아갈 때, 이러한 접근은 단순히 상징적인 녹지나 인프라를 넘어 도시를 생태계와 조화롭게 재편하게 될 것이다.

교수: 제라드 라인무스, 킴벌리 앙앙안
학생: 릴리 캐논, 사라-제인 윌슨, 트래비스 도널드슨, 미아 에반스-리아우, 조슈아 키쇼어, 릴리안 레, 발레리 황, 박 힘 퍼거스 닙, 조지 만다니스, 응옥 칸 팜, 샤오시 자오, 메이삼 유누스, 안나 클라인, 야세르 아사프, 리 텡 퐁, 제임스 윌콕스

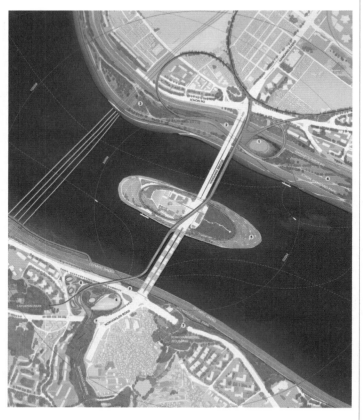

↑ 시드니 공과대학교
Universtiy of Technology, Sydney

플로팅 K-브리지

한국의 전통 문자 한글이 기하학적 기호와 함께 수직으로 흘러 한강의 플로팅 브리지에 영감을 준다. 각 선은 조화와 균형을 다루는 한국 음식 문화의 단계를 나타낸다. 부표는 물의 흐름에 따라 변화하는 다목적 플랫폼을 형성하고 보행자 축을 지원한다. 이 축은 강 양쪽을 연결하여 녹색 통로와 도시 개발 솔루션을 촉진하며 일정한 간격을 두고 있는 플랫폼은 다양한 요리 단계를 구현하여 효율적인 운송을 가능하게 한다. 여기엔 제품 취급, 발효, 생산, 소비, 상거래 및 폐기물 관리가 모두 포함된다. 보행로는 플랫폼을 통합하여 사색의 체험을 향상시키고 부두는 도시 생활과 프로젝트를 연결하여 생태계에 활력을 불어넣는 역할을 한다. 이 프로젝트는 전통, 문화, 지속 가능성, 도시 연결성을 조화롭고 순환적인 디자인으로 통합한다.

썸다리─K-팝 & K-드라마 브리지

사람과 장소의 연결을 상징하는 '다리'를 의미하는 〈썸다리〉는 정서적 유대감을 형상화하여 상호작용을 촉진하는 디자인을 반영하고 있다. 서울 한강에 위치한 이 다리는 한국 드라마와 유사한 미학을 가진 K-pop 애호가들을 연결한다. 푸른 식물과 고요한 오솔길이 있는 이 다리에는 도시와 자연 경관이 어우러져 있다. 노을, 하늘, 난지, 증미산 등 주변 공원을 포용하면서 다양한 시나리오와 사회적 공간을 창의적으로 엮어낸다. 콘서트홀, 케이팝 박물관, 호텔 등 혁신적인 수상 관광 명소들이 설계의 중심을 이루고 있으며 밤에는 드론 라이트 쇼와 다리 조명으로 화려한 풍경을 연출한다. 한강의 생물 다양성과 조화를 이루는 4층 높이의 목조 구조물은 현대적 감각을 갖고 있으면서도 생태학적 측면에 초점을 두고 있다. 요약하자면, 이 프로젝트는 건축, 기술, 자연이 조화롭게 융합되어, 환경을 고려한 상징적인 브리지로서 최고의 경험을 선사한다.

K-푸드 브리지

한국은 농사를 짓기에는 험준한 지형과 고령화라는 어려움이 있으나, 50년 내로 식량 자급자족을 달성하는 것을 목표로 하고 있다. 〈K-푸드 브리지〉는 증미산과 난지한강공원을 연결하여 해법을 찾으려는 노력이다. 브리지는 보행자와 전기차를 위한 길, 넓은 공간의 지그재그 길, 구불구불한 자전거 길 세 부분으로 구성되어 있다. 이 길을 따라 한식 프로그램, 박물관, 시장, 레스토랑이 비치된다. 다리의 곡선을 따라 정원이 조성되고 이곳에서 재배한 채소로 식량을 공급, 소비와 재활용으로 이어져 순환의 고리가 완성된다. 이러한 디자인은 자연과 도시가 조화를 이루며 환경과 도시 생활이 공존하는 미래의 삶을 실현하는 것을 목표로 한다.

Food for Thought / Ecological Playground / Greenway Crossing / The Ecological Mobius Ring

Responding to Seoul's ecological founding, we proposed a radical approach. Mirroring its natural formation, we questioned using landbridges and concrete-heavy solutions. Instead, we delved into diverse ecologies, including circulation, program, and river dynamics. These elements suggest impactful city development that aligns with true ecological principles. Our student projects aren't uniform solutions but unique ecological interventions. Rejecting a singular path, they collectively present a mosaic of claims for Seoul's ecological future—uncoordinated yet deliberate, diverse, and sometimes oppositional. As Seoul heads into its next century, these interventions reterritorialize the city in harmony with its ecologies, transcending mere symbolic greenery or infrastructure.

Professor: Gerard Reinmuth, Kimberly Angangan
Students: Lily Cannon, Sarah-Jane Wilson, Travis Donaldson, Mia Evans-Liauw, Joshua Kishore, Lilian Le, Valerie Huang, Pak Him Fergus Nip, George Mandanis, Ngoc Khanh Pham, Xiaoxi Zhao, Maysam Younus, Anna Klein, Yasser Assaf, Li Theng Fong, James Wilcox

Floating K-Bridge

Traditional Korean writing, Hangul, flows vertically with geometric symbols, inspiring a floating bridge proposal along the Han River. Each line represents a phase of Korean culinary culture, addressing harmony and balance. Pontoons form a versatile platform that adapts to water flow and supports a pedestrian axis. This elevated axis connects both sides of the river, fostering a green corridor and urban development solution. Platforms at intervals embody different culinary stages, facilitating efficient transport. They cover product handling, fermentation, production, consumption, commerce, and waste management. Walkways unify the platforms, enhancing contemplative water-level experiences. Riverfront piers link urban life to the project, revitalizing the ecosystem. The proposal integrates tradition, culture, sustainability, and urban connectivity in a harmonious, circular design.

SSOM DALI—K-pop & K-drama Bridge

Ssom(썸) *dali*(다리), meaning "bridge" in Korean, symbolizes the connection between people and places. It embodies emotional bonds, reflected in its design to foster interaction. Positioned on Seoul's Han River, the bridge links K-pop enthusiasts, characterized by an aesthetic akin to Korean dramas. The bridge merges urban and natural landscapes, featuring lush vegetation and tranquil paths. It creatively weaves scenarios and social spaces while embracing the surrounding parks— noeul, haneul, nanji, and jeungmisan. Innovative water-based attractions anchor the design, including a concert hall, K-pop museum, and hotel. Nighttime dazzles with drone light show and bridge illumination. Despite modernity, the ecological focus endures; the wooden structure spans four levels, harmonizing with the Han River's biodiversity. In sum, this project exemplifies the harmonious fusion of architecture, technology, and nature, culminating in an iconic, eco-conscious bridge experience.

K-Food Bridge

South Korea, challenged by rugged terrain for local agriculture and an ageing population, seeks food production autonomy within 50 years. The *K-Food Bridge* addresses this and connects Jeungmisan Hill to Nanji Hangang Park. It has three pathways: one for pedestrians and electric vehicles, another zigzagging for more space, and a winding bicycle path. These routes feature K-food programs, museums, markets, and restaurants. The bridge's curves create gardens, forming a cycle: vegetables grown here feed into food production, followed by consumption and recycling, completing the cycle. The design aims to harmonise nature and the city, fostering a seamless future where the environment and urban life coexist.

K-푸드 브리지(푸드 프로그램)

〈K-푸드 브리지〉는 도시 연결의 핵심인 한강변을 연결한다. 도시의 규모와 환경 문제를 고려하여 설계된 〈K-푸드 브리지〉는 다양한 플랫폼이 있는 확장부를 통해 주변 환경과 통합된다. 이 플랫폼에서는 프로젝트의 핵심 목표인 한식을 체험할 수 있는 공간을 제공하며, 원형 디자인을 적용하여 브리지가 자원 허브의 역할을 할 수 있도록 했다. 농업과 양식업을 위한 강변의 위치를 활용하여 생산을 지원하고 식품 공정에 대한 쇼케이스도 진행한다. 브리지의 형태는 물과의 근접성을 고려하여 하부에는 생산 기능을 위해 물을 연결한 층, 보행 공간, 레스토랑, 공공장소가 비치된 2개의 층, 그 위로 도시의 남쪽과 북쪽을 연결하는 교통 층, 총 4개 층으로 구성되어 있다. 〈K-푸드 브리지〉는 메가 시티의 생태와 인류의 생존 문제에 대한 인식을 높이는 역할을 한다.

가온 브리지

나무 모양을 본뜬 브리지는 대나무와 재활용 강철을 사용하여 도시 곳곳을 연결하고 탄소 발자국을 최소화하는 것을 목표로 한다. 남쪽 강변을 넓혀 역사성과 생태적 통합을 강화하고 브리지의 축은 경관 중심의 디자인으로 북쪽을 연결하며, 축을 중심으로 구조물이 강의 특정 지점을 향해 뻗어 있다. 자연에서 영감을 받은 디자인으로 주변 환경과 조화를 이루는 글로벌 관광 명소로 육성하고자 한다. 보행자와 자전거는 물론이고 소형 차량도 이용할 수 있어 원활한 교통 흐름을 보장한다. 이 곳에서 한국의 미식 프로그램을 개최하여 전통과 혁신을 결합하고 다양한 사회 계층 간의 사회 통합을 촉진하며 지역 사회 참여를 장려한다.

교수: 세바스티안 이라라자발, 테레사 몰러
조교수: 콘스탄자 칸디아, 마리아나 수아우
학생: 하비에르 바스쿠냥 - 마누엘 비앙키
바스티안 니콜라스 바에자 곤살레스, 하비에르 이그나시오
바스쿠냥 사베드라, 마누엘 호세 비앙키 디아즈, 나탈리 카마라
복, 막시밀리아노 차푸조 무뇨스, 비센테 파트리시오 데 비츠 피노,
하비에르 안드레스 에스피노자 산체스, 후안 마누엘 페르난데스
포크리와, 아나 기랄도 로자노, 마틴 곤살레스 아옌데, 프란시스카
호텐시아 구즈만 몬살베, 멜리사 안토니아 해밀턴 루이즈, 타바사
타티아나 이글레시아스 융가이셀라, 바바라 인디라 오에스테메르
디아즈, 다니엘 아구스틴 오르테가 세르다, 마리아나 안드레아
팔라시오 우리베, 알바로 이그나시오 포블레 포블레, 후안 아구스틴
프리에토 산체스, 크리슈나 발렌티나 로셀 코르네호, 안드레스
알론소 바스케스 아길레라, 카밀라 하비에르 베르두고 모랄레스,
나탈리 카마라 복, 카밀라 하비에르 베르두고 모랄레스

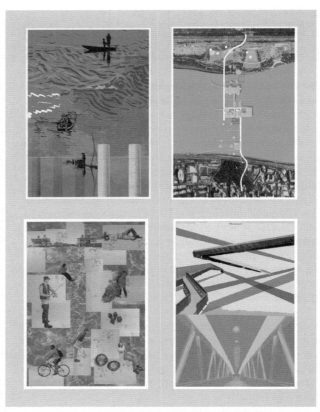

↑ 칠레 교황청 가톨릭 대학교
Pontificia Universidad Catolica de Chile

K-Food Bridge (Food Program)

The *K-Food Bridge* connects the Han River's banks, which is crucial for urban connectivity. Designed in response to the city's scale and environmental challenges, it integrates with the surroundings using extensions that create diverse platforms. These platforms offer spaces to experience Korean cuisine, a central goal. The circular design ensures that the bridge serves as a resource hub. It utilizes its river location for agriculture and aquaculture, supporting local production and showcasing food processes. The bridge's shape, influenced by water proximity, comprises four levels: the water-linked lower level for productive functions, two levels with walking areas, restaurants, and public spaces, and an upper transportation level linking the city's south and north. This architectural marvel raises awareness about megacity ecology and human survival challenges.

Caon Bridge

The tree-shaped bridge project in Seoul aims to connect city parts sustainably using bamboo and recycled steel, minimizing its carbon footprint. It widens the southern riverbank, enhancing historical engagement and ecological integration. The axis links the north with a landscape-focused design, with branches extending to specific river points. This landmark foster global tourism with a nature-inspired design, blending into the environment. The multifunctional bridge accommodates pedestrians, cyclists, and small vehicles, ensuring smooth traffic flow. It also hosts South Korean gastronomic programs, uniting tradition and innovation, promoting social cohesion among diverse social classes, and encouraging community participation.

Professor: Sebastián Irarrázaval, Teresa Moller
Assistant Professor: Constanza Candia, Mariana Suau
Students: Javier Bascuñán – Manuel Bianchi
Bastián Nicolas Baeza González, Javier Ignacio Bascuñán Saavedra, Manuel José Bianchi Díaz, Natali Camara Bock, Maximiliano Chappuzeau Muñoz, Vicente Patricio De Vidts Pino, Javier Andrés Espinoza Sánchez, Juan Manuel Fernandez Pokrzywa, Ana Giraldo Lozano, Martin González Allende, Francisca Hortensia Guzmán Monsalve, Melisa Antonia Hamilton Ruiz, Tabatha Tatiana Iglesias Yungaicela, Barbara Indira Oestemer Díaz, Daniel Agustín Ortega Cerda, Mariana Andrea Palacio Uribe, Álvaro Ignacio Poblete Poblete, Juan Agustín Prieto Sánchez, Krishna Valentina Rosel Cornejo, Andrés Alonso Vásquez Aguilera, Camila Javiera Verdugo Morales, Natali Camara Bock, Camila Javiera Verdugo Morales

GLOBAL STUDIOS

서식지 재연결 100

도시 인공물과 자연 서식지간의 대비는 도시화와 공학적 발전에
따라 변화해왔다. 도시 지역에서 강은 한때 장애물로 여겨졌지만,
이제는 서식지를 연결하는 생태 연결망으로서 중요한 역할을 한다.
도시 난개발로 인해 하천의 일부가 공원으로 사라지는 지역도
생기면서 이러한 연결성이 끊어졌다. 한강과 난지도의 변화는
서울의 도시화를 그대로 보여주고 있으며 생태 보호와 경제 성장에
대한 논쟁을 촉발시킨다. 이러한 움직임은 차량 중심의 교량에서
동식물이 접근할 수 있는 교량으로의 전환을 통해 생태적 연결을
재정립하자는 주장을 이끌어내고 있다. 피어 아키펠라고(Pier
Archipelago)는 재생 에너지로 구동되며 관개를 위해 강물을
정화한다. 작은 다리를 만들어 섬과 섬을 연결하면 보행자, 자전거
이용자, 야생동물에게 도움이 된다. 한 세기가 지나면 인간이 만든
요소와 자연 요소 간의 대화가 이루어지고 생태 연결 시스템은
정점에 이를 것이다.

산수(山水)를 위한 비전

'산수(山水)'는 지구의 미학과 동아시아의 이상을 구현하며, 자연과
도시 생활의 조화를 상징한다. 도시가 확장되는 가운데, 도시에서
산수 비전을 되살리는 것은 매우 중요하다. 도시 공간을 공유하고
공동 소유하는 방식이 진화하면서 도시 경관에 영향을 미치고 있다.
산수 자원은 소중하고 자연을 도시 생활에 통합하는 것은 중요하다.
산수화의 디자인 방법은 지역 조건에 적응하고, 풍경을 차용하고,
크고 작은 관점을 관찰하고, 활동적이고 고요한 장면을 관찰하는 등
도시 개발을 안내해준다. 한강 대교 디자인은 산수화를 재해석하여
한강변을 하나로 연결한다. 삼각형 기반 모듈로 다리를 구성하여
다양한 활동과 경험을 즐길 수 있도록 한다. 산과 물, 인간이
어우러진 이 디자인은 대도시 속에서 살아 숨 쉬는 산수 두루마리를
만들어내며 도시 경관 속 자연의 회복력을 증명한다.

교수: 리젠위
학생: 탕 케칭 박사, 왕 야오, 콩 샹위, 저우 웬보, 팡 친
교수: 덩펑
학생: 탕 멍잉, 정 즈링, 류 멍쉰, 류 다웨이, 위안 탕펜원

↑ 통지 대학교
Tongji University

Habitat Relink 100

The contrast between Urban Artifacts and Natural Habitats has shifted with urbanization and engineering advancements over time. While rivers were once viewed as obstacles in urban areas, they are vital ecological chains connecting habitats. Urban sprawl has disrupted this continuity, converting parts into parks and erasing others. The Han River and Nanji Island's evolution mirrors Seoul's urbanization, prompting debates on ecological protection versus economic growth. This transition calls for re-establishing ecological connections, shifting from vehicle-centric bridges to accessible ones for flora and fauna. The proposed Pier Archipelago, powered by renewable energy, purifies river water for irrigation. Connecting islands through small bridges aids pedestrians, cyclists, and wildlife. Over a century, these will create a dialogue between human-made and natural elements, culminating in a unique ecological connectivity system.

Vision for Shanshui

"Shanshui" embodies Earth's aesthetics and East Asian ideals, representing the harmony of nature and urban life. Amidst urban expansion, it's vital to revive Shanshui Vision in cities. Sharing and co-owning urban spaces have evolved, affecting cityscapes. Shanshui resources are precious; integrating nature into urban life is crucial. Design methods from Shanshui painting guide urban development: adapt to local conditions, borrow scenery, observe small and large perspectives, and active and silent scenes. A Hangang Bridge design reimagines Shanshui Vision, uniting the Han River's banks. Triangle-based modules construct the bridge, accommodating diverse activities and experiences. The design blends mountain, water, and humanity, crafting a living Shanshui scroll amid the megacity—a testament to nature's resilience in urban landscapes.

Professor: Li Zhenyu
Students: Dr. Tang Keqing, Wang Yao, Kong Xiangyu, Zhou Wenbo, Fang Qin
Professor: Deng Feng
Students: Tang Mengying, Zheng Zhiling, Liu Mengxun, Liu Dawei, Yuan Tangpengyun

메가오아시스

서울은 활기찬 거리와 우뚝 솟은 건물들로 둘러싸여 있지만, 이와
더불어 북한산과 관악산과 같은 고요한 산을 품고 있어 편안한
휴식처를 제공한다. 한강을 가로지르는 녹지대를 조성하면 이
산들이 함께 연결되어 효과적으로 녹지대를 확장할 수 있다. 이러한
선형 공원은 산책로, 자전거 도로, 피크닉 장소, 이벤트 공간 등을
포함하며, 자연에 대한 접근성을 높이고 오염을 억제, 모임 장려 등을
통해 주민들에게 혜택을 제공할 수 있다.

　　서울의 도시농업은 식량 안보, 공중 보건, 지속 가능성, 공동체
유대를 강화할 수 있다. 수직적인 산업 식품 생산 시설을 공원과
건물에 통합하면 수경 재배, 공기 재배(aeroponics), LED 조명 및
간소화된 시스템을 활용하여 신선한 식품을 풍부하게 생산할 수
있다. 이러한 접근 방식은 지역 농산물 공급, 교육, 대기 질, 사회적
유대를 강화하여 활기찬 도시 경관에 기여하게 된다.

　　고가 보도, 자연 채광이 가능한 지하 공간, 옥상 정원과 같은
고가 건축물을 개발하여 서울의 도시 경관을 더욱 향상시킬 수
있으며, 광고 건물을 혁신하는 것도 미래 전략으로 삼을 수 있다.
이러한 통합 전략은 새로운 관점과 멋진 경관을 제공하여 주민과
방문객의 도시 경험을 향상시킬 것이다. 또한 이를 통해 서울은 더욱
조화롭고 지속 가능하며 매력적인 도시 공간을 구축할 수 있다.

교수: 모 미셸센 스토홀름 크라그, 존 앤더슨
학생: 알렉산더 사비 안드레센, 베아트리체 타베르만 비아지오티,
카난 알리치, 셀리나 카밀 스키버 그라보스키, 데이비드 가브리엘
요셉 신델라, 에이릴 스텐사커, 엠마 노르피안 요한센, 엠마 탠더
라스무센, 프레데릭 슬레트너, 프레데릭 울프 뭉크, 인나 티아가이,
요한나 폴리나 토르게, 요한나 스카우 비예레스코프, 라인 브로버그
에게보, 마스 스코브 모텐센, 마리아 슈메데스 에네볼드센, 레일리
리이스 헨릭센, 시넴 데미르, 소피 홀텀 닐슨, 소피 요한센
지원: 북유럽각료회의

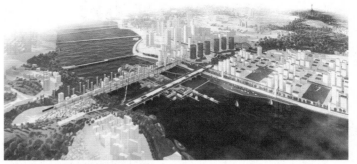

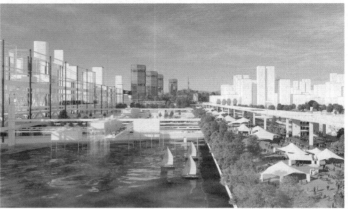

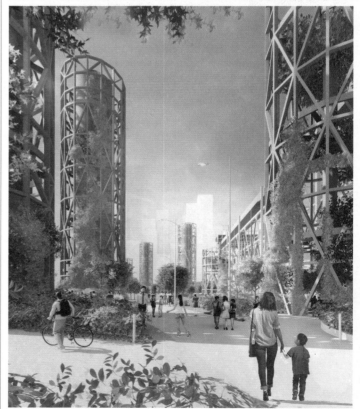

↑ 오르후스 건축 대학교
Aarhus School of Architecture

MEGA OASIS

Characterized by its dynamic streets and towering structures, Seoul also embraces serene mountains like Bukhansan and Gwanaksan, offering a welcome escape. To bridge these green expanses effectively, a proposed green belt over the Han River could unite these mountains. This linear park would encompass walkways, bike lanes, picnicking spots, and event areas, benefiting residents with heightened nature access, curbed pollution, and potential gatherings.

Urban farming in Seoul can amplify food security, public health, sustainability, and communal bonds. Integrating vertical industrial food production into parks and buildings can yield abundant fresh food using hydroponics, aeroponics, LED lighting, and streamlined systems. This approach enhances local produce availability, education, air quality, and social bonds, contributing to a vibrant cityscape.

Elevated walkways, underground spaces with natural light, and elevated architecture like rooftop gardens can be developed to enhance Seoul's cityscape further, alongside ad building transformations serving as a future strategy. These integrated strategies would provide new perspectives, and stunning views, elevating the urban experience for residents and visitors. Thus, Seoul can forge a more harmonious, sustainable, and appealing urban realm.

Professor: Mo Michelsen Stochholm Krag, Jon Andersen
Students: Alexander Saabye Andresen, Beatrice Tabermann Biagiotti, Canan Alici, Celina Camille Skriver Grabowski, David Gabriel Josef Sindelar, Eiril Stensaker, Emma Nørfjand Johansen, Emma Tander Rasmussen, Frederik Sletner, Frederik Wulf Munk, Inna Tiagai, Johanna Paulina Torge, Johanne Skau Bjerreskov, Line Broberg Egebo, Mads Skov Mortensen, Maria Schmedes Enevoldsen, Reiley Riis Henriksen, Sinem Demir, Sophie Holtum Nielsen, Sofie Johnsen
Support: Nordic Council of Ministers

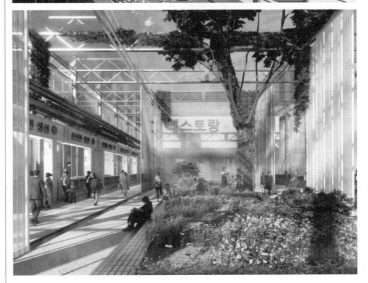

메가시티의 연결

성수동, 옥수동, 강남구를 연결하는 이 마스터플랜은 의도적으로 단순함을 추구했다. 2개 라인의 고층 건물이 좁은 메인 도로를 구성하면서, 다리 전체 길이에 걸쳐 뻗어 있다. 도시 블록은 좁은 이면도로로 분리되어 있고, 양쪽 강변에는 한강의 전경을 조망할 수 있는 공원이 펼쳐져 있다. 대중교통은 이 지역을 이동하는 데 매우 중요하며, 메인 도로를 따라 편리하게 접근할 수 있다. 모든 차량 통행 및 주차 시설은 보행자 안전을 우선시하고 이 지역의 미적 매력을 높이기 위해 지하에 설치되어 있다.

마스터플랜은 다양한 건축적 해석과 표현을 추구하면서, 볼륨, 파사드, 자재에 대한 구체적인 표시 없이 최소 및 최대 건물 외피만 제시한다. 각 타워에는 공용 1층이 있고 상층부에는 사무실과 아파트가 위치한다. 공공 프로그램은 리테일(RE), 전시(EX), 모임(AS) 공간 등 다양하다.

스튜디오 과정은 학생들의 디자인 과정을 안내하기 위해 두 부분으로 나뉘어 진행되었다. 첫 번째 파트에서는 볼륨과 파사드 패턴을 탐구하는 데 중점을 두었다. 일부 학생들은 주변 건물과 조화를 이루도록 설계한 반면, 다른 학생들은 독특한 접근 방식을 모색했다. 두 번째 파트에서는 공공 접근이 가능한 공간을 보다 자세히 살펴봤다. 수직 동선과 지상의 '전형적인 평면도'도 고려했다.

교수: 피르조 사낙세나호, 에사 루스키페, 크리스티안 포스버그, 툴리 카네르바, 투오마스 마르틴사리
학생: 티티 라자인마키, 얀느 비르만, 니코 토이보넨, 마이야 켄타미에스, 카스퍼 루오마, 라인 하카리, 아르투 힌티카, 에바 이모넨, 아모스 사렌노야, 라켈 파이비넨, 엘리 노우라 아스플룬드, 노라 피터슨, 산나 레티, 아로 러스트만, 에바 헤밍, 카사 린드홀름, 야코 히피넨, 로라 살미넨, 아모스 소이니넨, 알렉산더 비요르크만, 사이먼 외른버그, 로버트 크누츠, 피투 사르꼬, 아이노 실벤노이넨, 사무엘 하우타마키, 폴리나 로고바, 유시 오얄라, 올리 에를룬드, 아르네 오티오, 아이노 바르노, 미니 아우라넨, 마틸다 라빈코스키, 헨리 랑, 티나 히에타넨, 라우리 우랄라, 톰 헨릭슨, 아만다 푸에르토-리히텐버그, 아우네 니에미넨, 유호 로니, 자니타 페이비넨, 크리스티안 요키넨, 사라 미에투넨, 노나 린난마키, 카트린 에드런드, 하이디 사이렌, 카이사 베카페라, 사이미 에로마키, 사라 소이마수오, 카롤리나 레티넨, 애니 파르타넨
지원: 알프레드 코르델린 재단, 북유럽 각료회의, 알토 대학교 예술 디자인 건축대학, 코스키넨 오이

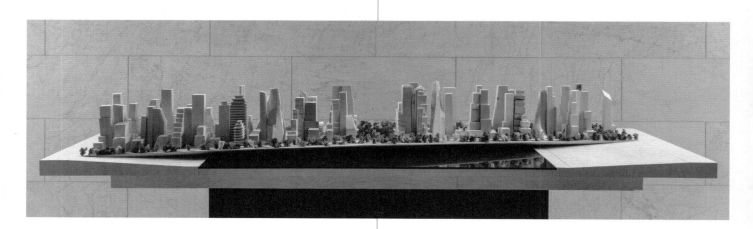

↑ 알토 대학교
Aalto University

Bridging the Megacity

The master plan, linking the Seongsu-dong, Oksu-dong, and Gangnam-gu districts, adopts a deliberate approach of simplicity. It consists of two rows of high-rises that define a narrow main street, extending across the entire length of the bridge. The city blocks are separated by narrow side streets, while a public park with panoramic views of the Han River spans from one riverbank to the other on both sides. Public transport is vital in serving the neighborhood, with convenient access along the main street. All vehicle traffic and parking facilities are underground to prioritize pedestrian safety and enhance the area's aesthetic appeal.

The master plan encourages diverse architectural interpretations and expressions, providing only minimum and maximum building envelopes without specific indications for volume, facades, or materials. Each tower features a public ground floor with offices and apartments on the upper levels. The public programs vary, encompassing retail (RE), exhibition (EX), and assembly (AS) spaces.

The studio course was divided into two parts to guide the students' design process. In the first part, emphasis was placed on exploring volume and façade patterns. While some students aligned their designs with the surrounding buildings, others explored unique approaches. In the second part, more detailed attention was given to the spaces with public access. Vertical circulation and "typical floor plans" above ground were also considered.

Professor: Pirjo Sanaksenaho, Esa Ruskeepää, Kristian Forsberg, Tuuli Kanerva, Tuomas Martinsaari
Students: Tytti Rajainmäki, Janne Wirman, Niko Toivonen, Maija Kenttämies, Kasper Luoma, Lines Hakari, Arttu Hintikka, Eeva Immonen, Aamos Saarenoja, Rakel Päivinen, Elli-Noora Asplund, Nora Petersen, Sanna Lehti, Aaro Lustman, Eeva Hemming, Kajsa Lindholm, Jaakko Hippinen, Laura Salminen, Amos Soininen, Alexander Björkman, Simon Örnberg, Robert Knuts, Peetu Särkkö, Aino Silvennoinen, Samuel Hautamäki, Polina Rogova, Jussi Ojala, Olli Erlund, Aarne Autio, Aino Vaarno, Minni Auranen, Matilda Lavinkoski, Henry Lång, Tiina Hietanen, Lauri Urala, Tom Henriksson, Amanda Puerto-Lichtenberg, Aune Nieminen, Juho Ronni, Janita Päivinen, Kristian Jokinen, Saara Miettunen, Nona Linnanmäki, Catrin Edlund, Heidi Siren, Kaisa Vehkaperä, Saimi Eromäki, Sara Soimasuo, Karoliina Lehtinen, Anni Partanen
Support: Alfred Kordelin Foundation, Nordic Council of Ministers, Aalto University School of Arts Design and Architecture, Koskisen Oyj

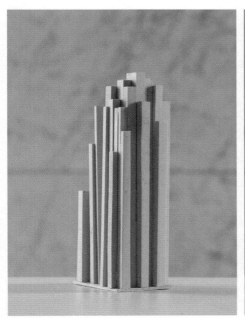

뿌리

난지한강공원에서 증미산까지 연결하는 이 프로젝트는 자연에
뿌리를 둔 부지의 시간적 연속성을 디자인하는 데 목표를 두었다.
북동쪽에 위치한 난지공원의 경로와 기능, 그리고 사용자 그룹을
기반으로 4개의 산책로를 개념화했다. 난지공원이 한강변
친환경 재생사업의 주요 부분인 것을 고려하여 만든 생태 탐방로,
난지캠프장과 연결하여 한강변의 물을 따라 걷는 생생한 경험을
제공하는 하천 산책로, 주택 및 아파트와 연결되는 자전거 도로,
그리고 마지막으로 공원의 중심에서 시작하여 강변의 반대편
광장으로 연결되는 산책로이다. 길은 서로 유기적으로 연결되며
상호작용하고, 다리 안에는 다양한 기능적 공간들도 마련될 것이며
신재생 에너지를 활용할 것이다.

거울

〈거울〉 프로젝트는 과거와 현재, 그리고 미래를 연결한다. 노들섬을
따라 형성되는 거울 다리는 지금의 모습을 만든 만든 노들섬의
과거에 대한 경의를 표현하며, 자연을 회복하는 데 목적을 두었다.
기술을 통해 더 빠른 속도로 발전할 100년 후에 인공지능은 우리와
더욱 가까워질 것이며, 사회화는 오직 가상으로만 이루어질 것이다.
거울 다리는 이와 같은 시대에 자연과 상호작용할 수 있는 수단이 될
것이며, 다리는 더 이상 반대편으로 가기 위한 통로가 아닌 상반된
감정으로 도달할 수 있는 통로가 될 것이다.

타원

한강의 도시 생활과 자연을 조화롭게 만들면서도 서울숲, 달맞이
공원, 압구정 등 세 곳의 주요한 마디를 연결하는 타원형의 직조를
구상했다. 다리의 형태는 생태학적, 오락적, 문화적 요소의 역동적인
통합을 나타내며 활기찬 자연과 새로운 건설 환경 사이의 조화를
상징한다. 환경 보존에 대한 서울의 헌신을 반영하여 지속 가능한
기술들을 활용할 것이며 이로써 타원은 자연과 도시의 공존을
경험할 수 있는 풍부하고 조화로운 플랫폼이 되어줄 것이다.

교수: 살라우딘 아흐메드, 누스라트 수마이야
지도교수: 카지 칼리드 아슈라프
학생: 살레 아흐메드 샤커, 리다 하케, 모하마드 세들, 할리마 카툰,
아야샤 싯디콰, 파티마 타바숨 모리, 라미사 타스님, 타스니아 아지즈
아닌다, 마자빈 마리움, 오인드리자 레자 노디, 아미트 크리슈나 사커,
마시아트 이크발, 라프사나 예아민, 피낙 파니 사하, 하산 모하마드
나임

↑ 뱅골 인스티튜트
Bengal Institute for architecture

Rooted

Project *Rooted*, connecting Nanji Hangang Park to Jeungmisan, sets its sights on designing the temporal continuity rooted in nature. Reflecting the park's morphological pathways, functions, and user demographics, four trails have been conceptualized. The "Ecology Trail," is developed with the recognition of Nanji Park's significant role in the eco-friendly revitalization project along the Han River. The "Riverwalk Trail" links to the Nanji Camping site, offering an immersive walking experience along the riverbanks. The "Bicycle Trail" connects residential and apartment complexes. While the "Pedestrian Trail" that starts from the heart of the park and leads to a plaza across the river. These pathways are designed to connect and interact seamlessly with each other. Additionally, the integrated bridge will house various functional spaces and utilize renewable energy sources.

A Mirror

Project *A Mirror* bridges the past, present, and future. The "Mirror" bridge along Nodeulseom is designed to pay homage to the island's history that shaped its present form and to rejuvenate the surrounding nature. A century from now, as technology advances, artificial intelligence will become an integral part of our lives, and social interactions will transform entirely into the virtual realm. In this future context, the "Mirror" will become a means of interacting with nature. It transcends its original function as merely a structure to cross to the other side, instead, it evolves into a pathway through which deep emotions are encountered and explored.

The Ellipse

The *Ellipse* is conceived as an oval-shaped weaving structure that links the three key areas of Seoul Forest, Dalmaji Park, and Apgujeong, harmonizing urban life with the natural surroundings of the Han River. The bridge's form embodies a dynamic integration of ecological, recreational, and cultural elements, symbolizing the balance between a vibrant natural environment, brimming with life, and modern architectural developments. Reflecting Seoul's commitment to environmental conservation, the project will continue to utilize sustainable technologies, making the "Ellipse" a rich, harmonious platform that facilitates an immersive coexistence between nature and the city.

Professors: Salauddin Ahmed, Nusrat Sumaiya
Advising Faculty: Kazi Khaleed Ashraf
Students: Md. Saleh Ahmed Sharker, Rida Haque, Mohammad Syedul, Halima Khatun, Ayasha Siddiqua, Fatima Tabassum Mouri, Ramisa Tasnim, Tasnia Aziz Aninda, Mahzabin Marium, Oindriza Reza Nodi, Amit Krishna Sarker, Mashiat Iqbal, Rafsana Yeamin, Pinak Pani Saha, Hassan Mohammad Nayem

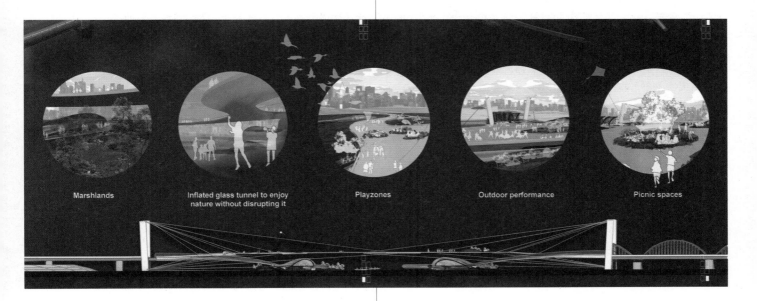

Marshlands | Inflated glass tunnel to enjoy nature without disrupting it | Playzones | Outdoor performance | Picnic spaces

자연으로의 회귀

본 설계는 골격 구조와 유사한 13면체 모양의 모듈로 구성되어 있으며, 자기장을 통해 서로 연결되어 다리가 강 위에 떠 있게 한다. 그 중 3개는 주요 활동이 이루어지는 무대로, 식량과 관련된 세 가지 순간을 나타낸다. 첫 번째 단계인 '재배'는 과일과 채소 생산에 필요한 수직 정원에 위치한다. 이곳에서 사람들은 텃밭 재배에 참여하도록 권장되며, 신선 식품을 재배하는 과정을 배우고 수확할 수 있다. 수확한 식품은 2단계에서 소비된다. 유통 및 소비 단계에서는 신선한 식품으로 요리를 만들어 벽의 포트홀을 통해 유통하는 시장이 있다. 푸드 아레나는 사람들이 즐겁게 음식을 먹고 공유할 수 있는 공간이다. 세 번째 '업사이클링' 단계에서는 버려지거나 먹지 않은 음식물을 수거해, 투명한 구 형태의 공간에서 음식물 쓰레기를 재활용한다. 재활용된 음식은 다리의 자생적 건설 주기에 필요한 부분과 새로운 오브제를 만드는 데 사용된다. 나머지 10개 모듈 내부에서는 관형 구조물로 만들어진 중앙 코어가 모듈 내부의 꼭지점들을 연결한다. 각 모듈은 음식물을 재활용한 다공성 바이오 소재로 구성되어 있으며, 시간이 지남에 따라 다리가 확장되고 다리 전체에 자연 군체가 형성되게 한다. 자연이 관형 구조물 위에서 지속적으로 생장하며 길이 만들어진다. 다리로 향하는 접근로는 사람들의 만남의 장소인 오각형 모양의 광장 3개로 강조되어 있다.

숨쉬는 다리

〈숨쉬는 다리〉는 도시와 모든 존재의 근본 에너지인 '기'를 유지하고, 처리하고, 변화시킬 수 있는 유기 생명체로 설계된 모듈형 구조물이다. 살아 숨을 쉬는 것처럼 자연스럽게 환경에 적응한다. 호흡이란 무엇인가? 호흡은 생명체와 대기가 에너지를 교환하는 행위이다. 시민들은 이 다리를 통해 서울의 산과 언덕, 물을 들이마신다. 이러한 에너지는 다리 위에서 휴식을 취하는 활동을 통해 처리되고 변화된다. '기'의 날숨은 자연과 연결되어 새로운 에너지와 공기를 공급한다. 다리는 외부 대기와 내부 갤러리가 맞닿아 있는 표면, 그리고 내부 갤러리의 2층 구조로 되어 있다. 향후 몇 년에 걸쳐 구성 요소의 수를 확장할 수 있도록 설계되었다. 이 구조는 4개의 서로 다른 모듈로 이루어져 있으며, 조인트를 통해 연결되어 물에 뜨거나 땅에 놓인 형태의 기능을 제공한다. 구성 요소의 모양과 곡선, 전체적인 경관은 산, 언덕, 호수 등 한국의 자연에서 영감을 얻었다. 표면 공간에서는 모듈의 형태에 따라 시민들이 자유롭게 움직이거나 언덕을 오르고 자전거를 타거나 캠핑을 할 수 있다. 축제의 형태로 다양한 행사가 열릴 수 있으며, 엔터테인먼트 공연과 홀로그램이 상영된다. 내부 갤러리에서 시민들은 필터링된 깨끗한 환경에서 휴식을 취하고, 홀로그램을 통해 쇼를 관람하거나 게임을 즐길 수 있다. 기본 모듈인 모듈 1은 스킨 특성을 통해 모듈 2로 변신할 수 있다. 모듈을 구성하는 막은 생명

공학을 통해 만들어진 다층 구조의 미래형 스킨이다. 각 레이어는 특정 오염 물질과 태양 광선을 필터링하고, 열을 포집했다가 밤에 방출한다. 또한 모듈의 막은 신경과 같은 레이어 덕분에, 수축 및 팽창하여 연결되는 기계적 특성을 가지고 있다. 스킨은 기상 상황과 대기가 좋지 않거나 공기 중에 고온이나 오염 물질이 있을 때 팽창하며, 이는 스킨 센서에 의해 감지된다.

생명에 대한 추모

한국 문화에서 물과 다리는 삶과 죽음을 상징한다. 다리는 멀리 떨어진 곳을 연결하는 것으로 지상에서 영혼계로 가는 여정을 나타내며 물의 흐름은 삶의 주기를 반영한다. 이 프로젝트는 녹색 둑 사이에 다리를 놓고 이는 생명, 삶, 죽음을 기리는 기념비가 된다. 이 곳은 고요함 속에서 혼자만의 성찰을 하는 공간이다. 잊혀져 가는 요소인 묘지에 초점을 맞춘 디자인은 이를 현대적으로 재해석한다. 묘지는 추억과 내면적 사색을 위한 방문을 장려하며, 슬픔을 기쁨으로 대신한다. 기술이 기억을 기록해주므로 육체와 저장된 경험은 사후에도 유지된다. 이 다리는 고인의 잔해를 품고 자연을 품으며 더욱 살아난다. 이곳에서는 사랑하는 이들의 기억이 되살아나며 이곳을 찾는 이들을 과거와 연결시킨다.

E-밸리

서울의 한강은 역사적이고 문화적인 의미를 지니고 있다. 연결 그리고 자연과의 상호작용을 위한 중심지로서 구상한 이 브리지는 한강변을 연결하여 서울의 아름다움과 한강을 즐길 수 있는 플랫폼을 제공한다. 한국의 발전과 환경보호를 위한 노력을 반영하여, 효율적인 기술을 통합하며, 녹색 가치와 도시 탈출을 지지한다. 브리지의 디자인은 지역 생태계를 보호하는 공원을 보존하면서 곳곳에 정원을 조성하여 웰빙을 증진한다. 자연에서 영감을 받은 곡선형 다리는 산을 모방하여 역동적인 만남을 선사한다. 또한 내구성이 뛰어난 자재와 물, 바람, 태양열과 같은 재생 에너지를 활용하여 지속 가능성을 최우선에 두고 있다. 이 구조물에서는 고요한 녹색의 안식처를 제공하며, 동시에 모든 연령대의 다양한 능력을 가진 이들을 환영하는 스포츠 아레나를 통해 지역사회를 강조한다. 서울 브리지는 궁극적으로, 지속 가능성, 사회적 결속력, 건강한 삶을 통합하여 자연 속에서 혁신과 우정의 상징물이 될 것이다.

짹짹 브리지

〈짹짹 브리지〉는 한강에 조성된 조류 공원 박물관이다. 조류 친화적인 오아시스를 지향하며 철새의 이동 패턴을 조명하고 녹지 공간을 확대, 도시 조류에 대한 인식을 높이는 것을 목표로 한다. 이곳에는 세 개의 고리가 교차하는 중앙 산책로가 있다. 경사도를 조절할 수 있는 측면 고리는 홍수를 대비하고 친환경 연구, 엔터테인먼트 및 동물 보호 공간을 제공한다. 이곳을 찾는 이들은 인터랙티브 구조물을 통해 멸종된 조류 교잡종과 상호작용할 수 있다. 중앙 고리에는 조류 관찰 지점과 기술을 활용하여 정보를 얻을

Back to Nature

The bridge comprises 13 dodecahedron-shaped modules that resemble a skeleton structure, joined together thanks to magnetic fields, allowing the bridge to float on the river. Three of them host the stages where the main activities of the bridge take place and represent the three moments of the assembly line related to the food topic. The first stage, called Growing, is located in a vertical garden necessary for producing fruits and vegetables. Here, people are involved and encouraged in the garden growth, becoming aware of the process and able to collect fresh food, which will be consumed in the second stage. Inside the Distribution and Consumption stage is a market where dishes are prepared with fresh food and distributed through portholes in the walls. A food arena gives people the opportunity to consume and share food in a convivial way. In the third, or "Upcycling" stage, the discarded or uneaten food is collected and recycled in a transparent sphere where food waste recycling occurs. Recycled food will be further used in the bridge's self-sustainable construction cycle and new objects. Inside the remaining ten modules, a central core made of tubular structures joins the internal vertices of the module. Each of them is made up of porous bio-based material from food recycling, and it allows, over time, the bridge's expansion and the colonization of nature along the entire bridge: the path is formed by the intertwining of nature that grows continuously on the tubular structures. The access to the bridge is emphasized by three pentagonal-shaped squares, representing meeting areas for people.

Breathing Bridge

The *Breathing Bridge* is a modular structure designed as an organic living being which can keep, process and transform the "Gi", the source energy of the city and all beings. In its life, the Bridge gradually adapts to the environment as naturally as breathing. What is breathing? It's the act of exchanging energy between living organisms and the atmosphere. The citizens inhale Seoul's mountains, hills and water through the Bridge. This energy is held to be processed and transformed through relaxing activities on the Bridge. The exhalation of the "Gi" connects with nature to provide new energy and air. The Bridge is structured on two floors, its surface in contact with the outer atmosphere and the interior gallery. It is designed to expand in number of components through the years to come. The structure comprises four different modules to provide functions that combine through joints to either float or sit on land. The shapes and curves of the components and the overall landscape draw inspiration from the nature of South Korea, from mountains to hills and lakes. On the surface, by the conformation of the modules, the citizens can perform free body movements, climbing the hills, cycling and camping. Events can take place in the form of festivals; entertainment performances, and holograms are shown. In the interior galleries, the citizens can relax in a filtered and clean environment, interact or watch shows or play games through holograms. Module 1, the basic one, can transform into module 2 through its skin properties. The membrane that forms the modules is a multi-layered futuristic skin made through bioengineering. Each layer filters specific polluting agents and sun rays, holding the heat to release it at night. The membrane also has mechanical properties thanks to the nerve-like layer that shrinks and expands to connect. The expansion of the skin happens when the weather and atmosphere are unhealthy, with high temperatures or polluting agents in the air, registered by sensors on the skin.

Memorial to Life

In Korean culture, water and bridges symbolize life and death. Bridges connect distant places, representing the journey from earthly to spiritual. Water's flow mirrors life's cycle. Our project places a bridge between green banks, a memorial honoring life, the living, and the departed. It's a serene space for personal reflection. Focused on a fading element, cemeteries, our design modernizes the concept. The inviting space encourages visits for remembrance and introspection, rejecting sorrow for celebration. As technology records memories, two parts endure after death: the body and saved experiences. The bridge thrives on the deceased's ashes, fostering immersive nature. Here, loved ones' memories come alive, connecting visitors to the past.

E-Valley

The Han River in Seoul holds historical and cultural significance. Envisioned as a nexus for connectivity and nature engagement, the proposed bridge links the city's banks, offering a platform to relish Seoul's beauty and the Han River. Reflecting Korea's advancement and eco-commitment, it integrates efficient technology, endorsing green values and an urban escape. The design fosters well-being with pervasive gardens while preserving parks safeguards local ecosystems. Inspired by nature, the curvilinear bridge mimics mountains, providing a dynamic encounter. Sustainability is prioritized, utilizing durable materials and renewable energy like water, wind, and solar power. The structure emphasizes community with sports arenas, welcoming all ages and abilities alongside tranquil green havens. Ultimately, this visionary Seoul Bridge unites sustainability, social cohesion, and healthy living, an iconic emblem of innovation and camaraderie amid nature.

Chirping Bridge

The *Chirping Bridge* in Seoul is an ornithological park museum spanning the Han River. It aims to be a bird-friendly oasis, highlighting migratory patterns, expanding green spaces, and raising urban bird awareness. The bridge features a central walkway intersecting three rings. Side rings with adjustable slopes accommodate flooding, offering green research, entertainment, and animal care spaces. Visitors can interact with extinct bird hybrids through interactive structures. The central ring provides bird observation points with technology-enabled portholes for information. Islands within each ring

수 있는 공간이 있다. 각 고리 안의 섬에는 이상적인 조류 환경이
조성되어 있으며 사람들은 접근할 수 없다. 이곳에서는 야생동물을
방해하지 않기 위해 대중교통의 통행이 금지된다. 무소음 구체는
사람과 화물이 공원 위 지정된 경로를 통해 빠르게 이동할 수 있도록
하여 원활한 횡단을 보장한다.

퓨리플로우 하비스트

〈퓨리플로우 하비스트〉는 기술과 자연의 결합을 통해 인간과
환경의 연결을 복원하는 프로젝트이다. 물의 재생에 초점을 맞춘
이 프로젝트는 그래핀 나노 입자를 사용하여 한강을 정화하고,
소비와 여가 차원에서 서울의 물 공급에 활력을 불어넣는다. 물
대기 하베스팅(water atmosphere harvesting)은 흡수성 물질의
'기포'를 생성하여 빗물을 모아 수위에 적응하는 방식이다. 이 부교는
두 개의 층으로 구성되어 있는데, 하나는 유연한 경사로 연결되어 강
위에 떠 있고, 두 번째는 자기부상 방식으로 위에 떠 있다. 내부에는
한국식 목욕탕에서 영감을 받은 수영장이 있으며 사우나를 대체하는
홀로그래픽 기술로 업그레이드된 휴식을 제공한다. 해조류가 신선한
공기를 생성하는 '산소 풀(Oxygen pools)'은 방문객들이 산책하며
정화에 몰입할 수 있는 곳이다. 〈퓨리플로우 하비스트〉에서는 전통과
웰빙, 친환경 혁신이 완벽하게 조화를 이룬다.

교수: 이코 밀리오레, 파올로 지아코마치
어시스턴트: 로셀라 포리올리, 비올라 인세르티
학생: 피에트로 볼라치, 미켈레 굴리엘미, 소피아 레오니, 지아항 리,
소피아 파바로, 조레 골레이한, 라하만 라피 후세인 파잘루, 라비
지텐드라바이 샤파리야, 주세페 아다티, 앨리스 바주코, 로렌조
사르델라, 알라 지불카, 미켈라 아메라토, 이레네 발디, 클라우디아
데 피콜리, 안나리사 데 시모네, 앨리스 앨리스 시니갈리아, 스리
비디암비카 발라수브라마니암 탕가라잔, 카롤라 카푸토, 마리아
안토니아 살비오니, 유쉔 자오, 웬웬 리우, 베로니카 푼티, 유에 자오,
유에 완칭, 린다 니콜 비아기니, 나탈리아 코봇, 오로라 피치올리니,
알레한드라 루이즈 지줌보, 세레나 보치알리니, 카테리나 만조, 호세
마누엘 토랄 마르티네스, 발렌티나 토레스 에레라, 발렌티나 제키니

↑ 밀라노 공과대학교
Politecnico di Milano

create ideal bird environments inaccessible to humans. The bridge prohibits public transport to avoid disturbing wildlife. Noiseless spheres offer quick transit for people and goods on designated routes above the park, ensuring a seamless crossing.

Puriflow Harvest

The *Puriflow Harvest* is a nexus of technology and nature, restoring human connection with the environment. Focused on water's renewal, the project cleanses the Han River using graphene nanoparticles, revitalizing Seoul's water supply for both consumption and leisure. Water atmosphere harvesting creates "bubbles" of absorbent materials to gather rainwater, adapting to water levels. This floating bridge comprises two levels: one, connected by a flexible slope, floats on the river; the second, magnetically levitated, hovers above. Within, Korean bathhouse-inspired pools offer relaxation, enhanced by holographic technology that replaces saunas. "Oxygen pools" with algae generate fresh air, inviting visitors to stroll and immerse in purification. *Puriflow Harvest* seamlessly blends tradition, wellness, and eco-innovation.

Professor: Ico Migliore, Paolo Giacomazzi
Assistant: Rossella Forioli, Viola Incerti
Students: Pietro Bolazzi, Michele Guglielmi, Sofia Leoni, Jiahang Li, Sofia Favaro, Zohreh Golreihan, Rahaman Rafi Hussain Fazalu, Ravi Jitendrabhai Shapariya, Giuseppe Addati, Alice Bazzucco, Lorenzo Sardella, Ala Zhyvulka, Michela Amerato, Irene Baldi, Claudia De Piccoli, Annalisa De Simone, Alice Sinigaglia, Sri Vidhyambika Balasubramaniam Thangaraj, Carola Caputo, Maria Antonia Salvioni, Yuxuan Zhao, Wenwen Liu, Veronica Piunti, Yue Zhao, Yue Wanquing, Linda Nicole Biagini, Natalia Khobot, Aurora Picciolini, Alejandra Ruiz Zizumbo, Serena Bocchialini, Caterina Manzo, José Manuel Toral Martínez, Valentina Torres Herrera, Valentina Zecchini

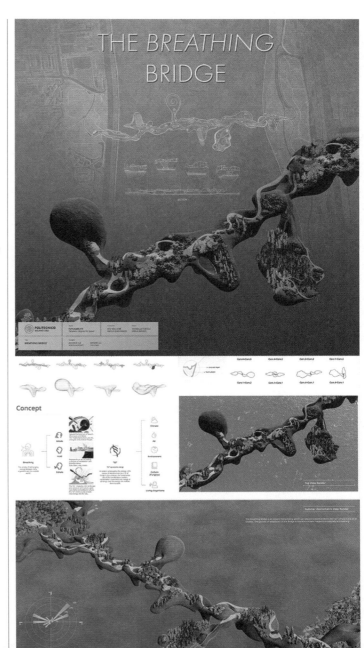

물과 하늘 사이에서의 삶

서울을 위해 제안된 이 프로젝트는 브리지를 건너는 것 이상의
의미로 재정의하고 인간과 자연, 세대를 잇는 연결고리 역할을
하는 브리지를 상상한다. 150×150m 사이즈로 제작된 11개의 대형
프레임은 미래 경관의 잠재적 요소를 담아 연결성을 창출한다. 이
프레임은 재생 가능한 에너지원과 생태계를 통합하여 적응력 있는
존재들을 수용, 도시 생활에 활기를 불어넣는다. 브리지의 거울
같은 형태는 한강을 가로지르며 기둥과 함께 수중 도시를 형성한다.
다공성 구조물의 특성을 통해 물과 하늘의 경계를 허물어 공존의
분위기를 연출한다. 선형 빔을 따라 이어지는 보행자 및 차량 통행로,
주거, 서비스, 커뮤니티 공간을 제공하는 수직적 요소와 함께 도시와
자연을 조화롭게 연결한다.

교수: 오라치오 카르펜자노, 알폰소 지안코티
어시스턴트: 파비오 발두치 다니엘레 프레디아니,
파올로 마르코알디, 루카 포르케두
학생: 디아나 카르타, 도메니코 파라코, 로베르타 마노,
파브리지오 마르질리, 안드레아 파리셀라, 클라우디아 리치아르디

물의 행방

이 프로젝트는 서울에서 심화되는 기후변화 영향에 대응해 지속
가능한 급수 시스템을 구축하기 위한 것이다. 지난 100년 동안
연평균 기온이 섭씨 1.7도가량 상승하면서, 강우일수는 줄었지만
집중호우 발생 빈도는 높아졌다. 이러한 불규칙한 날씨 패턴은
일조량, 가뭄, 폭우로 인한 돌발 홍수 증가로 이어져, 수위가
변동하게 되었다. 수도권의 중요한 상수원인 한강은 이러한
기후변화로 인해 불안정성을 겪고 있으며, 앞으로 더 악화될 것으로
예상된다. 이러한 변화가 한강 생태계에 미치는 영향은 우려스러운
수준이며, 한강 물 공급에 차질이 생기면 천만 명이 넘는 사람들이
물 부족으로 어려움을 겪을 수 있다. 일관된 상수 공급을 위해서는
빠르게 변화하는 기후와 강의 역학에 맞게 물 관리를 조정하는
것이 필수적이다. 또한, 수자원 관리의 혁신적인 전략을 제안하고
있다. 예측할 수 없고 불안정한 하천 수위 변화에 대응할 수 있는
정수 시설을 개발하는 것이다. 현재 한국은 댐, 저수지, 취수/정수장,
배수지, 급수 지점 등 다중적 물 관리 시스템을 운영하고 있다.
설계안은 강을 따라 정수 시설을 갖춘 수상 섬을 설치하는 개념을
도입하고 있다. 이 섬은 사람, 수질, 녹지 공간에 긍정적인 영향을
미칠 것이다. 시민들은 안정적인 물 공급을 받을 수 있고, 강의
수질은 점차 개선될 것이다. 동시에, 섬에서는 녹지와 식물의
성장을 촉진할 수 있다. 이러한 총체적인 접근 방식은 한강에서
물을 끌어와 도시 거주자, 자연, 도시 경관 전체에 도움을 줄 수
있다. 미래지향적인 이러한 접근 방식은 서울을 다음 세기에 더욱
한강 중심의 도시로 탈바꿈시키는 것을 목표로 한다. 지속 가능한
급수 시스템을 구축하고 기후변화가 수자원에 미치는 영향을
완화함으로써 회복탄력적이고 번영하는 도시의 미래를 꿈꾼다.

교수: 코조 카도아키
구조 자문: 코니시 야스타카
학생: 스사 모토키, 구보카와 유, 나카이 유키, 아오 장, 오노 유리,
오하시 마이로, 하라다 아유미, 요시미 토모키

↑ 로마 사피엔자 대학교
Sapienza, University of Rome

Living between water and sky

The proposed project for Seoul redefines the bridge as more than a crossing, envisioning a link between man, nature, and generations. Eleven large frames, each 150m x 150m, create connectivity while capturing potential elements of a future landscape. These frames incorporate renewable energy sources and ecosystems, housing adaptable presences that animate urban life. The bridge's mirrored form extends over the Han River, forming a floating aquatic city with functional pillars. This porous structure blurs water and sky, crafting an atmospheric architecture of coexistence. Pedestrian and vehicular paths run along the linear beam, accompanied by vertical elements that offer residences, services, and communal spaces, harmonizing the city and nature.

Professor: Orazio Carpenzano(headmaster), Alfonso Giancotti
Assistant: Fabio Balducci Daniele Frediani, Paolo Marcoaldi, Luca Porqueddu
Students: Diana Carta, Domenico Faraco, Roberta Manno, Fabrizio Marzilli, Andrea Parisella, Claudia Ricciardi

个 메이지 대학교
Meiji University

Whereabouts of Water

The proposal seeks to establish a sustainable water supply system in response to Seoul's escalating impacts of climate change. Over the past century, the average annual temperature has surged by roughly 1.7 degrees Celsius, resulting in reduced rainy days but heightened instances of intense rainfall. This erratic weather pattern has induced fluctuations in water levels due to increased sunlight, drought, and flash floods from heavy downpours. The Han River, a vital water source for the region, is experiencing instability due to these climate shifts, with further deterioration anticipated. The consequences of these changes on the river's ecosystem are concerning; if the river's supply becomes disrupted, over 10 million people could grapple with water scarcity. Adapting water management to the swiftly evolving climate and river dynamics is imperative to guarantee a consistent water supply. The proposal advocates for an innovative strategy in water resource management. It suggests developing water purification facilities capable of handling unpredictable and unstable changes in river water levels. Currently, Korea employs a multi-step water management system involving dams, reservoirs, intake and purification plants, distribution reservoirs, and water supply points. The proposal introduces the concept of floating islands equipped with water purification capacities along the river. These islands would positively impact people, water quality, and green spaces. Citizens would gain access to a reliable water supply, while the river's water quality would gradually ameliorate. Simultaneously, these islands could foster greenery and vegetation growth. This holistic approach would channel water from the Han River to benefit urban dwellers, nature, and the overall cityscape. This visionary approach aspires to transform Seoul into a city that revolves even more around the Han River in the next century. This proposal envisions a resilient and thriving urban future by establishing a sustainable water supply system and mitigating the repercussions of climate change on water resources.

Professor: Kozo Kadowaki
Structural Advisor: Yasutaka Konishi
Students: Motoki Susa, Yu Kubokawa, Yuki Nakai, Ao Zhang, Yuri Ohno, Mairo Ohashi, Ayumi Harada, Tomoki Yoshimi

한강의 지형

〈한강의 지형〉은 북쪽의 하늘공원과 남쪽의 강서 주거 지역을 연결하는 3개 레인으로 구성된 다리이다. 북쪽 한강변은 많은 이들이 찾는 레저 공간이며, 북서쪽의 비지니스 및 업무 지구와도 연결된다.

오늘날 서울은 새로운 노마드 라이프스타일을 가진 젊은 전문직 종사자들을 끌어들이는 거대 도시로서, 도쿄와 같은 인구학적 추세를 따르고 있다. 2021년의 경우 25~39세 인구의 90%가 1인 가구였다(D. Chang, D. Nomiya, H. Zhang, 2021). 우리는 한강을 가로지르는 새로운 지형이 이러한 사회적 상황에 어떻게 적응할 수 있을지 고민했다. 우리의 설계 콘셉트는 서울의 과거 지도에 근간하고 있다. 예로부터 서울은 경관, 산, 도시가 서로 얽히고 겹쳐 있는 도시로 인식되었다. 이러한 특성은 사라지고, 상호 소통이 없는 획일적인 건물 블록으로 대체되었다. 우리는 서로 얽혀 있는 지형이 미래를 위한 잠재력을 갖고 있다고 믿는다. 이 다리는 도시 및 자연 네트워크의 연속이다. 패스트 레인은 자전거 도로, 지하철, 공원 도로를 연결하여, 자전거와 소형 모빌리티가 빠르게 이동할 수 있게 한다. 파노라마 레인은 실내 공간을 확장한 것으로, 사람들이 모일 수 있는 실내 공간이다. 그린 레인은 산, 언덕, 공원을 연결하며, 풍부한 녹지를 제공하는 통로에 해당한다.

구조물은 아치와 서스펜션을 결합한 형태다. 이러한 구조는 경간을 더 넓히고, 강에 설치될 기둥 수를 줄여준다. 또한 물결 모양의 표면을 통해, 다양한 높이가 어우러진 경험을 선사한다. 구조 레이어의 사용은 각 레인마다 다르게 적용된다. 파노라마 레인의 구조 레이어는 내부 공간을 지원하기 위해 더 많은 장비 덕트가 들어가 있다. 그린 레인에서는 구조층에 따라 토양의 두께가 달라지기 때문에 다양한 종류의 식물이 분포한다. 중간에는 나무가 자랄 수 있는 두꺼운 토양이, 가장자리에는 관목류가 있다. 패스트 레인은 구조물 높이가 같을 필요가 없기 때문에 형태가 더 간단하다. 이를 통해, 서로 얽혀 있는 지형은 역사가 미래와 만나고, 교통이 일상 및 인간관계와 만나는 풍부한 경험을 선사한다.

교수: 치바 마나부, 나카쿠라 테츠키, 후쿠시마 요시히로
학생: 추 샤오, 한나 쉬, 인디라 멜로, 지로 아키타, 준양 펭, 카타리나 핀크, 케이 쿠츠와, 피요트르 니콜라이 얀슨, 사이먼 브로백

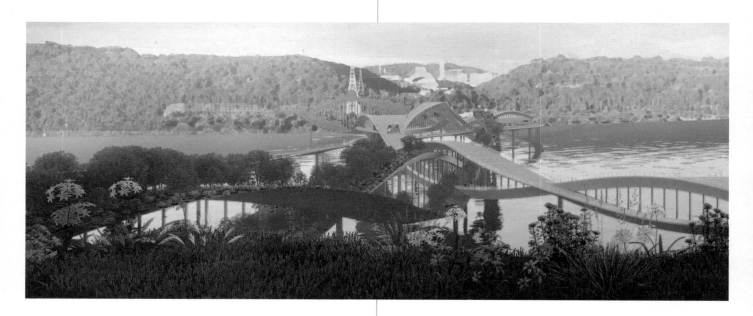

↑ 도쿄 대학교
University of Tokyo

The Han Gang Intertwined Terrain

The Han Gang Intertwined Terrain is a three-lane bridge connecting the areas of Haneul-park in the north and the Gangseo residential area in the south. The north river bank is a popular leisure area and connects further to the business and working districts in the northwest.

The demographic situation in Seoul is currently following the same path as Tokyo, as a mega city that attracts young professionals with a new nomadic lifestyle. In 2021, 90% of people between 25-39 live in single-person households (D. Chang, D. Nomiya, H. Zhang, 2021). We were asking ourselves how a new terrain over the Han Gang could adapt to this social situation. Our design concept has its roots in the historical map of Seoul. In ancient times, Seoul was interpreted as a city where the landscape, mountain and city were entwined and overlapped. This quality has disappeared and been replaced by homogenous building blocks lacking intercommunication. We believe the quality of intertwined terrain also has potential for the future. This bridge is a continuation of the urban and natural network. The Fast Lane links bike paths, subways and parkways where bicycles and small mobilities can cross quickly. The Panorama Lane extends the urban experience with indoor areas where people can gather. The Green Lane connects mountains, hills and parks and provides paths that offer abundant greenery.

The structure is a combination of arch and suspension. This structural form creates a larger span and reduces the number of columns in the river. It also brings undulating surfaces, resulting in an interwoven experience of different heights. The use of the structural layer is different for each lane. The Panorama Lane's structural layer accommodates more equipment ducts to support the interior space. In the Green Lane, the structural layer determines the thickness of the soil and, thus, the distribution of different kinds of plants, with thicker soil in the middle, where trees can exist, and shrubs at the edges. The Fast Lane has a more straightforward structural form as it does not require the same structure height. As a result, the intertwined terrain creates a rich experience where history meets the future, transportation meets daily life and human connections.

Professor: Manabu Chiba, Tetsuki Nakakura, Yoshihiro Fukushima
Students: Chu Xiao, Hanna Xu, Indira Melo, Jiro Akita, Junyang Peng, Katharina Finckh, Kei Kutsuwa, Pjotr Nikolaj Janson, Simon Brobäck

커먼즈 스페이스

오슬로 건축 디자인 학교의 건축·디자인 연구소는 생태, 경제, 사회적 차원에 걸친 글로벌 시스템 위기를 해결하기 위해 노력하고 있다. 건축과 도시계획을 역동적인 연구 분야로 보고, 현대 도시와 농촌의 변화를 촉진하기 위한 혁신적인 전략을 모색한다. 이 프로젝트에서는 공유된 물리적, 문화적 자원의 공유를 포함하는 '커먼즈(Commons, 공유지)' 개념에 초점을 맞추어 기후 문제를 해결하기 위한 공동 공간을 만드는 방법을 탐색한다. 프로젝트는 지역사회의 상호작용과 지속 가능한 대안을 강조하며 사회 생태학적 이상에 따라 포용적이고 다양한 종의 도시를 조성하는 것을 목표로 한다. 이러한 접근 방식을 통해 시급한 글로벌 문제를 해결하여 총체적인 측면에서 회복탄력성이 뛰어난 미래의 도시 건설에 기여한다.

교수: 론 슈울리, 아나 베탕쿠르
어시스턴트: 아이나르 비아르키 말름퀴스트, 하이메 몬테스
협업: 아나 베탕쿠르 및 칼-요한 베스테를룬드, 스톡홀름 예술, 공예 및 디자인 대학
학생: 안나 바요나 비시에도, 안네 리즈 릿카노 라데고르, 하드리안 하드리, 니나 레오니에 예커, 노라 마리, 보게고르드 킬스타드, 이사벨라 루이즈 아리엠 라미레즈

↑ 오슬로 건축 디자인 학교
The Oslo School of Architecture and Design

서울을 (다시) 잇다

이 프로젝트는 노들섬과 한강대교 연결을 강화하여 서울의 중심부에 활력을 불어넣는 것을 목표로 한다. 노들섬과 한강대교는 역사적으로 북쪽의 문화적 유산과 남쪽의 주거 및 기관 지역을 연결하는 중추적인 위치에 있다. 이러한 중요성에도 불구하고 한강대교는 단순 기능만을 제공하여 도시 구조에 공백을 남겼다. 이 프로젝트를 통해 다양한 경험을 제공하는 다리를 만들고 강의 양쪽을 연결함으로써 이 중심축을 더욱 풍성하게 만들고자 한다. 역동적인 선형 디자인으로 유명한 종로에서 영감을 얻어 어메니티 레벨에 따라 층별로 엄선된 액티비티가 있는 다리를 콘셉트로 잡았다. 육각형 기반의 다이어그램은 다양한 잠재적 활동을 형성하는 공공 구역과 개인 구역을 보여준다. 이 육각형은 보행자 동선을 형성하며 양 측면을 매끄럽게 연결한다. 노들섬의 세 교차로는 녹지, 공연, 시장과 같은 프로그램을 분산시켜 서울의 중심축을 강화한다.

교수: 캐빈 추아
학생: 다네쉬 아지트, 콜리스 테이, 강지윤

Spaces of Commons

The Architecture and Design Laboratory at Oslo School of Architecture and Design addresses the global systemic crisis encompassing ecological, economic, and social dimensions. By viewing architecture and urban planning as dynamic research fields, it seeks innovative strategies for fostering change amid contemporary urban and rural shifts. Focused on the concept of Commons, which includes shared physical and cultural resources, the studio explores creating communal spaces to navigate climate challenges. Students aim to forge inclusive, multi-species urban grounds guided by socio-ecological ideals, emphasizing community interaction and sustainable alternatives. This interdisciplinary approach tackles urgent global issues, shaping a more holistic and resilient urban future.

Professor: Lone Sjøli, Ana Betancour
Assistants: Einar Bjarki Malmquist, Jaime Montes
Cooperation: Ana Betancour & Carl-Johan Vesterlund, University of Arts, Crafts and Design, Stockholm
Students: Anna Bayona Visiedo, Anne Lise Lizcano Ladegård, Hadrian Hadri, Nina Leonie Jäcker, Nora Marie, Bogegård Kilstad, Ysabela Louise Ariem Ramirez

(Re)Connecting Seoul

Our strategy aims to revitalize Seoul's core by enhancing the Nodeul Island and Hangang Bridge connection. This pivotal location historically links northern cultural landmarks to southern residential and institutional zones. Despite its significance, the bridge is a basic crossing, leaving a gap in the city's fabric. Our plan enriches this spine by crafting a crossing that offers diverse experiences, bridging the river's two sides. Drawing inspiration from Jongno district, known for its dynamic linear design, we've conceptualized a layered bridge with curated activities based on amenity levels. Hexagon-based diagrams showcase public and private zones, shaping various potential activities. These hexagons form pedestrian paths, seamlessly connecting sides. Three junctions on Nodeul Island disperse programs like green spaces, performances, and markets, fortifying Seoul's central spine.

Professor: Calvin Chua
Students: Danesh Ajith, Corliss Tay, Jiyoon Kang

↑ 싱가포르 기술 디자인 대학교
Singapore University of Technology and Design

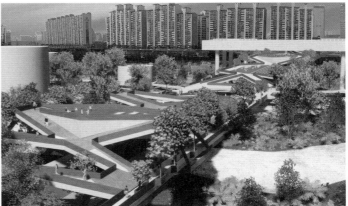

변화를 위한 물결

부유식 다리 〈변화를 위한 물결〉은 인구밀집 지역인 강서구 남부와 한강 북쪽 난지한강공원을 연결하는 보행교이다. 이 프로젝트의 주요 목표는 보행자와 자전거 이용자 모두에게 접근하기 쉬운 독특한 횡단 방법을 제공하고, 연결성과 지속 가능 이동성을 강화하며, 북쪽의 다양한 공원에 대한 접근성을 높이면서도 쾌적한 실내외 공간을 강변에 마련하는 것이다. 이 다리의 설계는 한국의 경관에서 영감을 받아, 첩첩이 쌓인 산과 물결이 주는 아름다움과 평온함을 표현했다. 한국 산길의 형상을 다리의 외관에 반영하여, 기능적인 횡단로 역할뿐만 아니라 한강과 한국 지형의 풍부한 자연 경관을 반영하는 아이코닉한 구조물을 설계해, 서울 서부를 통합하는 상징적 건축물을 만들고자 한다.

연결성: 이 프로젝트는 서울 서부의 남단과 북단을 연결하는 중요한 연결고리 역할을 통해, 보행자의 접근성을 개선하고 지역 주민과 관광객의 원활한 이동을 촉진할 것이다. 직접 연결을 통해 한강 북안 녹지 공간으로의 이동 시간을 단축하고 전반적인 자전거 도로 네트워크를 강화하는 것을 목표로 한다.

미학: 다리의 디자인은 증미산의 지형과 한국적 경관에서 영감을 받은 것으로, 한강변에서 볼 수 있는 자연미의 정수를 담아낸, 시각적으로 매력적인 구조물이 될 것이다. 주변 환경을 보완하고 주민과 방문객 모두에게 자부심과 정체성을 심어줄 수 있는 랜드마크 건축물을 만들고자 한다.

사용자 경험: 보행자와 자전거 이용자는 다리에서 2개의 통로, 의자, 레저 공간을 만나게 된다. 이렇게 결합된 프로그램은 방문자들이 즐길 수 있고, 쾌적하고 몰입할 수 있는 사용자 경험을 할 수 있도록 유도한다.

프로그램: 〈변화를 위한 물결〉의 프로그램은 크게 주택, 녹지, 사회적 공간의 세 가지 영역으로 구분된다. 주택은 다리 남쪽에 위치하여 주민들이 대중교통을 쉽게 이용할 수 있다. 걷기 좋은 녹지는 전체 지붕 라인을 따라 뻗어 있으며 다리 위의 프로그램을 통합한다. 따라서, 이 다리는 메가시티 서울 속의 작은 도시와 같은 역할을 한다.

리; 본

프로젝트 〈리;본〉은 수자원을 활성화하고 녹지 공간을 조성하며 시급한 문제를 해결함으로써 서울을 변화시키는 것을 목표로 한다. 악화일로에 있는 물 부족과 홍수 위험은 한국에서 주요 우려 사안으로 부상하고 있다. 또한, 공공공간과 도시 공원의 부족은 변화의 필요성을 강조한다. 마지막으로, 낮은 식량 자급률은 자급자족 식량 생산 촉진이 시급함을 보여주고 있다.

이 프로젝트의 목표는 크게 세 가지로 나뉜다. 첫째, 수생 식물섬을 활용한 한강 정화 및 경작을 통해 수질을 개선하고 야생동물을 지원하며 수생 작물을 재배할 수 있도록 한다. 둘째, 정수 시스템과 더불어 부채형 기둥 구조에 부착된 교육 프로그램을 통해 물 부족에 대한 인식을 제고한다. 마지막으로 G-EDUCENTER를 통해 지속 가능한 도시 농업을 육성하고, 녹지를 확대하며, 농작물 거래를 촉진하고, 독서와 토론을 위한 공동 공간을 제공한다.

궁극적으로 이 프로젝트는 전 세계로 확장하여 사람들이 공동의 과제 해결을 위해 협력할 수 있도록 하는 것을 목표로 한다.

더 커넥션

〈더 커넥션〉은 기술이 지배하고 경쟁이 고도된 산업화 시대에 인간의 상호작용을 강조하는 혁신적인 프로젝트이다. 다양한 개인을 위한 공동 공간을 만들어 대인관계를 회복시키는 것을 목표로 한다.

서울숲과 인접한 성수대교와 동호대교 사이에 위치한 이 다리는 개인과 세대간 통합을 상징한다. 얽혀있는 디자인은 사람들을 은유적으로 연결함으로써 공감과 지식 교류의 장을 제공한다. 이 프로젝트의 세 가지 목표는 "커넥트", "변화", 그리고 "협업"이다. "커넥트"는 사회적 상호작용을 유도하고, 도서관, 공공정원, 전시 구역과 같은 공용공간을 통해 정서적인 안녕과 생각을 공유하는 기회를 마련한다. "협업"은 프로젝트 목표를 따라 공유된 노력을 연결한다. 마지막으로 "변화"는 콘서트 구역, 도서관, 정원과 같은 공공공간을 통해 거시적 차원의 새로운 교류 양상 촉진한다.

교수: 클라스 크레세
학생: 박시영, 이지연, 노수연, 그레고르트 레온, 김세연, 김지희, 박예원, 차윤주, 김가은, 리나 하스, 캐서린 호

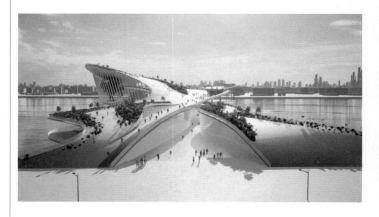

↑ 이화여자대학교
Ewha Womans University

WAVE to Change

The floating bridge *WAVE to change* establishes a pedestrian crossing that connects the populated southern district Gangseo with Nanji Hangang Park on the northern side of the Han River. The project's primary goal is to provide a unique and accessible crossing option for pedestrians and cyclists alike, fostering connectivity, promoting sustainable mobility, and enhancing access to the array of parks in the north while providing quality outside and inside space on the water. The bridge's design draws inspiration from the Korean landscape and depicts the beauty and serenity of a pile of mountains and wave flow. By incorporating the shapes of a Korean mountain range into the bridge's appearance, the project intends to create an iconic structure that not only serves as a functional crossing but also reflects the rich natural landscapes of the Han River and the greater Korean region with an architectural pioneer that unifies western Seoul.

Connectivity: The project will serve as a vital link between the southern and northern areas of west Seoul, improving accessibility for pedestrians and promoting seamless travel for locals and tourists. By providing a direct connection, the bridge aims to reduce travel time to green space on the north shore of the Han River and enhance the overall cycle route network.

Aesthetics: Inspired by the local topography of Jeungmisan Hill and the Korean landscape, the bridge design will be visually striking, capturing the essence of the natural beauty found in the Han River region. The intention is to create an architectural landmark that complements the surrounding environment and fosters pride and identity among residents and visitors alike.

User Experience: Pedestrians and cyclists will find two pathways, seating and leisure areas on the bridge. The combined program should encourage people to enjoy their visit and create a pleasant and engaging user experience.

Program: *WAVE to change* can be separated in three main areas: housing, greenery and social space. Housing is located on the south side of the bridge, providing residents with easy access to public transportation. The walkable greenery stretches along the whole roof line, uniting the program on the bridge. Thus, the bridge acts as a small city within a megacity, Seoul.

Re; Born

Project *Re; Born* aims to transform Seoul by revitalizing water resources, creating green spaces, and addressing pressing issues. Water scarcity and flooding risks, exacerbated in Korea, are key concerns. Secondly, inadequate public spaces and city parks underscore the need for change. Lastly, low food self-sufficiency rates are crucial to boosting self-sufficient food production.

Three main objectives guide the project. First, Han River's purification and cultivation using water plant islands enhance water quality, support wildlife, and enable aquatic crops. Second, raising awareness of water scarcity through educational programs integrated into fan-shaped column structures with water purification systems. Lastly, fostering sustainable urban agriculture with the G-EDUCENTER, expanding green areas, facilitating crop trade, and providing communal spaces for reading and discussions.

Ultimately, the project envisions global expansion, uniting people worldwide in addressing shared challenges.

The Connection

The Connection is a transformative project emphasizing human interaction in a technology-dominated era. It aims to rejuvenate interpersonal bonds by creating a communal space for diverse individuals. Positioned between Seongsu and Dongho bridges adjacent to Seoul Forest, this bridge symbolizes unity and efficient transit. Its woven design metaphorically interlaces people, fostering empathy and knowledge exchange. The project's tripartite objectives are Connect, Change, and Collaborate. The Connect goal enables social interactivity, promoting emotional well-being and shared interests through spaces like the library, community garden, and exhibition areas. Collaborate encourages shared endeavors, aligning with the project's overarching theme of unity. Ultimately, through Change, individuals and communities evolve, spurred by engagement in transformative spaces like the concert area, library, and gardens.

Professor: Klaas Kresse
Students: Siyoung Park, Jiyeon Lee, Sooyeon Noh, Gregert Leon, Seyeon Kim, Jeehee Kim, Yewon Park, Yunju Cha, Gaeun Kim, Lina Haase, Catherine Ho

매듭: 경계에서 중심으로

역사적으로 전략적 경계 지점이었던 한국의 한강은 도시화로 인해 변모하며 서울을 둘로 나누어놓았다. 우리는 한강을 시민을 하나로 모으는 공간으로 만들어 허브로서의 한강을 재조명하고자 한다. 보행자 친화적인 한강의 강변은 휴식과 자연이 어우러지는 공간으로 조성되며, 강변을 따라 '서울숲' 생태공원과 '압구정' 주거-상업지역이 들어서게 될 것이다. 저자도(楮子島)는 도시와 과거를 연결하는 역할을 한다. 이러한 변화를 통해 조성된 레크리에이션 공간, 수변, 녹지 네트워크는 레크리에이션에 대한 니즈를 충족하고 삶의 질을 향상시킬 것이다. 또한 이러한 변화는 지역을 하나로 묶어 사람들의 이동을 촉진하고 연결성을 강화할 것이다.

교수: 박진아, 김동현
학생: 안영환, 황규나, 박원선, 이영주, 최현경, 능리화

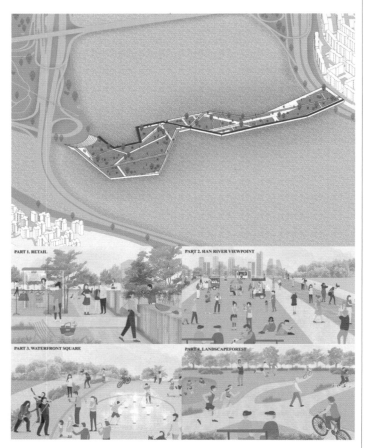

↑ 한양대학교
Hanyang University

윈드스케이프

서울의 소중한 자산인 한강은 1,000km에 걸쳐 흐르며 도시에 자연을 선사한다. 한강에 자리 잡은 노들섬은 용산과 동작을 바라보는 문화의 중심지이다. 용산은 우뚝 솟은 상업과 교통의 요충지로, 동작의 밀집된 주거지 및 학계와 대조를 이룬다. 서울은 〈윈드스케이프〉에서 볼 수 있듯이 기후변화에 대응하고 친환경적인 미래를 실현하기 위해 노력하고 있다. 이러한 비전을 바탕으로 한 교량 콘셉트는 풍력 에너지를 활용하여 노들섬과 그 주변에 전력을 공급하는 동시에 연구와 교육을 촉진한다. 푸른 선로로 연결된 6개의 터빈과 센터가 한강에 우아하게 솟아 있다. 네온 조명은 현대적인 디자인을 부각시키며 원형 구조물에는 학습 공간이 마련되어 있다. 〈윈드스케이프〉는 낮과 밤에 한강을 변화시키며 생태를 고려한 디자인으로 도시 생활을 풍요롭게 한다.

생물다양성 도시

기후변화에 직면한 현 시점에 지속 가능성과 생물다양성은 매우 중요하다. 도시화와 생물종 감소는 생물다양성 유지를 위해 도시 또한 역할을 담당해야 함을 강조하고 있다. 건축 환경 내에 다양한 종의 서식지를 조성하는 것은 반드시 필요한 일이다. 인간과 야생 생물이 공존하기 위해서는 환경을 공유해야 한다. 서울의 성수동과 압구정은 크게 다른 두 지역이다. 성수동은 녹지가 풍부한 반면 압구정은 녹지가 부족하다. 이러한 양쪽을 잇는 브리지는 디자인 과제를 짊어지고 있다. 현대적인 동물원을 조성하면서도 보행자 친화적인 브리지를 만드는 것을 목표로 설정했다. 동물원, 야생 생물 구조, 종 보호, 종자은행의 개념을 아우르는 이 혁신적인 동물원은 지속 가능성과 생태계 보존에 초점을 두고 있다. 압구정의 역사에서 영감을 받은 모듈형 브리지에는 야생동물들이 자유롭게 돌아다닐 수 있는 다양한 구역이 있다. 이러한 모듈은 한강을 따라 늘어날 수 있으며, 한 세기에 걸친 브리지의 진화를 상상해볼 수 있게 해준다.

교수: 김소영
학생: 이주원, 송기주, 최서진, 이승환, 라윤지, 이동윤, 남한결, 김혜능, 양경진, 김민성, 한병욱, 이단비, 윤희경, 임지은, 최민혁

Knotted: Boundary to Center

Historically, South Korea's Han River, a strategic boundary point, has transformed due to urbanisation, dividing Seoul. We aim to re-envision the Han River as a central hub by converting it into a space that brings citizens together. Pedestrian-friendly riversides will replace barriers, offering relaxation and integration with nature. We'll establish a 'Seoul Forest' eco-park along the river and 'Apgujeong' residential-commercial zone. "Jeoja Island" will connect the city to its past. These changes create usable space, a waterfront, and a green network, meeting the demand for leisure and enhancing the quality of life. This transformation knits together regions, promoting people's movement and fostering connectivity.

Professor: Jina Park, Donghyun Kim
Students: Younghwan Ahn, Gyuna Hwang, Wonsun Park, Youngju Lee, Hyunkyung Choi, Lihua Ling

Windscape

Seoul's invaluable asset, the Han River, spans 1,000 kilometres, gracing the city with nature and urbanism. Nodeul Island, nestled in the river, boasts a cultural hub peering at Yongsan and Dongjak. Yongsan flaunts towering commerce and key transit, contrasting Dongjak's compact residences and academia. Seoul strives for a green future to combat global climate change, exemplified by *Windscape*. This visionary bridge concept harnesses wind energy, powering Nodeul Island and its vicinity while fostering research and education. Six turbines and centres, linked by verdant tracks, rise elegantly from the Han River. Neon lights accentuate its modern design, and disc-shaped structures house learning spaces. *Windscape* transforms the Han River by day and night, enriching urban life through ecologically conscious design.

Biodivercity

In the face of climate change, sustainability and biodiversity are crucial. Urbanization and species decline emphasize cities' role in sustaining biodiversity. Creating multi-species habitats within the built environment is essential. Achieving coexistence between humans and wildlife necessitates shared landscapes. The neighborhoods of Seongsudong and Apgujeong in Seoul, differ vastly. Seongsudong boasts green spaces, while Apgujeong lacks them. A bridge connecting both sides presented a design challenge. The aim was a pedestrian-friendly bridge for all, integrating a modern zoo. This innovative zoo encompasses a petting zoo, wildlife rescue, species protection, and a seed bank, focusing on sustainability and ecosystem preservation. Inspired by Apgujeong's history, the modular bridge hosts diverse zones with free-roaming wildlife. Modules could multiply along the Han River, envisioning the bridge's evolution over a century.

Professor: Soyoung Kim
Students: Juwon Lee, Kiju Song, Seojin Choi, Seunghwan Lee, Yunji Ra, Dongyoon Lee, Hangyeol Nam, Hyeneung Kim, Kyungjin Yang, Minseong Kim, Byungwook Han, Danbi Lee, Heegyeong Yun, Jieun Im, Minhyeok Choi

↑ 한양대학교 에리카
Hanyang University ERICA

지속 가능한 도시를 위한 합성과 공존

서울의 현대사를 고스란히 담고 있는 난지 한강공원과 증미산을
연결하는 한강 위 브리지 도시는 어떤 모습과 역할을 해야 할까?
무분별한 성장을 거듭해온 서울이라는 거대 도시와 자연환경의
보전이라는 복잡한 관계에 대한 고찰, 균형적 대안은 무엇일까?
'Syntheti-City'는 인공적으로 구축된 도시가 점차적으로 자연과의
상호작용을 통해 회복 탄력적 도시로 성장해 나간다는 가상의
시나리오를 전제한다. 'Sythetic(합성의)'라는 용어는 각각의
요소로서 의미를 가지지 못하나 서로 간의 상호 과정을 통해 하나의
의미 있는 개체로 통합됨을 의미한다. 각각의 도시 인프라와 자연
요소가 공생하고 상호작용으로 지속 가능한 관계를 반복 재생해
나가는 새로운 미래의 도시를 상상해 본다. 각 프로젝트는 'Co-
habitation,' 'Suplentia,' 'Reflection'의 부주제들로 진행되었다.
'Co-habitation'은 자연과 인류의 공존에 대한, 'Surplentia'는
자원의 고갈이 아닌 잉여의 도시에 대한, 'Reflection'은 변화하는
현대인의 삶과 욕구에 대한 고찰이다. 각 학생의 창의적 상상과
대안을 통해 도시가 환경적 영향을 최소화하고 자연과 공존할 수
있는 100년 후의 새로운 미래 도시를 희망해 본다.

교수: 원정연, 이종걸
학생: 나혜민, 김준형, 강기민, 안병연, 이준호, 박해준, 김나연,
신혜영, 조재원, 화성진

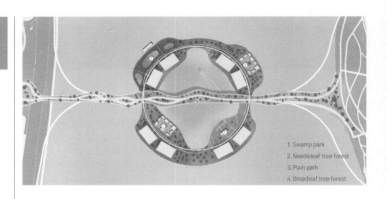

1. Swamp park
2. Needleleaf tree forest
3. Plain park
4. Broadleaf tree forest

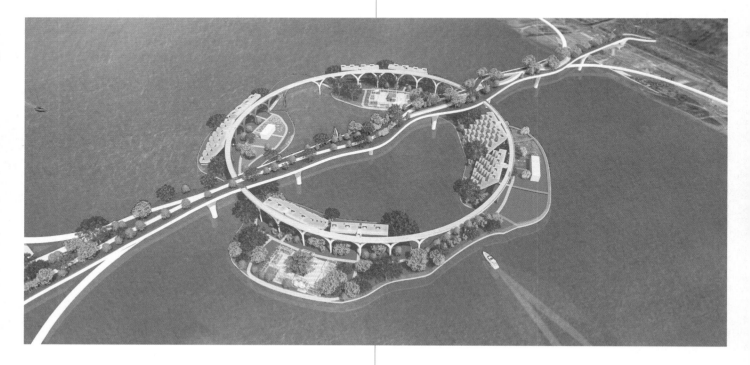

↑ 고려대학교
Korea University

Acclimatizing Syntheti-City

What form and function should the Han River Bridge City, connecting Nanji Hangang Park and Mount Jeungmi, emblematic of Seoul's modern history, assume? This question lies at the intersection of Seoul's expansive growth and the imperative to conserve its natural environment. Given the complex relationship between the sprawling metropolis and environmental preservation, what balanced alternatives warrant exploration? The 'Syntheti-City' concept presupposes a hypothetical scenario in which a deliberately constructed city gradually evolves into a resilient urban environment through symbiotic interactions with the natural milieu. The term 'Synthetic' implies a lack of inherent meaning in individual components, which coalesce into a meaningful entity through mutual processes. Envisioning a future city where man-made and natural elements harmoniously coexist and perpetuate sustainable relationships, the projects are categorized into sub-themes of 'Co-habitation,' 'Surplentia,' and 'Reflection.' 'Co-habitation' explores the coexistence of nature and humanity, 'Surplentia' addresses cities not as depleted, but as having surplus resources, and 'Reflection' contemplates the changing lives and desires of modern individuals. Through the creative imagination and alternatives of each student, we aspire to envision a new future city, a century from now, where cities can minimize their environmental impact and coexist harmoniously with nature.

Professor: Chungyeon Won, Chongkul Yi
Students: Hyemin Na, Junhyung Kim, Kimin Kang, Byeongyeon An, Junho Lee, Haejun Park, Nayeon Kim, Hyeyeong Shin, Jaewon Cho, Sungjin Hwa

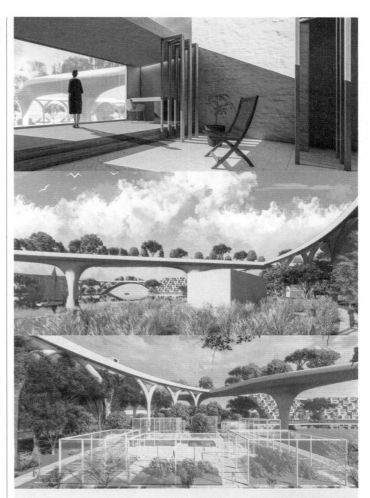

Space for Solitude

Each unit is designed with a focus on providing individuals with a central courtyard for solitude and contemplation. The clusters are configured to create courtyard spaces that allow light to enter each unit. The courtyards are divided by folding doors, enabling residents to integrate the bedroom, study, and courtyard into a unified space according to their preference. People can enjoy contemplation while looking at a courtyard or a river. They may feel connected to nature while being isolated from society and other people.

자연과 인간을 위한 회복탄력성의 다리

돌아올 자연을 위해 생태계를 조성한다. 서울은 수천 년 동안 자연과 조화를 이루며 존재해왔다. 하지만 지난 100년간의 도시화와 산업화는 서울의 환경을 심각하게 훼손하였다. 서울이 향후 100년 동안 더 지속 가능한 도시가 될 수 있는 방법은 무엇일까? 서울은 이미 고밀도의 인구 과밀 대도시이다. 이 프로젝트는 한강에 또 다른 주거지를 건설하는 대신, 생태계의 가치를 복원하고 조화를 이룰 수 있는, 자연과 함께 성장하는 '회복탄력성'을 가진 다리를 제안하고 있다. 이를 위해 한강에 대한 환경 부담과 장벽을 최소화하고 생태계의 세 가지 핵심 요소인 땅, 바람, 물과 순응하여 한강 주변 자연의 가치를 회복하는 것을 목표로 한다.

땅: 자연과 인간의 공존, 서울이 잃은 땅의 흐름을 연결하기 위한 형태의 에코 브리지를 디자인한다. 수중생태계 제공 및 보전을 위해 최소화된 구조의 링크트리와 함께 사라진 한강의 생태를 복원한다.
물: 한강과 평행한 배치는 흐름에 대한 부담을 줄이며, 호텔, 스코츠 컴플렉스, 수상 레저시설을 통해 디지털 피로(Digital Fatigue)에서 벗어나 아날로그적 삶으로의 회귀를 추구한다.

바람: 최소화되어 흐름과 평행이 배치된 구조물은 바람길에 순응하고 열어주며, 하부 구조물에 설치된 풍력 발전기는 더욱 깨끗한 에너지를 만들어낸다.

리-플레이스: 새로운 땅의 배치

과거부터 현재까지 땅의 흐름은 도시 조직의 규모와 특성을 형성해 왔다. 오늘날, 땅의 흐름이 만들어낸 녹지 등의 공공공간은 도시 조직의 개입에 의해 점점 더 개인화되고 있다. 이 프로젝트는 이를 해결하고자 지형(도시 조직과 자연 지형의 관계)을 체계화해, 서울의 녹지축을 연결하는 동시에 공공공간을 확장하는 프로젝트이다.

본 설계는 서울의 남과 북을 가로지르는 거대한 땅과 녹지 공간의 흐름을 연결하는 것에서 시작되었다. 이 흐름이 멈추는 한강변에서는 동작구의 좁고 높은 지형과 용산구의 낮고 넓은 지형을 반영한 공공판을 만들었다. 현재 동작구와 용산구는 도시 조직과 공공공간이 수직적으로 분리되어 있다. 이 프로젝트는 도시 조직과 공공성 사이의 새로운 접점을 허용한다. 이러한 구성 방식은 도시 조직과 공공공간이 공존할 수 있는 가능성을 보여준다.

공공판은 서울의 녹지축의 흐름을 따르되, 시대적 요구에 따라 새롭게 조성 및 확장되어 한강에서 새로운 땅의 흐름을 형성한다. 또한 한강을 넘어 도시를 관통하며 과밀화된 도시에서 점과 같은 공공의 공간을 잇는다. 공공판의 이러한 확장을 통해 시민들은 한강을 더욱 적극적으로 이용할 수 있다. 녹지와 공공공간을

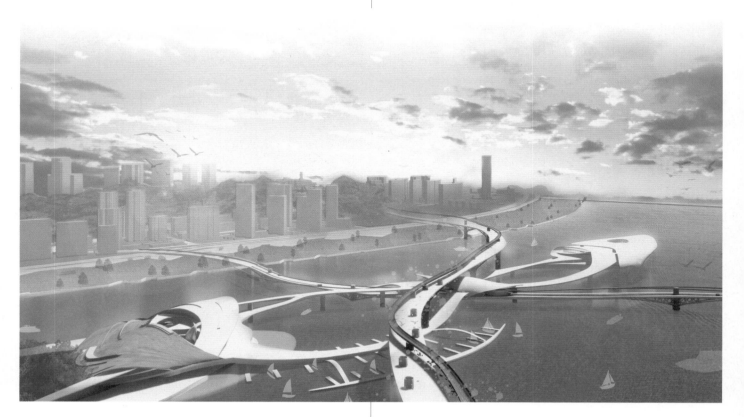

↑ 경기대학교
Kyounggi University

Re place: The Lay of New Land

From the past to the present, the flow of land has shaped the size and character of the urban tissue. Today, public spaces such as green areas created by the flow of land are increasingly personalized by the intervention of urban tissue. To solve this problem, the project organizes the topography (the relationship between urban organization and natural topography) to connect Seoul's green axis while expanding the city's public space.

The design began by connecting the flow of huge land and green space that runs south and north of Seoul. On the Han River, where this flow stopped, a public board was created that reflected the narrow and high land flow of Dongjak-gu and the low and wide land flow of Yongsan-gu. In the current edition of Dongjak-gu and Yongsan-gu, the urban tissue and public spaces are vertically separated. The project allows a new contact between the urban tissue and the publicity. This method of composition shows the possibility that urban tissue and public spaces can coexist.

The public plate follows the flow of Seoul's green axis, but it is newly created and expanded according to the needs of the times and forms a new land flow on the Han River. It also penetrates the city beyond the Han River and connects public spaces as dots in overcrowded cities. This expansion of the public plate allows citizens to use the Han River actively. It transforms former ground railways that disconnect green and public spaces into major public spaces in the city.

The new plate created by the existing land flow shows a scene in the future city of Seoul, which is the centre of the green axis that runs through Seoul and has equal functions and public spaces. There is hope with the project of a future Seoul where public space is respected, with green areas open to everyone unconditionally throughout the city.

Earth: Co-Existence Between Nature & Human.
Connecting the Fragmented Surrounding Mountains: Eco-bridge.
Recovering the Endangered Han River Ecosystems: Eco-bridge and Link Tree.
Protecting The Underwater Ecosystem by Minimizing the Structures: Link Tree.
Water: Refuge from Digital Fatigue and Return to Analogue Life.
Providing Facility Layout Parallel to Han River: Linear Layout.
Providing Temporary Stay for Healing and Refresh: Hotel, Sports Complex.
Providing Aquatic Leisure Facility: Marina & Cruise, Harbor Bath.
Wind: Freeing the Path of The Wind.

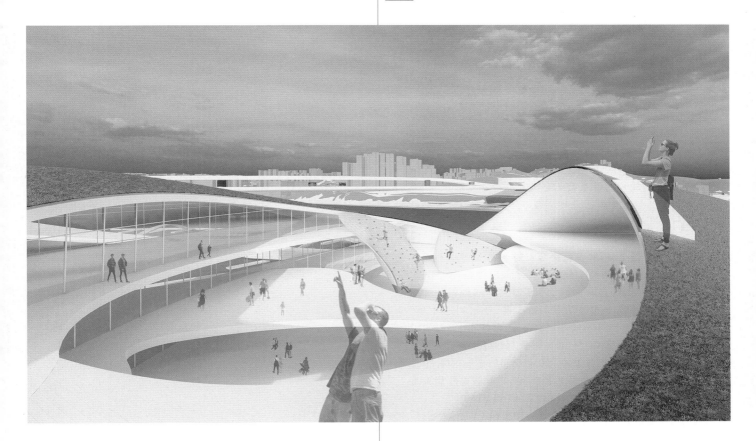

단절시켰던 기존의 지상철로를 도시의 주요 공공공간으로
탈바꿈시킨다. 기존의 땅의 흐름이 만들어낸 새로운 판은 서울을
가로지르는 녹지축의 중심이자 동일한 기능과 공공공간을 가진
미래도시 서울의 한 장면을 보여준다. 도시 곳곳에서 아무런 조건
없이 누구에게나 녹지가 개방되고 공공의 공간이 존중되는, 미래
서울에 대한 프로젝트를 통해 희망을 발견할 수 있다.

브리-서울-지. 일-생활-놀이

서울은 관리를 목적으로, 공통적인 특징을 기반으로 구역을 나누어
놓았으나 목적에 따라 장소를 이동해야 하므로 피로를 유발할 수
있다. 목적이라 함은 크게 '일하기, 살기, 놀기'로 나누어 볼 수 있다.
이 프로젝트는 다양한 주택 유형을 통합하는 새로운 이동식 주택
모듈을 제안한다. 이러한 모듈은 드론과 커뮤니티를 위한 중앙 개방
공간과 함께 확장 가능한 벌집 모양으로 배열된다. 데이터 수집,
농업, 사무실, 교육 공간 등을 통합한 스마트팜과 비즈니스 단지도
구상한다. 노들섬에는 '일'과 '삶' 사이의 여가공간을 조성해 캠핑,
식물원, 수영장, 아쿠아리움 등 친수 프로그램을 통해 지역에 활력을
불어넣는 방안을 제시한다. 또한 이 프로젝트는 시민들을 위해
보행자 다리로 연결된 일-삶-놀이의 동선이 어우러진 콤팩트 서울을
조성한다.

패치워크? 패치워크!

〈패치워크〉는 고립된 녹지 공간을 패치워크(Patchwork) 천
조각처럼 연결한 서울의 보행자 중심 다리이다. 이 프로젝트는
이촌역과 강변북로와 같은 인프라로 인한 접근성 문제를 해결한다.
용산공원과 이촌한강공원을 연결하는 "에어워크"는 주거 단지의
장벽을 제거해 커뮤니티를 조성한다. "그린 워크"는 단절된 공원을
바로잡아 주거 단지와 같은 높이에 새로운 녹지 공간을 만들고,
보행자를 위해 도로를 지하로 옮겨 접근성을 개선한다. "워터
워크"는 다층 구조의 다리 내에 물을 주제로 한 전시 공간인 "워터
아일랜드"를 도입하여 방문객의 경험을 향상시킨다. "스카이
아일랜드"와 "PM 브리지"가 특징인 "스카이 워크"는 워크숍, 전시
및 문화 행사를 위해 다양한 층을 활용하여 현장의 격차를 해소한다.
이러한 혁신적인 접근 방식은 도시 연결성과 자연 요소를 조화롭게
결합하여 서울의 경관을 변화시킨다.

파도 속으로, 파도를 만들다: 새로운 도시의 넓은 보행교 건축

서울은 대한민국의 수도이자 최대도시로, 한국의 높은 성장률을
내비치는 아이콘이다. 그러나 빠른 성장의 이면에는 개인화, 소통
단절 등 사회 문제를 앓고 있었다. 우리는 교통, 인문, 자연이
공생하는 도시가 되는 것이 서울이 가져야 할 비전이라고 보았다.
〈파도 속으로, 파도를 만들다〉는 그 비전을 실현하는 공생
커뮤니티가 되어 활발한 문화 교류가 이루어지는 공간이다. 한강과
한강대교, 그 인근의 도시인 용산과 동작구까지의 광활한 범위에
위치한 주요 스팟들을 여러 개의 원으로 이어 형성하였다. 그
스팟들은 미래지향적인 지역이거나, 역사적인 랜드마크, 활발한 교통

노드 등 다양한 성격을 가지고 있다. 이들을 잇는 링들은 브리지이자
하이라인, 문화의 장이 되어 각기 다른 성격들을 한 데 모아 더 큰
시너지를 이끌어낸다. 단절된 개개인 또한 이 공간에서 소통하고
연결을 이루며, 건강한 미래 사회 도시가 되길 기대한다.

교수: 류전희
어시스턴트: 김준석
학생: 고대윤, 김하윤, 최희우, 예진영, 전미란, 황상혁, 이수영,
문영준, 박유수
교수: 송은경
학생: 배원우, 한여림, 황예준, 김도윤, 이민영, 이재원, 성주원, 유주성
교수: 백희성
학생: 정영경, 손채연, 김수민, 박가연, 손승민, 권수빈, 천기범, 이승혁
교수: 김윤범
학생: 김서영, 김예빈, 김은, 김종원, 박주찬, 이현식, 정호성, 조철민,
차준석
교수: 이현실
학생: 박서현, 배제우, 송기준, 이지수, 전유진, 정승규, 정의현,
한서연, 황재원

Providing A.I Traffic Hub: UAM, Sky-tram, PMV.
Generating a Renewable Energy: Small Windmill Under the Bridge.
Minimizing Bridge Structures to Reduce Burdens to Water and Wind Path.

Bri-Seoul-dge. Work-Live-Play

For better management, Seoul divides its districts based on shared characteristics, causing fatigue due to purpose-based travel times. The issues are categorised as 'working, living, playing.' A novel mobile housing module is proposed to integrate housing types, forming an expandable honeycomb arrangement with central open spaces for drones and the community. Smart farms and business complexes are envisioned, integrating data collection, agriculture, offices, and education spaces. A leisure space on Nodeul Island between 'work' and 'life' is proposed, revitalizing the area with water-friendly programs like camping, botanical gardens, swimming pools, and aquariums. This project creates a compact Seoul that combines work-live-play flows linked by a pedestrian bridge for citizen experiences.

Patchwork? Patchwalk!

Patchwalk is a pedestrian-oriented bridge in Seoul that connects isolated green spaces, akin to patchwork fabric pieces. The project addresses accessibility challenges caused by infrastructure like Ichon Station and Gangbyeon Expressway. An AIR WALK links Yongsan Park and Ichon Hangang Park, fostering community by removing residential complex barriers.
GREEN WALK rectifies a divided park, creating new green areas on the same level as residential complexes and improving accessibility by moving the road underground for pedestrians. WATER WALK introduces WATER ISLAND, a water-centric exhibition space within a multi-layered bridge, enhancing visitor experiences. SKY WALK, featuring SKY ISLAND and PM bridge, resolves site disparities, utilizing varied floor levels for workshops, exhibitions, and cultural events. This innovative approach interweaves urban connectivity and natural elements, transforming Seoul's landscapes.

Into the Wave, Make a Surge

Seoul is the capital and largest city of South Korea, and is an icon of Korea's high growth rate. However, behind the rapid growth, there are social problems such as personalization and communication disconnection. We saw that becoming a city where transportation, humanities, and nature coexist is the vision that Seoul should have. *Into the wave, make a surge* is a space where active cultural exchanges take place by becoming a symbiotic community that realizes its vision. Major spots located in the broad range (Hangang River, Hangang Bridge, Yongsan and Dongjak-gu) were connected by several circles. The spots have different characteristics; futuristic, historical landmarks, and transportation nodes. The rings that connect them become bridges, high lines, and cultural venues, bringing together different personalities to create greater synergy. We hope that disconnected individuals will communicate and be connected in this place, also Seoul become healthy future social cities.

Professor: Jeonhee Ryu
Assistant: Junseok Kim
Students: Daeyoon Koh, Hayoon Kim, Heewoo Choi, Jinyoung Ye, Miran Jeon, Sanghyeok Hwang, Sooyeong Lee, Youngjun Moon, Yusu Park
Professor: Eunkyeong Song
Students: Wonwoo Bae, Yeorim Han, Yejun Hwang, Doyun Kim, Minyeong Lee, Jaewon Lee, Joowon Sung, Juseong Yu
Professor: Heesung Baek
Students: Yeongkyeong Jeong, Chaeyeon Son, Sumin Kim, Gayeon Park, Seungmin Son, Subin Gwon, Gibeom Chun, Seunhyeok Lee
Professor: Yun Beom Kim
Students: Seoyoung Kim, Yebin Kim, Eun Kim, Jongwon Kim, Juchan Park, Hyeonsik Lee, Hosung Jung, Cheolmin Cho, Junseok Cha
Professor: Hyunsil Lee
Students: Seohyun Park, Jewoo Bae, Kijun Song, Jisoo Lee, Yujin Jeon, Seungkyu Jung, Euihyun Jung, Seoyeon Han, Jaewon Hwang

구름 위를 걷다

한강을 가로지르는 30개 이상의 브리지는 여유로운 매력 없이
오로지 차량 통행만을 위해 건설되었다. 서울숲과 압구정동을 잇는
새로운 성수대교를 설계하는 것은 혁신적인 프로젝트이다. 브리지
위와 아래를 다층 구조의 도심 속 오아시스로 만들겠다는 구상을
바탕으로, 페리 플랫폼, 주차장, 차선, 수상 공원, 수직 농장 등 5개의
층을 4개의 코어로 연결할 예정이다. 이러한 배치는 차량과 보행자를
분리하여 열린 공간을 만들어준다. 브리지는 3D 격자 구조를
지지하여 계단식 공원과 농장을 위한 불규칙한 기반을 형성한다.
이러한 유연한 구조는 주변 환경과 통합되어 하늘과 강과 조화를
이루게 된다. 서울숲의 초록빛 연장선인 수상 공원은 압구정동까지
보행자를 위한 1.5km의 녹색 길을 제공한다. 산책로를 따라 설치된
공원 키오스크는 여가와 학습을 위한 다목적 장소로 활용된다.

교수: 로렌스 김
학생: 고동현, 김나린, 이정훈, 남윤지, 박준휘, 박근철, 신승철,
손자영, 류동재

성수대교 유무에 따른 매크로/마이크로 시티

한강은 단순한 장애물을 넘어 역동적인 풍경으로 변모한다. 이러한
독특한 관점이 한강과의 관계를 정의한다. 특히 성수대교는 단순한
구조물을 넘어 육지와 물을 아우르는 우리의 가치를 구현하고 있다.
성수대교의 의미는 보는 사람마다 다르다. 이것이 디자인에 대한
우리의 접근 방식인 것이다. 우리의 여정은 한강과 성수대교에
대한 성찰에서 비롯된 개인적인 선언문으로 시작된다. 내러티브가
펼쳐지고 스튜디오 구성원들이 비전을 공유하는 실체적인
스토리보드로 발전한다. 스토리의 구체화는 끊임없는 담론을 통해
지속적으로 다듬어지는 출발점이 된다. 프로젝트는 제안과 설득 등의
다양한 방법론을 통해 전개되며, 아이디어는 각자의 길을 찾아가면서
협업의 혁신을 보여준다.

교수: 이상윤
어시스턴트: 임현섭
학생: 한수종, 정진우, 김지영, 김수민, 김수아, 김예나, 김유석,
이재영, 오하진, 박채완, 박현서, 박수연

↑ 부산대학교
Pusan Nationali University

A Walk in the Clouds

Spanning the Han River, over 30 bridges were built solely for vehicular passage, devoid of leisurely charm. Our design of a new Seongsu Bridge, connecting Seoul Forest and Apgujeong-dong, is a transformative project. The design envisions a multi-tiered urban oasis atop and below the bridge. The plan features five layers: a ferry platform, parking, lanes, a floating park, and vertical farms, each linked by four cores. This arrangement segregates vehicles and pedestrians, creating open spaces. The bridge supports a 3D lattice structure, forming an irregular base for tiered parks and farms. This flexible grid integrates with the surroundings, blending with the sky and river. The floating park, a verdant extension of Seoul Forest, offers a 1.5 km green path for pedestrians to Apgujeong-dong. Park-Kiosks along the path serve as versatile venues for leisure and learning.

Professor: Lawrence Kim
Students: Donghyun Go, Narin Kim, Junghoon Lee, Yeunji Nam, Junhwi Park, Geunchul Park, Sungcheul Shin, Jayoung Son, Dongjae Ryu

Macro/ Micro City with or without Seongsu Bridge

The Han River transcends being a mere obstacle, transforming into a dynamic landscape. This unique perspective defines our relationship with it. Notably, the Seongsu Bridge is more than a structure—it embodies our values, spanning land and water. Its significance varies with each observer. Such is our approach to design. Our journey commences with personal manifestos, born from introspection on the Han River and Seongsu Bridge. A narrative unfolds, evolving into a tangible storyboard—a shared vision among studio members. The tale's crystallisation marks a starting point, subject to continual refinement through ongoing discourse. Projects unfold through proposal, persuasion, and diverse methodologies. Each idea finds its path, a testament to collaborative innovation.

Professor: Sangyun Lee
Assistant: Hyunsub Lim
Students: Soojong Han, Jeanwoo Jeong, Jiyeong Kim, Soomin Kim, Sua Kim, Yeana Kim, Yooseok Kim, Jaeyoung Lee, Hajin Oh, Chaewan Park, Hyeonseo Park, Sooyeon Park

个 연세대학교
Yonsei University

한강의 확장

서울은 한강을 근본으로 삼은 도시다. 그러나 역사적 사건들과
발전으로 자연과 지형, 강물의 연결이 단절되었다. 이번 비엔날레는
이러한 서울의 정체성을 회복하는 것을 목표로 하고 있지만
지속되는 세계화, 지역 문화의 상실, 자연과의 빈약한 연결은 이러한
회복에 도움이 되지 못할 것이다. 우리는 서울의 실질적인 자연
회복과 도시 커뮤니티의 활성화를 위해 구체적인 사례와 연구를
진행했으며 이로써 한강의 맥락을 확장하고자 하였다.

살아있는 다리

한국의 문화는 본질적으로 자연과 연결되어 있다. 그럼에도 불구하고
도시의 발전은 서울의 자연환경을 근본적으로 바꿔 놓았다. 우리는
자연이 고립되고 방치되어 있는 공간을 그물 형태로 서로 연결했다.
양쪽에 있는 뿌리들은 하나로 합쳐지며, 시간이 지날수록 더 강해질
것이다. 이러한 환경의 연결은 야생동물이 다시 도입될 수 있는
조건을 만들며 생물 다양성을 확보하는 계기가 되어줄 것이다.

교수: 안드레스 실라네스, 프란시스코 레이바
학생: 호세 모렐, 수카리 콰타르, 세르히오 알렌다, 토마스 브루웨인,
윌리엄 바스케스

레크리에이션 도시

오늘날의 도시 환경에서는 개인의 성취와 도시의 발전이 시간,
거리, 건강 상태로 측정된다. 고대 바빌로니아의 공원부터 16세기
이탈리아의 피아자에 이르기까지, 운동과 여가는 도시 생활과
밀접하게 연결되어 있다. 도시가 발전함에 따라 레크리에이션
장소의 중요성이 더욱 부각되고 있다. 서울 시민들은 산악 지역, 유서
깊은 성곽, 하이킹과 자전거 타기를 즐길 수 있는 한강변 등에서
야외 활동에 열정적이다. 우리는 서울숲과 압구정 지구를 연결하는
브리지에 포커스를 맞추었다. 이 브리지는 기능적, 상징적 측면에서
더 큰 시스템의 일부로서, 주민들과 방문객들의 레크리에이션
니즈를 충족시켜준다. 레크리에이션과 생산적인 구조물이 어떻게
지속 가능한 새로운 형태로 적응하며 결합될 수 있을지가 앞으로의
과제이다.

교수: 에릭 리더
학생: 에이미 레시노스, 투비아 밀스타인, 델빈 므웬데, 김태희, 애나
캐롤라이나 쿠티노, 에릭 그로스먼, 브리스 영, 존 프랭클린 사룰로,
요나 골드페더, 레이날도 알바라도, 숀튼 데이비스, 사무엘 수캄토,
모건 맥칼렙

↑ 알리칸테 대학교
University of Alicante

The Expansion of the Han River

Seoul is a city that has been developed around the Han River. However, historical events and urban developments have severed the connections between nature, the topography, and the river. The goal of this Biennale is to reclaim Seoul's identity. However, the challenges of ongoing globalization, the erosion of local culture, and a weak connection with nature hinder this restoration. In response, we have conducted detailed studies and analyses of specific cases to significantly rejuvenate Seoul's natural settings and energize its urban communities, thereby aiming to broaden the significance of the Han River.

A Living Bridge

Korean culture is intrinsically linked with nature. Yet, the urban expansion has significantly transformed Seoul's natural landscape. We have connected spaces where nature has been isolated and neglected, forming a network-like structure. The merging roots from both sides will grow stronger over time. This restoration of the natural environment will facilitate the return of wildlife and serve as a catalyst for conserving biodiversity.

Professors: Andres Silanes, Francisco Leiva
Students: José Morell, Soukari Kwatar, Sergio Alenda, Thomas Bruwaene, William Bazquez

Recreation City

In today's urban landscape, personal achievements and city progress are measured by time, distance, and health status. Exercise and leisure have been intertwined with city life throughout history, from ancient Babylonian parks to 16th-century Italian piazzas. As cities evolve, the importance of recreation destinations becomes evident. Seoul's citizens are enthusiastic about outdoor activities, with mountainous regions, historic fortress walls, and Han River corridors offering hiking and biking opportunities. Our studio focuses on the potential bridge connecting Seoul Forest and the Apgujeong District. This bridge serves as a functional and symbolic part of a larger system, addressing residents' and visitors' needs for recreational links. The challenge lies in how recreation and productive structures coalesce as adaptively new sustainable forms.

Professor: Eric Reeder
Students: Amy Recinos, Tuvia Millstein, Delvin Mwende, Taehee Kim, Ana Carolina Coutinho, Eric Grossman, Brice Young, John-Franklin Sarullo, Yona Goldfeder, Reinaldo Alvarado, Shaunton Davis, Samuel Sukamto, Morgan McCaleb

↑ 아카데미 오브 아트 대학교
Academy of Art University

하이브리드 매트: 한강 위의 다리—생태, 구조, 접근성

서울도시건축비엔날레의 주제를 활용해 교량에 대한 새로운 패러다임의 가능성을 탐색한다. 교량 설계에서 흔히 볼 수 있는 구조와 경로 구성이 서로 얽혀 있는 관계에서 벗어나, 차량 통행의 부재를 매개로 삼아 생태(물길, 바람길 등), 구조(기둥, 아치, 쉘의 리듬 등), 인간의 정주 패턴 사이의 세밀한 몽타주를 탐구하여, 한강 위에 두껍지만 가벼운 새로운 건축물 레이어를 만들어내는 패러다임이다. 스튜디오는 비엔날레가 제시한 3곳의 현장에서 이 패러다임을 적용된 세 가지 사례를 살펴본다.

학생들은 서울, 그리고 서울만의 독특한 지질학적 조건을 출발점으로 삼아 지반의 두께와 지각을 통해 물길, 바람길, 인간 정주의 흐름과 연속성을 수용할 수 있는 다층적 구조에 대해 고민한다. 인프라에 대한 이러한 해석은 인간 정주로 인한 생태적 불연속성을 해결하기 위해 인프라에 대한 사고방식을 단순히 그려보는 것이 아닌, 여유로운 프레임워크의 관점에서 접근하여, 겹쳐진 층으로서 인간 정주를 허용하면서도 생태적 연속성을 확보하고자 한다.

교수: 니마 자비디
자문: 베나즈 아사디, 조경 및 생태학
학생: 안지후, 라자크 알랍둘무그니, 백재민, 라엘라 베이커, 에어린 L. 차베스, 정지용, 마르티나 두케, 알렉스 J. 한, 애니 허, 허지원, 레베카 앤 존, 제이드 장

우븐 시티

서울은 기후변화로 고밀도, 제한된 공간, 기상이변으로 인한 어려움을 겪고 있다. 이번 프로젝트는 이러한 문제를 해결하고 지속 가능한 미래를 지향하는 것을 목표로 한다. 해수면 상승과 기온 상승은 안전을 위협하며 지속 가능한 보호 대책의 수립을 요구한다. 전통 농업은 기후변화에 취약하여 기아 사태를 야기할 수 있다. 기후의 영향을 받지 않는 수직 농업과 및 틀밭 농업을 도입한다면 기존 방식보다 15배 더 많은 수확량을 기대할 수 있다. 이번 프로젝트는 기후 회복력을 강조하며 혁신적인 농업, 온실가스 배출량 감소, 녹지 공간, 도시 구조를 통합한다. 이러한 전략의 우선순위를 정하는 것은 2100년 회복력 있는 서울을 만들기 위해 반드시 필요한 과제이다.

교수: 허부석
학생: 안나 부어, 안드레아 구티에레즈, 아나이아 톰슨, 브라이스 쿤, 콜튼 클락, 에반 피어슨, 켈로드 알카샴, 현가흔, 노라 알라리피, 네이션 와들, 사드 우아자니 타이비, 슈아이칭 첸, 잭 부쉬

↑ 쿠퍼 유니온
Cooper Union

Hybrid Mats: Bridging Over Han River— Ecology, Structure, Accessibility

The studio uses the prompt of the Seoul Architecture Biennale (Land Architecture and Land Urbanism) to investigate the possibilities of a new paradigm for bridges. This paradigm moves away from the entangled relationship between structure and path configurations, common in bridge design, and uses the absence of vehicular traffic to explore a fine-grain montage between patterns of ecology (waterways, windways), structure (rhythm of columns, arches, shells), and human settlement. The goal is to create a thick yet light new constructed layered ground over the Han River. The studio will explore three examples of this paradigm across three sites outlined by the biennale.

Students will use Seoul and its unique geological condition as a starting point to think about multilayered structures that can accommodate the passage and continuity of waterways, windways and human settlement through its thickness and crust. This infrastructure reading tries to inform ways of thinking about the infrastructure that addresses ecological discontinuities caused by human settlement in less of a picturesque act and more of a generous framework that allows ecological continuities while allowing human settlement as an overlay.

Professor: Nima Javidi
Advisor: Behnaz Assadi, Landscape and Ecology
Students: Jihoo Ahn, Razaq Alabdulmughni, Jaemin Baek, Laela Baker, Aerin L. Chavez, Jiyong Chung, Martina Duque, Alex J. Han, Annie He, Jiwon Heo, Rebecca Anne John, Jade Zhang

The Woven City

Amidst climate change effects, Seoul faces unique challenges due to high density, limited space, and extreme weather. Our design addresses these, aiming for a sustainable future. Rising sea levels and temperature threaten safety, requiring protective sustainability measures. Traditional agriculture's vulnerability to climate change could lead to hunger; our solution introduces weather-resistant vertical and raised bed farming, yielding 15 times more than conventional methods. Emphasizing climate resilience, our design integrates innovative agriculture, reduced emissions, green spaces, and urban fabric incorporation. Prioritizing such strategies is essential for a resilient Seoul in 2100.

Professor: Busuk Hur
Students: Anna Boor, Andrea Gutierrez, Anaiah Thompson, Bryce Kuhn, Colton Clark, Evan Pearson, Khelod Alkhashram, Ka Heun Hyun, Norah Alarifi, Nathan Wardle, Saad Ouazzani Taibi, Shuaiqing Chen, Zack Busch

↑ 아이오와 주립 대학교
Iowa State University

한강 포탈

〈한강 포탈〉은 서울의 출퇴근과 교통난을 해결하는 혁신적인 교통 허브다. 대부분의 직장인들은 매일 통근시간으로 약 96분을 보낸다. 한강 포털은 많은 이들의 출발지 근처에 위치하여 교통 혼잡을 완화한다. 한강의 하늘길을 활용한 도심 항공과 수상 모빌리티를 통해 도시 접근성을 높이는 것을 목표로 하고 있다. 또한 긴급 상황 대응을 돕고 출퇴근 시간을 단축하며 삶을 개선한다. 이 프로젝트를 통해 1) 가양대교를 터미널로 전환하고, 2) 항만을 추가하며, 3) 드론, 숙박, 관측을 위한 타워와 4) 한강 친수공원을 조성하고자 한다. 〈한강 포탈〉은 서울의 교통과 출퇴근을 완화하고 새로운 이동성을 제공해 줄 것이며, 신속한 출퇴근, 긴급 상황 대응, 도심 접근성을 보장을 통해 도시 이동을 재편할 것이다.

교수: 마이클 에버츠
학생 아리엘 토머럽, 크리스 브리졸라라, 에드워드 삭스, 새디 콜린스, 다리아 레스터, 매트 마미치, 닉 말릭, 테일러 길케슨, 찰리 펜드래곤

↑ 몬태나 주립 대학교
Montana State University

한류우드 브리지

〈한류우드(Hallyuwood)〉란 글로벌 한국 문화를 대표하는 "한류"와 "할리우드"를 합성한 용어이다. 한류우드 브리지 프로젝트는 한국의 영화 제작 문화를 다채롭게 하는 데 초점을 두고 있다. 이 프로젝트의 세 가지 핵심 주제는 영화 문화, 실내외 통합 그리고 소재의 재사용이다. 이 프로젝트는 조경과 건축을 통해 서울의 독립 영화 산업을 지원하고 성장과 교육을 위한 공간을 제공한다. 또한 실내와 실외의 경계를 허물어 영화 제작자들의 배움을 촉진하고 서울 지역사회의 참여를 유도한다. 수직적 전략과 수평적 전략을 모두 동원하여 지역사회, 학생, 전문가를 수용한다. 이 프로젝트 브리지는 보행자의 이용을 강조하여, 교통 발전과 무관하게 한 세기 동안 중요한 역할을 하게 될 것이다.

오브제 필드

한국의 문화는, 평면에 문방도구를 비롯한 여러가지 사물을 다양한 각도에서 묘사한 문방도(文房圖)와 같은 고요한 정물화와 비슷한 점이 많다. 현대의 케이팝 안무는 이에 착안하여 관객과 피사체 사이의 연결을 묘사한다. 이러한 개념을 반영하여 다양한 오브제 사이로 사람들을 이끌고 다양한 시야를 열어주는 브리지를 제작했다. 이 브리지는 정물화이며, 브리지의 길은 오브제의 변화를 나타내고 확장된 필드를 형성한다. 건축 또한 동일한 원리로 이루어져, 위쪽의 원형 형태를 아래쪽에서는 직교 레이아웃으로 전환하여 스튜디오, 갤러리, 거주 공간을 수용한다. 이러한 건축의 여정은 브리지의 중심축인 야외 아레나에서 절정을 이루며, 이 곳에는 케이팝 안무 감상에 이상적인 그룹 지향적 무대가 조성된다. 서울은 이러한 역동적인 장면을 탐색하며 도시 경관과 강, 브리지 오브제들이 통일성과 다양성 사이에서 변화하는 모습을 목격한다. 끊임없이 진화하는 이러한 오브제 필드는 서울의 지속적인 유산을 상징한다.

오아시스 프로젝트

〈오아시스 프로젝트〉는 새로운 경관 브리지 위에 있는 자생적인 한국 아티스트 커뮤니티를 구상한다. 서울의 유서 깊은 마을에서 영감을 받은 이 커뮤니티는 유기적으로 성장하며 독특한 공간 관계를 형성한다. 3개의 중정에는 아티스트들의 로프트와 스튜디오가 자리 잡고 있으며, 중앙 복도에 있는 보행로, 자전거 도로, 경전철이 브리지의 끝과 도시를 연결한다. 이와 함께 전시장, 미술관, 공방, 푸드 홀, 상업 공간이 커뮤니티를 더욱 다채롭게 한다.

　　이 브리지는 강 유역의 형태를 반영하여 한강에 경의를 표하고 있다. 굽이치는 언덕길이 안뜰을 가로질러 연결되어 휴식 공간을 제공한다. 나무가 늘어선 언덕은 로프트를 거친 바람으로부터 보호하는 동시에 커뮤니티의 친밀도를 높인다. 오래된 현대 아파트의 벽돌 베니어와 같은 재활용 소재들을 통해 한국 건축물과의 미적

The Han River Portal

The Han River Portal is an innovative transport hub addressing Seoul's commuting and traffic woes. Many workers live outside, spending 96 mins daily travelling. Positioned near a common origin, it curbs congestion. The goal is to use the Han River's air pathway to boost city access via urban air and water mobility. It aids emergency response, cuts commute, and improves life. The project includes: 1) Converting Gayang Bridge to a terminal, 2) Adding a harbour, 3) Towers for drones, hospitality, and observation, 4) Han River-filtering Park. This portal eases Seoul's traffic and commute and offers new mobility. It reshapes city travel, ensuring swift commutes, emergency response, and downtown access.

Professor: Michael Everts
Students: Arielle Tommerup, Chris Brizzolara, Edward Sachs, Sadie Collins, Darya Lester, Matt Mamich, Nik Malick, Taylor Gilkeson, Charley Pendragon

Hallyuwood Bridge

The term *Hallyuwood* blends "hallyu," or Korean wave, representing global Korean culture, with "Hollywood." Our Hallyuwood Bridge project focuses on enriching South Korea's filmmaking culture. Three key themes run through the bridge: film culture, indoor/outdoor integration, and material reuse. Through landscape and architecture, our bridge aids Seoul's independent film industry, offering spaces for growth and education. Blurring indoor-outdoor boundaries, it fosters learning for filmmakers and engages the Seoul community. Vertical and horizontal strategies unite to accommodate the community, students, and professionals. Emphasizing pedestrian use, the bridge will stay vital for a century, regardless of transportation advances.

Object Field

South Korean culture resembles a tranquil still life, akin to Mundbangdo Paintings – a traditional art depicting cultural items from diverse angles on flat surfaces. Contemporary K-pop choreography mirrors this, portraying a connection between the viewer and the subject. Reflecting these concepts, a bridge is crafted to lead people through various objects, unveiling diverse outlooks. This bridge is a still life, with its paths revealing object shifts, forming a larger field. Architecture is shaped by the same principle, transitioning from circular forms atop to an orthogonal layout below, housing studios, galleries, and living spaces. This architectural journey culminates in an outdoor arena, the bridge's pivot, framing group-oriented stages ideal for appreciating K-pop choreography's composition. Seoul's community explores this dynamic scene, witnessing cityscapes, river, and bridge objects transforming between unity and diversity. This ever-evolving object field symbolizes a shared community's enduring legacy.

The Oasis Project

The Oasis Project envisions a self-sustaining Korean artist community on a novel landscape bridge. Inspired by Seoul's historic neighborhoods, the community thrives on organic growth, fostering unique spatial relationships. Three courtyards anchor the design, housing artist lofts and studios. A central corridor integrates pedestrian trails, bike lanes, and a light rail, connecting the bridge's ends and the city. Alongside, an exhibition hall, art gallery, workshops, food hall, and commercial spaces enrich the community.

The bridge's topography mirrors a river watershed, paying homage to the Han River. Rolling hills flow through the courtyards, offering relaxation spots. Protective tree-lined hills shield loft residences from harsh winds while encouraging communal engagement. Recycled materials, like brick veneer from old Hyundai apartments, form the aesthetic focal point, connecting with Korean architecture. Wood framing references

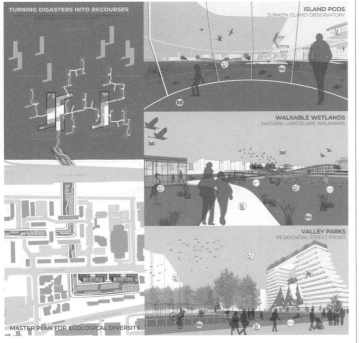

TURNING DISASTERS INTO RECOURSES

ISLAND PODS
SUNKEN ISLAND OBSERVATORY

WALKABLE WETLANDS
NATURAL LANDSCAPE WALKWAYS

VALLEY PARKS
RESIDENTIAL STREET FRONT

MASTER PLAN FOR ECOLOGICAL DIVERSITY

교점을 형성한다. 목재 골조는 한국 전통 건축에서 영감을 받아 로프트 유닛에 자연 채광과 신선한 공기를 가득 채워 창의성과 커뮤니티 공동체 의식을 촉진한다.

오버플로우

대한민국의 역사는 한강과 밀접히 연관되어 있다. 도시의 성장과 함께 한강은 레크리에이션에서 산업 발전을 위한 공간으로 바뀌었다. 범람원을 통제하려는 노력 그리고 변동성이 큰 탓에 많은 관심을 받지 못했던 탓에 한강의 제방은 도시개발계획의 가장자리에 남겨져 버렸다. 디자인을 위해서는 변동성을 포용하는 것이 필요하다. 〈오버플로우 컬쳐 브리지〉는 한강의 제방을 우회하고 상향된 경관을 통해 시민과 물을 다시 연결해준다. 유동적인 디자인을 통해 순환을 유도하며, 침식을 보여주는 컷아웃은 흥미를 유발한다. 브리지 표면의 빗물 수집은 새로운 시스템을 지원하여 수경 시설에 물을 공급한다. 북쪽에는 스파를 만들어 물의 상호작용을 재구성한다. 레크리에이션과 생산이라는 물의 두 가지 역할, 그리고 변화에 대한 민감성은 프로젝트 전반에 걸쳐 사용자 경험에 변화를 가져온다.

올림픽 조각 공원

미래의 모빌리티는 개인 차량을 지속 가능한 대중교통 및 개인 교통수단으로 전환시켜 도시의 도로 공간을 녹지에 내어 줄 수 있게 될 것이다. 인구 천만 명에 육박하는 거대 도시 서울은 녹지 공간 확대를 위해 이러한 트렌드를 포착해야 한다. 올림픽 조각 공원은 서울과 주변을 연결하는 녹지 네트워크의 시발점 역할을 하게 될 것이다. 이곳은 예술, 건축, 자연이 어우러진 공간으로 레스토랑, 갤러리, 실험실, 강당 등을 갖추고 있다. 산책로, 버스-급행철도 시스템, 건물이 경관에 통합되어 있어 순환이 중요한 요소가 된다. 재생 유리창과 용도 변경된 콘크리트 등 자재의 재사용도 중요하다. 올림픽 조각 공원은 예술, 건축, 자연을 통합하여 도시와 경관의 유대를 강화하는 것을 목표로 한다.

교수: 할리나 스타이너(조경), 푸 호앙(건축)
학생: 트레빈 스튜어트, 크리스 라이트, 한나 레파스키, 사브리나 후커, 앤디 무어, 사라 스카치, 바룬 굴라바네, 사이드 알후사이키, 제이크 헨더슨, 마리-루 물라니에, 해리슨 가든, 캉니 첸, 루이닝 콴, 케빈 첸(조경), 사이드 피라차(조경), 릴리 펠레티에(건축), 퀴안난 왕(건축)

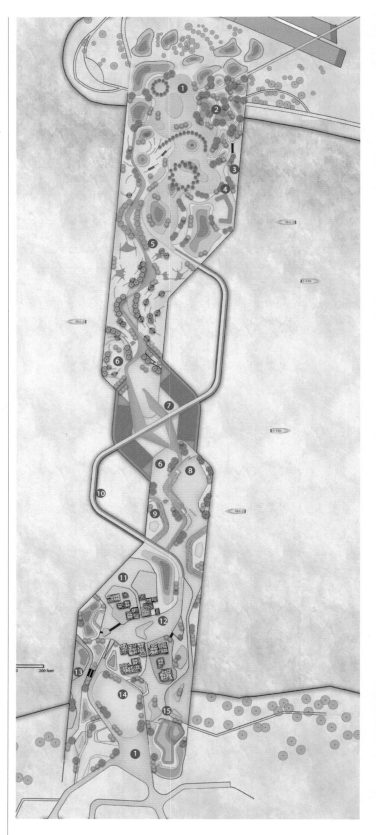

traditional Korean construction, flooding loft units with natural light and fresh air, fostering creativity and community.

The Overflow

South Korea's history is intertwined with the Han River. As the city grew, the river shifted from recreation to industrial expansion. Efforts to control the floodplain and limited interest in volatile land left lively banks as residue at the edges of city initiatives. We argue for embracing volatility for design. Our proposal, *The Overflow Cultural Bridge*, reconnects citizens and water through elevated landscapes, bypassing Han's banks. The bridge's fluid design guides circulation, with cut-outs showing erosion, offering intrigue. Rainwater collection on the bridge surface supports new systems, supplying water features. A northern spa reimagines water interaction. Water's dual role as recreation and production, and susceptibility to change, alter user experiences across the project.

Seoul Sculpture Park

The future of mobility will globally shift from personal vehicles to sustainable public and personal transport, freeing road space for urban green areas. Seoul, a megacity nearing 10 million residents, must seize this trend for more green space. This site initiates a green space network linking Seoul to its surroundings. Envisioned as a sculpture park, it merges art, architecture, and nature, featuring a restaurant, gallery, lab, auditorium, and more. Circulation is integral, with paths, a bus-rapid-transit system, and buildings integrated into the landscape. Material reuse is vital, with reclaimed glass windows and repurposed concrete. Seoul Sculpture Park aims to unite art, architecture, and nature, strengthening city-landscape bonds.

Professor: Halina Steiner (Landscape), Phu Hoang(Architecture)
Students: Trevin Stewart, Chris Wright, Hannah Repasky, Sabrina Hooker, Andi Moore, Sarah Scotchie, Varun Gulavane, Saeed Alhusaiki, Jake Henderson, Marie-Lou Moulanier, Harrison Garden, Kangni Chen, Ruining Qian, Kevin Chen(Landscape), Saeed Piracha(Landscape), Lilly Pelletier(Architecture), Qiannan Wang(Architecture)

Seoul Sculpture Park
The Ohio State University

파워펠라고

〈파워펠라고〉는 물 중심 인프라, 재생 에너지, 수질 정화를
통해 연결된 문화 거점 군도를 형성한다. 이는 서울의 중심부를
가로지르며, 역사적으로 활기찬 한강의 문화 활동을 통해 하나가
된 압구정 현대아파트 수변과 서울숲, 달맞이 공원을 연결한다.
파워펠라고는 서울시의 2030-2050 대기 오염 및 기후변화 대응
계획에 따라 화석 연료 의존도를 줄이기 위한 수자원 여과 및 에너지
시스템 도입을 통해 이러한 노력에 박차를 가하고 있다. 한 세기
앞을 내다보며 더 깨끗하고 친환경적인 서울의 청사진을 제시하고,
청정에너지의 중요성을 보여주며, 문화 및 사회적 중심지로서 한강의
역사적 본질을 보존하는 동시에 지속 가능한 미래에 기여한다.

한강을 건너는 선박

프랫 인스티튜트의 프로젝트 〈한강을 건너는 선박〉은 다리 위의 그릇
구조를 활용한 새로운 공간 배치를 한 작품이다. 이 디자인은 공동
생활 공간, 한국 문화 체험, 자연을 도심 속에 조화롭게 배치하여,
조화로운 환경을 조성하는 것을 목표로 한다. 서울의 도심과 자연을
연결하는 다리에는 다양한 생물종이 서식하고 있으며, 점토 여과
관찰, 접이식 지붕이 있는 푸드 마켓 탐방, 발효 공간 체험 등을 통해
사람들의 참여를 유도한다.

그릇이라는 개념은 여과, 접힘, 차단, 타공 등을 포괄하는
프로젝트의 언어를 형성한다. 여과 및 차단은 점토 작업장과 가정 내
발효 공간에 빗물을 모아 저장하는 데 도움이 된다. 접힘과 천공은
전환을 촉진하고, 시장 가판대의 형태를 구성하며, 야외 공간을
연결한다. 이러한 접근법은 다양한 공간 구성을 가능하게 하여,
다리를 미래의 메가시티 서식지로 탈바꿈시킨다.

이러한 생활 환경은 종간 상호작용과 인간의 니즈에 적합하다.
습지에는 토착종이 서식하고, 점토로 만든 보호구역에는 멸종 위기에
처한 유라시아 수달이 살고 있다. 인간을 위한 공간은 운동할 수 있는
길이 있고, 습지 아래 도로는 소음 공해를 막아준다. 다공성 플랫폼은
식물을 유지하고 수질 오염 물질을 여과한다. 온실은 발효 및 문화
활동과 연계하여 아쿠아포닉스 방식으로 농작물을 재배한다. 자연과
문화가 어우러진, 한강변의 자족적인 도시 서식지에서는 시장을 통해
교류를 촉진한다.

투과형 도시를 위한 브리지. 서울 한강을 가로지르는 도시

이 프로젝트는 접근성과 보행 편의성이 개선된 투과형 도시에
초점을 맞추어 도시 연결을 지속 가능한 방식으로 재구성하는
것을 목표로 한다. 홍수 문제를 해결하기 위해 도시 전체를 높여
자원에 대한 접근성을 보장하며, 볼륨 구조와 통로 연결을 통해
이동에 변화를 주고 습지의 자원을 재분배한다. 인프라는 보행자
브리지와 공중 정원이 주거 지역과 연결되어 멋진 전망이 나올

수 있도록 하는데 핵심적인 역할을 한다. 인근의 자연보전센터는
서울숲을 활용하여 리서치 허브의 역할을 하며 자연보전에 대한
인식을 제고한다. 이러한 센터는 방문객의 참여를 유도하고 자연
보존의 사례를 보여준다. 이 곳에는 공연 무대, 케이팝 매장, 티
하우스, 갤러리 등이 들어설 예정이다. 아래쪽 공간에는 상점, 카페,
실내와 실외의 경계가 모호한 몰입형 공간을 마련하여 방문객들을
끌어들인다.

교수: 마크 라카탄스키
학생: 웨일린 버키, 이서윤, 사무엘 밀러, 알리사 콘데, 기예르모
가르자, 아우라 왕, 하오안 리

POWERPELAGO
PRATT INSTITUTE

↑ 프랫 인스티튜트 1
Pratt Institute 1

POWERPELAGO

Powerpelago, a cultural nodal system, forms an archipelago of cultural hubs connected by water-centric infrastructure, renewable energy, and water purification. Spanning Seoul's core, it links Apgujeong Hyundai Apartments' waterside, Seoul Forest, and Dalmaji Park, historically united by the Han River's vibrant cultural activities. Powerpelago rejuvenates this spirit, employing water filtration and energy systems to reduce fossil fuel dependency in line with Seoul's 30–50-year pollution and climate-focused plan. Looking a century ahead, it serves as a blueprint for a cleaner, greener Seoul, illustrating the significance of clean energy and contributing to a more sustainable future while preserving the Han River's historical essence as a cultural and societal hub.

Manifesting Vessels Across the Han River

Manifesting Vessels Across the Han River, a project by Pratt Institute, reimagines spatial arrangements using vessels on a bridge. The design aims to create a harmonious environment by blending spaces for co-living, Korean cultural experiences, and nature in an urban setting. The bridge, connecting Seoul's urban area with its natural surroundings, hosts diverse species and engages people in observing clay filtering, exploring a food market with folding roofs, and experiencing fermentation spaces.

The vessel concept shapes the project's language, encompassing filtering, folding, containment, and perforation. Filtering and containment aid storage, collecting rainwater for clay workshops and housing fermentation spaces. Folding and perforation foster transitions, framing market stalls and connecting outdoor areas. This approach yields varied spatial configurations, transforming the bridge into a future megacity habitat.

The living environment caters to cross-species interactions and human needs. Wetlands host native species, while clay-formed shelters house endangered Eurasian Otters. Human spaces provide paths for exercise and roads beneath the wetland curb noise pollution. Porous platforms sustain flora and filter water pollutants. Greenhouses foster crops through aquaponics, aligning with fermentation and cultural activities. Markets facilitate exchange in this self-reliant urban habitat along the Han River, intertwining nature and culture.

Bridging a Permeable. City across the Han River in Seoul

The project aims to reshape the urban connection sustainably, focusing on permeable cities for better accessibility and walkability. The entire city is elevated to address flooding, ensuring access to resources. Interconnecting volumes and paths collect and redistribute movement and resources with wetlands at the base. Infrastructure is key, with a pedestrian bridge and midair garden connecting residential zones, offering scenic views. A conservancy center nearby leverages Seoul Forest, serving as a research hub and promoting conservation awareness. The circular center engages visitors, showcasing conservation practices. Proposed features include show stages, K-pop stores, tea houses, and galleries. Below, accessible public areas feature retail, coffee shops, and immersive spaces that blur indoor and outdoor, drawing visitors in.

Professor: Mark Rakatansky
Students: Weilin Berkey, Seoyoon Lee, Samuel Miller, Alyssa Conde, Guillermo Garza, Aura Wang, Haoran Li

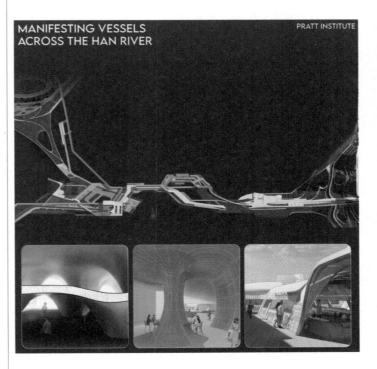

MANIFESTING VESSELS
ACROSS THE HAN RIVER

PRATT INSTITUTE

교수: 조나스 쿠어스마이어
어시스턴트: 에지오 블라세티, 강산 D. 김
학생: 다나 사리, 에캄 싱 사니, 소카이나 아사르, 벡스 로메로, 야제드 알라마시, 다니 아벨라, 다니엘 펠레티에, 니콜 무라드

회화적 도시주의

우리는 현재 진행 중인 디자인 연구 프로젝트인 '물질적 도시주의(Material Urbanism)에 회화적 기법을 도입하여 물질적 동작, 로봇을 활용한 제작, 현재 상태의 AI 엔진에 행위성을 부여한다.

물질적 도시주의

〈물질적 도시주의〉는 도시 설계에 대한 방법론이자 이론적 입장의 한 종류이다. 도시 조건의 물질성에 집중하고, 도시를 살아있는 유기체로서 인식할 것을 장려한다. 이론적 입장으로서의 물질적 도시주의에서, 도시의 분위기와 감각은 하향식 계획 방식을 순수하게 이성적으로 운영해서는 얻을 수 없는 물질적 효과이다. 설계 방법으로서는 물질적 행위, 그리고 현행 연구에서는 캔버스 위의 물감의 점성 작용에 행위성이 부여된다. 이 방법은 디자이너와 디자인 재료의 상호작용이 항상 위계적이라는 통념을 뿌리뽑고, 덜 인간 중심적인 도시 설계 방식을 지향하며, 위기에 처한 도시와 소통할 수 있는 방법을 제시한다.

회화적 로봇공학

스튜디오에서는 생태학적 사고와 건축과 관련된 자연의 개념 변화에 대해 논의하고, 글로벌 기후 위기 속에서 건축의 역할을 다룬다. 자연에 대한 개념 자체를 인공적 요소로 간주하며, 인공적 구조물과 자연적으로 자라난 구조물, 디자이너와 디자인 재료 사이의 구분을 극복하는 것을 목표로 한다. 스튜디오는 현재 건축 담론에서 포스트 디지털 프로젝트에 대한 물질적 접근법을 따른다. 물질(물감), 그리고 그 위에 작용하는 보편적인 기계(로봇) 모두에 디자인 지능을 부여한다. 여기서 로봇은 단순한 제조업 노동자가 아니라, 인간 디자이너 및 재료와의 창의적인 대화가 이루어지도록 유도한다.

공정한 구조물

스튜디오는 환경적, 사회 정치적, 구조적 형평성이 서로 얽혀 있는 관계를 탐색한다. 한강을 가로지르는 수많은 다리는 남과 북, 구도심과 신 상업도시의 사회경제적 결합을 상징하는 한편, 강으로 인한 구분은 남북 분단이라는 국가 전체의 분단과 닮아 있다. 인간이 지구에 미치는 영향, 자주 반복되는 한강의 범람은 지하 공간인 반지하 거주자, 저소득층 서울 시민에게 주로 영향을 끼친다. 스튜디오는 글로벌 기후 위기 속에서 대한민국 서울이라는 구체적 맥락에서 인간과 환경의 공평한 공존과 연결을 위한 자연 구조물에 대한 새로운 인식을 추구한다.

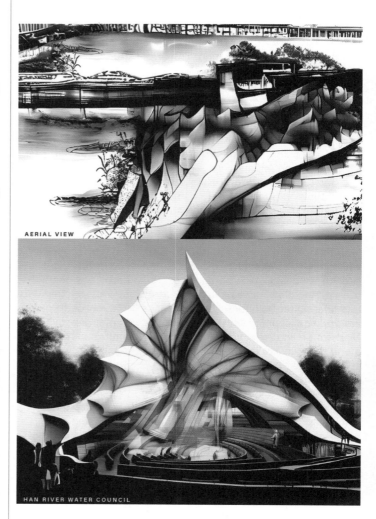

AERIAL VIEW

HAN RIVER WATER COUNCIL

↑ 프랫 인스티튜트 2
Pratt Institute 2

Professor: Jonas Coersmeier
Assistant: Ezio Blasetti, Kangsan D. Kim
Students: Dana Saari, Ekam Singh Sani, Sokaina Asar, Bex Romero, Yazeed Alamasi, Dani Abella, Danielle Pelletier, Nicole Mourad

Painterly Urbanism

We introduce a set of painterly techniques into our ongoing design research project Material Urbanism, which assigns agency to Material behaviors, Robotic fabrication, and current state AI engines.

Material Urbanism

Material Urbanism refers to a design method and a disciplinary position for urban design. It is invested in the materiality of the urban condition and promotes a reading of the city as an organism of living matter. As a disciplinary position, Material Urbanism points to urban atmospheres and sensations as material effects that cannot be produced by purely rational operations of a top-down planning method. As a design method it gives agency to material behaviors and—in the present study—to viscous actions of paint on canvas. This method attempts to uproot the deep-seated idea that designer and design material interactions are always already hierarchical, aims at a less anthropocentric approach to urban design, and offers a method for engaging with the city in crisis.

Painterly Robotics

The studio discusses changing concepts of Nature as they pertain to ecological thinking and building and addresses the architectural mandate in the midst of a global climate crisis. Considering concepts of Nature themselves as artificial constructs, the studio aims at overcoming the separations between built and grown structures, and designer versus design material. The studio takes a material approach to the post-digital project in current architectural discourse. It ascribes design intelligence to both the material (paint) and the universal machine (robot) that acts upon it. Robots here are not mere manufacturing laborers, but they are invited to enter into a creative dialogue with the human designer and material.

Fair Structures

The studio explores the interlaced relationships of environmental, socio-political, and structural equities. The many bridges across the Han River represent a socio-economic stitching of North and South, the old city and the new commercial city, while their separation by the river mirrors the division of the country at large—The North and The South. An effect of human impact on the planet, frequently recurring floods of the river primarily affect low-income Seoul citizens, the dwellers of the subterranean sphere—banjiha. Amid a global climate crisis, the studio promotes a new understanding of Natural structures that support equitable co-existence and connectivity between humans and their environment in the specific context of Seoul, South Korea.

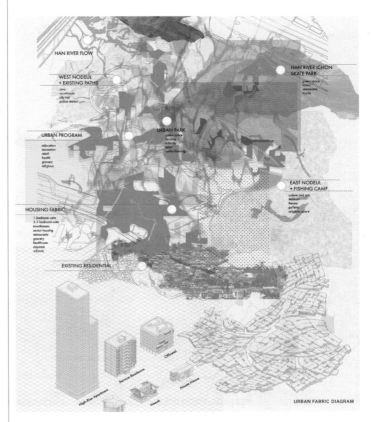

교수: 클라크 E. 르웰린
자문: 페르디난드 존스, 마리온 파울크스, 스테판 S. 허
객원 비평가: 조 라트, 남영, 크리스티안 버검
학생: 춘야 우, 이웨이 루, 매튜 로슨, 지아치 쉬, 시웨이 수

균형의 산

〈균형의 산〉은 맥락을 통해 배우고, 수 세기에 걸친 역사와 혁신을 아우르며, 지속 가능하고 공평하며 쾌적하고 친숙한 미래를 상상하는 프로젝트다. 서울, 서울의 역사, 자연의 아름다움, 현재의 조건에서 배움으로써, 영감을 주는 공간을 만들었다. 도시와 사람, 야생에 더 나은 미래를 상상해낼 수 있는 곳이다. 도시를 둘러싸고 보호하는 다양한 산에서 차용한 조형 언어, 도시 생활의 효율을 높이고 개선하기 위한 고도로 통합된 프로그램, 자연이 주는 풍요로움의 완전한 재통합 등이 모두 모여 자연스럽고 지속 가능하며 편안한 서울의 미래가 완성되었다.

설계 목표: 균형은 우리 프로젝트의 기본 원칙이자, 100년 이후에도 서울의 자연미를 보존하고 유지할 수 있는 가치이다. 이번 설계에서 우리의 1차적 목표는 서울의 도시 조직과 서울 시민의 삶의 균형을 되찾는 것이다. 이를 위해 시스템, 생활 방식, 사람, 자연을 긴밀하게 통합한다. 자연, 인간, 사회, 건축 환경이 별개의 개체로 존재할 수 있는 단계를 넘어선 상황에서, 〈균형의 산〉은 이 모든 개념이 지속 가능하고 풍요로운 조화를 이룰 수 있도록 통합한다.

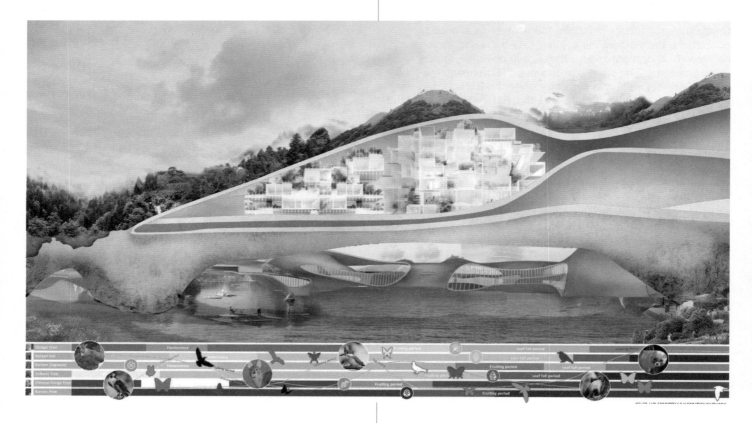

↑ 하와이 대학교
University of Hawai'i

Mountain of Balance

The *Mountain of Balance* is a project that learns from its context, spans centuries of history and innovation, and imagines a sustainable, equitable, and pleasantly familiar future. Learning from Seoul, its history, its natural splendor, and its current conditions has created an inspiring place from which we have imagined a future that is better for the city, its people, and its wildlife. Formal language taken from the mountains surrounding and protecting the city, highly integrated programming to streamline and improve urban life, and a complete reintegration of nature's plenty have all come together to present the future: natural, sustainable, and at home in Seoul.

Design Goals: Balance is the founding principle of our project and a value that we believe will preserve and uphold the natural beauty of Seoul in 100 years and beyond. Our primary goal in this design is to bring balance back into the urban fabric of Seoul and, therefore, into the lives of Seoul's citizens. We accomplish this by closely integrating systems, ways of living, people, and nature. We are beyond the point when nature, humanity, society, and the built environment can exist as separate entities, and so the *Mountain of Balance* integrates how all of these different concepts come together into a sustainable and rich harmony.

Professor: Clark E. Llewellyn
Advisors: Ferdinand Johns, Marion Fowlkes, Stephan S. Huh
Visiting Critics: Zaw Latt, Young Nam, Christian Bergum
Students: Chunya Wu, Yiwei Lu, Matthew Lawson, Jiaqi Xu, Siwei Su

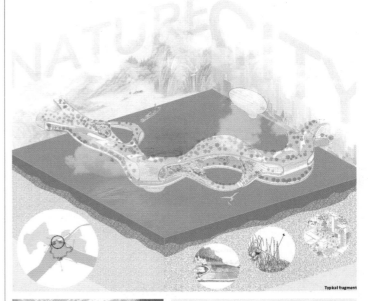

Typical fragment

Interior Jungle

Waterfront space

Roof form

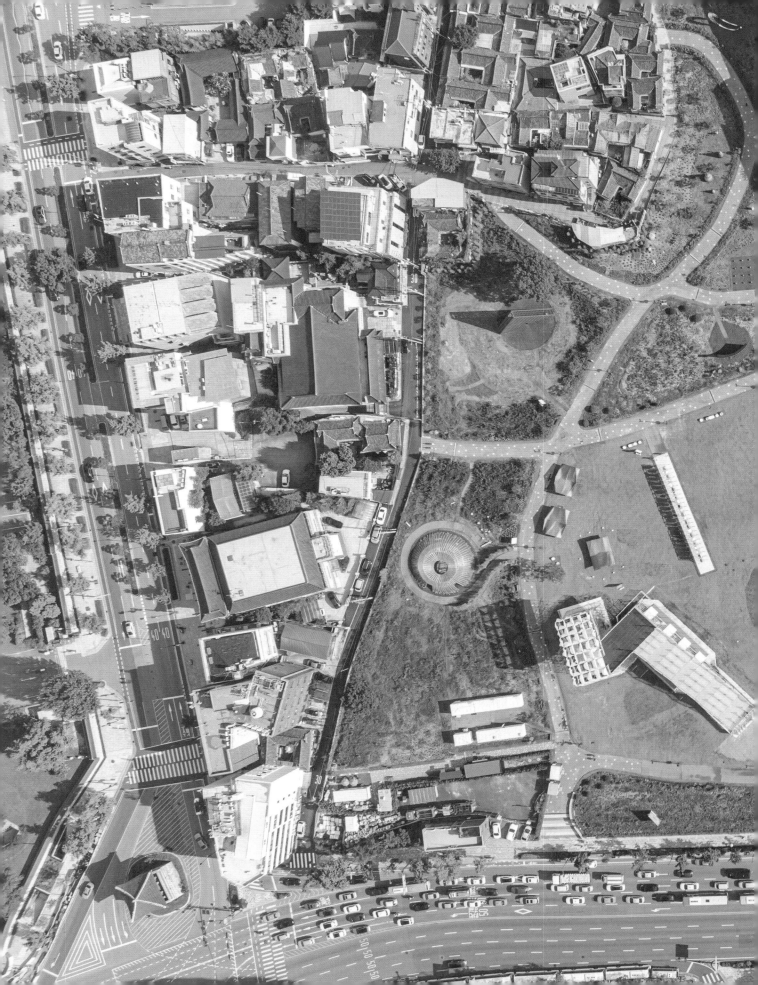

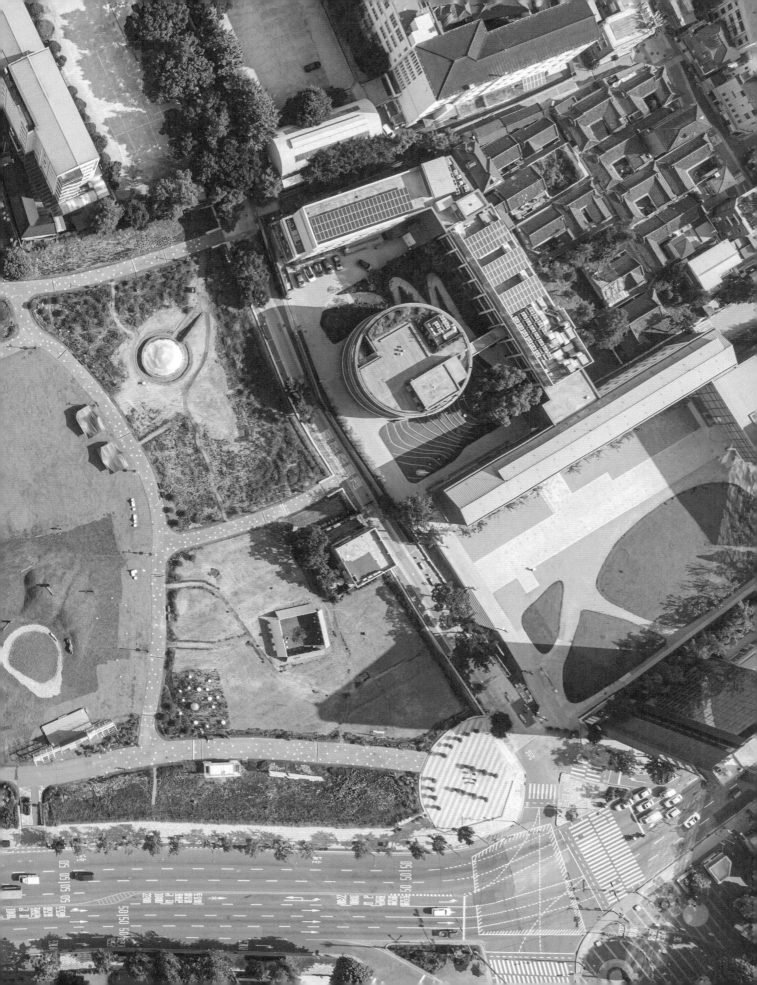

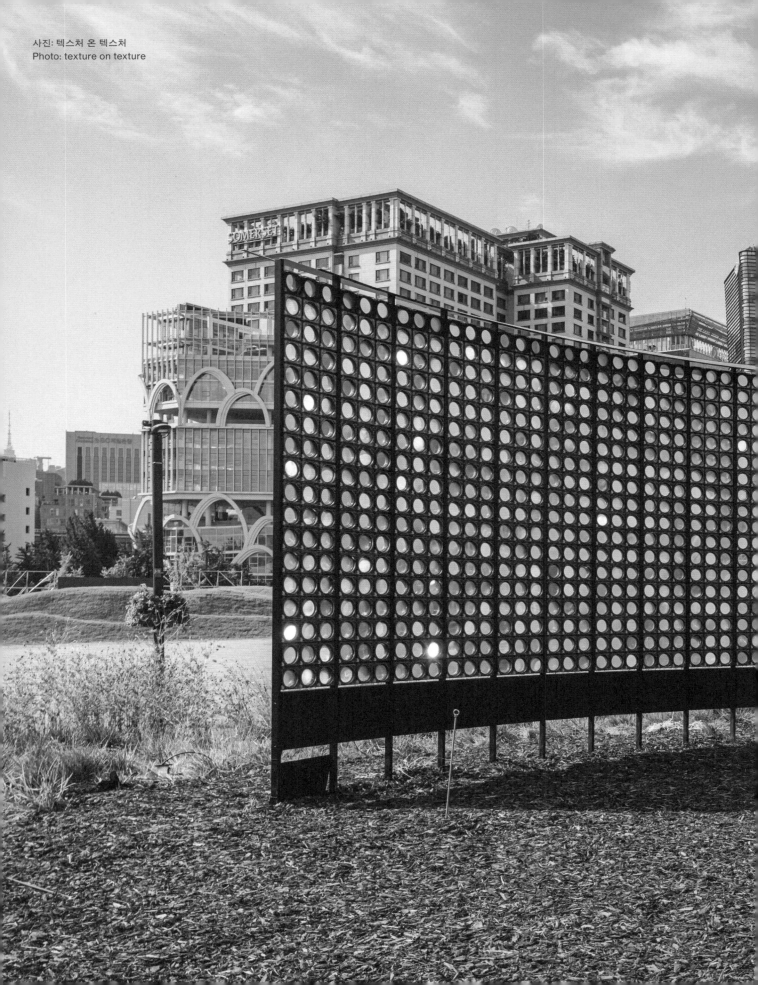

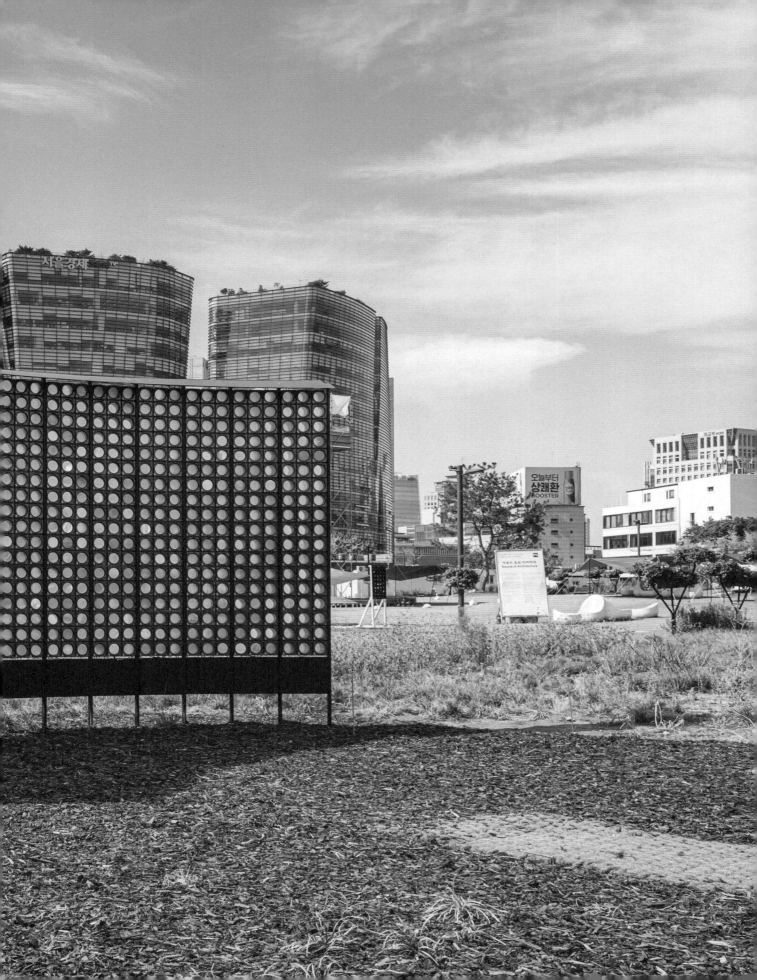

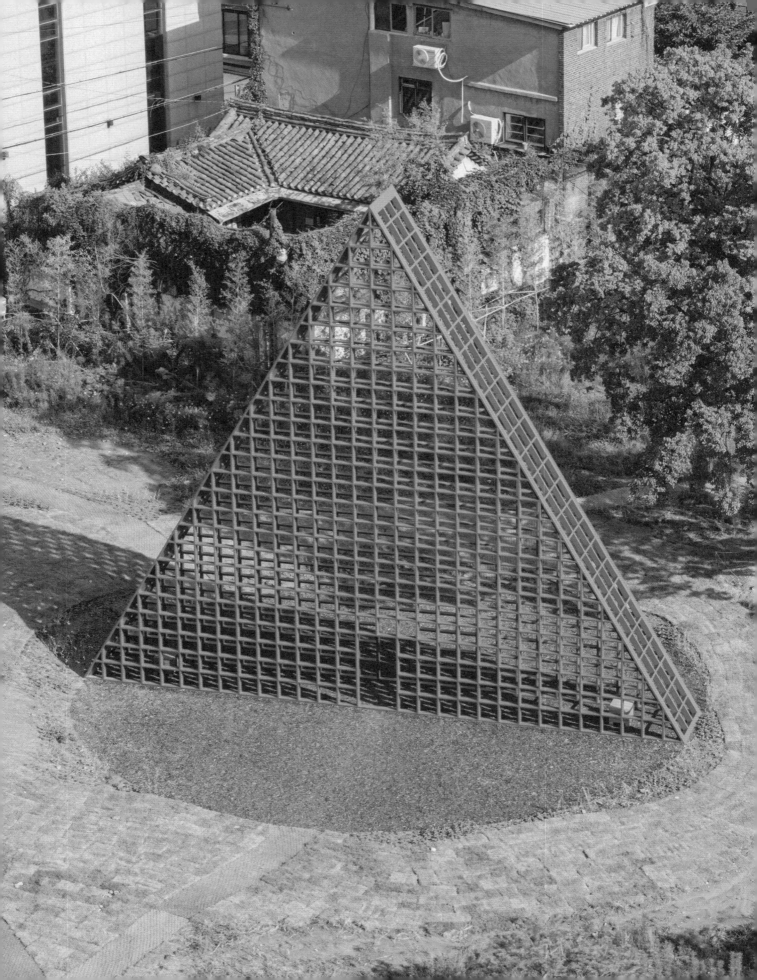

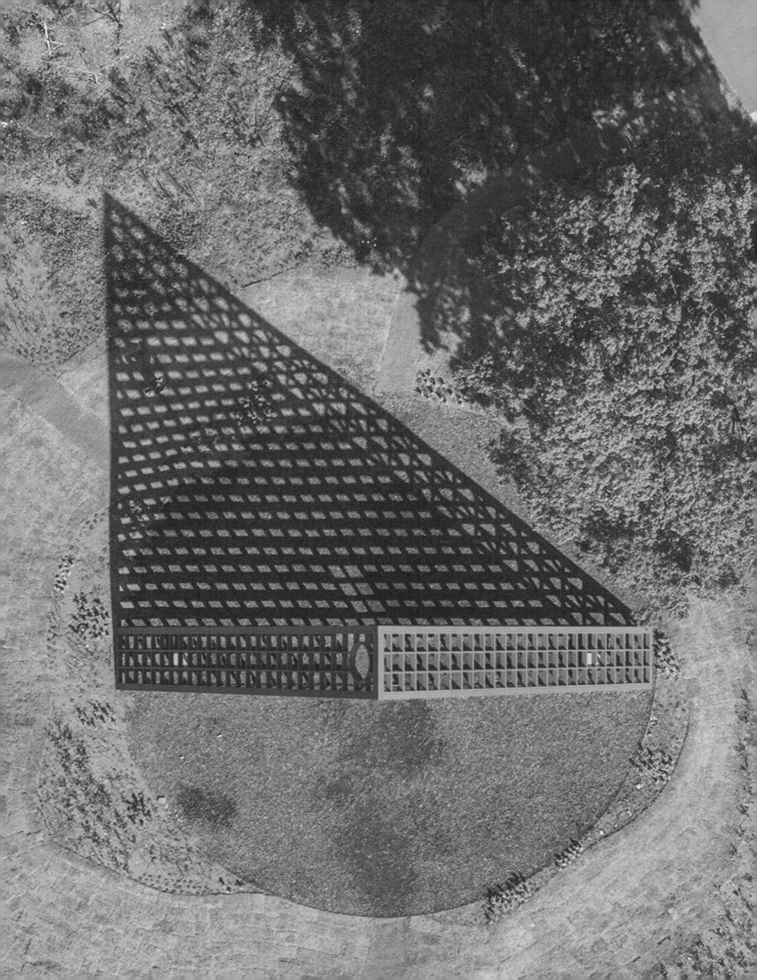

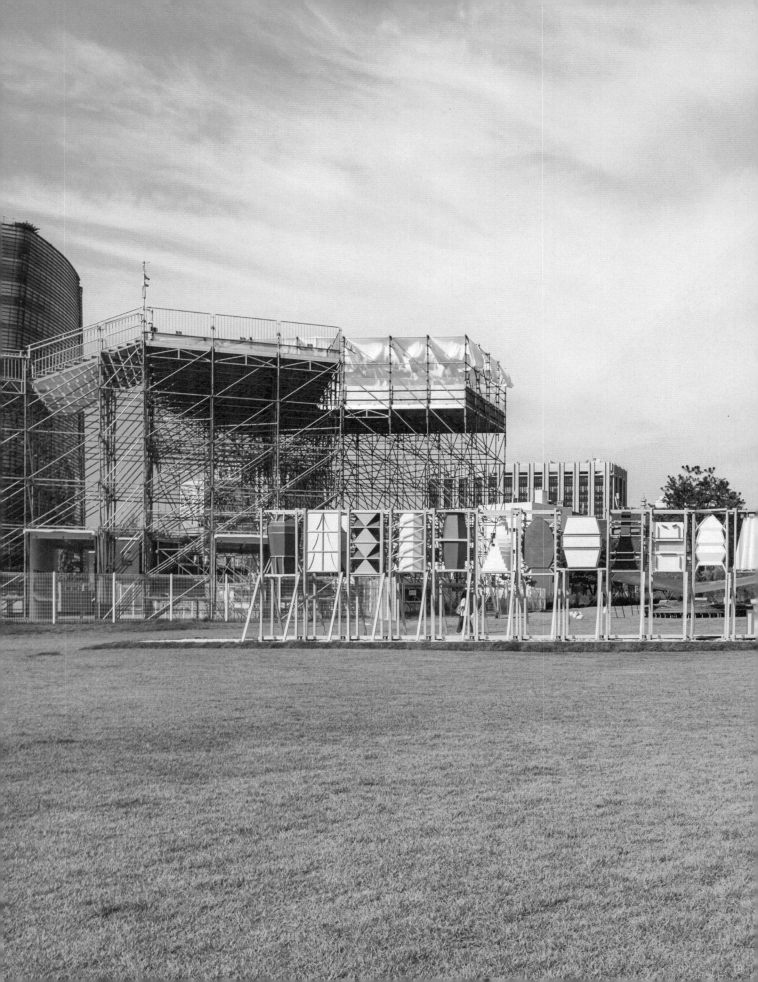

현장프로젝트

ON-SITE
PROJECT

김사라

NOWHERE, NOW HERE

체험적 노드: 수집된 감각

도시의 외딴섬으로 있던 37,000m² 면적의 송현동 부지가 2022년 9월 '열린송현녹지광장(이하 송현 광장)'으로 시민들과 만났다. 조선시대 소나무 언덕이었던 이곳은 여러 역사적 사건을 거치며 해방 이후 미국 대사관 숙소로 사용되던 시기를 지나 무려 백여 년 만에 개방된 것이다. 비엔날레 주 전시장인 이곳은 반세기 동안 4m 높이의 담장에 둘러싸여 있던 '기억에 없는 낯선 땅'이다. 지리적으로는 경복궁의 오른편에 위치하며, 대지의 후면으로는 북악산과 인왕산을 두고, 전면에는 고층 빌딩의 상업 지구가 활성화된 복합적인 지구가 얽혀 있는 곳이기도 하다. 제4회 서울도시건축비엔날레 현장프로젝트는 이렇듯 미스터리한 땅을 파빌리온 건축을 통해 시민들에게 소개하고, 송현동의 집단 기억을 회복하는 첫걸음이 되도록 기획했다.

이번 비엔날레의 가장 큰 특징은 야외 전시장을 주 전시장으로 선정했다는 점이다. 이로써 송현동을 무대로 하는 현장프로젝트의 역할이 한층 커졌으며, 이는 도심 속 야외 공간에서 시민들과 직접적인 교점을 만들고 그들의 일상과 조우하는 전시를 만들 수 있는 요인이 되었다. 이러한 점을 토대로 '땅의 도시, 땅의 건축'이라는 주제에 맞추어 송현동 부지의 땅을 어느 때보다 적극적으로 활용했다. 역사적인 장소와 건축 구조물이 한데 어우러진 풍경은 그 자체로 작품이 되었으며, 파빌리온 건축이 나아갈 방향성을 고찰할 수 있는 의미있는 시도였다.

송현 광장은 주변으로 성격이 다른 여러 동네를 접하고 있어 곳곳에 위치한 입구를 통해 모이는 사람들의 계층 또한 다양했다. 이러한 점을 고려하여 파빌리온의 배치는 도시적 맥락이 상이한 여덟 개의 진출입로에서 각기 다른 풍경을 마주하도록 구성했으며, 평소 활용도가 적은 공원의 주변부와 경계에 위치해 공원 내 밀도를 조율할 수 있도록 했다. 또한 공원의 중앙부는 비엔날레의 여러 행사와 더불어 시민들의 자발적인 액티비티가 이뤄질 수 있도록 비어있는 공간으로 계획했다. 이로써 송현 광장은 비엔날레 초기에는 주요 행사를

위한 장소이자 쉼터가 되고, 시간이 지나면서 도시의 건축적 노드 역할을 하는 장소로써 기능했다.

한편 각 작품은 성격에 따라 도시의 이미지적 맥락을 이어받거나, 땅의 역사적 내러티브를 드러내기도 하고, 도시와 반전되는 공간적 경험을 유도하기도 했다. 예를 들어 서울공예박물관 쪽에서 송현 광장으로 진입하는 행인은 플라스티크 판타스티크의 〈나무와 흔적들〉이라는 작품을 처음 만나게 된다. 1.5m 지표면 하부에 반사되는 얇은 막의 공기압으로 세워진 돔 구조물은 공예 작품을 감상하는 동선의 연장 선상에서 공감각적이고 원초적인 경험을 마주하게 한다. 각 작품이 공원을 소개하는 관문이자 도시와 자연을 연결하는 창구, 그리고 일시적인 머무름의 장소로 기능하며 우연한 만남과 교류가 이뤄지는 도시의 교점이 된 것이다.

현장프로젝트

Sara Kim

NOWHERE, NOW HERE

EXPERIENTIAL NODE: GLEANED HUMAN SENSES

In September 2022, the 37,000 square-meter Songhyeon-dong area, once an isolated part of the city, was unveiled to the public as the Songhyeon Green Plaza (hereinafter referred to as Songhyeon Plaza). Historically a pine tree covered hill during the Joseon dynasty, this site has navigated through several historical milestones, transitioning from a space used as accommodations for US ambassadors after Korea's liberation to being inaccessible to the public for nearly a century. For half a century, this "land without memories," the primary exhibition venue of the Biennale, was secluded behind a four-meter-high wall. Located strategically to the right of Gyeongbokgung Palace, it is framed by Bugaksan and Inwangsan to the rear, with a bustling commercial district and high-rise buildings in the forefront. The 4th Seoul Biennale of Architecture's *On-site project* aimed to reintroduce this enigmatic land to the citizens through pavilion, an architectural device, marking the beginning of restoring Songhyeon-dong's collective memory.

The most significant feature of this year's Biennale was the selection of an outdoor space as the main exhibition venue. This decision significantly enhanced the role of the *On-site Project*, set against the backdrop of Songyeon-dong, facilitating direct interaction between the exhibition and the people, and merging pavilions or architectural devices with daily life. In line with the theme, "Land Architecture, Land Urbanism," we utilized the Songhyeon-dong site more actively than ever before. In a meaningful attempt to reflect on the direction that pavilion architecture must take, the historical site and architectural structures became one in the scenery which took on artistic meaning in and of itself.

Songhyeon Plaza is adjacent to several neighborhoods, leading to a mix of visitors entering from different locations. The positioning of the pavilions was intentionally designed to present unique perspectives at each of the eight diverse urban entrances and exits, strategically moderating the park's density by placing them along the less utilized edges and boundaries. Furthermore, the center of the park was designed as an empty area, facilitating not only the Biennale's various events but also for spontaneous interactions among the public. Initially, Songhyeon Plaza was used as a focal point for key Biennale's events and as a shelter for visitors. Over time, it evolved into a significant architectural hub for the city.

Meanwhile, each piece adopted the iconic urban context's imagery based on its unique characteristics, unveiled the historical narrative of the land and induces a spatial experience contrasting with the surrounding city. For instance, visitors entering Songhyeon Plaza from the Seoul Museum of Craft Art first encounter Plastique Fantastique's *Trees and Traces.* This dome structure, erected by air pressure beneath a thin membrane reflecting from 1.5 meters below ground, providers a immersive and primal experience as visitors on the path where craftworks are admired, bringing visitors face-to-face with the artistic interpretations surrounded by buried histories. Each pavilion functions as a gateway that introduces the park, a window connecting the city with nature, and a temporary haven for pause and reflection, ultimately creating urban intersections where serendipitous interactions and exchanges unfold.

경험적 측면에서 무엇보다 중요한 것은 시민들이 도시를 다층적 감각으로 인식하도록 유도하는 일이었다. 이에 현장프로젝트 파빌리온의 작가 군을 구성하는데 있어 '매체의 다양성'을 우선적으로 고려하였으며, 아래와 같은 몇 가지 기준을 중점적으로 반영했다.

1. 건축가가 직접적으로 다루지는 않지만 공간을 이루는 주요 요소인 빛, 공기, 바람, 소리 등의 비물질적인 것을 통해 공간성을 발현하는 것
2. 유연하고 비일상적인 소재로 공간을 다루는 것
3. 건축과 같이 구축적이며 동시에 추상적인 공간의 개념을 제안하는 것
4. 시민들의 참여로 공간성이 완성되는, 프로그램이 중심에 있는 공간적 장치를 제안하는 것

이와 같은 작업들을 통해 시민들에게 생소할 수 있는 파빌리온에 대한 이해를 돕고 파빌리온이 도시에서 또 다른 건축물로 존재하고 작동할 수 있는 가능성을 넓힐 수 있기를 바랐다. 미래 도시의 녹지와 도심 외곽 지역의 유휴 공간을 활용함에 있어서 단단하고 영구적인 건축은 더 이상 유효하지 않다. 급변하는 시기에 맞추어 가변적이고 경제적인 인프라를 구축하는 것이 필요한 시대다. 도심에 단순히 숲을 조성하고 산길과 물길을 연결하는 것에서 나아가 인간이 쉬고 즐길 수 있는 인프라를 동시에 제공해야 한다. 이러한 중요한 과제 속에서 파빌리온은 여느 건축 구조물 보다 폭넓은 융통성을 발휘할 여지가 있다. 파빌리온은 도시의 소규모 노드점이 될 수 있는 유연한 공간의 잠재성을 지니고 있으며, 도시의 일상에서 예상치 못한 감각적 경험들을 풍부하게 만들어 줄 것이다. 송현동의 수많은 역사의 켜 속에서 이루어진 건축적 실험, 그 새롭고도 낯선 땅과의 만남이 송현 광장의 장소성을 인식하고 도시의 상상력을 확장할 수 있는 기회가 되었기를 바란다.

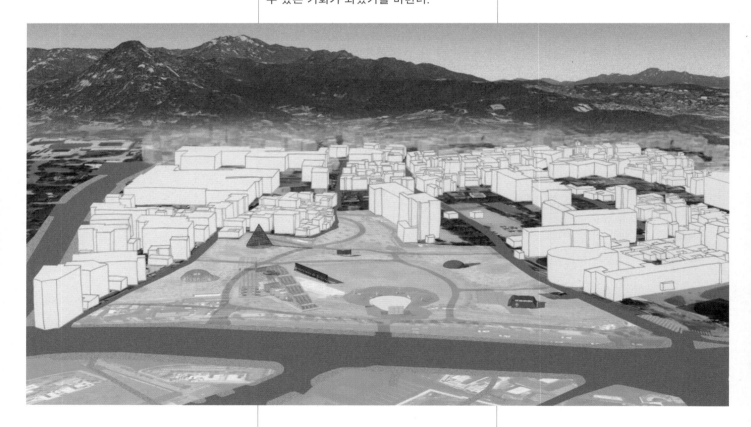

↑ 조감도, 다이아거널 써츠
Bird's eye view, Diagonal Thoughts

현장프로젝트

From an experiential perspective, the overarching goal was to encourage citizens to perceive the city through a multi-layered sensory experience. Therefore, in assembling the group of artists for the *On-site project* pavilions, "diversity of media" was prioritized. The selection off artists was guided by several key criteria outlined below:

1. Expressing spatiality through intangible elements such as light, air, wind, and sound, which, while not directly manipulated by architects are fundamental components of space.
2. Engaging with space using adaptable materials that are seldomly used in architecture.
3. Proposing the concept that merges the constructive nature of architecture with abstract special definitions.
4. Introducing spatial installations that are activated and completed by public engagement, positioning the program at the core of the experience.

Through these projects, we aimed to facilitate citizens' understanding of the pavilions, which may be novel to them, and to broaden the scope for these structures to function as integral architectural elements within in the city. In this context of future urban greenery and the repurposing of idle spaces on the city's outskirts, traditional, rigid, and permanent constructions are becoming obsolete. There's a pressing need for adaptable and cost-effective infrastructure. It's about moving beyond merely integrating forests and connecting trails and waterways to the city center; we should also provide infrastructure that offers respite and recreational opportunities for people. In this significant task, the pavilion offers a greater range of flexibility than conventional architectural forms. They hold the potential to become intimate, experiential nodes within the city, offering spaces capable of delivering unexpected sensory experiences in daily urban life. We hope that this architectural experiment, deeply intertwined with the rich history of Songhyeon-dong, and the engagement with this fresh yet unfamiliar land, will serve as an opportunity to illuminate the unique spirit of Songhyeon Plaza and broaden the imaginative landscape of the city.

↑ 파빌리온 배치, 다이아거날 써츠
Site map, Diagonal Thoughts

ON-SITE PROJECT

〈리월드〉 파빌리온은 수천 개의 물리적 포털로 이루어진 구조물로 100년 후 서울의 모습을 비춘다. 포털이라는 물리적 렌더링은 비엔날레 참여 작가들이 제작한 미래 서울의 이미지를 AI 이미지 생성기로 다시 제작한 작업으로, 작품을 둘러싼 도시의 물리적 풍경을 활용하여 굴절된 모자이크 이미지를 만들어 낸다. 이를 통해 파빌리온은 인공적으로 조성된 환경, 다양한 생명체, 공기와 땅 사이의 관계를 새롭게 정의하며 도시를 재해석한다.

구조물은 10m에 달하는 곡선 형태로 2,160개의 다이아몬드 컷 마이크로 프리즘으로 구성되어 있다. 파빌리온에 부착된 각각의 프리즘은 작가가 설계한 전기 기계장치의 제어에 따라 정밀하게 움직인다. 바로, 이 프리즘이 물리적 주변 환경을 재구성하는 포털이 된다. 프리즘의 네트워크 환경은 AI에 연결되어 있으며, 각 프리즘은 AI의 지시에 따라 도시 풍경 속에서 모자이크 이미지를 구현할 요소들을 골라낸다. 남쪽 입면에 설치된 도금 적외선 쉴드는 외부 충격에 취약한 기계장치를 한낮의 태양열로부터 보호하며 비로 인해 발생할 수 있는 전기 회로 부식을 예방한다.

상상 속 미래의 서울은 파빌리온을 통해 렌더링 이미지로 변환되며, 제4회 서울도시건축비엔날레는 이러한 이미지 교환의 장이 된다. 렌더링 이미지는 시민들의 열망을 형성하며 도시의 과거와 미래의 관계를 결정짓는다. 〈리월드〉는 이미지를 다루는 대안적 기법으로서, 물리적 도시를 우리의 상상에 맞추어 가공할 수 있는 유연한 방법으로 제시한다.

서울을 기반으로 활동하는 김치앤칩스(Kimchi and Chips)는 손미미와 엘리엇 우즈가 2009년에 결성한 아티스트 콜렉티브다. 대범한 대형 설치 작품을 통해 예술, 과학, 철학의 교차점을 탐색하는 이들은 예술, 과학, 철학이 상이한 학문이 아닌, 동일한 지형을 다양한 시선으로 해석하는 대안적 관점이라고 본다. 따라서 세 분야를 복합적으로 활용해 작품을 구현해야 한다고 믿는다. 다수의 수상 경력을 자랑하는 김치앤칩스의 작품은 국립현대미술관, ZKM 미디어 예술센터, 소머셋 하우스, 아르스 일렉트로니카, ACC 광주, 제체 즐베라인, 사우스 바이 사우스웨스트, 리조네이트 페스티벌에서 전시되었으며 동시대 예술과 기술 두 영역에 지속적인 영향을 주고 있다.

후원: 한국문화예술위원회 예술과기술융합지원사업, 경기콘텐츠진흥원 문화기술콘텐츠제작지원, 루미텍

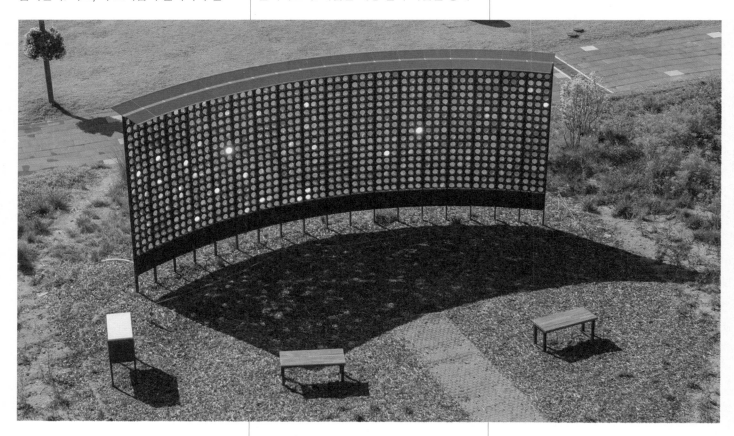

The *Reworld* Pavilion is built from thousands of physical portals that transform the city into visions of Seoul 100 years from now. These physical renderings are co-imagined by the participating architects of the 4th Seoul Biennale of Architecture and Urbanism, and an AI image generator that creates refracted mosaics using the physical city surrounding the installation. The pavilion remixes the city, creating new relationships between the built environment, various biomatter, the atmosphere and the ground.

The construction is a 10-meter curve populated by 2,160 diamond cut micro-prisms that each move precisely under the control of an electro-mechanical system crafted by the artists. These moving prisms become portals which reconfigure the physical surroundings.

They are then networked with an AI that directs each prism to select relevant visual elements from the surrounding city that together form a mosaic image. A gold-plated infrared shield on the South-facing façade safeguards the delicate mechanisms inside from the sun's potent heat during the daytime while protecting the electronic circuits from corrosive effects of rain.

The pavilion considers the role of an architecture biennale as a situation of image exchange, where future imaginations are handled and manipulated in the form of rendered images. These images shape the aspirations of the city's citizens and determine the relationship between the city's past and future. The *Reworld* Pavilion is an alternative technique for handling these images, offering up the physical city itself as a malleable material upon which we can form our imagination.

Kimchi and Chips, the Seoul-based art collective founded in 2009 by Mimi Son and Elliot Woods, explores the intersection of art, science and philosophy through their ambitious large-scale installations. Their practice is rooted in the recognition that art, science, and philosophy are not distinct disciplines, but rather alternative ways of mapping the same terrain that should be used in tandem. Their work has won several awards and has been presented at the National Museum of Contemporary Art (MMCA Korea), ZKM Center for Art and Media, Somerset House, Ars Electronica, ACC Gwangju, Zeche Zollverein, SxSW and Resonate Festival, and continues to influence contemporary art and technology.

Sponsors: Arts Council of Korea, Gyeonggi Contents Agency, Lumitec(Presision optics manufacturer)

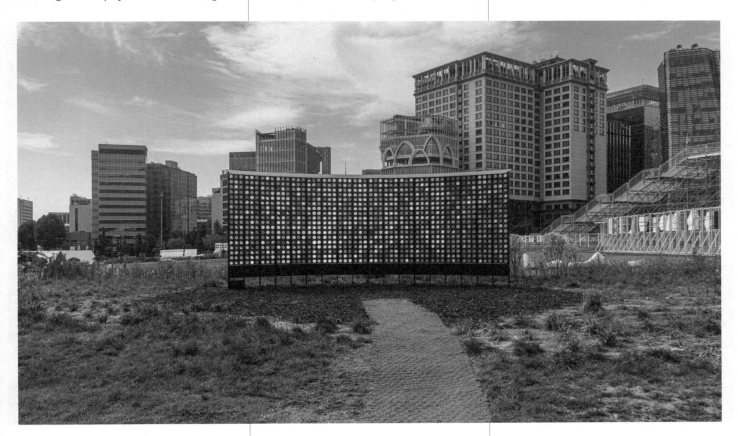

↑ 리월드, 사진: 텍스처 온 텍스처
Reworld, Photo: texture on texture

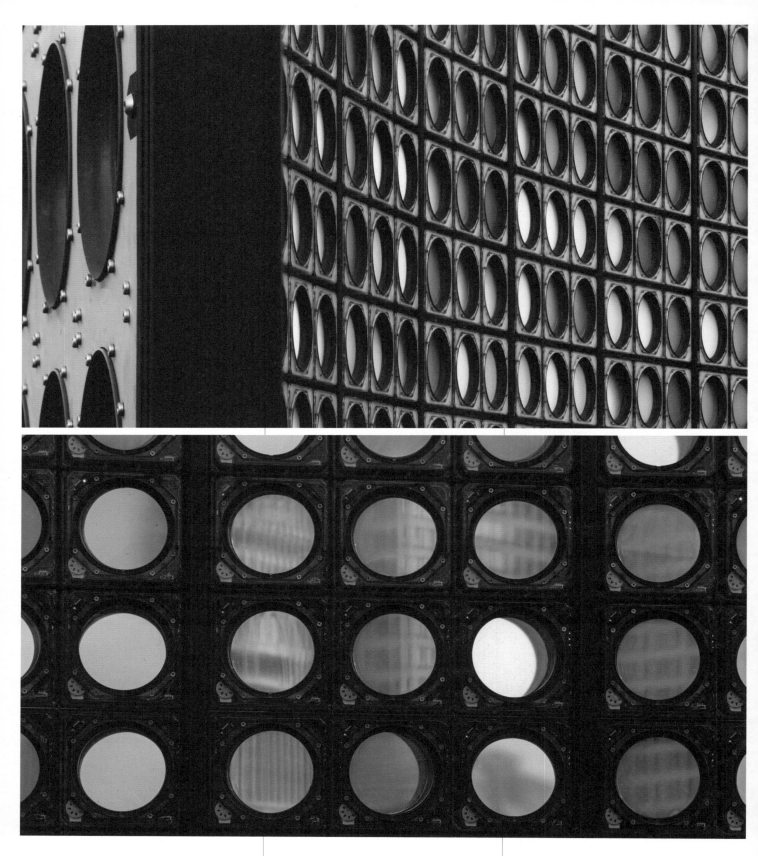

↑ 리월드, 사진: 텍스처 온 텍스처
Reworld, Photo: texture on texture

현장프로젝트

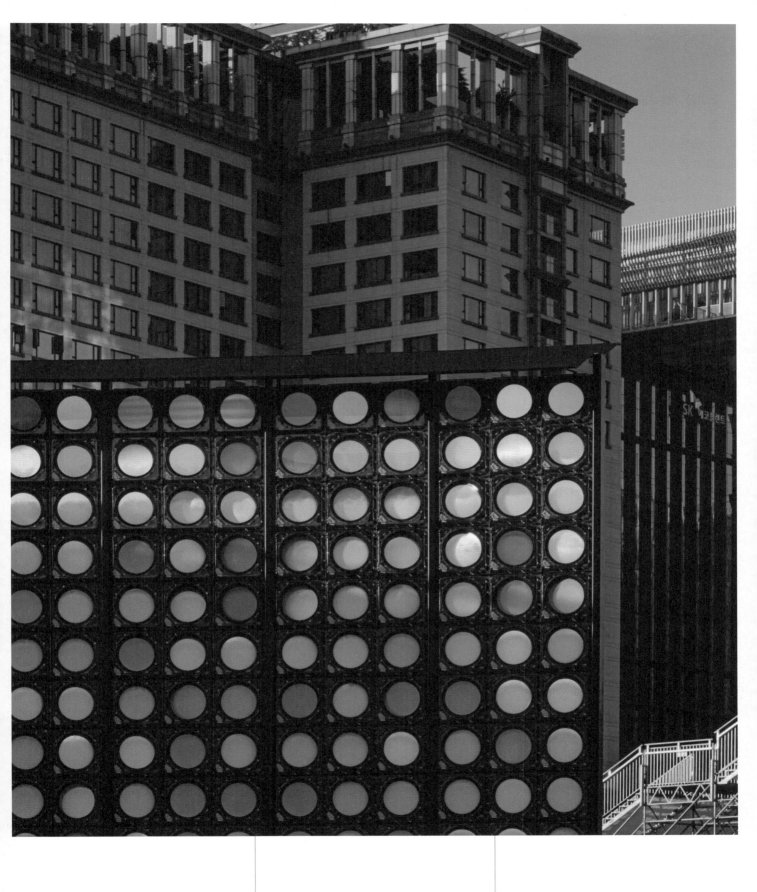

ON-SITE PROJECT

서울 도심, 경복궁에 면한 송현동에 돔 구조물이 들어선다. 세월이 흐르는 동안 송현동은 용도와 소유주가 여러 차례 바뀌었고, 지역의 역사 또한 다층적이다. 공기압으로 세워진 플라스틱 판타스틱의 (비)가시적 구조물은 서울도시건축비엔날레가 진행되는 동안 시간의 차원을 초월해 송현동이 거쳐온 시대를 임시로 연결하는 고리가 된다.

복잡하게 얽힌 송현동의 역사에 영감을 받은 플라스틱 판타스틱의 〈나무와 흔적들: 보이(지 않)는 파빌리온〉은 아직 땅속에 묻혀 있을 과거의 흔적을 발굴해 낸다는 아이디어에서 출발했다. (실제로 두 작가는 2023년 4월 송현동을 방문했을 당시 현장에서 도자기 파편, 낡은 기와, 사기그릇 등 서로 다른 시대에 제작된 유물을 발견했다.)

시민들은 비엔날레 기간 동안 파빌리온 내에서 진행되는 유물 발굴 과정에 참여하고, 각자의 이야기를 더함으로써 프로젝트를 한층 확장시킨다. 공기압 구조물 안에 들어선 관객은 작품 안에서 고유한 이야기를 품고 있는 과거의 흔적을 발견할 수 있다. 관객이 발굴해 낸 흔적들은 구조물 내벽에 부착되어 송현동의 역사를 들려주며 관객들의 호기심을 자아내는 집합 조형물로 전시된다.

파빌리온에서 재생되는 몰입형 사운드스케이프 역시 송현동의 역사를 재현한다. 지금은 자취를 감췄지만, 궁궐을 향해 흐르는 '기를 정화'한다고 여겨졌던 송현동의 소나무숲을 음향으로 그려낸 것이다. 소리로 그린 풍경 속에서 소나무숲 사이로 흐르는 바람은 땅의 울림, 혼잡한 도시의 풍경과 한 데 어우러진다. 플라스틱 판타스틱는 〈나무와 흔적들 보이(지 않)는 파빌리온〉에 시각적인 인식과 촉각적인 체험을 병치함으로써 관객들의 호기심을 자극하면서도 즉각적인 공감각적 경험을 제공한다.

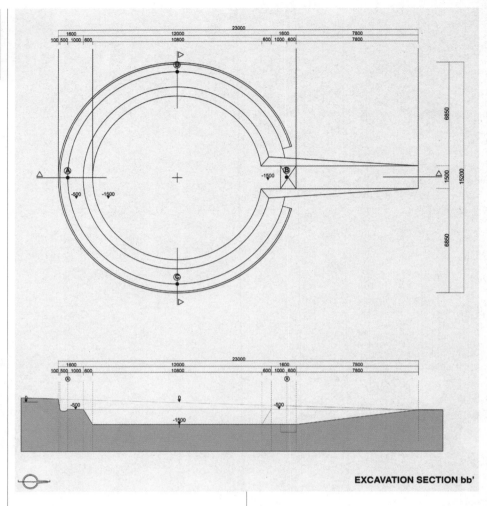

EXCAVATION SECTION bb'

플라스틱 판타스틱는 마르코 카네바치, 양예나로 구성된 아티스트 듀오로, 몰입형 공간 설치작품을 통해 실재의 개념과 감각의 한계에 도전한다. 두 작가는 작품을 통해 지각의 역설적인 속성과 우리를 둘러싼 환경의 복잡한 레이어를 탐색하며, 관객이 현존하는 세계 속에서 가상의 랜드스케이프를 탐험할 수 있는 기회를 제공한다. 플라스틱 판타스틱는 보편적 경계를 흐릿하게 만들며 상상을 초월하는 공감각적 경험을 선사하기 위하여 예술, 퍼포먼스, 개인 서사, 사람, 그리고 건축을 융합한 (비)가시적 설치작품을 선보이고 있다.

후원: 아리 라이팅 솔루션

↑ 나무와 흔적들:보이(지 않)는 파빌리온,
도면: 조용진
Trees & Traces: An (In)Visible Pavilion,
Drawings: Yongjin Jo

In the heart of Seoul, right beside the traditional palace of the Joseon Dynasty, a pneumatic space emerges from the ground. The location of Songhyeon Dong carries a complex history, with various uses and owners over time. This (in)

visible sculpture, filled with air, serves as a temporal connector, transcending the dimension of time during the Seoul Biennale of Architecture and Urbanism, evoking a sense of wonder and curiosity among its visitors.

Inspired by the intricate complexities of the site, the artist came up with the idea of searching for relics from the past that might be hidden within its soil. Indeed, during the site visit in April 2023, they found several artefacts, such as

broken ceramics, old roof tiles, and pots spanning different eras, which were lying on the ground of the location.

This process will be amplified during the Biennale by inviting local people and visitors to join the excavation. Once inside the pneumatic architecture, participants will have the opportunity to find further treasures, each with its own story to tell. These objects will be affixed to the interior wall of the installation to construct a collective sculpture that presents and questions the entangled history of the place.

An immersive soundscape will also reveal the vanished pine forest that was once believed to "filter the energy" toward the palace. The sound of wind through the pine trees will intertwine with resonating vibrations coming from the earth, but also with the bustling cityscape. The juxtaposition of visual perception and tactile sensation will engender a multi-sensorial experience, both mysterious and immediate.

Marco Canevacci, Yena Young
Plastique Fantastique is an art duo that creates immersive spatial installations, challenging the notion of reality and the limits of our senses. Each project invites the public to explore an imaginary landscape within the existing world, questioning the paradoxical nature of perception and the complex layers of our surroundings. These (in)visible installations merge art, performance, individual stories, people, and architecture to provide a multi-sensory experience that blurs conventional boundaries and transcends the imagination.

Sponsors: ARRI Lighting Solutions

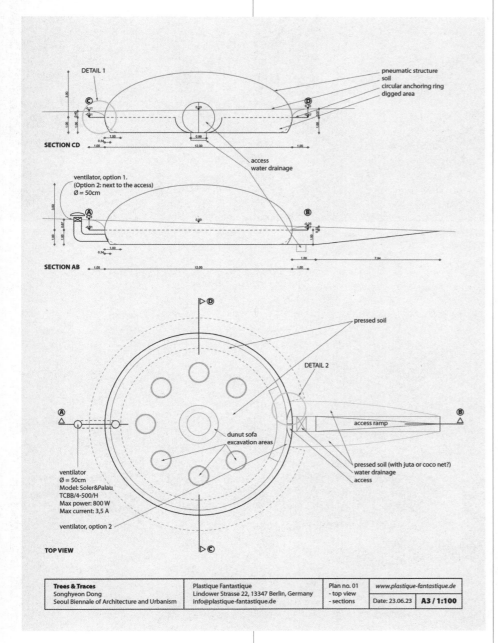

↑ 나무와 흔적들:보이(지 않)는 파빌리온,
도면: 플라스티크 판타스티크
Trees & Traces: An (In)Visible Pavilion,
Drawings: Plastique Fantastique

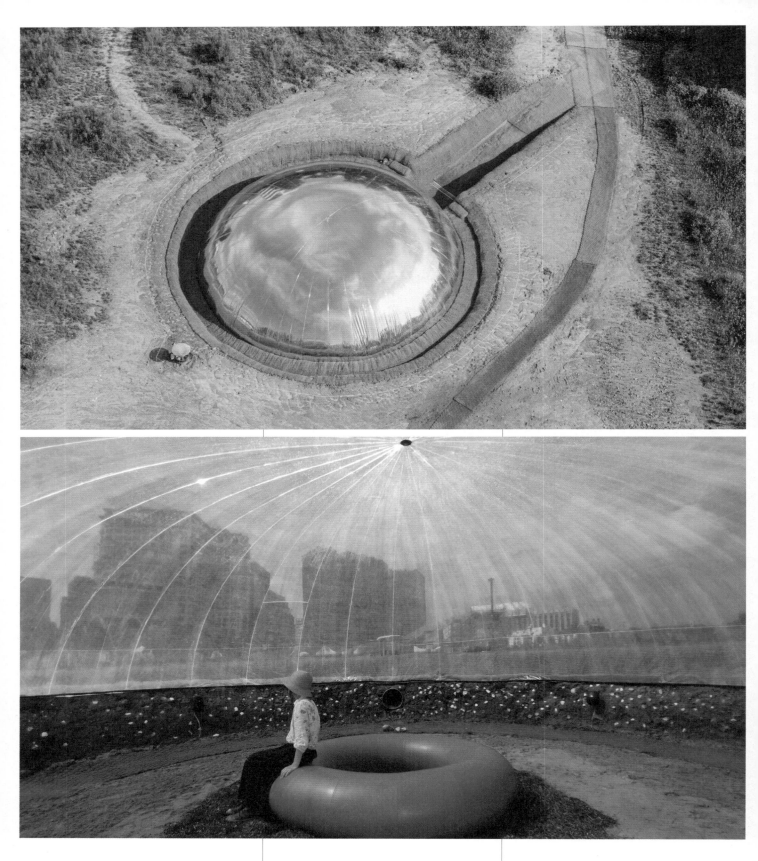

↑ 나무와 흔적들:보이(지 않)는 파빌리온,
사진: 플라스티크 판타스티크
Trees & Traces: An (In)Visible Pavilion,
Photo: Plastique Fantastique

현장프로젝트

↑ 나무와 흔적들:보이(지 않)는 파빌리온,
사진: 플라스티크 판타스티크
Trees & Traces: An (In)Visible Pavilion,
Photo: Plastique Fantastique

ON-SITE PROJECT

함께 한다는 약속 이전에 각자 주체성을 지닌 개인으로서 한 사람이 다른 사람에게 투영되는데, 이것이 바로 커플이다. 얀 반 에이크(Jan van Eyck)나 호크니(Hockney)의 이중 초상화에서 전형적으로 볼 수 있는 이런 통합된 캐릭터는 예술적이면서도 오묘한 〈페어 파빌리온〉 작품에서 확실히 이상적이고 로맨틱하게 표현된다. 두께감 없이 얇지만 안정적인 정삼각형 형태의 이 작품은 커다란 빌딩 대신 단조로운 페디먼트(pediment) 삼각형 구조를 통해 극적인 이중 관계를 보여주는 연극 무대로 변신한다.

파빌리온 전면에 위치한 단일 출입구는 작품 내부를 투영해 이곳과 저곳을 연결하며, 작품 안의 개인과 반대쪽에 위치한 사람과의 직접적이고 친밀하면서도 필연적인 관계를 형성한다. 이런 관계 속의 인물들은 누가 있을까? 어쩌면 엄마와 아이, 친구 사이, 또는 낯선 타인 등 현실적인 관계일 수도 있고, 또는 자신과 자신의 꿈, 자신의 우상과 그림자 등 허구적인 관계일 수도 있다. 사실 〈페어 파빌리온〉은 현실 세계의 공간이 아니다. 이곳은 두 사람을 위한 방, 휴식 공간, 만남의 장소, 그리고 비움으로 가득 찬 공간이다. 일상의 빈틈이자 공간을 수직으로 가르는 〈페어 파빌리온〉은 관객의 손이 닿을 수 없는 유일한 꼭짓점인 파빌리온 상부에 비대칭 창이 뚫려 있어 관객이 하늘을 들여다볼 수 있는 초자연적인 공간으로 탈바꿈한다. 이런 조밀한 형태의 긴장감을 가진 규칙적인 윤곽선은 멀리서 보면 심오한 기념물로 보이고, 그 자체의 상징성과 함께 시대를 초월한 랜드마크로써 기념비적 아우라를 풍긴다.

파빌리온 구조는 비교적 익숙한 형태인데, 넓은 하단과 뾰족한 꼭대기를 가진 전형적인 페디먼트 모양의 추상적인 구조물이다. 땅에 단단히 고정되어 하늘을 향해 쌓아 올린 이 상징적인 구조물은 도시의 전경 속에서 신비로운 존재가 된다.

정체를 알 수 없는 이 구조물은 고대에 활용되었던 섬세한 정삼각형 구조의 환영으로 읽힐 수 있다. 작은 사각형을 쌓아 올린 뒤 과감하게 깎아낸 삼각형 구조는 마치 낮과 밤의 그림자를 표현하고 있다고 할 수 있다. 그런데 이 작은 구조물은 기념물로만 남아 사람들에게서 잊혀 질까? 보이는 것이 전부라고 이야기하는 사람들도 있지만 그렇지 않다. 〈페어 파빌리온〉은 두 번의 생애를 살게 될 것이다. 하나는 제4회 서울도시건축비엔날레라는 도시적 맥락 속에 존재하는 일시적인 삶이며, 다른 하나는 경기도의 새로운 정원에서 시작될 영구적인 삶이다. 이 두 장소는 관객에게 완전히 색다른 체험을 제공하는데, 처음에는 공기의 부피를 고스란히 드러내는 구조물로 존재하지만 이후에는 그 부피를 감추는 불투명한 작품으로 전시된다. 〈페어 파빌리온〉은 한시적인 비엔날레에서 제 역할을 마치고 나면 재배치되어 새롭게 태어날 것이며, 이로써 파빌리온 자체가 이중 초상이요, 문자 그대로 엑스레이 이미지이자 반영이 될 것이다.

페소 본 에릭사우센은 마우리시오 페소와 소피아 본 에릭사우센이 2002년 설립한 예술 및 건축 스튜디오다. 두 사람은 칠레 남부 안데스 산맥 끝자락에 위치한 농장에서 거주하며 작업하고 있다. 마우리시오 페소와 소피아 본 에릭사우센은 하버드 대학교 디자인 대학원, 일리노이 공과대학교, 텍사스 대학교, 포르토 아카데미 및 칠레 카톨리카 대학교 객원 교수로 활동하였으며 현재는 코넬대학교 AAP 실무 교수, 예일대학교 루이스 아이 칸 객원 교수로 재직 중이다. 두 사람의 작품은 런던 로열 아카데미, 로마 MAXXI에서 전시된 적이 있으며, 시카고 아트 인스티튜트, 카네기 박물관, 뉴욕 현대미술관에서는 영구 컬렉션의 일부로 관객과 만나고 있다. 또한 2008 베니스국제건축비엔날레에는 칠레 국립관의 큐레이터로, 2010년과 2016년에는 작가로 참여하여 작품을 선보였다.

후원: 메덩골 정원

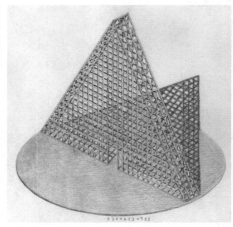

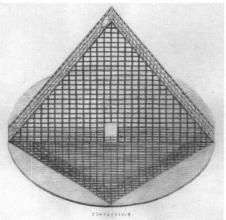

↑ 페어 파빌리온, 드로잉: 페소 본 에릭사우센
Pair Pavilion, Drawings: Pezo von Ellrichshausen

Pair Pavilion
Pezo von Ellrichshausen

3

Before the collective contract and right after our singular subjectivity, there lies an individual mirrored into another individual, this is: the couple. This unified character, epitomized in the double portrait (e.g. van Eyck or Hockney), is the idealized and certainly romantic inhabitant for this artful but enigmatic piece. The figure, a stable equilateral triangle with almost no thickness, a kind of scaleless pediment without a building, becomes the theatrical stage for a dramatic double relationship: frontal to its single access, there is an open projection beyond its interior, turning the façade into a threshold between here and there; while inside, the projection becomes a direct, intimate and unavoidable relationship between one person and the one at the opposite end. Who are they? Perhaps a real couple (mother and child, two friends or two strangers), perhaps a fictional one (you with your dreams, your idols or your shadows). The pavilion is indeed a space out of this world. It is a room for two, a resting room, a meeting room, a charge void. It is a vertical split, a gap in everyday life, simply transfigured into a supernatural domain by an asymmetrical sky peephole that crowns the only unreachable inner corner. Such is the tension within this compact artifact. From afar, its regular outline will exude a sense of discreet monumentality, not only a sign of itself but a timeless landmark.

The structure comes from a familiar silhouette. With a wide base and an acute top, it is both a classical pediment and an abstract object. Firmly anchored to the ground, delicately elevated towards the sky, this symbolic device endorses an inevitable interpretation, becoming a mysterious character of the civic scene. Its elusive material presence might be read as a phantom of an archaic, delicate, regular frame construction. A rectangular order, bluntly interrupted by the triangular shape, casting the shadows of day and night. Does a small building need to be a monument to be forgotten? Someone said that what you see is what you see, which is never the case. The pavilion is meant to have two lives; a temporary one at the urban context of Seoul Biennale of Architecture and a permanent afterlife for a new botanical garden in Gyeonggi province. This double dimension allows for a radically different experience: first as a naked structure that unveils the contained volume of air and then as an opaque monolith that conceals it. Being totally recycled beyond the temporary event, the pavilion itself will become a double portrait or, literally, an X-ray and a mirror.

Pezo von Ellrichshausen is an art and architecture studio founded in 2002 by Mauricio Pezo and Sofia von Ellrichshausen. They live and work in southern Chile, in a farm at the foot of the Andes Mountains. They are Professor of the Practice at AAP Cornell University and the current Louis I. Kahn Visiting Professor at Yale University, and have also been Visiting Professors at the GSD Harvard University, the Illinois Institute of Technology in Chicago, the Porto Academy and at the Universidad Catolica de Chile. Their work has been exhibited at the Royal Academy of Arts in London, the MAXXI in Rome and as part of the Permanent Collection at the Art Institute of Chicago, the Carnegie Museum and the Museum of Modern Art in New York. They have been invited to the Venice Biennale International Architecture Exhibition (2010, 2016), where they also were the curators for the Chilean Pavilion in 2008.

Sponsors: Les Jardins de Médongaule

↑ 페어 파빌리온, 드로잉: 페소 본 에릭사우센
Pair Pavilion, Drawings: Pezo von Ellrichshausen

ON-SITE PROJECT

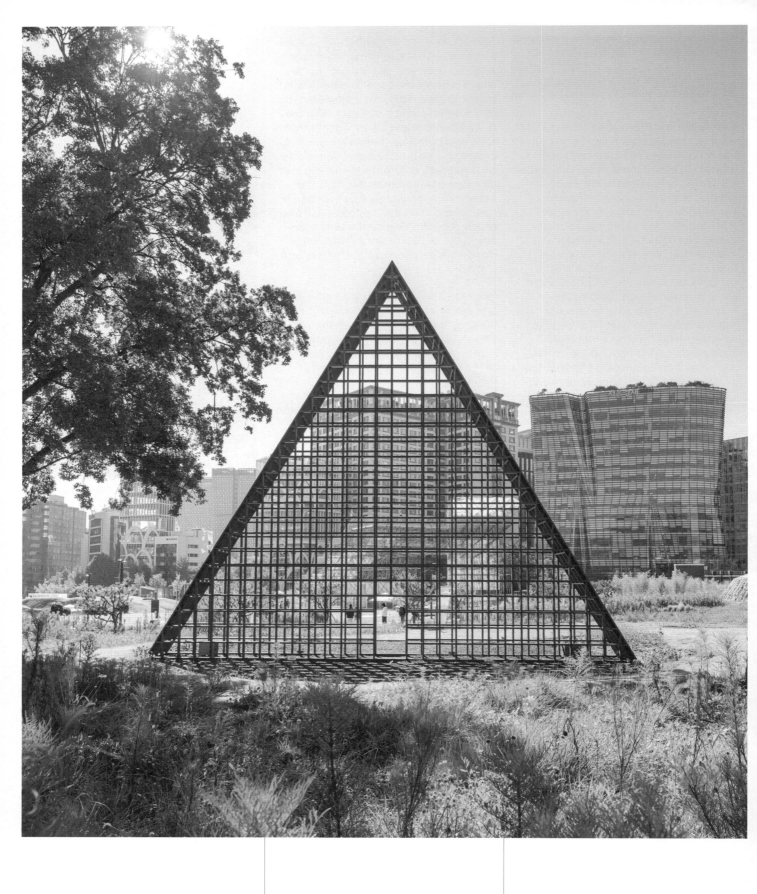

현장프로젝트

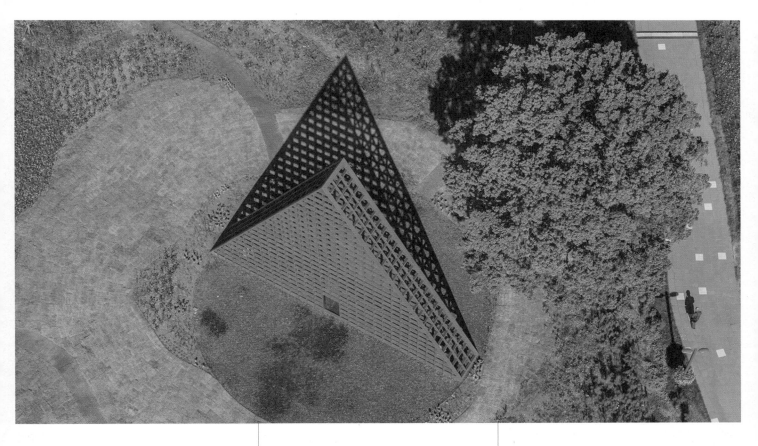

↑ 페어 파빌리온, 드로잉: 페소 본 에릭사우센
Pair Pavilion, Drawings: Pezo von Ellrichshausen

ON-SITE PROJECT

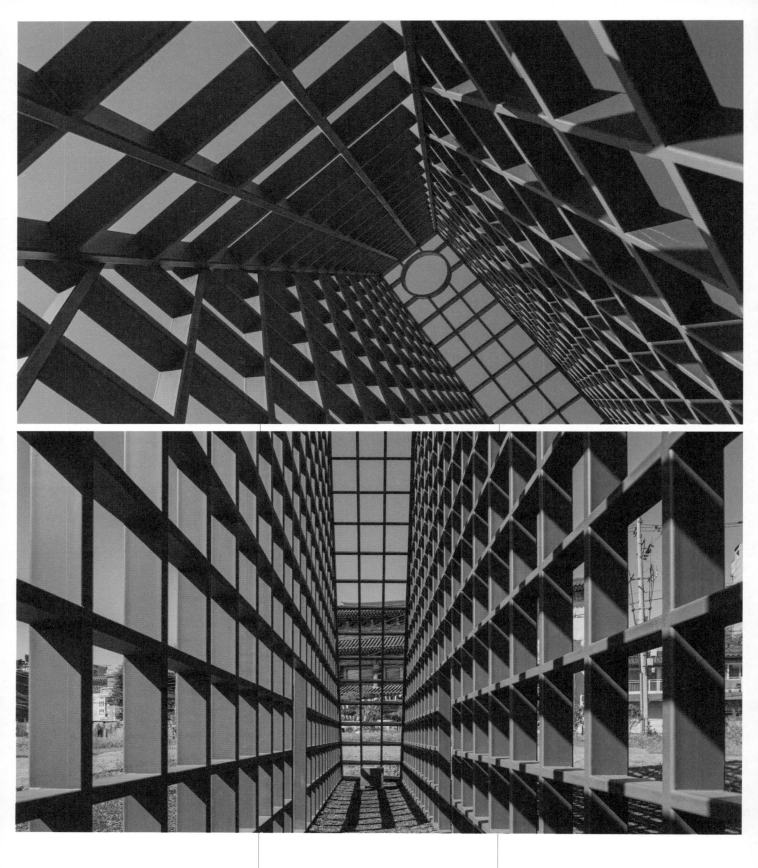

현장프로젝트

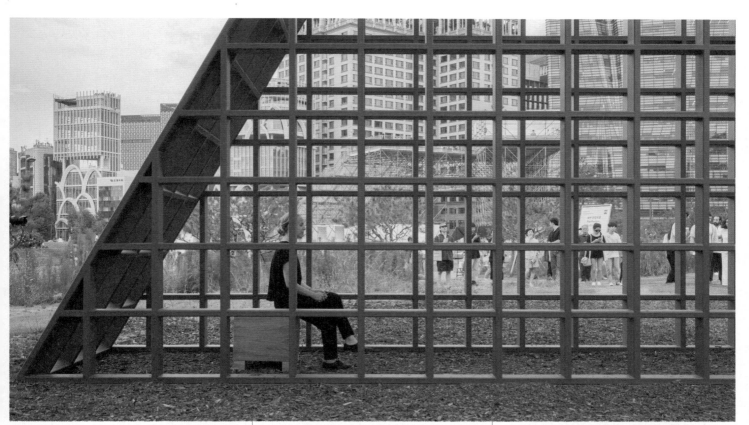

↑ 사진: 메덩골 정원
Photo: Les Jardins de Médongaule

↑ 사진 드로잉 프로그램
Hello Stranger

ON-SITE PROJECT

〈아웃도어 룸〉 파빌리온은 땅과 도시를 감각하기 위한 건축적 장치다. 단순한 정사각형 구조 속에 송현동의 복잡한 환경적, 문화적 역사를 담아내는 동시에 시민의 품으로 돌아온 송현동이라는 의미를 강조하고자 했다. 과거, 경복궁 성벽 너머 소나무숲을 이루고 있던 송현동은 지난 반세기 동안 사방이 벽으로 막혀있었고 빠르게 변모하는 주변의 도시 환경과 단절된 보이드(void)로 존재했다. 벽이 허물어지며 광장은 서울 시민의 품으로 돌아왔지만 송현동은 여전히 빽빽한 도시 풍경에 둘러싸여 있다. 〈아웃도어 룸〉은 땅과 도시의 변천사를 담아낸 보이드 속 보이드다.

작품에 사용된 목재는 다이아거날 써츠(Diagonal Thoughts)가 설계한 구조물에서 용도가 변경된 자재를 재활용하였다. 이 자재들은 비엔날레 종료 후 또 다른 용도로 재활용될 것이며 새로운 생애 주기를 맞이하게 된다. 이 과정 속에서 파빌리온을 이루는 모든 요소는 구조물 그 자체를 초월한다. 네모난 방 안에는 토착식물이 자라는 텃밭과 바람이 불 때마다 무겁게 진동하는 굴뚝이 설치되어 있다. 관객은 이 공간을 누군가의 방처럼 친숙하지만 동시에 추상적이고 낯설게 느낄 것이다. 관객에게 〈아웃도어 룸〉은 도착지이자, 잠시 머물러 하늘, 산, 마천루를 감상할 수 있는 '머무름의 공간'이 될 것이다.

바코 라이빙거의 공동 창립자이자 파트너인 프랑크 바코는 몬태나 주립대학교와 하버드 대학교 디자인 대학원에서 수학하였으며 현재 교육자이자 연구자, 건축가로 활동하고 있다. 그는 실용적인 관점으로 프로젝트를 설계하며 첨단 지식과 과학 기술에 대응할 수 있는 다양한 방면의 시도를 모색한다. 프랑크 바코는 코넬 대학교와 하버드 대학교 디자인 대학원에서 학생들을 가르쳤으며 2016년부터 프린스턴 대학교 건축학부 교수로 강의하고 있다.

살라자르 세케로 메디나는 2020년 로라 살라자르, 파블로 세케로, 후안 메디나가 공동 설립한 협업 건축사무소로 현재 스페인, 페루, 미국에서 다양한 프로젝트를 진행하고 있다. 살라자르 세케로 메디나 사무소의 특징은 실무, 연구, 교육을 동시에 수행한다는 점이다. 세 사람은 몬태나 주립대학교, 시라큐스 대학교, 툴레인 대학교에서 학생들을 가르치며, 최근 넥스트 제너레이션 유럽 40세 미만 신진 건축가 40인에 선정되었다.

후원: 주한 스페인 대사관

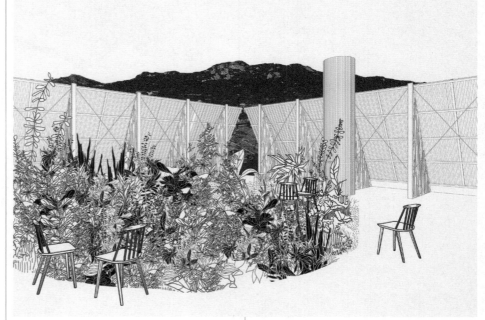

↑ 아웃도어 룸, 드로잉: 프랑크 바코+
살라자르 세케로 메디나
The Outdoor Room, Drawings: Frank Barkow+
Salazarsequeromedina

The Outdoor Room is a pavilion for the 4th Seoul Biennale of Architecture and Urbanism and is an architectural device to sense land and city. The simplicity of the square structure aims to capture the complexity of the environmental and cultural history which endows great significance to the opening of its site, Songhyeon-dong, to the public. Once an ancient pine forest attached to a royal palace, in the second half of the century, Songhyeon-dong was a void, enclosed by walls and isolated from the rapidly growing urban environment around it. As the walls come down and the park opens to the public, becoming available to the citizens of Seoul, it remains enclosed by the density of the city surrounding it. Therefore, *The Outdoor Room* is a void within a void which frames the history of change for land and city.

Its construction assembles materials which have been repurposed from another structure designed by Diagonal Thoughts. The lifecycle of these elements transcends the structure itself as they will carry on after the biennale and become adapted to a new use once again. Within the limits of its current form, visitors will discover a garden of native plants and a chimney which reverberates with the wind. It will be a place of arrival, and a place to stay for a while and sense the sky, the mountains, and the tops of buildings.

Founder and partner at Barkow Leibinger, Frank Barkow is an educator, researcher and practicing architect educated at Montana State University and the Harvard Graduate School of Design. His pragmatic approach embraces design in a discursive way which allows the firm's work to respond to advancing knowledge and technology. Since 2016 he is a professor at the Princeton University School of Architecture and has previously taught for Cornell and the Harvard GSD.

Salazarsequeromedina is an award winning collaborative architecture practice founded in 2020 by Laura Salazar, Pablo Sequero and Juan Medina, with ongoing projects in Spain, Perú, and the US. They currently hold positions at Montana State University, Syracuse University and Tulane University. Recently, they have been selected as part of Next Generation Europe, 40 under 40 emerging practices.

Sponsors: The Embassy of Spain in South Korea

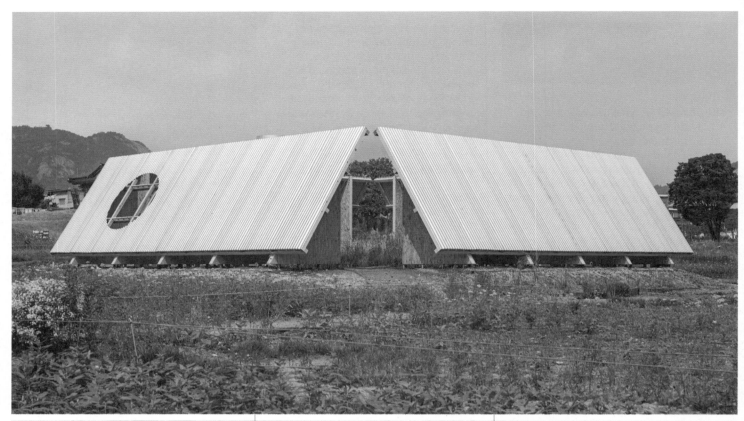

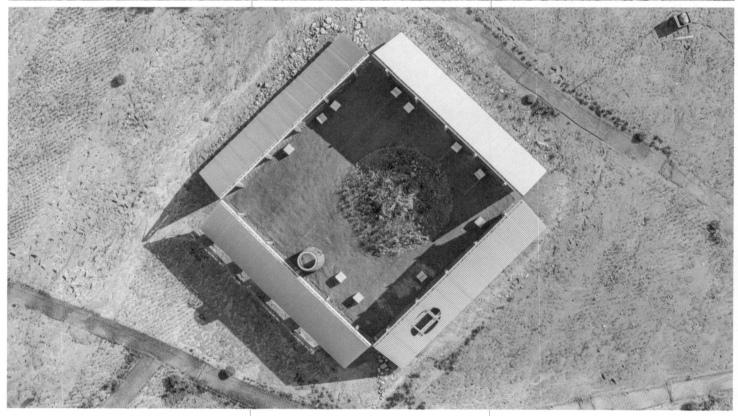

현장프로젝트

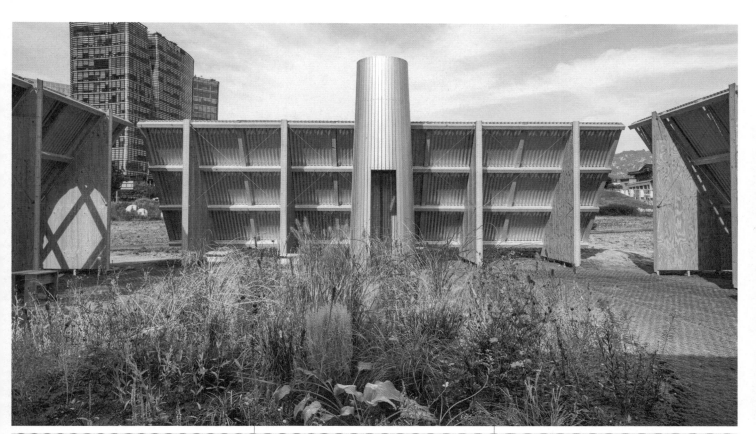

ON-SITE PROJECT

현장프로젝트

↑ 시 낭송 프로그램
Poerty Reading

ON-SITE PROJECT

제4회 서울도시건축비엔날레의 주제 '땅의 도시, 땅의 건축: 산길, 물길, 바람길의 도시, 서울의 100년 후를 그리다'에서 영감을 받아 제작된 〈사운드 오브 아키텍처〉는 서울 도심에 사운드스케이프를 설치하여 형태, 소리, 그리고 인간의 지각 사이의 긴밀한 연결성을 보여준다.

〈사운드 오브 아키텍처〉는 관객 참여형 설치 작품으로 루가노 대학교 멘드리시오 건축 아카데미아의 학생들이 2022년 가을 학기 동안 리카르도 블루머 교수와 스토커리 스튜디오의 공동 설립자인 이동준 건축가의 지도 하에 설계하고 제작하였다.

파빌리온은 목재로 제작한 23개의 유닛으로 구성되어 있으며, 선형 대열로 배치되어 서로를 넘나들 수 있는 긴 터널을 형성한다. 각 유닛은 학생 한 명이 설계하고 제작한 개별 공간이지만 작품 전체가 하나의 대열을 이루며 더 큰 시스템의 일부가 된다. 리카르도 블루머는 유닛 제작 시 크기에는 제한을 두되, 그 안에서 학생들이 다양한 형태와 색상을 실험해 보도록 의도했다.

관객은 연결된 설치물 속을 거닐며 위를 올려다봄으로써 각 유닛의 다채로운 형태와 공간, 내부로 새어들어오는 빛과 배경음악 사이의 연결성을 직접 느껴볼 수 있다. 각 유닛에는 음향 시스템이 설치되어 있으며 유닛의 형태적 특성에 따라 음향 시스템이 벽을 진동시켜 소리를 증폭시킨다.

〈사운드 오브 아키텍처〉에 사용된 사운드 트랙은 루가노 음악원 소속 작곡가이자 교사인 나디르 바세나(Nadir Vassena)가 본 작품을 위해 작곡하였다.

리카르도 블루머는 밀라노 공과대학교에서 건축을 전공하였으며 마리오 보타 건축사무소에서 활동했다. 리카르도 블루머는 다양한 건축물, 전시, 가구를 디자인했으며 특히 그가 설계한 작품들은 유수 기관으로부터 그 우수성을 인정받았다. 리카르도 블루머는 블루머와 친구들이라는 이름의 그룹으로 활동하며 상설 및 특별 전시, 강의, 콘퍼런스, 세미나를 기획하고 '디자인과 건축의 물리적 실천'을 고안하였다. 2013년부터 스위스 이탈리아 대학교 건축 아카데미(Academy of Architecture-USI)의 교수로 재직 중이며, 2017년부터 2021년까지 〈건축 디자인〉과 〈창의적 과정 입문〉을 강의하였다.

후원: 주한 스위스 대사관, 스위스 펀드 코리아, 스위스 넥스, 단천

↑ 사운드 오브 아키텍처,
드로잉: 멘드리시오 건축 아카데미아
Sound of Architecture, Drawings: USI Mendrisio

Inspired by the theme of the 4th Seoul Biennale of Architecture and Urbanism, "Land Architecture, Land Urbanism," *Sound of Architecture* creates a soundscape in the heart of the city, expressing the deep connection between shape, sound and perception. *Sound of Architecture* is an interactive installation designed and built by the students of the USI Università della Svizzera Italiana, Accademia di Architettura di Mendrisio during the 2022 fall semester led by professor Riccardo Blumer with the supervision of Arch. Dong Joon Lee, co-founder of the Stocker Lee studio.

The installation consists of 23 wooden volumes, disposed in space in a linear sequence, so to make a crossable tunnel. Each section is an individual piece, designed and built by its creator but becomes part of a bigger system when connected to the others. Each student has been given a dimensional limit but has been encouraged to experiment with different shapes and colors.

Visitors are encouraged to walk through the installation and look towards the sky, in order to experience the connection between the colorful shapes, the daylight shining through and the music soundtrack. Each element contains a sound system that allows the surfaces to vibrate to become a resonating system that amplifies sounds depending on the geometry.

A soundtrack was specially composed by Nadir Vassena, composer and teacher at the conservatory of Lugano.

Riccardo Blumer graduated in Architecture from the Milan Polytechnic and trained in Mario Botta's office. He has designed numerous buildings, exhibitions and furnishings, but his design works in particular have received prestigious recognition. He works in groups such as Blumer and friends, in which he devised the "Physical Exercises of Design and Architecture", permanent and temporary exhibits, teaching exercises, conferences and seminars. Since 2013 he is the Professor at the Academy of Architecture-USI and from 2017 to 2021 he was the director of the Academy of Architecture, USI in Mendrisio where he is a professor of "Architectural Design" and "Introduction to the creative process".

Sponsors: Embassy of Switzerland in the Republic of Korea, Swiss Fund Korea, Swissnex, Daanchoen

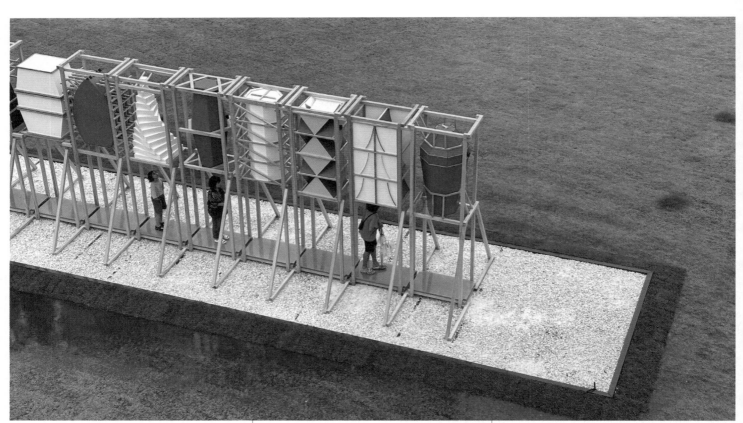

현장프로젝트

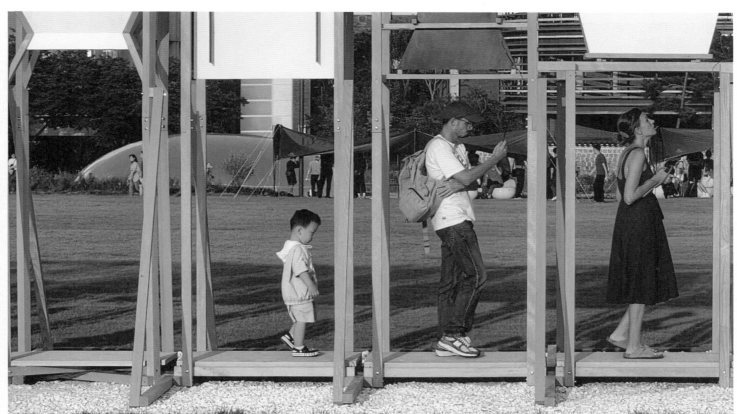

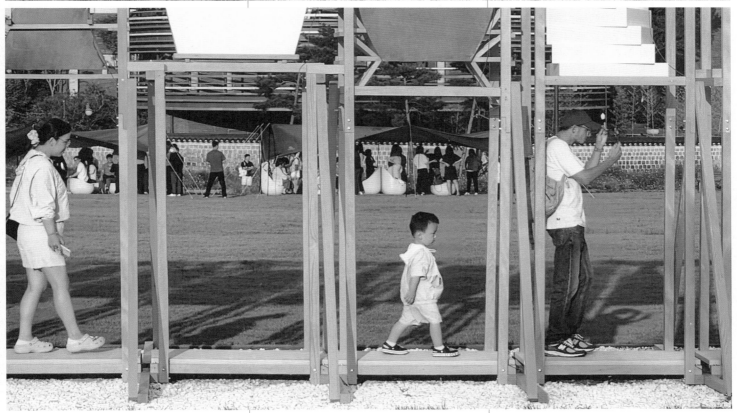

ON-SITE PROJECT

이번 서울도시건축비엔날레의 《서울 100년 마스터플랜전》과 밀접하게 연계된 〈서울 드로잉 테이블〉은 서울이 지형과 물, 바람의 흐름에 의해 형성되었다는 것을 '그리는 행위'를 통해 설명하며, 서울의 미래를 그려보는 작품이다.

첫 번째 세션에서 프란시스코 레이바는 관객에게 마스터플랜의 일반적인 개념을 설명하고 5×5m 곡면의 종이 위에 지형도를 그리며 환경과 소통하는 채널이 된다. 이 과정을 통해 작가는 관객으로부터 비엔날레의 주제인 마스터플랜에 대한 관심을 이끌어낸다. 두 번째 세션의 잠재적 참여자인 관객들은 종이의 굴곡에 따라 마스터플랜의 녹색링이 형성되는 과정과 물줄기가 산의 모양에 따라 흐르 듯 물감이 곡면을 끼고 흐르는 모습을 관찰하게 된다.

두 번째 세션에서 관객들은 프란시스코 레이바의 가이드에 따라 녹색링을 엮어나가며 작품에 개입하게 된다. 이 세션에서 완성될 지형도는 서울의 모습을 본뜬 모형이기 때문에 서울과 그 형태가 동일하지만 크기만 줄어든 중심 닮은 변환(Homothety) 관계를 갖는다. 그로 인해 작품에 참여하는 관객은 서울이 품은 능선 속에 서 있는 느낌을 받게 된다.

궁극적으로, 〈서울 드로잉 테이블〉은 예술적인 놀이로서의 체험을 넘어 그룹드로잉에 참여한 시민들이 도시의 미래에 관한 담론을 나눌 기회를 제공한다. 프란시스코 레이바는 본 작품을 통해 창작의 과정이 그 창작이 이루어지는 장소에서 시작되듯이 도시계획은 계획의 대상이 되는 장소에서부터 발인한다는 메시지를 전달하고자 했다. 이는 직관적인 창작 과정을 기능적인 결과물과 연관시키는 방법이기도 하다.

회화 작업에서는 캔버스에 실리는 관념의 무게가 오롯이 작가의 주도로 결정되는데 반해, 곡면의 종이 위에서 녹색링을 엮어가는 행위를 통해 관객은

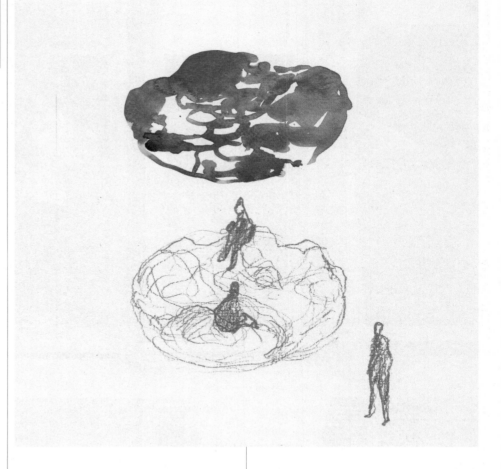

납작하고 균질한 사각형의 캔버스로부터 해방된다. 〈서울 드로잉 테이블〉에서 작가는 도시 속으로 들어가 물과 안료의 흐름을 가이드하여 지형도의 제작 과정에 도움을 주며 작품의 주요한 조건 요인으로 작용한다. 하지만 관객에게도 충분한 자유도를 주어 붓의 움직임, 물의 양, 안료 등을 결정할 수 있도록 했다.

프란시스코 레이바는 1972년 알리칸테에서 태어났다. 1988년 발렌시아 건축학교(ETSAV)를 졸업하였으며, 2017년 알리칸테 대학에서 "코레오그라피의 재구성(Redrawn Choreographies)" 논문으로 건축 박사학위를 수여하였다. 1998년부터 농학자 마르타 가르시아 치코와 함께 다학제 그룹 그루포 아라네아(Grupo Aranea)를 이끌고 있다. 알리칸테에서 결성된 그루포 아라네아는 자신들의 터전에

깊게 뿌리내린 프로젝트를 수행하고자 한다. 그루포 아라네아는 사회적으로 상호작용을 유도하는 공간을 주로 제안하고, 풍경과 건축, 예술 사이의 경계를 흐려 공공공간을 재활성화하고자 지속적으로 노력하고 있다. 프란시스코 레이바는 2021년에 건축유산보존 유럽어워드, 2015년에 바바라 카포친 국제 건축상, 2014년에는 유럽 도시 공공공간상, 유럽 지속 가능 건축 홀심 어워드, FAD 시티&랜드스케이프 어워드, 그리고 2010년 FAD 건축상 등 다수의 수상 경력을 보유하고 있다.

협업 종이 작가: JAERYO 오상원

↑ 서울 드로잉 테이블, 드로잉: 프란시스코 레이바
Seoul Drawing Table, Drawings: Francisco Leiva

Closely linked to the Seoul 100-year Masterplan exhibition, the event focuses on building the future city of Seoul by explaining and demonstrating through drawings how the city is constructed from its location, geography, and the flow of water and wind.

In the first session, Francisco Leiva will explain the general concept of the masterplan, inviting the participants to engage with this part of the biennale, and become channels of the environment by drawing the first landscape on the undulating 5m x 5m handmade paper piece. The observers, potential participants of the second session, will be able to see how the green rings of the masterplan appear on the canvas guided by the volume, and how the paint flows through the shapes of the mountains as water does on a real scale.

In the second session, the participants take turns guided by Francisco Leiva, to consecutively interweave the drawings of green rings. As the piece is a large-scale model of the city, it maintains a relationship of homothety with the place in which it is located, allowing people to feel as if they are inside the city, among the mountains, as they draw.

Ultimately, this action can go beyond artistic entertainment, generating a debate among participants about the future of the city. It aims to help people understand that urbanism emerges from place, just as creative processes can also emerge from place. It is a way of associating a kind of intuitive process with functional results.

This action allows us to escape from the horizontal, isotropic rectangle of paper, where all the conceptual load comes from the initiative of the artist. In the proposed piece, the artist gets inside the city and has a great conditioning factor as a drawing support, volumes that will guide the path of the water and the paint, but which still leave a great degree of freedom to the user. (the movement of the brush, the load of the water, the pigment)

Francisco Leiva Ivorra graduated from the Valencia School of Architecture (ETSAV) in 1998, and in 2017 was awarded a Doctorate in Architecture by the University of Alicante (UA) for his thesis entitled 'Redrawn Choreographies'. Since 1998, he and the agronomist Marta García Chico, have directed the multidisciplinary team Grupo Aranea established in Alicante. Its projects seek to be deeply anchored to the place where they are located. They are characterized by the creation of places that induce social encounters, a continuous commitment to the revitalization of public space, blurring the boundaries between landscape, architecture and art. Francisco has received several awards including European Award for Architectural Heritage Intervention in 2021, The Barbara Cappochin International Architecture Award in 2015, European Prize for Urban Public Space, European Sustainable Construction Holcim Award, FAD Award City & Landscape in 2014 and FAD Architecture Award in 2010.

Hand-made paper artist in collaboration: JAERYO Sang Won Oh

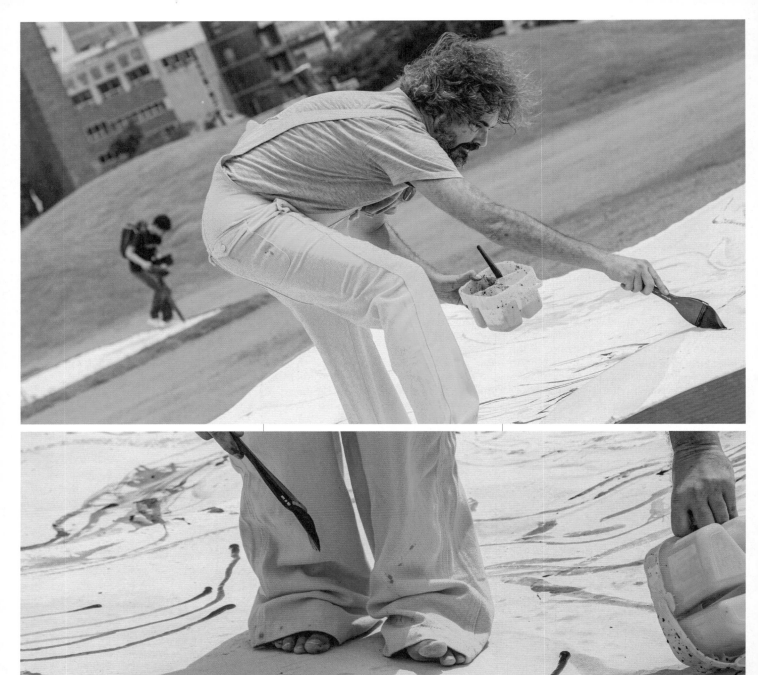

현장프로젝트

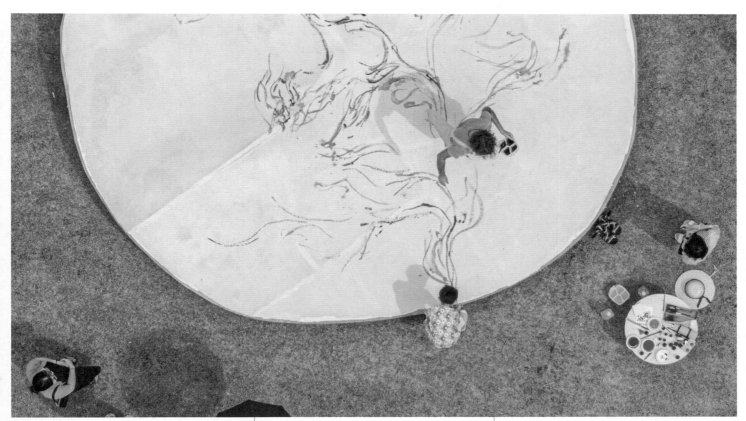

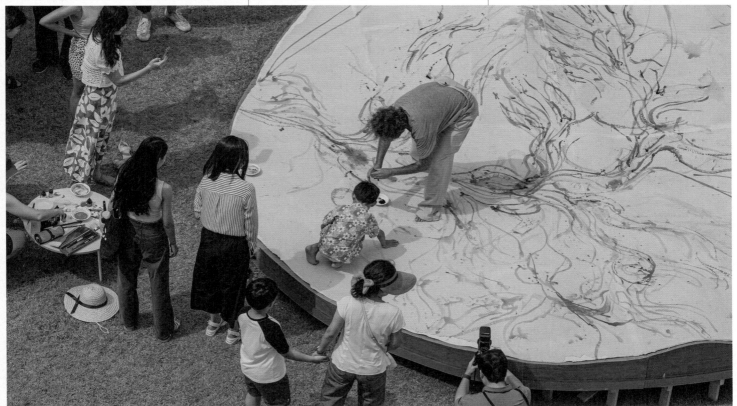

ON-SITE PROJECT

강현석

땅-파빌리온-시간: 체험적 노드

땅-시간

파빌리온은 특정한 대지를 일시적으로 점유한 뒤 사라진다. 그리고 해체 이후에는 오직 기억과 이야기만이 남게 된다. 따라서 파빌리온을 세우는 것은 시간을 다루는 행위다. 반세기 동안 4m 높이의 담장에 갇혀 있던 '열린송현녹지광장(이하 송현 광장)'은 도시의 비밀스러운 방이었다. 보존할 것과 변화할 것을 엄격히 구별하며 흘러온 도시의 시간은 송현 광장의 벽 앞에서 무력하게 멈춰 섰다. 그리고 2022년 그 벽을 걷어냈을 때, 비로소 우리 눈앞에 드러난 것은 순수한 땅의 형체였다. 대지 위에 고여 있던 시간이 다시 흐르기 시작했다. 제4회 서울도시건축비엔날레 현장프로젝트에서 여섯 팀의 작가들이 이곳에 파빌리온을 계획했다. 6개소의 파빌리온은 모두 우연적으로 특정한 기하학의 형태를 가진다. 기하학은 수의 체계를 가진 인간의 언어다. 현장프로젝트는 이제 막 긴 잠에서 깨어난 땅 위에 중첩하여 흩뜨린 인간의 시간으로 이해할 수 있다.

시간-노드

파빌리온은 송현 광장의 표지석으로서 여러 방향으로부터 동선을 맞이한 후, 땅 전체를 경험하도록 연결하는 노드 역할을 한다. 6개소의 파빌리온 중 4개소는 송현 광장과 주변 길의 연결점에 위치하고, 2개소는 그 중앙부에 배치됐다. 전체 디자인의 가이드라인이 절제됨으로써 각각의 파빌리온은 고유한 특성을 명확히 드러낸다. 구체적인 사용법이 없는 파빌리온의 형식은 모든 경험과 해석 방식에 열려 있다. 각 노드가 상호 맥락과 일관성으로부터 자유로운 상황은, 역으로 상호 연결의 무한한 잠재성을 드러내면서 경험자가 계속해서 이동하기를 유도한다. 따라서 전체 프로젝트는 노드에 머무르는 수직적 시간과 그 사이를 움직이는 수평적인 시간으로 정의된다. 노드들이 형성하는 장은 느슨하게 벌어진 시간의 연결망이며, 땅은 파장이 일고 있는 넓은 사이 공간에 존재한다.

노드-재료

파빌리온은 재료의 순수한 덩어리다. 각 재료는 물성을 따라 결합하면서 공간을 형성한다. 파빌리온의 공간은 단열과 같은 안식처 역할로부터 해방을 통해 그 물성이 직접 땅과 작용하게 한다. 여섯 파빌리온은 고유의 재료로 구축된 기하학의 덩어리로서 땅 위에 안착한다. 첫 번째 파빌리온, 〈리월드(P1)〉는 수백 개의 광학 프리즘 렌즈가 열린 호의 곡면을 구성한다. 〈나무와 흔적들: 보이(지 않)는 파빌리온(P2)〉은 TPU(thermoplastic polyurethane) 패브릭을 공기압으로 세워 원형 돔을 구축한다. 〈페어 파빌리온(P3)〉은 일정 깊이의 정삼각형 공간을 만들기 위해 철재 각관을 직조한다. 목재를 사용한 〈아웃도어 룸(P4)〉과 〈사운드 오브 아키텍처(P5)〉는 각각 닫힌 정사각형과 투과성 있는 긴 직사각형 공간을 정의한다. 〈서울 드로잉 테이블(EP)〉은 원형의 목재 테이블을 수작업으로 제작한 종이로 덮는다. 전통과 현대의 구축 재료들은 온도, 무게, 표면 그리고 구축 방식을 달리하면서 세계와 관계 맺는 노드의 신체를 구체화한다.

재료-감각

파빌리온은 해석 과정이 필요한 이미지나 언어가 아닌, 구축된 공간 그 자체로서 감상자를 만난다. 물리적 공간의 모든 내적 재료는 땅, 주변 환경과 같은 외적 재료와 즉시 반응하면서 감각을 생산한다. 파빌리온은 감각적 경험을 통해 일상의 어둠 속에 미묘하게 숨겨진 광채들을 환기시킨다. 도시의 형상은 P1의 무수한 렌즈들을 장착한 경험자의 시각을 통해 유연하게 굴절되며 재가공된다. 하늘의 이미지는 P2의 외부에서 반사되고 내부에서는 투과되면서 얇은 막이 품은 땅속의 향기와 혼합된다. 햇빛과 공기, 그리고 주변 풍경은 P3의 붉은 삼각형 실루엣에 포착되어 공감각의 상황을 형성한다. P4는 네 개의 벽으로 시각적 맥락을 삭제하고, 하늘과 땅에 집중하는 빈 공간을 조성한다. P5는 형형색색의 목재 유닛으로 구성된 긴 터널에서 소리와 빛, 경험자의 시선을 계속해서 진동시킨다. EP의 굴곡진 백색 종이는 햇빛을 받아 그림자를 드리우며 축소된 도시 지형의 깊이를 드러낸다.

Hyunseok Kang

LAND–PAVILION–TIME: EXPERI-ENTIAL NODE

Land–Time

A pavilion occupies a certain piece of land temporarily and then disappears. After its dismantling, it lives on solely through memories and stories. In this sense, the building of a pavilion is an act of dealing with time. For half a century, the Yeolrin Songhyeon Green Plaza was a secret room in the city, confined within a four-meter-tall wall. The passage of time in the city, with its strict distinctions between what was to be preserved and what was to be transformed, came helplessly to a halt in the face of Songhyeon Green Plaza's walls. When those walls were finally taken down in 2022, they revealed the shape of pure land. The time that had stagnated over that earth began flowing anew. Six different artists/artist teams designed pavilions to be placed there as part of the 4th Seoul Biennale of Architecture and Urbanism's On-site Project. The six pavilions all happened to take on a particular geometric form. Geometry is a human language that possesses systems of numbers. The On-site Project can be understood as human time, superimposed and scattered over earth that has been newly awakened from a long slumber.

Time–Node

A pavilion plays the role of a connecting node, serving as a marker within Songhyeon Green Plaza that greets people coming from different directions and allows them to experience the land as a whole. Four of the six pavilions are located at connecting points between the plaza and the surrounding roads, while the two others are situated at their center. Since no guidelines were applied to the overall design, the individual pavilions each clearly show their own characteristics. Lacking explicit usage principles, the pavilion has a format that opens it up to every kind of experience and interpretation. This situation—where each node is free from a shared context and consistency—conversely reveals unlimited potential for interconnection, emphasizing the constant movement of the experiencer. In this way, the overall project is defined in terms of vertical time (lingering at the nodes) and horizontal time (moving between them). The field shaped by the nodes is a network of loosely unfolding time, where the land exists in a broad in-between space of wavelengths.

Node–Material

The pavilion is a pure mass of materials. The space is formed as each of the materials combines in line with its physical properties. As the pavilion space is liberated from its roles as a shelter, including insulation, its materiality comes to interact directly with the earth. The six pavilions settle upon the ground as geometric masses constructed with distinct materials. The first of them, "Reworld (P1)," has hundreds of optical prism lenses forming the curve of an open arc. "Trees and Traces: An (In)visible Pavilion (P2)" forms a circular dome through the use of pneumatic pressure to stand up TPU(thermoplastic polyurethane) fabric. "Pair Pavilion (P3)" weaves together metal square pipes to form a triangular space with defined depth. "The Outdoor Room (P4)" and "Sound of Architecture (P5)," which are made with wood, respectively define a closed square and a long, permeable rectangle. "Seoul Drawing Table (EP)" covers a circle wood table with handmade paper. Varying in their temperatures, weights, surfaces, and construction methods, the traditional and modern building materials flesh out the bodies of nodes that relate to the world.

Material–Sense

Pavilions appear before the viewer in the form of constructed spaces, rather than as images or languages necessitating an interpretation process. Sensations are produced as all the internal materials of the physical space react immediately with external materials, including those of the land and surrounding environment. Through their sensory experience, the pavilions call to mind sparkles subtly concealed within the everyday darkness. The shapes of the city are flexibly refracted and reworked through the perceptions of the experiencer equipped with the many lenses in P1. Images of the sky are reflected in P2's exterior; inside, they penetrate to combine with the scents of the earth encapsulated

감각-시간

특정한 프로그램이 없는 파빌리온의 공간은 온전한 시간을 여과 없이 담아낸다. 시간은 단위와 요소들의 움직임을 통해 인지된다. 파빌리온이 제공하는 감각은 이동하는 몸과 조합될 때 관계와 기억을 생성한다. P1에서 방문자는 개별로 움직이고 있는 렌즈들의 곡면을 따라 이동한다. 이 과정에서 실제와 가공의 도시 이미지가 끊임없이 발생하고 소멸하며, 방문자의 경험은 두 세계 사이를 교차한다. P2는 반사하는 돔의 중심을 향해 방문자를 땅속으로 끌어당긴다. 이후 방문자는 태양의 궤적을 투과하는 막의 둘레를 따라 회전하면서, 땅에서 발굴한 유물들의 시간과 연결된다. P3에서 방문자는 삼각형의 중심을 통해 좁고 긴 내부 공간으로 진입한다. 붉은 그리드가 시야를 감싸며, 이동에 따라 풍경은 시시각각 변화한다. 공간의 막다른 끝에 위치한 벤치는 방문자가 몸을 돌려 앉을 때, 반대편의 누군가와 마주하도록 유도한다. 열린 모서리 구조의 P4 벽들은 이동하는 방문자의 특정 시점에서 공간을 대각선으로 관통하는 시선을 제공한다. 시선을 따라 들어온 방문자는 은유로써 소환된 송현 광장의 담장과 물리적으로 이식된 과거 구조물의 자재 속에서 미묘하게 진동하는 시간을 경험한다. 목재 유닛이 긴 대열을 이루는 P5는 시선의 방향을 따라 다르게 겹치면서 그 형태와 투과하는 풍경을 달리한다. 내부에서는 감상자가 멈춰 서서 하늘을 올려보고 다음 유닛으로 이동하는 의식적 행위가 스물세 번 반복되면서 소리와 빛의 시간에 몸의 리듬을 더한다. EP에서 붓을 든 시민들의 움직임은 백색 지형을 따라 그려진 다양한 색과 형태의 곡선들로 종이 위에 각인된다. 감상자는 원형 테이블의 주변을 돌며 땅으로부터 목재 지형, 종이, 그리고 집단 작업으로 이어지는 기억의 층위를 경험한다.

시간-땅

파빌리온에서 나온 방문자의 눈앞에 송현 광장을 가로질러 또 다른 파빌리온의 모습이 나타난다. 방문자는 다음 노드로 이동하는 여정에서 빈 땅이 선사하는 도시의 이미지를 감각한다. 땅은 고정된 채 각각의 파빌리온과 관계 맺으며 풍경을 달리한다. 방문자가 경험했던 이전 파빌리온의 기억은 이러한 '땅의 몽타주'를 더욱 선명하게 한다. 전체 현장프로젝트의 미장센은 체험적 노드들을 연결하는 시선과 시간을 조율하고 조정한다. 〈땅 소〉의 녹지 언덕은 무한히 뻗어 나가는 시선에 개입해 공간감을 조성하고, 휴식을 통해 노드 간의 연결 속도를 늦춘다. 현대식 건물이 밀집해 있는 대로변에 자리한 〈하늘 소〉의 높은 구조물은 목가적인 파빌리온의 장에 도시의 성격을 부여한다. 전망대는 주변 산세와 도시 맥락과 함께 모든 노드가 한눈에 보이는 새로운 시각을 제시하면서 전체 연결망의 범위를 확장한다. 다른 시각에서 각 파빌리온은 가면, 의상, 상징물, 그림, 행진 악단의 이미지와 중첩된다. 같은 관점에서 노드와 공간 사이를 활발히 오가는 대중의 움직임은 땅을 기억하고 찬미하는 전통 의식이나 축제를 상기시킨다. 축제가 끝나면 현장프로젝트의 모든 파빌리온은 다른 장소로 옮겨져 기억을 이어간다. 다시 비워지는 송현 광장은 일시적인 구조물이 아닌 땅에 깊게 뿌리내릴 건축물을 품으면서 도시의 일부분으로 자연스럽게 자리 잡을 것이다. 축제의 마지막 밤은 새로운 시작을 기원한다. 한 장소에서 파빌리온이 사라지는 것의 의미는 형성된 집단 기억에 더해, 그 단부에서 계속해서 이어질 이야기와 시간에 대한 기대에 있다.

현장프로젝트

in a thin membrane. Encaged in the red triangular silhouette of P3, the sunlight, air, and surrounding landscape create a synesthetic situation. P4's four walls delete the visual context, forming an empty space that focuses on the sky and earth. P5 creates constant oscillations of sound, light, and the experiencer's perspective in a long tunnel constructed with multicolored wood units. The wavy white paper in EP forms shadows in the sunlight, showing the depth of the reduced-scale urban topography.

Sense–Time
In the absence of specific programs, the pavilion space captures time in a full and unfiltered way. Time is perceived through the movements of units and elements. The senses that the pavilion affords create relationships and memories as they come together with moving bodies. In the case of P1, visitors follow along the curves of individually moving lenses. In the process, real and unreal images of the city constantly arise and disappear; it is the visitor's experience that intersects the two worlds. P2 draws the visitor into the land toward the center of the reflective dome. They circle around the membrane that is penetrated by the passage of the sun, becoming connected with the timeframe of the items excavated from the earth. In P3, the visitor passes through the center of the triangle into a long and narrow interior space. The visual field is encircled by the red grid, and the landscape changes from moment to moment with their movements. As the visitor turns around to sit in the bench at the end of the space, this leads to moments of them looking ahead toward people at the other end. The walls of P4, with their open-cornered structure, furnish a perspective that passes diagonally through the space from the specific viewpoint of the walking visitor. Arriving by way of that perspective, the visitor experiences the subtle oscillation of time within the metaphorically recalled walls of Songhyeon Green Plaza and the physically transplanted materials of the past structure. As the wood units of P5 create a long line, the shapes and filtered landscape are altered with the different forms of overlapping that occur

with the direction of the gaze. Inside it, the visitor goes through 23 repetitions of the conscious act of stopping to look up at the sky before moving on to the next unit, which adds the body's rhythms onto the timeframes of the sounds and lights. In EP, the movements of ordinary people with paintbrushes are inscribed over white paper through the different colors and curved shapes created over the white topography. Moving around the periphery of the round table, the viewer experiences layers of memory that connect from the land to the wooden topography, the paper, and the collective artistic effort.

Time–Land
As the visitor emerges from one pavilion, another pavilion can be seen across Songhyeon Green Plaza. On the journey to the next node, the visitor perceives images of the city that are afforded by empty land. The land itself is fixed, yet its scenery varies as it forms relationships with each pavilion. This "montage of land" is rendered even clearer with the visitors' memories of their previous pavilion experiences. The overall mise-en-scène of the On-site Project attunes and coordinates perspectives and timeframes that connect between experiential nodes. The green knoll of the "Earth Pavilion" creates a spatial sense as it is introduced into the endlessly stretching perspective, adding an element of rest that slows the pace of the connections among nodes. The tall structure of the "Sky Pavilion"— located along a boulevard that houses many modern structures—imbues an urban character into the more bucolic pavilion site. The observatory expands the overall scope of the network by presenting a new perspective in which all of the nodes can be viewed together with the surrounding landscape and urban context. From different viewpoints, each pavilion becomes layered with images of masks, costumes, symbols, paintings, and marching musicians. From the same perspective, the crowds busily moving among the nodes and spaces evoke associations with a traditional ritual or festival in memory and praise of the earth. As the festival ends, all the pavilions of the On-site Project are

relocated to different settings, and the memories continue. Once everything has been cleared away, Songhyeon Green Plaza will naturally become part of the city, housing deeply rooted structures on its earth rather than temporary ones. The last night of the festival marks a new beginning. The significance of a pavilion's disappearance from one setting lies both in the collective memories that were formed there and in the expectation of stories and moments that will continue at its edges.

김사라

파빌리온의 지속 가능성 실험

우리는 쉽게 지속 가능성에 대해 말하고 더디게 실천하는 사례를 수많은 파빌리온 프로젝트에서 목격했다. 물론 실천적인 부분에 있어 기획 단계에서부터 작업의 확장성, 가변성, 경제성 그리고 시공성을 고려한 설계와 행정력이 수반되어야 하기에 생각보다 단순한 문제가 아니다. 또 지속 가능성이라는 화두에는 작업의 태도와 방향성, 전시 이후 자재의 재활용 및 작품의 재배치 등 다양한 방법론이 있기 때문에 여러 전문가와 협력기관이 함께 사고하고 해결해 나아갈 수 있는 사회적인 네트워크가 무엇보다 중요하다.

제 4회 서울도시건축비엔날레의 '폐기물 없는 전시' 목표에 발맞춰 현장프로젝트 또한 제로-웨이스트(zero waste)를 목표로 했다. 설계 과정부터 행사 이후까지 파빌리온의 주기에 대한 여러 생각들을 열어놓고 협의했으며, 그 결과 각기 다른 도시와 장소에서 또 다른 성격의 작품으로 시민들과 다시 만날 수 있는 기회를 실현할 수 있게 되었다. 이러한 성과는 한 사람의 추진력만으로 가능한 일이 아니며, 하나의 지향점을 향해 함께 노력하고 협조해 준 시공사, 후원사, 각 지방자치 단체 등의 전문적인 실행력과 건강한 상상력으로

이뤄낸 결과다. 이로써 현장프로젝트의 여섯 파빌리온 중 다섯 작품이 해체되어 각기 다른 장소에 재사용될 예정이며, 이중 작업 진행 과정, 재배치 과정에서 지속 가능성을 고민한 흥미롭고 유의미한 두 개의 작업을 소개한다.

첫 번째는 작업의 개념과 의미 확장을 통한 작품의 이전과 재설치 사례다. 페소 본 에릭사우센의 〈페어 파빌리온〉은 제목에서 암시하듯이 짝을 이루는 두 개의 다른 자화상을 상징하는 작업이다. 이는 파빌리온의 좁고 높이 치솟은 기다란 공간에서 도심 속의 낯선 두 명의 타인이 만날 수밖에 없는 공간적 경험에 대한 프로젝트이며, 듀오로 활동하는 두 작가의 심연의 이야기이기도 하다. 그리고 무엇보다 비엔날레 이후 또 다른 페르소나로 관람객과 만날 작품의 미래에 대한 이야기이다. 우리는 작품이 완성된 시점을 두 개의 시간성으로 정하고, 전과 후의 정체성이 '페어(Pair)'로서 긴 시간 속에서 두 개의 다른 얼굴을 가진 작품으로 이해되기를 바랐다. 이러한 사고의 과정은 개념적으로 작품의 세계관을 확장할 수 있어 그 어떤 지속 가능성보다 유의미했다고 생각한다. 후원사의 적극적인 협조로 〈페어 파빌리온〉은 2024년 양평의

현장프로젝트

Sara Kim

AN EXPERI-MENT ON THE SUSTAIN-ABILITY OF PAVILIONS

In numerous pavilion projects, we confront the topic of sustainability discussed easily but implemented rarely. In fact, achieving sustainability is far from a simple task, as putting it into practice requires designs and administrative efforts that must consider expandability, variability, economic feasibility, and buildability from the planning stage. Plus, the methodologies of achieving sustainability involve a wide range of strategies including work mindset, directionality, material recycling, and artwork rearrangement after exhibition. In other words, the key to achieving sustainability is to form a network of experts and partner institutions to collaborate and address these issues together.

The On-site Projects at the 4th Seoul Biennale of Architecture and Urbanism also aimed for "zero waste" in line with the overall goal for a "wasteless exhibition." Many possibilities were openly discussed regarding the design process and the post-exhibition lifecycle of the pavilions, creating opportunities for the works to draw citizens in different locations and/or cities with varying features. This achievement was not solely attributed to the can-do spirit of a single individual but to the professional execution and sound imagination of installers, sponsors, and local governments who all became one for the common goal. As a result, five out of six pavilions in the On-site Project

are slated for disassembly and reuse in different sites around the country. Among them, we would like to introduce two interesting and meaningful projects that especially stand out for their thoughtfulness toward sustainability from installation to rearrangement.

The first case, the Pair Pavilion, is notable for relocating and reinstalling through conceptual and semantic extension of the work itself. This pavilion, designed by Pezo von Ellrichshausen, symbolizes double portrait as implied in the title. It is intended to provide a

ON-SITE PROJECT

정체성과, 최근에 겪은 상실로 인한 또 다른 레이어의 정체성으로 만들어진 정서적, 물리적 땅에 대한 이야기를 시민들과 나누었다. 이는 마치 여러 역사적 사건들을 겪은 송현동의 기억과도 닮아 있었는데 태생적 공간을 옮기며 발생하는 정서적, 신체적 부유(浮遊), 그렇기에 어느 곳에도 속할 수 없는 떠도는 존재에 대한 이야기를 파빌리온의 장소성과 연계한 것이다. 이는 기억이 없는 땅, 송현동에 잠시 머물다 가는 파빌리온의 과거, 현재 그리고 미래로의 지속성을 가능케 하는 작품의 세 번째 생애에 대한 상상력과 기대감을 증폭시켰다. 〈아웃도어 룸〉 또한 2024년부터 다른 후원사의 도움으로 경기도 이천시에 위치한 웨어하우스 공원 부지에서 만나볼 수 있다.

화창한 날 서울의 좁은 골목길에 드리운 짙은 그림자같이 있다 돌연 사라지는 구조물의 숙명이여, 설령 긴박한 시간성으로 인하여 도시와의 관계가 느슨할지언정 한여름 밤의 꿈처럼 기이하고 강렬한 몸의 기억이 우리들의 삶 속에 잔잔히 파고들어 Unknown Land (알려지지 않은 땅)에서 그 의미와 역할을 찾을지어다.

메덩골 정원에서 또 다른 모습으로 시민들과 만나게 될 것이다.

두 번째는 재료의 재활용을 통해 파빌리온의 과거와 현재, 그리고 미래를 연결하고 구축적으로 지속 가능성을 실현한 사례이다. 율곡로의 8차선 대로를 나와 송현 광장에서 처음 마주하게 되는 프랭크 발코와 살라자르 세케로 메디나의 〈아웃도어 룸〉은 화성시 우음도에 설치되었던 다이아거날 써츠의 파빌리온, 〈파러웨이: 맨 메이드 네이처 메이드(Faraway: man made, nature made)〉의 부자재를 재사용했다. 건축 재료의 순환과 자연환경에 의해 변화하는 목재의 특성을 시적이고 실용적으로 체험하도록 변화를 거듭한 것이다. 〈아웃도어 룸〉 내부에 노출된 목재는 우음도의 지질공원과 송현 광장에서 햇빛에 노출된 시간이 다르기 때문에, 목재가 자외선에 노출되었을 때 변해가는 특유의 색을 띠며 재료의 시간을 고스란히 드러냈다.

실용적인 지속 가능성의 방법론과 더불어 〈아웃도어 룸〉 파빌리온은 연계 행사를 통해 정서적으로도 공간의 기억을 확장하며 이어가고자 했다. 미국 이민자 2세인 시인 서지민을 초청해 진행한 시 낭송 워크숍에서는 미국과 한국의 이중적인

spatial experience, where two strangers in a city inevitably meet within a narrow and towering space. It also signifies the relation and the way of how duo artist work together in the field of architecture and art. But more importantly, it narrates the future of the pavilion(pair pavilion) that will greet visitors with another persona after the close of the biennale. We imagined the work to be complete at two different temporalities, hoping that its first and second identities would be understood as a "pair"—a work with two different portraits echos each other in a long period of time. We believe this thought process is more significant than any aspect of sustainability because it expands the worldview of the work. Thanks to our sponsor's proactive cooperation, the Pair Pavilion will be met by citizens in another form at Les Jardins de Médongaule(Medongaule Garden), currently under construction in Yangpyeong, in 2024.

The second case, the Outdoor Room, showcases sustainability achieved constructively by connecting the past, present, and future of the pavilion through the recycling of materials. Designed in collaboration between Frank Barkow and Salazarsequeromedina, this pavilion is first encountered by visitors in Songhyeon Green Plaza once they pass

the eight-lane road of Yulgok-ro. The architects reused materials that have been repurposed from the Faraway: man made, nature made designed by Diagonal Thoughts, Hwaseong-si. This installation underwent repeated changes to provide poetic and practical experiences of the diverse characteristics of wood, which continues to transform according to the exposure to nature as well as to its lifecycle as an architectural material. The varying durations of sunlight exposure that the wood members within the Outdoor Room experienced differed between the Ueumdo Geosite and Songhyeon Green Plaza. This discrepancy resulted in unique colors induced by ultraviolet rays, thereby documenting the passage of time through the material.

In addition to implementing practical methodologies for sustainability, the Outdoor Room pavilion endeavored to extend and connect emotions and spatial memories. This was done at an On-site Project event to which poet Jimin Seo was invited. The poet, a second-generation U.S. immigrant, shared with citizens his narrative of emotional and physical land, which became complicated through his identity crisis resulting from the twofold cultures of the U.S. and Korea, as well as from the recent loss of his acquaintances. His poetry

was reminiscent of the lost memory of Songhyeon-dong, which had endured countless events throughout history. The following discussion session, together with the citizens, looked back on the history of Songhyeon-dong by linking the genius loci of the pavilion with the story of a wandering existence, unable to find its belonging due to the emotional and physical drifts caused by the shifts in its space of origins. The workshop boosted imagination and anticipation for the third edition of the Outdoor Room which only took a brief rest in Songhyeon-dong, a land void of memory. The pavilion's new identity will bridge its past and the present, and eventually extend into the future. It will be reinstalled, thanks to another sponsor's support, at a park within a warehouse site located in Icheon-si, Gyeonggi-do, in 2024.

The fate of a transitory structure that lingered like a deep shadow cast in a narrow alley of Seoul, yet vanished suddenly on a sunny day! May you find your meaning and role in an Unknown Land as an exotic and strong memory of the body, like a dream on a summer night, gently penetrates our life, even if your relationship with the city loosens due to the urgency of temporality.

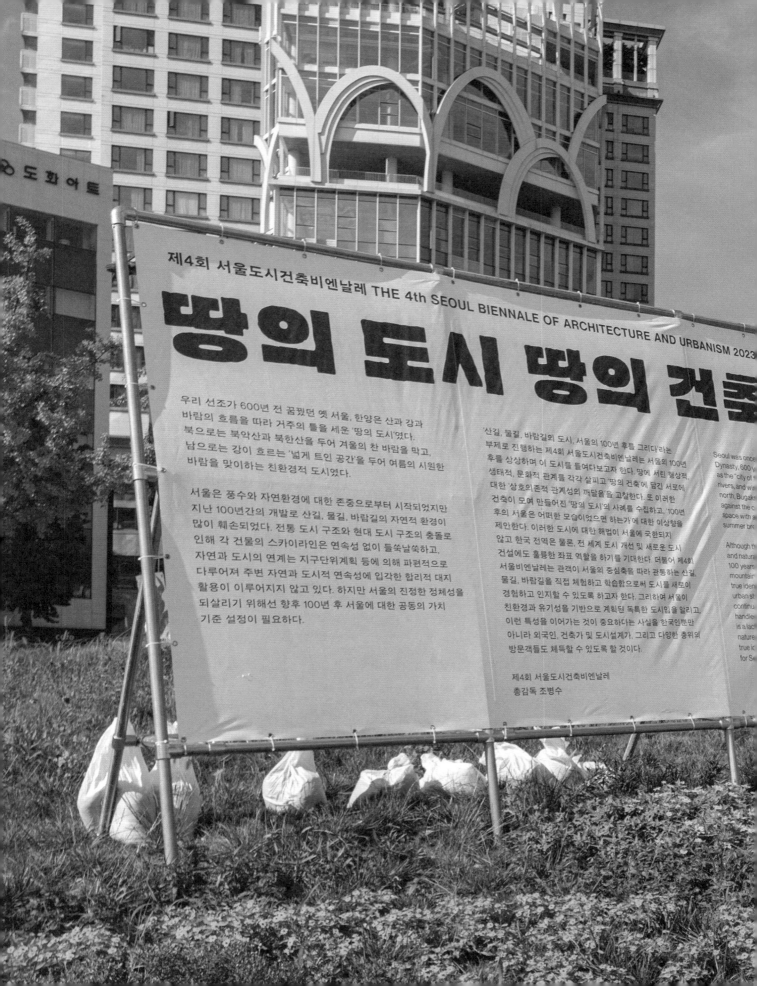

제4회 서울도시건축비엔날레 THE 4th SEOUL BIENNALE OF ARCHITECTURE AND URBANISM 2023

땅의 도시 땅의 건축

우리 선조가 600년 전 꿈꿨던 옛 서울, 한양은 산과 강과 바람의 흐름을 따라 거주의 틀을 세운 '땅의 도시'였다. 북으로는 북악산과 북한산을 두어 겨울의 찬 바람을 막고, 남으로는 강이 흐르는 '넓게 트인 공간'을 두어 여름의 시원한 바람을 맞이하는 친환경적 도시였다.

서울은 풍수와 자연환경에 대한 존중으로부터 시작되었지만 지난 100년간의 개발로 산길, 물길, 바람길의 자연적 환경이 많이 훼손되었다. 전통 도시 구조와 현대 도시 구조의 충돌로 인해 각 건물의 스카이라인은 연속성 없이 들쑥날쑥하고, 자연과 도시의 연계는 지구단위계획 등에 의해 파편적으로 다루어져 주변 자연과 도시적 연속성에 입각한 합리적 대지 활용이 이루어지지 않고 있다. 하지만 서울의 진정한 정체성을 되살리기 위해선 향후 100년 후 서울에 대한 공동의 가치 기준 설정이 필요하다.

'산길, 물길, 바람길의 도시, 서울의 100년 후를 그리다'라는 부제로 진행하는 제4회 서울도시건축비엔날레는 서울의 100년 후를 상상하며 이 도시를 들여다보고자 한다. 땅에 서린 형상적, 생태적, 문화적 관계를 각각 살피고 '땅의 건축'에 담긴 서로에 대한 '상호의존적 관계성의 깨달음'을 고찰한다. 또 이러한 건축이 모여 만들어진 '땅의 도시'의 사례를 수집하고, '100년 후의 서울은 어떠한 모습이었으면 하는가'에 대한 이상향을 제안한다. 이러한 도시에 대한 해법이 서울에 국한되지 않고 한국 전역은 물론, 전 세계 도시 개선 및 새로운 도시 건설에도 훌륭한 좌표 역할을 하기를 기대한다. 더불어 제4회 서울비엔날레는 관객이 서울의 중심축을 따라 관통하는 산길, 물길, 바람길을 직접 체험하고 학습함으로써 도시를 새로이 경험하고 인지할 수 있도록 하고자 한다. 그리하여 서울이 친환경과 유기성을 기반으로 계획된 독특한 도시임을 알리고, 이런 특성을 이어가는 것이 중요하다는 사실을 한국인뿐만 아니라 외국인, 건축가 및 도시설계가, 그리고 다양한 층위의 방문객들도 체득할 수 있도록 할 것이다.

제4회 서울도시건축비엔날레
총감독 조병수

Seoul was once
Dynasty, 600 ye
as the "city of
rivers, and wi
north, Bugaks
against the c
space with a
summer bre

Although th
and natural
100 years
mountain
true iden
urban st
continu
handle
is a lac
nature
true ic
for Se

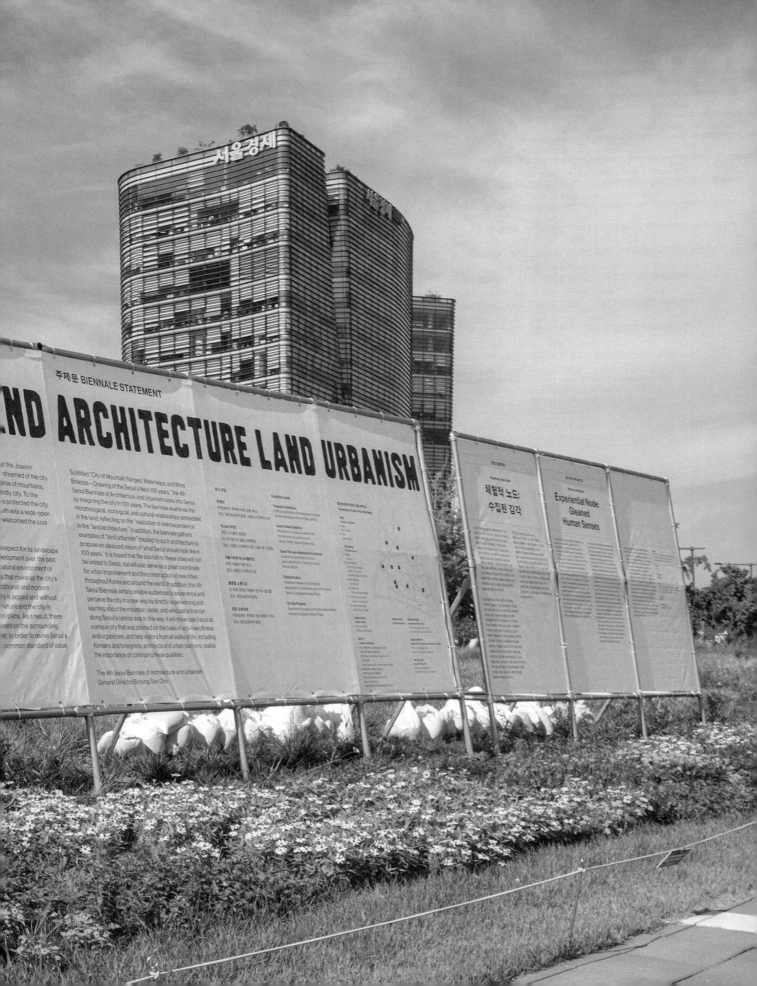

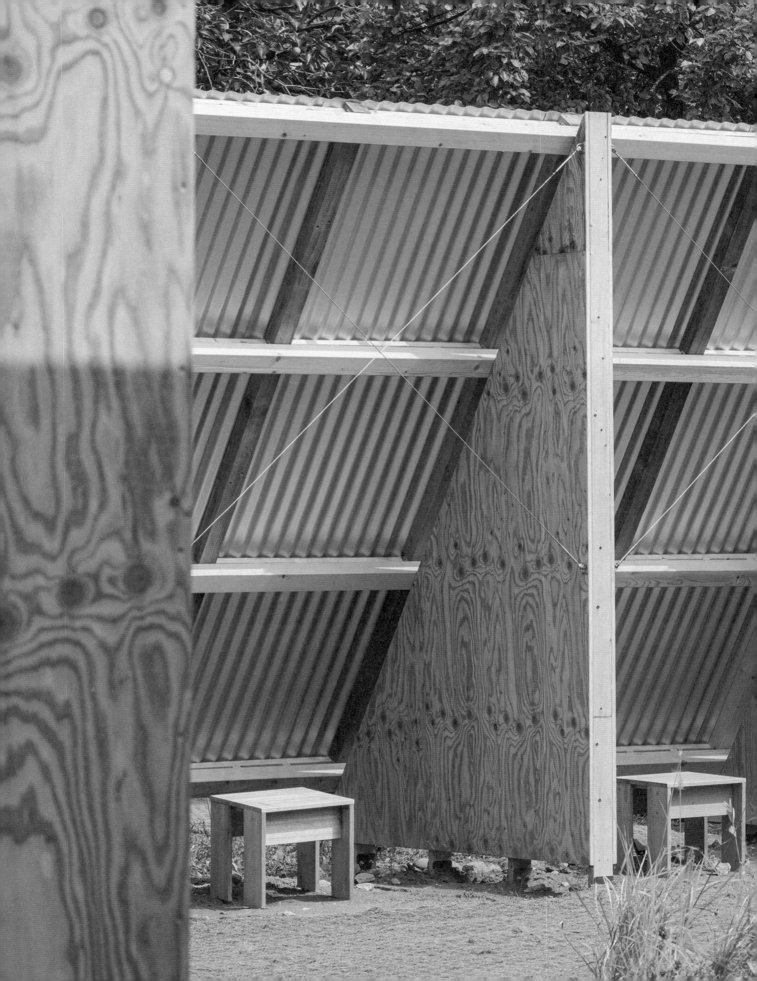

제로프로젝트

ZERO
PROJECT

비엔날레의 재활용

제4회 서울도시건축비엔날레는 조병수 총감독의 제안으로 '폐기물 없는 비엔날레'를 지향했다. 전시 과정에서 발생하는 쓰레기 배출량을 줄이고, 모든 재료를 재활용할 수 있도록 유도한 것이다. 그렇다면 매년 쏟아지는 전시 폐기물들은 모두 어디로 갈까? 국내에서 열리는 전시회 및 이벤트 행사는 연간 천여 건 이상으로 집계되지만 전시에 사용된 재료들은 대부분 폐기물로 처리된다. 국립 미술관 및 박물관에서 전시 1회당 폐기되는 평균량은 약 20톤에 달하며, 전체 예산의 20% 이상의 비용이 구조물을 설치하거나 철거하는데 쓰이고 있다. 이에 국내를 포함한 전 세계에서는 전시에 사용된 재료를 재활용하거나 다양한 기관 및 작가에게 기증하고, 이를 통해 새로운 작품이나 물건을 제작하는 움직임을 보이고 있다. 제 4회 서울도시건축비엔날레는 이러한 흐름과 환경에 대한 문제의식에 공감하며, 사전 단계부터 구체적인 방안을 모색했다. 조병수 총감독은 전시에 사용되는 주재료 중 재활용이 가능한 소재를 몇 가지로 구분하고, 각각의 재료가 비엔날레 이후에도 유용하게 재사용될 수 있도록 계획을 세웠다. 이는 과거 자연을 중심으로 구성된 친환경 도시인 서울의 모습을 회복하자는 전시의 핵심 메시지와도 연결된다. 전시의 구조물은 비엔날레 이후에도 쉽게 이동하고 재사용될 수 있도록 설계했으며 전시에 사용된 패널과 목재 등은 새로운 쓰임새로 재탄생했다. 이 같은 재활용 행위에 있어 가장 중요한 것은 개개인의 공감대 형성과 국가, 기관, 기업 차원의 적극적인 협조이며, 그를 통한 장기적이고 지속적인 가능성을 모색하는 것이 향후 우리의 과제가 될 것이다. 이번 비엔날레의 제로프로젝트는 국내 비엔날레 및 전시의 지속 가능성을 고민하는 데 있어 유의미한 사례가 되어줄 것이다.

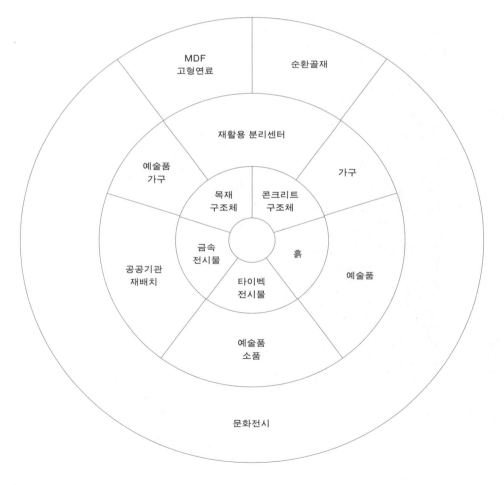

↑ 제로프로젝트 폐기물 리스트
Zero Projects: List of Waste Materials

제로프로젝트

RECYCLING AT THE BIENNALE

The 4th Seoul Biennale of Architecture and Urbanism aimed to be a 'waste-free biennale' at the suggestion of its director, Byungsoo Cho. The idea was to reduce the amount of waste generated by the exhibition and make all materials recyclable. Where does all the waste generated by annual exhibitions end up? Over a thousand exhibitions and events take place in South Korea every year, yet the materials used are predominantly discarded once the event ends. In national art galleries and museums, an average exhibition generates about twenty tons of waste, with over than twenty percent of the total budget dedicated to the construction and dismantling of structures. Consequently, there is a global movement, including in Korea, towards repurposing exhibition materials or donating them to various entities and artists for creative reuse.

Director Byoungsoo Cho categorized the main materials used in the exhibitions according to their recyclability, ensuring that they could be effectively repurposed post-Biennale. This initiative aligns with the exhibition's central message of restoring Seoul to its past state of an eco-friendly city, harmonized with nature. The design of the exhibition's structures allows for easy relocation and reuse, giving opportunity for used panels and timber to be used in new purposes. The success of such recycling efforts hinges on individual engagement and the active cooperation of government, institutions, and corporations, as we seek long-term and sustainable solutions. The "Zero Project" at this Biennale will serve as a significant case study for the sustainability of future domestic exhibitions and biennales.

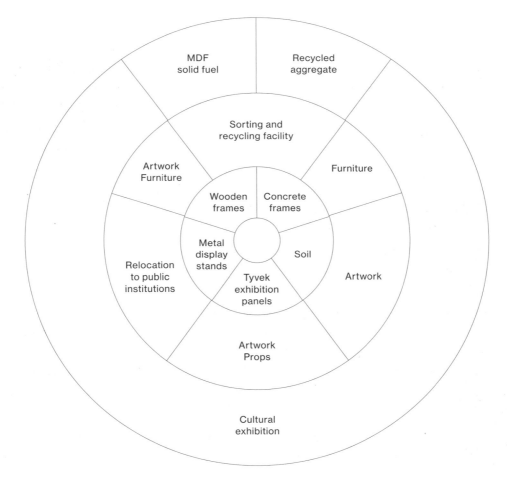

1. 금속 전시대

해체 및 재조립이 용이한 금속 모듈러 방식으로 제작하여 전시 종류 후에도 공공기관을 통해 새로운 전시대로 활용할 수 있도록 했다. 이에 용접과 샌딩 작업을 최대한 지양하여 부식을 방지하고, 복잡할 수 있는 모듈러 조립 방식의 매뉴얼화를 통해 누구나 별도의 전문가 없이도 유지 보수 및 사용이 가능하도록 제작했다.

2. 목재 구조체

기존의 목재 구조물을 타카로 고정하는 방식에서 벗어나, 해체 및 조립으로 손쉽게 재사용할 수 있도록 나사로 결합하는 방식을 선택했다. 초기 기획 단계에서 최대한 원재료 그대로의 크기를 고수함으로써 추후 재활용 시 활용도를 높힐 수 있도록 설계되었다. (ex. 합판 크기를 고려한 1,200mm 단위의 공간 규모 계획) 전시에 사용된 목재는 비엔날레 이후 해체하여 가구 및 예술품으로 재활용하고, 부득이 본드와 타카로 고정한 목재의 경우 폐재활용센터로 분리 반출하여 추후 MDF와 고형연료로 제작했다.

3. 콘크리트 기초

철근이 없는 기초 콘크리트는 일분 절단하여 의자 등의 가구로 재활용했다. 그 외의 물량은 재활용 분류 센터에서 순환 골재로 제작하여 다른 건축 현장에 사용될 예정이다. 콘크리트 기초는 조경 석재로 활용될 수 있으나 재료의 부피와 무게 때문에 다루기 쉽지 않다는 단점이 있다. 따라서 사전에 적절한 사용처와 분배에 따르는 비용을 미리 확보하고, 많은 양의 콘크리트를 재활용할 수 있도록 고려했다.

1. Metal Display Stands

The metal display stands were manufactured using a modular system to allow for easy dismantling and reassembly, enabling their repurposing as new display stands through public institutions post-exhibition. To prevent corrosion, the design minimized welding and sanding processes. Recognizing that modular assembly can be complex, the stands come with detailed manuals ensuring that anyone can maintain and use them without requiring specialized expertise.

2. Wooden Frames

Instead of securing wooden structures with tacks, a screw-based method was adopted to simplify disassembly and subsequent reuse. In the initial stages of planning, we decided to retain the original size of the material as much as possible, maximizing their reusability later on (e.g., planning exhibition spaces were in 1,200 mm units considering plywood sizes). After the Biennale, the wood used in the exhibition was dismantled and recycled into furniture and art pieces. Wood that have to be fixed with glue and tacks was separated and sent to a recycling center to be processed into MDF and solid fuel.

3. Concrete Foundations

The plain(unreinforced) concrete foundations were cut into smaller pieces and repurposed into furniture items like chairs. The remaining concrete will be processed into recycled aggregates at a recycling facility to be utilized in other construction projects. Although concrete foundations can be repurposed as landscaping stones, they present challenges in due their significant volume and weight. Therefore, we made provisions in advance for identifying suitable uses and managing the associated costs, ensuring the extensive recycling of the concrete material.

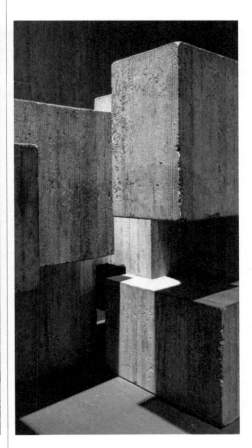

4. 타이벡 출력물

비엔날레 기간 동안 실내외의 전시 출력물로
사용된 타이벡은 고밀도 폴리에틸렌(HDPE)
섬유로, 쉽게 훼손되지 않는 재료의 물성을
살려 다른 예술품 및 소품으로 제작했다.
일부 출력물이 없는 커다란 크기의 타이벡은
건설 자재로 재활용될 수 있다. 전시 자재가
적극적으로 재활용이 이루어지려면 각
작업자의 설치 및 철거 과정에서 적절한
노력을 기울여야 했다. 이에 설치 전후
과정에서 양면테이프 대신 고리와 끈을
이용하여 패널을 전시대에 고정하고, 철거
시에도 철저한 감리 작업 및 작업 지시를
통해 타이벡이 구겨지지 않도록 패널을
말아서 보관하는 방식으로 진행됐다.

5. 흙

전시를 위해 각 지역에서 수급된 흙은
일교차로 인한 수분 증발과 사람들의
이용으로 뭉침, 무너짐 등 다양한 변수를
마주한다. 따라서 일반적인 전시보다 더
많은 관리 인원과 세분화된 지침을 준비하고,
전시 이후에는 각 지역의 특색을 지닌
흙을 사용하여 물감을 대신한 그림 재료로
활용한다.

제로프로젝트

4. Tyvek Exhibition Panels

During the Biennale, Tyvek, was used for both indoor and outdoor exhibition displays. Being a durable material made from high-density polyethylene (HDPE) fibers, it does not easily sustain damage. Taking advantage of this durability, we transformed the remaining Tyvek into other artworks and decorative items. Large pieces of Tyvek without specific partial prints were repurposed as construction materials. Effective recycling of exhibition materials required diligent attention during installation and dismantling by each contributor. Accordingly, we opted for hooks and clasps instead of double-sided tape to secure the panels before and after the exhibition. Moreover, during the dismantling, meticulous supervision and clear instructions ensured that the Tyvek was rolled up carefully to avoid creasing, increasing its preservation and reuse.

5. Soil

The soil sourced from various regions for the exhibition faced several challenges, including moisture due to the daily changes in temperature, compaction, or disintegration due to foot traffic. Even after the exhibition, this distinctively characterized soil from the different regions was repurposed as an alternative to paint for art.

전시 구조물
포스트 스탠다즈

폐기물 없는 전시 목표에 맞춰 공간 디자인 스튜디오 포스트 스탠다즈는 조립 및 해체, 이동과 확장이 용이한 모듈 시스템을 적용했다. 유닛 형태의 부분을 조립하여 자유롭게 원하는 형태를 만들 수 있는 모듈 시스템은 다양한 전시 콘텐츠를 담을 수 있는 것은 물론, 전시 이후에도 매뉴얼에 따라 손쉬운 조립과 해체로 폭넓은 활용이 가능하다. 포스트 스탠다즈는 모듈 시스템을 기본으로 구조체에 패널이나 스크린을 조합하여 각기 다른 형태의 전시 콘텐츠를 수용하고자 했으며, 설계의 초기 단계에서부터 추후 재료가 재활용될 것을 고려하여 구조물의 소재와 유닛 구성을 고민했다. 전시에 사용된 파이프는 내구성이 좋고 재활용도가 높은 스테인리스강을 사용하고, 별도의 추가 가공 및 처리를 하지 않았으며 비엔날레 이후 각 구조물은 해체되어 국내 박물관 및 미술관에 기증되었다. 기증된 집기들은 추후 시민과 대학생을 대상으로 한 전시에서 새롭게 활용될 예정이다.

포스트 스탠다즈는 공간에 필요한 모든 디자인을 다루는 스튜디오로 0에서 출발하여 새로운 기준의 디자인을 만들겠다는 의지를 담아 김민수, 함석영, 허윤이 함께 작업하고 있다. 업계에서 통용되는 리서치나 레퍼런스 기반의 작업이 아닌, 프로젝트의 본질을 중심으로 디자인의 당위성을 차근차근 쌓아 나가며 매번 새로운 접근으로 디자인을 다루고자 노력한다.

전시 구조물을 구상하는 초기 단계에서 사전에 미리 고려해야 할 부분이 많았을 거라 예상한다. 활용의 측면에서 단기에 그치는 프로젝트가 아니었기 때문이다. 어떠한가?

사실 모듈 시스템 자체가 디자인이 어려운 작업은 아니다. 다만 전시의 설치와 해체 과정을 고려해 타입별 사이즈를 확정하고 40×40mm의 각 파이프, 300mm를 기본 단위로 설정해 전시 콘텐츠에 따라 유연하게 조합할 수 있도록 했다. 파이프 재료는 강철보다 비싸지만 장기적으로 사용이 가능한 스테인리스강을 적용했다. 추후 해체

및 이동, 재조립 과정을 고려했을 때 내구성이 좋아야 하기 때문이다. 또 산화 방지를 위한 추가 표면 처리를 하지 않고, 용접도 최소한으로 줄여 비엔날레의 지속 가능성 취지에 동참하고자 했다.

기획 초기 단계에서 주어진 미션과 중점을 둔 부분은 무엇인가?

조병수 총감독님께서 먼저 모듈 시스템을 제안 주셨다. 비엔날레의 사전 단계는 물론, 전시 이후에도 재활용까지 꼭 이어지기를 바라셨던 것 같다. 우리는 모듈 시스템을 기본으로 건축 작업물의 평균적인 스케일을 규정하고, 이를 토대로 패널 중심의 전시가 되지 않게 하기 위해 유닛의 다양한 조합 사례를 적극적으로 제시했다. 이 과정에서 작가들을 대상으로 치수가 각기 다른 모듈을 활용했을 때 나올 수

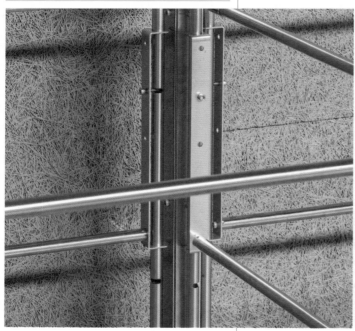

Exhibition Structures
Post Standards

Aligned with the goal of a zero-waste exhibition, the spatial design studio Post Standards implemented a modular construction system to simplify assembly, disassembly, transportation, and expansion. This modular system allows for assembly of unit-based components into various configurations, supporting a wide range of exhibition content. Furthermore, the system ensures ease of reuse after the exhibition, following straightforward guidelines for assembly and disassembly provided in the manual. Post Standards aimed to accommodate diverse exhibition contents by integrating panels or screens with the modular structure, considering material reuse from the early design stages. From the onset of the design process, the studio carefully selected the structural materials and unit components with the intention of repurposing them after the Biennale. The pipes used in the exhibitions, made of durable steel with significant recycling potential, underwent no separate processing or treatment. Moreover, after the conclusion of the Biennale, each structure was dismantled and donated to local museums and art galleries. The donated fixtures will be upcycled in future exhibitions aimed at the public and for university students.

Post Standards is a design studio engaging with all aspects necessary for spatial design, founded on the commitment to start from scratch and establish new standards in design. Collaboratively, Minsoo Kim, Seokyoung Ham, and Yoon Heo aim to build each project around its core essence, advancing a unique approach to design that moves beyond the industry's conventional reliance on existing research and They have completed many spatial design projects including Amorepacific's Story Garden, ÅLAND, and the KAKAO AI CAMPUS. Additionally, they have been blazing a trail in the field of exhibition design through projects such as Gardening at Piknic and Lee ShinJa, Threadscapes at the National Museum of Modern and Contemporary Art. At the Seoul Design Festival in 2022, they showcased upcycled plastic furniture and are currently furniture designs using Tyvek.

In the early stages of designing the exhibition's installations, there must have been many aspects to consider beforehand since this was not intended to be a short-term project in terms of usage. Can you share your thoughts?

Actually, designing the modular construction system itself was not a difficult task. The key was accommodating the assembly and disassembly phases by establishing fixed sizes for different types, setting a standard with 40×40mm square pipes and 300mm as the basic unit. This allowed us to flexibly assemble the system according to fit the demands of the exhibition requirements. We chose stainless steel for the pipe material, which is more expensive than regular steel, but offers long-term usability. Durability was a primary concern, especially considering the future processes of dismantling, relocating, and reassembling. Moreover, we avoided extra surface treatments for rust prevention and minimized welding to align with the sustainability goals of the Biennale.

있는 형태의 변주를 보여주고 아주 미세한 각도까지도 조절할 수 있음을 어필하기도 했다. 모듈 시스템이 작품을 보여주는데 있어 제약이 되지 않을 수 있도록 주의를 기울였다.

전시에서 모듈 시스템을 통해 중점적으로 보여주고자 한 것은 무엇이었는가? 재활용의 용이함이라는 측면 외에도 디자인의 완결성과 비례감에서도 충분히 눈여겨볼 만한 작업이었다.

서울도시건축전시관의 경우 높은 층고로 인해 전시대의 높이 또한 어느 정도 규모감을 가질 필요가 있었다. 총 길이가 높아진 만큼 그걸 버티기 위한 기둥 또한 두꺼워져야 했는데 그러면 전시대가 전체적으로 투박해 보인다는 단점이 있었다. 또한 자칫 모듈로 완성된 공간이 박스 형태일 경우 전시 방법에 있어서도 제약이 있을 거라고 생각했다. 이 같은 생각을 바탕으로 기둥을

최소화하고, 기둥 옆으로 원형 파이프를 꽂을 수 있도록 만들어 그를 축으로 돌아가게끔 제작했다. 재활용 측면에서 단순히 폐기물을 재사용하는 것보다 중요한 건 제품이나 공간의 디자인이 오랫동안 사용할 만큼 매력적이고 '잘 만든' 것이어야 한다는 점이다. 하지만 전시 디자인의 경우는 지나친 존재감으로 작품을 가리거나 관람을 방해해서는 안 된다는 생각을 가지고 있다.

해당 집기가 전시 이후에도 실질적으로 사용되기 위해서는 조립과 해체 과정의 용이성도 중요하다. 이를 위한 과정과 노력이 있었다면 무엇인지 궁금하다.

향후 집기를 재사용하는 데 있어 누구나 쉽게 조립하고 해체할 수 있도록 매뉴얼을 만들었다. 기증이 확정된 미술관 담당자분께 통화로 설명드리기도 했는데, 생각보다 방법이 간단하다는 피드백을 주셔서

향후에도 활용도가 높을 것으로 기대하고 있다.

이번 작업을 통해 전시의 지속 가능성에 대해 느낀 점이 있다면 무엇인지 궁금하다. 과연 폐기물 없는 전시는 가능할까? 이를 위해 우리가 '진짜로' 고민해야 되는 부분은 무엇일까?

얼마든지 가능하다고 생각한다. ESG나 지속 가능성이라는 키워드가 하나의 콘셉트처럼 자리 잡고 있지만, 거창한 개념으로 접근하기 보다 사회 전반에서 오래 사용할 수 있는 물건이나 공간을 만들고 이를 지속적으로 활용하는 것이 중요하다고 본다. 결과적으로 재활용은 각 담당자들의 의지가 중요하게 작용하는 게 아닐까 싶다. 물건이나 재료를 한번 쓰고 버리는 것이 아니라, 잘 만든 물건을 오래 사용하고자 하는 개개인들의 의지가 지속 가능성의 중요한 부분 중 하나라고 생각한다.

제로프로젝트

What were the primary objectives and focus areas during the initial planning stages?

Director Byoungsoo Cho first proposed the modular system. It seemed that he desired the approach not only be implemented from the onset of the Biennale, but also ensure sustainability through recycling post-exhibition as well. Utilizing the modular system as a foundation, we established the average scale of the building space. Then using this scale, we proactively showcased various combinations of units to prevent the exhibition from being overly reliant on panels. Throughout this process, we demonstrated to artists the range of structural variations that could be achieved with modules of differing dimensions and highlighted the capability for fine-tuned adjustments, even to minor degrees. Our priority was to ensure that the modular systems would not limit he direction of the artwork displays.

Besides the ease of recycling, what were the main aspects you wanted to highlight with the modular system in the exhibition?

Beyond the aspect of recyclability, we aimed to exhibit design integrity and a sense of proportion, which are significant in their own rights. For the Seoul Hall of Urbanism and Architecture, the high ceiling necessitated that the displays need to have a correspondingly similar sense of height. As the total height increased, so did the necessity for thicker supporting columns, which unfortunately could make the stands look bulky. Consequently, we minimized the number of pillars and designed them to allow circular pipes to be inserted and rotated, creating more dynamic and adaptable display structures.

From a recycling standpoint, beyond merely repurposing waste, it's crucial that the design of products and spaces remains active and "well-made" enough for long-term use. However, when it comes to exhibition design, we maintain that it should not overshadow the artworks or impede viewers' experience with an overpowering

Ensuring that the fixtures are usable after the exhibition necessitates easy assembly and disassembly processes. Could you describe the efforts and steps undertaken to facilitate this?

To ensure the future reuse of the fixtures, we developed a manual that allows anyone to easily assemble and disassemble them. Furthermore, we provided a verbal explanation via telephone to the contact person at the museum, where the donation was confirmed. They responded positively, indicating that the procedure was simpler than anticipated, which leads us to expect high usability in future applications.

Could you share your insights on sustainability within the exhibition context throughout this project? Is zero-waste exhibition truly attainable, and what should we genuinely consider to achieve this?

I firmly believe it's entirely possible.

그런 면에서 기억에 남는 전시 및 공간 디자인의 재활용 사례가 있나?

포스트 스탠다즈에서 진행했던 브랜드 '슈퍼말차'의 팝업스토어는 비용 절감을 위해 만든 공간의 집기가 자연스럽게 재활용으로 이어진 사례다. 기획 초기에 내구성이 좋은 집기를 만들고, 이를 추후 기타 팝업 현장에도 사용하고자 한 것이 실제로 각기 다른 세 번의 행사와 장소에서 구현됐다. 국립현대미술관에서 진행한 섬유공예가 이신자의 전시도 재활용을 고려해두었던 작업은 아니었으나, 만들어 놓고 보니 버리기 아깝다는 의견이 모아져 벤치로 만들어지기도 했다. 모두 처음부터 ESG나 선순환을 목적으로 한 것은 아니었으나, 재활용의 의미와 방식에 대해 생각해보는 계기가 되었다.

ESG를 포함한 친환경, 재활용이라는 키워드가 중요하게 다뤄지는 시대인 만큼, 그 방법론에 대한 회의적인 시각도 적지 않다. 포스트 스탠다즈에서 제작한 구조물이 지속 가능성의 의미를 유지하기 위해 향후 어떻게 활용되기를 바라는가?

결과적으로 전시에 사용된 재료가 재활용되었다는 점에서 이번 비엔날레의 목표가 성공적으로 이루어졌다고 본다. 이런 환경의 선순환에 대한 의도가 더욱 의미를 공고히 하기 위해서는 향후 집기들의 사용처에 대한 구체적인 계획과 지속적인 재사용이 이루어져야 한다고 생각한다. 가장 좋은 건 우리가 만든 구조물이 다음 서울도시건축비엔날레에서도

재사용되는 것이다. 나아가 구조물이 망가져 폐기해야 할 때까지 지속적으로, 오래 사용되는 것이다.

제로프로젝트

While ESG and sustainability might currently seem like mere buzzwords or concepts, the real approach should focus less on grandiose notions and more on creating durable items and spaces that can be used repeatedly over time. Ultimately, I think the commitment of individual stakeholders plays a role in recycling efforts. It's not just about discarding objects or materials after one use; sustainability hinges significantly on the collective will of individuals to utilize well-crafted items over extended periods.

Staying on that point, do you have any memorable examples of recycling in exhibition or spatial design?

One notable example was the pop-up store for the brand 'Super Matcha,' a project we undertook at Post Standards. The fixtures created for cost-saving measures naturally led to their recycling. Initially, we aimed to create durable installments to repurpose them in subsequent pop-up events, and this plan was successfully implemented across three different events and locations. Another instance was the textile artist Lee Shinja's exhibition at the National Museum of Modern and Contemporary Art. Although the project was not initially designed with recycling in mind, the thought of discarding the beautifully crafted fixtures felt wasteful, leading us to repurpose them into benches. While these projects did not start with a focus ESG or sustainability, they sparked valuable reflections on the meaning and methods of recycling.

In an era where ESG, eco-friendliness, and recycling have become important buzzwords, there's also notable skepticism regarding these approaches. How does Post Standard envision the future of the structures created, to maintain their sustainability?

The Biennale was indeed successful in achieving its goal by recycling the materials used in the exhibition. To reinforce the importance of this environmental cycle, it is crucial to have specific plans for the products' future usage. Ideally, the structures we for this year's biennale will be repurposed in the next one. The ultimate aim is for these installations to be utilized continuously until they are beyond repair and must be disposed of.

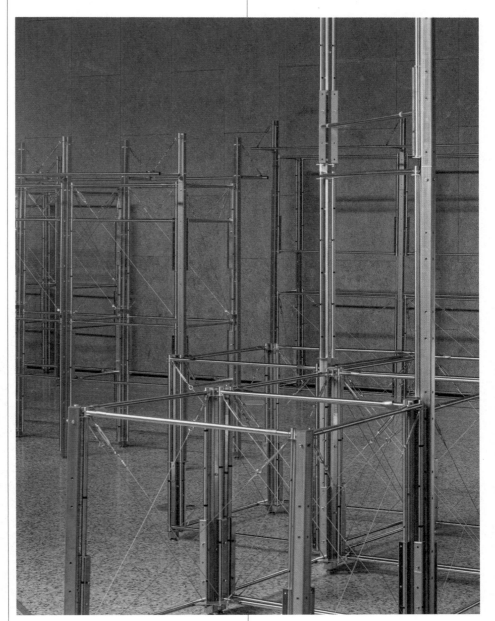

비엔날레의 실내외에서 전시 패널로 사용된 타이벡은 업사이클 패션 브랜드 래코드의 손길을 거쳐 카드지갑, 열쇠고리 등으로 새로운 쓰임새를 가지게 됐다. 타이벡은 다양한 산업 분야에서 사용되고 있는 특수 부직포 소재의 재료로 쉽게 찢어지지 않으며 방수가 되는 장점이 있어 최근 환경 소재로 각광받고 있다. 래코드는 이러한 소재의 특징을 이용하면서도 2차로 가공된 결과물이 제품 자체로써도 매력적인 상품이 될 수 있도록 고민했다. 인쇄 과정에서 모아둔 자투리 원단을 활용해 오랜 기간 테스트를 거치며 고민한 결과 재활용의 의도에 부합할 뿐만 아니라 내구성을 높이고 컬러감을 추가해 실제로 제품을 사용하는 이들이 지속적으로 사용할 수 있도록 각고의 노력을 기울였다.

래코드는 코오롱 인더스트리 FnC가 2012년 런칭한 업사이클 패션 브랜드로 쉽게 버려지는 폐기물에 디자이너의 아이디어를 더해 재탄생시키고(RE), 지속가능한 문화를 전파한다는(CODE) 철학을 담고 있다. 매년 소각되는 패션 및 산업 분야의 재고를 활용한 제품으로 자연에는 건강한 순환을, 고객에게는 가치 있는 소비를 제안한다. 2023년에는 각 분야의 아티스트들과 지속 가능성을 도모하는 연대 프로젝트 'Re;collective'를 출범하고, 의류 리폼&수선 서비스 '박스 아뜰리에' 및 자투리 원단을 활용한 워크숍을 진행하는 듯 활발한 활동을 이어오고 있다.

이번 비엔날레의 전시 패널로 사용된 타이벡을 파우치, 카드지갑 등의 제작물로 재활용했다. 프로젝트에 참여하게 된 계기는 무엇인가?

래코드는 패션 산업의 재고를 업사이클링 하기도 하지만, 에어백이나 카시트 등 산업 소재도 제품에 창의적으로 적용하고 있다. 이는 호기심을 가지고 새로운 재료들을 끊임없이 탐구한 결과이며,

이러한 연구는 계속해서 진행 중이다. 이번 프로젝트는 조병수 총감독님이 전시 패널로 된 타이벡을 래코드에서 재활용해 보지 않겠느냐고 먼저 선뜻 제안을 주셨는데, 거절할 수 없는 매력적인 제안이었다. 전시 분야를 제로 웨이스트의 관점에서 접근하려는 취지에 두말할 것 없이 공감했고, 경계를 넘나드는 다양한 분야와의 협업 또한 흥미롭다고 생각했다.

폐막 이후 수거된 패널의 상태는 어땠는지, 어떤 과정을 거쳐 최종 작업을 진행했는지 궁금하다.

우선 전시에 사용된 패널의 실물이 가장 궁금했다. 타이벡의 종류도 매우 다양하기 때문에 상품으로의 재사용이 가능한 상황인지부터 충분히 매력적인지까지 고려해야 할 부분이 많았기 때문이다. 다행히 전시 준비 과정에서 인쇄가 잘못된

↑ 사진 제공: 래코드
Courtesy of RE:CODE

제로프로젝트

Exhibition Panel
RE;CODE

RE;CODE, an upcycling fashion brand, has breathed a new life into the Tyvek panels used at the biennale's indoor and outdoor exhibitions. The panels were transformed into items such as card holders and keychains. Tyvek, a synthetic non-woven fabric known for its durability and waterproof qualities, making it increasingly popular as an eco-friendly option in various industries. RE;CODE leveraged these features but also ensured the upcycled products remained attractive and would appeal to consumers. By utilizing offcuts from the printing process and after extensive testing, RE;CDOE has made a concerted effort not only to align with recycling goals also to enhance product durability and introduce vibrant colors, ensuring the end-users continuously enjoy their products.

Launched in 2012 by KOLON Industries FnC, RE;CODE is an upcycling fashion brand that infuses discarded with new designer insights (RE), promoting a sustainable cultural shift ("CODE"). Every year, the brand repurposes stock from the fashion and industrial sectors, typically destined for incineration, offering customers environmentally conscious products that encourage a healthy ecological cycle. In 2023, the company launched a collaborative project called "Re;collective" to promote sustainability with artists from various fields. Since then, they have been wholly embracing the cause by offering "Box Atelier," a service for clothing alteration and repair, and conducting workshops that creatively repurpose fabric scraps.

What motivated RE;CODE to get involved in this project, transforming Biennale's Tyvek panels into everyday items like pouches and wallets?

RE;CODE doesn't only transform leftover fashion inventory through upcycling; we creatively incorporate industrial materials like airbags and car seats. This innovation stems from our unending curiosity and exploration of new materials, a journey that we continue to embrace. The initiative for this particular project came from Director Byoungsoo Cho, who proposed the idea of repurposing Tyvek used in the exhibition panels with RE;CODE. The proposal was irresistibly appealing. We immediately aligned with the exhibition's vision for zero waste and found the concept of collaborating different sectors particularly exciting.

What was the condition of the panels after the exhibition ended, and what did you take to repurpose them into final products?

We were primarily interested in the actual state of the used panels. Given the vast variety of Tyvek available, it was crucial to assess whether they could be effectively transformed into appealing products. Luckily, misprinted labels from the exhibition were not discarded, allowing us to conduct several primary tests. We meticulously examined which

패널이 버려지지 않고 남아 있어 미리 여러 테스트를 진행해 볼 수 있었다. 이 과정에서 전체 패널의 어떤 부분을 사용해야 디자인이 아름다울지, 내구성은 어떤 상태인지, 이염 등 예상치 못한 불량이 있는지를 중점적으로 확인했다. 소재를 보며 떠올랐던 기본적인 형태의 카드 지갑을 만들어 한 달 정도 매일 들고 다니며 사용해 보기도 했다.

이번 프로젝트에서 관건이 된 작업 프로세스가 있었다면 무엇인가? (수거, 세척 과정, 불규칙한 패턴의 규격화 등 추후 동일한 조건의 재활용 작업 시 도움이 될만한 인사이트가 있다면?)

타이벡은 기본적으로 얇은 소재이기 때문에 어떻게 하면 내구성을 높일 수 있을지에 대한 고민이 가장 컸다. 그 결과 우리는 타이벡 두 장을 겹치고, 그 사이에 쿠션감이 있는 단단하고 폭신한 소재의 기능성 패브릭인 'TEXBRID'를 끼워 넣었다.

그리고 최종 제품의 단면에 타이벡 소재와 어울리는 컬러감의 형광 그린 패브릭이 섬세하게 보일 수 있도록 의도했다. 불규칙한 프린팅 패턴은 재단되는 부위에 따라 제품의 그래픽이 모두 다르다는 특징이 있지만, 바로 그 점 때문에 세상에서 단 하나뿐인 상품을 만들 수 있는 매력이 있다. 재활용 소재가 가지고 있는 매력을 발견하고, 그것을 제품의 장점으로 전환시킬 수 있는 관점이 중요하다고 생각한다.

규격화된 패널 사이즈의 영향으로, 만들 수 있는 제품의 종류도 한정적이었을 거라고 생각한다.

타이벡 소재의 특성상 큰 면적의 상품을 제작하기에는 연구 시간이 길어질 수 있다. 특히 일회용이 아닌 다회용 상품으로의 고민은 무엇보다 소재의 특성을 파악하고 한계를 보완하는 방식으로의 연구가

필수적이다. 재사용의 취지를 살리는 만큼, 앞으로는 제품 제작 시 버려지는 부위를 최소화시키는 사이즈에 대한 연구도 함께 할 수 있다면 더욱 좋을 것 같다.

이번 래코드의 작업이 '폐기물 없는 전시'라는 기조 아래 어떤 의미를 가졌다고 생각하나?

전시 패널로 1차 쓰임을 다한 타이벡을 업사이클링하는 과정에서 가장 중요하게 생각했던 기준은, 2차 결과물이 실제로도 유용하게 쓰여야 한다는 것이었다. 가치를 '업'하지 않으면 또 다른 폐기물을 만들게 될 수도 있기 때문이다. 이번 프로젝트를 통해 업사이클링은 단순히 폐기물을 한 번 더 활용하는 것이 아니라, 물건에 새롭고 유용한 쓰임을 적극적으로 부여하는 것이라는 메시지를 줄 수 있었다고 생각한다.

제로프로젝트

parts of the panels would be able to be used to create pleasing designs, assessed their durability, and checked for any unexpected defects such as discoloration. Inspired by the material, I also experimented by creating and personally using a simple card wallet design for about a month.

Was there a crucial process in this project, especially in terms of collection, cleaning, or standardizing irregular patterns, that could provide insights for similar future recycling efforts?

The primary challenge was enhancing the durability of the inherently thin Tyvek material. We decided to layer two sheets of Tyvek with a cushion-like, sturdy, and soft fabric called 'TEXBRID' sandwiched in between. Additionally, we aimed to subtly incorporate a touch of fluorescent green fabric that complements the Tyvek for the final product's edging. The irregular printing patterns mean that each product has a unique design depending on the section cut, adding to the appeal of creating one-of-a-kind items. I believe identifying the allure in recycled materials and converting that into a feature of the product is crucial.

Considering the standardization of panel sizes, I presume the variety of producible items was somewhat limited.

Given the properties of Tyvek, creating larger products could be very time consuming when including the time needed for research. Particularly for durable, multiple-use products, understanding the characteristics of the material and devising methods to address its limitations are crucial steps. Aligning with the spirit of reusability, future endeavors should also aim to minimize waste during product creation, which would further enhance the sustainability of our practices.

How significant was RE;CODE's contribution to the of a "zero waste exhibition"?

The primary focus in upcycling the Tyvek, which had already been used once for the exhibition panels, was to ensure the secondary use was indeed functional. Without adding value, we risk simply creating more waste. I believe that this project effectively communicated that upcycling isn't just about reusing waste but about endowing objects with new, meaningful purposes.

There's been criticisms regarding the flood of ESG policies from companies, with some accusing these initiatives as being "greenwashing." This suggests that simply marketing products as eco-friendly is not enough; there needs to be a fundamental approach to needed enhance the value and environmental friendliness of these products, including those that are twice-processed products. What are your thoughts on this perspective?

RE;CODE, now 11 years old, began contemplating discarded inventory long before discussions about

한편 일각에서는 각 기업에서 쏟아져 나오는 ESG 정책에 대해 '그린 워시'라는 비판적 견해도 나오고 있다. 이는 단순히 친환경을 내세운 제품뿐만 아니라, 이렇게 만들어낸 2차 생산품의 가치 및 환경친화성을 높이기 위한 근본적 방안이 필요하다는 이야기로 해석된다. 이런 견해에 관한 생각은 어떠한가?

래코드는 올해 11년 차 브랜드로, 지속 가능성에 대한 토의나 ESG가 사회 전반에 대두되기 이전부터 버려지는 재고에 대한 고민을 시작했다. 패션 업계의 폐기물과 환경에 대한 진지한 고민을 밑바탕으로 시작했고 각각의 옷들이 어떤 여정으로 완성되는지, 그 과정이 왜 친환경적인 것인지에 대한 이야기 또한 지속적으로 다루고 있다. 컨셔스 패션 활동 외에 리폼 서비스 및 워크숍 등 지속 가능한 무브먼트를 전개하기도 한다. 우리는 환경에 대한 진정성 있는 스토리가 전달된다면 지속 가능한 소비에 대한 환기 또한 일어날 수 있다고 믿는다. ESG 정책이 어느 때보다 활발한 시점에서 가장 중요한 건, 환경에 대한 진정성 있는 문제의식과 깊이 있는 고민, 그리고 지속적인 실천력에 있다고 생각한다.

마지막으로 프로젝트에 참여한 소감과 함께, 향후 비엔날레에 바라는 점이 있다면 무엇인지 궁금하다.

우선 래코드가 서울도시건축비엔날레 제로프로젝트의 작가 중 하나로 참여할 수 있게 되어 기쁘다. 이번 작업으로 패션의 영역을 초월하여 건축 분야의 작가 및 운영진들과

지속 가능성에 대해 같은 목소리를 낼 수 있었는데, 이는 래코드가 작년에 출범했던 연대 프로젝트 'Re;collective'의 이니셔티브와도 정확히 일치한다. (래코드는 지속 가능성을 전파하는 다양한 분야의 아티스트, 브랜드, 크리에이터 등과 서울과 밀란 디자인 위크에서 전시를 진행한 바 있다.) 제로 웨이스트는 이제 어떤 분야에서든 필수적으로 고려해야 하는 하나의

움직임이며, 이와 같은 기조는 향후 비엔날레에서도 지속적으로 다루어져야 한다고 생각한다. 향후에는 폐기물의 재활용뿐만 아니라 전시 관련 활동의 전반적인 영역, 작품의 제작 및 운송 과정에 대한 디테일한 점검 등으로 확대되면 더욱 좋을 것이다.

↑ 사진 제공: 래코드
Courtesy of RE;CODE

sustainability and ESG became prevalent societal discussions. Our foundation was laid on serious reflections about waste in fashion industry and its environmental impacts. We have consistently addressed the journey of each piece of clothing from creation to its eco-friendly aspects. Beyond our conscious fashion initiatives, we have launched sustainable movements like repurposing services and workshops. We believe that genuine environmental narratives can stimulate more sustainable consumption habits. In a time when ESG policies are more prominent than ever, the most critical aspects are authentic environmental awareness, depth of consideration, and continuous action.

Finally, could you share your thoughts on participating in the project and your hopes for future biennales?

I am delighted that RE;CODE was part of the Seoul Architecture Biennale's "Zero Projects." This collaboration allowed us to extend beyond fashion, aligning with the architecture sector's figures to discuss sustainability, perfectly syncing with our "Re;collective" initiative launched last year. Zero-waste has become an essential movement that must be pursued across all fields, and I believe that such an initiative should be continued in the following biennales. Expanding the focus to include thorough reviews of exhibition activities, artwork production, and transportation processes would greatly enhance the approach to zero-waste in future events.

아트 프로젝트

비엔날레가 종료된 이후 전시에 사용된 자재 중 일부는 업사이클링 기획전을 통해 작품으로 재탄생했다. 서울시와 조병수 총 감독의 긴밀한 협력으로 전시에 사용된 타이벡, 목재 등의 자재를 철거 후 리스트화하고, 사전 신청자를 받아 재료의 종류 및 수량을 선택하여 원하는 만큼 수거해 갈 수 있도록 했다. 그 결과 다양한 분야의 아티스트들의 참여로 가구, 조명, 의류 등의 아트 오브제가 만들어졌으며 이는 2024년 서울도시건축 프리비엔날레 행사에서 전시될 예정이다.

하늘 소 기초 벤치
조병수

주제 파빌리온 하늘 소의 기초를 재활용한 작품이다. 송현동의 흙과 하늘 소 구조체의 흔적이 남아있는 콘크리트 기초를 재가공하여 벤치로 활용했다. 철근이 없는 기초 콘크리트는 구조적 휨을 방지하기 위해 2m 단위로 절단하고, 수평을 맞추기 위해 연결 부위에 고무 조각을 끼워 넣어 보완했다. 땅에 묻힌 상태로 하늘 소를 지지했던 콘크리트는 비엔날레가 끝난 후 땅에서 45cm 가량 들어 올려져 새로운 장소에서 우리를 맞이할 것이다.

하늘 소 데크 스툴
조병수

하늘 소 상부에 사용한 스프러스 데크목을 재활용한 작품이다. 비엔날레 기간 동안 시민들이 휴식할 수 있는 마루로 사용된 목재를 야외에서도 사용할 수 있는 스툴과 티 테이블로 제작했다. 처음부터 재활용을 목적으로 만든 하늘 소의 데크는 본드나 타카의 사용 없이 해체가 용이한 나사로만 설계되었으며, 작품에서는 더 나아가 나사 없이 전통 목재 결합 방식으로 끼워 맞춰 만들었다.

주인 있는 땅, 푸른 물_book
박형진

이번 비엔날레의 주제 드로잉으로 참여한 작가는 자신의 작품이 출력된 대형 타이벡을 수거해 책의 구조로 만들었다. 작가는 이전에 인쇄되었던 도록을 잘라 실을 이용해 아주 작은 가제본을 만들며 밑그림을 그렸다. 작업을 통해 그는 높은 건물에서 전체를 보았던 부감시를 사용하여 그린 그림이 담장을 따라 내부로 들어갔다 나오기를 반복하며 산책하듯 유영하는 시선을 느낄 수 있었는데, 이 같은 테스트를 기반으로 각각의 작품을 두 권의 책으로 제작할 예정이다

↑ 하늘 소 기초 벤치
Haneulso Foundation Bench

Art Projects

After the biennale concluded, some of the materials used in the displays were transformed into artworks through an upcycling exhibition. In close collaboration with the Seoul Metropolitan Government and Director Byoungsoo Cho, materials like Tyvek and wood used in the exhibition were catalogued post-dismantling. Participants, who had pre-registered, were allowed to select the type and quantities of materials they needed and could collect as much as they required. As a result, artists from diverse backgrounds created a variety of objects, including furniture, lighting, and clothing. These pieces are slated for display at the Seoul Architecture and Urbanism Pre-Biennale in 2024.

Haneulso Foundation Bench
Byoungsoo Cho

This piece is a creative reuse of the foundation of the *Haneulso*, or 'Sky Pavilion,' from the Thematic Pavilion. The concrete foundation, which retains traces of Songhyeon-dong's earth and the Haneulso's structure, was repurposed into a bench. The foundation, originally without steel reinforcement, was cut into 2-meter sections to prevent bending, and rubber pieces were used to level the joints. The concrete, that once supported Haneulso from underneath the ground, will be lifted about 45cm from the ground to welcome the public at a new location.

Haneulso Deck Stools
Byoungsoo Cho

This artwork recycles the spruces deck used in the upper section of the *Haneulso* pavilion. The wooden floor deck, which served as a public rest area during the biennale, has been repurposed into outdoor-use stools and tea tables. Initially designed for recycling, the Haneulso's decking was assembled using only screws for ease of assembly, avoiding the use of glue or tacks. The artist has taken this a step further, eliminating the need for screws altogether by employing traditional methods of joining wood, fitting the pieces together like a puzzle.

↑ 하늘 소 데크 스툴
Haneulso Deck Stools

Occupied Land, Blue Water_book
Hyungjin Park

Participating in the biennale's the Thematic Exhibition, artist Park Hyungjin repurposed large Tyvek sheets printed with her artwork into the structure of a book. By cutting out previously printed catalogs and binding them into a miniature model book, she added detailed sketches to its pages. The original perspective for these artworks was from above, capturing a bird's-eye view of the landscape. Viewers were led through a journey akin to a leisurely walk or swim by following the art along a fence. Based on this exploratory test, she intends to compile each artwork into two distinct volumes, turning panoramic views into intimate narratives.

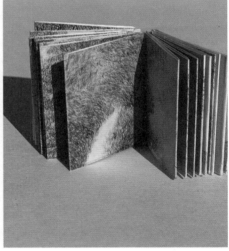

↑ 주인 있는 땅, 푸른 물_book
Occupied Land, Blue Water_book

ZERO PROJECT

SUPER CAT JACKET
KJ.DAN

전시 패널의 소재인 타이벡을 활용한 작품으로 15년간 살았던 인도네시아에서 떠나와 서울의 추위를 체감하며 재킷을 만들었다. 오랜 기간 다양한 물성의 재료를 재활용하고 의류를 중심으로 한 실험을 거듭하며 타이벡을 이용한 작업에 흥미를 느껴왔다. 이러한 관심과 연구를 토대로 재활용 브랜드 @k.j.dan을 공동 운영하고 있다.

꽃과 바구니
TAEKO ABE

일본을 기반으로 활동하는 작가 아베 타에코는 전시에 사용된 타이벡과 시폰, 그리고 코바늘을 활용하여 꽃과 바구니를 만들었다. 서울에서 온 비엔날레의 타이벡과 시폰을 도쿄에서 받아 약 1cm 폭의 리본 모양으로 자르고, 이를 엮어 하나의 오브제로 재탄생시킨 것이다. 재료는 평면에서 입체로 변화함으로써 양감을 가진 작품이 되었으며, 이는 언제든 풀어 다른 물체로 변화할 수 있는 가변적 작품이기도 하다.

내 마음의 풍경
김홍지

전시 포스터로 사용된 타이벡을 캔버스로 재활용한 작품이다. 작가는 계란 노른자를 주원료로 사용하는 에그템페라를 사용했는데, 에그템페라는 습기에 취약하여 통기성이 좋고 질긴 타이벡에 적합하다고 생각했다. 가장 현대적인 소재인 타이벡과 지극히 전통적인 기법인 에그템페라를 조합함으로써 서울의 소박하고 겸손한 풍경을 그려내고자 했다.

TY(PE)BAG
라윤지

〈TY(PE)BAG〉은 타이벡을 타입별로 커스터마이징 가능하도록 디자인한 에코백과 파우치이다. 타이벡의 가벼우면서도 방수성이 뛰어난 특징을 활용하여 두 개의 모듈을 만들고, 이 모듈의 결합을 통해 사용자의 기호에 맞게 조합할 수 있다. 필요시 파우치는 에코백의 칸막이로도 쓰일 수 있으며, 오염이 발생할 경우 가방의 일부를 부분적으로 교체할 수 있도록 해 지속 가능성을 모색했다.

Funbookture
추연택

〈Funbookture〉는 다양한 독서 상황에 맞춰 독서 공간을 유연하게 조절하는 새로운 유형의 가구이다. 전시에 사용된 가벼운 소프트우드 목재인 서프러스의 특성을 활용하여 사용자가 간단하게 가구를 변형할 수 있도록 디자인했으며, 벽에 설치하여 기대거나 앉거나 눕는 행위를 통해 독서 경험을 더욱 즐겁게 만들어줄 수 있도록 디자인했다.

Ground Mobile
추연택

관계엔 자국이 남는다. 비엔날레를 통해 바라본 땅과 사람의 관계에서 영감을 얻은 〈그라운드 모빌〉은 바람과 땅, 그리고 사람의 관계를 하나의 오브제 안에서 맺어준다. 황동과 서프러스의 비중 차를 활용하여 작품이 넘어지지 않도록 제작하였고, 가볍고 질긴 타이벡의 특성을 활용하여 날개를 제작하였다. 사람이 일으키는 바람에 흔들린 모빌은 땅에 자국을 남기게 된다.

SUPER CAT JACKET

꽃과 바구니
Flowers and Baskets

내 마음의 풍경
Landscape of My Heart

SUPER CAT JACKET
K.J. DAN

Feeling the bite of the cold in Seoul after living in Indonesia for fifteen years, K.J. Dan created a jacket using Tyvek, a material originally used for exhibition panels. With a long-standing practice in recycling various types of materials and focusing on clothing experiments, the designer has been intrigued by the potential of Tyvek. Based on this interest and ongoing research, he co-runs the recycling brand @K.J. Dan, dedicated to sustainability and innovation fashion.

Flowers and Baskets
Taeko Abe

Taeko Abe, an artist based in Japan, used Tyvek and chiffon from the exhibition to crochet Flowers and Baskets. After receiving the materials from Seoul in Tokyo, she cut them into 1cm wide ribbons, and weaved them into beautiful art objects. This transformation from two-dimensional to three-dimensional form lends the piece a unique texture, making it a versatile artwork that can be deconstructed and reshaped into different forms at any time.

Landscape of My Heart
Hongji Kim

This work repurposes Tyvek, previously used as an exhibition poster, into a canvas. Known for using egg yolk as a primary material, the artist found that the breathable and durable qualities of Tyvek were suitable tasks sensitive to moisture, necessitating careful attention during drying and storage. By combining this modern material with the traditional egg tempera painting technique, the artist seeks to capture the rustic, humble landscape of Seoul's nature and traditional architecture.

TY(PE)BAG
Yoonji Ra

TY(PE)BAG is set of customizable eco-bags and pouches designed with Tyvek. By leveraging the material's lightweight and waterproof qualities, two modular components were devised. Users can customize these modules according to their preferences, with the pouch potentially serving as a divider within the bag. The design incorporates sustainability by allowing for the replacement of parts if they become stained, ensuring a longer lifecycle for each bag.

Funbookture
Yeontaek Chu

Funbookture introduces a novel type of furniture that can be adjusted to various reading environments, enhancing the overall reading experience. Utilizing the lightweight and adaptable characteristics of spruce softwood, the designer has enabled users to easily modify their reading settings. This piece of furniture is designed to be positioned against a wall, allowing users to lean, sit, or lie on it, thus making the act of reading more comfortable and enjoyable.

Ground Mobile
Yeontaek Chu

In relationships, impressions linger. Inspired by the interplay between land and people as seen through the biennale, *Ground Mobile* represents the relationships among wind, earth, and humans with a singular artifact. Crafted using the distinct weights of brass and spruce to ensure stability, its wings were made with light and durable Tyvek. As it sways with the breeze generated by passerby, the mobile leaves its mark on the ground, symbolizing the enduring impact of interactions and relationships.

TY(PE)BAG

Funbookture

Ground Mobile

Husk Lamp
추연택, 심지훈

원기둥의 조명부와 원뿔 형태의 조명 갓은 전형적인 조명의 형태이다. 작가는 조명의 클리셰적 형태를 금형으로 찍어내 껍질과 같은 형태로 재구성했으며, 얇은 타이벡의 껍질만으로 조명의 본질을 담아내고자 했다. 조명 바깥으로 뻗은 세 개의 날개는 타이벡이 안정적으로 빛을 발할 수 있도록 도우며 원뿔형 중심은 부드러운 빛을 형성한다.

The Way We Put
오지석

타이벡 원단 특유의 질긴 특성을 이용해 만든 선반으로 사용자가 직접 선반에 사용되는 원단을 취향에 맞게 교체할 수 있고, 당기는 행위를 통해 선반의 장력을 조절할 수도 있다. 작가는 다섯 가닥의 원단과 선반에 올라간 물건 간의 관계성(형태, 무게 등)을 시각적으로 표현하고자 했다.

STOMORY
이도겸

이번 비엔날레가 환경과 인간의 관계를 재조명하는 것처럼, 전시의 재료로 만든 물건 또한 관계를 이어주는 매개체가 되어야 한다. <STOMORY>는 사방으로 개방되어 상호작용이 가능하도록 만들어졌으며, 이를 통해 지식의 공유를 기반으로 한 연결성을 만들었다. 블라인드의 소재는 타이벡을 기본으로 하고, 커스텀이 가능하다.

Wrinkle Lamp
박지호

뻣뻣하고 질긴 소재의 타이벡을 구김으로써 부드럽게 만든 후 조명으로 재탄생 시킨 작품이다. 작가는 역설적이게도 구겨야만 발견할 수 있는 아름다움에 대해 말한다. 작품을 통해 수많은 잔금과 주름으로 만들어진 덩어리에 빛이 스며들며 마치 세월의 흔적이 가미된 사람의 주름처럼 오묘한 멋을 보여주고자 했다.

Zebra
배재현

사람이 앉을 수 있을 만큼 질긴 강성을 가진 타이벡의 물성을 활용한 〈Zebra〉는 '타이벡의 얇은 면에 앉으면 어떤 느낌일까?'하는 생각에서 출발한 작품이다. 타이벡이 유연하게 움직일 수 있도록 제작하고, 이러한 구조가 몸을 받쳐주어 움직임이 자유로운 안락한 의자로 만들었다. 또한 촘촘한 타이벡으로 자연스러운 스트라이프 패턴을 만들어 독특한 아름다움을 더했다.

Petal Vase
심지훈

비엔날레에 현수막으로 사용한 타이벡으로만 만들어진 화병으로 물이 새지 않도록 원단을 직사각 형태로 접고 접착한 후, 박음질을 통해 마감과 디테일을 추가했다. 작가는 리사이클링의 의미는 재료를 충실히 사용할 뿐만 아니라, 추가적인 부산물이 나오지 않도록 최대한 주어진 부자재만을 사용하는 것에 있다고 보고 원자재의 특성을 최대한 살리고자 의도했다.

Husk Lamp

The Way We Put

STOMORY

제로프로젝트

Husk Lamp
Yeontaek Chu, Jihoon Shim

A cylindrical column and a conical shade are the typical forms of a table lamp. The artists reinterpreted this silhouette by creating a mold that reshapes it into a husk-like form, capturing the lamp's essence through only a thin Tyvek shell. The three wings spreading out ensure that the Tyvek diffuses light evenly, while the central conical structure bathes the surroundings in a soft glow.

The Way We Put
Jiseok Oh

This shelf leverages the durable characteristics Tyvek fabric. Users can personalize their shelves by choosing their fabric and adjusting the tension by pulling on it, allowing for a customizable tension and aesthetic. The artist visualizes the dynamic interaction between the five Tyvek strands and the items they support, reflecting on the varied relationships in terms of form and weight.

STOMORY
Dokyeom Lee

Reflecting on the Biennale's focus on the interplay between land architecture and the environment, the artis believes that objects created from the exhibition's materials should also serve as a conduit for human connection. Based on this philosophy, the piece was crafted to enable interaction from all sides, fostering a sense of community and shared knowledge through its use as a shelf. While the default material is Tyvek, the design allows for customization to meet users' preferences, making the blinds adaptable and personal.

Wrinkle Lamp
Ziho Park

This piece brings a new life to the tough and rigid Tyvek by softening it by crumpling, creating a lamp. The artist contemplates the unexpected beauty that can only be found in the act of wrinkling, a metaphor for the aesthetic value found in life's imperfections and aged surfaces. The lamp, with its multitude of creases and folds, allows light to penetrate, casting an intricate display of shadows that mimic the graceful lines of aging, capturing the mysterious charm of time's natural wear.

Zebra
Jaehyun Bae

Zebra is an innovative chair utilizing the durable properties of Tyvek, designed to be able to withstand the weight of a sitting person. The idea originated from contemplating what it would feel like to sit on the thin layers of Tyvek. Crafted for flexibility, the chair supports the body comfortably, allowing for free movement. Additionally, its construction results in a natural stripe pattern, enhancing its unique aesthetic appeal.

Petal Vase
Jihoon Shim

This vase is exclusively made from Tyvek previously used as banners at the biennale. To prevent water leakage, Tyvek sheets were folded into a rectangular shape and sealed, then finished with stitching for added detail and durability. The artist emphasizes the essence of recycling – not only in utilizing materials fully but also in ensuring no additional waste is produced. By employing minimal extra materials, the design highlights Tyvek's intrinsic qualities while adhering to the principles of sustained creation.

Wrinkle Lamp

Zebra

Petal Vase

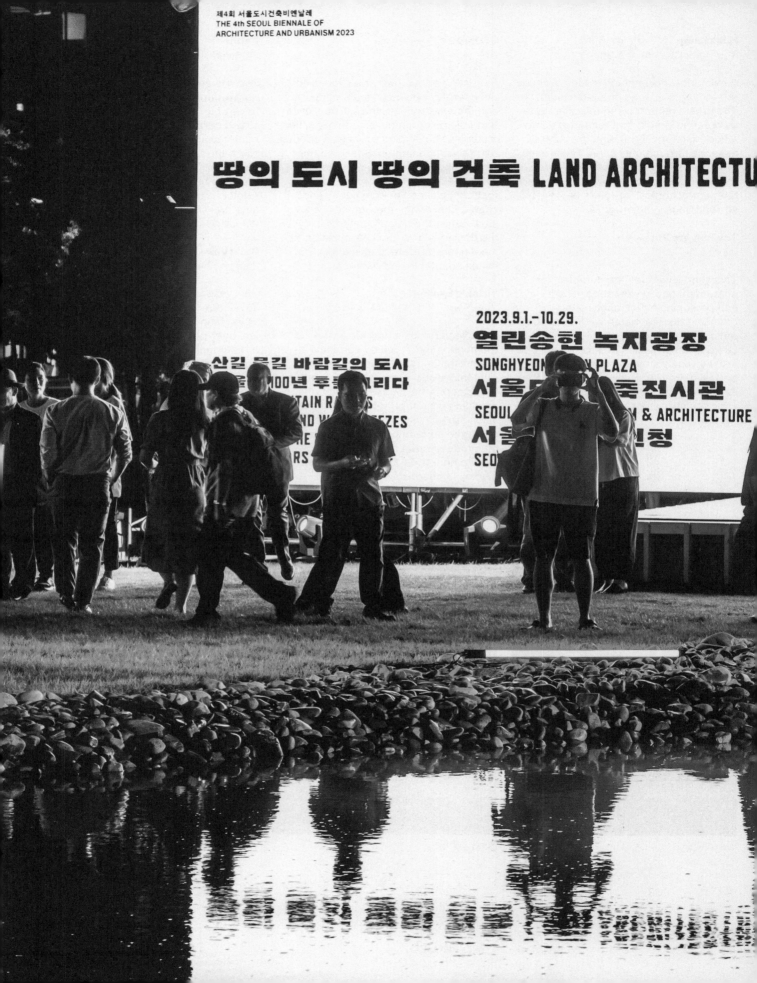

THE 4th SEOUL BIENNALE OF
ARCHITECTURE AND URBANISM 2023

ND URBANISM 땅의 도시 땅의 건

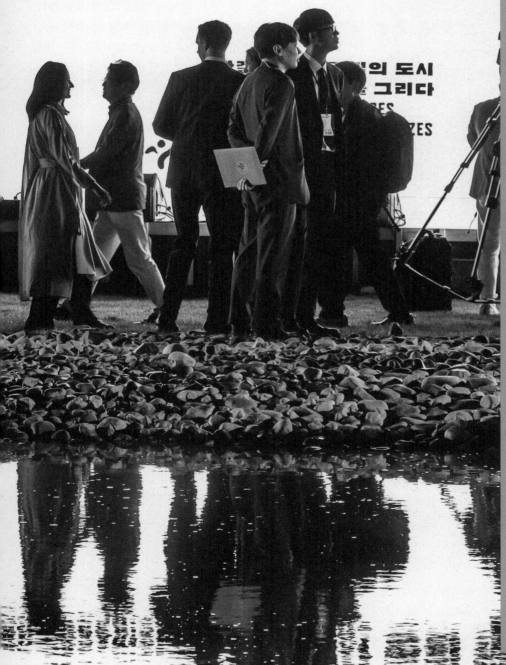

오프닝
프로그램

OPENING
PROGRAMS

2023 서울도시건축비엔날레 개막식

노희영
개막행사 및 마케팅 디렉터 인터뷰

열린송현녹지광장에서 진행된 서울도시건축비엔날레의 개막식은 누구나 참여할 수 있는 열린 축제의 장이었다. 기존의 딱딱하고 형식적인 행사에서 벗어나, 송현 광장에 설치된 〈땅 소〉를 중심으로 장소의 특징과 파빌리온을 적극적으로 활용한 퍼포먼스를 선보였으며, 힙합, 무용, 비보이 등 장르를 넘나들며 광장 주변을 산책하던 시민들 또한 자연스럽게 합류할 수 있도록 유도했다. 해 질 무렵 시작된 행사는 〈하늘 소〉는 물론 〈땅 소〉의 물웅덩이를 가로지르며 역동적인 풍경을 만들어냈다.

노희영은 현재 초록뱀 미디어 그룹의 브랜딩 전략고문이자 (주)식음연구소 대표이며 (주)오리온 부사장(2010), CJ그룹 브랜드전략고문(2015), (주)와이지 푸즈 대표(2020)를 역임했다. 대규모 글로벌 행사의 기획, 비주얼 디렉팅 및 마케팅 등을 다수 진행했다. 제 4회 서울도시건축비엔날레에서는 개막식과 개막 만찬 행사를 맡아 다양한 분야의 문화와 감각을 아우르는 경험을 선보였다.

이번 제4회 서울도시건축비엔날레 개막식의 주요 목표와 방향성이 궁금하다. 기획 과정에서 가장 중요하게 생각한 부분이 있다면 무엇인가?

'땅의 도시, 땅의 건축'이라는 비엔날레의 주제와 송현 광장의 장소성, 그리고 그 안에 설치된 파빌리온들을 역동적이고 입체적인 퍼포먼스를 통해 보여주고자 했다. 기존의 오프닝 행사들이 가지는 고정적이고 단편적인 형식에서 탈피해 장소의 지형지물을 적극적으로 활용하고, 주제를 통해 보여주고자 했던 서울의 과거, 현재, 미래 모습을 개막 행사에도 녹여냈다. 다양한 장르의 공연을 선보인 것은 물론, 〈하늘 소〉와 〈땅 소〉를 가로지르는 역동적인 무대는 기존과 차별화되는 개막 풍경을 만들었다. 앞으로 다가올 세상은 인터랙션 관계, 즉 일방적인 소통 관계가 아닌 서로 상호작용하는 관계로 나아갈 것이다. 이번 개막식은 이 같은 생각을 바탕으로 이미 만들어진 구슬을 새롭게 엮어 비엔날레의 주제와 의도를 하나의 흐름으로 전달하는 작업이었다고 생각한다.

앞서 말한 대로 이번 서울도시건축비엔날레 개막식은 110년 만에 시민에게 개방된 땅, 열린송현녹지광장에서 진행되었다. 야외에서 진행된 행사의 특성상 특별히 고려해야 할 점이 많았을 것으로 보이는데 어떤가?

야외 개막식에서 가장 관건이었던 것은 기상 상황이었다. 파빌리온과 장소를 적극적으로 활용한다는 기획의 특성상 우천 시에는 전혀 다른 성격의 개막식이 될 수도 있었다. 다행히 개막식 당일 날씨가 좋아 사전에 기획한 의도대로 진행됐다. 날씨와 더불어 함께 중요하게 생각했던 것은 개막식의 시간이었다. 송현 광장에 설치된 〈땅 소〉가 가장 아름답게 보여지는 시간은 해 질 무렵이다. 해가 떨어지면서 낮고 부드러운 빛이 내려오면, 야트막한 〈땅 소〉의 언덕 위로 굉장히 아름다운 풍경이 만들어진다. 개막 행사의 시간은 이러한 장소의 특징을 최대한 반영하고자 했다.

개막식에서는 무용, 힙합, 비보이 공연 등 다양한 매체가 함께 어우러지는 그림을 만들어냈다. 여러 문화 코드를 하나로 엮는 콘텐츠의 바탕에는 어떤 의도나 생각이 있었나?

여러 문화 장르를 선보이는 것을 통해 우리나라의

OPENING CEREMONY OF THE 2023 SEOUL BIENNALE OF ARCHITECTURE AND URBANISM

**Heeyoung Noh,
Director of Opening Ceremony and Marketing
Interview**

The 2023 Seoul Biennale of Architecture and Urbanism's opening ceremony, held at Songhyeon Green Plaza, transformed into an inclusive celebration open to all. Moving away from traditional, formal formats, the event featured dynamic performances centered around the land around Tangso and other pavilions. People were drawn into the diverse array of performances, which included hip-hop, contemporary dance, breakdancing, blending seamlessly with the plaza's atmosphere. As dusk fell, the festivities illuminated both the *Haneulso* and *Tangso* pavilions, crafting a lively scene that bridged water and sky.

Heeyoung Noh currently serves as a brand strategy advisor for CRB Media Group and the CEO of FNB LAB. She has previously worked as the vice president of ORION(2010), the executive director of CJ Group Brand & Communication(2015), and CEO of YG Foods(2020). At the 4th Seoul Biennale of Architecture and Urbanism, she managed the opening ceremony and gala dinner, providing attendees with an immersive experience that bridged various cultural and sensory domains.

What were the primary goals and directional approach for the opening ceremony of the 4th Seoul Biennale of Architecture and Urbanism? What was emphasized most in the planning process?

The intent was to vividly present the Biennale's theme, "Land Architecture, Land Urbanism," along with the distinctive character of Songhyeon Plaza and the intricacies of the pavilions there, through dynamic and multifaceted performances. I tried to break away from the static and fragmented format typical of opening ceremonies, by fully utilizing the topographical features of the land and reintegrating the narrative of Seoul's past, present, and future, as encapsulated by event's theme. Featuring a diverse range of performances, the creation of an animated stage traversing both Haneulso and Tangso crafted an opening scene that set a new standard. We envision a future focused on interactive relationships – encouraging a dialogue rather than a monologic approach to communication. Bearing this in mind, the opening ceremony sought to interweave the established Biennale's themes and ambitions into a cohesive narrative thread.

As mentioned earlier, the opening ceremony of the Seoul Biennale of Architecture and Urbanism was held at Songhyeon Plaza, a site newly accessible to the public after 110 years. Hosting the event outdoors must have required special attention to various factors. What were your main considerations?

The most crucial concern for the outdoor ceremony was undoubtedly the weather. Given our plan to actively use both the pavilions and the site itself, adverse weather could have significantly altered the nature of the ceremony. Fortunately, the sky was clear on the day of the ceremony, allowing everything to go according to plan. Besides the weather, another critical element was the timing of the ceremony. The beauty of Tangso at Songyeon Plaza is most striking around sunset. As the sun sets, gentle evening light creates a breathtaking view over the gentle slopes of Tangso. The time of the opening ceremony was carefully chosen to showcase these unique characteristics of the location to their fullest extent.

The opening ceremony featured an array of performances from different genres like contemporary dance, hip-hop, and breakdancing. What was the underlying intention or thought process in creating such content that interweaved multiple cultural codes?

The aim was to illustrate the seamless connection

과거, 현재, 미래가 연결되어 이어진다는 점을 보여주고
싶었다. 현재의 서울이 세계적으로 관심을 받는 도시가
된 것은 과거의 역사가 뒷받침되고, 그 흔적이 함께
공존하고 있기 때문이다. 서울도시건축비엔날레가
건축에 대한 담론을 넘어, 도시를 바라보는 문화 전반의
외연을 확장하는 역할을 할 수 있다고 생각했고, 그것이
시민과 함께하는 비엔날레라는 이번 전시의 목표와 잘
맞물렸다고 생각한다.

장소적 특징 외에도 개막식을 준비하며 기존 비엔날레와는
차별화되는 지점을 만들기 위한 노력이 있었을 것으로 생각된다.
가장 큰 차별화 포인트가 있었다면 무엇이라 생각하는가?

기존 행사들과는 완전히 차별화된 기획을 보여주고
싶었다. 그러기 위해서는 기존에 관습적으로 이루어지던
규칙의 경계를 허물 필요가 있었다. 개막 행사 중
공연자들이 무대에서 뛰어 내려오고, 땅 소의 물 위에서
비보잉을 하는 등 기존 행사에서는 해보지 않았던
시도들을 적극적으로 추진했다. 관계자 및 각국 대사관을
대상으로 준비한 개막 만찬의 경우도 개막식이 이루어진
송현 광장과 거리가 있는 곳을 장소로 선정하기도 했다.
이는 좋은 장소를 선정하기 위함도 있지만, 광장에서
북촌으로 이어지는 거리를 걷는 것이 이번 비엔날레의
주제를 이해하는 데도 도움이 될 거라 생각했다.

서울도시건축비엔날레를 바라보는 기획자의 관점이 개막식 행사의
전체 톤을 잡는데도 중요한 역할을 했을 거라 생각한다. 앞으로의
비엔날레의 역할에 대해 기대하는 바가 있다면 무엇인가?

향후 서울도시건축비엔날레가 서울시 전체의 축제로
나아갈 수 있으면 좋겠다. 비엔날레 기간 개최 장소를
중심으로 인근 상점에 플랜카드를 걸고 특별 행사를
진행하는 등, 다양한 협력을 통해 하나의 페스티벌처럼
만들면 시민들에게 더 친근하게 다가갈 수 있는 계기가
될 것이라 생각한다.

오프닝 프로그램

between Korea's past, present, and future through the presentation of different cultural genres. Seoul's emergence as a city of global interest stems from its rich historical background, with its remnants still present and interacting with today's urban fabric. I envisioned that the Seoul Biennale of Architecture and Urbanism could extend its influence beyond architectural discourse to broaden perspectives on urban culture as a whole. This approach aligns with the exhibition's goal of fostering public engagement and community inclusion.

Besides the unique characteristics of the venue, there must have been efforts to differentiate this Biennale's opening ceremony from those of the past. What would you consider the biggest point of differentiation?

I aimed to present a completely novel approach, distinct from traditional events. This required to break away from the conventional boundaries and norms typically observed. We boldly implemented initiatives never before seen in such events, like performers leaping from the stage and engaging in breakdancing over the waters surrounding Tangso. Additionally, the choice of location for the opening dinner, intended for the officials and embassies of several countries, was deliberately set at a distance far from Songhyeon Plaza, where the opening ceremony took place. This was not just about finding an appealing venue but also about aiding the understanding of the Biennale's theme, as I believed walking from the plaza to Bukchon would contribute significantly to this.

The planning director's perspective on the Seoul Biennale of Architecture and Urbanism undoubtedly influences the overall tone of the of the opening ceremony. What are your hopes for the role of future Biennales?

I hope that, moving forward, Seoul Biennale of Architecture and Urbanism will evolve to become a city-wide celebration. By fostering diverse collaborations, such as displaying banners in nearby shops and organizing special events around the main venues during the Biennale, I believe it can become a more approachable and engaging festival open to all.

세션 1
땅의 도시, 밀도와 공공성의 공존

토론
강병근(서울시 총괄건축가)
제임스 본 클렘프러(KPF)
오쿠모리 기요요시(니켄세케이)
다나카 와타루(니켄세케이)
여룬 디르크스(KCAP)
민성진(SKM Architects)

강병근 앞으로 서울시가 지향해야 할 과제가 무엇인지를 중심으로 제가 몇 가지 질문을 드리려 합니다. 서울시는 100년 후에 미래의 서울이 어떻게 가야 할지를 이번 비엔날레부터 시작해서 본격적으로 마스터플랜을 수립하고 있습니다. 크게 세 가지 축을 가지고 이제 답을 구하고 있는데 첫째가 자연성을 어떻게 회복할 것인가에 대한 질문입니다. 특히 서울은 자연 위에 탄생한 도시입니다. 산으로 둘러싸여 있고, 서울 시내 안으로 332km라고 하는 긴 물길을 가지고 있습니다. 자연, 물길, 숲길, 바람길, 이런 자연회복성을 위해서 어떻게 기존 도시를 비워야 하는지, 여기에서 공공이 어떻게 유도하면 그게 가능할 수 있을지에 대한 질문을 드립니다.

두 번째가 자연에게 자리를 비우게 되면, 건물이 들어갈 수 있는 도시 공간이 좁아지는데 그에 대한 해법으로 제안하신 다층 복합화된 수직 도시를 어떻게 확장하고 연결할 것인지에 대한 질문입니다. 도심 속에 고밀화된 건물들이 많은데 데크나 공중도시 개념처럼 서로 연계해서 또 다른 도시로 발전시켜야 하겠다는 과제를 가지고 있습니다. 거기에서 공공이 해야 할 역할, 어떤 역할을 해야 구현될 수 있을지, 거기에 대한 질문을 드립니다.

세 번째는 공공이 무엇을, 어떻게 지원하면 디자이너들이 더 다양하고 자유롭게 참여할 수 있을지에 대해 질문 드립니다.

마지막은 100년 후의 우리 미래 도시 서울에 한마디씩 희망 메시지를 주셨으면 좋겠습니다. '이런 도시를, 서울을 꿈꾼다.' 자유롭게 관심있는 주제에 대해서 답해주세요.

제임스 본 클렘프러(KPF) 요즘 대부분의 사람들이 공개 공간(녹지, 문화 공간)을 구축할 때 현재의 트렌드, 경험들과 연관 짓곤 합니다. 하지만, 이미 지어진 무언가를 파괴해야 하는 여러 어려움들이 존재하고 있습니다.

예를 들면, 사바나 조지아는, 노예 제도가 있던 지역이지만 미국 최초의 계획 도시이기도 합니다. 4×4의 공원 단위가 하나의 이웃단위로 묶여 있어 이상적인 도시의 사례로 꼽히기도 합니다. 결국, 지금 어디에 살고 있고, 부동산 법이 어떤지, 도시가 어떻게 성장했는지에 따라 다른 해법이 나올 수 있습니다.

싱가포르는 도시계획이 잘 구획되어있는 나라인데, 그 중에서도 싱가포르에 주롱호의 경우, LRA(Land Replacement Area), 건물 설계시 그와 동일한 면적의 공공녹지를 확보해야한다는 규정을 지켜야 합니다. 그래서 건물을 지을 때, 필로티 또는 캔틸레버 등 어떠한 방법을 써서라도, 건물이 차지하는 면적만큼의 공용 공간을 건물에 포함해서 시민들에게 돌려줘야 한다는 규칙입니다. 이런 규제들은 고밀화된 도시에서 열섬 효과를 완화할 수 있습니다. 싱가포르의 기후가 다른 곳들에 비해 안정적이고, 야외활동을 하기에 적합한 환경이라는 점이, 이러한 녹지대 형성을 더 용이하게 했다고 생각합니다.

뉴욕에서도 고층 건물을 공공장소로 새롭게 바라보는

SESSION1 LAND URBANISM: COEXISTENCE OF DENSITY AND PUBLICITY

Discusstion
Byoung-Keun Kang(Seoul City Architect)
James von Klemperer(KPF)
Okumori Kiyoyoshi(Nikken Sekkei)
Tanaka Wataru(Nikken Sekkei)
Jeroen Dirckx(KCAP)
Ken Sungjin Min(SKM Architects)

Byoung-Keun Kang I would like to ask you several questions regarding what challenges the Seoul Metropolitan Government should focus on in the future. Starting with this Biennale, the Seoul Metropolitan Government has embarked on the development of a comprehensive master plan, envisioning the city's future 100 years from now. We are currently exploring answers based on three main pillars, with the first pillar focusing on how to restore the natural environment. Seoul is a city built upon natural landscapes, encircled by mountains and laced with over 332 km of waterways. We invite you to discuss how we can reconfigure the existing urban fabric to promote natural restoration, focusing on waterways, forest trails, and air paths. Additionally, we are interested in how public initiatives can facilitate this transformation.

The second question addresses the dilemma posed by vacating urban land for nature. How can we expand and connect the envisioned multi-layered, vertical city to compensate for the reduced space for traditional building? With the urban core already filled with high-density buildings, the challenge lies in evolving these areas into a new urban form, potentially through concepts like decks or ariel cities. We seek your insights on the public sector's role and strategies for realization.

The third question is about the support needed from the public sector to enable designers to participate more freely and innovatively in this transformation.

Lastly, we would appreciate your visionary statements: a message of hope for Seoul, a century from now. What kind of city do you dream Seoul to become? Please respond freely to the topic that resonates most with you.

James von Klemperer(KPF) Nowadays, there is a common push towards increasing open spaces, greenery, public areas, and cultural venues based on prevailing trends and experiences. However, this ambition often faces the significant challenge of altering or demolishing pre-existing structures.

Consider, for example, Savannah, Georgia. While it has a history marked by slavery, it also stands as one of colonial America's first planned cities. It is often considered an example of an ideal urban model, with its unique 4×4 park grid forming tight-knit neighborhoods. Ultimately, the solutions we find will vary significantly depending on by location, real estate laws, and the particular growth trajectory of the city in question.

Singapore stands out for its well-structured urban planning. Notably, in the Jurong Lake area, developers are bound by the Land Replacement Area (LRA) regulations, which require any new building to include an equivalent amount of public green space as the footprint of the construction. Whether employing in a piloti or a cantilever techniques, the mandate is clear: a building's occupied area must be compensated with equal communal open space provided back to the community. Such mandates help mitigate the urban heat island effect in densely populated cities. Additionally, Singapore's relatively stable climate and favorable conditions for outdoor activities likely contribute to the ease of implementing these green spaces.

In New York, there is an active debate on redefining high-rise buildings as public space. The COVID-19 pandemic has brought huge changes to the United States, particularly noted by the vacancy rates in office spaces exceeding 50%. This indicates a major transition towards remote work, with fewer people

논의가 활발하게 이루어지고 있습니다. 미국도 코로나를 겪으면서 큰 변화가 생겼고, 사무공간에 공실률이 50%가 넘고 있습니다. 그만큼 사람들이 출근하지 않고 집에서 일을 하게 되었다는 뜻이죠. 기존에 사용하던 공간을 다시 한 번 돌아보고, 사무공간 또는 집을 재편하는 문제들이 논의되고 있습니다.

강병근 싱가포르는 한국과 좀 다른데, 일본의 경우 한국과 위도는 비슷한데 기후는 훨씬 온화하죠. 일본의 관리 경험을 토대로 녹지대의 꾸준한 유지관리가 가능하도록 하는 비법이 있을까요?

오쿠모리 기요요시(니켄세케이) 성숙한 도시 안에 자연환경을 어떻게 회복시켜나갈 것인지는 어느 정도 공용 공간을 만들고, 그 주변과 연결해가는 것에서부터 시작된다고 생각합니다. 예를 들면, 도쿄 미드타운은 녹지 뿐만 아니라 주변에 있는 공용 공간과 연결해 나아가고 있습니다. 이러한 작은 단위의 연결이 커다란 자연환경을

회복해 나갈 수 있다고 생각합니다.

구체적으로 실현하기 위해서는, 공공과 민간이 함께 협력하면서 큰 틀의 가이드라인을 만들고 그 안에서 연결해가면서 시작될 수 있습니다. 가이드라인은 공용 공간과 사적 공간이 협력해서 만들어가는 것이 성숙한 도시에서 자연환경을 회복시키면서 진정한 공공공간을 만드는 데 있어서 중요한 포인트라고 생각합니다.

여룬 디르크스(KCAP) 이미 서울에서도 흥미로운 사례들이 있습니다. 청계천을 복원한 것 역시 공공공간의 확장을 이미 잘 실천했다 생각합니다. 도심 속에 들어오는 차량들을 줄이는 관리, 이러한 노력들을 통해 녹지가 확장되고 있습니다. 물론 차량 수를 통제하면서 대중교통 수를 확보해 가야겠죠. 여기에 또, 혁신적인 방법이 도입되고 있다고 생각합니다.

다층화에 관해서는 싱가포르의 주롱호 지역을 예로 들 수 있습니다. 새로 개발되는 지역에 여러 건물들이 들어오면 건물들을 연계해서 조경 및 녹지 공간을

commuting to physical offices. Consequently, there's a growing discourse on reevaluating and restructuring the traditional use of space, both in office settings and residential areas.

Byoung-Keun Kang While Singapore is quite different from Korea, Japan lies on a similar latitude yet enjoys a milder climate. Drawing from your experience in Japan, is there any special approach or secret to ensuring the continuous maintenance and upkeep of green spaces?

Okumori Kiyoshi(Nikken Sekkei) My recent observations suggest that the restoration of natural environments within developed cities begins with the establishment of shared spaces and their integration with the surrounding areas. For example, Tokyo Midtown is advancing not just by adding greenery but also by fostering connections with adjacent communal areas. I believe that these efforts to link smaller units can significantly contribute to the larger goal of restoring urban natural environments.

For practical implementation, it is crucial for the public and private sectors to collaborate and establish overarching guidelines that facilitate these connections. In my view, the collaboration between public and communal spaces is a vital component in restoring the natural environment of a mature city while truly enriching its public spaces.

Jeroen Dirckx(KCAP) There are numerous noteworthy examples in Seoul as well. The restoration of Cheonggyecheon is a great example, as it exemplifies the effective expansion of public spaces. Efforts to reduce urban traffic and expand green spaces demonstrate a commitment to enhancing public life. Naturally, balancing car reduction with the expansion of public transport is crucial. Additionally, I believe Seoul is embracing innovative approaches in this field.

The Jurong Lake district in Singapore serves as a model for layered urban development. In newly developed sectors, buildings are designed to interconnect, creating unified landscapes and green spaces. Typically, a high-rise building might stand isolated, but integrating landscaping between structures allows for broader urban planning. Sewoon Plaza in Seoul, for example, has similarly made strides by revitalizing old buildings and expanding pedestrian access, thus enlarging its public realm. It would be nice if such initiatives are more actively taken.

Byoung-Keun Kang I have a follow-up question for the representative of KCAP. It is my understanding that in HafenCity there's a notable integration of public and private spaces, with pedestrian networks like skywalks intricately interconnected. One of the greatest challenges is blending public and private spaces seamlessly, which can be a very difficult task. However, HafenCity appears to have accomplished this successfully, utilizing both underground and aerial spaces. Could you elaborate more on how this was achieved?

Jeroen Dirckx(KCAP) HafenCity has set up a public development company, that while publicly owned, operates along the lines of a private company. The public development plans clearly delineate the responsibilities and plans of public and private entities. Public financing supports the public development company, with profits reinvested into maintaining and developing public spaces, which remain under public ownership and management. However, the issue arises with public spaces that become privatized within specific blocks, such as underground parking area s where ownership complexities emerge. In these instances, while private entities manage the spaces in compliance with urban regulations, public accessibility must be maintained, and the space's usage strictly regulated. Consequently, these scenarios necessitate detailed planning for accessing internal building gardens, requiring close collaboration between public agencies and private developers to ensure alignment of goals. Thus, these efforts are not seen as isolated tasks but rather as collaborative efforts aimed at integrating various components.

Byoung-Keun Kang That's a fascinating point. Ownership remains with the private entity, and the boundaries of ownership are maintained. Yet, you've managed to enable coexistence by breaking down boundaries of usage. Regarding Ken Sungjin Min's project, it appears to have been initiated by a private proposal but was conducted in collaboration with the public sector. Could you discuss how the public sector can provide more support in design to allow public spaces extend into private domains? And if there were any disappointments or challenges faced during the project, please share those as well.

Ken Sungjin Min(SKM Architects) As you mentioned, the manner in which the public and private sectors collaborate is the crucial issue. While the public sector

구성하였습니다. 고층 건물을 하나 짓게 되면 이것이 하나의 고립된 건물로서만 남게 되는 경우가 많은데, 건물 간에 조경을 복합적으로 함께 계획한다면 더 넓은 차원의 계획이 가능합니다. 서울의 세운상가 같은 경우에도 이미 있던 오래된 건물을 재조정하고 시민들의 보행로를 확보하여 공공공간을 더 늘리는 노력을 기울이기도 했죠. 이런 조치들이 더 활발하게 이루어지면 좋을 것 같습니다.

강병근 하벤 시에서는 공공공간과 사적 공간의 경계를 허물어서 스카이 워크라든지 많은 보행 네트워크가 치밀하게 연결되어 있지 않습니까? 제일 극복하기 어려운 것이 어떻게 하면 공공과 사적 공간이 경계를 허물어서 공정 가능하게 만드느냐, 이게 참 어려운데 하벤 시티는 성공적으로 해냈죠. 지하공간으로, 때로는 공중공간으로, 이걸 조금 더 자세히 설명해주실 수 있을까요?

여룬 디르크스(KCAP) 하벤 시의 경우 공공개발 회사를 조직해서 공공 소유이지만 민간 기업으로 운영하고 있습니다. 공공개발 계획에서 공공의 계획과 민간의 계획을 명확하게 구분 지었고, 공공개발 회사에 공공의 자금을 제공하고, 그 수입은 공공공간의 자금으로 다시 제공하고, 공간은 공공의 소유 및 관리에 들어가게 됩니다. 하지만 특정 블록 내에서 사유화된 공공공간은 통합되기도 하는데, 예를 들면 주차장 건물 지하의 경우, 소유권이 복잡해지죠. 따라서 이 경우에는, 도시 규정에 따라 공간은 민간으로 관리하지만, 공공이 접근할 수 있어야 하며, 형태에 대해 강하게 규정합니다. 그래서 건물 속 정원의 접근 방법에 대한 계획이 포함되어 있으며, 이러한 아이디어를 일치시키기 위해 공공기관과 민간 개발자 사이의 긴밀한 협력이 필요합니다. 그래서 이 모든 일들은 각각 일을 행하기 보다는 이를 연결시키기 위한 협력의 일들로 구축하고 있습니다.

강병근 굉장히 흥미로운 말씀인데 소유는 민간이 그대로 가지고 있고, 소유의 경계는 그대로 두지만 이용의 경계를 허물어서 이용할 수 있도록, 서로 공존가능하게 만들었다는 것으로 이해가 됩니다. 민성진 대표님의 경우, 사실 민간의 제안으로 공공과 함께 진행한 사례라 보여지는데요. 프로젝트를 진행하시면서 디자인에

있어 공공이 어떤 점을 더 적극적으로 지원한다고 하면 공공공간이 민간 영역으로 확대될 수 있을지, 진행하면서 느꼈던 아쉬운 점이 있으면 이야기해주세요.

민성진(SKM Architects) 말씀하신 것처럼 공공과 민간이 어떻게 협력하느냐가 중요한 이슈인 것 같아요. 공공이 중간에 개입은 하지만 대부분의 개발은 민간이 훨씬 많이 하고 있죠. 오시리아 관광단지 같은 경우도 공공에서 땅을 매각해서 그 금액으로 기본 구조와 시설들을 만들어주고 그 땅들을 민간 기업에 매각해서 이케아, 코스트코가 입점하게 된 거죠. 지역에 전체적인 활성화를 성공적으로 만들기 위해 공공이 제공해주는 것들은 명확했던 것 같아요. 기본 구조 및 시설물의 범위, 상수도, 주차구역, 이런 기본적인 구조이죠.

서울 같은 경우 개발되지 않은 지역을 개발하는 것이 아니라 재개발하는 것이기 때문에 훨씬 더 복잡할 것 같아요. 라이프스타일의 변화, 기술의 발전과 동시에, 코로나로 집에서 일하는 시간도 훨씬 늘어나고, 이런 변화를 공공에서 전부 해결할 수는 없죠. 어떻게 민간과 협력해서 혜택 또는 불이익을 줄 것인지, 서로 간에 신뢰가 중요한 것 같아요. 공공이 먼저 제안해야 민간이 참여한다, 이런 팽팽한 기싸움보다는 양쪽에서 같이, 서로가 이해하는 게 중요한 것 같아요. 저도 한편으로는 입장과 관계에 대해 이해하게 된 계기가 되었어요.

강병근 신뢰에 있어서 공공이 인센티브를 제공하고, 신뢰를 갖기 위해 제도도 촘촘히 하며 노력하고 있죠. 하지만 신뢰 유지가 되지 않는 이유가 인센티브를 줘서 공공영역을 확장했지만 유지 관리에서 비용이 들면서 어느 순간 출입금지, 통행금지, 이용금지처럼 되어버리기 쉬운 것 같아요. 일본에서는 선례가 많을 것 같은데 조언의 말씀 부탁드립니다.

다나카 와타루(니켄세케이) 신뢰 단계가 저 역시 굉장히 중요하다고 생각합니다. 말씀하신 것처럼 사용자의 입장에서는 민간의 영역이든, 공공의 영역이든 상관이 없습니다. 되도록이면 유효하게 활용하고 싶어하는 것이 포인트이죠. 물리적으로 접해있기 때문에 기준을 정할 필요가 있습니다. 개발하기 위해서 정부는 인센티브를

does intervene, the bulk of development is significantly undertaken by the private sector. For instance, in the OSIRIA Tourist Complex, the public sector initially sold the land, using the proceeds to construct basic infrastructure and facilities. This land was then sold to private entities, leading to the establishment of stores like IKEA and Costco. It appears that the contributions made by the public sector towards the overall revitalization of the area were well-defined, encompassing essential infrastructure like water supply and parking areas, as well as the scope of buildings and facilities.

Indeed, in a city like Seoul, the challenge lies not in developing untouched areas but in redeveloping existing spaces, which can be significantly more complex. Changes in lifestyle, advancements in technological, and the increase in working from home due to the pandemic underscore that the public sector cannot address all these shifts alone. The key lies in how to distribute benefits or mitigate disadvantages. It's essential for there to be mutual understanding and cooperation rather than a standoff where the public sector must initiate proposals for the private sector to engage. I've also come to understand the nuances of positions and relationships through this process.

Byoung-Keun Kang In terms of establishing trust, the public sector has been making efforts by providing incentives and reinforcing regulatory frameworks. However, the maintenance of trust often fails because, even though public areas are initially expanded with these incentives, they can easily become restricted or entirely off-limits due to eh burdens of maintenance costs. It seems there are many precedents in Japan regarding this issue. I would appreciate any advice or insights you could share.

Tanaka Wataru(Nikken Sekkei) I also believe trust is exceedingly important. As mentioned, from the perspective of the users, it's irrelevant whether the area is privately or publicly owned; the key interest lies in its effective utilization. There needs to be set standards due to the physical proximity of these spaces. In the development process, the government offers incentives, and in response, the private sector is expected to contribute to the public realm in some form. It's essential to conduct meetings to discuss these issues, document agreed-upon terms, and establish efficient operational rules. Without advancing these processes step by step, unforeseen variables are likely to arise once the actual construction begins.

It is critical to predict various potential scenarios in the management and operation stages, ensuring that all stakeholders adhere strictly to the rules. Merely conducting meetings, issuing permits, and initiating projects without due diligence is a recipe for failure, with a high likelihood of unsuccessful outcomes. There can be instances where the interests of the public and private sectors align. In Japan, for example, we sometimes employ a system where agreements reached in meetings undergo an approval process by a third party. I consider the step-by-step progression through these phases to be essential.

Byoung-Keun Kang Thank you for providing such an insightful example. It seems highly feasible to me because you offered an idea that allows for the simultaneous operation of a profitable business alongside the sustained maintenance and management of public spaces. Additionally, if there are any insider strategies, particularly regarding how expenses are offset by revenues generated from commercial or other development properties in conjunction with public spaces, such as those at Shibuya Station, please feel free to disclose them.

"For practical implementation, it is crucial for the public and private sectors to collaborate and establish overarching guidelines that facilitate these connections. In my view, the collaboration between public and communal spaces is a vital component in restoring the natural environment of a mature city while truly enriching its public spaces."

Tanaka Wataru(Nikken Sekkei) Miyashita Park represents a rather unique situation. While parks are fundamentally spaces for residents and the local community, Miyashita Park is surrounded by many commercial facilities. This sets it different from typical residential area parks, resulting in a consensus at the community level. If the best options are considered, taking into account the local context and the park's surroundings, it could lead to a universal agreement.

Experiencing and interacting with the environment at the ground level is crucial, but in constrained spaces, the construction of bridges or similar structures often becomes inevitable. These structures then then transform into new ground surfaces themselves. It is

OPENING PROGRAMS

지급하고, 인센티브에 대해서 민간은 공공에 대해서 어떠한 형태로든 공헌을 하게 되죠. 이런 사항들을 논의할 수 있는 회의를 진행하고, 이를 통해 합의된 내용을 문서 형태로 남기거나 효율적으로 시행할 수 있는 규칙을 정하는 것입니다. 이러한 일을 단계별로 추진하지 않으면 실제 공사가 시작되면 현장에서 생각지 못한 변수가 발생하게 됩니다.

여러가지 변수를 어느 정도는 내다보는 운영, 관리들을 하면서 각각의 이해관계자들이 확실히 제대로 규칙을 지켜가는 것이 중요하다고 생각합니다. 회의만 하고, 허가를 내리고, 이것으로 시작하자고 하면 결과적으로 성공할 리 없고 나중에 실패할 확률이 높습니다. 공공과 민간의 이해가 일치하는 경우도 있을 수 있습니다. 일본의 경우에는 회의에서 합의된 사항을 제3자에 의한 승인 절차를 따르거나 하는 시스템으로 운영하기도 합니다. 이런 식으로 하나씩 단계를 밟아 나가는 과정이 중요하다 생각합니다.

강병근 좋은 사례를 통한 아이디어를 주셨습니다. 공공공간을 지속적으로 유지, 관리할 수 있는 수익 사업을 동시에 같이 운영할 수 있는 아이디어를 주셔서 실현가능성이 높겠다는 생각이 듭니다. 또, 하나가 시부야 역에서 공공공간과 동시에 상업용지나 다른 개발용지를 확보한 수익으로 비용을 충당하는 이런 숨겨놓은 노하우가 있다면 공개해주시죠.

다나카 와타루(니켄세케이) 미야시타 공원은 사실 상당히 특수한 경우입니다. 공원은 기본적으로 지역주민들을 위한 공간이지만, 미야시타 공원의 경우 주변에 상업시설이 많이 갖춰져 있습니다. 일반 주택에 있는 공원과는 차별점이 있어서, 시민 차원의 합의가 이루어졌습니다. 주변과의 맥락을 포함한 상황에서 최선의 선택지를 고려한다면, 모두가 합의된 내용으로 이끌어갈 수 있을 것입니다.

지하를 개발하기 보다는 땅 위를 걸으면서 체험하면서 경험되는 것들이 중요한데, 아무래도 좁은 공간에서 브리지, 즉 다리를 만들 수 밖에 없고, 이러한 구조물은 그 자체로 새로운 지면이 됩니다. 지면으로서 제대로 역할을 할 수 있도록 계획하는 것이 중요한데,

허드슨 야드에서도 철도의 열을 줄여서 건설했는데 이처럼 제대로 역할을 할 수 있어야 합니다. 단순한 브리지가 아니라 확실한 기능을 할 수 있는 인공 지반으로서 역할을 해야 합니다. 새로운 지면으로 지하, 공중도로는 앞으로 인간과 자연에게 기여할 수 있는 바가 크다 생각합니다. 이러한 지면에 대한 역할과 계획이 중요한 시점이라 생각합니다.

강병근 이야기하신 것처럼 저희가 지금 미래 도시에는 최소한 다섯 가지는 해결되어야 하지 않느냐, 에너지, 쓰레기, 오염된 공기, 물, 탄소 이 문제는 어떤 식으로든, 제로라고 하는데 도전을 해야하지 않냐는 것을 목표로 두고 있습니다.

땅이라는 것 자체를 에너지원으로서, 유기적으로 도시와 결합될 수 있도록 하자는 제안으로 이해했습니다. 건물도 그래야 하지 않느냐는 것이 제 생각이거든요. 아무래도 KPF가 고층 건물에 대한 경험이 많으시니까, 이런 고층화된 건물에서 우리가 어떻게 파이브 제로에 도전하고 실현할 수 있을지에 대해 의견 주신다면요?

제임스 본 클렘프러(KPF) 제가 이야기하고 싶은 것은 최대한 밀도를 높이자는 것은 아닙니다. 밀도화, 밀집화하기 위해서 계획을 잘 세워야하고, 타겟팅된 밀도화를 추구해야 합니다. 효율적으로 땅을 활용하기 위해서 밀도와 밀집화는 하나의 방법일 뿐이고, 밀도화를 언제나 적용할 수 있다는 것은 아닙니다. 밀도가 높은 곳과 그렇지 않은 곳 사이를 어떻게 연결할 것인가 하는 문제도 함께 생각해봐야 합니다.

질문 주신 것들 중에 일부는 도시계획과 건축가들이 함께 작업해야 하는 문제라고 생각합니다. 런던이나 보스턴의 사례를 보면, 건축가와 도시계획가가 협업하여, 건물을 짓고, 주변 경관과 잘 어우러지게 계획하고 있습니다. 그래서 이런 도시계획과 건축이 함께 논의하는 것이 필요하다고 생각합니다.

> "여러가지 변수를 어느 정도는 내다보는 운영, 관리들을 하면서 각각의 이해관계자들이 확실히 제대로 규칙을 지켜가는 것이 중요하다고 생각합니다."

vital that these are planned to function effectively as ground surfaces, similar to how Hudson Yards was developed by reducing the number of railway tracks to enhance its structure. These aren't merely bridges; they should serve as practical artificial grounds with clear functions. I believe that these new ground surfaces, whether under or above ground, hold significant potential to benefit both humans and the nature in the future. Now is a critical time to define their roles and plan strategically for them.

Byoung-Keun Kang As you mentioned, there are at least five critical issues that future cities need to address: energy, waste, air pollution, water pollution, and carbon emissions. We are aiming to challenge ourselves to achieve "net zero" in all these areas.

I understand this as suggesting that we treat the land as a source of energy, integrating it organically with the city. I believe this principle should apply to buildings as well. Given that KPF has extensive experience with skyscrapers, could you share your insights on how high-rise buildings can address and fulfill the "five zeros" goal?

James von Klemperer(KPF) My main point is not to simply maximize density. Instead, we need to carefully plan and aim for strategic densification. Utilizing land efficiently through density and intensification is just one strategy, and it's not a universal solution applicable to all situations. It's important to consider how areas of varying densities will be interconnected.

Many of the issues you've raised require collaboration between urban planners and architects. As seen in cities like London or Boston, architects and urban planners collaborate to ensure that new buildings integrate seamlessly with the existing landscape. Therefore, I believe it is crucial for urban planning and architecture to be discussed and developed together.

We didn't focus extensively on transportation during today's discussions, yet considering the costs associated with implementing new public transit systems in major cities, we recognize that while the initial investment may be significant, such infrastructure is indispensable. The extension of subway lines to Hudson Yards for instance, incurred substantial costs but was undeniably essential. Despite the hefty expenditure, I believe it is appropriate to undertake these efforts when possible. As density increases, enhancing convenience for residents, there's an inevitable shift in work and life patterns, leading to a great reliance on public transportation. I am convinced that the quicker we can integrate advanced transit solutions into cities like New York, Paris, London, and Seoul, the more versatile their usage will become, allowing for more appropriate advancements in the future.

Byoung-Keun Kang We have already outlined our approach for planning a future city within a vacant area four times larger than Hudson Yards, located at a point where multiple public transportation networks, particularly orbital routes connect. We plan to seek advice from global designers on this matter. I am curious to hear from the designers here today: there are diverging opinions on whether it is better to seek your insights after public planning and conceptualizations are completes, or to initiate discussions with developers and designers allowing them to shape the city freely and creatively from the beginning. Therefore, I would like each of you, as designers, to share your recommendations or even your ideal visions on this particular topic.

Okumori Kiyoshi(Nikken Sekkei) Earlier, we brushed over the importance of collaboration. The key issue in starting a project lies in determining how to establish an overarching framework. In the development of a major urban area and its focal points, discussions invariably arise concerning aspects like design, architecture, landscape, inter-disciplinary collaboration, and the formation of public-private partnerships.

We have been involved in the Shibuya project for around 20 years. Creativity is stifled when the public sector dictates everything. Conversely, if the administration is inactive, the private sector will produce disjoined results. It seems that your question hints at this dynamic, but I believe the future of urban planning hinges on the ability of the public and private sectors to collaborate rather than confront each other. The solution I propose, is creating a platform. This is not about merely executing what the government decides, or the private sector pushing for approval of their initiatives. Instead, it involves establishing a collaborative platform where all parties can bring their ideas to a common table. I believe this approach is not only feasible but also necessary in physical spaces.

The concept applies equally to the hub city we've just discussed. The public spaces we are referring to extend beyond the traditional, narrow definition. These are not just shared spaces like roads, but rather public spaces encompassed within private spaces as well. Collectively,

대중교통에 대한 이야기가 오늘 중점적으로 다뤄지진 않았는데요. 대도시에서 이런 새로운 대중교통을 활용하기 위한 비용을 생각해보면, 구축 비용은 매우 크지만 필요한 인프라라고 볼 수 있습니다. 허드슨 야드에 전철을 연결하는 일도 비용이 많이 들었지만, 굉장히 필요한 작업이었습니다. 결코 적은 비용이 아니지만 그 노력을 할 수 있을 때 하는 게 맞지 않나라고 생각합니다. 도시의 과밀화로 시민들의 삶이 더욱 더 편해지면서, 일과 삶에 대한 패턴이 바뀌면 대중교통의 이용이 늘 수밖에 없을 것입니다. 이러한 스마트한 교통의 활용이 뉴욕, 파리, 런던, 서울에 빨리 도입할수록 더 다양하게 활용될 수 있고, 미래에도 더 적합하게 발전될 수 있을 것이라 생각합니다.

강병근 이미 대중교통, 특히 궤도를 통한 네트워크 여러 개가 교차되는 지점에 허드슨 야드에 4배 정도의 규모가 되는 빈 공간에다가 미래도시를 어떻게 계획할 것인지 방향을 발표하고 전 세계 디자이너들에게 자문을 구하려는 계획을 가지고 있습니다. 이 경우에 디자이너들에게 묻고 싶은 것이 공공이 계획과 기획까지 마친 후에 디자이너들에게 지혜를 구하는 것이 맞을지 아니면 개발자들이나 디자이너들이 직접 창의적이고 자유롭게 도시를 만들어가는 것부터 논의를 시작하는 것이 옳은가 하는 것에 대한 많은 서로 다른 의견이 있습니다. 그래서 디자이너로서 거기에 대해서 희망사항이라도 좋으니 어떻게 하는 것이 좋겠다라는 제안을 한마디씩 다 부탁드립니다.

오쿠모리 기요요시 (니켄세케이) 협업에 대해 말씀해 주셨는데요. 프로젝트를 고려하는 데 있어서 커다란 골격을 어떻게 세워나갈 것인지가 중요하죠. 디자인, 건축, 조경, 각각의 협업 그리고 공공과 민간의 파트너쉽을 어떤 방식으로 구축할지, 모든 요소가 커다란 도시와 거점 조성에서는 항상 등장합니다.
　저 역시 시부야 프로젝트에 20년 정도 관여를 했습니다. 공공이 모든 것을 결정한 상태에서는 창의적인 것이 나올 수 없습니다. 또 한 편으로 행정이 아무것도 하지 않는다면 민간은 각각의 것을 만들게 되겠죠. 아마 그런 의도로 질문을 주신 것 같은데 저희는 공공과

민간이 대립하는 것이 아니라 어떠한 방식으로 협업할 수 있을지가 앞으로 도시 조성에 굉장히 중요한 요소가 될 수 있을 것이라 생각합니다. 필요한 것은 플랫폼을 만드는 것이라 생각합니다. 단순하게 행정이 결정한 것을 전달하고 민간이 실시하는 것, 반대로 민간이 하고 싶은 것을 제안해서 행정이 승인해주면 실행한다는 것이 아니라 각각 생각하고 있는 것을 공동의 테이블 상에 놓고 플랫폼을 만드는 것입니다. 이것은 실제 공간에서도 가능하다 생각합니다.
　조금 전에 설명한 허브 시트도 마찬가지일 것입니다. 저희가 말하는 공공공간은 지금까지 말한 좁은 의미의 공공공간이 아닙니다. 도로와 같은 공용 공간이 아니라 민간 공간 안에 포함된 공공공간입니다. 아마도 전부 포함하면 7-80% 정도가 될 텐데, 이 공간들을 하나의 인프라로서 일체적으로 디자인하고, 매니지먼트 플랫폼을 만들어서 공간적으로도 플랫폼을 가시화하고, 건축은 다양하게 디자인을 하고, 각각의 만들어진 구성물이 아니라, 협업으로서 하나의 새로운 플랫폼을 가진 도시를 완성할 수 있을 것 같습니다.
　현재 상해에서 미디어포트의 도시, 여러 개발자들을 하나의 플랫폼 안에서 통일된 공간을 만들어서 그 안에서 각 민간이 개발을 하는 미디어 포트 프로젝트를 진행하고 있는데요. 오늘 여러가지 제안들이 참고하기에 굉장히 좋은 아이디어인 것 같습니다.

강병근 허드슨 야드의 경험을 미루어서, 아쉬운 점을 다시 반복하지 않기 위해서는 우리한테 조언을 주신다면 '여기서부터 출발하는 것이 좋습니다.' 이런 제안이 있을까요?

제임스 본 클렘프러 (KPF) 허드슨 야드는 사실 50% 정도만 이루어졌다고 볼 수 있습니다. 나머지 반은 새로 만들어가야 하는데, 사실 계획한 대로 가고 있지 않습니다. 그래서 이 자체로는 사례를 들기는 어렵지만, 중국의 푸동시를 예로 들 수 있을 것 같습니다. 공모전을 통해 5개의 건축사 사무소가 아이디어를 제시했지만 어떤 아이디어도 충분한 해결책이 되지 못했습니다. 그래서 2.5, 3.0, 이런 식으로 아이디어가 발전해가고 있는데, 최고 전문가들을 모아서 아이디어를 냈지만, 이것이

they could account for about 70%-80% of the area. It seems feasible to design this space holistically as a single piece of infrastructure, create and visualize a spatial management platform, and employ diverse architectural designs. By fostering collaboration rather than constructing isolated components, we could ultimately realize a city unified under a new, collaborative platform.

Currently in Shanghai, there is an ongoing project for a Media Port, where multiple private developers collaborate within a unified space on a single platform. I find all of the proposals and discussions from today to be very insightful and will be beneficial for reference.

Byoung-Keun Kang Reflecting on your experience with Hudson Yards and aiming not to repeat any shortcomings, could you recommend a starting point for us? Like "It would be best to begin here."

James von Klemperer(KPF) Indeed, we can consider Hudson Yards to be only about half done. The other half still requires development, but unfortunately, it is not

progressing as initially planned. Thus, it is challenging to use it directly as a case study. However, Pudong in China can serve as an example. Despite proposals from five architectural firms via a competition, no solution was deemed completely adequate. The ideas have been evolving through iterations like 2.5, 3.0, etc. Although we gathered top experts together to brainstorm, their solutions may not directly apply to Seoul. To identify an ideal project for Seoul, it could be beneficial to start by exploring projects with students from other major cities. King's Cross in London could provide a valuable example. Beginning with an examination of its transformation over the last 40 or 50 years might lead to viable insights.

Jeroen Dirckx(KCAP) Studying a range of designs can spark an abundance of ideas. Once these ideas are shared, they can stimulate diverse public opinions. Hence, I believe it is crucial to remain open to a broad spectrum of opinions and ideas, making them accessible for consideration through competitions. It's necessary to engage in debates over various scenarios, discussing and

OPENING PROGRAMS

> "단순하게 행정이 결정한 것을 전달하고 민간이 실시하는 것, 반대로 민간이 하고 싶은 것을 제안해서 행정이 승인해주면 실행한다는 것이 아니라 각각 생각하고 있는 것을 공동의 테이블 위에 놓고 플랫폼을 만드는 것입니다. 이것은 실제 공간에서도 가능하다 생각합니다."

서울의 상황에는 딱 맞지 않는 아이디어가 나오지 않을 수 있습니다. 서울에 딱 맞는 프로젝트를 찾기 위해서, 다른 주요 도시들에서 어떤 프로젝트들이 있어 왔는지, 학생들과 연구를 먼저 해보는 방식이 첫 시작으로 더 적합할 수 있습니다. 런던의 킹스 크로스가 좋은 사례가 될 수 있을 것 같은데, 킹스 크로스가 4, 50년 동안 어떻게 변화해왔는지를 살펴보는 것에서부터 시작하면 좋은 해답을 찾을 수 있을 것입니다.

여룬 디르크스(KCAP) 다양한 디자인을 보면 더 많은 아이디어가 나올 수 있습니다. 아이디어들을 열어놓고 보면, 여러 여론이 발생할 수 있습니다. 그래서 공모전을 통해서 더 많은 여론의 의견들을 참고할 수 있도록 열어두는 것이 중요하다 생각합니다. 찬반 토론을 통해서 여러 시나리오가 논의되고, 그것에 대해 토론해나갈 수 있는 것이 필요하고, 그런 과정을 통해서 어떤 공공장소를 원하는지 도출해내서 더 유연하게 미래의 모습을 만들어갈 수 있을 것이라 생각합니다.

하벤 시의 경우 마스터플랜을 위한 공모전은 있었지만 마스터플랜은 고정된 아이디어가 아니라 유연하게 단계별로 변화할 수 있는 아이디어라고 바라봤습니다. 1단계에 큰 틀을 잡아두고, 진행해가면서 구체화해 가고, 필요에 따라서 조정해가는 것이 가능합니다.

하벤 시에서는 공공이 소유하여, 블록을 나눠서 아이디어를 공모했고, 그 지역마다 가장 좋은 아이디어를 낸 곳을 선별했습니다. 그리고 선정된 이후 1년 동안 공공기관과 시민들의 의견들을 반영하여, 지역에 적합한 아이디어인지를 논의하는 기간을 거쳤습니다. 공모전의 아이디어가 채택되고, 상점들을 위한 가이드가

마련되었고, 이런 심화된 과정들을 통해서 프로젝트의 퀄리티를 높이는 방식도 가능하다고 말씀드리고 싶습니다.

강병근 폭 넓은 주민 참여가 훨씬 더 질을 높일 수 있다는 것으로 이해했습니다. 발제자 여러분들의 100년 후에 미래의 서울은 이래야 된다는 희망 메시지 하나씩은 주시고 마무리 하시죠.

민성진(SKM Architects) 큰 프로젝트에서 민간과 공공이 함께 일하다 보니, 말씀하신 플랫폼을 만들어서 모두의 생각을 테이블 위에 올려놓는 과정이 굉장히 중요한 것 같습니다. 공공과 함께 프로젝트를 하다보니 10년 동안 진행되더라고요. 프로젝트를 하고 있는 도중에 전혀 생각하지 못했던 문제들, 변수들도 생겨나고요. 앞으로도 서울이 복잡한 도시라 발전해 나가는데 계획적인 생각들을 적용한다는 것 자체가 굉장히 어려울 것 같아요. 기술이 발전하고, 사람들의 생각이 빠르게 변화하기 때문에 계속해서 수용해가는 것이 한계는 있겠죠. 하지만 유관 부처, 부서들의 생각들을 알고, 계획하고 있는 내용들이 더 많이 알려지고, 공공이 목적을 분명히 해서 계획까지 공공이 하기보다는 마스터플랜이나 그 다음 단계는 디자이너들이 하는게 맞지 않나라는 생각입니다. 하지만 목적과 목표가 자꾸 바뀔 때 어려움을 겪게 되는 것 같아요. 그리고 공공과 민간에서의 가장 큰 차이점은 시간인 것 같아요. 공공은 많은 시간을 갖고 있고, 민간은 여러가지 이자 비용이라던지, 시간에 한계에 부딪히는데 여러가지 과정들이 사실은 토론을 통해서 변화하니까 시간을 견딘다는 것 자체가 우리의 도전적인 과제이지 않나 생각합니다.

여룬 디르크스(KCAP) 한 가지 덧붙이자면, 좋은 도시 요건 중에 하나가 포용성입니다. 실제 시민들이 이용가능한 수준이여야 한다는 것입니다. 주택의 가격 문제처럼, 아무리 좋은 것이여도 너무 비싸면 시민들이 제대로 활용할 수가 없습니다. 그래서 중산층, 하위 소득층에 어떻게 어우러져 살면서 공공장소를 활용할 수 있게 되는가의 문제도 함께 고민해봐야 한다고 생각합니다.

오프닝 프로그램

exploring them in depth. This process can help pinpoint the desired characteristics of public spaces, enabling a more adaptable approach to shaping the future.

HafenCity, for example, held a competition for the master plan. However, the plan was seen not as a set of fixed ideas, but rather as flexible concepts capable of evolving through various stages. Initially, a broad framework is established, which is then refined and concretized as progress is made, with the flexibility to make adjustments as needed.

In HafenCity's redevelopment, the city owned the land, which was divided into blocks for a design competition. The best ideas were chosen for each designated area. Following selection, a year-long period allowed for the reflection on opinions from public agencies and local citizens regarding the regional suitability of the ideas. I want to highlight that enhancing the quality of a project is feasible through such a thorough process, which includes adopting ideas from the competition and developing guidelines specifically for shops and commercial entities.

Byoung-Keun Kang
I understand from the discussion that active community involvement can significantly improve quality. As we conclude, I'd like each of the presenters to share one hopeful vision for what Seoul should look like 100 years from now.

Ken Sungjin Min(SKM Architects) Working on large projects involving both public and private sectors, I find the creation of a platform as mentioned, laying out everyone's ideas, to be crucial. Working on a project with the public sector which lasted for over 10 years, during which unexpected issues and variables emerged. Considering Seoul's complexity, applying systematic planning for its future development seems challenging. The rapid evolution of technology and shifts in public opinion present inherent limitations. However, I believe that it is essential that the insights and plans from relevant ministries and agencies become more widely known. Instead of the public sector overseeing

"This is not about merely executing what the government decides, or the private sector pushing for approval of their initiatives. Instead, it involves establishing a collaborative platform where all parties can bring their ideas to a common table. I believe this approach is not only feasible but also necessary in physical spaces."

all aspects of planning, it may be more appropriate for designers to take charge of the master plan and subsequent phases. Challenges arise when objectives continually change. Furthermore, a significant difference between public and private sectors is their conception of time. The public sector can afford to take its time, whereas the private sector is constrained by various factors, like interest costs and deadlines. The processes of adapting through discussions and withstanding the test of time is perhaps our most significant challenge.

Jeroen Dirckx(KCAP) I would like to add that inclusivity is one of the key elements of a good city. Facilities and amenities should be accessible at a level that actual residents can afford. Like the issue with housing prices, no matter how excellent a facility is, it's of no use if it's too expensive for the citizens to utilize. Therefore, I think it is crucial to also consider how middle and lower-income groups can integrate and make use of public spaces effectively.

James von Klemperer(KPF) I want to emphasize the importance of preserving quality architecture. Over time, buildings can be underutilized or demolished, leading to an increased carbon footprint and place a burden on future generations. This issue is universal across cities around the globe. Yet, we see buildings from the 18th and 19th centuries remain not only beautiful but also functional today. Examples include the historical structures in New York's Soho or London's Kensington, which have been well maintained and continue to serve their purposes even after all this time. Therefore, I advocate for integrating the idea of constructing durable, well-integrated buildings into urban planning and public development policies.

Byoung-Keun Kang As you suggested, if we are to construct a city for the future within the next 100 years, we will need to ensure its sustainability for at least for the subsequent 1,000 years as well.

Okumori Kiyoshi(Nikken Sekkei) When we think of Seoul's future in the next century, it's essential to reflect of the last century. Seoul boasts many magnificent sites. benefiting from its geomantic characteristics, surrounded by mountains and rivers. It is a city built upon the land, but it has rapidly grown into highly dense metropolis, necessitating a revival of its original landscape framed by the Han River and surrounding

OPENING PROGRAMS

제임스 본 클램프러(KPF) 덧붙이고 싶은 것은 좋은 건축물을 사수하자는 것입니다. 시간이 흐를수록 건물을 제대로 활용하지 못하거나, 철거하는 경우가 생깁니다. 이럴 경우 탄소 발자국이 증가되고, 미래 세대에 부담을 줄 수 있습니다. 세계 어느 도시를 가도 마찬가지일 것입니다. 하지만 현재에도 18, 19세기 건물들은 모두 아름답고 계속 활용 가능하기도 하죠. 이러한 건물들, 뉴욕 소호의 건물이나 켄싱턴 지역의 오래된 건물들은 잘 지어진 채로 관리되고, 오랜 세월 계속 활용됩니다. 그래서 도시계획, 공공개발 정책에 있어, 오래 쓸 수 있는 건물을 조화롭게 만들자는 말씀을 드립니다.

강병근 말씀하신 것처럼 목표를 100년 후에 미래도시가 세워지면 최소한 1,000년은 그들이 유지가 되도록 노력해보겠습니다.

오쿠모리 기요요시(니켄세케이) 100년 후에 서울에 대해 생각해볼 때, 100년 전 과거를 떠올려 봐야 합니다. 제가 생각했을 때 서울은 훌륭한 곳이 많습니다. 풍수지리적으로, 산과 강이 있고. 대단히 혜택을 받은 지역입니다. 지면, 땅에 근거할 수 있는 도시인데, 지금 서울의 과제로서 인식되는 점은 굉장히 짧은 기간동안 고밀도로 성장해왔고 그래서 한강, 그리고 산으로 둘러싸인 본래의 풍경을 조금 더 살릴 필요가 있습니다. 요즘은 그 모습을 많이 잃은 것 같습니다. 앞으로의 100년은 플랫폼을 만들어서 민간과 공공이 협의해야 한다는 제안 드렸는데 큰 의미에서 연결해 가면서 좋은 자연경관을 살릴 수 있는 디자인을 만들어가는 것이 100년 후에 서울이 나아갈 방향이라고 생각합니다.

다나카 와타루(니켄세케이) 이어서 말씀드리면, 최근에 도쿄도, 중국 베이징도 홍수로 큰 피해가 있었는데요. 도쿄에 살고 있는 저희 입장에서 보면 서울은 녹지도, 산도 충분한 부러운 환경이라고 생각합니다. 도시의 밀도가 높아지고 있기는 하지만, 녹지, 인프라, 친환경 골조를 새롭게 만들어가야 하고, 없어진 것을 회복시키는 작업도 필요할 것 같아요. 한강 쪽에 있는 녹지를 활용한 다양한 계획을 갖고 계실 텐데요. 이러한 계획들을 잘 연결해서 최대한 토지에 친숙한 방법으로 계획하면 좋겠습니다.

전체적으로 녹지 인프라를 연결해서, 예를 들면 대중교통도 연결하고, 역사적인 관광 명소가 될 수 있는 흐름의 연결성이 중요하다 생각합니다. 새롭게 개발하거나, 재개발을 할 때에도 그러한 관점을 항상 염두해 두시면서 서울의 전체적인 녹지를 매트릭스와 같이 연결해서 회복하고 만들어 나가는 것이 중요하다고 생각합니다.

강병근 좋은 아이디어와 제안들에 감사드립니다. 제가 서울시 자랑을 끝에서 꼭 하고 마쳐야 할 것 같아요. 세계의 천만이 사는 대도시, 우리 서울과 같은 도시는 현재까지는 없고, 앞으로도 어려울 겁니다. 우리 도시 전체 면적의 43.7%가 산이고, 물입니다. 그래서 서울은 자연에서 태어난 도시인데, 현재에 원래의 모습을 상당히 잃어버린 것이, 다른 대도시들은 수백년을 두고 계획되고 성장했는데 우리는 무려 50년 만에, 650년 전에 옛 도심을 내놓고는 팽창해가면서 순간적으로 만들어진 도시이다 보니 계획되지 않았고, 기획은 더더욱 없이 만들어진 도시이기 때문에 우리만의 고유한 문제를 안고 있다는 것도 우리는 잘 알고 있습니다.

그래서 100년이라는 긴 호흡을 갖고 다시 기획하고 계획해서 나머지 도시들에 경쟁력을 우리도 갖게 만들자 하는 데에서 그 첫 스텝을 뛰어넘는 과정이라고 이해해주시면 됩니다. 이 100년이 긴 기간 같지만 뒤돌아보면 무척 짧은 시간입니다. 우리가 100년 후에 다시 돌아보았을 때 아쉬워할 것이 아니라 지금부터 잘만 준비하면 오늘 오신 여러 토론자분들을 통해서 경험과 아이디어들이 서울에 녹아서 우리는 100년 후에 서울을 경험하지 못할지 언정, 여러분이 제안해주신 그 도시의 삶의 질을 눈으로 아닌 가슴으로 향유할 수 있으리라 희망합니다.

"I would like to add that inclusivity is one of the key elements of a good city. Facilities and amenities should be accessible at a level that actual residents can afford."

mountains. It seems the city has significantly lost touch with its original appearance. For the upcoming century, I've proposed establishing a platform for collaboration between the private and public sectors. Moving forward, I believe Seoul should focus on designs that harmonize with the natural landscape while integrating key urban elements, shaping the city's direction for the next 100 years.

Tanaka Wataru(Nikken Sekkei) To continue, recently both Tokyo and Beijing were heavily hit by large floods recently. As a Tokyo resident, Seoul appears to have a very desirable environment, rich in green areas and mountains. Despite a growing urban density, there's a need to develop new green spaces, infrastructure, and eco-friendly frameworks as well as to restore what has been lost. You likely have multiple plans for utilizing the green areas around the Han River. Ideally, these plans should be well-integrated, employing approaches that are harmonious and natural to the landscape.

Integrating the overall green infrastructure, for example, through public transportation is essential. It's critical to ensure connectivity, specially creating flows that could become historic tourist attractions. This perspective should always be considered during new developments or redevelopment. I believe it's important to plan by interlinking Seoul's green areas into a cohesive matrix, thereby restoring and constructing the city's green framework.

Byoung-Keun Kang I'm grateful for your valuable ideas and proposals. If I may, I would like to end with a tribute to Seoul. A city like Seoul, a global metropolis housing ten million residents, is unique and will likely remain unparalleled. Notably, 43.7% of our city's total area comprises of mountains and water, signifying Seoul's natural roots. However, Seoul has significantly drifted from its original appearance. Unlike other major cities that developed over centuries, Seoul expanded rapidly in just 50 years, despite being an old town that dates back 650 years. It evolved without structured planning or strategy, bearing unique challenges that are distinctly its own.

This journey represents a leap beyond the initial steps toward granting Seoul a competitive edge among global cities by re-envisioning and reconstructing it with a century-long perspective in mind. Though a hundred years may seem extensive, looking back, it will appear strikingly brief. If we should start our preparations now, rather than harboring regrets a century later, we aim for a future where the enriched life quality of Seoul, as suggested by your insights today, will resonate not just visible but profoundly within us, even if we are not there to see it.

세션 2
땅의 건축,
도시의 활력을 만들다

토론
조병수(제4회 서울도시건축비엔날레 총감독)
로버트 그린우드(스노헤타)
도미니크 페로(도미니크 페로 건축)
안톤 가르시아 아브릴(앙상블 스튜디오)
조민석(매스스터디스)

조병수 우선 땅에 관련해 제가 보고 느낀 것을 간략하게 말씀드려 보겠습니다. 처음에 발표하신 스노헤타의 오페라 하우스는 제가 직접 가보기도 했는데요. 노르웨이가 스웨덴에 비해서 자연의 영향이 강하게 자리잡았더라고요. 노르웨이 곳곳의 척박한 자연 속에서 강인하게 생존하며 살아온 전통들이 있고, 자연에 대한 DNA가 강하게 남아있다고 느꼈습니다. 미국이었다면 불가능했을 공공안전에 대해 경험들이 인상적이었습니다. '경험적'이란 표현을 해주셨는데, 명료하게 잘 설명을 해주신 것 같습니다. 굉장히 감명 깊게 봤습니다.

두 번째로 발표해 주신 도미니크 페로 건축가의 프로젝트들은 국내에서도 다들 잘 아시듯이 이화여자대학교, 영동대교 프로젝트와 같이 자연의 흐름을 끌어가면서 건축이 낮게 내려가는 형태들이

대표적이죠. 파리 역사 도서관처럼 도형적인 이미지만 알고 있었는데, 바람길에 대한 고려나 파리 올림픽 프로젝트에서 강을 향해 열리는 그런 지속 가능하고 소프트한 부분이 굉장히 새롭고 감명 깊었습니다. 또 서울에 대해 이야기해주신 부분들에서 공감을 많이 했고, 정말 감사드립니다.

세 번째로 앙상블 스튜디오의 안톤 건축가가 발표하셨는데요. 티펫 라이즈(Tippet Rise)가 원초적인 장소의 건축이라고 표현하셨는데, 다른데 놓이면 완성되지 못할 건축이, 그 장소에 놓았을 때 건축이 될 수 있다는 잠재력을 보았습니다. 땅 자체의 물성과 인간의 잃어버린 본능, 동굴 속에서 진화하고 땅과 더불어 살아온 본능들을 일깨우고 확장시키는 느낌을 받았는데요. 재료적인 물성이나 몸을 써서 직접 만드는 프로세스에서도 이러한 느낌을 받았습니다. 제가 느낀 이런 감각들에 대해서 어떻게 생각하시는지, 덧붙이고 싶은 부분들이 있다면 말씀해 주셔도 좋고, 땅에 대해 더 중요하다고 생각하는 것은 무엇인지 여쭤보려 합니다.

네 번째로 말씀해주신 매스스터디스의 조민석 건축가는 컨텍스트에 대한 배려가 정말 사려 깊습니다. 사진으로는 완벽하게 파악이 안되는데, 원불교 원남교당 프로젝트는 주변 골목과의 연결이라든지 배려, 커뮤니티와 대화라는 점에서 인상 깊게 받아들였습니다. 제주도 프로젝트는 재료를 발견해서 디벨롭하는 과정에서 문맥과 땅을 정말 섬세하게 연결시켜 나가는 사려깊은 건축이라고 느꼈습니다.

제가 이렇게 각각의 발표에 대한 생각들을 나누어봤는데요, 발제자분들의 생각과 비슷한지, 네 분에게 여쭤보고 싶습니다. 두 번째로는 네 분이 만약 서울 한강에 새로운 아이디어를 제시한다면 어떻게 하실지, 예를 들어 수면을 덮을지, 산을 연결시켜 내려올지, 재료는 어떻게 할지 등 각각의 아이디어가 담긴 생각들이 궁금합니다. 각자의 한강에 대한 비전이나 자세한 생각들을 자유롭게 이야기해주세요.

로버트 그린우드(스노헤타) 일단 오페라하우스는 스웨덴에서 준공되었습니다. 사실 저희가 진행한 프로젝트는 단순히 오페라 하우스가 아니라서, 한국에도 또 다른 의미를 줄 수 있을 것 같은데요. 한국의 맥락과 한국이

SESSION2
LAND ARCHITECTURE:
CREATING URBAN
ACTIVITY

Discussion

Byoung Soo Cho(Director of The 4th Seoul Biennale of
Architecture and Urbanism)
Robert Greenwood(Snøhetta)
Dominique Perrault(Dominique Perrault Architects)
Antón García-Abril(Ensamble Studio)
Minsuk Cho(Mass Studies)

Byoungsoo Cho We will now commence the final discussion of the forum. Allow me to begin by summarizing what I observed and felt about the land today. I have personally visited the Oslo Opera House by Snøhetta, the first topic presented today. It seemed that Norway, compared to Sweden, exhibited a stronger connection to nature. There I noticed enduring traditions that have weathered through and persevered despite the barren natural environment, showcasing a deep-seated respect for nature within the Norwegian culture. For example, the absence of handrails, a concept unthinkable in the American standards of public safety, stood out to me. In that sense, Mr. Greenwood's choice of the word "empirical" was fitting. All in all, I listened to his presentation with great interest.

As you may be aware, our second speaker, Dominique Perrault, is famous in Korea for his projects with Ewha Womans University and Yeongdong-daero.

These projects are notable for their low-rise designs that seamlessly extend the flow of the natural topography. I was only familiar with diagrammatic structures observed in architecture like the Bibliothèque national de France, so it was inspiring to learn about the soft and sustainable structures considerate of the airflow and the river as seen in the Paris Olympics and Paralympics Project. Also, much of your studies on Seoul really hit home, so I am grateful for your presence here today.

The third speaker was Antón of Ensamble Studio. He described his work at Tippet Rise as architecture emerging autochthonously from the earth. The structures of landscape, which would not function as a complete work of architecture elsewhere, showed the potential to be complete in that particular landscape. While standing on that land, I felt the rawness of the land and the long-lost human instincts—those that first evolved from the caves and are deeply rooted within the land—squirm to life and flower within me. I felt the same way when working and feeling with my hands the physical building materials. I would like to ask everyone what they think about these reflections of mine, whether they have any more to add, and what they think is more important when it comes to the land.

Photos fail to do justice to show how thoughtful Minsuk Cho of Mass Studies, the fourth speaker, is about context. Making connections with the surrounding alleyways in the Won Buddhism Wonnam Temple demonstrated his mindfulness. The process of discovering and developing materials for the project in Jejudo also proved that he is a meticulous architect who deftly interweaves the context with the land.

I have just summarized the insights I gained from each presentation. Firstly, I would like to ask the four speakers if they resonate with my observations. Secondly, I am eager to hear your perspectives on the Han River project—how you would go about it and with what materials, whether you would cover the surface of the river or design a pathway streaming down from the mountains. Please feel free to share your ideas or detailed thoughts concerning the project.

Robert Greenwood(Snøhetta) First of all, the opera house was completed in Sweden. Since it is more than just an opera house, I believed it would take on a new meaning in Korea. Recognizing the landscape and the cultural context unique to Korea is very important—and this understanding is built into the DNA of the Korean people. Given that every city has its own conditions and complexities, there is a need to grasp each of these

갖고 있는 랜드스케이프를 자연스럽게 이해하는 것은 굉장히 중요하고, 이러한 이해는 한국인들의 DNA에 내재되어 있다고 생각합니다. 장소마다, 도시마다 맥락이 다르고 변주를 일으키기 때문에 이런 부분들을 잘 이해할 필요가 있다고 생각합니다. 어떻게 보면 동일한 땅, 랜드스케이프는 존재하지 않으며 항상 다양성을 지닙니다.

한강에 대해서 말씀을 드리자면, 도시를 개발할 때 '어떻게 산이나 강과 연계해서 개발할 것인가.' 이것이 굉장히 중요하죠. 한강은 서울의 훌륭한 자산이라고 생각하며, 실제로 굉장히 매력적인 장소로 거듭날 수 있다고 생각합니다. 저희는 프로젝트를 진행할 때 보통 큰 강보다는 작은 강에 집중을 많이 하게 됩니다. 예를 들어 한강 같은 경우는 한강에서 뻗어나오는 지류들이 있죠. 도시 한복판을 가로지르는 청계천도 어떻게 보면 한강의 일부라고 할 수 있습니다. 그런데 이러한 지류들이 많이 무시되고 있습니다. 지류의 자연적인 흐름을 무시한 채 도로를 내고 인프라를 개편하는 등 무분별한

개발들이 있어왔고, 새로운 도시의 풍경 속에서 지류가 콘크리트에 묻혀버렸습니다. 지금 콘크리트 밑을 파보면 암벽 아래 한강에서 뻗어나오는 지류들이 여전히 있을 수도 있습니다. 한때는 도시를 구축할 때 자연에 기반해서 구축했습니다. 즉, 풍수지리상 강이 어디 있는지, 산이 어디 있는지 등을 염두에 두고 도시를 개발했었는데, 이런 것들을 많이 잃어버렸었다는 것이죠. 그렇기 때문에 이런 전통들을 기억해야 합니다. 녹지를 더 많이 만들고 강과 산을 연결시켜서 도시를 구축할 때, 새로운 도시구조가 만들어지고 도시를 완전히 새로운 모습으로 재탄생시킬 수 있을 것이라 생각합니다. 이것이 또 우리의 꿈이기도 하죠.

조병수 네. 그래서 한강 자체도 많은 잠재력을 갖고 있지만, 그 지류를 다듬어 나가면서 그 지역마다의 특성을 섬세하게 살릴 때 좋은 도시를 만들어 나갈 수 있지 않을까 하는 말씀을 해주셨습니다. 그리고 땅에 대한 질문에 대해서는 지역에 따라 달라지는 것이기 때문에

오프닝 프로그램

"By incorporating more green spaces and integrating the mountains and rivers into urban development, they will be able to create new urban structures and reimagine the cityscape in a totally different way. This vision resonates as a collective aspiration for all of us."

aspects. Essentially, there is no such thing as a single land or a single landscape, as no landscape is ever the same.

Going back to the Han River project, the pivotal issue on urban development involves conceptualizing a design that integrates the mountains and rivers. In my opinion, the Han River is Seoul's wonderful asset, holding potential to transform into a remarkable attraction. Whenever we work on a project, we tend to gravitate towards smaller rivers rather than larger ones. The Han River has tributaries branching out from its course. For instance, Cheonggyecheon cuts through the heart of the city and can be considered as an extension of the Han River. Yet many of these tributaries have been neglected. Numerous reckless developments, such as building roads and reforming infrastructure, have failed to take account of the natural river flows and rather buried them underneath the concrete of the new cityscape. If you dig under the concrete right now, you will still be able to see these water streams stretching out from the Han River. Way back in history, when the capital city was first established, it was built in harmony with the natural environment guided by the principles of fengshui. But these traditions have been forsaken, which is more reason for preserving them. By incorporating more green spaces and integrating the mountains and rivers into urban development, they will be able to create new urban structures and reimagine the cityscape in a totally different way. This vision resonates as a collective aspiration for all of us.

Byoungsoo Cho Yes, I agree. While the Han River itself has a lot of potential, it is also possible to work on its tributaries and create a city where the characteristics of each region are meticulously brought forth. Since the region changes depending on one's perspective of the land, context becomes a significant factor.

Dominique Perrault(Dominique Perrault Architecture)
I gave some thoughts on a shared trait among today's four speakers. As architects, we may have different philosophies and approaches to architecture. But I believe we all stand on a common ground; I would

actually say most architects do. And that is called "revelation." For example, the way Snøhetta took advantage of the opera house to create a public space is an act of revelation. They prioritized the public space over the opera house itself. However, is it not, first and foremost, an opera house rather than a public space? It is a type of space that did not exist in the past.

In the case of Antón at Ensamble Studio, revelation was achieved via land. I think it was a brilliant work. It appeared to me as if the land provided the concrete and revealed to us the architecture. Revelation lies at both the heart and the beginning of everything. Mr. Minsuk Cho's presentation has also unfolded a very sophisticated vision of Seoul.

All architects are united by this act of revelation not because we belong to a single guild or an organization, but because we all harbor the capacity for it. I firmly believe in creating based on currently existing things. It is a concept that intrigues me these days. For instance, I am interested in how we can reveal new aspects of nature—something that can take the form of a tree or even a building. We can further fashion new and different interpretations of nature. This, I think, embodies our role as architects.

To me, the concept of revelation is what allows us to reinterpret history and to understand geography and sociology. The act of creation or revelation is not something figurative but extremely realistic. That is because we are living within that moment and unveiling it for the next generation.

The Han River has been and will continue to be around for hundreds of more years. Architects will continue to work on revealing the river. Seoul is one of the world's major cities, and its soul lies within it.

Byoungsoo Cho Indeed. Your description of "revelation" was enlightening and insightful.

Antón García-Abril(Ensamble Studio) Earlier, you asked about the relationship between architecture and the land and how to contextualize it. As Dominique mentioned, we cannot overlook the fact that we are living in the present. I think the wrong way to integrate with the location is to simply copy the surroundings as you see them. It is more than that. You need to look below the surface—about how deep a connection you want to form between the land and the project. A connection not only with the land in its existing state but also with its essence, that is, the spirit of the land. For example, we wanted to connect the project in Montana with its

OPENING PROGRAMS

컨텍스트가 중요한 부분이라고 말씀해 주셨습니다.

도미니크 페로(도미니크 페로 건축) 저도 오늘 나온 발제자 네 명을 연결시키는 것이 무엇일지 한번 생각해 보았습니다. 건축가로서 서로 다른 건축학적 태도와 양상을 가지고 있지만 저희가 공유하는 공통점이 하나 있다고 생각합니다. 아마 대부분의 건축가들이 공유하고 있는 점이라고도 생각되는데요. 바로 '드러내기'입니다. 예를 들어서 스노헤타가 오페라 하우스를 사용해서 공공공간을 만들어내는 것, 그것이 바로 드러내기입니다. 오페라 자체보다 공공공간에 대해서 더 많이 강조하죠. 하지만 공공공간이기 전에, 바로 오페라하우스이지 않습니까? 과거에는 존재하지 않던 공간이죠.
앙상블 스튜디오의 경우는 땅을 통해서 '드러내기'를 하는 것입니다. 정말 멋진 작업인 것 같습니다. 땅이 콘크리트를 보여주고, 건축을 드러내는 것 같습니다. 이것이 바로 모든 것의 발상이자 시초인 것이죠. 조민석 건축가님이 말씀해주신 것도 결국에는 아주 세련된 서울의 모습을 드러내는 것이라고 생각합니다.
건축가들은 모두 이 드러내기라는 공통점으로 연결되어 있습니다. 우리가 하나의 단체에 소속되어서가 아니라, '드러내기'라는 역량을 공유하기 때문입니다. 여기서 현재 존재하는 것을 바탕으로 새로운 것을 만들어낸다는 점이 중요한 것 같습니다. 제가 관심을 갖는 부분이기도 하고요. 예를 들어 어떻게 하면 우리가 새로운 자연의 모습을 드러낼 수 있을지와 같은 고민입니다. 새로운 자연의 모습은 나무일 수도 있고, 건축물일 수도 있고, 우리가 창조해낸 다른 유형의 자연일 수도 있습니다. 이것이 건축가로서 우리의 역할이라고 생각합니다.
제게 이 '드러내기'라는 개념은 우리로 하여금 역사를 다시 해석하게 해주고, 지리를 이해하게 해주고, 사회학을 이해해주는 것이라고 생각합니다. 우리가 무언가를 창조해내고 드러내는 순간은 추상적이지 않고 굉장히 현실적입니다. 우리가 그 순간을 살아가고 있기 때문입니다. 그리고 다음 세대를 위해 그 순간을 드러내는 것입니다. 한강은 수백 년 동안 존재해 왔고, 앞으로도 존재할 것이며, 건축가들은 계속해서 이 한강을 드러내는 작업을 해나갈 것이라고 생각합니다. 서울은 세계적인 대도시 중 하나이고, 한강은 영혼을 갖고 있다고 생각합니다.

조병수 네. '드러내기'라는 말씀을 통해서 정말 많은 것을 일깨워 주신 것 같습니다. 감명 깊게 들었습니다.

안톤 가르시아-아브릴(앙상블 스튜디오) 건축과 땅의 관계, 그리고 이것을 어떻게 맥락화 할 것인가에 대해서 물어보셨는데요, 앞에서 얘기했다시피 우리는 현재를 살아간다는 사실을 무시할 수 없습니다. 장소를 연계하는 잘못된 방법은 주변에 있는 것들을 둘러보고 다시금 반복하는 것입니다. 그게 아니라, 보다 더 심연의 것들을 볼 필요가 있습니다. 얼마나 깊게 프로젝트를 그 장소와 연결시킬 것인지를 생각해야 합니다. 단순히 시간의 연계 뿐만 아니라 장소의 중심적인 면, 나아가 장소의 정신이 반영될 필요가 있다고 생각합니다. 예를 들어서 몬타나 프로젝트 진행시 초기 지질 시대와 연결 짓고자 했습니다. 대륙의 지각들이 서로 충돌하면서 북미의 대륙이 형성되던 초기 지각변동의 시기를 연결하고자 했고, 몬타나에 살고 있는 사람들이라면 바로 파악할 수 있는 연결 지점이라 생각합니다. 이것 역시 설계의 한 과정입니다. 도미니크 페로 건축가는 모든 파리의 프로젝트들에서 장소의 공백이라는 측면들을 여백으로 연결시키고 있으며, 이러한 공백들은 도시의 정신을 드러내는 역할을 합니다. 저는 이것이 맥락화를 할 수 있는 가장 좋은 방법이자 프로젝트가 장소와 시간에 근거를 두는 가장 좋은 방법이라고 생각합니다.
두 번째로, 어떻게 서울의 강을 산과 연결할까 질문해주셨습니다. 사실 그 둘은 이미 연결되어 있습니다. 도시가 이 연결을 끊고, 재구조화하고, 숨기고, 눌러 내리고자 한 것이지요. 하지만 자연은 결국 다시 회복될 것입니다. 건축가가 지형을 빚어낼 수 있다는 믿음은 오래된 사고방식입니다. 1세기 전의 사고방식이죠. 지금 새로운 신예 건축가들은 우리가 하는 모든 작업들이 조화를 이루어야 한다는 생각을 갖고 있어야 합니다. 밸런스가 중요하다는 것입니다. 건축가의 역할은 대지의 지형과 사람의 삶 사이의 평형을 찾는 것입니다. 그런 면에서 봤을 때 건축이 매우 중요한 역할을 한다고 볼 수 있습니다. 이 평형이라고 하는 것은 단순히 환경적인 측면 뿐만 아니라 문화적인 측면도 포함합니다.

primary geological elements. To elaborate, we wanted to create an association with the late Precambrian period during which tectonic plates in the continent collided against each other. We believed that it was a point of connection that the people living in Montana could intuitively grasp. This too is just one part of the design process. In all his projects in Paris, Dominique has fashioned ties to negative spaces through voids. These voids serve as windows into the spirit of the city. I believe this is the best method of contextualization as well as the best means to spatially and temporally grounding a project.

Next, you asked how to forge connections between the rivers and mountains in Seoul. In fact, however, these two are already connected. It is the city that has sought to sever, restructure, conceal, and oppress this connection. But nature will eventually get back on its feet. The notion that architects shape the landscape is an outdated mode of thinking that belongs in the last century. Today, the latest generation of architects believes that everything we do needs to maintain the harmony. In other words, balance is important. The role

of the architect is to achieve equilibrium between the topography of the land and people's lifestyles. From that perspective, the role of architecture is of paramount importance. The nature of this equilibrium is not just environmental but also cultural. Architects work to make intuitive adjustments and recalibrations for the sake of this equilibrium.

To live among nature is an essentially human desire. Today, we have the technology to do so, and through this technology, we can edge nearer toward this aspiration. During the 19th and 20th centuries, the remnants of the architectural environment totally alienated nature and cities from each other. Now, in the 21st century, I believe that harmony between nature and cities is truly possible. In that respect, I believe that we are too preoccupied connecting with a place in the technical sense as opposed to creating an intimate bond. Only by using both technology and art to promote harmony with nature can architecture more closely align with humanity's most primitive desire.

Byoungsoo Cho Thank you. As an admirer of Tippet

자연에 살고 싶어하는 것이 사람의 열망입니다. 오늘날 우리에게는 기술이 있고, 이 기술을 통해서 이 열망에 더 가까이 다가갈 수 있습니다. 19세기, 20세기에는 자연과 도시가 완전히 분리되어 있었습니다. 건축 환경의 잔재들로 인해서 단절이 되었던 것입니다. 21세기에 들어서 드디어 도시와 자연의 조화가 진정으로 가능하다고 생각합니다.

그런 면에서 우리가 장소와 심층적인 연계를 맺으려고 하기보다는 기술적인 부분에만 집착하고 있다 생각합니다. 기술과 예술을 활용해서 자연과의 화합을 추진하게 될 때 건축은 인간의 원초적인 욕망에 가까워질 수 있다 생각합니다.

조병수 좋은 말씀 잘 들었고요, 저는 몬타나에 있는 티펫 라이즈(Tippet Rise)를 좋아해서 자주 가는 편입니다. 거의 매년 여름마다 가는데, 갈 때마다 지형적, 조형적인 면보다도 그 만드는 방식에 대해 생각하게 됩니다. 광활한 데서 만드는 것이 쉽지 않은데, 정말 대단한 작업이라고 생각합니다.

> "단순히 시간의
> 연계 뿐만 아니라
> 장소의 중심적인 면,
> 나아가 장소의
> 정신이 반영될 필요가
> 있다고 생각합니다."

조민석(매스스터디스) 땅을 드러내고 연결한다는 것. 공간 주변 지역들과의 연결과 켜켜이 쌓인 시간. 역사나 여러 다른 문화의 일부를 드러낼 수 있는 가능성. 사람들과의 연계. 여기서 영감을 주는 좋은 말씀들 많이 공감했습니다. 지금의 세상은 점점 인터넷이 연결하는 것 같지만 사실 우리가 믿을 수 있는 것, 그리고 중요한 것은 여러 사람들이 모일 수 있는 공간인 것 같아요. 오늘 작업들에서도 그런 좋은 예시들을 볼 수 있어서 좋았습니다. 저는 여기 서울을 근거로 21년째 일을 하고 있는데, 극단적으로 보면 땅에 대해 두 가지 역할들이 주어지는 것 같습니다. 하나는 백지(tabula rosa) 지면 위에서 새로운 장기판을 만들고, 룰들을 만들고, 기준점을 높이는 일 같습니다. 지구가 제한적이란 것을 깨달으면서도 큰 스케일에서 할 수 있는 에너지들과 기회들이 아직도 남아있는 것 같습니다. 반면에 직소 퍼즐과 같은 지면에서 마지막 피스, 퍼즐 하나가 굉장히

특수한 상황이 주어지기도 합니다. 사실 저는 건축가로서 그 두 가지 모두가 굉장히 즐겁고, 이 두 가지를 왔다 갔다 하면서 다른 시대를 경험하기도 합니다.

더 어려운 것은 이 직소퍼즐 같은 프로젝트가 훨씬 더 어려운 것 같습니다. 오늘 보여드렸던 제주도와 서울의 프로젝트들은 공장을 하나 딱 만들어주거나, 대사관도 7년 전의 현상설계 안의 콘셉트를 그대로 가져간 프로젝트입니다. 저는 이 두 가지가 모두 필요하다는 생각합니다. 도시화되면서 제가 느끼는 것은 서울에 그렇게 좋은 땅들이 남아있지가 않다는 것입니다. 2-30년 전에는 멋진 캔버스들이 있어서 땅 짚고 헤엄치듯이 꿈을 이뤘는데, 지금은 남들이 먹기 싫어서 남아있는 음식과 같이 이상한 자투리 같은 땅에 여러가지 역학들이 얽혀서 답이 안 나올 것 같은 땅들을 다루게 됩니다. 물론 그런 상황을 오히려 기회로 삼고 더 즐겁게 일할 수도 있습니다. 프로젝트를 진행하며 여러 사람들과 많이 대화할 필요가 있다고 생각합니다.

그래서 서울은 어떻게 보느냐에 따라서 땅이 없는 것 같으면서도 어디에나 있는 것 같습니다. 오늘도 그런 여러가지 좋은 예들이 있어서 좋았습니다. 반면 또 기준이 있어야 할 것 같아요. 특수해이자 일반해로서의 기준 선은 우리가 계속해서 높여가야 재밌는 서울, 좋은 도시가 될 수 있지 않을까 생각합니다.

조병수 조민석 선생님이 말씀하신 여러 프로젝트들을 통해서 주변 문맥과 어떻게 연관 짓고 이해하면서 만들어내는가, 마지막 퍼즐을 맞추면서 어떻게 새롭게 탄생하는가 하는 부분들은 도미니크 페로 건축가님이 말씀하신 창의적인 작업과 문맥이 맞는 것 같습니다.

약간의 여운은 남지만 깊이 있는 말씀들을 워낙 많이 해주셔서 소화시키는데 시간이 좀 걸릴 것 같습니다. 누구보다 준비해주시고 먼 곳까지 귀한 시간 내주신 발제자분들에게 감사의 말씀드립니다. 고맙습니다.

Rise in Montana, I drop by the place quite frequently, nearly every summer. And every time I do, I find myself contemplating on the construction process of the venue more than its topographical and formal aspects. It must have been challenging to build something like that in the middle of a vast wilderness. It is truly a spectacular work of architecture.

Minsuk Cho(Mass Studies) The art of the land revealing and connecting. The accumulation of time while in harmony with the surroundings. The possibility of revealing a sliver of history or different cultural elements. Connecting with people. I found myself agreeing with many of the inspiring ideas today. Despite the increasing interconnectivity around the world via the internet, I advocate for the importance of physical spaces where many people can come together in person. Our discussion was informative, providing excellent examples of such spaces. Throughout my twenty-one years of working in Seoul, I have learned that architects, put simply, have two fundamental roles concerning the land. The first is to create a new playing field over a tabula rosa, establish new rules, and elevate standards. Although I am aware that our planet is finite, there is still energy and opportunities left to carry out large-scale projects. Secondly, the land is like a jigsaw puzzle that needs to be pieced together, a puzzle where each tab represents an extremely unique situation. Frankly speaking, I enjoy working with these two roles as an architect. I even go back and forth between them to experience different timelines.

But the more difficult of the two, I believe, is the role where I have to assemble the unique puzzle pieces. On one hand, for the projects in Jejudo and Seoul I presented earlier, I simple built factory buildings. On the other hand, the embassy was drawn directly from a virtual design made seven years ago. I believe we need both types of directions. During the urbanization of Seoul, I felt that there were only slim pickings left of the land in Seoul. About twenty to thirty years ago, I dreamed about having my fill of land spread out before me like creamy canvases. But now, I am left with pieces of land like scraps of food that others refuse to touch—land with so many conflicting conditions that puts me at a loss for how to redefine them. Of course, making the most out of such a challenging situation and turning it

"A connection not only with the land in its existing state but also with its essence, that is, the spirit of the land."

into an opportunity will make the work more enjoyable. While designing a project, having many conversations with a wide range of people is highly necessary.

So, depending on the point of view, Seoul possesses land both nowhere and everywhere. It was great to hear about so many incredible examples today. At the same time, I think we should draw a "limiting line" somewhere. Raising the standard levels, as both general and complementary solutions, will render Seoul a more interesting, fun city to live in.

Byoungsoo Cho Through his projects, Mr. Cho showed us how connections are forged with the surrounding context, illustrating how a deeper understanding of the context strengthens these connections. Especially, his point on placing the last piece of the puzzle for a creation is in line with Mr. Perrault's discussion of his creative endeavors. Overall, everything you brought to the table today was visionary and colorful. It was an honor to hear from such remarkable experts. I think it will take some time to digest the profound words that are lingering in my mind. I would like to thank our speakers for working harder than anyone and carving out valuable time to come this far. Thank you.

세션 3
땅의 개념과 변화

토론

염상훈(게스트시티전 큐레이터)
존 린(홍콩대학교)
리디아 라토이(홍콩대학교)
타마스 베그바르(리젯 부다페스트 프로젝트)
만프레트 퀴네(베를린 상원·주택·건물·도시개발부)
크리스티안 디머(와세다대학교)
게이고 고바야시(와세다대학교)

염상훈 앞선 포럼에서 큰 스케일의 건축이 도시에 미치는 영향을 살펴봤다면, 오늘은 작은 스케일의 건축과 재생 건축이 도시에 가져오는 변화를 확인할 수 있었습니다. 또, 도시를 둘러싸고 있는 사회 문화적 환경에 대해서도 살펴봤습니다. 도시 환경을 조성하는 데에 있어 건축가의 역할이 무엇인지에 대해 얘기해보면 좋을 것 같습니다.

최근 서울이라는 도시는 물리적인 환경 뿐만 아니라 케이팝이라는 문화를 통해서도 성장하고 있습니다. 또, 오늘 포럼에서 여러 차례 언급된 것처럼 현장에서 발생하는 문제들에 어떻게 대응하고 해결해 나가는지도 중요하죠. 도시마다 문화와 사회적 여건이 다르기 때문에 프로젝트의 과정과 결과 역시 모두 달랐을 것 같은데요. 돌아가며 말씀해 주시면 감사하겠습니다.

존 린 『건축가 없는 건축』은 디자인 프로세스에 대한 함의를 담고 있습니다. 디자인은 끊임없이 진화하고 변화합니다. 굉장히 역동적이고, 집합적이기도 하고요. 이 점을 반드시 기억해야 합니다.

오늘 포럼에서 탑다운과 바텀업에 대한 논의가 여러 차례 오갔는데, 결국 중요한 건 협업이라고 생각합니다. 정부가 지원하는 대형 프로젝트가 반드시 탑다운인 것은 아닙니다. 여기에는 시공사, 계약자, 공급자 등 다양한 이해 관계가 얽혀 있어요. 이를 조율하는 것이 바로 건축가의 역할입니다. 기존의 건축 논리만으로는 지금 이 시대에서 벌어지는 사회적 문제를 해결할 수 없습니다. 그래서 많은 바텀업식 접근법들에 주목해야 하는 거고요. 어느 지점에서 협업할 수 있는지를 찾아야 합니다. 기능적이고 개별적인 계획에서 벗어난 종합적인 계획이 필요해요. 그러기 위해선 어렵겠지만 건축주가 예산을 가지고 일을 의뢰하고 건축가는 이에 대응한 설계안을 내놓는, 정형화된 발주-수주 방식에서 벗어나야 하겠죠.

크리스티안 디머 존 린 교수님의 말에 이어서 설명해보겠습니다. 바텀업은 좋고 탑다운은 나쁘다라는 이야기를 하려는 것은 아닙니다. 정도의 차이라는 게 항상 있고 문화적, 제도적 상황에 따라 달라지니까요. 저는 일본에서 시 정부, 디벨로퍼와 도시계획 프로젝트를 여러 차례 해왔는데요. 부처의 고위 관계자 중에 좋은 정책을 추진하고 싶어도 누구와 일을 해야 할지 몰라 어려움을 겪는 분들이 있었습니다. 이런 경우, 시민 사회의 협력이 필요합니다. 즉, 탑다운과 바텀업을 병행하는 것이죠.

독일의 사회학자 마르티나 로우(Martina Löw)가 정립한 '내적 논리(Eigenlogik)'의 개념이 있습니다. 모든 시스템에는 고유한 내재적 논리가 있다는 건데요. 건축가는 이런 내재적 논리의 프로젝트가 어떤 조건에 놓여있는지, 사람들의 니즈는 무엇인지, 탑다운과 바텀업 중 어떤 접근법이 적절한지 등을 고려해야 합니다. 건축은 '작동한다, 작동하지 않는다(work and doesn't work)'의 단순한 원리로 설명할 수 있는 것이 아닙니다. 그것을 둘러싼 맥락을 이해해야 하죠. 모든 곳에는 나름의 논리가 존재합니다. 교토는 교토만의 공공장소를 이용하는 방식이 있을 것이고, 도쿄와 요코하마 역시 그 도시만의 고유한 문화가 형성되어 있습니다. 따라서 우리는 건축가

SESSION3 CHARACTER AND TRANSFORMATION OF GROUND

Discussion

Sang Hoon Youm(Curator of Guest City Exhibition)

John Lin(University of Hong Kong)

Lidia Ratoi(University of Hong Kong)

Tamás Végvári(Liget Budapest Project)

Manfred Kühne(Senate Department for Urban Development, Building and Housing, Berlin)

Christian Dimmer(Waseda University)

Keigo Kobayashi(Waseda University)

Sang Hoon Youm　In the previous forum, we examined the impact of large-scale architecture on cities. Today, we have explored the impact of small-scale and regenerative architecture on urban areas, while also considering the socio-cultural contexts of cities. Now, it's time to discuss the role of architects in shaping the urban landscape. Seoul has recently witnessed growth not only in its physical infrastructure but also through the cultural phenomenon of K-pop. As has been highlighted multiple times throughout this forum, addressing on-site issues that emerge in the actual field of work is essential. The processes and outcomes of architectural projects can vary significantly due to the diverse cultural and social conditions prevalent in different cities. I invite you to share your thoughts and insights around the table.

John Lin　The fundamental idea of "Architecture without Architects" lies in the iterative nature of the design process. A design is not static but evolved constantly, being highly dynamic and integrative. This critical aspect should never be overlooked.

In our discussion today, we engaged in a deep dive into the merits and challenges of top-down versus bottom-up approaches underscoring that negotiation is fundamentally key. Large state-funded projects do not operate solely on a top-down basis; instead, they involve a complex interplay of interests among constructors, contractors, and suppliers. It therefore falls upon the architect to mediate these divergent interests.

Addressing contemporary social issues demands an approach that extends beyond traditional architectural thinking. This brings to light the significance of bottom-up strategies, where identifying potential areas for negotiation is vital for developing a comprehensive plan that moves beyond merely functional and isolated designs.

Despite the inherent challenges, it is imperative to transition away from the standard contract method in which a building owner dictates a budget to which the architect must adhere, crafting a design within financial limitations.

Christian Dimmer　Continuing with Professor Lin's insights, I want to clarify that I don't see bottom-up approaches as inherently good and top-down as inherently bad. The effectiveness of each can vary greatly depending on the cultural and institutional contexts. In my experience working with city governments and developers in Japan, I've observed that high-ranking officials in ministries and agencies often struggle in identifying appropriate collaborators, even when armed with well-intentioned policies. In such instances, partnerships with civil society are not just beneficial but necessary, indicating a blend of both top-down and bottom-up strategies is often required.

Martina Löw, a German sociologist, introduced the concept of "intrinsic logic (Eigenlogik)," which posits that every system operates according to its unique, inherent logic. Architects need to delve deep into this intrinsic logic, which covers an array of factors including project conditions,

> *"Architecture cannot be boiled down to a simple binary of what "works and doesn't work." Instead, a comprehensive understanding of the broader context is essential. Each environment possesses its own logic."*

"건축은 '작동한다, 하지 않는다'의 단순한 원리로 설명할 수 있는 것이 아닙니다. 그것을 둘러싼 맥락을 이해해야 하죠. 모든 곳에는 나름의 논리가 존재합니다."

개인의 이데올로기를 덧씌우는 것이 아니라 도시 환경의 내재적 논리를 존중해야 합니다.

타마스 베그바르 반대로, 저는 완전히 탑다운식의 프로젝트를 진행한 입장인데요. 이 프로젝트를 시작할 때 반대 시위가 정말 많았습니다. 그래서 유수의 커뮤니케이션 전문가를 고용해서 공원을 이용하는 주체인 시민들과 많은 조율 과정을 거쳤어요. 핵심은 커뮤니케이션에 있었습니다. 바텀업과 탑다운을 병행하는 방식으로 문제를 해결했어요.

베그바르 시민들이 자유롭게 의견을 낼 수 있는 회의실을 따로 마련했고요. 또, 언론에도 나무를 벌목하거나 옮기는 민감한 개발 이슈에 대해서도 할 수 있는 한 투명하게 공개하려고 노력했습니다.

만프레트 퀴네 제가 학생이던 시절, 대학도 상황이 좋지 않았고 어떤 기업도 들어오려 하지 않았어요. 하지만 서베를린은 가능성의 도시였습니다. 사회주의 정부가 집권한 동베를린과 반대로 공개적으로 자금을 지원받을 수 있었거든요. 이 자금을 어떻게 사용할지에 대해 논의할 수 있다는 건 굉장히 좋은 일이죠. 정치적 의사 결정권자들에게도 자금의 사용처에 대해 확실히 따질 수 있는 겁니다.

지난 40년간 시민 주체의 도시 개발 과정을 겪으면서 커뮤니케이션과 협업 체계를 구축했습니다. 건축가, 조경 건축가, 문화기획자처럼 다양한 분야의 전문가들과 프로젝트를 진행했어요. 앞선 강연에서 보여드렸던 통계청 복합용도 개발 프로젝트 역시 이런 협업 방식으로 추진되었고요. 그 결과, 베니스 비엔날레에서 골든 라이언 상을 수상했습니다. 이처럼 다방면에서 활동하고 있는 전문가 집단이 모여 도시의 부가가치를 창출하고

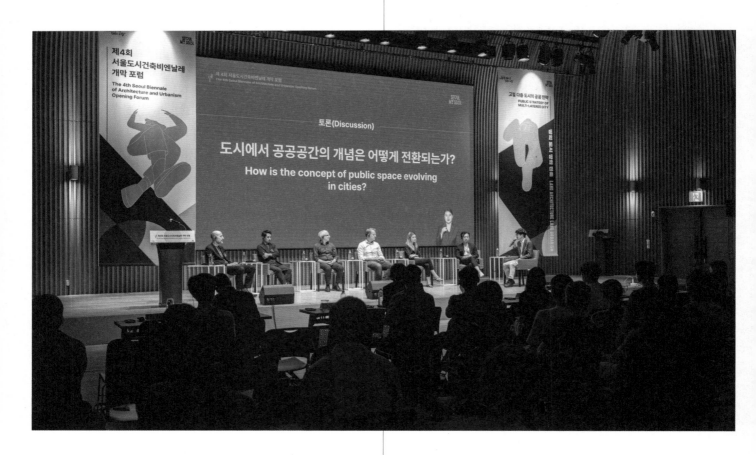

community needs, and the appropriateness of employing top-down and/or bottom-up strategies. Architecture cannot be boiled down to a simple binary of what "works and doesn't work." Instead, we a comprehensive understanding of the broader context is essential. Each environment possesses its own logic. For instance, Kyoto has its unique way of utilizing public space, distinct from the urban cultures of Tokyo and Yokohama. This underscores the necessity to respect the unique intrinsic logic of each urban environment rather than imposing a singular architectural ideology.

Tamás Végvári In contrast, I participated in a top-down project that initially encountered numerous protests. To tackle this issue, we brought in a renowned communication expert and engaged in an extensive coordination process with the community, who were the future visitors of the park we were building. Communication was crucial in this context, and we successfully resolved the conflicts by integrating both bottom-up and top-down approaches.

We organized a meeting space where citizens could openly share their ideas and concerns. Additionally, we prioritized maintaining transparency and openness through media channels, especially on sensitive matters like logging or the relocation of trees.

Manfred Kühne When I was a student, the circumstances at my university were not particularly favorable, and companies were reluctant to engage with us. However, West-Berlin, was a city brimming with opportunities—unlike East-Berlin, which was ruled by a socialist government. In West-Berlin, we had the advantage of accessing public funds, which was indeed a blessing. This access enabled us to engage in discussions on how to use these funds effectively and to urge political decision-makers to provide clarity on the allocation of these funds.

Over the past 40 years, we have developed a system of communication and collaboration that follows a citizen-driven approach to urban renewal. This process has involved experts from various fields, including architects, landscape architects, and cultural planners. An example of this collaborative approach is the multi-purpose development project of the Statistical Office, which I mentioned earlier. This project, executed through such a collaboration, won the prestigious Golden Lion of the Venice Biennale. This demonstrates how professionals from different domains can come together to enhance urban spaces, sometimes

incorporating smart features and experimenting with innovative designs. Ideally, projects should engage local companies or partners, broadening the scope of collaboration. In this sense, I found the project led by Professors John Lin and Lidia Ratoi particularly noteworthy. They successfully combined the traditional culture of local residents with modern technologies, showcasing Berlin's ability to foster creative and innovative projects that celebrates inclusiveness as well as the diversity of different cultures.

John Lin There exists a type of architecture that can be found everywhere, distinct from that which is crafted by well-trained architects. In reality, the majority of structures we encounter daily are not the work of architects. This is true even in Denmark, celebrated for its iconic designs, where only 10% of buildings are architect-designed. Given this, it becomes crucial to consider the impact of each individual building beyond its size. The real importance lies not in the dimensions, the budget, or whether a major company is involved, but rather in the unique value it brings, challenging the conventional logic of "pre-given, pre-conditioned value," as emphasized by Professors Christian Dimmer and Keigo Kobayashi.

> *"The real importance lies not in the dimensions, the budget, or the whether a major company is involved, but rather in the unique value it brings, challenging the conventional logic of "pre-given, pre-conditioned value," as emphasized by Professors Christian Dimmer and Keigo Kobayashi. "*

Lidia Ratoi I view architecture as the most vibrant and dynamic profession one could pursue, similar to ideal of the Renaissance Man, an architect acquires extensive knowledge covering a wide array of areas including human behavior, materials, technologies, and urban planning. It's genuinely rewarding to spark conversations and uncover hidden possibilities in our daily life.

In a world filled with countless buildings, architects are tasked with developing a discerning eye to determine the true necessity of each project. Our duties go beyond merely creating aesthetically pleasing structures. As Professor Lin emphasized, we need to consider the broader impact of our architectural endeavors on society.

있습니다. 스마트한 기능을 더할 수도 있고 획기적인 디자인을 시도하기도 하죠. 하지만 가장 좋은 경우는 프로젝트에 함께할 수 있는 현지 기업이나 파트너를 찾는 거예요. 협업의 범위를 확장하는 거죠. 그래서 지역 주민들의 전통 문화와 현대의 기술을 융합한 존 린 교수님과 리디아 라토이 교수님의 프로젝트가 인상적이었습니다. 베를린에서 창의적이고 혁신적인 프로젝트가 나올 수 있는 건 다양한 문화를 받아들이는 포용력이 바탕이 되기 때문일 겁니다.

존 린 건축은 어디에서나 볼 수 있는 흔한 건축도 있고 잘 훈련받은 건축가가 기획한 건축도 있습니다. 사실, 우리가 일상에서 마주하는 건축의 대부분은 대부분 건축가가 설계하지 않았어요. 디자인의 도시라는 덴마크도 건축가가 설계한 건물은 전체의 10% 정도로 극히 일부입니다. 그래서 규모보다는 각각의 건축이 미치는 영향력을 생각해봐야 합니다. 면적이 얼마나 넓은지, 얼마나 많은 예산이 투입되었는지, 대기업이 참여했는지가 아니라, 크리스티안 디머 교수님과 게이고 고바야시 교수님이 말씀하신 것처럼 기존의 논리에 저항하는 또 다른 가치에 주목해야 해요.

리디아 라토이 건축가는 우리가 누릴 수 있는 가장 사치스러운 직업이 아닐까 싶습니다. 르네상스 시대의 사람처럼 인간, 물질, 기술, 도시에 이르기까지 종합적인 지식을 배울 수 있으니까요. 우리가 살아가며 마주하는 모든 것들에 화두를 던지고 숨겨진 가능성을 찾아내는 일을 한다는 건 정말 행복한 일일 것입니다.
　한편, 우리는 너무 많은 건물로 둘러싸인 세계에 살고 있습니다. 그렇기 때문에 건축가는 이 프로젝트가 꼭 필요한 것인지 판단하는 비판적인 시각을 가져야 해요. 우리의 과업은 단순히 멋지고 아름다운 건축물을 만드는 데에만 있지 않습니다. 존 린 교수님이 말한 것처럼, 건축이 우리 사회에 미칠 영향력에 대해 생각해야 합니다.

염상훈 인구, 인종, 지역 등 급변하는 이 시대에 우리는 건축적으로 어떤 전략을 취해야 하는지에 대해서 모든 패널분들의 답변을 듣고 싶습니다.

크리스티안 디머 우리는 많은 문제에 직면하고 있습니다. 기후변화도 있고요. 많은 국가에서 민주주의에 위기가 찾아왔어요. 시민들은 자신의 의견이 정책에 반영되지 않는다고 느끼죠. 그래서 사회 자본과 연결망이 잘 구축된 창의적이고 자립적인 사회를 만드는 것이 개인적인 목표이기도 합니다. 2011년 일본에서 쓰나미가 발생했는데, 여기에서도 사회연결망이 잘 형성된 조직일수록 사망자가 적다는 통계가 나왔습니다. 재난 상황에 더 유연하게 대처할 수 있다는 것이죠.
　도시 재생 프로젝트를 보면 투자 가치를 중점에 둔 민간 기업의 프로젝트도 있을 것이고, 정부 주도의 프로젝트도 있습니다. 하지만 건축가로서, 도시계획가로서는 다른 목표를 가져야 합니다. 시민들이 주체적으로 참여할 수 있는 유연하고 창의적인 도시를 만드는 거예요. 센서로만 작동하는 게 아니라, 인간의 두뇌와 마음으로 작동하는 스마트시티를요. 프로젝트 자체가 목적이 되어서는 안됩니다. 사회적 가치를 창출할 수 있어야 해요.

게이고 고바야시 일본의 도시 대부분이 너무 전형적이라고 생각합니다. 모두 시스템에 갇혀 있어요. 혁신은 대도시권 밖에서 일어납니다. 소멸 위기에 대처하기 위해 도시를 재생하려는 다양한 시도가 이루어지고 있는 것이죠. 이케부쿠로처럼요. 이런 움직임이 50년, 100년 후의 일본을 이끌어갈 원동력이 될 겁니다. 도시를 지탱하는 건 구성원 개인의 자율성과 창조성입니다. 베를린의 창조적 문화도 말씀하신 공간 개척자들로부터 시작된 것이죠. 창의적인 개인들이 모여 공동체를 이루고, 그 문화를 바탕으로 도시는 성장할 수 있을 것입니다.

만프레트 퀴네 과거에 베를린은 급격하게 증가한 인구를 수용하기 위해 철도 중심 도시 개발 사업을 추진했죠. 하지만 현재의 베를린, 그리고 다른 국가에 똑같은 방식을

> "규모보다는 각각의 건축이 미치는 영향력을 생각해봐야 합니다. 면적이 얼마나 넓은지, 얼마나 많은 예산이 투입되었는지, 대기업이 참여했는지가 아니라, 기존의 논리에 저항하는 또 다른 가치에 주목해야 해요."

Sang Hoon Youm I would appreciate hearing everyone's input on architectural strategies we should embrace in this era of rapid changes in population, ethnicity, geography, and other dimensions.

Christian Dimmer We are facing numerous challenges, such as climate change and the crises in democracy seen in various nations, where citizens feel their voices are not reflected in policies. My personal aim is to contribute to the building of a creative, self-reliant society, fortified with strong social capital and networks. When the tsunami hit Japan in 2011, statistics showed that organizations with robust social networks had suffered fewer casualties, demonstrating that well-established connections enable more adaptable responses to disasters.

 In considering urban regenerative projects, we observe that some are spearheaded by private companies that prioritize investment value, while others are led by governments. However, as architects or urban planners, our goals should differ. We should aim to construct vibrant and creative cities that foster active citizen participation. We envision a smart city that is not solely reliant on technology and sensors but is also powered by human intellect and emotion. Projects should not end in themselves; they should be means to generate social values.

Keigo Kobayashi I find that most cities in Japan are very typical, frequently entrenched in conventional systems. It's often beyond the metropolitan areas where innovation springs to life. This shines a light on various efforts to regenerate cities, countering the looming threat of decline, as observed in places like Ikebukuro. Such endeavors are poised to be the driving forces shaping Japan 50 or 100 years into the future. The vitality of cities relies on the autonomy and creativity of each individual. Similarly, the vibrant creative culture in Berlin was also sparked by pioneers. Cities flourish in environments where creative minds converge to establish communities.

Manfred Kühne Historically, Berlin advocated for a railway-centered urban development project to manage its rapidly growing population. However, employing this approach in today's Berlin or other counties would likely

OPENING PROGRAMS

적용하는 것은 어려울 겁니다. 이제는 많은 사람들이 일하는 장소, 거주할 장소를 스스로 선택하고 있습니다. 점점 규칙을 강요하기 어려워지는 시대가 되어가고 있어요. 누군가는 위기라고 말할 수도 있지만 자연스러운 변화라고 생각합니다. 대규모 건축 붐 없이도 재적응하고 재사용하는 문화를 통해서 변화하는 도시에 대응할 수 있어요.

타마스 베그바르 저는 2004년부터 박물관과 여러 차례 프로젝트를 진행해오고 있습니다. 어떻게 하면 더 많은 사람들이 박물관을 찾게 할 것인지가 가장 중요한 과제인데요. 다시 말하면, 박물관이 공공장소의 역할을 잘할 수 있도록 하는 겁니다. 민속학 박물관은 산책로를 통과해서 건물 반대편으로 나올 수 있는 구조로 되어있습니다. 산책로이자 전시장인 것이죠. 음악의 집은 극장인 동시에 많은 사람들이 모이는 만남의 장소이기도 하죠. 이런 사례가 어떤 해답이 될 수 있을 것 같습니다.

리디아 라토이 수백 년 동안, 건축가는 항상 작품 뒤에 있었습니다. 건축은 건축가의 사상을 표현하는 수단이었어요. 하지만 이전과는 달라져야 합니다. 건축가는 최신의 건축 트렌드를 좇기만 해서는 안됩니다. 프로젝트의 당위성을 합리화하고 다이어그램으로 판단해서도 안돼요. 건축이 가지는 영향력에 책임을 가져야 합니다. 블랙미러라는 기술의 발달이 인간의 윤리관을 앞서 나갔을 때의 문제를 다루는 SF 시리즈가 있습니다. 최근 작가의 인터뷰를 읽었는데, 현대사회는 디스토피아나 다름없기 때문에 사회의 어두운 면을 계속해서 얘기하는 게 맞을지 고민한다고 하더라고요. 다음 세대에게 불안한 미래를 넘겨주지 않기 위해서라도 건축가, 디자이너, 또 교육자로서의 책임을 다하는 게 정말 중요하다고 생각합니다.

존 린 건축은 정치 없이는 존재할 수 없습니다. 정치, 권력, 경제와 매우 밀접한 관계를 가지죠. 하지만 녹지 공간을 만드는 것처럼 정치 논리에서 벗어난 건축을 하려는 시도들이 존재해요. 그리고 건축가는 그러한 움직임에 동참해야 합니다. 3천 세대를 이전해 거주할 주택 단지를 설계하는 대규모 프로젝트를 맡은 적이

있었습니다. 정부와 주민 사이의 이해관계를 조정해야 했어요. 완성된 결과물이 대단하진 않았지만 분명 그 안에서 건축가이기때문에 이뤄낼 수 있는 부분들이 있었어요. 그러니까 건축이 가진 정치적 특성에 대해, 건축이 정치적이라는 것을 부끄러워할 필요는 없다고 생각합니다. 정치적이기 때문에 건축가의 역할이 있는 거니까요.

not be as successful. In the modern era, people have more freedom in choosing where they work and reside, making it increasingly more difficult to press for regulations. While some may perceive this as a crisis, I view it as a natural evolution. We can adapt to the changing dynamics of cities through re-adaption and re-use, even without resorting to a massive architectural expansion.

Tamás Végvári Since 2004, I have been involved in various projects with museums, with the primary objective of attracting more visitors. This involves reimagining the museum as an effective public space. For instance, the design of an ethnology museum enables visitors to exit through the opposite side of the building via a trail; allowing the museum to serve both as a pathway and as an exhibition hall. Similarly, a music house can serve dual functions: acting as a theater and a communal gathering place. These examples could provide offer practical solutions for enhancing engagement and functionality.

Lidia Ratoi For centuries, architects have stood firmly behind their creations, using architecture as a medium to express their ideologies. However, the time has come for this perspective to evolve. Architects should move beyond merely pursuing the latest architectural trends, justifying project needs or making decisions based solely on diagrams. Instead, they must take responsibility for the impact their architecture has on society.

The science fiction series on Netflix, "Black Mirror," explores the potential issues that can arise when technology development surpasses human ethical standards. I recently encountered an interview with the screenwriter who expressed his concerns about modern society's dystopian aspects. He grapples with the ethical dilemma of addressing society's darker facets. In this light, it becomes imperative for architects, designers, and educators to act responsibly. They must ensure that they are not bequeathing a precarious future to future generations.

John Lin Architecture is inherently linked to politics, entwined with the dynamics of power and economy. Despite this, there are architectural attempts that strive to break free from conventional political reasoning, as evidenced by civil society movements advocating for green spaces. It is essential for architects to become part of these movements.

I once led a large-scaled project focused on designing a housing complex to accommodate the relocation of 3,000. This task required me to balance the interests of both the government and the residents. While the final complex was not flawless, certain elements were realized specifically through the capabilities of an architect. Therefore, when considering the political characteristics inherent in architecture, there is no need for embarrassment. Recognizing its political nature should not be viewed negatively; instead, it underscores the vital role architects play within society, precisely because architecture is an extension of politics.

시민참여
프로그램

PUBLIC
PROGRAMS

땅이 숨 쉬는 도시, 100년을 그리고 짓다

조병수×박구용

박구용　안녕하세요, 저는 오늘 토크쇼를 함께 하게 된 전남대 철학과 교수 박구용입니다. 오늘 밤에 건축, 특히 서울도시건축비엔날레와 함께 잠깐이지만 즐거운 시간이 되었으면 좋겠습니다.

　　오늘, 하늘을 보셨나요? 혹시 하늘을 볼 때 내가 '본다는 것'을 의식하면서 바라보나요? 철학은 하늘을 보고 있는 나를 의식하면서 시작됩니다. 바람도 마찬가지예요. 얼굴에 부딪히는 바람과 우리가 딛고 있는 발을 의식해 보세요.

　　도시라는 말이 있죠, 아침에 일어나서 밤에 잠들 때까지 땅을 밟나요? 우리가 땅을 밟을 기회가 많은 가요? 저는 별로 없는 것 같아요. 여러분들은 어떤가요? 땅을 잃어버린 도시가 되어가고 있죠. 땅을 잃으면 집은 있을까요? 집이 뭘까요? 집과 건물은 같은 뜻일까요? 집은 순수 우리말이라서 짓다의 명사형이거든요. 아침밥을 짓는다고 하죠. 농사도 짓는다고 하고, 표정, 관계, 웃음 다 '짓다'예요. 짓다는 것이 품고 있다는 뜻이거든요.

　　여러분들이 살고 있는 집은 여러분들의 삶을 품고 있습니까? 여러분들의 선조들 삶을 품고 있습니까? 아니면 콘크리트로 만들어진 박스 공간인가요? 우리들은 집을 잃어버린 건지도 모릅니다. 현대인들이 불안한 이유는 과거를 잃어버렸기 때문이에요. 건물은 있지만 집을 잃어버린 상황인거죠. 그래서 조병수 감독님이 땅의 건축, 땅의 도시를 이야기하신 것 같아요. 그렇다면 '땅의 도시, 땅의 건축'에서 왜 땅을 Land라고 정의할까요?

조병수　땅을 Land와 Earth 중에 어떤 것으로 해석할 것인가를 두고 고민했을 때 주변 사람들에게 물어보니 Earth에 가깝다고 하더라고요. 하지만 저는 Land라고 생각했어요. 땅 자체는 Earth가 맞지만, 제가 생각하는 땅의 풍경과 생태적 측면은 폭넓은 의미의 Land인 거지요.

박구용　땅은 순수 우리말이지만 최근엔 부동산 때문에 부정적인 의미가 강하죠. 감독님은 어떤가요?

조병수　하지만 그 너머에 땅이라고 하는 역사가 가진 문화적 측면의 아름다움이 있어요. 그리고 땅은 고향에 대한 기억을 내포하죠. 우리가 '마음의 고향'이라고 하듯이요.

박구용　땅을 Land로 보느냐, Earth로 보느냐의 문제에 있어 사실 철학적인 측면에서도 저는 Earth에 가깝다고 생각합니다. 다만 Land라고 했을 때 핵심적인 개념은 '길'인 것 같아요. Land라는 단어에는 길이 내포되어 있죠. 바람에도, 물에도, 땅에도 길이 있어요. 길은 한자로 '도(道)'인데 이 또한 매우 의미 있는 단어입니다. 하지만 이번 비엔날레에서 감독님은 순수 우리말을 주로 사용하셨어요. 한글 사랑이 특별하신 것 같아요.

조병수　담백하고 솔직하죠.

CITY WITH A BREATHING LAND, DRAWING AND BUILDING THE NEXT 100 YEARS

Byoungsoo Cho and Gooyong Park

Gooyong Park Hello, my name is Gooyong Park, and I am a philosophy professor at Chonnam National University. I hope you have a great time tonight, however brief, as we focus on architecture within the context of the Urban Architecture Biennale.

Did you look at the sky today? And when you are, are you conscious of doing it? Philosophy begins when you become aware of yourself observing the sky. Have you felt the wind today? Pay attention to the sensation of the wind brushing against you. Notice the feeling of your feet touching the ground.

In cities, do we actually touch the ground from the moment we wake up until we go to sleep? How often do we really walk on the earth? Personally, I feel such opportunities are scarce. How about you? Our cities seem to be losing their connection to the land. But can we truly have a 'home' if there is no land? What exactly defines a home? Are "home" and "building" synonymous?

In Korean, '집' (jib) meaning "home," stems from '짓다' (jitda), the act of building or creating. We say we 'build' breakfast in the morning, 'build' agriculture', and even 'build' expressions, relationships, and laughter. 'Jitda' carries the connotation of nurturing or harboring within.

Does the home you live in embrace your life the stories of your ancestors? Or has it become merely a confined space constructed from concrete? Perhaps, we are losing our true sense of a home. The unease among modern individuals stems from a disconnection with the past—we have buildings, yet we may have lost what constitutes as a home. This likely inspired Director Byoungsoo Cho to discuss "Land Architecture, Land Urbanism." Recall the place Director Cho presented earlier. Why do you think he referred to it as a city of land? Why is the ground referred to as 'land'?

Byoungsoo Cho I was debating whether to interpret '땅' (ddang) as "Land" or "Earth" for the title of the exhibition. When I asked those around me, they felt "Earth" was closer to what I was thinking. However, I decided on "Land." Yes, 'Earth' is accurate for soil itself, but 'Land' better represents the broader concept of ground. Additionally, 'Land' conveys the idea of a landscape, something to be observed, which is why I ultimately chose 'Land.'

Gooyong Park "땅" (ddang) or "land," is another pure Korean word, yet lately, it has been equipped with a negative connotation due to real estate issues. What's your take on this, Director?

Byoungsoo Cho Indeed, there are dual interpretations, particularly regarding land speculation. But beyond that, there lies the land's intrinsic beauty, encompassing historical and cultural aspects, evoking memories of one's hometown, essentially reflecting our hearts' true home.

Gooyong Park Then, this is a question about whether to use 'land' or 'earth.' As a philosopher, I lean towards your description aligning more with 'earth.' Philosophically speaking, this seems accurate. However, "land," in its core essence, seems to encapsulate "paths." As you can see, there are paths for the wind, for water, and for land itself. The concept of path, or in traditional Chinese 'Dao' ('도'), Is profound. While pure Korean is commonly used in everyday language, it's less so for refined expressions, which suggests to me that your particular affinity for Hangeul.

박구용 산길, 물길, 바람길이 있는 땅을 주제로 도시를 바라보면 감독님의 작품은 항상 이 같은 자연환경을 고려하고 있다고 느껴요.

조병수 특히 〈땅 소〉의 수공간을 만들면서 바람을 많이 떠올렸습니다. 바람에 의해 수면이 잘게 일어나면 마음을 편안하게 해주잖아요. 이를 통해 물이라는 자연 요소가 얼마나 중요한지 보여주고 싶었습니다.

박구용 바람이 얼굴에 스칠 때, 바람이라는 요소를 몸으로 느끼고 인식하면 좋겠지만 사실 잘 안되죠. 오히려 바람을 '느낀다'기보다는 '시원하다'라는 감각을 느끼는 거고요. 하지만 〈땅 소〉의 물을 바라보고 있으면 바람의 흔적이 시각적으로 보입니다. 이런 풍경은 철학적, 예술적인 의식으로 확장되기도 해요.

조병수 돌이나 물을 놓는 건 그 자체가 아름다워서가 아니라 눈이 오거나 비가 올 때 그런 것들을 느낄 수 있는 매개체 역할을 해요.

박구용 감독님 작품의 특징은 자연을 의식적으로 바라볼 수 있도록 하는 장치가 있다는 점이에요. 방금 말씀하신 매개체가 존재하는 거죠. 앞에서 말했듯이 하늘을 '본다'라는 것을 의식하면서 바라보는 사람은 없어요. 심지어 대부분의 사람들은 하늘을 보지 않기도 하고요.

조병수 어렸을 때 동네에서 놀다가 하늘을 보면 아주 아름다웠어요. 마당에서도 하늘이 잘 보였거든요. 어릴 때부터 하늘과 자연을 가까이하고 또 좋아하면서 자랐죠.

박구용 건축에서 '보존'을 중요하게 생각하시는 이유가 있나요?

조병수 중요해서 보존하는 것이 아니라, 좋은 것이기 때문에 보존해야 한다고 생각합니다. 건물을 허물고 새로운 것을 제안하기보다 기존에 있던 자연이나

시민참여 프로그램

Byoungsoo Cho It is about being straightforward and sincere.

Gooyong Park Observing your works, particularly Tangso, "Earth Pavilion," it seems you consistently contemplate the paths of water, wind, and mountains as themes for urban reflection.

Byoungsoo Cho Indeed, the thought of the wind occupied my mind, especially during the creation of the installation work with water. My intention was to express the tranquil ripples of water in the gentle breeze that soothe our mind. I aimed to illustrate water's significance.

Gooyong Park It's quite regrettable that many people today often fail to appreciate the gentle breeze brush against their faces. They recognize the coolness but miss the deeper sensation of the wind's path. Yet, by observing water, one can see the traces of the wind. This observation sometimes expands to philosophical and artistic awareness.

Byoungsoo Cho The placement of water or stones is not just for their inherent beauty, but rather to act as conduits for experiencing national phenomena like rain or snow.

Gooyong Park Observing your works, I have noticed that they often incorporate mechanisms for conscious observation of nature. People generally do not intentionally gaze up at the sky; it happens unconsciously. In our daily lives, we rarely look up and ponder about the sky itself.

Byoungsoo Cho I remember the sky being so beautiful when I saw it in my hometown as a kid. It was clearly visible, even from my home's front yard. I guess I liked the nature quite a lot even while growing up.

Gooyong Park Is there any reason you emphasize preservation in architecture?

Byoungsoo Cho I believe in preservation more out of love than mere importance. I find beauty in things as they are, preferring to enhance our experience of them

PUBLIC PROGRAMS

환경을 더 잘 느끼게끔 하는 것이 중요해요. 다 허물어져 가는 것처럼 보여도 보존하고, 직접 만져도 보면서 감각하는 거죠. 아무리 건물이나 주변 환경을 새롭게 잘 만들었다고 해도, 본래의 모습만큼은 못합니다. 그것이 지나온 시간과 역사성, 기억을 지니고 있으므로 그 자체로 아름다운 것이지요.

박구용 사람들은 보통 아버지가 지은 건물이라고 하더라도 오래되거나 저렴한 재료로 만들었다고 생각되면 쉽게 버리잖아요. 그러나 감독님의 제안을 통해 기존의 것을 바라보는 관점, 건축에 대한 관점이 많이 바뀔 거라 생각합니다.

조병수 이에 바탕에 깔린 생각은 바로 '막'입니다. '막'의 의미, 막사발, 막국수라든지 약간 거친 속에 모자란 듯한 아름다움, 그런 부분들이 '막'의 의미를 갖고 있다고 생각해요. 〈하늘 소〉도 합판으로 이어 붙였는데 왜 마감을 안 하느냐 하면, 저는 그 자체가 소박하고 거친 듯한 미(美)를 갖고 있다고 생각하기 때문입니다. 기존의 것을 살리는 것도 '막'의 의미죠. 그렇게 되면 건물이나 작품을 보는 관점도 바뀔 것이라고 생각해요.

박구용 감독님이 말씀하신 것 중에 제일 어려운 표현에 대해 여쭙고 싶어요. '땅의 건축은 음의 건축, 네거티브(Negative) 한 건축이다' 왜 포지티브(positive)가 아니라 네거티브인가요?

조병수 나를 봐달라고 소리지르는 건축이 아니라

> "'막'의 의미, 막사발, 막국수라든지. 그 거친 속에 모자란 듯한 아름다움, 그런 부분들이 '막'의 의미를 갖고 있다고 생각해요. 그래서 하늘 소도 합판으로 이어 붙였는데 왜 마감을 안 하느냐 하면, 저는 그 자체가 소박하고 거친 듯한 미(美)를 갖고 있다고 생각해요. 기존의 것을 살리는 것도 '막'의 의미죠. 그렇게 되면 건물이나 작품을 보는 관점도 바뀔 것이라고 생각해요."

비워내고 덜어내서, 자연이 흘러갈 수 있도록 내어준다는 개념이 음의 건축입니다. 동양 건축에서도 항상 양보다는 음이 더 강하고 오래 지속된다고 느꼈어요. 태어난 모든 것은 생명력을 갖지만, 땅처럼 태어나지 않은 채로 만물을 소생시키고 길을 열어주는 대상이 있는 거죠. 그런 것들은 더 영원하고 아름다운 거라고 생각합니다.

rather than tearing down then building something new. Even as they age and decay, there's a tangible connection when you touch things preserved. New constructions, regardless of their sophistication, can't replicate the beauty embedded with time, historical depth, and memories.

Gooyong Park
People often desire to demolish old buildings, especially those made from cheaper materials, even if it was built by their own ancestors. Your stance seems unconventional to many. However, I believe your approach could profoundly change our perspective on architecture, encouraging the preservation of what already exists, which could have a significant impact from a global view.

Byoungsoo Cho Among the thoughts I hold, there's a significance in the term 'mak', meaning 'roughness,' like 'maksabal' (마사발—rough bowl) and "makguksu" (buckwheat noodles aka rough noodles). This kind of beauty, seemingly incomplete yet contained within roughness, embodies what "mak" represents to me. That's why, even in the daytime view of Haneulso, "Sky Pavilion," you may notice that it is connected with plywood without fine finishing. Some may wonder why it is left unfinished, but to me, its simplicity and roughness have their own form of beauty. Preserving existing things, in my view, encompasses the essence of "mak," suggesting a shift in how we view architecture and art.

Gooyong Park There's a part in your philosophy that

"Among the thoughts I hold, there's a significance in the term 'mak', meaning 'roughness,' like 'maksabal' and "makguksu" (buckwheat noodles aka rough noodles).This kind of beauty, seemingly incomplete yet contained within roughness, embodies what "mak" represents to me. That's why, even in the daytime view of Haneulso, "Sky Pavilion," you may notice that it is connected with plywood without fine finishing. Some may wonder why it is left unfinished, but to me, its simplicity and roughness have their own form of beauty. Preserving existing things, in my view, encompasses the essence of "mak," suggesting a shift in how we view architecture and art."

I find particularly challenging and would like to ask: "Land architecture is negative architecture." Why do you define it as 'negative' rather than 'positive'?

Byoungsoo Cho Negative architecture is about giving way to nature and allowing it to take its course through subtracting and emptying. rather than architecture demanding attention for itself. In Eastern architecture, there's a balance between "Yin and yang," or negativity and positivity, but I've always felt yin has a stronger, more enduring presence. The term "positive" has a connotation of birth and existence, which inherently carries life force. But I consider entities like the land to be eternal and beautiful because they were not born—they rather rejuvenate all living things, fostering life to thrive and paving the way for others to exist.

PUBLIC PROGRAMS

땅의 건축과
서울도시건축비엔날레

조병수×이종관×황지우

황지우 오늘 해지기 직전에 와서 송현 광장을 둘러보니 송현동 일대에 지어진 파빌리온들이 그대로 유지되었으면 좋겠다는 생각이 들었습니다. 조병수의 건축을 가까이 접하다 보면 땅의 건축, 그리고 조병수의 건축 전체에 일관되게 나타나는 특징이 있는데요. 굴지성 즉, 땅의 흐름을 존중하는 비선형적 형태를 줄기차게 작업한다는 점입니다. 무엇보다 그렇게 만들어진 건축물이 왜 이렇게 아름답게 느껴지는지 생각해 보게 되죠.

조병수의 건축 어법은 일관된 흐름을 유지하고 있습니다. 바깥에서는 잘 보이지 않지만 내부에서 외부로 트인 시선의 모순, 이런 것들을 절묘하게 성립시킨다는 점, 이것이 조병수 건축의 묘미이고 본질이 아닌가 생각합니다. 흔히 한옥에서 보듯이 외부 풍경을 빌려오는

차경의 개념을 넘어 뚫린 개구부를 통해 비가 들어오고, 바람이 들어오고, 햇살이 들어오는 집. 건축에 의해 자연이 내부에서 산출되고 자연을 그대로 내면화하는 집. 그래서 이러한 장치를 통해 그야말로 '시의 집'이 되는 것 아닌가 생각합니다. 시가 매 순간 미묘한 낱말들로 바뀌는 '텍스트의 집'인 거죠.

조병수의 건축에는 한국 건축의 토착어 즉, 우리 건축의 사투리가 핵심에 들어있습니다. 건축의 기법 자체는 서양에서 배운 것이지만, 그것을 완성시키는 주제 정신은 한국 건축이라고 하는 일종의 토속어, 토착어가 들어있는 것이지요. 노골적으로 드러나진 않지만 어느 건축에서든 한국 건축의 토착어가 조병수 건축의 핵심에 자리하고 있다는 것을 이번 비엔날레를 통해 다시 한번 느꼈습니다.

조병수의 건축은 매우 시적이고, 그 안에 아주 섬세한 디테일을 가지고 있으며 동시에 비선형적입니다. 이를 달리 말하면 '한국 건축의 토속어가 집을 지탱시켜준다'고 할 수 있겠죠.

이종관 유명한 건축 철학자의 말을 빌려서 이야기하자면, "어디에선가 삶을 살아가는 것은 모든 사물에 대해서 시적인 태도를 전제한다, 건축이라는 작업의 도움으로 인간은 비로소 시적으로 거주한다. 인간은 풍경이 말하는 것을 들을 수 있을 때 그리하여 그가 이해한 것을 건축이라는 시어로 지어낼 수 있을 때 거주한다." 황지우 시인이 조병수 건축가의 작품에 대해서 분석하실 때 조금 놀랐습니다. 조병수 건축에서 또 하나 알아야 하는 것은 시는 단순한 언어 감성의 논리도 아니고, 또 예리한 관찰력을 가져야 하는 것도 아니라는 사실입니다. 시는 어디엔가 항상 참여되어 있어요. 사회의 현실이나 혹은 우주의 커다란 사건에도 포함되어 있죠. 건축도 마찬가지입니다. 그것이 진짜 시이고, 건축이라 할 수 있겠죠.

그런 의미에서 시도 건축도 '짓는' 것입니다. 예를 들어 서양철학자 하이데거는 '짓는다'라는 말을 고대 그리스어를 빌려 '포에시스(poesis)'라고 불렀어요. 포에시스를 우리 말로 '시 짓기'라고 번역되는데, 사실 의미가 조금 다릅니다. 정확히는 땅속에 숨겨져 있던 것들을 드러낸다는 뜻이죠. 그런 의미에서 건축과 시는

LAND ARCHITECTURE AND SEOUL BIENNALE OF ARCHITECTURE AND URBANISM

Byoungsoo Cho, Jongkwan Lee, Jiwoo Hwang

Jiwoo Hwang I arrived here just before the sunset and had a chance to briefly explore the area. If I may express my thoughts, I earnestly request the Seoul Metropolitan Government to preserve the structures built during this Biennale around Songhyeon-dong.

Seeing Cho's architecture up close is striking for its steady consistency in geotropism and non-linear forms that respect the natural flow of the land. Reflecting on why he engages so deeply in this type of work, and above all, understanding the underlying beauty of these endeavors, seems particularly worthwhile.

Cho's architectural style maintains seamless flow. There's a fascinating paradox within these structures: windows that provide expansive views from the inside but remain almost concealed from the outside. This clever integration seems to me the real charm and essence of his architecture. His work would offer an opening towards the sky to allow sunlight to filter in, let the wind flow, and even the autumn leaves and winter snow to enter as if nature itself is invited in. This approach surpasses the traditional Korean hanok's concept of borrowing the external landscape, instead creating spaces where rain, snow, and sunlight, the movement of tree shadows brought by the wind become part of the interior experience. It felt like witnessing architecture allowing nature to manifest indoors, transforming these homes into poetic spaces. The house becomes a living text, like poetry, ever shifting with subtle nuances, reflecting the continuous changes of the surrounding environment.

The essence, or the vernacular, of Korean architecture, akin to the regional dialects of our architecture, is embedded within the heart of any given work. While the techniques may have been learned from the West, the spirit and thematic essence are deeply rooted in the vernacular, the indigenous language of Korean architecture. Though not always overt, one can feel that the core of Byoungsoo Cho's architecture is firmly anchored in the indigenous expressions of Korean architecture.

Cho's architecture is profoundly poetic, characterized by its intense details and non-linear qualities. In other words, its foundation is buttressed by the vernacular of Korean architecture. These characteristics distinctly mark his architecture.

Jongkwan Lee A scholar in architecture once said, "Living a life somewhere assumes a poetic attitude towards everything. Helped by the work of architecture, humans can make their abode. Dwelling is possible when they can listen to what the landscape conveys and create their own understanding through the poetic language of architecture." I was surprised to hear Jiwoo Hwang's analysis on Cho's work. It's said that God is in the details, and indeed, your interpretation seemed almost divine. Another aspect to keep in mind is that poetry isn't merely about emotional linguistic logic or keen observation; it's inherently involved in everything. That is essence of true poetry. Whether it's participating in societal realities or involved in the grand events of the cosmos, that's what genuine poetry is about. Today, it seems both of you have demonstrated this in the present context.

In this context, both poetry and architecture are acts of creation. The German philosopher Martin Heidegger, borrowing from the ancient Greek, used the term "poesis" to describe the act of creating. However, when we translate "poesis" into Korean, it becomes "creating poetry," which is carries a nuanced distinction.

우주에 잠들어 있던 것들을 깨워주는 역할을 한다고 생각합니다.

또한 하이데거는 1935년에 이런 이야기를 했어요. "땅의 영혼이 퇴보하는 과정은 땅에서 태어난 인간들이 그 퇴보를 깨달을 수 있는 마지막 영혼의 힘 마저 잃어버릴 때까지 발전하였다." 사실 오늘의 삶이 이런 거죠. 우리는 땅의 영혼에 그야말로 퇴보의 과정을 우리 스스로 만들면서, 퇴보했다는 사실을 깨닫지 조차 못한 거죠. 우리의 이 상황에 지금 반전을 일으킨 것과 같습니다. 땅의 건축이라는 제목이 등장했다는 것 자체가 이 퇴보의 과정이 무언가 극적인 반전을 불러일으키지 않을까라는 기대를 품게 하는 그런 중요한 계기가 되었다고 생각합니다.

과학의 입장에서 봤을 때 땅은 화학물질의 집합체이고, 경제적인 맥락에서는 자원의 저장소입니다. 그런데 인간 본연의 차원으로 돌아가서 생각하면 과연 우리는 땅에서 무엇을 체험하고 느껴야 할까요? 너무나 잘 아는 문구죠. "죽는 날까지 하늘을 우러러 한 점에

부끄럼 없기를, 나는 잎새에 이는 바람에도 괴로워했다." 이 말 뜻을 깊게 새겨볼 필요가 있는 것 같아요.

지역은 다른데, 어떤 헝가리 사람이 "하늘에서 별은 빛나고, 그 별빛이 모든 가능한 길을 밝히는 지도였던 시대, 그 시대는 얼마나 행복했던가. 세계와 자아, 하늘의 불빛과 내면의 불꽃은 서로 뚜렷하게 구분되지만, 서로에 대해 낯설지 않다. 그 까닭은 불꽃은 모든 빛의 영혼이며, 또 모든 불꽃은 빛 속에 감싸져 있기 때문이다."

또 우리가 어떤 공간에 살고 있는가를 이야기한 사람이 있는데 "하늘에서 별이 빛나면 땅 위에 이슬도 빛난다." 이것이 제가 배운 첫 번째 철학이에요. 하늘에서 별이 빛나면 땅의 미물인 이슬이 빛나면서 세상 모든 것들이 서로 소통하며 가치를 발휘한다는 사실을 우리에게 일깨워 줍니다. 이는 우리가 배워야 할 첫 번째 철학이죠.

그런 의미에서 윤동주, 루카치 등의 작가가 우리에게 알려주고 싶은 것은 우주의 구조가 양자, 원자의 상호작용이 아니라 사실은 하늘과 땅 그리고 인간이

'Poesis' signifies the act of revealing that which was hidden or buried. In this sense, both architecture and poetry serve play a role in awakening elements that have been dormant in the universe, thereby generating a new reality. Hence, poetry is always engaged in something, just as architecture participates in such events.

In 1935, Heidegger wrote, "The spiritual decline of the earth has progressed so far that people are in danger of losing their last spiritual strength, the strength that makes it possible to even see the decline." This is seen even today. We failed to recognize the decline even though we are the reason for the decline of the spirit within the land. However, it seems that you brought upon a reversal to this. I believe the theme "Land Architecture, Land Urbanism" itself presents to us a hopeful opportunity that this decline may instead lead us to a dramatic plot twist.

From a scientific perspective, the land is an aggregate of chemicals. From an economic perspective, it is a storage of resources. As previously touched upon however, what will we experience if we reclaim our intrinsic human nature? Here are the famous lines from Yun Dong-ju's poem, "Prologue": "Until the day I die, I wish to have no shame under the heaven. Even the winds brushing the leaves pained my heart." I truly believe we need to engrave the meaning of this poem in our hearts. The following is a quote by Georg Lukács, a renowned Hungarian philosopher. "Happy are those ages when the starry sky is the map of all possible paths—ages whose paths are illuminated by the light of the stars... The world and the self, the light and the fire, are sharply distinct, yet they never become permanent strangers to one another, for fire is the soul of all light and all fire clothes itself in light."

I would like to share another quote. This is from Dai Houying, a Chinese novelist who wrote about our dwellings. "Stars shine in the sky and dew sparkles on the ground: that is the philosophy I learned as a child." When a star shines in the sky, even the tiny dew drops sparkle. The imagery shows us how every little thing in the cosmos appreciates and communicates with one another. The novelist has enlightened us on this notion, which is the philosophy that we must first learn.

In this vein, what Yun Dong-ju, Lukács, and Houying wish to convey is that the universe's structure is not merely about quantum and atomic interactions. Instead,

서로 의존하면서 살아간다는 점입니다. 그 의존의 관계를 목격하고 증언해주는 존재가 인간인 것이죠. 이러한 의존은 생명의 기본적인 활동을 가능케 합니다. 하늘과 땅과 인간이 서로 얽혀 함께 호흡하죠. 그래서 고대 그리스 사람들은 호흡이라고 하는 것을 한 개개인이 생명체가 숨을 쉬는 것이라고 보지 않고 우주 자체가 서로 호흡을 나누고 있는 것이라고 봤습니다. 그것을 프뉴마(pneuma)라고 이야기를 하는데요.

철학자 메를로 퐁티(Maurice Merleau-Ponty)도 호흡에 대해 이야기합니다. 이 사람은 평생을 사람의 몸에 대해 연구한 철학자인데, "나는 잠을 청하기 위해서 깊고 천천히 숨을 쉬고 있는데 갑자기 내 입이 내 밖의 어떤 큰 폐와 연결된 것처럼 번갈아가며 내 숨을 몰아쉬고 강제로 되돌린다." 즉, 우리의 호흡은 옛날 사람들이 생각한 것처럼 우주적인 차원의 호흡이 아닌가 하는 생각이 듭니다. 하늘과 땅과 인간이 어떻게 상호의존하고 있는지를 '호흡의 차원'에서 다시 생각해 봐야 한다고 생각합니다.

과학기술의 가속 발전에 환호하고 있지만, 21세기의 기술이 가속발전하는 만큼 재앙도 가속으로 발전하고 있습니다. 이걸 무시하면 안되죠. 이 재앙으로부터 벗어나는 길은 바로 도시를 어떻게 만드느냐에 있습니다. 도시가 사실은 인간의 우주이고, 인간이 살고 있는 우주가 재앙을 잉태하고 있다는 것, 그렇기 때문에 이 재앙을 극복할 수 있는 길은 도시를 어떻게 만드느냐 거기에 관건이 있다고 말씀을 드릴 수 있겠는데요.

그런 의미에서 땅에 대해 강조했던 여러 철학자들이 있었습니다. 하이데거는 "땅은 단순히 지질학적인 존재가 아니다. 모든 사물은 땅으로부터 태어나고 자라며 그리하여 땅은 모든 사물에 스며있다"라고 이야기했어요. 또 메를로 퐁티는 "땅은 살이다. 땅에서 태어난 우리 몸이 살이듯이, 땅의 물질성은 살이다. 살로 된 우리 몸이 숨을 통해 살아나듯, 땅도 숨쉰다." 이런 이야기를 했었습니다.

땅과 밀착하여 작업하는, 나파벨리에서 40년간 포도를 키운 양조 사업가는 이렇게 말하기도 했습니다. "제가 와인을 사랑하는 이유 한 가지는 만들어진 시간과 장소를 말해주며 시간과 장소를 만들어주는 일을 향해 나아간다는 것입니다. 이 와인들은 여전히 무슨 일이 일어나는지 말해줘요. 저는 흙이 말하도록 하는 와인을

만들어야한다는 도덕적 의무감을 느껴요."

사실 도시사람들은 아스팔트만 밟기 때문에 땅과의 경험이 없고, 땅과 밀착될 수 있는 기회도 없고, 그런 행운도 없습니다. 하지만 땅을 직접적으로 대해본 사람들은 땅을 일굼으로써 땅이 무엇인지 깨닫고, 우리에게 이러한 말들을 남겨주고 있다고 생각합니다. 우리는 이를 경청해야 하죠.

마지막으로 그렇다면 우리는 도시를 어떻게 만들 것인가 고민했을 때, 하늘과 땅 그리고 인간은 서로 숭고한 상호 의존성을 가지고 있으며 이는 호흡으로부터 발생한다는 것, 이 호흡은 우주적 호흡이라는 것을 이해해야 합니다. 앞으로의 도시건축에서 이러한 우주적 호흡을 잘 중재해 줄 수 있는 중재자는 바로 식물들이지요.

그래서 우리가 앞으로 개발해야 할 기술은 프뉴마와 베지테이션(Vegetation), 다시 말해 우주적 숨과 식물의 생장, 나아가서는 건축물을 서로 어떻게 얽히게 만들 것인가, 그렇게 함으로써 우리에게 다가오고 있는 존재의 대 멸절을 어떻게 극복할 것인가, 이 돌파구를 찾아야 한다고 생각합니다.

조병수 동서양 철학에 이해도가 높으신 이종관 교수님께 질문드립니다. 서양 사람들이 생각하는 땅의 개념과, 한국을 포함한 동양 사람들이 생각하는 땅의 개념이 큰 차이가 있다고 느끼십니까? 그리스 철학자의 말도 이야기해 주셨는데 그리스, 로마, 독일 등 나라별로 땅에 대한 생각의 차이가 있는지 궁금합니다.

이종관 역사라는 것은 새로운 세계관이 등장하면 전개 양상이 바뀝니다. 마찬가지로 땅이나 공간에 대한 생각도

"우리는 땅의 영혼에 그야말로 퇴보의 과정을 우리 스스로 만들면서, 퇴보했다는 사실을 깨닫지조차 못하는 거죠. 저는 이 '땅의 건축'이라는 주제가 이 퇴보의 과정에 무언가 극적인 반전을 불러일으키지 않을까 하는 기대를 품게 하는 중요한 계기가 되었다고 생각합니다."

it's fundamentally about the intricate relationships between the sky, the land, and mortal humans, dependent on one another. Humans are the beings who bear witness to and testify about this interdependence. This entanglement of sky, land, and humanity underpins the essential dynamics of life, illustrating how these elements are intricately connected and breathe together. Hence, the ancient Greeks didn't perceive breathing as merely a solitary act of living, but saw it as the entire cosmos sharing a collective breath, a concept they referred to as "pneuma."

One of my favorite philosophers, Maurice Merleau-Ponty, delved into the concept of breathing. He studied the human body throughout his life and once noted, "I am breathing deeply and slowly in order to summon sleep, and suddenly it was as if my mouth was connected to some great lung outside myself which alternately calls forth and forces back my breath." This led me to think that perhaps our breathing is not merely biological but operates on a universal scale, echoing ancient beliefs. I want to underscore the necessity to reevaluate how the sky, the land, and humans are interdependently linked, starting from the very act of breathing itself.

While we all celebrate the rapid advancements in science and technology, we must also acknowledge that disasters are accelerating at a similar pace in the 21st century. This reality cannot be ignored. The path to escaping these disasters lies fundamentally in how we design and construct our cities. Essentially, our cities represent our human universe, and it is within this universe that disasters are born. Thus, I would emphasize that the solution to overcoming these challenges fundamentally hinges on our approaches in how we build our cities.

On that note, it's essential to reconsider our connection with the land. Many philosophers have highlighted its importance – the land is not just a geological entity. It's the birthplace and nurturer of all entities. Heidegger stated that essence of all things permeates the land. Further, Merleau-Ponty, adopting this idea, dramatized it, saying that the land is like flesh—just as our bodies born from the earth are composed of flesh, so is the land's materiality. He emphasized that just as our fleshed bodies live through breathing, so does the land breathe.

To underscore this bond with the land, let's refer to the words of a winemaker who has cultivated grapes for over 40 years in Napa Valley. The lesson he learned after years of winemaking was, "I love wines because they reflect the time and place of their creation. They also connect with the labor that shapes time and place. These wines still narrate to me what is happening. I feel an ethical duty to produce wines that give the soil a voice."

City dwellers tread mostly on asphalt, having limited exposure to the land and even fewer opportunities to intimately connect with it - they're missing out. Yet, those who have directly engaged with the land, particularly through cultivation, understand true the nature of the land. They've left behind valuable insights for us that we should attentively consider.

Lastly, when envisioning the creation of cities, we need to remember the noble interdependence of the sky, the land, and humanity; their origins rooted in breathing. Essentially, this process is a notion of cosmic breathing. Urban architecture from this point forward should focus on reviving this cosmic breathing and restoring 'pneuma.' There exists a mediator capable of facilitating this cosmic breath effectively: the plants and trees.

Therefore, the technology that we need to develop should focus on intertwining 'pneuma' with vegetation. In other words, interconnecting the cosmic breath with the growth of plants and further intertwining these with architectural structures. By achieving this, we must find a solution to overcome the impending massive extinction threatening our existence.

In 1935, Heidegger wrote, "The spiritual decline of the earth has progressed so far that people are in danger of losing their last spiritual strength, the strength that makes it possible to even see the decline." This is seen even today. We failed to recognize the decline even though we are the reason for the decline of the spirit within the land. However, it seems that you brought upon a reversal to this. I believe the theme "Land Architecture, Land Urbanism" itself presents to us a hopeful opportunity that this decline may instead lead us to a dramatic plot twist.

Byoungsoo Cho Thank you for your valuable insights, Professor Jongkwan Lee, given your deep understanding in both Western and Eastern philosophy's, I would like to ask: Do you perceive any differences in the concept of the land between Western and Korean, or more broadly, Eastern perspectives? You referenced a Greek

세계관의 영향을 많이 받죠. 그러나 가장 근원으로 들어가면 결국 수렴되는 점이 있습니다.

예를 들어 그리스 시대에는 기하학과 피타고라스가 등장하고, 비율을 중시하는 측면에서 공간을 이해하게 되지요. 소위 '대위론'이라고 하는 황금 비율을 중심으로 발전하다 보니 도시의 센터들이 굉장히 기하학적 관점으로 지어졌습니다. 중세에 들어오면 기독교적인 관점에서 이해되니까, 땅이라고 하는 것은 죄의 영역이 되지 않겠습니까? 그러다 근대가 들어와서 모든 것이 기하학적으로 이해되기 시작하고, 극단화되기 시작하니까, 땅이라고 하는 것은 무의미한 것으로 전락해버리는 그런 결과를 이루게 되었고, 동양도 근원의 이야기를 보면 서양과 그렇게 큰 차이는 없는데, 다만 우리는 풍수라던지, 땅이 갖고 있는 그런 의미를 잘 보존해왔죠.

그러나 우리는 서양보다 더 극단화된 근대화를 거치다 보니까 땅은 완전히 무의미한 것으로 전락을 시켜버리고, 땅은 자원의 저장소, 나아가서는 부동산, 이걸로 취급해버리는 단계에 왔다고 생각을 해요. 근원적으로 인간은 땅에 대해서, 땅으로부터 태어났기 때문에 같은 체험을 갖고 있다고 생각해요.

조병수 땅과 자연, 공공성에 대한 생각은 어떠세요? 땅을 나눔의 공간이라고 생각하시는지, 땅을 바라보는 우리 사회의 관점에도 변화가 있다고 생각하는지 궁금합니다.

이종관 서양도 오랫동안 귀족, 왕족, 부르주아, 프롤레타리아의 공간이 불공평하게 나누어져 있다가 2차 세계대전 이후에 그 폐단을 깨우치면서 공간 분배에 대한 재정의가 이루어졌어요. 땅을 경제적 부가가치보다는

> "땅이 주는 가장 원초적이고 직접적인 영향이 있다고 생각합니다. 예컨대 최승호 시인의 초기 작품은 굉장히 파괴적이고 모던했지만, 그런 시에서 마저도 일종의 '가락'이 느껴진달까요? 전라도 육자배기 판소리 같은. 제가 태어난 토양이 만들어준 시적 감수성의 원형질인 거지요."

삶의 공간으로서 바라보고 상대적으로 예민하게 인식하죠. 그에 비하면 우리는 열악한 상황이라고 볼 수 있습니다.

조병수 그리스 사람들이 기하학적으로 이해했다기 보다, 땅의 흐름에 대한 기운을 느끼고 있었고, 기하학적인 것은 하나의 수단이었고, 비너스 상에서도 황금분할법 이라든지, 그것을 통해서 자연속에서, 신이 알고 있는 미스테리한 것이 있다고 믿었던 신화적인 믿음이 있지 않았을까 생각을 합니다.

이종관 정확한 말씀인데요, 제가 말씀드린 것은 동양과 비교했을 때 상대적으로 피타고라스의 출현으로 그리고 미학이 소위 말하는 대위론이라고 하죠, 황금비율을 중심으로 하는 방향으로 발전하다 보니 도시의 센터들이 굉장히 공간기하학적인 관점으로 지어지기 시작한다는 것이죠. 근데 나머지 주거지들은 말씀하신 것처럼 땅이 갖고 있는 의미, 기운, 이런 것들을 굉장히 존중하면서 만들어졌습니다. 그러나 상대적으로 동양에 비해서는 기하학적인 관점에서 땅을 이해하는 것이 점차 강화되었고, 그것이 르네상스를 통해서 훨씬 강화된 측면이 나왔다는 거죠. 그 점에 대해서 이견은 없습니다.

조병수 마찬가지로 황지우 선생님께도 여쭙고 싶습니다. 해남에 내려가서 살고 계시는데 지역, 땅의 형국, 산세와 같은 지형적 특징들이 시, 문학, 그림과 같은 문화적 영역에도 영향을 줄 수 있다고 보시나요?

황지우 가장 직접적이고 원초적인 영향이 있을 거라고 생각합니다. 강원도 출신의 시인, 최승호의 초기 작품은 파괴적이고 실험적이며 모던했음에도 불구하고 시에서 일종의 '가락'이 느껴집니다. 전라도 육자배기 판소리 같은 가락이요. 자신이 태어난 토양이 만들어준 시적 감수성의 원형질인 거지요. 제가 태어났던 최초의 땅, 해남으로 회귀하게 된 데는 햇살에 대한 그리움이 컸습니다. 해남 땅의 황톳빛도 중요했고요.

이제는 매일매일의 날씨 속에서 대멸종의 시대를 직감하게 된다고 느낍니다. 그 속도를 늦추기 위해서는 많은 전문가들이 이야기하는 '재지역화'가 필요하다고

scholar earlier. Does the concept of land also differ from countries and cultures, such as in Greece, Rome, and Germany?

Jongkwan Lee History evolves with the advent of new worldviews, influencing how we perceive the land and space. Yet, at their core, these perspectives seem to converge.

"I believe there's a fundamental, direct influence. Reflecting on my poetry, I realize how even the early works of Choi Seung-ho, a poet from Gangwon Province, although modern and structure-breaking, carry the rhythm of Jeolla-do's Yukjabaeki pansori. This rhythm, I suspect, is the protoplasm of poetic sensibility shaped by the land of one's birth."

For example, during the Greek era, geometry and the Pythagorean theorem emphasizing the importance of ratio advanced the understanding of space, and created an emphasis on proportions, leading to a geometric interpretation of land and space. With the advent of the Middle Ages, this understanding shifted with a Christian perspective, transforming space into a realm associated with sin. However, as everything became increasingly understood in geometrical terms and reached extremes in the modern era, the concept of land degraded into something considered meaningless. The underlying narrative in East Asia is not much different from that in the West, although we have somewhat preserved its intrinsic value through practices like fengshui, the art of geomancy.

As Korea modernized more radically than the West, the land has lost its intrinsic meaning, often being perceived merely as a storage of resources or, in extreme cases, as real estate. Fundamentally, humans share a common experience with the land as we are born from it.

Byoungsoo Cho What are your thoughts on the concept of publicness with respect to the land and nature? Do you think that the Korean society also understands land as a space for communal sharing? Have there been changes in this perspective within our society?

Jongkwan Lee For a long time in Western societies, lands were allocated based on class distinctions like nobility, royalty, bourgeois, and proletariats. Post-World War II, however, there was a realization of the flaws in this system, leading to a new understanding of the justice in spatial distribution. Unlike before, land and space started being valued more for their role in life rather than for their economic value. This shift towards viewing land as vital living space is relatively more pronounced there than here. Consequently, we consider our current situation in this context to be quite adverse.

Byoungsoo Cho It is not that the Greeks understood the land purely geometrically, they further sensed the energy and flow of the land, utilizing geometry merely as a tool. This might stem from a mythological belief that nature, as manifested in concepts like the Golden Ratio seen in the Venus de Milo, contains divine and mysterious truths.

Jongkwan Lee Indeed. And to expand on my point: relative to the East, the emergence of the Pythagorean theorem and the aesthetic principle known as 'contrapposto' or the 'Golden Ratio' directed the evolution of Western spaces, particularly urban centers, towards a geometric perspective. But residential areas, as you mentioned, were indeed developed with a deep respect to the meaning and energy of the land. Nonetheless, compared to Eastern practices, the West has increasingly adopted a geometric interpretation of land, a trend significantly reinforced during the Renaissance. I absolutely agree with this perspective.

"I was also captivated by the region's ocher soil. Now, living here, I confront and am challenged by the daily shifts in weather. One of my reasons for returning was to embrace dispersion, as recommended by numerous experts for slowing down the rate of mass extinction. The push for re-localization is essential. We need to spread out."

Byoungsoo Cho I'm curious Mr. Hwang, now that you returned to your hometown, Haenam, Jeolla-do, and have been living as a man of land, do you believe that topographical features, such as location, the nature of the land, like mountain ranges, can exert a cultural influence on poetry, literature, and art? What is the influence of the land?

Jiwoo Hwang I believe there's a fundamental, direct influence. Reflecting on my poetry, I realize how even the early works of Choi Seung-ho, a poet from Gangwon Province, although modern and structure-breaking,

"제가 태어났던
최초의 땅, 해남으로
회귀하게 된 데는
햇살에 대한 그리움이
컸습니다. 해남 땅의
황톳빛도 중요했고요.
이제는 매일매일의
날씨 속에서 대멸종의
시대를 직감하게 된다고
느낍니다. 그 속도를
늦추기 위해서는
많은 전문가들이
이야기하는 '재지역화'가
필요하다고 봅니다."

봅니다.

조병수 결국 땅은
문화에 직접적인 영향을
미치고 또한 문화를
만들어낸다는 말씀이군요.
요즘은 건축계에서도
건축이 땅에 영향을
받는다고 주장하는
분들이 있는가 하면
문명을 다른 관점에서
바라보는 사람들도
있다고 느낍니다. 하지만
결국 우리는 땅에 대한
믿음을 가지고 있는 것
같아요.

이종관 결국 땅이라고 하는 것은 희망을 주는
존재입니다. 건물이 방치되면 땅은 그것을 흡수해서
역사의 일부로 삼아버리죠. 예컨대 뉴욕의 하이라인(High
Line)은 오랫동안 방치되며 콘크리트 사이로 풀이
돋아나 땅이 그 건축물의 일부를 흡수했습니다. 이는
곧 뉴욕 시민들의 쉼터가 되었죠. 서울의 일부에서는
여전히 재건축의 바람이 불고 있지만, 땅의 복원력을
어떻게 살려줄 것인지를 고민하고 잘 활용해야 한다고
생각합니다. 이를 위해선 시민들의 역할도 대단히
중요하고요.

carry the rhythm of Jeolla-do's Yukjabaeki pansori. This rhythm, I suspect, is the protoplasm of poetic sensibility shaped by the land of one's birth. Indeed, it seems to have a definitive impact. After spending over forty years in Seoul, I found myself yearning for the sunlight of my original homeland.

I was also captivated by the region's ocher soil. Now, living here, I confront and am challenged by the daily shifts in weather. One of my reasons for returning was to embrace dispersion, as recommended by numerous experts for slowing down the rate of mass extinction. The push for re-localization is essential. We need to spread out.

Byoungsoo Cho It seems you're suggesting that the land fundamentally generates culture and that even in modern society, culture directly influences the land as well. While there are those in the architectural community that would agree with this view, there also exists contemporary perspectives that view civilization differently. Nevertheless, I sense that both of you share a profound belief in the significance of the land.

Jongkwan Lee I would say that the land gives us hope in the end. When a building is abandoned, the land seems to incorporate it into its own history as grasses and vines start to take over. I remember the High Line in New York, where grass vigorously grew against the concrete, proving the land's ability to absorb any neglected space.

Amid an ongoing redevelopment wave in some parts of Seoul, I believe this trend should be leveraged to restore the resilience of the land. I firmly believe that people have an important role to play in these aspects.

원시티스테이트 &
서울그린링

토론

조병수(제4회 서울도시건축비엔날레 총감독)
천의영(주제전 큐레이터)
장윤규(운생동 건축사 사무소)
유혜연(숭실대학교)
전재우(하이퍼스팬드럴)
윤자윤(BCHO 건축사 사무소)
오스카강(서울과학기술대학교)
유은정(엑스오비스 연구소)
임진우(정림건축)

조병수　제4회 서울도시건축비엔날레 의의
현재 서울의 자연 환경은 건물과 도로로 인해
곳곳이 끊기고 단절되어 있습니다. 제4회
서울도시건축비엔날레는 단절된 서울의 자연을
어떻게 다시 연결시킬 것인가, 어떻게 다시 회복시킬
것인가를 '땅의 도시, 땅의 건축'이라는 주제를 통해서
이야기합니다. 사실 서울 전체의 마스터플랜을 세운다는
것은 상당히 어려운 일입니다. 그렇기 때문에《서울
100년 마스터플랜전》에서는 자연의 연결 방법을 몇 가지
타입으로 구분하고, 이를 건축가들의 다양한 아이디어를
통해 접근하며 열린 토론의 장을 만들어보고자 했습니다.
이번 그린 네트워크에서 가장 중요하게 생각한 것은
'자연의 적극적인 연결'입니다. 자연을 회복하는
과정은 섬세하게 이루어져야 하며, 인간 중심적이어야

된다고 생각합니다. 다만
이번 프로젝트에서는
서울그린링이라는 공통된
목표 아래 좀 더 자유롭고
미래 지향적인 아이디어 또한
수용하고자 했습니다.

여기서 제시하는 서울
100년의 모습은 단순히 보기
좋은 것에서 나아가 우리가
회복하고자 하는 것은 의미와
자연의 연결에 대한 진지한
고민으로서 다뤄져야 합니다.
예컨대 도시의 단면에서도 자연의 연결성이 보여야
하며, 아파트 단지 내에도 공공을 위한 그린 스페이스를
마련할 수 있는 구체적인 방안이 제시되어야 할 것입니다.
우리는 서울의 마스터플랜전을 통해 녹색 도시를
만들어야 합니다. 비엔날레를 통해 제안하는 녹색 도시는
생태적으로 보기 좋고, 지형도 아름다우며, 원형에 가까운
복원의 방식이지만 옛 것을 그대로 재현하기 위한 복원은
아닙니다. 자연의 의미를 회복하되, 우리가 가지고 있는
시스템과 기술이 잘 융화될 때 사회적, 문화적으로 더
나은 도시를 만들 수 있을 것입니다. 공공성은 앞으로
점점 더 중요한 이슈가 될 것이며, 각자만의 이익이 아닌
서로에 대한 중요성을 깨닫고 인지시켜주는 환경이
만들어질 때 더 살기 좋은 도시를 만들 수 있습니다.

장윤규　비저너리 시티(Visionary City)
제도권적인 사고로 도시나 건축을 이야기하면 굉장히
딱딱해지는 경향이 있습니다. 그런 점에서 저는
비저너리스트라는 말을 사용하는데, 이것은 현재가 아닌
미래와 관계를 맺어야 한다는 생각에서 출발합니다.
토마스 모어의 유토피아, 피라네시의 상상의 감옥,
영국 아키그램이 제시한 생각들처럼 우리가 중요하게
생각하는 건축 개념들은 모두 상상력을 기반으로
하고 있습니다. 일종의 새로운 도시를 제안한 것이죠.
저는 과거만큼이나 지금도 미래 도시에 대한 다양한
가능성을 더욱 활발하게 제시해야 한다고 생각합니다.
특히 코로나 이후 건축을 정의하는 단어들이 완전히
바뀌었습니다. 공기, 환경에 관한 이야기들이 이전과

> "이번 그린
> 네트워크에서 가장
> 중요하게 생각한 것은
> '자연의 적극적인
> 연결'입니다.
> 자연을 회복하는
> 과정은 섬세하게
> 이루어져야 하며,
> 인간 중심적이어야
> 된다고 생각합니다."

ONE CITY-STATE & SEOUL GREEN RING

Discussion

Byoungsoo Cho(Director of The 4th Seoul Biennale of Architecture and Urbanism)
Euiyoung Chun(Thematic Exhibition Curator)
Yoongyoo Jang(UNSANGDONG Architects Cooperation)
Haeyeon Yoo(Soongsil University)
Jaewoo Chon(Hyperspandrel)
Jayoon Yoon(BCHO Partners)
Oscar Kang(Seoul National University of Science and Technolog)
Eunjung Yoo(XORBIS)
Jinwoo Lim(Junglim Architecture)

Byoungsoo Cho Implications of the 4th Seoul Biennale of Architecture and Urbanism
Today, Seoul's connection to its natural environment is severely disrupted by its buildings and roads. The 4th Seoul Biennale of Architecture and Urbanism addresses this issue, exploring ways to reconnect with and rejuvenate Seoul's severed natural landscape under them theme "Land Architecture, Land Urbanism." Creating a comprehensive masterplan for the entire city is an arduous task. Therefore, the *Seoul 100-Year Masterplan* exhibition has categorized different methods for re-establishing connections with nature. It aims to leverage the diverse ideas from diverse distinguished architects to foster a platform for open discussion. The cornerstone of this initiative is the "active reconnection with nature." We content that the process of nature restoration should be carried out with care and should prioritize human needs and experiences. Nonetheless, this project seeks to also incorporate more innovative and forward-looking ideas under the unified objective of the Seoul Green Ring.

The vision for Seoul over the next hundred years should extend beyond mere aesthetic appeal, necessitating a serious reflection on the significance of what we aim to restore and how we can reforge connections with nature. For instance, the integration of natural elements should be immediately evident in urban landscapes, and concrete strategies for incorporating public green spaces within apartment complexes must be articulated. Our objective through Seoul's Masterplan exhibition is to foster the development of a green urban environment. The concept of a green city advocated by the Biennale is not only ecologically appealing and topographically pleasing but also aimed at restoring the city's natural essence without reverting entirely to its original state. By marrying our existing systems and technologies with the intrinsic values of nature, we can forge a socially and culturally superior urban habitat. The concept of public welfare is poised to become a predominant issue; fostering an environment that emphasizes collective well-being over individual gains can lead to the creation of a more livable city.

Yoongyoo Jang Visionary City
Discussing cities or architecture within an institutional perspective often leads to a rigid and unimaginative dialogue. To counter this, I embrace the term "visionalist," rooted in the belief that our engagements should primarily orient towards the future rather than the present. This approach echoes the imaginative foundations laid by Thomas More's Utopia, Piranesi's Imaginary Prisons, and the futuristic proposals by the British architectural group Archigram. These pivotal concepts in architecture were all predicted on the power of imagination, effectively laying down visions for new urban forms.

In today's context, especially in the aftermath of COVID-19, lexicon defining architecture has shifted significantly. Words related to air quality and environmental considerations have taken on new, heavier significances. It's imperative that we do not only anticipate the future but also actively contribute

> *"The cornerstone of this initiative is the "active reconnection with nature." We content that the process of nature restoration should be carried out with care and should prioritize human needs and experiences."*

다른 무게감을 가지는 단어로 재편된 것이죠. 우리는 미래를 바라봐야 하고, 이를 위한 새로운 단어를 만들어가야 합니다. 이런 생각을 기반으로 할 경우, 서울은 상상력에 기반한 새로운 도시가 될 수 있습니다. 〈비저너리 시티〉 프로젝트에서는 미래에 예측될 수 있는 단어를 모두 기록하고, 그에 대한 정의를 미리 만들어 놓음으로써 새로운 세계를 만드는 하나의 틀을 만들 수 있겠다고 생각했습니다.

예컨대 제가 상상한 미래의 공공공간은 광화문 광장이라는 공간 자체를 다른 방식으로 재편하는 것을

"이렇듯 '비저너리 시티'를 통해 보여주고 싶었던 것은, 이제는 새로운 상상력을 통해 도시를 이야기해야 할 필요가 있다는 것입니다. 기존의 방식을 재구성하기보다 많은 연구를 토대로 새로운 비전을 보여줄 수 있는 도시의 유형을 상상해 볼 필요가 있다는 것입니다."

이야기합니다. 평소에는 광장 전체를 비어있는 무대로 만들되, 지하 공간에 새로운 프로그램을 부여하고 필요에 따라 오르락내리락하면서 공간을 연출하면 좀 더 흥미로운 공공공간을 만들 수 있다는 아이디어지요. 또 다른 〈비저너리 시티〉 아이디어는 골목길 프로젝트입니다. 공기나 바이러스의 오염으로부터 안전한 일종의 온실 네크워크를 만들고 그곳에 환경적 요소를 통합하는 것이지요. 이는 자연스럽게 도시의 커뮤니티로 발전할 수 있습니다. 미래 도시는 단순히 유토피아적인 풍경을 준비하는 것이 아니라, 다른 시스템이 필요합니다. 그 결과 도출된 또 하나의 제안은 '트레일러 피트'라는 단순한 유닛 시스템입니다. 각각 다른 프로그램을 수용하는 트레일러 백여 개를 생산하고, 기본 유닛을 토대로 유동적으로 변화하며 미래 도시를 그릴 수 있는 것이죠. 하우징이라는 개념이 새로운 테크놀로지와 만나면 완전히 새로운 공간을 구성할 수 있습니다. 심지어는 움직이는 도시가 가능할 수도 있습니다. 도시를 바퀴처럼 구성하고 움직이게 함으로써

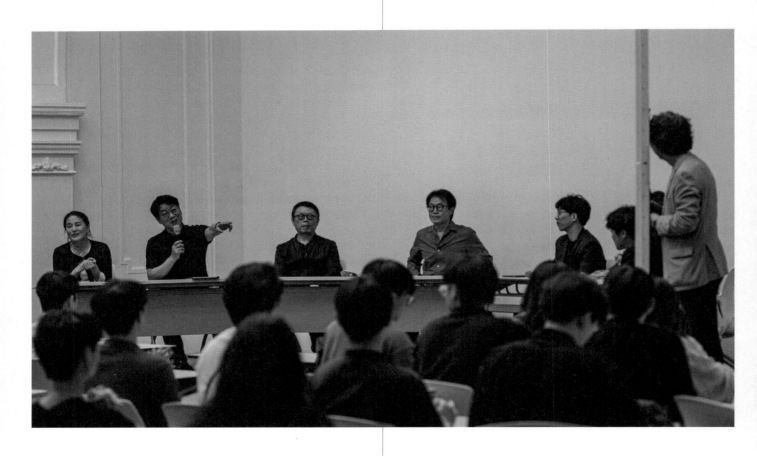

시민참여 프로그램

to the lexicon that will define it. This mindset holds the potential to reimagine Seoul as a city built upon the bedrock of human imagination. The *Visionary City* project aspires to catalogue foreseeable terminologies, establishing definitions in advance to scaffold a new paradigm of urban existence.

Take, for example, my vision for the future public spaces, which involves a radical reimagining of places like Gwanghwamun Square. The concept is to transform the entire square into an open, empty stage on a normal day, but allowing innovative programs to be able to use the space both underground and above ground to the underground space to allow visitors to experience a more dynamic and engaging public area.

Another innovative concept from the *Visionary City* project is the alleyway project. This involves creating a network of greenhouses to protect against air pollution and viruses, incorporating environmental elements to foster urban community growth. The city of the future is not just about crafting utopian landscapes; it necessitates entirely new systems.

A tangible outcome of this new thinking is the "Trailer Pit" concept, a straightforward unit system.

The system would produce about a hundred trailers, each designed for a specific function. These units would serve as the building blocks for a fluid, adaptable urban environment. Moreover, when the idea of housing intersects with new technologies, entirely novel spatial configurations become possible. We could even see the emergence of mobile cities. Envision a city structured like a wheel, constantly in motion, embodying the concept of a "walking city".

Through the *Visionary City* project, I aimed to illustrate the urgent need for a fresh paradigm in urban discourse. This approach advocates for envisioning new types of cities based on extensive research, moving beyond merely rehashing existing models. While this might seem outlandish or impractical, they are meant to inspire us to keep an open mind and approach the future of urban living with curiosity and innovation

Euiyoung Chun　Future Transformation and Seoul Green Ring
In the process of planning this thematic exhibition, Byoung-soo and I both agreed upon leveraging this year's biennale as an opportunity to explore with and

워킹 시티, 즉 걸어 다니는 도시를 꿈꿀 수도 있는 것이죠.
　이렇듯 〈비저너리 시티〉를 통해 보여주고 싶었던
것은, 이제는 새로운 상상력을 통해 도시를 이야기해야 할
필요가 있다는 것입니다. 기존의 방식을 재구성하기보다
많은 연구를 토대로 새로운 비전을 보여줄 수 있는
도시의 유형을 상상해 볼 필요가 있다는 것입니다. 이는
다소 황당하고 실현이 어려운 아이디어일 수 있지만,
가능성을 열어두고 재미있는 방식으로 미래 도시를
상상해 보자는 하나의 제안이 될 수도 있다고 생각합니다.

천의영　서울그린링과 미래변환

주제전을 기획하며 조병수 감독님과 공통적으로 공감한
내용은, 이번 비엔날레를 통해 서울이라는 도시에
대한 더 큰 비전을 실험하고 공유할 수 있는 계기를
마련하자는 것이었습니다. 이번 전시에서 제가 주요하게
이야기하는 건 도시를 연결하는 서울그린링(SGR), 미래
도시에 대한 탐구를 바탕으로 한 원시티스테이트(OCS),
그리고 그를 위한 서울도시건축플랫폼(SAUP)입니다.
먼저 서울그린링은 서울의 그린 스페이스가 선형으로
연결되며 이어지는 '그린 네트워크'입니다. 강변이나
산길을 따라 그린 네트워크가 형성되면 자연이
선형적으로 연결되는 경험이 가능한 미래가 될 것입니다.
만약 경부고속도로가 지하화된다고 하면, 기존의
보행로나 도로가 친환경적인 생태 주거지와 연결될 수
있다는 상상을 해보는 것이죠. 이러한 상상이 하나의 링
체제가 되어 연결되면 마치 서울의 성곽길처럼 미래에는
약 3km 반경의 서울그린링이 만들어질 수 있습니다.
예를 들어 건축물을 지을 때 용적률이나 건폐율에서는
일부 인센티브를 주더라도 저층부는 공공이 통행할
수 있도록 만들고, 그 공간에 만들어진 녹지를 공공이
관리하는 방식으로 전환한다면 도시 전체가 바뀔 수 있을
것입니다. 그러면 서울은 향후 10년 내에 녹지로 연결된
남산에서 한강까지 걸어 다닐 수 있는 도시가 될 것이고,
이는 '땅의 도시, 땅의 건축'이라는 주제에 핵심 메시지가
될 수 있을 것입니다.
　두 번째 원시티스테이트는 미래 도시에 대한 고민을
바탕으로 합니다. 레이 커즈와일은 2045년이면 기계의
성장이 도약적으로 발전하며 인공 지능이 인간 지능을
추월하게 될 것이라 말합니다. 이때 도시는 굉장히 큰

변화의 변곡점을 맞이할 것이고, 그에 대한 대비를 미리
준비해야 한다는 것이죠. 이는 탈물질화, 그리고 물질의
무료화, 민주화까지 이어지면서 거대 담론의 세상으로
바뀌어 갑니다. 바로 이것이 미래의 변환이지요. 미래의
도시는 단순히 대도시를 넘어 국가 이상의 역할을 하는
'메가시티(megacity)' 그리고 도시를 광범위하게 연결하는
'메가리전(megaregion)'의 관점에서 바라보아야 합니다.
이 가운데 원시티스테이트는 대한민국의 국토를 하나의
광역 거점이자 하나의 도시로 바라보는 전략입니다.
하나의 대도시 체제로 전환하는 압축 거점과, 서로 연결된
분산 거점에 편의 시설을 집중시키면서 원스톱 시티를
형성할 경우, 현재의 수도권 쏠림 현상을 완화하면서 국토
전체의 전반적 전환으로 새로운 경쟁력을 만들어낼 수
있을 것입니다.
　마지막으로 서울도시건축플랫폼은 앞서 정리한
이론을 토대로, 디지털 공간을 통해 도시 공간에 대한
아이디어를 공유할 수 있는 플랫폼입니다. 이제는 하나의
메가시티로 나아가기 위해 국가 전체를 바꾸는 작업이
시작되어야 하며, 이를 위해 초지능 플랫폼이 함께
필요할 것이라고 생각했습니다. 아직 시작 단계이지만,
건축가들이 미래 도시에 대한 다양한 아이디어와
상상력을 나누는 거점이 될 수 있을 것이며, 장기적인
계획을 통해 발전시킬 수 있는 소통 플랫폼이 될
것입니다.

유해연　도시건축의 미래와 이중사고

〈이중사고〉는 조지 오웰의 소설 『1984』에 등장하는
개념으로, 두 가지의 상반된 내용을 동시에 받아들이게
하는 사고방식을 말합니다. '100년 후의 서울'이라는
주제는 다소 거대하고 상상이 어려운 측면이 있으므로,
저와 연구팀은 약 50여 명의 건축가 및 학생들을
대상으로 미래 도시에 대한 구체적인 생각을 들어보는
데서 출발했습니다. 그 결과 '우리가 생각하는 미래
도시가 바로 이중사고 중인 게 아닐까?'하는 생각이
들었습니다. 건축가들은 자연과 땅, 바람과 빛이 주는
소중함을 잘 알고 있지만, 동시에 기술을 활용해서
얻을 수 있는 편리함과 이익을 잘 알기 때문에 이 갈등
속에서 어떤 사고를 꺼내게 된다는 것이죠. 이런 내적
갈등 속에서 지역과 무관하게 어디에도 들어갈 수 있는

share a broader vision for Seoul. The exhibition highlights three main initiatives: the Seoul Green Ring (SGR), an interconnected green network within the city, the One City-State (OCS), focused on envisioning the future of urban environments, and the Seoul Architecture & Urbanism Platform (SAUP).

"Through the Visionary City project, I aimed to illustrate the urgent need for a fresh paradigm in urban discourse. This approach advocates for envisioning new types of cities based on extensive research, moving beyond merely rehashing existing models."

The Seoul Green Ring (SGR) aims to connect Seoul's green spaces into a continuous "green network." This network envisions a future where natural landscapes are seamlessly interconnected, following the city's riversides and mountain trails. For instance, imagine transforming the Gyeongbu Expressway into an underground route. This change would allow the existing pedestrian paths and roads to connect with eco-friendly green habitats. Envision this transformation forming a cohesive ring structure, similar to Seoul's historic fortress walls, resulting in a comprehensive green belt around the city, approximately 3km in radius.

Consider the possibility of adjusting zoning regulations such as floor area ratios or the percentage of land covered by buildings. If incentives were provided for maintaining the lower floors for public access and transforming these areas into publicly managed green spaces, it could revolutionize the entire city. Realizing this vision could transform Seoul into a city where, within the next decade, one could walk from Namsan to the Han River entirely through connected green spaces. This concept aligns directly with the core message of our theme, "Land Architecture, Land Urbanism."

Secondly, the One City-State (OCS) stems from concerns about the city of the future. Ray Kurzweil predicts that by 2045, the exponential growth of machines will lead to artificial intelligence surpassing human intelligence. This era will herald a significant inflection point for urban environments, necessitating early preparedness for these monumental changes. This transition will likely lead to dematerialization, and the free and democratization distribution of resources, thus ushering in an era defined by overarching narratives. This encapsulates the essence of future transformation.

The cities of the future should extend beyond the traditional concept of a metropolis to be viewed as 'megacities' that surpass the roles traditional played by states, and as 'mega-regions' that facilitate widespread intercity connectivity. Within this context, One City-State is a strategic perspective that advocates for a strategic vision where South Korea's territory is considered a single metropolitan hub or city. By transitioning to a unified metropolitan system that clusters essential facilities within interconnected hubs, this approach aims to mitigate the prevalent capital region concentration and catalyze a nationwide transformation, thus forging new competitive advantages.

Lastly, the Seoul Architecture & Urbanism Platform (SAUP) serves as a foundational digital platform where individuals can exchange ideas about urban environments, drawing upon the previously discussed theories. As we progress towards the vision of an integrated megacity, a transformation of the entire nation is imperative, necessitating the support of a hyper-intelligent platform. Although still in its infancy, SUAP is poised to become a hub for architects to share plethora of ideas and spread the wings of their imaginative visions for future cities. It promises to evolve into a communicative stage that will foster long-term development and planning strategies.

Haeyeon Yoo "Doublethink" and the Future of Architecture & Urbanism

Doublethink, a concept from George Orwell's novel *1984*, refers to a cognitive process of accepting two contradictory beliefs as being simultaneously true. Given the vast and fairly intangible nature of the theme "Seoul in 100 Years,", my research team and I began our exploration by consulting around fifty architects and students to gather their thoughts on future cities. This led to an intriguing reflection: might our current perception of future cities embody 'doublethink'? Architects today understand the intrinsic value of nature, land, wind, and light, yet they also recognize the convenience and advantages that technology brings. This duality leads to a constant wrestling of these conflicting ideas. Addressing this internal conflict, we decided to develop an essential, universally applicable module, and chose the area around Bokjeong Station on the boarder of the Seoul Green Ring and Gyeonggi Province.

The site around Bokjeong Station is characterized by a dense concentration of various types of roads, transportation systems, and energy logistics. Since 1997, over the span of approximately 28 years, layers

가장 기초적인 모듈을 만들기로 하고, 서울그린링에서 경기도와의 경계부에 있는 북정역 일대로 대상지를 선택하였습니다.

대상지는 많은 종류의 도로와 교통 시스템, 물류 에너지가 밀집된 지역입니다. 1997년을 기점으로 약 28년 동안 교통을 포함한 다양한 시설의 레이어가 계속 축적되어 왔습니다. 우리는 이러한 레이어를 재분류하고, 식물 농장, 전자 도서관, 납골당 등 기본적인 프로그램을 담고 있으면서도 땅의 활용도를 높이는 방안을 탐색했습니다. 그 결과로 다층 구조에 대한 이중사고를 시작했으며, 이는 해당 구조의 단면에서 명확히 드러납니다. 자연이 가지고 있는 농도 및 빛의 다양성 등을 척도로 그리드를 만든 후, 농업 시설의 기본 면적에 맞는 모듈화를 진행했으며, 자연에 대한 이중사고를 토대로 레이어의 상단부분은 자연 상태 그대로 유지하고자 했습니다. 프로젝트를 통해 우리는 동시대 건축가들이 품고 있는 이중적인 사고를 분석하고, 이를 바탕으로 도시의 레이어를 분리하고 조합하는 과정을 통해 미래 도시에 대한 고민을 해볼 수 있는 의미 있는 과정이었습니다.

전재우 처음 '땅의 도시, 땅의 건축'이라는 비엔날레의 주제를 들었을 때 매우 흥미로웠습니다. 일반적인 건축 비엔날레는 건축가들이 스스로 하고 싶은 주제를 정하고, 이를 큰 맥락 안에서 자유롭게 진행하는 축제의 개념이 강하기 때문인데요. 이번 서울도시건축비엔날레는 전체 주제 안에서 구체적인 서울의 미래를 그려본다는 점이 인상 깊었고, 어떤 면에선 모범적이라는 생각이 들었습니다. 오늘 포럼을 보면서 독일에서 있었던 비슷한 맥락의 프로젝트가 떠오르기도 했는데요. 독일 또한 마찬가지로 인구가 축소되면서 도시를 어떤 식으로 개발할 것인가라는 주제를 가지고 이야기했었습니다. 공통점은 도시가 축소되고, 이에 따라 조그만 메인 조각들이 생기면서 이들을 연결해 주는 그린 스페이스가 생긴다는 점이었습니다. 하지만 그린 스페이스를 일종의 접착제 역할로서 제시했던 독일의 사례와 다르게, 이번 비엔날레의 경우 '그린링'이라고 하는 말 그대로 연결체로서의 인프라스트럭처를 제시한 점이 어떻게 보면 한국적이라는 생각이 들었습니다. 왜냐하면 저는

그걸 자연이라고 보지 않거든요. 자연은 그냥 내버려 두는 게 자연이라고 저는 생각해요. 하지만 오늘 포럼을 통해 한편으로는 인위적인 자연 또한 즐기는 것이 우리가 가진 하나의 특성일 수도 있겠다는 생각이 들었습니다. 결국 이와 같은 논의가 우리가 살고 있는 이 도시를 위한 하나의 인프라를 만들고자 했다는 점에서 의미 있다고 생각합니다.

윤자윤 서울에서 그린링이라는 자연 요소를 좀 더 접근성 있게 재구성한다는 점이 인상적입니다. 어떻게 보면 1960년대에 있었던 영국의 아키그램이나 이탈리아의 슈퍼 스튜디오가 제안했던 새로운 도시에 대한 비전들이 당시에는 기술적인 환경 때문에 구현될 수 없었지만, 지금은 충분히 가능한 시점에 와있지 않나 하는 생각이 들었습니다. 서울이라는 도시도 사실 100년이 채 되지 않은 역사를 가지고 있기 때문에 새로운 도시에 대한 발명과 담론을 앞으로 좀 더 리드해 나갈 수 있다고 봅니다. 하지만 한편으로는 제도적인 부분에서 한계점도 많을 것 같은데요. 그런 면에서 비저너리 시티로 미래 도시에 대한 구체적인 제안을 해주신 장윤규 소장님께 질문드립니다. 포럼에서 제시된 구상들 중에 실질적으로 실천 가능한 아이디어가 있다고 생각하시나요?

장윤규 비저너리 시티에서 보여드린 아이디어 중 일부는 지금 바로 짓는 것도 가능합니다. 예를 들어 골목길 커뮤니티의 경우가 그렇죠. 다만 일부 아이디어는 제도의 문제가 아닌 테크놀로지 즉, 기술적인 문제가 수반됩니다. 하지만 제가 생각하는 비저너리 시티의 핵심은 실현 가능하느냐의 문제보다 결국 지금 이 시점에서 우리가 아키그램이나 슈퍼 스튜디오 같은 미래 도시를 제시하는 역할을 할 수 있어야 한다는 것입니다. 그린링 또한 통상적인 연결의 개념보다 좀 더 진보적인 측면에서 다뤄질 수 있다고 생각합니다. 우리가 상식적으로 알고 있는 도시의 물리적인 요소의 결합이 아닌, 완전히 다른 요소들을 가져올 수도 있거든요. 그런 가능성을 펼쳐놓고 이야기해 보자는 측면에서 이해하시면 좋을 것 같습니다.

유은정 오늘 포럼에서는 건축가들의 미래 도시에 대한 비전을 이해하기 쉬운 이미지로 볼 수 있어서

of diverse facilities, including those for transportation have been continuously accumulated. We have embarked on a project to recategorized these layers, seeking ways to enhance land utilization while incorporating essential facilities such as plant farms, electronic libraries, and charnel houses. This led to the inception of doublethink for multi-layered structures, which becomes apparent when examining the cross-sections of these constructions. By creating a grid based on the density of the surrounding nature and the variation of sunlight, we proceeded with modularization tailored to the foundational area of the agricultural facilities. Inspired by our doublethink on nature, aimed to preserve the uppermost layer in its natural condition. This project has been a significant journey in analyzing the dichotomous views of contemporary architects. By disassembling and reassembling urban layers through this lens, we embarked on a meaningful exploration into the complexities and future possibilities of urban development.

Jaewoo Chon I found the theme, "Land Architecture, Land Urbanism" particularly intriguing when I first encountered it. This interest stems from the fact that traditional architectural biennales typically allow architects to freely explore themes they are passionate about within a broader context, fostering a festival-like atmosphere. However, this year's Seoul Biennale of Architecture and Urbanism struck me as remarkable for its focus on envisioning a specific future for Seoul within its overarching theme, setting a commendable precedent.

Reflecting on today's forum, I was reminded of a similar project in Germany, which addressed urban development in the context of shrinking populations. Both South Korea and Germany face scenarios where shrinking cities lead to the emergence of smaller, distinct entities linked by green spaces. In Germany's case, these green areas were proposed as a kind of glue. However, the Green Ring project in this year's biennale suggests using these spaces as a literal connective infrastructure, which I perceive to be uniquely Korean. I say this because I do not typically consider such designed landscapes as 'natural.' I've always believed that nature is something left undisturbed.

Yet, today's discussions opened my eyes to the possibility that enjoying man-made nature might also be an intrinsic aspect of our identity. Ultimately, I find such debates valuable as they aim to develop new infrastructure for our city, enhancing our urban living experience.

Jayoon Yoon I find the transformation of Seoul's Green Ring into a more accessible natural feature quite compelling. It reminds me of the futuristic urban visions proposed by British architectural group Archigram and the Italian architectural firm Superstudio in the 1960s, which could not be realized due to technology constraints. However, I believe that we have now reached an era where such innovations are entirely feasible. Given that Seoul is a relatively young city with a history of less than a hundred years, it has the potential to lead the development of new urban concepts and discourses. Nonetheless, I anticipate there could be significant bureaucratic challenges to overcome.

In this context, I have a question for Director Jang, who put forward specific proposals for the future cities within the Visionary City project. Among the ideas presented at the forum, do you find any of them realistically implementable?

Yoongyoo Jang Among the concepts presented in the Visionary City, some are indeed feasible for immediate implementation. The alleyway community project is a good example of this. However, challenges for other ideas are not so much bureaucratic as they are technological. Yet, the essence of the Visionary City concept is not solely about whether these ideas can be immediately realized, it's more about whether, at this point in time, we can assume the role of presenting futuristic urban concepts similar to those of Archigram or Superstudio. I also believe the Green Ring as something that could be interpreted in a more advanced manner than just a conventional connector between nature and urban spaces. We should consider integrating entirely new elements beyond the traditional physical constructs of a city. It's about exploring these possibilities and initiating a dialogue from there.

Eunjung Yoo I appreciated being able to visualize the future city through the eyes of many architects as clear images at today's forum. In fact, I went jogging this morning for the first time in a long while, running along the Gyeongui Line Forest Park near my home. The sight of small trees and patches of forest along the way brought me immense joy. It made me realize that even small-scale natural environments, while not as massive as Central Park in New York City, can offer fresh stimulation and relaxation to people. But unfortunately, the reality is that green spaces are not evenly distributed in Seoul. Although the concepts presented for the Green Ring may not be feasible in the near future, I believe

좋았습니다. 사실 저는 오늘 아침에 오랜만에 조깅을 나갔는데요. 집 앞 경의선 숲길을 따라 뛰는데 곳곳에 작은 나무나 숲이 보여서 굉장한 행복감을 느꼈습니다. 이로써 느꼈던 것은, 뉴욕의 센트럴파크처럼 거대하지는 않지만 작은 스케일의 자연이라도 있는 것이 사람들에게 신선한 자극과 휴식을 줄 수 있다는 점이었습니다. 사실 서울의 경우 녹지의 분배가 많이 이루어지지 않는 것이 현실입니다. 녹지적인 측면에서 그린링에서 제시된 아이디어가 단기간에 실현되지는 못하겠지만, 차츰 구체적인 노력이 쌓여 간다면 그린 네트워크가 현실화될 수 있을 거라고 생각합니다. 오늘 포럼을 통해 느낀 또 한 가지는 모빌리티에 관한 것입니다. 자동차를 '움직이는 스페이스'라고 명명하듯이 건축가들도 땅에 박혀 있는 공간만 생각할 게 아니라, 공간 자체가 움직이는 것도 상상해 볼 수 있다고 생각합니다. 이 같은 프로젝트 비전 또한 많이 연구되고 있고, 또 라스베이거스의 경우 실제로 구현되고 있기도 합니다. 혹시 이 같은 측면에서 천의영 교수님께서는 모빌리티 기업과의 협업이나 담론을 나눠보신 적이 있을지 궁금합니다.

천의영 많은 담론과 제안이 오갔습니다만, 장기 계획이 상당히 어려운 것이 현실입니다. 각 주체가 광역화되어 있지 않고 지자체별로 나눠져 있는 상황에서 관할과 책임 범위가 모두 다르기 때문에 협업의 주체가 굉장히 많고, 정부의 임기 기간에 따라 장기적인 논의가 이루어지기 어려운 점이 있습니다. 도시계획에 관한 전체적인 부분을 총괄하는 시스템이 건축가들이 제안하는 비전과 함께 계획된다면 장기적으로 실현 가능한, 또한 지속 가능한 도시를 만들 수 있을 것이라 생각합니다.

임진우 이번 비엔날레는 이해하기 쉬운 바탕의 주제를 통해 공감대를 형성했다는 점에서 매우 긍정적입니다. 미국 뉴욕의 경우 공원은 많으나 자동차를 타고 이동해야만 접근할 수 있다는 단점이 있습니다. 큰 맥락에서 봤을 때 서로 연결된 것 같기도 하지만, 실제로 도보로 이동할 경우 길이 끊겨 있다거나, 위험 지역을 지나가야 하는 상황이 발생하는 것이죠. 그런 면에서 그린링을 통해 서로 연결한다는 개념 자체가 접근이 쉬우면서도, 실현만 된다면 서울이라는 도시를 전 세계에서 손꼽히는 '살기 좋은 도시'로 만들 수 있지 않을까 생각합니다. 한편 그린링을 형성하는 데 있어 주요하게 작용하는 것 중 하나는 서울의 밀도입니다. 서울은 현재 세계에서 25위 안에 드는 고밀도 도시입니다. 이러한 밀도를 유지하며 그린 스페이스를 만드는 것이 또 하나의 중요한 과제가 될 것입니다. 자연을 자연 그대로 놔두는 것도 방법이지만, 자연에 기술을 더하면 녹지의 비율과 밀도를 함께 유지할 수 있다고 생각합니다. 유해연 교수님의 발표를 보면서 흥미로웠던 관점은, 녹지의 비율을 높이는 것이 현실화되려면 다양한 레이어를 구축해야 한다는 의견이었습니다. 말씀하신 레이어 중 어떤 부분이 필수적이고, 어떤 부분은 없어도 된다고 생각하시나요?

유해연 이중사고 프로젝트에서 도출된 수치 중 가장 재밌는 것은 통계상으로 서울의 녹지 비율은 계속 증가하고 있다는 점입니다. 이는 아파트 단지의 인공 녹지율이 지속적으로 증가하고 있기 때문입니다. 또 신기한 결과 중 하나는 서울의 1인당 전기 사용률도 감소하고 있다는 것입니다. 이는 저희가 말하는 '이중사고'가 시작된 출발점이기도 합니다. 수치상으로 보이는 자료만으로는 모든 걸 이해하기 힘들죠. 말씀 주신 부분 중 도시의 레이어 중 삭제가 가능한 부분은 일부 도로입니다. 기존에 필요에 의해 설치된 도로를 이후에 철거하지 않고 그 위에 계속 얹히는 그물망 구조가 되는 것이죠. 이처럼 이제는 불필요해진 도로나 활용도가 낮은 구조물은 없애야 한다고 봅니다. 또한 일상에서 도시가스보다 인덕션을 사용하는 비율이 높아지면 추후엔 도시가스를 활용했던 에너지 저장소 같은 공간이 불필요해질 것이고, 이렇게 생긴 유효 부지를 녹지로 만들 것인가, 혹은 별도의 개발을 거칠 것인가는 다음 세대가 해결해야 할 과제가 될 것이라고 생각합니다.

that gradual, concrete efforts can eventually lead to the actualization of a green network.

Another insight from today's forum relates to mobility. Just as cars are described as "moving spaces," architects should not limit their imagination to static spaces but also explore the concept of mobile spaces. This project vision is undergoing extensive research and is even being actualized in places like Las Vegas. On this note, I am curious whether Professor Chun has had any collaborations or discussions mobility companies.

Euiyoung Chun There has been a significant number of discussions and proposals, yet the reality is that long-term planning is extremely challenging. The difficulty arises from the fact that stakeholders are not consolidated at the metropolitan level, but are instead divided among various local governments, each with its own jurisdiction and responsibilities. This fragmentation leads to a many collaborative entities and makes sustained, long-term discussions challenging, especially with the constraints of government terms. I believe that if there were a comprehensive system overseeing urban planning that also integrates the visions proposed by architects, we could then achieve a city that is not only viable in the long term but also sustainable.

Jinwoo Lim This year's biennale was productive as it formed a consensus around themes that were easy to understand. Even though New York City has many parks, many of the locations are only accessible by car. While on a larger scale, these parks may seem interconnected, pedestrians face issues like disconnected pathways or the need to walk through dangerous areas. In this regard, I believe that the concept of interconnecting through the Green Ring is not only an approachable idea but could potentially position Seoul among the top livable cities globally, if realized.

On the other hand, one of the major challenges in forming the Green Ring is Seoul's super high density. Seoul ranks within the top twenty-five most densely populated cities globally. Maintaining this density while creating green spaces is another significant challenge. While preserving nature untouched is one approach, I believe that integrating technology with nature can help maintain the proportion and the density of green spaces. What intrigued me in Professor Yoo's presentation was the suggestion that increasing green space requires the construction of various layers. Which layers do you believe are essential and which ones do you think we can do without?

Haeyeon Yoo The most fascinating data coming from the Doublethink project is the continual increase of green spaces in Seoul. This growth is largely due to the consistent expansion of artificial green areas within apartment complexes. Another interesting finding is the decrease in per capita electricity consumption in Seoul, marking a starting point for the 'doublethink' concept we discussed. Indeed, interpreting the full scope based on numerical data alone can be challenging.

Addressing your question about which urban layers could be eliminated, certain roads come to mind. These were initially constructed based on need, but have since become part of a redundant mesh structure, piled onto existing roads without subsequent removal. I content that obsolete roads with low utility should be removed. Moreover, as the shift from gas to induction stoves continues, the spaces currently dedicate to city gas storage might become redundant. Deciding whether these spaces should be transformed into green areas or undergo different development will be a task for future generations.

한옥파빌리온 작가와의 만남

조정구

송현 광장에 설치된 한옥파빌리온 〈짓다〉는 건축가 조정구의 작품으로 한옥 이전의 집, 또는 의식 깊이 잠겨 있는 집의 원형에 대한 감각과 기억을 소환한다. 작가는 한옥에서 서까래 위에 기와를 잇기 위해 쓰이는 얇은 목재 '산자'를 외부로 드러내 빛과 그림자가 가득한 공간을 만들었다. 가운데 마당을 중심으로 해와 바람을 들이고, 거친 자연으로부터 삶을 감싸고 보호하는 안온한 공간에서 관람객은 자유롭게 머물며 사색함으로써 공간을 유희한다.

파빌리온 〈짓다〉에서 공간을 구축하는 목재는 제재소에 쌓여있던 오래된 구재를 사용하였으며, 파빌리온 주변의 낮은 둔덕은 송현 광장에서 파낸 흙을 이용했다. 기둥은 땅을 다진 후 초석 없이 세웠으며, 간단한 구법으로 기둥, 도리, 보를 얹고 지붕과 외벽에 서까래를 덮었다.

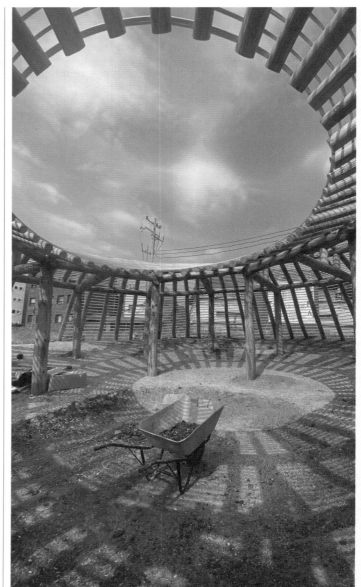

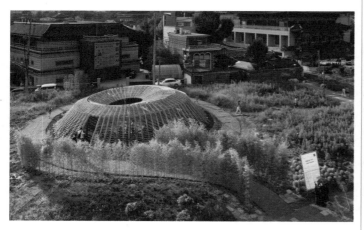

사진: 박영채
Photo: Youngchae Park

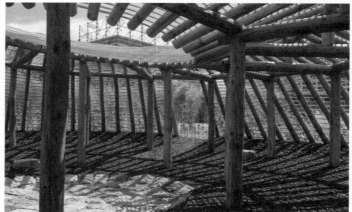

사진: 구가도시건축, 박영채
Photo: guga urban architecture, Youngchae Park

시민참여 프로그램

ENCOUNTER WITH HANOK PAVILION ARTIST

Junggoo Cho

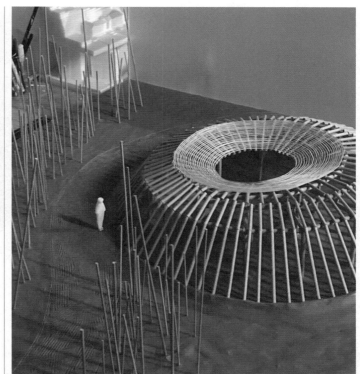

The Hanok Pavilion *Jitda*, installed at Songhyeon Green Plaza and designed by Junggoo Cho, intricately summons the nostalgic sense of homes predating hanok, or the archetypal dwellings deeply ingrained in our subconscious. Through the deliberate exposure of "sanja," thin wooden timbers binding roof tiles to rafters in hanok architecture, the architect has fashioned a space with a rich interplay of light and shadows. The yard in the center welcomes sunlight and wind, offering a sanctuary from nature's tempests. This serene enclave provides visitors a chance to wander around leisurely and engage in contemplation.

For the pavilion *Jitda*, old lumbar sourced from a sawmill, and the low mound surrounding the pavilion was made from soil brought from the Songhyeon square site. Pillars were erected without a cornerstone once the ground was tramped down. A straightforward construction method was used to position the pillars, horizontal supports, and beams, covering the roof and external walls with rafters.

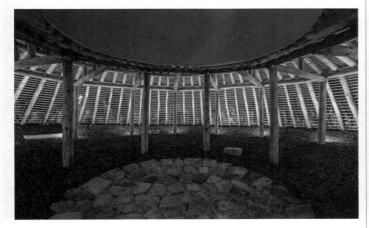

사진: 전민혁
Photo: Minhyeok Jeon

사진: 구가도시건축, 박영채
Photo: guga urban architecture, Youngchae Park

도시교류 프로그램, 라운드테이블 서울×바젤
Urban Exchange Program, Round Table Seoul×Basel

도시교류 프로그램, 라운드테이블 서울×멜버른
Urban Exchange Program, Round Table Seoul×Melbourne

시민참여 프로그램

LECTURE/TALK

주제전 참여 작가 라운드테이블
Thematic Exhibition Round Table

서울 100년 마스터플랜전 젊은 건축가 토크
Seoul 100-Year Masterplan Exhibition Young Architects Talk

PUBLIC PROGRAMS

현장프로젝트 작가 릴레이 토크
On-site Project Artist Relay Talk

현장프로젝트 작가와의 만남
On-site Project Artist Talk

시민참여 프로그램

베니스비엔날레 특별 초청 라운드테이블
Venice Biennale Special Round Table

젊은 건축가 포럼 코리아
Young Architects Forum Korea

서울도시건축비엔날레 ×
오픈하우스서울

제4회 서울도시건축비엔날레와 10주년을 맞은
오픈하우스서울은 스페셜 프로그램 〈서울의 지형, 도시의
토대〉를 마련해 서울의 지형과 이에 대응하는 건축을
시민들과 탐색했다. 평소 방문이 어려운 건축물의 문을
열어온 오픈하우스서울은 서울도시건축비엔날레의 '땅의
도시, 땅의 건축' 주제에 맞춰 서울의 원 지형이 남은
부암동 일대의 건축물부터, 경사면의 활용이 돋보이는
성북동의 현대건축물, 도심 한복판에 새로운 지형을
쌓아 올린 용산의 대표적인 건축물, 그리고 주변 환경이
극적으로 바뀌면서 도시의 섬으로 남았던 장소가 증축을
통해 새로운 연결을 끌어낸 건축물 프랑스대사관까지.
서울의 지형에 대응하고 이를 통해 도시의 새로운 토대를
만들어낸 대표적인 건축물을 시민들과 함께 만났다.

• 대양역사관, 스티븐 홀+이인호
• 부암동 주택, 최두남
• 주한 프랑스대사관, 김중업, 사티+매스스터디스
• ST송은 빌딩, 헤어초크 & 드 뫼롱+정림건축
• 반계 윤웅렬 별서, 김봉렬
• 아모레퍼시픽 그룹 본사, 데이비드 치퍼필드+해안건축

THE 4TH SEOUL BIENNALE OF ARCHITECTURE AND URBANISM × OPENHOUSE SEOUL

Celebrating the 10th anniversary of OPENHOUSE Seoul, the 4th Seoul Biennale of Architecture and Urbanism introduced the special program, *Topography of Seoul, Foundation of the City*. This with the public explored Seoul's landscape and its corresponding architecture. Aligning with Biennale's theme, "Land Architecture, Land Urbanism," OPENHOUSE Seoul unlocked typically inaccessible architectural gems, from houses in Buam-dong where the original topography of Seoul still remains, through modern building in Seongbuk-dong leveraging sloped sites, to landmark developments in Yongsan that reshaped the city's heart, and the French Embassy, which forged new connections from its status as an urban island amid dramatically changed surroundings. This event allowed citizens to discover iconic buildings that have crafted new urban foundations in harmony with Seoul's landscape.

- Daeyang Gallery and House, Steven Holl+Inho Lee
- Buam-dong House, Dunam Choi
- Embassy of France in South Korea, SATHY+Mass Studies
- Songeun Building, Herzog & de Meuron+Junglim Architecture
- Woongryul Yoon's(Bangye) Villa, Bongryol Kim
- Amorepacific Headquarters, David Chipperfield + HAEAHN

도시의 켜
Layer of the City

도시의 소리
Sounds of City Session

HANDS-ON PROGRAM

디폼블럭 열쇠고리 만들기
Making Deform Block Keychains

땅바람 버스킹
Land, Wind Busking

PUBLIC PROGRAMS

미래의 도시를 그리다
Drawing the City of Future

패브릭 포스터 만들기
Drawing the City of Future

시민참여 프로그램

송현에서 만난 토성 이야기
Story of Saturn from Songhyeon

야외 힐링 요가
Outdoor Healing Yoga

PUBLIC PROGRAMS

전체 프로그램

개/폐막행사

- 개막식 9/1
- 개막 포럼 9/2
1 대규모 도시개발의 공공공간과 확장 진행
강병근, 제임스 본 클렘퍼러, 오쿠모리
기요요시, 다나카 와타루, 여룬 디르크스,
민성진
2 고밀도 도시환경에서
땅의 건축을 탐색하다
진행: 조병수, 로버트 그린우드, 도미니크
페로, 안톤 가르시아-아브릴, 조민석
- 개막 포럼 9/3
3 도시에서 공공공간의 개념은 어떻게
전환되는가?
진행: 염상훈, 존 린, 리디아 라토이,
크리스티안 디머, 게이고 고바야시,
타마스 베그바르, 만프레트 퀴네
- 폐막식 10/27

전시연계 프로그램

주제전
- 서울그린링 포럼 9/8
'One City State & 서울그린링'을
주제로 미래 서울의 생태적 안정성을
논하는 전문가 포럼
진행: 조병수, 장윤규, 천의영, 유해연,
전재우, 윤자윤, 오스카강, 유은정, 임진우
- 땅이 숨 쉬는 도시, 100년을
그리고 짓다 9/9
조병수 총감독과 철학자 박구용이
서울비엔날레의 주제 '땅의 도시, 땅의
건축'에 관해 심도 깊은 대화를 나누는
토크 프로그램
진행: 조병수, 박구용
- 땅의 건축과 서울도시건축비엔날레
9/22
총감독과 철학자, 시인과 함께 '땅의
건축'을 철학적, 미학적 관점으로 풀어보는
라운드테이블
진행: 조병수, 이종관, 황지우
- 참여 작가 라운드테이블 10/24
〈땅의 건축: 서로에 대한
깨달음의 건축〉
총감독과 주제전 참여 작가가 함께 땅의
건축을 지형과, 생태, 사회문화의 관점에서
논의하는 라운드테이블
진행: 조병수, 김인철, 조민석, 나은중

서울 100년 마스터플랜전
- 젊은 건축가 토크
· 폭염과 폭우와 도시의 대화, 강해성 9/7
· 아르카디아 서울 2123, 이세진 9/14
· 새로운 땅의 구현: 회복탄력적 경관을 향해,
최혜영 9/21
· 클라우드 아틀라스, 김효주 10/12
· 제사상의 메세지: 마스터플랜의 미래
도구들, 전지용 10/19

게스트시티전
- 게스트시티 큐레이터 토크 9/9
'페럴 그라운즈, 모두를 위한 도시'를
주제로 전시의 핵심 개념인 그라운드부터
전시를 구성하는 여섯 가지 질문에 관해
이야기하는 토크 프로그램
진행: 임진영, 염상훈
- 커먼 그라운드:
서울과 멜버른의 대화 9/3
정착, 성장, 회복을 주제로 각 도시에 대한
소개 후 장소별 사례를 통해 해당 주제를
교류하는 프로그램
진행: 멜도드, 신혜원
- 바젤 위크×서울: 바젤과 서울의 도시
개발 과제 10/12
진행: 베아트 에버하르트, 천의영, 사이먼
하트만, 이자벨라 프린지그, 박소현, 신혜원

현장프로젝트
- 참여 작가 릴레이 토크 8/31
진행: 김사라, 김치앤칩스, 플라스티크
판타스티크, 페소 본 에릭사우센, 프랭크
바코, 살라자르 세케로 메디나, 리카르도
블루머, 프란시스코 레이바
- 작가와의 만남 9/3
진행: 김사라 및 참여 작가
- 시낭송 및 토론 9/3
초청 시인: 서지민
- 서울 드로잉 테이블 9/3
서울의 지형을 이해하기 위한
그룹드로잉 프로그램
1부: 프란시스코 레이바
2부: 시민과 함께하는 워크숍

글로벌 스튜디오
- 덴마크 대사관 학생 투어 9/4
글로벌 스튜디오 덴마크 학생 투어
- 덴마크 대사관 네트워킹 파티 9/5
글로벌 스튜디오 덴마크 학생 및
서울 건축과 학생 네트워킹 파티

시민참여 프로그램

- Hello Stranger
P3를 활용한 사진 촬영 이벤트 프로그램
- 도시의 소리 1, 2
· P5 감상 후 사운드 아티스트와 함께 도시의
소리를 채집해보는 체험 프로그램
진행: 오땡큐
· 채집한 사운드 파일과 그림을 통해 나만의
CD 앨범을 제작해보는 참여형 프로그램
진행: 김주은
- 도시의 켜
송현동의 지적도와 실크스크린 인쇄
기법을 활용해 비엔날레 도시의 켜를 직접
만들어보는 프로그램
- 패브릭 포스터 만들기
비엔날레 주제를 담은 패브릭 포스터를
만들어보는 체험 프로그램
- 디폼블럭 열쇠고리 만들기
디폼블럭을 활용하여 2023 비엔날레의
로고, 키비주얼을 열쇠고리로 만들어 보는
체험 프로그램
- 땅소 야간시네마
'도시'와 '건축'을 테마로 한 영화 및 다큐를
선정하여 상영하는 야간 시네마 프로그램
- 야외 힐링 요가
열린송현녹지광장에서 진행되는 야외 요가
수업으로 송현동의 지리적 특색을 몸으로
느껴보는 체험 프로그램
- 미래의 도시를 그리다
현장 파빌리온에서 미래의 도시 그림을
그려보는 프로그램
- 땅바람 버스킹
출연진: 양경원, 진민호, 우지원 등
특별 게스트: 그룹 에이홈
- 건축 펜 드로잉
진행: 정연석
- 도시문헌학자가 바라본
서울의 공간과 건축
지난 100년간 형성되어온 서울의 공간 및
건축적 특성을 시층과 도시 화석에 주목해
살피는 강연
진행: 김시덕
- 송현에서 만난 토성 이야기:
천체 관측 프로그램
〈하늘 소〉에서 천체망원경을 통해
별자리와 토성을 관측해 보는 프로그램
- 비엔날레 윷놀이
추석 특별 프로그램
- 오픈하우스서울 2023
스페셜 프로그램
평소 방문이 어려운 건축물의 문을
열어온 오픈하우스서울과 협업해 서울의
건축물을 방문하는 스페셜 투어
· 대양역사관 10/7 (진행: 이인호)
· 부암동 주택 10/8 (진행: 최두남)
· 주한 프랑스 대사관 10/13 (진행: 강준구,
안창모)
· ST송은 빌딩 10/13 (진행: 조도연)
· 반계 윤웅렬 별서 10/14 (진행: 박채원,
김봉렬)
· 아모레퍼시픽 그룹 본사 10/20 (진행:
신혜원, 이상윤)

상시 운영 프로그램

- 포토 스탬프 투어
서울비엔날레의 작품을 감상하고
각 포인트별 방문 인증을 하는 스탬프 투어
- 비엔날레 No idea 광장
해질녘 도심 속 휴게 광장에 앉아 힐링할 수
있는 시민들의 휴식 체험
- 전시 도슨트 투어

협력 프로그램

- 베니스비엔날레
특별초청 라운드테이블
〈2086: 우리는 어떻게?〉 9/16
베니스비엔날레 한국관 공동 큐레이터와
건축 비엔날레 큐레이팅에 관한 경험을
나누는 프로그램
진행: 박경, 정소익, 천의영, 정다영
- 젊은 건축가 포럼(YAF) 코리아 9/7
진행: 젊은 건축가 포럼 구성원
- 어린이 건축학교
어린이를 대상으로 비엔날레를 쉽게
이해할 수 있도록 돕는 프로그램

ALL PROGRAMS

Opening/Closing Ceremonies

- Opening Ceremony 9/1
- Opening Ceremony 9/2
1 Expansion of Public Spaces in Large-scale Urban Development
 Speakers: Byoung-Keun Kang, James von Klemperer, Okumori Kiyoshi, Tanaka Wataru, Jeroen Dirckx, Ken Sungjin Min
2 Exploring Land Urbanism in a High-density Urban Environment
 Speakers: Byoungsoo Cho, Robert Greenwood, Dominique Perrault, Antón García-Abril, Minsuk Cho
- Opening Forum 9/3
3 Exploring Conceptual Shift in Urban Public Space
 Speakers: Sang Hoon Youm, John Lin, Lidia Ratoi, Christian Dimmer, Keigo Kobayashi, Tamás Végvári, Manfred Kühne
- Closing ceremony 10/27

Exhibition Program

Thematic Exhibition

- Seoul Green Ring Forum 9/8
 Experts' forum discussing Seoul's biological stability in the future under the theme of "One City State & Seoul Green Ring"
 Speakers: Byoungsoo Cho, Euiyoung Chun, Yoongyoo Jang, Haeyeon Yoo, Jaewoo Chon, Jayoon Yoon, Oscar Kang, Eunjung Yoo, Jinwoo Lim
- City with a Breathing Land, Drawing and Building the next 100 Years 9/9
 In-depth talk program with General Director Byoungsoo Cho and philosopher Gooyong Park on the topic of "Land Architecture, Land Urbanism"
 Speakers: Byoungsoo Cho, Gooyong Park
- Land Architecture and Seoul Biennale of Architecture and Urbanism 9/22
 Roundtable Discussions on the Biennale theme of Land Architecture from the lenses of humanities and aesthetics
 Speakers: Byoungsoo Cho, Jongkwan Lee, Jiwoo Hwang
- Thematic Exhibition Roundtable 10/24
 Land Architecture: Architecture of Interdependent Nature
 Discussion on Land Architecture in geological, ecological, and sociocultural contexts
 Speakers: Byoungsoo Cho, Incheurl Kim, Minsuk Cho, Unchung Na

Seoul 100-year Masterplan Exhibition

- Young Architects Talk
 · Heat Waves, Heavy Rains and Cities, Haeseong Kang 9/7
 · Arcadia Seoul 2123, Sejin Lee 9/14
 · Terrain Manipulation: Towards Resilient Landscape, Hyeyoung Choi 9/21
 · CLOUD ATLAS, Hyoju Kim 10/12
 · Message from the Ancestral Rites Table: Future Tools for Masterplan, Jiyong Chun(Seoul Panorama) 10/19

Guest Cities Exhibition

- Guest Cities Curator Talk 9/9
 Program for debate under the theme of "Parallel Grounds, City for All" addressing 6 questions that constitute the exhibition including "ground," the focal concept of the exhibition
 Speakers: Sang Hoon Youm, Jinyoung Lim
- Common Ground: Dialogue between Seoul and Melbourne 9/3
 Program for cities to provide introduction on the theme of settlement, growth, recovery and share cases on related topics
 Speakers: Mel Dodd, Haewon Shin
- Basel Week×Seoul: Urban Development Challenges in Basel and Seoul(Embassy of Switzerland in Korea) 10/12
 Speakers: Beat Aeberhard, Euiyoung Chun, Simon Hartmann, Isabel Prinzing, Sohyun Park, Haewon Shin

On-site Project

- Artist Relay Talk 8/31
 Speakers: Sara Kim, Kimchi and Chips, Plastique Fantastique, Pezo von Ellrichshausen, Frank Barkow, Salazarsequeromedina, Riccardo Blumer, Francisco Leiva
- On-site Project Talk 9/3
 Speakers: Sara Kim and participating artists
- On-site Project Poetry 9/3
 reading and discussion
 Invited Poet: Jimin Seo
- Seoul Drawing Table 9/3
 Group drawing program for understand the topography of Seoul
 Session 1: Francisco Leiva
 Session 2: Public Workshop

Global Studio

- Denmark Embassy Students' Tour 9/4
 Global Studio Denmark Students Tour
- Denmark Embassy Networking party 9/5
 Networking party with Denmark Students and Seoul Architecture students

Public Programs

- Hello Stranger
 Photo event program using the P3
- Sounds of City Session 1, 2
 · Hands-on program of appreciating the P5 and collecting the sounds of the city together with sound artist
 Artist: OTHANKQ
 · Hands-on program of making my own CD album with collected sound files and images
 Artist: Jueun Kim
- Layer of the City
 Hands-on program on making the ply of the Biennale cities using the Songhyeon-dong land registration map and silk screen print technique
- Creating Fabric Posters
 A hands-on program to create a fabric poster on the theme of the Biennale
- Making Deform Block Keychains
 A hands-on program to create a keychain with the 2023 Biennale's logo and key visuals using Deformblocks
- Earth Pavilion Cinema Night
 Night-time cinema programs featuring a selection of films and documentaries on the theme of "City" and "Architecture"
- Outdoor Healing Yoga
 An outdoor yoga class held at the open Songhyeon Green Plaza to experience the geographical characteristics of Songhyeon-dong
- Drawing the City of Future
 Drawing the city of future in the pavilion
- Land, Wind Busking
 Cast: Kyungwon Yang, Minho Jin, Jiwon Woo etc.
 Special Guest: Group A Hope
- Architecture Pen Drawing Session
 Artist: Yeonseok Jeong
- Seoul's Space and Architecture in the Eyes of Urban Philologist
 Lecture on Seoul's spatial and architectural traits formed during past 100 years, focusing on C-horizon and urban fossils
 Speakers: Shiduck Kim
- Story of Saturn from Songhyeon
 Astronomical observation program for viewing constellations, Saturn from Sky Pavilion
- Biennale Yut Nol-I Game
 Special Program for Chuseok
- OPENHOUSE Seoul 2023 Special Program
 · Daeyang Gallery And House 10/7 (Guide: Inho Lee)
 · Buam-dong House 10/8 (Guide: Dunam Choi)
 · Embassy of France in Korea 10/13 (Guide: Junkoo Kang, Changmo Ahn)
 · Songeun Art Space 10/13 (Guide: Doyeun Cho)
 · Bangye Yoon Woongryul's villa 10/14 (Guide: Chaewon Park, Bongryol Kim)
 · Amorepacific Headquarters 10/20 (Guide: Haewon Shin, Sangyun Lee)

Daily Programs

- Photo Stamp Tour
 Stamp tour guiding through works of Biennale
- Biennale No Idea Plaza
 Relaxation program for the public at an urban plaza during sunset
- Exhibition Docent Tour
 Program to support elementary, middle, high school students to enjoy picnic at Songhyeon Green Plaza and to facilitate their participation

Collateral Programs

- Venice Biennale Special Roundtable '2086 Together How?×Land Urbanism' 9/16
 Program which co-curators of Korean Pavilion of Venice Biennale 2023 share experiences on curating architecture biennale exhibitions
 Speakers: Kyong Park, Soik Jung, Euiyoung Chun, Dayoung Chung
- Young Architects Forum Korea 9/7
 Speakers: Members of Young Architects Forum (YAFK)
- Architecture School for Children
 Program designed to help Children better understand the Biennale

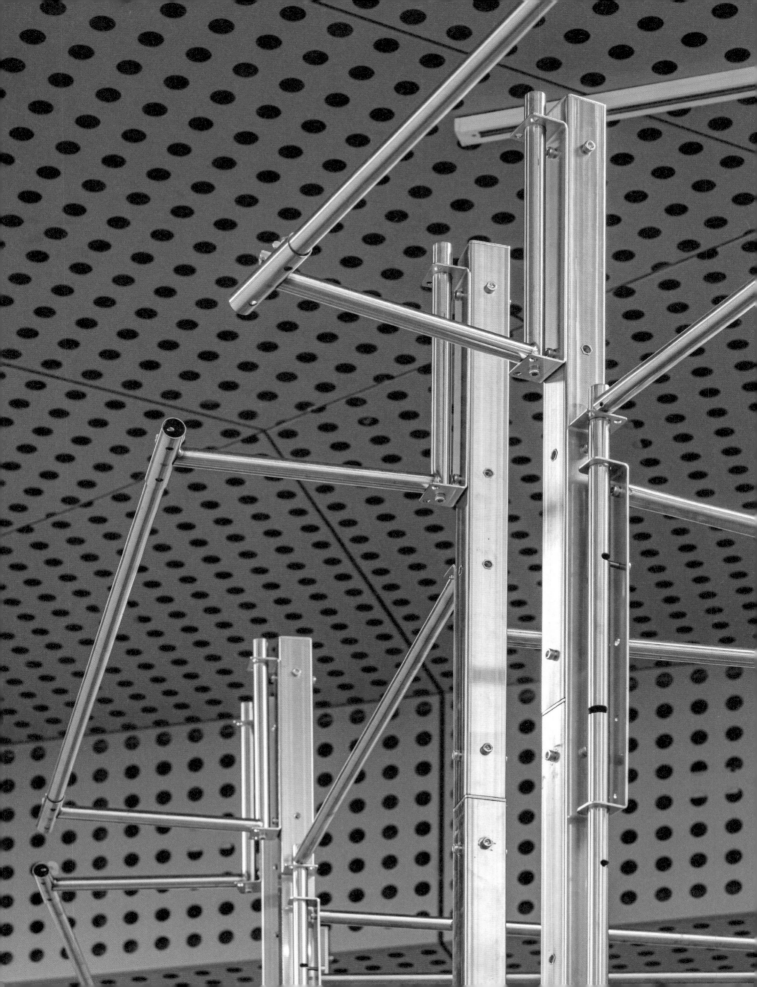

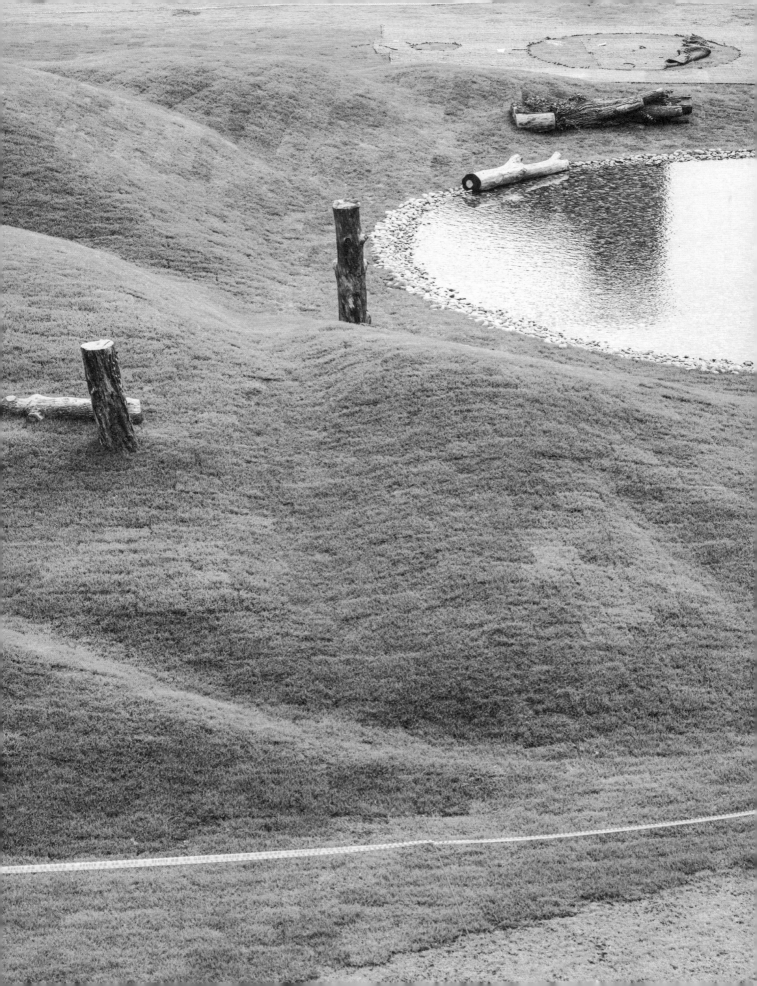

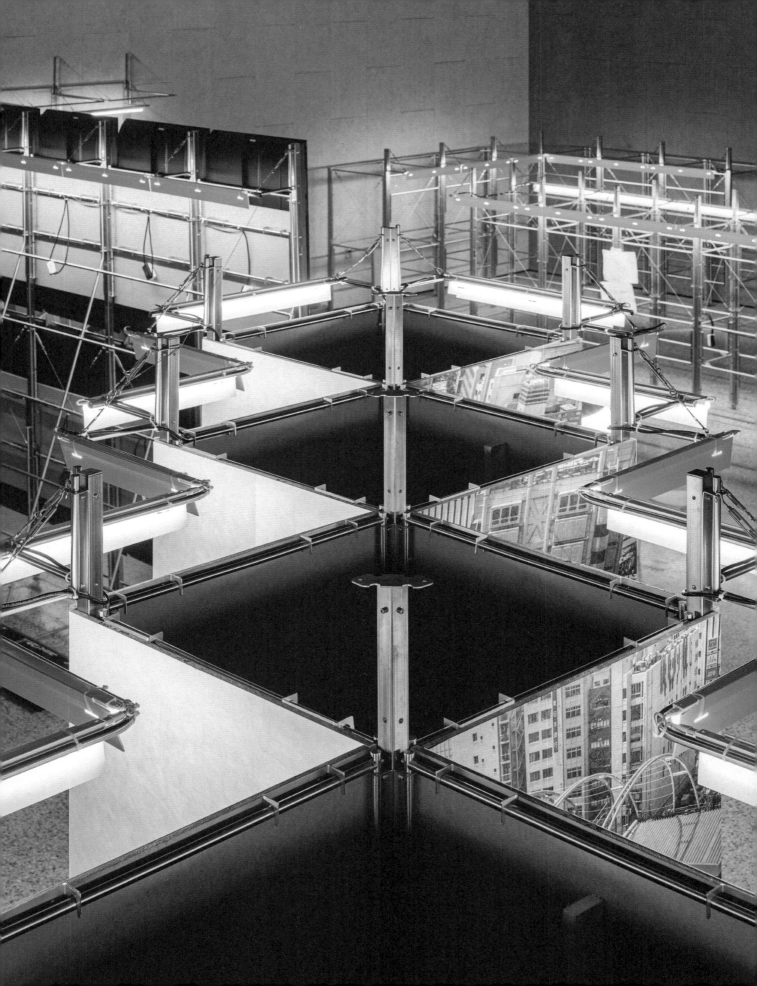

참여 국가
Participating Countries
30

참여 도시
Participating Cities
65

참여 작가
Participating Artists
132

참여 기관 및 대학
Participating Institutions and Universities
59

기관
Participating Institution
29

대학
Universities
30

전체 관람객
Total Visitors
2,948,119

온라인 관람객
Online Visitors
2,028,743

오프라인 관람객
Offline Visitors
919,376

정기 도슨트 진행 횟수 / 참여자 수
Regular Guided Tours: Number of Sessions / Number of Participants
620 / 4,352

단체 도슨트 진행 횟수 / 참여자 수
Group Guided Tours: Number of Sessions / Number of Participants
109 / 2,945

언론보도
Press Coverage
2,084

방송보도
Broadcast Coverage
35

국내
Domestic
759

해외
Abroad
1,325

온라인 홍보 조회 수
Online Promotion Views
2,028,743

오프라인 키비주얼 홍보
Offline Key Visual Promotion
1,286

온오프라인 이벤트 참여자
Participants in Online and Offline Events
1,179

전체 관람객 증가율
Overall Visitor Growth Rate
288%

온라인 관람객 증가율
Online Visitor Growth Rate
217%

오프라인 관람객 증가율
Offline Visitor Growth Rate
79%

인스타그램 채널 성장률
Instagram Channel Growth Rate
49.5%

유튜브 채널 성장률
YouTube Channel Growth Rate
21%

조병수
총감독

조병수는 BCHO 건축사 사무소(BCHO Partners)의 대표 건축가이다. 30여 년간 땅, 빛, 자연을 주요 건축 철학으로 삼아 자연을 존중하는 다양한 건축 작업을 해왔고, '경험과 인식', '존재하는 것, 존재했던 것', 'ㅡ'자집과 'ㄱ'자집, '현대적 버나큘라', '유기성과 추상성' 등으로 주제를 확장했다.

대표 작품인 천안 현대자동차 글로벌 러닝센터, 남해 사우스케이프호텔, 거제 지평집 등 세련됨과 투박함, 여유로움과 편안함을 갖춘 작품들로 북서부 및 태평양 권역 미국 건축가협회 최고상(2003), 김수근 문화상(2010), 미국 몬태나주 건축가협회 최고상(2013), 한국건축가협회상, 대한민국 공간문화대상 최우수상(2018), 대한민국 공간문화대상 우수상(2021), 독일 IF Award(2021) 등을 수상하며 국제적 인정을 받고 있다.

미국 몬태나 주립대학교 건축학과 부교수(1999–2006), 하버드 대학교 건축학과 초청교수(2006) 등을 거쳐, 덴마크 아루스 건축대학교 베룩스 석좌교수(2014)를 하였고, 광주비엔날레 건축 부분 책임 큐레이터(2009), 베니스 비엔날레 커미셔너 선정위원장(2016) 등을 역임하였다.

제4회 서울도시건축비엔날레에서 조병수는 그간 탐구해 온 '땅으로부터 출발하는 건축'에 대한 생각을 도시로 확장한다. 특히 그는 주제전과 마스터플랜전의 공동 큐레이터를 겸직하여, 지속 가능한 건축과 도시에 대한 가능성을 구체적으로 제시했다.

천의영
주제전 큐레이터

천의영은 건축가이자 경기대학교 건축학과 교수이다. 서울디자인올림픽 총감독(2009), 광주폴리 총감독(2015), 서울건축문화제 총감독(2019)을 맡았으며, 현재 한국건축가협회의 회장(2022)을 역임 중이다. 저서 『열린 건축이 세상을 바꾼다: 포용 공간 혁명』을 통해 지속 가능한 도시 공간을 위한 방법론을 제시했으며, 2023 서울도시건축비엔날레 주제전 '땅의 도시'의 큐레이터를 맡았다. 이번 비엔날레에서는 '그린 네트워크'를 기반으로 한 미래 도시 서울의 개념을 소개하고, 건축가들이 꿈꾸는 이상적인 아이디어와 함께 새로운 도시에 대한 상상력을 확장할 것을 제안했다.

임진영
게스트시티전 큐레이터

임진영은 건축 저널리스트이자 기획자이며, 도시건축 축제 '오픈하우스서울'의 대표이다. 『C3 KOREA』(2000) 에디터를 거쳐, 월간 『공간』(2005) 에디터 및 편집팀장을 맡았으며, 해외 건축전문지 『MARK』(2010)의 컨트리뷰터, 『다큐멘텀』(2018)의 객원 편집장을 역임했다. 출판, 전시, 리서치 등 다양한 도시 건축 콘텐츠를 기획해 온 임진영은 《게스트시티전》의 공동 큐레이터를 맡아 이번 비엔날레에서 제안하는 도시의 밀도와 공공성의 실현 방법을 여러 도시의 사례를 통해 제시했다.

염상훈
게스트시티전 큐레이터

염상훈은 건축가이자 연세대학교 건축공학과 교수이다. 도시와 건축의 접점을 넓히는 연구를 하고 있으며, <Swiss Positions Swiss Scale>(2013), <New Messages from NL>(2013), <재생된 미래: 서울도시재생>(2017) 등 다수의 국제 건축전 큐레이팅에 참여하였고, 윤동주기념관으로 한국건축가협회상(2021)을 수상하였다. 《게스트시티전》의 공동 큐레이터를 맡은 그는 이번 비엔날레를 통해 세계 도시들과 그라운드 레벨에 관한 다양한 관점과 해법들을 논의하는 장을 마련하고자 했다.

레이프 호이펠트 한센
글로벌 스튜디오 큐레이터

레이프 호이펠트 한센은 덴마크 오르후스 건축대학교에서 근무하며, 지난 25년간 다양한 국제 전시회를 비롯해 연구나 토론 등에 활발히 참여하며 경험을 쌓아 왔다. 한국에서도 광주 폴리 프로젝트와 서울도시건축비엔날레, 부산비엔날레 등 여러 건축 관련 행사에 참여하였다. 덴마크 도코모모 부회장직과 덴마크 예술가협회 심사위원직을 역임한 그는 2013년 스튜디오 CONTEXT를 설립한 데 이어 2018년 스튜디오 Transformatio를 공동 설립하기도 했다. 이번 비엔날레의 글로벌 스튜디오의 큐레이터를 맡아 세계 각국의 건축학교들로부터 지속 가능한 친환경 한강 브리지에 대한 다양한 아이디어를 모아 선보였다.

김사라
현장프로젝트 큐레이터

김사라는 다이아거날 써츠 건축사무소 대표이다. 건축, 설치작업 그리고 예술의 경계를 넘나들며 다양한 창의적 작업을 꾸준히 보여주고 있는 건축가다. 대표작으로는 도시는 미술관 지명공모 당선작 <파러웨이: 맨 메이드, 네이처 메이드>(2023), 국립현대미술관 과천관의 지명공모 당선작 <() function/쓸모없는 건축과 유용한 조각에 대하여>(2021), 광주비엔날레의 스위스 파빌리온 <Alone Together>(2021)등이 있다. 이번 비엔날레에서는 현장프로젝트의 큐레이터를 맡아 행사의 주요 장소인 열린송현녹지광장을 무대로 장소성 인식을 위한 건축적, 감각적 장치를 제공하며 땅을 경험하는 새로운 실험 방식을 제안했다.

Byoungsoo Cho
General Director

Byoungsoo Cho is a founder of BCHO Partners. For the past 30 years, his diverse architectural projects have been founded on a philosophy rooted in land, light, and nature. His architectural practice experiments with themes such as 'Experience and Perception,' 'Existing and Existed,' '- and ㄱ-shaped Houses,' 'Contemporary Vernacular Architecture,' and 'Organic vs. Abstract.'

His notable projects, including Hyundai Cheonan Global Learning Center, Namhae Southcape, Jipyeong Guesthouse, feature the values of both "sophistication" and "rough touch." These project have been recognized by the AIA Honor Award, Northwest and Pacific Regional(2003), Kim Swoo Geun Architectural Award (2010), AIA Honor Award by the Montana Architects Association(2013), KIA Awards, Grand prize of The Good Place Award(2018), Excellence prize of The Good Place Award(2021), Red Dot Award and iF Design Award(2021).

Cho has taught at Montana State University as an associate professor(1999–2006), at Harvard University as a guest professor(2006), at Aarhus School of Architecture as Velux Chair professor(2014). He has served as curator in charge of architecture at the Gwangju Biennale(2009) and chairman of the Selection Committee for the Korean Pavilion at the Venice Biennale of Architecture(2016).

At the 4th SBAU, Cho will advance the idea of 'Land Architecture' that he has explored through his practice. He also served as a co-curator for the Thematic Exhibition and the Seoul 100-year Masterplan Exhibition, presented potential pathways for sustainable architecture and urbanism.

Euiyoung Chun
Thematic Exhibition Curator

Chun is an architect and professor of architecture at Kyonggi University. He served as General Director for the Seoul Design Olympiad(2009), the Gwangju Folly Project(2015), and the Seoul Architecture Festival(2019). At present, Chun serves as chairman of the Korean Institute of Architects. His book *Open Architecture Changes the World: Revolution in Engaging Spaces* presents methodologies to create sustainable urban spaces. Chun served as a co-curator for the Thematic Exhibition, which aims to establish ways forward for future cities based on land urbanism.

Jinyoung Lim
Guest Cities Exhibition Curator

Jinyoung Lim is the founder of OPENHOUSE Seoul. As an architectural journalist and director, she has participated in various publications, exhibitions, research, and culture projects. She served as editor of *C3 KOREA*(previously Architecture and Environment) in 2000, senior editor of the monthly magazine *SPACE* in 2005, contributor of the architecture magazine *MARK* in 2010, and guest editor-in-chief of *Documentum* in 2018. With rich experience in architectural curatorial projects in publishing, exhibition, and research, Lim served as co-curator for the *Guest Cities* Exhibition to present case studies on urban density and publicness.

Sang Hoon Youm
Guest Cities Exhibition Curator

Sang Hoon Youm is an architect and associate professor at Yonsei University. His research seeks to broaden the interface between the city and architecture. He has experience in curating international architecture exhibitions such as Swiss Positions Swiss Scale, Retrospective Futures: Seoul Regeneration, etc. He received the Korea Institute of Architects Award in 2021. Youm served as co-curator for the *Guest Cities* Exhibition and create arenas for discussions among global cities to collect diverse perspectives and solutions related to land.

Leif Høgfeldt Hansen
Global Studios Curator

Leif Høgfeldt Hansen has engaged in various international exhibitions, research and exchanges over the past 25 years while working at the Aarhus School of Architecture in Denmark. He has participated in several key Korean projects, such as the Gwangju Folly Project, SBAU and Busan Biennale. He has been appointed to various posts, such as Deputy Chairman of DoCoMoMo, Denmark and The Danish Artists' Society Jury. In 2013 he established Studio CONTEXT and, in 2018, co-founded Studio Transformation. As curator for the *Global Studios* he collected a various of young and creative ideas from architecture schools around the world.

Sara Kim
On-site Project Curator

Sara Kim is the leading architect of Diagonal Thoughts, an interdisciplinary architecture studio working across the boundaries of architecture, installation, and art. The representative works of Diagonal Thoughts are Faraway: man made, nature made the winning entry of the nominated competition for museum is everywhere organized by SODA Museum in 2023, (　) function: In between useless architecture and useful sculpture, the winning entry of the nominated competition for MMCA Gwacheon in 2021, and Alone Together: Portable Scenography, a Swiss pavilion for the Gwangju Biennale in 2021. Sara Kim served as the curator of the On-site Project, proposing architectural and sensual devices to raise awareness about Songhyeon Green Plaza, the major venue of the 4th SBAU, as a place reopened to the public in a hundred years.

함께한 사람들

주최 및 주관

서울특별시
- 서울특별시장
 오세훈
- 행정2부시장
 유창수
- 총괄건축가
 강병근
- 주택정책실장
 한병용
- 주택공급기획관
 김승원, 현) 김장수
- 건축기획과장
 박순규, 현) 임우진
- 도시건축교류팀장
 박경선
- 도시건축교류팀
 양홍모, 서명신, 정은희, 정주원,
 윤태양, 강지혜, 성세희
 전) 조아라, 이규식

운영위원회
- 기획조정실장
- 주택정책실장
- 문화본부장
- 균형발전본부장
- 도시계획국장
- 서울시의회 주택공간위원회 의원
 신동원, 유정인
- 백지숙, 신혜원, 임재용, 최춘웅,
 김정곤, 송규만, 정다영, 황원미,
 김나형

큐레이팅 팀

- 총감독
 조병수

주제전 파트 1: 땅의 건축
- 큐레이터
 조병수
- 인터뷰어
 안성주, 이수민(보조 에디터)
- 영상 제작
 카스카
- 번역
 서울리딩룸

주제전 파트 2: 땅의 도시
- 큐레이터
 천의영
- 코디네이터
 유영원, 김태규, 한혜진, 천지인
- SAUP 플랫폼
 한국건축가협회, GS건설, 플래닝고

서울 100년 마스터플랜전
- 큐레이터
 조병수
- 마스터플랜 연구설계
 장현배, 미켈레, 엘리나, 요한나
- 데이터 그래픽 디자인
 투어티
- 미디어 콘텐츠
 레벨나인

게스트시티전
- 큐레이터
 임진영, 염상훈
- 코디네이터
 윤솔희
- 보조연구원
 박신우, 이재준
- 번역
 이혜상, 김선진
- 패널 편집
 송혜민
- 영상 자막 편집
 파이크미디어

글로벌 스튜디오
- 큐레이터
 레이프 호이펠트 한센

현장프로젝트
- 큐레이터
 김사라
- 코디네이터
 박영제, 조용진
- 구조 검토
 윤광재, 가람 엔지니어링
- 번역
 김나연, 박지윤, 콜린 모앳

협력 큐레이터팀
- 협력 큐레이터
 김그린
- 보조 큐레이터
 차정욱, 안서경

전시 및 행사 운영

전시 대행사
- 주성디자인랩(주)
 김인환, 윤종일, 이철승, 황인진,
 김성호, 이영철, 이선호, 이현우,
 김민주

운영 및 홍보 대행사
- (주)메이커
 전평재, 서동범, 김수윤, 박수진,
 고다인, 오원준, 박연일, 한지훈,
 한주희
- (주)웨이드
 박영규, 오창훈 , 하지원, 손지혜,
 김유라, 지웅빈, 임진규, 박재민, 김란,
 이채원, 황준혁, 이나현, 정문정, 정혁,
 오지운
- (주)커버어소시에이츠
 김홍성, 권민주, 이예지, 주나현
- 한솔컴즈
 배석인, 이정희, 황미래, 김미래,
 유소영, 김희수, 이명수, 김민수
- 스튜디오 딥로드
 안혜인, 진효문

개막식
- 총괄
 노희영
- 기획 및 운영
 황나리, 황경아
- 총연출
 이연정
- 예술감독
 양승미
- 안무
 염복리, 손정연
- 감독
 최정원, 이정석, 권수범, 진영대,
 유영훈, 이채원

디자인
- 그래픽 디자인
 워크룸 프레스
- 전시 디자인
 (주)포스트 스탠다즈
 김민수, 허윤, 함석영

출판
- 가이드북 및 리플렛
 월간디자인 편집부
- 아카이브 북
 안그라픽스 콘텐츠사업부
- 사진
 최용준
- 행사 사진
 (주)웨이드

후원 및 협찬
디자인하우스, (주)프레임 컴퍼니

Organizers

Host

Seoul Metropolitan Government
- Mayor of Seoul Metropolitan Government
Se-hoon Oh
- Vice Mayor II
Chang Su Ryu
- Seoul City Architect
Byoung-Keun Kang
- Deputy Mayor for Housing Supply Planning Bureau
Byoung Yong Han
- Director-General Housing Supply Planning Bureau
Seung Won Kim, Jangsu Kim
- Director of Architectural Planning Division
Soonkyoo Park, Woo Jin Yim
- International Relationship of Architecture and Urbanism Team
Kyungsun Park(Team Leader)
Hong Mo Yang, Myung Sin Seo, Eun Hee Jung, Joo Won Chung, Tae-Yang Yun, Ji Hye Kang, Se Hee Sung
A Ra Jo, Gyusik Lee

Steering Committee
- Deputy Mayor of Planning and Administration Office
- Deputy Mayor for Housing Supply Planning Bureau
- Deputy Mayor of the Culture Headquarters
- Deputy Mayor of the Presidential Committee of Balanced National Development
- Deputy Mayor of the Urban Planning Bureau
- Seoul City Councilor
Dong Won Shin, Jung In Yoo
- Jee-Sook Beck, Hae-Won Shin, Jae Yong Lim, Choon woong Choi, Jung Gon Kim, Kyuman Song, Dah-Young Chung, Wonme Hwang, Na Hyung Kim

Curatorial Team

- General Director
Byoungsoo Cho

Thematic Exhibition Part 1. Land Architecture
- Curator
Byoungsoo Cho
- Interviewer Editor
Vincent Ahn, Sumin Lee(Assistant Editor)
- Flim
Caska
- Translation
Seoul Reading Room

Thematic Exhibition Part 2. Land Urbanism
- Curator
Euiyoung Chun
- Coordinator
Yeongwon Yoo, Taekyu Kim, Hyejin Han, Jean Chun
- SAUP Platform
Korean Institute of Architects, GS Engineering and Construction Corp., Planningo Inc.

Seoul 100-year Masterplan Exhibition
- Curator
Byoungsoo Cho
- Masterplan Research & Planning Team
Hyunbae Chang, Michele Maria Riva, Elina Zampetakis, Johanna Kleesattel
- Data Graphic Design
TO A T
- Media Contents
Rebel9

Guest Cities Exhibition
- Curator
Jinyoung Lim, Sang Hoon Youm
- Coordinator
Solhee Yoon
- Research Assistant
Shinwoo Park, Jaejun Isaac Lee
- Translation
Heather HyeSang Lee, Sunjin Kim
- Panel Editing
Hye Min Song
- Video Subtitles Editing
Pyke Media

Global Studios
- Curator
Leif Høgfeldt Hansen

On-site Project
- Curator
Sara Kim
- Coordinator
Youngjae Park, Yongjin Jo
- Structural Engineer
Kwangjae Yoon, GARAM Structural Engineering
- Translation
Nayeon Kim, Jiyoon Park, Colin Mouat

Associate Curator Team
- Associate Curator
Green Kim
- Assistant Curator
Jeongwook Cha, Seokyung An

Management and Promotion

Exhibition Agency
- JOOSUNG DESIGNLAB
Inhwan Kim, Jongil Yoon, Cheolseung Lee, Injin Hwang, Seongho Kim, Youngchul Lee, Seonho Lee, Hyeonwoo Lee, Minju Kim

Managing & PR Agency
- Maker
Pyeongjae Jeon, Dongbeom Seo, Sooyoon Kim, Soojin Park, Dain Ko, Wonjun Oh, Yeonil Park, Jihoon Han, Joohee Han
- Wayd
Youngkyu Park, Changhoon Oh, Jiwon Ha, Jihye Son, Yura Kim, Woongbin Ji, Jingyu Lim, Jaemin Park, Ran Kim, Chaewon Lee, Joonhyeok Hwang, Nahyun Lee, Munjeong Jeong, Hyuk Jung, Jiwoon Oh
- Kerb Associates
Hongsung Kim, Minju Kwon, Yeji Lee, Nahyun Ju
- Hansolcoms
Sukin Bae, Junghee Lee, Mirye Hwang, Mirae Kim, Soyoung Yoo, Huisu Kim, Myungsoo Lee, Minsu Kim
- Studio Deeproad
Hyein An, Hyomoon Jin

Opening Ceremony
- Executive Director
Heeyoung Noh
- Producer
Nari Hwang, Kyoungah Hwang
- Director
Younjung Lee
- Artistic Director
Seungmi Yang
- Choreography
Bokri Yum, Jeongyeon Son
- Supervisor
Jeongwon Choi, Jeongseok Lee, Soobeom Kwon, Youngdae Jin, Younghun You, Chaewon Yi

Design
- Graphic Design
workroom press
- Exhibition Design
Post Standards
Minsu Kim, Yoon Heo, Seokyoung Haam

Publications
- Guided Book and Leaflet
Monthly Design Editorial Department
- Archive Book
Ahn Graphics Contents Department
- Photography
Yongjoon Choi
- Programs Photography
Wayd

Sponsorship
Design House
Frame

2023 서울도시건축비엔날레 참여 작가 목록

주제전 파트 1: 땅의 건축

하늘 소 & 땅 소
- 설계
 조병수, BCHO 건축사
 사무소(유지연, 장현배, 송해란,
 미켈레)
- 코디네이션
 조병수, 전용성(조경), 양은호(패브릭
 컨설팅)
- 하늘 소 흙 채취 프로젝트
 BCHO 건축사 사무소(윤혜진,
 이차용, 박진원, 요한나)

푸른 물, 주인 있는 땅_송현동 48-1
- 박형진

땅의 건축 지형도
 인터뷰이
- 앙상블 스튜디오
 안톤 가르시아-아브릴, 데보라 메사
- 스노헤타
 체틸 투루센
- 롱기 아키텍츠
 루이스 롱기
- 매스스터디스
 조민석
- 아르키움
 김인철
- 도르테 만드루프 A/S
 도르테 만드루프
- 헬렌 비네
- 워로필라
 장가 엠부프, 니콜라 롱데
- 네임리스 건축
 나은중, 유소래
- 리즈비 하산
- 오픈패브릭
 프란체스코 가로팔로
- 원오원 아키텍스
 최욱

주제전 파트 2: 땅의 도시

- SKM Architects
 민성진
- 어반 에이전시
 박희찬
- 서울과학기술대학교
 오스카강
- 숭실대학교
 유혜연
- 하이퍼스팬드럴
 전재우
- DFFPM
 조신형

서울 100년 마스터플랜전

초청작
- MVRDV
- 운생동 건축사 사무소
 장윤규, 김미정
- BCHO 건축사 사무소
 이지현, 윤자윤, 홍경진
- 스튜디오 히치
 박희찬
- 롱기 아키텍츠
 루이스 롱기
- 매스스터디스
 조민석
- 영남대학교
 백승만
- 그루포 아라네아
 PACO, 프란시스코 레이바 이보라
- 스노헤타
- 오피스박김
- 엑스오비스 연구소
 유은정, 안성모
- 지 오터슨 스튜디오
 지예원, 라이언 오터슨
- 리오스

공모 선정작
- 최혜영, 나성진, 임수아, 이한슬
- 박치영, 김기태, 장산
- 페데리코 타베르나, 시브렌트 빌렘스,
 펠리시아 리앙
- 손주휘, 김현수, 이현우, 한규원
- 김준회, 김규진, 윤수빈
- 신지승
- 홍승표, 황사운
- 강도균, 강동희, 김효주, 박지우,
 이혜윤
- 김동휘
- 아지자 리그마 아룸 파베스트리,
 패니 힐리아툰니사
- 김다인, 박용현, 권오윤, 정재훈,
 김민경
- 김준엽, 최태주
- 웨니 즈우
- 이사벨 라미레스, 로레나 라미레스,
 호세 나스피란, 니콜라스 말도나도
- 김경율, 송혜진
- 김정식, 김소희
- 도형록, 신상규
- 강해성
- 전지용, 이재진, 장미래, 김창용,
 박성진
- 김남주, 지강일
- 이유나, 박하빈, 마정선, 소한서
- 남정민
- 패트릭 M. 라이던, 강수희
- 임 저스틴 희준, 안재성, 원종민,
 이재민, 홍진서, 도상혁

- 엘 쿠시 누르, 아슈라카드 칼레드,
 암르 가말, 아비르 아메드
- 김수인
- 에이미 브라, 줄리아 시엘로, 강다희
- 권용남, 손승준, 윤경익, 이승훈,
 정동준
- 레쉬 길레르모, 파쿤도 가르시아
 베로, 폴라 레쉬
- 김원빈, 김상우
- 조은솔
- 진교진, 김연희, 임 저스틴 희준,
 김성원, 헷원얀, 임현진, 곽예은,
 김성경
- 김희원, 윤정원, 장용준
- 이재민, 임 저스틴 희준
- 이아영, 원예지, 백київ, 송현준,
 박래은, 신유경, 송민영, 심재현,
 윤은주, 이진미
- 이세진, 장승엽, 홍성연, 허경화
- 셀마 앨리호지치
- 임 테어 민, 진 차오 주, 완 슈엔 우
- 문동환, 클레이튼 스트레인지,
 테오도어 호어, 김동세, 에반 시에,
 맹필수, 김지훈, 켈리 워터스
- 우재훈, 샬롯 다치에르노, 클레런스 리

게스트시티전

- 스티븐 홀 아키텍츠
- 아담 스노우 프램프튼, 조나단 D.
 솔로몬, 클라라 윌
- 헤어초크 & 드 뫼롱
- 크리스티안 부르크하르트, 플로리안
 퀼
- 존 린, 리디아 라토이
- 도미니크 페로
- 니켄세케이
- 바젤-슈타트 주정부 산하 주·도시
 개발부; 미데리 아키텍텐
- 스키드모어, 오윙스 & 메릴(SOM),
 어반 리버스, 옴니 에코시스템
- 모나쉬 어반 랩
- KCAP
- 호르헤 페레즈 자라밀로 아르키텍토
- 크리스티안 디머, 게이고 고바야시
- 송지원, 염상훈, CAT Lab
- 콘 페더슨 폭스(KPF)
- 크리스티안 요기만, 케네스 트레이시,
 헨드리코 테구
- 와이스/만프레디
- 자넷 킴, 한나 레더, 베넷 그리지
- 빅터 페레즈-아마도, 비나야 마니
- 리젯 부다페스트
- 위르겐 마이어 앤 파트너스
- 노르딕 연합

Catalog of Participating Artists

Thematic Exhibition Part 1.
Land Architecture

Sky Pavilion & Earth Pavilion
- Architect
 Byoungsoo Cho, BCHO
 Partners(Jiyeon Yoo, Hyunbae
 Chang, Haeran Song, Michele
 Maria Riva)
- Coordination
 Byoungsoo Cho, Youngsung
 Jeon(Landscape), Eunho
 Yang(Fabric Consulting)
- Earth Collecting Coordination
 BCHO Partners(Hyejin Yoon,
 Chanyong Lee, Jinwon Park,
 Johanna Kleesattel)

Blue Water, Occupied Land_
Songhyeondong 48-1
- Hyungjin Park

Land Architecture Atlas
Interviewee
- Ensamble Studio
 Antón García-Abril, Débora Mesa
- Snøhetta
 Kjetil Thorsen
- Longhi Architects
 Luis Longhi
- Mass Studies
 Minsuk Cho
- Archium
 Incheurl Kim
- Dorte Mandrup A/S
 Dorte Mandrup
- Hélène Binet
- Worofila
 Nzinga B Mboup, Nicolas Rondet
- Nameless Architecture
 Unchung Na, Sorae Yoo
- Rizvi Hassan
- Openfabric
 Francesco Garofalo
- ONE O ONE Architects
 Wook Choi

Thematic Exhibition Part 2.
Land Urbanism

- SKM Architects
 Ken Min Sungjin
- Urban Agency
 Heechan Park
- Seoul National University of
 Science and Technology
 Oscar Kang
- Soongsil University
 Haeyeon Yoo
- Hyperspandrel
 Jaewoo Chon
- DFFPM
 Shinhyung Cho

Seoul 100-year
Masterplan Exhibition

Nominated Work
- MVRDV
- UNSANGDONG Architects
 Cooperation
 Yoongyoo Jang, Mijung Kim
- BCHO Partners
 Jihyun Lee, Jayoon Yoon,
 Kyungjin Hong
- Studio Heech
 Heechan Park
- Longhi Architects
 Luis Longhi
- Mass Studies
 Minsuk Cho
- Yeungnam University
 Seungman Baek
- Grupo Aranea
 PACO, Francisco Leiva Ivorra
- Snøhetta
- Office Parkkim
- XORBIS
 Eunjung Yoo, Seongmo Ahn
- Ji Otterson Studio
 Yewon Ji, Ryan Otterson
- RIOS

Contest Entry
- Hyeyoung Choi, Sungjin Na,
 Sua Im, Hanseul Lee
- Chiyoung Park, Kitae Kim,
 San Jang
- Federico Taverna, Siebrent
 Willems, Felicia Liang
- Joohui Son, Hyunsoo Kim,
 Hyunwoo Lee, Gyuwon Han
- Junhoi Kim, Gyujin Kim,
 Subin Yun
- Jiseung Shin
- Carl Seungpyo Hong,
 Hayley Siyun Huang
- Dokyun Kang, Donghee Kang,
 Hyoju Kim, Jeewoo Park,
 Haeyoon Lee
- Donghwi Kim
- Azizah Rigma Arum Pawestri,
 Fanny Hilyatunnisa
- Dain Kim, Yonghyeon Park,
 Oyun Gwon, Jaehun Jeong,
 Mingyeong Kim
- Junyub Kim, Taeju Choi
- Wenyi Zhu
- Isabel Ramírez, Lorena Ramírez,
 José Naspirán, Nicolás
 Maldonado
- Kyungyul Kim, Hyejin Song
- Jungsik Kim, Sohee Kim
- Hyung Rok Do, Sanggyu Shin
- Haeseong Kang
- Jiyong Chun, Jaejin Lee,
 Meelae Jang, Changyong Kim,
 Sungjin Park
- Namjoo Kim, Kangil Ji
- Yoona Lee, Habin Park,
 Jeongsun Ma, Hanseo So
- Jungmin Nam
- Patrick M. Lydon, Suhee Kang
- Lim Justin Heejoon, Jaemin Lee,
 Jongmin Won, Jaeseong An,
 Jinseo Hong, Sanghyuk Do

- El-Koussy Nour, Ashraqat Khaled,
 Amr Gamal, Abeer Ahmed
- Suin Kim
- Amy Brar, Giulia Cielo,
 Dahee Kang
- Yongnam Kwon, Seungjun Son,
 Kyungik Yun, Seunghoon Lee,
 Dongjun Jeong
- Lesch Guillermo, Facundo Garcia
 Berro, Paula Lesch
- Wonwien Kim, Sangwoo Kim
- Eunsol Jo
- Keojin Jin, Yeonhee Kim,
 Lim Justin Heejoon, Seongwon
 Kim, Wonyan Htet, Hyeonjin Lim,
 Yeeun Gwak, Seonggyeong Kim
- Heewon Kim, Jeongwon Yoon,
 Yongjun Jang
- Jae Min Lee, Lim Justin Heejoon
- Ayoung Lee, Yeji Won, Kwangik
 Baek, Hyunjun Song, Raeun Park,
 Yugyeong Shin, Minyoung Song,
 Jaehyun Sim, Eunju Yun,
 Jinmi Lee
- Sejin Lee, Sungyub Chang,
 Seongyeon Hong, Qionghua Xu
- Selma Alihodžić
- Lim Ter Min, Qin-Chao Zhou,
 Wan Hsuan Wu
- Donghwan Moon, Clayton
 Strange, Theodore Hoerr,
 Dongsei Kim, Evan Shieh, Pilsoo
 Maing, Jihoon Kim, Kelly Watters
- Jaehun Woo, Charlotte D'Acierno,
 Clarence Lee

Guest Cities Exhibition

- Steven Holl Architects
- Adam Frampton, Jonathan D.
 Solomon, and Clara Wong
- Herzog & de Meuron
- Christian Burkhard & Florian Köhl
- John Lin, Lidia Ratoi
- Dominique Perrault
- Nikken Sekkei
- Cantonal And Urban
 Development Department In The
 Presidential Department Of The
 Canton Of Basel-Stadt; Mideri
 Architekten
- Skidmore, Owings &
 Merrill(SOM), Urban Rivers &
 Omni Ecosystems
- Monash Urban Lab
- KCAP
- Jorge Perez Jaramillo Arquitecto
- Christian Dimmer, Keigo
 Kobayashi
- Jiewon Song, Sang Hoon Youm,
 CAT Lab
- Kohn Pedersen Fox(KPF)
- Christine Yogiaman, Kenneth
 Tracy, Hendriko Teguh
- Weiss/Manfredi
- Janette Kim, Hannah Leathers,
 Bennett Grisley
- Victor Perez-Amado, Vinaya Mani
- Liget Budapest
- J. Mayer H. and Partners
- Nordic Union

본드 대학교
- 교수: 애드리안 카터, 브라이언 토요타
- 학생: 젬마 보라, 라라 다멜리안, 이모젠 배리-머피

모나쉬 대학교
- 교수: 멜 도드, 신혜원
- 어시스턴트: 김선주
- 그래픽 디자이너: 전혜인
- 학생: 윌리엄 쿠피도, 애슐리 호, 톰 잉글리스, 라나 이샤크, 안나 나소울라스, 루라 스미스, 차일린 도우자, 클레어 나이트, 양한 린, 지안 몬타노, 유에탄 시아오, 재키 웡

시드니 공과대학교
- 교수: 제라드 라인무스, 킴벌리 앙양인
- 학생: 릴리 캐논, 사라-제인 윌슨, 트래비스 도널드슨, 미아 에반스-리아우, 조슈아 키쇼어, 릴리안 레, 발레리 황, 박 힘 퍼거스 닙, 조지 만다니스, 옹옥 칸 팜, 샤오시 자오, 메이삼 유누스, 안나 클라인, 야셰르 아사프, 리 텡 퐁, 제임스 윌콕스

칠레 교황청 가톨릭 대학교
- 교수: 세바스티안 이라라자발, 테레사 몰러
- 조교수: 콘스탄자 칸디아, 마리아나 수아우
- 학생: 하비에르 바스쿠냑 - 마누엘 비앙키, 바스티안 니콜라스 바에자 곤살레스, 하비에르 이그나시오 바스쿠냑 사베드라, 마누엘 호세 비앙키 디아즈, 나탈리 카마라 복, 막시밀리아노 차푸조 무뇨스, 비센테 파트리시오 데 비츠 피노, 하비에르 안드레스 에스피노자 산체스, 후안 마누엘 페르난데스 포크리와, 아나 기랄도 로자노, 마틴 곤살레스 아옌데, 프란시스카 호텐시아 구즈만 몬살베, 멜리사 안토니아 해밀턴 루이즈, 타바사 타티아나 이글레시아스 융가이셀라, 바바라 인디라 오에스테메르 디아즈, 다니엘 아구스틴 오르테가 세르다, 마리아나 안드레아 팔라시오 우리베, 알바로 이그나시오 포블레 포블레, 후안 아구스틴 프리에토 산체스, 크리슈나 발렌티나 로셀 코르네호, 안드레스 알론소 바스케스 아길레라, 카밀라 하비에르 베르두고 모랄레스, 나탈리 카마라 복, 카밀라 하비에르 베르두고 모랄레스

퉁지 대학교
- 교수: 리젠위, 덩펑
- 학생: 탕 케칭 박사, 왕 야오, 콩 샹위, 저우 웬보, 팡 친, 탕 멍잉, 정 즈링, 류 멍쉰, 류 다웨이, 위안 탕펜윈

오르후스 건축 대학교
- 교수: 모 미셸센 스토홀름 크라그, 존 앤더슨
- 학생: 알렉산더 사비 안드레센, 베아트리체 타베르트 비아지오티, 카난 알리치, 셀리나 카밀 스키버 그라보스키, 데이비드 가브리엘 요셉 신델라, 에이릴 스텐사커, 엠마 노르피안 요한센, 엠마 탠더 라스무센, 프레데리크 슬레트너, 프레데리크 울프 뭉크, 인나 티아가이, 요한나 폴리나 토르게, 요한나 스카우 비예레스코프, 라인 브로버그 에게보, 마스 스코브 모텐센, 마리아 슈메데스 에네볼드센, 레일리 리이스 헨릭센, 시넴 데미르, 소피 홀텀 닐슨, 소피 요한센
- 지원: 북유럽각료회의

알토 대학교
- 교수: 피르조 사낙세나호, 에사 루스키페, 크리스티안 포스버그, 툴리 카네르바, 투오마스 마르틴사리
- 학생: 티티 라자인마키, 얀노 비르만, 니코 토이보넨, 마이야 켄타미에스, 카스퍼 루오마, 라인 하카리, 아르투 힌티카, 에바 이모넨, 아모스 사렌노야, 라켈 파이비넨, 엘리 노우라 아스플룬드, 노라 피터슨, 산나 레티, 아로 러스트만, 에바 헤밍, 카사 린드홀름, 야코 히피넨, 로라 살미넨, 아모스 소이니넨, 알렉산더 비요르크만, 사이먼 외른버그, 로버트 크누츠, 피투 사르꼬, 아이노 실벤노이넨, 사무엘 하우타마키, 폴리나 로고바, 유시 오얄라, 올리 에를룬드, 아르네 오티오, 아이노 바르노, 미니 아우라넨, 마틸다 라빈코스키, 헨리 랑, 티나 히에타넨, 라우리 우랄라, 톰 헨릭슨, 아만다 푸에르토-리히텐버그, 아우네 니에미넨, 유호 로니, 자니타 페이비넨, 크리스티안 요키넨, 사라 미에투넨, 노나 린난마키, 카트린 에드룬드, 하이디 사이렌, 카이사 베카페라, 사이미 에로마키, 사라 소이마수오, 카롤리나 레티넨, 애니 파르타넨
- 지원: 알프레드 코르델린 재단, 북유럽 각료회의, 알토 대학교 예술 디자인 건축대학, 코스키넨 오이

벵골 인스티튜트
- 교수: 살라우딘 아흐메드, 누스라트 수마이야
- 지도교수: 카지 칼리드 아슈라프
- 학생: 살레 아흐메드 샤쿠, 리다 하케, 모하마드 세들, 할리마 카툰, 아야샤 싯디카, 파티마 타바숨 모리, 라미사 타스님, 타스니아 아지즈 아닌다, 마자빈 마리움, 오인드리자 레자 노디, 아미트 크리슈나 사커, 마시아트 이크발, 라프사나 예아민, 피낙, 파니 사하, 하산 모하마드 나임

밀라노 공과대학교
- 교수: 이코 밀리오레, 파올로 지아코마치
- 어시스턴트: 로셀라 포리올리, 비올라 인세르티
- 학생: 피에트로 볼라치, 미켈레 굴리엘미, 소피아 레오니, 지아항 리, 소피아 파바로, 조레 골레이한, 라하만 라피 후세인 파잘루, 라비 지텐드라바이 샤파리야, 주세페 아다티, 엘리스 바주코, 로렌조 사르델라, 알라 지불라, 미켈라 아메라토, 이레네 발디, 클라우디아 데 피콜리, 안나리사 데 시모네, 엘리스 엘리스 시니갈리아, 스리 비디암비카 발라수브라마니암 탕가라잔, 카롤라 카푸토, 마리아 안토니아 살비오니, 유쉔 자오, 웬웬 리우, 베로니카 푼티, 유에 자오, 유에 완칭, 린다 니콜 비아기니, 나탈리아 코봇, 오로라 피치올리니, 알레한드라 루이즈 지줌보, 세레나 보치알리니, 카테리나 만조, 호세 마누엘 토랄 마르티네스, 발렌티나 토레스 에레라, 발렌티나 제키니

로마 사피엔자 대학교
- 교수: 오라치오 카르펜자노, 알폰소 지안코티
- 어시스턴트: 파비오 발두치 다니엘레 프레디아니, 파올로 마르코알디, 루카 포르케두
- 학생: 디아나 카르타, 도메니코 파라코, 로베르타 마노, 파브리지오 마르질리, 안드레아 파리셀라, 클라우디아 리치아르디

메이지 대학교
- 교수: 코조 카도아키
- 구조 자문: 코니시 야스타카
- 학생: 스사 모토키, 구보카와 유, 나카이 유키, 아오 장, 오노 유리, 오하시 마이로, 하라다 아유미, 요시미 토모키

도쿄 대학교
- 교수: 치바 마나부, 나카쿠라 테츠키, 후쿠시마 요시히로
- 학생: 추 샤오, 한나 쉬, 인디라 멜로, 지로 아키타, 준양 펭, 카타리나 핀크, 케이 쿠츠와, 피요트르 니콜라이 얀슨, 사이먼 브로백

오슬로 건축 디자인 학교
- 교수: 론 슈울리, 아나 베탕쿠르
- 어시스턴트: 아이나르 비아르키 말름퀴스트, 하이메 몬테스
- 협업: 아나 베탕쿠르 및 칼-요한 베스테를룬드, 스톡홀름 예술, 공예 및 디자인 대학
- 학생: 안나 바요나 비시에도, 안네 리즈 릿카노 라데고르, 하드리안 하드리, 니나 레오니에 예커, 노라 마리, 보게고르드 킬스타드, 이사벨라 루이즈 아리엠 라미레즈

싱가포르 기술 디자인 대학교
- 교수: 캐빈 추아
- 학생: 다네쉬 아지트, 콜리스 테이, 강지윤

이화여자대학교
- 교수: 클라스 크레세
- 학생: 박시영, 이지연, 노수연, 그레고르트 레온, 김세연, 김지희, 박예원, 차윤주, 김가은, 리나 하스, 캐서린 호

한양대학교
- 교수: 박진아, 김동현
- 학생: 안영환, 황규나, 박원선, 이영주, 최현경, 능리화

한양대학교 에리카
- 교수: 김소영
- 학생: 이주원, 송기주, 최서진, 이승환, 라윤지, 이동윤, 남한결, 김혜능, 양경진, 김민성, 한병욱, 이단비, 윤희경, 임지은, 최민혁

고려대학교
- 교수: 원정연, 이종걸
- 학생: 나혜민, 김준형, 강기민, 안병연, 이준호, 박해준, 김나연, 신혜영, 조재원, 화성진

Bond University
- Professor: Adrian Carter, Brian Toyota
- Students: Gemma Borra, Lara Damelian, Imogen Barry-Murphy

Monash University (MADA)
- Professor: Mel Dodd, Haewon Shin
- Assistant: Seonju Kim
- Graphic Designer: Hyein Jeon
- Students: William Cupido, Ashley Ho, Tom Inglis, Ryana Ishaq, Anna Nasioulas, Leura Smith, Chailyn D'Souza, Claire Knight, YangHan Lin, Giane Montano, Yuetan Xiao, Jacky Wong

University of Technology, Sydney
- Professor: Gerard Reinmuth, Kimberly Angangan
- Students: Lily Cannon, Sarah-Jane Wilson, Travis Donaldson, Mia Evans-Liauw, Joshua Kishore, Lilian Le, Valerie Huang, Pak Him Fergus Nip, George Mandanis, Ngoc Khanh Pham, Xiaoxi Zhao, Maysam Younus, Anna Klein, Yasser Assaf, Li Theng Fong, James Wilcox

Pontificia Universidad Catolica de Chile
- Professor: Sebastián Irarrázaval, Teresa Moller
- Assistant Professor: Constanza Candia, Mariana Suau
- Students: Javier Bascuñán – Manuel Bianchi, Bastián Nicolas Baeza González, Javier Ignacio Bascuñán Saavedra, Manuel José Bianchi Díaz, Natali Camara Bock, Maximiliano Chappuzeau Muñoz, Vicente Patricio De Vidts Pino, Javier Andrés Espinoza Sánchez, Juan Manuel Fernandez Pokrzywa, Ana Giraldo Lozano, Martin González Allende, Francisca Hortensia Guzmán Monsalve, Melisa Antonia Hamilton Ruiz, Tabatha Tatiana Iglesias Yungaicela, Barbara Indira Oestemer Díaz, Daniel Agustín Ortega Cerda, Mariana Andrea Palacio Uribe, Álvaro Ignacio Poblete Poblete, Juan Agustín Prieto Sánchez, Krishna Valentina Rosel Cornejo, Andrés Alonso Vásquez Aguilera, Camila Javiera Verdugo Morales, Natali Camara Bock, Camila Javiera Verdugo Morales

Tongji University
- Professor: Li Zhenyu, Deng Feng
- Students: Dr. Tang Keqing, Wang Yao, Kong Xiangyu, Zhou Wenbo, Fang Qin, Tang Mengying, Zheng Zhiling, Liu Mengxun, Liu Dawei, Yuan Tangpengyun

Aarhus School of Architecture
- Professor: Mo Michelsen Stochholm Krag, Jon Andersen
- Students: Alexander Saabye Andresen, Beatrice Tabermann Biagiotti, Canan Alici, Celina Camille Skriver Grabowski, David Gabriel Josef Sindelar, Eiril Stensaker, Emma Nørfjand Johansen, Emma Tander Rasmussen, Frederik Sletner, Frederik Wulf Munk, Inna Tiagai, Johanna Paulina Torge, Johanne Skau Bjerreskov, Line Broberg Egebo, Mads Skov Mortensen, Maria Schmedes Enevoldsen, Reiley Riis Henriksen, Sinem Demir, Sophie Holtum Nielsen, Sofie Johnsen
- Support: Nordic Council of Ministers

Aalto University
- Professor: Pirjo Sanaksenaho, Esa Ruskeepää, Kristian Forsberg, Tuuli Kanerva, Tuomas Martinsaari
- Students: Tytti Rajainmäki, Janne Wirman, Niko Toivonen, Maija Kenttämies, Kasper Luoma, Lines Hakari, Arttu Hintikka, Eeva Immonen, Aamos Saarenoja, Rakel Päivinen, Elli-Noora Asplund, Nora Petersen, Sanna Lehti, Aaro Lustman, Eeva Hemming, Kajsa Lindholm, Jaakko Hippinen, Laura Salminen, Amos Soininen, Alexander Björkman, Simon Örnberg, Robert Knuts, Peetu Särkkö, Aino Silvennoinen, Samuel Hautamäki, Polina Rogova, Jussi Ojala, Olli Erlund, Aarne Autio, Aino Vaarno, Minni Auranen, Matilda Lavinkoski, Henry Lång, Tiina Hietanen, Lauri Urala, Tom Henriksson, Amanda Puerto-Lichtenberg, Aune Nieminen, Juho Ronni, Janita Päivinen, Kristian Jokinen, Saara Miettunen, Nona Linnanmäki, Catrin Edlund, Heidi Siren, Kaisa Vehkaperä, Saimi Eromäki, Sara Soimasuo, Karoliina Lehtinen, Anni Partanen
- Support: Alfred Kordelin Foundation, Nordic Council of Ministers, Aalto University School of Arts Design and Architecture, Koskisen Oyj

Bengal Institute for Architecture
- Professors: Salauddin Ahmed, Nusrat Sumaiya
- Advising Faculty: Kazi Khaleed Ashraf
- Students: Md. Saleh Ahmed Sharker, Rida Haque, Mohammad Syedul, Halima Khatun, Ayasha Siddiqua, Fatima Tabassum Mouri, Ramisa Tasnim, Tasnia Aziz Aninda, Mahzabin Marium, Oindriza Reza Nodi, Amit Krishna Sarker, Mashiat Iqbal, Rafsana Yeamin, Pinak Pani Saha, Hassan Mohammad Nayem

Politecnico di Milano
- Professor: Ico Migliore, Paolo Giacomazzi
- Assistant: Rossella Forioli, Viola Incerti
- Students: Pietro Bolazzi, Michele Guglielmi, Sofia Leoni, Jiahang Li, Sofia Favaro, Zohreh Golreihan, Rahaman Rafi Hussain Fazalu, Ravi Jitendrabhai Shapariya, Giuseppe Addati, Alice Bazzucco, Lorenzo Sardella, Ala Zhyvulka, Michela Amerato, Irene Baldi, Claudia De Piccoli, Annalisa De Simone, Alice Sinigaglia, Sri Vidhyambika Balasubramaniam Thangaraj, Carola Caputo, Maria Antonia Salvioni, Yuxuan Zhao, Wenwen Liu, Veronica Piunti, Yue Zhao, Yue Wanquing, Linda Nicole Biagini, Natalia Khobot, Aurora Picciolini, Alejandra Ruiz Zizumbo, Serena Bocchialini, Caterina Manzo, José Manuel Toral Martínez, Valentina Torres Herrera, Valentina Zecchini

Sapienza, University of Rome
- Professor: Orazio Carpenzano (headmaster), Alfonso Giancotti
- Assistant: Fabio Balducci Daniele Frediani, Paolo Marcoaldi, Luca Porqueddu
- Students: Diana Carta, Domenico Faraco, Roberta Manno, Fabrizio Marzilli, Andrea Parisella, Claudia Ricciardi

Meiji University
- Professor: Kozo Kadowaki
- Structural Advisor: Yasutaka Konishi
- Students: Motoki Susa, Yu Kubokawa, Yuki Nakai, Ao Zhang, Yuri Ohno, Mairo Ohashi, Ayumi Harada, Tomoki Yoshimi

University of Tokyo
- Professor: Manabu Chiba, Tetsuki Nakakura, Yoshihiro Fukushima
- Students: Chu Xiao, Hanna Xu, Indira Melo, Jiro Akita, Junyang Peng, Katharina Finckh, Kei Kutsuwa, Pjotr Nikolaj Janson, Simon Brobäck

The Oslo School of Architecture and Design – AHO
- Professor: Lone Sjøli, Ana Betancour
- Assistants: Einar Bjarki Malmquist, Jaime Montes
- Cooperation: Ana Betancour & Carl-Johan Vesterlund, University of Arts, Crafts and Design, Stockholm
- Students: Anna Bayona Visiedo, Anne Lise Lizcano Ladegård, Hadrian Hadri, Nina Leonie Jäcker, Nora Marie, Bogegård Kilstad, Ysabela Louise Ariem Ramirez

Singapore University of Technology and Design
- Professor: Calvin Chua
- Students: Danesh Ajith, Corliss Tay, Jiyoon Kang

Ewha Womans University
- Professor: Klaas Kresse
- Students: Siyoung Park, Jiyeon Lee, Sooyeon Noh, Gregert Leon, Seyeon Kim, Jeehee Kim, Yewon Park, Yunju Cha, Gaeun Kim, Lina Haase, Catherine Ho

Hanyang University
- Professor: Jina Park, Donghyun Kim
- Students: Younghwan Ahn, Gyuna Hwang, Wonsun Park, Youngju Lee, Hyunkyung Choi, Lihua Ling

Hanyang University ERICA
- Professor: Soyoung Kim
- Students: Juwon Lee, Kiju Song, Seojin Choi, Seunghwan Lee, Yunji Ra, Dongyoon Lee, Hangyeol Nam, Hyeneung Kim, Kyungjin Yang, Minseong Kim, Byungwook Han, Danbi Lee, Heegyeong Yun, Jieun Im, Minhyeok Choi

Korea University
- Professor: Chungyeon Won, Chongkul Yi
- Students: Hyemin Na, Junhyung Kim, Kimin Kang, Byeongyeon An, Junho Lee, Haejun Park, Nayeon Kim, Hyeyeong Shin, Jaewon Cho, Sungjin Hwa

경기대학교
- 교수: 류전희, 송은경, 백희성, 김윤범, 이현실
- 어시스턴트: 김준석
- 학생: 고대윤, 김하윤, 최희우, 예진영, 전미란, 황상혁, 이수영, 문영준, 박유수, 배원우, 한여림, 황예준, 김도윤, 이민영, 이재원, 성주원, 유주성, 정영경, 손채연, 김수민, 박가연, 손수민, 권수빈, 천기범, 이승혁, 김서영, 김예빈, 김은, 김종원, 박주찬, 이현식, 정호성, 조철민, 차준석, 박서현, 배제우, 송기준, 이지수, 전유진, 정승규, 정의현, 한서연, 황재원

부산대학교
- 교수: 로렌스 김
- 학생: 고동현, 김나리, 이정훈, 남윤지, 박준휘, 박근철, 신승철, 손자영, 류동재

연세대학교
- 교수: 이상윤
- 어시스턴트: 임현섭
- 학생: 한수종, 정진우, 김지영, 김수민, 김수아, 김예나, 김유석, 이재영, 오하진, 박채완, 박현서, 박수연

알리칸테 대학교
- 교수: 안드레스 실라네스, 프란시스코 레이바
- 학생: 호세 모렐, 수카리 콰타르, 세르히오 알렌다, 토마스 브루웨인, 윌리엄 바스케스

아카데미 오브 아트 대학교
- 교수: 에릭 리더
- 학생: 에이미 레시노스, 투비아 밀스타인, 델빈 므웬데, 김태희, 애나 캐롤라이나 쿠티노, 에릭 그로스먼, 브리스 영, 존 프랭클린 사룰로, 요나 골드페더, 레이날도 알바라도, 숀트 데이비스, 사무엘 수캄토, 모건 맥칼렙

쿠퍼 유니온
- 교수: 니마 자비디
- 자문: 베나즈 아사디, 조경 및 생태학
- 학생: 안지후, 라자크 알랍둘무그니, 백재민, 라엘라 베이커, 에어린 L. 차베스, 정지용, 마르티나 두케, 알렉스 J. 한, 애니 허, 허지원, 레베카 앤 존, 제이드 장

아이오와 주립 대학교
- 교수: 허부석
- 학생: 안나 부어, 안드레아 구티에레즈, 아나이아 톰슨, 브라이스 쿤, 콜튼 클락, 에반 피어슨, 켈로드 알카샵, 현가흔, 노라 알라리피, 네이선 와들, 사드 우아자니 타이비, 슈아이칭 첸, 잭 부쉬

몬태나 주립 대학교
- 교수: 마이클 에버츠
- 학생 아리엘 토머럽, 크리스 브리졸라라, 에드워드 삭스, 새디 콜린스, 다리아 레스터, 맷 마미치, 닉 말릭, 테일러 길케슨, 찰리 펜드래곤

오하이오 주립 대학교
- 교수: 할리나 스타이너, 푸 호앙
- 학생: 트레빈 스튜어트, 크리스 라이트, 한나 레파스키, 사브리나 후커, 앤디 무어, 사라 스카치, 바룬 굴라바네, 사이드 알후사이키, 제이크 헨더슨, 마리-루 물라니에, 해리슨 가든, 캉니 첸, 루이닝 콴, 제이크 헨더슨, 마리-루 물라니에, 해리슨 가든, 캉니 첸, 루이닝 콴, 케빈 첸, 사이드 피라차, 릴리 펠레티에, 퀴안난 왕

프랫 인스티튜트 1
- 교수: 마크 라카탄스키
- 학생: 웨일린 버키, 이서윤, 사무엘 밀러, 하오안 리, 알리사 콘데, 기예르모 가르자, 아우라 왕

프랫 인스티튜트 2
- 교수: 조나스 쿠에르스마이어
- 어시스턴트: 에지오 블라세티, 강산 D. 김
- 학생: 다나 사리, 에캄 싱 사니, 소카이나 아사르, 벡스 로메로, 야제드 알라마시, 다니 아벨라, 다니엘 펠레티에, 니콜 무라드

하와이 대학교
- 교수: 클라크 E. 르웰린
- 자문: 페르디난드 존스, 마리온 파울크스, 스테판 S. 허
- 객원 비평가: 조 라트, 남영, 크리스티안 버검
- 학생: 춘야 우, 이웨이 루, 매튜 로슨, 지아치 쉬, 시웨이 수

현장프로젝트

김치앤칩스
- 손미미, 엘리엇 우즈
- 팀원: 김보은, 강동휘, 이상봉, 닐레쉬 쿠마
- 시공 설치: (주)씨투아테크놀러지, 루미텍, 인더스트리 브리지
- 작품 조립: 조은상, 문유빈, 신종민, 황규인, 션 메이론
- 구조 검토: Allesblinkt, Whatever Together, The Garden In The Machine
- 사진: 텍스처 온 텍스처
- 도움 주신 분들: 샤샤 폴레, 송호준, 로베르토 엘난데즈

플라스틱 판타스틱
- 마르코 카네바치, 양예나
- 팀원: 세바스티안 포데스타, 루카스 세레 펠체, 에릭 몬테포트, 필라 펠리넨
- 사운드: 마르코 바로티, 미샤 맥라렌
- 조경 및 땅 작업: 전용성
- 도움 주신 분들: 안나 안드레그

페소 본 에릭사우센
- 마우리시오 페소, 소피아 본 에릭사우센
- 협력: 비트라이스 페드로티, 루카스 바즈다
- 로컬 아키텍츠: 심플렉스 건축사사무소
- 구조 검토: 윤광재, 가람 엔지니어링

프랭크 바코 + 살라자르 세케로 메디나
- 프랭크 바코, 로라 살라자르, 파블로 세케로, 후안 메디나
- 연계행사 시인: 서지민

리카르도 블루머 - 멘드리시오 건축 아카데미아
- 사운드 아티스트 : 나디르 바세나
- 수퍼바이저 : 이동준
- 조교 : 마테오 보르기, 프란체스코 텐칼라, 리사 비안키, 엣토레 콘트로
- 참여 학생 : 쉬핑, 루이스, 마르코, 욜란다, 가브리엘레, 아포, 루치아, 에곤, 마테오, 에도아르도, 실비아, 비안카, 루이지, 엘레나, 주셉베, 막심, 안드레아, 마리아, 솔러, 야닉, 미켈레, 젠티엔, 에마누엘레

프란시스코 레이바
- 프로젝트 팀: 그루포 아라네아(로시오 페르난데스 에르난데스, 안드레스 요피스 페레스)
- 협업 종이 작가: JAERYO 오상원 작가

Kyonggi University
- Professor: Jeonhee Ryu, Eunkyeong Song, Heesung Baek, Yunbeom Kim, Hyunsil Lee
- Assistant: Junseok Kim
- Students: Daeyoon Koh, Hayoon Kim, Heewoo Choi, Jinyoung Ye, Miran Jeon, Sanghyeok Hwang, Sooyeong Lee, Youngjun Moon, Yusu Park, Wonwoo Bae, Yeorim Han, Yejun Hwang, Doyun Kim, Minyeong Lee, Jaewon Lee, Joowon Sung, Juseong Yu, Yeongkyeong Jeong, Chaeyeon Son, Sumin Kim, Gayeon Park, Seungmin Son, Subin Gwon, Gibeom Chun, Seunhyeok Lee, Seoyoung Kim, Yebin Kim, Eun Kim, Jongwon Kim, Juchan Park, Hyeonsik Lee, Hosung Jung, Cheolmin Cho, Junseok Cha, Seohyun Park, Jewoo Bae, Kijun Song, Jisoo Lee, Yujin Jeon, Seungkyu Jung, Euihyun Jung, Seoyeon Han, Jaewon Hwang

Pusan National University
- Professor: Lawrence Kim
- Students: Donghyun Go, Narin Kim, Junghoon Lee, Yeunji Nam, Junhwi Park, Geunchul Park, Sungcheul Shin, Jayoung Son, Dongjae Ryu

Yonsei University
- Professor: Sangyun Lee
- Assistant: Hyunsub Lim
- Students: Soojong Han, Jeanwoo Jeong, Jiyeong Kim, Soomin Kim, Sua Kim, Yeana Kim, Yooseok Kim, Jaeyoung Lee, Hajin Oh, Chaewan Park, Hyeonseo Park, Sooyeon Park

University of Alicante
- Professors: Andres Silanes, Francisco Leiva
- Students: José Morell, Soukari Kwatar, Sergio Alenda, Thomas Bruwaene, William Bazquez

Academy of Art University
- Professor: Eric Reeder
- Students: Amy Recinos, Tuvia Millstein, Delvin Mwende, Taehee Kim, Ana Carolina Coutinho, Eric Grossman, Brice Young, John-Franklin Sarullo, Yona Goldfeder, Reinaldo Alvarado, Shaunton Davis, Samuel Sukamto, Morgan McCaleb

Cooper Union
- Professor: Nima Javidi
- Advisor: Behnaz Assadi, Landscape and Ecology
- Students: Jihoo Ahn, Razaq Alabdulmughni, Jaemin Baek, Laela Baker, Aerin L. Chavez, Jiyong Chung, Martina Duque, Alex J. Han, Annie He, Jiwon Heo, Rebecca Anne John, Jade Zhang

Iowa State University
- Professor: Busuk Hur
- Students: Anna Boor, Andrea Gutierrez, Anaiah Thompson, Bryce Kuhn, Colton Clark, Evan Pearson, Khelod Alkhashram, Ka Heun Hyun, Norah Alarifi, Nathan Wardle, Saad Ouazzani Taibi, Shuaiqing Chen, Zack Busch

Montana State University
- Professor: Michael Everts
- Students: Arielle Tommerup, Chris Brizzolara, Edward Sachs, Sadie Collins, Darya Lester, Matt Mamich, Nik Malick, Taylor Gilkeson, Charley Pendragon

The Ohio State University
- Professor: Halina Steiner, Phu Hoang
- Students: Trevin Stewart, Chris Wright, Hannah Repasky, Sabrina Hooker, Andi Moore, Sarah Scotchie, Varun Gulavane, Saeed Alhusaiki, Jake Henderson, Marie-Lou Moulanier, Harrison Garden, Kangni Chen, Ruining Qian, Jake Henderson, Marie-Lou Moulanier, Harrison Garden, Kangni Chen, Ruining Qian, Kevin Chen, Saeed Piracha, Lilly Pelletier, Qiannan Wang

Pratt Institute 1
- Professor: Mark Rakatansky
- Students: Weilin Berkey, Seoyoon Lee, Samuel Miller, Alyssa Conde, Guillermo Garza, Aura Wang, Haoran Li

Pratt Institute 2
- Professor: Jonas Coersmeier
- Assistant: Ezio Blasetti, Kangsan D. Kim
- Students: Dana Saari, Ekam Singh Sani, Sokaina Asar, Bex Romero, Yazeed Alamasi, Dani Abella, Danielle Pelletier, Nicole Mourad

University of Hawai'i
- Professor: Clark E. Llewellyn
- Advisors: Ferdinand Johns, Marion Fowlkes, Stephan S. Huh
- Visiting Critics: Zaw Latt, Young Nam, Christian Bergum
- Students: Chunya Wu, Yiwei Lu, Matthew Lawson, Jiaqi Xu, Siwei Su

On-site Project

Kimchi and Chips
- Mimi Son, Elliot Woods
- Team: Boeun Kim, Chris Kang, Sangbong Lee, Nilesh Kumar
- Production Partners: C2 Artechnolozy, Lumitec, Industry Bridge
- Assembly Team: Eun Sang Jo, Yubeen Moon, Jong Min Shin, In Kyu Hwang, Sean Maylone
- Engineering Consultants: Allesblinkt, Whatever Together, The Garden In The Machine
- Photography: Texture on Texture
- Special Thanks to: Sasha Pohle, Hojun Song, Rob Hernandez

Plastique Fantastique
- Marco Canevacci, Yena Young
- Team: Sebastian Podesta, Lucas Sere Peltzer, Erick Montefort, Pihla Pellinen
- Soundscape: Marco Barotti, Misha MacLaren(Assistant)
- Landscape: Young-sung Jeon
- Special Thanks to: Anna Anderegg

Pezo von Ellrichshausen
- Mauricio Pezo, Sofia von Ellrichshausen
- Collaborators: Beatrice Pedrotti, Lukas Vajda
- Local Architects: Simplex Architecture
- Structural Engineer: Kwangjae Yoon, GARAM Structural Engineering

Frank Barkow + Salazarsequeromedina
- Frank Barkow, Laura Salazar, Pablo Sequero, Juan Medina
- Invited poet for poetry reading event during on site talk: Jimin Seo

Riccardo Blumer - USI Mendrisio
- Sound Artist: Nadir Vassena
- Supervisor: Dongjoon Lee
- Assistants: Matteo Borghi, Francesco Tencalla, Lisa Bianchi, Ettore Contro
- Students: Shiping Zhou, Luis Schrewe, Marco Coppola, Yolanda De Ramon Caamaño, Gabriele Alvise Bianchi, Aapo Niinikoski, Lucia Thea Zanti, Egon Canevascini, Matteo Miretta, Edoardo Paghini, Silvia Pennisi, Bianca Maria Longoni, Luigi Chierico, Elena Robatto, Giuseppe Luca Gambino, Maxime Jacques Reol, Andrea Rizzi, Maryia Sidorenko, Soler Roda Jordi, Yannic Olivier Fratini, Michele Ruggero, Gentian Zhivanaj, Emanuele Varalli

Francisco Leiva
- Project Team: Grupo Aranea(Rocio Fernández Hernández, Andres Llopis Pérez)
- Hand-made Paper Artist in Collaboration: JAERYO Sang Won Oh

2023 제4회 서울도시건축비엔날레
땅의 도시 땅의 건축

주최·주관: 서울특별시 건축기획과
총감독: 조병수

초판 1쇄 발행: 2024년 6월 10일
번역: 크리스 매튼, 피터 워드, 잭 유, 새라 장
편집: 안그라픽스 콘텐츠사업부
디자인: 워크룸
사진: 최용준, ㈜웨이드
인쇄: 금강인쇄

펴낸곳: 안그라픽스
경기도 파주시 회동길 125-15
전화 031.955.7755
이메일 agbook@ag.co.kr
홈페이지 www.agbook.co.kr
등록번호 제2-236(1975.7.7)

이 책은 2023년 9월 1일부터 10월 29일까지 개최한
제4회 2023 서울도시건축비엔날레 전시 산출물과
시민참여 프로그램 진행 결과를 모두 취합한 아카이브
북입니다.

ISBN 979.11.6823.071.2 (03650)

The 4th Seoul Biennale of Architecture and
Urbanism 2023
Land Architecture Land Urbanism

Host and Organizer: Seoul Metropolitan
 Government Architecture
 Planning Division
Director: Byoungsoo Cho

First published in June 10, 2024
Translators: Chris Maton, Peter Ward,
 Jack Yu, Sarah Jang
Edit: Ahn Graphics Contents Department
Design: Workroom
Photographs: Yongjoon Choi, Wayd
Printing and Binding: Kumkang Printing

Publication: Ahn Graphics
125-15 Hoedong-gil, Paju-si, Gyeonggi-do
Tel 031.955.7755
Email agbook@ag.co.kr
Web www.agbook.co.kr
Registration Number 2-236(1975.7.7)

This is an archive book that collects all the
exhibition outputs and public program results
of the 4th Seoul Biennale of Architecture and
Urbanism 2023, held from September 1 to
October 29, 2023.

ISBN 979.11.6823.071.2 (03650)